江苏省"十三五"重点图书出版规划项目

苏州评弹艺术史研究

陈　洁 著

江苏高校优势学科建设工程资助项目（PAPD）

苏州大学出版社
Soochow University Press

图书在版编目（CIP）数据

苏州评弹艺术史研究 / 陈洁著. — 苏州：苏州大学出版社，2021.12
国家出版基金项目
ISBN 978-7-5672-3444-4

Ⅰ.①苏… Ⅱ.①陈… Ⅲ.①苏州弹词－研究 Ⅳ.①J826.1

中国版本图书馆CIP数据核字（2021）第000723号

SUZHOU PINGTAN YISHUSHI YANJIU

书　　名：	苏州评弹艺术史研究
著　　者：	陈　洁
责任编辑：	洪少华　孔舒仪　刘　冉
装帧设计：	吴　钰
出 版 人：	盛惠良
出版发行：	苏州大学出版社（Soochow University Press）
社　　址：	苏州市姑苏区十梓街1号　邮编：215006
网　　址：	www.sudapress.com
邮　　箱：	sdcbs@suda.edu.cn
印　　刷：	苏州工业园区美柯乐制版印务有限责任公司
邮购热线：	0512-67480030　销售热线：0512-67481020
网店地址：	https://szdxcbs.tmall.com/（天猫旗舰店）
开　　本：	787 mm×1 092 mm　1/16　印张：54　字数：1 096千
版　　次：	2021年12月第1版
印　　次：	2021年12月第1次印刷
书　　号：	ISBN 978-7-5672-3444-4
定　　价：	390.00元

凡购本社图书发现印装错误，请与本社联系调换。
服务热线：0512-67481020

序一
非物质文化遗产保护方法、
理论探索的又一新收获

一

陈洁博士的《苏州评弹艺术史研究》，是她在博士学位论文基础上，经好几年深入拓展，不断推敲打磨力求完善，这才正式出版以求社会各界人士指教的一部专著。陈洁博士认真、求实、严谨的治学态度，由此可略见一斑。

这部专著，我认为是当前我国越来越受关注和重视的非物质文化遗产保护工作，在方法、理论探索方面一项新的可喜收获。

陈洁要我为这部专著写序，作为她博士论文的指导教师，当然义不容辞，也非常高兴。一方面，能够先睹为快，获得许多新知识、新启发；另一方面，又自然会回想起在她提交选题、撰写论文以及答辩的整个过程中，我所参与的那些愉快的讨论，以及共同反复思索提升论文质量的有趣过程。

有一点需要申明，在陈洁成长的过程中，包括接触学习音乐、学习民族音乐学理论方法，以及从事各类具体课题研究的不短时日，离不开天时、地利和人和的诸多有利条件，离不开家人、师长和朋友的热情帮助、引导。这些帮助、引导对她成长的影响至深至远，不容忽视。我作为她攻读博士学位的导师，为她多年努力学习积累、持续锻造终于出炉的专著作序，其实不过是沾借了前面诸多家人、师长、朋友之光，在她斐然有成的基础上，做了一点点锦上添花之事，好像最后一棒参跑的接力选手，尽享胜利的荣光。所以，我应该（也代表陈洁）向前面早已付出心血的诸多家人、师长和朋友，表示衷心的感谢和祝贺！

二

陈洁是一个基础扎实、知识面广、勤于思考的音乐学优秀学者,也是一位尽心岗位、倾心专注于教书育人的优秀音乐教师。

她天资聪颖,十分努力,又出身于音乐世家,可谓条件优越。她从小学习钢琴,学习各种西洋乐理知识,顺利而突出。同时,又深受民族传统音乐的熏陶。她以优秀成绩毕业于南京艺术学院后留校工作,又考到著名民族音乐学家伍国栋先生门下,攻读民族音乐学硕士学位。她曾深入许多地方(包括边疆少数民族地区),努力进行细致、专业的田野考察训练。硕士毕业后继续深造,考取南艺所设"非物质文化遗产保护"这一新方向的博士研究生,是这一专业我所指导的第二个学生。

简要介绍陈洁的学历,可知陈洁与那些从本科到硕博都严守同一专业和方向的学生不尽相同,可以说她有着学科要求跨度不小、专业方向颇为不同因而难度较大的学习经历。

再看她近些年所发表的论文和多部著述,尽管也有和别的作者共同完成的项目,但所涉及内容之丰富、题材之广泛,诸多学科、专业的跨越交融,仍令我颇感意外,大有"士别三日,当刮目相看"之喜!

仅她独撰或参撰的著作(包括教材),就有《民国音乐史年谱(1912—1949)》《民国戏曲史年谱(1912—1949)》《民国电影艺术编年》《上海美专音乐史》《重拾历史的碎片——中国艺术界抗战备忘录(1931—1945)》《民族歌魂——中国抗日战争救亡歌曲精选集(1931—1945)》等,非常可观。其中专著《重拾历史的碎片——中国艺术界抗战备忘录(1931—1945)》,2015年荣获中宣部、新闻出版广电总局纪念中国人民抗日战争暨世界反法西斯战争胜利70周年重点出版物和凤凰出版传媒集团纪念抗战胜利70周年优秀图书奖。《民国电影艺术编年》《重拾历史的碎片——中国艺术界抗战备忘录(1931—1945)》《民族歌魂——中国抗日战争救亡歌曲精选集(1931—1945)》三本著作,则是2014—2016年连续三年均获得江苏省"苏版好书"奖。

也就是说,除了繁重的日常教学、教研工作外,在民族音乐学、"非遗"保护等专业方面潜心积累不断深入外,她还在近现代音乐史领域,尤其是民国音乐

史、艺术史的研究方面，硕果累累。就民国音乐史、艺术史研究而言，她广泛涉猎，以音乐为主干，旁涉戏曲史、电影史、抗战艺术史等诸多方面。在体裁、形式方面，也有可喜探索，比如，她撰有上海美术专科学校这所著名学校的音乐教育史，还有多种年谱等编年研究。此外，她还担任了国家重点图书出版规划项目、国家出版基金项目《中国设计全集·乐器篇》副主编（2012年商务印书馆出版）。

良好的客观、主观条件，系统的学习，较为深厚的积累，不断拓展的眼光，加上勤奋努力，使得陈洁短短几年便脱颖而出，取得不少研究、教学成果。目前，她已是南京艺术学院音乐学院的副教授、硕士研究生导师，还担任了南艺音乐学院音乐学系副主任。此外，她还是江苏省"青蓝工程"中青年学术带头人，江苏省"333工程"第三层次培养对象，南京艺术学院"薪火计划"课程骨干教师。她也由此荣获诸多教育方面的奖项，比如，2017年获南京艺术学院优秀青年教师奖，2016年获江苏省公共艺术课程微课大赛一等奖，2014年获江苏省高校多媒体课件比赛一等奖，等等。2018年，更获得霍英东教育基金会青年教师三等奖殊荣。[①]

客观地说，她教学之余所从事的民国音乐、戏曲、电影的编年研究，许多应属开拓性的探索。且不说道她取得了多少有价值的创获，今天检视回望，当然难免有这样或那样的稚气或不足。后来的继起者们，选择类似课题进行类似研究，在方法、资料或观点的某些方面，也很可能更上一层楼，有新的补充或发展。

学术者，天下之公器也！青年学人陈洁率先（或较早）进行的相关探索，筚路蓝缕，无疑非常宝贵。既为继起者"导夫先路"，引发他们对相关领域和问题的关注，还担当了学术"义工"——垫脚石（其实每代学人都做这种工作），为继起者提供有参考价值的借鉴和探索经验。旁人、后人应出于公心，多一些热情支

① 对这些成果，平时她非常低调，很少告知，我只通过她送我的一些新作，或其他信息渠道，才知道很少部分。这次为本书写序，毕竟"文章千古事"，要求客观、准确，她才被动给我提供了一些具体资料，恐怕还有一些成果业绩没有"坦白交代"。

持和鼓励,不要随便轻视或否定前人。①

更重要的是,我认为对不同学科、不同研究方向、不同种类课题的关注和投入,必然会迅速拓宽一个青年学者的眼界,提升其思想、学术识见,有利于今后更全面、更深入地发现问题并提出问题,运用更多样的方法与理论工具,去解决各种疑难问题。循此路径,必然能推进学术,取得更大更多的成果。

三

还是回到《苏州评弹艺术史研究》(以下简称《研究》)这部书稿上来吧。

我想,前面简略介绍陈洁学习、研究的历程和她近年治学的特点,可以更自然、更方便地指出她奉献给大家的这部新书的特点和优点。

陈洁有研究苏州评弹的浓厚兴趣(博士论文选题完全是她自主选定的),也有充分的研究准备。最突出的是她对苏州评弹的研究,能够着眼于艺术史的角度,进行整体考察。而坚持以史为据、论从史出,就成为她这部评弹艺术研究专著的一个显著特点。

进入21世纪,联合国教科文组织大力倡导非物质文化遗产保护,在我国政府的高度重视和大力推进下,相关保护和传承工作在我国迅速、全面开展,取得了一系列重大成果,制定和通过了《中华人民共和国非物质文化遗产法》。但同时也要看到,这项工作面临大量新的、复杂的实践问题,理论研究也遇到诸多新挑战。因而,作为"非遗"保护这一新专业方向,并且又是尚少见的高阶层的博士论文,既要从具体"非遗"项目入手,深入调查研究"非遗"项目保护、传承的种种实践问题,也要努力探索相关的理论建构问题。其选题,当然应具有很强的探索性和前沿性,能够以小见大,具有较高的学术价值和普遍意义。

陈洁的博士论文及其最终成果《研究》,以较为众人熟知的苏州评弹这一

① 经常读到硕士、博士们撰写的论文,按照要求大都有对前人成果的收集、整理和评析。温故而知新,借此可以了解前人已有的探索成果,学习总结前人的成功经验、方法和有价值的观点、理念,进而才可能发现前人研究的不足甚至失误,以及前人尚未涉及的若干新问题、新领域何在,找到自己研究的立足点和明确的出发点。但很多青年学人缺少客观态度,缺少对前人的"理解的同情心",缺少对前人研究的尊重,往往轻易地苛求苛责前人,极度贬损贬低前人,甚至全盘否定前人,笔者认为这不是一种好的治学态度。

"非遗"项目为具体研究对象,却能匠心独运,选取评弹艺术史这一独特而困难的角度切入。实践证明,这一抉择很有成效。

《研究》中,她深入探究苏州评弹艺术的整个历史进程,研究了水乡文化所孕育的这一独特艺术形式的几个主要发展阶段;她细致分析其艺术价值的延续和多元化,艺术色彩的疏密与流派特征,评弹艺人的创演自觉和经验反思;还考查了信息媒体对这一遗产的弘扬,受众群体与评弹传承的全方位互动,以及评弹研究者的文化自觉与理论操守,这些问题重要而又有趣。接着,她还按照古代、近代、民国、当代四个部分,撰写了评弹艺术的编年史。《研究》的最后还设有索引。

研究评弹艺术,能够在较大范围里充分发挥陈洁多方面学术优势和专业积累。比如,她对苏州评弹的熟悉(包括她从小就熟悉苏州方言,对苏州评弹打小耳濡目染),读大学时系统学习过的音乐本体分析研究,还有她屡有探索创获的史学情结,以及她所具有的音乐文化学广阔视野,等等。她还结合了她所重视的民族音乐学"田野考察"(实地考察)方法。一方面,她努力以"他者的目光"来深入观察,坚持文化人类学家(尤以博厄斯为代表的美国文化人类学派)强调的"文化价值相对论",做到了"进得去";另一方面,她又"出得来",努力采取一种社会认识论的普遍主义者观点,从更广阔和深邃的角度,来看待苏州评弹这一具体的中国优秀"非遗"项目的价值和意义。

音乐学、历史学研究和民族音乐学田野调查研究的有机结合,为她深入综合地进行苏州评弹艺术史研究,很好地完成研究课题,提供了重要的方法和理论指导,也构成《研究》的一道亮色。

史学视角是所有研究的基础和前提。因为,我们如果真想弄清某个问题,真想深入揭示某个具体研究对象,更希望通过现象而牢牢掌握其本质,那么,光是"知其然"(只了解其"已然",了解其当下状况),而不知其"所以然"(其何以如此?其来龙去脉如何?如何发展变化?种种内在外在的关联和前因后果传承关系如何),并不能说已经充分把握了对象,更不能说穷原竟委,从现象到本质了如指掌,实现纵横把握,使相关研究更臻完善。

正因为历史研究在学术研究和科学探索中,均有非同寻常的意义,所以马克思和恩格斯在《德意志意识形态》一书中宣称,我们仅仅知道一门科学就是历史科学!

对马克思主义创始人的这一宣告，很多轻视历史研究的人会感到震惊和意外吧？

其实，一切事物的存在和发展变化，都离不开时间和空间的维度。不光人类社会、人类思想文化的发展离不开历史，自然界有自己的历史，就连宇宙也有宇宙的历史。2018年去世的大物理学家霍金，就写有著名的《时间简史》，论及时间本身，也有其历史。

学习、研究音乐也不例外。各民族的音乐艺术，本来都是历史的产物，历史的积累，无法脱离历史而存在。著名小提琴大师帕尔曼，前些年到上海办大师班，他同样认为"学习音乐，就是学习历史"！学习西方音乐，难道不就是在学习一部西方音乐发展史吗？

文化遗产也好，非物质文化遗产也好，更离不开历史。它们既统称"遗产"，就是前人的"遗物"，就是历史传留下来的物件、产业、财产。日本人称之为"文化财"，说明他们充分肯定这些历史遗留乃是宝贵财富，值得认真看待。

文化遗产本应该包含今天所说的"非物质文化遗产"（日本人称之为"无形文化财"），但"文化遗产"概念早已用来专指有形的物质文化遗产，比如故宫、寺庙、园林等古老建筑。所以人们才另造"非物质文化遗产"一词。物质文化遗产，以明确的物质形态遗存（中国古人更准确的说法是"形而下者"），故以物质文化形态保护为主。"非物质文化遗产"，强调遗产的"非物质性"（古人更准确的说法是"形而上者"），以保护遗产的非物质形态部分为主。保护任何一类文化遗产，均要深入了解、研究该遗产的历史，研究它们如何形成，如何发展衍变，如何具有独特形式和丰富文化内涵，具有何种重要社会价值和历史文化价值。

各种物质文化遗产与非物质文化遗产，都不是凭空出现的。大量非物质文化遗产，更是在漫长的历史旅程中，以活态传承、活态衍变、活态演化的方式，来延续和发展。同时，文化遗产漫长的衍变发展，与周围的社会、历史、文化合成的"生态环境""文化生态空间"息息相关，不可分离。因此，离开对相关历史文化的整体考察，并不能真正了解该项文化遗产的价值，也不能了解该项文化遗产蕴含和体现的优秀文化传统，更不能很好学习、继承和发扬该项文化遗产的保护经验，找到最佳传承保护方法，收到最佳效果。

《研究》对苏州评弹艺术史的系统梳理、总结，包括相关评弹艺术编年研究，可以帮助人们加深对该项文化遗产的感受，提升理性认知。《研究》从具体的评

弹艺术发展史各方面实践出发，通过"论从史出"，探索总结保护传承该项文化遗产的合理思路、最佳方法，从而提出切合历史及当下实际的有益建议。

名目繁多、种类丰富的非物质文化遗产，具有复杂的多样性和独特个性，因而其保护方法和措施，比一般物质文化遗产的保护，可能更加复杂多样。比如，音乐、戏曲、舞蹈、曲艺、杂技等"非遗"文化样式，它们的保护传承与凉茶、云锦等工艺技术性"非遗"的保护传承，当然大不相同。再者，戏曲、音乐、舞蹈、曲艺等"非遗"，与同它们有着更密切关系的文化空间的保护传承，也很不同。因此，"非遗"保护需要就每一类每一项，进行专门的"摸底"调研，深入考察，具体分析它们的不同"活态"发展道路，进而探寻制订适合它们的特殊保护方法。

陈洁的《研究》以具体的苏州评弹为对象，由史出发并且以多学科结合的思路，也为其他名目、种类的"非遗"保护研究，提供了有价值的参考借鉴。

四

《研究》在"非遗"保护基本理论的探索方面，大胆提出若干值得关注的见解和主张。

比如，《研究》的结语部分，归纳出"原样保护"和"能动传承"两种有关"非遗"保护、传承的重要理念。其中，又特别突出了"艺术价值的凝结和递延是非物质文化遗产价值的核心体现"以及"保护非物质文化遗产应以发挥'人'的能动性为关键手段"两个重点。

这些提法和见解，很有新意和价值。现以陈洁所强调的第一个重点"艺术价值的凝结和递延是非物质文化遗产价值的核心体现"，谈点粗浅看法。

《研究》认为苏州评弹这一"非遗"项目，能够长期发展、长盛不衰，保存良好并不断光大，固然有外部诸多优越的天时、地利、人和的条件，更有内在的顽强生命力，使它青春长在。这种内在生命力，关键就在评弹自身拥有"艺术价值的凝结和递延"。陈洁认为这是该项"非遗"的"价值的核心体现"，是该项"非遗"内部生命力的强大辐射。换言之，评弹自身艺术价值的大小，最终决定着其生命力、影响力的强弱，以及这种生命力、影响力能否持久。

在这里，《研究》提出了一个重要判断，也提出一个涉及"非遗"保护基本理论的重要问题：非物质文化遗产，能否进行相互比较和价值评估？种类复杂的

"非遗",能否找到并确立某种明确的、普遍适用的评价标准?

如果不能很快找到全体适用的普遍评判标准,那么,在同类型(比如文化样式类)的"非遗",能否确立相应的某种价值评判标准?

这一点如一时也难实现,那么,更小类别的"非遗",比如音乐类"非遗",能否找到一种相互比较评价的标准呢?这种可行的比较评价标准,又是什么呢?

大家知道,文化人类学中有一种广有影响的重要理论,即文化价值相对论(也叫"文化相对主义")。它是从博厄斯为首的美国文化人类学派中汲取古典进化主义和传播学派合理内核,抛弃欧洲中心主义及文化等级主义的消极、主观成分,进而提出的理论。文化价值相对论认为:每个民族都有自己的文化,每种文化都是各个社会和民族的独特产物,都有自己的特色,都会产生自己的价值体系。每一种文化中的任何一种行为(比如信仰、风格),只能用它本身所从属的价值体系来评价,并没有一个对一切社会、文化都通用的绝对价值标准。

因此,这一学派提倡民族平等,提倡民族文化平等。他们认为每个民族都有自己的尊严和价值观,民族文化没有高低之分。一切道德评价标准都是相对的,所以各族文化珍品都是无法比较的。

这一理论在学界产生了深远影响,同时在现实社会生活中也产生了重大作用,为世界实现种族和民族平等,实现不同文化的相互尊重,实现各自文化的独立发展及自愿交流合作,提供了宝贵的思想方法。

为什么全球一体化浪潮迅猛席卷的今天,地球村越变越小的同时,联合国教科文组织要大力提倡和推进人类文化遗产(包括"非遗")保护?

《保护非物质文化遗产公约》于2003年在联合国教科文组织第32届大会上通过。其中指出,非物质文化遗产是世界文化多样性的生动体现,是人类创造力的表征,是人类社会可持续发展的重要保证,是密切人与人之间关系以及相互之间进行交流和了解的要素。其作用不可估量。

该公约还指出,"承认各社区,尤其是原住民、各群体,或有时是个人,在非物质文化遗产的生产、保护、延续和再创造方面发挥着重要作用,从而为丰富文化多样性和人类的创造性做出贡献"[①]。

① 保护非物质文化遗产公约[EB/OL].(2003-10-17)[2021-02-01]http://unesdoc.unesco.org/ark:/48223/pf0000132540_chi.

各社区、群体，甚至有时是个人，就是相应非物质文化遗产的主人。

如上述，"非遗"保护充分体现了文化价值相对论，体现了各民族各美其美，也体现了跨民族、跨社区的美人之美。所以，一项"非遗"的价值，首先是由该项"非遗"的主人（各社区，尤其是原住居民各群体，甚至有时是个人）认同的。

文化价值相对论批判了狭隘片面的欧洲中心论、人类文化单线进化论、非欧文化"原始""野蛮""蒙昧"等理论，提供了我们今天进行文化遗产保护的重要逻辑前提和合理立论依据。同时，它也为人类学、民族学、民族音乐学等学科的存在发展，提供了必要的逻辑前提和合理依据。

显然，没有文化价值相对论，也就没有对文化艺术的多样性的肯定，那还有必要提倡保护各国各民族不同的文化遗产吗？

另者，联合国教科文组织发布了《宣布人类口头和非物质遗产代表作条例》，明确规定相应的评选标准。继又通过并公布了多批《人类口头和非物质遗产代表作》名单（后纳入《人类非物质文化遗产代表作名录》）。问题出现了：某民族原有的某项"非遗"，为什么能通过评选成为人类优秀的"非遗"代表作？为什么其独特价值，能得到跨越原有社区、民族或个人的广泛认同？

这说明，文化价值相对论不是一种绝对论，其本身具有相对性。联合国教科文组织规定的上述相关标准，显然是一种能够跨越、涵盖不同社区、族群文化的普适性标准。因此，联合国教科文组织所认同的"文化价值相对论"，是相对的而非绝对的。不是初期文化相对论者所主张的不能有任何跨文化的评价标准，而是可以进行跨文化、跨社区、跨民族、跨地域的比较和评选的。

同理，我国也建立了从国家到省、市、县（区）等的多等级"非遗"代表作名录，也认为不同社区、民族的"非遗"有可以超越各自特殊性的某种共同标准，可以进行跨社区、跨民族的普遍性的比较评选。

所以，开展相关的申遗工作，暗含对文化价值相对论的补充和超越，是考虑到文化价值相对论存在相对性而非绝对性。

《研究》尝试对苏州评弹进行价值判断和比较，也希望推广"艺术价值的凝结和递延是非物质文化遗产价值的核心体现"的评价标准，是有其超越文化价值相对论的逻辑合理性的。

《研究》对苏州评弹内在艺术价值的肯定，即对该项"非遗"生命力和核心竞争力的揭示，非常合理，切中肯綮。应该指出，陈洁的这一看法同时还具有历

史的合理性。

因为《研究》聚焦的具体对象,是音乐类"非遗"。苏州评弹主要是作为一种音乐艺术的表演形式而长期存在,并不断创新发展的,故深受民众的喜爱和呵护。

众所周知,凡是人类创造的优秀的艺术品,其实不分中外、不分民族,也不分出现先后,都具有永恒的价值,具有强大而持续的生命力。比如,在西班牙和法国,几万年前原始先民留下的洞穴壁画,真是栩栩如生,呈现了浓烈的情感、鲜艳的色彩,人和动物形象刻画得精彩感人,数万年之后的人们亲眼看见,无不惊叹陶醉;两千多年前古希腊的维纳斯雕像,至今仍是卢浮宫镇馆之宝,今后仍将让无数观众流连忘返;李白、杜甫的诗作,千年以前就有"光芒万丈长"的赞誉,至今仍如江河一般万古流芳;几百年前曹雪芹写下《红楼梦》,不论是在中国文学史还是世界文学史上,都是独一无二、无可替代的,永远放射无穷魅力,让人击节赞叹……显然,艺术自身的发展规律,并不是后来一定居上,也绝非"唯新",即喜新而厌旧。人们追求和评价艺术的标准,是"真、善、美",是"尽善尽美",是富于美感的独特的"有意味的形式"。人们用高雅、优美、感人等词语来形容和品评艺术,不是简单的"先进"、"进步"、"唯新"或"后来居上"。

因此,越是"艺术价值的凝结和递延",越是光彩照人、不可替代、精妙绝伦的独特"艺术价值",才能保证某种艺术类"非遗"独一无二,传之久远。这种内在的、核心的艺术价值,才赋予该项"非遗"强大的生命力和感染力,才能使之成为人们珍爱的"文化遗产""文化财"。娓娓道来、柔美动听的苏州评弹,正是以它"凝结和递延"的独特艺术价值,征服了数代观众,其巨大的艺术魅力,仍将获得无数后代粉丝们的喜爱和珍惜。

因此,《研究》指出"艺术价值的凝结和递延",是苏州评弹"非物质文化遗产价值的核心体现",结论合理得当。《研究》的这一评价标准,其实,也是对文化相对论的补充和发展。

我们肯定文化相对论的同时,也要看到这种相对论存在相对性,更要看到人类不同社区、不同民族文化交往日益频繁。人们不能只是"各美其美",也需要学习和尊重、厚待其他不同文化,才能"美人之美",彼此也才能进一步共同营造"多元一体""和而不同""美美与共"的大同世界。

在诸多"非遗"项目中,寻求可以达成"艺术价值的凝结和递延"这一评判

共识，就是寻求一条从"各美其美"到"美人之美"的桥梁和通道。

这一"艺术价值的凝结和递延"，可否作为整个音乐类"非遗"的文化样式的评判标准？这一标准是否具有普适性？也就是说，这一标准能否在音乐类乃至整个文化样式中推而广之？甚至，有没有可能作为所有种类非物质文化遗产的价值标准之一？

这些问题，恐怕《研究》不可能完全解决，也无法给出完满的答案。但能够提出这些问题，我认为就有价值，值得肯定。

爱因斯坦认为，提出一个问题比解决一个问题更重要。

20世纪著名的思想家，提出著名"证伪说"的科学哲学家波普尔，指出近代科学发展到现代科学阶段以后，过去流行的科学始于观察和实验的说法，受到严格质疑。波普尔宣称"科学是从观察到理论"，这个广泛而坚定的信念，是荒唐的。其荒唐之处就在于，其认为我们能够从完全独立于理论的纯观察出发。[①]

波普尔断言，科学不是从观察开始，而是从问题开始。他把有关科学的问题大致分为两类：一类是实际问题，即需要通过理论来说明的问题；另一类是使理论陷入困境的问题，即用现有的理论解决不了的问题。只有问题产生了，我们才会有意识地坚持一种理论，才会激励我们去学习、去发展我们的知识，去实验，去观察。所以，一旦遇到问题，科学理论就开始产生了。波普尔认为，一种理论对科学知识增长所能做出的最持久的贡献，就是它所提出的新问题，这使我们又回到了这一观点：科学知识的增长永远始于问题，终于问题——愈来愈深化的问题，愈来愈能启发新问题的问题。[②]

今天人们常说的"问题意识"，其实就来源于波普尔。《研究》能够提出一些有意思的问题，说明陈洁善于思考，具有问题意识，这就是一种贡献。从某种意义上讲，这些问题也提高了《研究》的学术含量。《研究》提出以艺术价值为标准，来比较衡量音乐类"非遗"，这本身就是很有意思、很有讨论价值的问题，启发我们继续深化认识，努力增长科学知识，以发展相关理论，寻求问题的完满

① 参见［英］卡尔·波普尔. 猜想与反驳——科学知识的增长［M］. 傅季重，等译. 上海：上海译文出版社，1986：66. 卡尔·波普尔（Kar R. Popper，1902—1994）是20世纪最重要的思想家之一，科学哲学家，证伪主义创始人，"开放社会之父"。

② ［英］卡尔·波普尔. 猜想与反驳——科学知识的增长［M］. 傅季重，等译. 上海：上海译文出版社，1986：320.

答案，并从实践上解决问题。

 请原谅以上一大通情不自禁的啰唆话，这是我几年后重读陈洁文章，受其启发激励有感而发；也是期望陈洁的研究，能够继续坚持，不断深入，更上一层楼的殷切之情。而且，尤其衷心期望能够通过我们抛出的敝砖（拙序和陈洁的《研究》），能够引来美玉纷呈，即各位热心读者积极关注上述问题，不吝拎耳赐教，踊跃发表各种卓识高见。因为文化遗产（包括"非遗"）的保护传承，事关民族优秀传统文化的传承弘扬；事关中华民族文化复兴之伟业；事关当前全球一体化情势紧迫之下，人类如何建构文化多元一体健康发展的和谐格局，以及如何早日顺利实现"美美与共"的"天下大同"！

 谢谢我们能够有缘结识的各位怀玉朋友！

<div style="text-align:right">

秦序

2020年3月

</div>

序二
丰实厚重的评弹理论研究成果

陈洁博士嘱我为其新作写序,我感到十分荣幸,同时又忐忑不安。看着《苏州评弹艺术史研究》厚厚的书稿,我成为第一批读者,先睹为快,然而为其写序却甚感为难。作为一位有着几十年舞台经验的苏州评弹演员,表演技巧熟稔于心,对于如何讲好一个故事,唱好一首开篇,演活一个人物,我颇有心得和自信。然而,学术研究和撰文写作我并不擅长,更何况这是为一位博士、大学教师的著作写序作荐,总感诚惶诚恐,生怕自己非但不能锦上添花,反而弄巧成拙,倒了读者的胃口。

我知道,著书立说是一件十分不易的事情,就像我们要创作一部全新的长篇书目,必须经过长期的构思准备、创作排演、锤炼打磨,投入相当多的精力和体力,有些经典书目甚至承载几代人的不懈追求和努力。不管是搞研究,还是排新作,都要求作者耐得住寂寞,作品经得起推敲。当一个作品最终展现在听众面前,不啻怀胎十月一朝分娩,痛并快乐着。

回想我与陈洁博士的相识是在一次全国曲艺论坛上,她以"曲艺在艺术类高校传承和研究的现状"为题做了发言。过去曲艺界的会议大多是以表演团体演职人员,以及文史哲专业的理论专家参与为主。在那次会议上很兴奋地得知,原来艺术类高校也将曲艺艺术纳入了课程教学体系。陈洁在南京艺术学院就开设有曲艺音乐课程,致力于向青年学子传播博大精深的曲艺艺术。

通过进一步交谈得知,陈洁一直在关注苏州评弹的历史与发展,她的硕士和博士毕业论文都是以此为专题撰写的。为此,她多次参加曲艺界的理论研讨活动并观摩现场演出,到江浙沪等地的评弹团、书场、学校进行采风调研。她还在曲艺课中开辟苏州评弹专题,将自己的研究成果作为教学材料进行讲授,邀请表演

团体进校展演，变传统课堂教学的枯燥乏味为实践与理论相照的生动有趣，大学生们非常喜欢这门丰富多彩的民族民间音乐课程。

我十分高兴能有陈洁这样的音乐专业学者投身于苏州评弹的理论研究中来。此后，我与陈洁又有多次接触。

在苏州昆剧院剧场举行的"苏州女性艺术节"开幕式上，作为其中一个座谈环节的嘉宾，我们同台研讨女性在传统文化传承中的重要作用。

由江苏省文学艺术界联合会[①]主办，江苏省曲艺家协会承办的"第三届江苏省优秀青年曲艺人才高级研修班"在南京开班授课，作为大学教师的她也参加了学习，研修班结业典礼上我亲手给她颁发了证书。

陈洁受中央音乐学院"首届音乐类非物质文化遗产周"的邀请，为该校的师生和参会代表进行专题演讲，将苏州评弹这种南方独特的艺术形式介绍到中国最高音乐学府。同时，由她牵线搭桥，我们苏州市评弹团也受邀参加艺术节，在中央音乐学院、清华大学、北京师范大学和国家大剧院进行专场演出。

此次，陈洁博士的新著即将出版，这是她十多年来对苏州评弹理论研究的阶段性总结。我受邀为她作序，认真阅读了全部手稿，觉得《苏州评弹艺术史研究》这部著作具有以下几个特点。

首先，她将苏州评弹的历史发展总结为三个历史时期：孕育草创期、繁荣黄金期和曲折发展期。回眸历史上苏州评弹正是经历了数代艺术前辈的辛勤耕耘，才留下了我辈今天值得继承和发扬的文化遗产。苏州评弹能够发展成为艺术性较高的一门说唱曲种，是艺术家、听众、文人共同努力的结果。

其次，苏州评弹作为"非遗"项目的价值评判。2006年6月，苏州评弹成功入选中国第一批国家级非物质文化遗产名录，列于曲艺类项目的首位。评弹界奔走相告，欢呼雀跃，这是对苏州评弹的历史价值和艺术价值的肯定。陈洁在书稿中从非物质文化遗产保护的角度，阐述了"艺术价值的高低是评判'非遗'价值的标准"，这一点我也十分赞同。

再次，丰富且珍贵史料的呈现。《苏州评弹艺术史研究》还附有苏州评弹艺术年谱，通过大量的文献检索，从明嘉靖年间有文字记载的说书起源一直到21世纪初，凡与评弹有关的大小事件她都收集记录。让我十分惊奇的是，作者对于史

[①] 文学艺术界联合会可简称"文联"。

料的掌握如此丰富，其中不少史料可能还是首次公开。这些内容对于我们评弹从业人员、评弹爱好者和评弹研究者来说都是十分珍贵的。我相信该书的出版将为苏州评弹的理论研究提供十分有益的参考，并产生相当可观的社会效益。

　　互联网时代，人与人之间的沟通变得更加便捷。今天，我们通过电话、微信经常互通有无，过年过节一个问候短信便拉近了距离。我常常在朋友圈看到陈洁的最新动态，有十多部著作出版，多次获得教学科研奖励。2018年，在国家教育部的官网平台推送中，我得知陈洁获得霍英东教育基金会青年教师奖，这是一个极为难得的高规格大奖，由此表彰她在艺术领域做出的成就，看后实在为她感到高兴。衷心祝愿陈洁在未来的教学和研究中能更上一层楼，桃李天下，硕果累累。也希望更多的学者能将苏州评弹这个"中国最美的声音"纳入自己的研究视野，为评弹艺术的未来发展出谋划策，从而再造辉煌。

盛小云

2020年5月

目 录

上编 苏州评弹艺术发展史研究：原样保护与能动传承的有机统一

绪 论 ……………………………………………………… 003
 文献回顾 ………………………………………………… 009
 称谓界定 ………………………………………………… 015

第一章 水乡文化孕育的苏州评弹 …………………………… 018
 第一节 循序酝酿的播种期 …………………………… 023
 第二节 风格迸发的黄金期 …………………………… 025
 第三节 稳中求变的盘整期 …………………………… 027

第二章 艺术价值的延续和主体多元 ………………………… 032
 第一节 苏州评弹艺术价值的体现 …………………… 032
 第二节 对传统遗产的固守 …………………………… 036
 第三节 对变革创新的追求 …………………………… 040

第三章 评弹艺术的色彩疏密与流派特征 …………………… 045
 第一节 流派的形成与嬗变递延 ……………………… 047
 第二节 以《情探》为例的早期风格特点 …………… 051
 第三节 开篇《新木兰辞》的气质浓淡 ……………… 057

第四章　评弹艺人的创演自觉和经验反思 …… 081

第一节　艺术风格的成型与成熟 …… 081
第二节　音乐语言的戏剧性开拓 …… 088
第三节　艺人的自发性经验反思 …… 094

第五章　评弹学者的文化自觉和理论操守 …… 104

第一节　苏州评弹行会组织和研究机构 …… 105
第二节　理论研究和书谱出版 …… 117
第三节　评弹研究的期刊阵地 …… 120

第六章　传媒技术对苏州评弹的弘扬 …… 127

第一节　广播电台与苏州评弹的联姻 …… 127
第二节　21世纪广播书场的发展趋势 …… 135
第三节　广播书场对保护和传播苏州评弹的促进作用 …… 138

第七章　受众群体与评弹传承的全方位互动 …… 141

第一节　大众听客的接受与反馈 …… 142
第二节　文人墨客的雕饰与修书 …… 148
第三节　国家领导人的鼓励与扶持 …… 162
第四节　票房雅集的实践与互动 …… 168

结　语 …… 180

下编　苏州评弹艺术编年史

第一部分　评弹艺术古代篇 ... 193

　　明嘉靖年间（1522—1566） ... 193

　　明万历年间（1573—1620） ... 193

　　明崇祯年间（1628—1644） ... 195

　　清顺治年间（1644—1661） ... 195

　　清康熙年间（1662—1722） ... 196

　　清乾隆年间（1736—1795） ... 196

　　清嘉庆年间（1796—1820） ... 198

　　清道光年间（1821—1840） ... 203

第二部分　评弹艺术近代篇 ... 204

　　清道光年间（1841—1850） ... 204

　　清咸丰年间（1851—1861） ... 205

　　清同治年间（1862—1874） ... 209

　　清光绪年间（1875—1908） ... 215

　　清宣统年间（1909—1911） ... 252

第三部分　评弹艺术民国篇 ... 256

　　民国元年（1912　壬子） ... 256

　　民国二年（1913　癸丑） ... 257

　　民国三年（1914　甲寅） ... 259

　　民国四年（1915　乙卯） ... 260

　　民国五年（1916　丙辰） ... 262

　　民国六年（1917　丁巳） ... 264

民国七年（1918 戊午）……………………………………………………267
民国八年（1919 己未）……………………………………………………268
民国九年（1920 庚申）……………………………………………………271
民国十年（1921 辛酉）……………………………………………………274
民国十一年（1922 壬戌）…………………………………………………277
民国十二年（1923 癸亥）…………………………………………………280
民国十三年（1924 甲子）…………………………………………………282
民国十四年（1925 乙丑）…………………………………………………285
民国十五年（1926 丙寅）…………………………………………………286
民国十六年（1927 丁卯）…………………………………………………289
民国十七年（1928 戊辰）…………………………………………………291
民国十八年（1929 己巳）…………………………………………………293
民国十九年（1930 庚午）…………………………………………………296
民国二十年（1931 辛未）…………………………………………………300
民国二十一年（1932 壬申）………………………………………………303
民国二十二年（1933 癸酉）………………………………………………306
民国二十三年（1934 甲戌）………………………………………………311
民国二十四年（1935 乙亥）………………………………………………315
民国二十五年（1936 丙子）………………………………………………321
民国二十六年（1937 丁丑）………………………………………………328
民国二十七年（1938 戊寅）………………………………………………331
民国二十八年（1939 己卯）………………………………………………336
民国二十九年（1940 庚辰）………………………………………………340
民国三十年（1941 辛巳）…………………………………………………344
民国三十一年（1942 壬午）………………………………………………350
民国三十二年（1943 癸未）………………………………………………351
民国三十三年（1944 甲申）………………………………………………353
民国三十四年（1945 乙酉）………………………………………………357
民国三十五年（1946 丙戌）………………………………………………360
民国三十六年（1947 丁亥）………………………………………………365

民国三十七年(1948 戊子) ... 368

民国三十八年(1949 己丑) ... 372

第四部分　评弹艺术当代篇 ... 377

1949年（己丑） ... 377

1950年（庚寅） ... 379

1951年（辛卯） ... 388

1952年（壬辰） ... 397

1953年（癸巳） ... 405

1954年（甲午） ... 411

1955年（乙未） ... 421

1956年（丙申） ... 426

1957年（丁酉） ... 438

1958年（戊戌） ... 446

1959年（己亥） ... 458

1960年（庚子） ... 470

1961年（辛丑） ... 482

1962年（壬寅） ... 491

1963年（癸卯） ... 499

1964年（甲辰） ... 505

1965年（乙巳） ... 512

1966年（丙午） ... 520

1967年（丁未） ... 523

1968年（戊申） ... 524

1969年（己酉） ... 526

1970年（庚戌） ... 530

1971年（辛亥） ... 533

1972年（壬子） ... 535

1973年（癸丑） ... 536

1974年（甲寅）……537
1975年（乙卯）……540
1976年（丙辰）……541
1977年（丁巳）……544
1978年（戊午）……548
1979年（己未）……555
1980年（庚申）……566
1981年（辛酉）……573
1982年（壬戌）……582
1983年（癸亥）……591
1984年（甲子）……597
1985年（乙丑）……610
1986年（丙寅）……619
1987年（丁卯）……624
1988年（戊辰）……635
1989年（己巳）……642
1990年（庚午）……649
1991年（辛未）……654
1992年（壬申）……659
1993年（癸酉）……663
1994年（甲戌）……667
1995年（乙亥）……673
1996年（丙子）……675
1997年（丁丑）……680
1998年（戊寅）……684
1999年（己卯）……688
2000年（庚辰）……691
2001年（辛巳）……693
2002年（壬午）……695
2003年（癸未）……697

2004年（甲申）.. 698

2005年（乙酉）.. 701

2006年（丙戌）.. 702

2007年（丁亥）.. 706

2008年（戊子）.. 709

2009年（己丑）.. 712

2010年（庚寅）.. 714

2011年（辛卯）.. 717

参考文献.. 721

索　引.. 722

　　一、本书涉及的人物索引.. 722

　　二、本书涉及的机构和团体索引.. 759

　　三、本书涉及的作品索引.. 773

　　四、本书涉及的部分文献索引.. 807

　　五、本书编载的图片索引.. 822

后　记.. 833

上编 苏州评弹艺术发展史研究：
原样保护与能动传承的有机统一

本书剖析研究的主要对象，是国家级非物质文化遗产苏州评弹的原样保护与能动传承。苏州评弹，是目前我国从业人员、专业演职团体、拥有专门表演场所、保存传统书目、原创新编书目数量较多且电台电视台播放节目总时长较长的曲艺类"非遗"项目。它有着广泛的群众基础，江浙沪甚至海外，都有热衷于此的票友团体；众多曲艺品种中，唯有它拥有专门的传承学校、专设的领导机构，并有专业理论刊物出版。从苏州评弹生存和发展的实践中，我们可以看到一项优秀的非物质文化遗产在文化自觉过程中，通过自我保护、能动传承，进而实现其艺术复兴。

苏州评弹保护传承的成功经验说明，对音乐、曲艺、戏曲等艺术类"非遗"项目来说，外力支持固然不可或缺，但更重要的应是保护该艺术形式的内在活力，激发其新陈代谢的自我创造能力，变被动的外在保护为能动的自我发展，聚集外力以推进内功修炼，从而促进我国传统文化和民族艺术的多样性并存和可持续发展。

绪　　论

非物质文化遗产是一个出现不久却迅速传播的新概念,"非遗"保护工作也迅速成为当今社会和学界关注的重要课题之一。

2001年,昆曲被列入联合国教科文组织宣布的第一批《人类口头和非物质遗产代表作》名单。短短数年间,各级政府和文化部门的申遗意识和热情迅速提高,"非遗"的抢救和保护工作,已在当代中国掀起了一个又一个新高潮。从国家到各省市自治区,再到各地市县,甚至很多乡镇,相关"非遗"的研究和保护机构不断健全,各级名录体系和传承机制纷纷建立,经费投入也持续增长。从政府到广大学者,再到普通民众,文化自信不断建立、申遗热情不断高涨,人们纷纷意识到,保护、传承先辈们所创造的各种优秀文化遗产,是我们每一代中国人不可推卸的责任。

2003年开始,我国全面启动和实施了"非遗"保护工作的系统性工程——中国民族民间文化保护工程,这标志着我国"非遗"保护已由以往的项目性保护,开始走向全国整体性、系统性的保护阶段。

世界上不少国家和地区很早就展开了对本民族文化遗产的保护,但由联合国统领全局,在世界范围内进行规范化评选,尚属起步阶段。2009年10月1日,在阿联酋阿布扎比举行的联合国教科文组织保护非物质文化遗产政府间委员会第四次会议上,我国申报的端午节、中国书法等22个项目新入选《人类非物质文化遗产代表作名录》,羌年等3个项目入选《急需保护的非物质文化遗产名录》。与过去每两年一次、一次一项的申报频次和数量相比,2009年的世界级非物质文化遗产申报可谓是突飞猛进。

然而在经历这次"历史性大捷"之后,2010年至2013年,联合国教科文组织又将各国每年入选的《人类非物质文化遗产代表作名录》和《急需保护的非物

质文化遗产名录》名额进行了压缩,新增《保护非物质文化遗产优秀实践名册》。这种申报项目在数量上摇摆变化的状态,多少折射出包括联合国教科文组织在内的各级主管机构在仓促应对申遗热潮时,尽管保护意识强烈,理论支撑和措施论证仍有不足甚至脱节之处。

面对汹涌而来的申遗热情,我国同样存在仓促上马、思想准备不充分、理论研究有所滞后的现象,许多价值判断和相应的评审标准还在摸索中,甚至还存在着大量模糊的、亟待讨论和解决的问题。2011年,我国第一部非物质文化遗产法颁布并开始实施,标志我国的"非遗"保护进入一个新的重要阶段。

截至2018年,中国入选联合国教科文组织非物质文化遗产名录项目总数已达40项,成为世界上入选"非遗"代表作名录项目最多的国家。中国历史悠久,文化资源丰富,是几大文明古国中历史文化唯一没有中断的国家。大量"非遗"项目入选世界非物质文化遗产名录,本无可厚非。但申报"世遗",不是参加奥运会体育竞赛,并不以金牌的多寡定胜负。一些地方的县级政府之间为申遗而出现的"文化战争",片面追求列入更高一级名录的项目数量,导致"抢"("非遗"项目)而不"救"(积极保护)的现实,这些偏离正确目标的追求形式和实利的行为,只会挤占遗产保护的宝贵资源,加剧真正有价值的非物质文化遗产的生存困境。

值得注意的是,联合国教科文组织在阿布扎比举行的这一国际会议对入选"非遗"代表作的标准做了一定的修订,原本单一的名录体系如今一分为二:优秀的、尚有鲜活生命力的非物质文化遗产被划入《人类非物质文化遗产代表作名录》;而经过一定抢救并实施了部分举措,但仍不能脱离濒危状况的非物质文化遗产,则被列入《急需保护的非物质文化遗产名录》。这是联合国教科文组织在摸着石头过河的情况下,对"非遗"认定工作有了更深刻的认识,切合实际地改进申遗规则。"两个名录"提出后,"是否濒危"已不再是申报非物质文化遗产时不可或缺的标准。许多非物质文化遗产,尽管还未游走于存在与灭亡的边缘,却也因为它们凝结着人类智慧和文化财富的创造精神,得以跻身非物质文化遗产代表作之列。

苏州评弹就是这一类优秀非物质文化遗产中的典型代表。

2006年6月,苏州弹词与苏州评话,以"苏州评弹"的名义入选中国第一批国家级非物质文化遗产名录,并且列于曲艺类项目的首位。2008年1月和翌年5

月,邢晏芝①、金丽生②、王月香③、邢晏春④、张国良⑤、金声伯⑥、杨乃珍⑦、陈希安⑧、余红仙⑨、张文兰、赵开生等著名评弹艺人,又分别入选第二至第四批国家级非物质文化遗产项目代表性传承人名单。苏州评弹的艺术水准和艺术价值再一次得到了民众、学者和政府的肯定,引起了社会更进一步的关注。

① 邢晏芝,1948年出生,江苏苏州人。著名苏州弹词演员。出身于弹词世家,少年时师承其父邢瑞庭,后又师从"祁调"创始人祁莲芳,再拜师杨振雄研习"杨调"艺术,在传统技艺上打下了良好的基础。长期与其兄长邢晏春合作,弹唱《杨乃武与小白菜》《贩马记》等传统长篇书目。其说口齿清晰,嗓音清丽圆润,角色感情丰富,精"俞调",擅"祁调"。曾任苏州市政协委员、苏州评弹学校副校长等职。1998年获国务院政府特殊津贴。2001年获"江苏省劳动模范"称号。

② 金丽生,1944年出生,江苏苏州人。著名苏州弹词演员。苏州评弹学校首届毕业生。师承弹词名家"李仲康调"创始人李仲康,代表书目有《杨乃武与小白菜》《秦宫月》等。嗓音高亢响亮,普通话好,擅起清代京官脚色。曾任苏州市曲艺家协会主席、苏州市评弹团副团长等职。国务院政府特殊津贴获得者。

③ 王月香(1933—2011),江苏苏州人。著名苏州弹词演员。幼年从伯父王斌泉、父王如泉研习《双珠凤》。其说表、弹唱、起脚色等富有感染力。所创"王月香调",响弹响唱,节奏明快,感情奔放,代表作有长篇《双珠凤》《孟丽君》《红色的种子》,中篇《三斩杨虎》《老杨和小杨》《白衣血冤》等。

④ 邢晏春,1944年出身于弹词世家,江苏苏州人。著名苏州弹词演员。1963年与妹邢晏芝拼双档。其说表清晰,表演自如,擅长"严调"。代表作有《杨乃武与小白菜》《贩马记》《雪山飞狐》等。与邢晏芝合作整理弹词《杨乃武与小白菜》演出本,1989年由上海文艺出版社出版。

⑤ 张国良(1929—2013),著名苏州评话演员。江苏苏州人。自幼随父张玉书习说《三国》。其擅长说表,书路清晰,语言生动,尤长于组织关子。安排开打,起脚色,评点与衬托等艺术处理也能运用得当。代表作有评话《智取威虎山》《飞夺泸定桥》等。晚年从事长篇评话《三国》的整理与出版。

⑥ 金声伯(1930—2017),江苏苏州人。著名苏州评话演员。曾先后师从杨莲青习《包公》,从汪如云习《三国》,从徐剑衡习《七侠五义》,并就教于王斌泉、杨月槎、张玉书和扬州评话名家王少堂等。其说表口齿清晰、语言幽默生动,有"巧嘴"之称。擅放噱,尤以"小卖"(即幽默语言)见长。面风、手势与说表配合恰当,双目传神。代表作有《铁道游击队》《红岩》《顶天立地》《苦菜花》《七侠五义》《江南红》(与他人合作)等。

⑦ 杨乃珍,1937年出生,江苏苏州人。著名苏州弹词女演员。早年师从俞筱云、俞筱霞学《白蛇传》《玉蜻蜓》。1963年参加中国曲艺家代表团访问日本,演唱《蝶恋花·答李淑一》《姑苏风光》《木兰辞》等曲目。其表演台风端庄、娴雅,说表清晰、甜润,擅唱"俞调",运腔委婉、悠扬,韵味浓厚。

⑧ 陈希安(1928—2019),江苏常熟人。著名苏州弹词演员。1941年拜沈俭安为师习《珍珠塔》。为20世纪40年代后期著名的"七煞档"之一。代表书目有长篇弹词《荆钗记》《陈圆圆》《打渔杀家》《党的女儿》《年青一代》,中篇有《一定要把淮河修好》《王孝和》《林冲》《见姑娘》《大生堂》《恩怨记》等。其说表清晰,口齿伶俐,擅长弹唱,工"薛调"。代表性唱段有《十八因何》《七十二个他》《痛责》《见娘》等。

⑨ 余红仙,1939年出生,浙江杭州人。原名余国顺,著名苏州弹词演员。1952年师从醉霓裳习《双珠凤》。20世纪50年代末,是以弹词曲调谱唱毛泽东诗词《蝶恋花·答李淑一》的首演者。代表书目既有《双珠凤》《珍珠塔》《钗头凤》《贩马记》等传统题材作品,又有《党的女儿》《人强马壮》《战地之花》《红梅赞》《夺印》等新编书目。天赋佳嗓,长于弹唱。音色明亮,高低裕如,擅唱多种弹词流派唱腔。

苏州光裕书场书台，位于观前街第一天门

联合国教科文组织评审委员会对人类口头和非物质文化遗产的评选，有如下标准：（"非遗"项目）是否具有作为人类创作天才代表作的特殊价值；是否扎根于有关社区的文化传统或文化史；是否能起到证明有关民族和文化群体的特性的作用；是否杰出地运用了专门技能；是否具有作为一种活的文化传统之唯一见证的价值。

从苏州评弹的产生、发展、保存和传承等方面综合来看，它完全符合这些标准，并且具有较突出的典型性和代表性。因而，分析、总结苏州评弹的历史经验，对其他非物质文化遗产的保护与传承工作，具有一定的参考价值。

据专家们初步调查，中国各民族、各地区流传的曲艺品种共有400多个，曲艺艺人遍及广大农村和城镇，历代都出现过有卓越成就的曲艺表演艺术家。他们创造和积累的书目曲目难以计数，素称"书山曲海"。[①]

当今南方语系的说唱艺术，普遍存在着语言弱势。与更接近普通话的北方语系曲种，如二人转、相声等的普及及当下的红火势头相比，苏州评弹的全国影

① 参见《当代中国曲艺》编辑委员会.当代中国曲艺[M].北京：当代中国出版社，2009.

响力也许不够广,但它却是目前我国曲艺品种中从业人员、专业演职团体、专门表演场所、保存传统书目、原创的新编书目都较多,且电台电视台播放节目总时长较长的一门艺术。它有着广泛的群众基础,江苏、浙江和上海两省一市,甚至海外,许多地方都有热衷于此的票友团体。并且,它也是诸品种曲艺中唯一拥有专门的传承学校——苏州评弹学校的曲种,它还设有专门的领导机构和理论研究室——江浙沪评弹工作领导小组,也是全国唯一拥有专门理论刊物——《评弹艺术》的说唱曲种。

这种现象,意味着生存于中国东南一带的苏州评弹具有突出的地方影响力,更具有突出的典型性和独特的研究价值。在中国所有的曲艺艺术中,苏州评弹有着绝对优势,是为曲艺类"非遗"的佼佼者。

国家级非物质文化遗产项目代表性传承人邢晏芝女士为本书题词

如火如荼的舞台艺术实践的客观趋势,对评弹的学理性研究提出了迫切的要求。与其他许许多多的兄弟曲种一样,历史上苏州评弹经历了种种艰难曲折,也因全球一体化不断迫近而陷入日渐式微的境地,但它深厚的历史积淀和广泛的群众基础,使它仍然具有很强的生命力,成为当代最为活跃的曲艺品种之一。从苏州评弹的经验中,我们看到了一项优秀的非物质文化遗产在自我保护和能动传承中,逐渐实现自身的艺术复兴。

从"非遗"概念的外延和内涵上来说,"非遗"所指涉的重点,似乎既不是"物",也不是"人"。优秀的人类口头和非物质文化遗产,其非物质的文化艺术,离不开人的创造、情感的倾注,也离不开物的依托、以物为载体。不论是昆曲艺术、古琴艺术、京剧,或是新疆维吾尔族的木卡姆艺术、蒙古族长调民歌、侗族大歌等,都是依靠表演它们的人和特定的乐器、道具,以及具体的表演,通过这些物化载体和表现形式,才能呈现出它们作为非物质文化遗产的特性和价值来。

从传承体系角度而言，表演者当然是传承主体，但听（观）众及其审美趣味与欣赏习惯，同样影响着传承体系和传承效果。过去，我们大多只注意"非遗"的具体操纵者——艺人对于遗产的传承活动所起到的关键性作用，而表演的接受者和研究者层面以及遗产继承和发扬的互动没有被纳入关注视野中。究其原因，曲艺、戏曲等表演艺术门类历来被当作娱乐商品看待，其民族文化遗产的根本属性往往被忽视。听（观）众是消费者，仅需满足耳目之娱，无须背负起继承和弘扬优秀民族文化的责任。但进入新时代，非物质文化遗产的保护工作提倡"全民参与"，这就要求每一个公民都要形成一种文化自觉。我们看到，苏州评弹艺术中，艺人、学者和听客构架起了一个稳固的三角结构，共同支撑起评弹这座"非遗"大厦，这是在全民文化自觉意识的影响下，"非遗"保护的一个优秀例证。

梅里亚姆（Alan P. Merriam）的"音乐即文化"观点为民族音乐学拓展了研究范畴，他提出的"声音—概念—行为"的研究模式使音乐研究置身于更为广阔复杂的社会文化有机体中，成为"作为文化的音乐研究"的一种范式。此后，受到人类学家克里福德·吉尔茨（Clifford Geertz）观点的直接影响，蒂莫西·赖斯（Timothy Rice）在民族音乐学研究中提出了历史建构（Historical Construction）、社会维护（Social Maintenance）、个体创造和经验（Individual Creation and Experience）三个因素，认为它们具有双向的互动关系。他认为音乐是基于个人的创造性而产生的，个人的创造性又是直接跟历史构成性、历史传统有关系的，它受到历史传统的制约。音乐创造出来以后，又是由社区或者村庄、部落等社会群体来维持的。①

从苏州评弹的发展来看，评弹的历史构建与其水乡文化的构成、艺术价值的延续和主体多元的历史传统密不可分。评弹艺人的创演自觉和经验反思，其个体创造和经验是评弹流派凝结与递延的关键，而评弹学者的文化自觉和理论操守、受众听客的全方位互动和信息传媒对评弹的弘扬和促进，这些"社会维护"是该遗产得以可持续发展的背后助力。

本书试图从文化学、音乐形态学、历史学、传播学及社会学等方面入手，借用多学科研究方法，深入探查苏州评弹的原生文化环境，了解这一优秀遗产形成、保存、发展、创新的诸多内外条件和众多相关因素的综合互动作用，总结对

① 参见 Rice T. Toward the Remodeling of Ethnomusicology [J] Ethnomusicology, 1987(3): 469–488.

其影响最大的偶然、必然机遇，进而探索其内在艺术创造力和生命力之所在，确认其所拥有的超越时空限制的核心价值，以及喜爱、持守该遗产的社会群体及个人的认同感对该遗产保护传承的关键作用，进而探寻在全球一体化的当下，如何探索、总结并弘扬该遗产及其他众多遗产所共同体现与维系的优秀民族文化传统，如何通过民族文化自觉而实现民族文化的多元发展，最终实现包括苏州评弹等"非遗"项目在内的多元一体并存发展新格局，即费孝通先生晚年所指出的世界各民族"各美其美，美人之美，美美与共，天下大同"的境界。希望苏州评弹的成功保护和能动传承的宝贵经验，可以为包括曲艺、音乐、戏剧、舞蹈等在内的表演艺术类非物质文化遗产提供一份可资参考的范本。

文献回顾

对于评弹的理论研究始于20世纪初。五四运动后，兴起了整理、研究民歌和小说等俗文学的热潮，可以说出现了包括弹词文本整理、研究在内的第一个高峰。谭正璧和谭寻的《弹词叙录》《评弹通考》，余晋卿等的《弹词曲调介绍》，

谭正璧、谭寻编著《弹词叙录》（上海古籍出版社）

谭正璧、谭寻搜辑《评弹通考》（中国曲艺出版社）

中国音乐家协会南京分会筹委会、余晋卿等记谱《弹词曲调介绍》（江苏文艺出版社）

连波的《弹词音乐初探》，吴宗锡的《评弹小辞典》，阿英的《弹词小说评考》《女弹词小史》，赵景深的《弹词选》《弹词考证》，郑振铎的《中国俗文学史》，陈汝衡的《说书小史》，以及朱颂颐、张健帆等老一辈学者，主要从曲艺通史、弹词文学、艺人动态等方面，为评弹的理论研究奠定了基础。

中华人民共和国成立后的十七年中，研究视角开始转向，研究者们将评弹作为一门"说唱"的艺术种类，总结其艺术规律的研究成果最为多见。这一时期出现了大量记录演员说唱的脚本，收集了老艺人的录音资料和各种弹词刻本、石印本、手抄本，整理出版了弹词

连波编著《弹词音乐初探》（上海文艺出版社）

吴宗锡主编《评弹小辞典》（上海辞书出版社）

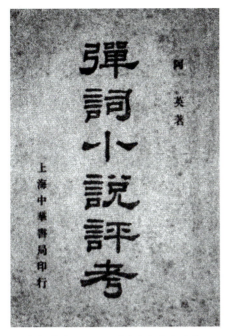

阿英著《弹词小说评考》（中华书局）

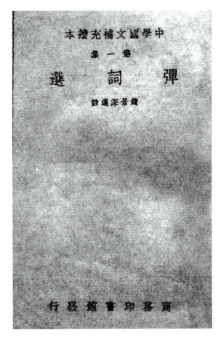

赵景深选注《弹词选》（商务印书馆）

开篇集、章回小说、笔记小说，结合艺术活动记录了不少艺人传记和艺事回忆录。这是评弹研究的第二次高峰。

20世纪80年代后，出现了评弹研究的第三次高峰，评弹的学理性研究有了长足的发展。卓有成绩的理论研究家，包括顾锡东、吴宗锡、周良、夏玉才等。这一时期的研究呈现出系统性、深度化发展的特征，代表性著作包括《走进评弹》《弹词开篇集》《苏州评弹文选》（4册）、《苏州评弹旧闻钞（增补本）》《话说评弹》《苏州评弹史稿》《苏州评弹艺术论》《苏州评弹文学论》《苏州评话弹词史》《评弹音乐初探》等。从音乐学的角度对弹词艺术进行全面分析和总结，则应归功于冯光钰、连波、曹本冶等音乐学家。

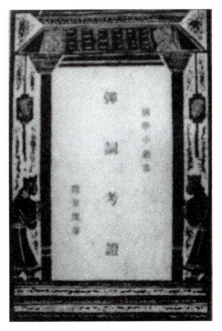

赵景深著《弹词考证》（商务印书馆）

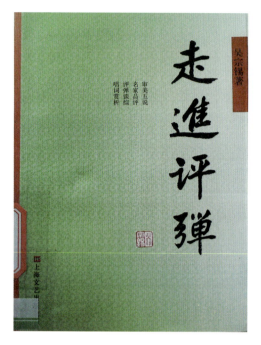

吴宗锡著《走进评弹》（上海文艺出版社）

上海文艺出版社编《弹词开篇集》（上海文艺出版社）

周良、吴宗锡主编《苏州评弹文选》（4册）（江苏文艺出版社）

进入21世纪以来，随着历史学、人类学、社会学、音乐学、传播学等多学科的交叉互动和方法论浸润，对苏州评弹的理论研究又逐步达到一个学理新高度。此间，由唐力行、朱栋霖等教授为导师，在上海师范大学、苏州大学等高校逐渐形成学术高地，而南京艺术学院、上海音乐学院、南京师范大学等院校，每年也有相关选题的硕博士论文问世。苏州评弹因其悠久的历史，成熟的社会组织，风格迥异的流派，雅俗共赏的书目，成为高等院校学术关注和分析的热点。

周良著《苏州评弹旧闻钞（增补本）》（古吴轩出版社）

在国外学术界，亦不乏针对苏州弹词的区域史、断代史或专题性的研究成果，如：美国学者马克·本德尔（Mark Bender）的《梅竹：中国传统苏州评弹》（*Plum and Bamboo*：*China's Suzhou chantefable Tradition*，University of Illinois Press，2003）；美国学者科尔登·本森（Carlton Benson）1996年申请加利福尼亚大学博士学位的论文《从茶馆到收音机：评弹与1930年代上海文化的商业化》（*From Teahouse to Radio*：*Storytelling and the Commercialization of Culture in 1930s Shanghai*）；华裔学者曹本冶（Pen-yeh Tsao）在其硕士论文基础上出版的《苏州弹词的音乐：中国南方说唱艺术的要素》（*The Music of Su-chou T'an-tz'u*：*Elements of the Chinese southern Singing Narrative*），斯蒂芬妮·J. 韦伯斯特-陈（Stephanie J. Webster-Chen）2008年申请美国匹兹堡大学博士学位的论文《苏州民谣的创作、修改与表演：弹词的政治控制与艺术自由研究，1949—1969年》（*Composing*，*Revising*，*and Performing Suzhou Ballads*：*a study of Political Control and Artistic Freedom in Tanci*，*1949—1969*）；等等。这些著作和文论是英语世界的理论研究被苏州评弹魅力吸引的成果体现。

苏州评弹除了理论研究工作开展较早、成果较多外，还在众多曲种中罕见地拥有自己不定期发行的报纸《海上评弹》《评弹之友》《评弹票友》，以及唯一

专门的理论刊物《评弹艺术》。尽管所刊文章内容以回忆录、艺人轶事、新闻报道为主，但也不乏具有真知灼见的学术性理论文章，文章质量逐年提高，已成为评弹理论研究的重要阵地。同时，近些年发展起来的网络技术也为这门古老的艺术进行现代化传播贡献了力量，数个由全国评弹爱好者建立的主题网站[①]，成为虚拟空间传播评弹的重要阵地。随着手机的普及以及互联网和移动通信的发达，评弹爱好者们又相继建立了QQ群、微信群、豆瓣小组等，讨论、互动更加便捷。

受历史考据法等多种因素的影响，以往的评弹史研究基本上是沿着文史家的治学轨迹展开的，但线性叙述较多，断面关注较少；平面叙述较多，立体勾勒较少；文本研究较多，音乐探索较少。通过对评弹研究成果的梳理可以发现，学界对于苏州评弹流派艺术，尤其是音乐特征以及风格变迁等方面的研究重视不足，缺乏系统深入的研究成果，难以揭示评弹作为语言和音乐相结合的综合艺术的多维表征。

理论研究工作开展较早，成果显著，这本身也是评弹得以开创繁荣局面的重要因素之一。但学界一直以来对"评弹研究的研究"考察不够，理论反省较为匮乏，从某种程度上制约了研究脚步的加快和学理性的深化。尤其对于20世纪出现的几个重要的评弹研究机构，还缺乏深刻的分析总结。

此外，比起其他一些曲种来说，苏州评弹的接受群体数量庞大且身份多样，是很值得关注的。表演艺术历来讲究"视听（观）众为衣食父母"的传统，除了老艺人有过"看什么听众讲什么话"的经验留存外，并没有研究者认真调查、总结苏州评弹接受群体的特征。

本书拟将研究目光聚焦于作为一门优秀的非物质文化遗产代表作的苏州评弹的文化特征，因此也需要参考"非遗"的相关研究成果。尽管国内的非物质文化遗产保护与研究工作起步于21世纪初，但短短的几年间，我国"非遗"的研究工

① 网络上曾有数个十分有影响力的讨论版，在书迷和爱好者中反响热烈，口碑甚好。但近年来由于经费、人员、政策等各种原因，不少讨论版被迫关闭。存在时间长、较有影响力的网站和讨论版大约有以下几种。
中国评弹网http://www.chinapingtan.com.cn
苏州评弹学校官方网站http://www.szptxx.com
上海评弹团官方网站http://www.sh-pingtan.com

作取得了很大进展,其理论成果已经难以详细统计。从全国范围来看,已由单个的项目性保护走向全面的整体性保护阶段,各级政府部门、社会机构以及学者和公众对非物质文化的认知度和保护工作的忠实度都在不断加强,并且从理论方面进一步推动保护工作的科学化、系统化和规范化。其中,较有代表性的论述除大量相关论文外,还出版了若干著作,如《人类口头和非物质遗产》[①]《非物质文化遗产概论》[②]《非物质文化遗产保护与田野工作方法》[③]《非物质文化遗产学》[④]《中国非物质文化遗产保护法律机制研究》[⑤]《非物质文化遗产的若干哲学问题及其他》[⑥]等。

称谓界定

长久以来,有关"评弹"、"苏州评弹"、"苏州评话"和"苏州弹词"几个名词常常混用,容易引起概念上的模糊,甚至导致文论写作、学术研讨、教学实践上的困惑。2006年申报国家级非物质文化遗产代表作时,苏州评话和苏州弹词共同以"苏州评弹"的名义成功入选。因此,本书写作前,首先需要对这几个重要称谓进行必要的厘定。

评弹,是评话和弹词的合称。评话,亦作平话,宋代即有《新编五代史平话》[⑦]的话本。后来,平话艺术分流成南方的评话和北方的评书。而弹词则因演唱者自兼弹拨类乐器为伴奏而得名。评话和弹词流传到江南后,与苏州方言相结合形成苏州评话和苏州弹词,又与扬州方言结合形成扬州评话和扬州弹词,此外还有南京评话、杭州评话、福州评话、长沙弹词、四明南词、绍兴平湖调等。因此,评话和弹词原是两类曲种的总体称谓。

苏州评话和苏州弹词都运用苏州方言叙述故事,活动区域都以长三角地区为限,也多在同一个书场中表演,后来又共同组织了光裕社等行会组织,供奉同样

① 向云驹.人类口头和非物质遗产[M].银川:宁夏人民教育出版社,2004.
② 王文章.非物质文化遗产概论[M].北京:文化艺术出版社,2006.
③ 王文章.非物质文化遗产保护与田野工作方法[M].北京:文化艺术出版社,2008.
④ 苑利,顾军.非物质文化遗产学[M].北京:高等教育出版社,2009.
⑤ 王鹤云,高绍安.中国非物质文化遗产保护法律机制研究[M].北京:知识产权出版社,2009.
⑥ 向云驹.非物质文化遗产的若干哲学问题及其他[M].北京:文化艺术出版社,2017.
⑦《新编五代史平话》是讲述五代十国时期梁、唐、晋、汉、周兴废战争史的话本。作者不详,一般认为是宋人作品。

《琴川风月》，摘自《点石斋画报》

的祖师，遵守同样的行规，某些艺术规律和表演技艺也相通，因此向来被视为同出一业，中华人民共和国成立后更是被编入同一个组织——评弹团。由此，两种说书艺术被合称为苏州评弹。①

苏州弹词讲究说、噱②、弹、唱，而苏州评话则无弹唱，仅有说噱，可见两者之间还是存在着较大的区别。苏州弹词因"调"而分出流派，苏州评话则无明显流派之分，仅根据书目明确师承关系。相比较而言，苏州弹词因艺术综合性更高（文学、表演、伴奏、唱腔等），其发展势头在近几十年呈现出超越苏州评话的特点。这或许从某种程度上反映出，综合性越强的艺术形式，艺术价值也可能越高，越能够吸引人们的注意，满足人们的欣赏趣味。

① 参见周良.苏州评弹［M］.苏州：苏州大学出版社，2000：1-3.
② 噱：演出中产生的各种笑料之总称。

为行文方便，减少语言累赘，下文有时以评话指代苏州评话，有时以弹词指代苏州弹词。当述及苏州评话和苏州弹词某些共同具有的问题或结论时，也会使用评弹指代苏州评弹。这种略称本属语言上的不够规范，希望在这里明确交代相关语境和相关指代之后，不至于产生太大误会。

第一章
水乡文化孕育的苏州评弹

弹词是由演唱者自弹自唱（兼奏小三弦或琵琶、月琴等弹拨乐器作为伴奏）的音乐类型，主要流行于我国南方各地，与北方的鼓词艺术并举。因融入各地方言和音乐元素，而形成苏州弹词、扬州弹词、启海弹词、长沙弹词、福建南词等曲种的分流。

弹词之称最早见于元末文学家杨维桢的《四游记弹词》。[①]虽然目前并无可信史料供我们判断苏州弹词出现的确切时间，但多处文献显示其萌芽可能与宋代陶真有密切关系。例如明代文学家、嘉靖进士田汝成在《西湖游览志馀》卷20中写道："杭州男女瞽者，多学琵琶，唱古今小说、平话，以觅衣食，谓之'陶真'。大抵说宋时事，盖汴京遗俗也。"[②]文中提及的用琵琶伴奏、讲唱历史故事的陶真，与后来的弹词颇为近似。因此，有学者认为陶真即为弹词的前身。[③]

苏州弹词承袭了陶真的传统，自明末以来逐渐发展，清代中期已呈繁盛局面。明清两代，弹词作品曾大量刊印或传抄。其中，国音弹词大多停留于文本，并未上演，如《安邦志》《天雨花》《再生缘》等；用方言或夹杂方言写就的，是为土音弹词，其中以吴音弹词为最多，如《珍珠塔》《玉蜻蜓》《义妖传》等。[④]而吴音弹词中，除了用苏州话说唱的苏州弹词外，还有用绍兴话说唱的绍兴平湖

① 《四游记弹词》即"侠游""仙游""冥游""梦游"。
② 田汝城.熙朝乐事[M]//西湖游览志馀：卷20，清文渊阁四库全书本.
③ "'弹词'一名'盲词'，在宋时叫作'淘真'，亦作'陶真'，在唐时叫作'变文'。"参见谭正璧.文学概论讲话[M].2版.上海：光明书局，1936：197.
④ 郑振铎在其著作《中国俗文学史》中，将弹词分为国音和土音两种。有学者认为，两者的区别除了音不同外，更重要的在于国音弹词仅供阅读，而土音弹词供演唱。参见周良.苏州评弹旧闻钞[M].增补本.苏州：古吴轩出版社，2006：141.

苏州北寺塔和江南水乡小景,巴伯·玛格丽特·哈特拍摄于1923年。
摘自卞修跃主编《西方的中国影像(1793—1949)巴伯·玛格丽特·哈特、哈里森·福尔曼、洛蒂·韦奇尔 卷》(黄山书社)

木渎附近的石桥,英国画家李通和(Thomas Hodgson Liddell)绘,创作于1908年左右。摘自《帝国丽影》(北京图书馆出版社)

调、用宁波话说唱的四明南词、用广东话说唱的广东木鱼歌等等。清乾隆年间，著名弹词艺人王周士曾经在御前弹唱并供奉内廷，成为弹词史上的一段佳话。王周士后来在苏州组建了评弹艺人的行会组织光裕公所①，因此后世的苏州评话和苏州弹词艺人对王周士顶礼膜拜，封之为评弹行业祖师。

特定区域的地理生态条件和人文历史深刻影响着该地的文化形态。苏州弹词从清末一种"无余韵，仿佛说白"②的简单说唱形式，到民国时期发展成为曲调精致、表现力丰富的表演艺术，是与苏州地区钟灵毓秀、人文荟萃的历史积淀分不开的。

从自然环境看，长江下游的吴越地区最大的特点便是水乡地貌。这一带地势平坦，气候湿润，雨水充沛，河网密布，是典型的水乡环境。而苏州，抱湖背海，河道纵横，自古就是水乡泽国。早如唐陆广微《吴地记》中有记载："城中有大河，三横四直……七县八门，皆通水陆，郡郭三百余巷，吴、长二县古坊六十，虹桥三百有余。"③水域广阔的自然生态环境，造就了这个地区生产结构上的独特状态，渔业文化和稻作文化的内涵极其丰富。因此，产生于苏州的各种艺术，都由"水"构成了想象和记忆的重要部分。水之清柔，水之浩瀚，水之空灵，水之浪漫，孕育和滋养了当地人的艺术才华，也影响到了诸如桃花坞年画、吴门画派、吴门诗派、昆曲、刺绣、苏州评弹艺术风格的形成。有学者将吴文化概括为具有"水、柔、文、融、雅"的审美特质。④

从经济环境来看，吴地自古就农、商并重，商品经济自宋代开始就较为发达。清代时，吴地早已是我国的商业经济中心，尤其以苏州一带为最。经济的繁荣，市民阶层的兴起，为包括苏州评弹在内的休闲文化多样化提供了孕育和萌发的保障。在这般丰盈环境的滋养下，苏州文化凝聚了小巧、自由、精致、淡雅、写意见长的特色。

吴方言是吴文化的一个重要表现，吴语是我国第二大方言区，其中又以苏州

① 有关光裕公所成立的时间及创始人，大体上有四种说法，时间跨度约为清康熙至嘉庆年间。又，《光裕社同人建立纪念幢序》中载："洎乎乾隆之季，六飞南游，辇跸载道，有王周士君随驾弹唱，即以所获余资建立光裕公所于吴中。"以上参见周良.苏州评弹旧闻钞[M].增补本.苏州：古吴轩出版社，2006：34，50.笔者采用目前业界较为认可的说法。
② 葛元煦著，郑祖安标点.沪游杂记[M].上海：上海古籍出版社，1989：32.
③ 陆广微.吴地记[M].清文渊阁四库全书本.
④ 吕琳.吴方言文化与江南民歌演唱的属性特质[J].贵州大学学报（艺术版），2010（4）：66-71.

苏州城墙及繁华街景，清代画家徐扬绘，绢本设色。《乾隆南巡图·驻跸姑苏》局部

方言为代表。我国的文字属单音系，每个字分头、腹、尾三个部分。普通话中字的声势分为阴、阳、上、去四种，而吴方言则是平、上、去、入四种。平声含蓄而长，上声促而未舒，去声往而不返，入声逼侧而断，入声出口即收藏。字声又分阴阳，发音也有高低，因此，苏州方言实际上就成了七种声势，即阴平、阳平、上声、阴去、阳去、阴入、阳入（表1）。

表1　苏州方言五度制调值标记表[①]

调类	阴平	阳平	上声	阴去	阳去	阴入	阳入
调值	˧	˨˩˧	˥˩	˥˨˧	˨˧˩	˦˧	˨˧
	44	223	51	523	231	43	23

吴方言虽为中国第二大方言，但仅流传于一地，"且三吴之音，止能通于三吴；出境言之，人多不解，求其发笑，而反使听者茫然，亦失计甚矣"[②]。因此，以苏州弹词为代表的吴音弹词大多只流传在长三角一带，并未得以扩展至全国。

近世以来，弹词素以唱腔优美、曲调丰富而著称。其中，有说有唱的苏州弹

[①] 表1的编制参考汪平的著作《标准苏州音手册》．汪平．苏州话拼音方案与国际音标对照表［M］//标准苏州音手册．济南：齐鲁书社，2007：16-17．
[②] 李渔．闲情偶寄［M］//中国戏曲研究院．中国古典戏曲论著集成：第七集．北京：中国戏剧出版社，1959：110-111．

现当代画家丰子恺绘《姑苏虎丘览胜》，纸本设色

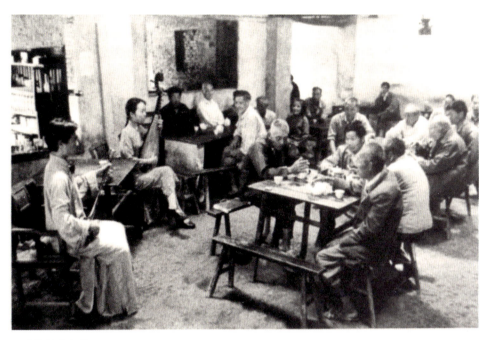

旧时茶馆书场情形

词自有信史起至今的300余年间,既有师承关系,又有创新发展的流派唱腔,层出不穷,因此在历史上曾出现一个又一个高峰,形成"江山代有才人出,各领风骚数百年"的局面。

追溯历史可以发现,苏州弹词流派的形成及发展大致经历了三个历史时期,即明末清初至19世纪末;20世纪初至1949年前;1949年后至今。

第一节　循序酝酿的播种期

"弹词"一词虽然早在明代就已出现,但史书记载的文献资料却难以确证"弹词"所指乃今天意义上的"苏州弹词"这一曲种。

苏州弹词成为雅俗共赏的曲坛翘楚,当在清乾隆年间最终确立。苏州评弹行会组织光裕公所创始人王周士遵乾隆之旨御前弹唱《白蛇传》,被赏赐七品冠带,并召回京师供奉内廷,此举可谓为弹词进入优秀的传统艺术之林奠定了基础。而书目之建设、流派之初现,则在此后逐渐呈现,并于清同治、光绪年间到达第一

个高峰。这种群英荟萃、诸伶竞美的现象，一直持续到19世纪末。此阶段的弹词，唱腔古朴、音乐简单，仍以叙事性为主。虽有"前四家"陈毛俞陆①和"后四家"马姚赵王②之说，但最终成为流派的唱腔只有"陈调""马调""俞调"。

"陈调"为陈遇乾（生卒年不详）所创。相传早年曾在苏州昆曲名班"洪福""集秀"两班学艺，后改业弹词，因此他的唱腔庄重深沉，音色宽厚，咬字遒劲，苍凉有力。上句唱腔顿挫频繁，下句末一字以大跳落腔为特点而自成一格。长篇弹词《义妖传》《芙蓉洞》《双金锭》为其代表书目。

"马调"为马如飞（生卒年不详）所创。幼时随父马春帆习苏州弹词，后以擅长唱《珍珠塔》而闻名，人称"塔王"。"马调"运用本嗓演唱，以吟诵为主，音乐性不强，但节奏明快、流畅。马如飞除了改编长篇弹词《珍珠塔》和《倭袍》外，还编写了许多开篇作品，至今仍广为流传。"马调"是后世弹词流派继承和发扬最多的一个基础派别。

"俞调"为俞秀山（生卒年不详）所创。俞氏以弹唱《倭袍》《玉蜻蜓》《白蛇传》著名，其文学修养很高，常常为陈遇乾编写的弹词脚本进行校阅或评定。"俞调"对弹词的主要贡献之一，在于首次采用真假嗓结合的唱法，拓宽了唱腔音域，丰富了旋律，增强了音乐表现力。③

苏州桃花坞年画《白蛇传》

① 陈毛俞陆即陈遇乾（一说陈士奇）、毛菖佩、俞秀山和陆士珍。亦有说"前四家"为毛姚俞陆，即毛菖佩、姚豫章、俞秀山和陆士珍。
② 马姚赵王即马如飞、姚士章、赵湘洲、王石泉。
① 参见中国曲艺志全国编辑委员会,《中国曲艺志·江苏卷》编辑委员会. 中国曲艺志：江苏卷[M]. 北京：中国ISBN中心，1996：731；中国曲艺志全国编辑委员会,《中国曲艺志·上海卷》编辑委员会. 中国曲艺志：上海卷[M]. 北京：中国ISBN中心，2007：312.

这三个腔调后来成为苏州弹词所有新流派的源泉，也正是因为三大流派的曲调简单质朴、可塑性强，后来的弹词艺人才得以充分发挥智慧，创造出各具特色的唱腔、流派。

第二节　风格迸发的黄金期

20世纪初，杨筱亭所创的"小阳调"率先问世，成为近代弹词流派的先声。"小阳调"，取"马调"的基本节奏和唱法，短腔多，长腔少；又取"俞调"的真假嗓并用，以假嗓为多，由此形成了旋律爽朗、音域宽广、柔中带刚的独特唱腔，在当时堪称独特。

紧随其后的是创立于20世纪20年代的"徐调"，系徐云志在"俞调"和"小阳调"的基础上，吸收民歌、打夯号子、小贩叫卖声等形成。其唱腔圆润婉转、软糯柔顺，因而又被称为"糯米腔"。其长短不一、快慢各异的九种基本唱腔，适用于表达各种不同的情绪，因此成为当今弹词界流传极广的流派唱腔之一。

20世纪三四十年代，先后经历了抗日战争和解放战争，政治不安，局势动荡，但江浙地区城市经济却呈现出畸形繁荣的局面，这为艺术蓬勃发展提供了充裕的物质后盾。而上海、苏州一带"空中书场"①的开辟，更是为近代苏州弹词的发展开拓了更为广阔的空间。双档②的崛起，女艺人的广受欢迎，弹词演唱技巧的提高和音乐性的加强，增强了对听众的吸引力。随着从艺人数的增多，弹词界内部的艺术化

"徐调"创始人徐云志

① 空中书场：无线电台中的评弹节目。详见第六章。
② 双档：由两个演员组成的演出单元，分上手和下手。

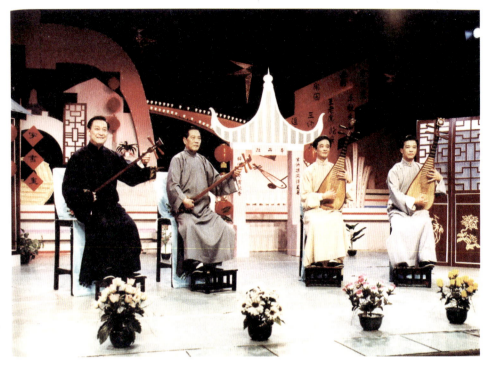

"徐（云志）调"传人，左起：孙钰亭、张文倩、王建中、范林元

竞争也愈发激烈。一些有自觉意识的艺人刻苦砥砺，苦练说、噱、弹、唱的各项基本功，并开发出具有独特个人魅力的新唱腔，为听众所喜爱。因此，这一阶段弹词流派奇峰叠起，"周（玉泉）调""蒋（月泉）调""薛（筱卿）调""祁（莲芳）调""夏（荷生）调""姚（荫梅）调""严（雪亭）调""张（鉴庭）调""杨（振雄）调""徐（天翔）调"百花争艳，均成为当时占一席之地的主要唱腔流派。

　　弹词表演艺术的成熟不仅表现在唱腔的风格迥异上，还表现在书目的不断完善上。这一时期，许多文人参与到弹词话本的创作中来，或对原话本进行修改和调整，使情节更加跌宕，唱词更加抒情；或改编小说、戏剧剧本，进行弹词作品的移植。文人的参与为苏州弹词走向训雅化、精致化提供了保障。①

① 详见第七章第二节，此处不赘。

第三节　稳中求变的盘整期

中华人民共和国成立后，弹词的发展事业和创演活动进入全新时期，呈现出一种全新的趋势。

1949年5月始，弹词与其他传统表演艺术一样被纳入了党和政府的领导和管理工作之内，成为社会主义文艺事业的一个组成部分。1951年5月5日，中央人民政府政务院发布由周恩来总理签署的《关于戏曲改革工作的指示》（以下简称《指示》），总原则是"推陈出新"，具体提出了"改戏、改人、改制"。在剧目方面提倡歌颂反侵略、歌颂劳动，发掘爱国主义思想的剧目。《指示》还特别提到，"中国曲艺形式，如大鼓、说书等，简单而又富于表现力，极便于迅速反映现实，应当予以重视。除应大量创作曲艺新词外，对许多为人民所熟悉的历史故事与优美的民间传说的唱本，亦应加以改造采用"①。

上海陆续成立国营或民营的弹词演出团体，对弹词的传统曲目进行整理和改造，努力创演表现新时代、新生活、新人物的曲目。于是，一些反映新人新事，表现社会主义欣欣向荣的原创书目陆续问世。上海市人民评弹团的《王佐断臂》《罗汉钱》《南京路上》《人强马壮》《江南春潮》《夺印》《白虎岭》《芦苇青青》，以及在参观治淮工地后创作的《一定要把淮河修好》等，均成为这一时期的代表作。

传统的苏州弹词以长篇为主，一部书目往往可以敷衍弹唱三四个月甚至大半年。一般仅在过年会书②期间，才能够听到各方名家拿手的关子书③选回。但随着人们生活节奏的加快，欣赏水平的提高，仅用三四个，甚至一两个小时就能弹唱完一个故事的中篇、短篇和开篇的形式蓬勃发展起来。这种创作周期短、内容短小精悍、艺术表现力强的说书形式，逐渐替代长篇书目占据了大部分舞台，一跃

① 周恩来.关于戏曲改革工作的指示［J］.人民音乐，1951（4）：2.
② 会书：旧时，从农历腊月起，各地书场陆续停演，演员汇集于各大中城镇，少数书场邀请几档乃至十几档演员同场演出。每档演出一回，都是演员的拿手书回。
③ 关子书：故事发展中的高潮部分和转折点，往往矛盾冲突尖锐，悬念较强。有的关子书情节跌宕起伏，人物形象生动，有的则是唱腔典雅细腻，音乐婉转悦耳。关子书大多可以脱离整部长篇而单独上演。

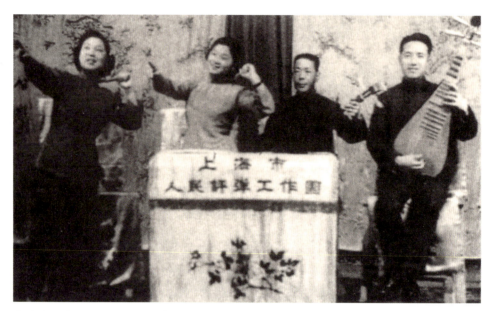

中篇弹词《一定要把淮河修好》演出照（1952年）。
左起：朱慧珍、程红霞、刘天韵、陈希安

成为主要的表现手段。因此，这一阶段的另一个特殊之处，就在于艺术表现形式的多样化呈现。

另一方面，早期的弹词唱腔流派，多为男性所创，因旧时妇女说书被认为是有伤风化，男女同台则更为道中①规则所不容。民国时，苏州警察局甚至三番五次颁布法令，禁止男女同台说书。因此，书目中女性角色的唱段也多由男艺人用小嗓演唱，"俞调""小阳调""徐调""祁调"均是个中代表。

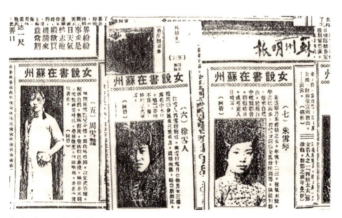

《苏州明报》有关女说书的报道

① 道中：民国时期指光裕社社员，后泛指评弹演员对同行的称谓。此处取前者之意。

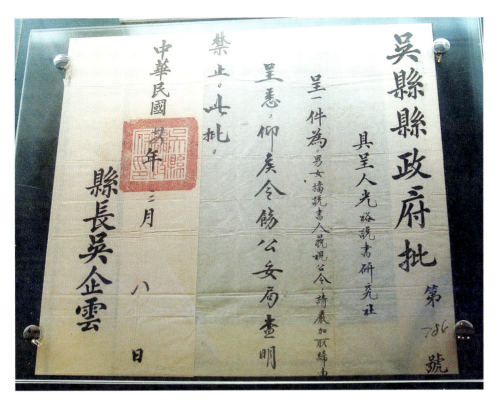

1935年吴县县政府禁止男女档说书致光裕社公函

随着民国中后期女性登台的禁令废除,女艺人在书台上也逐渐活跃开来。经过了几十年的磨炼和积淀,"(朱雪)琴调""侯(莉君)调""王月香调""(徐)丽(仙)调"纷纷于20世纪中叶出现。"琴调"热情跳跃、豪放雄健;"侯调"节奏舒缓、旋律婉转;"王月香调"明快爽朗、感情奔放;"丽调"则是既擅长描绘哀怨倾诉的情绪,又易于表现明快热烈的主题,运腔别致,韵味独特。除了"琴调"在中华人民共和国成立前就已得到认可之外,其他三种调都产生于中华人民共和国成立后。

20世纪60年代,评弹艺术经历了曲折发展。

"文革"结束后,苏州评弹逐渐恢复生机,其中尤以评弹理论研究最为突出。评弹艺人经验整理、评弹艺术本体研究等活动,开展得如火如荼。20世纪80年代,陆续出版或内部刊印的几十种理论书籍,成为当代评弹理论研究的先锋著作。

从创作表演上来说,在"下海"潮的影响下,不少优秀的评弹艺人跳槽转行,专业评弹表演人数锐减,使评弹艺术跌落到了低谷。书场关闭,茶楼转向经

营，苏州评弹落入无人问津的尴尬局面。

21世纪初始，随着各级非物质文化遗产热的不断升温，国家对包括苏州评弹在内的许多传统艺术进行了多方位的扶持。人们的怀旧意识被唤醒，保护观念也加强了。近年来，一些新编中篇弹词，如《大脚皇后》《雷雨》《风雨黄昏》《鸳鸯》等，纷纷在各种大赛中摘金夺银。各种艺术展演层出不穷，苏州评弹还于2012年新年期间在维也纳金色大厅演出。

新时代另一个明显的特征是，票友人数越来越多，自觉传承意识越来越强。如果纵向考察苏州评弹的历史可以发现，没有哪一个时期像现在这样拥有如此庞大且活跃的票友群。人们的生活水平提高了，休闲时间增加了，对精神需求也越来越重视。更为重要的是，随着多媒体、网络技术的发展，苏州评弹逐渐从传统的实体书场、电视书场、广播书场，开拓了更为广泛的传播途径。票友们可以从网络上下载名家名段，随时将名师请进家门，这一切都为苏州评弹恢复深厚的群众基础，再造新辉煌铺平了道路。

回顾总结苏州评弹从萌芽到成熟的经历，是我们考察这一优秀的非物质文化遗产，今天为何仍能在众多曲艺曲种中保持领头羊地位的必要途径。200余年来，苏州评弹发展的轨迹，大体呈螺旋式前进的样态。在她所经历的三个不同的历史时期中，我们注意到其孕育、萌生和成熟始终是在"人"的作用下逐步推进的，只是每一时期的活跃主体有所区别。

第一个历史时期是苏州评弹的草创期，主要是在艺人的努力下，评弹逐渐从成型到出现了早期的流派。

第二个时期是苏州评弹的繁荣期，艺人仍起着决定性作用，各种流派的出现、发展是弹词艺术繁荣的重要标志；此外，文人积极参与书目话本的创作，亦为评弹的勃兴起到了推波助澜的作用。

第三个时期是曲折发展时期。这一阶段的初期，艺人们的社会地位明显提高，创演积极性增强，留下了一批既有时代特色、艺术水准又经得起考验的优秀作品。20世纪60年代，评弹艺术经历了一段时间的沉寂。不过，自20世纪80年代至今，学者的理论研究、票友的自发性活动呈活跃上升的态势。最近几年，随着非物质文化遗产保护工作的全面开展，古老的苏州评弹又逐渐恢复了蓬勃发展的生机，迎来新的发展阶段。

上海评弹团原创中篇评弹《林徽因》在南京艺术学院演出时的海报

第二章
艺术价值的延续和主体多元

艺术价值具有复杂性和多元性特征，它可以用形象的方式表达哲学、宗教、政治、经济、文化等内容，但它最突出的还是表现为审美价值，即对世界的审美把握和审美表达。"艺术家在生活中遇到具有审美意义的客体，与客体建立一种特殊的审美关系浮想联翩，审美意象呼之欲出，他们利用各种艺术手段将之物化为艺术形象。接受者在接受这些作品时，会由凝结在艺术形象中的浓郁情感和审美因素引发联想和想象，'寂然凝虑，思接千载；悄焉动容，视通万里'（刘勰《文心雕龙》），与创作主体达到共鸣，体味到创作主体的审美意图，得到美的享受。"[①]

第一节　苏州评弹艺术价值的体现

苏州弹词的艺术价值体现在从创作到演出的整个环节中。其审美过程在于说书先生借助说表弹唱将话本中的人物形象、历史事件转化为艺术形象，引起听客的联想和想象，从而体味审美意图，获得美的享受。因此，其艺术价值主要承载于它的演出形式、文学特色和唱腔音乐中。

一、演出形式

苏州弹词的演出形式十分灵活简便，较少受舞台、布景、道具、人数及空间与时间等条件的限制。传统的演出形式分单档和双档。单档即演员自弹自唱；双

① 刘艳芬.艺术价值结构新探[J].济南大学学报（社会科学版），2005（6）：43-46.

档分上手和下手，上手为主要说唱者，自弹三弦，下手弹琵琶。也有三档或多档的形式，过去一般是资历较浅或"插边花"①的年轻演员坐于中间，弹奏琵琶、秦琴、阮咸或二胡等乐器。近代以来，中篇弹词中常用到两个以上档。还有一种在重大节日、演出活动中才会用到的群唱形式。

弹词的体裁有长篇、中篇、短篇和开篇之分。传统的弹词多为长篇，分回连日说唱，通常演出三四个月，长者可达一年半载；中篇是在中华人民共和国成立初期兴起的一种形式，三四回说唱一个完整的故事，一般需两至三个小时；短篇更短，演出时长通常在半小时至一小时。

开篇是在正书上演之前弹唱的一个抒情短段，其作用类似歌剧的序曲。相比书中的唱篇来说，开篇的文辞典雅，音乐性强。在无线电广播技术传入中国之后，开篇便作为独立节目在电台播放，深受欢迎。中华人民共和国成立以后，开篇常用来配合形势的宣传、新思想的提倡，因此成为20世纪以来发展最快的弹词表演形式。

二、文学特色

苏州弹词是一门用语言文学来塑造艺术形象的曲艺形式，通过口语化的说唱来叙述故事、抒发感情。在语言文学中，小说是阅读的，弹词是聆听的，它们都不属于再现式的表演。因此，弹词文学在整个艺术系统中只是一种基础性的存在，它必须通过演员运用说、噱、弹、唱、八技②、起脚色③等表演形式，才能将脚本或话本的内容"复述"给听众。艺人书艺的好坏，直接影响着艺术价值能否

① 插边花：正在学艺的艺徒，演出时加座于老师边上，在演出之前加唱一支开篇，或唱完开篇再分担少量正书。

② 八技是评弹演出时各种口技效果的统称。具体八技，诸说不一，如爆头、击鼓、掌号、鸣锣、马嘶、木鱼、马蹄、放炮等。

③ 起脚色：演员按书中人物的年龄、身份、性格和外形，结合内心体验，以声音、表情、动作进行表演。参见吴宗锡.评弹小辞典[M].上海：上海辞书出版社，2011：22.亦有学者写作"起角色"，参见周良主编，苏州评弹研究会编.评弹知识手册[M].上海：上海文艺出版社，1988：140.笔者参阅了大量的历史档案文献，例如：禾.起脚色[N].生报，1939-08-31(2)；横云阁主.书坛男女"起脚色"[N].飞报，1948-01-25(3)；横云阁主.起脚色[J].茶话.1946(7)：170；等等。本书中涉及这一概念的名词均写作"起脚色"。又，"脚色"是戏曲专业术语，为"脚色行当"的省称，是技艺分工和人物类型相结合的综合体；"角色"是剧中具体人物，由"脚色"扮演，二者的意义及用法有区别。参见赵晓庆，麻永玲."脚色"与"角色"[J].辞书研究，2017(1)：73-80.本书"角色""脚色"区分使用。

顺利实现。因此，评弹界有"书一半，人一半"的说法。说书人的二度、三度或多度创作是维系弹词艺术价值的重要保证。同时，一部优秀的长篇书目也可以造就一大批名家，同一部书目可以有多种不同的说法，因人而异。故评弹界又有"书带人，人带书"的艺诀。

然而，评弹艺术价值的最终实现还是要依靠听众来完成的。说书人以本来面目出现在听客面前。书中一切景色、人物、矛盾、战斗、情节都不是具体直观的，而是用语言概念、词汇语句组合介绍给听众，是抽象和虚幻的。只有听众凭着自己的生活经验、文化知识，通过想象和联想才能将抽象的、虚拟的内容转化为具体的

刘天韵擅长起脚色，其人物刻画生动形象，形神兼备

艺术形象，从而获得美感体验。

苏州弹词的唱词由上、下句反复组成，在弹词中称为"上呼"和"下呼"。在上下呼基础上也会演变出其他不同的变化句式。唱词格式一般以七字句为主，平仄安排和押韵规则大致与唐诗相仿。

唱词的句式结构以正格句式最常见，包括四三句式、二五句式和三四句式。其中，四三句式最为常用，二五句式次之，三四句式较为少见。

词格本来是为了适应艺术规范化要求而产生的。为了表达内容的需要，可依据唱词的变化而对唱腔加以扩展或缩小。

三、唱腔音乐

早期的弹词演出，以单档为多，唱腔是一种吟诵性的叙述体，用第三人称客观地叙述书情，因此在情质表现上较为单一。百余年来经过艺人的不断改造和创造，唱腔曲调逐渐变得丰富起来，表现力也大大加强。除了上文中已经介绍过的"陈调""俞调""马调"三种最古老的唱腔流派之外，在它们基础上又形成了22种新的腔调，均以创始者的名字命名。其中，"马调"系统最为庞大，有"魏（钰卿）调""沈（俭安）调""薛（筱卿）调""周（云瑞）调""（朱耀）祥调""李仲康调""尤（惠秋）调"，以及两个女声唱腔流派"（朱雪）琴调"和"王月香调"等。

"俞调"的起源受民间小曲和昆曲的影响较大。它真假嗓并用，音域宽广，音乐性强，十分适合慢板的抒情，因此与"马调"的叙述性表现有着十分明显的区别。"小阳调""夏（荷生）调""徐（云志）调""祁（莲芳）调""杨（振雄）调""侯（莉君）调""（徐天）翔调""严（雪亭）调"等都是它衍生出来的支脉唱腔。

"陈调"因唱腔表现单一，最终并未发展出新的流派。倒是20世纪三四十年代的周玉泉，从"书调"直接承袭下来，形成了真嗓演唱抒情性较强的婉约多姿的唱腔，被称为"周调"。以"周调"为宗，发展了"蒋（月泉）调"、"张（鉴庭）调"和"（徐）丽（仙）调"。

中国传统文化是具有极强的包容性的，这与古代先哲提倡"和而

"周调"创始人周云瑞（左）与"薛调"创始人薛筱卿（右）排练《珍珠塔·婆媳相会》

"琴调"创始人朱雪琴(左)与薛惠君(右)弹唱《珍珠塔》

不同"的文化观有密切关系。"和而不同"就是"多元互补",这是中国文化融合力的体现,也是中华文化得以绵延不断发展的原因之一。

对于弹词的本体形式来说,历久弥新的艺术生命力和具有独特审美特质的艺术价值,主要在唱腔流派的传承和发展中得以延续。弹词流派的勃兴,即主体多元化,对弹词艺术的发展起到了极大的推动作用,它带动了剧目的创作,促进了曲调的丰富,使苏州弹词迈入了从艺人数多、观众群大、书目广的大曲种行列。

第二节 对传统遗产的固守

从历时的维度来看,非物质文化遗产必须是历史的产物,是具有一定的时间积淀的文化事项。为确保非物质文化遗产的原生状态,许多保护经验丰富的国家,如邻国韩国在甄选"非遗"传承人时,明确要求遗产持有者必须能原汁原味、原封不动地"重现"传统。流派的承前性十分符合这一标准。如果我们从艺术的高度,从历史和逻辑相统一的观点来观照曲艺发展史,就会发现流派的形成并不是一种偶然现象,而是顺应规律,在适当的时间,由适当的人所进行的创造,在某种程度上反映了该艺术的发展到达了一个具有深远影响的高峰。

一些优秀的非物质文化遗产代表作的历史经验显示,流派首先是传统的保持者。但凡优秀的曲艺人都要经历先当学生,后当先生的过程,都会有这样的共识:"继承是以基本功为底线,也是创新的前提。比如造房子,要造多高的房子必须打下多深的桩,老先生们创造的流派是他们书台实践的经验总结,经无数听

众验证过的精品,也是我们后生小子必学的范本。"①

就苏州弹词而言,对传统的固守首先体现在对书目的选择和继承上。在说书人、听客和表现对象之间的关系中,起中介和主导作用的是说书人及其创演实践。而要将表现对象,即故事内容和主题思想介绍给听客,使听客接受,就必须找到既能使表现对象与听客对接,又能使自己与听客沟通的艺术交叉点,也就是古语所云的"雅俗共赏""喜闻乐见""老少咸宜"。因此,在苏州弹词的流派递延中,大多会选择人们并不陌生的故事主题或人物形象。

《玉蜻蜓》是传统长篇弹词中的经典之作,又名《芙蓉洞》《节义传》,在戏曲舞台上也多有展演。这部书中的故事发生于苏州本土,不但反映了清代的民俗风情,还折射了封建社会末期的世道人心,因此深受听众的欢迎。《玉蜻蜓》流传的时间很长,传人也众多。最早的演出者,现能上溯到清乾嘉年间的陈遇乾、陈士奇、俞秀山等,苏州弹词三大唱腔系统中的"陈调""俞调"都曾以它为代表作。尽管这是一个"古董级"的故事主题,但近代以来,仍有许多有影响、有成就的艺人以《玉蜻蜓》为"看家书",开始说唱长篇弹词的艺术生涯,较为著名的如王秋泉②、王子和③、张云亭④、吴西庚⑤、吴升泉⑥等。

传到"周调"创始者周玉泉一脉,《玉蜻蜓》非但没有因故事情节的熟稔而遭冷落,反而在周的师傅——《玉蜻蜓》名家王子和那里掀起了一阵高潮。王氏的书有"翡翠玉蜻蜓"之誉,其描摹细腻生动,噱头冷隽逗人。周玉泉得师父真传,说表稳健恬静,冷隽诙谐,造诣甚高,以"阴功"见长,噱头多为"肉里噱"和"小卖",寥寥数语而耐人寻味、形成笑料。《玉蜻蜓》书中的《云房产子》《智贞描容》《文宣哭观音》等皆为"周调"的代表作品。1949年以后,《玉

① 邢晏芝,连波. 邢晏芝唱腔集 [M]. 上海:上海音乐学院出版社,2010: 225.
② 王秋泉(生卒年不详),江苏苏州人。弹词演员。师从钱耀山习《玉蜻蜓》《白蛇传》。清同治十年(1871)在光裕公所出道。艺术活动在清同治、光绪年间。说唱精到,自成一格。
③ 王子和(生卒年不详),江苏苏州人。弹词演员。王秋泉长子。继承父业弹唱《玉蜻蜓》《白蛇传》。说《玉蜻蜓》时,由于风格文静,善用阴噱,被人誉为"翡翠玉蜻蜓"。
④ 张云亭(生卒年不详),江苏苏州人。弹词演员。王秋泉次子,原名王子畦,因入赘张姓而改名。
⑤ 吴西庚(生卒年不详),江苏苏州人。弹词演员。先投师王秋泉学《白蛇传》《玉蜻蜓》,后向钱幼卿学《描金凤》。擅长说噱,书路清晰,弹唱亦见功夫。
⑥ 吴升泉(1873—1929),江苏苏州人。弹词演员。师从王秋泉而学艺于兄长吴西庚,习《白蛇传》《玉蜻蜓》等。清光绪二十一年(1895)在光裕公所出道。说书儒雅,天赋好嗓,唱"俞调"弹短过门,圆润婉转,感情充沛,别具一格,有"唱状元"之美誉。

秘本《玉蜻蜓》

"周调"创始人周玉泉

蜓》仍然是当时最受欢迎的长篇书目之一，但为了适应形势，周玉泉对《玉蜻蜓》进行了整理修改，使其艺术品位大为提高。此后，蒋月泉于20世纪30年代随周玉泉习《玉蜻蜓》，他亦继承了师父说表清晰、幽默冷隽的特点。

演员要使听众接受自己所表现的对象，必须始终把握同听众在各个环节各个方面的对立统一：说唱故事或人物对听客来说是既熟悉又陌生的，是平常的又是不平常的。熟悉和平常的是故事主旨内容，不熟悉的是演员对同一部书目的不同情节的安排、主线

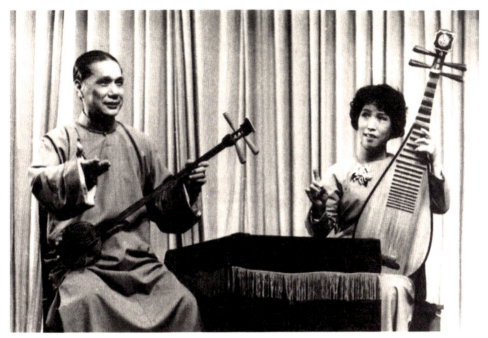

"蒋调"创始人蒋月泉(左)与江文兰(右)演出《玉蜻蜓·看龙船》

贯穿、弹唱曲调、高潮设置。因此,即便是同一部书目,由不同的人来演说也会有所区别,观众追求和期待的是在熟稔题材中呈现新鲜奇特的形式,这就是艺术的动情点。因此,周玉泉创演的新编书目《将相和》《卖油郎》《梁红玉》、开篇《赵云》《张飞》,蒋月泉创演的新长篇《林冲》、开篇《杜十娘》《剑阁闻铃》《战长沙》,徐丽仙参与创演的长篇(后改为中篇)《王魁负桂英》及开篇《新木兰辞》等都是众所周知的故事题材,而《红楼梦》《西厢记》更是诸多流派都十分热衷的题材。

苏州弹词在书目题材的选择上偏爱耳熟能详的故事主题,而唱腔的应用则更是以继承前人风范为基准。200余年来,以弹词为业的艺人数不胜数,然而最终只出现了20余种腔调,更新的步伐并不显著,可见,大部分的从业者还是以传唱固有的腔调为主。这是苏州弹词得以保存到今天的一个重要前提,它并没有因时代的更迭、审美趣味的变化而丢弃固有的艺术表现形式和美学特质,始终对传统秉持着一份敬意,使得我们今天仍能从某些艺人的身上窥见前人的艺术风采。

20世纪60年代以来,随着苏州评弹学校的建立,弹词表演艺术的传承方式由师傅带徒弟的口传心授,变成系统的理论教习和艺术实践相结合的课堂教学。青

苏州评弹学校的弹唱课

年学生进校后首先进行基础训练,学唱"俞调""陈调""蒋调""丽调"等唱腔艺术。教师上课讲解示范,学生课后自行聆听名家音像资料并且模唱,力求从形到神都在一定体系中,得大家之风范。在各种流派都有所涉及后,再根据个人条件选择具体唱腔流派进行深入学习。据资料显示,目前江浙沪从事评弹表演的中青年艺人,80%毕业于苏州评弹学校,该校由此成为弹词遗产原样传承的重要基地。为一个地方曲种设立专门学校,此举是为曲艺界之首创。

第三节 对变革创新的追求

音乐类非物质文化遗产素来因历史的累积、地理类型的丰富和文化的多样而呈现出风格迥然、色彩各异的特点。因此,与传统手工艺类非物质文化遗产相比,其活态传承性、流变综合性、民族地域性的特点更为突出,它在流传过程中往往适应性很强,能够"入乡随俗"。

从传承的角度来看,非物质文化遗产强调本真性,但也并不意味着否定发展。与原样保存相对,"非遗"亦十分重视活态传承,即可持续发展。流派的生

命契机，除了在于代代相承相袭外，还在于不固守成规。拘泥于模仿恰如播放留声机，虽悦耳动听却千篇一律，艺术的脚步将会停滞不前。艺人不仅仅只是简单地复制拷贝上辈人的艺术活动，更要发挥主观能动性，进行自觉的能动改造。只有凭着自己对于传统的理性继承和发挥优秀的创造力，才能使某一个唱腔区别于其他唱腔，跨入流派的行列。

以曲唱音乐为例，不同风格、流派的形成，主要在于演员的行腔。艺术家往往在同一剧目同一唱段的行腔中发挥其发声、用嗓、吐字、润腔等特色，并博采众长、兼容并蓄，形成具有显著特征的演唱方式、审美倾向和艺术观点，由此而生发新的流派。

每一个弹词流派都有自己的风格基点，即流派创始人塑造的典型艺术风格及特点。典型化的问题，其基本点是演创者如何遵循客观的法则，去重新创造符合客观存在或主观虚拟的形象的问题，但是典型又是演创者按其所理解的客观来体现一定主观思想的产物，是带有主观性的、典型化的过程。因此，演创者既要按其思想基点，又要遵循人物思想、性格、特征的基点去塑造典型，同时还受其美学思想、审美观点及由此而主导的创作风格、习惯、方法所左右去进行典型化。

别林斯基认为，创作独创性的显著标志之一，就是典型性——这就是作家的纹章印记，在一位具有真正才能的人写来，每一个人物都是典型的，每一个典型对于读者都是似曾相识的不相识者。[①] 对于同一主题的故事情节或人物形象，不同流派的创演永远不可能以同一种面貌出现。演员风格的基点统率着其整体创作，不同的演员在塑造典型时，总有着某些相似的地方，使人一看就知道这是某派的作品。

"艺术家由于种族、气质、教育的差别，从同一事物上感受的印象也有差别；各人从中辨别出一个鲜明的特征；各人对事物构成一个独特的观念，这观念一朝在新作品中表现出来，就在理想形式的陈列室中加进一件新的杰作，有如在大家认为已经完备的奥林泼斯山上加入一个新的神明。"[②]

艺术是相通的，这些有关文学的论述和切身的经验，亦可说明表演艺术风格的差异是造成弹词流派多样化的重要因素，是典型化过程中的一个重要的、起决

① 参见［俄］别林斯基.别林斯基选集：第一卷［M］.满涛，译.上海：上海译文出版社，1979：191.
②［法］丹纳.艺术哲学［M］.傅雷，译.合肥：安徽文艺出版社，1998：371-372.

定作用的基点。不同流派的风格各异的演绎方式对同一部作品也有其特殊的纹章印记，仿佛打上流派的烙印，这其中以唱腔音乐的差异凸显为标志。

以北方较有代表性的非物质文化遗产代表作——京韵大鼓为例。京韵大鼓是今天在北方仍然非常受欢迎的曲艺品种。京韵大鼓演员、被誉为"鼓界大王"的刘宝全早年拜师宋五学唱木板大鼓，后又跟随琵琶名师陆文奎学弹琵琶。在嗓音"倒仓"不能演唱时，为木板大鼓名家胡十和霍明亮伴奏，获得丰富的经验，又跟随京剧老生孙玉卿学戏，后得谭鑫培指点将木板大鼓表演时的怯音方言改成京音，同时努力揣摩谭鑫培、孙菊仙、龚云甫等京剧名家演唱时的韵味和神态，加强说唱表演时的面部表情和身段表演，终于在技艺上达到炉火纯青的程度，形成京韵大鼓的主要艺术流派——"刘派"。而骆玉笙在其70余年的京韵大鼓艺术生涯中，继承研习前辈的艺术成就，学"刘（宝全）派"大鼓曲目，又兼采"少白（凤鸣）派""白（云鹏）派"之长，创立了以字正腔圆、声音甜美、委婉抒情、韵味醇厚为特色的"骆派"，开拓了京韵大鼓艺术的新生面，从而达到了这一艺术形式的高峰。"刘派"和"骆派"是"承前"的集大成者，又是"启后"的开创者。"刘派"的经典性和开放性使这一唱腔能够被后世不断改编，为新流派的生成提供养分。

据《中国曲艺音乐集成·江苏卷》中"苏州弹词流派唱腔发展线索图"所示，被世人公认的流派唱腔有"陈调""俞调""马调"及其演化出的20余种"调"。由于具有较强的个性化表现，每个流派唱腔均自成体系。至今，这些以创始人姓氏或名字命名的极具特性的唱腔仍然在弹词表演艺术中各领风骚。例如，陈遇乾创始的"陈调"含有昆曲和苏滩音乐的风味，源于陈氏早年演唱昆曲的经历，改习弹词后他将昆曲的用嗓、行腔等运用在表演中，故而"陈调"的旋律舒缓深沉、朴实苍凉，音域不宽、起伏不大、速度中庸，常运用于中老年人的角色唱腔。后历经蒋如庭、朱介生、刘天韵等人的发展加工，也可于激越愤慨处使用。而弹词艺人杨振雄发挥自己的嗓音特长，如其演唱的《武松打虎》中，将"陈调"节奏拉宽，旋律跨度扩大，真假声结合，显得意气风发、挺拔昂扬，一改"陈调"的苍凉。由此，"陈调"在历史的绵延中得以薪火相继。

再如，"马调"是叙事性、朗诵性的音乐，旋律单纯、曲调平直，但并不意味着它的音乐和结构缺乏张力。在"马调"的平直、纯朴中，包含着豪放开朗的气质，是具有深刻音乐表现力的一种特殊的宣叙调或朗诵调。经过魏钰卿（"魏

调")、沈俭安("沈调")、薛筱卿("薛调")的继承和递延,"马调"系统中又产生了朱雪琴的"琴调"。由此构成了一个以"马调"为"源",衍生出各种腔调为"流"的庞大的唱腔系统,"马调"得以在后来的腔调中延续生命力,一如DNA始终随着新生命的出现而保持下去一样。

可见,艺术生命力的延续首先要继承传统,但不能仅仅靠保持传统,而是应当在曲艺创编的过程中,高度发挥创造能力,努力协调各种"美"(语言美、唱腔美、形态美)的因素,使之优势互补,相互协调,这是培育艺术价值新的生长点,也是各新兴流派的发展方向。

无论是口头传统和表现形式,还是表演艺术或是传统手工艺,其背后所蕴含的艺术价值和文化传统才是"非遗"真正应该关注和保护的对象,因为只有这些,才是民族传统文化的最深根源,是人类特有的思维方式、心理结构和审美观念的外化形式。

科学技术是日新月异的,而艺术却因其不可通约性而互相不可替代。一部人类艺术史就是人类的精神史和发展史,人类的艺术创造是堪与任何其他的人类杰出创造相媲美的。[①]因此,非物质文化遗产的保护工作应当将追求艺术而非技术放在首要位置,要挖掘传统手工艺背后的艺术性,提升包括表演艺术在内的文化遗产的艺术价值。唯有这样,我们才不会顾此失彼,为满足一时的经济利益而歪曲传统文化,导致长久积淀的文化传统由此丢失。

苏州弹词创始至今的几百余年来,始终秉持着用苏州方言"口语说唱故事"的艺术表现形式。不论是书目的选择,还是唱腔的发展,都以符合人们固有的审美趣味为标准。尽管近代以来也曾经出现过走唱、群唱、书戏等新兴的表演形式,但它们终究未能成为主流。苏州弹词在原样保存中逐渐形成了优秀的文化价值和审美理念,在艺术形式的固守中凝聚了吴地人的智慧和情感。这种艺术价值的延续是非物质文化遗产能够跨越古今、衔接中外的主要原因。

同时,在对传统遗产的固守中,亦不能排斥对变革创新的追求。通过非物质文化遗产反映出来的民族情感及表达方式,传统文化的根源、智慧、思维方式和世界观、价值观、审美观,等等,都是具有独创性的。对待非物质文化遗产应该客观地看待它的变化,承认它的发展和流变,进行整体性的活态传承,是保护非

① 参见向云驹.人类口头和非物质遗产[M].银川:宁夏人民教育出版社,2004:98.

物质文化遗产的最好的方式。

京剧旦角"荀派"创始人荀慧生对艺术规律有这样的总结概括：新而不知是陈的变，变而不离京剧风格；以有限的腔调抒千变万化之情。①苏州弹词之所以能从最初的3个腔调衍变成今天的20余种"调"，成为一种文化主体多元化的优秀代表，恰恰在于其本体在不离弹词风格的前提下，所具备的"可解读性"和"可持续发展性"。弹词表演流派的普遍兴起，依赖的是锐意创新，志在突破，标新立异，在严酷的艺术竞争氛围中勇闯新路。

下文将以苏州弹词中一个重要的流派——"丽调"为例，详细分析其从产生时的原样传承，到立派时的变革创新，最终成为当代最受欢迎的弹词流派之一的艺术经历。"丽调"的成功，使我们看到作为一项优秀的非物质文化遗产，苏州弹词在流派纷呈的主体多元化背景下，实现了其艺术价值的延续，并在新时代开创了弹词艺术的新局面。

① 参见吴乾浩."戏曲表演流派"三议［J］.当代戏剧，2007（1）：8-11.

第三章
评弹艺术的色彩疏密与流派特征

从历时性来看,曲艺类非物质文化遗产主要依靠表演者世代相传得以保留,这种传承又多以口传心授为特征。一旦停止了传承活动,该文化也就意味着死亡。因此,非物质文化遗产实际上是历史的活的见证。在苏州评弹的遗产传承中,其杰出而独特的传统文化表现形式、鲜明的地方文化特征、精湛的技艺、独到的思维方式以及丰富的精神内涵等非物质形态的内容,必须以"人"的活动为载体。

非物质文化遗产保护强调文化多样性,这不仅是不同文化、不同艺术之间的多样性,更是某一艺术品种内部的多样性。流派的出现是一个曲种成熟和丰富的标志。"流派",有"流",才有"派"。流派艺术的"流"是相对于人民生活的"源"而存在的,代表艺术发展本身的继承性。对于"流"更广义的理解还有流动、创造和发展。因此,在艺术活动中,人一方面必须依赖现有的艺术形式和内容,即从前人那里传承下来的艺术精髓,以此作为自己实践活动的前提;另一方面又必须通过自己有意识的价值选择和创造活动,使自己的本质力量对象化,即通过选择认可、加工整合、重组创造等手段发挥自身特点,构筑传统表演形式与当代现实内容的契合点,从而革故鼎新,推出顺应时代潮流的新的艺术面貌。

苏州弹词的流派有"马调""陈调""俞调"三个流派唱腔及其衍生发展而来的20余种"调"。这些"调"大多以创始人的姓氏或名字命名,其表演个性鲜明,唱腔独树一帜,十分容易被识别和区分。其中,"丽调"是产生最晚的流派之一。她承袭了"蒋调""俞调""薛调"等前辈唱腔的艺术特色和创新意识,逐渐于20世纪下半叶的初期成为苏州弹词最受欢迎的"调"之一。

"丽调"在弹词中具有十分独特的地位,它既是传统弹词唱腔的集大成者,

艺术家合影。左起：连波、吴宗锡、徐丽仙、贺绿汀

> 仿佛昨天似的事情，但已经十年过去了。对这位中华民族音乐的创造者徐丽仙女士，后代人不但要永远纪念她，而且要继承她丰富的遗产。
> 贺绿汀
> 1994.1.21.

著名音乐家，中国音乐家协会副主席、上海分会主席贺绿汀为徐丽仙题字

又是一种新的弹词表演形式——谱唱开篇的开拓者。它的产生与成熟可以视作一个优秀的非物质文化遗产在近现代传承和发展的范本。直到今天，"丽调"仍是最为流行的唱腔之一。本章择取"丽调"为范本，对其进行分析和研究，以期还原她是如何在继承前人的基础上，即在原样传承上，做到活态流变，保证遗产生命力的。

第一节　流派的形成与嬗变递延

徐丽仙9岁起随养母陈亚仙习长篇弹词《倭袍》，随即在养父母演出时"插边花"，在台上或是唱一段开篇，或是起一个僮儿的小脚色。15岁起与养母拼双档在江浙一带茶楼书场演出。徐丽仙初学"俞调"，在与养母和师姐长期拼档唱《双珠凤》时，曾唱过"周调""徐调""沈调""薛调""蒋调"等，幼年时还学唱过苏滩和京剧等，这为她后来演唱技法和曲调的衍变，并最终形成"丽调"奠定了十分坚实的基础。21岁，徐丽仙就收了艺徒，拼成双档演出《啼笑因缘》《双珠凤》两部书，开始走上全新的艺术探索道路。

1951年，年仅23岁的徐丽仙到上海演出，得知评弹界的妇女组织排演了一个名为"众星拱月"的书戏，是为捐献飞机大炮支援抗美援朝而开展的义演。她积极要求参加，被派给一个仅有一句唱词的小角色。但徐丽仙对这唯一的一句"光荣妈妈真可敬"的唱腔精心设计，在这句上呼的最后三个字上，用了新颖别致、悦耳动听，又富有女性唱腔特点的新腔，这句腔就成了"丽调"的雏形。

《众星拱月》曾经是否录音保存，我们不得而知，因此"光荣妈妈真可敬"的唱腔今天也难觅其踪。但徐丽仙自己曾经表述过，这句唱腔是当初在《宝玉夜探》中的一句"轻敲铜环叮当响"的音乐中提炼加工而成的，原出自"蒋调"《宝玉夜探》。

谱例1　选自"蒋调"《宝玉夜探》（蒋月泉演唱）

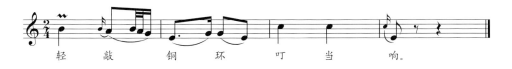

谱例2　选自"丽调"《宝玉夜探》（徐丽仙演唱）

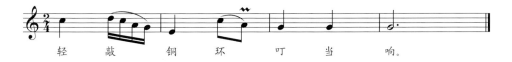

尽管这一腔节①仅短短的4小节，但徐丽仙在"蒋调"基础上对细节做了一些改变。"轻敲"二字由原先的直接级进下行，变为迂回向上一个大二度后再下行。将原先"铜环"二字"角-徵-宫"的"小三度＋小四度"三音列，处理成"角-宫-徵"的"小六度＋小四度"跳进后反向回归。"叮当响"由原来的落在宫调变为落在徵调。蒋、徐二人都擅用小腔，此处徐丽仙将小腔位置从"敲"挪到"环"，音乐性格较之"蒋调"有突破。这一小段唱腔后来也常在"丽调"中出现，可谓之"丽调"成型的"先锋队"。

"丽调"的成型与成熟是经历了一个阶梯式的步进的。徐丽仙对于弹词最大的贡献在于，其传承了传统弹词唱腔与表现精髓的同时，借鉴和吸收姊妹艺术的某些特长，在曲调和内容的结合、音色的运用、手面②的配合，尤其在唱腔和过门的安排上独树一帜，自成体系，从而开创了"丽调"新腔。并且一改传统弹词书调一曲百唱、吟诵性强、曲调变化不多的特点，将弹词唱腔向定谱定腔方向深化。徐丽仙不但注重曲调的婉转清丽，而且更着重于结合说唱内容进行感情抒发，赋予了通常用于叙述表意的弹词唱腔更加丰富的性格色彩。

"丽调"塑造的人物形象丰富而真实，融现实主义与浪漫主义于一体。其众多经典唱段，如同一个色彩斑斓的调色板，既有情真意切的《王魁负桂英·情探》、愤懑无奈的《杜十娘·投江》、哀婉自叹的《小妈妈的烦恼》；又有意气昂扬的《新木兰辞》、轻快喜悦的《社员都是向阳花》、信仰真挚的《全靠党的好领导》，还有融江南民间小曲和北方快板特色的《60年代第一春》；甚至有将诸多书中人物来个"串烧"，乱点一回鸳鸯谱，谱唱内容滑稽无厘头、音乐戏谑跳跃的《颠倒古人》。在"丽调"的成功中我们看到，一种唱腔流派并不一定只局限于一种感情的抒发；相反，有时它能以一种系统而鲜明的风格表达出多样的情愫。从神态、表情、语言，到品性、气质都十分符合人物的身份和特定环境，让人动情更共情。

徐丽仙为弹词艺术做出的重大贡献，还在于谱唱了许多唱腔独特、音乐跌宕的开篇作品，如《黛玉葬花》《黛玉焚稿》《红叶题诗》《绛珠叹》《二泉映月》

① 腔节：由两个以上腔音列组成的具有相对顿逗标志的音乐结构层次。关于腔节的解释参见王耀华在《中国传统音乐结构学》中的表述。

② 手面：手势与面风。泛指演员的形体表演动作及面部表情。

等。为了表现新的时代和人物,徐丽仙还谱唱了《大家来说普通话》《我见到了毛主席》《六十年代第一春》《社员都是向阳花》《饮马乌江河》《年轻妈妈的烦恼》《全靠党的好领导》《怀念敬爱的周总理》等全新题材开篇。

在"丽调"影响下,弹词界刮起了一阵谱唱之风。苏州弹词的唱段,尤其是短小精悍的开篇逐渐成为流派唱腔音乐会上的独立演出曲目,如歌剧序曲一般可以在歌剧整体表演之外单独上演。这样的开篇往往浓缩了创作者的全部音乐精华,囊括了核心音调、特征腔句、特殊唱法等因素。因此,它的艺术价值相对较高。

人们对徐丽仙的赞赏和对"丽调"的热衷,30余年来都未曾消退,几乎每年都会举办纪念徐丽仙专场演唱会。2011年9月27日晚在苏州开明大戏院上演的纪念徐丽仙流派唱腔诞生六十周年——《丽调六十年》流派演唱会,上演的都是脍炙人口、耳熟能详的"丽调"名曲精品,名家名票都来捧场,可见至今仍有许多人醉心于"丽调"。

"丽调"创始人徐丽仙

徐丽仙的成功固然与她有着较高的音乐禀赋分不开，但我们更要看到她对于评弹这一文化遗产炽热的爱、锲而不舍的精神和艰苦卓绝的努力。徐丽仙自幼失学，中华人民共和国成立后才进入扫盲班。她成为职业弹词艺人后也没有经过专门的乐理知识训练，甚至连简谱也不识，但就是这样一个"半乐盲"的江湖卖唱艺人，最后成为一个开创新调新派的艺术名家。1960年，32岁的徐丽仙当选中国曲艺家协会理事，她也是唯一当选中国音乐家协会（上海分会）理事的曲艺艺人。这些成绩，都与她的刻苦勤奋分不开，其对艺术极其认真，甚至达到痴迷的地步。

徐丽仙在童年时代，有一次家中大人叫她去酱园打酱油，她听到无线电广播里正在播放评弹节目，觉得好听，就端了一碗酱油呆呆地站着听。直到店里的伙计提醒他，家里人还在等她的酱油用，叮嘱她快点回家。

徐丽仙曾回忆她幼时学京剧的一段往事，这件事对她后来的弹词创作有十分重要的影响：徐丽仙有一次经过一家票房，里面有人在拉京胡唱京戏，她就站在门外听，渐渐地学会了《苏三起解》《汾河湾》的唱段，由此得到了京胡师傅的赏识，常常带她出去演唱。后来徐丽仙在上海市人民评弹工作团①排练《猎虎记》，起脚色时还用上了在票房中学会的抛手绢的动作。②而将京剧中的某些唱法融入"丽调"的唱腔，则更为常见。

即使是在弥留之际，徐丽仙仍然不忘对自己的新作反复斟酌与修改。

徐丽仙虽会唱曲，会度曲，但不懂得乐理知识，始终不能将脑海中成型的曲调记录下来。于是她自创了一套土法记谱，哪里要有个向上的滑音，哪里要有个停顿休止，如此写下的谱子就像发报机里的密码一样，只有她自己看得懂。

徐丽仙晚年在谈及自己的创演经历时，曾就"时间与艺术"一题阐述过自己的艺术观和时间观：

我为什么一直在摸着琵琶弄曲调，有时候睡在床上也一直在想曲调？我算过账：如果一个人活五十岁的话，睡觉化掉一半时间，就是二十五年。像我一个女同志还要生孩子、生病、住院，光这些耗费近十年时间。其他工作上的开会、观摩演

① 有关上海评弹团称谓问题，其于1951年成立上海，时名上海市人民评弹工作团，1958年改名为上海市人民评弹团，1979年改名为上海评弹团。本书根据其出现的年份做不同称谓，特说明。

② 参见徐丽仙. 学京戏［M］// 江浙沪评弹工作领导小组办公室. 书坛口述历史. 苏州：古吴轩出版社，2006：116–117.

出、出码头演出途中来去，生活上的会亲访友、吃饭、家务又要耗费掉十二三年时间。粗粗一算，一个活五十岁的人，只有十二年的工作时间。搞艺术的人，不抓紧时间怎么行，所以，我把学艺的精力就放在抓紧点滴时间，刻苦钻研上了。有时我走在马路上，走着走着突然站住不动了，原来脑子里一直在想着葬花里"一片花飞"的唱词，这"一片"两字怎样才能唱好，有时吃吃饭，筷子停在菜碗里，家里人说："你干什么，又呆着。"其实，我又在想某一句唱词该怎么唱了。①

"丽调"的成就不仅在国内备受瞩目，而且也享誉国际。开篇《新木兰辞》《情探》被美国哈佛大学指定为音乐教材；2000年英国麦克米兰出版公司出版《新版葛洛夫音乐和音乐家辞典》（第七版）收录中国曲艺名人有三，徐丽仙因开创"丽调"而入选。

第二节　以《情探》为例的早期风格特点

1952年，徐丽仙参加由沈俭安等人据田汉剧本《王魁负桂英》改编的长篇弹词《情探》的演出，这为几年后徐丽仙在中篇弹词《王魁负桂英》中的出色表现奠定了基础。翌年，在蒋月泉的推荐下，徐丽仙加入了上海市人民评弹工作团。在评弹团中，徐丽仙与蒋月泉、严雪亭、姚荫梅、刘天韵、周云瑞、朱介生等弹词名家拼档合作。从这些阅历丰富、功底深厚的评弹艺术家身上，徐丽仙虚心学习，苦练基本功，并开始大显身手。徐丽仙从早年模仿习唱名家唱腔逐渐转型，开始自己参与创作谱曲，并在实践中形成自己的风格。

进团初始，徐丽仙曾一度与姚荫梅拼档演出新改编的长篇弹词《方珍珠》。在她参演的第一部中篇评弹《罗汉钱》（1953年）中，徐丽仙将"蒋调"的旋律和"徐调"的运腔相结合，博采众长，成功地创演了"可恨卖婆话太凶"和"为来为去为了罗汉钱"两个唱段，得到行家的广泛认可和听众的拍手称道，"丽调"初具规模。1954年起与刘天韵拼档演出，在长篇弹词《杜十娘》（1954年）、中篇弹词《王魁负桂英》（1955年）中成功地塑造了杜十娘和敫桂英两个命运相似

① 丽芳记.徐丽仙谈学艺[M]//苏州评弹研究会.评弹艺术：第九集.北京：中国曲艺出版社，1988：150.

"蒋调"创始人蒋月泉（左）和"丽调"创始人徐丽仙（右）合作排练

的古代悲情妇女形象。在《三笑》（1950年）、《刘胡兰》（1953年）、《猎虎记》（1955年）、《杨八姐游春》（1956年）、《唐知县审诰命》（1956年）、《王佐断臂》（1957年）等中、长篇中，徐丽仙都以其清丽婉约、柔和优美的风格著称。

"丽调"早期擅长表现妇女哀怨缠绵的感情，后来的作品中则增添了阳刚奋发的精神风貌，表现力也趋于丰富，这一变化也是在转型期内完成的。1956年，中国音乐家协会举行全国音乐周，徐丽仙以年轻曲艺演员的身份，带着她的代表作之一《情探·梨花落》到北京参加演出，受到了各界人士的称赞。"丽调"在听客和行家中被逐渐认可。

《情探》是20世纪50年代初，由秋翁（平襟亚）、刘天韵根据赵熙原著川剧《焚香记》改编的。故事述书生王魁落魄时得妓女敫桂英救助，两人山盟海誓结为夫妻，王魁赴京应试得中状元的故事。这是弹词文学中典型的"私订终生后花园，落难秀才中状元"的故事，但结果却并非欢喜的大团圆。王魁腾达后，竟负盟再娶，敫桂英接到休书愤而自尽。她冤魂不散，竟自寻到王魁，先以情相探，冀其悔悟。但王魁绝情，拔剑相向，敫桂英大怒，遂活捉王魁。

"梨花落"一段就是敫桂英鬼魂到相府书房见王魁时所唱。虽只有6个上下

句,仅短短的4分钟,但字字珠玑,文辞典雅却通俗易懂,情感真挚,于细节处动人。这是"丽调"早期的一个经典唱段,用散板的自由节奏表达一种无奈的情绪。原曲分为两部分,此处选择其中最经典,也是最常演唱的前半部分。

苏州弹词是一门口语说唱的语言艺术。弹唱的文辞十分注意在力求雅驯典丽的同时,要明白晓畅,使听众容易理解。本唱段虽然是散板节奏,但徐丽仙十分注意词的疏密排列,依照语言内在的节奏规律谱曲,因而在散板中也未见词义的中断,相反却营造了一种唏嘘无奈的意境。

场景一:庭院

起句"梨花落、杏花开"出自川剧原著,但徐丽仙将它扩展处理成了叠句。用中国传统诗词和民歌中常用的比兴手法作为唱篇的开头,字虽不多,却将女主人公思郎不归、离愁满怀的情绪表现了出来,同时也为全曲定下了哀伤无奈的基调。

谱例3

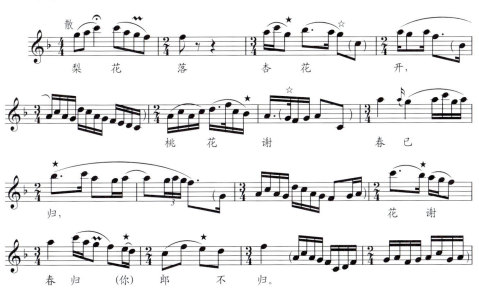

明代学者李渔在《窥词管见》中说:"词虽不出情景二字。然二字亦分主客,情为主,景是客。说景即是说情,非借物遣怀,即将人喻物。有全篇不露丝毫情意,而实句句是情,字字关情者。"① 平襟亚写唱词,惯以人物的口吻咏叹心声,

① 李渔撰,杜书瀛校注.闲情偶寄·窥词管见[M].北京:中国社会科学出版社,2009:2814.

并借当时情景抒发感情,营造意境。例如同样出自他手笔的《杜十娘·沉箱》起句"天昏昏、夜沉沉、虎狼辈、毒蛇心……在中途抛撇卖奴身",也是让人物直接唱出其感受,揭示其悲惨遭际和困厄处境,使书情开门见山地进入矛盾之中。

本唱段中,作者并未直接描写敫桂英苦等情郎若干载,而是用诗意的手法,借交相盛开和败谢的花朵来暗示时间的流逝。望郎盼郎,春至春归,花开花谢,郎犹不归。徐丽仙最初尝试用"蒋调""薛调"对此段原样套用,但觉得不能确切地体现人物的个性,更不能表达出人物满腹冤屈、郁闷的心情。

她最常借鉴的"蒋调"多用于表现男性角色,如蒋月泉的代表作《刀会》中的关公、《策反》中的王佐、《南京路上》的陈喜、《踏雪》中的林冲、《玉蜻蜓》中的徐元宰等,其旋律跳进较多,听来轮廓分明,明快豪爽。但若需要表现一种抑郁愤懑的情绪,则用级进的效果甚于跳进。因此,徐丽仙就在原"蒋调""薛调"的基础上,进行扩展、紧缩、休止、段取的变化,并用级进替代跳进,对单个音进行加花,使曲调低沉哀怨,音乐形象柔软缠绵,极富女性化的特点。

同时,整曲的速度被放慢,改整板为散板,加进"丽调"惯用的4、7两偏音(谱例3★处),由此成就了一个全新的"丽调"形象。

从"春已归"和"郎不归"两句中,我们仍可以看到她将"蒋调"原样运用于唱腔中。

谱例4 选自"蒋调"《海上英雄·游回基地》(蒋月泉演唱)

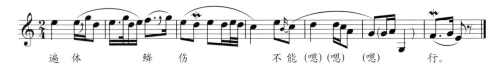

谱例5 选自"蒋调"《白蛇传·游湖》(蒋月泉演唱)

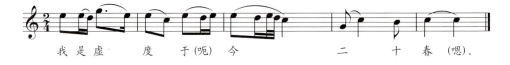

场景二:罗帷

敫桂英不仅日间思念,夜里更是魂绕梦萦。梦中相见欢喜,醒来方觉是空,在强烈的希冀之余难免失望,换来的是时喜时悲,哭醒在罗帷。

谱例6

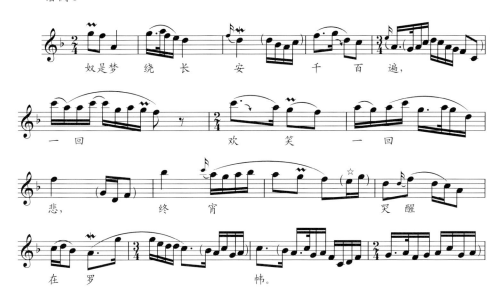

徐丽仙谱曲时,一般先用各种调来套唱,进行比较、选择,然后再对选出的原句进行加工。"梦绕长安"一句,最初就是来源于"马调"唱腔:

谱例7

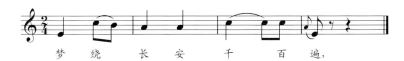

"马调"一字一音,调无余韵,虽长于叙事,但短于抒情。"梦绕长安"若用"马调"来唱一般是由角音直接跳进到宫音再反向级进下行。但徐丽仙增加了"奴是"两个字的加帽格,又在"马调"的基础上,给"绕"字安置了一个小的迂回,"千百遍"三字上也做了加繁的处理。这样既不脱离"马调"的基本曲调,又较巧妙地表现了人物内心的悲怆和缱绻,听来别有风味。

场景三:书斋

天刚刚亮,敫桂英就迫不及待地走进王魁赴考前日夜攻读的书房,日夜颠倒已分不清现实和幻想,可惜踏入房门后便又是失望。假装郎君依然在,奴照旧"手托香腮"陪在旁。端上两杯清茶,自己却只能独饮。

思念久了,更添惆怅、更觉凄惶,于是桂英耐不住站起身来推窗相望,却还

是不见郎君骑白马来①。离愁别绪更添一层。

谱例8

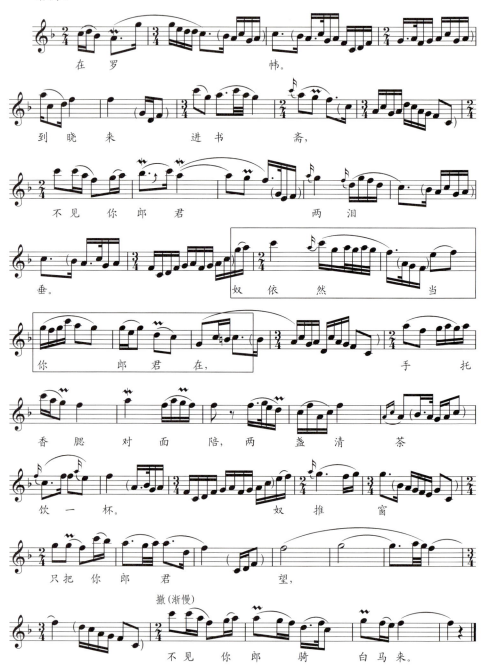

① 古时状元回乡披红衣骑白马，此处喻桂英幻想郎君高中状元，衣锦还乡。

此处，徐丽仙用了"丽调"典型的核心音调来表现痴情的形象（谱例8方框处）。为了表现桂英站起身来推窗向外看的动作，在"望"字的两个持续音上，用先渐强后渐弱的手法，表现视线的由远及近，又由近及远，最后渐慢的唱腔预示着愿望的落空和内心的失落。

在这出选回中，女主人公敫桂英并未被塑造成一个像祥林嫂般念念叨叨的怨妇。她是个善良、懦弱的女子，明白自己地位低下，但对王魁还是怀着旧情，抱着希望。因此，她对王魁也更是一心一意，倾心无猜，一旦被抛弃，也只是悲愤，不敢相信事实却又毫无反抗能力。《情探》重在"情"，而非"恨"。因此，全曲主旨并不在叙事，而在抒情。

《情探》延续的是"丽调"早期唱腔的主要基调——凝聚、滞重，"辗转而不尽"，塑造的是低沉、哀怨的悲情女性形象。此时，她仍大量借鉴前辈流派的唱腔，但通过细节的改变与处理，逐渐形成"丽调"独特的音乐风格。此时，一些核心腔句已经基本形成，在后来的音乐作品中反复出现，由此成就了"丽调"经典。

"丽调"这种悲情的基调在20世纪50年代末期社会环境的影响下，发生了质的改变。其中尤以《新木兰辞》为代表。

第三节 开篇《新木兰辞》的气质浓淡

1959年，徐丽仙改任上手[①]，与张维桢拼档[②]演出长篇弹词《双珠凤》。这是徐丽仙幼年时就习唱过，并随养母和师姐跑码头的书目。该书是经典长篇书目，传唱者甚多，历代艺人如朱耀庭、朱耀笙、蒋如庭、朱介生、蒋宾初、祁莲芳等都演出过，并较有影响。此次的演唱脚本由搭档张维桢整理，面貌与前人唱作稍有不同。

徐丽仙从下手改任上手演出，也就意味着她从说表到弹唱，都担当着更为重要的角色，这是徐丽仙艺术生涯的一个重要转折点，是对她以前艺术经验的肯

① 上手：弹词双档中，掌握书情结构及节奏的主要演员。
② 拼档：苏州评弹术语，意为合作演出。

徐丽仙是谱唱开篇的开拓者

定，同时也是一个巨大的挑战。而同年经过改编后再次成功上演的开篇《新木兰辞》则更是里程碑式的作品。为这个新编开篇度曲，徐丽仙发挥了"丽调"音乐委婉清丽、旋律跌宕起伏的特长，并丰富了伴奏音乐，增加了色彩性乐器——碰铃和男声和唱等，将一个温存与烈性、柔媚与刚强并存的古代巾帼英雄花木兰形象表现得有棱有角、呼之欲出。

艺术动情点是演员通过艺术形象在与听众对接、沟通时所获得的情感共鸣。它既是艺术形象创造中切入情节并推向高潮的关键点，又是将听者贴近艺术形象，并使其兴趣和感情全部迸发出来的契合点或转折点。在弹词艺术中，艺术动情点的传递通过题材的选择、唱腔的创编、形式的安排，将抽象的思想化入具体的形象，将无限的情感融入有限的形式，将个别的人物经历凝练成普适的人生哲理。开篇《新木兰辞》就是激起艺术动情点的优秀范例。

《新木兰辞》是"丽调"艺术的代表作之一，被誉为"丽调"巅峰之作。徐丽仙在创演时，用浪漫主义与现实主义相结合的手法，将人们普遍赞赏和崇尚的抽象价值观，转化为具象的，集英勇智谋、俊美孝善、淡泊名利于一身的古代巾帼女子形象，从而在有限的形式内激发听客无限的遐想。文艺创作的过程，一定程度上也是典型化的过程。通过对典型形象的塑造和典型事件的书写将自己所要反映的生活和理想，更集中、更强烈、更鲜明、更有特征地表现出来。《新木兰辞》的艺术构思，表明徐丽仙对生活的认识、积累、思索已成熟，进入用音乐语言创造形象的转折性环节。演员在这个环节上的水平高低，对于创造形象过程的

顺利与否，以及作品质量高低或成败，是具有决定性意义的。

《新木兰辞》结构严谨、层次分明，音乐刚柔相济、明快激越。其柔绵的音律透出阳刚之气，一扫传统弹词闺房绣帷的婉约和脂粉味，花木兰强、烈、奋、勇的战地锋芒和欢快的胜归心情跃然于弦索间。从这部作品中，我们看到徐丽仙过人的音乐天赋和娴熟的唱奏技巧，它几乎囊括了"丽调"艺术的全部艺术特征。

花木兰的故事出自北朝叙事民歌《木兰诗》，选入宋代郭茂倩编的《乐府诗集》。它语言流畅，形象鲜明，感情真挚，在中国文学史上与南朝的《孔雀东南飞》被合称为"乐府双璧"。故事讲述的是古代青年女子花木兰女扮男装，代父从军，征战疆场数年，屡建功勋，其女子身份一直未被识破。后凯旋回朝，木兰不愿受封做官，返回家乡和亲人团聚。当她重着旧裳，对镜贴花黄后方显女儿本色。整个故事充满了传奇色彩，无怪乎这位巾帼英雄被多次以各种艺术形式搬上舞台，甚至连好莱坞对她也颇为钟爱，故事被制作成动画片在全球上映。

宗白华认为："生命的境界广大，包括着经济、政治、社会、宗教、科学、哲学。这一切都能反映在文艺里。"文艺是一个"小宇宙"，"文艺站在道德和哲学旁边能并立而无愧。它的根基却深深地植在时代的技术阶段和社会政治的意识上面，它要有土腥气，要有时代的血肉，纵然它的头须伸进精神的光明的高超的天空，指示着生命的真谛，宇宙的奥境"。①

20世纪50年代末，在倡导"老年学黄忠，青年学罗成，妇女学花木兰和穆桂英"的氛围下，苏州弹词积极配合宣传，充分发挥"文艺轻骑兵"的功能。1958年，徐丽仙以《木兰诗》为蓝本，谱唱了后来成为传世经典的弹词开篇《新木兰辞》。

早期的弹词开篇，既然作为说唱正书前定场的加演曲目，则篇幅不宜过长，词句也一般不超过30句。《新木兰辞》原是长篇乐府诗，改编后的唱词共有47句，篇幅堪称宏大。其内容承袭了原作中完整的故事情节和思想内涵，主题鲜明，形象生动，文字精练。原诗是"铁屑"韵，压的是入声韵，不适合弹词演唱。为适应弹词书调的演唱要求，夏史（吴宗锡）将原来的五言杂诗改编为七言诗的格律一韵到底，并按一般开篇的叙事方式改以第三人称表述为主，按照顺序

① 参见宗白华.美学散步[M].上海：上海人民出版社，1981：24.

的结构编排情节。表现木兰的器宇轩昂、壮志豪情，体现她"代父从军意气扬"的英雄情怀，通篇采用"江阳"韵。

同时，原诗的部分内容和词句格律无法适应当时社会的大背景，"比如起句'续断机声哭断肠'就过分悲切了；再如'侬无兄长爹无子'与后面'小弟嬉戏狂欲舞'存在自相矛盾"①。因此，徐丽仙就对原诗进行了大幅度的润饰修改。从作品整体的韵律节奏和视角背景来说，与原作有了较大的不同，因此以"新"字冠名之。

《新木兰辞》1958年首演于上海市曲艺会演期间，第一次与观众见面就深受好评。在江宁路静园书场里，由弹词名家周云瑞、陈希安、张鉴国、杨德麟等组成的伴奏乐队阵容惊人。"徐丽仙一曲《新木兰辞》唱罢，全场轰动。弹词开篇能唱得满场欢呼沸腾的恐怕在上海滩还是第一次，听众热烈要求'再来一遍'，她再唱一遍，台下掌声、喝彩声还是久久不能平息。"②次日《文汇报》发表短评称其为"灿烂的珍珠"。

1959年进京演出之后，徐丽仙接受观众的建议，对《新木兰辞》从唱词到旋律，都进行了一次较为重大的调整，最终定型。此开篇在后来的传唱中成为弹词经典之作。徐丽仙的特殊唱腔不仅在评弹界广为流传，整个音乐界对"丽调"现象都十分重视。正是凭借这首《新木兰辞》，徐丽仙得到了上海音乐学院老院长贺绿汀的赏识，并力荐她加入中国音乐家协会，这对于曲艺人来说是十分难能可贵的。

艺术创作与一般实践活动相类似，具有物质性和外部现实性。苏珊·朗格（Susanne K. Langer）认为，艺术是人类情感的符号形式的创造，是人类情感的外化体现。艺术家需要掌握和运用一定的物质媒介作为手段来创造艺术。艺术创作的出发点和归结点都是情感活动，艺术家奉献给人类的是高级的情感愉悦，对艺术媒介的把握应和着美的规律，以具体性、感染性和创造性为生命，寻找恰当的情感表现方式。艺术创作与物质的制作活动息息相关。正如画家需要色彩和线条，雕塑家需要青铜、石膏、大理石一样，弹词演员在创演开篇时，需要声音、节奏和旋律来进行情感赋形。

① 吴宗锡.走进评弹［M］.上海：上海文艺出版社，2011：307.
② 韩光浩.评弹［M］//百工遗韵.苏州：古吴轩出版社，2018：147.

《新木兰辞》继承了原诗层次分明的特点，段落井然，层层递进，有起伏，有重点。音乐根据诗词的内容，明显地划分出三个腔段①，即"见军书，换戎装""喜奏捷，请归乡"和"脱战袍，理红妆"，属于无再现的单三部曲式。

《新木兰辞》结构图示一：

中国传统音乐并不像欧洲古典音乐的三部曲式一样，通过调性布局使不同的主题并列，互相形成鲜明的对比，而是把统一的乐思分作几个不同的发展阶段，通过板式、节奏、音区等的设置形成明显的无再现（ABC）或再现（ABA）的结构形态。"板式—变速结构"是依据戏剧中的"意境或情节的铺叙并通过速度有规律的渐进来组织、构成音乐的进程"②速度的变化，成为曲式的主要结构力。中国传统戏曲、曲艺音乐和民族器乐长期的音乐实践证明"'速度（板式）变化'有可能'驾驭'甚至'构成'曲式本身"③。用速度为主线进行音乐结构层次的架构是中国传统音乐的特殊思维方式，这是一种"精心安排的、有功能运动的、严谨有序并程示化的、独特的曲式结构方式"④。

《新木兰辞》就属于无再现的单三部曲式，每一腔段结构又相当于单一部曲式。全曲基本采用下徵七声音阶徵调式，但清角和变宫两偏音在曲中常处于重要地位。各部分结束的完整性较强，因此结构相对封闭、稳定，形成一个完整的乐思。通过板式变化将三个腔段并置，从速度上来说由慢及快，从情绪上来说从悲到喜。"慢—中—快"的速度布局使音乐的情绪上涨，结构的动力性增强。乐思随着情节铺开陈述，层层递进。

① 腔段：乐意完整或相对完整的结构单位，一般由两个或两个以上的腔句构成，基本相当于欧洲音乐中的乐段。参见王耀华. 中国传统音乐结构学［M］. 福州：福建教育出版社，2010：209.
② 陈国权."板式—变速结构"与我国当代音乐创作［J］. 中央音乐学院学报，1994（3）：3–10.
③ 陈国权."板式—变速结构"与我国当代音乐创作［J］. 中央音乐学院学报，1994（3）：3–10.
④ 李汉杰. 曲式原理引论［M］. 昆明：云南大学出版社，2008：153.

一、"见军书,换戎装"(慢中板 ♩=58—快中板 ♩=132)

本段是带有一个连接部的单三部曲式,其中的A、B、C是"见军书"部分,是为主体呈示部分。从"换戎装"开始,板式由慢中板变为快中板,并且这种欢快的情绪一直延续至后两个部分。因此,"东市长鞭西市马,愿将那裙衫脱去换戎装"这一腔句虽然从内容上来看,属于第一部分,但它是为主要乐思进入下一主题做准备和进行过渡的连接型陈述,在情绪转换时起到桥梁的作用。它既从文学内容上表现出木兰脱去红装换戎装,为从军做好了准备,也从乐思和曲式结构上为进入第二部分做了铺垫,因此它是一个连接部。

《新木兰辞》结构图示二:

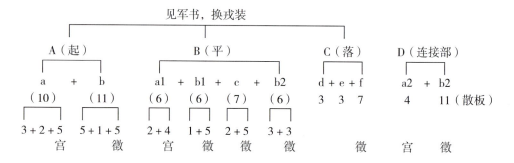

谱例9

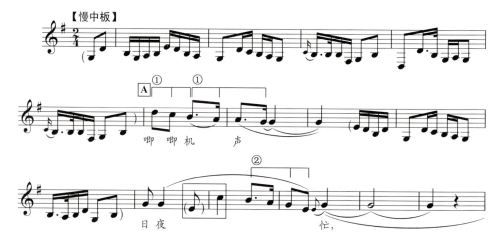

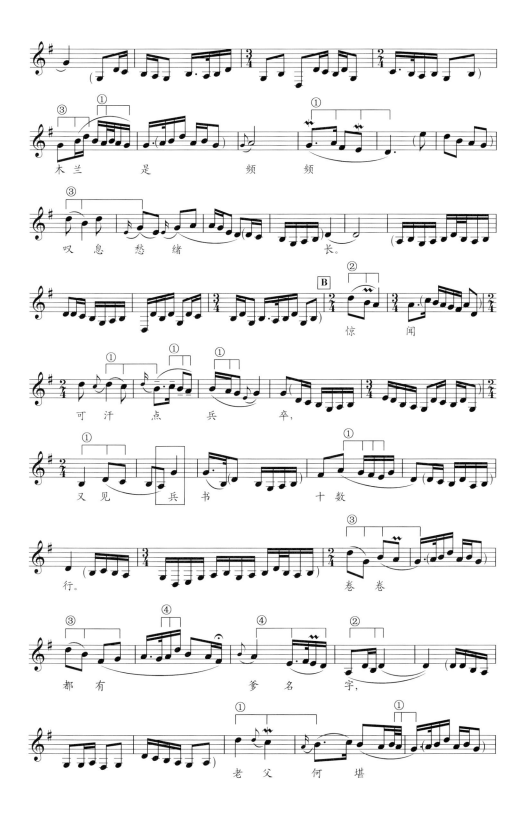

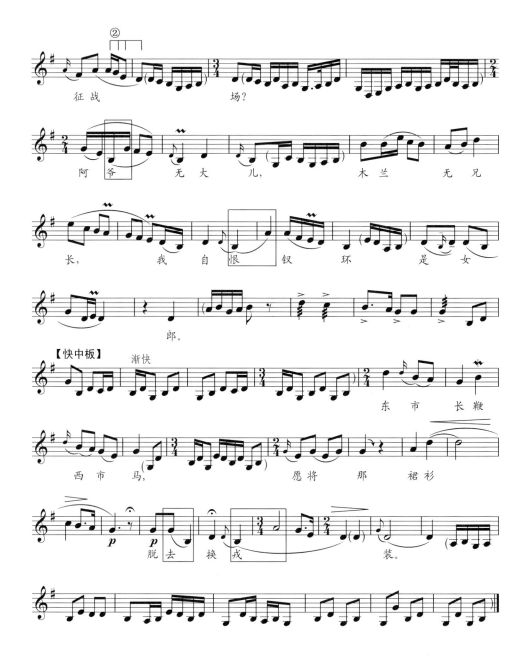

1. 比兴起始，唱词格式

"唧唧复唧唧，木兰当户织。不闻机杼声，唯闻女叹息。"《木兰诗》的起始两句仿佛电影的摇镜头，将木兰对着门在织布，满腹愁绪独自叹息的形象描摹出来。《新木兰辞》保留了以拟声词开头的结构，将原来的4句五言改为2句七言，形象而生动。

比兴的起始手法在中国传统民歌和曲艺中经常使用，徐丽仙的诸多唱段也继承了这一手法，如传统题材选段《王魁负桂英·情探》中的起始句"梨花落，杏花开，桃花谢，春已归。花谢春归你郎不归"。传统题材开篇《黛玉焚稿》的起始句"风雨连宵铁马喧，好花枝冷落大观园"。现代题材开篇《社员都是向阳花》的起始句"红日放光华，朵朵葵花向着她。公社是个红太阳，社员都是向阳花"。起兴的起始手法可以把故事的背景和矛盾凸显出来，能够自然地将观众的情绪带入故事的意境。

弹词开篇的句格，即唱词的格式主要分为正格句式和变格句式，其中正格句式又分为四三句式、二五句式和三四句式。本例的上呼"唧唧机声日夜忙"为正格四三句式，下呼则是在四三句式的基础上加了"木兰是"三字，成为"单加帽"的变格句式。这样的处理，打破了原本较为规整的上下分腔节两句体，使腔句幅度有所增加，从而显得富有生机和活力。

2. 调式旋法，核心腔句

《新木兰辞》的起调毕曲十分有讲究，"见军书、换戎装"的四个上下呼句的始音和落音均为徵，但纵跨一个八度。旋法上承袭了江南音乐婉转细腻的风格，始终以宫—角—徵三音为主干音迂回反复。腔音之间的音程[①]关系多以近腔音列（谱例9①处）、窄腔音列（谱例9②处）、大腔音列（谱例9③处）为主，兼或有宽腔音列（谱例9④处）。[②]

徐丽仙将"丽调"精华几乎都融入了《新木兰辞》的唱腔和伴奏。在短短的四个上下呼句中，用了三个特征腔句，"可汗点兵卒"、"卷卷都有爹名字"和"木兰无兄长，我自恨钗环是女郎"。而贯穿腔句的重复渲染则在 A 、 B 、 C 三个下呼句中都被深化突出，这种循环贯穿使曲调构成的逻辑性也更加深刻和强化。

"丽调"唱腔的转调十分频繁且手法灵活，其中最常用的是正反宫的转换，即主调及其下属调的更替。"见军书"部分共有三句，第一句为上下呼句，第二

[①] 参考"中国音乐体系腔音列系统表"。王耀华. 中国传统音乐结构学［M］. 福州：福建教育出版社，2010：45.

[②] 近腔音列：以两个大二度连续和它们所构成的大三度框架为特征；窄腔音列：以大二度、小三度或小三度、大二度的连接为特点；大腔音列：在宽腔音列、窄腔音列上下的以大三度、小三度或小三度、大三度连接为特点；宽腔音列：以大二度与纯五度、大小六度及其以上的连续为特点。

句为三上呼一下呼的叠句,第三句为二上呼一下呼的"凤凰三点头"。短短的三句唱腔,徐丽仙都在下呼中使用了接触性转调手法,即"在唱腔或过门进行中,局部小块地方,临时地转入到某一新的宫音系统,通过短暂的接触,随即又转回原宫音系统或转向别的宫音系统中去"[①]。

谱例10

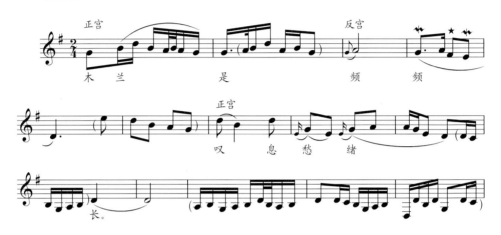

谱例11

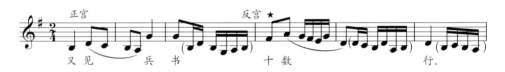

谱例12

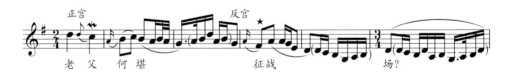

一般来说,江南的许多民间音乐,在唱段中旋入上四度宫音系统的,大多是表现明快欢乐的情绪;反之,旋入下四度宫音系统的,则多表现深沉激越的感情。谱例10、谱例11均由1=G转入下四度宫音系统1=D,旋法几乎都是从变宫音开始(谱例10和谱例11★处),向上一个小三度到达商音后,再级进下行回归

① 连波.弹词音乐初探[M].上海:上海文艺出版社,1979:104.

徵音；谱例9虽也是迂回向上后再级进下行，但调式由1=G转入1=D，再回归到1=G。正反宫的转换使"丽调"的唱腔极具叙事性和抒情性的双重表现功能，"木兰见军书，自恨是钗环"的哀叹情思就在音乐的调性布局上跃然而出。

3. 跳进到达，级进解决

第一腔句的上呼句中，在近腔音列、窄腔音列的包围下，突然出现了一个六度的跳进（"日夜忙"）的超宽音列，如奇峰突兀般，带来了意想不到的效果。乐曲一开头即用上这一特殊处理，起到画龙点睛的作用，吊足了听众的胃口。而从中音区的羽音跳进到清角，偏音的使用也打破了原本五声调式的平衡感，听来别具一格。第一腔段（包括连接部）的五个腔句中，这种跳进到达、级进解决的手法总共运用了六次（谱例8方框处），其中既有向上六度或七度的上行飞跃，又有向下六度的下行跳进。徐丽仙十分热衷于使用这种节奏韵律突出的跳进音程，在连续的级进上下行后，突然穿插一个超宽音列，这样既能掩盖她本身嗓音条件并不十分优异（音区不高、音色不亮等），不能连续演唱高音的缺陷，又能表现一种激昂奋发、豪迈磅礴之势。

4. 依字行腔，摧撇变化

字有声势，曲亦有音势，因此字调对旋律音调有一定的制约作用。应该说人类从有语言开始，就十分注意修饰自己的声音了。日常生活中使用的苏州话本身就具有十分悦耳的音乐性。"唧唧机声"在苏州方言中本就是一个下行的声调，因此徐丽仙采用级进下行的音调，使唱腔的旋律行进与说话的音调走向一致。

"拖六点七"，又叫"六字拖腔"，是弹词音乐中最常用的一种手法，也是弹词曲调特有的一种结构。为了突出唱词的韵脚，一般在下呼的最后一个字（第七字）吐出之前，要填一段小过门。在《新木兰辞》的第一段中，下呼唱腔的第六个字在经过一个下旋的小拖腔后，都落在徵音上，又经过琵琶三弦弹奏短小的过门后，吐出了最后一个字。

对于声乐作品的具体语言和内容而言，韵律美主要是指文学层面具有实际语义的歌词中的诸多因素，如清浊、平仄、四呼、共鸣、双声、叠韵、语流、音变、轻声、重音、语气、语势、节奏的有意安排等等，所产生的语感技巧的美感。吴语本来就有很强的韵律美，徐丽仙在音调的处理上，为了配合语言的声

势,一般通过装饰音来强调字音字调,如"忙""频""愁""点""父""无"等,均用倚音表现阳平或上声字调,起到正字作用。"丽调"在对字词行腔进行艺术表现时,既不是含糊不清、曲折过多,以使书情中断,又不过度地为追求字音清晰、一目了然,一味保持吟诵调的特征,致使唱腔乏然无味。在细节的处理上,徐丽仙从来都不马虎随性,她总是以"未曾出声先有情,情起气动声音出,以情带声自飘逸"来时刻要求自己。

从唱法上来说,"声""忙"运用了浮音,嗓门放松,用气节省,略带鼻音,使这两个字圆润轻巧地吐出来,仿佛木兰在无奈地叹气,悲叹自己虽胸怀大志,但碍于女儿身,每日只得与织机相伴。这一用法在"夜渡茫茫"的行腔时也用到。

"愿将那裙衫脱去换戎装"是全曲人物思想和行动的转折点。在"衫"字上,用 ff 的力度和全曲最高音的拖腔,在渐弱和一个短暂停歇后,突然用 pp 的力度唱出"脱去"二字,这种气多于声的唱法便于把又轻又弱的声音冲出去,达到突出的效果。在"换戎装"的"戎"字上又由弱转强,趋向明朗作为结束。仅仅是一个短小的上下呼唱腔,徐丽仙就用了力度、摧撤、唱法等诸多元素的强烈对比,将木兰代父从军的决心和英雄气概与古代女子脱下裙钗换戎装的羞涩十分贴切地表现出来。

本段最后,通过一个长达八小节的过门转入第二腔段。虽故事内容和时间地点发生了位移,但因有衔接段的过渡,从情绪上来说转入快中板并不觉得突兀。

二、"喜奏捷,请归乡"(快中板 ♩=132)

本段亦是一个单三部曲式,根据情节主要分为"代父从军""关山飞度""得胜归来"的起、平、落三个部分。快中板很好地烘托出激烈的战争场面,与第一部分的慢中板形成明显的对比。本段的腔句以宫音结束为多,从调性上来看也有别于第一部分略带压抑郁闷的徵调式,而显得昂扬热烈。在"铁衣染血映寒光"时回归到了徵调式。

纵观整个腔段,徐丽仙对这三个部分都各有一个艺术表现的强调处理,如第一部分的收放摧撤,第二部分的散整活用,第三部分"凤点头"的使用。

《新木兰辞》结构图示三：

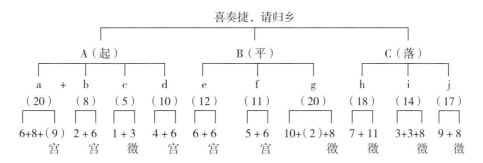

1. 词格和摧撤处理

A包括2个腔句[①]，4个上下呼，其最大的特色在于运用了快弹散唱[②]、紧弹宽唱[③]、收放摧撤[④]的手法。

谱例13

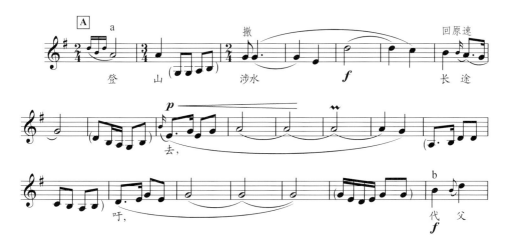

[①] 腔句：能表达部分乐意，有相对独立性，并具有某些规范格式的结构单位。它与欧洲音乐结构中的乐句基本相同，即比乐段小、比乐节大的一个结构单位。参见王耀华.中国传统音乐结构学［M］.福州：福建教育出版社，2010：179。

[②] 快弹散唱：伴奏音型无论在过门或托唱时始终保持快而密的特点，是与散板性的唱腔结合的演唱形式。参见连波.弹词音乐初探［M］.上海：上海文艺出版社，1979：90。

[③] 紧弹宽唱：紧凑快速的过门与不托伴奏、宽缓自由的散唱相结合的演唱形式。参见连波.弹词音乐初探［M］.上海：上海文艺出版社，1979：92。

[④] 收放：力度强弱变化，收——弱或渐弱，放——强或渐强。摧撤：速度快慢变化，摧——快或渐快，撤——慢或渐慢。参见连波.弹词音乐初探［M］.上海：上海文艺出版社，1979：139。

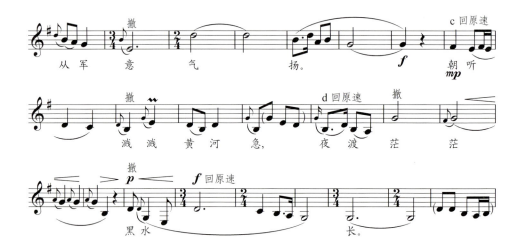

我国汉语都是单音节的字,一字一音,自成方形。有些独立的单字可以成为一个意义单位,有些则需要若干字组合成词组,它们都遵循一定的词格节奏。徐丽仙在此处的词格节奏设置十分用心,力求避免重复单调。弹词的腔句类型多为两节式腔句或三节式腔句。①虽然从字面上来看,a、b 两句是四三句格,c、d 两句是二二三句格,但在词格节奏和腔节数的音乐安排上却是每一句都与众不同,构思独特(表2)。

表2 唱词词格与腔节数对比

唱词	词格	腔节数
登——山——涉水——长途——去	1+1+2+2+1	1+1+4+3+10
代父从军——意——气——扬	4+1+1+1	2+1+2+3
朝听——溅溅黄河急	2+5	2+3
夜渡茫——茫——黑水——长	3+1+2+1	2+2+4+2

徐丽仙十分擅长在原有叙述性唱腔的基础上,发展出能表现强烈戏剧冲突、烘托氛围和描绘人物心理的唱腔形式。如果以一字一音的"马调"方式来处理这一腔句,音乐节奏与词格结构太过吻合,而会显得单调、局促和呆板。

① 除两节式腔句、三节式腔句外,还有连贯式腔句、变体腔句、特殊腔句等。参见王耀华. 中国传统音乐结构学 [M]. 福州:福建教育出版社,2010:185-199.

谱例 14

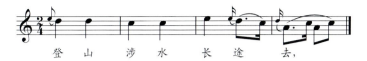

徐丽仙在生活语言的节奏基础上,通过音乐节奏的紧松变化来实现音乐形象的塑造。"登山"二字均从板上出,"水"字抢板,然后拖长腔。谱例14的节奏型仿佛是木兰登山涉水时艰难行进与步伐踉跄的写照。

谱例 15

此外,"去"字后还有一个归韵的甩腔,其节奏是"丽调"常用的节奏型:

谱例 16

在本曲中,有代表性的如:

谱例 17

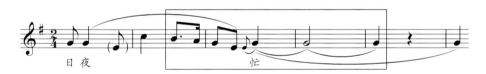

谱例 18

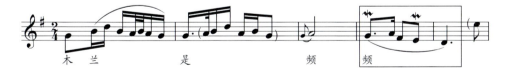

谱例 19

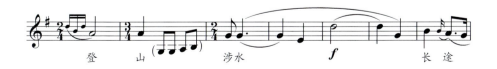

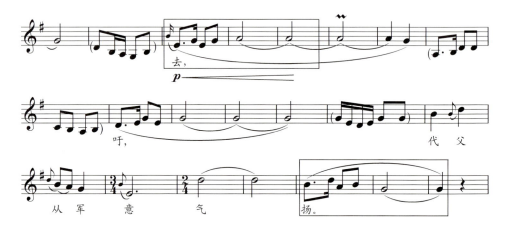

在处理"意气扬"时，特别运用了快弹散唱、七度大跳上扬音和附点节奏型。"扬"字的字头、字腹、字尾缓缓唱出，用"腔隔字"表现了木兰坚决不动摇的昂扬意志。

在"朝听溅溅黄河急，夜渡茫茫黑水长"的腔句中，出现了全曲的最低音。运用了散板性的节拍形式——快弹散唱和紧弹宽唱相结合，由此形成了不对称式的腔格处理。在拖腔结尾处做渐慢处理，中国传统音乐中称这种节奏的变化为"撤"。通过收放摧撤的手法，使唱腔抑扬顿挫、快慢疾徐，细节处理十分到位，对比强烈，艺术效果显著，韵味醇厚。

2. 散整活用

20世纪50年代末，《新木兰辞》在北京演出，有观众认为开篇对花木兰十年转战的事迹、在战场上的豪迈气概和艰苦卓绝的英雄伟业写得过于简略，仅将原诗中的"万里赴戎机，关山度若飞。朔气传金柝，寒光照铁衣"压缩为"关山万里如飞渡，铁衣染血映寒光"两句，内容不完整。更重要的是，这与当时"备战备荒"时期的宣传工作不相符，因此建议在开篇中进行加强。于是改编者夏史就补充了"鼙鼓隆隆山岳震，朔风猎猎旌旗张。风驰电扫制强虏，跃马横枪战大荒"四句。这是一种完全的创新，因为原诗中并无类似的字句。徐丽仙在创腔时，也充分发挥想象力和音乐才能，将多种音乐元素糅合在一起，用起伏的旋律线条创造出一个铿锵有声的战争场面。

乐思行进至B段时，战斗已是最为激烈的关键处，节奏节拍的散整活用是它的一大亮点。

谱例20

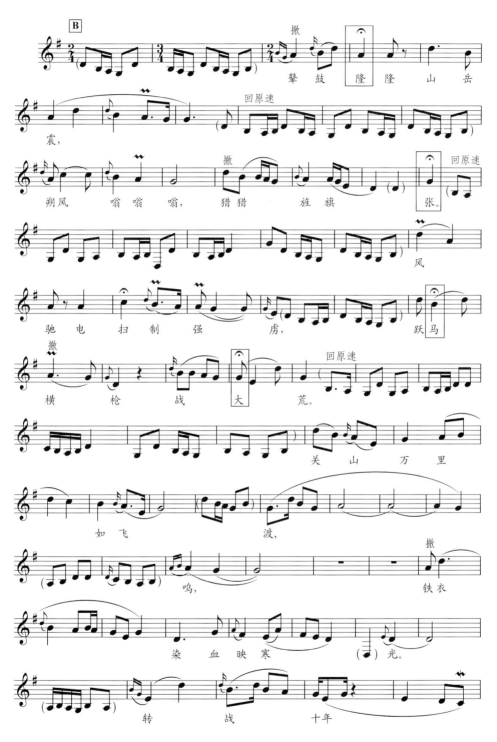

谱例20中的"隆""扫""大"字，均在整板唱腔中自由地延长散唱，通过这种散整活用的旋法处理，使词义得到加强。弹词演员由于是自弹自唱，因此在板眼处理上更加灵活自由，随需要适当调整，这种艺术表现能够生动而细腻地体现唱词内容，亦是对语言节奏和字音声调的美化。

为了生动地展现跃马横枪的战斗场面，同时表现木兰意气风发的内在激情，徐丽仙在此段行腔中注重咬字清晰，吐字有力，特别采用喷口唱法突出特强的力度，字头发音刚劲挺拔，爆发有力，富有弹性，演唱起来给人以铿锵有力、豪迈奔放的感觉，带来了不凡的效果。

徐丽仙还常常吸收姊妹艺术的特长，用来表现特定场景。"鼙鼓隆隆山岳震"中的"隆"即运用了豫剧演员常香玉的胸音唱法，而句尾拖腔则又运用了京剧"程派"常用的嗽音，从而进一步渲染古代威武雄壮的战争气氛。

值得一提的是，此处伴奏的设计颇有意味。"鼙鼓隆隆"后，叩击两下琵琶的面板，继而在商音上轮指，以表现鼓声催紧战事急；"朔风猎猎旌旗张"后的伴奏则是琵琶轮指奏出"宫—徵—角—宫"，模仿阵阵号角声。这种用琵琶来具象地描摹特殊乐器的手法，在弹词表演中是首次尝试，并且获得了突出的效果。

3."凤凰三点头"

C段主要描述战争结束，木兰九死一生凯旋，蒙受重赏，但她不慕功名，辞谢官职，卸甲还乡的情节。

谱例21

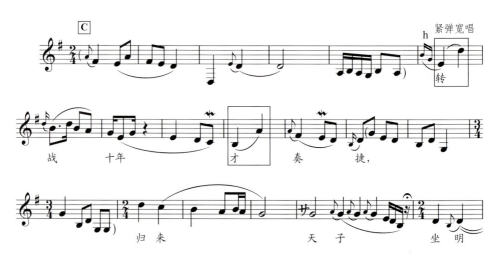

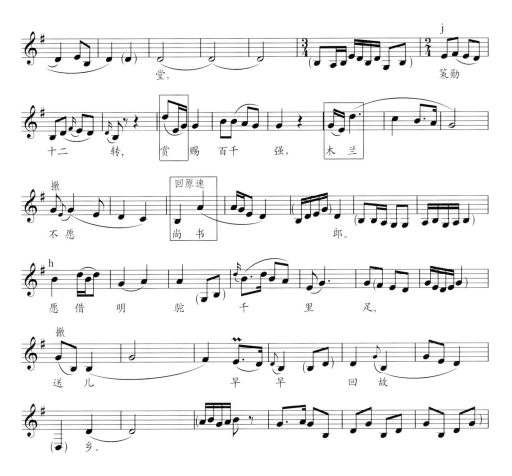

h 腔句一开始承袭了上一部分的特色，运用了散整交替的旋法，并连续使用两个七度跳进的音型（谱例21方框处）。自从上一腔段的末句"铁衣染血映寒光"回归到徵调上来后，本段又恢复了起调毕曲均为徵音的特点。

苏州弹词音乐的基本结构形式是上下句，一对上下句是组成唱段的基本单元。在此基础上发展起来的变化形式有"凤点头"和"叠句"。"凤点头"是"凤凰三点头"的简称，即两个上呼句对应一个下呼句，它能打破单纯由上下句反复所造成的呆滞呆板。i 腔句"策勋十二转，赏赐百千强，木兰不愿尚书郎"就是一个"凤点头"的句格。事实上，第一腔段中的"阿爷无大儿，木兰无兄长，我自恨钗环是女郎"也是一个"凤点头"的句格，但两处音乐性格截然不同。前者由于表现无奈心情，用慢中板、正反宫的转调，级进下行的音调和"撤"的手法处理，造成情绪上的压抑之感；后者则是快中板、上扬的音调来突出欢快之情。尽管下呼句"木兰不愿"四字仍用了"撤"的手法，但它仿佛相声中的抖包袱一

样,是为了突出"尚书郎"三字,表现木兰淡薄功名,不为高职所惑。j腔句从唱词意义上来说是一个转折点,为第三部分衣锦还乡做好铺垫。

三、"脱战袍,理红妆"(快中板 ♩=142)

这是一个含有尾声的单二部曲式。速度虽然也是快中板,但比第二部分速度稍快,且更具跳跃感。此尾声既是本段尾声,又是全曲尾声。

《新木兰辞》结构图示四:

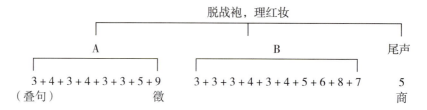

《新木兰辞》留给听众印象最深、感染力最强的,还是刻画木兰"衣锦还乡,合家欢聚"的一段,它完全保留了原诗格律的五言叠句,连字叠句唱来欢快、和畅、甜美,通过徐丽仙流利轻快的唱腔演绎,成为整首开篇的高潮。

叠句是苏州弹词唱段中一种较大的腔段结构,唱词一般在三句以上。常见三字叠、四字叠、五字叠,也可几种穿插使用。音乐一般短小紧凑、节奏简单、旋律平直、尾音短促,上下呼的落音大多相同。此腔段基本沿袭了原乐府诗的格律——五言叠句,只各在a、b部分的最后两句上回归到七言诗赞体上来。"马调""薛调"常在唱段中使用叠句,增强音乐的跳跃感。

谱例22

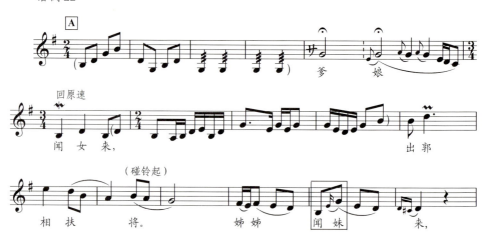

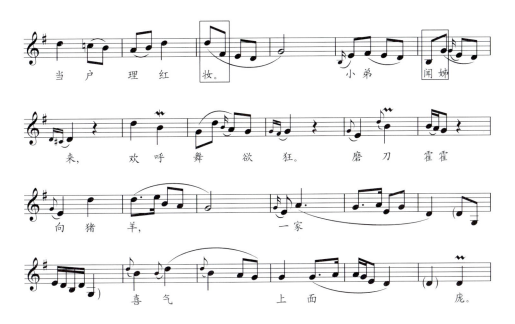

　　A段首句"爹娘"散板好似呼唤声,真挚而亲切,随后很快就恢复原速。唱腔是三个完整的五言腔句和一个七言腔句,各包含两个对应的上下呼腔节。五言腔句的上呼均落在属音,下呼落在主音;七言腔句则反之,上呼落在主音,下呼落在属音。此举是为调式结构的统一布局。连续三个六度跳进(谱例中方框处),仿佛兄弟姐妹闻知后,争先恐后、欢呼跳跃的场景,喜悦的心情随着轻快跳跃的碰铃声的加入而愈发高昂。碰铃在苏州弹词中的使用也是《新木兰辞》的首创。

谱例23

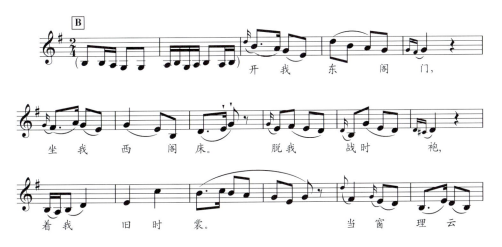

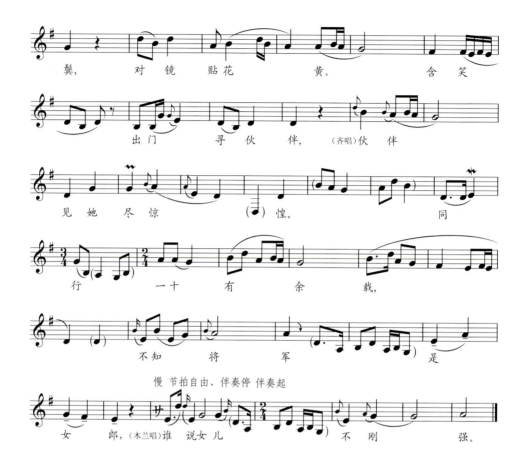

B段"开我东阁门……对镜贴花黄"这一系列的连贯动作的刻画细致周密,一气呵成,酣畅淋漓,非得用叠句的形式才能表现得贴切。此叠句段由六个乐句构成,曲调的自由展衍表现出腔句群洋洋洒洒、清晰流畅的叙事功能,紧凑而集中。落音则与前不同,除了第二句的上呼为属音外,其余均落于主音。"含笑出门寻伙伴,伙伴见她尽惊惶。同行一十有余载,不知将军是女郎"为收束型陈述,对前面乐思的陈述和发展加以肯定和巩固。

全曲的最后三句是"凤凰三点头"的格式,即"同行一十有余载,不知将军是女郎,谁说女儿不刚强"①。从词义及音乐结构上来说,可将最后一句"谁说女儿不刚强"理解为全曲的尾声。这句豪迈有力的评骘和议论,与后来豫剧《花木兰》唱词"谁说女儿不如男"有异曲同工之妙。

① 彭本乐.弹词开篇创作浅谈[M].上海:上海文艺出版社,1979:111.

《新木兰辞》是一个以顺叙手法诉说一个完整故事的乐府诗，它的叙事语言十分符合苏州弹词跳进跳出、一人多角的艺术特征。评弹的说表有两种形式：代言和叙事，代言是说书人代书中人物说话；叙事则是由说书人纯用第三人称做客观之叙述。而书中的说白有"六白"之名，即官、私、表、衬、咕、托白是也。其中表白即为说书人纯用第三人称，将书中情节做客观之叙述，即行内所谓书路；官白，与昆曲脚色并无二致，即人物之宾白；咕白则是书中人独坐无聊，思考问题之自言自语，自说自听。

　　本唱段中，对于故事的叙述、气氛的渲染都属于表白；木兰坐于机杼前频频叹息"阿爷无大儿，木兰无兄长，我自恨钗环是女郎"转入咕白成分；当天子策勋赏赐，木兰不为所动时，她要求"愿借明驼千里足，送儿早早回故乡"是为官白。"开我东阁门……"均是木兰的代言体，第一人称；"同行一十有余载，不知将军是女郎"是用帮腔的形式表示伙伴语言的代言体；尾声"谁说女儿不刚强"则是说书人的主观评说，区别于客观叙事。这与在戏曲中现身说法是截然不同的。

　　从最初的简单一两句新颖唱腔，到《情探》中悲情风格的基本塑造，再到《新木兰辞》中各种风格的融会贯通，"丽调"完成了一个新唱腔流派的成型和飞跃。《新木兰辞》的成功创作是"丽调"的一座里程碑，同时更使整个评弹界对"开篇价值"的认知达到了一个全新的高度。徐丽仙以优美动听且富于变化的唱腔塑造了一个孝勇双全的巾帼英雄形象，张扬了主人公个性中的纯洁、善良和洋溢着的爱心与亲情。它内容连贯，结构紧凑，情绪张弛有度。无论是"见兵书，

徐丽仙唱腔艺术研究工作室编《徐丽仙经典唱腔选（珍藏版）》（苏州大学出版社）

频叹息"的委婉深沉,"代父从军意气扬"的奋发昂扬,还是"风驰电扫制强虏"的剑拔弩张,或是"策勋赏赐百千强"的轻快流畅、"着我旧时裳"的跳跃明朗,徐丽仙尝试在有限的篇幅里创造了无限的气势。这种音乐性格张力的转型和突破几乎是"丽调"艺术发展的微缩写照。

徐丽仙独具匠心地用琵琶模仿号角之声,在伴奏中合以清脆悦耳的碰铃,并组织了浑厚的男生合唱加以衬托,顿使整个开篇显得波澜壮阔、大气磅礴,让人不禁惊羡她的神来之笔。通过这部力作,徐丽仙完成了她对"丽调"表现力的拓展。

2008年5月,上海评弹团著名演员周红在逸夫舞台专场演出时,邀请了诸多京、昆、越、沪、淮剧的青年演员同台共唱《新木兰辞》,当唱到木兰归家团聚的段落时,台下听众齐声哼鸣,场面热烈感人。① 由此可见大家对"丽调"的认可和喜爱。

1978年,徐丽仙(右一)为青年演员辅导弹唱

① 参见王剑虹.全场齐唱"新木兰辞"[N].新民晚报,2008-05-11(A10).

第四章
评弹艺人的创演自觉和经验反思

评弹的唱，最早并不是定腔定谱的。为适应长篇弹唱的需要，唱腔有很多即兴的成分，因此一曲百唱才成为可能。有些唱篇经演员长期演唱才固定下来，成为经典。而徐丽仙则有意识地将音乐的性格化作重要目标加以追求，并在不同的人物音乐形象塑造中，精心地寻找最为准确的音乐语言。尽管前辈艺人，如蒋月泉等也有专门谱曲的艺术经历，但无论从作品数量还是艺术效果上来说，徐丽仙都将专曲专用、定腔定谱推展到了一个崭新的高度。然而即便是这些作品以多姿的面貌出现在听众面前，大家往往还是能立刻分辨出某些特征，确认是"丽调"的作品，这就是其特殊的艺术价值。"丽调"所表现出的独特的旋律形态特征，使它虽万变仍不离其宗，同时还不以抛弃听众的基本欣赏习惯为代价，其演唱风格既刻意求真，又别出心裁，一脉相承又各显特色。

第一节　艺术风格的成型与成熟

每一位评弹唱腔流派创始人的成功经历，都是在深刻继承传统的基础上，始终保持苏州评弹的总体艺术特征，在移步不换形中完成身份的转换，从而跻身流派的行列。徐丽仙及"丽调"亦是此中代表。

徐丽仙的艺术生涯可以分为两个时期，进入上海市人民评弹团是为分水岭。前一个时期，她随家人习演《倭袍》《双珠凤》等传统长篇弹词，原样传承"俞调""周调""徐调""沈调""薛调""蒋调"等唱腔艺术；进入上海市人民评弹团后才在过去从艺的基础上，发挥个人优长形成新的唱腔。她一直认为，"创"成就于"闯"。"丽调"之所以能够不拘一格，独创一调，在于它摆脱了传统书调

唱腔单调乏味的程式化束缚，通过不断地实践和提炼，将一些特征音变为样板，一些特殊手法化为常规，在此基础上构筑新的传统。当这些新的传统初具规模，成为体系，并被大众认可后，即具备了立宗开派的底蕴和基础。

"丽调"的音乐存在着性别、年龄、身份、经历的差异，如何在"丽调"的基础框架下塑造这些迥异的形象，而且要风格独特，互不雷同？在徐丽仙音乐创造中塑造出的人物，如压倒须眉的花木兰、不甘沦落的杜十娘、满腔怨恨的小飞娥、情挚凄婉的敫桂英、伪善尖刻的相国夫人、悔叹当初的小妈妈，都具有独特而鲜明的个性，但所有这些或老或少、或喜或悲、或刚或柔、或古或今的人物，都是由"丽调"表现出来的。徐丽仙十分注重行腔时有意识地运用板眼、音色、强弱等处理手段，将原本铺陈于平面的文字符号转化为一个个栩栩如生的立体形象，因此"丽调"具有极强的适应性和可塑性。仿佛徐丽仙握有数支或粗或细、或狼毫或羊毫的画笔，能够随心所欲地勾勒、点染，或精工细笔、或泼墨写意地描绘出各种人物形象。

当我们对"丽调"的基因进行分析时，发现它的确有着非凡的过人之处，其唱腔规律较前人有飞跃性的变革。以《杜十娘》和《情探》为例。杜十娘和敫桂英虽同为妓女，有着相同的被抛弃后自尽的遭遇，但因性格不同，徐丽仙对两部作品的基调处理还是有所区别的。在《谱唱〈情探〉的几点体会》[①]中，徐丽仙分析了自己对两个人物的理解。杜十娘是处于上流的名妓，较多地接触贵族阶层、公子哥儿和巨商富豪，她受尽欺诈，同时也见多识广，饱经风霜；又由于已有一定的地位和财富，因此她常会有一种沉着、冷漠和藐视一切的傲气。而敫桂英是处于穷乡僻地的下层妓女，完全处于劣等地位，没有见过世面，因此对王魁一心一意。对于这类相近的角色，需根据他们所处不同地位、环境去分析人物个性，以此为表演、演唱服务。因此，徐丽仙在《杜十娘》中塑造的是一个"宁为玉碎，不为瓦全"的豪情女子形象；而在《情探》中着力表现敫桂英懦弱无奈的悲情女子形象。

说唱音乐创作的基本方法与一般的声乐作品创作相似，就是把书面文本中的文字符号，即唱词转化为具有美感的有声的艺术形式，并且这种艺术形式要符合

① 徐丽仙.谱唱《情探》的几点体会[M]//苏州评弹研究会.评弹艺术：第二集.北京：中国曲艺出版社，1983：117–130.

接受客体，即听众的欣赏情趣与情感诉求。与一般声乐创演不同的是，作为一门以口头语言说故事为主要表现手段的艺术形式，苏州弹词必然要遵循语词在行进时的内在音调规律。因此创作主体不但要把握语词的含义，更要细腻地感受语词本身所具有的语感与乐感，通过不同的行腔、运腔、润腔，以及板眼速度、轻重缓急等手段，准确适度地表达文学作品的情和理。

"丽调"的经典唱段从题材上来说大致可以分成以下几类。

悲情女性：《杜十娘》《王魁负桂英》《黛玉焚稿》《黛玉葬花》《罗汉钱》《红叶题诗》；

英雄女性：《花木兰》《王佐断臂》《党员登记表》；

革命家谱唱诗词：《水调歌头·游泳》《七律·八十抒怀》《满江红·和郭沫若同志》；

主旋律题材：《六十年代第一春》《全靠党的好领导》《望金门》《社员都是向阳花》《饮马乌江河》《见到了毛主席》；

生活题材：《小妈妈的烦恼》《青年朋友休烦恼》《大家来说普通话》。

徐丽仙在每一次进行人物塑造或情节渲染时，都经历了思想感情被丰富、被改造、被提高的过程。"作家写人物都要通过自己的感情去体验，人物的感情都要化作作家自己的感情，这才能写出人物的真实来。不过是普遍所说的设身处地的意思。"[①] 创作过程是人生的战斗过程的体现、延伸，也是演员本人的生长过程。"艺术家是和自己的艺术一同成长的，他底艺术是和他反映的人民一同成长的，艺术家是和他所创造的英雄一同成长的。"[②] 这一点创作经验在徐丽仙身上得到了最佳的体现。

徐丽仙的弹唱风格是多样的。《王魁负桂英》《罗汉钱》中，在其柔顺的说表下突出的是我国妇女的质朴善良；《新木兰辞》的弦索叮叮声中，表现的是英雄的本色和女子的傲骨；《六十年代第一春》渲染出了浪遏飞舟的时代氛围；《见到了毛主席》一曲，几乎全用歌咏式，抒发了对领袖的无比崇敬和热爱，无限喜悦和激动心情。唱式又完全摆脱了弹词模式的戒律和羁绊，显得活泼、清新、生机盎然。当时同一个时期谱写的许多时代色彩夸张、阶级氛围浓厚的弹词开篇，都

① 转引自曾卓.胡风论"创作过程"[M]//曾卓文集：第三卷诗论，武汉：长江文艺出版社，1994：407.
② 转引自曾卓.胡风论"创作过程"[M]//曾卓文集：第三卷诗论，武汉：长江文艺出版社，1994：407.

1959年，左起：徐丽仙、苏似荫、周云瑞、张鉴国表演《黛玉焚稿》

因为思想内容空洞、艺术水平不高而被束之高阁。而"丽调"的许多作品却能脱离时代的羁绊，成为至今仍广为传唱的经典代表作，正是因为这些作品的艺术生命已经远远超越了政治模板，具有独特的欣赏价值，从而成为优秀非物质文化遗产的范式。

徐丽仙自蒋月泉介绍进入上海市人民评弹团之后，虚心学习姚荫梅、徐雪月、刘天韵、朱介生、蒋月泉、周云瑞、杨德麟等评弹名家的长处，苦练基本功。今天，我们在"丽调"的作品里仍能看到前辈艺人的影子。

一般女弹词演员都会发挥嗓音明亮尖细的优势，擅用小嗓（弹词界称"阴面喉咙"），如莺声燕语般婉转。"俞调"几乎是所有女弹词演员入门的唱腔，其典型音程进行是"宫—徵—宫"或"徵—宫"，如：

谱例24 "俞调"《宫怨》（朱介生演唱）

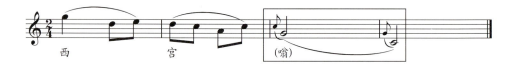

谱例 25 "俞调"《莺莺操琴》(朱慧珍演唱)

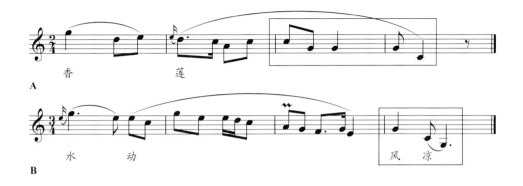

谱例 26 "俞调"《思凡》(沈世华演唱)

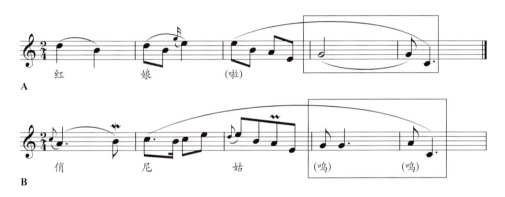

徐丽仙因为音域不宽,小嗓不佳,略带沙哑,唱高音吃力,因此唱"俞调"时并不十分得心应手。她常常避开高音区,而注意发挥自己宽厚浓郁的中低音区。例如在《王魁负桂英·阳告》中,徐丽仙就借用了"俞调"的核心音调,结合自己的嗓音翻低八度,再通过反向进行等方法进行处理。

谱例 27 "丽调"《阳告》(徐丽仙演唱)

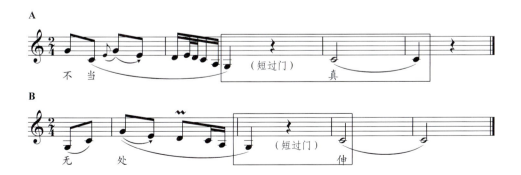

徐丽仙发挥中音区特长,将五度下行跳进改为四度上行跳进,即"低八度徵—宫",从而形成主干音与"俞调"相同,风格完全不同的唱腔。若我们仔细分析主干音,可发现它们的基因还是相同的。

徐丽仙虽没有拜蒋月泉为师,但她与蒋月泉同台多年,对"蒋调"早已烂熟于心。因此在"丽调"的创作中,还是可以明显地看到"蒋调"的影子。除了上文中的例子《情探》外,还有如徐丽仙1953年创作的《罗汉钱》,亦属于"丽调"唱腔的早期阶段作品。无论是旋律、节奏都与"蒋调"如出一辙(谱例28和谱例29)。

谱例28　"丽调"《罗汉钱》(徐丽仙演唱)

谱例29　"蒋调"《庵堂认母》(蒋月泉演唱)

小腔、装饰音的运用是"蒋调"的一大特色。在《情探》中,徐丽仙将"蒋调"的一个特征腔调速度放缓、节奏拉长,用来表现哀怨的色彩。

谱例30 "蒋调"《海上英雄·游回基地》(蒋月泉演唱)

谱例31 "丽调"《情探》(徐丽仙演唱)

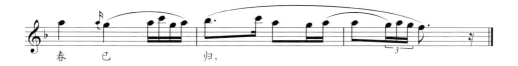

此外,"丽调"还常在某些作品中借用某一种腔调,营造出一种独特的韵味。《大家来说普通话》是徐丽仙为响应国家的号召,亲自作词谱曲所创作的宣传开篇。在演唱中,她改变了"丽调"相对固定的模式,转而吸收了大量"薛调"的模式,从而创造了一种似"薛"似"丽"、极富节奏感的独特调式。

徐丽仙在上海市人民评弹团中与诸多弹词名家的合作交流,使她熟悉并掌握了多种流派的艺术特征,这为她后来的开篇创作奠定了坚实的基础,能够续薪火,并且集大成,融百家之长于"丽调"中。

1958年,茅原先生向马可同志请教,问他创作的音乐为什么既有中国气派又有时代精神?马可回答说:"我就是大量背诵中国民间音乐,背了很多,时间长

了，许多东西也就忘却了。在写音乐作品时，它会自动地出来帮助你，会自动冒出一些旋律来，说不清它是从哪里来的，总与背过的民间音乐有着千丝万缕的联系，又像这个，又像那个，又不像这个，又不像那个，它就是我自己的了。"①

马可的经验可被视为许多艺术家共同的经验总结，他用十分朴素的话语揭示出艺术创作的一个内在规律，即创新离不开对传统的全面掌握和融会贯通。

第二节 音乐语言的戏剧性开拓

旋律是音乐形象的最主要的因素，包括节奏、调式、旋律线等，综合在一起就能表现主要的音乐形象。"丽调"的上呼唱腔往往从高音5开始，上呼落音多在1上，下呼则多落在5上，起调毕曲为横跨一个八度的徵音，形成一种回归，这种高起低旋的手法适合营造跌宕起伏的情绪。而开篇的结尾又时常会使用非收拢终止（如《新木兰辞》），具有表现动感、发展性、戏剧性的形象意义。

一、继承"蒋调"并个性化处理

"丽调"源自"蒋调"，但又与"蒋调"有明显的不同。除了因塑造不同性别、个性的人物而产生的唱腔、曲调差异外，个人的生理条件也是一个制约因素。徐丽仙十分清楚自己的优势和短处，因此她根据自己嗓音的条件，进行相应的改变，摸索出适合自己的唱法。如"蒋调"下呼句的结尾一般处理成从徵到角音的级进迂回下行，徐丽仙便会对此有所改变。

谱例32　"蒋调"《杜十娘》（蒋月泉演唱）

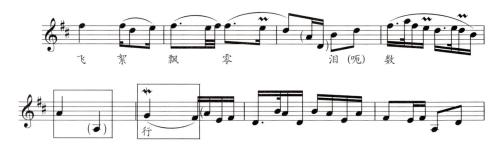

① 茅原.未完成音乐美学［M］.上海：上海人民出版社，1998：179.

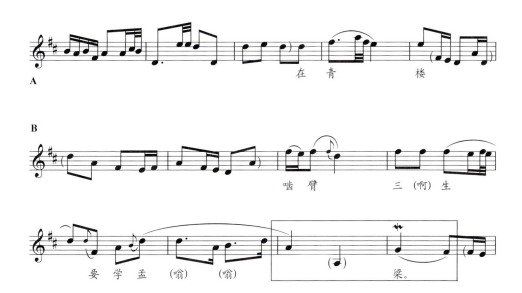

徐丽仙没有蒋月泉那样的中气和嗓音条件,因此将下呼结尾处理成落在徵音上,稍加休止,垫一个短过门,再接上半拍的徵音。这里运用短过门以缩短拖腔,弥补自己气息不足的弱处。同样的处理还体现在一些叠句的短过门运用上(谱例3和谱例4☆处)。

二、核心腔句,特征腔韵

核心腔句和特征腔韵是分辨一种唱腔的主要参考。苏州弹词每一种流派都有自己特殊的气质,表现出共有的心理特点及有规律的结合,因此它是相对稳定的,在个体的各类活动中重复出现;同时,它又是独特的,同其他气质类型之间保持着质的差异。"丽调"的这些核心腔句是在不脱离弹词艺术特色情况下的个性化呈现,是"丽调"区别于其他腔调的主要标志。

"丽调"较明显的特征腔句有以下几种。

谱例33 "丽调"《新木兰辞》(徐丽仙演唱)

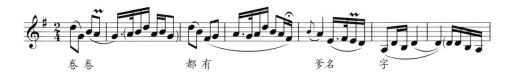

谱例34 "丽调"《饮马乌江河》(徐丽仙演唱)

谱例35 "丽调"《新木兰辞》(徐丽仙演唱)

谱例36 "丽调"《情探》(徐丽仙演唱)

谱例37 "丽调"《小妈妈的烦恼》(徐丽仙演唱)

谱例38 "丽调"《红叶题诗》(徐丽仙演唱)

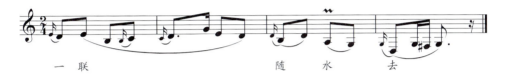

其中，谱例33和34，谱例36、37和38是特征腔调在不同开篇中的使用，是在变宫音的影响下，正反宫（即主属调）的交替进行。谱例35为"丽调"最具代表性的六度或七度大跳，在跳进到达后，级进解决的手法。

三、偏音的使用，旋法转调，跳进音程

在传统弹词中，很少使用偏音，仅被作为经过音，简单带到。自蒋月泉开始在唱段中大量使用偏音，呈现色彩性风格之后，徐丽仙将其发挥到了更高的水平。

"丽调"的一个重要特征是偏爱使用清角（4）和变宫（7）等偏音，使用手法有三：

其一，一般性偏音。作为五声旋律进行时的经过音和辅助音，这种偏音不会形成转调（谱例39和谱例40★处）。

谱例39 "丽调"《新木兰辞》(徐丽仙演唱)

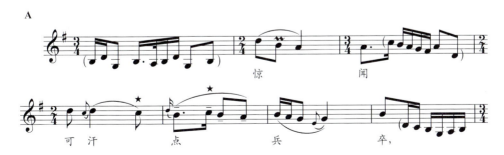

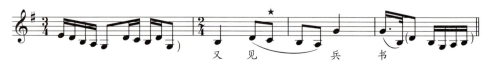

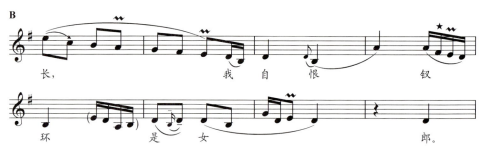

谱例40 "丽调"《情探》（徐丽仙演唱）

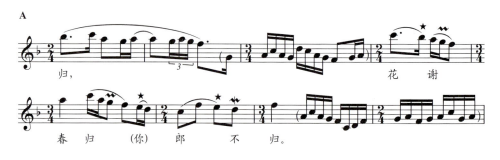

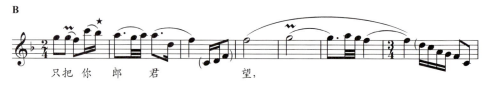

其二，色彩性偏音。作为加强表达语气、表达心情的色彩音，这种偏音可能形成调性游离，但不足以建立新调（谱例41和谱例42）。

谱例41 "丽调"《新木兰辞》（徐丽仙演唱）

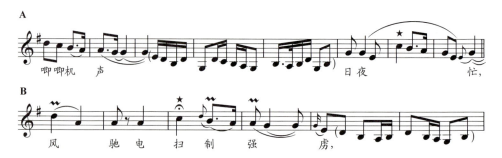

谱例42 "丽调"《情探》(徐丽仙演唱)

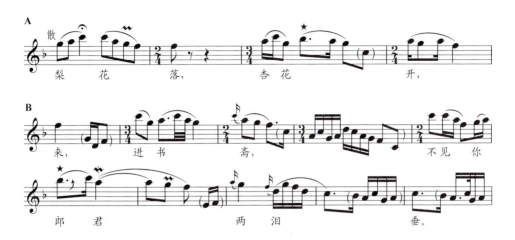

其三,作为转调的枢纽音。通过对原调偏音的强调,使之变成新调的五声性主干音,并支持新调主音的确立,即以清角为宫或以变宫为角。在苏州弹词中,这种手法多表现在正反宫的交替进行上,可参见上文中已分析过的谱例10、11、12、36、37、38。这种通过清角或变宫生发出的转调都是接触性转调,即在唱腔或过门的进行中,局部临时转入某一新的宫音系统,通过短暂的接触,随即又转回原宫音系统。

因为这些偏音的频繁使用,使唱段之间的性格色彩差别更加明显,"丽调"由此成为苏州弹词中音乐性最强、表现力最丰富的一个腔调。

四、非常规乐器的加入和乐器的非常规使用

此处所说的非常规乐器,是指苏州弹词中不常使用,或从未使用过的乐器。传统的苏州弹词一般以三弦与琵琶为主要伴奏乐器,有时也操奏月琴、扬琴等。但徐丽仙开创性地在《新木兰辞》中使用碰铃来表现轻快活跃的情绪;在《六十年代第一春》中加进檀板的敲打,既增强了节奏感,又活跃了气氛;在《青年朋友休烦恼》中使用竹板和沙球等乐器,唱来活泼、俏皮,是"丽调"的又一种风格。

有时她也充分使用自己手中的乐器——琵琶,用拍打面板、拨弦等方式发出"另类"的声音,渲染气氛。这种手法,或许是借鉴了传统琵琶文武套曲中的奏法。

除了以上三点之外，"丽调"还继承运用了叠句，创造性地通过板眼变化、散整活用等方式，一改过去弹词音乐始终保持同一速度的特点，使音乐效果大大加强。

第三节　艺人的自发性经验反思

徐丽仙能够在数以千百计的弹词演员中脱颖而出，成功开创出一种新的唱腔流派，源于她对艺术永无止境的追求，这使我们看到她作为文化遗产传承人所具备的文化自觉意识。徐丽仙不仅将大部分的精力投入新作品的创演中，还有意识地将自己的艺术经历、"丽调"的编演特色和创作规律以笔墨的方式记录下来，供人学习和研究。例如在徐丽仙逝世16年后，刊登在《评弹艺术》第四十三集上的《徐丽仙遗文》。徐丽仙用口述的方式总结了自己录唱《黛玉葬花》，编创《罗汉钱》《杜十娘》，与"尤调"创始人尤惠秋对唱开篇《宝玉夜探》的经验等。而对于基本功的重要性，过门、伴奏和唱的配合以及开篇的落调等问题也均有论述。

在述及关于传统的继承和基本功的训练问题上，徐丽仙认为，任何一门艺术都需要与之对应的基本功，基本功对于一个演员的艺术发展，起着根本性的作用。因此，弹词这门艺术，要把传统唱法的底子打好，弹唱才可能发展。擅长过门的"老俞调"，是弹词演唱的基础。学习"俞调"，要学习平仄、咬字、运气、用腔，唱词的二五、三四及中州音，

"丽调"创始人徐丽仙在谱曲

这些都是基本功，要用心学的，要特别讲究。①

作为一个新唱腔流派的创始人，徐丽仙并不是一味地讲求艺术的革新而忽略对传统的继承，她十分明确地指出传统与创新的关系：要推陈出新，要创新，但要有老的底子，在传统的基础上创新。有了老的路，就不会越出轨道，走弯路。自己的传统底子不深，吸收别的东西太多，化不开来，就变成了另外的东西，而不再是弹词了。艺术是不能取巧的，取巧只是一时，不会长久的。②

一个优秀的说书人，应该具备各项创演技能，应当具有强烈的创新意识，这样方能从数以千万计的默默无闻的评弹艺人中脱颖而出，或独树一帜，开创流派，或名闻书坛，永载史册。但是在当今非物质文化遗产的视野下，一名出色的艺术家同时还应该抛弃陈旧的独占观念，能够自发地总结艺术经验，主动配合整理演出脚本，并寻求合乎知识产权保护的公开，这或许是非物质文化遗产摆脱当下式微局面，开创繁荣新局面的一条途径。

苏州弹词领域中像徐丽仙一样具有自发性经验反思意识的艺人很多。正是他们的大公无私，敢于冲破传统的旧思维，以传承优秀的文化遗产为己任，而不是将其据为己有，才使得弹词艺术在开放式的文化环境中逐渐形成一种良性竞争。

一、评弹脚本的整理

苏州评弹在四五百年历史中，产生了百余部传统长篇书目，这些经典作品经过历史的筛选和几代艺人的打磨锤炼，成为一个蕴含着巨大文学能量的宝库。一个说书人往往一辈子精雕细琢一部书目，而有的长篇巨著凝结着几代曲艺人呕心沥血的精华。语言类的说唱艺术是吃"张口饭"的，有些老艺人经过几十年的舞台实践，对故事情节、唱词内容、噱头外插花多已了然于心，适时即兴发挥，并不需要用文字记载下来。再者，囿于曲艺艺术的表演特殊性和竞争性，旧时代艺人即使存有脚本，也都是自己抄写或师父传下来的珍品，一般悉心珍藏，秘不示人，有时甚至对自己的徒弟也有所保留。一些艺人对于同行听书观摩尚有所顾忌，更何况主动将自己的看家本事公之于众，那是砸破谋生饭碗的做法。因此，

① 参见徐丽仙口述，辛彬彬记录整理.徐丽仙遗文：六篇［J］.评弹艺术：第四十三集（未正式出版）.2010：41-49。

② 参见徐丽仙口述，辛彬彬记录整理.徐丽仙遗文：六篇［J］.评弹艺术：第四十三集（未正式出版）.2010：41-49。

王少泉手抄本《笑中缘》

评弹脚本公开出版的成果十分有限。

随着时代更迭，一些有传承自觉意识的艺人和学者注意到，经典书目已逐渐步入后继乏人、濒临失传的境地。而一部分尚未及整理，但极富特色的书目和说表弹唱也随着老艺人的逝世而佚失，成为永久憾事。因此，挖掘和整理苏州评弹书目，为传统文化的传承、艺术经验的总结和系统理论的研究提供可资参考的艺术文献，就成为新时代非物质文化遗产保护工作的当务之急。

早在民国时期，就有长篇弹词《啼笑因缘》的话本出版并影响广泛，但该著作是首先移植于同名小说，再由弹词艺人上演的文学脚本。[1]中华人民共和国成立不久，苏州市评弹研究室等管理和研究机构便开始着手整理经典传统书目的话本，并结集出版。20世纪60年代初便出版有《苏州评弹选》，收评话、弹词计6回书；《评弹丛刊》收有经过整理的传统书选回与新编现代书选回，但这些都是片羽吉光，谈不上系统整理。20世纪80年代左右，一些长篇评话和弹词话本相继问世。这些都是经过评弹艺人自己不断锤炼和打磨而最终形成的话本，与一些小说文学相比，话本除了交代故事情节等基本内容外，还凝结了说书艺人说、噱、弹、唱的全部精华。一些原本仅千余字的历史故事，被演绎成洋洋洒洒的百万言

[1] 详细内容参见第七章第二节，本处不赘述。

话本，其故事铺陈、情节设置、景物描绘、心理刻画均如说故事般娓娓道来，使人读之仿佛身临书场，说书先生的说表、八技、起脚色、手面等表现手段均绘声绘形。此种较有代表性的有，长篇弹词杨振雄演出本《西厢记》，魏含英演出本《珍珠塔》，徐云志、王鹰演出本《三笑》，邢晏芝、邢晏春演出本《杨乃武与小白菜》，秦纪文演出本《再生缘》，杨乃珍演出本《金钗记》等；张国良演出本《三国·水淹七军》，唐耿良演出本《三国·群英会》等。

20世纪90年代，评弹界曾组织专门人员开展了一项跨世纪工程，遴选、出版评弹书目中的精彩回目，至2004年陆续出版《苏州评弹书目选》5集共13册，收录近333回书。其中，包括长篇70部、中篇32部的优秀选回和短篇16回。像《苏州评弹书目选》这样大型系列丛书，具系统、成规模的整理出版，在评弹界，甚至是曲艺界都属创举。一些在历史上有影响的传统长篇书目和新编书目，择其精彩、能体现流派风格的回目，遴选编入《苏州评弹书目选》，不仅以完整的全貌收编文学内容，还对该书目的传承、改编情况进行客观而恰如其分的评介。例如《合钵》一折就附登有清同治刊本《义妖传》选回《飞钵》《镇塔》。以一窥豹，读者翻阅丛书就可知同一书目于不同时期发展状况的端倪，而对于同一脚本或故事主题，不同名家的演出情况也有相当篇幅的观照。当年的书坛竞争造就了一大批各有特色、独创流派的艺术家出现。弹词中的《玉蜻蜓》《珍珠塔》《描金凤》《杨乃武与小白菜》皆是名家辈出的经典书目。《苏州评弹书目选》的编写人员以广博的见识、独到的眼光、缜密的思维，收录了同一部书、不同名家的精彩选回，它不仅为读者提供了一个可读性强的评弹文学读本，还因编者的专业视野，而具有学术理论性与评弹史研究的价值。

苏州弹词以坚持反映现实，创作出许多新时代主题的保留节目著称。《苏州评弹书目选》也很好地继承了这一传统，它摒弃了过去选集只收录传统书目选段而忽视现代新编书目的缺陷，遴选了叙写革命斗争与和平建设的精品书目，如长篇《小二黑结婚》《李双双》《红色的种子》，中篇《王孝和》《真情假意》《战地之花》，短篇《车厢一角》《中秋之夜》《刘胡兰就义》，等等，约占全书四分之一篇幅。

2010年，由人民音乐出版社、大众文艺出版社出版的《苏州评弹书目库》问世，共5辑35册，包括24种评话弹词话本的大部头著作群，可以视作为《苏州评弹书目选》出版工作的延续和深入。收入《苏州评弹书目库》中的话本既有曾经

杨振雄改编《西厢记（杨振雄演出本）》
（上海文艺出版社）

魏含英演出本《珍珠塔·唱道情》（江苏文艺出版社）

徐云志、王鹰演出本《三笑》（江苏文艺出版社）

出版过，此次重刊有所调整的，又有首次入选的经典长篇全本。

经典文本是评弹原样传承的物化载体。尽管说书艺术，尤其是"放噱头"多讲究现场感和即兴发挥，但是老一辈艺术家留下的记录于某一时段的话本，为后人提供了信息量饱满的许多细节。后来者既可完全参照话本的形态进行文学方面的原样演出，又可揣摩原表演者的良苦用心，再结合自身特长优势和时代风貌进行进一步的改编创演。因此，书目话本的出版是与给老艺人录音、录像同等重要的传承工作。

再者，评弹文本的整理工作还为理论研究者提供了多方面、多角度、多层次的信息资料。文学、音乐、美学等理论工作者可以通过话本对自己专业内的相关内容进行考量和分析；社会学、民俗学、文化学等方面的学者亦可以从书中寻找到所需的信息资料。

二、创演经验的总结

苏州弹词作为一门历史悠久的曲艺艺术，说书艺人从清乾隆年间起就注意对自己的创演经验进行理论性总结，传于后世，此举是弹词表演主体走向文化自觉的标志。弹词不再是局限于舞台上作为逗人开心的玩意和供人娱乐的"雕虫小技"，而是向有系统理论支撑的成熟的表演艺术迈进。

在清乾隆年代御前弹唱的王周士将说书的要旨和忌讳编成了《书品·书忌》。"书品"包括"快而不乱，慢而不断；放而不宽，收而不短；高而不喧，低而不闪；明而不暗，哑而不干；冷而不颤，热而不汗；急而不喘，新而不窜；闻而不倦，贫而不谄"[①]，泛指说书人演出时所具备的风格和品质；"书忌"则是说书人演出时所必须避免的缺陷和问题，包括"乐而不欢，哀而不怨；哭而不惨，苦而不酸；接而不贯，板而不换；指而不看，望而不远；评而不判，羞而不敢；坐而不安，束而不展；惜而不拼，学而不愿"[②]。今天，这个艺术112字真诀已成为包括苏州弹词、评话、评书在内的诸多以口语说故事为表现形式的曲种的艺术要诀。

"马调"创始人马如飞一生除致力于长篇弹词《珍珠塔》《倭袍》的加工和曲调的研究外，还在主理并整治光裕公所时著有《南词必览》《道训》等。其中

[①] 吴宗锡.评弹文化词典[M].上海：汉语大词典出版社，1996：43.
[②] 吴宗锡.评弹文化词典[M].上海：汉语大词典出版社，1996：43.

《道训》一篇,勉励同行刻苦练习,谦虚对人,不要运用秽语,致伤雅道。

《南词必览》亦名《出道录》,记录了光裕社艺人带徒出道的详细内容,并收录有先辈艺人的艺术经验和处世之道。沈沧州明确地解释了说书与演戏的区别:"书与戏不同何也?盖现身中之说法,戏所以宜观也。说法中之现身,书所以宜听也。"① 书中亦收有清嘉庆年间苏州说书艺人陆瑞廷的一个《说书五诀》:"画石五诀:瘦、皱、漏、透、丑也。不知大小书中亦有五诀,理、味、趣、细、技耳。理者,贯通也。味者,耐思也。趣者,解颐也。细者,典雅也。技者,工夫也。及其所长,人不可及矣。"② 他的体会涉及故事的内容和构思,语言的锤炼和提高,技巧的锻炼和运用;更为珍贵的是,他已注意到演出是艺人和欣赏者的交流。他有这样的体会,说明其对评弹艺术已经有相当的积累和造诣。

中华人民共和国成立后,在两省一市评弹工作领导小组、苏州市评弹研究室以及各地评弹团的策划和组织下,开展了一系列回顾历史、总结经验的工作。

1986年7月28日—30日,长篇弹词《珍珠塔》整理座谈会在苏州召开。曾经参与整理这部书的老艺人、现在仍在说演的年轻演员以及从事传统书目理论研究的工作者十余人参会。座谈会讨论了该书在弹词艺术中的地位、思想倾向和现实意义等问题,并初步商讨了整理该书的要求。会议肯定了"《珍珠塔》在一定程度上批判了封建阶级的势力观念,从而揭露了封建统治社会和封建阶级处世、待人的众生相,是有价值的",但同时也要注意该书精华与糟粕俱存,说表、演唱中还存在重复、累赘、拖沓、节奏缓慢、唱词晦涩难懂的缺点,已不适合今天听众的欣赏要求。因此,"大家认为应该在改动中加快节奏,删除重复词句,力求通俗明晓,力求精练、简洁"。③

1988年,两省一市评弹工作领导小组举办评弹创作进修班,聘请著名评弹前辈前来讲学,以期提高年轻演员的创作和表演水平。当年在《评弹艺术》上随即就刊登了著名评话艺人唐耿良的授课记录《关于书目的创作、改编和整理》④。在

① 转引自周良.苏州评弹旧闻钞[M].增补本.苏州:古吴轩出版社,2006:95.
② 转引自周良.苏州评弹旧闻钞[M].增补本.苏州:古吴轩出版社,2006:95.
③ 抓紧传统书目"推陈出新",促进评弹艺术继承发展——《珍珠塔》整旧座谈会在苏州召开[M]//苏州评弹研究会.评弹艺术:第七集.北京:中国曲艺出版社,1987:87-90.
④ 唐耿良.关于书目的创作、改编和整理[M]//苏州评弹研究会.评弹艺术:第九集,北京:中国曲艺出版社,1988:12-26.

《创作中的几点体会》《书目的改编》《如何整理传统长篇》的三个专题中,唐耿良结合自身的艺术实践经验,为青年演员解说改编、创作评弹话本的经验,今天亦是许多评弹后辈的必修资料。

20世纪80年代,一些著名的评弹表演艺术家纷纷自发地总结艺术经验。其中,不少唱腔流派的创始人是首次认真总结自己的创腔经过和经验。《评弹艺术》第六集(1986年)上刊登了"张调"创始人张鉴庭的《谈谈唱腔的发展》,总结了"张调"的形成经过,并将弹词的唱腔划分为"对白讲话唱;看景唱;有心事唱;思想斗争唱;气闷独想唱;表唱代人物的唱;人物带表唱;议论商量、定计、得以等等不同的唱",对每一种唱都进行了详细的分析和说理,认为演员要掌握各种不同唱法的不同感情和表情动作。

琵琶能手郭彬卿虽未形成自己的唱腔流派,但对"琴调""沈薛调""周调"的成型与发展均有过重大贡献。在《"薛调""琴调"琵琶伴奏的体会》一文中,郭彬卿首先回忆了幼年时苦练琵琶的情景,后又重点分析了"薛调"琵琶重在巧托,"琴调"琵琶重在发挥的特点。并对自己的几位师父和搭档的琵琶技艺、特点进行了对比。郭彬卿于1968年英年早逝,但通过他的回忆文章,还是可以窥见当年"琵琶大王"的风采,并且对后来的弹词音乐,尤其是琵琶伴奏研究有十分重要的参考作用。

此外,"姚调"创始人姚荫梅的文章《谈〈描金凤〉中几个人物性格》《浅谈单档表演艺术》,"徐调"创始人徐云志的《徐调唱腔的运用》,因唱《白蛇传》闻名、人称"蛇王"的杨仁麟的文章《谈谈说唱经验》,蒋云仙的《我说〈啼笑因缘〉》,以及评话名家张鸿声的《我说〈英烈〉》,金声伯的《演〈刀劈马排长〉有感》,吴子安的《关于评话〈隋唐〉》[①]等等均是同一时期的重要文章。

擅于说《三国》的唐耿良是一个十分有文化自觉意识的评话艺人。晚年时,唐耿良用10年的时间将自己的评话艺术生命凝结为回忆录《别梦依稀——我的评弹生涯》(商务印书馆2008年10月出版),在逝世前终于看到著作的出版。这本30余万言的著作,是迄今为止第一部由评弹艺术家自己撰写的回忆录。在这本著作中,作者从个人的视角,回忆自己的说书生涯记录,其经历的事、交往的人以及所见所闻的人和事。其中记载的不少重要事件还原了历史本来面目,使一些

① 以上文章发表于《评弹艺术》第五集、第六集、第七集。

原本扑朔迷离的疑问得到准确的解答。可以说，这本著作是20世纪30年代至90年代浓缩版本的评弹史，为江南评弹文化和社会变迁的研究提供了确凿的依据。

唐耿良在其回忆作品中曾述及，蒋月泉早年曾邀请唐耿良协助自己总结艺术经验，方法是二人对话，用录音机录音，再请电影导演桑弧先生整理成书。桑先生艺术造诣极高，和蒋月泉又是谈得来的老朋友，是个"蒋调"迷，由桑先生执笔定能受到读者欢迎。但遗憾的是当时蒋月泉临时有事赴中国香港，再加上后来唐、蒋两人分别定居加拿大和中国香港，总结之事遂终付阙如。这对于弹词艺术来说确是一大损失。①值得庆幸的是，曾担任过上海市人民评弹工作团副团长的蒋月泉非常有自发保存艺术经验的意识。在他撰写的许多文章中，我们可以看到蒋月泉对前人、自己以及后生诸多客观评价，十分具有参考意义。而同行、后辈对这位一代宗师的回忆文章也时常见诸报端，稍能弥补蒋氏没有传记的缺憾。

唐耿良著、唐力行整理《别梦依稀——我的评弹生涯》（商务印书馆）

① 参见唐耿良. 难忘的友情——纪念蒋月泉先生［M］//周良. 评弹艺术：第三十一集（未正式出版），苏州：古吴轩出版社，2002：200.

本 章 小 结

从历史经验来看,苏州弹词能够从一个"不登大雅之堂"的"淫词小调",跨入优秀的非物质文化遗产行列,是与其表演者——说书艺人的原样保存与活态传承分不开的。"非遗"的所有艺术价值是以艺人为主要载体的,他们担负起了这一传统文化和民族记忆的雕琢和延续工作。拥有独到的个性化的艺术成果是形成艺术流派的关键。艺人在创演时不墨守成规、唯前辈是瞻,能够结合自身的条件,藏劣势,扬优势,方有可能成就新腔新调。但此举有一个先决条件,即所有新流派的唱腔都必须是符合弹词艺术总体特征的。

"严调"创始人严雪亭也曾尝试钢琴伴唱苏州弹词,后来亦有青年演员用电子琴伴唱,最终都因不符合弹词艺术的范式而成为昙花一现的盆景式观赏。因此,只有充分发挥表演者的各方能动性,使之在文脉传承上有所作为,在艺术创演上有所进展,才能真正从内部救活传统艺术。

此外,作为非物质文化遗产的传承人,优秀的艺术家应该"向前走"和"回头看"两者兼顾。也就是既要为保证传统艺术的活力而有所进取,又要不断总结自己的艺术经验,为后人留下宝贵的财富。从20世纪50年代起,苏州弹词就非常有前瞻性地为艺人录音录像,召集艺人口述或撰写回忆录。可以说是在他们艺术生涯最黄金的时期完成了成果保留和经验总述。今天回顾来看,这种较早的文化自觉意识使苏州弹词相比较一些濒危的非物质文化遗产项目来说,具有强大的优势——它既有藏量丰富的音像资料,又有可供学人研究之用的文献资料。今天,许多"非遗"项目面临因历史原因而造成的历史资料匮乏的困境,而苏州评弹面临的此项难题却相对较少,这应当归功于评弹较早地成立了研究管理机构和学术平台,这将在下一章中具体分析。

第五章
评弹学者的文化自觉和理论操守

《保护非物质文化遗产公约》第三章第十三条明确显示:"为了确保其领土上的非物质文化遗产得到保护、弘扬和展示,各缔约国应努力做到……指定或建立一个或数个主管保护其领土上的非物质文化遗产的机构……采取适当的法律、技术、行政和财政措施。以便……建立非物质文化遗产文献机构并创造条件促进对它的利用。"①

1939年评弹演员周亦亮演出登记执照,写明隶属光裕社,能说书目有《岳传》《飞龙传》《粉妆楼》等

① 保护非物质文化遗产公约[EB/OL].(2003-10-17)[2021-02-01] http://unesdoc.unesco.org/ark:/48223/pf0000132540_chi.

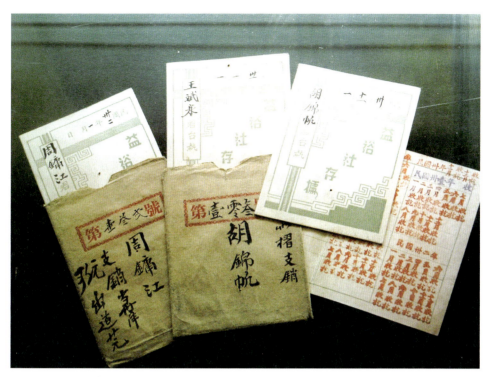

益裕社账目收支簿

回顾弹词史可以发现,早在清乾隆四十一年(1776)左右,苏州评弹业就率先成立了行会组织——光裕公所(民国元年更名为光裕社)。20世纪初,除了光裕社之外,普余社、润余社等行会组织的相继成立和影响扩大,为提高评弹艺人的地位和评弹艺术的发展奠定了基础。而中华人民共和国成立前后相继成立的理论研究机构及其开展的各项活动,则使苏州弹词成为曲艺艺术中较早实现理论自觉、形成研究热潮的曲种。

第一节 苏州评弹行会组织和研究机构

一、清末民初的行会组织

曲艺发展之初,曲艺艺人基本上处于分散的无组织状态,没有形成全国范围的曲艺队伍,各曲种艺人分布于各地城乡。由于曲艺表演的形式轻捷简便,一般都是个体,或者两三人搭档,分散流动演出。为形成行业规范,维护良好的演

出秩序，一些大城市，如北京就于民国初年成立了曲艺界的行会组织——北京鼓曲长春会（1940年易名为北京鼓曲长春职业公会、1946年改称北平曲艺公会），1949年初会员多达300人。行会组织的主要活动为每年农历四月十八组织祭祖师周庄王的活动，召集艺人不定期募捐演出，为公会集资或艺人之间互相帮扶等。但是，该公会是北平杂耍艺人的联合行会组织，团结了包括京韵大鼓、西河大鼓、单弦牌子曲等曲艺界以及杂技界艺人的机构。

苏州评弹是全国为数不多的，从古至今都拥有独立行业管理机构的曲艺艺术品种，也是较早地开展理论研究的曲种之一。实际上，苏州评弹的行会组织从演出实践上升到理论自觉的历史却并不长久。

早年的光裕公所、润余社、普余社等虽集结了优秀的评弹说书艺人，但这些行会组织从未系统地进行过说书经验的总结和研究。究其原因，包括苏州评弹、北方鼓曲在内的曲艺、杂耍活动，历来被认为是不登大雅之堂的雕虫小技，且习艺之人多为出身贫寒、知识水平不高的底层人群，终日为生计奔波，无能力也无时间将艺术实践上升到理论自觉。

普余社在苏州成立时的合影。该社是最早提倡男女同台说书的社团组织，此举促成了后来女弹词流派的兴起

民国三十五年（1946），"光裕""润余""普余"三社团合并，统称评话弹词研究会，在苏、沪二地各设分会，分别名为吴县光裕评话弹词研究会和上海市评话弹词研究会。①虽名为"研究会"，可实际工作并无太多研究实质，基本仍是沿用光裕社原先的一套运行体系和管理办法，如年终会书聚餐、批准新艺人出道。"本日说书业三皇祖师诞辰，苏、沪二地说书人，均分别聚餐。苏州评话、弹词研究会，经过准于'出道'之男女艺人，共十三人。"也有济助同业，为艺人出殡设祭"海上诸男女书坛响档，为济助避难来沪之失业道众，开大锅饭，定于星

光裕社内保存的石碑，记载着评弹发展概况及光裕社沿革历史。左侧两幅图为《光裕公所重建宫巷第一天门三皇祖师殿碑记》

① 参见横云阁主.说书业改选理事[N].铁报，1947-01-20(3).

期三或提前星期一下午,假座沧洲书场,行特别会书","朱耀庭出丧时……评话、弹词研究会,且设路祭,极一时哀荣。"但评话弹词研究会也继承了原来光裕社良好的管理职责和传统,例如明确规章制度、探讨座谈如何创新等。"评话、弹词研究会曾议决,不准男女弹词家在书场电台加唱流行歌曲及地方戏","本市评话、弹词研究会会员,曾于四日上午,假座三和楼开会集议,如何研究评话,弹词改善脚本,灌输新民主主义知识,商讨具体办法,积极进行"。①

此后,无论是苏州市评话弹词工作者协会②还是苏州市曲艺工作者联合会③,都将工作重心放在整旧创新、组织艺人创作或改编长篇书目、举办新书目会书,以及组织义演救济灾民、配合政府文化部门举办民间艺人讲习班等工作上。

苏州评弹真正进入有意识、自觉地独立曲种研究工作,是从中华人民共和国成立后开始的。1959年,苏州市戏曲研究室创建,旨在抢救、挖掘和整理具有地

光裕社足球队队员合影,摘自陈姜映清著《映清女士弹词开篇》(家庭出版社)

① 以上内容转引自苏州市评弹研究室. 四十年代上海《铁报》评弹史料摘编[M]. 未正式出版,1985.

② 中华人民共和国成立后,在原吴县光裕评话弹词研究会的基础上,重新组合成立了苏州市评话弹词工作者协会。

③ 1960年由苏州市评话弹词工作者协会和苏州市杂艺协会合并而成。

方特色的戏曲、曲艺资料，研究昆剧、苏剧、苏州评弹等剧种、曲种。该研究室与苏州市曲艺工作者联合会艺术组资料室合作，致力于搜集、研究包括苏州评弹在内的戏曲、曲艺资料，记录了大量老艺人的演出脚本、从艺经历和艺术经验，陆续整理、校订、编印了《戏曲研究资料丛书》20种61册，600余万字，其中就有《苏州弹词曲调汇编》和《评弹创新研究》两本与评弹有关的书籍，这是1949年之后面世的首批以组织机构名义发行的评弹资料集。1964年7月，苏州市曲艺工作者联合会又刊印了《徐云志谈艺录》1套3本，包括《徐调的创造和发展》《学艺和演出经历》《评弹表演艺术谈》，由王卓人整理，系统地记录和总结了徐云志的习艺经历和表演经验。

苏州市戏曲研究室编印《苏州弹词曲调汇编》（未正式出版）

二、苏州市评弹研究室与苏州评弹研究会

《保护非物质文化遗产公约》第三章十三条中规定："建立非物质文化遗产文献机构并创造条件促进对它的利用。"[①] 这一规定旨在收集、整理和发挥包括音响、书籍等实物文献对于研究和传承非物质文化遗产的作用。我们发现，如果以苏州市戏曲研究室为起点的话，早在半个多世纪以前，苏州评弹就已经有自觉意识地成立了《保护非物质文化遗产公约》中要求的机构。因此，它可被视为近现代较早成立独立的文献收藏和理论研究的机构之一。

作为一门优秀的人类文化遗产，苏州评弹很早就开始组织艺人进行艺术生涯

① 保护非物质文化遗产公约［EB/OL］.（2003-10-17）［2021-02-01］http://unesdoc.unesco.org/ark:/48223/pf0000132540_chi.

回顾和表演经验总结,为评弹的传承和发展营造了良好的氛围。1978年末,在苏州同里举行了一场由江浙沪众多老艺人参加的艺术座谈会,宗旨是研究评弹传统艺术的继承和发扬,推动评弹艺术的恢复和繁荣,并就经常交流艺术、加强合作和培养青年演员等问题交换了意见。有造诣的表演艺术家以轻松自在的心情,畅谈感怀。他们不分门户和派别,纷纷无保留地将自己的艺术经验和心得公之于众。由此,开创了20世纪80年代至今评弹界一种良好的谈艺风气。此次会议连同后来的几次艺术座谈会的研讨结果,由江浙沪评弹工作领导小组和江苏曲艺家协会整理集结为《艺海聚珍》一书,经古吴轩出版社出版,成为评弹艺术研究的一份重要参考资料。

1979年,苏州市评弹研究室在原苏州市曲艺工作者联合会艺术组资料室的基础上成立。创建初始的工作就是恢复在前一段时间停滞下来的艺术档案整理工作,抢救记录濒临失传的长篇传统书目,搜集评弹文物,组织开展评弹理论研究活动。

短时间内,研究室组织人员记录了几千万字的演出本;整理出版了《岳传》《白蛇传》《珍珠塔》《三笑》等长篇书目的文学脚本;举行了《血滴子》《珍珠塔》《岳传》《九龙口》等传统长篇书目的专题讨论会,并撰写了一批研究论文;对武侠书状况、书目现状、无锡书场等多个方面进行了大量的走访调查工作。尤其值得关注的是,研究室组织编印了一批对今天的研究工作来说至关重要的基础史料文献,其中包括《苏州评弹音韵》(1979年)、《苏州评弹会书资料汇编》(1980年、1981年)、《苏州评弹研究会年会资料汇编》(1980年、1981年)等等。

苏州市评弹研究室编印《评弹名人录》(3辑)(未正式出版)

苏州市评弹研究室编印《苏州评弹音韵》　　苏州（市）评弹研究室编《评弹艺人谈艺录》
（未正式出版）　　　　　　　　　　　　　（江苏人民出版社）

 如果说，苏州市评弹研究室是个体的地方性理论研究组织的话，苏州评弹研究会则是一个打破了地域和团体的界限，由江浙沪两省一市团结联合起来的区域性组织。1979年1月5日，参加全国第四次文代大会的江浙沪评弹界代表集合，在北京发起筹建苏州评弹研究会的倡议。筹备工作小组由吴宗锡、施振眉、周良组成，周良为召集人。1980年年初，在苏州市举行了由江苏、浙江、上海的15个评弹团80多位演员参加的评弹会书。同年5月，苏州评弹研究会正式成立。会员团体包括江苏、浙江、上海的评弹团（曲艺团）、评弹学校、评弹研究室，计33个单位，代表着1000多名评弹工作者。

 以苏州评弹研究会为主力的研究队伍既注重对各方资料的收集，又着力开展深入的理论阐释，评弹的研究成果在20世纪80年代进入了一个喷涌期。除了每年坚持出版《评弹艺术》这本中国曲艺界唯一的单曲种的艺术研究刊物之外，还将包括光裕社出道录、流派传人系脉、艺人、书场琐闻以及民国时期的重要报刊内容等涉及评弹的诸多方面汇集成册，以供研究。据不完全统计，整个80年代，由苏州市评弹研究室和苏州评弹研究会整理刊行的书目有六七十种之多（表3）。

表3 部分苏州市评弹研究室编印书目

类别	著作名	出版时间
苏州评弹史料系列	《光裕社评弹艺人出道录》	1979年12月
	《苏州评弹长篇书目》	1979年12月
	《评弹艺人琐闻》	1980年1月
	《苏州评弹传统书目流派概要及历代传人系脉》	1980年12月
	《书场杂咏》	1981年10月
	《〈明报〉〈大光明报〉三四十年代评弹史料摘编》	1984年1月
	《上海〈戏报〉1946—1948年评弹史料专辑》	1984年4月
	《书戏、书场及与光裕社有关的史料》	1985年1月
	《四十年代上海〈铁报〉评弹史料摘编》	1985年5月
	《〈申报·说书小评〉辑录》	1985年9月
	《书坛杂忆》	1985年11月
	《评弹大事记续编》	1987年2月
评弹理论研究资料	《新苗集——业余评弹理论讲习班结业文章汇编》	1986年9月
	《知音集》	1986年10月
苏州评弹艺术资料	《关于中篇评弹》	1979年12月
	《关于二类书》	1982年6月
评弹艺人谈艺录	《说表艺术谈》	不详
	《弹唱艺术谈》	
	《创新与整旧》	
	《表演艺术谈》	
其他	《新开篇》（3辑）	1964年5月—1965年11月
	《字声与唱腔》	1979年7月
	《评弹开篇一百首》	1980年1月
	《苏州常言俗语》	1980年1月
	《苏州评弹旧闻钞》	1980年2月
	《评弹书目的推陈出新》	1981年3月

（续表）

类别	著作名	出版时间
其他	《苏州市评弹卅年大事记》（1949—1979）	1981年12月
	《评弹名人录》（3辑）	1983年6月
	《周玉泉先生谈艺录》	1984年8月
	《长篇弹词〈九龙口〉资料汇编》	1985年3月
	《苏州评弹旧闻钞补编》	1985年5月
	《苏州评弹史实编年》	1985年10月
	《马如飞轶事》	1986年12月
	《评话演员谈评话》	1988年12月

这些书目大多是32开油印或铅印的内部印刷品，纸张粗糙、设计简朴，仅用蜡纸钢板手写刻印，再印刷装订。比起今天动辄百十元、装帧豪华的大部头图书来说，显得十分"寒酸"。其中的有些内容后来又重新修订，正式由出版社发行面世。但也有不少因为当时发行量少，后未再版，今日难觅其踪而显得尤其珍贵，例如《知音集》当时仅印行70本供内部传阅。正是在这样一批其貌不扬的小册子的积累和铺垫下，苏州评弹领先于全国其他曲种，展开了初步的学理性研究工作，为20世纪80年代中后期的深化理论研究奠定了坚实的基础。

三、江浙沪评弹工作领导小组

作为极具影响力的曲种之一，苏州评弹以演职机构多、从艺人员广、观众数量大、艺术生命力强而稳居全国曲艺界领头羊的位置，但这同时也面临着难以管理的困境。过去有光裕社、润余社等行会组织的严格管理，艺人们自觉地遵守行业规定，推举行会首领，履行社员义务等。但随着评弹文化中心圈的扩散，苏州已不再占据绝对的中心地位，上海、杭州两市逐渐发展成为继苏州之后的另两大中心。这种三足鼎立的局面在中华人民共和国成立后尤为明显，苏州光裕社龙头老大的身份逐渐被削弱，影响力也大不如从前。成立于1980年的苏州评弹研究会尽管是两省一市跨越地域的联合组织，但主要工作以资料收集整理、艺术和历史理论研究为重点。此时，迫切需要一个机构，能够打破地域和团体的界限，统领

跨地域的评弹事业的综合发展。

1984年4月1日，陈云在杭州和时任上海评弹团团长的吴宗锡谈话，强调评弹要加强管理。陈云建议，江浙沪应该联合起来，成立两省一市评弹工作领导小组，以便交流三方评弹工作的情况，研究决定有关评弹的方针、政策、计划、制度等问题，协同举办若干活动，并负责督促检查等。其实，从20世纪60年代开始，评弹界就已经意识到成立一个统一管理机构的重要性，陈云同志也曾就此多次发表意见。改革开放后，当评弹的生存环境逐渐恢复生机的时候，筹建管理机构的构想又重新提上了日程。6月7日—9日，中央文化部为组建两省一市评弹工作领导小组专门在北京召开会议，并于9月18日下发了《关于成立上海、江苏、浙江评弹工作领导小组的通知》。10月，江浙沪评弹工作领导小组[①]正式成立，小组成员由江苏省、浙江省、上海市及苏州市文化厅局和曲艺家协会的领导人员组成，组长吴宗锡（上海）、副组长周良（江苏）、施振眉（浙江）。办公室设于苏州市文学艺术联合会。

10月18日，领导小组在苏州召开汇报会，公布了对苏州评弹生存状况的调查结果。结果显示，当时共有评弹团34个，专业从业人员736人，其中评话154人，弹词582人，另外还有个体艺人约260人。[②] 同年12月25日，领导小组组织的第一次会议在苏州举行。此后每年的第一季度都会召开一次年会，总结汇报过去一年江浙沪两省一市评弹书目的创作、演出情况，交流、讨论未来一年的工作计划，同时就评弹工作的现状和面临的新情况、新问题，以及如何切实做好评弹艺术的保护、传承工作进行探讨。

作为两省一市评弹工作的最高领导机构，领导小组切实履行了自己的职责，除了每年召开年会外，还策划、组织、举办了许多活动。综合观察，可以总结出对评弹艺术起促进作用的主要有以下几个方面。

1. 履行行政管理职责，营造评弹演出市场的良性竞争态势

在领导小组的管理下，业界时常召开专题座谈会，并根据现实情况不断地制订、调整管理办法，这一举措使苏州评弹始终保持着较为健康的发展态势。召开

① 江浙沪评弹工作领导小组可简称"领导小组"。
② 参见周良. 苏州评话弹词史 [M]. 北京：中国戏剧出版社，2008：232.

的重要会议有：1984年3月8日—10日，由苏州评弹研究会和苏州市广播事业局发起，在苏州召开为期三天的广播书场工作座谈会，会议邀请了江苏、浙江、上海等地区电台的代表参加，交流开办广播书场的经验；1990年4月28日—30日，江浙沪评弹工作领导小组在嘉兴召开两省一市书场管理工作研讨会；1991年3月24日，江浙沪评弹工作领导小组全体成员赴无锡考察书场管理工作；1991年6月10日—12日，江浙沪评弹工作领导小组在常州召开评

上海七宝老街上的七宝书场水牌

弹团体制改革研讨会；1992年2月19日—20日，江浙沪评弹工作领导小组在常熟举行两省一市广播、电视书场研讨会；1992年5月3日—4日，江浙沪评弹工作领导小组在无锡召开江浙沪优秀书场表彰会，表彰了21家优秀书场；1995年8月9日—10日，江浙沪评弹工作领导小组在上海举行两省一市演出管理工作会议。

2. 强调原样传承与鼓励艺术创新

领导小组十分强调原样传承和艺术创新的关系。一方面，积极组织开展普查事业，为老艺人录音录像，从而留下了一大批弥足珍贵的艺术资料；另一方面，又相当重视长篇评话和弹词艺术在当代原样传承，以发放奖励金的制度考察年轻艺人的书艺掌握情况；同时，还通过组织会演和评比活动，鼓励新书编演，丰富评弹的表演市场。例如：

为抢救评弹艺术遗产，上海市文化局演出处、上海文化录音录像中心、《文

汇报》《解放日报》于1984年共同开展了江浙沪两省一市著名评弹老艺人会书、录像活动。

1993年12月8日，发布继承优秀书目奖励办法及青年演员演出奖励办法。

1995年1月17日，江浙沪评弹工作领导小组发放1994年度继承优秀书目奖励金，得奖学生有盛小云、殷麒麟、周红、王惠凤、袁小良、王瑾、陈松青、徐小凤，老师有蒋云仙、赵开生、余红仙、龚华声、蔡小娟、潘祖强、陆月娥。

1997年3月12日，江浙沪评弹工作领导小组发放1996年度继承优秀书目奖励金，学生有刘国华、卜燕君、包弘，老师有余瑞君、张振华、王鹰。

1997年8月2日，江浙沪评弹工作领导小组在苏州召开青年演员思想工作座谈会，苏州、常熟、吴县、江阴评弹团参加。

在领导小组组织的第一次会议上，决定于翌年举行现代题材新长篇创作的会演与评比活动，以此推动评弹的创新演新的工作。在江浙沪评弹团的积极参与下，会演活动顺利完成，共编创出14部新长篇书目，其中上海东方评弹团创编的《筱丹桂之死》等7部作品获奖。为了扩大创新演新的影响，由江浙沪文化厅（局）、曲协、电台联合举办现代评弹得奖书目巡回交流演出。短时间内密集式的新编书目会演引得新老听客纷至沓来，大饱耳福。同行间也互相捧场，在聆听时互相比较差距。①

3. 重视对后起之秀专业演员和业余票友的培养

今天，有许多曲艺曲种因缺少年轻艺人的加盟而出现了断层危机。然而早在数十年前，苏州评弹就注意培养艺术传承人。这一举措不仅体现在对职业艺人的专业化训练上：1992年10月—12月和翌年3月连续举办两届青年演员说新书比赛，1993年8月16日—28日和1994年5月16日—6月14日在苏州评弹学校举办江浙沪青年演员训练班，1995年2月10日发放青年演员演出奖励金等；也表现在对票友等业余爱好者的鼓励与培养上：1995年5月28日—29日，在苏州举行江浙沪业余评弹大赛。

① 参见评顺.现代新长篇创作会演［M］//苏州评弹研究会.评弹艺术：第六集，北京：中国曲艺出版社，1986：161.

第二节　理论研究和书谱出版

江浙沪评弹工作领导小组除了在业务实践上开展了一系列促进和弘扬优秀非物质文化遗产的工作，还将工作重点投入到开展理论研究和出版书籍当中。

领导小组主要负责人吴宗锡和周良，是当代苏州评弹理论研究的资深学者。他们将自己一生的研究对象都锁定在评弹这一优秀的非物质文化遗产上。从20世纪80年代至今，评弹的理论研究工作得以顺利开展并且成果显著，得益于两人孜孜不倦地材料收集和脚踏实地地整理写作。

在研究内容上，周、吴两人各有侧重。周良主攻评弹史，代表作有《论苏州评弹书目》《苏州评弹艺术初探》《苏州评弹史稿》《苏州评话弹词史》《苏州评弹艺术论》《话说评弹》《弹词经眼录》《苏州评弹旧闻钞》等，还主编了《中国苏州评弹》《苏州评弹知识手册》《中国曲艺音乐集成·江苏卷》《中国曲艺志·江苏卷·苏州分卷》《评弹书简》等，对评弹的发源、艺术特征及行会组织的历史概况都有专门的研究。

周良著《论苏州评弹书目》
（中国曲艺出版社）

周良主编《中国苏州评弹》（百家出版社）

吴宗锡著《听书论艺集》(大众文艺出版社)

其中,《苏州评弹旧闻钞》辑录了苏州评弹史料758条,征引的书目计640部,且经过作者周良仔细辨析、精心梳理、严谨考证,添加了不少学术功力深厚的按语。将一本纯粹的资料汇编提升到了学术研究专著的水平。书后详细的编年索引和分类索引,为研究者提供了便捷的查询方式,是苏州评弹最具学术价值的著作之一。

吴宗锡主要进行评弹文学创作和艺术批评。与人合作有短篇弹词《党员登记表》、中篇弹词《白虎岭》《人强马壮》《王孝和》《芦苇青青》《晴雯》、开篇《新木兰辞》《红纸伞》等,主编《中国曲艺志》和《中国曲艺音乐集成·上海卷》,著有《怎样欣赏评弹》《评弹艺术浅谈》《评弹谈综》《评弹散论》《听书论艺集》等。

领导小组成立后,原苏州评弹研究会的工作内容也被纳入其中。领导小组联合各方人士,开展了一系列有影响的活动,例如:

1989年8月27日—29日,江浙沪评弹工作领导小组在苏州召开评弹创作座谈会,18人参加。

1992年12月27日—28日,江浙沪评弹工作领导小组在苏州举行金声伯评话艺术研讨会。

1993年3月,江浙沪评弹工作领导小组举办评弹理论有奖征文活动,9人获奖。

1993年6月,江浙沪评弹工作领导小组举办第二次评弹理论有奖征文活动。

1994年，江浙沪评弹工作领导小组办公室编《陈云同志和评弹艺术》，由江苏文艺出版社出版。

1997年10月5日—6日，江浙沪评弹工作领导小组办公室召开座谈会，回顾中华人民共和国成立以来的评弹工作。

1998年8月中旬，江浙沪评弹工作领导小组邀请部分评弹团座谈书目工作。

2000年1月，江浙沪评弹工作领导小组召开当代书目座谈会。

2000年2月23日，江浙沪评弹工作领导小组就今后工作向文化部（现为文化和旅游部）提交报告。

除此之外，领导小组还积极送书进校。1993年12月9日，领导小组向各评弹团发出深入中小学演出，进行爱国主义教育的建议。以说书弹唱的形式为中小学生提供精神食粮，既充分发挥了"文艺轻骑兵"的宣传作用，又为评弹培养了未来潜在的听客。

江浙沪评弹工作领导小组成立30多年来，在对各方面进行了翔实充分的调查后，展开的一系列管理措施和理论研究，是评弹艺术得以在良性发展中顺利运转的中心轴。它既保障文化遗产的原样继承，又不松懈对新作品的培养和追求；既促进创演实践的协调发展和演出市场的合理运作，又努力开拓理论研究的新高度；既重视培养专业演职人员的综合素质，又努力吸引业余票友和年轻听众的关切目光。为加强江浙沪评弹资源整合，做好三地文化联动工作，推动评弹事业的稳步发展起到了不可磨灭的作用。

江浙沪三地因地缘和文化的关系，始终是相对独立又互相团结的。2008年1月9日—11日，第十五届江浙沪两省一市演出业务洽谈会暨首届长三角国际演出项目交易会于江苏南京成功举办，苏州评弹以区域文化的标志性名片受到格外关注。在会议签署的《长三角地区演出市场一体化战略合作协议》中，特别强调江浙沪两省一市要联合推动评弹艺术发展。领导小组因出色的工作业绩而被寄予厚望。会议规定要完善和落实江浙沪评弹工作领导小组会议制度，坚持每年召开年会，对评弹工作进行总结和交流。在文化部领导下，三地共同协作办好中国评弹节。每年举办一至两期评弹青年演员艺术培训班或青年演员大奖赛，请各地艺术家为青年演员做培训辅导。

第三节 评弹研究的期刊阵地

纵观近现代中国的报刊发展史，除苏州评弹外没有一个具体的戏曲剧种或曲种有公开发行的专门理论性刊物。目前学界中较有影响的，诸如《戏剧》（中央戏剧学院学报）、《戏曲艺术》（中国戏曲学院学报）、《戏剧艺术》（上海戏剧学院学报），都主要着眼于戏曲艺术理论方面文论的刊发，其中也有少量有关曲艺文学脚本和表演艺术的学术型文章。由中国曲艺家协会主办的机关刊物《曲艺》月刊，是目前全国性独家曲艺刊物，专以发表新曲艺作品和经过加工整理的传统曲艺作品及曲艺评论、研究文章为主。20世纪80年代，中国曲艺出版社曾编辑出版了《曲艺艺术论丛》，遗憾的是出刊十辑便了无下文了。

如今，《评弹艺术》作为公开发行的专门曲种的理论性刊物，在戏曲、曲艺界首屈一指，无出其右，这或许可以说是评弹理论者文化底蕴的深厚和刊物主办者研究视野的超前。1982年创刊至今，《评弹艺术》已走过三十余载艰辛历程，逐渐形成了自己的文化传统和学术操守。从最早由中国曲艺出版社出版，到后来新华出版社、江苏文艺出版社、古吴轩出版社相继接棒，它始终保持着装帧低调、设计简约的小三十二开本，但娇小的身躯支撑起的是评弹同业人的精神家园。

在第一集的《编后记》中，有这样一段文字是为办刊宗旨：

苏州评弹已有几百年的历史了，但研究评弹理论，总结艺术经验，评论书目，介绍艺人，提供评弹史料的专门书刊很少。我们在这方面做了些努力……我们的共同目标，应该是促进评弹艺术的繁荣，努力实现"出人、出书、走正路"的目标。[①]

三十多年来，《评弹艺术》始终秉持着这一宗旨，以保护和传承苏州评弹为历史使命，坚持整理、评述、研究长篇经典书目，坚持保存和弘扬评弹艺术的说噱弹唱技艺，使评弹在后现代艺术浪潮下不失其艺术特色和美学风貌；始终坚持记述、收集和发表艺术家的口述历史，为评弹研究留下第一手珍贵资料。

① 编后记［M］//苏州评弹研究会.评弹艺术：第一集.北京：中国曲艺出版社，1982：271.

在第一集刊登的文章中，有陆文夫①、汪景寿②、华君武③、王朝闻④、陶钝⑤、石林等知名艺术家、理论家的杂文。他们或从个人与评弹的结缘入手，或开门见山地直面评弹的当下状况，或对评弹的脚本、表演等进行评述。如华君武的《看评弹演员化装、服装有感》从一个美术家的角度，认为改善评弹演员的化装、衣着样式，也能提高观众对美的欣赏水平。

创刊号中有多位评弹表演艺术家通过口述整理的方式，将自己的从艺经历、创演经验以文字的形式保存下来，"姚调"创始人姚荫梅讲述的《懂、通、松、重、动——我的演唱经验》，"徐调"创始人徐云志口述的《〈三笑〉的整理和加工》，著名评话艺人曹啸君口述的《走上书台》等，都是极为珍贵的历史资料。

评弹文学家陈灵犀将弹词《秦香莲》的创编经过记载了下来写就《编写弹词〈秦香莲〉》；吴宗锡从文学的角度将经过整理的《大红袍·抛头自首》选段的艺术特色向读者做了深入的剖析写就《弱小的强者——听〈抛头自首〉》；而诸如《程鸿飞和他的〈野岳传〉》《记王三姑——评弹史札记之一》《〈白蛇传〉弹词的演变、发展》《字字得来非容易——金声伯的学艺生活》《评弹知音谈评弹——记曹禺与杨振雄、杨振言的一次促膝长谈》《嫩叶商量细细开——记青年演员倪迎春》，纷纷从历史、文学、谈艺录、演员评论等方面进行描述。这些高质量、多

① 陆文夫（1928—2005），江苏泰兴人。著名文学家。曾任中国作家协会副主席、苏州市文联副主席等职。在50年文学生涯中，陆文夫在小说、散文、文艺评论等方面都取得了卓越的成就，代表作有《献身》《小贩世家》《围墙》《清高》《美食家》和文论集《小说门外谈》等。

② 汪景寿（1933—2006），河北河间县人。相声理论家。1961年毕业于北京大学中文系，同年留校任教。历任北京市公安局干部、北京大学中文系教师等职。海外华文文学研究会、中国俗文学学会理事。著有《中国曲艺术论》《说唱——家乡土艺术的奇葩》《笑洒人间——马季传》《中国评书艺术论》《中国相声史》等多部专著，参与创作《曲艺概论》《相声艺术论集》《相声溯源》《相声艺术论》。

③ 华君武（1915—2010），祖籍无锡，生于杭州。著名漫画家。历任《人民日报》美术组组长、《人民文学》美术顾问。1979年当选中国美协副主席。曾任全国人大代表、政协委员。著有《我怎样想和怎样画漫画》，出版漫画作品集20余种。创作动画电影脚本《骄傲的将军》《黄金梦》等。

④ 王朝闻（1909—2004），四川合江县人。雕塑家、文艺理论家、美学家、艺术教育家。别名王昭文，笔名汶石、廖化、席斯珂。新中国马克思主义文艺理论和美学的开拓者与奠基人之一。出版有《新艺术创作论》《新艺术论集》《面向生活》《论艺术的技巧》《一以当十》《喜闻乐见》《隔而不隔》《东方既白》《美学概论》等。

⑤ 陶钝（1901—1996），山东诸城人。曲艺研究家、作家。原名徐宝梯，字步云。抗日战争时期，在山东抗日革命根据地从事文化教育工作，并致力于通俗文学的创作。曾任山东省文联副主席、中国曲艺工作者协会副主席、中国文联副主席、中国文联名誉委员、中国曲艺家协会主席、中国曲艺家协会顾问等职。

角度的文章,为《评弹艺术》的发展奠定了良好的基石。在其后出版的40余集刊物中,上千篇文章饱含真知灼见的观点,谱写了评弹艺术的绚烂华章,丰富了评弹的精神文化内核。

而后发表的,署名成濂的文章《苏州弹词考源》①,从历史学、文献学等角度,对弹词称谓的由来、历史流传情况,艺术表现形式和苏州弹词的可考年代等均做出了十分详细的考证。对于一些学者关于"弹词的前身是陶真"的说法提出了质疑和解析。潘讯《弹词〈杨乃武与小白菜〉的戏剧性——以"密室相会"为例》②,对经典选回的文学性和戏剧性详细分析;申浩《从苏州到上海:评弹与近世江南社会变迁》③则对近世评弹艺术从苏州文化辐射圈过渡到上海文化辐射圈的嬗变,做了传播学角度的研究。这些具有深度的学术研究成果,为推动构建评弹学起到了十分重要的铺垫作用。

传统长篇书目是评弹书目的主体,是评弹艺术及其流派得以传承的主要载体。一部经典书目从雏形到成型,浸透了数代艺人的智慧和心血。评弹的说噱弹唱各种表演技艺和杰出的文学艺术价值往往是在长篇中得到彰显的,而长篇书目的结构和篇幅又为评弹独特叙事技巧的展开提供了纡舒的空间。

《评弹艺术》有意识地被编者打造成为长篇书目的研究阵地。许多书目是第一次在学界得以重视,并加以研究。除了上文提到的《程鸿飞和他的〈野岳传〉》《〈白蛇传〉弹词的演变、发展》《〈三笑〉的整理和加工》《弱小的强者——听〈抛头自首〉》外,以后数集又纷纷刊发了《试论弹词〈珍珠塔〉》《弹词〈三笑〉中的狂者形象》《〈珍珠塔〉的矛盾及矛盾现象》《飞入寻常百姓家——谈〈描金凤〉》《〈白蛇传〉弹词的演变、发展》《〈再生缘〉整理散记》《弹词〈杨乃武与小白菜〉的戏剧性》《也谈〈玉蜻蜓〉的漏洞及其他》等文论。

弹词流派唱腔艺术规律的总结也是《评弹艺术》关注的一个重点。1982年9月6日,中国曲艺家协会上海分会、中国音乐家协会上海分会、苏州评弹研究会在上海举行弹词音乐座谈会。贺绿汀、丁善德、吴宗锡、谌亚选、连波、姜守

① 成濂.苏州弹词考源[M]//周良.评弹艺术:第五集.北京:中国曲艺出版社,1986:119.
② 潘讯.弹词《杨乃武与小白菜》的戏剧性——以"密室相会"为例[M]//评弹艺术:第四十一集(未正式出版),2009:72.
③ 申浩.从苏州到上海:评弹与近世江南社会变迁[M]//评弹艺术:第四十一集(未正式出版),2009:99.

良、朱介生等20余人出席并发言。此次弹词音乐座谈会是年代较早、规格较高、成果显著的一次盛会,发言材料集中发表于《评弹艺术》第二集。其中既有著名音乐理论家的研究成果,如贺绿汀《应该重视弹词音乐》、丁善德《很有意义的工作》、连波《弹词流派唱腔》、湛亚选《评弹音乐流派与其交流运动——声腔体系的分析》等;又有艺人的谱唱经验总结,如朱介生《"俞调"漫谈》、徐丽仙《谱唱〈情探〉的几点体会》等。除此之外,《评弹艺术》曾发表过张鉴庭《谈谈唱腔的发展》、徐云志《徐调唱腔的运用》、邢晏芝《谈流派的学习与创造》、张鉴国《谈谈琵琶的伴奏》、吴明《对弹词音乐的几点认识》等文章。仔细分析《评弹艺术》收录过的文章,既有如徐云志、张鉴庭、朱介生、徐丽仙等名家的创腔或演唱经验总结,字里行间积淀了艺术家们毕生的阅历思索和细腻的艺术感悟;又有音乐学者,如连波、贺绿汀、丁善德、湛亚选从学理层面进行的探究,使读者能从专业的理论角度深刻体会弹词音乐的魅力所在。

《评弹艺术》(第五集、第三十四集、第四十集)。第五集由周良主编、中国曲艺出版社出版,第三十四集、第四十集未正式出版

在《评弹艺术》创刊号的《编后记》中,还就刊物选稿方针发表了这样一个宣言:

我们在工作中,努力贯彻"百花齐放,百家争鸣"的方针,在坚持四项基本原则的前提下,只要是言之有物、有理、有据的文章,都可以选发。作者文章中的论点,不一定是编者同意的。编者和作者不一定有相同的认识和看法。我们欢迎读者和

作者就评弹艺术的理论、历史、书目等各方面的问题，发表不同的意见，展开讨论。①

没有门户之见，能广泛吸收来稿，为某些有争议的论题提供一个百家争鸣的平台，并积极展开研讨，是《评弹艺术》一贯坚持的办刊原则。第三十四集中刊发了几篇弹词音乐研究文章，展开关于"弹词唱腔音乐结构"的研讨，杨德麟《评弹唱腔不属于"板腔体"》、吴文科《苏州弹词唱腔音乐的体裁形态》、包澄洁和蔡源莉《从音乐结构谈起——苏州弹词音乐结构小议》等就苏州弹词的唱腔是否属于板腔体进行了论辩。

为了使散于各地的评弹研究者能有针对性地就某一主题进行广泛的意见交换，《评弹艺术》常常在第一时间刊登一些重要理论座谈会的发言稿，或亲自发起倡议，以专栏的形式登载专题内容。其中较为重要的有："著名弹词艺术家蒋月泉艺术生活五十周年纪念""纪念弹词艺术家刘天韵""《珍珠塔》整旧座谈与笔谈""徐云志流派艺术谈""祝贺张君谋、赵开生书台生涯六十周年、余红仙书台生涯五十五周年""《别梦依稀》研讨会""保护好苏州评弹"等。

《评弹艺术》虽始终将敏锐的批评意识和较有深度、广度的研究视野作为自己办刊的理念，为广大评弹爱好者和学者所称道，然而从第二十五集开始，因为经费匮乏以及其他一些客观的原因，《评弹艺术》退出由正规出版社发行的良好渠道，改为内部印制交流。虽然并没有沦为"非法出版物"，但受众面、影响度毕竟受到些许影响。许多评弹研究学者对此痛心疾首，心情沉重。他们认识到，退回到内部交流的状态，非常不利于苏州评弹艺术的研究与交流；也无法通过刊物的正规出版，切实推动曲艺研究的良性推进与发展。道理很简单，放弃公开身份的结果，只能是使自身退出学术交流的正常渠道，消弭自身学术研究的专业性质。最终使苏州评弹包括整个曲艺堕入没有理性精神和理论指导的自流发展状态。后果非常严重！

《评弹艺术》现在仅在苏州中张家巷内专售评弹、昆曲类书籍和音像制品的百花书局有售，除了评弹业内人士和熟谙此道的爱好者之外，很少有人能从书架上发现它毫不起眼的身影。而此项变更带来的最大损失，则是它在各书店、出版社推广营销的新书目录上从此失去了席位。这也就意味着学术研究机构、公共和大学图书馆将无法购买，从而逐渐沦为上文所说的，退出学术交流的正常渠道，

① 编后记[M]//苏州评弹研究会.评弹艺术：第一集.北京：中国曲艺出版社，1982：271.

消弭自身学术研究的专业性质。

值得庆幸的是，尽管刊物的身份由"地上"转为"地下"，但到目前为止，它仍然在坚守着这个曲艺界仅存的文字阵地。正如2009年的《评弹艺术》第四十集最后，主编傅菊蓉发表的感言：整整廿六年，辛苦编辑、惨淡经营，坚持就是胜利。朴素的话语中是发自肺腑的感慨，使人动情。

由周良领导的苏州评弹研究会主编的《评弹艺术》，是目前曲艺界唯一的独立性学术研究刊物，这本设计不精美、装帧不豪华的小册子始终被书迷、学者所珍爱。30余年的发展，《评弹艺术》经历了资金匮乏、稿件难组、出版社更替、撤出公开交流市场等困境，但凭着评弹人的热爱和不懈坚持，它始终坚守着这仅存的一片阵地。

近几年来，《评弹艺术》的文章选取呈现出一种新的局面。随着老艺人的相继离世，关于艺人经验谈的文章已经越来越少，这似乎也从一个侧面反映出评弹艺术的现状——虽后继有人、名角辈出，但能够独树一帜、自成一家的大师越来越少。然而，随着研究队伍的扩大，新的理论方法的介入，一些有深度、理论高度的学理文章的集中刊发，则有效地提升了刊物的学术含金量，这对于苏州弹词这一等待挖掘的优秀"非遗"项目来说又是值得庆幸的。

在传统音乐文化逐渐式微的20世纪，苏州评弹始终以欣欣向荣的面貌出现，从正面的角度赋予"非遗"保护十分重要的启示：非物质文化遗产的振兴和繁荣离不开一个优秀合格的领航者，这个引航者或是某个人，或是一个由熟知该领域各个方面的专家所组成的组织机构。在一个具有前瞻性和脚踏实地工作经验的领导机构问责下，保护意识要建立在打破地域、门户界限的基础之上。任何的外行领导者在一知半解的情况下对"非遗"保护的"指手画脚"和盲目干预，都可能会引起"非遗"本身的水土不服。

不独苏州评弹的历史经验是这样，在戏曲艺术界同样有着成功的例子。著名戏曲理论家张庚及其领导的中国艺术研究院戏曲研究所，亦是以一己之魅力，凝聚数人之力量，构成一个有影响的学术团体，孕育出一大批戏曲理论成果。与之不同的是，江浙沪评弹工作领导小组不仅致力于评弹史、评弹艺术规律的学理性探究，更是从各个层面对评弹艺术的传承、保护与发展做着努力。

苏州评弹是曲艺艺术中拥有唯一专门理论刊物的曲种。30多年来，逾40集的《评弹艺术》选录的文章十分庞杂，既有学理研究，又有艺术批评；既有成名艺

术家的个人回忆录或创演经验总结，又有青年评弹演员的舞台表演心得；甚至还有散文体随笔式的大学生谈评弹。文章水平参差不齐，非学理性文章降低了其学术含金量，但能在曲艺界的理论研究中率先竖起一面大旗，并保持不倒的地位，《评弹艺术》仍是值得称赞和借鉴的。尤其值得关注的是，其中一些观点明确、论证严谨的理论性文章在今天仍具参考意义，是评弹爱好者获得知识，研究者用以参考的优秀读本。

第六章
传媒技术对苏州评弹的弘扬

评弹是一门以语意结合乐音作用于听觉感官的艺术。它通过说书艺人的叙事表达,在欣赏者的头脑里构成一种表象和想象兼具的艺术形象,间接地为人们提供抽象的艺术形象。以苏州评弹为代表的曲艺艺术之所以能区别于其他艺术门类而独立存在,正在于它所特有的艺术手段——音响,能够表达明确的语言概念的艺术化音响。艺术化音响在戏曲表演中尽管也是必不可少的条件,但舞蹈化的肢体语言和丰富的面部表情也可以摆脱音响,独立传达书目的故事情节和思想感情。因此,以苏州评弹为代表的说唱艺术是最适合借助电波传达的艺术形式。

"从历史上看,媒介是社会发展的基本动力之一,每一种媒介的产生都开创了人类交往和社会生活的新方式,也就是一种新的媒介文化。"[①]无线电技术的发明和普及,为苏州评弹的传播开辟了一番新的天地,几乎改变了人们听书消闲的生活方式。借助于电波的延伸和覆盖,评弹唱腔流派的百花齐放也在20世纪三四十年代达到了巅峰。

第一节 广播电台与苏州评弹的联姻

无线广播技术于20世纪20年代传入中国之后,相继在各大城市生根发芽,并不断地渗透到民众娱乐生活中。

1923年,上海作为东亚第一大都市出现了第一家无线广播电台,即大陆

[①] 陆扬.文化研究概论[M].上海:复旦大学出版社,2008:230.

报——中国无线电公司,比日本东京还要早两年。①紧随其后,天津也拥有了自己的广播电台。沪津两地在中国最早掀起的无线广播电台热潮,很快在20世纪20年代中后期蔓延开来。此后,上海的无线广播事业迅猛而无序地发展着,电台如雨后春笋般涌现。其中,既有官办性质的公家电台,亦有民营性质的私人电台。从上海的生活杂志《人生旬刊》上可见,1935年全国共有无线电台95家,其中仅上海一埠就有46家之多,在全国各城市中居于首位。②直至1937年全面抗战前,全国有广播电台70余座。③

早期,收音机是外国人和中国国内高层人士才能拥有的奢侈品。随着上海、广州、天津等大都市的中高收入家庭的增多,普通百姓拥有的收音设备数量也在不断增加。有些城市甚至还在公共场所装设扩音设备,以供普通民众收听。

广播是一种媒介,通过这一载体,以声音为主要物理特征的艺术得以传递,以唤起听众表象和想象的方式作用于人的再创造,从而在听众的头脑中创造出内视形象来。这种内视形象是可想而不可视的虚象。曲艺的内视形象也是虚化的,其清晰性和确定性不如戏剧和造型艺术,这是曲艺的不足。但

评弹演员在亚美电台播唱。左起:朱耀祥、夏荷生、赵稼秋

① 参见李志成.民国时期无线广播对民众娱乐生活的影响述论[J].首都师范大学学报(社会科学版),2010(A1):74–78.
② 全国中西电台表(上海之部、各埠)[N].人生旬刊.1935(1):30–31.
③ 蒋伟国.民国期间的广播电台[J].民国春秋,1997(3):12–15.

另一方面，曲艺的这一特征却又使它获得了一个戏剧造型艺术所不能及的长处，即反映社会生活的极大自由性。凡是能想到的，就都可以用语言来表达。曲艺在想象方面的特长恰恰也是广播的特长。纵观我国的广播通讯发展史可以发现，从无线广播开始进入中国城市民众的娱乐生活，曲艺、音乐、戏曲等非物质文化遗产，几乎全程伴随着中国的无线电技术的萌芽、发展和兴盛。反过来，无线电技术也将中国的曲艺、音乐、戏曲推向了发展的繁盛期。而与民众原有的娱乐活动融合最为典型和成功的，当属它与曲艺的交互发展与促进，这是因为曲艺作为一门语言艺术，恰恰十分便于在广播这一载体上进行传播。

此外，"现身说法"的戏曲一般以站在主观立场上的第一人称进行叙述，一人一角的形式在广播媒介中受到诸多限制。而曲艺更多的是叙述人站在客观的立场上用第三人称叙述。曲艺和广播这种在叙事方式上的惊人相似，使得曲艺特别适合在电台中广播。

作为江浙沪一带历史最悠久、影响最大的曲种之一，苏州评弹很早就以无线电波为载体走进千家万户。在国内首家广播电台成功开通的第二年，即1924年，电台里就出现了专门播放苏州评话、苏州弹词节目的"空中书场"，又称"广播书场"。上海的电台第一次播放苏州评话、苏州弹词节目，是在外商经办的开洛广播电台[1]，演唱者是擅说《三笑》的苏州弹词名家蒋宾初[2]。到20世纪30年代初，空中书场已十分繁荣，长期播放苏州评话、苏州弹词节目的有李树德堂、良友、亚美麟记、民声、金都、大光明等20多家，听众每天能收听到20小时以上的节目。最著名的要数专为烟草公司做香烟广告的大百万金空中书场，仅此一档节目，每天听众就多达十数万。随着收音机的普及，在40年代前后，每到傍晚，整个上海便笼罩在伴有弦索之声的吴侬软语之中。空中书场的涌现大大推动了苏州

[1] 开洛广播电台是由美商开洛电话材料公司的迪莱在上海创办的，历时较长，影响较大，开播于1924年5月。为了扩大影响、发展业务，开洛广播电台先后在《申报》《大美晚报》《大陆报》等报馆和工部局、派利饭店、美国社交会堂设立播音室，并利用市内专用电话线使各个播音室与福开森路的发射机直接联系。此外，它还通过组织中国播音会，聘请中国人担任广播电台的正副主任，在中午、晚间收听率比较高的时间段安排特别节目等手法，招揽中国听众。由于开洛广播电台不少做法迎合了听众的需求，电台一直维持了五年时间，直到1929年10月才停业。

[2] 蒋宾初（1897—1939），江苏苏州人。师从王少泉，演出《三笑》《双金锭》，先后与王畹香、程似寅等拼档。1928年在光裕社出道，因其书艺精熟而走红书坛。上海广播事业初创之际，他率先与张少蟾合作，于民国十三年（1924）在外商经营的开洛广播电台播唱《三笑》，开创电台播唱评弹之先河。此后，蒋由电台播唱的空中书场风靡上海。

评话、苏州弹词艺术的发展和繁荣。

广播电台的兴起也带动了广播文艺综合性刊物的发行和传播，不少新编开篇、唱段唱词都是首次在这些刊物上出现。仅上海一地就有广播综合刊物数种，为我们今天了解民国时期的评弹在广播业中的情况提供了十分有价值的文献参考，较有代表性的有：

由袁凤举主编，上海凤鸣广告社发行的《凤鸣月刊》，创刊于1936年。主要侧重苏州弹词开篇、四明宣卷、滑稽、南方歌剧、申曲及话剧的唱词和剧本创作，兼及电影述评、文艺作品等，发表的曲艺作品有苏州弹词开篇《赛金花》《清闲福》《岂有此理》《恨绵绵》《富贵不断头》《踏青》《孤女泪》《大世界》《暑热之贫富》《苦热新闻篇》等；此外，还载有苏州弹词名家张鹏飞、蒋月泉、侯九霞、祁莲芳便照及滑稽名家陆希希、陆奇奇的演出照。同年10月出刊第八期后因故停止。民国二十六年（1937）4月复刊，更名为《凤鸣广播月刊》。改名后的期刊，在版面、内容上略有增加，设《播音新闻》《杂评》《人物特写》《名歌选》《音乐指导》等栏目，发表的苏州弹词开篇、滑稽唱词均以现代题材为主。

《胜利无线电月刊》1938年8月第6期

分别于1938年3月和1940年6月创刊的《胜利无线电月刊》和《好友无线电》，都以刊登苏州评话、苏州弹词、苏滩、申曲、宣卷等各流派的唱词为主。苏州弹词方面计有《西厢记》《红楼梦》《珍珠塔》等曲目选段，《虎丘十八景》《日光节约运动》《补恨天》《喜雪歌》《重九登高篇》《黛玉思亲》《救苦丸开篇》《二十四孝》《潇湘问病》等弹词开篇。每段唱词前标明演唱者及播送时间，方便听众在收听节目时，对照歌

词深入欣赏。

这些广播文艺综合刊物不仅介绍、预报广播节目的时间和内容，还开辟有新闻、短评、理论研究等栏目，客观上为推动曲艺艺术的普及做出了十分重大的贡献，亦为今天的理论研究提供了有价值的历史参考文献。

1946年6月，《胜利无线电播音节目》（半月刊）创刊于上海。除了广播电台播音节目表占据刊物相当篇幅外，还采用随笔、访问、写实、漫谈等形式，报道演员参加演播的消息和逸闻趣

《胜利无线电》1946年6月创刊号

事等。刊发的有关曲艺方面的文章，深入浅出地向大众介绍分析了曲艺艺术的特征，如韩世麟《漫谈滑稽》、李阿毛《谈开篇的平仄声》等。于斗斗《庆祝第四届戏剧节观摩演出花絮录》①详细记述了大会串中，苏州弹词开篇和滑稽节目深受观众欢迎的动人场面。许莲舫《弹词随笔》《弦边随笔》对苏州弹词界的演出动态及演员的擅长方面做了报道。刊登的苏州评弹唱词有《昭君和番》《杨乃武与小白菜》《西北风》《禁烟曲》《新三国志》等，滑稽唱词有《秋海棠歌剧》《女子卅六行》《社会怪现象》等。在民声电台一周纪念、新播音室落成摄影栏里，载有张鉴庭、张鉴国、王柏荫、蒋月泉等弹词名家的纪念小影。该刊第七期《弹词开篇会串》专栏里载有冯小庆、华伯明、顾云笙、吕逸安、徐天翔、杨振言等苏州弹词名家的简历。

此外，1947年2月创刊的《大声无线电》（半月刊）也是发行期数较多的一

① 于斗斗.庆祝第四届戏剧节：观摩演出花絮录[J].胜利无线电，1947(12)：23.

《大声无线电》1947年7月创刊号

种刊物，16开本，共出14册。刊物以图文并茂的形式介绍播音专业人员、戏曲曲艺名伶、演播纪实、生活趣闻及义演，辟有《广播网》《广播杂谈》《播音从业员随笔》《从业员作品》《唱词精华》《沪滨风光》《越海春秋》《滑而有稽》《广播小品》等栏目。

无线广播对于中国曲艺的影响还在于它促使曲艺的表现形式和艺术风格在广泛的竞争中更加成熟，更符合民众的娱乐需求。在无线广播盛行的年代，中国各种曲艺以及同种曲艺内部都竞争不断，很多曲艺名家便应时而出。

陈子祯主编《弹词开篇》（第二集）
（国华广播电台）

1950年1月，由蒋月泉、杨振言主编的《空中书场开篇集》发行，收录《白毛女开篇集》《鲁迅颂》《霸王别姬》等作品

苏州弹词"严调"创始人严雪亭从20世纪三四十年代开始声名鹊起,红遍春申。他的代表作长篇弹词《杨乃武与小白菜》每晚黄金时间在国华电台连续播出,在苏沪一带拥有大量听众。"严雪亭受文明戏、电影和话剧影响,一人起男女多种脚色,无不绘声绘色,活灵活现。从广播里听到他的'堂面书',很难相信出自'一个人,一张嘴'……上海'孤岛'时期,民营电台林立。严雪亭除做书场外,在各家电台播出节目,每天多达十档以上(每档40分钟)。是电台播音档数最多的演员之一……最常唱的开篇和选曲有《江北夫妻相骂》《活捉张三郎》(均用苏北方言)《孔方兄》《绍兴高调》(均用绍兴方言)和《百头开篇》等。这些都是他最出彩的节目,电话电波最多,广受听众喜爱。"①许多听众喜爱上了广播中的严雪亭,纷纷掏钱购票进书场一睹"庐山真面目"。弹词女演员朱慧珍18岁时就听电台广播学唱弹词,后拜师蒋如庭、朱介生学唱腔,又师从周云瑞习琵琶弹奏,不久即在苏州电台播唱弹词开篇,享有"金嗓子"的美称。

广播书场改变了传统的说书人与听客面对面的演出形式。声音通过电波传送,过滤了手面、起脚色等附加的表演因素,因而变得更为纯粹,更加符合口头语言的说唱艺术这一特质。

20世纪40年代韩士良(左)、杨振雄(右)在电台播音

① 蒋大鑫.轶闻两则[M]//评弹艺术:第二十八集(未正式出版).2001:181-182.

第六章 传媒技术对苏州评弹的弘扬

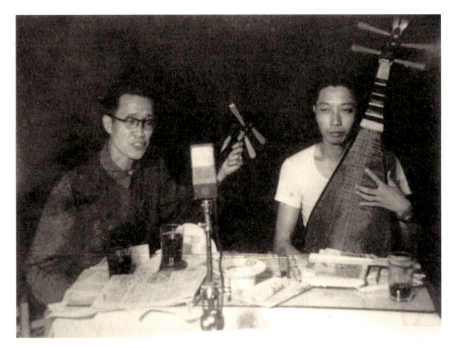

张鉴庭（左）、张鉴国（右）在电台播音

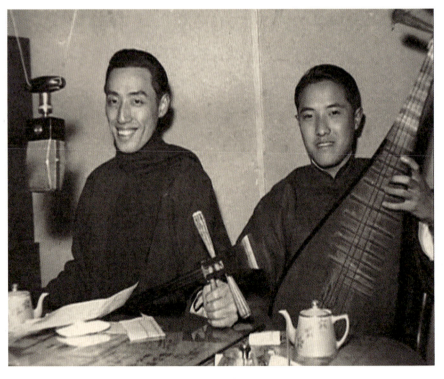

1950年左右，周云瑞（左）和陈希安（右）在电台播音

20世纪40年代空中书场演出弹词名家合影。第一排左起：徐绿霞、徐云志、万仰祖、刘天韵、蒋月泉，第二排左起：张鉴国、张鸿声、谢毓菁、张鉴庭

第二节　21世纪广播书场的发展趋势

20世纪80年代，在娱乐业尚不发达的时期，广播书场曾以其独特的优势，在人们的生活中占据了举足轻重的地位。数十年来，广播书场始终坚守着传播优秀民族文化，丰富人们业余生活的宗旨，它曾经吸引了大批年轻人迈入民族艺术殿堂。"许多青年听众给电台来信，告诉我们，自己是跟着家里人每天收听'广播书场'节目后才迷上评弹的，现在越听越有味。"[1]因此，从历史的角度来看，广播书场曾为弘扬优秀的非物质文化遗产发挥了重大的作用。

2006年，苏州、无锡、上海三地的广播书场已是版块多样、节目丰富。根据中国评弹网、豆瓣网、广播电视报等网站及媒体提供的资料进行综合整理，发现共有10余档节目每天中午和晚上播送长篇或折子书（表4），这大大满足了足不出户的听客的爱好需求。

[1] 余雪莉.不断更新节目，普及评弹艺术［M］//周良.评弹艺术：第五集.北京：中国曲艺出版社，1986：221.

表4 2006年苏锡沪地区广播电视书场节目时间表

地区	频道	节目名称	播出时间	备注
苏州	新闻综合频率 中波1080 KH	广播书场	周一至周六 13：00—14：00	播送长篇弹词
		雅韵书会	周一至周六 20:00—21:00	
		空中书会	周日13：00—14：00	
	交通经济频率 调频104.8 MH， 中波846 KH	广播书场	周一至周五 13：00—14：00	
		光裕书会	周六13：00—14：00	
	生活广播网 调频96.5 MH	广播书场	周一至周日 13：00—14：00	
	都市音乐台 调频94.8 MH	广播书场	周一到周日 6：00—6：25	
上海	新闻台 调频93.4 MH	广播书场	周一到周日 7：00—8：00	
		广播书场	周一到周日 19：00—20：00	
无锡	新闻台 调频89.4 MH， 中波1161 KH	广播书场	周一到周日 17：00—18：00	
	健康台 调频98.7 MH， 中波1521 KH	广播书场	周一、周三到周日 13：00—14：00	
	江南之声 调频92.6 MH， 中波603 KH	江南书场	周一到周日 5：00—5：45	
常熟	新闻综合频率 中波1116 KH	广播书场	周一到周日 9：00—10：00	
		广播书场	周一到周日 13：00—14：00	重播上午的节目
	经济服务频率 中波927 KH	广播书场	周一到周日 14：00—15：00	
吴江	交通音乐频率 中波89.1 KH	广播书场	周一到周日 19:00—20:00	重播时间： 次日上午9:00—10:00

广播书场下午和晚上播送的时间大致与普通书场开书的时间一致，但为了照顾老年听客的起居习惯，也有清晨5点至7点的节目，这样的时间安排放弃了相当一部分的年轻书迷。在夜生活丰富的今天，年轻人或彻夜娱乐，或"开夜车"加班，清晨5点正是他们的睡眠时间。

随着电视的兴起和普及以及其他艺术品种的不断增多，人们的娱乐方式逐渐呈多样化，广播已不再是人们欣赏文艺节目的唯一方式。同时，在广播逐渐走向产业化的今天，节目质量管理标准是广播发展的风向标和试金石。江浙地区广播节目质量考评的理念是视节目为商品，用市场来检验其价值的大小。在遵守党和国家的路线、方针、政策及法律、法规的基础上，以听众市场占有率为具体的考量指标。"南京广播传媒中心规定南京广播的市场占有率须达到50%。新闻频率、经济频率、交通频率、音乐频率、体育频率其听众市场占有率不得低于10%。"[①]显然，这样的标准是评弹等传统艺术节目难以企及的。

2005年，广播电视业界提出了"绿色收视（听）率"概念。所谓"'绿色收视率'就是努力提高收视率和收视份额，确保国家主流媒体对观众的影响力和对舆论的引导力，有效体现节目的思想性和导向性。同时，又要杜绝媚俗和迎合，坚守品位、抵制低俗，实现收视率的科学、健康、协调、可持续增长，增强电视传播机构的权威性、公信力和品牌价值。"[②]在这样的主导思想下，传统文化艺术得以在广播产业化的潮流中占有着并不太宽广的一席之地。

近几年来，随着各地广播电台纷纷改录播为直播，综艺节目、休闲节目、点播节目逐渐成为主流，音乐、谈话、经济栏目的比重逐渐加大，文艺广播的曲艺节目已风光不再，苏州评弹广播节目总体上来说呈现持续衰减的态势。这从一个侧面也说明，虽然通过大力宣传和弘扬，江浙沪百姓对本地以苏州评弹为代表的非物质文化遗产的认知有所提高，关爱有所加强，但传统艺术逐渐式微，被边缘化的危机仍是客观存在的。

网络技术的发展，新媒体的出现，加剧了广播媒体受众的分化。尽管评弹艺术的总体发展有萎缩的趋势，但不容否认的是，广播书场仍是今天宣传和弘扬音乐、曲艺、戏曲类非物质文化遗产的重要阵地。一些客居异乡的江南人还是可以

① 南忍孝.苏浙地区广播发展印象［J］.宝鸡社会科学，2006（1）：23-24.
② 于红.坚持"绿色"力求普及——以央视《子午书简》栏目为例［J］.电视研究，2006（10）：28-29.

通过互联网上实时同步的广播书场来听乡音,叙乡情。

第三节　广播书场对保护和传播苏州评弹的促进作用

在录音技术欠发达的时代,一些艺术价值高的长篇弹词往往随着表演者的逝世而失传。今天的听众已听不到"前四家""后四家"的原始唱腔,无幸一睹"马调""陈调""俞调"创始者的风采,而只能从"马调惟唱书用此,同治初马如飞所创调,无余韵,仿佛说白"①这样的只言片语中,揣摩早期唱腔的简单质朴。

广播,素以迅捷、真实、自然的有声魅力而赢得一代又一代听众的信赖和喜爱。它有着比实体书场更为优越的条件——听众可以足不出户地欣赏到各地评弹名家的经典代表作和最新作品,甚至可以根据个人喜好来点播节目。

广播曲艺节目具有音响贮存方便和长久的特性。为了丰富广播书场的播送内容,增加人们对广播书场的关注度,电台常常自行录制弹词书目。创办于1950年的无锡人民广播电台广播书场,60余年来,录制了150余部长篇,100多部中篇,数百种折子、选回,1000多首开篇、选曲,总计6000余小时。除了名家响档②的经典之作,如张鉴庭、张鉴国《闹严府》,张国良《三国》,黄静芬《四进士》《倭袍》,金声伯《包公》《七侠五义》,余红仙、沈世华《双珠凤》,杨子江《康熙皇帝》《潘汉年与上海滩》之外；还有很多当时正处中青年演员的优秀书目,如魏含玉、侯小莉《九龙口》《洞庭缘》,金丽生、徐淑娟《杨乃武与小白菜》《秦宫月》,秦文莲《孟丽君》《谢瑶环》等。我们今天回顾广播书场,认为其最大的价值在于抢救录制了一批老艺人的传统书目,如金月庵、金凤娟《白蛇传》《玉蜻蜓》,张雪麟、严小屏《董小宛》,曹啸君、高雪芳《秦香莲》,殷小虹《血滴子》等,许多是在这些著名老艺人艺术生命最旺盛的年代录制。这些书目充分体现了评弹艺术的发展状况,对保留评弹资料极为重要,同时也满足了不同层次听众的需求。

① 葛元煦著,郑祖安标点.沪游杂记[M].上海:上海古籍出版社,1989:32.
② 响档:具有一定的艺术水平,在听众中具有较大名声及影响的演员或双档。

为提高听众的鉴赏水平,广播书场还举办评弹系列知识讲座,常熟电台的琴川书会就是其中较为成功和有特色的栏目。开播初期,邀请著名评弹演员石文磊担任主讲,在12次的评弹讲座中,她深入浅出地介绍了评弹的基本知识,播出后听众反映讲座通俗易懂,对评弹有了初步了解。第二期评弹知识讲座共22讲,由评弹理论家和表演家联袂打造,江浙沪评弹工作领导小组副组长、评弹理论家周良撰稿,评话名家金声伯主讲。既有系统、深度的理论,又因金声伯绘声绘色地宣讲而极富可听性,播出后引起了广大听众的强烈反响。第三期则专请弹词名家尤惠秋[①]现身说法,就"尤调"从"蒋调"的基础上演变过来的过程,自己几十年来的学艺体会,以及基本的发声、用气、唱腔设计等向听众逐一介绍。

三期讲座由浅入深、由漫谈到专题,应该说发挥了广播电台教育性的功能,使广大听客,尤其是青年人领略了评弹的历史及其艺术优长,"许多青年评弹演员听后反映受益匪浅"[②]。

广播书场客观上扩大了以苏州评弹为代表的语言、音乐类非物质文化遗产的受众面,尽管广播书场因广告的收益而带有一定的商业性,但不可否认的是,它对保存和传播非物质文化遗产起到了不可忽视的作用。因此,广播书场既是评弹艺术繁荣的见证,也是弘扬评弹艺术的重要阵地。

广播书场兴起之后,电视书场也在电视机普及下成为又一重要的非实体书场。两种现代传媒工具共同在信息传递、文化传播等方面起着十分重要的作用。但与前者相比,电视书场因节目制作时间相对较长、各项准备工作较为复杂而更新速度较慢。

随着网络技术的发展,网民数量的持续增长,网络传播这种集音频、视频于一体,且具有开放性、交互性的平台,为包括苏州评弹在内的音乐语言类艺术带来新的更大的发展空间。网络广播弥补了传统广播受众被动接收、节目转瞬即逝的不足,数字化应用提高了评弹节目的使用价值,延长了这些信息的"生命"。同时,网络广播作为一种重要的传播手段覆盖范围十分广泛,许多身处异乡、异国的评弹爱好者,也可第一时间同步听到中国广播中播放的评弹节目。

[①] 尤惠秋(1930—2000),祖籍江苏青浦(今属上海)。弹词名家蒋月泉的学生,"尤调"创始人。
[②] 郁乃舜.评弹艺术的"广播杂志"——常熟电台"琴川书会"节目评介[J].视听界,1997(6):31.

不论是广播书场、电视书场，或是网络广播，都是运用现代科技传播民族文化的有效途径。在人们为传统艺术逐渐式微而扼腕叹息，为现代多媒体技术分流了相当数量的听客而诘难抱怨时，我们也要看到，这些声波、电流、数字化技术为传承与弘扬非物质文化遗产拓展的新路径。曲艺曾因其语言、听觉艺术的特点而占领了广播电台的阵地，又因局限于单一语言和听觉艺术的特点而逐渐被谈话、喜剧类节目占领地盘。如何在多媒体、多途径传播模式下，发挥语言艺术的优长，是摆在传承非物质文化遗产工作者面前的一大挑战。

第七章
受众群体与评弹传承的全方位互动

 20世纪六七十年代,德国康茨坦斯大学文艺学教授尧斯(Hans Robert Jauss)提出"接受美学"(Receptional Aesthetic)的概念,由此引发了一场新的文艺美学思潮。尧斯认为,美学实践应包括文学的生产、文学的流通、文学的接受三个方面。接受是读者的审美经验创造作品的过程,它发掘出作品中的种种意蕴。美学研究应集中在读者对作品的接受、反应、阅读过程和读者的审美经验,以及接受效果在文学的社会功能中的作用等方面,通过问与答和进行解释的方法,去研究创作与接受同作者、作品、读者之间的动态交往过程。接受美学打破了总是把文章看成是作者与作品构成的二维世界,把文章创作的完成视为文章的完结,只注重作家与作品,而忽视读者阅读活动探讨的传统阅读论,它把阅读活动作为作家、作品和读者共同构成的三维世界,引导读者以阅读和接受,使文章从静态的文字符号还原为鲜活生命,展现出应有的意义和审美价值。

 民众的娱乐文化需求是艺术传承的永恒动力,尽管中国自古就有表演艺术视观众为衣食父母的观念,但接受美学的提出和引入为我们理论化阐述这一问题提供了可资参考的范本。在文学作品的创作与流通中,作者和读者无须面对面,甚至可以跨越时空交流的不同状况。苏州评弹作为一门听觉的艺术,其审美过程的完整构建有赖于从说书先生到听客的美感传递和接受,说书先生成为沟通文学脚本和听客的桥梁。因此,比起文学艺术来说,包括苏州评弹在内的中国传统曲艺、戏曲等非物质文化遗产都是以娱人为首要目的的,自然十分重视受众的接受态度。

 评弹艺术雅俗共赏,从古至今就深受上至帝王将相,下至贩夫走卒的喜爱。其听客群可分为以下四类:以消遣娱乐为目的的一般性听客;具有编创意识的文人墨客;有较强影响力的国家政要或社会名人;拥有一定演唱水准的票友。

杭州大华书场书台

第一节 大众听客的接受与反馈

一般性听客是苏州弹词听众群体的主体部分。历史上的苏州弹词始终被人们当作一个闲暇时满足耳目之娱的消遣玩意,即使到了今天,不论是实体书场或是电视、广播书场的消费者仍然是以娱乐为首要目的。一般性听客往往对书的内容、弹唱的曲调、艺人的起脚色和手面等表演内容怀有简单的好恶,但不会自发深入地进行深层次的思考或研究。但是,这类听客往往也真正主宰着弹词艺术的发展和走向。

苏州弹词是一门开放性的艺术。即使在今天,说书先生仍保持着在大、小落回后,主动与听客攀谈、聊天的传统。在传统的书场中,书台并不像一些戏台那般高高在上,需要听众抬头仰视才能一览全貌,而是仅距观众一步之遥,大家平起平坐。这样既能够方便观众在"听"书的同时,"观"其起脚色的表演,又能

使说书先生随时观察听客的细微表情,有利于表演技艺的再提高。

20世纪30年代,孤岛上海的娱乐业极为发达,仅书场就有百余座,覆盖着上海的各个角落,沪上逐渐替代苏州成为评弹的主要文化圈。在上海演出有观众多、收入高的优势,不用多久就能打响名气,因此,稍有自信的艺人纷至沓来,希冀在这个十里洋场淘金或镀金。

上海听客的身份较为多样,既有高收入的商人买办,又有在贫困线挣扎的普通百姓;既有家眷女客,又有文人知识分子。这里的听客从事各行各业,兴趣爱好截然不同。一些书场甚至因为周围听客的阶层布局而对演员有所特定的选择。

当时每个书场都有自己的听众,如群楼居的听众是六局(放冲、茶担、仗礼、堂名、喜娘、轿班)上的人;仓街书场是织机帮;中央楼(后改名四海楼)听书的是居民;隆畅听书的是账房班;久如是商店的老板、职工。久如书场是赵兴标和一个姓姚的布店里人包的,请什么先生都由他们点。①

书场不仅对艺人有所选择,对书目也甚为挑剔。有的艺人因不适应这种变化而在竞争中败下阵来:

汤唐伯说《水浒》曾经红了一时,后来就不行了。当时说"短打书"②响不出来,原因是当时上海是孤岛,各地有闲阶级,即长衫帮聚集在上海,这些人听书喜欢"长靠书"。他们认为"短打书"是下三路的,不愿听。这样"短打书"的听众就比较少,因此说短打书的"响档"出不来。③

随着时代节奏的加快,人们的生活速度影响了心理节奏。农耕时代日出而作、日落而息的悠闲生活在上海这座大都市里被颠覆,这种变化正是由听客爱好的变化而衍生出来的。

评弹的听众是多层次,最早听众中蛮多是拎着茶壶来听书的,这些人走路慢吞吞,当时说书的"书路"行得慢,是为了适应这些听众的需要。抗战八年,听众

① 唐耿良发言,闻炎记录整理.回顾三四十年代苏州评弹历史[M]//苏州评弹研究会.评弹艺术:第六集.北京:中国曲艺出版社,1986:249.
② 短打书:评话中的侠义、公案书,如《七侠五义》《宏碧缘》《彭公案》等。该类书中的侠士、捕快、保镖等均按戏曲打扮,穿英雄衣等一类的短打衣裤,因名。
③ 唐耿良发言,闻炎记录整理.回顾三四十年代苏州评弹历史[M]//苏州评弹研究会.评弹艺术:第六集.北京:中国曲艺出版社,1986:250.

起了变化,原来的破落户,在抗战时期成为暴发户出现了。这些人成了评弹的新听众,原来的"响档""堂会"做得多,慢慢地说书的精气神少了,不能适应这些听众。蒋如庭这时说书已不适应了,连徐云志、周玉泉业务也退了下来。新式书场是为适应新的听众需要而产生的,同时适应新听众的名演员也随之出来了。如蒋月泉、张鉴庭、张鸿声、顾宏伯等同志响出来了。三年解放战争,生活的节奏加快了,听众听书的节奏也要求快了,青年人适应这种要求,业务好,老先生说书还是老样子,节奏慢,业务不好。学生做的场子先生接下档,接不牢,原因是老先生跟不上时代……评弹书目和六十年前,没有变,但内容改革了,表演艺术都变了。①

一般性听客并不是无意识地接受所有的弹词演出,他们作为文化的消费者,享有选择艺人和书目的权利。尤其是一些高水准的听客,往往对弹词书目的传承和创新起着推动作用。

姚荫梅在回顾1935年出码头的一次经历时,提及一些听客习惯带书进场,对照脚本挑演员的刺。初到码头,书场老板点名要先生弹唱当时正在电台中热播的长篇弹词《啼笑因缘》,姚荫梅虽是《啼笑因缘》编唱者朱耀祥的学生,但并未习唱过这本书,姚遂根据听客提供的弹词脚本现编现演起来,白天看书背书,夜里登台说书。第一场听客不多,可是一百多人中却有六七成手持已出版的唱篇脚本,大家对照本子,凡是唱错的地方,听客都抓住漏洞现开销,纷纷摇头表示不满。在"逼上梁山"的境遇下,姚荫梅并未退缩剪书离开,而是另辟蹊径,将弹词本中的说白和唱篇颠倒处理。开书时弹"三六"和唱开篇用以消磨时间,上下半回书各现编唱一档唱篇。这样一天天下来,书场里听客拿着脚本对照的人逐渐减少,大家抛弃了固有的观念,接受起"新编啼笑因缘"来。②

旧时,评弹界有会书的传统。所谓会书,是指在农历岁暮,一般由光裕社等行会组织名家响档或初出道的说书艺人集中登台献艺,拿出得意的折子飨客。说书艺人一般全年都在外乡跑码头、讨生活,几乎无暇观摩同行的演出,也就无法思考自己的水平优长及在整个评弹业界的反响情况。年末会书是说书艺人集中展示自己演艺水平的重要机会,也是同行之间切磋技艺的绝佳时机。对于演员和场

① 唐耿良发言,闻炎记录整理.回顾三四十年代苏州评弹历史[M]//苏州评弹研究会.评弹艺术:第六集.北京:中国曲艺出版社,1986:250.
② 参见姚荫梅.我是怎样编书的[M]//苏州市评弹研究室.评弹艺人谈艺录.南京:江苏人民出版社,1982:114.

弹词演员姚荫梅

方来说，会书因为响档名角荟萃，签子（即门票）的价格往往翻出好几倍，光是一场演出就能收获颇丰，赚得盆满钵满；而对于听客来说，会书既是饱耳目之娱的千载难逢的机会，可以看到许多难得一见的响档名家，同时又可以享受平日没有的福利。

会书最难安排的，是充任末档的送客书，就如过去京剧舞台上最重要的大轴戏。一般必须由资望较深、书艺精湛、擅放噱头，能使座上听客折服的评话、弹词艺人担任。民国三十六年农历腊月二十五（1947年1月16日），上海东方书场特聘沈俭安、薛筱卿双响档为送客书，弹唱他们拿手的传统长篇选段《珍珠塔·方卿见姑》。

送客书如安排得当，则能获一致好评，宾客尽欢而散；反之，倘若是技艺平平、噱头全无的说书人送客，则即使整场会书精彩跌宕，仍会因大轴节目的失败而颜色尽褪。观众文雅者，或演出间歇咳嗽声此起彼落，或演出结束默坐不

散，以示抗议，更有甚者集体跺脚、高呼"倒面汤""绞手巾"①，将说书先生轰下台来，直至场主觅得大响档，如救火员般继之登台，听客满意方才散去。

高欣赏水准的听客对说书艺人编演水平的较真，从某种程度上来说有利于弹词艺术的创新与发展。有些艺人在"被逼无奈"下往往被激发出创新意识和能力，经过不断磨砺成为有影响力的艺术家；而没有文化自觉意识的艺人则自甘平庸，流迹于一些偏远乡镇的小码头，一生成就不了恢宏的事业。因此，听客审美水平的高低客观上营造了弹词演出市场

姚荫梅改编长篇弹词《啼笑因缘》（江苏文艺出版社）

的氛围，也就促成了说书艺人在自然境遇下的优胜劣汰。

苏州弹词舞台表演的可亲近性，使说书者能够通过听客的现场态度和评论，获得直观的反馈，了解演出效果。这种开放的态势不仅体现在现场表演中，同时也体现在听客积极参与到话本的修改中。一般听客多是来自各行各业的从业人员，其中既有教授、工程师、学者、医生，亦有农民、摊贩、手工业劳动者，甚至乞丐。他们的职业素养为苏州弹词书目的合理化、细节化提供了可资参考的意见。今天被誉为经典的传统长篇书目，无不经过几代说书人的数度创作，不断打磨，同时也经历了听客们的纠错和完善。曾有一位老中医就书中的药方提出了质疑，并开具了一帖符合实际情况的中药，避免以讹传讹；一位曾在衙门当过差的

① "倒面汤""绞手巾"为旧时传统，落回（中间休息）时，书场伙计为说书先生倒面汤解渴，绞上热气腾腾的毛巾擦洗。后引申为说书艺人书艺不精，被听客要求提前下台。

老人，对长篇弹词《杨乃武与小白菜》中堂审、用刑细节也进行了一番修正，还原了清末衙门断案的真实场景。

严雪亭《杨乃武与小白菜》脚本，可见文辞多处修改，这是具有文化自觉意识的说书人对艺术精益求精的表现

可见，苏州弹词之所以能够在全国数百种曲艺中脱颖而出，入选国家首批非物质文化遗产名录，不仅在于它历史悠久、流派纷呈、艺术价值引人注目，还在于人民群众对它有较高的认可度。书迷从热衷、追捧，到亲自参与艺术创作，是苏州弹词由来已久的优秀传统。他们因为对苏州弹词的热爱而希望其艺术水准更加精湛，细节处理更加准确到位，音乐唱腔更加婉转动听。在"老耳朵们"的挑剔、纠错中，苏州评弹愈加精致、严谨。这是一个艺术价值不断提高的过程。

第二节　文人墨客的雕饰与修书

旧时的弹词艺人大多未进过学堂、读过私塾，因此文化水平普遍不高，往往靠着出道的一两部长篇书目跑遍江浙沪码头，收入仅满足温饱而已，并不指望名声斐然。而且艺人们奔波于各地书场，无暇顾及艺术自省，追求书艺的精益求精。尽管不乏一些具有编创自觉意识的评弹艺人不满足于"吃老本"，希望在创新中求生存，自己新编或改编一些原创的书目来满足日益提高的听客审美要求，但囿于个人水平，他们往往觉得以一己之力编创新书，总是有缺少跌宕的情节或巧妙的文采之憾，难以得到听众的认可和喜爱。

苏州弹词的唱词是诗赞体，以七字句居多，其格律直接继承七言诗，讲究典雅、抒情。书中经常涉及诗词、挂口、赋赞、韵白、楹联等文学语言，语言精练、内涵深邃、文字生动而富有文采，说唱者必须具备一定文学素养和吟诵能力才能承担。这恰恰是文化修养不高的艺人的欠缺之处，因此，他们往往求助于文人的"赞助"。这里所说的文人，是指弹词爱好者中颇有中国传统文学素养的知识分子。他们常年"混迹"于书场，深谙弹词艺术本体特征之魅力所在，对书目的优劣有很高的见解，对艺人的表演亦能点评一二。

科举制度下，读书人自幼受儒家思想熏陶，以"澄清天下""经世济民"为志向，推重"道德文章"，故在当时社会中不仅文化素养最高，而且精神境界也最开阔。不少文人的家境好，经济实力足，有闲时闲钱，更有自由的精神追求。他们完全不用像艺人那样为生计而四处漂泊，居无定所。因此，与普通艺人不同，文人的创作更倾向于在题材处理上注重思想内蕴的开掘，故作品更富于精神深度。因此，借助于通俗剧本的创作，阐释自己对社会人生的感悟思考，也成为

中国文人心灵表达的一种外在标志。

文人的弹词话本创作强调良好的素养、风雅的意趣和细腻柔媚的情致，他们借助于这种文化形态开启智慧、抒发情感、消解愁闷、创造意境；艺人则结合自己的编演经验，将这些风雅文化以声情并茂的说演方式传播开去，使这些白纸黑字摆脱案头清供、湮没故纸堆的命运，成为家喻户晓的作品。因此，两者其实有着无法割裂的联系。

文人参与到苏州评话和弹词艺术的创作中来，除了直接进行脚本创作之外，还体现在用笔记、诗词的方式记载所闻所见，向今人展示一幅幅市井画卷。同时，也为今天从历史学、社会学、经济学、音乐学等角度研究苏州评弹，提供了鲜活的材料。

一、参与文学脚本创作

清末民初，随着女艺人打破禁忌登台演出、苏州弹词从艺人数增多，以及新腔新调的不断涌现，新书目创作也达到了一个高峰，长篇弹词《杨乃武与小白菜》《秋海棠》《啼笑因缘》皆是此间问世的代表作品，其中不少在文人墨客的润饰下得以风行。近现代弹词史上，对评弹文学有较大影响的文人为数众多，此处举隅其中较有代表性的人物，试分析他们对于提升苏州弹词这一优秀的非物质文化遗产的艺术价值所做的贡献。

1. 朱恶紫

朱恶紫（1910—1995），江苏苏州人。原名朱湘神，字恶紫，亦名朱丹。《论语·阳货》中有"恶紫之夺朱也"，紫者，红蓝合成之杂颜；朱者，大红正色。朱湘神将名改为朱恶紫和朱丹，意为恶紫夺朱，比喻憎恶以邪夺正、以异端充正理。朱恶紫中学毕业后考入上海的中国文艺学院，就读中国文学系。后转入无锡国学专修学校，受业于唐文治先生门下，课余喜学写韵文。1928年10月，弹词艺人朱兰庵、朱菊庵到无锡演出《三笑》和《西厢》等书，朱恶紫经由范烟桥介绍，与兰庵结交，由此开始了其一生与评弹的不解之缘。朱恶紫将冯梦龙《三言》和《拍案惊奇》等书中的故事，改写成传奇故事开篇，如《金玉奴》《花魁女》《杜十娘》等，与朱兰庵一起推敲，定稿后再由朱菊庵登台首唱，在当时产生了很广泛的影响。1937年开始编写戏曲开篇及《聊斋》故事开篇，如《桃花

朱恶紫著弹词开篇集《古银杏》（苏州吴县黄埭文化中心）

扇》《牡丹亭》《琵琶记》（后编成长篇）等，先后刊载在《苏州明报》的《播音潮》和《苏州早报》的《播音园地》等专版上，并由苏州的"苏州""久大""百灵"三家电台播出。

朱恶紫不仅从事弹词唱段的文学创作，还撰写评弹理论文章和编辑刊物，曾为擅说《三笑》的王友泉的哲嗣王建荪编辑开篇专刊，为苏州电台出版《天声集》一、二集，以及为《夜声集》《霞人集》《播音集锦》和《雷电华丛书》等刊物写稿。中华人民共和国成立后，他为各地评弹团队编写的新长篇，如《珍珠衫》《何文秀》《花魁与卖油郎》《追鱼》《夺印》《我的一家》等，现今仍在书场上演。因为朱氏编写的唱段合辙押韵、意境深远，一些弹词名家，如严雪亭、曹啸君、朱耀祥、赵稼秋、沈俭安、薛筱卿、刘天韵、谢毓菁等纷纷约请其专门"定制"或润饰长、短开篇书目中的唱词和文学脚本。①

朱恶紫是一位出色而又多产的苏州评弹作家。1987年春，年逾古稀的朱恶紫将自己从1928至1987年来所创作的近千首弹词开篇精选出100余首，取书名"古银杏"，由吴县黄埭镇文化站油印装订百余册。这本薄薄的16开大的油印内部资

① 参见汤雄.弹词开篇《杜十娘》传唱至今——记著名苏州评弹作家朱恶紫［N］.姑苏晚报，2009-11-08（A25：往事）.

料集虽装帧朴素，但内容丰富。其中的许多作品今天已成为苏州弹词的传统保留书目，如朱恶紫早年创作的弹词开篇《杜十娘》经由蒋月泉"蒋调"的演绎，已成为一首家喻户晓的弹词开篇作品，如今成为苏州评弹学校学生的必修唱段之一，亦是所有刚入门弹词票友的必备曲目。

2. 陆澹庵

陆澹庵（1894—1980），江苏苏州人。原名澹盦，后改为澹庵，最后改为澹安，人们通常称之为澹庵。字剑寒，晚年别署悼翁、幸翁等。小说家、诗人、书法家、编辑、戏剧家、弹词作家、教育家。早年就读于上海市民立中学，与周瘦鹃同窗，后钻研法学，毕业于江南学院法科，历任同济大学、上海商学院、上海医学院等学校的教授。陆氏早年曾主编《上海》《侦探世界》等期刊，是当年的著名小报《金刚钻报》的五位笔政之一，主要作品有《落花流水》和《游侠外传》等。他又是著名的戏曲、电影编剧，后翻译电影、戏剧剧本多种，并为《新声》杂志撰写电影评论多年。在电影业异军突起的年代，他和洪深、严独鹤一起创办了中华电影学校和中华电影公司，培养了胡蝶等早期的电影明星，后又参与编写剧本、编导影片等。中华人民共和国成立后署笔名何心出版《水浒研究》，以一人之力编成两部大工具书《小说词语汇释》和《戏曲词语汇释》。

陆澹庵手迹

陆澹庵等改编《啼笑因缘弹词》（上海三一公司）

陆澹庵是民国时期沪上文化界的活跃分子，其古典文学造诣很高，尤其醉心于小说、戏曲和评弹，写过言情小说《落花流水》等，创作有弹词唱本十余种。他编写的《弹词韵》，为编写弹词开篇唱句定下准则，至今被弹词演员奉为圭臬。1945年，陆澹庵先生将秦瘦鸥同名小说《秋海棠》改编成弹词本，由"弹词皇后"范雪君单档演出，红极一时。

一些有编创自觉意识的说书先生，往往艺术造诣和自身修养也不俗，且交友甚广，周围常聚有一些有文化有学识的知识分子，他们或自愿协助艺人改编脚本，或收取一些报酬。陆澹庵与许多评弹艺人相熟识，且大家肯定陆氏在小说上的成就，因此他常常被邀请参与改编脚本。1929年，时任《新闻报》副主编的严独鹤约请张恨水撰写一部反映北方市民生活的小说，于当年末逐日连载刊登在《新闻报》副刊《快活林》上，这就是后来风靡一时的《啼笑因缘》。《啼笑因缘》是鸳鸯蝴蝶派的代表作，在爱情主轴下，既写突破阶级门第的恋爱、有情人不能成眷属的苦情，也融入仗义行侠的武侠元素，以及当时军阀的霸道丑行。这部小说十分吻合评弹的叙事特点和情感要素，随着小说的热卖，吸引了众多评弹艺人的目光，纷纷尝试将它改编成弹词唱本，其中最著名的莫过于薛筱卿、沈俭安双档和朱耀祥、赵稼秋双档。两个双档组合都曾请陆澹庵代为润笔。薛沈档的《啼笑因缘》仅有几个关子书流传，且以音乐唱腔和抒情性取胜，而朱赵档则编演了全本故事，以情节跌宕和表演细腻占优。多年的戏曲、电影编导生涯，使陆澹庵深谙民间曲艺的奥秘，于是弹词《啼笑因缘》在书坛上一炮打响，红遍大江南北。

1935年,弹词艺人朱耀祥为应上海萝春阁书场开青龙(新开张)之聘,请朱兰庵(即姚民哀)、陆澹庵帮忙,将小说改编成弹词唱本。陆澹庵不肯写,朱兰庵帮助先生编写,但朱兰庵先生帮助耀祥先生编了两三回《啼笑因缘》就不编了,耀祥先生只好自己编。耀祥先生唱过苏滩,方言很好,一说这部书便引起了很大影响。萝春阁这是第一次在上海用霓虹灯挂照牌,非常显眼。日夜场可坐700多人。后来陆澹庵与平襟亚来萝春阁听书,觉得唱篇写得不好。平襟亚叫陆澹庵帮助耀祥先生编唱词,承诺将《啼笑因缘》出版时的稿费作为报酬全部给陆。①

经过一番周折,陆澹庵、朱耀祥、赵稼秋把小说改编成弹词。"陆先生现写,朱赵二人现说。早上排书,且边排边议,晚上就演出了。听听简单,做做可太难了。尤其陆先生所写的唱词,非但字句优美,韵律严格。要'现吃现吐',朱赵档确实花了苦功夫。"②

民国时期著名弹词双档演员朱耀祥(左)和赵稼秋(右)

① 唐耿良发言,闻炎记录整理. 回顾三四十年代苏州评弹历史[M]//中国评弹研究会. 评弹艺术:第六集. 北京:中国曲艺出版社,1986:248.
② 陈平宇. 有关弹词《啼笑因缘》的回忆[N]. 新民晚报,2007-07-22(第B13版:星期天夜光杯·上海珍档).

《啼笑因缘》成功地开创了苏州弹词说现代书的先声，对苏州弹词的发展有着很大的推动，从此成为评弹主要书目之一。1935年7月，上海三一公司出版弹词脚本，题《啼笑因缘弹词》。翌年，由陆澹庵编写，朱赵档弹唱的《啼笑因缘弹词续集》又在上海莲花出版社付梓。严独鹤在《序〈啼笑因缘弹词〉》中写道："今之谈文学者，率别为两途：曰传统文学；曰民众文学。诗古文辞，传统文学也；乐府、戏曲、小说、弹词以及近所流行之语体文，民众文学也。二者判若泾渭，不可得兼，吾友澹庵独兼能之。"① 严独鹤对陆澹庵的评价是颇为准确的。

关于《啼笑因缘弹词》及《啼笑因缘弹词续集》出版后的稿费着落笔者并未详加考证，但从朱耀祥的学生姚荫梅的口述史中，我们可以推测两种弹词唱本在当时相当受欢迎，一个百余听客的乡郊书场内，有六七成的听客人手一本弹词唱本，可见其流传之广。②

3. 范烟桥

范烟桥（1894—1967），江苏吴江人。乳名爱莲，学名镛，字味韶，用过的笔名有含凉生、鸥夷室主、余暑、西灶、乔木、万年桥等，最为知名并传之于世的是他的号——烟桥。江苏苏州人。20世纪上半叶，中国电影业正经历从无声到有声的巨变，当时的每部电影都会有插曲。范烟桥好作新词，在任明星影片公司文书科长时期，为许多电影插曲谱写过歌词，代表作如《夜上海》《花好月圆》《拷红》等，经由金嗓子周璇运腔使调，吸引了众多影迷。

范烟桥制作新词的才华得益于幼年时期苏州评弹的滋养。在范烟桥晚年自撰的《驹光留影录》中，有这样的描述：清光绪三十年（1904），11岁，不喜读书，对《大学》《中庸》《左传》诸经茫无所解，背诵亦不纯熟，惟受母亲影响，对苏州弹词情有独钟。对于年幼的范烟桥来说，苏州评弹是他整个青少年时期的精神养料。

民国三年（1914），范烟桥21岁，邑人包天笑约请范烟桥写稿，范氏利用几个晚上的时间，一挥而就写成弹词《家室飘摇记》十回，约三万言。故事以家庭

① 转引自周良. 苏州评弹旧闻钞［M］. 增补本. 苏州：古吴轩出版社，2006：138.
② 参见姚荫梅. 我是怎样编书的［M］//苏州市评弹研究室. 评弹艺人谈艺录. 南京：江苏人民出版社，1982：114.

琐事为表，张勋复辟为里，鞭挞袁世凯称帝一事，发表在包天笑主编的《小说画报》上。《家室飘摇记》虽以话本的样式写就，但后来并未有说书艺人将它搬上书台，因此，它仅限于案头小说。

《太平天国》则是应评话艺人唐耿良之邀，为其度身定制的长篇书目。1950年，范烟桥在《驹光留影录》中记录道："参加文学艺术工作者联合会，被举为副主席。第二届、第三届人民代表会议继续当选为代表。出席苏南文学艺术工作者联合会。为评弹艺人唐耿良写《太平天国》。为《新民晚报》副刊《新评弹》写评话弹词推陈出新之理论文章及反映新人新事之短篇评弹与开篇。辑成《人民英雄郭忠田》，苏南人民出版社出版。"① 范烟桥为唐耿良编写的弹词《太平天国》，后来成为唐的代表书目。

在热火朝天的红色浪潮下，范烟桥试图借自己熟悉的弹词文学，参与到展现工农兵形象的行列。弹词集《人民英雄郭忠田》是范烟桥从报纸上看到郭忠田的故事，据此改写成的苏州弹词文学脚本，表现抗美援朝志愿军排长郭忠田的故事。与《家室飘摇记》一样，《人民英雄郭忠田》仅停留在文字脚本的状态，并未在书台上演。

4. 平襟亚

平襟亚（1892—1978），江苏常熟人。小说家、出版家，苏州评话和苏州弹词作家。名衡，笔名秋翁、网蛛生、襟亚阁主人。江苏常熟人。早年曾为上海《时事新报》《平报》《福尔摩斯报》等报刊撰文；民国十五年（1926）撰写长篇小说《人海潮》，由此刮起了鸳鸯蝴蝶派中的"长篇创作风潮"。翌年在上海福州路创办中央书

小说家、出版家平襟亚

① 范烟桥.驹光留影录［M］//江苏省政协文史资料委员会.江苏文史资料：第五十三辑、苏州文史资料：第二十辑 吴中耆旧集——苏州文化人物传略，江苏文史资料编辑部，1991：51.

店，印行了许多富有文学、史学价值的古书而深得文人学士的垂青。民国三十年（1941）与陈蝶衣创办了《万象》月刊，在该刊逐期发表《故事新编》和《秋斋笔谈》。

常熟素有"评弹第二故乡""江南第一书码头"之誉，平襟亚也深受其浸染，对苏州评弹热衷有加。早在1926年，他就为评弹艺人的行会组织光裕社建成150周年而撰写纪念文字，这些文字被勒石树碑于光裕社内，而其真正投身评弹文学的创作则是在1950年—1956年间。时任上海新评弹作者联谊会主任委员、上海市人民评弹工作团特约编稿者的平襟亚，改编了长篇弹词《三上轿》《杜十娘》《借红灯》《钱秀才》《陈圆圆》《情探》《十五贯》等，经刘天韵、徐丽仙、徐云志、张鉴庭、张鉴国、陈希安等著名弹词艺人的演唱而传遍江南。

以上四位作家中，朱恶紫和平襟亚涉足评弹文学最深，朱恶紫的后半生几乎完全奉献给了苏州评弹事业，平襟亚也在中华人民共和国成立后为专业评弹团工作。陆澹庵与范烟桥则似票友性质，他们实际上是从一个评弹爱好者逐渐走上评弹文学创作的道路。职业文人的参与使苏州评弹的艺术水准得到了大大的提高，一些优秀的长篇书目成为后世流传深远的评弹

1934年，平襟亚被无端卷入贩售翻版《啼笑因缘》的案件中，遂登报声明。声明载于《新闻报》1934年4月28日第5版

经典书目。

除此之外，我们也不可忽视外在条件所催生的开篇艺术。1923年，上海出现了第一家广播电台，在短短的一二十年里，民营电台竟发展到七十几家。电台播音的兴起，私家宴会、节庆堂会演出的红火，使弹词艺人对开篇作品的需求量骤增，于是开篇领域成了"书迷"文人大显身手之地，从而形成了一个开篇作家群体，其中尤以上海地区最为突出。著名人物包括被誉为"开篇三杰"的沈芝生[①]、许月旦[②]、郑心史，笔名横云阁主的张健帆[③]，开篇大王倪高风[④]，以及女弹词作家姜映清[⑤]等。除了这些作品被广为传唱的弹词文学家之外，还有一些人今天却不太被提及和关注。例如国学大师钱穆的兄弟钱文。

钱文，字起八。早年在家乡无锡的一所中学教书，终日沉迷于苏州弹词，结交评弹艺人。常常因跑书场听书而耽误授课，还曾因此被辞退，生活无着落。然而凭着满肚子的学问，钱文仍能靠为弹词艺人编写开篇赚取生活费用。苏州、无锡一带的评弹艺人都知道"起八先生"开篇写得好，时常有人请他写开篇。"大跃进"年代，评弹文学转向宣传三面红旗的题材中去，擅长写传统开篇的钱文再

① 沈芝生（1881—1940），江苏苏州人。弹词作家。笔名吴兴叟、金虎、芝生等。早年为银行职员，业余研究昆剧，尤爱弹词。1935年，普余社初到上海演出时，在《锡报》《力报》撰文介绍该社演员，对男女同台大加赞赏，又建议"选择普余社之优秀坤角，授以昆曲"，以提高技艺。曾将昆剧改编成对白开篇，赠该社徐雪月、汪梅韵等演唱。其作品文字朴实生动，平仄调和。代表作有《金雀记》《武十回》《渔家乐》《彩楼记》《白蛇传》《金榜乐》，以及白话开篇《三七七》《浪漫误》等。

② 许月旦（生卒年不详），上海著名报人。对昆曲素有研究，曾在当时的《戏剧月刊》上连载过《昆曲杂谈》等，并在孙玉声主编的《大世界报》长期撰文，也是位评弹迷，为汪梅韵等写过不少开篇，如《孝女歌》《新年开篇》等。

③ 张健帆（1908—？），笔名横云阁主、横云等。曾于20世纪30年代至40年代在《申报》等报刊上辟设《评话人物志》《书坛掌故》等专栏，写下了数以千计有关评弹艺术的文章，是评弹作者及评论者组织灵山会的中坚人物。同时，撰有大量的开篇，代表作有《蔡文姬胡笳十八拍》等，曾在20世纪30年代末的《小说日报》上连载过长篇弹词作品《香扇坠》十五回，由徐雪月在电台播唱。

④ 倪高风（生卒年不详），资深报人。以擅写开篇蜚声书苑，为老友陆澹庵校订过《啼笑因缘弹词》和《啼笑因缘弹词续集》。曾先后出版开篇专集《袅袅集》《倪高风开篇集》等。

⑤ 姜映清（1887—？），江苏青浦（今属上海）人。弹词女作家。幼年习诗文，有良好的古文根基，后又入女校学习。撰有《玉镜台》《风流罪人》长篇弹词两种。20世纪20年代末开始致力于评弹开篇的创作，编写开篇寄送电台由评弹演员播唱。作品大多为古代女性题材，如《杨太真传》《秋江送别》《杜丽娘寻梦》《妙玉修行》《小乔下嫁》《杜十娘·出院》等；也有规箴劝世、评论时事之作，如《劝戒赌》《败子回头》《江浙战祸》《灾民的苦况》等。姜氏能诗文、通音律，故所写开篇上口顺畅，深受歌者欢迎，其中《柳梦梅拾画》《杜丽娘寻梦》等开篇传唱至今。1936年其弹词开篇和诗词作品结为《映清女士弹词开篇》出版。

一次失业,最终于"三年困难时期"因缺乏营养而死于浮肿病,逝世时正值壮年。钱文晚年失业无所事事时,每天去文化馆把当时报章杂志上的诗歌一一抄录下来。遗憾的是,他的笔记、弹词作品现已全部佚失,成为弹词史上的一大憾事。

姜映清古装像,摘自陈姜映清著《映清女士弹词开篇》(家庭出版社)

没有作品留存,是钱文被人遗忘的主要原因。旧时的弹词文学创作并不十分讲究版权,听客们在意的是创腔者和表演者,因此许多作品都未能留下唱词执笔者的姓名。今天有许多佚名的弹词开篇,其中或许就有钱文的作品,只是没有更多的证据来佐证。

今天,随着创演分离,专职的弹词编剧承担起了过去由文人开创的弹词文学事业,成为这项具有地域特色的非物质文化遗产的真正的幕后功臣。俞中权、徐檬丹、邱肖鹏等作家创作的中篇弹词《老子、折子、孝子》《真情假意》等均成为颇受欢迎的上乘之作。正是因为有这样一批文学家持续传承着前人的创新精神,才使得苏州弹词这样一门原本来源于乡土的草根艺术逐渐发展成为登大雅之堂的文化。

如果说,一些涉足弹词文学脚本创作的文学家源源不断为苏州弹词的肌体输送了养分,使这项古老的艺术得以焕发新生的话,那么有一大批江南籍小说家则是通过另一种方式,对弹词艺术不遗余力地进行着推广。例如出生于苏州的著名小说家苏童,至今最得意的长篇《我的帝王生涯》,灵感就来源于幼时耳濡目染的苏州评弹中的狸猫换太子等通俗故事。他曾在公开演讲中提及苏州评弹对自己

小说创作的影响：

 我自己的成长背景当中，跟文学有关的东西有的刚才我已经说了。还有一个，我一直觉得跟我写作有直接关系，这种关系是写作的腔调，我一直觉得写作有腔调，这个腔调一直很难去描述，但是它是有腔调和节奏的。我一直觉得我小时候在苏州街道生活当中，有一种声音对我的影响挺大的，那个声音就是苏州街道上空气当中弥漫的，苏州评弹的声音。但是觉得苏州评弹是软的，苏州评弹是非常随意、非常慢、非常悠闲的一种节奏，苏州唱的都是节奏很慢的。我在小说里面捕捉的片头都是广播里说书的节奏，因为苏州的创作是非常奇怪的，每一个故事都有那么一个出点①，但是经过几十年艺人的加工和演艺，有了很大的改造。有时候一个长篇故事要十几天来说一个故事，不急不躁地在那里说。所以，我觉得这跟我的写作有非常大的关系。②

 著名作家陆文夫虽为江苏泰兴人，但从小生活在水乡苏州，自有一种浓浓的苏州情节，其许多小说、散文均以苏州里巷为背景，伴着淡淡的苏州弹词的音调，渲染着一种特有的意境。他著名的散文《深巷里的琵琶声》，以朴实的语言向世人展示着苏州评弹的魅力及不为人知的幕后故事。对于近年来这一地方性曲艺艺术衰弱的原因，他也做过分析：

 近几年因为电视的冲击，评弹的听众越来越少，许多书场都改成了电影院或是什么商店，苏州老牌的苏州书场也是日场说书，夜场变成卡拉OK什么的。主要的原因我看是有三点，一是电视的普及，许多人，特别是老人晚上不愿出门。二是现在的人欢喜快节奏，受不了那评弹的细细道来，也不能保证可以连续十天、二十天地去听完一部长篇。三是"文化大革命"使苏州评弹中断了十多年，这就造成了观众和听众的断层，目前三十多岁、四十岁的人从小未能养成对评弹的爱好，因为他们从小就没有听到。③

 江浙沪三地的文学家或深入评弹的文学者，亲自创作、修改演出话本，或怀着强烈的爱乡之情，以在小说、剧本中描写苏州评弹为寄托，寄情感于笔墨，为这一优秀的非物质文化遗产的弘扬做着伟大的贡献。在近代小说中，描写有苏州

① 此处"出点"疑误，应为"缺点"。
② 苏童. 写作的理由［EB/OL］.（2013-07-22）［2021-02-27］www：douban.com/group/topic/41669710.
③ 陆文夫. 深巷里的琵琶声［M］// 陆文夫文集：第四卷. 苏州：古吴轩出版社，2009：206.

评弹内容的文学作品比比皆是，这是苏州评弹能够在江苏乃至全国诸多曲艺中脱颖而出，为更多人所了解和热爱的一个重要原因。

二、记载书坛旧闻

除了亲身参与评弹书目的创作外，一些文人还颇费笔墨记载下当时苏州评弹的生态环境，为我们今天从各个层面研究评弹艺术提供了细节丰富的资料。有些珍贵的文献散见于日记、笔记、散文、杂文中，有些则被结集成册，辗转流传到了今天。

成书于1946年的诗集《书场杂咏》，记述了民国时期评弹在常熟一带演出、活动的史料，对了解评弹的流传发展及某些书场、艺人的情况有一定的参考价值，为今天评弹历史学、艺术经济学、音乐学、文学、民俗学提供了十分鲜活的研究素材。

梅寄鹤（1898—1969），江苏常熟人。他是一位中医，文化修养颇深，曾在上海中西书局当过编辑。梅氏自幼喜爱听书，与一些评弹艺人素有交往，所以对艺人、书场的情况也十分熟悉。他还著有评话脚本《大禹治水记》《后水浒》和开篇数十阕，但不幸佚失未得留存，另有弹词《昭君传》三十回，曾由弹词艺人刘肖云演唱。在《书场杂咏》的自序中，梅氏写道：

> 童时喜听书，长而弥甚。丁丑乱①后，悲愤难名，益日赴书场，试图排遣，然兴趣减退，不若从前，盖已哀乐中年矣！今秋，晨窗无俚，偶忆听书旧事，辄作一诗，积数十首，展诵一过，恍如梦回。间有褒贬，出诸己意，见仁见智，不欲强他人而同之。诗不系一事，人不限一诗，想到即写，不加诠次，因名《书场杂咏》云。②

作者的心情与宋代笔记《东京梦华录》和《梦粱录》颇为相似，皆是对旧人旧事的追溯。开篇第一首，梅氏就不无伤感地哀叹：今日回忆往事如梦似烟般。

> 书场最好十年前，今日思量梦似烟。
> 时世承平生活易，听书只费五分钱。③

① 指日本帝国主义侵华。
② 梅寄鹤.书场杂咏［M］//中国人民政治协商会议江苏省常熟市委员会文史资料研究委员会.文史资料辑存：第十二辑（未正式出版），1985：112.
③ 梅寄鹤.书场杂咏［M］//中国人民政治协商会议江苏省常熟市委员会文史资料研究委员会.文史资料辑存：第十二辑（未正式出版），1985：112.

这种哀伤的基调始终贯穿着整本诗集。第三十首诗中，梅氏忆及丁丑之乱前，生活闲适，听书吃点心，好不惬意。比照今日物价飞涨、货币贬值、物资匮乏、民不聊生，只能借诗表达对从前如天堂般生活的向往。

养疴无聊春昼长，听歌日日伴红妆。

书场散后刘家去，点食甜咸任尔尝。①

评弹向来被认为是雕虫小技，不登大雅之堂，稍有些学识之人往往对此不屑一顾。《红楼梦》第六十二回中，亦有对其表示鄙夷的词句："两个女先儿耍弹词上寿。众人都说：'我们没人要听那些野话，你厅上去，说给姨太太解闷儿去罢。'"宝玉、黛玉等均是饱读诗书之人，焉能对此种"野话"感兴趣？

常熟的士绅们也颇为清高，一般不去书场听书，与田夫乡妇同处一室，听些淫词小曲实在有失身份。但响档朱寄庵当年回乡弹唱时，士绅们却纷纷相率乘轿到书场，门口停轿有十三顶之多。朱寄庵始创《西厢记》弹词，说、噱、弹、唱别出心裁，响遍江南。停轿的多少彼时已成为艺人水平高低的外部表征，不啻为一道风景。这在第五首中有记载：

独创西厢朱寄庵，声名响遍大江南。

玉壶春②里缙绅集，门口停留轿十三。③

梅氏是一位资深听客，因此其审美判断也十分独到。《书场杂咏》的48首诗词中，最多的是对艺人的评论，或褒或贬，或抑或扬，嬉笑怒骂皆成文章。其中有对艺人书艺的评价，如第四首：

抗金报国誓精忠，屈指鸿飞说最工。

赚的场中听客泪，华车阵里死高冲。

程鸿飞说《精忠传》独树一帜，与其他派别不同，出神入化，别开生面，尝在湖园书场说至"华车阵高冲归位"时，听客竟有下泪者，可见其书坛技艺之神。

文人自发地修书撰述，完全是出于个人对于这一门优秀的文化艺术的热爱，

① 梅寄鹤. 书场杂咏［M］//中国人民政治协商会议江苏省常熟市委员会文史资料研究委员会. 文史资料辑存：第十二辑（未正式出版），1985：119.

② 玉壶春为书场名。

③ 梅寄鹤. 书场杂咏［M］//中国人民政治协商会议江苏省常熟市委员会文史资料研究委员会. 文史资料辑存：第十二辑（未正式出版），1985：113.

是文化自觉的直观体现。一方面，文人与艺人成为朋友，他们的艺术时评促进了艺人书艺的提高、书目内涵的提升，以及唱词的典雅化、曲调的丰富，为这一文化遗产注入健康的基因；另一方面，他们记载下当时的社会风貌、书场百态、艺人素描等，客观上也为后世学人进行历史研究提供了丰厚的文献素材，这些对于优秀文化艺术的传承与发展都起到了极大的促进作用。

第三节 国家领导人的鼓励与扶持

流派的多样化，是艺术繁荣的标志之一，更是铸造艺术辉煌的重要支撑。其中，固然有艺术自身的嬗变发展的结果，而一些外部条件和环境的影响也不容忽视，很重要的一点就是来自党和国家领导人的鼓励与扶持。

老一辈无产阶级革命家、政治家陈云同志对苏州评弹情有独钟，这位特殊的老听客被誉为"评弹艺术的知音"。他对于苏州评弹的喜爱和关注至今让评弹界人士引以为豪，津津乐道。

陈云一生戎马倥偬，为中国人民解放事业立下不朽功勋，中华人民共和国成立后又成为社会主义经济建设的开创者和奠基人之一。他虽经历了长期艰苦卓绝的斗争岁月，辗转南北，但幼时在家乡养成的听评弹的爱好却未曾舍弃。

20世纪一二十年代正是苏州评弹的迅猛发展期，苏南一带书场林立。陈云十几岁时便随舅舅去离家仅30米的畅园书场听书，由此逐渐喜爱上了这门口头表演艺术。从早期跟着大人去书场，到后来自己站在后排听戤壁书，说书艺人口中的仗义行侠、济人困厄等传说故事逐渐在幼年的陈云脑海中留下了深刻印象。

陈云晚年时欣赏了大量苏州评弹的中篇和长篇书目。与一般听客仅仅满足耳目之娱、消遣时光不同，陈云这个资深听客还倾注了大量的业余时间和精力，广泛接触各种流派的评弹艺人、创作人员和领导干部，对苏州评弹的现存状况、人才培养、书目建设等进行调查、研究，并提出具体意见。苏州评弹今天得以在全球经济一体化、众多传统艺术逐渐式微的大环境中独领风骚，保持旺盛的生命力，陈云的鼓励和扶持起着不可或缺的作用。

1981年4月，陈云在上海会见时任上海评弹团团长的吴宗锡，对评弹界提出了"出人出书走正路"的要求，并在后来的数次谈话中对此观点一再强调。针对评弹艺术的过度商业化和庸俗化，他语重心长地勉励评弹演员要坚持正确的文艺方向，认为对于评弹演员来说，出人出书走正路，保存和发展评弹艺术，这是第一位的，钱的问题是第二位的。

　　1984年春节，陈云在北京会见曲艺界人士，他再次阐述了自己的观点："出人，就是要热心积极培养年轻优秀的创作人员和演员，使他们尽快跟上甚至超过老的。出书，就是要多写多编新书。走正路，就是要在书目和表演上，既讲娱乐性，又讲思想性，不搞低级趣味和歪门邪道。"①

　　这一见解看似简单，却包含着深刻的道理。今天我们在"非遗"保护中强调的本真性、整体性、可解读性、可持续性，以及正在实施的非物质文化遗产传承人制度等等，都可视为对这七字方针的当代解读。"管中窥豹，略见一斑"，"出人出书走正路"的七字方针虽然是针对苏州评弹提出的，但是在今天的非物质文化遗产保护工作中，尤其是针对那些仍然活着的、在人民生活中拥有较广泛影响，并未沦落为亟须保护的非物质文化遗产的传统艺术，具有一定的普适性和参考意义。

一、提议开办评弹学校，强调对艺人的全方位塑造

　　非物质文化遗产是人类创造力的表征，苏州评弹同其他的非物质文化遗产一样是非常脆弱的。受人类社会结构和环境改变的外部影响，又因为其本身存在形态的限制，再加上其不落文字、口传心授、师傅带徒弟的传承方式，这门生存于民间的口头传统艺术，必然会出现社会存在基础日渐狭窄的发展趋势。

　　尽管说书的内容可以落为文字、写成脚本，音乐可以化为曲谱、录成音响，但这些文字和曲谱仅仅是非物质文化遗产的物质呈现，而蕴藏在这些物化形式背后的精湛的技艺、独到的思维方式、丰富的精神文化内涵等，无法被强制地凝固保护，它们凝结于说书艺人的艺术创演活动中。因此，传承主体和保护主体——说书艺人，就成了"非遗"保护的核心方面。

① 转引自吴宗锡.知音、知心、指正途 纪念陈云"出人出书走正路"发表三十周年[J].上海戏剧，2011(5)：33-34.

陈云与许多评弹艺人都结有深厚的友谊。他关心他们的创作、演出，还从细微处体贴艺人的生活。"文革"刚结束，他在杭州接见了部分评弹演员，并关切地逐一询问徐云志、周玉泉、魏含英、王月香、薛小飞等艺人的情况。他还曾给在北京录制广播节目的张如君、刘韵若、赵开生等人送去生梨。得悉徐文萍因病卧床休养，他特意多次托人慰问。

他不仅关心知名的响档、老艺术家，而且非常注重对中青年评弹艺人的培养。1959年12月，陈云在杭州大华饭店听汪雄飞的评话《三国·赠马》，对汪的精湛技艺十分赞许，亲切地称汪雄飞为"三将军"。但在肯定成绩的同时，对汪也提出了更高的要求："你的口技也不错，马驰、马嘶、马蹄声都还可以，就是讲到各种性格不同的战马，还是一般的概念。我建议你到部队骑兵营去体验生活。要晓得骑兵们养马、识马的知识相当丰富的。譬如他们掰开马嘴，看一看马的牙齿，就能知道马有几岁。据说一匹战马在三岁时要训练，四岁就上战场。你去骑兵部队体验一下生活，就会懂得有关马的知识，那你说起书来就会比今天生动多了。"①

1960年3月，陈云又连续听了汪雄飞的《过五关斩六将》中的八九回评话，在听完《古城会》后，和汪雄飞漫谈时说道："我听了你说的《关公千里走单骑》，说到从许昌出五关、渡黄河到河北冀州，这条路线和地点，我觉得有些地方你说错了，有些地方没有说清楚。《三国》是一部文学名著，但有一定的史实依据，当然三国距今已有1770多年了，有些地名都更改了，譬如三国年间的长安，现在叫西安，南京就改过好几个名称。三国时孙权建都时叫建业，晋朝叫建康，唐代改称秣陵，宋朝又叫金陵，明代改称南京。当然三国至今地名未改的也很多，如洛阳、许昌、新野、长沙、襄阳等。你要说好这部《三国》就要学点地理、历史知识，我建议，你不妨到学校里请教地理老师。"②后来，汪遵照陈云意见，利用假期到苏州一中请教了地理老师。

在意识到青年演员可能普遍存在文化知识基础薄弱的问题后，同年4月18日，在与时任苏州市评弹团副团长的颜仁翰的谈话中，陈云着重强调了青年演员

① 转引自黄先钢主编，浙江省文学艺术界联合会编. 出人出书走正路 陈云与评弹艺术[M]. 杭州：浙江人民出版社，2005：167.

② 转引自黄先钢主编，浙江省文学艺术界联合会编. 出人出书走正路 陈云与评弹艺术[M]. 杭州：浙江人民出版社，2005：171.

要学习文化，熟悉历史、地理知识，希望青年人说唱新书。对训练青年演员的方法，要求有集中、有分散，要有全局观点，把培养的人才作为共有的财富。陈云同志意识到，评弹界应该有自己的学校。

纵观中国近现代教育史，戏曲领域有多所科班、院校，如斌庆社、富连成社、群益社、厉家班、荣春社、上海戏剧学校、苏州昆剧传习所、中华国剧学校、中华戏曲专科学校、中国戏曲学院、北京戏曲职业学院、江苏省戏剧学校等；曲艺界也有河北省曲艺学校和1986年在天津建立的中国北方曲艺学校（后与天津市艺术学校调整合并）等综合性曲艺学校，但唯有苏州评弹这一地方性曲种拥有自己的专门教育机构——苏州评弹学校。今天，苏州评弹从艺人员约80%都毕业于苏州评弹学校。而这所全国唯一培养评弹艺术表演人才的学校的建成，与陈云有着密不可分的关系。

1961年7月18日，在与评弹界部分人士座谈时，陈云倡议苏州和上海合作培养评弹学员。在多方努力下，1962年，苏州评弹学校由国家文化部出资扶持、江苏省人民政府批准成立。陈云亲选校址，亲题校牌，又亲任名誉校长。这个评弹艺术接班人的摇篮、评弹事业的希望工程终于得以顺利创建。

陈云始终密切关注对年轻评弹艺人的培养，数次接见评弹学校师生代表，观看学生和老师的汇报演出，鼓励学生树立事业心，代代相传。但他也清醒地认识到，"十年育树，百年育人"，人才培养不是一朝一夕就能完成的。1981年5月10日，在与施振眉谈话时，他说："出书一部、二部、三部地出；出人，不要求一下子出一批，也是一个、二个、三个地出。好角色能先出三个、五个，可以锻炼锻炼。严雪亭说《杨乃武》是他自己钻出来的。姚荫梅说《啼笑因缘》也是钻出来的。书，一部、二部、三部地搞出来，慢慢地传开来。要带徒弟，带下一代，逐步提高、增加。"①

二、首创"三类书"提法，主张对传统书目进行录音保存

陈云对待传统文化有着深刻而清醒的认识，在对评弹长篇书目进行研究后，得出了"三类书"的分法。"三类书"的分法今天被评弹界普遍接受并运用，成

① 转引自黄先钢主编，浙江省文学艺术界联合会编. 出人出书走正路 陈云与评弹艺术［M］. 杭州：浙江人民出版社，2005：187.

为评弹研究中约定俗成的书目分类方法。

评弹书目建设一直是陈云密切关注的事情。他在20世纪60年代和80年代，集中听了一批传统书、新编历史书和现代题材书，有长篇和中篇，也有短篇、开篇和折子书。有时是同一书目不同演员不同风格的演出，如《真假胡彪》，也有同一演员在不同时间、地点演出的同一书目，其中一部中篇弹词《真情假意》竟听了数十遍，可见他爱好评弹的程度之深。

陈云十分赞同并积极支持"古为今用"方针，就如何对待评弹传统书目，他指出："以后会给它应有的地位，正确的评价，不是现在，而是将来。"[1]这里的"它"便是指长篇书目。"我们从地底下发掘出来的几千年前的东西还要拿到外国去展览，博物馆还要开放，为什么到一定时期不可以把一些没有问题的、能起作用的传统书目拿出来演一演呢？"[2]"传统书的毒素多，但精华也不少……精华部分如果失传了，很可惜……要防止反历史主义的倾向，以免损害了精华部分。好的东西，优秀的传统艺术，千万不能丢掉。"[3]

1963年，陈云曾提议由文化部组织并拨款，将所有评弹老艺人说的传统书目都录下来。可惜当时国家正处于经济困难时期，各方面物资匮乏，无暇顾及艺术发展，况且苏州评弹是一个局限于南方的地方曲种。20世纪五六十年代正是评弹发展的又一个高峰，这一时期书目频出、流派纷呈，许多艺术家正处于演艺黄金期的重要阶段。试想如果能举全国之力，将优秀的评弹作品以物化的形态，即录音录像保存下来，今天我们继承的将是多么丰厚的一笔非物质文化遗产。

陈云还深入到对书目的具体研究中去，例如统计某些作品的唱篇、说表以及噱头和正书的比重，寻找对之进行加工提高的正确思路、方法和步骤。在对评弹艺术的历史发展和现状进行调查研究后，他逐渐形成了自己的艺术见解，并与众多评弹界老艺人、青年演员、理论研究者反复讨论，经深思熟虑和整理完善后发表了一系列对评弹艺术的真知灼见。

[1] 转引自黄先钢主编，浙江省文学艺术界联合会编. 出人出书走正路 陈云与评弹艺术［M］. 杭州：2005：145.

[2]《陈云同志关于评弹的谈话和通信》编辑小组. 陈云同志关于评弹的谈话和通信［M］. 北京：中国曲艺出版社，1983：85.

[3]《陈云同志关于评弹的谈话和通信》编辑小组. 陈云同志关于评弹的谈话和通信［M］. 北京：中国曲艺出版社，1983：2-3.

1959年11月13日、11月25日—27日，1960年1月上旬、2月2日—3日，陈云在杭州和苏州数次与时任上海、浙江文化局，曲协、文联、评弹团、广播电台戏曲组等单位的领导，如李碧岩、施振眉、李太成、吴宗锡、李庆福、何占春、郑山尊、曹汉昌、周良、颜仁翰等同志座谈评弹工作，探讨新书目的创作、传统书目的整理和长中短篇书目的推广和管理等问题。后将这些座谈内容综合整理成《对整理传统评弹书目的意见》。

陈云对于《野火春风斗古城》《林海雪原》《苦菜花》等中篇新书的创演，《玉蜻蜓》《珍珠塔》《文武香球》等长篇传统书目的整理工作都有十分独到、一针见血的见解。不仅如此，陈云还与演出一线的说书艺人们沟通交流，切磋书艺，就书中某些细节发表看法，交换意见，支持艺人们对书中不符合历史事实之处进行考证。

1960年3月，上海市人民评弹团杨斌奎、杨振雄、杨振言、沈伟辰、孙淑英等在杭州演出。20日晚，陈云与艺人们就长篇弹词《描金凤》的修改问题进行座谈，对于从苏州坐船到朱仙镇、开封有没有水路可通，有点疑虑。后来他专门请中国历史研究所的专家进行考证，弄清了在隋朝就通过船，明朝仍是通的。于是他将这一结论转达给说该书的评弹艺人，完善书目。

陈云对评弹书目中细节的注重，连一些长期从事评弹研究的演员也自叹不如。对于在听书过程中发现的错误或疑问，他不以事小而不为，而是调动一切力量进行调查研究，并及时将考证结果转达给评弹界。深入地调查研究，使他对评弹的方方面面情况了然于胸，进而提出透彻的看法。苏州评弹能有这样的老知音、老听客，实在是大幸之事。

陈云十分注重调查研究，广泛听取各方面意见，并且从不发表空泛的议论。这种反复权衡、慎重决策、脚踏实地的工作作风，也在指导评弹发展的工作中得到体现。在经过整整一个月的深入调查和缜密思考后，他撰写了《对当前评弹工作的几点意见》，并亲自向文化部提议召开苏州评弹座谈会。6月15日—18日，会议在杭州举行。文化部委派王正春作为代表参会，浙江省文化局艺术处处长张育品，江浙沪评弹工作领导小组的吴宗锡、施振眉、周良，无锡市评弹团演员尤惠秋参加座谈。陈云主持开幕式，并在会上做了多次讲话。尽管与会者不多，但会议规格着实不低，这是评弹史上乃至中国近现代曲艺史上都值得添记一笔的重大事件。

陈云对苏州评弹的喜爱，源于从小身处江南水乡所受到的熏陶。但他对评弹并不只停留在娱乐和欣赏的层面上，而是进一步思考这门优秀的民族艺术应该如何保存和健康发展，更好地在人民群众中获得广泛影响。他一贯强调，我们应该用90%以上的时间去弄清情况，用不到10%的时间来决定政策。所有正确的政策，都是根据对实际情况的科学分析而来的。正是这种在长期实践和切身体验中一直秉持的"不唯上、不唯书、只唯实，交换、比较、反复"的科学态度和坚持实事求是的原则，既使他在长期领导全国财政经济工作中取得显著成就，又为苏州评弹的复兴和繁荣提供了坚强的后盾。

在中国的非物质文化遗产保护进程中，我们缺乏的不是优秀的文化遗产，也不是热爱它、支持它，甘心为它付出毕生精力的传承人、研究者、普通百姓，而是赏识它、理解它，深刻地懂得艺术规律的伯乐领导。陈云深谙文艺发展的规律，也精通苏州评弹的艺术特性和发展规律。"出人出书走正路"的七字方针浓缩了他对苏州评弹发展与传承的指导性意见。这一方针明确地将保存和发展评弹艺术放在首位。艺人、书目都是苏州评弹艺术的载体。"出人"，是要出能体现艺术、表现艺术、创造和发展艺术的人。"出书"，则是要在不断实践中创演出具有较高艺术质量的优秀作品。"出高人""走正路"，才能"出好书"，艺术永远是第一位的。

"出人出书走正路"不仅是评弹艺术未来发展应当秉持的方向，对于其他非物质文化遗产的保护传承也具有很好的参考价值。作为非物质文化遗产的传承人，不论是否入选"非遗"代表性传承人名录，都应当保持着一种清醒的文化自觉意识，不应当只满足于眼前的一点小成就，而更应该站在前人的肩膀上，青出于蓝而胜于蓝。无论是对传统作品的继承发扬，还是进行新作品的原创尝试，都必须秉持"走正路"的方向，即保持艺术的本真性和高尚性，在移步不换形中开创出具有独特艺术风格的新兴流派。

第四节　票房雅集的实践与互动

"社区、群体和个人的参与"是非物质文化遗产十分强调的保护方针。《保护非物质文化遗产公约》第三章十五条规定："缔约国在开展保护非物质文化遗产

活动时，应努力确保创造、延续和传承这种遗产的社区、群体，有时是个人的最大限度的参与，并吸收他们积极地参与有关的管理。"①

在苏州评弹这一"非遗"项目上，上文提到的"创造、延续和传承这种遗产的社区、群体"指代范围较广，既包括所有创演一线的专业作家、演职人员，又包括参与自发性票友演出和理论研究的评弹爱好者，这是一个宏观而立体的网络。在苏州弹词的文化传承活动中，票友的力量可谓撑起了半边天。

"票友"一词源于清代，八旗子弟凭清廷所发龙票，赴各地演唱子弟书为清廷宣传，不取报酬，于是坊间把非职业演员称为票友。现在，票友引申为戏曲、曲艺界通用的行话，指会唱戏或唱曲，而不以专业演戏为生的爱好者，即对戏曲、曲艺非职业演员、乐师等的统称。京剧等戏曲艺术的爱好者中，不乏一些名票，在取得一定造诣后下海成为职业演员。

苏州评话和苏州弹词的简便艺术形式为爱好者提供了便捷的上手方式，因此苏州评弹的票友群体十分庞大。其中，苏州弹词因书目丰富、流派多样、曲调悦耳、唱腔婉转更是获得票友的青睐。相对于戏曲艺术烦琐的准备工作来说，弹词的服装、化妆都不必专门学习和筹备，伴奏亦颇为简单，稍加训练就可自弹自唱。书迷只

第24届沪苏锡常宁五市评弹名票名段荟书节目单

① 保护非物质文化遗产公约［EB/OL］.（2003-10-17）［2021-02-01］http://unesdoc.unesco.org/ark:/48223/pf0000132540_chi.

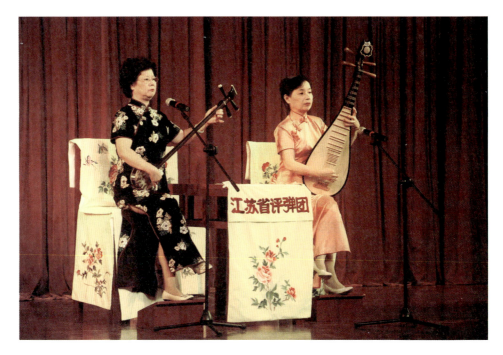

第24届沪苏锡常宁五市评弹名票名段荟书，倪怀珏（左）、倪怀瑛（右）弹唱表演。票友们自费购买乐器和服装，租赁场地和道具

需购置一把琵琶或三弦，自学或拜师习唱一些唱段，皆可成为票友。票友们雅聚的场所被称为票房，后来衍生为机构名，泛指由某个票友自发成立的组织。

20世纪二三十年代，随着弹词艺术的蓬勃发展，许多票房组织也应运而生，其中尤以上海地区数量多、影响大，如联珠社、银联社、和平社、大同社、正行社、中西社等。和属于自娱性质的京剧票房不同，不少弹词票房成立之初，就得到了当时方兴未艾的私营电台的大力扶持，常以电台为阵地，演播弹词开篇。

1940年7月，无锡评弹业余演出团体云墩票房成立，社长周静啸，票友共18人，除一人为职员外，其余均为工商界人士。票房成立初，在票友周懋国家中练唱。民国三十一年（1942）移至城中公园九老阁活动。经常受世泰盛绸布庄开设的私营电台的邀请，进行广播演唱，并接受听众点唱。

票房林立的局面出现在中华人民共和国成立之后，私营电台纷纷并入人民广播电台，但票友在电台里唱开篇的传统则延续了一段时间。1951年—1953年，无锡人民广播电台每晚有一个小时的固定节目——锡社评弹票房唱开篇空中书场。

上海银联社弹词票房向票友赠送的自办刊物《银联集》，民国三十七年（1948）

由于听众可以随时电话点唱，所以节目的收听率较高。此后，受政治环境的影响，弹词爱好者们多由有组织的集会交流，变为以个体或小群体为单位的小范围雅集，直至被迫取消了一切活动。

"文革"后，文艺环境逐渐恢复常态，爱好者又纷纷拿起手中的琵琶三弦，自发地聚集起来，相继成立了票房组织。成立于1982年7月的常州市雅韵集评弹之友社（后更名为常春评弹队），是江浙沪一带发展较早的票房组织。雅韵集经常举办跨市或越省的联谊活动，奔走于上海、苏州、无锡、宁波，现该社的活动已成为江南评弹票友的品牌活动。社长李仲白原是厂医，家中弟兄五个都是传统戏曲艺术的爱好者，四个是京票，唯他一个是评弹票。

张家港市雅韵评弹票社成立于2002年8月，隶属于张家港评弹团，创办人郭正兴、王楚人、季顺清、季建斌、谭建荣等，除少数是评弹界退休艺人外，多是酷爱评弹的票友，以中青年为主。

苏州弹词是南方曲艺类"非遗"的代表，受吴方言限制，很难在长江以北地区流传开来。中国自古就有"南弹北鼓"之说，北方一带长时间被认为是苏州弹

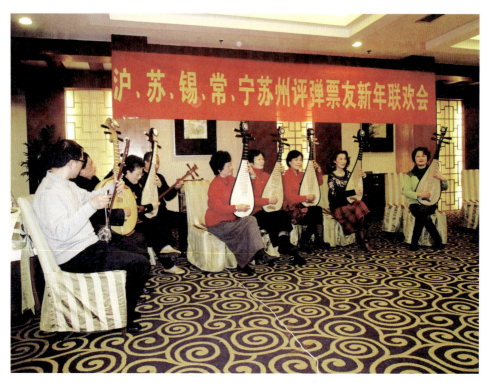

沪、苏、锡、常、宁苏州评弹票友新年联欢会。左起,伴奏:陈承红、魏培南、张永玲、潘永斌;演唱:华玟、马吉平、刘建英、黄玲、臧南丽

词的荒漠之地。然而随着人口迁徙,定居北方的吴地人越来越多。随着非物质文化遗产宣传工作的持续深化,一些痴迷弹词艺术的书迷们自发地聚集起来,成立爱好者社团。北京评弹之友联谊会(以下简称"北评之友")就是在此背景下于2006年8月20日成立的。从最初的二十几人发展成现在的近百名会员。成立以来基本上每月聚会一次,有时根据需要半个月活动一次,活动内容主要是欣赏精彩的评弹声像资料、评论分析、互相交流、学习弹唱和开演唱会等。这些票友是有着几十年书龄的老书迷,大多是六七十岁的退休老教授、专家学者、高级管理人员和高级工程师,亦有一些退休赋闲在家的原专业团体的琵琶演奏员,还有毕业于科班、后转行的原弹词职业演员。北评之友为北漂的评弹迷们提供了一个在异乡寻找故土情结的场所。

著名的票房组织还有苏州市曲艺家协会"评弹之友"分会、苏州平江区文化馆评弹团、苏州一家人艺术团评弹队、苏州评弹收藏鉴赏学会评弹沙龙、苏州青春社区评弹沙龙、浙江省老年活动中心评弹沙龙、南京梅花山庄社区评弹沙龙

等。苏州弹词的票房还一路开到国外，纽约国际评弹票房的成立为身在异国的评弹爱好者提供了聚集交流的场所。每当有艺人或名票到访，票房都召开欢迎会，各票友悉数登台亮相，在吴侬软语的弹唱中一解思乡之情。

被誉为"评弹第二故乡"的上海现在更是票房林立，和新中国成立之前的境况相比丝毫不逊色。其中，雅韵集评弹沙龙、临韵评弹艺术沙龙、浦东陆家嘴梅园评弹队、康乐路评弹沙龙、黄浦区东方老年活动中心评弹队、人民公园广场街道社区文化活动中心评弹沙龙、侨之缘评弹票房、政协评弹国际票房等均是较有号召力的票房组织。这些票房沙龙有的设施简单朴素，场方仅提供日常所需的桌椅、茶水；而一些资金充足的票房沙龙甚至拥有一流的音响设施、沙发座椅、灯光剧场，不定期举办票友联欢演出。据一位热心书迷的不完全统计，上海各评弹票房的雅集活动从周一到周日每天都有举行（表5）。

表5　上海部分评弹沙龙茶座活动时间表

日期	活动时间	评弹沙龙茶座名称	活动地点
周一	9:00—11:00 14:00—16:00	鲁迅书苑评弹沙龙 吴越人家（霓虹分店）评弹沙龙	虹口区甜爱路200号（鲁迅公园内） 黄浦区普安路10号（上海音乐厅西）
周二	9:00—11:30 13:30—16:00 13:30—16:00	宋园茶艺馆评弹票友流派演唱会 静安教工之家评弹沙龙 五里桥街道评弹沙龙	静宛闸北公园正门北侧（每月出1次） 静安区愚园路361弄125号 卢湾区瞿溪路1111弄26号3楼
周三	9:00—11:30	七宝镇评弹沙龙	闵行区七宝吴宝路99号2楼
周四	9:00—11:30 13:30—16:00	龙珠书场评弹沙龙 金陵街道评弹茶座	普陀区汶水西路大华路 黄浦区广东路491号2楼（14路终点站）
周五	9:00—11:30 14:00—16:00	浦东梅园街道评弹沙龙 市宫茉莉花评弹沙龙	浦东新区乳山路155号2楼 黄浦区西藏中路市文化宫5楼
周六	9:00—11:30 9:00—11:30 13:30—16:00	雅韵集评弹沙龙（广东路） 玉兰书苑评弹沙龙 雅韵集评弹沙龙（新福康路）	黄浦区广东路491号2楼 徐汇区常熟路113弄23号（暂定） 静安区新闸路888弄内活动室
周日	9:00—11:30 8:45—11:00	黄浦之友社评弹沙龙 乡味园评弹沙龙	黄浦区浙江中路南京东路口黄浦文化馆4楼 静安区南京西路995弄3号

除了定期举行内部的交流学习活动外，票房还积极组织和参与各种演出活动。票友们常在重大传统节日，如新年、元宵、端午、中秋、国庆等组织集会，

演唱经典弹词开篇和选回。

"蒋调"和"丽调"是苏州弹词众多流派中最受欢迎的两种腔调，学唱的票友最多。评弹界几乎每年都会举办各种纪念活动，票友们更是争相登台，一展风采。2011年7月14日，上海雅韵集评弹沙龙和苏州金韵评弹艺术团携手举办"月下品泉、丽质升仙——蒋丽调评弹专场演出"。上海、苏州、无锡的弹词名票演唱了"蒋调""丽调"的代表曲目15首。可容纳百余人的书场内座无虚席，加座全满，还有不少书迷站在走道边。

票房沙龙不仅为书迷打造了一处可愉悦交流的活动平台，而且也成为苏州弹词这一"非遗"保护和传承的重要基地。同几个苏州评弹专业团体（如上海评弹团、苏州市评弹团等）相比较，票房的号召力和影响力并不势弱。书迷在观看专业评弹团的演出时，获得的是美的享受；而在票房的雅集中，拥有的则是自己亲身参与"非遗"传承的自信心和满足感。

专业演职团体因演出和比赛的需要，常常要将精力投入新书目的创编、新唱段的谱写中去。票友们却不需背负演出的压力和创新的包袱，仅凭着一腔热忱和对传统弹词艺术的热爱，力求原汁原味、惟妙惟肖地模仿著名流派的经典唱段，此举恰恰符合非物质文化遗产所强调的原样保护。

一般的票房沙龙多以演出实践为主，为了提高票友们的水平，票房组织者还会聘请专业弹词演员前来授课。有的票房则在理论文字上下功夫，定期或不定期出版内部刊物，以飨书迷。评弹小报是评弹票房组织的衍生产物，他们大多数是由爱好者凭一己之力完成的宣传刊物。这其中，创办较早、影响较大的当属由蒋锡麟任主编的《老听客》。

蒋锡麟（1927—2005），江苏无锡人。曾拜苏州弹词艺人邢瑞庭为徒学艺。退休后久居上海，长期从事苏州评弹的宣传报道工作。曾任苏州评弹收藏鉴赏学会理事、上海市政协国际评弹票房干事。爱好为评弹演员摄影，共藏录音1200多盒和当代评弹演员艺术照及生活照1000余帧。1992年11月14日，《老听客》创刊，初期只印数十份。蒋锡麟一人兼通讯员、打字员、编辑、校对、印刷等职，甚至亲自为每一封信贴邮票。在20世纪末网络、通信技术还尚不发达的时代，这份用中文铅字打字机打、蜡纸油印的《老听客》几乎是书迷们翘首以盼的评弹资讯主要来源。《老听客》为周刊，是每月分两次寄送的内刊，不但沟通演员与观众的信息，报道演员的行踪，还发表许多评弹知识、佚闻。因出刊及时和信息量

大而备受喜爱,知名度不断提高,10余年后每期发行量达1000余份,读者的范围包括各地的文化局职工,电视台电视书场、电台广播书场、评弹团、书场演职人员和票友以及苏州评弹学校的老师、学生等,甚至跨越大洋,有来自美国、法国、日本、加拿大的爱好者。直至2003年停刊,《老听客》共出刊600余期,成为评弹爱好者永存的记忆。

另一张较有影响的小报是由王公企主编的《评弹之友》(双周刊),以"传递评弹信息,载入艺事手册"为办刊宗旨。王公企曾任苏州日报社群工部主任、主任记者。退休后,他参与发起组织了苏州市曲艺家协会"评弹之友"分会,不顾年迈,不辞辛劳,自发地常年奔波于书场、学校、社区、评弹团队之间,采写有关评弹的新闻、通讯、人物专访等,并在报刊上发表,宣传、推进评弹艺术。如今,《评弹之友》即将迎来二十弱冠,总刊数达150余期,在江浙沪甚至四川、北京等地都有固定的读者群。

由青年评弹爱好者,常熟曲协副主席、秘书长陶春敏负责编辑的《评弹票友》(月刊)已出刊百余期。既以纸质文本形式寄送给不便上网的爱好者,又同

常熟市评弹团主办的《评弹票友》

北京评弹之友联谊会创办的《评弹之友》，2007年9月23日创刊号

时定期刊登在中国评弹网的专栏中，方便懂得网络操作的书迷免费阅读。《评弹票友》除刊登评弹的各种新闻、书场信息外，也摘录一些报纸的评论文章。

此外，还有由上海的爱好者杨德高主编的《海上评弹》（2006年4月10日创刊）、北京评弹之友联谊会创办的《评弹之友》（2007年9月23日创刊），上海浦东陆家嘴梅园评弹队创办的《梅园评弹通讯》（月刊）等，均是在书迷中颇有口碑的评弹小报。

值得一提的是，一些资深的书迷具有深厚的文化内涵和较高的文字能力，往往将听书所得感受记录在案，不断整理、更新，当形成一定规模时，自费结集出版或印制，在同好或专业评弹演员中广为流传。

2008年4月，由资深票友和资深乡音俱乐部会友，网名致远的陆百湖老先生分别在上海评弹团和苏州市评弹团举行了自己的评弹杂文集锦《雅韵随笔》的首发式和小型研讨会。在专业评弹团内为一个书迷的新书举行首发式，这在全国都应该属于罕见的。此事之所以得以成行，在于致远不完全是普通的听客，已成为半个评弹专家，他的许多艺术评论或专题研究具有相当于学者的水准，他的评论文章为许多新书目的排演提供了较有根据的参考，而其对于评弹历史的研究也十分具有参考意义。

《评弹之友》（双月刊）的主编王公企也将自己采写的文章收集在《由小巷深处走出来》《书坛春秋》《书坛春秋》（续集）三本文集中。

大多数评弹票房的演出仅限于票友间的技艺切磋，即使演出也多是公益性

质,不收取报酬。大家都是出于对评弹的喜爱,只为听书聚个道。一些志同道合者主办评弹小报,也是出于对评弹的热爱,以志愿者的身份为传承评弹事业尽微薄之力。在评弹之友社等组织的策划和影响下,一些老艺人和业余作者还积极投入创作,编写了《凤求凰》《麒麟童》《香山匠人》等评弹原创作品。从"文化自觉"到"文化自信",票友们由单纯的爱好变为自发地传承,由此开发了弹词艺术流派传承的新阵地。

致远著《雅韵随笔(传承篇)》(未正式出版)

本章小结

苏州评弹的听客,是构成整个评弹文化的重要组成部分。一部文学作品,即使印成书,读者没有阅读之前,也只是半成品。同理,一部弹词文学脚本,如果没有经过说书人的二次创作,其作品只是一个物质成品,只有潜在的审美价值,不能说是完整的弹词表演艺术。而即使有演员对它进行了创编,如果未进过书场,没有得到听客的检验,亦只是完成了艺术流通过程的一半。只有在听众的理解和自我诠释中,它才能表现出实际的审美价值。

接受美学引领我们把听客放到中心位置进行研究,提高了听客的艺术参与主体地位,关注听客的欣赏期待视野,将弹词在书场空间内的演出实践,变为一种召唤性的存在,从而整合了听客与文学脚本、说书先生间的互动力量。

过去书场少、艺人多。书场老板可以选择书艺较好的说书人坐场表演，招揽听客。好的说书人培养出的具有高审美标准的老听客，对艺人的说表、弹唱、放噱头、起脚色均会评头论足一番，或赞赏追捧，或嗤之以鼻。而老听客又会反过来帮助说书人提高书艺，由此，促成了评弹艺术的良性发展。然而，现在时境较之过去大不相同，愿意跑码头，送书进场、入镇、下乡的艺人少了，愿意坐冷板凳编新书的更是稀有。"根据上海市书场工作者协会的统计，目前，江浙沪三地只剩下13个评弹团，还在演出的评弹演员为172人，而这三省市共有书场173家——按一个演员一家书场算，竟然无法填满。"① 在传统艺术日渐式微的境遇下，人们对待评弹这样的非物质文化遗产更多是宽容的态度。因此现在的听客相比过去来说，多了一份鼓掌叫好，少了一分苛刻和不满。在这样的情况下，听客往往"饥不择食"，甚至对待一些书艺不精的艺人，也多半是宠爱有加，并不责怪。长

本书作者（左三）与评弹名票合影。左起：臧南丽、陈承红、陈洁、董尧坤、倪怀瑜、潘永斌、文菊明

① 王晶晶.上海最后的书场[J].中华文摘，2011（10）.

此以往，将会导致与前文所述相悖的恶性循环，从客观上来说对弹词艺术的发展是不利的。

 从历史经验来看，苏州评弹的听客既有收入颇丰的精英人士，又有普通的工薪阶层；既有赋闲在家的退休老人，又有尚在工作的教授、学者、医生、律师；甚至还包括国家领导人。他们通过各种不同的方式，在积极的互动交流中，从局外人变为局内人，变被动的接受者为积极的参与者，这是苏州弹词得以久盛不衰的重要原因之一。以此为鉴，非物质文化遗产的保护和传承，不能无视受众阶层的作用，每一种艺术形式都应当对接受群体进行考察和分析，从而寻找一条最适合自己的发展之路。

结　语

一、原样保护：艺术价值的凝结和递延是非物质文化遗产价值的核心体现

2011年12月30日，人民网以"'贵州省苗族服饰'将申请非物质文化遗产"为题，刊登了一则新闻，中国新闻网、新浪新闻中心、网易新闻中心等诸多知名网站纷纷予以转载。文中提及"贵州省苗族服饰"将于2012年1月正式提交文化部，申请世界级人类非物质文化遗产。2012年第1期的《石材》杂志上则刊登了一篇文章——《北京房山大石窝镇汉白玉正在积极申报国家级乃至世界级非物质文化遗产》，文章大段地陈述汉白玉的质地细腻、产量稀少、开采困难，并强调大石窝镇是华北地区唯一出产汉白玉的地方。

贵州省苗族服饰和大石窝镇汉白玉都是确实存在的"物质"，它们为何能够申报以精神文明著称的非物质文化遗产呢？是遗产申报者的定位不明，还是新闻记者的歪曲误读？这些现象的出现，折射出在当代"非遗热"的炒作下，人们对非物质文化遗产的内涵和外延等概念存在着认识模糊的情况。

2008年7月，当"苗族织锦技艺""配制酒传统酿造技艺""酿造酒传统酿造技艺""腐乳酿造技艺"等传统手工艺入选第二批国家级非物质文化遗产名录后，全国掀起了一阵手工艺技术"申遗"热潮。人们注意到，"申遗"的成功几乎是一件名利双收的事情，其背后的经济收益不可估量。于是大家一股脑儿地挤独木桥，希冀通过这"龙门一跃"，摇身变为社会的宠儿。在没有理论基础准备的前提下，许多拟申请"非遗"的项目盲目上阵，造成了大量不必要的经济、人力资源的浪费，有些地区甚至举债申报，欠下的债务以天文数字计算。这种做法实在是得不偿失，有悖"非遗"保护工作的初衷。

在"非遗"的保护工作中，首先应当明确保护对象及其性质。2003年，在联

合国教科文组织第32届会议上正式通过了《保护非物质文化遗产公约》。该公约对1998年的《宣布人类口头和非物质遗产代表作条例》中有关"口头和非物质遗产"的定义做了修正，并对"非遗"进行了新的分类。这一分类便是目前在各国广泛使用的把人类非物质文化遗产划分为五大类的分类方法："口头传统和表现形式，包括作为非物质文化遗产媒介的语言；表演艺术；社会实践、仪式、节庆活动；有关自然界和宇宙的知识和实践；传统手工艺。"[1]

回顾从2001年开始的世界非物质文化遗产项目的申报工作，中国入选《人类非物质文化遗产代表作名录》的前三批名单中，无论是2001年通过的昆曲、2003年通过的古琴艺术或是2005年通过的新疆维吾尔木卡姆艺术和蒙古族长调民歌，都是表演艺术的优秀代表。2009年，中国入选世界"非遗"项目经历了一次量的飞跃，在入选《人类非物质文化遗产代表作名录》的22个项目中，有13项为音乐、戏曲、曲艺、民俗等内容。

传统手工制作技艺大多是一脉相承，原样留存，基本未发生过变革。随着全球化的深入，人们的生活方式发生了翻天覆地的变化，尤其对传统手工业的冲击是巨大的。例如2009年入选《人类非物质文化遗产代表作名录》的南京云锦木机妆花手工织造技艺，就是一项行将绝迹的传统手工技术。它始终坚持着传统的手工艺织造法，用老式的提花木机，由提花工和织造工两人配合完成，一天工作8小时只能生产5厘米—6厘米；另一项传统手工艺代表作香云纱染整技艺，直至今天仍坚守着30多道包括浸莨水、晾晒、洒莨水、封莨水、煮练、卷绸、过泥、洗涤、晒干、摊雾、拉幅、整装等工序步骤，保持传统的手工样式。

然而，手工艺和建筑技术是会随着时代前行、科技进步而不断被更新换代的技术遗产。当机器的轰鸣声逐渐替代手工作坊中的号子呼喊声时，手工技术也就渐次淡出历史舞台。今天的工业标准化制造完全可以替代传统的织造工艺、染整技艺、造屋造船术等。钢筋混凝土浇筑法可以既快又牢固地建造起房屋、桥梁等建筑，人们无须再用传统的木拱桥营造技艺、木结构营造技艺，耗时耗力、效率颇低地建造基础设施；机器制造并染色提花织成的布匹和成衣，比起传统手工制作的衣服更价廉物美，且经久耐穿；印刷业中，先进的科学技术和机器运作替代

[1] 保护非物质文化遗产公约[EB/OL].（2003-10-17）[2021-02-01] http://unesdoc.unesco.org/ark:/48223/pf0000132540_chi.

手工劳作,"多快好省"地传播人类的文明。以批量化商品生产来满足人们日益增长的生活需求是历史的必然。

当农耕时代遗留下来的传统文化艺术和技术与现代工业文明发生激烈碰撞时,我们应该认真审视非物质文化遗产强调的"原样保护"这一口号的真正意义。

狭义地来说,原样是指最原始的、未被雕琢的具体状态。它可以指"原生—态",例如被钢丝录音机录下的阿炳的二胡曲、传承百年的藏族英雄史诗《格萨尔王传》等;亦可指"原—生态",例如作坊号子赖以存在的作坊劳动环境,少数民族人民在喝酒行令时周遭的环境、摆设、氛围等。

广义地来说,"原样保护"除了要保留该艺术或技术的原始状态,更要关注其所折射出的人类共同的价值观和精神追求。世界上不同的民族、国家都有自己的文化背景、审美差异。仅中国一地的非物质文化遗产就呈现出民族情趣、历史递延、文化喜好等方面的不同,用统一标准来对待不同背景和现状的非物质文化遗产,势必会面临诸多问题。但那些优秀的非物质文化遗产蕴含人类普世价值观是大体相同的。

20世纪中叶,著名哲学家冯友兰曾在《中国哲学遗产底继承问题》[①]和《再论中国哲学遗产底继承问题》[②]两篇文章中,提出了全面了解中国古代哲学遗产和继承中国哲学遗产的方法——抽象继承和具体继承。冯友兰认为,某些中国古代哲学命题可以区分为抽象意义和具体意义(或称一般意义和特殊意义),前者是形式的或逻辑的层面,后者是涉及实际或经验的层面。实际或经验是内在于时空的、历史的,所以,具体意义(特殊意义)是可变的,哲学家可以做这些命题或断定这些命题所附加的新的含义;而形式或逻辑是超脱经验、跨越时空的,所以抽象意义(一般意义)是不变的,是这些命题所表现出来的思想的普遍意义。其抽象意义往往可以为一切阶级服务,因而可以继承。[③]

冯友兰的抽象继承法虽是针对中国古代哲学的继承问题而提出的,但此观点同样可以移植到"非遗"的保护工作中。今天,我们将那些传统手工艺技术纳入"非遗"的保护体系,并不是因为它的技艺高超,符合今天人们的生活方式,能

① 冯友兰.中国哲学遗产底继承问题[N].光明日报,1957-01-08.
② 冯友兰.再论中国哲学遗产底继承问题[J].哲学研究,1957(5):73-82.
③ 参见高秀昌.冯友兰"抽象继承法"新论——兼论继承与创新的关系[J].中国哲学史,2007(3):121-126.

够满足人们的各种需求,而是其技术背后蕴含和承载着优秀的人类精神文明的集体文化记忆。这些文化记忆往往蕴含着该民族传统文化的最深根源,保留着形成该民族文化身份的原生状态,以及该民族特有的思维方式、心理结构和审美观念等。

"传统是前人传下来的'东西'……它其中有一部分其实就是我们的现实的一个构成部分,它'化'成了我们的现实……另一部分是事实上已经过去了的东西,它是没有化成现实的过去的观念,但它也'传'下来了,作为'文献'或者类似的东西。前者是'活物',是'遗产',是真正传下来的统,后者是'死东西',是'遗迹',虽然似乎不能说是失传的统,那也应该说是不起作用的传统。可见,应该重视的传统应该是前者,是传下来了的统,它其实就是现实。"[①]

这种"失传的统"和"传下来的统",在中国的非物质文化遗产中比比皆是,与前文中提到的"狭义的原样保护"和"广义的原样保护"有着部分契合点。入选第一批国家级非物质文化遗产名录的木鼓舞,充满着强烈的祖先崇拜、自然崇拜的寓意,具有鲜明的原始文化特征。木鼓是佤族人最神圣和尊贵的乐器和报警器物,是佤族人民的保护神。过去,一旦遭遇天灾人祸,佤山村寨都要祭木鼓这一通天神器,祈求木依吉神保佑山寨五谷丰登,人畜兴旺。而祭木鼓必须猎人头,为砍头祭谷而导致村寨之间相互猎杀的事件时有发生。今天我们"抽象继承"的佤族木鼓舞已成为一项独具民族特色的艺术表演形式,以此来表达佤族人民祝愿山寨兴旺、五谷丰登、来年生活更美好的理想和追求,而猎人头的野蛮残忍做法已随着人类文明的进步被遗弃,成为"失传的统"。

同样,今天我们号召保护川江船夫号子,并不是要还原纤夫生命得不到保障,随时可能葬身鱼腹的辛苦拉纤的外在形态,而是要"抽象继承"川江号子独特的艺术魅力和文化价值,弘扬纤夫永不妥协、战胜苦难的精神这一可"传下来的统"。

与手工艺不断进步、更替,后来居上的特点不同,包括文学、音乐、舞蹈、戏剧、曲艺等文学艺术在内的优秀非物质文化遗产项目,并不会因历史的演进、朝代的更替、现代化的深入而被遗弃。相反,唯有文学艺术才能够穿越时间的维度,促成古人与今人的对话,连接起历史和当代的文明。

① 赵汀阳.智慧复兴的中国机会[M]//赵汀阳,等.学问中国.南昌:江西教育出版社,1998:8.

文学艺术的不可通约①性，使得新、旧可以同时存在，不同的外在形式也可并行不悖。今天的人们不会因有贾平凹而遗忘老舍，有《大红灯笼高高挂》而舍弃《红楼梦》；也不会因有罗贯中而忽视莎士比亚，有华彦钧而轻视贝多芬。可见，艺术性既可以穿越历史，又可以跨越国界，在所有人群的生活中自始至终发挥着影响和作用。

关于技术和艺术的关系，著名美术家吴冠中曾在《我看苏绣》中有过这样的论述：

六十年代我第一次参观苏州刺绣研究所，看到大批女工在认真、仔细地工作，一幅幅难看的作品挂在墙上，我先是感到不屑一看，但出于礼貌，不得不细看，发现绣工细致，针法灵巧。但如许人力、物力却都投进了非美术的劳动中。工艺美术，工艺美术，工是为艺服务的，目标是创造美感。如今画稿本身不美，女工们为绣而绣，为显示工夫惊人而绣，似乎充分利用了我们人工便宜的优势，但枉费了姑娘们的青春年华。②

吴先生认为："那花了大工夫绣出的杨柳桃花、牡丹蝴蝶、老虎孔雀，等等，虽丝光鲜亮，但造型很庸俗，近乎丑，而且千篇一律，陈陈相因。"③究其原因，是这些苏绣作品虽有技术，却没有艺术。缺乏艺术性的工艺品往往会产生适得其反的审美效果，非但没有给人以美的愉悦，相反却造成了令人"作呕"的感受："用漂亮的青田石雕出一大盆水果，桃、梨、葡萄……逼视，每只水果雕得'栩栩如生'。但退后一步看，整体形态极难看，像开了膛的一堆心、肺、肝、肠，令人恶心。"④

当我们把审美价值的生产与其他价值的生产（特别是某些物品的实用价值以及科学认识价值的生产）相对照时，会发现这样一种规律，即凡是审美价值的生产，其创造性、独创性特别突出，一般都具有前所未有的、一次性的、不可重复的性质。而那些苏绣的杨柳桃花、牡丹蝴蝶，在绣娘们程式化的织绣中，脱离了

① 通约（Commensurability）原是一个数学概念，如果几个数之间同时存在一个公约数，称为可通约，否则称为不可通约，公约数中最大的称为最大公约数。通约也常引用于描述事物、文化之间的互通性和共同之处。
② 吴冠中.我看苏绣[J].苏州杂志，2000（2）：67-68.
③ 吴冠中.我看苏绣[J].苏州杂志，2000（2）：67-68.
④ 吴冠中.我看苏绣[J].苏州杂志，2000（2）：67-68.

艺术品的范畴，沦为简单的工艺品。其艺术价值并不十分高超，审美功能并不特别突出，留存的仅仅是停留在针线穿梭上的固化了的技术而已。

且以音乐遗产为例。明代皇族世子朱载堉以珠算开方的办法，求得律制上的等比数列，第一次解决了十二律自由旋宫转调的千古难题，他的新法密律，即十二平均律，于1584年被写进了《律学新说》，成为人类科学史上的重要发现之一。直到100多年之后，这种包括了乐音的标准音高、乐音的有关法则和规律的律制才被德国音乐家威尔克迈斯特（W.H.Werkmeister）再次提出。而在19世纪末，比利时音响学家马容（Victor Nahillon）按朱载堉的这种方法进行实验，得出的结论与朱完全相同。可见，科学技术是以唯一的标准作为真理存在，具有很强的通约性。不同时代、不同国度的人群会因无意识的文化趋同而产生相同的科学技术。

然而，同样在这个律制下产生的各国、各地区的音乐，却呈现出完全不同的风格和色彩。巴赫（Johann Sebastian）用十二平均律写就了前奏曲和赋格共48首的《谐和音律曲集》，即《十二平均律钢琴曲集》；而中国则因三分损益律、纯律、十二平均律异律并用，形成了丰富多彩的中国传统音乐，符合中国人的审美特征。可见，即使在理论和技术相同的情况下，艺术仍然具有独创性和不可通约性，不能以一国之乐统领所有地区的音乐，以一时之乐覆盖整个人类历史长河中的音乐。

非物质文化遗产，尤其是音乐类非物质文化遗产，应当首先明确保护对象，即在工艺技术和文学艺术中，取文学艺术为重点考察对象，将保护视野进行有针对性的聚焦。在艺术表现中，择取艺术价值高、审美功能强的文学艺术；而在文学艺术中，着重保护其优秀形态背后所具有的独创的艺术性，而非凝固了的工艺技术。

另外，对待不同的遗产项目，应当因地制宜、因材施策地制定原样保护措施。对于实施了抢救与保护工作，仍无法脱离濒危境地的非物质文化遗产来说，应尽量做到整体原样传承。当我们对某一非物质文化遗产的历史价值、文化价值、精神价值、科学价值、审美价值等缺乏深入研究，没有十足把握时，与其匆忙上马，大刀阔斧地进行"转基因培育"，不如先对它进行深刻地、原样地继承，确保最原始的"稻种"得以留存。

但"非遗"视野下的原样保护远不止静态地固守遗产的外在形态表征。对于

仍然具有鲜活生命力的非物质文化遗产来说，原样保护的应当是其内在的艺术价值及其背后的人文内涵，即人类精神世界里共有的，超脱经验、跨越时空的普遍情感、普世价值，或曰普世意义。优秀的文化遗产的外在形态可能会随着时代的更迭而发生变异，但其高尚的内在气质，开放性、创造性的传承理念和体系，应当在"移步不换形"中得到完整的保存和进一步的彰显。

二、能动传承：保护非物质文化遗产应以发挥"人"的能动性为关键手段

从历史经验来看，苏州评弹的原样保护工作十分具有前瞻性，无论是光裕社、苏州评弹学校、江浙沪评弹工作领导小组等有组织、有纪律的教育、研究、管理机构，还是散布于各阶层的评弹票友、文人学者，都为苏州评弹遗产的保存起到了不可估量的作用。然而，比起一些濒危的曲种来说，苏州评弹至今仍拥有众多的演职团体和观众群，仍保持着较高的时代性和鲜活的生命力，这是传统艺术在处于转型期的当代社会中应该予以关注的对象。一种艺术形式为什么能够长期存在，具有永久的生命力，是我们探究和保护非物质文化遗产的理论出发点。

2005年3月26日，国务院办公厅发布了《关于加强我国非物质文化遗产保护工作的意见》，文件中清楚地表明要充分认识我国非物质文化遗产保护工作的重要性和紧迫性，并明确了"非遗"保护工作的目标、指导方针和原则。其中，"保护为主、抢救第一、合理利用、传承发展"[1]的十六字指导方针传达了目前我国"非遗"保护应当侧重的工作。

联合国教科文组织给非物质文化遗产下了定义："被各社区群体，有时为个人，视为其文化遗产组成部分的各种社会实践、观念表述、表现形式、知识、技能以及相关的工具、实物、手工艺品和文化场所。"[2]这一定义明确地体现出非物质文化遗产与公民社会之间唇齿相依的关系。因此，传承主体及参与保护者应力求职责明确，政府应正确地"引导"而非"主导"；社会大众（包括传承人）应

[1] 国务院办公厅关于加强我国非物质文化遗产保护工作的意见[EB/OL].（2005-08-15）[2021-02-01] http://www.gov.cn/zwgk/2005-08/15/content_21681.htm.

[2] 保护非物质文化遗产公约[EB/OL].（2003-10-17）[2021-02-01] http://unesdoc.unesco.org/ark:/48223/pf0000132540_chi.

该树立主人翁意识,而非被动地"参与"。

从近百年来衰退甚至消亡的一些"非遗"项目来看,保护的最大障碍并不仅仅是受众群体的流失,更多的是该艺术品种的内部缺乏有活力的机制,难以与日益丰富的娱乐消费文化相匹配。当一种文化传统从开放式、创造性的传承方式,变为封闭式、纯粹复写式的凝滞状态时,这种文化传统往往就会缓慢地退化,最终缺乏应变能力。

非物质文化遗产与其他文化遗产一样,是一定自然与文化环境的产物,也只有在适宜的生态环境中才能递延。我们不能寄希望对它如物质遗产一样采取静态的博物馆式保存。"这种非物质文化遗产世代相传,在各社区和群体适应周围环境以及与自然和历史的互动中,被不断地再创造,为这些社区和群体提供认同感和持续感,从而增强对文化多样性和人类创造力的尊重。"[①]可见,为了避免形象虽在、生命已尽的"文化木乃伊"悲剧,传统文化只有在不断再创造的能动传承中,才能努力保持鲜活的生命力。

通过前文以苏州评弹为例的研究可见,非物质文化遗产,尤其是尚未面临濒危的"非遗"项目,其生命力主要来源于永久的艺术魅力。这是一种内在的活力,是"非遗"项目所蕴含的独有的精神价值、思维方式、想象力和文化意识,所有这些都非外部因素所能够掌控的。"使传统真正能够成为'可传的统'的东西主要应该是那种'无形的'思想方式和能力……是指一种文化自身的能力,更确切地说,是一种文化自身的可持续生长方式或生长能力。"[②]

音乐、曲艺、戏曲等类别的表演类非物质文化遗产区别于传统手工技艺,其保护主体具有典型的活态传承性、流变综合性、民族地域性等特点。因此,对其首要的保护工作应该是保证艺术的活变,发挥其自我新陈代谢的能力,变被动的外在保护为能动的自我发展,聚集外力以推进内功修炼,促进我国传统文化和民族艺术的多样性并存和可持续发展的良性互动。

对于评弹的本体形式来说,历久弥新的艺术生命力主要在流派的传承和发展中得以延续。流派的勃兴对评弹艺术的发展起到了极大的推动作用,它带动了剧

① 保护非物质文化遗产公约[EB/OL].(2003-10-17)[2021-02-01]http://unesdoc.unesco.org/ark:/48223/pf0000132540_chi.

② 赵汀阳.智慧复兴的中国机会[M]//赵汀阳,等.学问中国.南昌:江西教育出版社,1998:13.

目的创作，促进了曲调的丰富，使苏州评弹迈入了从艺人数较多、观众群较大、书目较广的大曲种行列。在非物质文化遗产的视野下，在以传承和振兴为口号的传统艺术保护语境中，我们应该高度重视弹词流派作为非物质文化遗产的原样保护和能动传承所起到的积极作用。

笔者经过多年的教学实践和研究发现，没有哪一项曲艺艺术或戏曲艺术能像苏州评弹一样，凭借不断涌现的新作品保持着艺术生命的活力。一项优秀的非物质文化遗产除了具有悠久的历史、深厚的底蕴积淀外，每年有被大众认可的新作品的问世也是十分重要的，这就是"非遗"所强调的可持续发展。当一项艺术走进博物馆以静态保护为最终归宿时，也就意味着该艺术即将告别历史舞台；或者有的艺术形式因过分炒作，引发过高的关注度，而向着畸形繁荣的态势发展，从而造成人们的审美疲劳或下意识抵触，当前古琴界的虚假繁荣就是值得警惕的范例。因此，与其不断地从外部施加压力，轮番轰炸宣传，不如实实在在、默默无闻地做一些实事，深刻把握这项"非遗"独特的艺术特征，并发扬光大之。

民众的需要是艺术传承的永恒动力。传承不仅仅是苏州弹词的表演主体，即演创人员的职责所在，也是每一个热爱和执着于此项非物质文化遗产能够绵延发展的"局外人"，包括政府官员、研究学者和普通百姓都应尽的义务。苏州评弹作为优秀非物质文化遗产所具有的艺术价值，正是在艺术家们的创造、发挥和自发性经验反思，在学者于使命感驱使下的学理意识高涨，以及票友与评弹传承的实践互动中得以彰显，并获得艺术生命的延续。一旦投身此项神圣而伟大的事业，我们看到，不论是说书艺人，或是评弹爱好者、研究者，都发挥着主人翁精神，从主观意识或客观行动上，将振兴评弹作为自己的追求方向，由此跨入"局内人"的行列。艺人、学者、票友从不同方面、不同角度进行的创造性活动，正是他们拥有强烈的文化自觉意识的直接体现。

苏州评弹需要保护，要整理经典的传统书目，要继承精湛的表演艺术，要发展优秀的弹词唱腔，但更重要的是要原样保护和能动传承老一辈优秀传承人的文化自觉意识，促进流派的递延嬗变。因为不论是书目、技艺还是唱腔都是凝结在流派中，在以人为本的前提下得到创立、巩固和发扬的。从弹词流派的代代相传又高潮迭起中，我们看到了具有能动性的人类创造力为文化多样性做出的杰出贡献，也看到了普通民众对流派优秀价值的肯定和爱好的坚持，正是对这一曲种的历史感和认同感的外化体现。弹词艺人是宝贵的文化资源，从弹词的长篇经典书

目到弹词的表演技艺，再到弹词艺术所蕴含的精神文化内核等，都寄寓在弹词艺人的身上。通过口传心授的方式，代代相传，弹词的活态保护才有可能成为现实。

　　非物质文化遗产需要固守的应该是其精神内涵、文化特性和艺术价值。历史证明，传统艺术能够流传至今，正是在其不改变核心本质元素的背景下，不断顺应时代潮流，海纳百川，融汇姊妹艺术的精华，在固守中发扬传统，在绵延中勇于创新。优秀的非物质文化遗产在递延、嬗变与互动中，无形地、自然而然地筑起了一个自我文化生态保护圈，在"前水复后水，古今相续流"的良性循环中不断壮大。由此，通过民族文化自觉而实现民族文化的多元发展，最终实现包括苏州评弹等"非遗"项目在内的多元一体并存发展新格局，即费孝通先生晚年所指出的世界各民族"各美其美，美人之美，美美与共，天下大同"的境界。

下编　苏州评弹艺术编年史

编写体例说明

本编采用编年体撰写，以时间为序，将苏州评弹的发轫、兴盛及名家流派的形成等重大事件尽量搜集，逐一记述，分目收录。尤其是苏州评弹入选国家级非物质文化遗产名录之后，政府、行业团体、评弹从业者和爱好者在原样保护与能动传承方面的工作动态，只要和评弹艺术有关的资讯，包括作品、人物、团体、会议、演出、文献等尽可能全面搜集录入，由此勾勒出苏州评弹艺术发展的概貌。本编所立条目不论巨细，均以说明评弹艺术发展线索为选择标准，更以有助于了解苏州评弹艺术活动的脉络为依据。所记史事，一般只做客观记录，不加评论。尽管编者付出了艰辛的劳动，但还会存在诸多不尽如人意的地方，尤其是囿于编者学识，在材料的收集和取舍上难免有遗漏和失当之处，祈望方家匡正。

第一部分
评弹艺术古代篇

明嘉靖年间
（1522—1566）

嘉靖三十八年（1559 己未），上海南市城隍庙北首建成豫园，内设春风得意楼，可以用于说书活动。

嘉靖年间，苏州文士文徵明，暇日喜听评话演员说《宋江》。

明万历年间
（1573—1620）

万历五年（1577 丁丑），上海南市城隍庙北首的豫园扩建，成为江南名园之一。内举办说书活动。

万历十五年（1587 丁亥），说书演员柳敬亭出生，祖籍通州余西场。原姓曹，名永昌，字葵宇。15岁时强悍不驯，犯法，得泰州府尹李三才为其开脱，后流落在外，先后逃亡于泰兴、如皋、盱眙。因听艺人说书，也在市上依稗官小说开讲，居然能倾动市人。后渡江南下，变姓柳，改名逢春，号敬亭，因"面多麻，人皆以柳麻子呼之"（沈龙翔《柳敬亭传》）。后得到莫后光的指点，书艺大进，之后到扬州、杭州、苏州说书。他"一日说书一回，定价一两，十日前先送书帕下定，常不得空"（张岱《陶庵梦忆》）。连侨居在南京的吴桥范司马、桐城何相国，也引柳为上客。

万历二十三年（1595 乙未），太仓王世贞举办宴会，命其门人，善说评话的

万历年间（约1587）说书艺人柳敬亭出生，后被供奉为说书鼻祖

胡忠说书。

万历二十五年（1597 丁酉），吴县县令袁宏道旅无锡，听朱聿说《水浒传》，并作纪事诗。

万历三十二年（1604 甲辰），柳敬亭在盱眙开行说书谋生。

万历四十三年（1615 乙卯），弹词作家陈忱出生，乌程（今属湖州）人。字遐心，一字敬夫，号默容居士、雁宕山樵。一生无名声，熟读经史及稗编野乘。明亡后，与顾炎武、归庄等四十余人组建惊隐诗社，以明遗民自居。其曲艺著作有《续廿一史弹词》《痴世界》等，另有传世作品《水浒后传》及诗作百余首。

万历四十三年（1615 乙卯），松江县乡宦董其昌，强抢民女做妾，有人编成小说《黑白传》影射此事。说书艺人钱二据以演出，遭董家人锁打，激起民愤，多地民众万余人焚毁董宅，时称"民抄董宦案"。

万历年间，南京秦淮墨客纪振伦选录当时流行的说唱陶真，辑成《陶真选粹乐府红珊》，四册十六卷。

明崇祯年间
（1628—1644）

崇祯元年（1628 戊辰），江宁王乐水因杀仇被缉，逃居杭州业说书。

崇祯七年（1634 甲戌），柳敬亭寓南京说书。

崇祯十一年（1638 戊寅），浙江张岱客南京，听柳敬亭说《景阳冈武松打虎》，作《柳敬亭说书》记其事。

崇祯十一年（1638 戊寅），苏州张宏客寓常州，绘《说书人广场演出图卷》。

崇祯十三年（1640 庚辰），说书演员柳敬亭由皖将军杜宏域推荐，到左良玉军中说书，常住武昌，成为左良玉的心腹，并帮办军务。清兵入关后，替左良玉出使南京，和南明权臣马士英、阮大铖疏通关系，被称为"柳将军"。

崇祯末年（1644 甲申），常熟有丐户草头娘，熟《二十一史》，精弹词。

崇祯末年（1644 甲申），寓居南京说书的名家先后有通州柳敬亭，扬州张樵、陈思，苏州吴逸及孔云霄、韩圭湖等。

清顺治年间
（1644—1661）

顺治元年（1644 甲申），苏州三山居士代柳敬亭预筹墓地，常熟钱谦益作《为柳敬亭募地葬疏》。

顺治元年（1644 甲申），擅说《武宗平话》并以滑稽著称的江南评话演员韩圭湖供奉内廷，在宫中说书。

顺治二年（1645 乙酉），喜宠说书演员柳敬亭的左良玉将军死，马士英、阮大铖谋捕柳敬亭。柳出逃苏州，后在扬州、南京、清江浦、常熟等地说书十年。

顺治七年（1650 庚寅），柳敬亭在清江浦说《水浒》，华亭顾开雍作《柳生歌》，江西王猷定作《听柳敬亭说史》诗。

顺治八年（1651 辛卯），梁溪陶贞怀（女）作长篇弹词《天雨花》，三十二卷。

顺治十年（1653 癸巳），柳敬亭在常熟说《三国》《隋唐》《岳传》诸故事，浙江周容听后记入《杂记七传》。

顺治十三年（1656 丙申），69岁高龄的柳敬亭到驻在松江的苏松常镇提督马逢知处任军幕，但郁郁不得志，三年后离开军中。

清康熙年间
（1662—1722）

康熙元年（1662 壬寅），柳敬亭于淮南随清漕运总督蔡士英从淮安北上至北京，演出于各王府之间，和官僚政客接触频繁，有相当影响。

康熙四年（1665 乙巳），宜兴陈维崧诗赠柳敬亭。

康熙五年（1666 丙午），沛县阎尔梅在安徽庐江听柳敬亭说书，作《柳麻子小说行》，赞柳敬亭书艺。

康熙九年（1670 庚戌），苏州唱曲演员王紫稼被御史李森先杀害。

康熙九年（1670 庚戌），金陵荣盛堂刊行《佛说贞烈贤孝孟姜女长城宝卷》。

康熙二十七年（1688 戊辰），柳敬亭弟子江都居辅臣在通州说书。通州范国禄作《听居生平话》诗，陈世昶作《席间听居辅臣演说秦叔宝故事》诗，如皋吴协姑作《与居辅臣说事》诗。

康熙五十八年（1719 己亥），苏州汤斯质等纂《太古传宗琵琶调西厢记曲谱》二卷、《宫调曲谱》二卷、《弦索调时剧新谱》二卷。

康熙年间，上海南市城隍庙北首的豫园被商绅收购，并将该楼辟为茶楼。上午是商贾品茗交易之所，下午和晚上表演评弹。后苏州光裕社四大名家都曾到此献艺。民国期间茶楼背面辟为专业书场，因听众鉴赏水准高，故来沪之苏州评话、苏州弹词演员均以到此演唱为荣。

清乾隆年间
（1736—1795）

乾隆元年（1736 丙辰），苏州王君甫刊行《丝弦小曲》。

乾隆十六年（1751 辛未），弹词女作家陈端生出生，杭州人，字云贞。著有弹词《再生缘》，全书共二十卷，陈写至十七卷未竟而卒。第十八卷开始由另一女作家梁德绳与其夫许宗彦续成，最后又由女作家侯芝加以修订整理成八十回本

刊行。有道光二年（1822）宝仁堂刊本，后来又有多种刊本印行。

乾隆二十一年（1756 丙子），江都叶英放弃科举，习评话。

乾隆三十四年（1769 己丑），杏桥主人的吴语弹词本《新编东调大双蝴蝶》撰定。

乾隆三十六年（1771 辛卯），弹词女作家梁德绳出生，浙江钱塘人，字楚生。与其夫许宗彦将陈端生所作弹词《再生缘》十七卷续成二十卷。据所续文字，她因"年近花甲，二十年来未抱孙"，故使作品中孟丽君与皇甫少华团圆，且生子。关于许宗彦、梁德绳夫妇合作续成陈端生所作弹词《再生缘》一事，蒋瑞藻在《小说考证续编》一卷中，曾引王搜《闺媛丛谈》语云："许周生驾部与配梁楚生恭人足成之，称全璧……驾部卒后，遗集皆其手定。"可见《再生缘》的续写，最后由梁德绳完成。此外，梁德绳另有《古春轩诗钞》两卷存世。

乾隆四十一年（1776 丙申），评弹行会组织光裕公所在苏州宫巷第一天门由王周士创立。此系演员口头相传之说。其成立时间还有清康熙以前、康熙年间、乾隆年间、嘉庆年间诸说。康熙以前和康熙年间说，见载于《光裕公所颠末》："康熙年间，重立公所，名曰光裕。"

乾隆四十五年（1780 庚子），清高宗密令两淮盐运司伊龄阿在扬州设局，甄查古今曲本、剧本，将违碍者予以修改和抽毁。

乾隆四十六年（1781 辛丑），苏州弹词《珍珠塔》刻本问世，周殊士作序称"事本有据"。此书又名《九松亭》《珠塔缘》。首演者可上溯至清咸丰年间的马春帆。《珍珠塔》为苏州弹词传统书目中最有影响的书目之一，其因对封建势利观念的深刻揭露而受到听众欢迎。极盛时，同时有几十档演员传唱，有"唱不坍的《珍珠塔》"之誉。有影响的传人很多，如马如飞、王绥卿、杨月槎、杨星槎、魏钰卿、沈俭安、魏含英、薛筱卿、朱雪琴、尤惠秋、薛小飞等。其唱本结构紧凑、语言雅驯，并以唱篇多为其特色，全书唱词多达一万五千余句，占整部书的百分之六十左右。在传唱中有众多的名家和流派产生，如马如飞的"马调"、魏钰卿的"魏调"、尤惠秋的"尤调"、薛小飞的"薛小飞调"等。

乾隆六十年（1795 乙卯），李斗历时三十一载撰写的《扬州画舫录》成书，共十八卷，其中第五卷、第九卷、第十卷、第十一卷，记述了当时扬州曲艺的情况。

乾隆年间，弹词演员王周士艺术活动频繁，以弹唱《游龙传》《白蛇传》享名，擅放噱，精三弦弹奏。因头秃面多赤瘢，外号"紫癫痢"（清马如飞《杂

清乾隆年间弹词刻本《双玉镯》

录》)。相传清乾隆南巡时,曾召王周士说书,见其头秃、有血瘢,乃赐七品顶戴,后随帝至京。及返苏州,家门前悬"御前弹唱"之灯。曾总结说书经验,著有《书品》《书忌》各十四则。

乾隆末年,弹词演员陈遇乾演艺活跃,为清代评弹"前四家"之首。相传早年在苏州昆曲名班洪福、集秀两班学艺,后改业弹词。嘉庆刊本《义妖传》为叙事、代言结合体制,则陈说书已有脚色。今流行的弹词流派唱腔"陈调",一般认为是他从昆曲、乱弹唱腔中衍化而来的。陈遇乾曾被推举为光裕公所司年,并与华秀元等共同筹款翻建公所房屋。

清嘉庆年间
（1796—1820）

嘉庆六年（1801 辛酉），阳湖陆继辂至吴门,与江西万承纪听吴中四弦弹唱,作纪事诗。

嘉庆七年（1802 壬戌），吟香书房刻本长篇苏州弹词《三笑》问世，署吴信天编（即吴毓昌）。此书目一名"三笑姻缘"，又名"九美图"。《三笑》的故事始见于明小说《警世通言》卷二十六《唐解元一笑姻缘》。《三笑》刻本现知最早演出者为吴毓昌。

嘉庆九年（1804 甲子），浙江钮醉墨客旅居扬州，著《两重缘》弹词。

嘉庆十年（1805 乙丑），松江弹词女作家朱素仙（别署云间女史）作弹词《玉连环》，出有刊本。该刊本雨亭主人作序，朱"贫家女子也，少孤寡……擅诗赋。至晚年，极爱盲词，尝邀太仓项金姊弹唱诸家传说……因此作《玉连环》，又名《钟情传》，授项歌之。始听，淡然；再听，则勃然；终，则怡情悦性之靡既矣。后数年，朱与项相继而亡。"

嘉庆十一年（1806 丙寅），苏州府颁发《禁唱弹词〈玉蜻蜓〉布告》：为崇敬先贤，禁止弹唱《玉蜻蜓》事。小说流传，毋论法华秽迹，诬蔑清名。即弹词淫词，亦关风化。街坊现有弹唱人等，殊属不敬。本府严行查逐外，合并通晓各书铺，务销毁旧版。弹唱家亦不许更唱《玉蜻蜓》故事。如有违抗，一经查察，一并重处不贷。特此布告。

嘉庆十四年（1809 己巳），苏州俞正峰所编《珍珠塔》弹词二十四回刊行，吟余阁刻本。

△苏州府告示：禁止弹唱《玉蜻蜓》。

△陈遇乾原稿，陈士奇、俞秀山修订的刊本苏州弹词《白蛇传》问世，又名《义妖传》，二十八卷五十四回。由苏州书坊刻印。

嘉庆十六年（1811 辛未），弹词女作家郑贞华出生，归安（今属湖州）人。字澹若，号蕉卿，自号苕溪爨下生，为中丞郑梦白之女。著有诗作《绿饮楼集》，长篇弹词《梦影缘》。坐月吹笙楼主人在《〈娱萱草〉弹词序》中称："昔郑澹若夫人撰《梦影缘》，荣辱相尚，造语独工，弹词之体，为之一变。"足见其弹词写作之造诣。

嘉庆十八年（1813 癸酉），苏州陈遇乾所编弹词《双金锭》由苏州裕德坊刊行。

嘉庆二十二年（1817 丁丑），《秦淮画舫录》写成，记歌女活动资料甚多。

嘉庆二十四年（1819 己卯），泰州赧生居士所编《红楼梦滩簧》由东牧晓庄付梓。

清光绪年间刻本《绣像义妖传》(《白蛇传》)

 嘉庆年间，苏州弹词演员马如飞出生，祖籍江苏丹阳，生于苏州。原名时霏，字吉卿，一署沧海钓徒。为评弹"后四家"之首。马如飞幼读"四书"，长大后学习刑名，后入衙门为书吏。父亲去世后，马如飞以菲薄的薪金艰难维持家庭生活。经其父生前好友陈朗苑劝说，改业从表兄桂秋荣学唱《珍珠塔》。习艺之初，桂秋荣只许他随从听书，不肯认真指教。马如飞凭着自己的聪明和努力，还是把桂秋荣的书艺学到手。不到一年，便离开表兄闯荡江湖。

 嘉庆年间，弹词演员陆士珍艺术活动频繁。一说是当时"四大名家"之一。弹唱《玉蜻蜓》《白蛇传》《绣香囊》等书目。以说表为主，唱腔为叙述性较强的"书调"。传子星瑞，颇有艺名。时人称其父子为"大陆""小陆"。

 △ 弹词演员毛菖佩演艺活跃。江苏宝山（今属上海）人。号苍培。后据清马如飞《杂录》载："其先人没于王事，故世袭云骑尉职……无力营谋，遂以南词游吴越间。"又据近人陈瑞麟记清嘉庆、道光年间评弹"前四家"事，谓毛是

弹词演员马如飞（生卒年不详），活动于清咸丰、同治年间，说唱弹词《珍珠塔》

当时评弹"四大名家"第二人，师从陈遇乾，习《白蛇传》《玉蜻蜓》。善放噱，"其诙谐之技，虽曼倩重生，凉于再世，亦无过如是而已。后世之'白蛇传奇'，莫非先生之心血耳。"（马如飞《杂录》）唱腔吸收东乡调与弹词曲调，将二者糅合而成。据说马如飞之"马调"曾受其影响。

△ 弹词演员陈士奇演艺活跃。江苏苏州人。以说唱《玉蜻蜓》《白蛇传》享名。苏州评弹"前四家"之陈毛俞陆，一说"陈"即陈士奇。《马如飞手迹》录其所撰《梦史》等文，提到三皇神位从祀者（柳敬亭、张樵等）和衬祀两虎者（王周士、柳炳者）之外的第一人，即陈士奇。陈曾与俞秀山合作校订、评论陈遇乾原稿之《义妖传》，刊于嘉庆十四年（1809）；《芙蓉洞》，刊于道光十六年（1836）。

△ 弹词演员俞秀山活动频繁。江苏苏州人。字声扬。演唱书目有《玉蜻蜓》《白蛇传》《倭袍》等，尤以《倭袍》最为著名，其唱腔自成一派，称为"俞调"。对于"俞调"的形成历来有两种说法。一说，"俞调"又称"虞调"，是流行于虞山（常熟）地区的一种民间曲调，常熟一带女说书多唱此调，俞秀山吸收江南曲艺特点及受昆曲影响所创"俞调"。早期的"俞调"既有优美舒展的一面，又有朴素爽利的特点，因此常有人用"俞调"来演唱《三国·单刀赴会》等气势磅礴、内容激越的开篇。另一说，"俞调"的形成，曾受俞之胞姐影响。其姐善唱词曲，中年丧夫，性情压抑，常在晨花夕月之下，轻声吟唱诗词及小曲，曲随情走，以洗涤心中之闷郁。秀山以此为据，加以丰富提高，融入书中，逐渐形成缠绵悱恻、婉约多姿的流派唱腔。"俞调"运用真假嗓结合的唱法，故音域宽广，旋律变化丰富，有很强的表现力。它和"陈调"及"马调"并列为评弹早期三大流派唱腔。传人有王石泉、钱耀山等，再传弟子延续几代达百余人。

△ 弹词演员马春帆演艺活跃。江苏丹阳人，迁居长洲（今属苏州）。名正融。20岁应试为生员，恰父死，遂在家习医学画。后在家祠附近听书，因演出者未能演完全本，乃为之编撰完全，并试演出，受到好评，从此以弹词而知名于书坛。据现有资料，他是苏州弹词《珍珠塔》的最早说唱者。其子马如飞《杂录》录有其所作《耍孩儿》两首，其将弹词艺术的特点归纳为"一情节，二言词，三歌唱，四弦子。起承转合多如此，邀游应仗诙谐技，谈笑全凭俚鄙词"等。传人有弟马春林、马春山，甥桂秋荣。

△ 评话演员姚豫章活动频繁。为苏州评弹"前四家"之一。以演说《水浒》享名，相传是苏州评话最早演说《水浒》者。陈遇乾原稿，陈士奇、俞秀山订定，刊于嘉庆十四年（1809）之《义妖传》，曾提及姚幼年学艺，一度至宫廷说书而被封官，后削职返苏，重操旧业。

△ 苏州弹词迅速发展，后来成为传统书目的《三笑》《倭袍》《义妖传》《双金锭》等均于此时刊行。知名弹词演员增多，弹词发展史上的"前四家"（一般认为是陈毛俞陆）即于此时出现。陈遇乾编演的《义妖传》书路别致。他还创造了音色宽厚苍劲、咬字吐音遒劲、尖团平仄分明、抒情成分浓厚，后来作为脚色唱调的"陈调"；俞秀山吸收江南民间音乐，创造了音域宽，回旋余地大，包含了高亢与低沉、委婉与平直、刚劲与柔和，旋律优美的"俞调"唱腔，是现存最早的以姓名调。"陈调"和"俞调"后来成为苏州弹词的基本唱调。陆瑞廷提出

了"理、味、趣、细、技"的说书五诀。他说:"理者,贯通也。味者,耐思也。趣者,解颐也。细者,典雅也。技者,功夫也。及其所长,人不可及矣。"(《南词必览》)"前四家"丰富了上演书目,创造了流派唱腔,拓宽了技巧思路,奠定了苏州弹词的基本形式。

清道光年间
(1821—1840)

道光二年(1822 壬午),弹词女作家陈端生撰《再生缘》,写至十七卷未竟而卒,女作家梁德绳与其夫许宗彦续稿三卷,全书共二十卷。最后由女作家侯芝整理为八十卷本,由宝仁堂刊本,其后又有多种刊本、石印本和铅印本,此作经改编为苏州弹词书目,有一定影响。

道光三年(1823 癸未), 苏州弹词女演员朱素仙编的弹词脚本《玉连环》在上海刊印。

道光八年(1828 戊子),华广生辑俗曲集《白雪遗音》刻本问世,四卷。据道光刊本高文德序中辑者自述云:"初意手录数曲,亦自作永日消遣之法,迨后各同人皆向新觅奇,筒封函递,大有集腋成裘之举,日暮握管,凡一年有余始成大略。"可知所收非一人搜罗,且搜罗范围颇广。全书辑录《马头调》《岭头调》《满江红》《剪靛花》《起字呀呀哟》《八角鼓》《南词》等曲词700余首。所辑录的曲词题材广泛,除大量情歌外,还有写景抒情和叙唱人物故事之作。所收《南词》达108首,为开篇唱词,其中如《西宫夜静》,其唱词与今弹词开篇《宫怨》基本相同。另附有弹词《玉蜻蜓》的《戏芳》《游庵》《显魂》《问卜》《追诉》《访庵》《露像》《诘真》《认母》九回,大抵包括旧本《玉蜻蜓》的主要回目,是此书目今知最早的刊本。开篇唱词体制与弹词开篇相近,其落调多采用三句唱词叠句的"凤点头"体式。

△ 醉墨轩印行的署名为二乐轩主人的长篇苏州弹词《文武香球》刊本问世,由清道光年间苏州弹词演员张洪涛编演。

第二部分
评弹艺术近代篇

清道光年间
（1841—1850）

　　道光二十五年（1845 乙巳），一叶主人流霞阁本苏州弹词书目《双珠凤》问世，题材来源无考。演唱者可上溯至清咸丰、同治年间的陈碧仙和朱敏斋。此书目传唱者甚多，较有影响的有朱敏斋的传人朱耀庭、朱耀笙、朱介生、张步蟾及陈莲卿、祁莲芳、沈丽斌、王斌泉、王月香等。

　　道光年间，评话演员金义仁活动频繁。江苏人。早年打把式在江湖卖艺，后自编演出评话《金枪传》。因精通拳棒，故所说第一回书即是《杨七郎打擂台》，把武术的关节和内涵融入书中。表演时，还亮出各种招式和架子，舒展优美。起奸臣潘仁美脚色，面肌牵动，眼珠四转，为后人效仿和移用。金还自扬州评话学得《绿牡丹》，加工丰富改编为苏州评话，徒潘相涛，传其衣钵。

　　△ 演员颜春泉改编演唱苏州弹词《双珠球》，后由擅长弹唱《玉蜻蜓》《白蛇传》的名家王秋泉演出。书目经过诸家加工，情节变化颇多。该书目还有清光绪三年（1877）梁溪刻本，十二集四十九回。与此书目故事相同的有佚名传奇《双珠球传》。

　　△ 评话、弹词演员钟伯泉演艺活跃。江苏苏州人。先随林汉扬学评话《英烈》，后从马如飞习弹词《珍珠塔》。说评话英武畅达，唱弹词文儒典雅，常同时演出大书和小书，有书坛"文武状元"之称。相传马如飞十二弟子中，他为"龙头"、俞莲生为"龙尾"。青年早逝。侄孙即魏钰卿之徒钟笑侬。

清咸丰年间
（1851—1861）

咸丰二年（1852 壬子）

苏州弹词《玉蜻蜓》问世，又名《节义缘》，双桂主人序本。此书传唱者可上溯至清嘉庆、道光年间的陈遇乾和俞秀山。苏州弹词《玉蜻蜓》刻本较多，还有同治十二年（1873）刊本，宣统二年（1910）石印本。苏州市评弹研究室藏有周玉泉、金月庵等人的演出记录本。

△ 评话演员林汉扬出生，江苏苏州人。他以明人小说《皇明英烈传》为依据，运用评话艺术特点，组成评话《明英烈传》中《反武场》《牛塘角》《鄱阳湖》等关子，使该书目成为评话中有影响的书目之一。一说林汉扬为苏州评话《明英烈传》的始说者。清同治年间已成为名家，有徒刘锦章、杨玉峰、许春祥，以许春祥书艺最佳，今说《明英烈传》的演员均为许之传人。

咸丰六年（1856 丙辰）

苏州金阊一带出现明目女子说书。

咸丰七年（1857 丁巳）

梦春江著长篇苏州弹词《换空箱》，又名《绘图换空箱后笑中缘才子奇书》《续刻笑中缘图说》，吟香书屋刊本，四册。

△ 江苏淮阴女作家邱心如作弹词《笔生花》刊本问世。邱心如夫为张姓儒生，潦倒平生，家贫甚，邱回母家设帐授徒为生。

咸丰九年（1859 己未）

上海首次出现有苏州评弹书场的记载。据《蘅华馆日记》载：咸丰九年（1859）十月初七，"酒后，往陆氏旧宅听讲评话，是地系陆深旧居，今其子孙式微，其宅为茶寮矣！"茶寮即茶楼书场，一般上午卖茶，下午和晚上说书。

咸丰十年（1860 庚申）

评话艺人程鸿飞出生，上海人。原为业余演员。所说《岳传》一书，无业师传授，又与光裕公所演员的脚本不同，故评弹界称之为"野《岳传》"。据说其脚本初甚粗简，后在江阴后塍，与秀才（一说星相家）陈宝铭交往。陈足迹所至很广，尤熟幽燕各地情况，所到处即使人迹罕至，亦必有笔录，详述山川道途。经两人反复切磋，按金兀术九进中原为故事主线，以确实的地理位置，编制进关路线。故书中宋、金两军虽行军数千里，水陆之地如数家珍。说到岳飞兵困牛头山，能说出全国有多少牛头山及其确切地点。又以《金史》和《宋史》为依据，清楚叙述每一人物的家世谱系，并改变别家脚本中涉及神怪的说法，使内容更合情理。说书方法严肃，渲染书情真切可信，引人入胜。起脚色也与别家有所不同，如金邦军师哈迷蚩一角，虽齄鼻而无"咳咳"之声，十分自然。

△ 弹词女作家郑贞华（1811—1860）辞世。时杭城为太平军所破，她饮卤自尽，终年50岁。

清咸丰、同治年间

咸丰年间，苏州府告示：禁止女子说书。

△ 弹词演员马如飞演艺活跃。他凭借自身文学基础，又得文人相助，将《珍珠塔》脚本修改加工，增加了封建说教的内容。脚本结构严谨，唱词工整，对后世弹词颇有影响，被誉为"小书之王"。其编创的弹词开篇数以百计，所赋诗歌在清同治五年（1866）之前即有800余首。曾帮助其婿王石泉编演《倭袍》，而使该书目成为弹词主要传统书目。他根据当时读书吟诵声调，吸收民歌东乡调音乐，创造出节奏明快、朴实流畅的唱调，世称"马调"，是苏州弹词中与"俞调"齐名的基本唱调之一。太平天国运动失败后，曾主持重整光裕公所，并被推举为该公所司年，所拟写的《道训》，亦为该公所成员所遵奉。所作弹词开篇，部分编为《南词小引初集》。传人有子马一飞，外孙王绶卿，徒杨鹤亭、姚文卿、余莲生、钟伯泉等十二人。

△ 弹词演员杨鹤亭出生，江苏常熟人。早年求学，因战乱于17岁拜马如飞为师，习唱《珍珠塔》，得师秘本。20岁进苏州，因说唱俱佳而一鸣惊人，为马如飞十二弟子中之佼佼者。其后人藏有其手录《珍珠塔》唱本十数册，唱白俱全，字迹清秀。传人有子杨月槎、杨星槎，徒王宛香。

△ 设在苏州第一天门的光裕公所会址，于太平军占领苏州时毁于战火。

△ 岳阳楼茶社创办。坐落在宜兴张渚下浮桥，创办人王培德。茶社原为平屋，砖木结构，四开间，有100多个座位，书茶兼营。岳阳楼茶社是宜兴历史上开办时间较长，一直经营至今的曲艺演出场所。

△ 苏州弹词演员谢品泉出生，江苏苏州人。幼从兄谢玉泉学艺，弹唱《三笑》。艺成，兄去世。清光绪十八年（1892）出道。谢品泉弹唱以噱见长，后从王少良处获王派《三笑》脚本，使自己的演唱既以噱见长又注重情理。他说书重视起脚色，创造的华太师、祝枝山等艺术形象久传书坛。

△ 弹词演员张鸿涛活动频繁。浙江嘉兴人。太平军东进浙江时，曾在扬州与说唱《落金扇》的朱静轩拼档说唱《文武香球》。据传在张之前，该篇弹词仅《武香球》一书，由他将《文香球》并入而为《文武香球》。他还另编演《绣香囊》。说表生动，面风、手面表演逼真，时有"浙江马如飞"之称。传人有孙福田，徒张品泉、陈子祥。《绣香囊》传人较少，后仅陈子祥的儿子莲卿和徒弟祁莲芳说唱。

△ 苏州清客串苏滩演员在苏州设立联系演唱的五个局，四个分布在东南西北四门，一个设在玄妙观内，称"大局"，即中心局。

弹词演员杨鹤亭（1857—1900？），说唱弹词《珍珠塔》

弹词演员张鸿涛（生卒年不详），活动于清咸丰、同治年间，说唱弹词《文武香球》

评话演员姚士章（生卒年不详），活动于清咸丰、同治年间，说评话《水浒》

△ 评话演员姚士章演艺活跃。江苏苏州人。本姓张，过继姚姓，又名松圃，小名姚八。为评弹"后四家"之一。父张汉民为清道光、咸丰年间评话《水浒》名家，相传将昆曲各行档脚色吸收用于苏州评话，始于张。又有评话原用中州韵白说讲，自姚始改用苏白之说。姚自幼从父学艺，擅起净脚，有"小鲁智深"之称。更融昆曲技艺于评话，形成独特风格。其脚本曾得无锡儒者杨某加工，使人物、情节和情景描写更为生动。清人笔记《浦南行云》曾记光绪十二年（1886）姚演出《闹江州·劫法场》一回，认为"可谓一时绝技矣"。曾任光裕公所司年。有徒王效松、单效章。

△ 弹词演员赵湘洲艺术活动频繁。江苏苏州人。为今知长篇弹词《玉蜻龙》《描金凤》的最早演出者，评弹"后四家"之一，与马如飞交好。相传所弹唱之两书目曾得马相助，使唱篇文学性有所提高。又有说法，他收擅昆曲的徐湘涛为弟子后，书中遂有生、旦、净、末、丑脚色之分一说。天赋佳嗓，唱"俞调"全用真嗓，为古今弹词演员所罕见。三弦弹奏技巧在当时被推为"首领"。同治年间，与马如飞等共同重整光裕公所，并被推举为公所司年。传人有子赵鹤卿，徒钱玉卿、丁似云等。

弹词演员赵湘洲，（生卒年不详），活动于清咸丰、同治年间，说唱弹词《描金凤》

清同治年间
（1862—1874）

同治二年（1863 癸亥）

净雅书屋刊印长篇苏州弹词传统书目《双珠凤》曲本，署一叶道人著。始唱此书的陈碧仙是位上海女演员，陈的第二代女传人有其女陈丽云。该曲还有清道光二十五年（1845）流霞阁刊本。

同治四年（1865 乙丑）

苏州评弹行会组织光裕公所由评弹演员马如飞、许殿华、姚士章等重建于苏州临顿路小日晖桥关帝庙内。

△ 苏州弹词演员马如飞的《南词必览》编成，又名《稗官必读》《出道录》，约一万五千字。自序于同治四年（1865）。成书后被演员长期传抄，并有所增添。内容有：光裕公所颠末、出道录四言句序、光裕公所改良章程、光裕公所改良韵句、马如飞自序、出道录序、杂录十则、光裕公所规则及其他、先辈名家的艺术特色等。保存了清代末年有关苏州评弹的行会行规、收徒传艺、箴言警语、名家书艺等珍贵资料。评弹艺术最早的经验总结，如王周士的《书品》《书忌》、陆瑞廷的《说书五诀》，都赖以得传。

△ 据《元和县永禁匪徒偷取小日晖桥光裕公所木料砖瓦碑》记载，内有"曾于嘉庆年间设立光裕公所，坐落宫巷元坛庙东"语，一般认为此说较可靠。该社奉"三皇"为祖师，订立章程，对外保护本社演员利益，对内调整关系。提倡尊师礼让，遵守行规。每年举行集会和会书。

同治五年（1866 丙寅）

是年，苏州弹词演员朱耀庭出生，江苏苏州人。原是苏滩演员。24岁改习苏州弹词，先后师从王润泉、朱蕴泉，长期与胞弟耀笙拼档，演唱过《双珠凤》《落金扇》《七义图》《黄金印》等长篇，尤以弹唱《双珠凤》最为出名。擅长说表及起下三路脚色，如陆九皋、来富、秋菊、倪媒婆等，有"活陆九皋"之称。他和清末民初的苏州弹词名家金桂庭、张云亭、杨筱亭并称为"书坛四庭柱"。

△ 弹词演员顾雅庭在光裕公所出道。江苏苏州人。幼从父顾文标学《三笑》。《三笑》原本较粗糙，他在吴门文人江汀山、欧阳春生帮助下，加工润色脚本，使内容得到丰富，遂成名家，当时同田锦山的《白蛇传》齐名。嗓音好，弹唱佳，唱篇讲求文学性。终生不肯授徒，王派《三笑》创始者王少泉实际继承其技艺。

同治六年（1867 丁卯）

3月，苏州布政司以"花鼓滩簧，多系男女亵狎情事，忘廉丧耻，长淫为恶"为由，于苏州玄妙观内勒碑刻石，严令禁止。

同治七年（1868 戊辰）

4月15日，江苏巡抚丁日昌奏请清廷禁书共111种。4月21日，江苏巡抚丁日昌"续查应禁淫书"，有《文武香球》《双剪发》《白蛇传》等34种。

是年，苏州弹词演员谢少泉出生，江苏苏州人。父谢玉泉为弹词《三笑》名家。少泉11岁时父亲去世，随叔谢品泉学艺，14岁登台。叔侄意见不投，品泉不肯好好传艺给他，因而历经坎坷。同行中盛传着"谢少泉七漂一吊"的故事，即谢少泉在常熟乡间说书，七次均无听众，最后在老徐市怡园书场卧室中投缳自尽，幸而遇救。

是年，丁日昌禁止女子说书，禁止女子进书场听书。

同治八年（1869 己巳）

是年，弹词演员赵鹤卿由其父赵湘洲带领在光裕公所出道。江苏苏州人。幼从父习《玉蜻蜓》《描金凤》，艺成后演出于江浙各地。后成为弹词名家。能继承其父所说"龙""凤"二书的艺术精髓，说表既有其父之刚劲，又有自创的轻柔婉

弹词演员谢少泉（1868—1916），说唱弹词《三笑》

转特色；擅起各类脚色，起生旦脚色尤为生动。《描金凤·赠凤》《玉蜻蜓·调戏》《描金凤·换监》等书回均其所擅，颇有影响。其唱腔承袭其父之"俞夹马""自来调"（亦称"自由调"或"书调"），高低抑扬，错落有致。书艺传子筱卿，亦为书坛响档。

△ 弹词演员钱玉卿在光裕公所出道。江苏苏州人。玉卿为评话《五义图》演员钱松山之子，早年师从赵湘洲习弹词《描金凤》。弹就一手好三弦，唱腔圆稳。擅起生、旦脚色。因体质差，中气不足，故起陈荣、董武昌等净脚时，常先把说表声音压低，然后提高脚色嗓音，以托出人物的雄伟气势，同时减少官白以避其短，形成特色。又将扬州弹词《双金锭》改编为苏州弹词演出，并塑造了讼师戚子卿、僮儿小二倌等诙谐戏谑的人物形象。传人有子钱幼卿，徒吴西庚、金桂庭、张步云等。

同治九年（1870 庚午）

苏州弹词演员王石泉由马如飞带领，在光裕公所出道。为评弹"后四家"之一。王石泉幼从马如飞习《珍珠塔》，深得马之喜爱，成为其婿。王弹唱《珍珠塔》无法超越其岳父，难以成名。马如飞遂帮他编定、加工《倭袍》，后名扬书坛。王石泉的弹词表演，未继承马如飞的评说，而是学习赵湘洲以起脚色为重的昆

弹词演员赵鹤卿（生卒年不详），清同治八年（1869）在光裕公所出道，说唱弹词《描金凤》

弹词演员王石泉（生卒年不详），评弹"后四家"之一，清同治九年（1870）在光裕公所出道，说唱弹词《倭袍》

派表演风格,区分了第一人称代言体的官白和第三人称叙事体叙述脚色内心活动的私白。官白、私白分开,在当时是评弹艺术说表方面的一大发展。

同治十年(1871 辛未)

是年,苏州弹词演员张步瀛出生,江苏苏州人。早年随舅钱玉卿学唱弹词《双金锭》,后成钱的女婿。张步瀛出道后,深感一部《双金锭》难以满足在码头上日夜演出之需,又投师赵鹤卿学唱《描金凤》和《玉蜻龙》,并向王秋泉学《双珠球》。他会弹唱的长篇传统书目之多,在当时少有。他演奏的琵琶、弦子冠绝书场。清徐珂《清稗类钞·音乐》记载:"晚近彼业中之善琵琶者,首推步瀛。步瀛坐场子,逢三、六、九日,例必于小发回时,奏大套琵琶一折。侪辈咸效颦焉,然终不能越步瀛而上之。"

△弹词演员王秋泉在光裕公所出道。江苏苏州人。早年师从钱耀山习《玉蜻蜓》《白蛇传》。其艺术活动在同治、光绪年间,一度与田锦山拼档演出,名噪一时。后又拜颜春泉为师,补学《双珠球》。对所说书目均做精细加工,使质量明显提高。如《双金锭》一书,原来内容简单粗糙,说唱者寥寥,经其加工充实,遂得以重新流传。此书并传与学生张步蟾、张步瀛兄弟,由此成为说唱《双金锭》又一系脉。其说噱弹唱精到老练,自成一格。传人有子子和,徒吴西庚、吴升泉等。

弹词演员王秋泉(生卒年不详),清同治十年(1871)在光裕公所出道,说唱弹词《玉蜻蜓》

同治十二年(1873 癸酉)

是年,在家养病的江西赣州总兵王德胜提出"养天命,正风俗"的主张,以治理地方风气,要求曲艺演员演唱内容健康的曲(书)目。

△苏州弹词演员吴升泉出身于苏州市民家庭。其父双目失明,以算命为业,家境贫苦。吴升泉自幼随兄吴西庚学艺,后拜王秋泉为师,学《白蛇传》和《玉

蜻蜓》。西庚教弟甚严，鸡鸣即起，练习弹唱。怕升泉年轻贪睡，西庚系绳于弟臂上，天微明即牵绳促起。有兄长的严格督促，吴升泉很快书艺有成，与兄拼双档演出。

△ 江苏仪征十二圩成为盐务重镇，运盐民船常年达两千艘以上，在此劳动、生活的盐工多至五万，客商往来频繁。陈培堂在此创办同乐书场，此后梅宝山、严中治相继为业主。书场为砖木结构，五间平房，最多时可容听众约600人。听客众多，曲艺演员多愿来此演出。

同治十三年（1874 甲戌）

是年，苏州弹词演员王绶卿出生，江苏苏州人，祖籍无锡。号祖仁。为王石泉养子。绶卿幼读书，本欲走仕途之路，后因清廷废科举，兴学校，遂弃学从父学艺，学唱《倭袍》。

△ 无锡迎园茶社由毛乐惠创办（1961年更名为吟春书场），有近百个座位，书、茶兼营。后其孙毛子俊继业，地址在大市桥青果巷12号，专营说书，设120余座位，演日夜两场。迁址后座位扩展至400余座。

△ 苏州弹词演员李文彬出生，浙江海宁硖石人，祖籍平湖。原为锡箔庄伙计，因观看弹词女演员李闵彬演出的《双珠凤》而弃商学艺，并与该女演员结婚拼夫妻档，巡演于苏浙城乡。清光绪

弹词演员吴升泉（1873—1929），说唱弹词《白蛇传》

弹词演员王绶卿（1874—1924），说唱弹词《珍珠塔》

二十五年（1899）春到上海，在天外天茶楼演唱，颇为轰动。后与妻离异，李文彬放单档。

　　△ 评话演员金秋泉艺术活动频繁。浙江桐乡乌镇人。擅说《五虎平西》《天宝图》《东汉》《水浒》等。虽系外道但因当时光裕公所尚无人开说《五虎平西》，遂邀其到苏州演出，寄居于擅说《金台传》的张树廷家中。张热忱待之，每晚上场为其掌灯接送，执弟子礼。金赠《五虎平西》作为回报。每天排上一回，张次日登台，越说越红。后张将该书传徒华仕亮、全如青、朱浩泉、黄鹤峰、陈翰飞等，其中全如青书艺最佳。有徒杨莲青等。

　　△ 评话演员金耀祥活动频繁。祖籍安徽。父金大祥为安徽说唱《金台传》的曲艺演员，擅武术，后入李鸿章淮军，因战功擢升七品武官，在苏州任职。耀祥受其父影响，会武术，能说书。父死，从业苏州评弹，说唱家传《金台传》。初前半段为弹词，后半段为评话，后全部改作评话。是苏州评话《金台传》创始人。说书时，常将所擅武术用于书台表演，形成特色。传艺于子金桂庭、金筱棣。

徐品南著弹词刻本《绣像百鸟图全传》

弹词刻本《绣像鸾凤双箫》

清光绪年间
（1875—1908）

光绪元年（1875 乙亥）

是年，苏州弹词演员钱幼卿出生，江苏苏州人。父钱玉卿为弹词名家赵湘洲之徒，钱幼卿幼时随父习《描金凤》，后又投师谢品泉，习《三笑》。钱幼卿说书闹词静唱，擅用"乡谈"。说表时习惯站着配合面风和手势讲说。他继承父艺，弹得一手好三弦，技艺胜过乃父。唱腔为当时流行于书坛的"自来调"，但又有个人独特风格。

△ 评话演员凌云祥出生，江苏苏州人。原为光裕公所成员，后退社在上海与程鸿飞、郭少梅、朱少卿等创立润余社，担任首任会长达二十多年。能说全部《金台传》《平妖传》《飞龙传》。说法火爆，书路极清，手面动作也丰富优美。懂医术，自设伤科门诊。传人有养子凌幼祥。

△ 弹词演员何莲洲开始演出活动。江苏苏州人。为马如飞十二弟子中负盛名最久者。《珍珠塔》全部唱篇三千三百余档，背诵如流。说法紧凑贯神，气势充沛，嗓音高亮，唱"马调"叠句一泻千里，学其师几可乱真。马如飞去世后，欣赏"马调"者，当时唯听其弹唱始觉过瘾。演出风格粗犷，加之面貌阔嘴豹目，

第二部分　评弹艺术近代篇

故有"强盗珠塔"之谑称。

△ 苏州弹词演员杨月槎出生,江苏常熟人。其父杨鹤亭乃马如飞十二弟子中之佼佼者,月槎幼年就读私塾,后随父习唱苏州弹词,与胞弟星槎拼档任上手,为双档弹唱《珍珠塔》首创者。其说表诙谐,刻画书中方太太、陈夫人、毕夫人三个人物,能鲜明表现她们的不同身份和个性特征。弹唱"马调"尤为传神。

光绪初年,苏滩演员由清客串转向职业化,于苏州城东仓桥浜成立行会组织庆云集。

弹词演员杨月槎(1875—1954),首创双档弹唱《珍珠塔》

杨月槎、杨星槎收藏的苏州弹词《珍珠塔》老脚本抄本

光绪二年（1876 丙子）

是年，竹亭居士对苏州弹词传统书目《描金凤》作重编本。此书说唱者可上溯至清咸丰、同治年间的赵湘洲。该书目传人中有影响的颇多。赵湘洲传子鹤卿、孙筱卿，称"一门三响档"。还有钱玉卿、金耀庭、吴西庚、张步蟾等，尤以夏荷生驰名一时，被称为"描王"。《描金凤》刻本均出现于赵湘洲说唱此书之后。光绪三十二年（1906）海左书局有《绘图描金凤》石印本。苏州戏曲博物馆资料室藏有演出脚本手抄提纲。

弹词演员张步蟾（生卒年不详），活动于清同治、光绪年间

光绪三年（1877 丁丑）

是年，梁溪刻本《新刻真本唱口双珠球全传》问世，十二集四十九回。此书由演员颜春泉据评话本改编，清末王秋泉传唱。苏州戏曲博物馆资料室藏有演员口述记录本。

光绪四年（1878 戊寅）

是年，苏州弹词演员王少泉出生，江苏苏州人。拜钱玉卿为师习弹词《描金凤》《双金锭》。后因钱病故，改从师王伯泉学《三笑》。又买得顾雅庭所留的《三笑》脚本，刻苦钻研，以说表细腻，注重说理，风格朴实，所起祝枝山脚色形象鲜明而成名，人称"王派《三笑》"。此外还编演过长篇弹词《梅花梦》。其《三笑》除传长子畹香外，另授徒多人，以蒋宾初最为著名。

光绪五年（1879 己卯）

是年，苏州弹词演员魏钰卿出生，江苏苏州人。自幼喜爱吹弹唱曲，投擅说《珍珠塔》的姚文卿门下，从业评弹。师父姚文卿因儿子如卿在学艺成绩方面远不及魏钰卿且为了儿子日后的生计着想，授课时很保守，未把《珍珠塔》原本授予钰卿，特别是《婆媳相会》《二进花园》中的精彩唱词，遗缺不少。魏钰卿不

以为意,出师门就独放单档,常在江浙各市镇演唱,不久便崭露头角。

光绪六年(1880 庚辰)

是年,评话演员何云飞在光裕公所出道,江苏苏州人。师从沈鸿祥习《水浒》。因其师仅擅说《段景柱盗马》至《大名府》的《水浒》后段,乃刻苦钻研,发展其师脚本,接上前段,故其所说《水浒》自《王教头私走延安府》开书直至结束,在一家书场演出,时间长达一年。说表细腻入微,描述人物、情景生动。起脚色吸收京剧程式。因演说《关胜刀劈栾廷玉》时,关胜施拖刀计之一刀,表演形象逼真,故又有"何一刀"之称。壮年去世。有徒张震伯、史效章等十余人。

△ 弹词演员赵筱卿出生,江苏苏州人。出身于评弹世家,祖父赵湘洲、父赵鹤卿均为弹词名家。筱卿自幼从父习《描金凤》《玉夔龙》,清光绪二十七年(1901)在光裕公所出道时已成名。说书刚柔相济,老练精到,尤擅乡谈,如《描金凤》中汪宣之徽白、董武昌之山西话等,均有独到之处。曾与学生杨斌奎拼档演出十余年,享有美誉;后与其子赵鹤荪拼档,鹤荪嗓音清脆,精琵琶弹奏,父子档更负盛名。清末民初与王绥卿、钱幼卿合称"三卿档"。传人除子赵鹤荪、徒杨斌奎外,另有朱耀祥、程鸿

弹词演员魏钰卿(1879—1946),说唱弹词《珍珠塔》

评话演员何云飞(生卒年不详),清光绪六年(1880)在光裕公所出道,说评话《水浒》

奎等。

光绪七年（1881 辛巳）

是年，苏州弹词开篇作家、评论家沈芝生出生，江苏苏州人。始在大清银行任职，民国后任中国银行文书课主任。沈对昆剧颇有研究，并能演唱，尤爱苏州弹词，自清光绪年间至抗日战争时期，各评弹响档的演出均曾聆及。沈芝生讲述书坛掌故及名家技艺如数家珍，评论各档演员总能切中要点。民国二十四年（1935），评弹行会组织普余社成立不久到上海演出时，沈对男女同台大加赞赏，在《锡报》《力报》上撰文，认为"男女合档人才辈出，颇足轰动一时，无非为女子起旦角，自然动听之故"。

弹词演员赵筱卿（1880—1920），说唱弹词《大红袍》

光绪八年（1882 壬午）

是年，评话演员朱少卿出生，上海人。初拜光裕公所龚怡卿为师，习唱弹词《大红袍》，后退出光裕公所，从师程鸿飞改说评话，为上海润余社创始人之一。朱少卿的评话擅放噱头，妙语不断。尤擅表演，边说边做，能利用手帕、醒木、扇子、茶杯、茶壶等器物，模拟各种形态，如吸水烟、演奏乐器、使用武器等，生动逼真。在起清代官员脚色时，又创造了耍翎、整帽、整袖、整朝珠、打千等一系列程式动作，使人物形象更为生动，并为后人沿用。

评话演员朱少卿（1882—1930），说评话《刺马》

光绪九年（1883 癸未）

是年，苏州弹词演员朱耀笙出生，江苏苏州人。自幼随其兄耀庭学艺，12岁与兄拼档，在兄长教导下，悉心研究弹词音韵，对唱词的四三、二五句式及尖团平仄的声调规律十分熟悉，基本功扎实。长期与其兄合作，演唱《双珠凤》《落金扇》《黄金印》等长篇。他技艺全面，尤擅弹唱；嗓音清澈亮丽，擅唱"俞调"。他精于昆曲和苏滩，不断从昆、苏的音乐中吸收乐汇和旋律，对"俞调"的过门及声腔进行丰富和改革，使"俞调"有了很大的发展和提高。与兄拼双档充任下手。兄好说表，他好弹唱，相得益彰，遂名传书坛，成为当时的"三双档"之一。

光绪十一年（1885 乙酉）

是年，苏州弹词演员杨星槎出生，江苏常熟人。自幼从父兄习苏州弹词《珍珠塔》，后与胞兄月槎拼档，真假嗓兼备。其唱腔突破了《珍珠塔》只用本嗓演唱"马调"的惯例，以假嗓用短腔急转的"快俞调"演唱，成为当时唯一用"俞调"演唱该书的演员。他与兄杨月槎长期合作，配合默契，珠联璧合，为清末民初书坛上最著名的"三双档"之一。

△ 苏州弹词演员杨筱亭出生，江苏苏州人。师从沈友庭，习《白蛇传》《双珠球》。出道后，邀请友人帮助，着意对曲本进行加工提高，故其所说之《白蛇传》，不仅后段有颇多笑料，而且如《断桥》《合钵》《哭钵》等段子，内容也更真切动人。唱词文情并茂，平仄调和。

弹词演员杨星槎（1885—1960），说唱弹词《珍珠塔》

光绪十二年（1886 丙戌）

是年，评话演员王效松在光裕公所出道。祖籍江苏常州，迁居苏州。幼年师从姚士章习《水浒》，甚得其师真传。表演继承其师之昆派演出特色，精、气、

神俱足,尤擅起净脚。所起鲁智深、秦明、晁盖、李逵、刘唐等脚色均有特色,故时人誉其为"小姚士章",又有"活秦明""活鲁智深"之誉。八技运用亦见功夫,如《智取生辰纲》中推独轮车盘山而上之声,酷肖逼真。说书不多用手面,用则如武大郎之矮步,武松之刀法、拳法等,均形象生动。65岁时尚在演出,其艺至老不衰。民国初期曾任光裕社副会长。传人有子王如松,徒王季臣、张效祥等人。

△ 张金毛创建玉茗楼书场(一说1889年创建),位于今上海福建北路2号老闸桥北堍,是上海最早的苏州评话和苏州弹词专业书场之一。自20世纪30年代起,由朱少山经营,聘王长林主管业务。许多苏州评话及苏州弹词名家、响档均曾到此演出。苏州弹词名家杨筱亭、周玉泉、徐云志、杨仁麟等,更数度莅此。从20世纪初到50年代中,几乎每天开演早日夜三场。听客多为运送蔬菜到沪的江浙籍船户(俗称"船帮")、北京东路一带各五金商店职工(俗称"五金帮")以及附近果品商贩。其中不乏有几十年听书经验的老听客,他们对演出的评论,为各地书场经营人所重视,对苏州评话和苏州弹词演员的书艺也具影响。

评话演员王效松(1855—?),活动于清光绪年间,说评话《水浒》

上海玉茗楼书场

△ 王石泉带领评弹演员将苏州光裕公所会址从小日晖桥堍迁回宫巷第一天门,建祖师殿,并刻碑纪念,被评弹演员推举为光裕公所司年。光裕公所为保障社员权益,提高艺术水平,逐步建立和修

改规章。其"出道制"规定：凡学艺初成登台演唱者，必须出"茶道"，即随师学艺期满者（一般学艺一至三年），其师同意单独演出时，须由师带领至社内茶会上，与诸前辈见面，出资请前辈吃一次茶，方可外出应聘演唱。待艺术上较成熟后，须经业师和司事（会长）同意，按规定缴纳出道费方可出"大道"。凡出大道者方能成为光裕社正式成员，亦可收徒教艺。违者按社规论处，以此保证社员的艺术水平。

△ 上海出现"清书场"，即专业书场。它只演苏州评弹，或以演出苏州评弹为主兼营其他业务。上海最早的两家书场，一家是位于福建北路的玉茗楼书场，另一家是在清光绪十六年（1890）开设于福建中路的汇泉楼书场。早期的专业书场，大多从茶楼书场变化而来，设备和听众都与茶楼书场相仿。直至20世纪20年代以后，新开的专业书场设备才有了较大改善，多数以长排靠椅替代长凳，夏天还配有电扇。此后，专业书场越来越多、设备也越来越好，听众范围也就更广泛了。茶楼书场和专业书场组成了书场业的主体。从1860年至1985年这100多年间，这两类书场总共有过500余家，占书场总数的70%左右。

△ 弹词开篇集《马如飞先生南词小引初集》出刊本，亦名《马如飞开篇》《南词小引初集》，署长洲沧浪钓徒马如飞吉卿甫著，吴县酣春楼主卧读生瘦梧氏校。共两卷，上卷收《岳武穆》《庄子休》《陶渊明》《诸葛亮》《赵子龙》《花木兰》《韩采苹》等开篇46首，下卷收《红楼梦》《贾宝玉》《林黛玉》等开篇40首。

《马如飞先生南词小引初集》

光绪十三年（1887 丁亥）

5月23日，上海大观园书馆特请名家弹唱古今，同时加请苏申诸位苏滩清唱票友演唱。

是年，清人王韬著笔记杂钞《淞滨琐话》成书，其中大多描写狐鬼花魅、烟花粉黛的故事，情节曲折，富有幻想和传奇色彩。书中有些篇章如《画船纪艳》《谈艳（上、中、下）》《记沪上在籍脱籍》《诸校书》《燕台评春录（上、下）》《瑶台小咏（上、中、下）》《沪上词场竹枝词》等，描述了上海及江南的妓女生活，画舫、书寓中苏州弹词女演员的演唱等情况，有一定的史料价值。《淞滨琐话》由淞隐庐排印本出版，书中《画船纪艳》中记述了钱江画舫中校书的能歌善诗，校书观凤"工度曲，尤精琵琶，每一发声，四座倾听"。《记沪上在籍脱籍》《诸校书》开列了当时书寓花榜、曲中花榜各十名，对姚婉卿、徐雅仙、李黛玉、金彩媚等二十名校书的演艺及生活遭际做了介绍。《沪上词场竹枝词》一文记述了上海书寓词场女弹词的发展沿革："沪上书寓之开创自朱素兰，久之而此风乃大著。同治初年最为盛行。""沪上词场至今日而极盛矣。四马路中几于鳞次栉比，一场中集者至十数人，手口并奏，更唱迭歌，音调铿锵，惊座聒耳。"

△ 弹词女作家姜映清出生，江苏青浦（今属上海）人。幼年曾随清廷御医陈莲芳之妻祝氏习诗文，有良好的旧学根基。上海始办女校即往求学，毕业后在青浦（一说松江）女校任教。其夫陈佐彤为报界人士，夫妇间常有诗词唱和。其诗作如《春末即事》《江浙战事告终归而赋之》《一剪梅》《小阑干》《秋夜即事》等，立意较高。1911年后，有诗词、小说发表于《申报》《商报》《游戏杂志》《礼拜六》等报刊。撰有弹词脚本《玉镜台》《风流罪人》两种。

△ 评话演员尤少台出生，江苏苏州人。自幼随父尤凤台学说《封神榜》《济公传》，深得真传，成为民国初一代名家。以"一口干"刚劲有力、快而不断的说功见长，尤以起《封神榜》中陆压道人、惧留孙、申公豹、老寿星四个脚色及其四种不同笑声，在评话界堪称一绝。手面、开打等继承家传而有所发展。另曾对《彭公案》做过精细加工。其《封神榜》《济公传》两书传艺于徒徐继武、张继良等，《彭公案》传艺于徒朱耀良。

《雷峰宝卷》,清光绪丁亥年(1887)杭州景文斋刻本

评弹演员蒋如庭(1988—1945),说评话《金台传》

光绪十四年(1888 戊子)

是年,评弹演员蒋如庭出生,江苏苏州人。师从金桂庭习《落金扇》。金书路甚宽,既说评话《金台传》,又唱弹词《落金扇》,有"大小由之"之称,对蒋影响颇大。蒋早年曾和金耀孙、黄兆熊拼档,1923年抵沪,与唐竹坪拼档演唱《三笑》。尤擅副末,如《落金扇》中孙赞卿和《双金锭》中戚子卿等。亦擅起旦脚,如娇俏活泼的丫头红玉和凝重多情的闺阁千金陆庆云,声音甜糯清脆,虽其貌不扬,但闭目听之,形象生动。唱深沉苍老之"陈调",韵味醇厚,别具风格,人称"蒋派陈调";歌缠绵悱恻

之"俞调",旋律丰富,清丽动听,人称"蒋俞调"。与朱介生拼档后,蒋朱档成为一代响档,对"陈调""俞调"及其伴奏的发展和提高有突出贡献,影响深远。

光绪十五年(1889 己丑)

是年,苏州弹词演员朱兰庵出生,祖籍安徽桐城。为清乾隆、嘉庆年间散文家姚鼐后裔,自其曾祖起,定居江苏常熟。作家、戏曲家、曲艺评论家。原姓姚,名朕,字肖尧;后改名民哀,笔名小妖、乡下人、社员、老匏、护法家、筝声琴韵楼、花萼楼、息庐等。父朱寄庵(随母姓)原为文人,因酷爱说书而下海,即苏州弹词《西厢记》的最早编定者,自编自演,颇负盛名。兰庵曾做教师,后随父学艺。清末在江浙城乡演出时,常与革命党人交往。辛亥革命前后,参加南社活动,加入光复会。宣统三年(1911)曾任浙沪光复军秘书,为南北议和奔走。功成引退,继续从艺。他有文学造诣,经常为报刊写稿,创作风格属于鸳鸯蝴蝶派。

光绪十六年(1890 庚寅)

是年前后,评话演员曹仁安出生,江苏苏州人。早年从父曹安山学说《隋唐》,后感一部长篇不足应付,始编说《吴越春秋》。经多年砥砺,参照《左传》《战国策》《史记》及各种稗官野史,发展成评话《列国志》。内容自周平王东迁到秦始皇统一中国,善引经据典,书中事件的朝代、年代等均合正史明载,地名或国名能讲出历代称谓,与典籍一致。曹仁安身材魁伟,面如赤枣,气度极佳。其表演虽平铺直叙,不起爆头相脚色,噱头也少,但说唱从容不迫,吐属雅驯,弥饶书卷气;又常在关键之处,对书中人物和事件加以点评,言简意赅,使书理更为透彻,听众和同道皆称其书有骨子,誉之为"评话祭酒"。

是年前后,上海最早的专业书场之一汇泉楼书场开张,位于今福建中路194弄5号。先由王翰廷等25人合资开设,后由王独资经营。民国二十六年(1937)起,其子王关爵继承书场,聘王关宏任经理。早场、日场听众多为福建路上估衣铺店主,夜场大多为商店职工,听众欣赏水平颇高,其意见有一定权威性。1949年之前,凡欲立足于上海的苏州评话、苏州弹词演员,均需获该书场听众认可,似成惯例。场方延聘演员不拘一格,如民国二十九年(1940),苏州评话演员曹仁安自编之《吴越春秋》,便首演于此,达半年之久。民国三十三年(1944),苏

州弹词女演员范雪君在此演出《啼笑因缘》,自从此破专业书场不聘女演员之惯例。为满足听众及演员的要求,经常一天开演4场。年终会书有时20多档同场演出,通宵达旦。此时,各地场东云集,有崭露头角者,便会受各方邀请。该书场经营有方,历久不衰,对培养苏州评话、苏州弹词演员,扩大苏州评话、苏州弹词的影响有着积极作用。场子100平方米,呈长方形,书台两侧有靠椅20把,为女客席;设状元台,置长凳80条,容客300人左右。

弹词演员吴玉荪(1890—1958),说唱弹词《白蛇传》

△ 弹词演员吴玉荪出生,江苏苏州人。字王和,又名崇仁。少小从父吴西庚学说《玉蜻蜓》《白蛇传》《描金凤》,不久即与父拼双档演出。因父突患重病,乃毅然放单档演出。经刻苦磨炼,终因说噱俱佳,名扬书坛,有"《玉蜻蜓》中活佛婆"之称。又因自小喜爱习拳练武,有硬气功,乃于1923年在上海开设崇仁医院,以伤科为主。20世纪40年代任上海精武体育会三分会会长,故评话演员,尤其说《金台传》者,在表演动作上受其教诲者不乏其人。

光绪十七年(1891 辛卯)

是年,弹词演员吴西庚在光裕公所出道。江苏苏州人。幼年爱弄弦管鼓乐,喜唱各类曲调,稍长投师王秋泉学《白蛇传》《玉蜻蜓》,后又向钱幼卿学《描金

弹词演员吴西庚(生卒年不详),清光绪十七年(1891)在光裕公所出道,说唱弹词《白蛇传》

凤》。书艺以《白蛇传》为最佳。他擅说噱，书路清晰，弹唱亦见功夫。语言精练、诙谐。熟悉下层市民生活，所塑造的小人物，如《白蛇传》中王永昌、阿喜等惟妙惟肖，颇能传神。书艺传弟升泉，子玉荪、小松、小石。

△ 弹词演员钟笑侬出生，江苏苏州人。原名鸿孙。祖父钟鸿声、父钟伯亭均为说《水浒》的评话演员。清宣统元年（1909）从师魏钰卿习《珍珠塔》，两年后随父同台越档演出。1911年起于苏州悦来厅始用艺名钟笑侬放单档，从此成名。后又向王绶卿学弹词《十五贯》，并将此书传授于严雪亭。其说唱细腻，用词典雅，所唱"马调"别具一格。

△ 评话演员黄永年在光裕公所出道。江苏苏州人。少时曾学刻字。20岁从单耀祥学《五义图》《绿牡丹》，为单派《绿牡丹》的主要传人。中气充沛，嗓音洪亮，说书清脱飘逸，脚色念白从昆曲，开打动作吸收京剧程式。善口技，曾有一声马嘶引起书场附近马群齐嘶之美谈；擅起脚色，描述五人围攻一人，能表现出五人的不同面风、不同嗓音和不同动作特征。热心光裕公所活动，清光绪二十五年（1899）曾参与发起集资翻造公所头门、戏台。艺传学生蒋声翔等。长子兆麟，说评话《三国》；次子兆熊，说弹词《落金扇》。

弹词演员钟笑侬（1891—1981），说唱弹词《珍珠塔》

评话演员黄永年（1853—1922），清光绪十七年（1891）在光绪公所出道，说评话《绿牡丹》

弹词演员吴小松（1892—1971），说唱弹词《玉蜻蜓》

评话演员叶声扬（1873—1935），清光绪十八年（1892）在光裕公所出道，说评话《英烈》

光绪十八年（1892 壬辰）

是年，紫云轩刊本苏州弹词《玉夔龙》。翌年上海书局出有石印本。

△ 弹词演员谢品泉在光裕公所出道。江苏苏州人。早年从兄谢玉泉学《三笑》，所弹唱之《三笑》词句文雅，有书卷气，对华鸿山、祝枝山等脚色形象有所创造发展，于顾雅庭去世后享有盛名。另曾弹唱《落金扇》《玉蜻蜓》，一度与王子和拼档。传人有侄谢少泉，徒钱幼卿、王耕香等。

△ 弹词演员吴小松出生，江苏苏州人。字祥和，又名崇义。自幼聪颖，5岁时即与孪生兄弟吴小石由人抱上书台，在其父吴西庚开书前对唱简短开篇，传为佳话。后与小石以家传《白蛇传》《描金凤》《玉蜻蜓》等书献艺苏州、上海一带，两人音容酷似，表演风格相近。1909年曾拜师学习京剧，三年后遵父命重返书台，自此说书时将书中脚色对白京剧化，唱开篇时改用扬琴伴奏，形成自己的风格。曾赴北京做短期演出。

△ 评话演员叶声扬在光裕公所出道。江苏苏州人。父叶涌泉为弹词演员，故自幼受评弹艺术熏陶。师从许春祥习评话《英烈》。后享名书坛，年近六十仍能叫座。说书技艺全面，说法灵活，轻松流畅，尤以放噱见长，并善于同听众交流感情，给人以亲切感，故时在书坛有"武状元"之称。在清末至20世纪30年代的光裕社（光裕公所）中有一定地位，是光裕

社成立150周年纪念活动的发起人之一。晚年在苏州宫巷开设袜厂（一说粥店）。有徒顾效声、王季良等十人。

光绪十九年（1893 癸巳）

是年，上海书局石印本长篇苏州弹词《增补绣像玉蜻龙》问世。《玉蜻龙》于清咸丰、同治年间由弹词演员赵湘洲创演，题材来源无考，与《描金凤》合称"龙凤书"。苏州市图书馆藏有刻本《玉蜻龙全传》，苏州戏曲博物馆藏有约五十万字的演出手抄本。

△ 评话演员吴均安出生，祖籍江苏无锡，生于苏州。小名桂生。早年曾继祖业经营面馆、米行等；后因酷爱评话，弃商从艺，拜曹安山为师习《隋唐》。成名后还自编《罗通扫北》《薛仁贵征东》《薛丁山征西》《薛刚闹花灯》等。嗓音宽厚洪亮，说法从容稳健，说表清楚，脚色、手面有独到之处。所起程咬金一脚，借鉴昆曲二面的某些表演手法，憨厚、粗鲁中不乏可爱，其塑造的其他书目中的脚色，如《英烈》中的胡大海、《岳传》中的牛皋等也产生了一定影响。传人有嗣子吴子安、再安，学生季春安、徐春林等。

评话演员吴均安（1893—1948），说评话《隋唐》

△ 苏州弹词演员张步瀛由钱玉卿带领在光裕公所出道。张步瀛除精于琵琶之外，更以喉咙好、丹田劲足而闻名。书坛上流行的"小阳调"，就是他唱响的。这也是一种忽"俞"忽"马"的"自来调"，有时更翻作新声。他还有一绝：一手弹琵琶，一手敲扬琴，同时嘴里唱，目送手挥，丝丝入扣，一字不乱，名为"三响头"。弦子开篇善唱"水底翻"三环调，他先唱一句起个头，中间从弦子上弹出来，和唱的声音一模一样，尾音却又从嘴里唱出，奇幻莫测。道中人和听客称他为"小妖怪"。张步瀛其貌不扬，但五六十岁时上台弹唱，嗓音依然脆俏如少年女子。听客们戏称他为"隔墙西施"。张步瀛书艺传弟步蟾、步青，子寿云、

福云，徒弟唐子如。

△ 上海书局有梦春江著长篇苏州弹词《换空箱》印本。此书另有清光绪十三年（1887）瑞锦楼刊本。

△ 王石泉带领弹词演员朱寄庵加入光裕公所。朱原名姚琴生，祖籍安徽桐城，为清代散文家姚鼐后裔，自其祖父起定居江苏常熟。自幼好学，未经师承即登台说唱《三笑》《双金锭》。后凭自身文学功底，据元王实甫《西厢记》杂剧，自编自演长篇弹词《西厢记》，运用弹词特点，对原著进行改编，时人有"独创《西厢》朱寄庵"之誉，为后世说唱该书目之滥觞。说表精细，以平说为主，表演虽分生旦净丑但不起脚色，唱腔婉约优美、雅俗共赏。书艺传子兰庵、菊庵。太仓汝仲渔欲投其门下未允，遂偷学上演，以艺名何许人活动于书坛，此支后传何可人、黄异庵等。

是年前后，弹词演员王亦泉出生，江苏苏州人，其父为苏州群贤居书场场主。亦泉师从谢少泉习《三笑》，出道后与弟似泉拼档。20世纪20年代中在上海得意楼书场演出，红极一时。30年代初起，刘天韵加入，拼三个档长期演出于上海东方等大型书场和多家电台。其表演继承乃师说表火爆，脚色起足，噱头运用得当的风格。拿手脚色有二刁及祝枝山等，所起祝枝山一脚，用"眯睽眼"，雅而不俗，富有书卷气，属谢派嫡传。王还有变脸绝技，在起脚色时，能一手压头顶，一手托下巴，顷刻间长马脸变成扁平脸，引起哄堂大笑。唱腔在"老书调"的基础上加以变化，旋律较原调更加丰富，韵味醇厚。与弟合作灌有唱片《三笑·唐寅备弄自叹》和《闺楼自叹》等。

弹词演员王亦泉（1893—1940），说唱弹词《三笑》

光绪二十年（1894 甲午）

是年，苏州弹词演员朱耀祥出生，江苏无锡人，原名朱耀奎。自幼随父朱晋卿学古彩戏法及苏滩，定居苏州。16岁拜邱鸿翔为师，习苏州弹词《白蛇传》；19岁又师从赵筱卿，演出《描金凤》和《大红袍》。其父于民国二十五年（1936）去世，朱乃承父业及艺名，将耀奎改为耀祥。20世纪30年代初，小说《啼笑因缘》在报纸连载后不久，他请朱兰庵将小说改编成长篇苏州弹词，后由陆澹庵续编，与赵稼秋拼档首演于上海萝春阁书场。该书目题材新颖，说法滑稽，起脚色时借鉴文明戏，按人物的不同籍贯、身份、年龄和性格，配以各种方言。这些做法在当时书坛上尚属少见，演出效果极佳，《啼笑因缘》从此成为苏州弹词主要书目之一。

弹词演员朱耀祥（1894—1969），说唱弹词《大红袍》

△ 苏州弹词演员唐逢春出生，江苏苏州人。师从王绶卿，习《倭袍》《珍珠塔》。民国十三年（1924）在光裕社出道后，又在上海加入同义社。在与冯子美拼档时成为响档，曾在东方等大型书场及电台播唱。说表老练清脱，听众称其书"耐听"。长期在沪，20世纪30年代末，常莅中小型书场及市郊茶馆演出，60年代初加入上海先锋评弹团。

是年前后，苏州评话和苏州弹词作家、小说家、出版家平襟亚出生，江苏常熟人。名衡，笔名秋翁、网蛛生、襟亚阁主人。原在常熟当小学教师，民国四年（1915）到上海，初为《时事新报》等报刊写稿，民国十五年（1926）撰写长篇小说《人海潮》，民国十六年（1927）创办中央书店。曾为《平报》《福尔摩斯报》等撰文。民国三十年（1941）创办《万象》月刊，在该刊逐期发表《故事新编》和《秋斋笔谈》。中华人民共和国成立后从事苏州弹词创作，曾任上海新评弹作者联谊会主任委员、上海市人民评弹团特约作者。

评话演员汪云峰（1895—1957），说评话《金枪传》

评话演员钟士亮（1870—1922），清光绪二十一年（1895）在光裕公所出道，说评话《岳传》

光绪二十一年（1895 乙未）

是年，评话演员汪云峰出生，江苏苏州人。1909年拜杨鹤鸣为师习《金枪传》《绿牡丹》，1913年起在江浙一带演出。1923年首次进上海，未为听众认可，乃悉心提高书艺。1927年再进上海，在听众中渐有影响。至20世纪30年代，已与石秀峰齐名，为当时说《金枪传》之佼佼者，其间常演出《绿牡丹》。

△ 评话演员钟士亮在光裕公所出道。江苏苏州人。初从朱耀寰学《英烈》，后从陆少山习《岳传》。悉心对《岳传》加工充实，将《英烈》中的一些表现手法融合于《岳传》，并苦练各种手面动作，因而成名。其表演岳飞舞动长枪，虽是虚拟但集精、气、神、美于一体，逼真优美，时有"钟家一条枪"之誉。传人有子钟子亮，徒周亦亮、王再亮等。

△ 评话演员王士庠出生，江苏苏州人。为评话演员王海庠子，女评话演员王小娥（王小虹）胞弟。先随苏滩演员筱桂荪习化装苏滩，后随父亲及姐姐改说《金台传》，仅说"大破文阳观"一段，共四十回。说法火爆，称"飞、叫、跳"；以节奏快捷，吐字清晰的"小走马"为特色；"方口"，每遍说法一致，演出质量稳定。擅起花脸脚色，起书中大闹八仙厅的魏二虎一脚，堪称一绝。后辈中擅说《金台传》的平雄飞私淑其艺。

△ 弹词演员吴升泉在光裕公所出道。

江苏苏州人。幼时随兄吴西庚师从王秋泉,而学艺于西庚,习《白蛇传》《玉蜻蜓》,长期与兄拼档。说书温文儒雅,与西庚之幽默隽永相映成趣。天赋佳嗓,唱"俞调"弹短过门,圆润婉转,感情真挚,别具一格,有"唱状元"之美称,亦有称其唱腔为"吴调"者。晚年与子拼档。56岁时在苏州弹唱《玉蜻蜓》,受申姓后裔仗势指控,被羁押数天,未几郁郁而亡。传人有子吴九香、吴菊香、吴桂香(吴小舫),徒顾如泉、沈春泉等。

△ 弹词女作家周颖芳(?—1895)去世,浙江桐乡人。周颖芳是湖州籍女弹词作家郑贞华之女,嫁与桐乡太仆寺卿严谨为妻。严谨字叔和,官至贵州石阡太守,夫卒,颖芳伴榇回浙,赁居海宁。著有《精忠传》弹词上下两卷共七十三回。关于她写作弹词《精忠传》的状况,民国元年(1912)李枢为《精忠传》撰写的序中有云:"太夫人固巾帼须眉,生平爱慕古名臣,以宋岳忠武为首推,因就世传之《精忠传》说部,辨其讹而求其是,改为弹词若干卷……惟此书之成,自同治戊辰至光绪乙未,二十八年中或作或辍,风雨蓬庐,消遣穷愁几许。不意此书告成之日,即为太夫人仙去之年。"足见周创作之艰辛。《精忠传》后于民国二十年(1931)由商务印书馆出版发行。

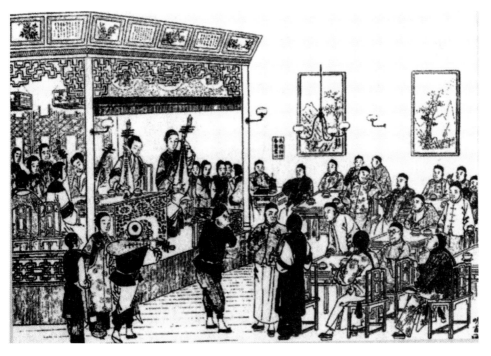

何元俊绘1895年前后的上海四马路品玉楼书场。摘自《点石斋画报》

光绪二十二年（1896 丙申）

是年，苏州弹词演员陆凤翔出生，江苏苏州人。始习医，后为钱庄职员，中年学艺。师从袁幼梅，后改从谢鸿飞，演出苏州弹词《白蛇传》。因常听吴升泉演出，故又能演出《玉蜻蜓》。先入润余社，民国二十八年（1939）拜张云亭为师，转入光裕社。其说以噱见长，有较重江湖气，然擅起下三路脚色，如《白蛇传》中的差役王十干、《玉蜻蜓》中的门公周青等。曾编演《战地莺花录》。传人有子陆筱翔、陆筱韵。

△ 上海书局石印本长篇苏州弹词《玉连环》出版，清人作，作者佚名，沈家珍作序。

△ 苏州弹词演员张福田在光裕公所出道。张福田生于江苏苏州，张鸿涛之孙，自幼从陈子祥习《文武香球》《绣香囊》。由于身材魁梧，浓眉大眼，且学过武功，又膂力过人，说演《文武香球》武书部分颇见功力。擅起脚色，擅用假嗓，唱"小阳调"颇有书卷气。民国初年任光裕社会长。有徒李伯泉、周润泉、周玉泉等十余人。

△ 弹词演员谢少泉在光裕公所出道。江苏苏州人。11岁从叔父谢品泉习《三笑》《玉蜻蜓》《落金扇》，14岁即登台演出。后拜王丽泉为师，以说唱《三笑》享名。书艺借鉴并吸收京剧及昆曲中说白、唱腔、手面、身段，在表现形式上有所创新，并在书目内容上加以发展。起脚色如《三笑》中的唐伯虎、祝枝山、大渡、二刁，均有独到之处，人称"谢派《三笑》"，誉为"书坛状元"。对评话艺术亦颇有见解。黄兆熊的《三国》、韩凤祥的《七侠五义》、钟士亮的《岳传》，均得其指点。传人有夏莲生、王亦泉等。

光绪二十三年（1897 丁酉）

是年，弹词演员王绶卿由其父带领在光裕公所出道。他对外祖父马如飞改编加工的《倭袍》进行再加工，增编了《结案》后的《七夕》《游门》《斩刁》等七回书，不久，艺名大盛，和赵筱卿与钱幼卿并称为清末著名"三卿档"。王绶卿的弹唱在其父"自来调"的基础上根据自己的条件加以发展，注意以四声平仄表达人物喜怒哀乐的感情，形成独具风格的唱腔。常熟文人左畸曾对其书艺作诗称赞："名列三卿第一名，胸无俗韵自超尘。"

△ 苏州弹词演员蒋宾初出生，江苏苏州人。师从王少泉，演出《三笑》《双

金锭》,先后与王畹香、程似寅等拼档。20世纪20年代初进入上海,因其书艺精熟而走红书坛。上海广播事业初创之际,他率先与张少蟾合作,于民国十三年(1924)在外商经营的开洛电台播唱《三笑》,开创电台播唱评弹之先河。此后,由电台播唱的空中书场风靡上海。

△ 苏州弹词演员杨斌奎出生,江苏苏州人,出身于木工家庭。12岁起从师赵筱卿习苏州弹词《描金凤》和《玉蜻龙》(即前段《大红袍》)。满师后先与赵筱卿拼档,后与程鸿奎短期合作,继而放单档。40岁后进上海演出,在犹太富商哈同寓所(即哈同花园)唱长堂会达十余年之久。除演出《描金凤》《大红袍》之外,出于长堂会演出的需要,编唱了《红楼梦》《东周列国志》和《太真传》(后发展为《长生殿》)等书目。之后先与长子杨振雄短期拼档,又与次子杨振言长期拼档,俱受欢迎。

△ 弹词演员周玉泉出生,江苏苏州人。原名天福。16岁师从张福田习《文武香球》。1913年在光裕社出道后放单档演出。1917年到上海演出,即获好评。1928年又师从王子和习《玉蜻蜓》,书艺大进,终成一代名家,与夏荷生、徐云志合称为20世纪30年代最负盛名的"三单档"。1949年后,对《文武香球》《玉蜻蜓》进行整理修改,剔除糟粕,使两部书目的艺术品位大为提高。

△ 弹词演员钱幼卿由光裕公所司年王石泉带领出道。他起小生、小旦、老旦、彩旦、小丑等脚色,形态逼真、传神,能令听众听其声如见其人。他说武书而用"文说"手法,别具特色。其书艺传子玉荪,徒夏荷生等。

光绪二十四年(1898 戊戌)

是年,作家、文学史家郑振铎出生,祖籍福建长乐,生于浙江永嘉(今属温州)。笔名西谛、郭源新等,他重视民间文学和小说、戏曲、曲艺的资料收集和研究。著述丰富,所著《文学大纲》《插图本中国文学史》《中国俗文学史》等作品,以翔实的材料,论证了中国文学的发展历史,有很高的学术价值。

△ 苏州弹词演员赵稼秋出生,江苏苏州人。师从朱耀庭习《双珠凤》。初与朱介生、张少蟾合作,20世纪20年代末起和朱耀祥拼档,始演《大红袍》《四香缘》,后请朱兰庵根据小说《啼笑因缘》改编成同名长篇苏州弹词(前段),后段由陆澹庵续编,首演于上海萝春阁书场。因书目内容反映现实生活,情节跌宕起伏,表演上又吸收了新剧、苏滩和滑稽的表现手法,并运用各地方言,新奇风

弹词演员赵稼秋（1898—1977），说唱弹词《啼笑因缘》

弹词演员王畹香（1899—1990），说唱弹词《三笑》

趣，极受欢迎。随后，朱赵档又陆续编演了《安邦定国志》《满江红》《西太后》《华丽缘》《玉堂春》等十余部长篇。

△ 评话演员朱振扬在光裕公所出道。江苏苏州人。父朱静轩为弹词《落金扇》演员，他因爱好评话而师从许春祥习《英烈》。嗓音洪亮，丹田充沛，说书口齿清晰，说表细腻，规格工整，脚色传神。所起蒋忠、胡大海一类的戆大脚色亦见功夫。曾悉心加工脚本，将师传《英烈》与经马如飞加工的杨玉峰本《英烈》融汇一体，使故事情节更为丰富、紧凑，《英烈》遂有"小《三国》"之称。传人有子朱幼扬，徒蒋一飞、朱耀良、冯翼飞等人。

△ 弹词演员陈雪舫出生，江苏青浦（今属上海）人。原名陈定一。17岁拜朱兼庄为师学《珍珠塔》，又先后与朱咏春拼档弹唱《果报录》，与薛筱卿、魏含英拼档弹唱《珍珠塔》。后与子继舫、徒方明珠拼三个档演出。中华人民共和国成立后，参加上海评弹改进协会，改编演唱《吕布与貂蝉》《林冲》《游龟山》《香罗带》《陈琳与寇珠》《甘露寺》《四进士》等长篇书目。严雪亭所演《四进士》即据其所赠脚本改编。

光绪二十五年（1899 己亥）

春，苏州弹词演员李文彬至上海天外天茶楼演出，颇为轰动。后夫妻离异，遂放单档。

△ 弹词演员王畹香出生，江苏苏州

人。王少泉之子。9岁随父学《三笑》，11岁登台"插边花"唱开篇，12岁与父拼档任下手，17岁放单档演出。一度与师兄周宾贤拼档，充下手；又与莫天鸿拼档，因莫改业评话，遂拆档。20世纪30年代至上海，与蒋宾初拼档演出，受到欢迎。1939年应邀赴香港，是苏州弹词最早在香港的演出者。

△ 苏州弹词演员朱耀庭由朱韫泉带领在光裕公所出道。后他与弟弟朱耀笙拼成双档。兄弟配合默契，演出紧凑热闹。他大小嗓都好，善起脚色，重视表演，善于描绘《双珠凤》中陆九皋、来富、倪卖婆、小秋菊等一类下三路人物，有"活陆九皋""活来富"之誉。人们把朱韫泉父子称为"老朱双档"，朱耀庭弟兄则被称为"新朱双档"。有杨月槎、杨星槎和吴西庚、吴升泉兄弟双档，"朱""杨""吴"在吴语中与"猪""羊""鱼"同音，听客戏称为"大三牲"，和"三卿档""文武状元"齐名。

△ 苏州弹词演员夏荷生出生，浙江嘉善人。幼随伯父夏吟涛学弹词《倭袍》。后投师钱幼卿弹唱《描金凤》《三笑》，但钱未带他在光裕公所出道。夏荷生刻苦钻研弹词艺术，创造了自成一派的表演风格。他说表虽略带浙江口音，但爽朗矫捷，柔中带刚，擅"乡谈"，几能乱真。他嗓音极佳，台风飘逸，起脚色时动作顿挫有力，手、眼、身、法、步协调恰当，

弹词演员朱耀庭（1866—1948），清光绪二十五年（1899）在光裕公所出道，说唱弹词《双珠凤》

弹词演员朱耀笙（1883—1950），说唱弹词《双珠凤》

左起：朱介生、朱耀庭、朱耀笙

弹词演员夏荷生（1899—1946），有"描王"之称，说唱弹词《描金凤》

书中人物均被他表演得栩栩如生。同为小生，他说唱的唐伯虎风流潇洒，徐蕙兰温文淳朴；同为老生，在他口里华鸿山端庄尊严，陈雄刚毅持重；同为贴旦，秋香娴雅温柔，俊巧妩媚轻薄，个性各异。20世纪20年代初，夏荷生因某次苏州会书说《描金凤·俊巧戏主》一回一鸣惊人，成为书坛佳话。后声誉日隆，与王斌泉、陈瑞麟合称"码头三巨头"。

光绪二十六年（1900 庚子）

是年，弹词演员沈俭安出生，江苏苏州人。为擅说《白蛇传》《双珠球》之弹词演员沈友庭之子。丧父后，先随寄兄沈勤安学艺，后投演唱《珍珠塔》的名家朱兼庄门下，再拜擅唱"马调"的魏钰卿为师。出道之初，放单档在江浙各地村镇演唱多年，曾与钟笑侬、朱秋帆等拼档。表演上则向京剧名家周信芳之麒派借鉴艺术技巧，说唱时手势、面风、眼神和语言密切配合，做到口到、眼到、手到、心到，有出神入化之效。提倡说书识世，为熟悉风土人情及掌握各种知识不耻下问，请益所得融入书中，以丰富书情、刻画人物。他和薛筱卿合作，对《珍珠塔》的内容做了改进，在删改原唱本中过多的伦理说教的同时，还增

弹词演员沈俭安（1900—1964），说唱弹词《珍珠塔》

加了大量富有情趣的情节和语言，使该书面目一新，更受欢迎，故沈薛档有"塔王"之称。他们还演过《太真传》《花木兰》等长篇。

△ 苏州评话、苏州弹词演员的行会组织光裕公所司事吴西庚、叶声扬、王绥卿、金桂庭邀请同业诸人在上海祥春园重订章程。

△ 苏州弹词演员俞筱云出生，江苏苏州人。年届三十始学说书，先后拜王子和、张云亭习《白蛇传》及《玉蜻蜓》。1932年入苏州光裕社，长期和其师弟俞筱霞拼档，后改入上海同义社，被誉为该社"文状元"（该社"武状元"是苏州评话演员陆锦铭）。

弹词演员俞筱云（1900—1985），说唱弹词《白蛇传》

△ 上海海左书庄石印《绣像落金扇》弹词本，六卷五十回。苏州戏曲博物馆资料室藏有谢汉庭等于20世纪60年代初记录的手抄本。

△ 常熟县衙差役黄月亭创办湖园书场。最早名"一壶春"，后改名"玉壶春"，最后定名"湖园"，民国初年由其子黄振声经管。振声早逝，继由其母周氏经营，为当时常熟城区规模最大的茶馆书场。外面三个大厅连楼座，整天卖茶，书场设在后面一中式平房内。场内呈正方形，因横梁长，四周柱子都嵌在墙壁之中，显得宽敞，无柱相遮。靠墙设一书台，对面设状元台和一条条长凳。后全部拆除，改为长排靠背椅。听众多时可坐四百余人。20世纪40年代，书场生意盛极一时，专邀声望较高的名家来书场演出，其中有朱耀庭、朱耀笙、杨月槎、杨星槎、杨筱亭、张福田、叶声扬、李文彬、朱少卿、程鸿飞等苏州评弹演员。上演的主要书目为《双珠凤》《珍珠塔》《杨乃武与小白菜》《英烈》《刺马》《岳传》《白蛇传》等。

△ 曲艺理论家陈汝衡出生，江苏扬州人。早年就读于国立东南大学，曾在国立中央大学、暨南大学执教，后任上海戏剧学院讲师、教授。长期从事曲艺史研究，20世纪30年代以文言文撰写有关说书史的专著《说书小史》，50年代在此书基础上写成《说书史话》。

△ 苏州弹词演员王子和由其父带领于光裕公所出道。出道后曾与谢品泉拼档，弹唱《玉蜻蜓》，后又与徒弟周玉泉拼档，甚受听众欢迎。弹唱的《玉蜻蜓》被誉为"翡翠《玉蜻蜓》"。他擅放噱头，往往以冷隽语言逗人发笑，被称为"阴噱"。他喜爱京剧，吸收京剧表演艺术用于弹词表演，起脚色借用京剧程式动作。对胡瞎子、关亡婆等小市民，用生活化的表演方式将脚色起得活灵活现，栩栩如生。唱腔为有个人特色的"俞"夹"马"型的"自来调"。从其学艺者有周玉泉、曹筱英、俞筱云、俞筱霞、谢筱泉等九人。约于20世纪30年代去世。

△ 苏州弹词名票朱颂颐出生。又名祖绥、披藤斋主。任职于上海永丰银行，参加清平社、银联社等评弹票房，擅唱"马调""沈薛调"及"朱（耀祥）调"。20世纪40年代前后，常在电台播唱开篇，又在《弹词画报》《力报》《上海生活》等刊物发表苏州评话、苏州弹词专论及文章。是苏州评弹作者和评论者的组织灵山会的成员。曾编纂《银联开篇集》。

△ 钱塘陈蝶仙所撰《桃花影弹词》由浙江杭州大观报馆铅印成巾箱本出版。

△ 文学家、作家阿英出生，安徽芜湖人。原名钱杏邨，又名钱德富、钱德赋，阿英为笔名，曾用笔名还有魏如晦、张若英、鹰隼等。青年时代曾参加五四运动，新中国成立后曾任天津市文化局长、华北文联主席、全国文联副秘书长等职。一生著述丰富，涉及文学、文艺理论、文艺批评、戏剧、电影文学史、美术史等多方面，又重视俗文学及曲艺资料的搜集、整理和研究工作。

光绪二十七年（1901 辛丑）

是年，苏州弹词演员徐云志出生，江苏苏州人。原名燮贤。出身于店员家庭，少年时即是书迷，常逃学去听"蹩壁书"，并打算从师学艺，但因交不起120元拜师金而没学成。后《三笑》名家夏莲生照顾他，可分两期付清拜师金，才得如愿。起艺名韵芝，后改为云志。云志16岁登台，几经磨炼，终成大家。他擅起《三笑》中的祝枝山、大喤、二刁等丑行脚色。20岁开始在艺术上进行新的探索，尤其对唱腔下过苦功。他早期唱"俞调"和"小阳调"，后从民间小调、戏曲声腔、小贩叫卖声中汲取音乐素材，博采众长，别创新声。他充分发挥自己音域广阔、声调清亮的长处，真假声结合运用，约在20世纪20年代形成了具有独特风格的流派唱腔"徐调"。

△ 弹词演员赵筱卿由张步瀛带领出道，为清末著名"三卿档"之一。筱卿说表刚柔相济，尤擅"乡谈"。起书中丑脚汪宣用徽白，净脚董武昌用山西白，几能乱真，故人们送他"巧嘴小金凤"的雅号。他承祖父昆派表演风格，起十二门脚色样样皆能。弹唱用当时流行于书坛的"自来调"，且别具风格。

△ 文学史家谭正璧出生，江苏嘉定（今属上海）人。字仲圭。曾用笔名谭雯、柽人、赵璧、佩冰等。一生著作甚丰，创作文学史、文学概论、国学概论以及戏曲论著等达百余种，并有小说、散文、戏剧等作品。谭正璧对弹词文学研究极为重视，曾发表弹词小说《落花梦》，之后在其编著文学史、文学概论时，其

中的弹词等说唱作品与小说、戏曲等量齐观。

△ 宜兴沈谦洁创办畅和书场，设200多个座位，书、茶兼营。早年顾客大都是木匠、泥水匠及烧砖瓦的窑户。曾接纳江浙沪各地曲艺演员演出，听众甚多。抗日战争胜利后，书场的营业情况更加见好。中华人民共和国成立后宜兴的曲艺活动频繁，畅和书场成为中心书场，宜兴县评弹团和红星曲艺队常在这里演出。政府组织的各种会演、调演等活动，也都在此举行。

△ 弹词演员薛筱卿出生，江苏苏州人。12岁师从马如飞再传弟子魏钰卿习《珍珠塔》，15岁拼师徒档演出于苏州地区。16岁到沪，放单档演出于大世界、小世界等游艺场，一度与陈雪舫拼档。1924年经评话演员钟子亮撮合，与沈俭安合作，始在上海四美轩书场演出，大获赞赏，后红遍江南。

弹词演员薛筱卿（1901—1980），说唱弹词《珍珠塔》

光绪二十八年（1902 壬寅）

是年，曲艺理论家、教育家赵景深出生，祖籍四川宜宾，生于浙江丽水。字旭初，笔名邹啸。民国七年（1918）就读于安徽芜湖圣雅各中学（由美国圣公会主办）。民国八年（1919）进天津南开中学，在校期间参加五四运动，翌年报考天津棉业专门学校。毕业后，入天津《新民意报》报馆编文学副刊，并组织绿波社，提倡新文学。民国十二年（1923）秋，至湖南长沙岳云中学教书，同年加入文学研究会，不久转入长沙第一师范任教。民国十四年（1925），至上海主编《文学周报》第五、六、七卷，并为《小说月报》撰稿，嗣后在开明书店任编辑。民国十九年（1930）秋改任北新书局编辑，同年主编《现代文学》，又被聘为复旦大学教授。著有《弹词考证》《弹词选》等。

△ 弹词演员杨月槎由其父带领在光裕公所出道。杨月槎与弟合作，丰富了《珍珠塔》的故事内容，创作了原马如飞脚本中没有的《方卿初次见姑娘》（俗称《前见姑》）一段书。杨月槎温文尔雅，擅说表，语言精练，词句文雅，描摹

细腻；偶放噱头，幽默风趣，但不过分，仅博听众莞尔一笑。他还与弟星槎合作，突破《珍珠塔》全部用"马调"的方式，弹唱中加进"俞调"，如《婆媳相会》中一曲"俞调"扣人心弦，书中人物陈方氏、陈廉、陈翠娥、彩苹及众丫头个个都被他们说唱得活灵活现，深受同行推崇，成为清末民初书坛最著名的"三双档"之一。

△ 苏州评话、苏州弹词作家陈灵犀出生，广东潮阳人。曾长期在上海从事报刊编辑工作，主编《社会日报》。1949年5月，他与平襟亚、周行等组织新评弹作者联谊会，撰写评弹作品。1951年在上海市文化局戏改处创作研究室任研究员，11月至刚组建的上海市人民评弹工作团任业务指导，从事评弹创作。

是年前后，苏州弹词作家陈范吾出生，江苏青浦（今属上海）人。其祖父陈莲芳为清代御医，父陈山农设医寓于上海。民国十五年（1926），他继承父业返乡行医，在朱家角镇开设骊珠印刷局，创办《骊珠报》。民国二十五年（1936），根据《新闻报》报道，将山东济南蓬莱县潮水镇发生的"公奸媳妇，杀人灭口"案，编写成长篇苏州弹词《蓬莱烈妇》，分别由严雪亭、蔡筱舫在上海国华等电台播唱，并于民国二十七年（1938）发表于《播音潮》第三辑。作有开篇《孩儿歌》《俗语歌》《深闺泪》等，题材新颖，文辞雅俗共赏。

光绪二十九年（1903 癸卯）

4月30日，中国教育会在上海张园举行拒俄大会，爱国学社、爱国女学、务本女塾等学校及社会人士1200余人参加。大会在蔡元培演说后，由马君武指挥千人同声高唱爱国歌曲，开创了中国近代群众歌咏运动的先例。

是年，苏州弹词演员朱介生出生，江苏苏州人。13岁随父朱耀庭、叔朱耀笙学艺，先后同赵稼秋、张少蟾拼档，说唱《双珠凤》。民国十八年（1929）起同蒋如庭拼档，演出《双金锭》《描金凤》《落金扇》。蒋朱档以配合默契、格调高雅、说噱弹唱演俱佳而红极书坛达十余年。朱擅唱"俞调"，将京剧和昆剧中旦角的唱腔和唱法融入其中，使"俞调"在原有基础上得到发展和提高。其腔在20世纪30年代一度被称为"朱介生调"（也称"蒋朱调"，"蒋"即蒋如庭）。

△ 常熟县衙差役林云涛创建春来书场。位于常熟市寺前街，由其子林耀如经营。书场原名"壶中天"，后改名"仪凤"，取"有凤来仪"之意。清宣统皇帝登基时为避讳，改名"岐凤"，取"凤鸣岐山"之意，民国四年（1915）恢复"仪

凤"。日军入侵常熟时，林耀如惨遭杀害，由林女月琴经营。前面大厅连楼座全天卖茶，书场设在近后门处，为中式平屋，呈长方形，靠墙设一书台，对过状元台，四周为长凳，后改用长排靠背椅并拆除状元台，可容纳300余听众。场内两面有柱子，在柱子间高处系一条藤条，因日场多数为穿长衫文人听众，天热便脱下长衫甩挂在藤条上。书场生意十分兴隆。苏州评弹名家杨莲青、张震伯、冯一飞、周亦亮、李汉臣、王斌泉、张少蟾、赵稼秋等相继来场演出，书目有《包公》《隋唐》《水浒》《岳传》《双珠凤》《双金锭》等。20世纪50年代改为公私合营的专业书场，并多次修建。60年代后期改名为春来书场。至80年代，为常熟市区唯一的书场。

△ 苏州弹词演员李伯康出生，浙江平湖人。出身于贫苦农民家庭。少年即随嗣父李文彬习苏州弹词《双珠凤》，后拼双档充任下手。15岁起改说李文彬自编长篇《杨乃武与小白菜》，父子双档演出。17岁起在浙江一带放单档说书，崭露头角。进入上海演出不久便声誉鹊起。

△ 评话演员、评弹作家潘伯英出生，江苏常熟人。原名根生。中学辍学后曾任家庭教师。1919年师从润余社朱少卿习艺，翌年登台演出。为能进入苏州的书场演出，曾拜光裕社王石军为师。常演书目有《张文祥刺马》《五义图》《彭公案》。20世纪30年代演出《鄂州血》（又名《武昌起义》）《福尔摩斯探案》，并编演《亚森罗平探案》，编写由十余首开篇组成、情节连贯的连续开篇《枪毙阎瑞生》。

评话演员潘伯英（1903—1966），编演《亚森罗平探案》

△ 湖州孙德英的拟弹词作品《金鱼缘》刊行。

光绪三十一年（1905 乙巳）

是年，报刊编辑，苏州评弹作家、评论家姚苏凤出生，江苏苏州人。名庚夔，祖父姚元揆、父姚学洲均为苏州知名文人。毕业于苏州工业专科学校建筑科。民国十一年（1922），作为发起人之一，在苏州成立文化团体星社，并在该社社刊《小说家言》上发表《穷雕刻师》等作品。20世纪20年代末到上海，先后任上海市教育局督学和《晨报》副刊专栏《每日电影》编辑。他酷爱苏州评话、苏州弹词，常在各种报纸上发表书坛评论。

△ 弹词演员陈瑞麟出生，江苏苏州人。学名润生，字玉书。幼入光裕小学读书，7岁随父陈士林学《倭袍》，9岁与父拼档至上海演出，颇受欢迎。19岁在苏州放单档演出。27岁再进上海演出，同时在华东、亚声、中西、友联、东方等十九家电台轮流播唱《倭袍》，时间长达十年，由此成名。

△ 弹词演员顾韵笙出生，江苏苏州人。20岁师从丁荫庭学《落金扇》，一年后放单档演出。1940年后与妹顾竹君拼档。1958年拆档，加入苏州市人民评弹团。先后说唱过《李闯王》《四季飘香》等书目。其说唱以通俗为特点，多噱头。

弹词演员陈瑞麟（1905—1986），说唱弹词《倭袍》

弹词演员陈士林（1880—1960），说唱弹词《倭袍》

光绪三十二年（1906 丙午）

是年，苏州弹词演员杨仁麟出生，江苏苏州人。出身于演员家庭，本名沈继峰，7岁时嗣于舅父杨筱亭而改姓名。8岁开始随嗣父学苏州弹词，习《白蛇传》《双珠球》；9岁上台唱开篇；12岁起与嗣父拼双档，在江苏、浙江一带演出；后进入上海，16岁起放单档说书。在中小码头上辗转十年后终于在上海书坛取得一席之地，30岁就跻身于响档之列，成为说唱《白蛇传》的名家。

弹词演员杨仁麟（1906—1983），说唱弹词《白蛇传》

△ 弹词演员朱耀笙由其兄带领在光裕公所出道。耀笙嗓音清脆，委婉甜润。他素爱昆剧及苏州滩簧，从中吸收某些音乐特点融于弹词"俞调"唱腔中，丰富弹唱艺术。当时有上手弹琵琶、下手打扬琴的唱开篇形式，称为"扬琴开篇"。朱耀笙唱扬琴开篇时则相反，他作为下手仍弹琵琶，其兄为上手打扬琴伴奏，在书坛上一枝独秀。他弹唱的代表作有《双珠凤》中的《焚闺》《来富唱山歌》《霍定金坟吊》等。

△ 光裕公所颁发《光裕公所改良章程》：（一）凡同业而与女档为伍，抑传授女徒，私行经手生意，察出议罚。（二）凡子弟勿犯师长。生意在附近，不得任做，以尽师生之礼，违者议罚。（三）凡同业交涉，须禀明司事，在会公论。谁是谁非，勿得私行殴打，有失斯文，违者议罚。（四）凡登台演唱，或苏地，或他地，宜衬托忠孝，劝人为善。切勿讥诮时事，形容长官，违者议罚。……（十六）凡同业勿得滥收戏法徒弟，勿带滩簧。前途既往不咎，嗣后议罚。王绥卿谨拟暨同业公议同启。

△ 评话演员夏冠如出生，江苏苏州人。师从许继祥习《英烈》，20岁登台演出。书艺吸收蒋一飞的表演风格，嗓音嘹亮，在说、演上发挥特长。为20世纪40年代"码头老虎"之一。

△ 苏州弹词演员吴升泉由其兄带领在光裕公所出道。兄弟二人是清末民初

书坛著名双档之一。民国《吴县志》将他列为"卓然成家"者之一。升泉与兄拼档，充任下手。他台风儒雅，嗓音极好，唱腔委婉圆润，被弹词界誉为"唱将"。所唱曲调为当时流行于书坛的忽"俞"忽"马"的"自来调"。《白蛇传·红楼结亲》有一段难度很大的长唱词，他用轻柔甜软的声音、委婉圆润的唱腔，将白娘娘新婚后的浓情蜜意充分表现出来，深受听众称颂。

△ 绍兴籍人士杨学泉在浙江桐乡县濮院镇庙桥街创办同福园书场。后传给其子杨文奎，1954年再传其孙杨启华。1957年同福园书场与该镇同乐书场合并，更名为濮院书场，归供销社管理。1960年划归到桐乡县文教局，王玉波为经理。1963年归入濮院镇饮食系统。"文革"期间停业。

△ 女革命家秋瑾在浙江湖州南浔执教期间，续写拟弹词作品《精卫石》。

弹词演员姚荫梅（1906—1997），说唱弹词《啼笑因缘》

△ 弹词演员姚荫梅出生，江苏苏州人。父姚寄梅，母也是娥，均为评话演员。曾就读于上海敬业中学。14岁登台，演出评话《金台传》。后因病改学弹词，拜唐芝云为师，学唱《描金凤》，在取得柳逢春的该书唱词后，在江浙乡镇演唱数年。

光绪三十三年（1907 丁未）

△ 光裕公所内开办了裕才初等学校，旨在培养有文化的评弹后人。贫困社员的子弟均可免费入学。会长王绶卿任学校总理，王秋泉任协理，叶声扬、金桂庭、王效松、谢

评话女演员也是娥（约1885—1941），说评话《金台传》

品泉、吴西庚任干事,张福田任会计。许多评弹名家的启蒙教育都出自这所学校,如赵筱卿、钱幼卿、魏钰卿、吴升泉、朱耀庭、朱耀笙、杨月槎、杨星槎等。

△苏州弹词演员刘天韵出生,原籍山东,生于江苏吴江盛泽。11岁拜夏莲生为师习长篇苏州弹词《三笑》,一年未满便以艺名"十龄童"挂牌登台,在江浙一带弹唱。不久随师进入上海,因在游乐场演出,接触多种艺术形式和众多民间演员,学唱各种地方戏曲,揣摩不同风格的表演艺术,所以日后形成了自己独特的艺术风格。17岁起离师独立谋生,在与师叔郁莲卿、潘莲艇、王似泉分别拼档过程中提高书艺、积累脚本。日久,其《三笑》演出本博采众长,令人瞩目。中年曾与唐竹坪、王似泉拼三个档说《三笑》,跻身成为苏州弹词中坚力量的行列。其后又从张梅卿处补学《落金扇》,并与徒弟谢毓菁拼档,艺术地位渐趋稳定。至20世纪40年代后期,在江浙和上海的书场、电台均有一定影响。50年代初,在书戏《小二黑结婚》中反串三仙姑一角颇为成功。后在说新书热潮中将《小二黑结婚》改编为长篇书目。

△苏州弹词演员李仲康出生,浙江海宁硖石人。出身于评弹演员家庭。父李文彬为弹唱《杨乃武与小白菜》的名家。15岁从父学艺,习弹词《杨乃武与小白菜》。艺成后为避开与兄李伯康在沪演唱书目相同,从不进上海演出。数十年间,李仲康对该书的故事情节、人物均做了丰富和发展,时代气息较浓。李仲康说书开始是放单档,曾唱过"老俞调",因此调无法一曲多用,遂采用"自来调",并在此基础上逐步形成有特色的"李仲康调"。此调弹唱时声音清脆洪亮,高亢有力,咬字准确,节奏较快,腔不长而委婉,爽朗动听,即使一句拖腔也韵味浓厚。后与儿子李子红拼双档演出,子红弹奏琵琶风格独特,更增添了"李仲康调"的特色和韵味。

△评弹作家周行出生,江苏无锡人。字炳年,号无碍,笔名江子扬等。早年受新文化运动影响,常有散文、小说等作品发表,并对金石、书法、音乐、戏曲等均有涉猎。1949年后在上海人民广播电台任戏曲编辑,曾组织录制大量优秀评弹节目,使一批珍贵艺术资料得以保存。他与平襟亚、陈灵犀等共同提倡及从事新评弹创作,是当时新评弹作者联谊会的主要组织者和发起人之一,为推动评弹艺术的改革与创新做了大量工作。由他创作编写的弹词作品,如长篇《红娘子》《凤凰传》《华尔洋枪队》,书戏《三雄惩美记》《众星拱月》《兄妹除奸记》《自新立功》,开篇《王贵与李香香》《文天祥》《光荣人家》《杏花村》等,既有文人创

作的严谨,又符合说唱要求,具一定的艺术情趣,较有影响。所撰《我写新评弹》等文,从指导思想、方法技巧等方面,对新评弹创作进行了理论上的探讨。

△ 弹词演员张云亭在光裕公所出道。江苏苏州人。王秋泉次子,原名王子畦,因入赘张姓而改名。其艺术活动在清末至20世纪40年代。幼从父学《玉蜻蜓》《白蛇传》,后与父拼档,任下手。父死后与兄王子和拼档。及兄死,放单档演出。经长期艺术实践,并注意观察日常生活,逐渐形成"活口"说书,除官白、唱篇、书路固定外,能视不同听众自如变动书情及说法。擅阴噱,以"小卖"取胜。还曾说唱《双珠球》《落金扇》《青蛇传》《玉蜻蜓》(后段)等书。有徒蒋月泉、钟月樵、冯筱庆等。

弹词演员张云亭(生卒年不详),光绪三十三年(1907)在光裕公所出道,说唱弹词《玉蜻蜓》

光绪三十四年(1908 戊申)

是年,弹词演员李文彬购得以晚清公案杨乃武与小白菜案为题材的唱本《奇冤录》,自编成弹词演唱,经同道相助润色,《奇冤录》(后改名《杨乃武与小白菜》)一书备受欢迎。该书后为弹词主要书目之一,对评弹发展影响深远。李技艺精湛,据《清稗类钞》记述,其说书"映带周密,不脱不离","非略解文义者不办",其"弦索之圆熟"更与当时光裕社名家吴升泉比肩。传人有子李伯康、李仲康。

△ 苏州评弹作家、评论家张健帆出

弹词演员李文彬(1874—1929),长篇弹词《杨乃武与小白菜》创始人

生。笔名横云阁主、横云等,从事会计工作。听书甚多,20世纪三四十年代,在《申报》《锡报》《力报》《铁报》《大光明报》《书坛报》《弹词画报》等报刊上开辟《评话人物志》《弹词人物志》《书坛掌故》《南词摘艳录》等专栏,并写报道和书评数以千计。又于30年代末,在《小说日报》上连载其所编长篇苏州弹词《香扇坠》,共十五回,由徐雪月在电台播唱。另作有大量开篇,为当时苏州评话、苏州弹词作者组织灵山会主干,数十年致力于普及苏州评话、苏州弹词艺术。1962年写有开篇《蔡文姬胡笳十八拍》等作品。

△ 弹词演员魏钰卿在浙江嘉兴演出时,另一书场擅说《水浒》的评话演员钟伯亭仰慕其名,让儿子鸿孙(后改名笑侬)拜魏钰卿为师学艺。钟的亡兄钟伯泉是马如飞的爱徒,家中藏有《珍珠塔》脚本,钟伯亭遂以《珍珠塔》中《二进花园》至《打三不孝》的一段脚本作为见面礼奉赠。后来魏氏到上海献艺,便誉满申江,成为20世纪20年代评弹界的大响档。有"书坛文状元"之称。

△ 上海建成最早的游艺场所大罗天。接着有楼外楼、新世界、天外天、大世界、小世界、神仙世界、花花世界等,前后共有二十余家。每家游艺场至少设有一副书场。大世界内有七副场子演过苏州评话、苏州弹词,不少游艺场经常是两三个场子同时演出苏州评话、苏州弹词。这类书场的出现使听众人数大幅度增加。同时,在这类书场演出也提高了演员的艺术水平。

△ 弹词演员王绶章在光裕公所出道。江苏苏州人。王石泉之子。从义兄绶卿习家传《倭袍》,深得真传。及绶卿去世,绶章遂承继其艺术地位,20世纪二三十年代名传书坛。绶章说表老练简洁,手面灵活,脚色、弹唱亦属上乘。有徒吴耀庭、钱锦章等。

△ 评话演员张鸿声出生,江苏苏州人。原姓耿,从养父张瑞卿姓。养父母在苏州阊门外开设汇泉楼书场,故其自幼聆遍名家演出。14岁拜蒋一飞为师,习《英

弹词演员王绶章(生卒年不详),清光绪三十四年(1908)在光裕公所出道,说唱弹词《倭袍》

评话演员张鸿声（1908—1990），说评话《英烈》

烈》。18岁进上海，在虹口区耀华书场及大世界游乐场为杨莲青、王效松代书，未能立足。21岁出道后，在苏州、常熟、无锡等地演出。1935年中秋再进上海，与叶声扬、杨莲青、许继祥、王士庠、陆锦铭等评话名家敌档，因其书路快、说法新、脚色好而获听众赞赏，得"飞机英烈"之誉，自此走红书坛。

光绪年间

无锡最早的书场之一迎园书场开办。20世纪20年代开始由毛子傻（外号毛和尚）经营，位于无锡市区青果巷内。该场听众欣赏水平较高，多邀请评弹名家、响档演出，故有"百灵台"之称。评话名家陈浩然带病在该场演出《济公》时，逝于场内。书场为中式楼房，底层为书场，楼上为演员宿舍和住宅。场子狭长，设有状元台，长凳座位，可容350人。

清宣统年间
（1909—1911）

宣统元年（1909 己酉）

清光绪皇帝与慈禧太后相继故去，全国娱乐场所一律停止营业。

弹词演员张鉴庭（1909—1984），说唱弹词《十美图》《顾鼎臣》

是年，弹词演员张鉴庭出生，江苏无锡人。9岁随演唱宣卷的舅父在家乡农村地区演出。12岁在杭州加入鸿庆堂绍兴大班，同年登台，在《打銮驾》《断太后》等剧中饰包公，艺名小麟童。14岁在杭州大世界演出绍剧，同时和著名滑稽演员杜宝林合演《火烧豆腐店》等说唱段子。16岁进髦儿戏班，学老旦和丑角。17岁在浙江湖州桑林镇拜弹词演员朱咏春为师。从1928年起，即和其弟张鉴邦合作，演唱《珍珠塔》和《倭袍》中的选段。后依据长篇小说为蓝本，自编长篇弹词《十美图》，又将宣卷本《一餐饭》改编成长篇弹词《顾鼎臣》，在江浙村镇演出。

△ 位于上海邑庙九曲桥南首的苏州评话和苏州弹词演出场所四美轩书场开张。经营人外号"袁世凯"，扬州籍人。四美轩移用扬州著名酱菜店名"四美"为场名，设备较清代开设之各书场为好，故在苏州评话、苏州弹词界有"老书场中的新书场"之称。其经营特色为延聘在码头上已具名声，而沪上尚不熟悉的演员演出，曾为书坛推出不少响档，如20世纪20年代初，苏州弹词演员沈俭安、薛筱卿便是在此首次合作演出，轰动一时，自此蜚声书坛。固定听客多为附近商店职工、店主与居民，有很高的鉴赏水平，所作评议对一般听众及书场经营人均具影响，为邑庙内重要书场之一。场处二楼，100多平方米，为狭长形"扁担场子"。状元台边置长凳，两侧设靠椅数十

座,共150座。30年代中期毁于火灾。

△弹词演员沈友庭(？—1909)去世,江苏苏州人。其艺术活动时期在清同治、光绪年间。师从王秋泉习《白蛇传》《双珠球》。曾对《双珠球》进行加工,使脚本内容得以丰富、完整。沈热心公益,曾任光裕公所司年。传人有子沈勤安,徒杨筱亭、王月春等。

宣统二年(1910 庚戌)

是年,苏州弹词演员朱兰庵出道。朱兰庵的《西厢记》虽由家传,但词句皆是新编,有不少佳句。由于此书曲词雅驯,颇受知识阶层听众欢迎,故朱被人誉为"苏州弹词梅兰芳"。他对评弹的贡献,主要在创作方面,曾编演过弹词《空谷兰》《荆钗记》《巧姻缘》。自20世纪20年代初起,与弟菊庵拼档演出苏州弹词《西厢记》,长期演出于上海大世界游艺场及东方书场。其台风大度豪放,具阳刚之气;语言丰富生动,叙事咏物往往旁征博引,尤擅将古人与书中脚色做对比,使《西厢记·游殿》一段可演两个月。20世纪30年代初,曾应朱耀祥之请,帮助编成《啼笑因缘》(前部)。他曾为书票涨价问题带头罢演,为评弹演员争取利益。生前未婚,亦未收徒,其书艺失传。

△弹词演员秦纪文出生,浙江平湖人。原名震球。少时喜爱弹词,自学说唱。数年后将清代陈端生、梁德绳所作国音弹词本《再生缘》改编为苏州弹词脚本,并登台演出。20岁师从李伯泉习《文武香球》,并与师拼档一年,后即以单档说唱《再生缘》,渐享誉书坛。说唱的其他长篇尚有《啼笑因缘》《范蠡与西施》《红梅阁》《情探》《聊斋志异》等。

△弹词演员夏莲生在光裕公所出道。江苏苏州人。师从谢少泉习《三笑》,继承谢派《三笑》艺术特点,以噱头和起祝枝山、大嚤、二刁等脚色见长。曾与其子筱莲拼档,为20世纪初至20年代响档。筱莲早殇,故其一度与徒刘天韵拼档,至上海、天津等地演出。约卒于30年代。有徒徐云志、刘天韵等。

是年前后(一说创立于清光绪末年),苏州弹词演员谢少泉、沈莲舫、凌云祥、凌幼祥,苏州评话演员程鸿飞、朱少卿、严焕祥、郭少梅等,共组上海第一个苏州评话、苏州弹词演员的行会组织润余社,凌云祥任会长。社址在上海南市木梳弄。其早期成员大多是从苏州光裕公所中退出的中年演员,如凌云祥、谢少泉、沈莲舫等,以及部分"外道"(非光裕公所成员),如郭少梅、李文彬、程鸿

飞、朱少卿等。

宣统三年（1911 辛亥）

是年，为庆祝辛亥革命胜利，在苏州弹词演员朱耀庭的倡议下，由苏州评话、苏州弹词演员串演书戏，演出《描金凤》中一段，朱耀庭饰演钱笃笤一角。这种由苏州评话、苏州弹词演员饰演脚色，演唱书调的戏曲表演形式被称为"书戏"，长期流行于评弹界，朱耀庭是创始人之一。

△ 评话演员虞文伯出生，江苏苏州人。虞原为银楼学徒，因喜爱评话，从李汉臣习《济公传》《封神榜》。1936年首次进上海，莅四美轩，一鸣惊人。道中称其嗓音为八大歌音之首位——子音，极为动听，且气出丹田，送音极远，字字清晰。起济公一脚，双眼斗鸡，似闭似睁；面颊抖颤，浑身牵动，佯狂之态，不类凡俗。说到济公济世度人，总有不少衬托，运用新名词针砭世俗，诙谐百出。书路熟极而流，时人评其书艺"如草书恣意驰骋，寓庄于谐"。造型和表演夸张诙谐，有"滑稽济公"之称。《济公斗蟋蟀》《嫖兰花院》《盗鼠》等均为其擅演回目。

△ 苏州市中心太监弄内的老意和书场初名为"老义和"，由苏州巨富天官坊陆冠尊接办，改名为"吴苑深处"，简称"吴苑"，是前后两进的茶楼书场。其中厅堂及楼座为茶室，书场设在第二进左侧楼下，400余座，一侧设女宾席（当时男女听众不能混坐）。书场三面装低栏杆，两侧各有三级小扶梯供演员上下，甚为精致。状元台两边为长凳，另设部分靠背座椅，为有身份听客专座。此书场地处闹市，场地宽敞，设备较好，专请名家响档。绅商名流多来此听书，被称为苏州数十家茶馆书场之"正梁"。

△ 评话演员韩凤祥将小说《七侠五义》改编为苏州评话搬上书坛，听众反映良好。韩凤祥早年师从黄永年，习《宏碧缘》《五义图》。韩身材修长，手足轻捷且生性机敏，状书中盗侠以毕肖见胜，颇得其师精髓，有"短打书奇才"之誉。后以演《七侠五义》为主。因其个性爽直，同道皆愿与之交好，传人有徒沈儒章、田怡长，侄韩士良。韩士良得其脚本。

△ 评话演员顾宏伯出生，江苏昆山人。本名鹏。曾就读于苏州公学。15岁师从杨莲青习评话《包公》，次年登台，在上海中小型书场代书，后在苏沪城镇演出。23岁在苏州凤园、壶中天等书场演出，崭露头角。抵沪后演出于沧洲、东方等大型书场及各电台，红极一时。曾拜黄兆麟为师习"前《三国》"，台风大度，

手面规范，善将京剧各行当的表演程式融入其演出中，故所起脚色身份鲜明、个性突出。对所起包公脚色，开相改传统的黑面为深紫色，音调改"铜锤"为老生；性格既庄严肃穆，又风趣幽默，形象丰满，别具风格，有"活包公"之誉。

清末，江苏苏州葑门横街中段开办椿沁园书场。由顾氏创办，传至顾荣庭（外号小和尚），经营有方。该书场对演员服务周到，故许多评弹名家、响档都愿前往演出。由于听众对象日场以农民为主，夜场以横街店员居多，故书场一般为中午12点半开日场，晚6点半开夜场。曾与龙园、大观园、四海楼联台，演员在四家书场环演。该场原来仅有两开间门面，外面是熟水铺兼茶馆，后搬到隔壁，场地稍大，可坐200人。自顾荣庭经营后，扩大了书场面积，可容300余人，并将长凳改为长排靠背椅。

《妇女听书之自由》，反映了清末妇女进书场听书的情形。摘自《点石斋画报》

第三部分
评弹艺术民国篇

民国元年
（1912 壬子）

1月1日，孙中山于南京就任中华民国临时大总统，宣告中华民国成立。

1月2日，中华民国临时政府电告各省，改用阳历。

2月，潘月樵、夏月珊等发起建立上海伶界联合会，经临时大总统孙中山的批准于3月成立。

7月13日，为表彰上海新舞台诸演员编演新剧提倡革命，孙中山亲笔书写"警世钟"三个大字的幕帐一幅，由李福田、许自由、吴再汉、李渭滨代表送往新舞台，并派军队一路奏乐送过十六铺桥到新舞台。代表将幕帐挂到舞台上，在座观剧者同声高呼"现代万岁！"

11月9日，戏曲专业报纸《图画剧报》创刊于上海。日出八开单面印刷两张，民国二年（1913）报式改为四开四版。分"剧评""图画"两部。由于该报格式新颖、图文并茂，所以出刊后风行一时。后该报调整栏目，设有《捷报》《文苑》《粉墨胆》《八面观》《指南针》《杂著余话》等栏目，每期各版中央均插名伶舞台绘画一幅介绍新剧，且配上相关评论文字。此后因销路下跌于民国六年（1917）停刊。

12月23日，上海伶界联合会举行职员大会。会长夏月珊讲话，拟用民国纪元二年元日，作为上海伶界之纪念日。

12月26日，上海大舞台举行两周年纪念大会。林步青、范少山在会上演唱滩簧时，中华国货维持会某职员递上名片一张，林步青即改唱"维持国货"滩簧，

台下掌声如雷。

是年，苏州评弹行会组织光裕公所改称"光裕社"，并将司事制改为会长制，第一任会长王绶卿，副会长王效松。社中设会计、干事等职务分理各项事务。所有任职者均为兼职，不取报酬。清乾隆、嘉庆年间评弹四大名家（习称"前四家"）均为公所成员；清同治、光绪年间评弹界又出了四大名家（习称"后四家"）马如飞、姚士章、赵湘洲、王石泉，亦均是社员。

△ 常州附近各县滩簧演员七八十人，于常州西门外菜场聚会一天，称"老郎会"。会上追溯滩簧历史和演员历代师承，并予记载。

△ 评话演员顾又良出生，江苏苏州人。师从唐再良习《三国》。20世纪30年代末至上海，因嗓子好、脚色佳、书路清而崭露头角。1938年后因病息影。50年代初与陆耀良拼档任下手，开讲《将相和》，受到欢迎。1954年在上海人民广播电台播说《三国·当阳道》，较有影响。1962年加入上海长征评弹团，任团长。拿手书还有《火烧赤壁》等，起周瑜脚色英武潇洒，有"活周瑜"之称。

是年前后，评话演员蒋一飞至上海，先演出于城隍庙各书场，后长期在市区各大书场演出，并定居于上海，还与人合作开设雅庐书场。说法劲健火爆，堪称正宗。体格壮实魁梧，起大将脚色颇具气魄，尤起胡大海一脚，表现种种憨态，自然传神。

清末民初，苏州老阊门外上塘街南侧一弄内开办汇泉楼书场，业主外号"小脚老三"（张鸿声之母）。汇泉楼书场为20世纪20年代苏州石路一带较有名望的书场，与集贤楼书场仅一墙之隔，以评话演出为主。许多名家曾先后在该场演出。听众以商店店员、船帮和附近市民为主。该场前厅全天卖茶，里厅设书场。中式平屋，木制书台，设有状元台，长凳座位，可容300人。

民国二年
（1913 癸丑）

1月1日，上海伶界联合会在新落成的会所城内九亩地举行正式成立大会，各团体、各商团以及各分会到场祝贺，并赠送颂词联帐等。

10月21日，江苏武进县知事钟兴发布禁演滩簧令。禁令发布后二十天，升西乡七都三图贝庄村邀请滩簧演员演出，连演六七天。

11月，戏曲期刊《歌场新月》创刊于上海。歌场新月社编辑，民友社发行，王笠民主编。月刊，十六开本。万柳红鹃馆主写发刊词，毛凤和、恽铁樵等人写祝词。分设《名伶小影》《话雨楼剧谈》《伶人事略》《梨园琐志》《论说》《文艺》《剧谈》等栏目。

是年，弹词演员黄异庵出生，江苏太仓人。原名黄易安，字冠群，又字怡庵。幼年就读私塾，曾从刘介玉（艺名天台山农）学金石、书法。11岁在上海大世界游乐场卖字时爱上评弹艺术，成为票友。后返太仓入中学读书。因爱评弹，遂再三向其父提出学艺要求，适王耕香至太仓演出，便拜王为师习《三笑》。一年后离师演出，卖座不佳。黄自知《三笑》不合自己个性，遂改说《西厢记》。然因未有师传，按光裕社行规不能演出，故再拜润余社谢鸿飞为师，并入润余社，改艺名为异庵。后编演《聊斋》《屈原》《李闯王》等书目。

△ 浙江绍兴布业会馆主持人陶荫轩在绍兴筹建有转台的营业性戏院觉民舞台。

△ 清朝武举虎老三在南京夫子庙市隐园建书场，是已知南京第一个商业性曲艺专营书场。

△ 上海文元书局石印本《绘图孝义真迹珠塔缘》，署长洲沧海钓徒马如飞吉卿甫著。《珍珠塔》是苏州弹词最著名的传统书目之一。今知最早演唱此书目的是清咸丰年间演员马春帆。

△ 黄楚九在新新舞台屋顶创办上海第一家游戏场楼外楼，开游戏场附设书场风气之先，为曲艺增加了新的演出场地。

△ 苏州弹词演员严雪亭出生，江苏苏州人。11岁时进银匠铺当学徒，听苏州弹词名家徐云志说书从而对弹词产生浓厚兴趣，14岁正式拜师，学说长篇苏州弹词《三笑》。初学"俞（秀山）调"，后改习"马（如飞）调""陈（遇乾）调"和"徐（云志）调"，由于他勤奋学艺，不到一年就能代师说书或唱小堂会，不久便单独演出于江浙一带的城镇和乡村。此后，他在江浙书坛上逐渐有所影响，并在"徐调"的基础上根据自己的嗓音特点，借鉴吸收"小阳调"，发展成别具一格的"严调"唱腔。

△ 评话演员叶声翔在光裕社出道。祖籍江苏南京，迁居苏州。幼年拜金桂庭为师，习《金台传》。叶声翔原姓易，某次因书场老板误以为声翔乃叶声扬之弟，悬牌为叶声翔，从此在演出中易姓。《金台传》为短打书，有多次打擂。他为提高书艺，随戴姓拳师习武，在码头上演出，亦注意观察卖武人之拳术，遂掌握

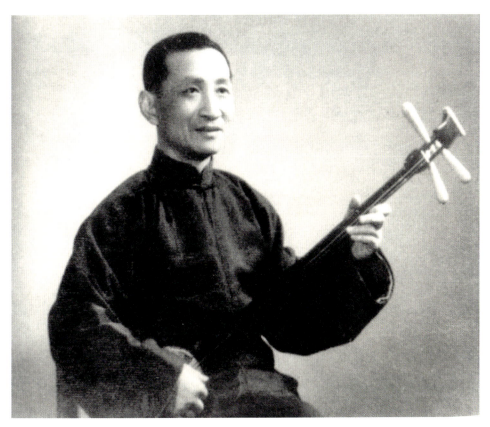

弹词演员严雪亭（1913—1983），说唱弹词《三笑》

武术；又从京剧艺术中吸收武生台步、亮相、身段、开打功架等，糅合武术，形成独特风格。如说《金台打石猴》时，口念拳赋，表演猴拳，还能在坐椅上翻筋斗。传人有子严振翔，徒翟振扬、何幼良、高一鸣等人。

民国三年
（1914 甲寅）

8月1日，江苏《武进报》始辟《剧谭》副刊，以评论京剧为主，为江苏报纸最早的戏剧专栏，撰稿人有张肖伧、余信芳、张颠等。

11月，戏剧期刊《剧场月报》创刊于上海。月刊，三十二开本。分设《艺苑》《词林》《剧谈》《脚本》《小说》等栏目。刊登新旧剧代表人物的介绍和剧照，以及新旧剧剧本和评论。

是年，温州林敬之在城区三官殿巷建造营业性戏院——温州剧院。

△滨海工鼓锣演员钱成顺（盲人）据民国二年（1913）正月初一东坎镇民众怒砸公安局事，演唱曲目《东坎传》，庞光吾编词。

△弹词演员朱耀祥由师父赵筱卿带领于光裕社出道。先后与张少蟾、赵稼秋拼档弹唱《双珠凤》《四香缘》等书目。在多年说唱过程中，他改变弹词唱腔，在"沈薛调"及"自来调"的基础上创造了自己的流派唱腔"祥调"。此调节奏明快，旋律下行，有类似"马调"的拖腔，显得活泼轻松，独具韵味。

△苏州城区汤家巷北段开办茂园书场。沈再兴（沈大头）创办。20世纪40年代中期，由刘姓接办，改名"梅园"。许多名家、响档先后在该场演出，在市区有一定影响。夏荷生第一次抵苏做会书引起轰动后，年档在该场演唱，场场客满，有时只能移至另一大厅演出，听客达400余人，为当时所少见。听众多为有社会名望的人士，另外还有商店店员等。该场为中式平屋，分内外两厅，外厅全天卖茶，内厅早上卖茶，下午、晚上演唱评弹。场子呈长方形，书台精致，有朱红漆栏杆，前置四盏灯，两侧各有五级扶梯通到台上。书台右侧设有女宾席，一度还用栏杆与男听众席分开。设有状元台，两边是双座位的靠背椅，可容300余人。左面靠天井搭一凉棚，可供不买筹的听站书者听书。

民国初年，上海豫园茶楼背面辟为专业书场。初为茶馆书场，上午是商贾品茗交易之所，下午和晚上演唱评弹。相传晚清"后四家"都曾到此献艺。因听众鉴赏水准高，故来沪之评弹演员均以到此演唱为荣。1936年，弹词名家夏荷生来沪复档莅此，听众蜂拥，200席场子挤了足足有400余人。

民国四年
（1915 乙卯）

2月20日，江苏苏州警察厅颁发《关于光裕社外说书人不准于茶室内搭台说书布告》：为示谕事，据民人王祖仁、王菊村等禀称，窃光裕公所之设立，在清乾嘉之际，说书为业，历经苏州府、长洲县层积立案……本社取缔规则，无非演讲忠孝节义故事，既崇风化，且为学校经费所出，不卖女客，不唱淫词。如有社中人违犯规则，本社负完全责任，立即驱逐不贷……凡社外说书人等均不准于茶室内搭台说书，以昭社内外之区别。并求通饬各区随时保护，以安营业而重学

款。至为德便等情，当饬区查复前来，除批示外，合行示谕说书人等知悉。自示之后，毋得故违。如有前项情事，准其禀究，切切特示。厅长孙翙。

8月4日，地处今上海南京路、西藏路西南转角的新世界游艺场开张。由黄楚九、经润三创办。当时其主体建筑为塔形六层楼房，两侧有阶梯形辅助建筑。场内有多处演出曲艺的场厅。正如开张之日的广告中所述：滩簧戏法皆齐备，南腔北调动人听，说书评话多佳妙，五光十色无穷尽。三楼书场阵容：郑少赓、周珊山的苏滩，王绶卿、谢少泉、谢品泉的苏州弹词，曹少堂、史鉴涵的文明宣卷，李品一的说唱等。

9月6日，戏曲研究机构通俗教育研究会戏曲股在北京成立，戏曲股主任为黄中恺。戏曲股掌管新旧戏曲调查、排演、改良，市场出售的词曲唱本的调查、搜集，戏曲及评书审核，戏曲研究书籍的撰译，活动影片、幻灯影片、留声机片的调查等五类事项。

是年，苏州弹词演员凌文君出生，安徽歙县人。其祖父凌大伯为一代名医，移居苏州。18岁师从朱琴香习《描金凤》《双金锭》。民国二十八年（1939）到上海，莅湖园书场，获好评。因其嗓音铿锵，有"江南小铁嗓"之誉。此后长期以单档演出于上海各大中型书场及电台。20世纪50年代初，与徒张如君拼师徒档，合作编演长篇苏州弹词《金陵杀马》，后与长女文燕长期合作。

△ 弹词作家包醒独与上海同人创办《小说新报》。任校订、编辑等职。其间著有长篇弹词《鸦凤缘》《芙蓉泪》《林婉娘》等，《芙蓉泪》发表于上海《小说新报》第四期。

△ 邗江锄月山人撰写的话本《八窍珠六义图》由上海育文书局石印出版。

△ 苏州评话和苏州弹词的专业演出场所大华书场开业。位于上海马当路25号。民国二十五年（1936），犹太人利维（Livo）租赁该场后，将其开设于虹口的大华舞厅迁此，改名维纳斯（Venus）舞厅。民国三十年（1941）底，日军进入租界，利维被关入集中营，由袁世航代理，将场子转租给俞国华、陈惠昌，复名大华舞厅。此后，日演苏州评话和苏州弹词，夜设舞会。

△ 评话演员陈浩然出生，浙江宁波人。1930年投师贾啸峰，学说《济公传》《七侠五义》。17岁登台演出，23岁再拜张震伯为师。常观摩各种戏剧，以丰富评话艺术。1943年在上海演出时成名。嗣后又问业于徐剑衡，加工《七侠五义》。说书精力充沛，口齿清晰，擅用方言。起济公脚色用小嗓，人称"小济公"。手

面动作形象逼真,学堂倌喊菜声、演小猴挑水等艺技,亦为人称道。有女红霞,红霞师从徐雪月,演唱弹词《三笑》。

△ 弹词演员倪萍倩出生,江苏苏州人。早年就读于吴县乡村师范,19岁师从钟笑侬习《珍珠塔》,次年即与庞学卿拼档演出。曾受沈俭安指导,故在演唱风格上,既有钟笑侬擅长说表的特色,又具沈俭安唱演并重的特长,所演《捉假方卿》《婆媳相会》等回目颇有影响,20世纪30年代至40年代在江沪一带演出,时有"小沈薛"之美称。50年代初还先后演唱过《宝莲灯》《孔雀东南飞》《琵琶记》等长篇。

民国五年
（1916 丙辰）

1月1日,评话艺人何云飞在常熟湖园书场说《水浒》。自元旦开书,直到五月才剪书。该场原定的改建工程,不得不延期至剪书后才动工。左畸在《书场杂录》中有诗评论:"一部书终百廿天,梁山故事说完全。剪书谢客先生去,不愧人称何半年。"

6月24日,长春警察局明令禁演夜戏。

6月28日,天津社会教育办事处附设的天然戏演习所,召开新剧《打狗劝夫》评论大会,以家政研究会会员为评论员,征求意见,进行修改。

6月,《通俗教育研究会第一次报告书》出版,该书记载了近期戏曲改良、奖励情况。

是年,通俗教育研究会提出改良戏剧宜先从四端入手:禁止旧戏之有害者、奖励一日戏之有益者、编制新戏、筹设童伶识字学校,得到"改良戏剧办法尚属妥恰,仰即照所议切实进行"的批复。

△ 通俗教育研究会戏曲股呈请教育部,谕令各园将排演剧目先期报送,以备随时按月抽查。

△ 游乐场报纸《新世界》创刊,上海新世界游乐场出版发行。四开四版,日刊,为上海最早的游乐场报纸。约于民国十六年(1927)3月停刊。

△ 常熟评弹演员十多人,在常熟石梅天香阁成立行会组织萃和社。

△ 苏州光裕社呈文江苏省警察厅,重申不许非光裕社演员在苏州市内用高台

演出。

△ 弹词女演员醉疑仙出生，江苏苏州人。原名金钰珍、金纫秋。14岁从兄醉霓裳（金筱舫）学艺，拼双档说唱《双珠凤》。先在浙江嘉兴、南浔等地演出，一年后至上海，逐渐走红，在

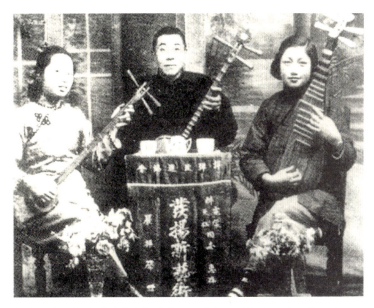

新中国成立初期"醉家班"演出照，左起：醉疑仙、醉霓裳、醉天仙

20世纪30年代颇具影响。先后同陈莲卿、祁莲芳、黄兆熊等拼档弹唱《小金钱》《落金扇》等，后辍唱10余年。于50年代初复出，1960年加入苏州火箭评弹团，后该团并入苏州市人民评弹团，还演唱过新书《千万不要忘记》等。其说表口齿清晰，弹唱学朱介生，颇具功力。

1916年的上海福州路，酒楼、茶馆、戏馆、书场林立

△ 评弹演员行会组织同义社（又名春申同义社）成立于上海，会址设于广东路品芳茶楼，会长周宾贤（王少泉之徒）。该社无严格社规，入社无须介绍人，凡符合三个条件者即可：曾正式拜评弹演员为师；有演出能力，并能说一部以上长篇；到品芳茶楼饮茶连满三天。成立初期，成员多为从光裕社和润余社退出的青年演员。多时达三十余人，少时仅十余人。演员多数技艺不高，但也有突出者。如擅唱《白蛇传》《玉蜻蜓》，有该社"文状元"之称的弹词演员俞筱云、俞筱霞；擅说《封神榜》，有该社"武状元"之称的评话演员陆锦铭等。该社成员常演出于上海郊县各书场。20世纪40年代并入上海市评话弹词研究会。

△ 弹词演员邢瑞庭出生，江苏苏州人。15岁拜徐云志为师习《三笑》，翌年即在上海的电台播唱开篇及《三笑》，不久放单档登台演出。之后在多家电台播唱，除开篇外，还播唱据顾道明《哀鹣记》改编的《钗头凤》。20世纪50年代初起，先后与赵兰芳、李娟珍及长女邢雯芝拼档，编演《梁祝》《贩马记》《何文秀》《十三妹》等书目。

△ 苏州弹词演员谢少泉（1868—1916）去世，江苏苏州人。他在弹词表演时对无论何种人物，莫不描摹得惟妙惟肖。起华太师、祝枝山、大嫖、二刁等脚色，尤有盛名。能即景生情，诙谐入书。后到上海登台，场场客满。当时听众誉之为评弹演员中的"书坛文状元"，并把他和沈莲舫、吴升泉、张步瀛称为光裕社的"四庭柱"。谢少泉将自己的研究心得尽量传授给徒弟潘莲艇、夏莲生等，并且代有传人。他曾把小说《七侠五义》和《野叟曝言》改编为说书脚本，后来韩士良说的《七侠五义》，就是由他所编。

民国六年
（1917 丁巳）

1月22日，农历除夕。是日起，锡（无锡）帮滩簧演员袁仁仪和李庭秀、邢长发等组班进上海天外天茶楼演唱。同日，苏州振市新剧社成立，假阊门外横马路春仙茶园旧址演出新剧。成员中通俗话剧演员吴一笑、张幻影等主演趣剧。

7月1日，游乐场报纸《大世界》创刊。黄楚九创办。历任主编为海上漱石生（孙玉声）、刘山农、许天马，徐行素助辑。四开四版，日刊。为上海大世界游乐场的专刊。首版为《大世界俱乐部一览表》，专载大世界内各剧场上演剧目之广

告以及各戏班演员名录。

7月14日，上海大世界游乐场开幕。地处今上海延安东路、西藏中路交叉口，黄楚九等创办。初为两层曲尺形楼房，建筑面积约一万平方米。共有"飞阁流丹""层楼远眺""亭台秋爽"等十个景点，其中包括各演出场点。开业之初，共设曲艺场子三个。第一台是京苏杂耍台，由南北曲艺混合演出；第二台是苏州评话、苏州弹词台，只演苏州评话、苏州弹词，节目有陈子祥《绣香囊》，程鸿飞《岳传》，叶声扬《英烈》，吴玉荪《玉蜻蜓》，杨月槎、杨星槎《珍珠塔》等；第三台是绍宁什锦台，演出浙江曲艺。

1917年上海大世界游乐场外景

9月，经北京大学国文系主任陈独秀推荐，应校长蔡元培聘请，苏州吴梅到北大国文系开设词曲课。这是词曲学首次在高等学校开课。不久，吴梅收北方昆弋班荣庆社旦色演员韩世昌为徒。梅兰芳亦受吴梅教益。

10月21日，游戏场报纸《劝业场》创刊。上海劝业场出版、发行。总编苦海余生（刘沧遗）。民国七年（1918）8月21日起改名为《劝业场日报》，改由童爱楼主编。四开四版，日刊。专载场内各游艺地点、日夜场戏班、影院节目、艺伶名录和剧目说明书。第二、三版先后设过《大剧场》《粉墨场》《影戏场》《说书场》等戏曲专栏，内容侧重剧目评论、名伶小史、戏园变迁，曲界琐闻等。

是年，弹词女演员徐雪月出生，原籍安徽，生于江苏苏州。本名程素英，一名观蠢。1931年从徐雪行学弹词《三笑》《描金凤》，翌年以艺名徐雪月与徐雪

行、徐雪人拼三个档。因年龄小却说表老练，加之身材矮小，听众戏称其"小老太婆"。1936年徐三档进入上海，她已稍有声名。后又从吕品田进修，并得前辈林筱舫、蒋宾初、徐云志等辅导，艺事益进。至20世纪40年代后期，其书艺在当时女弹词演员中已属上品。收徒程红叶、陈红霞等，后拼档演出，自任上手。徐说表老到，能突破女演员局限，擅起各类脚色。所起《三笑》中祝枝山、二刁等脚色有一定特色。

△ 戏曲论著《剧说》由董康辑入《读曲丛刊》本。该书是集辑散见于书中的涉及论曲论剧的评述而成，卷前所列引用书目共166种，其中有不少罕见珍本，汇集了相当丰富的研究古典戏曲的参考资料。

△ 杂剧传奇剧本集《暖红室汇刻传奇》合辑出版。刘世珩选辑，吴梅校订。兼收《录鬼簿》《曲品》等戏曲论著。

△ 弹词作家马中婴出生，江苏苏州人。早年就读于江苏吴县乡村师范学校，毕业后任光福安山初级小学校长。1938年加入抗敌演剧八队。1943年在重庆加入中国艺术剧社，参加话剧《家》《戏剧春秋》等的演出。1945年加入抗敌演剧六队，后随队进入上海，成为上海艺术剧团演员及上海剧艺社特约演员，参加话剧《升官图》的演出。1949年—1953年，先后任上海电影制片厂宣传科副科长、《大众电影》编辑部副主任、中国电影发行公司华东区公司宣传科副科长。1954年调任上海市人民评弹工作团编剧。

△ 戏曲音乐论著《乐府传声》自民国六年（1917）起由北京肇新印刷局石印出版。民国二十九年（1940）中华书局聚珍仿宋排印《新曲苑》本。该书原为清徐大椿撰，约成书于清乾隆九年（1744）。书中以简洁文笔，把词曲唱法中的主要环节，包括字音、发声及口形、乐曲感情处理等，在技巧、方法、知识、渊源上，分门别类地进行阐述。有的编成扼要口诀，如"出声口诀""辨五音口诀"等，是一部系统研究戏曲演唱的著述。

△ 弹词演员蒋月泉出生，江苏苏州人，生于上海。1933年师从钟笑侬习《珍珠塔》3个月。接着拜张云亭为师学《玉蜻蜓》，翌年登台演出。后又拜周玉泉为师习《文武香球》及《玉蜻蜓》，一度与周拼档，并在"周调"基础上发展出旋律优美、韵味醇厚的"蒋调"。代表性节目有开篇《杜十娘》《哭沉香》《离恨天》《莺莺操琴》《宝玉夜探》等。此后，"蒋调"成为弹词的主要唱腔之一。

△ 富春楼书场创建。这是苏州评话和苏州弹词的专业演出场所，地处上海成

都北路710号陈家浜菜场(后称山海关路菜场)内。场主姓顾,兼营豆腐店,人们称他为"老豆腐",在当地小有名气。听众大多为菜场商贩和外地来沪的船民。虽然书场业务兴盛,但苏州评话、苏州弹词界名演员莅场不多。场主曾数度邀请有"描王"之称的夏荷生,遭拒。于是"老豆腐"从民国二十七年(1938)起,每天清晨为夏荷生送豆浆,连续三年从不间断,夏荷生大为感动,遂于民国三十年(1941)春节去开年档,天天爆满。自此,两人成为挚友。在夏的安排下,名家响档纷纷前往,因而该书场成为全市最热门的书场之一。场子200余平方米,设状元台和女宾席,共250座。

△ 弹词演员庞学卿出生,江苏吴江人。17岁师从薛筱卿学《珍珠塔》。次年与倪萍倩拼档演唱,任下手。其艺术风格颇似名家沈俭安、薛筱卿,故有"小沈薛"之誉。1949年后与倪拆档,与学生庄振华拼档,改任上手。先后参加苏州市实验评弹团与常州市评弹团,还编演过长篇弹词《雷雨》。

△ 评话演员许文安(约1855—1917)去世,江苏苏州人。先从赵湘洲习弹词《描金凤》,后因评话《三国》后继乏人,遂毅然改说《三国》。以《三国演义》为书架,不断搜集资料充实、发展,使传统书目在听众中得以广泛流传。清光绪年间,参与发起集资,翻造重建光裕公所,并与王秋泉等倡办裕才初等学校,培养人才。学生有黄兆麟、唐再良等十余人。

评话演员许文安(约1855—1917),说评话《三国》

民国七年
(1918 戊午)

1月,上海松江恒兴茂等16家商号及蔡叔明等人认为在松江开设戏馆,败坏社会风俗,妨碍商务治安,呈请县署永远禁止在该地设立剧场串演戏剧,得到县

署及淞沪护军使卢永祥批准。

2月，浙江温州瓯海道尹告示：禁演"淫戏"。

6月29日，上海闸北长安路群乐戏园因演唱本乡滩簧（东乡调花鼓戏）被禁。

8月9日，游戏场报纸《先施乐园日报》创刊。上海先施公司游乐场出版。曾用对开四版、四开二版和八开四版报式发行，日刊。内有不少栏目同戏曲有关，如《舞台动态》《剧目评论》《戏班新讯》《名伶小传》。此外还发表了不少名伶剧照和便照。民国十六年（1927）5月18日停刊，历时十年。

是年，弹词演员朱霞飞出生，江苏苏州人。原名朱寰。父朱兼庄为《珍珠塔》名家。幼时父去世，12岁从师兄陈雪舫学《珍珠塔》，14岁与师兄朱秋帆拼档，22岁与朱再卿合作。先后演出的长篇有《梁祝》《钗头凤》《王十朋》等。

△ 评话女演员贾彩云出生，祖籍山东，生于江苏苏州。贾啸峰之女。12岁起随父学说《济公传》，16岁父亡后独立演出，为20世纪30年代继陶帼英后又一评话女演员。表演既有男性风格，又不失女性之妩媚，所演《三捉华云龙》至《大破小西天》各回目尤具特色。

△ 评话演员吴子安出生，江苏无锡人。自幼聆嗣父吴均安说唱评话《隋唐》，日久耳熟能详。18岁时，一日因父病，遂上台代说《捉鹦哥》一回，父乃授以书艺。他还认真向石秀峰、黄兆麟、汪云峰等前辈学艺，刻苦揣摩。至20世纪40年代初崭露头角。

△ 弹词女演员徐琴芳出生，江苏苏州人。16岁随父徐玉泉学艺，当年即与父拼档演出，得舅父杨莲青指点。29岁转为上手，初与刘小琴拼档，后与侯莉君长期合作，弹唱《落金扇》《梁祝》《江姐》等长篇书目，在听众中享有盛誉。1954年加入上海评弹第五组，1956年加入常熟评弹团，1960年加入江苏省曲艺团。说表颇有激情，刻画人物生动逼真。早年擅唱"俞调"，后以唱"陈调"为特色。

民国八年
（1919 己未）

7月27日起，常（州）帮滩簧演员周甫艺、王嘉大和原在上海新北门卖唱演员孙玉翠组班进入上海小世界四楼演出。在此期间，排演一批大同场戏，如《乌金记》《金针记》等。

评话演员吴子安（1918—2000），擅说评话《隋唐》

9月1日，江苏省省长公署发出"取缔弹唱淫词"省令，令各县知事、各公安局严行取缔。

10月29日，戏剧专业报纸《公园日报》在南通创刊。由张謇的更俗剧场创办。主编吴我尊，欧阳予倩、徐半梅等为特约撰稿人。这是江苏最早的戏剧日报。四开四版，以随票售出为主，每日发行2000份左右，当时只是起剧目广告宣传作用。

12月至次年7月，朱兰庵在《申报》连载题为"仙韶寸知录"的昆剧研究文章，每天一篇；同时还有《丹桂歌闻》《歌场闻见录》《歌坛剩语》《南部枝言》《菊部轶闻》等长文；又在《晶报》《游戏世界》《新声杂志》《新剧杂志》等刊物上发表了大量戏曲史、戏曲评论文章。

是年，弹词演员冯筱庆出生，浙江宁波人。16岁随姑夫苏州文书创始人王宝庆学艺，能唱《十叹空》《失足恨》《螺蛳壳里做道场》等曲目。18岁拜张云亭为

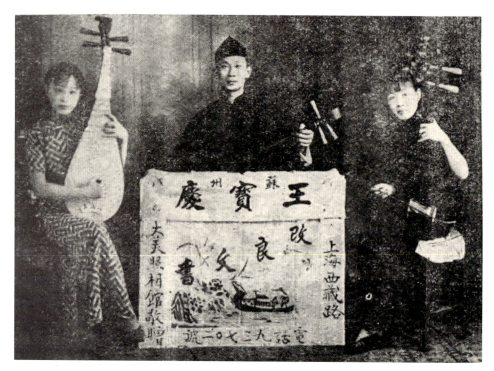

苏州文书创始人王宝庆夫妇（右二人）

王宝庆（右）及夫人冯爱珍（左）

师习《玉蜻蜓》。20世纪40年代常在上海各家电台及中型书场演出弹词，也不时客串苏州文书。40年代末及50年代初，去杭州与宁波筹建书场，并数度组织苏沪评弹名家结伴前往演出，为评弹进入浙江大中城市起到积极作用。一度转业，70年代末复出，创办并主持浙江余姚评弹团。台风儒雅，演唱以嗓音响亮、吐字清晰见长。

△ 钱清远创办一龙书场。场址位于江阴城内景公祠。该书场为砖木结构，平房五间，约150平方米。该书场在江阴书场行业中历时最长，江浙沪的几代苏州评话、苏州弹词名家都曾来此演出。"文革"后停止营业。

△ 评话演员张少伯出生，江苏苏州人。14岁从父张震伯学《隋唐》《薛仁贵征东》《后水浒》。16岁登台献艺，演出于江浙沪各地，颇有影响。1949年后改编并演出长篇评话《拿高登》；1959年后加入苏州市人民评弹二团；1962年演出现代书目《智取威虎山》，后自编自演《奇袭奶头山》；1963年在苏州市评弹学校任教；1965年调入沙洲县评弹团，任业务团长。说表轻快，善用噱头，起脚色擅于造型。学生有吴君梅、徐叶飞等。

评话演员张震伯（1888—1957），说评话《隋唐》

△ 浙江湖州人包醒独所著拟弹词作品《鸦凤缘》在上海刊印。

民国九年
（1920 庚申）

1月26日—27日，江苏、浙江昆曲曲友在上海新舞台举行大会串。春节，浙江嵊县小歌班40余名演员再次赴沪，在上海海宁路天保里民兴戏院演出。

6月20日，上海雅庐书场创办。是苏州评话和苏州弹词的专业演出场所。原址位于柳林路48号，由严祖莱、于继祥及评话演员蒋一飞等六人合资经营。此场

为著名老书场之一。历代名家如许继祥、郭少梅、朱耀庭、魏钰卿、蒋如庭、张鸿声、严雪亭等,均曾在此演出。听众多为中小学生、店员及小商贩,尤多旧货商。此书场约90平方米,设长凳和方凳150座—200座。

8月13日,上海县知事谕饬县警张贴禁演花鼓戏布告。

是年,叶恭绰从伦敦书肆购回《永乐大典》戏文。后经过数年刊行于世,名《永乐大典戏文三种》,是为最早刊印本。

△ 苏北拉魂腔(泗州戏)女演员古大娘率领拉魂腔大锣班,由苏北海州至淮北流动演出。江苏盐城北乡韩堰三代徽剧世家韩家班第四代传人韩德胜及兄弟韩德昌、韩德友开始改唱淮戏,组成德胜班,不久赴上海演出。

△ 苏州督察厅厅长申振纲认为弹词《玉蜻蜓》有辱其祖先,下令禁演。弹词演员被迫将书中人物申贵生改为金贵生。

△ 上海第一家在宾馆内开设的书场——长乐旅馆书场开业。场址位于福州路。民国十九年(1930)前后,位于今上海西藏中路的东方书场(现为东方饭店)开业。此后一些中高级饭店相继开设书场,著名的有中央、新世界、远东、南京、中南、大中、红棉、扬子、爵禄、大中华、沧洲、国际饭店等。有案可查的饭店书场,全市共有过三十余家。这类书场设备较好,是上海经济和文化进一步发展的反映,饭店书场吸引了大量经济宽裕和文化层次较高的市民。在20世纪30年代之前,书场中女听客很少,饭店书场出现后,女听客增多,促使苏州评弹界女演员的崛起。不仅扩大了听众队伍,也促进了苏州评弹艺术,尤其是弹唱技艺的提高。

△ 弹词演员杨振雄出生,江苏苏州人。杨斌奎长子。9岁随父学《大红袍》《描金凤》,11岁即登台演出,14岁上电台播唱。后在江浙一带放单档演出。一度倒嗓,恢复后嗓音转亮。其间致力于将清传奇《长生殿》改编为弹词,并在表演上借鉴昆剧艺术,形成独特的风格。

△ 评话演员杨莲青在光裕社出道。祖籍江苏南京,迁居浙江德清。曾用艺名杨星伯。幼拜金如青为师学《五虎平西》,而书艺得自朱浩泉传授。因乡音重、吴语不纯,遂再学吴语,并改名杨莲青。杨发奋学艺得前辈王如松、郭少梅教益,并借鉴《水浒》名家何云飞之开打手面,使书艺生色不少。将京剧连台本戏《狸猫换太子》改编成同名评话演出,又因《狸猫换太子》与《五虎平西》同属宋代故事,且均以包拯贯串,故融合两者而改名为《包公》,并吸收京剧脚色的

表演程式塑造了包拯、庞吉、郭槐、陈琳等人物形象，使《包公》一书带有京剧表演特色。其所起庞吉一脚，脸部肌肉能牵动，使这一人物内心的奸刁得到生动表现。传人有陈晋伯、顾宏伯、金声伯、陈卫伯等。

△ 弹词演员赵筱卿（1880—1920）去世，江苏苏州人。时年40岁。书艺传子鹤荪及徒杨斌奎之外，另传朱耀祥等。子、徒后来均成弹词名家。赵筱卿曾与徒杨斌奎拼档演出十余年，遍游江浙，享有佳誉。赵筱卿之子在父亲去世后曾唱《哭父》开篇，在书坛上传为佳话。

是年前后，凤苑书场由顾姓创办。初名"凤元"。场址设于苏州市区凤凰街南仓桥。

评话演员杨莲青（1901—1948），民国九年（1920）在光裕社出道，说评话《包公》

1920年光裕社旅沪社员合影

后由汪炳生经营,改名为"凤苑"。听众以乡绅和中产阶级居多,欣赏水平较高,许多名家曾在该场献艺。书场坐东朝西,中式平屋,一面沿河,一面长窗。场子呈长方形,木制书台,早期设有状元台,置长凳座位,后全部改成藤椅。

民国十年
（1921 辛酉）

5月5日起,上海伶界联合会为筹款建设伶界子弟小学和伶界养老院,济恤孤贫,营建客死沪地之伶人义冢以及组织艺术研究会等,举行八班大会串,各班的主要演员都登台献演。

7月,苏州昆曲曲友张紫东、贝晋眉等发起合并谐集、禊集二曲社,成立道和曲社。民国十一年（1922）,为纪念曲社成立一周年,编成《道和曲谱》四册,由苏州振新书社、上海天一书局石印发行。

8月31日,上海法租界捕房传谕,禁止如意楼、乐意楼等茶肆男女合唱东乡调本滩。闸北共和路、乌镇路等处所设各种滩簧场,被官署以"演唱淫亵词曲"为由,勒令闭歇并吊销营业执照。维扬、绍班戏园,不在禁止之列。

9月,吴梅应国立东南大学校长郭秉文、国文系主任陈中凡的邀聘,任该校国文系词曲学教授。

秋,由苏州、上海的昆曲家张紫东、贝晋眉、徐镜清等发起筹备,得上海穆藕初经济资助,创办苏州昆剧传习所。剧本目录汇编本《曲苑》出版,该书原为清支丰宜编撰;有清道光二十三年（1843）朴存堂刻本,钱泳序;另有清末刻本,书名改为《曲目表》;后有民国十四年（1925）《重订曲苑》本,也题《曲目表》。此书为研究戏曲曲目学重要参考书。

12月1日起到次年年中,《申报》连续刊登"笑舞台"的广告,推出《描金凤》《玉连环》《新落金扇》《法华庵》《玉蜻龙》《文武香球》《珍珠塔》等弹词新剧。《描金凤》的广告语称:"说书界中有一部大名鼎鼎之弹词戏曰《描金凤》,善说者,堪使大多数听客日日着迷,非听不可,何以故此书多关子。故今笑舞台,因近来观客非常之欢迎弹词戏,所以延聘名手,重编此剧。剧中如徐蕙兰之冤、钱笃笃之滑稽,既可令人为古人落泪,又可令人笑不可抑,爱观弹词戏者其来乎。"《文武香球》广告语云:"说书先生说文武香球,起码半年了结,新戏并

不卖关子,只需费两日工夫,便可一目了然,便宜便宜,切勿错过。"

是年,评话演员杨震新出生,江苏苏州人。师从唐凤岐习《东汉》,未及一年即去各地演出。《东汉》一书因头绪较多,书路松散,脚色类型又多雷同,故内行称为"破书"。杨将书路做了调整,使之紧凑清楚,并分清脚色,穿插噱头将"破书"说活,遂成响档。1950年将黄异庵所说弹词《李闯王》改编为评话,进行再创造,抓住"兵进宁武关"等关子,使闯王形象较为丰满,加强了全书的艺术性。1950年在上海演出,得到文艺界好评。曾与吴君玉拼双档演出《水浒》。1952年加入新评弹实验工作团后,与曹汉昌拼档演出《岳传》,并参加中篇评弹《秦香莲》演出。

△ 锡帮滩簧演员袁仁仪在上海大世界游乐场演出七本《珍珠塔》。胜利唱片公司将袁仁仪、李庭秀演唱的《珍珠塔·赠塔》《林子文·探监》灌制成唱片。常帮滩簧演员周甫艺等和锡帮演员过昭容等联合组班在上海先施公司游乐场演出,常、锡两帮开始联合。

△ 苏州弹词女演员朱慧珍出生,江苏苏州人。出身于苏滩演员家庭。16岁时随其姐学唱苏滩。18岁跟电台广播学唱苏州弹词,并私淑著名弹词艺术家蒋如庭、朱介生。后又师从周云瑞习琵琶弹奏。不久即在苏州电台播唱苏州弹词开篇,有"金嗓子"的美称。

△ 杨月槎、杨星槎二人应汪大燮之邀赴

弹词演员朱慧珍(1921—1969),有"金嗓子"的美称

南京奏艺。弹唱两个月,载誉而归。二人临行时获赠诗、赠联颇多。曹元度赠诗有"珠玉满怀生欸吐,管弦弹指好文章"之语。

△ 评话演员唐骏麒出生,江苏苏州人。1939年从潘伯英学评话《张文祥刺马》《彭公》,一年后登台。25岁左右已在听众中有一定影响。1952年又向徐玉庠补学《绿牡丹》,演出亦颇受欢迎。1957年加入常熟市评弹团,后转入苏州市人民评弹团。1961年参与编演现代长篇《江南红》。说表通俗亲切,噱头多从身边生活撷取,擅演清朝官吏,甩马蹄袖、整理辫子等手面动作形象逼真。

△ 苏州评弹演员行会组织光裕社会长王绥卿,献出《泰伯教化图》,认为光裕社应尊以"三让之礼",开发吴地的周泰伯为"三皇"。

△ 苏州弹词演员周云瑞出生,江苏苏州人。原名周国瑞。出身于艺术世家,其父周凤文是著名的京剧花旦。周云瑞幼年起随父辗转各地,耳濡目染,本身又具艺术禀赋,少年即能上台演出京戏《小放牛》,并学会笛子、琵琶、月琴。后就读于上海伶界联合会主办的榛苓小学,抗日战争全面爆发后辍学,尊父意弃家传之京剧而投身于苏州弹词艺术。先拜王似泉为师学长篇苏州弹词《三笑》,两年后改投"塔王"沈俭安门下习《珍珠塔》。学成后与师兄吕逸安拼档,后一度与郭彬卿拼档。

弹词演员周云瑞(1921—1970),说唱弹词《三笑》

△ 弹词演员杨振言出生,江苏苏州人。杨斌奎次子。1935年从父学《描金凤》《大红袍》;1938年起与父拼档在江浙沪一带演出。1950年参加书戏《三雄惩美记》《野猪林》等演出。1954年加入上海市人民评弹工作团。之后与兄杨振雄拼档,演唱长篇《武松》《长生殿》《西厢记》《铁道游击队》等,驰誉书坛。1961年赴

杨振雄（左）、杨振言（右）演出弹词《武松》

京、津及两广巡回演出。1962年夏赴香港演出。1963年与杨振雄拼档演出新编弹词《白求恩大夫》。曾参与演出中篇《神弹子》《麒麟带》《猎虎记》《厅堂夺子》《王佐断臂》《江南春潮》《冤案》，选回《换监救兄》《武松访九》《借厢》《回柬》等，均有不小影响。

民国十一年
（1922 壬戌）

年初，冯子和出资在上海龙门路开办春航义务学校。伶界人士可免费入学补习文化，就读学生达六七十人。

4月15日，游戏场报纸《天韵》创刊。上海永安公司出版。四开两张，日刊。后改为书页式，四开一张，可裁为四页，便于装订。封面版均系该游乐场各剧场、各剧团演出广告，以及剧目与游艺项目一览表，约于民国十九年（1930）3

月停刊。

5月，戏曲期刊《戏杂志》创刊。上海戏社营业部发行。月刊，三十二开本。各期分设《插图》《脸谱》《京剧》《昆剧》《新剧》《戏考》《戏剧新闻》《游艺附录》《时事小曲》《戏剧谈话会》《票房》《票友之笑话》《伶界趣闻》《轶事》等栏目。民国十二年（1923）停刊，共出九期。

5月，戏曲曲艺综合性刊物《戏杂志》创刊。上海戏杂志社编辑出版。民国十二年（1923）12月出至第十二期停刊，其间增出《尝试号》和《精神号》两册，三十二开本。每期刊首登载铜版图照，有苏州弹词名家朱耀庭、朱耀笙、杨月槎、杨星槎、吴小松、吴小石，女子苏州评话家何处女等小影多帧。该刊为早期较有影响的戏曲曲艺刊物。

9月，以镇江臧雪梅为首的花鼓戏演员和方少卿、董世耀、陶小毛、许金福等十余人组成凤鸣社，再次到浙江杭州西湖大世界（原美记公司游艺场）演出。

11月4日，浙江德清石淙广陵侯庙会请金舞台演戏，因台下锡箔、纸锭被燃，引起大火。观众死130余人，伤40余人。

是年，戏曲声乐论著《度曲须知》由上海商务印书馆据明崇祯本影印出版。此书为明沈宠绥撰，二卷三十六章，系《弦索辨讹》的姊妹篇。

△ 评话演员汪雄飞出生，江苏苏州人。原名幼琴。少年从父汪伯琴习《三国》，13岁登台。后又拜汪如云为师，习《东吴书》（"赤壁之战"一节）。1950年又投师张玉书补《荆州书》（"关羽攻拔襄阳至败走麦城"一节）。由于勤奋好学，广采博取，技艺日进，遂跻身《三国》名家之列，自《三闯辕门》至《汉津口》二十多回书为其拿手，自《土山降曹》至《古城会》二十多回书的说唱独树一帜。

△ 苏州评话和苏州弹词演员行会组织宽余社创建。早期成员大多是上海地区的曲艺演员，之后有些无业师传授的苏州评话和苏州弹词演员相继加入，一度社员达三四十人，因演出多在上海市郊小型茶馆的平台上，故被称为"平台书"，又被称为"平拍"。突出人才有说唱苏州弹词《珍珠塔》的罗禹卿以及苏州评话演员周斌之。周自编《西游记》，经数十年磨砺，在20世纪20年代以说该书独步书坛。40年代初该社并入上海市评话弹词研究会。

△ 夏莲君、朱琴香、朱少卿、赵湘泉、姚荫梅等十余位评弹演员在上海大世界游艺场共和厅演出化装苏州弹词。每天演三小时为一场，一部长篇苏州弹词在

半月至一月内演完,连演两年有余。所演剧目均由长篇弹词改编而成,如《玉蜻蜓》《珍珠塔》《描金凤》《双金锭》等。这是苏州评弹演连台本戏形式的开始。

△ 上海塔厅书场创建。是苏州评话和苏州弹词的专业演出场所。位于嘉定县城厢镇东大街。原场依方塔而造,故名塔厅。场内设状元台,有方凳约300座。20世纪50年代初由张秉华之子张培德主管业务后,将书场迁入附近一座楼房,设状元台,约200座。1958年,又在离方塔约300米处另建新场,场子约110平方米,设长排靠椅200座。该场为嘉定城区运营最久的书场之一,历代苏州评话和苏州弹词名家均曾莅场演唱。

△ 弹词女演员汪梅韵出生,江苏苏州人。幼年从父汪佳雨习艺,13岁与父拼档演唱《描金凤》《双金锭》,14岁即放单档演出。1954年参加新评弹实验工作团,1962年调入江苏省曲艺团至退休。先后同曹啸君、高雪芳等合作弹唱《秦香莲》等书。还参加过《江姐》《八个鸡蛋一斤》《刘胡兰》等现代题材的中短开篇演出。天赋佳嗓,响弹响唱,高低音回旋婉转动听。说表清晰,刚柔相济。擅起各类脚色,尤以女声起老生、老外脚色著称。在20世纪50年代至60年代颇具影响。

汪梅韵初次莅申小像。摘自《香雪留痕集》(华通印刷公司)

汪梅韵小像及许月旦题词。摘自《香雪留痕集》(华通印刷公司)

△ 评弹演员金桂庭（1861—1922）去世，祖籍安徽，生于苏州。自幼从父金耀祥学评话《金台传》，后又从钱玉卿学唱弹词《描金凤》。清光绪十六年（1890）在光裕公所出道，在清末评弹界有很大影响，人称"金半城"，谓其说书可吸引半城听众。曾任光裕社司年。

民国十二年
（1923 癸亥）

2月16日，游戏场报纸《世界小报》创刊。上海小世界游戏场出版发行。姚民哀、张丹斧主编，陆澹庵题刊名。四开四版，日刊。约于民国十五年（1926）3月底停刊。

6月29日起，《申报》戏曲专栏连载题为"剧场应须改良之要点"的文章，就管理、戏单、时间、剧情、卫生、布置六个方面，提出了剧场必须改革的重要性及建议。

7月，戏曲刊物《戏剧周刊》由苏州戏剧周刊社开办。至9月止，共出九期。该刊分设《票界纪闻》《剧讯》《剧乘》《剧话》《戏曲家小史》《剧本》和《读者俱乐部》等专栏。主编尤半狂，主要撰稿人有苏少卿、郑逸梅、周瘦庐等，著名剧评家张肖伧、刘豁公也时有专稿刊出。

是年，弹词演员钱雁秋出生，浙江湖州人。师从黄异庵习《西厢记》。20世纪40年代中期，正当其声名渐露时却下肢瘫痪，从此加倍努力，提高说唱功力。潜心编写脚本，先后编演了《法门寺》《梁祝》《麒麟豹》等长篇。50年代初与徒陆雁华拼档，演出于苏沪等地。1961年加入上海长征评弹团与杜剑华拼档，编演了长篇《红岩》及数十个中短篇。其中中篇《无影灯下的战斗》，短篇《曙光与五味斋》等均获好评。"文革"期间一度转业。1979年入上海新长征评弹团任编剧。

△ 弹词演员张鉴国出生，江苏无锡人。12岁从兄张鉴庭学弹词，15岁任张鉴庭下手，在江浙一带演唱长篇弹词《顾鼎臣》《十美图》。20世纪40年代起，张双档在上海一带名声渐著。1950年与张鉴庭合作演唱长篇《红娘子》。翌年加入上海市人民评弹工作团，为首批入团的18位演员之一。曾随团赴安徽治淮工地进行文艺宣传。1952年参加中篇《一定要把淮河修好》《海上英雄》演出。1953

年，参加第三届中国人民赴朝慰问团赴朝鲜慰问演出。1954年后演出的长篇除《顾鼎臣》《十美图》外，还有《秦香莲》《钱秀才》，中篇有《冲山之围》《芦苇青青》《红梅赞》《急浪丹心》等。

△ 杭州宣卷演员裘逢春等受镇扬花鼓、宁波滩簧等地方小戏登台演出的启发，将杭州民间故事《卖油郎独占花魁女》改编成戏搬上舞台，这种演出方式被称为"锣鼓宣卷"。裘自取班名为民乐班，因杭州古有"武林"之称，故又称"武林班"。

△ 弹词演员王柏荫出生，江苏苏州人。原名根寿。18岁从师汪佳雨习《描金凤》；旋又拜蒋月泉为师学《玉蜻蜓》，翌年与师拼档演出《玉蜻蜓》。先后与张云亭、周玉泉拼档，深受教益，亦放单档演出。后与蒋月泉拼档，人称"蒋王档"，为当时评弹界"四响档"之一。

△ 上海书局石印本苏州弹词《倭袍》十册问世，均为案头文学本。此书又名《果报录》《刁毛唐》。清同治时马如飞据传奇《倭袍记》帮王石泉编就曲本，王石泉首演。全书分《刁家书》《毛家书》《唐家书》三段。《倭袍》有清刻本《果报录》弹词十二卷一百二十回。苏州戏曲博物馆资料室藏有陈瑞麟捐献的手抄脚本。

△ 苏州弹词演员袁逸良出生，江苏常熟人。幼年从事漆匠手艺，后从师徐天翔学习苏州弹词，善唱"张调""翔调"。1960年参加嘉兴南湖评弹团。与其妻马小君拼档，被称为"袁马档"，有"浙江老虎"之声誉，在江浙沪书坛有一定影响。

△ 苏州评话和苏州弹词演员行会组织润余社首任社长凌云祥，假座苏州金谷书场开讲苏州评话《金台传》，与光裕社说唱《白蛇传》的吴小松、吴小石等敌档，引起两社冲突。后经苏州名绅鲁仲达出面调解，从此润余社成员均可进苏州演唱，但须挂光裕社社员招牌。民国十三年（1924），该社何可人假座苏州吴苑书场演出《西厢记》，因当时光裕社尚无人演唱该书而轰动一时，进而扩大了润余社在苏州地区的影响，此为该社全盛时期。此后成员递减，20世纪40年代初并入上海评话弹词研究会。

△ 评话演员周亦亮在光裕社出道。江苏苏州人。10余岁拜钟士亮学说评话《岳传》，屡对《岳传》进行加工，并自编从《风波亭》起到《岳雷挂帅》止的《后岳传》，丰富了原本《岳传》的内容。此外还说过《飞龙传》与《粉妆楼》，

评话演员周亦亮（生卒年不详），民国十二年（1923）在光裕公所出道，说评话《岳传》

试编历史书目《九擒文天祥》。说书口齿清晰，注重说理，穿插求新，手面用大开门，艺术造诣较深。传人有子周啸亮，徒曹汉昌等。

△ 评话演员何绶良（？—1923）去世，江苏苏州人。擅说《三国》。初未拜师，后投何士良，何士良师从熊士良未加入光裕社，乃再拜许文安为师。于是何绶良在清光绪三十三年（1907）以许徒孙之名义出道。民国初在沪上成名。所说《三国》最全，能从《十常侍乱政》说到《司马篡位》。以说表见长，书路爽利干脆，不卖"关子"。能起各门脚色，但点到为止，颇能传神。20余岁即去世。艺传徒汪如云等。

民国十三年
（1924 甲子）

1月2日，苏州昆剧传习所"传"字辈学员，经过三年学习出科赴沪，与曲家徐凌云及赓春曲社演员联合演出于徐宅。

1月14日，由嵊县人王金水开办、金荣水主教的第一个越剧女班，挂牌绍兴文戏文武女班，演出于上海闸北升平歌舞台。

5月9日，上海伶界联合会举行新选职员就职仪式，到会者170余人。会长夏月润、李桂春（小达子）、常春恒及职员代表发表演说，并宣布当年应办之事：恢复榛苓学校，恢复伶界商团；每月聘请名人演讲；创办会务月刊；于太阳庙空地建造房屋；严格纠正会员之品行等。

5月23日—25日，苏州昆剧传习所为筹集经费，在上海假座笑舞台演剧三天。

6月10日，以卫梅朵、张云标、楼天红为首的绍兴文戏戏班，始演于上海新世界游乐场。

8月3日，鲁迅祝贺易俗社成立十二周年，捐资大洋五十元，并题赠"古调独弹"四字。

8月24日，《申报》载：上海光裕社社员"已经有200余名矣"。建社不久，便订出社规：凡尚未加入上海光裕社的光裕社社员，不能在上海演出。该社活动以社员间相互介绍演出业务和切磋技艺为主，也曾多次参加上海全市性的救灾义演和政治宣传活动（如抵制日货等）。

是年，弹词演员谢毓菁出生，上海人。原名伟良。13岁师从刘天韵习《三笑》《落金扇》，三个月后即作为刘的下手登台演出，1940年后即以"刘谢档"蜚声书坛。1949年下半年与刘拼档说唱新编长篇《小二黑结婚》。1951年参加上海人民评弹工作团，为首批入团的十八位演员之一，随团至安徽治淮工地参加宣传演出。1952年参加中篇《一定要把淮河修好》的编演。1953年初参加中篇《罗汉钱》演出。后离团改任上手，与徐琴韵拼档演出长篇《三笑》《双金锭》及《红岩》。旋加入常熟县评弹团，后转入苏州市人民评弹团。说表书理清晰，擅起女脚及二丑等脚色。以唱"俞调""夏调"为主。

△ 宜兴张渚下浮桥的岳阳茶社改名为岳阳楼茶社，并扩建成楼房。楼上曾设旅馆，几年以后也改设茶座，座位扩至300余座。王培德去世后，由子王音仁经营。1958年归集体所有，由张渚镇商业公司领导。

△ 剧作家顾锡东出生，浙江嘉善人。写有戏剧70余部，代表作有越剧《五姑娘》《五女拜寿》《汉宫怨》《陆游与唐琬》，绍剧《孙悟空三打白骨精》及电影《蚕花姑娘》，并撰写有关戏曲和评弹的论文、杂文及散文等。顾年轻时即爱好评弹，听过的书目较多，对评弹艺术有一定研究。20世纪80年代以来先后发表了《新追求离不开老传统》《漫谈关子艺术》《编书技巧六题》等评弹文章，在评弹界有一定影响。曾任浙江省文联主席、中国戏剧家协会常务理事。

△ 综合性日报《苏州明报》创刊。原名《明报》，对开四版。设有若干评弹专栏，如《书坛漫话》《女弹词》《说书趣话》《婴宛小志》《书坛零讯》《弹词杂谈》《书坛拾零》《光裕社之人才》等。还经常刊载评弹新闻、信息、演员活动等。全面抗战爆发后停刊，抗战胜利后复刊，改名为《苏州明报》。社长张叔良，总编洪笑鸣，社址设在苏州阊门外横马路。

△ 苏州弹词演员夏荷生抵沪。在大世界游艺场演出一年有余，备受欢迎。数年后来沪复档，演出于邑庙得意楼书场。因其说噱弹唱俱佳，听众蜂拥。报载：

场内人满为患,楼面欲坍。自此,风靡书坛历久不衰。20世纪30年代末和蒋如庭、周玉泉、沈俭安被上海听众评为"四大名家"。

△ 苏州弹词演员沈俭安与魏门弟子薛筱卿合作。同年到沪,莅四美轩书场。因沈俭安神备气足,音调高亮,一曲"马调"似飞泉泻玉而大受赞赏。成名后,演唱劳累以致嗓子渐暗,遂将唱腔持平、节奏放慢,又借助琵琶之衬托,形成清雅飘逸、寓苍劲于柔糯之中的特有风格,被称为"沈调",流传极广,是苏州弹词主要流派唱腔之一。

△ 上海出现"空中书场",即电台播放苏州评话、苏州弹词节目,后又称为"广播书场",两种名称并存。上海的电台第一次播放苏州评话、苏州弹词节目,是在外商经办的开洛广播电台,演唱者是擅说《三笑》的苏州弹词名家蒋宾初。到20世纪30年代初,空中书场已十分繁荣,有李树德堂、良友、亚美麟记、民声、金都、大光明等二十多家,长期播放苏州评话、苏州弹词节目。听众每天能收听到约有二十小时的演出。最著名的要算专为烟草公司做香烟广告的大百万金空中书场,仅此一档节目,每天听众多达十数万。随着收音机的普及,在40年代前后,每到傍晚,整个上海便笼罩在伴有弦索之声的吴侬软语之中。空中书场的涌现大大推动了苏州评话、苏州弹词艺术的发展和繁荣。

△ 苏州评话和苏州弹词演员行会组织上海光裕社成立于上海,又名光裕社上海分社、光裕社分社。晚清以来,评弹艺术日益受到上海市民的欢迎,本部设在苏州的光裕社,其部分社员以"促进社务,团结社员,开拓说书业之前途"为宗旨,设立上海光裕社。首任会长为朱耀庭(为光裕社副会长)。社员均为经常在上海演出的光裕社社员,如陈士林、陈瑞麟、蒋宾初、许继祥、蒋如庭、朱耀笙、朱介生、周玉泉等。

△ 弹词演员苏似荫出生,江苏苏州人。本姓金,入赘苏家遂改姓。艺名苏君怡,后改名似荫。1947年从王柏荫学弹词《玉蜻蜓》。与侯莉君、潘闻荫等短期拼档。20世纪50年代初,自编长篇弹词《王孝和》,放单档演唱。1952年加入上海市人民评弹工作团,演唱中篇《罗汉钱》等。

是年起,苏州弹词名家夏荷生在上海共和厅连续演出两年,广受好评,从而进一步扩大了评弹在上海的影响,提高了评弹的社会地位。

民国十四年
（1925 乙丑）

9月，戏曲剧目选辑《湖荫曲初集》（鲍筱斋选编）成书。

9月，业余昆曲社兰闺雅集曲社成立，负责人钟秋岩，教师溥西园等。

9月，杭州民乐班到上海大世界演出《狸猫换太子》等戏，为武林班首次进入上海演出。

是年，评弹理论家、作家吴宗锡出生，江苏苏州人。笔名左弦、程芷、虞襄等。毕业于上海圣约翰大学。1946年加入中国共产党。早期写诗，曾与人合编诗刊《野火》及《新文艺丛刊》，在报刊上发表诗歌、诗评和散文。1949年后在上海市军管会文艺处工作，参加上海戏曲评介人联谊会的组织和领导工作。1950年—1951年任上海《大众戏曲》副主编。1952年起担任上海市人民评弹工作团领导工作。

△ 曲牌名录《曲目韵编》（董康编）共两卷，收录陈乃乾编《重订曲苑》石印本。民国二十一年（1932）又收录上海圣湖正音学会增订、六艺书局印行的《增订曲苑》铅印本。

△ 苏州弹词演员祝逸亭出生，江苏苏州人。13岁师从张月泉学《三笑》，并随师登台。一年后，以艺名祝建东放单档。后又拜徐云志为师，改名逸亭。还曾向刘天韵学艺。其所说《三笑》集数家之长，内容丰富。长期在上海演出。

△ 上海梁溪图书馆印《文艺丛书》本。摘录清李渔撰《闲情偶寄》中的《词曲》《演习》二部，题名《李笠翁曲话》。该书是李渔戏曲创作和演出经验的实录。

△ 艺文丛书《诵芬室丛刊》（董康辑）陆续刊印成册。除戏曲剧本、论著外，还辑有乐府、诗文、话本等。分初编、二编。

△ 弹词女演员侯莉君出生，江苏无锡人，生于常熟。幼时家贫，入钱家班学艺，师从陈亚仙，艺名钱玲（凌）仙，参加钱家班演出。1941年因不堪忍受钱家班班主虐待而脱离该班，一度辍演。1950年后用现名侯莉君与徐琴芳拼挡演出《落金扇》。此后又演出《梁祝》《情探》及革命题材弹词《江姐》。20世纪50年代中期加入常熟市评弹团，后调入苏州地区评弹团、苏州市人民评弹团。

"侯调"创始人侯莉君（1925—2004），说唱弹词《落金扇》

△ 中国共产党人秦邦宪、陆定一等在无锡组织锡社。以时新小调和刊登曲艺专栏的《血泪潮》小报，声援上海工人运动。

△ 浙江永嘉县民众教育馆对县内杂艺及书摊上之小曲唱本开展调查，由陈一萍写成《永嘉小书摊上民众读物之审查》及《永嘉县境内杂艺的调查》各一卷。

△ 弹词演员周剑萍出生，江苏吴江人。20世纪40年代中期拜张鉴庭为师，习《十美图》《顾鼎臣》。出道后先后与何学秋、张维桢、吴静芝等拼档。1953年在上海组建评弹实验第九组，任组长，编演过中篇多部。1961年加入上海长征评弹团。说表亲切灵活，以噱见长，擅起丑及副末脚色，如《十美图》中的赵文华、汤勤，《顾鼎臣》中的毛七虎、绍兴师爷等。自编长篇《皇亲国戚》，与人合作编写的中篇有《浦江红侠传》《为了明天》等十数部。

是年前后，江苏苏州市区临顿路潘儒巷口的方园书场，由方炳章（曾拜何云飞学《水浒》）掌管。该书场创办于清末，分内、外两厅。外厅全天卖茶，里厅早上卖茶，下午和晚上演出评弹。该书场以演评话为主，许多名家曾先后在此演出。场子呈长方形，中式平屋，木制书台，设有状元台，长凳座位，可容300人。20世纪40年代停业。

民国十五年
（1926 丙寅）

12月，光裕社举行建社一百五十周年及裕才学校创办二十周年纪念活动，光裕社评弹演员捐款设立"光裕公所并裕才学校两大纪念幢"，此幢置于苏州第一天门光裕社内。幢高427厘米，青石所勒，上下由五块石碑组成，四面除了刻有"一百五十周年纪念"，"二十周年纪念"等大字，还有许多当时的社会名流、官

绅的题词。因历史原因纪念幢遭遇毁坏，仅剩其中最大的一块石碑，幢的上半身已无法找到。修复后的纪念幢，后移至苏州戏曲博物馆内。

1926年评弹社团光裕社成立一百五十周年合影

光裕社成立一百五十周年纪念幢（现移至苏州戏曲博物馆内）

是年，评弹理论家周良出生，江苏海门人。原名濮良汉，早年就读于上海大夏大学，后赴苏北解放区参加革命。1949年随军南下，先后在中国新民主主义青年团苏州市委、中共苏州市委办公室工作。1957年后任苏州市文化局局长、苏州市文联主席等职。自参加文艺工作后，即从事评弹理论研究工作，编著有《苏州评弹旧闻钞》《评弹史话》《苏州评弹艺术初探》《论苏州评弹书目》等，主编有《苏州评弹知识手册》《中国曲艺音乐集成·江苏卷》《中国曲艺志·江苏卷·苏州分卷》，从事《评弹艺术》的编辑工作。在全国报刊上发表过不少关于评弹的专论。曾任江苏曲艺家协会主席、江浙沪评弹工作领导小组副组长等职。

△ 音乐论著《中乐寻源》由上海印书馆刊印。童斐著，分为上、下两卷。上卷八章为总论，对音乐起源、音乐与教育、宫调、律吕、音韵、谱式及乐器等皆有论述；下卷结合各种曲谱，专门论述曲律，包括古代曲谱、南北曲套曲（附有宾白）等。

△ 弹词演员夏荷生因擅自收徒，违反光裕社"未出大道不可收徒"的社规，被光裕社开除。直至民国二十年（1931）才重新入社，由师兄钱玉荪带领在光裕社出道。他为说好开打书，虚心向评话演员求教开打动作及八技技巧。擅放噱头，且干净恰当，绝无黄色庸俗之嫌。他创造了独有的唱腔"夏调"。演唱时真假嗓并用，节奏较快，刚劲爽朗，高亢嘹亮，响弹响唱，快弹慢唱，既能叙事，也能抒情。

△ 评弹作家邱肖鹏出生，江苏无锡人。幼年家贫，17岁时自购三弦及陆澹庵改编的弹词《啼笑因缘》脚本，自学弹词。后拜程鸿奎为师习《大红袍》。1949年后，将小说《新儿女英雄传》、电影《方珍珠》改编为长篇弹词演出。

△ 苏州弹词《珍珠塔》的故事被上海天一公司改编并拍摄成影片，由卜万苍导演。

△ 浙江杭州人洪如嵩在范祖述《杭俗遗风·声色类》中补辑了《说唱书》《小热昏》《百鸟像音》《大鼓书》《女唱书》《双簧》等的演唱情况作为资料。

△ 世界书局印行《中国俗文学概论》。杨荫深著。该书系近代全面研讨中国俗文学的首创之作。将俗文学的范围分作歌曲、小说、戏剧、唱词四大类，弹词则属于唱词类。其第十五章设三小节分述弹词的异称、由来及体例，内容较为简略；对当时学者关于弹词渊源是变文还是诸宫调之争，主张由变文演变而来；对弹词产生的年代，据所引资料，赞同始于明代的观点；未论及评话，而在小说类

中介绍了宋代"说话人"的概况及宋人话本的体例。

△ 评话演员石秀峰（1887—1926）去世，江苏苏州人。早年为钱庄学徒。20岁时从杨鹤鸣学《金枪传》《绿牡丹》；清宣统二年（1910）在光裕公所出道；26岁后声誉日隆。为杨鹤鸣之主要传人。石喉音嘹亮，高拔时如晨鸡啼鸣，被誉为"金鸡音"。说书清晰紧凑，富于感情，尤以《李陵碑》《杨七郎马跳狼头峰》等段最具特色。因病早逝，传人有徐玉庠、硕玉良等。

是年起，弹词演员吴小松改行经商。但仍然不忘家业，编撰《新二十四孝开篇集》《善孝新开篇》，后出版发行。1950年抗美援朝时期重登书台义演，年逾花甲，书艺仍不减当年。

是年起，身为女校教师的姜映清辞职在家，聆听苏州评话、苏州弹词，同时编写开篇寄送电台供演员播唱。其作品大都描写女性历史人物和女性艺术形象，如《杨太真传》《秋江送别》《杜丽娘寻梦》《妙玉修行》《小乔下嫁》《杜十娘·出院》等；也有以规箴劝勉为主题的，如《劝戒赌》《败子回头》；又有论及时事的，如《江浙战祸》《灾民的苦况》。作品因文字清丽流畅而受到好评，风行于20世纪30年代前后，其中《柳梦梅拾画》《杜丽娘寻梦》等为长期传唱之作。

民国十六年
（1927 丁卯）

1月11日，李释勘校补罗惇曧遗著《鞠部丛谈》出版。

3月20日，印花税处决定在戏票上贴印花。由警厅代各园印制听戏券，印花税预先贴在戏券上，再由各戏园照定价缴税。

6月2日，戏曲理论家王国维在颐和园投湖自尽，终年50岁。

9月6日，浙江省政府饬令杭州市公安局查禁《凤阳花鼓》《月华缘》等戏。

9月15日，苏州弹词演员谢品泉（1860—1927）在苏州被人暗杀。

12月27日，浙江省政府批复萧山县关于庙会演戏取缔的规则。其中规定：除年规社庙酬神或庆祝事项不得无故演戏，凡演戏须有头家先行报告该受警所派警莅场监视并呈送剧本检定之。此规则于当年12月31日公布施行。

是年，为纪念光裕社成立一百五十周年，由该社编辑发行《光裕社一百五十周年纪念册》。线装本。扉页有"光裕公社并裕才学校两大纪念幢"照片一帧。

《光裕社一百五十周年纪念册》

内容大致有三类：其一，光裕社历代文献资料，如三皇祖师、柳敬亭、马如飞等画像；光裕社社址全景图；马如飞所撰道训、道箴；王周士所撰《书品》《书忌》；毛菖佩、章良璧、马春帆、马如飞、赵湘洲、姚士章等所撰诗词、开篇及短文；另有清代和民国时期各届政府颁发的有关公文和通告。其二，该社历代著名艺术家的铜版制照片，如赵湘洲、姚士章、沈如庭、王秋泉、许文安、王瑞卿、吴西庚、黄永年、杨鹤亭等三十余人，以及社员集体照两帧。其三，主要篇幅为当时社会名流及社员所撰纪念文章、对联及题词。

△《光裕社同人建立纪念幢序》谓：弹词、评话虽称小技，然能深入人心，有裨世教。彼田夫野老闻操、莽而眦裂，听关、岳则起敬。其一片忠义之心，得油然而激发者，非此之功，其谁与归？……为前贤建幢，以留纪念。薄海名流之题幢者，咸深嘉其志焉。孟子曰："礼失而求诸野。"彼峨峨群土，毁前人创业不遗余力者，视此幢有愧色也。爰为一言，聊志梗概云尔。

△ 为纪念光裕社成立一百五十周年，上海的苏州评话、苏州弹词界同人假郑家木桥老共舞台演出书戏《描金凤·暖锅为媒》。

△ 光裕社举行会书时，弹词演员徐云志的一回《点秋香》，一曲"徐调"，轰

动评弹界，从此名传书坛成为响档。成名后长期在上海演出，新中国成立后起加入新评弹实验工作团。说书风格鲜明，所起祝枝山、二刁等脚色形象生动，令人捧腹，大腊梅、小石榴等脚色逼真传神，逗人发笑。说表轻松活泼，幽默风趣，常脸带微笑犹如谈家常，给人以亲切感。

△ 文艺论著《艺概》由北京富晋书社出版铅印本。此书为清刘熙载著，共六卷，包括《文概》《诗概》《赋概》《词曲概》《书概》《经义概》。作于清同治十二年（1873）。

△ 苏州弹词的从艺演员剧增。当时光裕社拥有社员两百人，而未入光裕社的演员有近两千人，其中包括以男女拼档为特色的普余社演员，因而演艺竞争十分激烈。演员纷纷在书目上求新、唱腔上创新、表演上革新，演出形式方面也有所变化。

△ 弹词女演员王小燕出生，江苏苏州人。自幼从父王燕语、母王莺声学艺。14岁与其姐王小莺拼档，于上海南京书场首次登台，任上手弹唱《珍珠塔》。此后与父王燕语、姐王小莺拼三个档长期巡回演出于江浙城乡。1952年起与父合作编演长篇《情探》《合同记》《龙女牧羊》。

△ 上海大世界游乐场进行分段改建。把原来砖木结构的两层楼房，改建成钢筋混凝土结构的四层楼房，底层广场建有露天舞台，演出北方曲艺和杂技。室内场子共有十一个，其中有两至三个场子专演曲艺，本滩、苏州评话、苏州弹词、苏滩、宣卷和滑稽。

△ 弹词女演员高雪芳出生，江苏苏州人。少时拜徐雪仙为师习艺，不久与师拼档说唱《描金凤》《三笑》。1952年加入新评弹实验工作团。1960年转入江苏省曲艺团。先后与徐雪兰、庞学庭、曹啸君、汪梅韵等合作弹唱《描金凤》《四进士》《梅花梦》等长篇书目。嗓音甜润明亮，说表及脚色表演颇具功力，擅唱"俞调"。

民国十七年
（1928 戊辰）

1月27日，常春垣在上海丹桂第一台演完夜戏《梁武帝》欲返家时，遭遇数名暴徒袭击，身中三弹，被急送医院抢救。因出血过多，于1月30日去世。

2月，杭州市政府公布杭州市影片戏剧审查委员会章程。规定：凡由市长聘任之委员，由市府颁发证章，可随时至各戏园、游艺场调查、视察。

5月，《商报》创刊。辟有游艺版。由张聊公主编，刊载剧评与轶闻掌故。

6月3日，镇江各书场场主和在镇江的扬州评话演员王少堂等共同组成行会组织书社联合会。设址于双吉书场，由双吉书场场主完恩正主持日常工作。于当日举行了禁烟演出活动。

9月5日，上海伶界联合会机关报《梨园公报》创刊于上海。三日刊，四开八版。

10月19日，《滨江时报》发表署名文章《淫荡落子极应取缔之我见》。

是年，国民政府大学院在南京召开第一次全国教育会议。关于戏剧有两项决议：其一，旧戏富于观感性者，由教育当局详细审定，认为于国俗民德有益者，听其出演。其海淫诲盗等剧，永远加以禁止，犯者施以相当制裁……其二，由大学院专设改良戏剧委员会，自定脚本，编为新剧。

△ 苏州弹词女演员徐丽仙出生，江苏苏州人。原名招娣。出身于贫寒家庭，未满周岁就被卖给演员钱锦章做养女。9岁起随养母陈亚仙习长篇苏州弹词《倭袍》，随后在养父母演出时"插边花"。曾学唱苏滩、京剧、江南小曲，并在堂会演唱。15岁起，以艺名钱丽仙与养母拼双档在江浙一带演出，饱受养父的剥削虐待。中华人民共和国成立后，徐丽仙恢复本姓。初学"俞调"，后唱过"周调""徐调""沈调""薛调"等苏州弹词流派唱腔，并在此基础上逐步形成自己的唱腔流派。

"丽调"创始人徐丽仙（1928—1984），说唱弹词《倭袍》

△ 戏曲理论专著《制曲枝语》（清黄周星撰）由上海神州国光社据《昭代丛书》收入《美术丛书》第二集。重新排印。凡十则，专论戏曲创作方法，主张"少引圣籍，多发天然""雅俗共赏""能感人""自当专以趣胜"。

△ 下关大世界兴起。位于南京市下关龙江桥至江边的一大片地段，又名华昌游乐场。内设以曲艺和杂耍为主的怡和塘曲艺场。

△ 弹词演员蒋宾初在光裕社出道。江苏苏州人。少时师从王少泉习《三笑》《双金锭》。20世纪30年代与师兄王畹香拼档弹唱《三笑》，进上海后受到欢迎。当时上海一些广播电台开设空中书场，他是最早接受邀请在电台播唱长篇书目的评弹演员之一。说书醇厚纯朴，不随意发挥。唱腔为具有自己特色的"书调"。灌有《三笑》唱片《梅亭相会》（与王畹香合作）、《上堂楼》以及《后三笑·宁王聘请》等。有徒张伯安、蒋玉英等。

△ 苏州弹词演员张鉴庭与其弟鉴邦合作，演出《珍珠塔》和《倭袍》中的片段。后依据小说为蓝本，自编长篇苏州弹词《十美图》，又将宝卷《一餐饭》改编成长篇苏州弹词《顾鼎臣》，在江浙村镇演出。

△ 浙江湖州建成专业评弹演出场所东方书场。砖木结构，300个木椅座位，会书和演出活动频繁。民国三十六年（1947）2月，光裕社刘天韵、谢毓菁来此演出。1950年徐涵芳放单档演出，每场200人左右。1956年之前为私人经营，经理朱柳生，后改为公私合营。

△ 评话演员祝逸伯出生，江苏苏州人。早年当过印刷工人。20岁拜陈晋伯为师，一年后登台，在上海郊区及江浙一带演出长篇《包公》。20世纪50年代初进入上海，后渐具名声。1958年入红旗评弹队。1960年转入上海长征评弹团。

江苏苏州市区东中市中街路口的中和楼书场改名为春和楼书场。这是清末始开办的茶馆书场。当时中市街为商业中心，书场规模也较大，故成为市区茶馆书场"四庭柱"之一，为许多评弹名家、响档经常演出的主要书场之一。早上卖茶，下午和晚上演出评弹，清末民初亦演出苏滩清唱。听众以商店职员、当地居民为主。场子方形而稍呈长形，木制书台。一度专门设有女宾席。座位原为长凳，后改为长排靠背椅，可容纳400余人。

民国十八年
（1929 己巳）

3月15日，南京《首都日报》创刊号刊出《南京市社会局清唱歌女一览表》。列有清唱歌女名单248人，分属17家茶园。

9月下旬，南京市政会议通过南京市教育局制定的《游艺审查细则》。《细则》规定：凡"违反党义"、妨害社会"风化及公安"以及"宣扬封建迷信"等戏剧，均应禁止演出。

9月，苏州市政府发布布告：凡在本市区域内开业之说书人员（高台书、平台书、大鼓书、宣卷、南词、苏滩及其他类说书性质者），须先至本政府依法登记规程，履行登记。

秋，苏州弹词演员吴升泉与儿子吴小舫在苏州临顿路壶中天书场弹唱《白蛇传》，恰逢附近书场有人弹唱《玉蜻蜓》。苏州望族申家认为辱其先祖，呈文要求当局禁演《玉蜻蜓》。当局未经调查，误将他们父子拘押七天，他受此屈辱，郁郁成疾，于当年农历十二月二十六日逝世。

10月25日，湖州国货商场新新游艺场开幕。位于浙江湖州府城隍庙内。游艺名目有：男女新剧、苏州弹词、化装申滩、滑稽魔术等。门票每张小洋二角，铜圆十五枚。开幕后观众拥挤，生意十分火爆。

10月，弹词名家朱兰庵、朱菊庵到无锡演唱前中后《三笑》和前、后《西厢》等书。经吴江范烟桥介绍后，朱恶紫与其结交，在彼此的交流中，朱恶紫对评弹的写作与感知获益匪浅。最先写成的有《金玉奴》《花魁女》《杜十娘》等，都得到兰庵的帮助与推敲，每一首定稿后均由菊庵登台首唱，赢得听众的好评。特别是《杜十娘》，为其和兰庵一起拟定的主题思想，批判李甲见利弃义的市侩相，从而鞭挞社会上一批纨绔子弟的腐朽生活。

11月，浙江省立民众教育馆在杭州成立改良说书委员会。

是年，评话演员张国良出生，江苏苏州人。张玉书之子。幼年由其父传授长篇《三国》，13岁即登台。经长期艺术实践和刻苦钻研，文化素养有所提高，遂能自编自演。在其父指导下与他人合作将长篇小说《林海雪原》改编为评话《智取威

评话演员张玉书（1904—1968），说评话《三国》

虎山》,并使原著故事有所发展,较成功地创作《真假胡彪》《跑马比双枪》等回目。还编演《飞夺泸定桥》等新书。擅说表,书路清晰,语言生动,善于组织关子,安排开打、起脚色、评点与衬托等艺术处理亦能运用得当。说《长江夺斗》《失空斩》《草船借箭》《战长沙》《擒张任》《擒孟获》等段落有独到之处。自1983年起整理和编写的评话《三国》演出本,由上海文艺出版社分集陆续出版。

△ 浙江省警察厅以有伤风化罪名,禁止杭州武林班在杭州"高台"(舞台)演出,演员被迫转入"平台"(茶楼)演唱。

△ 苏州市公安局训令:禁止男女演员合演申曲、南词。

△ 弹词演员赵筱卿子赵鹤荪出道。父子拼档演出。鹤荪嗓音清脆,琵琶弹奏佳妙,充下手。父亲说表、乡谈、脚色好;儿子好弹好唱,相得益彰,于是艺名大盛。上海川沙文人吴寄尘作诗赞他:"艳说三卿中一卿,《玉龙》《金凤》并驰名。"

△ 评话演员冯翼飞出道。江苏苏州人。早年在上海从同义社周宾贤习《英烈》,并以冯文英为艺名演出。后拜光裕社朱振扬为师,改名冯翼飞。因当时《英烈》名家辈出,难以匹敌,故不久编演《征东》。从此成名,与蒋一飞、吴均安、杨莲青并称为"码头四响档"。说表清晰,手面灵活,口技有特色。尤以马嘶声、大笑声为同道及听众称道。

△ 马二观、马龙生父子开设快乐园书场。位于浙江平湖城关镇阴阳弄。1958年改为公私合营。1963年5月场地翻建,设池座、楼座400余席。是演出苏州评弹的专业书场。

△ 文学史家谭正璧在《中国文学进化史》中专立《弹词文学》一目,为当时撰写文学史著作所罕见。继而其在《中国女性的文学生活》《文学概论讲话》《国学概论新编》《文学源流》等著作中均设有弹词文学专章或专节,且在《中国文学家大辞典》中刊有弹词作家条目。1949年后又将长期搜集的评弹资料,由其女谭寻襄助编著成研究评弹的重要工具书《弹词叙录》及《评弹通考》。另著有《话本与古剧》《三言两拍资料》《曲海蠡测》《古本稀见小说汇考》《木鱼歌、潮州歌叙录》等。

△ 弹词演员张鉴庭初进上海。莅四美轩书场,未能立足。此后五次赴沪演出,均未走红。其间在润余社前辈郭少梅、程鸿飞、夏荷生等帮助下,对《顾鼎臣》《十美图》唱本不断打磨,又刻苦钻研表演艺术,几年后艺事大进。

△ 弹词女演员徐碧英出生，江苏苏州人。曾用艺名沈碧英。15岁从沈丽斌习《双珠凤》，旋与师拼档演出，数年后改放单档。20世纪50年代初与王月香合作，先说《双珠凤》，后改说《梁祝》，在50至60年代较有影响，时有"小徐王"档之称。她还演出过长篇《钗头凤》《红色的种子》《孟丽君》，中篇《春香传》《窦娥冤》《拉郎配》等书目。说表口俏、老练，能起各种类型脚色，所起《梁祝》书童四九一脚尤为出色，被誉为"活四九"。三弦弹奏颇具特色，衬托"王月香调"起珠联璧合的效果。有徒吕品莲、赵慧兰等。

△ 苏州弹词演员李文彬（1874—1929）去世，浙江海宁硖石人。

民国十九年
（1930 庚午）

春，浙江省嵊县东乡后山镇开办女子的笃戏科班。

2月9日，苏州《大吴语报》开始连载苏州弹词《珍珠塔》。

2月，黄金荣创办的上海黄金大戏院开张。

3月，为改良申曲，邵文滨、花月英等发起组织上海市申曲歌剧公会。

5月，曲艺刊物《说书杂志》创刊。上海鼎鼎编译社发行，关疴尘主编。同年6月停刊，共出两期，32开本。创刊宗旨："提倡说书技术之进步起见，专载有关说书艺术之种种文字，与乎说书人才之公允评论。"每期卷首刊有苏州评话、苏州弹词名家小影及书画作品图照多帧，皆反映说书家的艺术修养和生活情趣。登载有关史料，如疴尘《说书源流考》、抱真《说书界上之脚本问题》、秋秋《说书界上之团体组织》等。此外还分别介绍了叶声翔、赵筱卿、谢乐天的从艺生涯和擅长演技，辑录了说书名家的书品、书忌、道训以及有关说书的艺术知识等。发表的唱词片段有《林黛玉》《惊变》《佳期》及《马如飞南词小引》中的《昭君传》《白蛇传》等。

6月1日，以王永春、紫金香、李桂芳为首的男班，始演于上海浙江路第一茶楼。

7月19日，南京国民政府行政院批准《南京市电影戏剧审查委员会组织暂行规划》（下简作《规划》）。其目的为防止违反党义及团体、妨害风化及公安、提倡迷信邪说及封建思想等不良事实之表演，以及改进社会教育。其职责范围有关

戏曲者有审查剧本、戏曲事项，视察市内戏曲演出事项，发布临时许可事项，取缔不良戏剧事项，决定违章处分事项及其他。委员会的组成为市党部（国民党）代表三人，首都警察厅、市教育局、市社会局各两人。《规划》批准后不久，南京市电影戏剧审查委员会正式成立，禁演了大批平（京）剧和各种地方戏剧目。

9月1日，浙江省立民众教育馆与杭州市政府合办第一期说书人训练班。训练班分两期：第一期自民国十九年（1930）9月1日至12月底，历时四个月；第二期自民国二十年（1931）3月1日至4月底，历时两个月，均为业余上课。课程有讲演技术、说书研究等五项。

12月，江苏省公共娱乐事项审查委员会在镇江成立。由国民党江苏省党部、江苏省民政厅、教育厅各派两人组成，杨慎初为主任委员，审查娱乐场所。遇有违反党义或妨碍风化者，随时纠正或取缔。

是年，戏曲、曲艺作家、理论家沈祖安出生，祖籍浙江吴兴（今湖州），生于上海。20世纪50年代以来长期从事戏曲、曲艺研究，70年代后致力于评弹史、评弹理论的研究，并编创评弹脚本。创作了中、短篇《杨开慧》《轩亭碧血》《山村新事》《大破连环阵》《春到梅家坞》，开篇《河上春》《苏堤春晓》《曲院夏雨》《平湖秋月》等，均已出版或发表。与人合作编写了中篇《战斗的堡垒》《叱咤风云》以及短篇、开篇多种；与人合作编选并出版《弹词开篇集》。理论专著有《纵横谈艺录》《琵琶街杂记》《顾曲丛谈》《弹词类考》等，论文有《游园记趣——从苏州园林谈到评弹艺术》《顾曲记畅——略谈曲艺的艺术魅力》《听书记想——关于评弹艺术的联想作用》等。另著有《鉴湖女侠》《琵琶蛇传奇》等章回体小说。曾任浙江省曲艺家协会副主席、中国说唱文艺学会理事等职。

△ 戏剧论著《弗堂类稿》（姚华著）铅印出版。该书有部分戏剧论述，认为戏曲"源于祭"。

△ 安徽繁昌县徐家大族举行六十年一次的目连大会。村前有一株古银杏树，依树干扎成三层"独脚莲花台"一座，上层演神仙戏，中层演人间戏，下层演鬼怪戏。独脚台纸扎彩绘，远看如一朵盛开的莲花。

△ 弹词演员尤惠秋出生，祖籍江苏青浦（今属上海），生于浙江嘉善。12岁至苏州师从吴筱舫学《白蛇传》《玉蜻蜓》，不久与师兄吴剑秋拼档演出。1948年到上海献艺，并在电台演唱开篇，以一曲《六月雪》获得听众好评。由于在电台常与蒋月泉、周云瑞接触，受他们影响得以提高演唱水平。

△ 浙江吴兴县（今湖州）民间曲艺演员成立明裕社，社长田发根。

△ 评话演员金声伯出生，江苏苏州人。少时曾在钱庄当学徒。16岁师从杨莲青习《包公》，仅两月余即登台演出。后又从汪如云习《三国》，从徐剑衡习《七侠五义》，并受教于王斌泉、杨月槎、张玉书和扬州评话名家王少堂等。

△ 上海东方饭店建成不久，于楼下大厅开办东方书场。这是上海由旅社附设书场中影响最大者，位于今上海西藏中路120号。所聘演员均为各时期的名家、响档。听众多为显贵、富商及其家属和各地来沪旅客。后在二楼又辟东方第二书场，两处日开五场，扩大了评弹影响。普余社成立之前，聘夏秀贞、夏秀英日夜弹唱《描金凤》，开创女演员进入饭店和旅社书场先例。自20世纪30年代初起，兼演滑稽、昆剧、文明戏、书戏、话剧、沪剧和北方曲艺。滑稽名家王无能、江笑笑、刘春山以及仙霓社演员曾长期在此轮演。

△ 弹词女演员江文兰出生，江苏苏州人。1954年加入上海市人民评弹工作团，与苏似荫拼档达三十年，以演唱《玉蜻蜓》为主。在《打铜锣》等书目中，

吴君玉（左）与金声伯（右）评话双档

对评弹表演艺术有所发展。有一定编创能力，参与中篇《白求恩大夫》《冲山之围》(后改名为《芦苇青青》)，长篇《夺印》《李娃传》的编演。与苏似荫合作，从《玉蜻蜓》生发出《智贞探儿》一回，使书目中智贞这一人物的形象更为丰满。20世纪80年代后在上海评弹团从事青年演员的辅导工作。说表清楚，脚色生动，嗓音甜糯嘹亮，擅唱"蒋调""俞调""丽调"，得其精髓。

△ 位于上海福建中路194弄5号的汇泉楼书场停业。

△ 弹调演员朱一鸣出生，江苏苏州人。1948年师从严雪亭学弹词《杨乃武与小白菜》，两年后演出于江浙沪各地。1958年参加苏州市曲艺联合会青年评弹演出队，任队长。翌年赴无锡，入无锡市评弹团，先后任副团长、团长。擅长说表，所起脚色逼真传神，如起《杨乃武与小白菜·三堂会审》的葛三姑等脚色均细腻准确。又擅说《三笑》，有一定影响。女朱玉莲曾继承其艺。

△ 光明书局出版谭正璧所著《中国女性文学史》。此书原名《中国女性的文学生活》，三版时改为现名。全书论述自汉至清的诗、赋、词、通俗小说和弹词女作家的生平及其作品。第七章集中论述陶贞怀和《天雨花》，陈端生、梁德绳和《再生缘》，邱心如和《笔生花》，程蕙英和《凤双飞》，朱素仙和《玉连环》，郑澹若和《梦影缘》，周颖若和《精忠传》，姜映清和《玉镜台》。此外，对修订、刊印《玉钏缘》等四种弹词本的侯芝的功绩予以肯定。对女弹词作家的生平及作品，作者从诗词、笔记等著作中细心搜集，为之归纳整理；论及的弹词作品，均做故事梗概，并加以评论，指出女作家在处理题材上的特点，又点明作品在艺术形式上的问题。此著作较系统地研究明清女性弹词作家及其作品，在当时具有开创性。

△ 评话演员朱少卿（1882—1930）去世。曾将晚清一公案张文祥刺杀马新贻案，编成长篇评话《张文祥刺马》搬上书坛，与弹词《杨乃武与小白菜》一起成为当时最负盛名的评弹新书。20世纪30年代与子伯雄莅上海四美轩书场拼档演出《三本铁公鸡》，更有大量开打动作，窜、跳、蹦、纵，热闹火爆且滑稽突梯。传人有子朱伯雄，徒潘伯英。

是年前后，苏州市区察院场西侧创办中央书场。为中央饭店业主利用饭店大厅开设的新型书场。听众以富商及其家属居多，并多女性。场内设木制书台，双人座靠背椅，可容400余人。初时卖座一般，自评话名家陈浩然在该场演出《济公传》后，卖座日盛，业务兴旺。20世纪40年代中期停业。

民国二十年
（1931 辛未）

评话演员朱伯雄

1月，吴县国民党县党部进行说书人登记，改光裕社为吴县光裕说书研究社。

2月8日，上海萝春阁书场举行润余社全体苏州评话、苏州弹词名家大会串。有苏州评话演员凌云祥、凌幼祥、朱伯雄、严焕祥、郭少梅等，苏州弹词演员张鉴庭、张鉴邦、李伯康等参加，独脚戏演员刘春山、盛呆呆也参加了演出。

2月16日，苏州弹词演员朱寄庵之子朱兰庵、朱菊庵在上海东方书场演出新改编的苏州弹词《西厢记》。

2月26日，浙江省政府发布《浙江省审查民众娱乐暂行规程》。

5月10日，戏曲报纸《戏世界》创刊。总部原设在汉口，不久后迁至上海。历任编辑张古愚、刘慕耘，主笔龚晓岚。宗旨是"阐扬艺术，保存旧剧，提倡戏曲，沟通声气"。该报原为三日刊，四开二版。后改为日刊，四开四版。

6月1日，上海开明唱片公司出版发行一批曲艺唱片。有魏钰卿、吴小松、吴小石的苏州弹词，钟湘云的梅花大鼓，钟湘云、赵素兰的京韵大鼓、北京小调，赵素兰的奉天大鼓，金翠玉、胡菊生的宁波滩簧等。

6月2日，苏州新乐府（昆班）因故在上海解散。部分演员另谋生路，留下的30余人在倪传钺、郑传鉴、顾传澜主持下，回苏州坚持演出。不久再去上海，改名仙霓社。

7月，鄂豫皖区苏维埃政府根据区第二次苏维埃大会决议，颁布文化教育政策，其中第六条规定：在红军、苏维埃机关、工会等一切组织中，发展戏剧、游艺会等工作。

9月9日，上海东方书场暨光裕社全体会员举行各省水灾助赈义演，演出《水灾歌剧》，参加者有苏州弹词演员吴小石、张福田、沈俭安、赵稼秋、刘天韵、蒋宾初、杨仁麟、黄兆熊、祁莲芳等，苏州评话演员汪云峰、韩士良、唐再良等。

9月18日，九一八事变爆发，日军侵占中国东北。

9月23日，上海蓓开新片发行一批新曲艺唱片。有沈俭安、薛筱卿的苏州弹词，张冶儿、韩兰根的滑稽，王彩云的小调。

9月，苏州警察局颁出布告，禁演苏州弹词《玉蜻蜓》。

11月1日，《菊痕画报》创刊。周刊，每周日出刊。第二、三版有名伶剧照、便装照，题字，题画，戏词及剧评等。

11月，上海《戏剧月刊》对"四大名旦"——梅兰芳、尚小云、程砚秋、荀慧生进行评比，以得分多少为依据重新排序，依次为梅、程、荀、尚。

是年，浙江省教育厅、民政厅共同成立民众娱乐审查委员会。其暂行规程规定凡演出剧目、书本均须送审，凡有下列情况之一者，要予以纠正或禁止：违反党义、提倡邪说者；迹近煽惑，有碍治安者；提倡封建思想者；提倡迷信者；迹近诲盗，引导作恶者；描摹淫亵，诱惑青年者；情状惨酷，有伤人道者；侮辱个人或团体之情事者；其他有害于观众身心者。

△ 苏州弹词演员华佩亭出生，江苏常熟人。曾名士霖。其兄华士亭为徐云志学生。民国三十五年（1946）至常熟梅李探望其兄时，徐云志听了他的弹唱，主动提出收他为徒。次年与华士亭拼档演出《三笑》。一年后向徐补行拜师礼，正式取名佩亭。兄弟双档在常熟、无锡等地演出，并同师兄祝逸亭补全《三笑》。1952年改说《梁祝》及《陈圆圆》。

△ 黄异庵在其师谢鸿飞脚本的基础上，加工长篇苏州弹词传统书目《西厢记》。（该书清光绪时朱寄庵据王实甫同名杂剧及李日华传奇《南西厢》编演）。全书十八个回目，可演一个月以上。擅唱此书的名家有朱兰庵、朱菊庵、朱介生、何许人、何可人、黄异庵、杨振雄、钱雁秋等人。

△ 陆澹庵根据张恨水同名小说续编长篇苏州弹词《啼笑因缘》后段。

△ 弹词演员郁鸣秋出生，江苏无锡人。早年拜王如荪为师学《秋海棠》。20世纪50年代初改演新编书目《赵五娘》（即《琵琶记》）及自编之长篇弹词《赵氏孤儿》。1959年加入无锡市曙光评弹组，1960年并入无锡市评弹团。

△ 演员李伯泉、秦纪文据陈端生、梁德绳的《再生缘》改编，演出长篇苏

州弹词《孟丽君》。出书后由苏州市文联原副主席潘伯英改编,王月香、徐碧英、龚华声、谢月菁、徐琴韵等演唱,全书可演六十场。

△ 常州市西门外文亨桥西首设立魁星阁书场。由在武进县警察局供职的卢志福与一李姓市民合资兴办。屋身紧靠桥堍东侧的河滩,是一座依桥傍水的茶园书场,可容纳听众百余人。开业不久,改名为近水楼。

△ 浙江海宁人周颖芳撰写的拟弹词作品《精忠传》,由商务印书馆出版发行。

△ 上海东方书场聘夏秀贞、夏秀英日夜弹唱《描金凤》。第一书场呈长方形,设沙发靠椅600座,备水汀、电扇和扩音设备,为20世纪20年代书场中仅有。书台约20平方米,可作戏台。第二书场设长排靠椅500座。两处日开五场,扩大了苏州评话和苏州弹词的影响,受聘演员均为当时名家、响档,如张云亭、张福田、黄兆麟、沈俭安、薛筱卿、夏荷生、蒋如庭、朱介生、许继祥、朱兰庵等常复演于此。听众多为富裕市民及显贵要人。

△ 评话演员曹汉昌在光裕社出道,并渐享誉书坛。江苏苏州人。原名锡棠。自幼受姑父石秀峰的熏陶,喜爱评话艺术。14岁师从周亦亮习《后岳传》,改今艺名。一年后登台,旋即演出于江浙一带。20世纪50年代初参与筹建新评弹实验工作团,为该团创始人之一,并长期任团长。80年代初任苏州评弹学校校长。说书书路清晰,口齿清楚,重表述,善说理。中气充沛,艺术上具"一口干"特色。曾精心加工整理《岳传》演出本,该本于1986年由江苏文艺出版社出版。曾任中国曲艺家协会理事。有徒李宏声、王浩良等。

△ 苏州人民路乐桥堍西南侧开办乐园书场。这是苏州市区第一家聘女演员参加演出的专业书场。该场一改苏州市区禁止评弹女演员演出的旧规,为评弹女演员提供了演出场所,后成为普余社的重要演出基地。场子呈长方形,中式平屋,木制书台,设有状元台、靠背椅及长凳座位,可容200余人。20世纪40年代停业。

△ 上海大世界游艺场创办者黄楚九(1872—1931)去世。游艺场由黄金荣接管经营。黄金荣酷爱苏州评弹,凡是到沪演出的评弹演员大多受邀莅此。从20世纪30年代到40年代初,大世界每天演出各种曲艺少则三四场,多则七八场,每逢夏天还开辟露天夜花园曲艺专场。

△ 弹词女演员林慧娟出生,江苏苏州人。自幼从父林筱舫学《三笑》,旋与父拼档演出。20世纪50年代初分别与倪萍倩、醉迎仙拼档演唱《宝莲灯》等新编书目。后与陈毓麟拼夫妻档说唱《武松》等,并一起加入苏州市人民评弹团。60

年代初与赵慧兰合说短篇弹词《夜走向阳村》,不久转为上手与王小蝶拼档说唱《玉蜻蜓》等。说表老练,口劲十足,基本功较扎实。

是年前后,常熟梅李乡设立龙园书场。由瞿老四创办。初为茅屋顶茶馆书场,新中国成立后翻建为瓦屋。书场呈长方形,设有书台、长凳座位,可容纳400余人。来场演出的有张鸿声、顾宏伯、陈浩然、沈笑梅、周玉泉、徐云志、蒋如庭、薛筱卿、朱介生、严雪亭、潘伯英、姚荫梅等苏州评弹演员。主要书目为《英烈》《包公》《济公》《玉蜻蜓》《三笑》《杨乃武》《落金扇》《刺马》等。1953年改为集体经营,仍由瞿老四负责。20世纪80年代中期,瞿老四去世后停办。

民国二十一年
(1932 壬申)

1月9日,《申报》以整版篇幅刊登《伶联会小史》《伶联会之经济状况》《伶联会之演剧筹款》等文章,详细介绍上海伶界联合会的情况。

1月,苏州宣卷演员行会组织宣扬公所并入吴县娱乐公会。

9月11日,蒋介石为表彰陕西易俗社移风易俗、改良社会,促进艺术表演,令陈果夫奖励该社大洋一千元,以刊印该社剧本。

9月,浙江省教育厅、民政厅根据民众娱乐审查委员会呈报,分四次公布禁演剧目。

9月,苏州百灵电台试验播音。由评弹双档杨星槎和杨月槎出资合办。电台位于护龙街中大井巷南720号(今人民路386号内),还出专门的评弹月刊《百灵开篇集》和《百灵唱片集》。1937年日军占领苏州后被迫关闭。

《百灵唱片集》

10月10日，公布禁演平剧《白蛇传》、二本《关公走麦城》。

12月18日，上海救济东北难民游艺大会开幕，其中会书由光裕社、润余社等行会组织的苏州弹词名家轮流担任。

12月30日公布禁演平剧《日月图》《游西湖》《大劈棺》《大补缸》《金钗家庭怨》。

是年，评弹、戏曲作家施振眉出生，浙江长兴人。自20世纪50年代起从事曲艺工作，并于1959年组织成立浙江曲艺队（今浙江曲艺团），同年开始评弹创作。所编写的作品主要有长篇弹词《李双双》，中篇弹词《东海女英雄》，短篇弹词《英雄父子》，短篇评话《壮志雄心》《闯海》，

评弹、戏曲作家施振眉（1932年出生），编写弹词《李双双》

开篇《幸福井》《红柳》等。与他人合作编写了中篇弹词《新琵琶行》《叱咤风云》《战斗的堡垒》，短篇弹词《飞雪迎春》等；与人合作整理汪雄飞《三国》中的《五关斩六将》《诸葛亮出山》《血战长坂坡》等，并帮助汪雄飞、金声伯、胡天如等整理出版《古城会》《赠马》《草岗收将》《猫困鼠穴》《花神庙》等传统长篇书目选回。在戏曲创作方面，编写十余个睦剧和木偶戏、皮影戏剧本，同时在报刊上发表有关评弹和戏曲的文章。曾任中国曲艺家协会理事、浙江省文化厅艺术委员会副主任、浙江省曲艺家协会主席、江浙沪评弹工作领导小组成员等。

△ 苏州间邱坊女说书演员杨根娣，学习苏州滩簧曲目后挂牌演出，称为女子苏滩。

△ 上海游艺界救亡协会成立，其中的光裕社分会由黄兆麟等主持。

△ 弹词女演员朱雪玲出生，江苏苏州人。17岁拜朱雪琴为师，后随沈俭安习唱《珍珠塔》，又获杨星槎精心指点。1949年起先后与朱雪霞、朱雪吟、严小屏等拼档，任上手，弹唱《珍珠塔》《梁祝》《秦香莲》。1955年同杨仁麟拼档，任下手，演出《白蛇传》《双珠球》。

△ 弹词演员俞筱云在光裕社出道。江苏苏州人。早年学医，后改习弹词，师

从王子和学《白蛇传》，后又从张云亭学《玉蜻蜓》。长期与师弟俞筱霞拼档，颇负声誉。说表轻松自如，语言幽默风趣，描摹脚色心理细致入微，起下三路脚色，如《白蛇传》中的王承昌、《玉蜻蜓·问卜》中的胡瞎子等，尤为形象生动。能自编脚本，曾编演《王十朋》《刘胡兰》《南海长城》等新书目。晚年自学英语，曾编英语弹词，用英语演唱开篇。有徒薛君亚、杨乃珍等。

△ 评话演员殷小虹出生，江苏苏州人。父殷剑虹以编演评话《血滴子》而享誉书坛。小虹自幼受父熏陶，15岁即在其父演出时登台送书。17岁正式演出，并在演出中对《血滴子》"八大剑侠"部分进行加工修改。1959年加入苏州市火箭评弹团，后转入浙江省海宁县评弹团。说书清脱隽永，在听众中有一定影响。

△ 弹词女演员朱雪琴以"九岁红"艺名登台，为养父母在演出时"插边花"。1938年以艺名朱小英任叔父朱云天下手，说唱《玉蜻蜓》《白蛇传》。一度与养母朱美英拼档说唱《双金锭》《珍珠塔》。1936年任朱蓉舫下手，说唱《双金锭》《描金凤》。1938年夏，改名雪琴，并从寄父沈俭安补习《珍珠塔》前段。1947年

朱雪琴（左）和郭彬卿（右）在上海仙乐书场演出《珍珠塔》选段

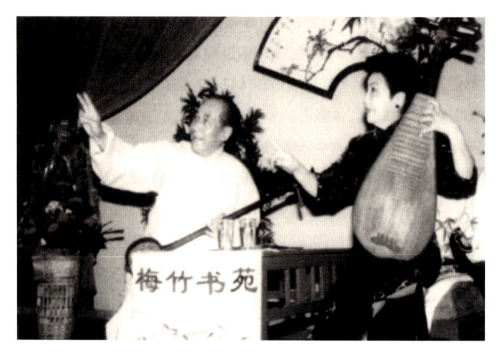

张君谋（左）、徐雪玉（右）演出《明珠案》

改翻上手，与徒朱雪吟拼档说唱《珍珠塔》《双金锭》，声誉渐著。1950年一度与朱雪霞拼档演出新编长篇《铁树开花》。1951年与郭彬卿拼档说唱长篇《梁山伯与祝英台》及《琵琶记》，风靡江浙码头，成为响档。

△ 弹词演员张君谋出生，江苏苏州人。早年师从王柏荫学《玉蜻蜓》，后长期弹唱《玉蜻蜓》《金钗记》等书目。1960年加入苏州市卫星评弹团（后改名为百花评弹团），参加编演现代长篇《红岩》，较有影响。1965年调入苏州市人民评弹三团，后入苏州市评弹团。1982年与徐雪玉拼档演出长篇《明珠案》，较受听众欢迎。说表刚劲、爽利，善起英雄豪杰脚色。

民国二十二年
（1933 癸酉）

1月12日—20日，浙江省民政厅、教育厅公布禁演平剧《金钱豹》《滑油山》《阴阳河》《乌盆记》《七星灯》《龙虎斗》《抗日救国》《双沙河》《双包案》《双断桥》《探阴山》《黑风帕》《目连救母》《胡迪骂阎》《进妲己》《唐明皇游地府》

1933年光裕社大厅内景

《摇钱树》,绍剧《落绣鞋》《沉香救母》等戏目。

2月10日,《吴县知事为光裕社维持公所慈善暨学校经费及整顿营业旧规示谕》规定……惟为维持公所慈善暨学校经费,以及整顿营业旧规起见,事隶县治行政范围,理合抄粘警厅旧谕呈祈县长鉴核。伏乞赐准援照备案并给示谕,俾资遵守,至感德便。附抄粘警厅旧谕一纸等情到县,除批示外,合行示谕,仰各该说书人等一体遵照毋违。切切特示遵。

2月10日起,滑稽演员易方朔提倡"游艺救国",在上海演出滑稽戏《财神献宝》《茶花女救国》。

5月,王无能、丁怪怪等十大滑稽演员会集苏州,在开明大戏院举行会串演出。

6月15日,南京市戏剧审查委员会召开临时会议。议决:对古装道情戏"原则上应加以限制,积极改良"(南京禁演扬州戏后,演员改以"古装道情戏"名义演出)。

7月6日,《新华日报》创刊。每日文艺版有杰民主编的《西湖景》,经常辟有

《冷湖菊话》栏目，内容为评论戏曲的剧目及演员等，撰稿人为于冷华。第四版有《菊讯》栏目。

7月28日，本滩演员邵文滨在上海法租界华格臬路（今宁海西路）暗遭枪杀，时年50岁。

9月，扬州清曲演员黎子云所唱《风儿呀》《五更里十送郎》，葛锦华、王万青所唱《九腔十八调》等，由上海大中华唱片厂灌制成唱片。

10月12日，署名般若的作者在《金刚钻报》上发表《无线电中之游艺》，指出有的演员无法改变自身说唱的特点，因而不能在电台里一展身手。如一代"描王"夏荷生，"做书场，苏沪两地，红极一时，但夏之唱书，连说带做，身段最多，在书台上固易受人欢迎，至于无线电播音，则全靠说唱，不尚表演，夏荷生在此中遂觉英雄无用武之地，宜其不能与朱、赵、沈、薛辈争一日之长也"。

10月，《早报·娱乐版》创刊。是当时苏州编排新颖的一张日报，介绍戏剧（包括戏曲）电影动态、评论文章及轶闻掌故等。由王绍基（江上行）编辑。

12月，江苏公共娱乐事项审查委员会禁演扬州评话《平妖传》。

是年，上海第一家舞厅书场在新华舞厅内开设，即新华书场。之后这类书场蜂起，先后有会乐宫、惠尔登、仙乐斯、维纳斯、高士满、纽约、圣太乐、大沪、新仙林、米高美、维也纳、大都会等，前后共18家。其中有不少是于1950年后改为专业书场的，如新华舞厅改为新华书场，仙乐斯舞宫改为仙乐书场，米高美舞厅改为西藏书场，大都会舞厅改为静园书场，维纳斯舞厅改为大华书场。这些由舞厅改造的专业书场成为上海说书业的重要演出场所。

△ 苏州评弹书场崇福书场创办。位于今浙江桐乡崇德路39号。由俞瑞青创办，当时名为乐园书场。内设T字形状元台及百脚凳，后排有躺椅，可容纳100余名听众，专营苏州评弹，业务兴盛。民国三十三年（1944）俞瑞青传子俞杏初经营，1958年与三元书场合并，定名为崇福书场。1966年停止演出。1976年恢复书场业务。

△ 上海萝春阁书场每客收取140文，赠民安牌香烟一包，内含金戒指赠券，每日三人得奖，故业务持续兴旺，为租界之重要书场。萝春阁书场是苏州评话和苏州弹词的专业演出场所，位于上海浙江中路天津路口萝春阁点心店楼上。20世纪30年代初由黄楚九创办，经营人李耀亮。地处闹市，设备较旧式书场为好，经营方式较多。润余社演员常在此推出新编长篇。李文彬等编演的《奇冤录》（后

名《杨乃武与小白菜》)和朱少卿编演的《张文祥刺马》,早期演出于此。30年代初,苏州弹词演员朱耀祥、赵稼秋于该场首演长篇苏州弹词《啼笑因缘》。场子约150平方米,设长排靠椅200多席。40年代中期停业。

△ 赵景深在郑振铎影响下,致力于戏曲、曲艺及民间文学的研究,著作很多。1937年出版的《大鼓研究》,1938年出版的《弹词考证》《弹词选》,为其早期研究大鼓、弹词的编集。此外,还于1938年出版的《抗战大鼓词》《平型关》(鼓词)等,颇有影响。上海孤岛时期,曾为弹词演员汪梅韵写开篇《刘夫人》《汪氏》等,后编入汪梅韵《香雪留痕集》。上海沦陷后,赴安徽金寨,任安徽学院中文系主任。抗日战争胜利后返沪,任中国文艺家协会秘书。

△ 余韵霖师从杨筱亭习《白蛇传》《双珠球》,次年登台演出。初与兄韵兰拼档,后放单档。1953年应上海市人民评弹工作团之邀,协助整理长篇《白蛇传》。1955年后说唱《钱秀才》等。1957年加入常州市评弹团,有创作、改编书目的能力。

△ 赵吉甫在无锡市区崇安寺原观前街创办蓬莱书场。为当时设备较新的书场。1936年后由陈盘荣经营。由于地处闹市中心,营业兴旺,许多评弹名家、响档都先后到该场演出。书场为中式平房,场子呈长方形,书台较大且精致,有铜栏杆。初设有状元台,排列方凳,后改为长条靠背椅。1958年因马路扩建而停业。

△ 弹词女演员蒋云仙出生,江苏常熟人。原名蒋珊,曾用名钱云仙。1948年进钱家班学艺,不久即与朱少洋、徐丽仙先后拼档说唱《啼笑

弹词演员蒋云仙(1933年出生),说唱弹词《啼笑因缘》

因缘》。后又与陈亚仙、王月仙拼三个档说唱《倭袍》。1951年拜姚荫梅为师,后放单档说唱《啼笑因缘》。还曾与祝逸亭等拼档说唱《刘巧团圆》《方珍珠》《李师师》《琵琶记》《情探》等新编长篇书目。1959年加入上海长征评弹团,参加中篇《古城春晓》《为了明天》《闹严府》《貂蝉》《三约牡丹亭》等的演出,编演现代题材长篇《野火春风斗古城》《欢喜因缘》等。

△ 上海新春秋报馆出版吴疴尘编辑弹词开篇集《马如飞真本开篇》。原稿系陈士林藏本,由其子陈瑞麟赠予该报馆,遂编纂刊印。全书收马如飞所作开篇60余首,分两个部分。第一部分是描写历史人物之作,按年代次第排列,有《俞伯牙》《小白》《伍子胥》《西施》《王昭君》《董卓》《蔡文姬》《花木兰》《白居易》《宋江》《唐寅》等。第二部分为戏曲故事,有《渔家乐·藏舟》《渔家乐·相刺》《白兔记》《铁冠图·刺虎》《疗妒羹·题曲》《牡丹亭·冥判》《长生殿》(5首)等,书前有马如飞开篇自序真迹缩形全文。

△ 上海老九纶宣传部编辑出版《意外缘短篇弹词》。全书分两个部分。第一部分为张梦飞创作的《意外缘》弹词,述一到上海谋职的青年,不慎被一骑车女子撞伤而彼此相识,结成姻缘的故事。第二部分为开篇集锦,选录当时较有影响的开篇和选曲二十首,包括《送花楼会》《杜十娘》《送夫从军》《御碑亭》《春闺怨》《黛玉还魂》和《宝玉祭晴雯》等。书中附有作者肖像和弹词演员赵鹤荪、张少蟾、蒋宾初、王筱春、王云春便照以及郑逸梅序、作者自序等。

△ 弹词女演员王月香出生,江苏苏州人。伯父王斌泉、父王如泉均为说唱《双珠凤》的弹词演员。幼年从父学艺,8岁起即与姐王兰香、王再香拼三个档演唱

"王月香调"创始人王月香(1933—2011),说唱弹词《三斩杨虎》

《双珠凤》。18岁起放单档。20世纪50年代中期加入苏州市人民评弹团,后与徐碧英拼档说唱《梁祝》。参加演出长篇《孟丽君》《红色的种子》及中篇《三斩杨虎》《老杨和小杨》《白衣血冤》等,均获好评。其说表、弹唱、起脚色等富有感染力。所创"王月香调",响弹响唱,节奏明快,感情奔放,对弹词唱腔的发展有一定贡献。代表作有《三斩杨虎》《英台哭灵》等。有徒赵慧兰等。

△ 上海东方电台发行吟庐主人编辑的弹词开篇集《说书名家弹词开篇选粹》。收有薛筱卿、徐云志、王似泉、王亦泉、谢少

《说书名家弹词开篇选粹》

泉、周玉泉、夏荷生等所藏并常唱开篇一百余首,多为描述上海风情的作品,如《海浴》《上海小姐》《兜风城隍庙》等;另有嵌词开篇多首,如《闺忆》(嵌曲牌名)、《繁华的回忆》(嵌中外银行名)、《闺怨》(嵌影片名)、《荷花少爷》(嵌花名);古代题材作品有《二十四孝》《风波亭》,余为流行选曲和开篇。书前有上述演员的肖像照和小传。

民国二十三年
(1934 甲戌)

4月5日,据《中国无线电》统计,当时在上海开办的中国电台有38家,以档数(每档约三刻或仅一点钟)计。

4月,南京始建演出苏州评弹的书场于杨公井。场址设于今人民剧场斜对面。评话演员曹汉昌、弹词演员曹筱英首演,国民党中央常委兼秘书长叶楚伦和国民

党元老于右任曾前往听书。

5月，声腔论著《腔调考源》（王芷章著）由北京双肇楼图书部出版，线装书。该书为我国早期研究戏曲声腔的专著之一。

7月，吴县光裕说书研究社呈请苏州市警察局取缔男女拼档说书，并重申：不收女徒，不拼女档，不许社外演员在苏州搭台说书。

8月，王耕香在南京香铺营演唱弹词《三笑》。

8月，弹词开篇和歌曲合刊集《娓娓集》出版。收有弹词开篇45首，包括据当时影片故事编写的《姐妹花》《赖婚》，反映当时现实生活的《摩登老太太》《摩登消夏》《求妻趣剧》《绑票》《国耻纪念》，以神话故事为题材的《八仙下凡》4首，以及《琴》《棋》《书》《画》等。附有评弹演员赵稼秋、徐云志、周玉泉、朱耀良、张福田等的肖像照。

11月28日，上海申曲歌剧研究会成立。该会由原申曲歌剧公会改组而成，首批会员206人。

11月，国民党吴县县党部饬光裕社可以男女说书，光裕社呈请暂缓女说书演员入社。

12月23日，南京《朝报》发表署名文章，列举戏曲中具有诲淫色彩的剧目有：《杀子报》《双钉记》《卖绒花》《十八扯》《卖饽饽》《翠屏山》《拾玉镯》《荡湖船》《战宛城》《珍珠衫》《打樱桃》《马思远》《日月图》《百万斋》《海潮珠》《送灰面》《梵王宫》《遗翠花》《潘金莲》。

12月，苏州发布演员登记办法，苏州滩簧演员办理登记的有102人。

是年，上海国华电台出版陈子桢编辑的《弹词开篇》。分两集。第一集收弹词开篇120首，以套头为主，如《渔家乐》8首的《渔钱》《送女》《成亲》《端阳》《藏舟》《相梁》《刺梁》《脱逃》《蝴蝶梦》8首，《啼笑因缘》16首，《果报录》28首，《白蛇传》6首，《滑稽说书先生大打仗》16首等。第二集约80首，多为白话开篇，其中玩笑开篇有《乞丐歌》《王无能游地府》《倒乱二十四史开篇》《乡下姑娘游玄妙观》《倒乱红楼梦》《瞎亲家》等，醒世劝诫的有《嫖客自悔》《戒淫》《劝青年莫上跳舞场》《绑匪临终自叹》等。另有反映当时上海风情的《吃花酒》《洋场才子》《求婚》《离婚》《女堂倌》《男堂差》《白头翁招女婿》等。

△ 倪高风所著《倪高风开篇集》由上海莲花出版社出版。内收弹词开篇300余首，约15万字，均为作者1933年—1934年间发表于《金刚钻报》的作品，由

当时光裕社、润余社艺人在电台和书场演唱。

△ 姚声江师从徐玉庠习《金枪传》。两年后在江浙沪一带演出。1951年加入上海市人民评弹工作团，为首批进团的十八位演员之一，曾随团赴治淮工地演出，并编演短篇评话《溱潼河上》。参加《王孝和》《白虎岭》《江南春潮》《芦苇青青》等中篇演出。20世纪50年代中期补说《岳传》。自编自演的短篇评话有《沈菊芳》《杨怀远》等。说书十分投入，在中篇演出中对所起脚色颇能胜任。

△ 弹词女演员徐文萍出生，江苏苏州人。14岁拜祝逸亭为师。18岁起与其师兄张文倩长期拼档（后成夫妻档），演唱《三笑》《四进士》《杜十娘》《情探》等长篇。1959年参加上海市评弹改进协会，所属星火评弹队。次年入上海市长征评弹团。

△ 吴县有关当局以"男女档有伤风化"为由，禁止男女档在吴县演出。是年底，钱锦章、朱云天等去南京国民党中央党部提出申诉并胜诉，遂决定成立普余社。

△ 袁凤举主编弹词开篇集《凤鸣集》由凤鸣广告社出版。选收弹词开篇百余首，均为当时广播电台常播节目。有反映当时生活题材的《九一八》《三一国耻纪念》《印度甘地》《打扑克》《夫妻淘气》，描述古代人物的《李白》《王羲之》《吕洞宾》，描述节令的《清明》《端阳》《中秋》，以及根据昆曲改编的《芦林》《思凡》《扫秦》《琴挑》《受吐》《武松》等。

△ 倪高风编辑的弹词开篇集《嫋嫋集》由上海利利广播无线电台出版。主要收录弹词名家常唱而独有的开篇，如夏荷生藏《长生殿》6首，张少蟾藏《西施·沉鱼》《昭君·落雁》《貂蝉·闭月》《杨妃·羞花》，周玉泉藏《吕洞宾》《思情劝妻》，祁莲芳藏《廿四节气》（嵌戏名）、《颠倒古人》，姚荫梅藏《戏渔姑》《风流解》等，还收有一些其他开篇新作。也刊载有关苏州评弹的专文，如陆澹庵《编了〈满江红〉弹词以后》、抱琴生《马如飞轶事》、郑逸梅《电波偶谈》等。另载有张福田、许继祥、徐云志、夏荷生等的肖像照。

△ 弹词女演员曹织云出生，江苏苏州人。曹汉昌之女。13岁从叔父曹啸君学艺，次年即登台演唱长篇《玉蜻蜓》《白蛇传》。1957年加入苏州市人民评弹团，后调江苏省曲艺团，再调太仓县评弹团。先后演唱过《梅花梦》《秦香莲》《苦菜花》等长篇，还自编自演长篇《雌雄剑》。说表老练，弹唱工"丽调"，小转腔有特点，演唱悲哀内容尤为感情充沛。艺授女曹莉茵及徒潘祖强、陆月娥等。

△ 上海明远广播电台发行弹词开篇集《书中乐》。陆澹庵、吴简卿等编辑，朱耀祥出版。选收弹词开篇200余首，以套头为主，如《西厢记》18首、《南楼传》20首、《渔家乐》9首、《珍珠塔》40首等。另有一批以当时上海生活现象为题材的作品，如《新劝嫖》《新戒赌》《看影戏》《跳舞场》《十忙忙》《兜风》《摩登少爷》《瘪三少爷》《上海播音台》《投机》《热天的上海》等。此外，还有姚荫梅所藏玩笑开篇，如《丑娘娘》(嵌水果名)、《妓怨》《嫁尼姑》《戏渔姑》《不知足》《怕老婆》《蚊窥浴》等。书首有朱耀祥自序，并附张福田、赵稼秋、赵鹤荪、张少蟾、邢瑞庭、周玉泉、徐绿霞、侯九霞的肖像照片。

△ 综合性文艺刊物《福星》在上海创刊。上海老介福绸缎局主编出版。同年出至第2卷第2期停刊，共出六期。该刊是主编、出版单位提倡国货救国向各界赠阅而设，发表创作开篇70余首，其中《告女同胞》《劝用国货》《爱国》等宣传购买国货，抵制洋货；《勖同胞》《九一八》《劝息内战》等宣传毋忘国耻，振奋民族精神，护家卫国；另有歌颂中华民族英雄的开篇6首。

△ 弹词演员王少泉（1878—1934）去世，江苏苏州人。他的弹词善用说表，配以面风和手势，

王少泉手抄本长篇弹词《三笑》

精细地刻画人物。如《三笑·杭州书》中的周文宾男扮女装时，周对镜的笑容；丫鬟用"三木梳到底"梳头的柔软身段与手腕，握发、梳发两手交替的动作；等等，无不优美逼真，形象动人。他弹唱曲调，用当时书坛最为流行的"自来调"。他说书十分重视细节的铺垫，如唐伯虎游虎丘换了商人服，为卖身入相府、秋香不信他是唐伯虎做了伏笔；又如周文宾在《戏祝》中添了个大脚三姑娘女子，为周冒名大脚三姑娘蒙骗祝枝山做了合理铺垫。王少泉的书艺传儿子王畹香及徒弟蒋宾初、赵宾来等十二人。

△ 评话演员贾啸峰（1889—1934）去世，祖籍山东，生于江苏无锡。少时拜凌云祥为师学说《金台传》，后又自编自演《济公传》《七侠五义》，自成一派，为当时上海润余社中颇有影响的演员。其演出重叙述故事情节，并以噱见长。书艺传女贾彩云、徒陈浩然。

民国二十四年
（1935 乙亥）

1月19日，在沪的苏州光裕社社员于上海雅庐书场楼上设立办事处。组织全体社员假东方书场义演三场，捐助上海慈善团体。

1月25日，上海银联社评弹票房成立。成员大多为本市银行、钱庄的职员以及部分学生。社长萧泊凤是苏州评话、苏州弹词作者和评论家。该社在苏州和无锡设有分社。成员中有精于乐器、擅长阴噱的郁振东，擅唱"沈薛调""俞调""祁调"的严从舜，擅唱《贩马记》的刘其敏，擅唱"俞调"《庆云自叹》的刘钰亭，擅唱"马调"的何国安，大书小书兼能、以"活口"著称的陈鹤三，以唱《活捉张三郎》出名的焦祖培，擅说苏州评话《隋唐》《岳传》的王一民，擅起祝枝山一角的李焕若，擅弹琵琶的赵甫庸，擅唱"蒋调"的刘丽美，还有朱俊生、朱麟瑞、严寄萍等。他们每周在电台至少播唱一次，又经常为赈灾、支援抗日战争及其他爱国活动义演募捐。中华人民共和国成立后继续活动。此社活动历时近二十年，于20世纪50年代初解散。

1月，光裕社呈请取缔男女拼档说书，男女说书演员五十余人呈请国民党吴县县党部反对取缔。官司打到国民党江苏省党部，直至国民党中央执行委员会民运部指导委员会。经裁决，男女演员可以拼档说书，不能入光裕社者可另组团体。

3月5日,《芒种》第1卷第3期发表健帆撰写的《说书场里的听客》一文。他认为,电台说书不仅改变了听客的感官体验,对演员来说,也改变了他们的演出习惯与演出方式。电台说书虽然对演员说唱技艺要求更高,但在其他方面却对演员降低了要求,于是"说书先生说唱时自由得很,可不必装模作样,把书中人的举止行状描摹出来。还有那些新出道的,或是弹唱新编旧弹词的说书先生,索性把脚本放在桌子上,一边看一边念,那还有什么意思呢?据说有开讲《英烈传》的许继祥因为有咯血症,身弱体亏,有一个时期,他索性躺在播音室里的沙发上说书,身旁还安放着一只凳子,预备碰醒木之用。个中秘密,真不足为外人道也。要是你真想欣赏说书先生艺术的话,那你便该进说书场去"。

3月15日,苏州滩簧演员在上海成立苏滩歌剧研究会。首批会员180人,选举舒相骏、朱国梁、朱永源等为常务理事。研究会主要研究苏滩戏剧化等相关的艺术问题。

3月16日,苏州评弹行会组织普余社成立。社址设在苏州太监弄吴苑茶馆内。由王燕语、钱景章发起组建而成,第一次社员大会选举王燕语、钱景章、沈丽斌、林筱舫、徐玉泉为监执委。普余社建社时共有男女社员五十余人。社规与光裕社不准女性入社的章程相反,规定凡志愿参加的男女专业评弹演员均可加入该社,但需要有社员介绍。还规定可收女徒,可男女拼档说书,入会必须有正式师承关系。普余社主要成员除前述监执委外,还有陈亚仙、曹醉仙、黄静芬、范雪君、徐雪月、谢乐天、醉疑仙、徐丽仙、侯莉君等人。20世纪三四十年代女弹词名家大多出自此组织。普余社有影响的书目有《玉蜻蜓》《白蛇传》《三笑》《描金凤》《落金扇》《双珠凤》《杨乃武》《啼笑因缘》等。

3月,扬州评话演员王少堂应国民党上海市党部举办的广播大会邀请,去上海说书,沪上各电台均予转播。

5月,国民党无锡县党部奉江苏省教育厅令,再禁南方歌剧。戏院老板和演员商请《锡报》编辑部主任孙德先设法解禁,孙德先即编写剧本《克宝桥》等供演员排练,并以改良文戏申请开禁。

5月至10月,国民党无锡县娱乐事业审查委员会以"簧调淫靡"为由,禁演滩簧。演员以"南方歌剧"名义继续演出。

6月27日,江苏省公共娱乐事项审查委员会决议,查禁沿街走唱鄙俚淫秽小曲。

7月，汉江中上游地区突降集中性特大暴雨，各支流山洪暴发，导致湖北发生20世纪汉江流域最大的洪灾。评弹界纷纷举办赈灾劝募的会书，是历史上规模最大的一次。朱兰庵、朱菊庵兄弟在常熟湖园书场演出，受县赈灾劝募会之托，负责邀请各地艺人来常义演三天。光裕社、润余社、普余社的名家响档纷纷响应，参加者中弹词名家有夏荷生、魏钰卿、魏含英、蒋如庭、朱介生、沈俭安、薛筱卿、李伯康、程筱舫、杨仁麟、赵稼秋、张鉴庭、张鉴国、刘天韵、王似泉、周玉泉、俞筱云、俞筱霞、陈莲卿、祁莲芳、陆凤祥、陆筱祥、朱耀庭、朱耀笙、杨星槎、杨月槎，评话名家有黄兆麟、许继祥、汪云峰、韩士良、杨莲青等。义演地点在常熟湖园书场，城区各书场场东、堂倌全部集中该园服务。票价大洋三角，最后一天为六角，书票一售而空，并临时搭棚加座。三天义演卖座计五千余人次，净得赈灾款两千元，由县赈灾劝募会汇交湖北灾区。

8月16日，救济水灾游艺会在上海新世界游艺场原址举行。游艺节目有润余社、光裕社的苏州评话、苏州弹词，上海苏滩联合会的苏滩，以及独脚戏等。

8月，上海苏滩歌剧研究会会刊《艺言月刊》创刊。十六开本，四十多页。以探索和促进苏滩的发展，加强演员与社会交往为办刊宗旨。

8月，南京市统计：全市娱乐场所中有平剧院四家，徽班戏院三家，游艺场（有戏曲等）四家，清音茶社二十家。

10月5日，当局派员审查《克宝桥》等改良剧目演出后，准予开禁。

10月14日，无锡文戏改进会成立。孙德先自任主任委员，每月向演员收取一天的收入，作为报酬。

10月22日，江苏省民政厅以"有碍风俗，且扰乱旅行"为名，行文取缔民间演员随客轮说书唱曲。

11月1日，江苏省公共娱乐事项审查委员会举行为期八天的救济水灾游艺会，戏曲清唱、扬州评话和大鼓分别于镇江欣赏林、亦乐书社、镇江大戏院举行。

11月8日，南京市戏剧审查委员会会议决议，从各娱乐场所的罚金中提出一部分作为奖金，鼓励戏剧创作；推定委员三人，拟订奖励办法和关于准演和禁演剧的单行本，从速付印。

11月22日，南京市戏剧审查委员会会议决定，城中大世界四簧剧场于11月20日夜场私自加唱《可怜秋香》一剧，"淫秽异常，有伤风化"，并未经批准悬挂许可证，罚金十五元。

12月13日—15日，苏州普余社社员在上海南方剧场串演书戏。14日演出的书戏《描金凤》中，徐雪月饰徐惠兰，汪梅韵饰钱玉翠，徐雪人饰许杨氏，汪佳雨饰汪宣，赵介禄饰陈荣，林小舫饰董武昌等。

12月20日，《金刚钻报》刊登署名心史的评论文章，对徐雪月等表演赞誉有加。

怡和塘曲艺场位于南京市下关龙江桥至江边地段。是年前后，招商局曾利用部分空地建造仓库，怡和塘曲艺场场地有所缩小，但曲艺活动仍延续了近十年之久。很多曲艺演员早期流动赶场时，都到此"撂地"演出。怡和塘有十多个演出摊子，大致分四个等级：一为有带顶帐篷且设座位的；二为用帐篷围圈，设有长凳的；三为仅以少数长凳圈地的；四为无帐篷无凳的边角场地。各个摊子都靠天吃饭，若遇刮风下雨只好停演。演员卖艺要交地钱，各个场地有大老板、二老板，老板根据自己的设备收钱。有的演员与老板合伙经营，有的演员自己就是二老板。全面抗日战争爆发，南京沦陷后，怡和塘曲艺场经营逐渐冷淡。

是年，常州市大观园书场开业。位于常州南大街430号。该书场为砖木结构，前后两进平房，设300个座位，前面为茶座，后面为书场，经纪人张伟。因坐落在闹市区，地理位置优越，上座率经久不衰。著名苏州评弹演员严雪亭、刘天韵、金声伯、徐云志、蒋月泉、潘伯英、徐丽仙、张鸿声、顾宏伯、张鉴庭、张鉴国、周玉泉、魏含英、曹啸君等均曾应邀来此演出。

△ 长篇苏州弹词《啼笑因缘》由上海三一公司印行，1929年曾在上海《新闻报》副刊《快活林》连载。

△ 位于浙江海盐县武原镇秀水桥附近的东园书场开张。由史伯英创立，后由其子继承。设座位600余席，演出以苏州评弹为主。1958年与其他服务行业一道组成书茶商店，由海盐县工商联主管。20世纪五六十年代最为兴盛，不少苏州评弹名家，如汪雄飞、徐云志、顾宏伯、沈俭安、邢瑞庭、李伯康、严雪亭等均曾到场献演。汪雄飞到此说《三国》时，日夜两场听众达千余人次。1970年因市河拓宽，书场迁至董家弄宣家大厅，座位设500席，改由该县饮食服务公司管理。1977年停业。

△ 苏州弹词演员严雪亭定居上海。除在中小型书场演出《三笑》外，还在电台播音。20世纪40年代初，他认真研究大量清代资料，吸收电影、话剧、文明戏的表演艺术，艺术水平得以提高。起脚色时，运用语言、音色、动作使各种人物

性格鲜明，并在说《杨乃武与小白菜》过程中形成了自己简洁且爽利干净的说表风格，受到广大听众欢迎，红遍江南。

△ 东苑书场创办。地址在浙江湖州市志成路常平巷口。该书场为砖木结构，280个木椅座位。1956年前由私人经营，经理沈增荣。1960年加入湖州书场总店，职工由三人增至五人。1950年范玉山在此放单档演出苏州评话，每场听众平均为250人。"文革"开始后停业。

△ 普余社在上海开设中南书场。开张演出的演员有王燕语、王莺声、醉霓裳、醉疑仙、沈丽斌、沈玉英、钱锦章、陈亚仙、徐雪行、徐雪月等。中南书场设备豪华，又延聘女演员，一度轰动沪上。为捧演员，听众可点唱开篇，每首收费若干（1935年为每首五元），有时一人点唱几十首，但仅唱一二首而已。20世纪30年代末，徐雪行、徐雪楼、徐雪花、徐雪梅、徐雪芳师徒，效仿京剧五音联弹演唱的对白开篇《霸王别姬》首演于此。后在周日会书时常有类似作品推出，成为该场演出特色。该书场场子约150平方米，狭长形，设靠椅200余席。

△ 评话女演员也是娥在苏州察院场创办芙蓉社苏滩班，任班主。常演节目有《芦林》《追休》《荡湖船》《卖橄榄》等，20世纪30年代末退隐书坛。子姚荫梅为著名弹词演员。

△ 评话演员曹仁安首进上海。莅柴行厅，与钟士亮、郭少梅等各说书一年，几番轮演。后莅逍遥楼、汇泉楼早场，极受欢迎。具才思，好文学，曾任苏州《吴声报》特约编辑，所作短文清丽可诵。20世纪40年代初，在上海《弹词画报》以起码说书为笔名连载长篇《聊斋》说部。提倡演员应虚怀若谷，不耻下问，每逢开书，总呼吁"欢迎盘驳"。所演长篇有《明末遗恨》《封神榜》等。

△ 谷声广告社出版发行侯文寿编辑的弹词作品集《谷莺集》。共收开篇24首，包括连环开篇《王先生游上海》等，另有短篇弹词《孤儿记》。书前有编辑自序及有关人士的序跋、题词等。

△ 上海合友社出版弹词开篇集《水果开篇集》。选收开篇七十余首，分为古代题材和现代题材两种，包括《花木兰》《杜十娘》《贵妃醉酒》《哭沉香》《琵琶记》《金莲戏叔》《识字教育新开篇》《人力车夫开篇》《乡下人开篇》《渔光曲开篇》等。书前附有弹词名家肖像照。

△ 上海无线电广告社出版弹词开篇集《播音潮》。新闻报社编辑，主编陈子桢。收有弹词开篇和长篇弹词唱段两百支。唱段如《啼笑因缘》的《叹黄金》

《扯支票》《三玄索款》《刘德树戏关》《鞭打沈凤喜》等14段,《珍珠塔》的《假冒方卿》《看灯》《夫妻相争》等16段;开篇有以《红楼梦》为题材的《王熙凤泼醋》《宝蟾送酒》《晴雯补裘》《黛玉葬花》《宝玉出家》《香菱解裙》《元春归省》《焦大扬奸》《薛蟠遭打》等39首;对白开篇《唐明皇游月宫》等10首;反映当时上海市民生活现象的《搓麻将》《跑狗场》《乡下人白相大世界》;古代题材作品有《杨妃怨》《甘露寺》等。书前有凌文君、陈莲卿、祁莲芳、许继祥、谢鸿天、王耕香、王宝庆、钱无量等的肖像照。

△ 钧天乐社出版弹词开篇集《钧天乐》。怀鹅庐主主编。收有连词开篇65首,包括套头开篇《庄子休》的《逐媳》《对泣》《辞别》《逼嫁》《殉节》等12首;《孔雀东南飞》5首,以及描述苏州景致的《灵岩山纪胜》《虎丘十八景》《万年桥》《新观前街》等10余首。附有戴戬、高晓山、吴秉彝、朱行云等题字及赠画。

△ 张少蟾主编弹词开篇集《拾锦集》在上海出版。全书收弹词开篇、选曲、曲谱两百余篇,分四个部分。第一部分多为白话开篇,有《呆人有呆福》《热天的黄包车夫》《小菜场》《蚕娘怨》《孙殿英穷途卖马》等。第二部分为历代弹词名家、作家之作和藏本,选曲有《碧玉塔》(上部)的《别母》《戏鸾》《谋夫》《园会》《赠塔》《搜楼》《落井》《哄姑》《吊打》《诱仆》《露情》《闹院》《哭塔》《悲怨》《上路》《鬻画》(署俞秀山真本)、《千忠戮·八阳》(朱耀庭藏)、《西楼记·拆书》《金雀记·乔醋》(蒋宾初藏),开篇有《柳敬亭》《马氏开篇》(马如飞作)、《劝戒赌》《林黛玉》(姜映清作)、《新年》(魏钰卿作)、《蘅芜叹》(徐云志作)、《梅花》《红楼梦》(沈俭安、薛筱卿藏)、《夏氏开篇》(夏荷生藏)、《刘阮入天台》(周玉泉藏)、《孤女泪》(陈莲卿、祁莲芳藏)、《三国志》(4首,陈瑞麟藏)、《荷花大少爷》(刘天韵藏)等。第三部分为常演开篇和选曲,有《祝寿》《梅竹》《西厢记》《珍珠塔》等。第四部分为张步蟾收集的琵琶工尺谱,有《十面埋伏》《花三六》《老六板》,常用曲牌《湘江浪》《九连环》《十送郎》等十余首及"徐调""祁调""俞调""沈薛调"的曲谱。

△ 苏州百灵无线电台出版发行《百灵开篇集》。总编辑黄铭才,主干杨月槎。全书分四集。第一集以广告开篇为主,包含10余首,如《同仁和》(服装店)、《自由农场A字消毒牛奶》《乾泰祥绸缎局》等,另有杨月槎《游津开篇》一首,叙述作者1934年赴天津演出三个月中的见闻和感受。第二集为《近代新旧开篇上集》,收开篇15首,主要为戒烟开篇和说书名家开篇,另有《常言俗语》《缩脚

韵》等。第三集为《马如飞先生开篇》，有马如飞所作《红楼梦》开篇28首，如《红楼梦序史太君》《贾宝玉梦醒》《黛玉返魂》《晴雯撕扇》《妙玉》《巧姐》等。第四集为《百年前开篇下集》，有《思夫》《秋怨》《鞋笤》《千字诗》《常熟乡名》《花名》《戏名》《药名》等开篇20首。书中附朱耀庭、朱耀笙、朱介生、吴小松、陈士林等的肖像照片及《柳敬亭传》一文。

△ 评话演员宋春扬（？—1935）去世，江苏苏州人。师从许文安习《三国》，说表以清脱隽永著称。擅说《赤壁鏖兵》一段，说到"诸葛亮舌战群儒"，文武脚色形态各异，个性鲜明。演孔明儒雅有度。起曹操一脚时，目光和笑容中深含几分奸气，有"活曹操"之称。

民国二十五年
（1936 丙子）

1月5日，上海市评话弹词研究会成立，在上海南市文庙召开成立大会。选出主席黄兆麟，常务委员魏钰卿、李百泉、蒋一飞、蒋如庭，候补委员朱耀庭、朱介生，监察委员夏荷生、吴均安、韩士良，候补监察委员薛筱卿。与会者有陈瑞麟、陈云麟、周宾贤、严雪亭、邢瑞庭、祁莲芳、杨斌奎、杨振雄、唐逢春、许继祥、蒋宾初、张鸿声、杨仁麟、蒋月泉、徐云志、王一麟、王士庠等62人。上海市政府、教育厅、民众教育馆的官员出席了成立大会，并与会员合影留念。该会成立后，参与支援抗日战争、救济灾民、兴办教育、扶助弱势儿童等各项爱国活动和社会活动，以书戏、会书、空中书场特别节目等形式，举办多场义演或宣传演出。会长黄兆麟兼任多项社会公职。成立之初，有会员百余人，分为三个自然群体。一是光裕体育会成

评话演员黄兆麟（1887—1945），说评话《三国》

员，如蒋如庭、蒋月泉、薛筱卿、邢瑞庭等二十余人，设足球队一支，经常上午训练或比赛，晚上演出结束后聚会于马霍路（今黄陂路）永庆里，或下棋、唱京剧，或谈艺闲聊。二是以黄兆麟、李百泉、蒋一飞、钟笑侬、曹仁安等为主，有十余人，每晚散场后聚集于雅庐书场二楼谈艺或商讨会务。三是以夏荷生、张鸿声、汪云峰、唐逢春、魏含英等为主，有二十余人，常聚集于八仙桥月宾旅社谈艺或开展娱乐活动。20世纪40年代中期，润余社、同义社、宽余社并入该会，会员超过两百人。民国三十五年（1946）经改选，选出会长黄兆熊，副会长姚荫梅等。40年代末，会长杨斌奎，副会长韩士良、严雪亭。1949年改名为上海市评弹改进协会。

1月31日，南京市戏剧审查委员会决议，中央大戏院于1月27日日场在演出《双珠凤》中加演《瞎子算命》，"剧情淫秽"，处以罚款。

2月5日，大鼓演员山药蛋在镇江亦乐书社演唱《三民主义》《总理蒙难》，江苏省公共娱乐事项审查委员会认为其"表演颇能宣扬革命事迹"，予以题字嘉奖。

2月10日，上海新世界评剧场所演评戏前本《杨三姐告状》，被上海市教育局饬令禁演，缘起该剧"神怪淫秽，有碍风化"。

3月24日，上海市独脚戏、苏州弹词、苏州评话、苏滩、小曲、杭滩等演员参加游艺界"一日救灾运动"的广播演出。

4月10日，上海市游艺协会成立。

4月，阿英在上海《大晚报》主编《火炬通俗文学》周刊。周刊登载了不少关于弹词和鼓词的研究。如刘聿功的文章《弹词杂论》，论述了当时弹词在上海流行的情况，同时指出弹词与评弹的不同，弹词比评弹增加了唱的部分，并比较了弹词唱法中"马调"和"俞调"的不同，该文最后认为弹词是通俗艺术。

6月2日至7月17日，南京市戏剧审查委员会召开三次会议，主要决议有：南京大戏院于5月30日擅自登演禁戏《拾玉镯》，予以警告处分；准《玉堂春》开禁，惟《嫖院》《庙会》两场仍予禁演；福利大戏院于6月13日擅自登演《偷桃》《盗丹》等禁戏，予以警告处分；下关金城大戏院上演的评剧《永乐观灯》，"动作低级"，处予"警告"，并令"禁演"。

春夏之交，上海申曲演员丁婉娥组建婉社儿童申曲班。

9月下旬，在苏州演出的滑稽戏演员杨天笑、赵宝山组成天宝剧团。由苏州去无锡演出，剧目有《一碗饭》《翻门槛》《大闹明伦堂》等。后《一碗饭》成为

该剧团的保留剧目。

9月，蒋勃公等主编的《戏世界》创刊。包含多个栏目。《票友号》专载业余戏曲活动消息，《杂艺号》涉及评弹演出的活动消息，另有《评剧号》《读者俱乐部》等。

10月6日，上海大世界应听众要求，特将共和厅辟为书场，供苏州评话、苏州弹词演员演出。

11月，英商沙逊投资建造的仙乐斯舞宫竣工。为私人俱乐部，仅供自娱。翌年对外营业。民国三十三年（1944），因营业清淡，遂邀苏州评话、苏州弹词演员夏荷生、张鸿声、汪云峰等，于日场开演苏州评话、苏州弹词。

是年，成立于清代乾隆、嘉庆年间的无锡说因果演员同业组织老裕社改称锡裕社。社长刘鸿秀，有社员九十余人。

△ 广播文艺综合性刊物《凤鸣月刊》创刊。袁凤举主编，上海凤鸣广告社出版。同年10月出刊至第8期后，因故停刊，民国二十六年（1937）4月复刊更名为《凤鸣广播月刊》，出两期。主要侧重苏州弹词开篇、四明宣卷、滑稽、南方歌剧、申曲及话剧的唱词、剧本创作，兼及电影述评、文艺作品等，发表的曲艺作品有苏州弹词开篇《赛金花》《清闲福》《岂有此理》《恨绵绵》《富贵不断头》《踏青》《孤女泪》《大世界》《暑热之贫富》《苦热新闻篇》等。此外，还载有苏州弹词名家张鹏飞、蒋月泉、侯九霞、祁莲芳便照及滑稽名家陆希希、陆奇奇的演出照。改名后的期刊，在版面、内容上略有增加，设《播音新闻》《杂评》《人物特写》《名歌选》《音乐指导》等栏目，发表的苏州弹词开篇、滑稽唱词均以现代题材为主。

△ 陈汝衡所著曲艺史专著《说书小史》由中华书局出版。该书概述了我国说书艺术的源流发展沿革、内容与特点，对唐、宋、元、明、清各个朝代说书艺术的概貌、演变，以及各代说书家的生平和成就等均有所论述。书中第四章为《大说书家柳敬亭》，对这位大说书家的生平和艺术有较详细的记述。作者还对南宋说书四家的划分提出了自己的意见。此书虽为简略，但确是一部曲艺史书，出版后引起学术界的重视。

△ 上海家庭出版社出版《映清女士弹词开篇》。全书分两个部分。第一部分收弹词开篇百余首，大多为一人一事之作，如《杨太真定情》《秋江送别》《杜丽娘寻梦》《柳梦梅拾画》《宋玉悲秋》等；另有以规箴劝勉为主的《识字教育》

严独鹤为《映清女士弹词开篇》题字　　陈姜映清著《映清女士弹词开篇》（家庭出版社）

《劝戒鸦片》《劝戒赌》和记述作者生活的《长夏苦热》《十年前之我》《自述》等。此外，有一些专以女性生活为题材之作，如《慈母怨》《摩登女子叹》《母亲的天职》《巾帼英雄》《新嫁娘》等，以及集唐诗开篇《相思曲》，嵌词开篇《病相思》（嵌药名）、《海上弹词名家》（嵌花名）、《相思曲》（嵌香烟牌号名）、《张生寄柬》（嵌《红楼梦》人物名）等。第二部收诗词作品80余首，以七绝、七律为主，内容涉及作者生活的各个方面。书前有陈达哉、王永甲、陈范吾、陈颖川所作序言，附有光裕社足球队队员合影和沈俭安、薛筱卿、朱耀祥、赵稼秋等照片以及作者古装照片多幅。

　　△ 苏州弹词名家夏荷生在上海南市城隍庙北首的豫园复档。听众蜂拥，200席场子挤了400多人。1937年日军占领南市后，邑庙内唯此与群玉楼照常营业。1941年迁至九曲桥东首豫园大假山一侧。场子设于二楼，约100平方米，呈长方形，书台置于场子中间，台前占座百分之七十，台后占座百分之三十，有状元台，设长凳、靠背椅共200座，可增至300座。

　　△ 苏州弹词作者联谊组织灵山会成立于上海。其名取自诗句"同是灵山会

上人"。该会无明确规章制度,无具体组织形式,参加者每月聚餐一次,到时漫谈书坛艺事,交流评弹消息,讨论写作心得。成员前后共二十余人,经常参加活动的有周龙公、朱颂颐、萧泊凤、蒋聊庵、张健帆、陆澹庵、陈范吾、陈灵犀、伍厂庵、奚绿荨、钱抱一、尤光照、胡茧翁、碧游、潘博闻、董幽庵等,江阴、无锡、常州、苏州等地的评弹作者和当地报刊驻沪记者也时常参加活动。他们在《力报》《生报》《上海生活》《弹词画报》《铁报》《飞报》《亦报》《罗宾汉报》《新闻报》(副刊)、《申报》(副刊)等报纸杂志上经常发表评论文章,扩大了评弹艺术的影响,也提高了演员的书艺和听众的欣赏能力。他们还撰写了大量开篇、对白开篇和长篇苏州弹词,丰富了当时书坛的演出内容。20世纪30年代末一度沉寂,民国三十年(1941)由周龙公发起振兴,此后又频繁活动,于民国三十四年(1945)前后解散。

△ 上海南园书场开业,一说该场开创于清光绪二十一年(1895)。这是苏州评话和苏州弹词的专业演出场所,位于上海宁波路493号。经营人张继承。所聘演员多为名家响档,如当年中秋节的阵容为杨斌奎、赵鹤荪的苏州弹词《描金凤》,王再良的苏州评话《三国》,蒋如庭、朱介生的苏州弹词《落金扇》,张鸿声的苏州评话《英烈》,均为一时之选。该场地处闹市,业务常年兴盛,听众多为店员。场子约80平方米,呈长方形,状元台两侧置长凳,后座为靠椅,共150座。早期均为红木桌椅,布置典雅。门前树大旗一面,上书"南园"二字。民国二十六年(1937)至民国三十年(1941)为其经营全盛时期。1949年后因周围书场增多,该场设备又较为落后,逐渐被冷落。

△ 莲花出版馆出版弹词作家、小说家陆澹庵改编的弹词《啼笑因缘续集》。陆澹庵还作有据张恨水同名小说改编的弹词作品《满江红》(署绿芳红蕤楼主编辑),以及据秦瘦鸥同名小说改编的《秋海棠》等。编有《弹词韵》,为弹词唱词韵辙工具书。其他著作尚有《小说词语汇释》《戏曲词语汇释》等。

△ 评弹女作家徐檬丹出生,江苏苏州人。1953年习唱弹词。1955年加入新评弹实验工作团任演员,其间参加评弹创作。1961年起任专业编剧。1980年调入上海评弹团。徐勤奋创作,先后编写了大量弹词脚本(部分与他人合作),有长篇《追踪》《苦菜花》《飞刀华》,中篇《白衣血冤》《老子、折子、孝子》《裙带遗风》《真情假意》《一往情深》《两家母女》《情书风波》《婚变》,短篇《婚姻大事》《好对象》《风雨桃花洲》《雨夜客轮》等。其作品大多表现现代生活,题材

多样，立意新颖。手法既保存评弹艺术的细腻特点，又注意行文节奏，同时善于从生活中提炼当代语汇，从而使作品更贴近生活。其中尤以《真情假意》影响较大，被改编为话剧、歌剧、广播剧等在各地演出。1984年—1986年任上海评弹团团长，曾参加中国文学艺术界联合会第五次代表大会。

△ 上海知音出版社出版弹词开篇集《知音集》。张韵、杜剑青编。收录明远电台当时常播弹词开篇六十余首。作者多为当时的名票，有双小轩主的《劝黛玉》《紫鹃试宝玉》《秋感》《乞丐梦》《为金钱》，朱暇眉的《相思梦》《词中美人》《玉堂春自叹》，张韵的《负心郎》《忆玉人》《声声怨》《钗头凤》，西柳馆主的《瞎子算命》《邢瑞庭结婚》《赵稼秋与上海少奶奶》，杜剑青的成套开篇《落霞孤鹜》10首等。附有弹词演员邢瑞庭、蒋月泉、蒋宾初及知音集弹词研究社票友秦禧祥、杨佛华、徐君安、吴元康等肖像照十余帧。

△ 弹词演员张振华出生，江苏无锡人。原名经纬。1950年师从杨斌奎习艺。1952年正式登台演出，与杨斌奎、程鸿奎先后拼档，任下手。1956年后与其妻马小虹长期拼档，任上手，说唱《大红袍》《描金凤》《渔家乐》《武松》《年青一代》《神算子》等长篇弹词，以《大红袍》为主。

张振华（左）与马小虹（右）演出长篇弹词《神算子》

△ 南京书场创办。场址设于上海山西路，赵林森经营。该场为普余社主要演出阵地，对该社立足上海和发展男女双档均具影响。听众多为附近绸缎店、钱庄、银行、交易所、证券大楼中的业主和中高级职员及其家属。因女听客多，又偏爱弹唱，故有"花式场子"之称。节日常演书戏。1941年春节演出的《三笑》轰动一时。该场初设于南京饭店二楼，后因听客倍增而迁至底层。场子约170平方米，狭长形，中间设长排靠椅200余座，两边各有靠背椅数十席。书台十余平方米，天幕上悬挂《刘海戏金蟾》图。20世纪40年代末停业。

△ 弹词开篇集《天声集》在苏州出版。主编吴克明，编辑王耕香。收有弹词开篇150余首，多为白话开篇，如《白相玄妙观》《苏州少奶奶》《哭妙根笃爷》《滑稽叫化告地状》（5首）、《叫化做亲》（10首）等。书前以较多篇幅对当时成立不久的普余社男女演员进行介绍，包括沈丽斌、沈玉英、徐雪行、徐雪月、徐雪人、醉疑仙、周雪艳、王莺声、王燕语等二十余人。

20世纪30年代中期，苏州市大中南旅馆老板朱延龄创办大中南书场，这是苏州市经营时间最长的旅馆书场，许多名家曾往演出。40年代弹词名家凌文君在该场演出《描金凤》，引起轰动而场场满座，听众以商店店员及附近居民为主。书场设在旅馆大厅，场子呈长方形，书台用木板搭建，座位为长排靠背椅，可容300人。1966年末停业。

吴克明主编《天声集》（第一集）（苏州广播电台）

20世纪30年代，江苏苏州市区临顿路桐芳巷口的群贤居书场由弹词演员王亦泉夫妇掌管。这是清末开办的茶馆书场，外间全天卖茶，里间早上卖茶，下午、晚上演唱评弹，不少评话名家先后到此演出。杨莲青演出时，说到关子书《包公·阴审郭槐》，200多人的场子竟坐了300多人，听众多为北街机房的手工艺者。场子呈正方形，铺设地板，书台朝北，设长凳、方桌座。1947年左右停业。

民国二十六年
（1937 丁丑）

1月29日，上海市评话弹词研究会召开第二届大会，黄兆麟连任主席。

2月，中华书局出版阿英著《弹词小说评考》。全书载文十四篇，分三个部分。其一，《弹词小说论》。是作者对弹词小说（包括木鱼书等）的评论，强调其文学价值及其在民间的影响，文中并附"澹园论说书的四大忌六不可少"。其二，对《真本玉堂春全传》《燕子笺弹词》《庚子国变弹词》《马如飞开篇》《何必西厢》（一名《梅花梦》）等十二部弹词作品的评价。对《马如飞开篇》，认为"是从北方的鼓词里走出来的，实际上是少有南方弹词的气氛"，但也认为"这些开篇的特点，第一是在于它的明快性，第二是周到，第三是艺术手法"。此文还载录部分开篇并予以分析。其三，《杂剧三题》。评述《龙舟会杂剧》等三个杂剧作品。

4月16日，田汉、阿英、马彦祥等应江苏省文艺协会之邀至镇江讲文艺问题。

5月7日，南京市戏剧审查委员会召开会议，主要决议有："严禁扬州戏蒙混演唱"，暂准更新舞台，"试演"十七本《唐僧取经》，呈复市社会局令查中央大戏院请准改演徽班问题。

5月20日，南京市戏剧审查委员会决定，检查在南京演出的艺员登记证。

6月3日，以袁雪芬、钱妙花、傅全香为首的四季春班，由浙江宁波再到上海，演出于泥城桥通商旅社。

7月1日，上海市播音同业公会、无线电材料同业公会举行播音赈灾话剧评弹大会串。苏州评话演员韩士良、许继祥等，苏州弹词演员蒋如庭、朱介生、陈莲卿、祁莲芳等参加演出。

7月7日，全面抗日战争爆发。封至模在《京报》发表文章，介绍改编上演

《山河破碎》《还我河山》的意图："我们只有大声呐喊着，山河破碎了！还我河山吧！"

7月15日，江苏省公安局以"鄙俚淫秽，有伤风化"为由，张贴布告禁止沿街弹唱扬州小曲。

8月13日，日本侵略军攻占上海，苏州昆班仙霓社正在上海演出，衣箱毁于日军炮火。仙霓社无力再置，演出极度困难。

8月，位于上海邑庙九曲桥畔的怡情处书场停业。该书场创办于清末。业主张老四（其在邑庙内开设书场四家）。书场地处湖心亭畔，夏天取下长窗，站于九曲桥上可观看演出，故口碑流传极快，但坐庄听客极少。响档莅场，业务顿时兴旺；反之，听众即刻稀疏。又因地处多家书场之间，使新出道的演员不易立足。1935年张鸿声演出于此，与叶声扬、杨莲青、许继祥、王士庠及同义社"评话状元"陆锦名等敌档，因其书路快、说法新而受欢迎，获"飞机英烈"之称。场子约150平方米，状元台边置长凳，并有方凳靠椅200余席。

11月，设有空中书场的苏州百灵、久大等电台关闭。

是年，弹词作家程志达出生，江苏常熟人。1956年在上海戏曲学校评弹班学习，后转入上海戏剧学院戏剧文学系。1961年进入上海市人民评弹团任编剧。与人合作的作品有中篇评弹《如此亲家》《水乡春意浓》《春梦》《秋思》《婚变》等，短篇弹词《女队长》《学旺似旺》《生命似火》等，另编写过中篇《江南明珠》《颠倒主仆》等。

△ 戏曲报纸《戏报》创刊。上海戏报社出版。双日刊。主干刘鹏，主辑刘慕耘，编辑邱人憨，梅兰芳题刊名。该报数度改版，设有《每月谈话》《特写》《吉光片羽》《神秘消息》《闪电新闻》《闲话坤伶》《扼要集》《歌场尤物志》《戏迷传》等栏目。民国三十三年（1944）12月底停刊。共出刊1300多期。

△ 常州市文亨桥西首的近水楼书场被日军烧毁。次年，卢志福在原址上重建，落成后起名为近水阁。卢志福去世后由其子卢金声继续管理。近水阁书场呈横方形，为东西向，正面及山墙为砖墙，南面为木板墙，背面临水为一排窗棂，窗外置木栏杆，近水处的部分地基用圆木打入河床做基础，桩上铺设木板做地面。该场虽没有楼层，但隔河相望，却像是一座凌空楼阁。夜晚听众可凭栏眺月，别具雅兴。书场上午售茶，下午及晚间说书。1966年"文革"开始后停业。

△《李太炎开篇集》出版。收有弹词开篇九十余首，题材以当时上海生活为

主。有以社会新闻为内容的，如《阮玲玉自杀》《旅馆中两出双服毒》《上海菜市路一家四命自杀大惨剧》等；有反映市民苦难的，如《舞女怨》《失业的痛苦》《弃妇怨》《养媳妇的痛苦》；还有揭露社会黑幕的，如《衣冠禽兽》《假道学先生》《上海的黑幕》；以及《红楼梦》开篇《贾宝玉初见林黛玉》《王熙凤毒设相思局》《晴雯逐出怡红院》等19首。

△ 位于无锡市区崇安寺原观前街西首的老迎兴书场停业。该书场清末时由陆老二创办，为无锡开设最早的书场之一。业主热情对待演员，故许多名家、响档都乐意到该场演出。书场为中式平屋，门面朝北。场子呈长方形，木制书台，中间设有状元台、长凳座位，可容200余人。

△ 日本侵略军占领上海南市后，位于上海邑庙北首的得意楼书场因坐庄听客多而依旧照常营业。1941年迁至豫园九曲桥东首大假山一侧。场子初设于底楼，后移至二楼，约100平方米，呈长方形。书台置于场子中间，台前占座百分之七十，台后占座百分之三十，有状元台，设长凳、方凳、靠背椅，共200座，可增至300座。后为修复豫园而被拆除，遂停业。

△ 弹词女演员陈丽鸣出生，上海人。1958年师从严雪亭习《杨乃武与小白菜》。先后与朱传鸣、张自正拼档。其说、唱、演具有一定功力，尤以起葛三姑一脚颇具特色。

△ 弹词女演员石文磊出生，安徽歙县人。原名瑾珍。初中毕业后师从祝逸亭学艺，不久与师拼挡，说唱长篇《四进士》《刘巧团圆》等。又先后与余韵霖、黄静芬、徐绿霞、饶一尘拼档，说唱书目有《白蛇传》《林冲》《珍珠塔》《秦香莲》等，时而放单档演出《钱秀才》等。1959年加入上海市长征评弹团，与赵开生拼档说唱现代题材长篇《青春之歌》。

是年起，朱恶紫开始编写戏曲开篇及《聊斋》故事开篇，如《桃花扇》《牡丹亭》《当垆绝》《琵琶记》（后编成长篇）等，先后刊载于《苏州明报》的《播音潮》和《苏州早报》的《播音园地》等专版上，并由苏州的苏州、久大、百灵三家电台播出。为擅说《三笑》的王友泉的哲嗣王建苏编辑开篇专刊。为苏州电台出版的《天声集》一、二集以及为《夜声集》《霞人集》《播音集锦》《雷电华丛书》等刊物写稿。

民国二十七年
（1938 戊寅）

3月28日，南京沦陷后演员星散，南京游艺戏剧公会登报启事：凡游艺界（包括杂耍、双簧、魔术、大鼓、相声、武术等类）、戏剧界之演员，可即日到会登记，以便分派各院演唱。

3月，曲艺刊物《胜利无线电节目月刊》由广播电台创刊于上海。同年8月出至第六期后未见出版。收苏滩、苏州评话、苏州弹词、说书、申曲、宣卷、滑稽、歌剧等唱词计180余段。每段唱词前注明演唱者及播送时间。刊有《西厢记》《红楼梦》《珍珠塔》等曲目选段。同时载有反映社会面貌的《请节俭救济难民》《戒淫开篇》《舞女叹终身》《贫富交响曲》《难民真正苦》等曲目。

5月15日，戏剧新闻发行部发行的戏曲、话剧综合刊物《戏剧新闻》在汉口创刊。由中华全国戏剧界抗敌协会主办。吴漱予主编。1939年1月停刊，共出九期。刊载话剧、汉剧、平剧、桂剧和杂艺等戏剧界同人开展抗敌救国活动的报道、重大新闻纪事，以及对当时上演剧目的内容介绍和评论。

5月22日，浙江省政府公布战时审查戏剧大纲，在许可标准中，增加了"唤起民族意识，与抗战御侮有关及有关民族英雄事迹，倡导急公好义及为国牺牲"等内容。

7月16日，上海举办江苏救济会劝募播音会，刘天韵、王似泉演唱苏州弹词开篇。

10月，连云港东海县政府在国民党五十七军协助下，招考、选拔青年，组成抗日宣传队。在海州举行了以快板书、相声等节目为主的文艺会演，观众累计达数千人。

11月1日，《申报》开辟《游艺界》专栏，刊载有关曲艺活动的报道和评论。

11月17日，《申报》报道上海书场的动态：光裕社最占优势，润余社人才凋零，普余社勉强支撑。

是年前后，苏州市区的中央楼茶馆书场由杨阿毛接办。改名为四海楼。该场一度与椿沁园、龙园、大观园联合，所聘演员在四书场环演。听众以商店职员、城市居民为主。书场为中式平屋，坐东朝西，外间日夜卖茶，里厅演出评弹。场

子呈长方形,木制书台,早期为长排靠背椅和双人靠背椅,后又增添藤椅。

是年,商务印书馆出版赵景深选注的《弹词选》。书前有选注者所写《导言》,包括弹词的起源、体制、弹唱、名家、总目等内容。对弹词(主要是苏州弹词)的渊源、沿革、形式特点、演员传承、书目、艺谚艺诀等做了简要的介绍。但所列总目,超出了弹词的范畴。选集分上、中、下三卷。上卷为"渊源编",收《张协状元戏文》《刘知远诸宫调》《二十一史弹词》《明史弹词》。中卷为"文词编",收《天雨花》《十二金钱》《精忠传弹词》《庚子国变弹词》。下卷为"唱词编",收《珍珠塔》《三笑姻缘》《义妖传》及马如飞开篇。

△ 谢汉庭师从蒋如庭学《落金扇》《双金锭》。翌年与师兄庞学庭拼档演出,充下手。两人的艺术风格颇似蒋如庭、朱介生双档,故在上海演出时被听众誉为"小蒋朱"。1952年参加新评弹实验工作团,改任上手。编演《皇帝与妓女》《刘巧团圆》等新书。1959年与徐檬丹合作,改编演出《苦菜花》,后又与丁雪君合作演唱此书目。1979年后任教于苏州评弹学校。

△ 浙江绍兴旧剧改良委员会成立。300多名戏曲演员在稽山中学集训。后分别组成源泉、新同福等十个舞台(班社)进行抗战宣传活动,演出沈季刚编写的《反省鉴》《民族遗恨》《扫社》,张处德改编的《击鼓抗金兵》《忠岳传》《潞安州》等。

△ 弹词开篇集《咪咪集》由元昌广告公司出版发行。蒋靖喆著,张元贤主编。收弹词开篇四十余首,均经陈瑞麟、陈云麟在上海各家电台播唱过。其中有以某一事物为题,引述历史典故之作(如以"梅"为题,引述"珠赐一斛梅妃事,寿阳公主醉睡梅"),有《酒》《色》《财》《气》《梅》《兰》《竹》《菊》等。另有描述世俗情态的《摩登太太》《蹩脚先生》《送灶》,讽刺时弊的《闷葫芦》《芙蓉城》,写历史故事的《萧何月下追韩信》《时势造英雄》等。此外,还有带有游戏文字性质的嵌词开篇,如《金鱼名》《戏

弹词演员陈云麟

名新闻》《红明星》等。

△ 苏州市内北局的中华书场一度被汉奸戴纪乐霸持。改名为乐园。抗日战争胜利后，由张健飞、韩小毛接管经营。更名为静园。自20世纪30年代后期起，先后有蒋如庭、朱介生、朱耀祥、徐云志、周玉泉、沈俭安、薛筱卿、张鸿声、潘伯英、严雪亭、蒋月泉等数十位苏州评弹名家到场演出传统长篇书目，如《落金扇》《三笑》《杨乃武》《玉蜻蜓》《大红袍》《啼笑因缘》《刺马》《英烈》《岳传》《三国》等。50年代后期书场经重新装修，更换场内座椅为两面有扶手的宽身靠背椅，扶手前端有一圆形小洞，专为放茶杯所用。座位共分三路排列成剧场式，书台后面靠墙悬挂大幅丝绒屏幕。

△ 商务印书馆出版弹词专著《弹词考证》。赵景深著。全书分六章，分别考证、评论《白蛇传》《三笑姻缘》《珍珠塔》《倭袍传》《双珠凤》《玉蜻蜓》六个书目。作者广泛引述古代笔记、小说、戏曲、曲艺等有关资料，论述六个书目的题材来源和人物故事的发展变化，兼论刊本情况。该书资料丰富，考证多采用比较法，从而可窥见各部书目随时代演变而内容不断丰富、发展的过程，具有较高的参考价值。书前有作者自序，提出"弹词可分为文词和唱词两类"的见解，文词如《天雨花》《安邦定国志》等，属案头读物；唱词则为可供弹唱者。

△ 位于浙江湖州市府西街的西园书场正式开张。砖木结构，设400多个木椅座位。1956年之前由私人经营，经理简锡仁。书场有时说书，有时演戏，民国三十二年（1943）进行大修。1949年后以演出苏州评弹为主。1960年归入湖州书场总店，职工增至六人。"文革"开始后停业。

△ 上海曼丽书局出版《开篇大王》。沈陞云编辑，黄异庵、钟笑侬校正，陈瑞麟作谱。选收弹词开篇八百余首，为今知规模最大的弹词开篇集之一。书中以套头开篇为主，包括五个方面。其一为取长篇评弹、小说中的情节，按故事发展选材，每首突出一两个人物，如《三国》有《看榜》《结义》《献剑》《小宴》《掷戟》《跃马》《荐诸葛》《三顾茅庐》《烧博望》《弃新野》《当阳道》等37首，《三笑》有《遇美》《追舟》《卖身》《书房》《见妹》《中秋》《二松堂》《会秋》等35首，其他尚有《水浒》11首、《白蛇传》20首、《西厢记》22首、《果报录》28首、《岳传》9首、《珍珠塔》49首、《红楼梦》84首、《啼笑因缘》27首、《蝴蝶梦》20首、《赛金花》14首等。其二为百家姓套头开篇30首，每姓一首。其三为反映当时上海风情的20首，如《乡下人白相上海滩》等。其四为玩笑开篇，如《老鼠

做亲》《反说书名家》《七颠八倒游上海》等。其五为季节开篇,如《春》《夏》《秋》《冬》《二十四节气》等。附录有"俞调"及三弦、琵琶弹奏工尺谱。

△《上海生活》第六期刊载冷观撰写的文章《无线电里听周调》。他对在电台中说唱的周玉泉进行评价:"听玉泉书,还是在无线电里,因为即使有了好表情,横竖收音机里看不到的,还不是爽爽脆脆听他唱二声来得过瘾。他那缓和沉着的三弦,工稳适中的唱调,着实不差,慢而不断,快而不乱,若玉泉之唱调,可谓深得其中三味。"

△ 评弹作家朱寅全出生,江苏太仓人。毕业于太仓师范学校,曾任小学教师、文化站站长。1961年任《常熟报》记者,后调入常熟市评弹团从事评弹创作。1963年创作中篇弹词《梅塘姑娘》,1964年创作短篇弹词《探女》,均有影响。此后又创作《绿水湾》《小闹钟与气象台》《七品书王》(与他人合作)等短、中篇弹词,改编长篇弹词《芙蓉公主》,编写开篇《江上春》《书记的草帽》《重逢》等。另创作长篇小说《秦川三姊妹》等。先后任苏州地区评弹团副团长、苏州市评弹团副团长、苏州市文化局艺术科长、苏州市文联副主席等职。

△ 上海联志社编辑出版弹词开篇集《联珠集》。收弹词开篇120首。以套头开篇为主,有《蝴蝶梦》8首、《红楼梦》16首、《三笑》12首、《白蛇传》16首;另有弹词《珍珠塔》和《玉蜻蜓》片段共17段;余多为玩笑开篇,如《小搬场》《乞丐歌》《反说书名家》《邢瑞庭得子》《瘟三夜叹》等;常唱开篇《简神童》《莺莺拜月》《梅竹》《离恨天》《哭沉香》《狸猫换太子》等。

△ 刘天韵与徒谢毓菁拼档,说唱《三笑》《落金扇》,声誉颇著。1949年在上海参加书戏《小二黑结婚》的演出,后又与谢毓菁拼档说唱长篇弹词《小二黑结婚》。1950年参加演出书戏《三雄惩美记》《野猪林》。1951年加入上海市人民评弹工作团,为首批入团的十八位演员之一,任团长,并加入上海文艺界治淮工作队赴安徽佛子岭工地进行文艺宣传。1953年随团赴广东中南海军基地进行慰问演出。1954年与徐丽仙拼档,演出长篇弹词《杜十娘》《王魁负桂英》。1956年开始对长篇弹词《三笑》整理加工。1958年后与华土亭拼档演出。

△ 评话演员张翼良出生,江苏苏州人。张玉书堂侄。从堂兄张国良学《三国》,1949年后说《杨宝麟》《智取威虎山》《山东大侠》等书。说书嗓音清亮、层次分明,擅起赵云、曹操等脚色。

△ 商务印书馆出版《中国俗文学史》。郑振铎著。分上、下两册,十四章。

作者指出弹词自变文蜕化而出,又将弹词分为国音和土音两种。吴音弹词属土音弹词,并以专节做介绍,就《玉蜻蜓》《珍珠塔》《三笑姻缘》《果报录》等作品的刊本和内容进行阐述。关于国音弹词,介绍了明末钞本《白蛇传》和清乾隆三十九年(1774)钞本《绣香囊》,以及篇幅巨大的《安邦志》《定国志》《凤凰山》等。此外,还对弹词女作家及其作品分别做了介绍,如陶贞怀与《天雨花》,陈端生、梁德绳与《再生缘》,侯香叶与《玉钏缘》,邱心如与《笔生花》,郑澹若与《梦影缘》,程蕙芳与《凤双飞》,周颖芳与《精忠传》,朱素仙与《玉连环》等。

△ 电影、戏曲、曲艺综合性期刊《闲书》在上海创刊。闲书编辑部编辑、发行,共出3期。该刊刊载夏荷生评传、陈莲卿和祁莲芳同台演出情况,以及马如飞特长等。还刊载长篇连载说书本《情变》和马如飞的时调开篇《刺虎》《昭君传》《刘备》《关帝》《张桓侯》等。

△ 苏州弹词演员李伯康中断演出,经办新华织造厂。后重返书台,轰动一时,听众赞誉其为"书坛梅兰芳"。说表清晰细腻,起各种脚色均符合人物身份,演唱以"马调"和"俞调"为主,嗓音清逸,讲究韵味,所唱选曲《杨淑英探监》曾灌制唱片。演出长篇苏州弹词《西厢》。1960年加入上海长征评弹团,分别与程丽秋、王月仙短期拼档。先后收徒有沈子祥、张青子、徐绿霞、顾玉生、徐淑娟、周亚君。

弹词演员李伯康(1903—1978),说唱弹词《西厢》

民国二十八年
（1939 己卯）

春，西塘乐庐书场由蔡菊生开设。位于浙江嘉善县西塘镇西街中段。当时该书场设施比较先进，台上铺设地毯，观众席设有小方桌、单人靠椅。该场经常邀请苏州评弹名家前来演出，业务十分兴盛。

2月15日，光裕社社员在上海四马路广西路口大罗天剧场会串《描金凤》书戏。由《踏雪》演至《代嫁》，汪雪峰饰钱笃笤，夏荷生饰汪宣，王似泉饰徐惠兰，徐天翔和赵天飞饰童儿三、才四喜，程鸿奎、张鸿声、张少蟾也参加了演出。16日晚，该社上演《双金锭》书戏。17日串演《双珠凤》书戏。《力报》在2月17日—19日《新型书场》栏目连续刊登张健帆的评论文章。

2月21日，《生报》刊《听书随笔》。其中谈到"平桥直街位于苏州之南城，地近南园，松风阁听客都系住客。在彼既有科举出身之举人秀士，复有长署遣下之书吏差役。说者对于唱句音韵及堂审手段、用刑工架，稍一不合，明日早茶时，互相批评，下午即相率不来。"

5月，沛县县政府组织沛县盲人曲艺救国宣传队，委任唐高瑞为副主任，代行主任职务，主管宣传队抗日救亡活动。

8月，苏州弹词演员张鉴庭在上海沧洲书场演出后，走红书坛。民国三十年（1941）起，与二弟张鉴国拼档，在江浙沪各地演出。1951年加入上海市人民评弹工作团。他自成名之时起，便开始形成自己的表演风格，至20世纪50年代初，渐臻成熟。其唱腔被称为"张调"。早期的"张调"受"马调"影响较大，节奏快，数十句唱词一气呵成，后又增加快弹慢唱形式，合而为"快张调"。之后，又在书调基础上，吸收了"夏调"的遒劲和"蒋调"的基本旋律，并借鉴绍剧和京剧演唱中的运气、用嗓和声腔，形成节奏稳健的"慢张调"。"张调"的特点是刚劲挺拔，火爆中见深沉，是当代广为流传的苏州弹词流派唱腔之一。

秋，苏州弹词演员王畹香、评话演员王效荪赴香港演出。历时半载，王畹香被誉为"香港梅兰芳"。

10月，苏州、常熟、太仓地区的中共地下组织，编写《送郎出征》《讨汪逆》等弹词开篇供演员演唱。

10月，电影、戏曲、曲艺综合性刊物《艺海》创刊于上海。艺海周刊社编辑、发行。民国二十九年（1940）5月后未见出版，至此共出34期。该刊述及京剧、评剧、越剧、苏州评话、苏州弹词、滑稽、大鼓等剧种、曲种。刊登关于苏州评话、苏州弹词的文章，有若翁《"书场西施"——谢小天》、鼓禅《梨园和说书的祖师》、羽明《女弹词家剪影》及庄蝶庵长篇连载《弦边丛话》，还有《谈苏滩》《大鼓谭》等文章。在《书坛掌故》《人物志》栏目里，有《马如飞轶事》及对苏州评话、苏州弹词名家黄兆麟、钟笑侬、杨莲青等人的介绍。

11月9日，浙江省教育厅行文至各县，以近年嵊剧（越剧）流行，"所演多诲淫诲盗、迷信神话，应予限制"，规定城市演戏一律须经县政府核准方可开演，乡村一律暂停演出。

12月4日，评弹专刊《书场戏场》改名为《书场》。该刊先后改名为《书与戏》《弹词》《大众书场》。历任主编有闵禾、澹然，日刊。除《书坛漫录》《书坛旧忆》《书场旧话》《书坛趣事》《听书散记》《弦边小语》等专栏外，逐日发表程沙雁《平沙落雁龛杂掇》、文钦《由赠开篇说到女弹词的书艺》、文抄《听书闲话》等文，选登弹词作品及开篇有《夜深沉开篇》《献金新开篇》《果报录脚本》《玉蜻蜓全传》等。

12月，盐城周涤钦作《民族弹词》，讽刺国民党积极反共、消极抗日，被江苏省政府主席韩德勤部秘密杀害于兴化。

是年，苏州弹词演员蒋宾初（1897—1939）去世。蒋宾初的评弹演出虽少噱头和穿插，但以整工书久负盛名。曾与王畹香合作，在大中华、长城、胜利等唱片公司灌制有《三笑》中的《梅亭相会》《上堂楼》《宁王聘唐》《唐寅备弄自叹》《初进书房》《松堂相会》等21张唱片，其中《上堂楼》12张、《宁王聘唐》5张为苏州弹词唱片之精品。

△ 中国共产党领导的江南抗日义勇军自茅山地区东进敌后。民国三十年（1941）春节前，苏州人民抗日自卫会发布《苏州县人民抗日自卫会通令》，全文为："查废历元旦在即，各茶社向有邀请弹词之例，本系民间正当娱乐，惟内容十九缺乏革命精神，不特与抗建无助，且有助封建之虑。仰各茶社须着弹词者向各该地教育股进行登记谈话，俾尽量削去封建遗毒，参插抗建材料，并广为宣传克尽天职，望勿故违，至干未便，切切此令。"

△ 苏州弹词演员、作家，戏曲、曲艺评论家，小说家朱兰庵（1889—1939）

遇袭身亡。

△《上海生活》第四期刊载木公《书场趣录》。对茶馆书场里堂倌的工作状态及手势有一番描绘。因为书场得保持安静,不能大声叫唤,而听客们有的喜欢喝红茶,有的喜欢喝绿茶,堂倌就靠着手势去分辨。"如需红茶,屈食指作钩形,绿茶伸直,菊花五指齐伸、略凹作花瓣状,玳玳花握手作拳,白开水只伸小指。这种暗示虽有不同,但红茶与菊花,千家一律,其余三种,茶博士多知之。"

△弹词演员陆凤翔又拜张云亭为师。陆凤翔中年学艺,先师从袁幼梅,后从谢鸿飞。常听吴升泉演出,受其影响。说唱《白蛇传》,又说《玉蜻蜓》。其说法有较重江湖气,然起下三路脚色,如《白蛇传》中的差役王十千、《玉蜻蜓》中的门公周青,皆生动逼真。先入润余社,后转入光裕社。编演《战地莺花录》,传人有子陆筱翔、陆筱韵。

△弹词女演员余红仙出生,浙江杭州人。原名余国顺。1952年师从醉霓裳习《双珠凤》。1954年起先后与醉霓裳、郑天仙、侯九霞、王再香等拼档,弹唱《双

哭朱蘭庵

吳縣朱惡紫稿

名家彈詞朱蘭庵。天縱奇才本不凡。博覽羣書鷲老宿,出言吐語是奇男。早年立下非常志,看得功名水樣淡。大業圖存不朽三。可敬他鴻儒飽學五車富。常把那救世憫時一事舍。揣摩敬亭技藝熟。弦索三條手中拈。要將社會病態下鍼砭。書壇餘假將稿寫。寫出社會多黑暗。真是個搜檢黑幕大偵探。姚民哀三字人人曉。小說名家好頭銜。惡紫叟有幸交深締。首在梁溪(民十九年秋在無錫訂交)初遇會。十分投契把話談。寫彈詞。蒙指點。個中訣竅得全參。世事誰知難逆料。驀然接讀一兇函。可憐他壯志未酬身先死。我慟失良友襟淚沾。從今後請益無人多惆悵。談心沒處把愁情遣。生離死別最難堪。

朱恶紫撰文《哭朱兰庵》。摘自《空中节目表》1949年第11期

珠凤》《珍珠塔》《钗头凤》《贩马记》等。1959年入上海长征评弹团，与李伯康合作弹唱《杨乃武与小白菜》。1960年参加上海市人民评弹团，先与陈希安拼档弹唱现代长篇《党的女儿》，后与徐丽仙合说《双珠凤》。1963年至1965年间，与蒋月泉拼档弹唱现代长篇《夺印》，影响较大。

△ 张渭在常州市区南大街创办大观园书场。这是常州较有名望的书场，许多名家、响档先后到该场演出。书场为中式平房，外室为茶馆，里间为书场。场子呈长方形，书台坐东朝西，伴有栏杆。中间设有状元台，初设长凳座位，后改为长条靠背椅，可容350人。

△ 弹词女演员潘莉韵出生，中国台湾地区人，高山族。父潘金声为著名作曲家和口琴演奏家。16岁拜侯莉君为师，次年与赵稼秋拼档演唱《啼笑因缘》。1957年起，与龚华声长期合作，演出《梅花梦》《孟丽君》等长篇。1958年加入苏州市人民评弹团。1979年后，先后与丁雪君、薛君亚合演《秋海棠》《苦菜花》。

△ 莲花出版馆出版《倪高风对唱开篇集》。倪高风著，陆澹庵校订。选收作者自1935年至1939年所编写的对唱开篇（对白开篇）31首，包括《文姬归汉》《斩经堂》《追韩信》《昭君和番》《霸王别姬》《玉堂春》《投军别窑》《法门寺》《空城计》《贺后骂殿》等。这些作品，均据京剧剧本唱词按弹词平仄规律改写，有唱白无说表，分生、旦、净、丑演唱，是苏州弹词向双档、三个档发展后，于20世纪30年代出现的新品种。书前有严独鹤、周瘦鹃、陆澹庵、程小青、徐碧波、郑逸梅等人撰写的序言。

是年起，苏州弹词演员蒋如庭和朱介生长期合作。演出苏州弹词《落金扇》《双金锭》《描金凤》《三笑》《玉蜻蜓》《落霞孤鹜》等，以《落金扇》《双金锭》最为著名，为20世纪30年代著名响档。蒋如庭说功不温不火，擅长阴噱。起各路脚色均生动传神，尤擅起副末脚色，如《落金扇》中的孙赞卿和《双金锭》中的戚子卿，演来练达老到，入木三分。所起旦脚，亦能传神。嗓音软糯，大小嗓俱佳，但其貌不扬，故有"隔墙西施"之誉。

是年至1941年，杨德麟在求学同时随父杨星槎登台说唱《珍珠塔》。1946年师从吴小石习《描金凤》，先在电台单档说唱，后与徐天翔拼档演出。1952年加入上海市人民评弹工作团，初与陈红霞拼档说唱《梁祝》，后与朱介生及薛筱卿拼档说唱《西厢记》。

民国二十九年
（1940 庚辰）

1月31日至2月1日，上海难胞合作社为筹集生产基金，敦请票界、伶界、电影界、游艺界在共舞台举行大会串。

2月，河南坠子演员阎新元在新浦兴建第一座营业性的室内书场，取名为"河南茶社"。

2月，海州、灌云、泗阳、涟水、沭阳、淮阴等地的工鼓锣演员在涟水县召开演员大会。与会者每人为大会集资两块银元，会上决定按县设分会，推选分会负责人。规定每二至三年召开一次大会，每年按县举行一次小会。

3月，上海胜利无线电公司出版发行的《节目月刊》问世。主要刊登曲艺、戏曲的唱词，电台节目时间表和演员照片等。

6月，擅说《三国》的扬州评话演员夏正旌在仪征新城加入新四军罗炳辉部。

6月，广播文艺综合性刊物《好友无线电》创刊。由上海好友广播电台出版。32开本，共出12期。该刊主要刊登杂曲、苏滩、苏州弹词、滑稽等各流派唱词，如苏滩唱词《低头老虎》，苏州弹词开篇《虎丘十八景》《日光节约运动》《补恨天》《喜雪歌》《重九登高篇》《黛玉思亲》《救苦丸开篇》《二十四孝》《潇湘问病》等，每段唱词前标明演唱者及播送时间。另刊登宣传医学卫生知识之类的广告性唱词。每期载有戏曲、曲艺名伶剧照、便照。

7月1日起，《民众报》每期第三版辟《盛世元音》专栏，刊登一些戏曲史料。改版后每期第四版有《游艺》专栏，刊登戏曲演员的轶事及演出动向。

7月，无锡地区苏州评弹业余演出团体云墩票房成立。社长周静啸。票友共18人，除一人为职员外，其余均为工商界人士。票房成立初期，在城中大河上（今崇宁路）票友周懋国家中练唱。民国三十一年（1942）移至城中公园九老阁活动。云墩票房经常受世泰盛绸布庄开设的私营电台邀请，做广播演唱，并接受听众点唱。

8月13日，苏州评话演员顾宏伯及苏州弹词演员徐云志、周玉泉、夏荷生、魏含英、沈俭安、薛筱卿、杨振雄等赴上海，参加上海救济难民儿童教养院假座新新玻璃电台、中西电台、国华电台、明远电台举行的播音宣传大会。

8月，苏州弹词演员严雪亭的《杨乃武与小白菜》在电台试唱后，随即在上海湖园书场首演并唱红。该书场是苏州评话、苏州弹词的专业演出场所，位于牯岭路190号。原为住宅大厅，20世纪30年代中期被辟为书场。经营人王涓根。听众多为江苏常熟籍人氏，且经济文化层次较高，大多身穿长衫，称为"长衫帮"。听众要求演员有一定的艺术造诣，演出重说噱弹唱演，演员如有歪门邪道之举，或出言粗俗，听众即予指责。场子约100平方米，设靠椅200多座，为当时一流中型书场。入场处挂有听众所赠

苏州弹词演员严雪亭著、著名插图画家江栋良配图的《杨乃武与小白菜》

匾额两块。一赠徐云志："书声琴韵"；一赠严雪亭："有声有色"。

9月，苏州评弹演员潘伯英等据上海华美药房发生的逆伦案，编就三回书的《伦变》。

10月10日，《百合花》第9期刊载张梦飞撰写的《书坛琐语》。张梦飞对电台里的弹词节目评价说："电台中之弹词节目，大都欢迎嗓音嘹亮，以及如滑稽式的花腔，最好五花八门，推陈出新，则更能生鼎盛，而弹词界能得此中三昧者，惟严雪亭、朱耀祥、赵稼秋三人而已。严雪亭具有历久不哑之金嗓子，更有寒暑不病之金刚身，除《三笑》外，新书几有十数部之多，可谓全能之才，一时无两，开篇则南腔北调，兼而有之，无怪其老师徐云志，见之望尘却步，再不能独以徐调号召矣。朱赵双档，其成名之由来，咸知为一部《啼笑因缘》，耀祥滑稽

突梯，趋合潮流，深得听众所赞许。"

10月15日，《申报》由当日始发表叶嘉乐、聿修等人的文章，介绍苏州评话演员许继祥、张鸿声及苏州弹词演员沈俭安、蒋如庭、朱介生、夏荷生等。

是年，苏州弹词作家陈范吾应苏州弹词名家严雪亭之邀，对长篇苏州弹词《杨乃武与小白菜》加工润色，改写本百余万字，由严雪亭家属珍藏。

△苏州评话和苏州弹词演员行会组织润余社首任社长凌云祥去世，社长一职由其子幼祥继任，民国三十年（1941）幼祥去世，社长一职由张鉴庭继任。该社有成员30多人。杰出人才较多，如有苏州评话"五虎将"之称的郭少梅、程鸿飞、凌云祥、朱少卿、严焕祥，还有朱耀良、贾啸峰、潘伯英、朱伯雄、刘春山等。苏州弹词演员有李文彬、李伯康、李仲康、夏荷生、张鉴庭、陆凤翔、陆筱翔、朱兰庵、朱菊庵、何可人、黄异庵、沈莲舫等。演出书目有苏州评话《金台传》《平妖传》《西汉》《三国》《岳传》《水浒》，苏州弹词《三笑》《玉蜻蜓》《顾鼎臣》《十美图》《西厢记》等。该社曾编演过大量新长篇，其中《杨乃武与小白菜》《顾鼎臣》《十美图》等先后成传世之作。其成员所说的《三国》《水浒》《岳传》等也皆自编，与光裕社演员之脚本有较大不同。该社奉三皇为祖师。内部以团结著称，不仅相互提携奖掖后进，更经常切磋技艺，共同编创新书。按光裕社旧规，外道演员不准进入苏州市内演出。

△江苏张家港杨舍镇东街创办长春园书场。书场营业旺盛不衰。许多名家、响档曾先后到该场演出。书场为中式平屋，场子呈梯形，书台设在底墙中间，原设有状元台、民凳，后撤除状元台，改为长排靠背椅。该场仍保留具老书场特色的七星炉。早上卖茶，有时还开辟清晨5时开书的早早场，吸引吃早茶的农民听众。

△评话演员郭少梅（1860？—1940）去世。浙江海宁人。曾任塾师，通翰墨，懂医术，精星相、占卜，在家乡颇具名声。因乡试不第从商，又改业说书。始从李亭梅习《五虎平西》。因聆听某评话演员之《三国》，指出书中一大误点，而遭该演员"不说《三国》者休得妄评"之讥讽，遂发愤研读小说《三国演义》，并参考陈寿《三国志》，旁及群书，改说评话《三国》。经着意修饰，引证制度，精究考据，一事一物均通明典章，透达情理。凡书中涉及之表章、诏令、传檄、书札，皆能背诵无误。有时连《三国演义》中之赋赞及注释也搬上书台，令听众叹服。其说法平稳，不起爆头，也不起脚色。演出时从不离座，醒木仅开书及落

回使用两下,全凭书情书理吸引听众。

△ 苏州弹词开篇作家、评论家沈芝生(1881—1940)去世。沈芝生提倡弹词与昆剧相互交流,建议"选择普余社之优秀坤角,授以昆曲,与仙霓社合作"。同时,为丰富普余社演员的演出节目,提高其表演水准,将昆剧剧目改写成苏州弹词对白开篇,还指点演员将昆剧的唱念表演技能融入苏州弹词之中。他的作品内容充实,文字朴实生动,平仄调和,演出颇获好评。曾与许月旦、郑心史一起被称为书坛"开篇三杰"。作品有《金雀记·乔醋》《武十回·戏叔》《渔家乐》等,以及白话开篇《三七七》《浪漫误》等。

△ 潘伯英与人合作尝试以三回书为一场的演出形式,编写反映上海一逆伦案的书目,做会书演出。之后,又将京剧剧目《萧何月下追韩信》《扫松下书》等改编为评话演出。所演出的《张文祥刺马》和《彭公案》,经其加工,使书理通达,表演清代人物故事的手面动作更为丰富,并增添了讽刺当时现实的内容,由是声名鹊起,是20世纪40年代后期"七煞档"之一。

△ 弹词演员陈瑞麟应邀赴北京,在盛宣怀家做"长堂会"半年。为丰富上演书目,曾向杨月槎补学《珍珠塔》,向金耀荪补学《落金扇》;还自编自演《反倭袍》《双杰传》《张文祥刺马》;还弹唱过《九丝绦》及吴简卿编赠的《长生殿》等。1949年后加入苏州市评弹三团、二团。其说表清晰,铿锵有力,弹唱清脆甜润,爽朗悦耳。

△ 弹词女演员陆雁华出生。其为江苏苏州人,陆耀良之女。1955年先后随吴寅秋、钱雁秋学艺。1956年起与钱雁秋拼档说唱《西厢记》《秦香莲》《法门寺》。1959年进上海市人民评弹团,先与杨斌奎拼档,学说《大红袍》《描金凤》,后与薛惠君拼档,说唱《双珠凤》。

△ 上海同益出版社编辑出版《上海弹词大观》。上下两集。选收弹词开篇240首。有反映历史题材的《参相》《西施》《孟丽君》《花木兰》《三娘教子》等30余首,反映当时上海市民生活的《衣》《食》《住》《行》等,玩笑开篇《严雪亭迷难》《蒋月泉吃星高照》。另有长篇弹词唱段《珍珠塔》选段20段,《啼笑因缘》7段,《杨乃武与小白菜》4段;套头开篇有《玉梨魂》10首,《武松》12首,《红楼梦》24首,《琵琶记》7首。书前有蒋如庭、朱介生、朱介人、蒋宾初、王柏荫、夏荷生、祁莲芳、吕逸安、周玉采等30多人的照片及小传。

△ 苏州弹词演员王亦泉(1893—1940)去世。其表演风格说表火爆,脚色起

足，噱头运用得当。擅起的脚色有大吱、二刁及祝枝山等。起祝枝山脚色为"眯觑眼"，雅而不俗，富有书卷气，属谢派嫡传。又有"变脸"绝技，在起脚色时，能一手压头顶，一手托下巴，轻揉几下，顷刻间长马脸变成扁平脸，引起哄堂大笑。唱腔在老书调的基础上加以变化，旋律较原调丰富，韵味醇厚。与弟似泉合作，灌制有唱片《三笑·唐寅备弄自叹、闺楼自叹》等。

民国三十年
（1941 辛巳）

1941年，顾竹君在年末书戏《三笑》中饰演周文宾

春节，上海南京书场开演的书戏《三笑》轰动一时。该书场位于上海山西路，现南京饭店楼下大厅，20世纪30年代末辟为书场，经营人赵林森。为普余社主要演出场所。听众多为附近绸缎店、钱庄、银行、交易所、证券大楼中的店主及中、高级职员和他们的家属。因女听客多，又偏爱弹唱，该书场被称为"花式场子"。不少女演员，如徐雪月、汪梅韵、顾竹君、醉疑仙等，于该场中或崭露头角，或大为走红。节日常演书戏。场子原设于二楼，后因营业兴旺迁至底层。底层场子约170平方米，狭长形。中间设长排靠椅200多座，两边各有靠背椅数十座。书台10余平方米，天幕上悬挂刘海戏金蟾图案，夏置电扇，冬有水汀，为当时豪华书场，对普余社立足上海、发展男女双档均具影响。

1月，《苏州县人民抗日自卫会通令》发布：查废历元旦在即，各茶社向有邀请弹词之例，本系民间正当娱乐，惟内容十九缺乏革命精神，不特与抗建无助，且有助长封建之虑，仰各茶社须着弹词者，向各该地教育股进行登记谈话，俾尽量削去封建遗毒，掺插抗战材料，并广为宣传以尽天职，望勿故违，至于未便，切切此令。主席浦清，科长顾定。

1月，苏州弹词专刊《弹词画报》创刊于上海，弹词画报社出版发行。原为三日刊，小报型四版，同年8月第64期起，改为日刊，16开本。至同年9月停刊，共出75期。宗旨为"发扬说书艺术，改善说书人的思想言语，俾有益于社会"。第一版以特写、采访、随笔、追志等报道形式为主，介绍了苏州弹词名家夏荷生、顾宏伯、蒋月泉、赵稼秋、薛筱卿、陈莲卿、李伯康、祁莲芳和苏州评话名家蒋一飞、莫天鸿、虞文伯、曹仁安等人的生平简历、从艺生涯及其演技擅长等，并附有生活便照。第二、三版以书坛小品为主，辟有听书杂谭、书坛掌故、书坛小常识、书坛小记、现代说书传人录、苏州弹词开篇等。发表的文章有沙雁的《弹词唱调及其他》、张泰来的《为弹词界进一言》、智升的《弹词之今昔》、龙公的《说会书的起源》、梅萍的《说书艺术》。还有尤光照的《书国春

1941年1月18日《弹词画报》上刊载对普余社年终书戏的评论文章

秋》、伍厂庵的《书坛群英会》、庄蝶庵的《弦边绮语》、百批的《书坛人物志》等长篇连载文章。发表唱词有秘本开篇《弹词溯源》《弹词开篇》和《赛金花开篇》《弹词聊斋》《新三笑开篇》《玉蜻蜓》唱词片段,另外还刊有李清雁从陪都发来的函件《说书在重庆》,叙述在战火纷飞的重庆,一支上海说书队在工厂为工友演出的情况。第四版,专辟三日报道和书坛信箱,内容有演员演出踪迹和苏州弹词艺术问题之解答。其中登有《上海市银钱业联谊会弹词组播音记》和《东方艺术剧场中场说书开幕》的消息。

年初,苏州弹词开篇和书坛评论合刊的《香雪留痕集》由上海精益出版社出版。收入当时普余社著名苏州弹词女演员汪梅韵收藏并演唱过的新编苏州弹词开篇100首,以及和她有关的评论文章百余篇。全书共分八个部分:第一部分为彩印铜图。集汪梅韵便照、播音照、生活照、戏曲化装照等。第二部分为名人题字。有百岁老人杨草仙题写的"品共梅高",闻兰亭题写的"秀外慧中",以及许月旦、张健帆、吴兴叟、蒋聊庵等十余人题写的诗词文字。第三部分为萧泊凤、紫阳居士等撰写的序文共10篇。第四部分为"梅社话旧录",介绍和评论汪梅韵书艺。第五部分为汪梅韵自述两篇。一为自述身世及学艺从艺经历,一为详谈学画写梅的情况。第六部分为"话梅小品集锦"。辑有梅社骨干郑过宜、张健帆、蒋聊庵、程沙雁、听潮、裘马少年、赵景深等撰写的短文。第七部分为"诗词联

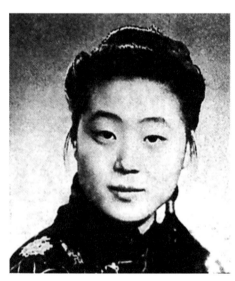

《香雪留痕集》中刊登的汪梅韵像1

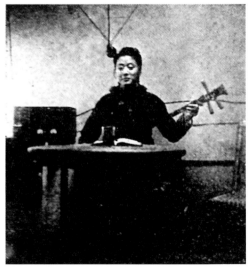

《香雪留痕集》中刊登的汪梅韵像2

语",是文艺界投赠之佳作。第八部分为开篇集。多数作品由梅社人员编写。一类是游戏之作,如《消夏词》《阿要难为情》《汪氏开篇》《游春遇美——嵌女弹词芳名》;一类是触及时事之作,如《大水开篇》《天地开篇》《三七七开篇》《浪漫误》等;一类是根据昆剧改编的对白开篇,该部分占主要篇幅,如杭品春的全部《琵琶记》、沈芝生的《渔家乐·鱼钱、纳姻、藏舟、刺梁》《白蛇传·断桥、合钵》《金榜乐·赴考、接女》等。该刊为32开本,300多页,20余万字。出版人兼发行人是汪梅韵。

年初,上海梅苑书场开业。位于今北京东路泥城桥堍通商旅馆

《香雪留痕集》

内。原为越剧演出场所,由苏州弹词演员汪佳雨、汪梅韵改为书场经营,为普余社演出场所。该书场仅在周日演唱开篇,一改当时多数书场每档苏州弹词必唱开篇之旧规。周日开篇,多为苏州评话和苏州弹词作者沈芝生、许月旦、杭品春等根据昆剧改编的对白开篇,如《渔家乐》《武家坡》《琵琶记》《西厢记》,促进了苏州弹词男女声对唱声腔的发展。女听客颇多。开业时间虽仅一年多,但影响甚大。场子原为旧宅广厅,画栋雕梁。面积约160平方米,书台约10平方米,设长排靠椅200座,不分男女席,与当时多数书场男女分席的习俗不同。入场处挂有一副嵌入普余社主要演员汪佳雨、汪梅韵、顾韵笙、徐雪月、徐雪行、徐雪楼、顾竹君、瞿乐天、林娟芳等姓名的对联:"梅林书韵行乐佳场,天边听笙歌,雪案竹编,看蟾形丽娟,相约周郎同顾;苑月楼花寻芳胜境,瞿塘暮春雨,宋辞汪度,问徐君多义,风流苏小何如?"

4月13日,《弹词画报》第27期载《松陵书讯》云:"吾乡吴江,滨太湖而邻洞庭,民情淳朴,鱼米丰饶。乡人士于业务之暇,舍听书外无其他消遣,因之书

场中多积有数十年经验之老听客。以故书艺稍次之说书人，咸不易久留，甚而仅说数日即离去者，盖若辈平庸不足饱老听客之书餍也。"

6月13日，《弹词三日刊》在上海出版，主编为叶雅郑，编辑为程少雁、俞执中。

6月14日，上海东方书场更名东方艺术剧场，仍以演唱评弹为主，听众仍习称东方书场。

7月1日，上海豆蔻化妆品公司兼国华电台经理陈子桢等人集资开办沧洲书场，该书场位于静安寺路（今南京西路）沧洲饭店内，是当时的豪华书场。开张演出者有夏荷生、顾宏伯、沈俭安、薛筱卿等。"张调"创始人张鉴庭，唱红于此。为保持固定听众数量，沧洲书场率先实行月票制，以七折优待，各书场纷纷效法。沧洲书场辟有花园，绿树成荫。为狭长形场子。有白色帆布靠椅400座。休息室挂有楹联："忠孝节义无非榜样，嬉笑怒骂皆成文章。"墙上装有朱耀祥、杨斌奎、徐云志、赵稼秋等十多位苏州评话和苏州弹词演员大幅照片。

7月，东海县中学生在石榴乡成立文艺宣传队，以鼓书、快书、相声、活报剧等文艺形式演出抗日救国节目。主要领导人和文艺骨干有鲍龙谦、孙汉章、郁耀中、郁晓峰等。

9月15日，中共领导的苏皖边区戏剧协会于江苏省泗洪县孙园成立，江陵、陈守川分任正副理事长。

9月，评弹期刊《弹词画报》出至第64期后改为日刊（原为三日刊）。该刊以"发扬说书艺术，改善说书人的思想、言语，俾有益于社会"为宗旨。以特写、随笔、追记等形式，介绍了夏荷生、顾宏伯、蒋月泉、赵稼秋、薛筱卿、陈莲卿、李伯泉、祁莲芳、蒋一飞、莫天鸿、虞文伯、曹仁安等演员的生平简历、演技擅长等，并在《书坛小品》《掌故》等专栏上发表《弹词唱调及其他》《弹词曲谱序》《弹词之今昔》《说会书的起源》《说书艺术》等文，同时以《书国春秋》《书坛群英会》《弦边绮语》《书坛人物志》等专题，介绍评弹名家趣闻轶事以及其活跃于书坛的情况。发表的弹词作品和开篇有《弹词溯源》（开篇）、《赛金花开篇》、《弹唱聊斋》、《新三笑开篇》及《玉蜻蜓》选曲。此外，还以通讯和信箱方式，报道演员在各地的演出活动和有关弹词艺术问题的解答。其《说书在重庆》一文，报道了抗日战争时期，上海说书队在重庆工厂演出的盛况。

12月7日，日本挑起太平洋战争，并占领上海的英、美、法租界，上海完全

沦陷。

冬，淮阴县抗日民主政府举办为时七天的演员训练班，参加学习的有工鼓锣、琴书、渔鼓、大鼓、莲花落等曲艺演员。学唱《劝子参军》《反内战》《洞房杀鬼子》等新曲目。

是年，无锡苏州评弹业余演出团体"云墩票房"举行了两次救灾义演，第一次在端午节，日夜演出于大娄巷中南书场（龚厅），演出苏州弹词《珍珠塔》《描金凤》《玉蜻蜓》《潘金莲》等选回，这次演出为无锡业余评弹的首次公演。第二次在中秋节，日夜演出于观前街蓬莱书场和大娄巷中南书场，演出苏州评话和弹词《七侠五义》《珍珠塔》《啼笑因缘》《潘金莲》等选回。并曾与上海评弹票友合作至常熟花园饭店书场演出。民国三十四年（1945）抗日战争胜利后票房停止活动。

△ 评弹作家、小说家平襟亚（1892—1978）创办《万象》月刊，并在该刊逐期发表《故事新编》及《秋斋笔谈》。

△ 成立于1936年的评弹作者联谊团体"灵山会"一度沉寂，是年由周龙公发起振兴。他们在《力报》《上海生活》《弹词画报》《铁报》《飞报》《亦报》《罗宾汉报》《新闻报》（副刊）、《申报》（副刊）等报纸杂志上经常发表文章，评论评弹演员的表演和介绍书目，报道演员在各地的演出情况，对扩大评弹影响起了一定作用。此外还撰写了大量开篇、对白开篇和长篇弹词，丰富了当时书坛的演出内容。该会于1945年前后解散。

△ 太平洋战争爆发后，位于上海马当路25号的犹太人利维开设的原维纳斯舞厅改名大华舞厅，日演评弹，夜设舞会。上海市评弹改进协会曾在此多次举行新评弹会书及早场演出。1954年改名大华书场。上海市人民评弹工作团编演的较有影响的中篇，包括《冲山之围》《麒麟带》《杨八姐游春》《唐知县审诰命》《晴雯》《急浪丹心》等，皆首演于此。弹词艺术家蒋月泉书坛生涯五十周年、江浙沪著名老演员会书、纪念弹词艺术家刘天韵逝世二十周年专场等评弹界重大演出活动在此举行。

△ 陈希安拜沈俭安为师习《珍珠塔》，一年后即与师拼档演出。1945年与师兄周云瑞拼档，任下手，声誉鹊起，为20世纪40年代后期"七煞档"之一。1951年加入上海市人民评弹工作团，为首批入团的18位演员之一。

△ 弹词女演员王小蝶出生。江苏苏州人。王小蝶自幼随母王蝶君学艺并拼档

说唱《描金凤》。1958年参加苏州市人民评弹团二团，后转入三团与林慧娟拼档演唱《玉蜻蜓》等书目。20世纪80年代初又与赵善彬合作弹唱新编长篇弹词《飞龙传》《鹦鹉缘》。

△ 评话演员凌幼祥（1898—1941）去世。上海人。自幼从养父凌云祥学艺，17岁登台。当时能说全部《金台传》《平妖传》《飞龙传》的仅其父子二人。说法火爆，称为"飞、叫、跳"，擅放噱头和起脚色。1923年首次去苏州，于金谷书场演出《金台传》，与光裕社王效松、吴小松、吴小石敌档，一时轰动书坛。自此，冲破了光裕社严禁非该社社员在苏州演出之陈规。凌幼祥还懂医术，上午门诊，专治跌打损伤及儿科推拿，下午和晚上演出。1940年凌云祥故，凌幼祥继任润余社社长，次年患病逝世。

民国三十一年
（1942 壬午）

1月1日，戏曲史论期刊《戏曲》创刊，由上海曲学丛刊社出版，赵景深、庄一拂编辑，沈衡逸、唐秉熙发行。月刊，32开本。该刊是曲学丛刊之一种，主要发表研究宋元明清戏剧（包括南戏、杂剧、散曲、传奇、乱弹等方面）的学术论文。

2月25日，扬中县唱麒麟演员，在新四军战地服务团指导下，至各乡镇唱曲，宣传抗日救国，以当地发生的事实，揭露敌伪军罪行。

4月，上海滑稽演员江笑笑和鲍乐乐组建笑笑剧团，先后编演《荒乎其唐》《瞎子借雨伞》《火烧豆腐店》等剧。滑稽戏作为一个戏曲剧种开始形成。

5月，延安文艺界于2日至23日召开了文艺座谈会。毛泽东在座谈会上做了讲话。

夏，中国国民革命军新编第四军第四师曲艺组成立，袁大贵任组长，梁宏贵、李一珍任副组长，全组13人。有4个曲种。

10月10日，戏剧期刊《戏剧周讯》创刊，创办人及主编为周享华。以剧目评论、梨园掌故、剧坛动态、名伶近讯为主，略配图照。民国三十三年（1944年）3月停刊，共出57期。

10月，淮泗县抗日民主政府在黄圩举办第四期抗日演员训练班，将演员按锣

鼓、扬琴、大鼓、淮海小戏等曲（剧）种编组，成立淮泗县抗日演员演出队，分赴各地演唱新词、新曲，有《三岔打鬼子》《二老谈天》《反内战》等新节目。

是年，国民党江苏省江南文化事业委员会于江苏溧阳成立。由国民党党政文化界人员组成，冷欣为主任委员，以"加强精神动员，推进文化事业"为主题。

△ 戏曲报纸《戏报》创刊。四开四版，日报。首版专事报道上海乃至全国戏曲新闻消息，所涉有京、昆、川、越、淮、沪、粤等剧种。内容侧重各剧团动态、上海的新旧剧目和名伶近闻。其他版除分设《社会大舞台》《爱萍室杂记》《艺坛小唱》《越伶小史》等十几个小栏目外，还曾辟有《声色圈》《舞讯》两大副刊。

△ 苏州市中心太监弄内的吴苑书场场主与光裕社因拆账产生分歧，书场宣布停业。苏州评弹行会组织光裕社茶会即设于此。每天上午评弹演员在此相聚，切磋书艺，各地书场主也来此接洽业务，此处还是举办青年演员满师出"茶道"的地方。每逢年终，评弹演员举行会书，此处是主要的演出场所。20世纪二三十年代，朱耀庭、朱耀笙、吴西庚、吴升泉、杨月槎、杨星槎、王绶卿、钱幼卿、赵筱卿、魏钰卿、吴均安、杨莲青、夏荷生、徐云志等评弹名家均在此演唱过。

民国三十二年
（1943 癸未）

1月，大鼓演员潘长发于灌云县成立演员救国会，发动当地曲艺演员唱新书，宣传抗日救国。

1月，山北县（丹阳）新四军文抗会编发以抗日为内容的文艺宣传材料，通知各区乡在春节期间以唱麒麟、荡湖船、打花鼓、挑花担、扭秧歌、小型广场戏等形式，开展文娱宣传活动。

6月中旬，伪南京市社会局撤销。娱乐场所改由宣传处管理，宣传处即派工作人员至各娱乐场所，严密查勘，整饬不遗余力。凡未经登记，擅自开业者，即会同宪警当局，严加取缔，以维"京畿"治安。伪南京市政府当局又召集各戏院负责人谈话，饬令"所有艺员一律换领新证"。

10月19日，下午一时许，伪上海市警察与伪税警在共舞台看戏时，发生纠纷，各自纠集近百人，在共舞台一带激战一小时余，致死伤行人和伪军警各十余

人，牵连附近商店也遭受相当损失。

是年，上海沧洲书场迁至成都北路470号二楼（称为"新沧洲"）。民国三十五年（1946），苏州弹词演员姚荫梅及苏州评话演员沈笑梅在此演唱《啼笑因缘》和《济公传》，被称为"双梅档"，风靡沪上。为此，"老沧洲"重开数月，由姚、沈两人同时演唱。1951年上海市人民评弹工作团编演的第一个现代题材中篇评弹《一定要把淮河修好》，以及《刘胡兰》《林冲》等，皆首演于此。"新沧洲"相传为清代大吏盛宣怀之旧宅，也为狭长形场子。东西长20多米，南北宽约10米。三面皆窗，设柳条椅430座（后台20座）。1967年改名长征书场，1968年停业。

△ 上海仙乐斯舞宫邀请苏州弹词演员夏荷生和苏州评话演员张鸿声、汪云峰等，演出日场，自此，该书场成为当时沪上有影响的舞厅书场之一。

△ 评话演员姚江出生。江苏江阴人。幼随父姚震伯学《包公》，加入江阴县评弹团。后又另学《金枪传》，并长期演出此书。他的说表受金声伯的影响，以较快节奏叙述书情、刻画人物，幽默风趣，但不擅细说慢表。姚江曾为江阴市评弹团团长。有徒陈希伯。

△ 评话演员许继祥（1899—1943）去世。江苏苏州人。其父许春祥擅说《英烈》，英年早逝。继祥13岁随师兄朱振扬及叶声扬学艺，前者擅起脚色，后者以噱见长，继祥兼而得之。他早期说法火爆，边说边演。脚色起足，如常遇春、王玉、蒋忠、胡大海等，演来形神俱佳。20世纪20年代初，进上海后即获声誉，成为一代响档。后因病致使嗓音低哑、中气减退，便改变风格，以平讲为主，少起脚色，语调雅驯，被称为"大书小说"。每日晨起必浏览各报，酝酿时事与书情之结合，故其噱头极少重复。擅长"小卖"，尤多新名词，往往出人不意，妙语一出，令听众笑倒，有"阴噱奇才"之誉。其书叙事与说人也极夸张，

评话演员许继祥（1899—1943），说评话《英烈》

使人兴味盎然,回味无穷。《贩乌梅》《八卦楼》等段子,更为精彩。其后,不少评话演员的演出风格受其影响。传人有丁冠渔、夏冠如等。

△ 评话女演员也是娥(1887—1943)去世。原名王小虹,江苏吴县人。自幼从父王海庠学艺,少时即登台演出《金台传》《八窍珠》等长篇。清光绪三十一年(1905),与评话演员姚寄梅结合,演出于江浙城乡。民国初曾几度应邀演出于上海新世界、大世界等游艺场,颇具名声。演出时着长袍、梳长辫,女扮男装。说法火爆,说比武场面,即将拳术化入手面、身段之中。擅起各路脚色,如《金台传》中的张琪(戆大脚色)、金台(武生)、柴王

评话演员金筱棣(1878?—1943),说评话《金台传》

(须生)、恶道士(花脸)、谭义(二花)、焦太太(武旦)等,不仅神态动作各异,嗓音也不相同,有时并用各种方言。能唱弹词(如《三笑·卖身投靠》等)和开篇、小曲多首。

△ 评话演员金筱棣(1878?—1943)去世。祖籍安徽,生于江苏苏州。自幼随父金耀祥习《金台传》,又受兄桂庭指导。以说《金台传》后段为主。30岁后成名。能弹一手好琵琶,常在说书之前弹一曲大套琵琶,形成特色。

民国三十三年
（1944 甲申）

1月17日,中共领导下的淮海军分区政治部制定了《一九四四年文艺创作奖金条例》,并于《淮海报》正式公布。

1月,综合性文艺刊物《大方》创刊于上海,同年2月出至第3期后未见其出版。谢啼江主编,上海大方杂志社出版,于兰孙发行。该刊涉及多种艺术门类,曲艺在其中占有较大比重。在《弦边花絮》栏目里,刊有雅士的《严雯君浮雕》

《燕燕莺莺声切切》《黄静芬舌妙粲莲花》等文章,着重介绍苏州弹词界几名女弹词家的演唱风格、艺术技巧等,并附有她们的生活便照。所刊王玮的《关于说书艺术》一文针对台词、演技、人物心理刻画等方面做了较为透彻的研讨,阐述了说书的艺术价值以及它与人们日常生活的密切联系。

 3月,弹词演员金丽生出生。其为江苏苏州人,苏州评弹学校首届毕业生。入苏州人民评弹三团,拜李仲康为师学《杨乃武与小白菜》,还说过《秦宫月》等书目。初放单档,后与徐淑娟拼档。嗓音高亢响亮,普通话好,擅起清代京官脚色。擅唱"李仲康调"及各种流派曲调。曾赴法国、意大利等国演出。

 冬,浙江嘉善西塘乐庐书场邀请苏州弹词名家夏荷生来演出,200个座位场场客满。民国三十五年(1946),书场由周克昌接管。他对演员热情周到,深受演员欢迎,有"响档场东"之誉。苏州评弹名家蒋月泉、张鉴庭、张鉴国、严雪亭、朱耀祥、赵稼秋、唐再良等先后来场献艺。

 是年,昆山县城西街创办西园书场,由郭方清开办。西园书场为坐北朝南的并排六间茶楼。书茶各半,沿街有水灶。书场南窗可容听白书(免费听书)。场内不用状元台,都坐礼拜凳,有百余座。"开青龙"(第一场)首档由范玉山、范雪君父女评话、弹词各说半回。评话为《济公》《下江南》,弹词为《秋海棠》,一场打响。不久,聘请评话名家杨莲青来场开讲《狸猫换太子》《狄青平西》,开讲后听众踊跃,天天满座。不料演期过半,杨莲青忽患重病,不能登台,又无钱治病。场主郭方清不计费用,延医诊治,赎方煎药,尽心为其调理,书场业务停顿两月之久。杨病愈离昆山后,深感场东盛情,竭力为同道介绍"西园",后"西园"生意日见兴旺。

 △ 弹词演员邢晏春出生,江苏苏州人,邢瑞庭之子。邢晏春受其父的艺术熏陶,加之勤奋好学而成才。1963年与其妹邢晏芝拼双档,登台演出长篇弹词《杨乃武与小白菜》《贩马记》而赢得声誉。其说表清晰,表演自如,兼擅"严调"。与其妹合作整理的长篇弹词《杨乃武与小白菜》演出本,由上海文艺出版社出版。后执教于苏州评弹学校。

 △ 上海大来剧场改为书场。以后又有许多剧场开设或改为书场,如浙东、新光、大庆、五星、天宫、金国等,均一度改为书场。还有一些礼堂也被改为书场,如黄浦礼堂、新沪礼堂、塘沽中学礼堂等,也曾作过书场。

 △ 评话演员陆耀良至上海汇泉楼演出,颇获好评。陆耀良是江苏苏州人,读

弹词演员金丽生

评话演员唐耿良

过10年私塾。幼时为玄妙观大殿后露天书场之常客,又长期聆听评话名家演出,熟悉评弹各家艺术。17岁拜何(绶受)派《三国》传人汪如云为师,同年登台,在江浙城镇演出。1951年再次至沪,与顾又良拼档,任上手,开讲《将相和》。1953年又与黄(异庵)杨(振雄)档合作,走红一时。1958年入红旗评弹队。

△ 评话演员唐耿良进入上海演出《三国》,不久渐有影响,成为蜚声书坛的"七煞档"之一。1950年编演长篇评话《太平天国》。1951年加入上海市人民评弹工作团,任副团长。同年,随团赴安徽治淮工地进行文艺宣传。1952年参加创作中篇《一定要把淮河修好》,并参加第二届中国人民赴朝慰问团赴朝鲜慰问。

△ 弹词演员徐宾出生。徐宾原名徐冬根,江苏吴县人。20世纪60年代初考入江苏省曲艺团,后至苏州评弹学校学习,师从曹啸君学《梅花梦》《王十朋》《三笑》。演出书目除上述者外,还有《秦香莲》《龙凤杯》。说表语音洪亮高亢,口齿清晰,中气十足,铮铮悦耳;擅唱"张调""蒋调"。

△ 张效声从叔父张鸿声习《英烈》,一年后登台演出。1956年加入上海市人民评弹工作团。在长期演出中,对《英烈》有所改进,其中《逼煞胡大海》《走马换将》等分回颇具新意。20世纪60年代末据长篇小说《林海雪原》改编为同名评话,在演出中不断加工,自具特色,其中《打虎进山》《真假胡彪》《跑马比双抢》等选回影响较大。20世纪70年代以来,又创作了现代题材短篇《新老大》《水上交通站》《智取炮楼》《飞夺泸定桥》等。张效声嗓音宽厚,中气充沛,说表条理清楚,表演松弛诙谐,善放噱,风格酷似张鸿声。

评话演员张效声演出照

民国三十四年
（1945 乙酉）

1月，江苏省会警察局颁布第一七九号布告《关于保护光裕社同业说书劝惩布告》：案据光裕社黄兆麟呈称，呈为光裕社同业说书劝惩，历史悠久，恳请颁发布告以资保护事。窃吾苏说书一业，远自前清乾、嘉年间，即建光裕公所并设有裕才学校，历奉前清府、县立案保护……诚恐有不肖之徒，借端滋扰，为特呈纪念册一卷，请求钧长给示保护，俾众周知等情。据此，查所呈各节，核尚实在，应准给示保护，仰各界人等毋得借端滋扰。此布。

1月，光裕、润余、普余三社合并为吴县评弹协会。钱景章为会长。

8月15日，日本昭和天皇裕仁宣布无条件投降，解放区、国统区一片欢腾。上海剧界纷纷献演庆祝。

8月，姚荫梅等莅上海沧洲书场开说《啼笑因缘》，因其说法新颖、别具风格而轰动书坛，以至在新老沧洲两家书场同时开书，以满足听众，此后即长期走红。自幼聆遍名家演出，书艺博采众长，以语言生动、描述细腻、构思新奇巧

妙、说表亲切自然而引人入胜，有"巧嘴"之誉。在演唱《啼笑因缘》《方珍珠》等近现代题材书目时，借鉴方言话剧的表现手段，根据人物的籍贯、身份和性格，运用不同的乡谈，表演生动。

9月2日，日刊《正报》创刊。第三版的中下部偶尔有《剧坛琐言》《歌台述旧》栏目，每栏字数为300字左右。1945年12月5日终刊。

9月中旬，国民党南京市党部宣传处召集全市各戏院、清唱社等演出场所代表谈话，要求认清娱乐业所负之时代责任，为配合国民党的宣传方针而努力。

9月，海州民间演员为庆祝抗日战争胜利，自发组织了民间文艺会演，历时三天。有旱船、牌子曲、工鼓锣等曲种演员参加。

年底，评话演员沈笑梅在上海沧洲书场与姚荫梅合作，人称"双梅档"，红极一时。在江浙城乡演出时，又编演了《水浒》《乾隆下江南》《五义图》《儿女英雄传》等长篇。后常莅上海大中型书场。1961年加入上海长征评弹团。

△ 中共领导下的盐阜区总剧联所发起的创作竞赛，收到戏曲、秧歌剧、话剧剧本150多部，其中反映现实斗争生活的作品占百分之九十以上，经过评选，杨正吾等人获奖。

△ 无锡评弹行会组织光裕分社由陆凤石任社长，当时有社员27人，都是居住在无锡的评弹演员。社员不缴会费，也无社章、行规，与苏州光裕社无组织上的联系。社址设于无锡崇安寺升泉茶楼。茶楼设有"三皇"祖师神位，并另辟一角专座，供在锡社员及外地来锡演出的评弹演员聚会品茶，接洽业务。每年农历正月二十四日、十月初八祖师诞辰之期，社员都分别参加苏州、上海的评弹行会活动。

△ 上海红星书场创办，位于中华路方浜路口。设200座。民国三十五年（1946），于上海四川北路1357号又设一家红星书场，这里原为夜总会，20世纪40年代末始演苏州评话和苏州弹词，1950年改为书场。该处商业繁荣，人口稠密，听客众多，为市北重要书场之一。20世纪50年代的听众，多为私营工商业者及其家属和中小学生，后以退休人员为主。当代苏州评话和苏州弹词名家、响档如张鉴庭、蒋月泉、张鸿声、吴子安、顾宏伯等均曾在此演出。1966年起一度停演，20世纪70年代末复业。由场方组织成立的虹口区评弹爱好者协会，曾多次举办会书、开展书评活动，并编发油印刊物《评弹之窗》。

△ 潘闻荫师从蒋月泉，此后在亚美（麟记）、大沪、大陆、大中华、东方等

电台演唱开篇。其音色、唱法酷似乃师，颇获好评。20世纪40年代末，就读于大同大学商学系及震旦大学林业系。20世纪50年代初先后与苏似荫、张振华、赵开生、石文磊、刘韵若、顾竹君等拼档，演出《玉蜻蜓》《秦香莲》《青春之歌》等长篇弹词。1960年在上海加入星火评弹团，1979年加入新长征评弹团。擅唱"蒋调"，韵味醇厚。擅唱开篇有《剑阁闻铃》《战长沙》等。

△ 评弹作家蒋希均出生。原籍江苏无锡，生于苏州。1962年8月入浙江曲艺队（今浙江曲艺团），从汪雄飞习《三国》，次年登台演出。1971年起从事评弹文学创作、音乐设计及排练指导。1981年调浙江省艺术研究所，从事评弹脚本创作、整理、编辑及曲艺评论。1987年年底回浙江曲艺团。20世纪70年代以来，曾编创（包括与人合作）许多评弹作品，主要有长篇弹词《西太后》《清宫喋血》，连续中篇弹词《孽海姊妹花》，中篇弹词《新琵琶行》《冤家夫妻》《出头椽子》，短篇弹词《飞雪迎春》《海屏》《新来的女队长》，短篇评话《风雨列车》，弹词开篇《三月江南好风光》《乘风破浪》等10余首；又为《一粒米》《两地秋思》《情深如海》等10余首（篇）开篇、短篇以及为11首毛泽东诗词的谱曲设计音乐。曾整理长篇弹词《白罗山》14回、长篇评话《三国》近百万字（上海文艺出版社出版），并发表评弹专论数篇。担任浙江省曲艺家协会副秘书长，《中国曲艺志·浙江卷》《中国曲艺音乐集成·浙江卷》副主编，浙江曲艺团艺术指导。

△ 弹词女演员庄凤珠出生，为江苏苏州人。1958年起随父学艺。1960年加入上海星火评弹团，与周振亚、潘闻荫、苏毓荫等先后拼档弹唱《玉蜻蜓》。1972年转入上海市人民评弹团，先与孙珏亭拼档说唱《三笑》，后与张振华拼档说唱《神弹子》。曾参加过《红梅赞》《春草闯堂》《女排英豪》《踏雪无痕》《闹严府》《异国恋情》等中篇演出。口齿伶俐，书路较广，擅起多种脚色，能唱多种流派唱腔。

△ 评话演员黄兆麟（1887—1945）去世，为江苏苏州人。自幼从父黄永年学《五义图》《绿牡丹》。16岁拜许文安为师习《三国》。17岁初进上海，后巡回演出于江浙城乡。自1925年起，在沪连演15年之久。其所演《三国》与乃师平稳的风格截然不同。嗓音亮堂，说表抑扬顿挫显著，富有强烈的节奏感和音乐性。有徒张玉书、顾宏伯等。

△ 苏州弹词演员蒋如庭（1888—1945）去世，蒋如庭所唱深沉苍老之陈调，韵味醇厚，别具风格，人称"蒋派陈调"；歌缠绵悱恻之"俞调"，更清丽动听，

旋律丰富，人称"蒋俞调"。蒋朱（介生）档对"陈调"和"俞调"的发展和提高，成绩突出，影响深远，他们的代表作《落金扇·庆云自叹》《三笑·笃穷》已成为后辈学习的楷模。其三弦弹奏，功底亦深。伴奏"俞调"，颇多新创。20世纪30年代末，他和夏荷生、沈俭安、周玉泉同被上海听众评为当时四大名家。学生有庞学庭、谢汉庭、鲍业庭等。与朱介生合作，灌有唱片《三笑·载美回苏》，《落金扇》的《主婢谈心》《卖身》《庆云自叹》等。

是年起，苏州弹词演员周云瑞与师弟陈希安拼档，几年后即成为书坛响档，并获"小沈薛"之誉。1949年后，曾演出长篇苏州弹词《陈圆圆》。20世纪60年代初，周云瑞曾去上海音乐学院开课教授苏州弹词音乐，前后达两年余，是评弹界中进入高等学府讲学和正式开课的第一人。他从事苏州弹词音乐理论的研究，撰写了《评弹流派发展史》和《评弹音乐创作》等书稿。周云瑞早期曾收徒赵开生等。

民国三十五年
（1946 丙戌）

1月，抗战胜利后，国民政府征收的娱乐税额高达百分之六十，对此，上海六家京剧戏院（黄金、皇后、中国、天蟾、大舞台、共舞台）的演员针对当局的高税额，提出集体总辞班。7月1日，全市各戏院为表示对京剧界的支持，罢演一天。直至娱乐税减至百分之五十，始重新复业。

1月，宿北县抗日民主政府在金李庄举办为期三个月的演员集训班。集训期间，审查了部分传统曲目，明令禁演《九顿饭》等黄色曲目；同时，配合形势教育，排演了《送郎参军》《拥军优属》《减租减息》《反霸除奸》《歌唱解放区》等新曲目。

1月，苏州评弹票友组织友联社成立。

年初，上海市社会局和警察局颁布一项法令，命令戏曲演员与妓女、舞女一起登记，激起广大戏曲界人士的公愤。为了维护演员的尊严，田汉、于伶等组织了上海剧艺界拒绝艺员登记委员会。麒麟童、袁雪芬、丁是娥、吕君樵、李瑞来、林鹏程等率各剧种演员们，支持并参加该会主持的活动，以抵制此项"法令"。

春，杭州市民众娱乐审查委员会成立，并公布了《杭州市公共娱乐场所取缔规则》。

2月，镇江书社联合会评话演员王少堂等以"社会经济凋落，业务不振，难荷捐税负担"为由，上书江苏省立镇江民众教育馆馆长洪为法，要求转呈江苏省政府教育厅厅长陈果夫及镇江市政府，免征镇江各书社娱乐税。

3月18日，新四军华中军区政委邓子恢在淮阴召开的华中宣传教育大会上指出：对于民间演员、大鼓、说书、唱戏、玩把戏、幻术、吹鼓手等加以组织与改造，使之变成有益于社会的娱乐工具。

3月，《国民新报》创刊，贺次君发行。有《娱乐圈》《艺海》周刊，登有电影、话剧及戏曲方面的文章。

4月16日，无锡文戏演员匡耀良等发起重新组织无锡文戏技艺研究会，经国民党无锡县政府同意，是日在福安戏院召开成立大会。

5月，上海市警察局向全市游艺从业人员发出"从业证申请书"，限令全市游艺从业人员须于6月10日以前填报所发之从业证。如果逾期不报，便不准在上海演唱。上海游艺界人士认为"其登记表格及从业证书悉依照敌伪时期之娼妓、向导女身份证同一式样，并登记办法中词意荒谬"，不啻对剧艺以莫大侮辱。以致同年5月12日上午在梨园公所召开上海游艺协会所属各团体会员组织成立的上海全市剧艺界拒绝艺员登记委员会商计对付方案，以求合法解决。上海市评话弹词研究会及滑稽戏剧研究会等曲艺团体，率先派员向上海市游艺协会声称反对此举，上海市游艺协会负责人李竹庵、张文俊即向上海市社会局递送公文——《上海市评话弹词研究会和滑稽戏剧研究会抗议上海市警察局限令全市游艺从业人员登记致上海市社会局备文》。

6月，广播文艺综合性刊物《胜利无线电播音节目半月刊》创刊于上海。出至民国三十六年（1947）5月第16期，后未见出版。莲花馆主、朱美玲、周柏春、姚慕双编辑，上海联合出版公司出版，中国图书杂志公司发行，16开本。广播电台播音节目表占据刊物相当篇幅，文字部分主要采用随笔、访问、写实、漫谈等形式，报道演员参加演播的消息和逸闻趣事等。有关曲艺的文章有韩世麟的《漫谈滑稽》、李阿毛的《谈开篇的平仄声》等。于斗斗的《庆祝第四届戏剧节观摩演出花絮录》，详细记述了大会串中苏州弹词开篇和滑稽节目深受观众欢迎的动人场面。许莲舫的《弹词随笔》《弦边随笔》对苏州弹词界的演出动态及演员擅

长的表演形式做了报道。刊登的苏州弹词有《昭君和番》《杨乃武》《乡下少奶奶开篇》《西北风》《禁烟曲》《新三国志》《抗战八年》等，滑稽唱词有《秋海棠歌剧》《女子卅六行》《社会怪现象》等。在民声电台一周纪念新播音室落成摄影栏里载有姚慕双、周柏春、笑嘻嘻、杨笑峰、袁一灵、张鉴庭、张鉴国、王柏荫、蒋月泉及爵干社、民声社、姐妹社等纪念小影。该刊第七期《弹词开篇会串》专栏里载有冯小庆、华伯明、顾韵笙、吕逸安、徐天翔、杨振言等苏州弹词名家的简历。

7月，上海戏曲综合型报纸《罗宾汉》改革出新，一版专载社会各界新闻，二、三版以长篇小说及艺伶轶闻为戏曲专版，曾先后设立过《游艺汇报》《剧坛珍闻》《书坛漫话》《菊部新语》《中国角儿动态》等栏目。报道中有较多关于评弹演出的内容。

8月1日，上海市政府第52次市政会议通过《上海市俱乐部及票房登记规则》（修正本）。

8月7日，国民党政府社会局局长吴开先，在上海红棉酒家举行招待会，策划"上海小姐""越剧皇后"选举，袁雪芬当场表示不赞成，并退出会场。

9月，上海中西电台出版《大百万金开篇集》。冯筱庆、周云瑞、杨振言主编，杨德麟、钱雁秋、钟月樵助编。收当时电台广播的"大百万金空中书场"常播开篇和选曲200支，以选曲为主，包括《三笑》《玉蜻蜓》《果报录》《珍珠塔》《描金凤》《啼笑因缘》《落金扇》《杨乃武》《双珠凤》等长篇弹词的著名唱段。其次是套头开篇，有《四大美人》（4首）、《白蛇传》（10首）、《西厢记》（8首）、《长生殿》（6首）、《红楼梦》（20首）、《琵琶记》（7首）等。又有各唱腔流派的代表性开篇，如《刀会》《战长沙》《杜十娘》《拾画》《满洲开篇》等。此外，还选收一些仿传统开

上海中西电台1946年出版的《大百万金开篇集》

篇和选曲编写的"滑稽开篇",如《小阿媛痛责瘟生》《说书少奶奶》《九猪念狲》《见人动》等。附有弹词曲谱《道情》《催眠曲》《梅竹》(沈薛调)、《西湖十景》(周蒋调)、《宫怨》(蒋朱调)、《狸猫换太子》(徐调)、《林黛玉》(陈祁调)等7则。该书由杨斌奎、张鉴庭、严雪亭、薛筱卿、蒋月泉、万仰祖任顾问,邢瑞庭、刘天韵、张鉴国、吴剑秋任监印,书前载有关编纂人员肖像照29幅。

10月19日,上海12个文化团体,在辣斐大戏院(今长城电影院)举行纪念鲁迅逝世十周年大会,周恩来出席并发表演说。

12月上旬,江苏省教育厅以新、旧剧中对司法、监狱人员多有"侮蔑"词句,通令各县注意"改正",以维护国民政府的"法治"精神。

冬,灌云县工鼓锣演员何家仁受苏皖边区政府李一氓委派,组织沭阳、灌云、泗阳、涟水等十一县的演员深入"国统区"演唱,宣传解放战争形势。

是年,常州市北大街开设大东书场,由黄巧琳与大东旅社老板周炳庚合股经营,书场为砖木结构之老式平房,使用面积约为240平方米,台高离地面0.5米。场内以长条椅及长条凳排列300余个座位,苏州评弹演员徐云志、黄异庵、严雪亭、刘天韵、唐耿良、周玉泉、顾宏伯、张鸿声、杨振言、杨振雄、朱耀祥、曹啸君、金声伯、张鉴庭、张鉴国、徐丽仙、魏含英、侯莉君等曾先后来此演出,中华人民共和国成立后与西苑书场合并,迁址东官保巷8号,仍名大东书场。

△ 上海原新乐旅社大厅酒吧改为剧场,后辟作书场。经营人吴载扬。书场虽处闹市,客源众多,但周围书场林立,竞争激烈。场方以待遇好、报酬高来延聘演员;以票价低、服务周到来吸引听众。书场亏损则用旅馆收入贴补。每期阵容与附近大书场西藏书场大致相同。除上海市人民评弹工作团演员外,20世纪50年代不少名家、响档,如祝逸亭、凌文君、张如君、周玉泉、秦纪文、黄异庵、杨振雄、李伯康、陆耀良、顾宏伯等在此献艺。场子呈正方形,约180平方米,设靠椅390座,为市内主要中型书场之一。

△ 上海市评话弹词研究会公布《上海市评话弹词研究会会章》,全篇共8章26条。

△ 上海大华书场改名维纳斯舞厅,仍开书场,经理陈惠昌。1954年,又改为大华书场。苏州评话和苏州弹词界诸多名家、响档均曾在此演出。1951年后,上海市人民评弹工作团(上海市人民评弹团、上海评弹团)编演的中篇评弹《冲山之围》《麒麟带》《杨八姐游春》《唐知县审诰命》《急浪丹心》等,皆首演于此。

△ 上海新仙林书场开业，为舞厅兼营书场。先是日场演出苏州评话和苏州弹词，后逐渐发展为日夜场演出。经营人顾乃根。所聘演员均为当时之名家、响档，如张鉴庭、张鉴国、顾宏伯、张鸿声、蒋月泉、严雪亭、姚荫梅等。也聘已露头角的新秀，如杨振雄曾在此连演数月其自编的长篇苏州弹词《长生殿》，名声大振。听众多为富裕商贾、高级职员及文艺界著名人士。场子呈圆形，约400平方米。座位排成倒置"品"字形，每三座中间设茶几一张，四周为沙发座，共450席。轿车可直达入场处，为当时最豪华书场之一。

弹词演员范雪君

△ 弹词女演员范雪君应邀至上海汇泉楼演出，开创上海传统书场延聘女演员之先河，声誉大振。20世纪40年代后期，其有"弹词皇后"之称，其台风华贵大度，说唱潇洒飘逸，善方言，普通话尤佳。得范玉山指点，凡起脚色，均按年龄、身份和性格之不同，有特定的站法和步法，故可同时起多个脚色，绝不混淆。

△《胜利无线电播音节目半月刊》在上海创刊。莲花馆主等编辑，上海联合出版公司出版，中国图书杂志公司发行，共出16期。除刊载上海各广播电台播音节目表以外，还以随笔、访问、写实、漫谈等形式，发表了许莲舫的《弹词随笔》《弦边随笔》，烤冰的《全沪弹词名票联合会串什写》，李阿毛的《谈开篇的平仄声》等，另载有冯小庆、华伯明、顾玉笙、吕逸安、徐天翔、杨振言的略历。此外，还发表开篇《昭君和番》《杨乃武》《弹词大会串》《乡下少奶奶开篇》《西北风》《禁烟曲》《抗战八年》《新三国志》等。

△ 弹词演员徐祖林出生，为浙江宁波人。1959年考入江苏省戏曲学校评弹班，1960年加入江苏省曲艺团。师从曹啸君，学《白蛇传》《秦香莲》《三笑》。曾随江苏评弹团赴香港演出。说表口齿清、条理明，擅唱"张调""蒋调"。

△ 弹词演员杨筱亭（1885—1946）去世，为江苏苏州人，师从沈友庭，习

《白蛇传》《双珠球》。出道后在友人帮助下，着意加工脚本，故所说之《白蛇传》后部颇多笑料，且唱词文情并重，平仄调和，《断桥》《合钵》《哭塔》等回目，情感更为真切动人。《双珠球》经其多年加工，书路清顺，关子迭起。起曹秀英一脚色，更显巾帼英雄气概。大嗓略沙，小嗓清脆明亮。其唱腔将"俞调"之高腔和"马调"之基本旋律、节奏结合，形成委婉爽利的特有风格。因唱腔中垫入"喂喂"声，故称"喂喂调"。又因"阳面"（大嗓）用得少，"阴面"用得多，人称"小阳调"。传人有子仁麟及徒俞韵霖等。

是年起，苏州弹词女演员朱慧珍与夫吴剑秋拼双档说唱长篇苏州弹词《白蛇传》《玉蜻蜓》。次年年底进入上海，朱慧珍的弹唱艺术日益受到听众注意，很快便在大百万金及其他电台播唱，逐渐获得了广泛的欢迎。1949年后曾演唱长篇《井儿记》等，并参加书戏《林冲》演出，饰张贞娘。

民国三十六年
（1947 丁亥）

1月1日，《游艺报》创刊，为日刊，张东轩发行。每日第三版有戏曲演员的演剧消息及演剧评论。

1月10日，南京市戏剧人员协会由发起人富少舫等筹备，登记会员600余人，经国民党南京市党部核准，是日于夫子庙中华戏茶社举行成立大会，有市党部主任委员、书记长、宣传处长，市政府社会局、卫戍总部、警察处的代表，以及会员500余人参加。

2月，国民政府教育部通令各省市教育厅、局，拟定训练地方戏剧人员及修订剧本计划。

是月，徐州市商会主办曲艺竞赛大会。快书演员高元钧获"滑稽明星"称号。当地裕成祥绸店赠高元钧一幅桌围，上绣"品评头名，播音先声"字样。

是月，广播戏曲、曲艺、综合性刊物《大声无线电》（半月刊）创刊于上海。小舍、葛正心总编辑，曹一萍、邹建华等编辑，上海综合无线电出版社出版，葛家义发行。16开本，共出14册。刊物以图文并茂形式介绍播音专业人员、戏曲曲艺名伶、演播纪实、生活趣闻、轶事及义演情况。辟有《广播网》《广播杂谭》《播音从业员随笔》《从业员作品》《唱词精华》《沪滨风光》《越海春秋》《滑而有稽》

1947年第八期的《大声无线电》(半月刊)登载《光裕社员开篇》,对光裕社的著名说书艺人及擅长书目一一介绍

《广播小品》等栏目。发表文章有宾宜馆主的《春染相思病——周柏春》、姚慕双的《我们的生活》、鸿星的《从弹词说到和平社》、汤笔花的《我如何投入播音圈》、曹云的《漫谈空中书场》等。刊登滑稽唱词有《五更思亲曲》《中国进步曲》《滑天下之大稽》《绍兴小姐》等,苏州弹词唱词有《光裕社员开篇》,此外还刊有曹云的特写《白色恐怖笼罩下筱快乐事件纪实》,以图片及文字详细报道了米商聚众捣毁筱家和电台的全过程。

3月13日下午,上海文化戏剧界在宁波同乡会礼堂举行纪念会,庆祝田汉五十寿辰及从事戏剧创作三十年。文化戏剧界知名人士千余人到会。大会由洪深主持,各界代表相继致辞,会后演出了地方戏,有江淮戏、常锡戏、扬州戏和滑稽戏。

3月14日,上海的宁波同乡会为庆祝戏剧家田汉五十寿诞举行盛大活动,苏州弹词名家演唱祝寿词,独脚戏演员杨华生、张樵侬演出《西洋景》。

3月,苏州市警察局明令禁唱弹词开篇《宫怨》。

5月3日,中国华明烟草公司《大百万金空中书场》在上海开播,节目有范雪君演播的苏州弹词《秋海棠》,张鸿声演播的苏州评话《英烈》,俞筱云、俞筱霞演播的苏州弹词《白蛇传》。

6月30日,横云在《铁报》发表《清寒说书人的呼吁》,其中说到,说书人能成为响档,很不容易。评弹最鼎盛的20世纪30年代至40年代,评弹演员约有

2000余人，但能在都市、大城镇中著名书场献艺，不足十分之一，也就200人左右。其余大部分评弹演员，都只能在村镇小邑，穷乡僻壤，鬻艺糊口，勉维生计。更有一部分生活窘迫的说书人，一年之中难得能够觅到书场，即使找到了书场也只有几个月的生意可做，于是不得不借债度日，生活非常清苦。

6月，《铁报》载文称，上海的说书演员有2000余人，能在著名书场献艺者不足十分之一。

下半年，国民政府教育部社会司提出《为纳戏曲于教育正规，请制定辅导办法，以利推行案》，以加强所谓"戡乱"期间对戏曲思想内容的严格控制。

秋，国立编译馆萧亦五和高元钧整理快书《武松传》。

10月14日，《铁报》刊载横云撰写的《弦边新讯》，横云阁主张健帆对李伯康、严雪亭的弹唱评价道："目前隶电台播唱《杨乃武》者，有严雪亭暨其胞弟雪舫，李伯康重弹旧调，及为范雪君代庖之范雪萍数档。伯康说表唱腔，自成一家，当是正宗，不同凡响。惜以久病之后，中气究嫌不足，雪亭样样都好，独弹唱刺耳。"

10月，南京民间演员组成民间艺术改进会，马立元任理事长，刘宝瑞、高德禄、富少舫（山药蛋）、李梦幻、高元钧为常务理事。共有会员一百多人。

是年，戏曲曲艺期刊《大众戏曲集》由中共冀鲁豫文联编印。出版了两期，除曲艺等有关作品外，发表的剧本有《算账》《保卫家乡》《种秧军》等。

△ 苏州评弹演员行会组织光裕社刊印《演员出道录》，为毛边纸账簿，宽23厘米、长15.2厘米，56页，录载民国三十五年（1946）至民国三十六年（1947）间苏州、上海两地100余名演员出道事宜（当时光裕社、普余社、润余社合并为吴县评弹协会），但此册封面仍署"出道录"有"光裕社（章）"（藏苏州戏曲博物馆）。

△ 上海评话弹词研究会出版顾玉笙主编《联合弹词开篇集》。收当时常演弹词开篇和选曲200多支。包括套头开篇《红楼梦》20首、《西厢记》8首、《白蛇传》16首、《长生殿》6首，古代题材开篇《刀会》《小乔下嫁》《小乔哭夫》《三娘教子》，玩笑开篇《螳螂做亲》《怕老婆》，以及《说书明星》《说书诨名》《哭夏荷生》等。长篇弹词选曲有《三笑》的《乱穷》《梅亭相会》《刁吃图》，《果报录》的《玉兰领王文》《徐氏劝夫》，《珍珠塔》的《赠塔》《写家信》等。附录有《宫怨》（俞调）、《狸猫换太子》（徐调）、《梅竹》（周玉泉调）、《西湖十景》（沈

薛调）的曲谱。书前载徐云志、张鉴庭、范雪君、曹汉昌、杨斌奎、杨振雄、杨振言、严雪亭、顾又良等40人的肖像照和小传。

△ 陈剑青拜张鉴庭为师，学长篇《顾鼎臣》《十美图》，后演出于江浙沪各地。1955年加入苏州市新评弹实验团。1959年入苏州人民评弹团。1962年调苏州市人民评弹三团。20世纪80年代起演出新编长篇书目《三戏龙潭》。说表口齿清楚、有力。擅唱"张调"。

△ 上海银联社弹词票房编辑出版弹词开篇集《银联集》。选收该社成员严从舜、严大君、刘其敏、刘钰亭、何国安、刘丽美等常唱开篇，如《王十朋参相》《六月雪》《何日君再来》《紫鹃夜叹》《思凡》《哭沉香》《闻铃》《简神童》《宝玉夜探》等。

△ 陈卫伯拜杨莲青为师学评话《包公》，两年后登台演出。又师从顾又良学评话《三国》。1959年加入上海先锋评弹团。后调入上海广播电视艺术团，在评话基础上，改演"单口独脚戏"。作为评话演员，除演出传统长篇外，历年来曾先后创作、改编演出《社会主义第一列飞快车》《长空怒鹰》《海鹰》《把红旗插上世界最高峰》《舌战小炉匠》等现代题材短篇。

△ 上海长风出版社出版邹雅明编辑的《弹词新开篇》，收有弹词开篇130余首。以套头开篇为多，如《三笑》82首，《珍珠塔》选曲10多段，《红楼梦》开篇10首。另有新编开篇《活捉东洋人》《妓女叹苦经》《滑稽王无能》《黄金与美人》《上海景致》和传统开篇《男哭沉香》《女哭沉香》等。

民国三十七年
（1948 戊子）

年初，张如君师从赵湘泉，年中改投凌文君门下，习《描金凤》《双金锭》，年底即单档演出。1951年与凌文君拼档，任下手。1954年与妻刘韵若拼档，任上手。同年参加上海市评弹演出组第九小组，在江浙沪一带巡回演出。后加入上海市红旗评弹队，任队长，次年入上海市人民评弹工作团（今上海评弹团）。曾先后演出长篇《描金凤》《双金锭》《落金扇》《王宝钏》《蝴蝶杯》《三香花烛》等。说表以亲切风趣见长，擅起喜剧脚色。在现代题材书目《李双双》中所起喜旺，颇能传神。擅唱"夏调"，并在旋律及唱法上有所变化。能编创脚本，早年曾参

与其师凌文君长篇弹词《金陵杀马》的编创，后改编《李双双》《小城春秋》《红岩》等长篇。

2月，灌云县工鼓锣演员何家仁因演唱反对蒋介石挑起内战的曲目，被国民党地方武装杀害于伊山镇夹山口。

10月11日，南京市戏剧协会在钓鱼巷戏曲界祖师庙举行庙会，评剧、淮剧、扬剧、申曲、大鼓等戏曲、曲艺演员千余人参加敬神仪式，演出《加官》《八仙献寿》《六国封相》等。

秋，苏州评话演员张鸿声、潘伯英、唐耿良、韩士良，苏州弹词演员蒋月泉、钟月樵、张鉴庭、张鉴国、周云瑞、陈希安在苏州演出，《上海书坛》和《罗宾汉报》都登了消息，称这四档评话和三档弹词为"七煞档"。

秋，浙江嘉善西塘乐庐书场邀请苏州弹词名家严雪亭演出《杨乃武与小白菜》，场场爆满，加座加站票，日夜平均听众量达947人次。此后书场几经搬迁，1958年后，改名为国营西塘书场。1963年由当地文化部门接管，"文化大革命"开始后停业。

10月13日，《书坛周讯》刊一叶楼主的《叶叟谈艺》，提道："江南盛行弹词，确为高尚娱乐，谈古论今、倡论道义，寓讽劝于无形，雅俗共赏，弦索悦耳，怡情悦性，毋怪人多杯茗在手，静聆雅奏辄无倦意焉。"

11月，吴县评弹协会议决：不准男女弹词家在书场电台唱流行歌曲及地方戏。

12月，海安《江海学报》乐秀良把淮海战役的战地通讯改编成话本，由民间演员传唱。

是年，高美玲拜朱耀祥为师习《啼笑因缘》，翌年即登台演出。1952年加入上海市人民评弹工作团。1953年参加第三届中国人民赴朝慰问团赴朝鲜慰问。后调至浙江，是浙江曲艺队（今浙江曲艺团）创建人之一。曾参加中篇《罗汉钱》《刘胡兰》等的演出，后与王柏荫拼档说唱长篇《白蛇传》《玉蜻蜓》，以及参加现代题材长篇《李双双》，中篇《孽海姊妹花》，短篇《过年》《错进错出》《飞雪迎春》等的演出。说表清晰，表演颇有激情。

△凌文君倒嗓后，改为以假嗓为主、真嗓为辅的演唱方式。唱腔为"夏调"和"自由调"的和谐结合，具飘逸明快的特色。20世纪50年代初，与徒张如君拼师徒档，编演长篇弹词《金陵杀马》，后与长女文燕长期合作，1961年加入上海

长征评弹团。早年响弹响唱,以真嗓为主、假嗓为辅。

△ 弹词演员杨振雄进入上海,以《长生殿》一举成名。1949年与费一苇合作,据《水浒》中武松故事改编为长篇《武松》,演出中对说表、脚色等艺术又有所发展。1953年从黄异庵学长篇弹词《西厢记》,并与黄拼档,对书目及书艺均有丰富提高。1954年加入上海市人民评弹工作团,与弟杨振言拼档,演唱《武松》《西厢记》,并参加中篇《猎虎记》《神弹子》《蝴蝶梦》及选回《换监救兄》《絮阁争宠》《咸阳献饭》《打棍出箱》等演出。1958年后编演的书目有中篇《王佐断臂》(与费一苇合作改编),短篇《新安江上的英雄》,长篇《铁道游击队》《白求恩大夫》,并参加中篇《晴雯》等的演出。曾于1959年至武汉、西安、成都等地巡回演出并参观有关《长生殿》史迹,1961年春赴京津、两广巡回演出,1962年夏赴香港演出。

△ 饶一尘师从魏含英学《珍珠塔》。1950年后与赵开生拼档说唱《珍珠塔》《秦香莲》《陈圆圆》等长篇书目。1953年又拜黄异庵为师。其书艺说表有力,层次分明,脚色富有感情。与赵开生拼档,配合默契,搭口严谨。除唱"魏调"外,亦唱"蒋调"。

△ 上海美华书局出版《电台播音弹词新开篇》,收当时电台常播弹词开篇新作和传统作品150余首。有杨斌奎的《唐官之夜》《三国孔明》,汪伯英的《热昏颠倒》《薛氏开篇》《乞丐歌》,陈范吾的《俗语歌》《孩儿歌》《深闺泪》《乡下人白相上海滩》(3首),奚燕子的《蚕娘叹》《梁夫人桴鼓助战》《风尘三侠弹词》《梅龙镇》《乌龙院弹词》《草桥惊梦》《春江花月夜》《晓坟》《女堂倌》《宝钗扑蝶》,老蔗的《瞎亲家》《吃花酒》《洋场才子》,海上漱石生的《桃花源记》《击鼓战金山》,王宝庆藏《戒淫》《人间地狱》《劝人为善》,吴简卿的《花月联珠》《伏后骂曹》《醒世八曲》等。还有《三笑》套头开篇(34首)以及长篇弹词《珍珠塔》《杨乃武》《啼笑因缘》《双珠凤》的选曲。

△ 金凤娟拜徐伯菁为师,后随兄金月庵学《玉蜻蜓》《白蛇传》,并拼为兄妹档。1953年加入苏州市新评弹实验团。1955年与朱霞飞拼档演唱《珍珠塔》,翌年与曹啸君拼档演唱《白蛇传》《秦香莲》等。1959年加入苏州人民评弹团。20世纪60年代初与魏台英拼档演唱《珍珠塔》,此后长期与兄金月庵合作演出。其说表清晰流畅,嗓音清亮,擅唱"俞调"。

△ 新声出版社出版《高乐新开篇》,邹雅明编辑,收自弹词开篇100首。以

反映男女恋情为多，有《浪漫误了女儿身》《多情妹送多情郎》《我爱你》《负心郎》《何日君再来》《失恋泪》《春恨》《新婚歇》，以及《青楼怨》《春闺梦》《醒烟花》《秋夜箫声》《桃花江上》《哭七七》《可怜的孤孀》《灯下劝夫》等。另有滑稽戏开篇《热昏颠倒》（2首）、《瘪三夜叹》《猛门二房东》。长篇弹词选曲有《周文宾戏祝》《祝枝山报死信》《樊家树哭凤》《文平章游地府》《庆云自叹》等。

△ 评话演员蒋一飞（1892？—1948）去世。江苏苏州人。自幼随父出入书场，听过诸多名家演出。13岁拜朱振扬为师，习《英烈》，次年莅苏州盘门外太平轩书场，即获好评。不久去湖州，卖座在当地六家书场中名列前茅。《英烈》经其丰富发展曾在上海柴行厅书场被他从"武场开考"说至"炮打功臣楼"，足有年余，蒋一飞获"蒋一年"之称。其中"十二邦反武场""三打采石矶""三冲牛塘角"等尤见功力。晚年说法渐趋平稳，脱尽火气。传人有张鸿声等。

△ 弹词演员朱耀庭（1866—1948）去世。20世纪20年代初，朱耀庭在上海组建光裕社上海分社（后改名上海光裕社），被选为社长。在他任职期间，制定了会章。会章规定，在沪演出的（苏州）光裕社成员必须加入上海光裕社，此举为扩大和稳定在沪评弹演出队伍，对开拓评弹市场具有重要意义。朱耀庭长期热心于光裕社会务，息影书坛以后，在苏州仍为同行奔忙。他去世时，几乎全体在苏的光裕社社员为他送葬。其传人有子介生、介人，学生有赵稼秋、张少蟾、王斌泉等。

弹词演员朱耀庭（1866—1948），说唱《双珠凤》

民国三十八年
（1949 己丑）

年初，快书演员高元钧应邀到上海大中华唱片厂灌制快书唱片《武老二》选段《鲁达除霸》《武松赶会》。唱片厂以语言定名，称"山东快书"。高回宁演出时，始称"山东快书"。

2月10日，柳絮在《铁报》上发表《听书感时》中说到，清代及民国早期的听客们听书，讲究个慢。城里的大书场中，老听客们都是文人雅士，自身修养高，本身没有火气，要求说书先生也是如此。"清末四大家马姚赵王，说的书无一不慢，上得台来，咳嗽，嗅鼻烟，调弦，打扇，饮场，再咳嗽，然后开口，念'定场词'。一刻钟过去了，正书未起头。听的人没有反感，认为这是应有步骤，或者'味道'正在其中。"

2月21日，上海《真报》副刊之曲艺专刊《南北书坛》创刊，同年3月31日停刊。每日一版，内容涉及苏州评话和苏州弹词及北方曲艺的演技述评、采访综述、人物介绍、随笔小品、名家轶事、演出踪迹等。如王树田的《谈相声演员》《说书的将来》，王人的《山东快书》《双簧中的评剧》《改良大鼓》，及藏延诗的长篇连载《弹词皇后》等。发表苏州弹词开篇有《问娃》《双脚跳》二本。此外还报道了曲艺界为教育界筹募奖学金的演出消息和民众业余评弹会成立的消息。为该刊撰稿者有汪悦知、聊庵、言水等。

3月19日，上海的苏州评话、苏州弹词界举行"弹词皇后"范雪君的受冕仪式。

3月，《上海书坛》周刊发起由听客投票选举苏州弹词皇后活动，范雪君再次获"弹词皇后"称号。徐雪月获"亚后"，张丽君居第三。

4月，湖州的曲艺组织同乐社演员改由湖州市人民文化馆管理。1952年8月，许云天、董云魁等加上评弹组留下的董剑卿共27人，成立了湖州市新评弹工作队，对外称湖州市新评弹工作团，为专业曲艺演出团体，集体所有制。

4月，上海业余演出团体联社弹词评话票房成立，设于林森中路（今淮海中路）425弄16号。成员约20人，社长秦礼祥。宗旨是"联合评弹爱好者，学习并发扬评弹艺术，义务参加为慈善事业募捐的各种演出"。每月活动一至两次，以

自娱为主。也在电台和其他场合演出。常演的节目有苏州评话《水浒》《七侠五义》《隋唐》《绿牡丹》，苏州弹词《三笑》《双金锭》《双珠凤》《杨乃武》等长篇中的选曲和选回，以及传统开篇和新开篇。曾在庆祝上海解放、庆祝中华人民共和国成立、捐募寒衣等活动中，配合宣传演出。1953年后自行解散。

5月下旬，上海市军事管制委员会文化教育管理委员会成立，下设文教、高教、新闻出版、文艺四处。文艺处处长夏衍。27日，文艺处建立剧艺室，主任伊兵，副主任刘厚生、姜椿芳。

5月，潘伯英开始编演反映革命题材的新书，至工厂、基层演出，并编写书戏《小二黑结婚》，由上海评弹界许多著名演员合作演出，获得成功。1951年起参加苏州市文联工作，长期从事苏州市艺术领导工作，参与组织评弹团体，并继续进行创作。曾先后创作、改编了大量长、中、短篇评弹作品（部分与他人合作）和苏剧剧本。创作有长篇评话《江南红》、长篇弹词《九八事件》，整理改编了长篇评话《水浒》，长篇弹词《孟丽君》《梅花梦》《秦香莲》《王十朋》《梁祝》等，流传时间均较长；尤以《江南红》《孟丽君》颇获好评，较有影响。所改编的中篇，影响较大的有《刘巧团圆》《罗汉钱》《春风吹到诺敏河》《刘莲英》《谢瑶环》《小刀会》等。

5月，医师马石铭和糖果店店主唐季庆创办了三元书场，场址初设杭州羊坝头三元坊巷原糖果同业公会旧址。1950年改由苏州弹词演员严雪舫经营。次年初，请徐云志、严雪亭、杨振雄、严祥伯来此会书，连演三天，极为轰动，为苏州评弹立足杭州打开了局面。不久，三元书场迁杭州市惠兴路，经多次修缮，设备良好，有400座。"文革"开始后停业。复业后改名新艺书场。

5月28日，苏州弹词演员杨斌奎、赵稼秋等在上海大中华电台播出特别节目迎接中华人民共和国成立，赵稼秋等唱了新编的歌颂中华人民共和国成立的苏州弹词开篇。

6月25日，《上海书坛》大标题醒目宣告："革新实验大会书在积极推进中！"7月23日《上海书坛》的一则消息，透露了这一切都是在新当局的指示下有计划地推行的："星期二早与唐耿良、周云瑞及老师等访问左弦君于文艺处，谈改革事，应采如何之步骤，左弦指示颇详，然因题材缺乏，所有之新书，如《小二黑结婚》《李家庄变迁》《死魂灵》等，或以书性散漫，或书太短，颇难即可献唱。"在"指示颇详"的规范下，评弹界出现一系列为新政权服务的新气象。

6月，弹词演员蒋月泉在电台连续播唱《白毛女》《王贵与李香香》等系列开篇，对当时评弹界演唱新开篇有所推动。20世纪50年代初参加书戏《小二黑结婚》《林冲》的演出，并与王柏荫拼档演出长篇《林冲》。1951年加入上海市人民评弹工作团任副团长。为首批入团的18位演员之一。随团赴安徽治淮工地进行文艺宣传，1952年参演中篇《一定要把淮河修好》，在书中人物赵盖山唱篇中，发展了快节奏"蒋调"唱腔。同年深入部队生活后，参加创作，演出中篇《海上英雄》。1953年参加第三届中国人民赴朝慰问团赴朝鲜慰问。

6月，上海市军管会文艺处派干部郭明联系滑稽界，吴宗锡联系评弹界，吴宗锡、何慢联系在沪的北方曲艺演员。

7月2日—19日，中华全国文学艺术工作者代表大会在北平召开。毛泽东、周恩来、朱德等党和国家领导人到会并讲话，朱德代表中共中央致祝词。会议期间，中华全国文学艺术界联合会在北平成立。

7月11日，中华全国曲艺改进协会筹备委员会成立。选举出由11名委员、3名候补委员组成的常务委员会。王尊三当选为主任委员，连阔如、赵树埋当选为副主任委员。

7月19日，中华全国文学艺术工作者代表大会在北平闭幕。同时宣布中华全国文学艺术工作者联合会成立。

7月22日，上海市军管会文艺处举办的地方戏剧研究班开学。京、越、沪、淮、扬等剧种的编导和音舞人员共227人分别参加编导系和表演系学习，主要任务为改革旧剧和改造演员。

7月27日，中华全国戏曲改进会筹备委员会成立。

7月27日，《人民日报》发表相关消息。

7月，浙江温州市军管会将流散的曲艺演员组织起来，成立民间说唱协会，负责人汪德镐。下设民间鼓词、民间说书、民间曲艺（道情、花鼓、小曲）等机构，由温州市公安局管理。

7月，上海曲艺界参加劳军义演游园会，在中山、复兴等公园演出。

7月，由上海评弹改进协会组织，蒋月泉、范雪君、严雪亭、刘天韵、张鉴庭、张鸿声、朱耀祥等在上海市南京大戏院（今上海音乐厅）为劳军义演由潘伯英改编的"书戏"《小二黑结婚》。蒋月泉饰小二黑，范雪君饰小芹，刘天韵反串三仙姑，张鉴庭饰二诸葛。

著名评弹演员谢毓菁（左）与刘天韵（右）合影

8月8日，华北文化工作委员会旧剧处与北平市文艺工作委员会旧剧科共同主办的北平戏曲演员讲习班开学。讲习班的目的在于用马列主义、毛泽东思想武装广大演员，以改造旧的艺术，更好地为人民大众服务。北平有237名曲艺演员参加，约占总人数一半。

8月19日，位于无锡书院弄40号的明园书场开业，由韩文忠、赵阿龙、陈玉书三人合资经营，股金约计大米120石，有职工8人。砖木结构房屋，设座位443个，均为木制单人靠背座椅，书场全部实行对号入座，日夜演出两场，场内整齐宽敞，是当时无锡市内设备最新最好、营业最佳的书场。众多苏州评弹名家先后在此演出，1950年严雪亭在此弹唱《情探》，连日爆满，营业情况空前。1956年实行公私合营，1966年后停业。

9月3日，《解放日报》刊有左弦的《漫谈"评弹"的形式》，提到唐耿良自告奋勇进工厂说书。9月10日《上海书坛》的文章：《新时代的推进者，旧评弹的垮台时》，直接点出了新时代与旧评弹是格格不入相对立的，文中介绍9日上午在汇泉楼头，见到潘英、唐耿良二人在台上试说李闯王饥民借粮一段，且每逢周五下午七时起，他们都去工厂给工友说书。

9月21日，《上海书坛》载《成立检讨委员会，审查不良旧脚本》披露，评弹会脚本自我检讨"在会所内举行，分数小组，《杨乃武》由李伯康负责，《玉蜻蜓》由俞筱云负责，《三国志》由唐耿良负责，《描金凤》由杨斌奎负责，《岳传》由张汉文负责，《三笑》由徐云志与刘天韵负责，《落金扇》由黄兆熊负责，《彭公案》由陈继良负责，《水浒传》由韩士良负责，《刺马》由潘伯英负责，《英烈》由张鸿声负责，《珍珠塔》由薛筱卿负责，《果报录》由唐逢春负责，各组脚本互相交换删改，由检讨会查核，再送文艺处审核"。尽管一些评弹演员为演说新书做出很大努力，可是听众并不买获奖新书的账，上座情况不理想。

9月30日，南京市军管会文艺处召集国民党统治时期成立的南京市戏剧、电影等组织的负责人，民间戏曲、曲艺演员代表及有关单位人员举行会议，共30余人出席，会上宣布了《南京市民间演员总登记暂行纲要》，并做了说明。

9月，江苏无锡市戏曲、曲艺工作者协会成立。协会下设地方戏、曲艺、话剧三个分会。

9月，中华全国曲艺改进协会筹备委员会与北平新华广播电台联合成立曲艺广播小组，于1日起，每晚广播反映新生活、新思想的新曲艺节目。

9月，苏州弹词业余演出团体友联社成立于上海。社址在南京西路新昌路口。社长蒋月泉，成员百余人。由蒋月泉主教各种传统开篇和新编节目，演出于各私营电台。后由华震亚任社长，改名雅社，蒋月泉任辅导老师。社址改在广西路天天饭店二楼。友联社经常在东方、华美等电台播唱，为当时上海主要苏州弹词票房之一。1953年解散后，其成员成为上海各工人俱乐部、文化官评弹业余组织的骨干。

第四部分
评弹艺术当代篇

1949年
（己丑）

10月1日，中华人民共和国成立。北京《新民报》开辟《新曲艺周刊》专栏，由中华全国曲艺改进协会筹备委员会主办，开始陆续发表反映社会主义新生活的新曲艺作品。

10月1日，杭州市曲艺界参加浙江省暨杭州市庆祝中华人民共和国开国大典游行。

10月4日，上海曲艺界人士参加沪上演艺界在天蟾舞台举行的庆祝中华人民共和国中央人民政府成立暨保卫世界和平大会，会后参加了盛大化装游行。

10月15日，北京市大众文艺创作研究会于前门箭楼成立。选举出执行委员15人，候补执行委员3人。赵树理当选为主席，王亚平、连阔如、郭启儒当选为副主席。中国文联副主席周扬到会讲话。

10月17日，由中华全国曲艺改进协会筹备委员会、北京市文委、北京市教育局第二人民教育馆、北京曲艺公会共同议定建立的北京大众游艺社于前门箭楼开幕营业。连阔如任社长，曹宝禄任副社长。

10月，赵景深继续在复旦大学任教，并任上海科学院文学研究所特邀研究员、中国民间文学研究会上海分会主席、上海昆曲研习社社长。他的著作有《朱元戏文本事》（1934）、《元人杂剧辑逸》（1935）、《读曲随笔》（1936）、《民间文学概论》（1950）、《元人杂剧钩沉》（1956）、《读曲小记》（1959）、《戏曲笔谈》（1962）、《曲论初探》（1980）、《中国小说丛考》（1980）、《曲艺丛谈》（1982）等。

11月10日，南京市曲艺演员240人向人民政府申请登记，并开始参加说唱新书。

11月25日，《戏剧新报》发表史从民撰写的《谈戏曲语言问题》，28日《戏剧新报》又发表冯沅君撰写的《从历史看曲艺》。

11月，南通地区成立包括曲艺在内的戏曲改进机构，孙大翔为负责人。

11月，上海市业余评弹票房联谊会成立，为上海市中西社、民余社、和平社、雅社、银联社以及艺社六家评弹票房的联合组织。会址设在西藏南路。建会宗旨：不以营利为目的，为加强各票房间的联络和票友间的友谊，组织正当娱乐活动，切磋艺术和探索评弹的改革。联谊会由各会员票房推选主席一人和代表五名负责日常事务。分设总务组、交际组、组织组、编审组。会员大会每半年召开一次；主席由各票房轮流担任，每任一个月；每月举行茶话会或冷餐会一次，同时进行演出活动。经常联合演出于各电台和书场。常演节目有：苏州评话《三国》《济公》《万年青》《英烈》，苏州弹词《玉蜻蜓》《珍珠塔》《文武香球》《描金凤》等长篇中的选回和选曲；开篇《柳梦梅拾画》《狸猫换太子》《莺莺操琴》《剑阁闻铃》《白毛女》《王贵与李香香》《民主青年进行曲》等。在抗美援朝、土地改革、"三反""五反"等运动中，曾编演过不少现代题材的新节目，参加电台播音和下里弄、工厂演出。1954年后自行解散。

12月14日，忆琴在《上海书坛》发表《记潘慧寅、汝美玲夫妇双档》的文章，其中说到，浙江吴兴县双林镇"是一个极小的乡镇码头，并无其他娱乐，只有书场数处，乃唯一之游艺场所，故镇民大都爱嗜评弹。以前光裕社响档老辈，莅临者不少"。

12月15日，苏州评话、弹词工作者协会在苏州市光裕社旧址举行成立大会，评弹工作者204人到会。

12月，扬州市戏曲工作者协会成立，吸收曲艺演员入会，分设评话、清曲、街艺、水上曲艺等组，管理演员演出事宜。评话组组长为夏金台，清曲组组长为王万青。

是年，上海市评弹改进协会成立，前身为上海市评话弹词研究会，会址在寿宁路元声里5号，会员100多人。宗旨：以改革和繁荣评弹艺术；团结广大评弹工作者互帮互助；响应政府号召参加各项政治运动，并积极配合宣传为目的。协会设执行监察委员会，主任委员为杨斌奎，副主任委员为韩士良、严雪亭。

△ 平襟亚开始从事弹词写作，先后编创的长篇弹词有《三上轿》《杜十娘》《情探》《陈圆圆》《借红灯》《钱秀才》等多部，均曾演出于书台，其中部分成为保留书目。另有弹词开篇《焚稿》等多篇。

△ 余瑞君拜凌文君为师期满后，与师拼档演出。1951年离师演出于江浙沪各地。1956年加入苏州市人民评弹二团，后调苏州市人民评弹三团。其说表口齿清晰，语言幽默、风趣，擅放噱头，具有"阴功"特色；擅起钱乩筊、汪宣、汪阿大等脚色。

△ 上海《真报》评弹专刊《南北书坛》创刊，至同年停刊。每日一版，内容包括名家轶事、演技述评、采访综述、人物介绍、随笔小品、演出踪迹等。日载开篇二首，并有《一日一档》《书苑采访录》《书坛缤纷录》等专栏。此外还报道有关曲艺界和业余评弹活动情况。

△ 黄异庵编创《文徵明》、《梦断潇湘》（又名《黛玉之死》）等长篇弹词。杨震新曾据其弹词《李闯王》，改编为评话演出，获得好评。其说书富有亲切感，语言唱词文雅，有书卷气。其《西厢》传徒杨振雄、钱雁秋、冯筱庆等。

△ 浙江绍兴光明路5号（原火神庙旧址）开办了绍兴书场。曾为当地曲艺协会和曲艺团活动场所。1965年翻建后名五星书场，成为绍兴首家专业书场，后翻建成三层楼房，大厅设469席，小厅设222席，以演评弹为主，兼有其他娱乐设施。1984年建立由评弹爱好者参加的书评小组，编印评弹资料，散发给听众。

是年后，弹词演员赵稼秋积极编说新长篇《新儿女英雄传》《白毛女》《相思树》等。说表生动流畅，表演泼辣大胆，能演脚色面广，并擅多种方言，堪称活口。唱腔以"书调"为主，明快自由，善唱白话开篇。20世纪50年代后期加入常熟县评弹团，后又转入苏州人民评弹团。

1950年
（庚寅）

年初，上海市新评弹作者联谊会成立，成员以专业和业余评弹作者为主体，也有部分演员参加。旨在改革评弹艺术，使之适应政治和经济形势发展的需要；同时，也为了繁荣评弹创作。会址在威海卫路太和新村五号。负责人平襟亚（秋翁）。成员有陈灵犀、张健帆、周行、姚苏凤、徐公达、胡悌维、陆澹庵、翁晋

瑞、陈蝶衣、盛质文、杨振言、黄异庵、钱雁秋、沈俭安等。在中华人民共和国成立之初写了大量评弹作品，特别是开篇。影响较大的开篇有《王贵与李香香》《抗美援朝保家邦》《民主青年进行曲》《等着我归来》《龙女牧羊》《拳打镇关西》《林冲夜奔》等。新编长篇苏州弹词有《林冲》《陈圆圆》《杜十娘》《王魁负桂英》《三上轿》等。1952年后该组织自行解散。

春节期间，受上海米高梅书场老板邀请，苏州弹词演员蒋月泉和王柏荫、张鉴庭和张鉴国、周云瑞和陈希安，苏州评话演员唐耿良"四档响"赴香港做年档。包银是一个月10两黄金，其余堂会的收入归演员。

1月，徐州市人民政府举办曲艺演员训练班，120多名曲艺演员参加学习。

1月，北京市大众文艺创作研究会编辑的说唱文艺刊物《说说唱唱》在北京创刊。李伯钊、赵树理任主编。

2月1日，南京市曲艺改进会成立，有会员147人，设会址于贡院街，评书演员文微夫被选为负责人。

2月17日，上海市举行戏曲改造运动春节演唱竞赛，包括苏州评弹在内的102个单位2806人100余个节目参加竞赛。

2月，上海崇明组织全县分散演员，成立崇明县民间演员小组，小组后又改名为崇明县曲艺演员联合会。1957年9月，该会所编演的苏州评话《武松打虎》、苏州弹词《亲与仇》、钹子书《翻身乐》，获南通专区文艺会演演出奖。《翻身乐》还参加1959年6月举行的上海市曲艺会演，获好评。次年9月改名崇明县评弹团，为专业演出团体，集体所有制性质。主要演出《岳传》《水浒》《封神榜》等传统书目计20个。1963年开始编演现代书，如《红岩》《苦菜花》《林海雪原》《出海急诊》等计20个。"文化大革命"开始停止演出，1970年9月解散。

3月11日—12日，南京市曲艺演员在夫子庙第一大舞台举行曲艺大会串。参加演出的名角有相声演员刘宝瑞、王树田，快书演员高元钧，大鼓演员富贵花等。

3月28日，上海市戏曲春节演唱竞赛评委会在天蟾舞台举行发奖总结大会。杨震新的苏州评话《李闯王》获荣誉奖；刘天韵、谢毓菁的苏州弹词《小二黑结婚》获一等奖；张鸿声的苏州评话《鲁智深》，祝逸亭的苏州弹词《刘巧团圆》，曹汉昌的苏州评话《野猪林》，吴剑秋、朱慧珍的苏州弹词《井儿记》，杨斌奎、杨振言的苏州弹词《渔家乐》，严雪亭的苏州弹词《九纹龙》，杨振雄的苏州弹词

《武松》获二等奖；严祥伯的苏州评话《新水浒》，沈笑梅的苏州评话《国仇家恨》，范雪君的苏州弹词《三上轿》获三等奖。刘天韵获个人荣誉奖。

3月，吴君玉拜顾宏伯为师学《包公》，半年后即登台演出。后改说长篇《水浒》，曾受王效荪、杨震新及扬州评话名家王少堂影响，吸收京剧等戏曲表演方法，博采众长，力求创新。

3月，南京市曲艺改进会会员高元钧、金幻民等15人组成曲艺工作团，赴华东地区人民解放军驻地慰问演出。

3月，中华全国曲艺改进协会筹备委员会主办的新曲艺实验流动小组成立。组长为张富忱，副组长为李太峰。小组主要沿铁路线活动，演出、推广新曲艺节目。

4月7日，扬州评话演员王少堂在首届苏北文学艺术界代表大会上被推举为苏北文联戏曲改进协会副主席。

5月26日，浙江吴兴县文化馆为统一领导娱乐界，组成了湖州评弹联谊会和湖州戏剧联谊会两个组织。为加强业余力量，当日在吴兴县文化馆内组织成立了湖州业余评弹联谊研究社（简称"联谊社"）。

评话演员吴君玉

评话演员顾宏伯

<div align="center">表演中的评话演员吴君玉组图</div>

联谊社的《简约》明确规定:"本社由吴兴县人民文化馆领导,以互相联系,共同学习改进旧评弹内容,提高政治及艺术水平,发扬新民主主义文艺为宗旨。本会由会员中选出正副主任二人负责会务,凡本会会员如需研究、学习、讨论艺术问题可自由与评弹艺人联系,但态度与作风必须端正,如听评弹须照章购票。"

6月25日,上海仙乐书场开业,沪上的苏州评话、苏州弹词演员举行庆贺演唱,苏州弹词节目有杨振雄的《长生殿》、严雪亭的《杨乃武》、黄静芬的《果报录》、姚荫梅的《啼笑因缘》;苏州评话节目有韩士良的《水浒》、张鸿声的《英烈》。

6月,上海市评弹改进协会颁发会员证,会员须凭证才可在市内演出;该会经常组织星期日早场会书,将演出收入救济生活困难的会员;在土地改革等运动

中，编写了大量新开篇，在书场和电台宣传演出；组织"抗美援朝，保家卫国"宣传队，在沪及赴京参加宣传演出；组织写作力量，编演了《小二黑结婚》《刘巧团圆》《白毛女》《李闯王》等苏州弹词新长篇。还推选演员和书目，参加1951年新春戏曲会演，有刘天韵、谢毓菁、杨震新、祝逸亭等多人获奖。

7月7日，南京市曲艺工作团成立。

7月24日，潘伯英、陈灵犀出席上海市第一届文学艺术工作者代表大会，会上宣布上海市文学艺术界联合会成立。

8月7日，上海市文化局戏曲改进处举办的第二届戏曲研究班开学，上海市戏曲、曲艺界的编导、演员、音乐、舞美工作人员1000余人参加。评弹界参加的有杨斌奎、严雪亭等。研究班为期40天。

9月28日，镇江市戏曲评弹协会成立，分京剧、评弹、维扬戏、街头演员四组，1000多名演员参加了成立大会。

9月，无锡市业余评弹社成立，简称"锡社"。有票友近百人，社长为虞晋坤，归无锡市文联领导。社址初设书院弄救火会楼上。锡社除每晚练唱、排练节目外，还密切配合各项政治运动进行宣传活动，如为抗美援朝、救济难民等举行义演。参加和平签名活动、春节戏曲竞赛会书；配合吴桥人民文化馆（今北塘区文化馆）创办人民书场，为吴桥地区劳动人民义务说书；经常在无锡人民广播电台播唱评弹节目；还演出过书戏《离婚记》。

9月，周行著的苏州弹词开篇集《王贵与李香香》出版。

秋，上海市苏州评话、苏州弹词演员纷纷编说新书，唐耿良的苏州评话《太平天国》，蒋月泉、王柏荫的苏州弹词《林冲》，张鉴庭、张鉴国的苏州弹词《红娘子》，周云瑞、陈希安的苏州弹词《陈圆圆》进入本市各大书场。

10月，浙江湖州评弹联谊社与湖州戏剧联谊会合并为吴兴县戏剧评弹联谊会。在其简章中明确指出："凡开设在湖州之剧院、书场经理、职员及来湖州演唱之剧团经理、演员、评弹艺员、各票社之票友，均得加入我为本会会员；凡欲来湖州演出之剧团、评弹艺员及已成立或新成立票社，必须先向本会申请登记后才能演唱或公演。本会会址设于人民文化馆内，并设办事处于志成街七号。"据此，湖州业余评弹联谊研究社又加入了吴兴县戏剧评弹联谊会，多次参与了由该会举办的苏州评弹比赛及星期书会等活动。

11月27日，上海市苏州弹词演员黄异庵等13人赴京出席文化部在北京召开

的第一次戏曲工作会议。

12月31日，评弹票房上海邑社业余评弹会成立，成员大多为工商界人士。名誉会长张国璋、曹政荣；会长金龙宝，副会长经长峰、杨金祥。会员有张友涛、姜公尚、许坚守、刘锦璋、王永清、胡关祥、袁伯康、陈德泉、徐楚强等40多人。因地处邑庙，故称邑社。建会宗旨："响应戏曲改革之号召，弃昔日封建迷信之旧评弹，提倡新评弹"，"协助职业评弹工作者，推行政府之各项号召"。该组织除自娱外，还积极配合形势宣传。如在抗美援朝等运动中，参加过电台播音和下基层演出，还编印过苏州弹词新开篇集。1953年后解散。

是年，"评话弹词研究会"改组为"评话弹词改进协会"，苏沪两地评弹演员全票推选潘伯英为主任委员。同年中秋节前，潘伯英回到苏州。为了迎接国庆一周年，他与丁冠渔、汪菊韵姐妹和庞学卿等演员发起演新书。他将《刘巧团圆》改编成三回书，一次说唱完，这是中篇评弹的最早尝试之一，演出后受到听众的好评。是年冬，潘伯英担任了评弹改革的领导工作，并专业从事评弹创作。

△苏州弹词演员祝逸亭改编并演出长篇苏州弹词《刘巧团圆》，曾与蒋云仙拼档，后又与徐翰舫拼档演出《四进士》。其说表清脱，脚色突出。擅弹三弦，

1950年，苏州评话弹词改进协会主要成员在上海合影

能用单指（俗称"单触"）弹奏《夜深沉》《王昭君》《旱天雷》诸曲，还能弹奏京剧曲调，称"大套弦子"。有徒张文倩、徐文萍、石文磊、王文稼等。

△ 弹词开篇集《喜临门》由新华书店华东总分店出版，周行著。收有反映中华人民共和国成立初期上海生活面貌的弹词开篇30余首。有反映市民抗议蒋军"二六"轰炸的《血债》《血海深仇卢家湾》，反映支持抗美援朝的《决心》《准备铁拳打敌人》，迎贺国庆的《迎国庆》《庆祝上海解放一周年》，反映社会变革的《转变》《洗心革面做新人》，还有据旧开篇改写的《小生意》（根据《暴落难》改写）、《三朝媳妇》（根据同名开篇改写）等。

△ 苏州弹词女演员徐丽仙在书戏《众星拱月》的一次演出中，她唱"光荣妈妈真可敬"这一句初显唱腔特色，后在演唱《王贵与李香香》《白毛女》《楼台会》等开篇选曲中又有所发展。1953年徐丽仙参加上海市人民评弹工作团后，其音乐才能得到进一步发挥。她在中篇评弹《罗汉钱》中演唱"可恨卖婆话太凶"和"为来为去为了罗汉钱"两段，引发热烈反响。她以"蒋调"的旋律和"徐调"的运腔为基础，博采其他曲艺、戏曲音乐和民歌小调，形成了一种新的流派唱腔。其后，在长篇选曲《杜十娘》《情探》《方珍珠》《双珠凤》等中，她以清丽婉约、柔和优美的独特风格，使这种唱腔为听众和同道所承认，这种唱腔被称为"丽调"。

△ 13岁的杨玉麟拜杨震新为师学《东汉》，出师后演出于江浙沪各地。1958年下半年加入苏州市人民评弹团，1960年后参加长篇《江南红》创作组，并长期演出此书。20世纪80年代又自编自演长篇评话《清代三侠》。书艺以说表见长，节奏明快，善于对书情、书理、人物内心活动做细致分析；起姚期等脚色亦有特色。

△ 由宁波本地人屠规祥、李玉兰等五人创办并专演苏州评弹的红宝书场，原址设于浙江宁波江北岸车站路，1951年迁至和义路29号，1952年迁址至宁波中山东路76弄16号。由苏州评弹演员冯筱庆负责延聘演员，朱耀祥、赵稼秋、吕逸安等先后应聘前来演出，遂使苏州评弹立足宁波。设长排靠椅20张，共500座。书台约20平方米。"文革"开始后停业。1979年复业。

△ 14岁的赵开生师从周云瑞习艺，翌年与饶一尘拼档说唱《珍珠塔》《秦香莲》《陈圆圆》等书目。1959年加入上海长征评弹团，将小说《青春之歌》改编为同名弹词，与石文磊拼档演出。后入上海市人民评弹团。曾先后参加中篇《红

梅赞》《青春之歌》《战地之花》《春草闯堂》《三斩扬虎》等的演出。曾与黄异庵拼档说唱《换空箱》。说表细腻，弹唱工整，说法受扬振雄和姚荫梅影响。他长期对弹词唱腔进行探索，20世纪50年代末，即与评弹界青年演员一起尝试用弹词曲调谱唱毛泽东诗词。其所谱《蝶恋花·答李淑一》尤为成功，影响很大，还曾被配以大型交响乐队伴奏及合唱队伴唱，创曲艺演唱之先例。

△ 蒋月泉、杨振言主编《空中书场开篇集》出版。收有弹词开篇180首，包括：1.新编开篇，如陈灵犀《白毛女全集》（30首）、《无脚飞将军》《等着我归来》，周行《王贵与李香香》（3首）、《九件衣》（7首）、《小二黑结婚》等；2.传统开篇，如《上寿》《杜丽娘寻梦》《杜十娘》《拾画》《剑阁闻铃》《战长沙》《刀会》等；3.传统长篇弹词选曲，如《珍珠塔》（19支）、《玉蜻蜓》（4支）、《三笑》（5支）等。该书由杨斌奎、徐云志、张鉴庭、严雪亭、范雪君、李伯康等18人任顾问，书前载主编、顾问及姚荫梅、沈笑梅、徐雪月、朱雪琴、黄静芬、顾又良、朱慧珍等评弹演员肖像46幅。

△ 上海东方饭店改建为上海市工人文化宫，书场迁至福州路719号2楼，设长排靠椅400座。1953年，又迁至福佑路361号。场子约200平方米，设柳条靠

蒋月泉（奏三弦者）、杨振言（奏琵琶者）下乡为农民演出

椅411座。1968年停业。

△ 薛小飞拜朱霞飞为师习《珍珠塔》，1953年与邵小华拼档演出。又拜魏含英为师，书艺益精，此后即崭露头角。

△ 上海北新书局出版弹词开篇集《王贵与李香香》，周行著。全书分为两部分，一为成套开篇《王贵与李香香》，按故事情节分《死羊湾》《催租》《拷打》《哭父》《磨炼》《李香香》《山歌》《调情》《拒奸》《参军》《开会》《逼供》《讨救》《结婚》《婚后》《突变》《再诱》《强抢》《盼夫》《逼婚》《团圆》等21首。这些作品从1949年年底起刊登于《文汇报》，每周一首，并由蒋月泉、杨振言在上海人民电台和大沪电台播唱。另一部分共15首，包括《鲁迅颂》《解放舟山》《灯下功夫》《小白菜》《祝家庄》《石秀跳楼》等。

△ 上海四川北路的纽约夜总会改为红星书场，这是上海市的重要书场之一。当时的听众多为私营工商业者及其家属和中小学生，后以退休人员为主。1966年起一度停业，20世纪70年代末复业。其后不久，由场方组织成立虹口区评弹爱好者协会，该协会曾多次举办会书，开展书评活动，以促进艺术发展，扩大评弹影响。场子约400平方米，坐东朝西，设长排靠椅600席。

△ 天下书报社出版《弹词最新开篇》，许飞玉编辑。收弹词开篇100多首，以当时的新作为主。有陈灵犀的《白毛女开篇全集》，包括按《白毛女》的故事分段编写的《喜儿自叹》《黄世仁过年》《逼写卖女契》《杨白劳自杀》《喜儿入樊笼》《王大春探庄》《白毛仙姑》《清算黄世仁》等30首。每首之前加有表白，为唱词做铺陈。此作曾由蒋月泉在电台连续播唱。另有以越剧演员傅全香身世为题材的《傅全香·吞雪、跳楼》等4首，新编历史题材开篇《借红灯》《林冲夜奔》《林冲起解》《红娘子》《梁祝哀史》《九件表》（7首）等。传统开篇和选曲则有《埋玉》《潇湘夜雨》《杜十娘》《珍珠塔·哭塔》，《啼笑因缘》中的《别凤》《哭凤》《寻凤》，《三笑》中的《祝枝山说大话》《看灯》等。

△ 14岁的徐淑娟入上海黄浦区戏曲学校评弹班学艺，次年转为上海市长征评弹团随团学员。师从李伯康，拼师徒档弹唱《杨乃武与小白菜》半年有余，后与其师姐周亚君合作。"文革"期间转业，1979年重返书坛，入上海新长征评弹团。先后与周剑萍、潘闻荫等拼档，演出《十美图》《顾鼎臣》《玉蜻蜓》《颜大照镜》等。后与金丽生合作演出《杨乃武与小白菜》《秦宫月》。台风典雅，擅起大家闺秀脚色；嗓音清丽明亮，擅唱"祁调""俞调""侯调"等流派唱腔，并有变化和

发展。

△ 邑社业余评弹会编辑出版《新开篇选集》。收有当时新评弹作者联谊会成员创作和改编的开篇20多首，包括陈灵犀的《抗美援朝保家邦》《等着我归来》《再生花》《林冲·长亭发配》，平襟亚的《龙女牧羊》《红叶题诗》《镇压反革命》，周行的《光荣人家》《新离恨天》《新宫怨》《新宝玉夜探》等。收有杨振言所作短篇弹词《新中国打虎英雄》，还收有邑社会员照片40多幅以及成立大会合影。

△ 苏州弹词演员朱耀笙去世（1883—1950）。朱耀笙演唱的"俞调"，能通过发音、声腔以及表情的变化，恰当表现从《宫怨》到《刀会》等不同内容的开篇。他从苏滩传统曲目《昭君出塞》中撷取其中的一个唱段，以"俞调"为基础进行变化，弹唱流传极广的苏州弹词开篇《满洲开篇》。他还从各种戏曲、曲艺中吸收各种曲牌，经过自己的加工引入书中，丰富了苏州弹词的曲牌音乐。传人有侄介生。

是年起，薛筱卿与薛惠君拼父女档；1955年后又和陈红霞合作，演出长篇《西厢记》；1961年兼任上海市人民评弹团学馆教师。沈俭安、薛筱卿合作灌制的唱片有《珍珠塔》中的《哭诉陈翠娥》《唱道情》《方卿写家信》《初到襄阳》《托三桩》等20余张，《啼笑因缘》中的《家树别凤》《寻凤》《旧地寻盟》等4张，薛筱卿单独灌制的唱片有《柳梦梅拾画》《紫鹃夜叹》等。

是年后，评话演员汪云峰编演新书目《三打祝家庄》。汪身材矮小，但口角遒劲，中气充沛，演出书路清晰，神完气足，吸收京剧脚色行当表演融入书目中所起脚色。熟谙说书规律，能以眼神、手面弥补身材之不足，以小现大，气宇轩昂。开打手面利索干净，以折扇表现各种武器，尤以结合书情，表现飞舞钢叉，掷高接准，成为一绝。传人有子汪如峰、汪诚康，徒邱伯华等。

1951年
（辛卯）

1月18日，张鸿声、刘天韵、姚荫梅、唐耿良、蒋月泉、张鉴庭、周云瑞等一行20人，组成上海市评弹改进协会抗美援朝旅行宣传队，在沪举行北上旅行演出前的预演。

1月19日，上海市评弹改进协会抗美援朝旅行宣传队在无锡中国大戏院举行

宣传演出。节目有唐耿良、周云瑞、刘天韵、陈希安、冯小庆、张鉴国的苏州弹词《立志参军》，蒋月泉、薛筱卿、谢毓菁、王柏荫、黄静芬的苏州弹词《翟万里》；杨震新、谢毓菁、张鸿声、姚声江的苏州评话《李闯王》。

2月2日，上海市评弹旅行宣传队到北京演出，这是中华人民共和国成立后评弹首次进京演出。书目有苏州弹词《珍珠塔》，苏州评话《英烈传》《李闯王》等长篇选回。演出受到北京观众的热烈欢迎，文化部戏改局局长田汉也观看了演出。

2月6日，上海戏曲界1951年春节戏曲演唱竞赛开始，共演出18天，计136个节目，分别在上海的中央剧场、维也纳书场等举行。苏州弹词演员刘天韵、谢毓菁、张鉴庭、张鉴国，苏州评话演员唐耿良等参赛。

3月1日，苏州、上海两地评弹改进协会改选执监委员，潘伯英、杨斌奎等33人当选，于3月21日举行宣誓就职典礼。上海市评弹改进协会前身是上海市评话弹词研究会。会址位于上海寿宁路元声里5号，会员约100人。主任委员为杨

苏申评弹改进协会统一组织执行委员会宣誓就职典礼合影

斌奎，副主任委员为韩士良、严雪亭。主要活动有：1.组织评弹演员参加各种学习和集会。2.为整顿评弹演出队伍，由协会颁发会员证，演员须凭证才可在上海市内演出。3.经常组织星期日早场会书，将演出收入用来救济生活有困难的会员。4.在土地改革等运动中，编写了大量新开篇，在书场和电台做宣传演唱。5.组织"抗美援朝，保家卫国"宣传队，在沪及赴京参加宣传演出。6.组织写作力量，编演了《小二黑结婚》《刘巧团圆》《白毛女》《李闯王》等新长篇。又推选演员和书目，参加上海市1951年新春戏曲会演，有刘天韵、谢毓菁、杨震新、祝逸亭等多人获奖。7.组织会员参加编演书戏《林冲》《翟万里》《众星拱月》《小二黑结婚》《三勇惩美记》等，引起社会热烈反响。

3月，京、津两地曲艺工作者组建第一届中国人民赴朝慰问团曲艺服务大队，到朝鲜前线为志愿军指战员慰问演出。

4月8日，上海新评弹作者联谊会在东方书场召开成立会，选出平襟亚、周行、刘天韵、陈允豪、陈灵犀、陈蝶衣、蒋聊庵等7人为第一届常务委员。

4月8日，上海市评弹协会妇女组与在沪演出的小黑姑娘曲艺团的女演员，在米高美书场为市剧影协会托儿所募筹经费举行义演。节目除南北曲艺外，还有朱雪琴指挥的大合唱。

4月27日，上海市春节戏曲演唱竞赛颁奖仪式在人民大舞台举行。苏州评话界唐耿良、苏州弹词界刘天韵等获奖。

5月5日，中央人民政府政务院发布周恩来总理签署的《关于戏曲改革工作的指示》，其中指出："中国曲艺形式，如大鼓、说书等，简单而又富于表现力，极便于迅速反映现实，应当予以重视。除应大量创作曲艺新词外，对许多为人民所熟悉的历史故事与优美的民间传说的唱本，亦应加以改造采用。"

5月22日，无锡市戏曲改进协会曲艺分会正式宣告成立，并举行会员代表大会，通过会章，以"组织曲艺演员学习，促进曲艺改革工作"为宗旨。推选出崔若君、曹汉昌、徐庠伯、徐君玉、尤莲舫、凌俊峰、王瑞菁七人为执行委员。会址设在大娄巷大华书场，活动内容除每星期二、五上午的政治学习外，增加每星期日上午举行的"星期革新会书"一场（包括评弹、说因果、小热昏的新书、新曲调演唱），并参加各项宣传活动。1954年春节前撤销。

5月27日，上海市的苏州评话、苏州弹词界举行公演，节目有杨振言编唱的悼念天津曲艺演员常宝堃、程树棠两位烈士的苏州弹词开篇等。

5月，无锡市业余评弹社编印《锡社开篇选集》，选登名家的佳作和本社票友创作的新开篇。通过业余演出活动，培养了一批人才，其中包括后来"下海"从事专业演出的虞晋坤等十余人。后因社员劳动就业或工作调动等原因，于1953年停止活动。

6月17日，上海市曲艺界响应抗美援朝、捐献飞机大炮和优抚烈军属三项号召，举行滑稽（独脚戏）义演；苏州评话、苏州弹词界在米高美书场举行会书义演，演出新书苏州评话《太平天国》和苏州弹词《刘巧团圆》等。

6月，无锡市、苏州市曲艺界响应全国文联捐献"鲁迅号"飞机的号召，举行捐献大会书。

7月22日，上海市文化局举办的第三届戏曲研究班开学，参加人数261人。评弹界人士参加者有张鸿声、姚声江等。历时两个月。

7月，南京市曲艺工作团赴徐州及山东兖州，参加中国人民志愿军伤病员的慰问演出。

8月14日，苏州评弹演员讲习班学员到沪、宁、杭等地做为期十天的旅行捐献义演。

8月27日，上海市人民政府文化局公布施行《管理私营戏曲职业社团临时登记办法（草案）》，办法适用范围包括曲艺演唱单位或个人。

8月，上海市评弹改进协会会员唐耿良、陈希安、刘天韵、谢毓菁、张鉴庭、张鉴国、蒋月泉、王柏荫、周云瑞、朱慧珍、吴剑秋等人，在苏州对苏州评话、苏州弹词传统书目进行检讨，提出不再演唱"旧的含有反动毒素的评话和弹词"，要"努力地搞好新评弹"；还在苏州的报刊上发表了《坚决为搞好新评弹而斗争》的宣言，并致函上海市文化局戏曲改进处处长周信芳，提出"我们决定从现在起不说老书，下决心搞好新书，斩断尾巴"。评弹界同行迫于形势，纷纷响应，停止说唱传统书目。

10月，徐州曲艺演员徐玉兰的渔鼓坠曲目《十女夸夫》由上海唱片社灌制成唱片。这是徐州市曲艺演员首次灌制的唱片。

11月19日，"苏州市新评弹实验工作团"成立，潘伯英任团长。

11月21日，上海市人民评弹工作团经上海市文化局批准成立。团长为刘天韵，副团长为唐耿良、蒋月泉，秘书为张鸿声，政治教导员为何慢，业务指导员为陈灵犀。演员有姚荫梅、姚声江、朱慧珍、张鉴庭、张鉴国、王柏荫、周云

苏州市评弹团首任团长潘伯英

瑞、陈希安、徐雪月、谢毓菁、程红叶、陈红霞、吴剑秋、韩士良。

11月24日,上海市人民评弹工作团全体演员18人,随上海市文艺界治淮工作队赴安徽治淮工地(溱潼河及佛子岭水库)演出,历时3个月又20天。

11月,陈灵犀调入上海市人民评弹工作团任业务指导员。1954年后改任文学组组长。数十年来孜孜不倦勤于笔耕,大小作品达数百万言。其因作品量多且质优而获"评弹一支笔"的赞誉。陈灵犀改编整理的长篇弹词有《玉蜻蜓》《白蛇传》《秦香莲》,创作的现代

上海市人民评弹工作团成立时十八艺人合影

题材长篇有《会计姑娘》，创作、改编的中篇有《罗汉钱》《红梅赞》《刘胡兰》《厅堂夺子》《林冲》《见姑娘》《杨八姐游春》《唐知县审诰命》《白虎岭》《晴雯》等20余部（其中部分与人合作），撰写开篇、唱词200余篇。其中《六十年代第一春》《王大奎拾鸡蛋》《一粒米》《向秀丽》等皆有较大影响。

十八艺人在上海市人民评弹工作团成立大会上的签名

1951年，刘天韵（左）、张鉴国（右）在治淮工地上为工人们演唱弹词

评弹作家陈灵犀

11月,由第一届中国人民赴朝慰问团曲艺服务大队部分返京人员与新曲艺实验流动小组联合组成的中国实验曲艺团成立。

年末,严雪亭和曹啸君先后冒雪到朱恶紫先生家请求其充实演出本唱词内容及托编长篇本子。

是年,苏州评弹作家潘伯英等据戏曲剧本而改编成的长篇苏州弹词《梁祝》,同年由朱霞飞、薛小飞、秦雪雯、李雪华等首演。《梁祝》在清乾隆年间即有杏桥主人所撰的《新编东调大双蝴蝶》刊本流传,但未见有相关的搬演记载。是年朱霞飞等首演后,得到听众的赞赏,并为尤惠秋、朱雪吟、王月香、徐碧英、朱雪飞、薛小飞、汤乃安、华雪飞等弹词演员传唱。尤惠秋演唱的《十八相送》《送兄》等成为其成名之作,这对"尤调"的形成有直接影响;王月香、徐碧英因唱此书目而走红。王月香用"王月香调"唱的《英台哭灵》脍炙人口,至今仍在书坛流传。此外,侯莉君用"侯调"唱的选曲《哭灵》亦有盛名。

△ 刘天韵将赵树理同名小说改编成短篇苏州弹词《小二黑结婚》(又名《小芹抗婚》)。同年刘天韵、谢毓菁双档首演。改编本将原著地点移到了苏州农村。刘天韵调动其丰富的生活经验及传统表演手法,演出颇为生动。曲本刊载于上海文艺出版社1962年出版的《评弹丛刊》第六集。

△ 姚荫梅加入上海市人民评弹工作团,为首批入团的18位演员之一。后随团至治淮工地。归来后参加中篇《一定要把淮河修好》的编写及演出。并独立完成其中第二回的创作。之后积极从事整旧和创新工作。作品有选回《玄都求雨》《汪宣扮死》《汪宣断案》《县衙风波》,中篇《猎虎记》《冰化雪消》《激浪丹心》,长篇《双按院》《方珍珠》《金素娟》《义胜春秋》等。晚年将在实践中得来的经验加以总结,提出关于评弹演员艺术修养"懂""通""松""重""动"的五

姚荫梅在乡间书场演出

字诀，丰富了评弹理论。所编长篇弹词《双按院》《啼笑因缘》，分别于1983年和1988年由上海文艺出版社出版。

△ 弹词女演员徐雪月加入上海市人民评弹工作团，为首批入团的18位演员之一。并曾随团至治淮工地开展文艺宣传。之后参加中篇《一定要把淮河修好》《罗汉钱》《三里湾》及短篇《小二黑结婚》等的演出。1954年后，先后编说长篇弹词《迎春花》《红灯记》等，编写《南泥湾》《思想插上大红旗》等弹词开篇。对所说长篇弹词《三笑》曾做整理与加工。

△ 苏州弹词演员刘天韵在上海市戏曲春节竞赛中获一等奖，在编说新书方面展露才华。是年，刘天韵带头参加上海市人民评弹工作团，任团长，后改任艺委会主任。曾随团赴治淮工地、海岛前沿和工厂、农村深入生活，参加了《一定要把淮河修好》《海上英雄》《罗汉钱》《雪里红梅》《孟老头》《营业时间》《老队长迎亲》《学旺似旺》等现代中短篇书目的编写和演出。同时他在《三约牡丹亭》《猎虎记》《王佐断臂》《林冲》《王魁负桂英》《小厨房》《面试文章》等书目中均

有独到的艺术创造。尤以1956年演出的《玄都求雨》和1959年演出的《老地保》更为经典,其现实主义说书风格的代表作,已成苏州弹词经典性保留节目。

△ 位于上海九江路579号的酒吧被改为新乐书场,由吴载扬经营。该场周围书场林立,竞争激烈。场方以招待好、报酬高来延聘演员;以票价低、服务周到来吸引听众。以旅馆收入贴补书场亏损,所聘演员,均有较高艺术造诣。场子呈正方形,约180平方米,设靠椅390座,是上海主要中型书场之一。

△ 弹词演员周云瑞参加书戏《林冲》《群魔乱舞》演出,并担任乐队指挥。1951年参加上海市人民评弹工作团,为首批加入的18位演员之一,并随团赴安徽治淮工地进行文艺宣传。1952年参加创作并演出中篇《一定要把淮河修好》以及演出中篇《林冲》、短篇《刘胡兰就义》。同年,深入部队生活,参加创作中篇《海上英雄》。1953年参加第三届中国人民赴朝慰问团赴朝鲜慰问。1954年自编长篇《荆钗记》,与陈希安拼档演出。1955年参加演出中篇评弹《林冲》《王孝和》《麒麟带》,参加整理、创作并演出中篇《雪里红梅》《江南春潮》《老地保》,长篇《珍珠塔》,自编自演短篇《张金发》《招待如亲人》等。1963年改与徐丽仙拼档,编演长篇《丰收之后》。

△ 王柏荫参加上海市人民评弹工作团,为首批入团的18位演员之一。曾参加演出《林冲》(上下集)、《一定要把淮河修好》《海上英雄》《王孝和》《猎虎记》《幸福》《错进错出》等中、短篇书目。嗣后相继与苏似荫、张维桢、高美玲等拼档,任上手,演唱长篇《玉蜻蜓》《白蛇传》《王十朋》等。

△ 14岁的刘韵若随叔父刘天韵学艺,15岁与堂姐刘绍祺拼档,演出长篇《小二黑结婚》《借红灯》《梁祝》。1954年起即与丈夫张如君长期拼档。20世纪60年代初谱唱毛泽东《七律·送瘟神》二首及魏文伯《送瘟神三字经》,分别摄成影片和灌成唱片。20世纪80年代以来,着意唱腔出新,自创风格。代表作有选曲《双金锭·梦金渡江》,开篇《周瑜归天》《晴雯补裘》《宝玉夜探晴雯》等。与张如君合作改编的《李双双》由《说新书》丛刊1—2集发表,并由上海文艺出版社1979年2月出版。

△ 邵小华师从凌文君学艺,翌年与蒋君豪拼档演唱《玉蜻蜓》。后又与薛小飞拼档演唱《珍珠塔》。曾参加上海市评弹演出组第五组。1956年加入常熟市评弹团,1959年转入苏州地区评弹团,不久随团合并,加入苏州市人民评弹一团。1961年转入苏州市人民评弹三团,1976年成为苏州市评弹团演员。20世纪80年

张如君（左）与刘韵若（右）演出长篇弹词《描金凤》

代曾与钱正祥拼档演出《双鞭呼延庆》《神弹子》《九江府》等书目。说表轻柔流畅，起采苹等脚色能恰到好处。琵琶伴奏轻松活泼、跳跃自如。

△ 平襟亚著，陈灵犀校的弹词文学本《三上轿》由上海中央书店出版。全书11回，曾由徐云志、刘天韵、谢毓菁演出。

△ 上海市新评弹作者联谊会编辑出版《最新弹词开篇集》。收有陈灵犀的《再生花》《白毛女》《抗美援朝保家邦》《等着我归来》《鸳鸯女》《林冲弹词》（7首）、《祥林嫂》《借红灯》，平襟亚的《红旗歌》《农家乐》《龙女牧羊》《陈圆圆》（3首）、《三上轿》，周行的《光荣人家》《李香香》《红娘子》，张健帆的《朝鲜女英雄》《无畏勇士李朝兴》等。

1952年
（壬辰）

1月4日，苏州弹词演员严雪亭、黄异庵、杨斌奎、薛筱卿、魏含英等5人应邀出席上海市戏改处1951年度总结报告座谈会。会上严雪亭请求该处协助发展类似工人文化宫、俱乐部的新书场，以便为工人听众服务。

2月5日，苏州评话演员吴子安、张鸿声拼双档在上海开讲新书《李闯王》。

2月，徐州市实验曲艺队成立，崔金兰任队长，朱元才、范筱英任副队长。

3月29日，苏州评弹改进协会召开大会，决定停演《乾隆下江南》《济公传》《玉蜻蜓》《彭公案》《三笑》《落金扇》《珍珠塔》《啼笑因缘》八部长篇评弹书目。

3月，上海市人民评弹工作团演员朱慧珍、唐耿良、陈希安等随第二届中国人民赴朝慰问团奔赴朝鲜前线进行慰问演出。

4月10日，上海市人民评弹工作团开展集体创作，左弦整理的中篇评弹《一定要把淮河修好》，由蒋月泉、刘天韵、朱慧珍、王柏荫、周云瑞、陈希安、张鸿声等在上海沧洲书场首演。上海市人民评弹工作团于1951年11月正式成立后，全团随即参加上海市文艺界治淮宣传工作队奔赴治淮工地，深入生活，参加劳动，历时三个多月。他们从生活中所见所闻的人和事中概括、提炼，集体创作了这部中篇评弹。作品采用四回书，苏州弹词和苏州评话演员同台演出一个节目，用一个晚会时间演完中篇的形式，适应新听众的欣赏要求，是苏州评弹在体裁、形式方面革新的一个成功尝试，这是中华人民共和国成立后苏州评弹工作者经过深入生活创作的第一部反映新生活、新人物的节目，也是第一部被正式确定为中篇评弹体裁的作品。

4月15日，上海评弹改进协会在上海沧洲书场召开会员大会，协会主任严雪亭宣布："兹经第九次常务干事会议决定，自动禁演《彭公案》《三笑》《落金扇》《珍珠塔》《啼笑因缘》《乾隆下江南》《济公》和《玉蜻蜓》八部书，于5月1日起实行，凡我会员希一体遵守为荷。"

4月17日，无锡市评弹实验工作团成立，由无锡市文联戏曲改进协会曲艺分会领导。

5月，苏州弹词演员贾彩云上书中央人民政府文化部沈雁冰部长和周扬副部长，陈述对苏州评弹协会"斩尾巴"的不同意见。

6月，苏州新评弹实验工作团改名为苏州市评弹实验工作团，曹汉昌任团长。

6月，南京市工人文化宫成立南京市工人业余说唱队，张德年任队长。说唱队能演出京韵大鼓、山东快书、相声、评话等曲种。

7月1日，上海市人民评弹工作团为纪念党的生日，编剧陈灵犀根据梁星的《刘胡兰小传》和魏风、刘莲池执笔的歌剧《刘胡兰》改编创作了短篇苏州弹词《刘胡兰就义》，演出后博得好评。短篇《刘胡兰就义》经常下工厂、学校演出，

演员有陈希安、华士亭、陈红霞等。

8月1日—15日，中国人民解放军第一届全军文艺会演在北京举行，演出了一批反映部队生活的新曲艺节目。

秋，上海市人民评弹工作团又对中篇评弹《一定要把淮河修好》做了认真修改，补充改写了表现赵盖山创造铺沙防冻先进方法的第二回（姚荫梅执笔），使之更加充实完整。其中的一些唱段如陈希安弹唱的《人民当家作主人》，朱慧珍弹唱的《新年锣鼓响连天》，蒋月泉弹唱的《指导员来传言》，张鉴国弹唱的《自从来到工地上》都脍炙人口，流传很广，深受听众欢迎，连演300场左右，听众量达30万人次。其中的第四回还曾在赴朝鲜为志愿军慰问的表演中演出。曲本1954年由上海新文艺出版社出版单行本，1960年上海文艺出版社出版《评弹丛刊》第二集亦予以刊载。

9月26日，据浙江省文化局统计，自中华人民共和国成立以来的三年中，浙江先后举办了130余个演员训练班，共有戏曲、曲艺演员7000多人次参加了学习。

9月，浙江省文化局在杭州市举行为期一个月的全省戏曲大会演，其中杭州曲艺界组织150余人在湖滨、昭庆寺、孤山以及其他书场共26个点，演出了一批苏州评弹、杭州评话、杭州滩簧、小热昏、独脚戏新作品和传统曲（书）目。

10月，文化部在北京举办第一届全国戏曲观摩演出大会。北京、天津曲艺界演出了节目。

是年，浙江定海县戏曲工作者协会成立，曲艺演员为该会会员。

△ 弹词演员倪萍倩、宋曼君根据同名传奇改编了长篇苏州弹词《琵琶记》。徐琴芳、侯莉君、魏含英等演出。《琵琶记》中的故事在民间广为流传，改编者变更了戏曲原本宣扬赵五娘在牛氏同情下寻夫团圆，成全蔡伯喈忠孝双全的封建伦理主题，改为牛氏谴责蔡伯喈不认前妻，最后蔡遭变落难、不得善终的剧情。

△ 评弹作家潘伯英等据戏曲本改编成长篇苏州弹词《秦香莲》，江苏省曲艺团曹啸君、汪梅韵等首演。

△ 姚荫梅据闽剧《炼印》改编并首演长篇苏州弹词《双按院》。演出本刊载于1985年第五期《曲艺》杂志及《评弹艺术》第八集。选回《炼印》是改编本中的成功之作。

△ 以说唱《描金凤》《长生殿》享名的杨振雄拜黄异庵为师习《西厢记》，并与黄拼双档演出。之后杨振雄对脚本进行了全面修改、加工，对人物性格和情节

的矛盾冲突加以发展和丰富,表演上发挥评弹特色并借鉴昆曲,融入新创造而自成风格。

△ 姚苏凤根据明高则诚同名南戏改编成长篇苏州弹词《琵琶记》,由朱雪琴、郭彬卿演出。朱雪琴演出此节目,声泪俱下,为其早期代表作之一。

△ 苏州弹词作家陈灵犀任上海市人民评弹工作团艺委会委员兼文学组组长,他悉心钻研苏州评话、苏州弹词的传统书目及艺术手法。三十余年辛勤笔耕,著作繁富,其整理、改编、创作以及与人合作的作品有《林冲》《白蛇传》《玉蜻蜓》《秦香莲》《会计姑娘》等五部长篇苏州弹词,《罗汉钱》《刘胡兰》《唐知县审诰命》《杨八姐游春》《白虎岭》《晴雯》等二十余部中篇评弹,《刘胡兰就义》等十七个短篇评弹,《红叶题诗》《击鼓战金山》《岳云》《祥林嫂》《白毛女》《向秀丽》等百余部苏州弹词开篇,总共数百万言。此外,为上海评弹团演出的不少长篇、中篇、开篇进行加工,并为其唱词做文字润饰,有"评弹一支笔"之誉。

△ 王德铭等七人创办大华书场,书场位于杭州积善坊巷17号原百乐舞厅旧址。开业之初,因卖座清淡一度停演。后随着苏州评弹在杭州影响日广,又延聘

杭州青年路大华书场内景1

杭州青年路大华书场内景2

杭州青年路大华书场匾额

名家演出,卖座日兴。内有500余座,演出以苏州评弹为主。一般日夜演两场,有时加演早场。2001年4月底迁至青年路48号现址。

杭州青年路大华书场外景

△ 上海苏州弹词业余培训班联合弹词票房成立。由严大君、顾景云等主持并任教。共设四班,每班五六人至十余人不等。以教弹唱为主,内容大多是"蒋调"和"薛调"的传统开篇及新开篇。成员多为在校学生、社会青年及家庭妇女。其中如钟万红、潘莉韵等,不久即成为专业评弹演员。1958年解散。

△ 评弹作家邱肖鹏参加苏州市评弹实验工作团(今苏州市评弹团),在潘伯英指导下,从事评弹创作。相继编写《中秋之夜》《隐藏不了》《黎明前的河边》《春风吹到诺敏河》《孙芳芝》等反映现实生活的中短篇评弹作品。

△ 陈希安参加第二届中国人民赴朝慰问团赴朝鲜慰问。曾演出的书目还有《荆钗记》《陈圆圆》《打渔杀家》《党的女儿》《年青一代》,中篇《一定要把淮河修好》《王孝和》《老地保》《林冲》《见姑娘》《大生堂》《恩怨记》等。20世纪70年代后期先后与薛惠君、郑樱等拼档,改任上手。其说表清晰,口齿伶俐,擅长弹唱,工"薛调"。代表性唱段有《十八因何》《七十二个他》《痛责》《见娘》等。在演唱《王孝和》选段《党的叮咛》时,将"蒋调"旋律融于"薛调"唱法之中,别具新意。任上手后,唱法有所变化,多以"沈调"为主,兼容"薛

陈希安(左)与薛惠君(右)在上海乡音书苑演出长篇弹词《珍珠塔》

调",唱腔更见深沉。曾任上海曲艺家协会理事。

△弹词女演员郑樱出生,上海人,14岁入镇江市曲艺团,从其舅父吴迪君习弹词。"文革"期间一度在镇江市京剧团和镇江市文工团演唱京剧、歌剧。1979年加入杭州市曲艺团,与吴迪君拼档说唱弹词《金陵杀马》《智斩安德海》等书目,曾与潘丽韵、饶一尘拼档说唱《秋海棠》《明末遗恨》等长篇。后又拜陈希安为师习《珍珠塔》,并与陈拼档演出。嗓音宽厚,中气充沛,勤奋好学,博取各家之长,说与唱均具一定水平。

弹词演员王斌泉(1893—1952),说唱弹词《双珠凤》

△弹词演员王斌泉(1893—1952)去世,江苏吴县人。早年在珠宝行当学徒,因酷爱评弹,师从邹涌泉学《双珠凤》。又因邹涌泉当时未出道,为光裕社社规不容,故王斌泉再拜朱耀庭为师,1932年在光裕社出道。其在艺术上刻苦钻研,虚心求教,又将前辈朱韫泉之脚本内容充实到其演出中,融合各家之长,使所演《双珠凤》具有不同凡响的特色。后又得夏荷生教益,书艺突飞猛进,20世纪三四十年代蜚声江浙城乡,成为响档,获"码头老虎"誉称。说表细腻,起脚色侧重表演。艺传弟雪泉、如泉及子啸泉。

是年起,尤惠秋与朱雪吟拼档,同年参加苏州市评弹实验工作团,先后演唱《梁祝》《钗头凤》《王十朋》等长篇书目。1957年又拜师沈俭安,补学《珍珠塔》。1959年调至江苏省曲艺团,1965年又调无锡市评弹团。1980年随江苏省评弹团赴港演出。其说表清晰,弹唱善发挥中低音特长,在"沈薛调"与"蒋调"基础上,借鉴吸收京剧老生唱腔,加以发展,自成一家,世称"尤调"。

是年起,张文倩和师妹徐文萍长期拼档(后成夫妻档),演唱《四进士》《杜十娘》《情探》等长篇。1954年进上海,演出于大美、先施乐园等中型书场,颇获好评。1959年参加上海市评弹改进协会所属星火评弹队,次年入上海市长征评弹团。

朱雪琴（左）、郭彬卿（右）演出照

是年后，上海市人民评弹工作团陆续吸收演员严雪亭、徐丽仙、吴子安、薛筱卿、杨斌奎、杨振雄、杨振言、朱雪琴、郭彬卿、吴君玉、苏似荫、江文兰、杨仁麟等。全团演员最多时近百人。其主要演员大部分为当时说唱传统书目的代表人物以及弹词流派唱腔的创始人。不少青年演员亦为当时的拔尖人才。另有由专业作家陈灵犀、马中婴等组成的文学组，负责书目创作。上海市人民评弹工作团在发展评弹艺术和书目建设等方面有显著的成绩，在原有的长篇、开篇基础上，创造了中篇、短篇、选回、长篇分回、诗词谱曲等新形式。

1953年
（癸巳）

年初，上海市评弹演出第一组成立，为专业演出团体。组长为顾宏伯，成员有薛筱卿、薛惠君、严雪亭、严祥伯、吴子安、曹梅君、徐雪花、徐丽仙、包丽

芳。主要演出书目有：长篇《包公》《隋唐》《花木兰》《白毛女》《情探》《描金凤》《珍珠塔》《杨乃武》《四进士》《李闯王》《方珍珠》等，中篇《白毛女》。建组不久，吴子安、薛筱卿、徐丽仙等七人加入了上海市人民评弹工作团，其余演员离沪后该组于1953年自行解散。

年初，上海市评弹演出第二组成立，为专业演出团体。组长为祝逸亭，成员有徐云志、黄静芬、蒋云仙、钱雁秋、张伯安等。演出书目有长篇《三笑》《四进士》《西厢记》《刘巧团圆》《陈圆圆》《借红灯》《宝莲灯》等。后因祝逸亭去世，徐云志等去苏州各地演出，该组于1957年自行解散。

年初，上海市评弹演出第三组成立，为专业演出团体。组长为李伯康，成员有秦纪文、陆耀良、朱耀良、张维桢、沈笑梅、景文梅、徐绿霞、张文倩、徐文萍、余韵霖、沈韵秋、周志华、徐虹丹、朱耀祥、徐似祥、朱少祥、程美珍、李子红。主要演出书目有长篇《三国》《将相和》《玉堂春》《西施》《西厢》《杨乃武》《白蛇传》《描金凤》等。其主要成员于1960年组成上海长征评弹团。

春，徐丽仙参加上海市人民评弹工作团，一度与姚荫梅拼档演出姚改编的长篇弹词《方珍珠》。翌年与刘天韵拼档演出长篇《杜十娘》《王魁负桂英》《三笑》。1956年曾以《情探李花落》选曲赴京参加全国音乐周演出。1959年改任上手，与张维桢拼档演出长篇弹词《双珠凤》。1963年后又与周云瑞拼档演出周改编的长篇《丰收之后》。

3月，陈灵犀根据赵树理小说《登记》和同名沪剧改编的中篇评弹《罗汉钱》，由上海市人民评弹工作团首演，演员有张鉴庭、刘天韵、徐丽仙、朱慧珍、陈希安、华佩亭、高美玲、徐雪月、程红叶、包丽芳。该书目分为《说亲》《相亲》《登记》《团圆》四回。徐丽仙为小飞蛾脚色设计的"可恨媒婆话太凶""为来为去为了你罗汉钱"两段唱腔，形成了较为完整的"丽调"风格，《罗汉钱》为"丽调"的代表作。

4月至5月，江苏省文化局调徐州市曲艺队到南京夫子庙江南剧场汇报演出。崔金兰的徐州琴书《猪八戒拱地》、谭金秋的西河大鼓《十女夸夫》等节目尤其受群众欢迎。演出共持续两个月。

4月，中央人民广播电台说唱音乐团（后改称中央人民广播电台说唱团，简称"中央广播说唱团"）在北京成立。

4月，由作家柯蓝与苏州弹词演员蒋月泉、周云瑞合作编写的中篇评弹《海

上英雄》，由上海市人民评弹工作团在上海沧洲书场首演。演员有蒋月泉、张鉴庭、吴子安、张鸿声、周云瑞、陈希安、姚荫梅、刘天韵等。该书目分《越海侦察》《活抓俘虏》《海上英雄》《大战海岛》四回。《海上英雄》是新文艺工作者与曲艺演员合作的成果，作家柯蓝与上海市人民评弹工作团演员蒋月泉、周云瑞一起去海军部队深入生活，他们互相协作，三易其稿。演出后深受群众欢迎，连演四个多月。作品不仅运用了评弹传统的艺术手法，而且引进了诗歌朗诵、歌曲《海

中篇评弹《罗汉钱》节目单

军之歌》等新样式，较好地反映了现代军事生活。书中《活抓俘虏》成为常演的选回。第四回的一段国民党兵舰失控撞岛的"卖口"，姚荫梅"一口干"，并以拟人化手法妙语如珠，效果很好。蒋月泉的唱段《游回基地》，张鉴庭的唱段《林老三诉苦》等脍炙人口，传唱至今。曲本由上海文艺出版社出版单行本。1960年上海文艺出版社《评弹丛刊》第二集亦予刊载。

年中，上海市评弹实验第四组成立，为专业演出团体。组长为陈晋伯，成员有汪雄飞、余红仙、王文华、张月泉、李月萍、浦剑峰、浦曼莉、王楚卿、徐雪梅、陈鹤声、周振玉、殷小玉。主要演出书目有《珍珠塔》《情探》《英烈》《白罗山》《描金凤》《大红袍》《三国》《包公》等。后部分成员于1960年分别加入长征、星火、先锋等评弹团。

8月，浙江湖州市新评弹工作队演员参加了由湖州市戏曲改进协会和市文

 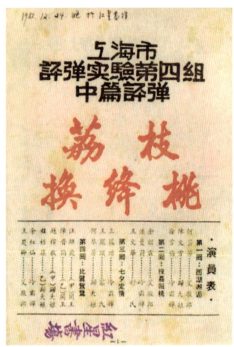

上海市评弹实验第四组在上海红星书场演出节目单

化馆联合举办的湖州评弹演员学习班,进行了曲艺节目的整理和曲调记录工作。1956年新评弹工作队撤销。

8月,仙乐斯舞宫(CIROS)改名为仙乐书场。上海市人民评弹工作团具有影响的书目,如中篇评弹《罗汉钱》《万水千山》《梁祝》《方卿见姑娘》《神弹子》《白虎岭》,以及长篇苏州弹词《秦香莲》《西厢记》《四进士》等,皆首演于此。书场建筑外形为盒式长形平房,沿墙设花坛和喷泉。门前有600多平方米空地,梧桐成荫。场子约300平方米,呈菱形。西端是书台,场内设弹簧靠椅700多座,沿墙为沙发座。备空调、装壁灯。1960年改为仙乐剧场,以演木偶剧为主,兼演苏州评话、苏州弹词。

9月23日,中华全国文学艺术工作者第二次代表大会在北京召开。周恩来总理在会上做了题为《为总路线而奋斗的文艺工作者的任务》的报告。

9月30日,中国曲艺研究会在北京成立。选举出由21人组成的理事会,理事会推举王尊三任主席,赵树理、连阔如、王亚平、韩起祥任副主席。

10月7日,南京市颁布《关于私营职业剧团、曲艺演员演唱单位流动演出手续的规定》。

10月13日，据上海市评弹协会统计，当时有84档苏州评话、苏州弹词演员（128位男女演员）说唱新编书目61部，这些新书受到听众的普遍欢迎。

10月25日，上海市人民评弹工作团为纪念中国人民志愿军出国三周年，在上海市工人文化宫做专场演出。节目有吴子安的苏州评话《空军英雄张积慧》，吴子安、陈希安、朱慧珍的苏州弹词《团结友爱》，唐耿良、朱慧珍、陈希安的苏州弹词《见到祖国的亲人》，唐耿良的苏州评话《特级英雄黄继光》等。

10月，上海市人民评弹工作团的吴宗锡、蒋月泉、张鸿声、姚荫梅、周云瑞、张鉴国、高美玲参加中国人民赴朝慰问团到朝鲜慰问演出，历时三个多月。

11月，陈灵犀根据《刘胡兰小传》和歌剧《刘胡兰》增写了三回书，描写刘胡兰成长的过程，并对原来写的《就义》一回做了修改加工，使其成为一部中篇评弹。共分为四回：《斗霸》《转移》《坚持》《就义》。增写本《刘胡兰》在上海工人文化宫首演。演员有张鉴庭、刘天韵、蒋月泉、周云瑞、徐丽仙、朱慧珍、张维桢等。中篇评弹《刘胡兰》注意刻画人物心理活动，抒发革命感情，感人至深。除运用评弹表现手法外，也采用了朗诵、合唱等形式，周云瑞还创作了新的曲调，加强了悲壮的气氛和艺术感染力。刘胡兰被捕时回忆青年县长顾永田的唱段《缅怀先烈》（朱慧珍演唱），以及结尾处《天日无光》的合唱，无论曲调、演唱都很成功。

是年，潘伯英等改编的长篇苏州弹词《王十朋》，由苏州市评弹实验工作团庞学卿、汪菊韵、汪逸韵首演。1980年赴香港演出时，尤惠秋、朱雪吟的演唱收获了成功。该书目由香港艺声唱片公司录制盒式录音带发行。

△ 评弹作家潘伯英据清末同名传奇本改编成长篇苏州弹词《梅花梦》，曹啸君、汪梅韵、龚华声、潘莉韵等首演。此书塑造了足智多谋、乐于助人的唐伯虎和祝枝山的艺术形象，着力表现张灵、崔莹的纯真爱情。曹织云、葛文倩、徐祖林、董梅、史雪华、蔡小娟等亦擅演该书目。苏州市戏曲博物馆藏有《梅花梦》演出本。

△ 常州市评弹团李娟珍根据曹禺同名话剧改编长篇苏州弹词《雷雨》。王荫椿、李娟珍首演。《雷雨》在20世纪40年代即有苏州弹词演员编演，但影响不大。中华人民共和国成立后仍有人演唱，但未见名家和流派，李娟珍挖掘原作的艺术特色为弹词所用，充分利用书坛空间，深入描摹各种人物的心态。书中脚色的语言运用，除鲁贵用上海浦东方言外，其他七个脚色全部用普通话，突破并发

展了弹词的传统表现形式,艺术质量有新的提高,成为常州市评弹团的保留书目之一。

△ 评话演员吴子安加入上海市人民评弹工作团。他曾参加中篇评弹《海上英雄》《林冲》《猎虎记》《长空怒鹰》等演出。整理并演出传统书目选回《卖柴筢》《金殿比武》《捉鹦哥》等,均有影响。

△ 吴君玉加入上海市人民评弹工作团。曾改编并演出现代题材长篇《四林山》《桥隆飙》等,还曾编演反映现代生活的评话小品《厕所风波》等。1989年曾参加书戏《洋场奇谭》的演出。其说表语言生动,脚色功架优美,擅长插科放噱,任上海曲艺家协会理事。

△ 9岁的赵丽芳拜胡鹿鸣为师学《杨乃武与小白菜》。1989年又拜徐丽仙为师学"丽调"。20世纪80年代初加入无锡市曲艺团,与吴迪君拼档演出长篇《金陵杀马》《智斩安德海》《同光遗恨》《北汉春秋》《上海三大亨》等。其中《同光遗恨》《北汉春秋》《上海三大亨》均是与吴迪君合作编创的。其说表清晰,起脚色动作性强。为适应与男嗓音同用一副乐器而改琵琶的四弦为五弦,并取得成功。

△ 古典文献出版社出版叶德均的曲艺史专著《宋元明讲唱文学》。全书五章,分为"讲唱文学的一般情形""乐曲系讲唱文学""诗赞系讲唱文学"三部分。认为讲唱文学自宋代始,"又采用当时流行长短句的词调,因而形成了诗赞及乐曲两个系统"。自宋至明,乐曲系有小说、叙事鼓子词、覆赚、诸宫调、驭说、说唱货郎儿、叙事乐曲陶真、叙事乐曲道情、叙事莲花落等。诗赞系则为"直接继承唐代俗讲偈赞词的衣钵",在宋代,有涯词和陶真两类,元明时,又有词话、弹词、鼓词、叙事道情等。其中关于弹词的起源,在论述陶真时,他认为"宋明的陶真是弹词的前身,而明清的弹词又是陶真的绵延,两者发展的历史是分不开的"。

△ 评话演员唐再良去世(1887—1953)。其为江苏苏州人,为许文安大弟子,说《三国》,1917年在光裕社出道。由于研读《三国演义》,熟悉三国时代的政治、军事斗争状况,故虽以平说为主,但能绘声绘形,使《三国》娓娓动听。尤善描摹刘备的雍容大度,加上手面动作衬托脚色形象,故其有"活刘备"之称。演说鲁肃亦能刻画入微,栩栩如生。有徒朱学良、顾又良、唐耿良等。

1954年
（甲午）

年初，上海市评弹实验第五组成立，为专业演出团体。组长为魏含英，成员有徐琴芳、侯莉君、薛惠萍、钟月樵、徐翰舫、刘美仙、何学秋、周燕雯、唐骏麒等。演出书目有长篇《珍珠塔》《二度梅》《宏碧缘》《蝴蝶杯》《落金扇》《梁祝》《白蛇传》《张文祥刺马》《双金锭》《打严嵩》，中篇《孟姜女》《炼印》《梁祝》等。

1月，原米高美舞厅改为米高美书场，1956年改名为西藏书场。该书场地处繁华市中心，设备优良。自书场开办起，上座率极高。固定听客以经济条件优越的家庭妇女为主。所聘演员都具一定知名度和较高造诣。黄异庵与杨振雄合作，曾于此演唱长篇苏州弹词《西厢记》，轰动书坛。上海市人民评弹工作团的现代题材中篇评弹《江南春潮》《聚宝盆》《徐松宝》《血防战线上》，新长征评弹团编

上海市评弹实验第五组成员合影

左起：徐琴芳、汪梅韵，后左起：高雪芳、朱雪吟、侯莉君

演的中篇评弹《闹严府》《古城春晓》《浦江红侠传》《红娘子》等均首演于此。苏州评话、苏州弹词界的重要活动（如1981年江浙沪青年演员会书等）亦在此举行。

1月，上海市人民评弹工作团参加赴朝慰问的演员蒋月泉、张鸿声等奉调赴北京，在中南海为中央会议演出。

2月，《说说唱唱》发表苏刃撰写的《谈"偷石榴"》一文，同月《东北文学》发表张啸虎撰写的《关于曲艺作品的故事性问题》。

春，江苏省文化局委托南京市文化局，请扬州评话老演员王少堂到南京夫子庙说书。南京市由萧亦五等组织人员录音。

春，定海城内开办的南珍桥书场邀请上海的苏州弹词演员演出，此为已知的苏州弹词在舟山海岛的第一次演出。

5月，苏州评话演员唐耿良创作的短篇苏州评话《王崇伦》下工厂做慰问演出，受到欢迎。

6月14日至16日，南京市人民政府文化事业管理处在香铺营文艺会堂举行第一届全市曲艺观摩会演。演出经过初步选择整理了16个节目。

年中，上海市评弹实验第六组成立，为专业演出团体。组长为张汉文，成员有彭似舫、朱瘦竹、俞韵庵、俞雪萍、沈丽华、李惠敏、胡锡麟等。演出书目有长篇《列国》《血滴子》《张文祥刺马》《三笑》《方珍珠》等。1955年后解散。

年中，上海市评弹实验第七组成立，为专业演出团体。组长为浦振方，成员有王振飞、张伯安、汪如峰、汪诚康、李君祥等。演出书目有长篇《描金凤》《英烈》《金枪》《七侠五义》《大红袍》《西厢》。1955年底解散。

年中，上海市评弹实验第八组成立，为专业演出团体。组长为瞿剑英，成员有张慧芳、陆筱韵、唐芝云等。演出书目有长篇《白蛇传》《十美图》《顾鼎臣》《红娘子》，中篇《枪毙阎瑞生》《天字第一号》《76号魔窟》《杀子报》等。因中篇书目内容上的问题，曾受到文化主管部门批评，1955年自行解散。

年中，上海市评弹实验第九组成立，为专业演出团体。组长为周剑萍，成员有王再香、余红仙、朱少祥、朱幼祥、吴静芝、沈东山、李伯康、徐绿霞、徐幽宁、张如君、张鹤龄、程美珍、刘韵若、顾又良。演出书目有长篇《三国》《双珠凤》《水浒》《白蛇传》《杨乃武》《双金锭》《描金凤》等，中篇《白罗山》《腊梅花开》《狸猫换太子》《啼笑因缘》《望江亭》《孟丽君》等。该组在九个演出组中维持时间最长，是评弹演员从个体（单）走向集体（建团）道路上的过渡阶段，故也称上海市评弹实验组。1958年上海评弹界"整风"后，其中部分成员加入红旗评弹队，部分成员加入解放评弹队。

7月1日，女演员张维桢参加上海市人民评弹工作团，与王柏荫拼档演唱长篇《荆钗记》《白蛇传》；与徐丽仙拼档，演出长篇《双珠凤》，并参加该书目的整理加工，对其中《焚闺》《拖头庄》《三斩杨虎》等选回的整理起一定作用。1960年后与张鉴庭拼档任下手，演唱《闹严府》，并从事改编长篇弹词《红色的种子》，与张鉴庭合作演唱，较有影响。其间还参加演唱中篇《刘胡兰》《芦苇青青》等。

7月27日，浙江省首届文学艺术工作者代表大会在杭州召开，期间成立了曲艺工作者协会筹备组。

7月，上海市人民评弹工作团进行休整学习，除政治学习外，为提高长篇节目的演出质量，开始对部分传统节目进行整理，计有苏州弹词《白蛇传》《秦香莲》《杜十娘》，苏州评话《水浒》等。

7月，苏州金阊业余评弹队建立，属苏州市金阊文化馆领导。组长为郭焕文，副组长为马财鑫，成员有赵善彬等40余人。他们向专业评弹演员学习唱腔及书

目,经常下基层为职工群众演出。逢假日或节日,一天要演六七场。1961年先后三次参加江苏省业余会演。评弹队在演出活动中,培养和锻炼了队伍,也为专业评弹演出团体输送了一批人才。赵善彬、张文婵、张文宜、张文然、张玉、葛文倩、张如庭、李荫、吴君然、汤小君等后来均参加了专业评弹演出团体。1961年年底,因大量队员转为专业演员,人员减少,所以停止活动。

9月26日,上海原大都会舞厅改名为静园书场。在20世纪50年代,该场听众的经济、文化层次较高,多为私营工商业者、中高级职员及大中学校教师。夜场以演中篇为主,为其经营特色。上海市人民评弹工作团编演的中篇评弹《王孝和》《王魁负桂英》《厅堂夺子》《老地保》《三约牡丹亭》《点秋香》等,以及1964年上海评弹界联合编演的专场《三千勇士战烈火》,皆首演于此。苏州弹词演员徐丽仙谱唱的开篇《新木兰辞》,于1959年秋在此首演,后成为"丽调"著名代表作。1980年,青年演员邢晏春、邢晏芝应邀演唱长篇苏州弹词《杨乃武与小白菜》,深受好评,自此走红书坛。

9月,苏州弹词《刘胡兰》的回目名称又做修改:《藏粮》《掩护》《送行》《就义》。1957年8月演出时改为:《斗争的开始》《光荣的任务》《敌人的阴谋》《壮烈的牺牲》。先后参加这个中篇演出的演员有刘天韵、蒋月泉、朱慧珍、王柏荫、张鉴庭、张鉴国、张维桢、姚荫梅、徐丽仙、高美玲、华士亭、周云瑞、陈希安、徐雪月、陈红霞等。

11月20日,上海市人民评弹工作团举行建团三周年庆祝会,同时举行欢迎薛筱卿、杨振雄、杨振言、杨斌奎、张维桢、江文兰、曹梅君、徐雪花、华士亭、华佩亭、葛佩芳、薛惠君12位演员入团仪式。至此,演员由原来的18人增至30人。还举办了"建团三周年纪念文献展览会"。

11月22日,中国曲艺研究会在北京举行《杨家将》说唱作品座谈会。翦伯赞、常任侠、周贻白、孟超、钟敬文、黄芝岗、端木蕻良、邓广铭等有关方面学者30余人到会,对传统说唱作品《杨家将》的思想性、艺术性、历史真实、精华与糟粕等问题,展开了讨论。

11月,华佩亭加入上海市人民评弹工作团,说唱长篇《四进士》《双按院》,并参加《梁祝》《罗汉钱》等中篇的演出。其说表脚色较有水平,弹唱"徐调"更见功力。1957年在南京演出时罹病,不幸早逝。

11月,弹词演员华士亭加入上海市人民评弹工作团,说唱《四进士》《双按

院》长篇,并参加《梁祝》《罗汉钱》《猎虎记》《冰化雪消》等中篇演出。1957年,弟佩亭病故后,曾与刘天韵拼档说唱《三笑》,受刘教益及其他名家熏陶,艺事益进,说表脚色均具一定水平。并擅编写弹词,曾与刘天韵等编写短篇《学旺似旺》《错进错出》等,与徐雪花拼档说唱《三笑》。曾据小说《踏平东海万顷浪》改编为长篇《战地之花》,不久又改为中篇演出。曾与江文兰合作编演长篇《李娃传》。

12月14日,上海市人民政府文化事业管理局任命吴宗锡为上海市人民评弹工作团团长。

是年,上海市文化局颁发《上海市民间职业曲艺、杂艺团体(档)管理暂行办法》。其中关于评弹发证具体标准为:

(一)发登记证的条件

1. 向以评弹演唱为职业,其实际艺龄已满三年(从发证日期算起,随师学习的时间不作艺龄计算),经查属实者;2. 其累计艺龄不足三年,但最近三年一直以评弹演唱为职业,其中每年连续暂停说唱期限不超过三个月,或者三年中某一年连续暂停说唱期限不超过六个月者;3. 在计算累计艺龄时每逢其连续停演时间超过半年以上者其停演时期应在其艺龄中扣除。如以前曾有四年艺龄,其后连续停演过三年,那么其实际艺龄就只能算一年;4. 其累计艺龄虽不满三足年,又不符合第2项规定,但其工作一贯积极,经常坚持说唱好目(剧目),宣传社会主义思想和在艺术进修上、改革上都获得一定成绩的,须考虑予以照顾和鼓励,发给登记证。

(二)发临时演出证条件

1. 不合乎发登记证条件的已办理登记申请者;2. 虽合乎发登记证条件,但作风一贯恶劣或刑满不久而在登记过程中表示要悔改者;3. 艺龄在三年以上四年以下,艺术水平较差者。为了督促其努力提高,也改发临时演出证。

(三)凡取得临时演出证的演员(也包括一切曲艺演员),根据管理条例(以前没有明确规定的)之规定,必须在领得证件后开始的一年内积极创造各项条件,提高自己的政治水平和业务水平,改正以前的缺点和错误,以争取合乎发给登记证资格。否则就要撤销其临时演出资格(这项规定同时也适用于沪书、苏北评话、鼓书)。

△ 位于南京中山路一号的红楼书场,由南京市文化事业管理处接管,并确定

作为曲艺演出场地。上下两层,有250个座位,文微夫为负责人。因其地处南京市中心繁华区,凡曲艺界重大盛会均在此举行,该书场一时成为南京曲艺活动中心。红楼书场的演出均由南京市演剧公司排定。苏州弹词演员魏含英、曹啸君、杨乃珍、黄异庵、侯莉君等先后在此演出。1966年"文化大革命"开始后停业。

△ 弹词演员张鉴庭等人根据苏州弹词传统书目《十美图》唱本,并参考绍兴大班连台本戏《双鸳鸯》改编创作《十美图》,由张鉴庭与张鉴邦、张鉴国首演。此书目以曾氏兄弟共娶十妻为主线,故名《十美图》。据《秋叶随笔》称,清乾嘉年间苏州弹词演员曹文澜(春江)曾编撰《十美图》弹词行世。在宝卷温州鼓词中也有此曲目。此书目在被整理加工时,一度改称《闹严府》,并整理出《兰贞盘夫》《海瑞认女》等作为选回演出。

△ 唐耿良据魏巍、白艾同名小说改编的中篇评弹《长空怒风》,由上海市人民评弹工作团在上海工人文化宫首演,演员有唐耿良、周云瑞、陈希安等。该书目分为三回。第一、二回是评话,第三回是弹词。

△ 苏州弹词演员朱介生加入上海市人民评弹工作团,以授艺为主,兼做唱腔设计。代表作有朱慧珍演唱的《林冲·长亭泣别》等。对音韵和咬字有精深研

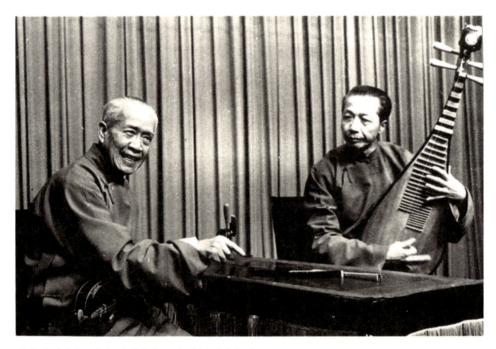

张鉴庭(左)、张鉴国(右)演出《闹严府》选段

究，无论说表、念白或唱调，字字清脱圆润。深谙苏州弹词格律，经其修饰之唱词，平仄协调，文句通畅。1956年起在上海市人民评弹工作团学馆任教；1962年后多次被聘为苏州评弹学校师资班教师，传授"俞调"和曲牌、音韵吐字等。教学认真，经其施教之学生，大都基本功扎实，演唱规范。

△ 平襟亚改编的长篇苏州弹词《杜十娘》，取材于明人小说《警世通言》卷三十二《杜十娘怒沉百宝箱》，由上海市人民评弹工作团（后为上海评弹团）刘天韵、徐丽仙演出。

△ 陈灵犀根据戏曲剧本改编长篇苏州弹词《秦香莲》，由上海市人民评弹工作团张鉴庭、张鉴国首演。此书除张鉴庭、张鉴国双档演出外，张鉴庭还曾与朱慧珍、张维桢等拼双档及由张鉴庭、张鉴国和朱慧珍三个档演出。张鉴庭、朱慧珍所唱书中选曲，特点显著，均为其代表作。

△ 左弦根据峻青同名小说改编成短篇苏州弹词《党员登记表》，由朱慧珍、江文兰首演。1962年刊载于上海文艺出版社出版的《评弹丛刊》第六集。

△ 苏州弹词演员薛筱卿加入上海市人民评弹工作团。翌年与陈红霞合作，说唱长篇苏州弹词《西厢记》。他嗓音明亮清脆，咬字清劲峭拔，唱腔在马调基础上加以发展和变化，具有明快流畅、稳健铿锵的特点，称为"薛调"，是流传最广的苏州弹词流派唱腔之一。其琵琶弹奏灵活娴熟，衬托沈俭安之唱腔，采用支声，乘虚填隙，丝丝入扣，一改以往仅有过而无衬托之传统伴奏法，对"沈调"的形成和苏州弹词琵琶伴奏的提高与发展，起了重要作用。

△ 苏州弹词女演员朱慧珍成为中华人民共和国成立后上海曲艺界第一个中国共产党党员。她是1951年首批加入上海市人民评弹工作团的弹词女演员，曾赴治淮工地，后又到朝鲜前线为中国人民志愿军做慰问演出。

△ 上海市工人文化宫评弹团成立，为业余演出团体，初称评弹小组，成员仅蒋荣鑫、严经坤等5人。1955年改称为评弹队，队长严经坤，有成员20名。1956年参加全国职工戏曲会演，短篇苏州弹词《投递员的荣誉》获创作及演员一等奖；短篇苏州弹词《竞赛》获创作及演员二等奖；短篇苏州弹词《废品的报复》获改编及演员二等奖；张博泉因演唱开篇《黄河清》（普通话演唱），获演员一等奖。

△ 22岁的薛君亚拜周玉泉为师，拼档弹唱《卖油郎独占花魁女》。1956年加入苏州人民评弹团，长期与周玉泉合作弹唱《文武香球》《玉蜻蜓》，还先后与

俞筱云、俞筱霞、徐檬丹等合作说过《白蛇传》《秦香莲》《王十朋》《青春之歌》《秋海棠》等书目。艺术上受周玉泉影响较深，具"明功"特色。说表清晰老练，台风飘逸大方，起脚色感情真切，起男脚色亦具特色。擅唱"俞调""蒋调"。运腔讲究四声平仄，并能腔随情转，引人入胜。

△ 上海市评弹改进协会改组，主任委员为严雪亭，监察委员为张汉文，常务委员为刘天韵、潘伯英、姚荫梅、顾宏伯、钱雪鸿、吴剑秋、杨振言、张鸿声、杨德麟、祁莲芳等15人。执行监察委员会下设秘书室，秘书为沈炎宪；组织组，组长为顾宏伯、刘天韵；总务组，组长为韩士良、姚荫梅；会计组，组长为严雪亭；福利组，组长为钱雪鸿、张汉文；编研委员会，主任为潘伯英、张鸿声、杨德麟。

△ 弹词作家马中婴调任上海市人民评弹工作团编剧，从事评弹创作。先后编写中篇《两兄弟》《三里湾》《幸福》《家》《青春之歌》，短篇《快马加鞭》《根深叶茂》等，曾参加长篇评话《隋唐》、弹词《闹严府》《顾鼎臣》以及弹词分回《换监救兄》等的整理工作。另创作开篇《千秋万代永颂扬》《狼牙山五壮士》等数十首。

△ 弹词演员杨斌奎参加上海市人民评弹工作团。曾与杨德麟拼档说唱《描金凤》《四进士》等，并参加中篇《神弹子》，选回《抛头自首》《怒碰粮船》等的整理及演出。说表不温不火，稳健老到。脚色分寸感强，恰到好处，海瑞、钱志节、陆子文等均其擅场。后在上海市人民评弹团学馆任教。1947至1948年曾当选为上海评弹协会理事长。1949年任上海评弹改进协会会长。1962年任上海市曲艺工作者协会理事。传人除两子外，另有徒周剑虹、浦振方、张振华等。

△ 评弹票房联合组织上海市业余评弹票房联谊会自行解散。该会成立于1949年，经常组织各票房联合演唱于各电台和书场，并至工厂、里弄演出。常演节目有评话《三国》《济公》《万年青》《英烈》，弹词《玉蜻蜓》《珍珠塔》《文武香球》《描金凤》等长篇的选回和选曲，以及开篇《柳梦梅拾画》《狸猫换太子》《莺莺操琴》《剑阁闻铃》《白毛女》《王贵与李香香》《民主青年进行曲》等。在中华人民共和国成立初期的各项政治运动中，曾编演过不少现代题材的新节目。

△ 弹词演员杨仁麟与上海市人民评弹工作团合作整理《白蛇传》，慨然奉献脚本及书艺。1960年加入上海人民评弹团，曾参加中篇《大生堂》等演出，并在苏州评弹学校及上海人民评弹团学馆执教。说表幽默飘逸，生动清脱。脚色兼收

京昆之长。尤擅手面，动作优美，开打边式干净，表现力强，自有不同于评话开打的独特风格。

△ 女弹员薛惠君加入上海市人民评弹工作团。1957年起说唱《珍珠塔》，先任薛筱卿下手，后分别与郭彬卿、朱雪琴、陈希安拼档。又曾与陆雁华拼档弹唱《双珠凤》。还参加过《唐知县审诰命》《点秋香》《春草闯堂》《钱氹笯》《春梦》等中篇演出。1962年后曾多次随团赴香港演出。说表熨帖，台风端庄，弹唱"薛调"得乃父真传，琵琶功底尤为深厚。

△ 吴迪君师从凌文君习《金陵杀马》《描金凤》《双金锭》，同年随师祖朱琴香，任下手，翌年放单档演出于江浙各地。20世纪60年代初加入江苏省镇江市曲艺团，后转入浙江省杭州市曲艺团。20世纪80年代初入无锡市曲艺团，与赵丽芳拼档。自20世纪70年代后期起，开始边演出边创作，先后编演的长篇弹词书目有《智斩安德海》《同光遗恨》《北汉春秋》《上海三大亨》(与赵丽芳合作)，并整理改编了《金陵杀马》《落金扇》等。

△ 邢雯芝从父邢瑞庭学艺，1958年起与父拼档演出，翌年父女同时加入浙江曲艺队(今浙江曲艺团)，同为该团创始人。长期与父说唱《三笑》《杨乃武》《贩马记》《何文秀》以及自编的现代题材书目《三个母亲》等。20世纪80年代初曾在苏州评弹学校任教，后又与周剑萍拼档说唱《顾鼎臣》。她基本功较扎实，尤以唱功见长，所唱各流派唱腔，均能掌握其特点。具有一定唱腔设计能力，所自谱自唱的《卜算子·咏梅》等作品，较有特色。

△ 蔡惠华师从程梧荪，1958年考入常熟市评弹团为学员，拜钟月樵为师学《玉蜻蜓》《白蛇传》，毕业后为该团演员。曾参加现代题材中篇《绿水湾》、短篇《小闹钟与气象台》等演出。1979年调苏州地区评弹团，1983年转入苏州市评弹团。说表清晰有力，面风手势得体，嗓音宽厚，擅唱"蒋调"。所演长篇《秋霜剑》《芙蓉公主》《拜月记》等书目，在听众中有一定影响。

△ 上海德生出版社出版弹词开篇集《评弹》。凯雄、凡音编辑，收当时电台及书场常唱开篇70多首。有姚苏凤、张健帆、周行所编的普选开篇《韩玉红》《张大娘领到选民证》等，陈灵犀的《王贵与李香香》《小二黑结婚》《贾宝玉》《鸳鸯女》，平襟亚的《龙女牧羊》，以及据传统开篇改写的《新宝玉夜探》《新宫怨》《新杜十娘》和新编历史题材开篇《林冲夜奔》《李师师》《貂蝉》。此外，还收录沈俭安的长篇弹词《花木兰》选曲和朱雪琴、郭彬卿演唱的长篇弹词《梁

祝·十八相送》选段。附录有"蒋王调"伴奏曲谱及《罗汉钱·可恨媒婆话太凶》选曲曲谱。

△ 弹词演员潘祖强出生，为江苏太仓人。20世纪70年代初毕业于苏州地区师范学校评弹班。师从曹织云、陆筱韵、吴君言，说唱《玉蜻蜓》《梅花梦》《打金枝》等长篇书目，还自编自演过《真假太子》《芙蓉锦鸡图》《双铃姻缘》《真空城》等长、中篇。初加入苏州地区评弹团，后转入苏州市评弹团。说表精练、诙谐，擅唱"沈薛调"及"蒋调"。

△ 苏州弹词演员杨月槎（1875—1954）去世。杨月槎进入上海后，与吴西庚、吴升泉（吴，吴音与"鱼"同）及朱耀庭、朱耀笙（朱，吴音与"猪"同）双档，同被称为"大三牲"（杨，吴音与"羊"同），为当时三大响档。在20世纪20年代，曾几度被邀赴北京演出。平时热心光裕社会务，曾先后任社长、理事，为创办会员子弟就读的裕才小学四处筹资，不遗余力。1951年于上海参加抗美援朝捐献飞机大炮老演员会书。传人有沈绣章、李灿章、赵秉章等。

△ 弹词演员祝逸亭（1925—1954）去世，其为江苏苏州人。13岁师从张月泉学《三笑》，刚会弹奏琵琶，即随师登台充下手；一年后以祝建东艺名放单档。后在上海又拜徐云志为师，改名逸亭。亦曾向刘天韵请教学艺，故所说《三笑》得数家脚本之长，内容充实。1950年改编演出长篇《刘巧团圆》，单档演出为主。曾与蒋云仙拼档，还曾与徐翰舫拼档说唱《四进士》，说表清脱，脚色突出。擅弹三弦，能用单指（"单触"）弹奏《夜深沉》《王昭君》《旱天雷》诸曲，还能弹奏京剧曲调，称"大套弦子"。有徒张文倩、徐文萍、石文磊、王文稼等。

是年起，蒋月泉先后参加演出的中篇有《王孝和》《家》《刘胡兰》《南京路上》《白虎岭》《王佐断臂》《林冲》，短篇有《错进错出》等，另参加编创、演出中篇《江南春潮》，整理、演出选回《玉蜻蜓·庵堂认母》，以及与朱慧珍拼档演出杨仁麟、陈灵犀等协助整理的长篇《白蛇传》，又与陈灵犀合作整理长篇《玉蜻蜓》，并与朱慧珍拼档演出。20世纪60年代先后参加整理、演出中篇《厅堂夺子》，改编、演出中篇《夺印》（后发展成长篇，与余红仙拼档演出）。其参加演出的中篇还有《人强马壮》等。

△ 苏似荫与江文兰拼档，演唱《杜十娘》《王魁负桂英》长篇并参加《王魁负桂英》中篇的演出。后得蒋月泉辅导，演出经过整理的长篇《玉蜻蜓》。在与江文兰长期合作演唱中，形成鲜明风格，他俩成为较有影响的双档，并共同对

苏似荫（左）、江文兰（右）演出长篇弹词《玉蜻蜓》选回

《玉蜻蜓》书目进行丰富与发展，增加了《智贞探儿》《双喜临门》《庵堂风波》等分回。

1955年
（乙未）

春节，左弦、唐耿良执笔的中篇评弹《王孝和》，由上海市人民评弹工作团在上海静园书场首演。演员有唐耿良、蒋月泉、张鉴庭、姚荫梅、姚声江、张鸿声、王柏荫、周云瑞、陈希安、张鉴国、苏似荫。该书目分《楔子》和《宁死不屈》《宣判前后》《党的叮咛》《不死的人》四回。月泉演唱的《党的叮咛》《写遗书》选曲为"蒋调"代表作。中篇曾连续演满三个月，观众量达七万五千人次，其中工人观众占百分之九十。曲本刊载于《评弹丛刊》第二集。

1月20日，中篇评弹《王孝和》由上海市人民评弹工作团在静园书场首演。该团根据沪剧改编的中篇评弹《罗汉钱》经重新修改在仙乐书场上演。

左起：蒋月泉、唐耿良、周云瑞1959年排演《王孝和》

春，南京大学评弹社团成立，原名南京大学评弹组，由南京大学学生会领导。社员10人，均为南大学生。为了扩大苏州评弹艺术的影响，他们请在南京市红楼剧场演出的上海市人民评弹工作团薛筱卿、陈红霞、姚声江等到南大演出。在此基础上，评弹组添置三弦、琵琶乐器和新的桌围，并更名为评弹社团，参与学校的文娱活动。南京大学评弹社团集体改编并排练了中篇弹词《秦香莲》，全本共三回：《寿堂唱曲》《韩琪杀庙》《大堂铡美》。为排演成功还邀请苏州市人民评弹团朱霞飞、刘小琴到校指导。后于1955年在学校公演，得到了师生的好评。第二年春夏之交，随着部分社员应届毕业，评弹社团停止活动。

2月6日，上海市工人曲艺会演发奖大会在友谊电影院举行。会演由市工会联合会、市文化局等单位联合主办。近10个曲种的247个曲目参演，说唱《怀疑错了》、短篇苏州弹词《投递员的荣誉》等曲目获奖。

2月11日，对苏州评弹演员致信文化部沈、周二位部长一事，文化部发出

《中华人民共和国文化部复苏州弹词演员贾彩云的信》，根据贾彩云所提出的关于《济公传》的一些问题做出答复：

1. 你所演唱的评弹《济公传》，与常看到的一种《济公传》小说对照起来研究，提出几点意见。你来信中分析《济公传》的时候，很强调济公故事中反映的封建社会中人民的痛苦，并且寄予深切的同情，这种态度应该说是很好的。但对于封建制度所给予人民的种种苦难，《济公传》小说的原作者所采取的态度是怎样的呢？是告诉读者，人民应该起来斗争呢？还是应该妥协或消极等待呢？在这一点上，我们觉得你是没有看清楚的……因此，《济公传》这部小说，不可否认，它是有着浓厚的封建思想和迷信色彩的。

2. 从你所改编的这六节《济公传》的故事来看，虽然还没有根本改变原小说的主题思想，但很明显地看得出来，你是以同情的态度比较着力描写那些被官吏、恶霸所欺的被压迫者的……像以上这些，对于历史歪曲的部分和比较强烈地宣扬封建思想的部分，必须加以较大修改后再行演出。

3. 苏州市禁演八部老书的做法，我们认为是不大妥善的。有一些老书的内容，总的看来确实很不好；但在某些书中，有些回目也还是可以单独另提出来作为独立的节目加以整理而演出的……很感谢你对这种消极现象所提出的批评。这些缺点是必须纠正的。此复。中央人民政府文化部办公厅（印）一九五五年二月十一日。

3月1日，上海市戏曲学校成立，内设评弹班。

5月1日，中国人民解放军南京军区政治部前线歌舞团曲艺组成立。

5月4日，上海市人民评弹工作团一行18人赴首都演出。在北京公演21场，演出节目有中篇苏州评弹《王孝和》《海上英雄》《一定要把淮河修好》和长篇苏州弹词《长生殿》《秦香莲》的选回，受到首都观众和同行的热烈欢迎。

5月，《民间文学》发表郗潭封撰写的《评书〈杨家将〉的整理——记〈杨家将〉座谈会并介绍整理工作计划》。9月该刊又发表陶钝撰写的《介绍〈说唱西游记〉》一文。

6月，南京夫子庙大成殿后面成立了综合性游艺场所，其中青云楼以演唱苏州评弹为主，先后接待了来自苏州、无锡、浙江、上海等地的苏州评话、苏州弹词，扬州评话、扬州弹词演员和团体，还有演员到夫子庙其他游乐场演出过。

夏，上海市人民评弹工作团开展整旧工作，对主题内容可以肯定的苏州评话

书目《三国》《水浒》《英烈》《隋唐》，苏州弹词书目《白蛇》《西厢》《长生殿》等进行初步整理；并对一些具有人民性和积极意义的章节进行分回整理。以《花厅评理》《庵堂认母》《玄都求雨》《换监救兄》等作为"传统书目菁华"进行专场演出，受到广大听众欢迎。

8月，武进县曲艺联合会成立，归武进县文化科领导。登记入会者62人，内含苏州评弹演员、常州道情演员和清唱演员，负责人何云奇。该会成立后进行了书目的革新改造，剔除了一批宣扬封建迷信、诲淫诲盗的书目；移植、创作了一批具有社会主义教育内容和艺术特色的新书目，如《黄继光》《铁道游击队》《农业纲要四十条》。

9月13日，江苏省文化局发（函）《为禁演评弹老书问题，希检查处理》〔55〕文艺字第2576号——苏州市文化处：顷接文化部群艺字第卅三号函，……过去"禁演"或"开释"的节目，凡做得不对的，应即纠正等语。希即与"评弹改进协会"取得联系，按照上述精神进行检查和处理，并希将检查处理情况报局，以便转报文化部。江苏省文化局（印）1955年9月13日。

10月，上海市人民评弹工作团举行秋季公演，以"分回"形式演出经过整理的苏州弹词书目《顾鼎臣》《玉蜻蜓》《描金凤》等，及苏州评话书目《岳传》《水浒》等。

11月14日，为推动职工业余曲艺创作和配合市工人曲艺会演，上海《劳动报》《青年报》《新民晚报》联合发起主办曲艺创作征文活动。

年底，周玉泉加入苏州市评弹实验工作团。对自己擅唱的《文武香球》《玉蜻蜓》两部传统书，做了全面的整理，同时说唱了《信陵君》《梁红玉》《卖油郎》《车厢一角》《活观音》等多部新创编的书目。1963年，他以67岁高龄参加赴京演出队。国务院总理周恩来及叶圣陶、顾颉刚等文化界知名人士，对他的演出赞赏备至。

△ 丹阳县曲艺团（专业演出团体）成立，由县文化科领导，方堃负责管理。成员19人。有苏州评弹、扬州评话、上海说唱、锡剧清唱等曲种。

△ 平襟亚根据川剧《焚香记》改编成的长篇弹词《王魁负桂英》，由上海市人民评弹工作团刘天韵、徐丽仙演唱。1958年由刘天韵与蒋月泉演出的《义责》一回参加第一届全国曲艺会演，获得好评。

△ 杨振雄、杨振言先后整理演出了《西厢记》一些选回，其中《闹柬》《酬

杨振雄（左）、杨振言（右）演出《西厢记》选回

柬》在上海文艺出版社《评弹丛刊》第五集刊载。

△ 姚荫梅根据范钧宏同名京剧并参考小说《水浒》改编中篇评弹《猎虎记》，由上海市人民评弹工作团在上海大华书场首演，演员有姚荫梅、杨振雄、杨振言、吴子安、吴君玉、曹梅君、杨德麟、华士亭、华佩亭、葛佩芳等。该书目分为《赖虎》《报信》《造反》《劫狱》四回。上海文化出版社于1956年出版单印本。

△ 弹词女演员陆月娥出生，为江苏太仓人。20世纪70年代初毕业于苏州地区师范学校评弹班，师承曹织云。说唱《梅花梦》《玉蜻蜓》《秦香莲》《真假太子》《芙蓉锦鸡图》《双铃姻缘》等多部长篇。先加入苏州地区评弹团，后转入苏州市评弹团。说表清朗，台风清雅，嗓音圆润，擅唱"俞调""祁调""琴调"。曾赴香港演出。

△ 常熟评弹团成立。基本演员来自上海市评弹实验组第五组。主要有魏含英、朱耀祥、赵稼秋、侯莉君、钟月樵、薛惠萍、徐翰舫、唐骏麒、顾竹君、薛小飞等。演出书目有长篇《珍珠塔》《落金扇》《啼笑因缘》《三笑》《白蛇传》《玉蜻蜓》《金陵杀马》，中篇《孟姜女》《十五贯》《文天祥》等。

是年前后，唐耿良编演短篇评话《王崇伦》《朱润余》等，并经常深入工农

演出，对编说反映现代英雄人物的短篇评话及在工矿农村开展说故事活动起一定推动作用。此后还与人合作编写了中篇《王孝和》《冲山之围》《白求恩大夫》《焦裕禄》《如此亲家》等。说表以流畅晓达、剖析周到、事理分明为特点。并善于顺应潮流，结合时事，对比映衬，使书情富有新意。其演出本《三国·群英会》经整理，由中国曲艺出版社出版。历任中国曲艺家协会理事及中国曲艺家协会上海分会（今上海曲艺家协会）第一、二、三届副主席。

是年后，余韵霖据昆剧《十五贯》改编为《双熊案》，并曾编演现代长篇《枪毙阎瑞生》；还曾参与编演中篇评弹《友谊之花》《方向盘》《打乾隆》等。说表清晰，脚色生动，描摹细致，长于阴噱，弹唱与说表结合紧密。所说《白蛇传》从《游湖》起，可说至《三教团圆》。其中《开店》《见礼》《水漫金山》《盗仙草》《合钵》等均为其保留回目，颇具特色。有徒潘瑛、倪淑英、浦君麟、张浩良等。

1956年
（丙申）

1月，中国曲艺研究会主办优秀曲艺作品评奖，评书《一锅稀饭》，相声《买猴儿》《夜行记》《飞油壶》等19个曲艺作品获奖。

春节，上海市人民评弹工作团在静园书场演出经过整理的传统书目，有刘天韵、苏似荫的苏州弹词选回《玄都求雨》，杨斌奎、杨振雄的苏州弹词选回《怒碰粮船》，张鉴庭、张鉴国的苏州弹词选回《花厅评理》。

2月6日，浙江省文化局发布《关于整顿曲艺队伍为进行民间说唱演员登记作好准备工作》的通知。

2月29日至3月9日，江苏省第一届职工业余文艺观摩会演大会在南京举行。参加会演的有来自12个城市的演员223人，共演11场，其中曲艺有42个节目。11个节目获创作奖，9人获优秀表演奖。

3月14日—4月1日，遵照周恩来总理"南北曲艺要进行交流，互相学习，促进曲艺繁荣"的指示，中央人民广播电台说唱团一行15人赴上海访问、学习，为期20余天。南北曲艺演员多次进行相互观摩和经验交流座谈。其间在新光剧场、文化广场举行了20场南北曲艺交流演出，演员有北京的侯宝林、郭启儒、连阔

南北曲艺交流演出后合影

如、马增芬、马增蕙,上海的张鉴庭、张鉴国、朱慧珍、杨华生、张樵侬、笑嘻嘻、沈一乐等。

3月15日,共青团中央、中国作家协会在北京联合召开全国青年文学创作者会议。一些青年曲艺作者出席了会议。

3月,温州对全专区曲艺演员实行全面登记。

3月,弹词女演员王鹰加入苏州市人民评弹一团,与徐云志拼档弹唱《三笑》《碧玉簪》《贩马记》《宝莲灯》《合同记》。1958年参加第一届全国曲艺会演,1963年曾赴京演出,1982年赴意大利演出,说表轻松活泼,起《三笑》中二刁脚色颇有特色。擅唱"徐调",并在实践中吸收"王月香调""翔调"快节奏特点,发展出"快徐调"。1981年调入苏州评弹学校任教,后任副校长。

4月6日—21日,中华全国总工会在北京举办全国职工业余曲艺观摩演出会。来自各省、自治区、直辖市的26个单位的500余名业余曲艺演员,携100多个节目参加了会演,其中一半以上作品是职工自己创作的。

4月6日,上海市曲艺演出代表队赴京参加全国职工业余曲艺观摩演出大会。上海市代表队的短篇苏州弹词《投递员的荣誉》(孙谋、严经坤)、《竞赛》(吴介人)获创作一等奖,获节目一等奖的演员有孙谋、张博泉等。

4月20日,江苏省代表团演出的苏州评弹《隐藏不了》,在参加北京举行的全国职工业余曲艺观摩演出大会上获演出一等奖。代表团演出的节目还有相声《小脚主任》、扬州说书《统计员》等。

5月1日,上海市工人评弹团的严经坤,登上天安门城楼观礼。作为工人业余文艺积极分子,他曾三次受到毛泽东及中央领导人接见。

5月2日,毛泽东主席代表中共中央在最高国务会议上,提出发展科学文化

"百花齐放，百家争鸣"的方针。

5月7日，文化部下发《关于大力开展戏剧、说唱演员中间的扫盲工作的指示》。

5月，位于无锡市公园路的福安戏院改建成横云书场。有500余个座位，实行对号入座。江浙沪著名苏州评弹演员都曾来此演出。侯莉君、徐琴芳在此演唱《梁祝》时，一天开书六场（加演早早场、中中场、晚晚场），上座率创历史最高纪录。徐云志、王鹰在此演唱《三笑》，无锡人民广播电台通过有线广播向全市转播实况半月。1960年4月，书场改为新闻电影院，1961年年底恢复书场。1965年7月停业。

5月，《戏剧报》发表张郁撰写的《发扬人民的艺术天才——论全国职工业余曲艺观摩演出会》；同月31日，《光明日报》发表王松声撰写的《从全国职工业余曲艺会演感到的问题》。

6月4日，上海市文化局发布《办理本市民间职业曲艺演员及魔术、木偶等团体（档）登记通告》，主要内容为——一、登记范围：凡经常在本市书场（剧场）演唱或有本市常住户籍的评弹、沪书、苏北评话、鼓书、北方曲艺等民间职业曲艺演员以及在剧场演出的魔术、杂技、木偶、皮影等民间职业团体（档）均应向本局申请登记，二、申请登记日期：自6月4日起至6月25日止（在外埠演出单位见报后来函联系），三、申请登记地点：复兴中路526号戏曲改进协会。

6月20日，温州市民间曲艺协会成立，主席为卓性如。同时成立地方国营温州实验书词场。

6月23日，江苏省文化局发布《关于曲艺演员收授学员规定的几个参考意见的通知》：为了有计划地培养曲艺演员新生力量，防止盲目发展，更好地繁荣曲艺事业，特对全省曲艺演员收授学员提出以下几点意见，供各地参考，各地可再根据当地演员实际情况制订具体办法。该文件有五项规定：一、师资条件，二、师资确定的办法，三、学员条件，四、收授学员的办法，五、学员实习演唱和正式营业演唱的规定。

6月28日，为了加强对本省曲艺演员的领导和管理，保障演员的合法权益，逐步提高其演唱质量，以期进一步改革和发展曲艺事业，使之为人民的文化生活和国家建设事业服务，江苏省文化局颁发《关于曲艺演员登记管理试行办法通知》。全文共14条规定。

6月，扬州师范专科学校洪式良著的《柳敬亭评传》，于上海古典文学出版社出版。

7月12日，中共江苏省委主办的《新华日报》发表社论《做好曲艺演员登记工作，为发展曲艺事业创造条件》。

7月，新海连市曲艺组成立，程奎忱任组长。有工鼓锣、评词两个曲种，演员五人。

8月19日，上海市人民评弹工作团按照市文化局指示，对苏州评话、苏州弹词界艺术修养较高、年老体弱不能演出的老演员实行赡养，一方面解决他们生活上的困难，一方面帮助他们记录整理传统曲目。苏州评话演员汪云峰获此待遇。

8月24日，毛泽东主席在与部分音乐工作者的谈话中，提出文艺"古为今用，洋为中用，推陈出新"的方针。

8月，姚荫梅据李准同名小说改编的中篇评弹《冰化雪消》，由上海市人民评弹工作团在上海仙乐书场首演，演员有刘天韵、张鉴庭、华士亭、华佩亭、张维桢等。该书目分为《参观》《开荒》《挡路》《团结》四回。1963年复演，演员有周云瑞、陈希安、华士亭等。

8月，《广播爱好者》发表连阔如撰写的《怎样说评书》。

9月15日，浙江省文化局、公安厅、民政厅等五部门，联合下发了《关于浙江省曲艺、杂艺、傀儡戏等演员登记管理办法的联合通知》，要求全省各专署、市、县文教局（科）开展曲艺演员登记工作，并对通过审查的职业曲艺演员分别发放登记证及临时演出证。

9月22日，为期8天、包含曲艺内容的浙江省第三次戏曲工作会议在杭州开幕。

9月，弹词演员秦建国出生，为上海人。1974年进入上海市人民评弹团学馆，1977年毕业。师从蒋月泉习《玉蜻蜓》《白蛇传》，与蒋文拼档。曾参加《大生堂》《厅堂夺子》《海上英雄》《青春之歌》《真情假意》等中篇评弹演出。唱"蒋调"颇得乃师真传。1987年曾随中国曲艺家代表团出访日本。

10月1日下午，常熟市政府工人文化宫音乐厅召开"常熟市评弹团成立大会"。20多名演员兴高采烈、喜气洋洋地参加了大会。会上，由庞学渊市长宣读了市政府关于建立常熟市评弹团的批准书和任命书。任命魏含英为团长，侯莉君、唐骏麒、薛惠萍、钟月樵为团委会委员。团部设在县南街市文化科内。常熟

市建立评弹团的消息传出后，江浙沪各地书场纷纷来信或派专人前来联系业务，邀请演出，要求签订演出合同。一下子就签订了全年演出的合同计划，并安排了第二年的演出计划。下半年，有近百名艺人在常熟市和常熟县进行曲艺艺人登记，其中大部分陆续进入常熟市评弹团。张钟山、秦纪武、毛剑鹏、周璧君、朱丽安、金韵亭、徐佩珍、李一帆、祝一芳、张雪麟、严小屏、张雪萍、周剑霖、袁锦雯、华佩瑛、徐幽静、蒋君豪、金玉人、言钧如、言慧珠等艺人在常熟市登记，成立常熟评弹行政组（后改称红星评弹队），组长蒋君豪，副组长秦纪武、周剑霖。在常熟县登记的艺人多达七八十位，如俞则人、薛西亚、张慧麟、向正明、葛文倩、蔡惠华、张翼良、张佩君、吴鉴清、王小香、唐小云、陆士鸣、石剑荫、秦笑侬、金小娟、汪小芬、许素珍、饶宜尘、陈文卿等，他们均为常熟县评弹协会会员，会长李筱册。

10月4日，薛筱卿、周云瑞、陈灵犀整理的《方卿见姑娘》，由上海市人民评弹工作团在上海仙乐书场首演，演员有薛筱卿、周云瑞、陈希安、朱雪琴、郭彬卿等。

10月14日，上海市人民评弹工作团与杭州市的苏州评话、苏州弹词演员在本市大华书场举行交流演出。节目有：杭州金荣堂演出的苏州弹词《十美图》中的《严兰贞大闹袍纱厅》，陈俊芳演出的苏州评话《三国》中的《长坂坡》；上海张鉴庭、张鉴国演出的苏州弹词《十美图》中的《严夫人救曾荣》，唐耿良演出的苏州评话《三国》中的《赠马》。

10月15日，上海市戏曲学校开设的评弹班正式上课。该班吸收学员，教师除朱介生为专职外，蒋月泉、张鉴国、徐丽仙、杨振言、周云瑞、吴子安、张鸿声、邢瑞庭、苏似荫等皆兼职任教。招收16—20岁的初中毕业生38人为学员。课程有：1.专业课。弹词专业学习三弦、琵琶弹奏技巧和各种流派唱腔、曲牌，评话专业学习"八技""开词""韵白"及长篇评话的某些选段。2.专业辅助课。学习乐理、声乐、三弦和琵琶演奏法以及普通话、人体解剖学等，并由昆剧"传"字辈演员传授据评弹表演特点而编排的运手动作和扇子功。3.文化课。该班学生38人（评话专业6人；弹词专业32人，其中女学生10人）。教学一年后，对学生进行甄别、淘汰，选定20余人拜师后分别随师学习长篇；再一年后进行第二次甄别淘汰，选定10人进入上海市人民评弹工作团培训。学生1959年6月毕业。

10月，无锡市曲艺演员联谊会成立，由在无锡市登记的102名曲艺演员组

成。分三个小组,并推选出组长。无锡市评弹组组长为陈瑞麟、无锡县评弹组组长为徐庠伯、无锡广场演唱评曲组组长为凌俊峰。会址设大娄巷大华书场。每星期二、五上午为学习日,每星期日固定举行"星期早场会书"一次,进行观摩学习、交流书艺,演出收入作为会务活动费用。

10月,浙江嘉善县进行民间演员登记后即成立嘉善县曲艺协会。1963年县文教局颁发个体演员演出证14张。在此基础上建立嘉善县曲艺队,为集体所有制性质。第二年在曲艺队基础上成立县评弹团,并招收学员3名,后排演了新编苏州弹词长篇书目《红岩》,深受群众欢迎。"文化大革命"开始后停止演出。1969年除两人转入县文艺宣传队外,其余都转业改行。

10月,浙江嘉兴县曲艺协会成立,有会员20多人。殷小虹为主任。

11月13日,共青团上海市委举办全市学生曲艺创作节目比赛。比赛项目包括苏州评话、苏州弹词、相声、快板、山东快书、双簧等曲种。

12月20日,《人民日报》发表桂丙全撰写的《评弹演员的语言艺术》。

12月29日,《光明日报》发表李光撰写的《让"曲艺"这朵花开得更灿烂些》。

12月,工人出版社出版老舍等著《曲艺的创作和表演》一书。

12月,浙江湖州市曲艺工作者协会成立,许云天当选主任。

12月,浙江德清县曲艺工作者协会成立,有会员23人,杨筱楼任副主任。

12月,浙江省文化局为开展《农业发展纲要四十条》的宣传活动,组织以杭州曲艺演员为主的浙江省曲艺巡回演出队,由施振眉、顾锡东带队赴绍兴、宁波地区的集镇和农村演出。参加演出队的演员有李伟清、吴剑伟、沈似尔、王桂凤、贺美珍等。

12月,倪萍倩据同名昆剧改编的中篇评弹《十五贯》,由上海人民评弹工作团刘天韵、张鉴庭、张鉴国、周文瑞、陈希安等在上海仙乐书场首演。分为四回。该书目还有长篇苏州弹词的版本,民国初年王绶卿据清朱素臣《双熊梦》传奇改编演出。内容除熊友兰与苏戌娟的一条故事线索外,还有一条熊友兰之弟熊友惠因鼠惹祸的故事线索。此版本书目王绶卿传钟笑侬,钟笑侬传严雪亭,20世纪50年代初严雪亭曾演出此书。

年底,位于南京市中山北路的和平书场开办,负责人先后有萧兴忠、徐伯明、李若玉。书场为砖混结构的两层楼,面积200余平方米,设座300席。座位为五张钉在一起成排的木质靠背椅,书台为20平方米。左侧迎街,采光较好。书

场装置齐备，且有化妆室兼演员卧室。

是年，浙江嘉兴地区所属的平湖、崇德、桐乡各县都成立了曲艺工作者协会。

△ 截止到年底江苏省已登记的曲艺演员共有2808人，其中26个市、县的常年曲艺演出场所有94个。

△ 昆山西园书场的主管部门县影剧管理处，把书场改建成新型的有500个座位的专业书场，并改名为红旗书场，由周好生负责管理，"文化大革命"期间改放电影。1977年开始仍恢复为书场，至20世纪80年代中期，为全县仅存的两家书场之一。

△ 沈伟辰进上海市人民评弹工作团，为随团学员，从杨振雄、杨振言习《西厢记》，与孙淑英长期拼档，演出长篇弹词《西厢记》《孟丽君》。参加过《罗汉钱》《李双双》《春梦》《大生堂》《春草闯堂》等中篇的演出。说表清晰、风格醇正优雅，以唱"杨调"为主。1961年曾赴北京、天津等地演出。

△ 常州市大观园书场实行公私合营，归苏州影剧公司管理。书场在原址基础上翻建，建筑面积扩大为650平方米，座位650个。书台离地面一米高，台口至平顶的空间高度5米，台宽6米，深4米。竣工后改名为常州书场，1985年又恢复大观园书场原名。张萍、柳朝权、贾友桂、罗扬、曹耀庭先后任经理。20世纪80年代后大观园书场以演出苏州评弹为主业，兼营舞会和放映录像业务。

△ 公私合营改革后，苏州市内北局的中华书场定名为苏州书场。此后政府投资对书场进行重新建造，苏州书场成为沪宁线上有名的新型书场。书场负责人为陈祥耕。新书场采用悬梁式框架结构，场内无一柱子，呈扇面形，书台改设在南面，为小舞台式样，演员直接由后台上下。座位由南向北排列，增加到600个，置带扶手的靠背椅。演出安排由原来的一档演出改为每场三四档演员先后同台轮流演出。除日夜两场外，有时还增加早场和中午场演出。演出书目除长篇外，还增加中篇、短篇专场演出。

△ 江苏省文化局对曲艺演员进行登记工作。据初步统计全省有29个曲种，演员2600余人。全省现有专用书场及茶、饭、旅馆兼营书场约500处。

△ 浙江省文化局发布《关于曲艺演员收授学员规定的几个参考意见》。

△ 陈灵犀据同名二人转改编的中篇评弹《杨八姐游春》，由上海市人民评弹工作团在大华书场首演，演员有刘天韵、张鸿声、周云瑞、徐丽仙、张维桢。该书目分为《游春撞驾》《索聘抢亲》《抗君闹殿》三回。1960年又由上海长征评弹

20世纪80年代的苏州书场

团排演，基本按上海市人民评弹团演出本和表演模式排演。

△ 女演员杨乃珍入苏州人民评弹团为学员，师从俞筱云、俞筱霞学《白蛇传》《玉蜻蜓》。不久与师拼成三个档演出。1959年与曹啸君拼档，艺术渐趋成熟。1960年调入江苏省曲艺团，1963年随中央艺术代表团赴日本演出，一曲《蝶恋花·答李淑一》，深受日本听众欢迎。其台风端庄、娴雅，说表清晰、甜润，擅唱"俞调"，运腔委婉、悠扬，韵味浓厚。曾在《白蛇传·红楼招亲》和《玉蜻蜓·问卜》中成功地塑造了白素贞和金张氏的形象。1982年当选为中国曲艺家协会江苏分会副主席。

△ 沈伟鹏、梁尚燮根据匈牙利同名电影改编的短篇苏州弹词《废品的报复》，由上海工人文化宫业余评弹演员沈伟鹏等首演。上海人民评弹工作团杨振言、王柏荫、张维桢、高美玲等也多次演出，此书目后来也作为深入工厂、企业演出的保留节目。曲本由上海文化出版社编入1956年"戏曲小丛书"，与沈伟鹏等所著其他短篇评弹合成《废品的报复》专集出版。

△ 浙江桐乡县梧桐镇的春华书场与联合书场合并成为梧桐书场，利用旧节孝祠房屋改建，设座位300席。隶属桐乡县文教局，经理为房明贤、王玉波。"文化大革命"期间停业。1979年由桐乡县文化局改建，恢复苏州评弹演出，设座位447席。

△ 陈灵犀据同名豫剧改编的中篇评弹《唐知县审诰命》，由上海市人民评弹工作团在大华书场首演，演员有严雪亭、刘天韵、朱雪琴、徐玉仙、王月仙、曹梅君、徐雪花、陈红霞等。该书目分为《抢亲》《告状》《断案》三回。

△ 苏州弹词演员凌文君入上海市人民评弹工作团，半年后离团。1961年加入上海长征评弹团。早年响弹响唱，以真嗓为主，假嗓为辅；民国三十七年（1948）倒嗓后，改为以假嗓为主，真嗓为辅。唱腔为"夏调"和自由调的和谐结合，具飘逸明快的特色。说表投入动情，引人入胜。擅起脚色，绘声绘形，生动酷肖，所起《描金凤》中的钱志节、《双金锭》中的戚子卿、《金陵杀马》中的彭玉麟等脚色，均有特色。

△ 苏州弹词女演员徐丽仙以《情探》唱段参加全国音乐周演出获得好评。之后又谱唱了《新木兰辞》《六十年代第一春》《社员都是向阳花》《年轻妈妈的烦恼》《全靠党的好领导》等多首开篇，使"丽调"增添了刚健明朗和欢乐的特色。其中《新木兰辞》音乐形象鲜明生动，刻画细腻，体现了"丽调"的高峰。"文

弹词演员杨乃珍

化大革命"期间，徐丽仙中断创作活动。粉碎"四人帮"后，她虽患舌底癌，但仍抱病谱唱了《重游延安》《八十书怀》《望金门》《二泉映月》《青年朋友休烦恼》等新作，对《黛玉葬花》《年轻妈妈的烦恼》《宝玉夜探》等开篇进行加工，灌制了唱片，并完成另几首开篇的录像。

△ 浙江德清县新市镇组织成立新市业余评弹组，共有13名业余苏州评弹爱好骨干参加，他们白天各自工作，晚上在一起切磋书艺。每逢周末在新市书场客串演出，一直坚持了8年之久。

△ 浙江桐乡县乌镇的东方书场和艺乐书场合并组成乌镇书场，各地的苏州评弹名家响档经常来此。1962年改由桐乡县文教局管辖。"文革"开始后停业，1970年复业。

△ 浙江崇德县、桐乡县分别成立曲艺协会，参加者以湖州三跳演员为主。翌年苏州评话演员张文荫由昆山调至桐乡，1958年11月崇德县并入桐乡县，曲协人员增加，至1962年年底，苏州评弹演员达14人。

△ 女演员孙淑英进上海市人民评弹工作团，为随团学员。先从薛筱卿习《珍珠塔》，后从杨振雄、杨振言习《西厢记》，与沈伟辰长期拼档演唱长篇弹词《西厢记》，较有影响。此外说唱过长篇《孟丽君》，参加过《罗汉钱》《李双双》《见姑娘》《大生堂》《春草闯堂》等中篇的演出。说表清晰，风格端丽典雅，嗓音清

沈伟辰（左）、孙淑英（右）演出长篇弹词《西厢记》选回

丽，擅唱"俞调""薛调"。1961年曾赴北京、天津等地演出，1962年后曾多次赴香港演出。

△ 上海市工人文化宫评弹团改名为上海市工人评弹团，团长为严经坤，成员有60余人，后分为两团，一团团长为严经坤（兼），二团团长为孙谋，创作组负责人为沈伟鹏。在1957年和1958年上海市戏曲曲艺会演中，短篇苏州弹词《活电话簿》和《送报员鲁绍兴》获奖。到1966年止，该团共编演短篇评弹60多个，开篇100多首，举办各种为培养业余文艺骨干的训练班40多期，受训学员1600多人次。其中如骆德林、徐云珍、沈婉芳等，后下海成专业演员。

△ 上海大场书场改名新光书场。此书场开设于20世纪30年代，地处宝山区大场镇西南浜，场地原属建筑公会会址，名鲁班殿，故该书场又名鲁班书场。该书场是苏州评话和苏州弹词的专业演出场所。"文化大革命"期间改为茶馆，1979年重新开张。原设座位400席。

△ 评弹作家邱肖鹏将元杂剧《窦娥冤》改编成中篇弹词，由苏州市人民评弹团演出，影响较大。此后他又不断深入生活，勤奋从事评弹创作，至20世纪60年代前期，共创作、改编中短篇评弹13部，长篇2部。1976年以后，又参加编写中篇《白衣血冤》《老子、折子、孝子》《遗产风波》等以及长篇《九龙口》，均有较高成就。

△ 倪萍倩受聘于上海市人民评弹工作团文学组为张鉴庭、张鉴国整理全部《顾鼎臣》，并改编中篇《十五贯》等。1979年为苏州市评弹研究室特约研究人员，从事收集评弹史料、撰写名家传记工作。

△ 朱霞飞加入苏州人民评弹团从事创作，任创作组长。后又调入苏州市人民评弹二团任团长。曾整理《珍珠塔》，改编并演唱现代书目《南海长城》。其他创作作品尚有短篇《一张订婚照》（与人合作）等。说表刚劲清脱、条理清楚，起脚色注意分寸。擅唱"马调"，叠句快唱颇具特色。有徒何翔飞、薛小飞等。

△ 弹词演员钟月樵加入常熟市评弹团，1959年后任该团副团长。曾参加中篇弹词《梅塘姑娘》及短篇弹词《探女》等的演出，均获好评。20世纪70年代起专门从事艺术教育工作，为苏州弹词培育人才。说表吐字清晰，铿锵有力，书路有条不紊，层次清楚；擅唱"俞调""蒋调"，音域宽广，大小嗓均佳。有徒蔡惠华、陈甫生等。

△ 女演员丁雪君参加苏州市文化局演员考试并合格，成为专业评弹演员。与

顾又君拼档演唱《四进士》。1958年加入苏州人民评弹团，与谢汉庭拼档说唱《落金扇》《苦菜花》《王十朋》等。1963年曾赴北京演出。1976年后演出中篇《老子、折子、孝子》《秦香莲》等，颇有影响。说表语言精练，叙事有条不紊。擅起新书中脚色，起小市民一类脚色尤为成功。1980年调入苏州评弹学校任教。

△ 是年起，苏州弹词演员周云瑞在上海戏曲学校评弹班执教，1960年起又任上海市人民评弹团学馆主任兼教研组组长，苏州评弹学校开办后又往返于苏沪之间，为学生讲课。其间精心制定一整套教学方案，进行系统、科学的授课，为培养青年演员做出了贡献。曾被评为上海市文化系统社会主义建设先进工作者。曾任中国曲艺工作者协会上海分会常务理事，同时也是中国音乐家协会会员、上海戏剧家协会会员。

是年后，杨德麟与杨斌奎拼档演出《大红袍》。曾参加《一定要把淮河修好》《十五贯》《神弹子》《人强马壮》《李双双》《假婿乘龙》等中篇演出。对弹词流派唱腔颇有研究，经其记谱、编选的《弹词曲调》、《徐丽仙唱腔选》（部分曲谱）及《蒋月泉唱腔选》等，先后由上海文化出版社出版。另有《"蒋调"并非"马调"旁支》及《苏州弹词曲调发展浅析》等专论发表。任《中国曲艺音乐集成·上海卷》副主编。

1957年
（丁酉）

1月16日，包含有曲艺、评弹演出的浙江省民间音乐舞蹈观摩演出大会在杭州开幕。

1月29日，无锡市曲艺演员联谊会重新分成评弹五个组、评曲一个组，建立每月汇报一次的制度，对演出情况、学习心得、一月收获和存在问题等进行总结。

1月，武进县曲艺联合会和武进县工会联合召开全县民间演员大会，发动演员搞好春节文艺宣传活动。会后，演员编排了13个以合作化、拥军优属、防治血吸虫病为内容的说唱节目，深入全县农村及无锡、江阴、宜兴、金坛、溧阳等地演出。曲艺联合会在1958年后很少组织活动。1966年停止活动。

2月6日，《曲艺》杂志发表杨金亭撰写的《关于曲艺的特点和规律问题》；同年4月，该刊又发表王亚平撰写的《提高曲艺创作的语言艺术》。

2月，全国性的曲艺刊物《曲艺》在北京创刊。赵树理任主编，陶钝任副主编。作家老舍在创刊号上发表了题为《祝贺》的祝词。

3月8日，浙江省文化局发布《希调整曲艺演员与书场关于减免娱乐税款分配比例的公函》。

5月11日，杭州市首届曲艺会演在大华书场举行。参加会演的有杭州评话、杭州评词、杭州滩簧、杭州武林调、苏州评话、苏州弹词、绍兴滩簧、独脚戏、小热昏、小曲等曲种，演出的43个曲目中有新创作的30个，传统的13个。其中，小热昏《一锭三纡摇纬车》、杭州评话《模范李裕银》、独脚戏《落后分子打虎跳》等获创作奖；小热昏演员安忠文，杭滩演员冯招弟，杭州武林调演员王桂凤、贺美珍等获演员奖。

5月16日—18日，苏州市文化局召开苏州市评弹演员代表会议，38位演员代表在3天的会议上大胆发言，对苏州的评弹事业发展提出批评意见。中共苏州市委书记吴仲村、副市长洪波到会认真听取代表们意见。

5月17日，《新苏州报》发表《评弹工作存在什么问题？评弹演员大胆揭露热烈争鸣》，文章认为：在新、老书的关系问题上，演员们认为新、老书完全可以通过艺术竞赛，尽显各自的艺术魅力。有了老书的存在，可以取其精华，使新书艺术水平更高，可是"斩尾巴"后出现的一些新书粗制滥造，无法称其为艺术，而且配合"三反""五反"创作出来的书，对其艺术价值，值得研究。

5月28日，浙江温州全区民间曲艺汇报、观摩、演唱大会举行。

5月29日，南京市文化局召开曲艺演员座谈会，倾听他们对曲艺领导工作的意见，在宁的中国曲艺研究会负责人连阔如、陶钝，江苏省文化局副局长吴白匋和江苏省文联秘书长郭铁松等到会听取了大家的意见。

5月29日，杨振言整理的中篇评弹《神弹子》，由上海市人民评弹工作团在上海仙乐书场首演。演员有杨斌奎、杨振雄、张鸿声、杨振言、徐丽仙、杨德麟、王柏荫等。整理本刊载于上海文艺出版社出版的《评弹丛刊》第五集。

5月，杭州市首届曲艺会演期间召开首届曲艺工作者代表大会，成立了杭州市曲艺工作者协会。俞笑飞当选为主席，吴剑伟、李伟清任副主席。同时成立杭州曲艺团，俞笑飞任团长。

5月，中国曲艺研究会两次邀请在京曲艺界人士座谈。与会者集中在党和政府要重视曲艺，大力培养曲艺艺术接班人，积极挖掘遗产、繁荣创作，加强政府

部门对曲艺团体的组织领导等几个方面提出建议。中共中央宣传部、文化部艺术局负责人到会听取意见。

6月25日，为期8天的浙江省首届曲艺会演在杭州举行。参加会演的有27个曲种79个曲目，其中新曲目65个，200多名曲艺工作者参加了演出。小热昏《歌唱孙才尧》等26个曲目获曲目奖，吴剑伟等28人获优秀演唱奖，金荣棠等35人获演唱奖，刘仁福等17人获优秀音乐伴奏奖，温州市曲艺工作者协会等11家单位获优秀工作奖，叶英美等25位演员获"优秀曲艺工作者"称号。浙江省省长周建人在开幕式上发表了讲话。《浙江日报》发表了短评，浙江《文化报》发表了题为《充分发挥曲艺的战斗作用》的社论。

6月，《曲艺》杂志发表左弦撰写的《试论评弹的灵活性和局限性》；同月26日，《云南日报》发表陈子云撰写的《老演员朱鉴明谈"评话"》。

6月，《曲艺研究》发表了一系列曲艺研究文论：方白《关于新段子的创作》、苏刃《建国以来曲艺创作一瞥》、曲六乙《说唱文学语言的音乐性和全民性》、张负苍《试谈说唱艺术》等。

7月11日—12日，上海市人民评弹工作团推出两台"评弹开篇、弹词选曲、分回大会串"。节目包括蒋月泉的开篇《莺莺操琴》，徐丽仙的开篇《新木兰辞》；弹词选曲有周云瑞的《私吊》，朱雪琴、郭彬卿的《游水出冲山》，杨振雄、杨振言、朱慧珍的《长生殿·絮阁》；弹词选回有严雪亭、朱雪琴的《杨乃武》；评话选回有张鸿声、姚声江的《八虎闯幽州》。另外还有陈灵犀根据北方曲艺改编的白话开篇《懒惰胚拾鸡蛋》，由张鉴庭、张鉴国双档演唱，张鉴庭运用小热昏演唱技巧，穿插各种方言，边唱边演，剧场效果十分好，观众掌声热烈。因为两场演出都是名家出演、响档登台，所以两场演出的票房达13495张，远远突破了预期的每场5000张的目标。

7月25日，上海市人民评弹工作团因当月11日的"评弹开篇、弹词选曲、分回大会串"受到观众热捧，决定在上海文化广场加演一场"开篇集锦、中篇菁华大会串"。在提前出售团体票的时候，出现排队"抢票"（当时团体限购80张、个人限购6张），不得已，只能在加演一场的基础上，26日再加演一场。陈灵犀就11日、12日两场演出现场气氛撰写了开篇《文化广场听评弹》，由严雪亭、张鉴国演唱，表演风趣诙谐，成为26日演出中的最大亮点。

7月，扬州曲艺工作者孙佳讯、张鸣春等编选的《扬州清曲选》6首曲词、16

首曲谱，由江苏人民出版社出版。

7月，《曲艺研究》发表冯不异撰写的《读〈方卿羞姑〉》，耿瑛撰写的《对曲艺工作的几点意见和希望》。

7月，位于南通市文化馆内的百花书场开业，负责人为文化馆干部章恒德。书场为五间平房，可容纳听众百余人。两个月后，书场随文化馆的迁移搬至人民中路16号孔庙的后殿，扩展座位至200余座。

8月6日，江苏省服务厅、江苏省航运厅、江苏省供销合作社、江苏省文化局联合发布通知《关于开放各地茶、饭、旅馆专营或兼营的书场和各内河轮船上曲艺演员随船演唱的问题》。

8月10日，上海文化广场举办"星期音乐会"，邀请评弹名家蒋月泉、朱慧珍演唱开篇。因剧场的音响效果好，蒋、朱档的演唱收到意外的效果。

8月14日，浙江省参加第一届全国曲艺会演的部分代表施振眉、俞笑飞、叶英美、吴剑伟、管华山、阮世池、许云天、瞿咏春、王桂凤、徐阿培等在北京参加了为期3天的中国曲艺工作者第一次代表大会，叶英美在大会上发言。俞笑飞当选为中国曲艺工作者协会理事。

8月，姚荫梅据闽剧改编的中篇评弹《两公差》，由上海市人民评弹工作团首演，演员为姚荫梅、薛筱卿、吴君玉、王月仙、张效声、苏似荫、江文兰、曹梅君、葛佩芳等。根据长篇苏州弹词《双按院》的故事，加以浓缩，分为《代告》《酒楼》《上任》《炼印》四回。1959年，第四回《炼印》经姚荫梅几度加工，作为上海市为献礼建国十周年而排演的节目进行演出。

8月，上海市戏曲学校评弹班经过一年的基础训练，学习内容分为专业课、专业辅助课、文化课三类。专业课包括苏州弹词专业学习三弦、琵琶弹奏技巧和各种流派唱腔的代表作，如《思凡》《宫怨》《莺莺操琴》《黛玉归天》《满洲开篇》《落金扇》《庆云自叹》《杜十娘》《林冲夜奔》《辨字开篇》《狸猫换太子》《罗汉钱·小飞蛾自叹》以及《珍珠塔》中的《痛责》《见娘》。另有曲牌（山歌调）（费家调）（湘江浪）（乱鸡啼）（道情调）（离魂调）（银绞丝）等十种，还有《玉蜻蜓》和《珍珠塔》说唱选段。苏州评话专业学习"八技""开词""韵白"以及长篇苏州评话《英烈传》《岳传》的选段。第一学年结束时，排练了中篇评弹《林冲》，假座仙乐书场，向文艺界人士及听众做了多场汇报演出。在第一次甄别后，有学生20余人举行拜师仪式，分别随师学习长篇。

1957年8月，上海市戏曲学校评弹班拜师典礼合影

9月2日，苏州弹词演员刘天韵等12人在上海市第二届人民代表大会第二次会议上联合发言，倡议全市戏曲、曲艺演员多演好戏，多说好书，并与演坏戏、说坏书的现象做斗争。

9月25日—28日，江苏省第一届曲艺会演南通会演区大会在海门举行。南通专区六个县（如皋未到）和南通市的曲艺演员30人参加演出。有启海评话、启海弹词、钹子书、小曲、口技、苏中道情等6个曲种31个节目。评出荣誉奖1名、表演奖13名，并成立了南通专区曲艺联谊会。

10月3日，浙江省文化局向全省发出了《关于今后曲艺工作的指示》，提出了有关曲艺工作的任务，要求各地贯彻执行。

10月5日，江苏省群众艺术馆主办的以刊载小戏、曲艺为主的群众性刊物《江苏文娱》创刊。

10月9日，江苏省文化局通知《防止非法表演艺术团体及个人盲目流动演出》——"各市、县文化（文教）局、科、处：我省曲艺、杂技、马戏、木偶、皮影等艺术表演团体或个人，均已先后举办登记工作，固定了领导关系。但目前仍

有少数非法团体或个人，既无登记证，又无介绍信，甚至假借别人的证明文件而盲目演出的情况。兹为澄清以上混乱现象，希在已发的曲艺演员登记证上，全部补贴一寸半身相片（规定一个期限），以昭慎重。并转知所属剧场、书场、文化馆（站），今后遇有以上表演团体或个人，均须认真查验其登记证（临时演出证）及旅行演出证（或介绍信）。如无合法证明文件，应即制止其演出，如确因特殊情况尚未登记者，劝其速向领导单位办理登记手续。"

10月12日，为期六天的江苏省第一届曲艺观摩演出大会徐州会演区会演结束。徐州琴书、徐州渔鼓、徐州花鼓、河南坠子、徐州三弦、工鼓锣等16个曲种的147名演员参加演出，共演12场。

10月，杨振雄、费一苇据《八大锤》等戏曲剧本及小说《说岳全传》，改编成中篇评弹《王佐断臂》，由上海市人民评弹工作团首演，演员有杨振雄、杨振言、刘天韵、张鉴国、唐耿良、蒋月泉、徐丽仙等。该书目分为《断臂》《诈降》《策反》《说书》四回。

11月13日，江苏省第一届曲艺观摩演出大会（无锡会演区）在无锡市会演结束。苏州弹词、苏州评话、常州道情、无锡评曲、什锦书等五个曲种的56名演员共演14场。

11月28日，江苏省第一届曲艺观摩演出大会（扬州会演区）在扬州市会演结束。扬州评话、扬州弹词、苏中道情、丹阳嘟当、南京白局、扬州清曲、苏北琴书、苏北大鼓等曲种的44名演员演出54个节目，演出17场，公演11场，30名演员获奖。

11月30日，为期四天的江苏省第一届曲艺观摩演出大会（淮阴专区及清江市会演区）在清江市演出结束。工鼓锣、苏北大鼓、苏北琴书、徐州评词、苏中道情、河南坠子、清唱等曲种的44名演员演出39个节目，有13名演员获奖。

12月17日，为期七天的江苏省第一届曲艺观摩演出大会（苏州会演区）在苏州市演出结束。苏州弹词、苏州评话、苏滩、宣卷、无锡评曲、小热昏等曲种的演员80余人参加演出，共演出12场95个节目。

12月22日，历时五天的江苏省第一届曲艺观摩演出大会（南京会演区）在南京市红楼书场会演结束。参加演出的曲种有相声、南京白局、北方评书、安徽大鼓、苏北琴书、河南坠子等，共演六场。

是年，杭州大华书场举办"杭州岁尾曲艺会演"，甚为轰动。该书场"文革"

期间一度停业。1971年因演出浙江曲艺团的新节目《飞雪迎春》而复业。浙江曲艺团编演的中篇苏州弹词《李双双》《华子良》《新琵琶行》均首演于此，"苏扬杭三州书会"在此举办，颇具影响。

△ 评话演员金声伯加入苏州市人民评弹团，后调江苏省曲艺团。他曾对《包公》后段进行加工，增添自《庞吉出逃》至《包公辞朝》一段共30回；对《七侠五义》也有所加工，整理《三试颜仁敏》《比剑联姻》等多个选回。还编演过一批现代题材评话书目，如长篇《铁道游击队》《红岩》《江南红》（与他人合作），短篇《顶天立地》等，此外还演出长篇《苦菜花》，选回《刀劈马排长》等，均获得好评。曾多次随团到香港演出。其说表口齿清晰、语言幽默生动，有"巧嘴"之称。擅放噱，尤以"小卖"见长。面风、手势与说表配合恰当，双目传神。起脚色形象鲜明，在《七侠五义》中塑造了白玉堂、展昭、丁兆兰、丁兆蕙、雨墨等一系列不同性格的人物形象。

△ 启东县评弹协会演员集资兴建瀛东书厅。平房砖木结构，长16米，宽10米，面积160平方米。内设木质靠背椅，座位350个。"文化大革命"期间，瀛东书厅停业。1979年3月8日重新开张。

△ 左弦（吴宗锡）撰写的曲艺论著《怎样欣赏评弹》由上海文化出版社出版。全书分为十节：1.形式与书目，2.说表，3.赋赞与唱篇，4.脚色与手面，5.口技与音响，6.穿插与噱头，7.说功与唱调，8.书品与书忌，9.开篇与开词，10.灵活性与局限性。作者以深入浅出的文笔向读者简明地介绍了苏州评话、

左弦（吴宗锡）著《怎样欣赏评弹》（上海文化出版社）

苏州弹词的书目与艺术形式，苏州评话、苏州弹词的说、噱、弹、唱等主要艺术手法的特点，以及有关苏州评话、苏州弹词的一些带规律性的艺术问题。虽然是一本通俗性、知识性的读物，但是对苏州评话、苏州弹词艺术进行较全面系统的理论探讨和论述，这还是第一本。

△ 就读于同济大学的陈平宇弃学从艺，拜朱耀祥为师习《玉蜻龙》《描金凤》。1958年加入宜兴县评弹团，1979年转入湖州市评弹团，与秦锦雯拼为夫妻档。20世纪60年代以来，先后编演现代题材长篇《红色娘子军》《无形战线》，古代题材长篇《风尘女侠》《血腥九龙冠》《沈万山》，以及系列小品弹词《芝麻官》《孝子列传》《名人与妙计》等，此外，还参与编演中篇《西安事变》《爆炸之谜》《陈英士传奇》《冤家夫妻》《黄泉碧落》等，又创作了《位子》《西瓜摊前》《孤儿》等短篇弹词作品。说表清脱，语言风趣，擅"乡谈"。曾受昆曲表演艺术家徐凌云指导，故人物念白、手面动作等颇有规范。曾任湖州市评弹团副团长。

△ 上海古典文学出版社出版《弹词宝卷书目》，胡士莹编。后经增补，由萧欣桥整理，作为增订本，由上海古籍出版社于1984年出版。增订本收录郑振铎《西谛所藏弹词目录》、凌景埏《弹词目录》，以及编者和其他收藏者收藏的弹词目录共440种；收录编者和郑振铎等收藏的宝卷目录297种。另有附录，载清道光年间黄育楩《破邪详辩》所录宝卷68种。所载目录，记述版本情况、作者、册（集）数、回目数等。有些书目有多种版本，均予记述。如弹词《珍珠塔》，自清乾隆至光绪间，刊本达21种之多。但所载弹词书目，有些实为其他曲种的作品。如《花笺记》《背解红罗》等，是木鱼歌作品，编者存疑而注明"不类弹词"。

△ 评话演员张震伯（1888—1957）去世。其为江苏苏州人，曾为米店店员，22岁拜曹安山为师学《隋唐》，并自编自演《秦琼卖马》至《平西夏》二十回。30岁再从何云飞学《水浒》后段，又从钟伯亭处得《水浒》前段脚本，演出中迭经加工、丰富，故兼擅《隋唐》《水浒》两书。艺术上精于说表，擅长噱头，为有"卷场扫帚"之誉的演员之一。

是年后，评弹行会组织光裕社停止活动。光裕社曾举办公益事业，设立裕才学校和益裕社。光裕社经历几次分化，20世纪50年代后，逐渐为各地的曲艺协会等群众团体替代。

1958年
（戊戌）

1月，文化部副部长刘芝明为《曲艺》由双月刊改为月刊，撰写了题为"祝曲艺推陈出新，繁荣昌盛"的文章。

2月14日，江浙沪两省一市文化局联席会议在苏州市召开，讨论评弹工作。

2月18日，夏史、陈灵犀据小说《西游记》改编的中篇评弹《白虎岭》（又名《齐天大圣》），由上海市人民评弹工作团在上海仙乐书场首演，演员有刘天韵、周云瑞、张鸿声、蒋月泉、朱慧珍、姚声江、华士亭等。该书目分为《遇妖》《逐圣》《救师》三回。该团学馆曾排练此中篇作为实验演出。1962年上海文艺出版社《评弹丛刊》第八集刊载其《逐圣》《救师》两回。

2月21日，经上海市文化局批准，上海市人民评弹工作团改名为上海市人民评弹团。

2月，江苏全省曲艺演员登记工作结束。经统计，全省有曲种30个，职业演员2749名，其中男性2050名，女性699名。

2月，上海文化出版社出版《弹词开篇集》，夏史整理选辑。收弹词开篇、选曲160余支。包括传统开篇《宫怨》《思凡》《刀会》《莺莺操琴》，传统书目选曲《祝枝山看灯》《霍定金私吊》，现代题材开篇《长江第一桥》《大搬场》，选曲《刘胡兰就义》《赵盖山报名》等。这些均按题目笔画分类排列。选辑者在"前记"中说："只要我们收集得到的值得保留和推广的，我们就尽可能地收集起来，对所收集的传统开篇，我们曾做过一番整理。"评弹作家陈灵犀作为共同整理选辑者，对其中部分传统开篇、选曲做了整理和文字修改。书后附录弹词曲谱（简谱），有"蒋调""俞调""蒋朱调""夏调""薛调""丽调""祁调"、道情调等。有的并有三弦、琵琶伴奏谱。

3月8日，中国曲艺研究会与北京市曲艺杂技工作者联合会在《曲艺》联合发表《倡议书》，号召全国曲艺工作者在社会主义的旗帜下团结起来，深入广大劳动群众，运用曲艺形式，积极创作、演出反映现实生活的新作品。

3月，上海市戏曲学校评弹班经过第二次甄别后，有10人转入上海市人民评弹团培训。1959年6月毕业时，有学生5人转为该团见习演员。

4月4日，浙江省文化局发布《关于举行全省首届曲艺会演的通知》。

4月，《曲艺》杂志发表老舍撰写的《曲艺界拿出干劲来》和田汉撰写的《大家来写曲艺作品》。

4月，常熟市撤市和常熟县合并，常熟市评弹团改称常熟县人民评弹团。同年，红星队的蒋君豪、金玉人、秦纪武、言钧如、言慧珠、朱丽安、徐幽静、周璧君和县评弹协会的葛文倩、蔡蕙华相继调入常熟团。

4月，陈灵犀、严雪亭、唐耿良据延安鲁迅艺术文学院集体创作，贺敬之、丁毅执笔的同名歌剧改编的中篇评弹《白毛女》，由上海市人民评弹团首演。演员有张鉴国、高美玲、朱雪琴、郭彬卿、徐雪月、苏似荫、江文兰等。全书分为四回：《羊落虎口》《死里逃生》《狭路相逢》《大地回春》。

4月，上海市人民评弹团参加市文化局组织的国家剧团下乡下厂，进行边创作、边劳动、边辅导、边宣传鼓动、边演出的"五边"活动。

5月1日，海门县评弹团（专业演出团体）由"海门县评弹改进协会"改制而成，专演苏州评弹。团长为蔡翠屏，主要演员有蔡翠屏、刘振鸿、潘得祥、江淑华、施友红、倪秋羽、钱建美、王靓等，该团共34人。后于1959年、1962年两次招收学员十多名。经常演出的传统书目有《珍珠塔》《蔡金莲告状》《呼家将》《小金钱》《征西》《万花楼》《五虎平西》《林子文》等，现代书目有《苦菜花》《林海雪原》《野火春风斗古城》《紧急电话》《水上交通站》《香港漂流记》等。

5月10日，江苏省文化局向国家文化部报送抢救戏曲、曲艺界老艺术家表演艺术经验的规划意见。扬州评话和扬州清曲老演员王少堂、王万青被列入名单。

5月11日，中国曲艺研究会在北京召开新书目座谈会。老舍、赵树理、曲波等作家到会。

5月16日，天津市曲艺团与上海市人民评弹团、蜜蜂滑稽剧团、大公滑稽剧团在上海大众剧场举行南北曲艺交流演出。唐耿良的短篇苏州评话《黄继光》，姚慕双、周柏春的独脚戏《七十二家房客》，杨华生、张樵侬的独脚戏《王金龙与祝英台》参加演出。

5月17日，上海市评弹改进协会组织会员进行"整风"学习，演员们纷纷表示立即停说"坏"书，改说"好"书。

5月23日，浙江省曲艺工作者协会筹备委员会成立。筹备委员会有吴剑伟、俞笑飞、李伟清、鲍瀛洲、管华山、阮世池、陈莲卿、王汉芳、许云天、施振

眉、陈金蕻等11人。推选吴剑伟为主任，俞笑飞、管华山为副主任。

5月24日，中国曲艺研究会在北京召开新唱词表演座谈会。

5月31日，上海市第一届曲艺会演工作委员会成立，当日上午在仙乐书场召开曲艺会演动员大会。

6月15日，江苏省曲艺汇报演出大会开幕，至22日闭幕。各专署、市、县到会的演出代表和观摩代表共计129人。其中演员代表103人，行政干部26人。8天内共汇报演出10场（包括一次外出招待场）。全省共有30多个曲种，这次参加演出的有评话、弹词、工鼓锣、钹子书、评曲、琴书、相声、大鼓、坠子、清曲、道情、白局、花鼓、落子等22个曲种。以说唱和歌舞等表演方法演出了传统的和新创的节目57个。其中反映现实生活和斗争的有43个，占全数的75%。通过观摩学习，结合演出过程，全体代表又举行了三次报告会和一次经验介绍会，同时还在街头举行了一次宣传总路线的活动。

6月23日，江苏省曲艺汇报演出大会的汇报演出结束后，至26日，留下的各地代表53人又举行了4天的曲艺工作会议，对曲艺发展方向，及组织起来加强领导等方面的问题做了研究。同时，会议也确定了江苏省参加全国曲艺会演的节目和人选，及全国曲艺会议代表人选；并定于7月24日在南京集中，7月底去北京参加会演和曲艺工作会议。

6月23日，江苏省文化局召开曲艺工作会议，讨论将本省曲艺队伍进一步组织起来，用多种形式为政治服务、为生产服务，及建立一支工人阶级的曲艺队伍等问题。

6月起，由上海市文化局、中国戏剧家协会上海分会主办的上海市第一届曲艺会演在仙乐、静园等书场举行，共演出24场，参加演出的有苏州评话、苏州弹词、独脚戏、沪书、扬州评话等共97个节目，其中现代曲目52个，传统曲目45个。评委会选拔出18个优秀曲目参加全国曲艺会演，其中有陈卫伯的短篇苏州评话《社会主义第一列飞快车》，唐耿良的短篇苏州评话《王崇伦》，钱雁秋、饶一尘的短篇苏州弹词《曙光与五味斋》，刘天韵、蒋月泉的苏州弹词选回《王魁负桂英·义责》等。会演历时近一个月。

6月，启东县评弹团（专业演出团体）由启东县评弹协会改制而成，兼演启海弹词和苏州评弹。团长为倪省三，副团长为张占初，指导员为高希德。主要演员有倪省三、张占初、马允玉、施朝亮、施友仁、顾元章、金志山、杨柳青、陶

正元、宋珍芳、陆锦元等。代表书目有《珍珠塔》《红鬃烈马》《济公传》《武松》和现代书目《古城风云》《林海雪原》《苦菜花》《红色的种子》等。

6月，《北京文艺》发表《在曲艺事业中坚决贯彻党的社会主义建设总路线》一文。

7月2日，浙江省首届曲艺工作者代表大会在杭州召开。其间成立了浙江省曲艺工作者协会。会上通过协会章程及给全省曲艺工作者的《倡议书》。选举俞笑飞为主席，管华山、吴剑伟、叶英美、陈平为副主席，理事施振眉代理秘书长工作，理事及候补理事25人。

7月14日，江苏省文化局向文化部报送江苏省出席全国曲艺工作会议代表名册及节目单。参加曲艺工作会议的干部和演员为15名，演出代表为17名。代表团团长为江苏文化局艺术处负责人王平。

7月，浙江省首届曲艺工作者代表大会召开，会议期间正式成立了浙江省曲艺工作者协会。

7月，《曲艺》杂志发表老舍撰写的《把红旗播到评书界》；同月15日，《北京日报》发表关世杰撰写的《曲艺的新生命——简评几段新曲艺》。

8月1日—11日，由文化部主办的第一届全国曲艺会演在北京举行。各地曲艺工作者300多人携带6个民族100多个曲种的200多个节目，参加了会演。由王平任团长的江苏代表团演出了苏州弹词《六对半变一条心》《载美回苏》，扬州弹词《她比我更快》，无锡评曲《白泥小粉闹纠纷》，相声《坐享其成》，河南坠子《姑娘的婚事》和工鼓锣《单刀赴会》等节目。上海市人民评弹团的蒋月泉、朱慧珍、刘天韵等参加演出。《人民日报》为祝贺会演顺利举行发表评论员文章《让曲艺发挥更大的宣传教育作用》。同期，文化部召开了全国曲艺工作会议。

8月4日，周恩来总理到剧场观看第一届全国曲艺会演的演出，并接见全体演职人员。

8月11日，党和国家领导人周恩来、董必武、陆定一等接见参加第一届全国曲艺会演的全体代表，并合影留念。

8月14日—16日，中国曲艺工作者第一次代表大会在北京召开，190多名各民族的曲艺代表出席了会议。中国文联副主席周扬到会并发表了题为"发展新曲艺，为社会主义服务"的讲话。中国曲艺工作者协会宣告成立。会议通过了协会章程，选举理事45名，常务理事19名。代表们推举赵树理担任主席，周巍峙、

韩起祥、陶钝、王少堂、高元钧为副主席。吴宗锡、唐耿良等当选为理事。

8月16日，扬州评话演员王少堂在北京举行的中国曲艺工作者协会成立大会上被推举为副主席。

8月，《人民日报》发表了一系列曲艺研究文论：5日陶钝的《曲艺会演头三天》，12日老舍的《听曲感言》，15日陶钝的《新曲艺在群众中生了根》，16日茅盾的《曲艺会演片段》，25日刘芝明等撰写的《曲艺尖兵说唱革命史诗》(《新曲艺笔谈特辑》共七篇)。

8月，《文艺报》发表康侰撰写的《大跃进中的新文体——说说唱唱》，《新观察》发表高元均、刘洪滨撰写的《跃进中的曲艺艺术》，《曲艺》杂志发表吕骥撰写的《曲艺在繁荣、发展——全国曲艺会演印象之一》，《人民文学》发表陶钝撰写的《从曲艺作品看现实主义与革命浪漫主义相结合》。

8月至12月，文化部从第一届全国曲艺会演中选拔一批优秀演员和优秀节目组成巡回演出团（一团、二团），分赴全国各地演出。

9月1日，苏州市火箭评弹团（专业演出团体）建立。初为评弹队，不久改名为评弹团，团长为周志安。主要演员有周志安、徐钰庭、丁蕙芳、汪仁霖、华子影、汪子泉、陈雪藜、顾韵笙等。全团45人。曲种为苏州评弹，传统书目有《双珠球》《西厢记》《双金锭》《杨乃武》《绣香囊》《十美图》《顾鼎臣》《落金扇》《描金凤》《白蛇传》《双珠凤》《血滴子》《金台传》等，新编历史题材或历史故事书目有《后秦香莲》《蝴蝶杯》《情探》《铁弓缘》《宝莲灯》《斩包公》等，现代题材书目有《平原枪声》《苦菜花》《永不消逝的电波》《四季飘香》等。火箭评弹团演出地区为江浙沪吴语区的城乡码头。演员除每年夏天及年底集中学习外，常年分散在外演出。

9月1日，苏州市人民评弹二团（专业演出团体）成立。朱霞飞任团长，集体所有制性质。有苏州评话、苏州弹词两个曲种。主要演员有李仲康、陈剑青、王如荪、张少伯、汤乃安、严蝶芳、程上之、丁雪君、李子红、汪菊韵、汪逸韵等。擅演的传统书目有《杨乃武》《啼笑因缘》《秋海棠》《顾鼎臣》《闹严府》《珍珠塔》《隋唐》《描金凤》《双金锭》等，新编历史题材或历史故事书目有《钗头凤》《情探》《王十朋》《秋江》《临江驿》，现代题材书目《林海雪原》《白毛女》《苦菜花》《青春之歌》《战斗在敌人心脏里》《野火春风斗古城》《汾水长流》《南海长城》等。该团主要在江浙沪吴语区城乡书场演出，在一个码头演出半月

至一个月,有时也组织小分队下乡下厂演出。

9月11日,从第一届全国曲艺会演中选拔组成的全国曲艺巡回演出团在上海黄浦剧场演出,有蒋月泉、朱慧珍的苏州弹词开篇《台湾一定要解放》,苏州弹词选回《玉蜻蜓·庵堂认母》等节目。

9月16日,《人民日报》发表《充分发挥曲艺的文艺尖兵作用》社论。

9月,杭州曲艺团成立,为专业演出团体。集体所有制。全团编制45人,包括音乐伴奏人员肖祥华、吴大毛、郝鹏芳、王宝善等。团长为俞笑飞,副团长为吴剑伟、李伟清。该团的苏州弹词主要演员有金漱芳、金采芳等。

9月,《解放军文艺》发表辛治撰写的《曲艺唱词的合辙押韵》,《曲艺》杂志发表周扬撰写的《发展新曲艺,为社会主义服务》,《民间文学》发表紫晨撰写的《曲艺会演给我的启示》。

9月,全国曲艺会演巡回演出团来南京演出,江苏省文化局组织全省曲艺演员代表及市县曲艺工作者40余人来宁观摩。

秋,盐城专区文教局组织人员抢救滨海县民间老演员沈炳责、邢树民、庄北一等人的艺术遗产,历时3个月,挖掘整理了五大宫曲的18首词曲,并油印成册。

秋,苏州市评弹协会改称苏州市曲艺联合会,潘伯英当选主任。

秋,上海红旗评弹队青年演员赵开生等用苏州弹词曲调谱曲的毛泽东诗词《蝶恋花·答李淑一》,由余红仙在上海西藏书场首演。后在周云瑞、徐丽仙、张鉴国等名家的帮助下,此曲不断提高,趋于完善。此曲以弹词曲调为基本骨架,又注意增强歌唱性,旋律融化了"蒋调""俞调""丽调""薛调"等多种流派唱腔,曲调优美新颖,全曲运用变化速度、节奏的手法,使曲调层次分明,跌宕起伏,较能表达词意,体现词作精神。余红仙的演唱,富于激情,生动地展现了革命家的伟大情怀。

10月23日,南京市曲艺团成立。

10月下旬,上海市苏州评话、苏州弹词界连续4天召开创作座谈会,讨论创作新书目和发掘、整理优秀传统书目等问题。

10月,《说说唱唱》发表王亚平撰写的《认真接受文学遗产,努力创作优秀作品》,《人民文学》发表赵树理撰写的《从曲艺中吸取养料》,《文艺报》发表陶钝撰写的《从全国曲艺会演看曲艺创作》,《曲艺》杂志发表老舍撰写的《大家合

赵开生谱曲的弹词开篇《蝶恋花·答李淑一》手稿

弹词演员余红仙

作》(中国曲艺工作者代表大会上的发言)。

10月,全国曲艺会演巡回演出团来杭州演出,浙江省文化局组织了部分曲艺工作者来杭观摩。浙江省曲艺工作者协会召开座谈会,与巡回演出团进行艺术交流。来杭巡演的苏州弹词演员蒋月泉,扬州评话演员王少堂,山东快书演员高元钧,河南坠子演员郭文秋,西河大鼓演员孙来奎,评书演员袁阔成等介绍了各自的曲艺创作及表演经验。

11月30日,由上海市群众艺术馆、市工人文化宫、市青年宫主办的上海群众文艺创作会演举行。

11月,《曲艺》杂志发表卞耕撰写的《评书创作的新收获——评〈小技术员战服神仙手〉》。12月,该刊又发表严砭撰写的《大家都来评论曲艺创作》。

12月,上海红旗评弹实验队和解放评弹实验队编演中篇评弹《虞山脚下》《江阴十八天》等。

12月，常州市评弹团建团。集体所有制性质。由1955年在常州登记和1958年上海评弹界支援常州的两部分评弹演员组成。首任团长为郑尔鉴，主要艺术骨干有庞学卿、李娟珍、高翔飞、沈韵秋、王凤珠、余韵霖等。主要书目有苏州评弹《霍元甲》《雷雨》《沉香扇》《钱秀才》《下江南》《白蛇传》《白罗衫》等近20部。其中《雷雨》曾参加1962年江苏省评弹流派会演，《下江南》曾参加江苏省评话会演。1962年后，常州评弹团又陆续吸收了一批青年演员，在编人员20多人。

是年，罗介人、杨雪虹首演罗介人据同名锡剧改编，邱肖鹏修改加工的长篇苏州弹词《红色的种子》。全书有《假夫妻》《争取张寡妇》《抗捐抗粮》《大闹乡公所》等大段落。演出了半个月。这是1960年前后苏州弹词最有影响的书目之一，徐碧英、王月香等弹词演员都相继搬演。王月香、王鹰弹唱的《假夫妻》一段，于1964年收入江苏人民出版社出版的《苏州评弹选》第二集。

△ 苏州市人民评弹团谢汉庭、徐檬丹、郁树春、周志安等根据冯德英同名小说编演长篇苏州弹词《苦菜花》。后来弹唱此书的演员很多，以谢汉庭、丁雪君为代表。他们说表老练，高低徐疾有致，尝试用普通话说表。起脚色均用生活化的表演，对艺术手法的推陈出新有一定的作用。

△ 江阴县评弹团（专业演出团体）建团，团长为姚震伯。大集体性质。前身为江阴县曲艺演员联合会评弹会小组。主要演员有杨麟秋、王楚卿、范莉萍、黄佳、卢绮红、李惠良、朱惠林等。该团以面向农村服务为宗旨。上演传统书目长篇弹词有《珍珠塔》《双珠凤》《白蛇传》《落金扇》《啼笑因缘》《黄慧如和陆根荣》，长篇评话有《包公》《武松》《杨家将》《三国》《绿牡丹》等。20世纪60年代开始，改编移植的现代书目，有长篇弹词《苦菜花》《党员登记表》《羊城暗哨》《永不消逝的电波》《51号兵站》，长篇评话《红岩》《江南红》《铁道游击队》《战斗在敌人心脏里》等20多部。创作和改编的长篇弹词有《何文秀》《青凤》《画皮》及中短篇作品30多篇。

△ 弹词演员徐云志参加全国首届曲艺会演，列席了第三次全国文代会。1962年，他作为苏州市人民评弹团建团十周年赴京汇报演出团的成员进京，国务院总理周恩来、文学家郭沫若及首都文艺界知名人士观看了他的演出。《光明日报》等首都报刊发表文章，高度评价了徐云志的艺术造诣。中央人民广播电台文艺部请他前去讲课，播放他的艺术经验谈。他和汇报团的其他10位成员，还应周恩来

总理邀请，登上天安门观礼台。

△ 陈汝衡撰写的曲艺史专著《说书史话》由北京作家出版社出版。该书是作者于民国二十五年（1936）在中华书局出版的《说书小史》的基础上充实、改写、修订而成。

△ 中篇评弹《刘胡兰》曲本由上海文化出版社出版单行本。其中第四回《刘胡兰就义》1962年由《评弹丛刊》第六集刊载。

△ 陈灵犀创作的苏州弹词开篇《向秀丽》，由上海市人民评弹团青年队集体谱唱，并以小组形式演出。主要内容为广州何济公药厂青年女工向秀丽，为扑灭药厂厂房火灾，抢救国

弹词开篇《向秀丽》（上海文艺出版社）

家财产而献出了年轻的生命。《向秀丽》在曲调和表演上均有较大革新，受到听众欢迎，并灌录唱片，上海文艺出版社出版了脚本。

△ 刘天韵据李准小说《孟广泰老头》改编成短篇苏州弹词《孟老头》，《孟老头》由刘天韵、徐丽仙首演。曲本刊载于1962年上海文艺出版社出版的《评弹丛刊》第六集。

△ 苕人改编、取材于元杂剧《西厢记》的苏州弹词开篇《拷红》，由上海市人民评弹团朱雪琴首唱。讲述崔莺莺赴约西厢之事败露后，崔夫人欲拷问红娘。红娘答以莺莺张珙既结为兄妹，张珙有病，探问原属常理。又责夫人，不该言而无信，当日风波实咎由自取，不宜追究。此开篇为"琴调"代表作，朱雪琴、余红仙等均擅唱此开篇。

△ 刘天韵、华士亭据同名戏曲剧本改编短篇苏州弹词《错进错出》，由华士亭、徐雪花首演。翌年经刘天韵、蒋月泉加工，内容更为丰富合理，更具喜剧色

彩，《错进错出》为上海市人民评弹团庆祝建国十周年献礼节目，由蒋月泉、徐丽仙演出。

△ 上海专业演出团体红旗评弹队成立，由上海市评弹改进协会组织并领导，以当时较为著名的青年评弹演员为主体，兼有部分著名中年演员。队长为张如君，副队长为张振华。成员有陆耀良、王再香、余红仙、钱雁秋、陆雁华、蒋云仙、刘韵若、马小虹、饶一尘、石文磊、张丽君、张丽萍、陈卫伯。成立之初成员即去常熟白卯农村劳动，编演了来自生活的中篇评弹《虞山脚下》，接着赴安徽的梅山和佛子岭水库工地、淮南煤矿及浙江杭州的某建筑工地劳动和演出。该团属集体所有制，分配制度是按各人艺术水准及号召力定级，评分拆账。1960年，部分成员进入上海市人民评弹团，部分成员进入长征评弹团。

△ 夏史据北朝民歌《木兰辞》改编苏州弹词开篇《新木兰辞》，由徐丽仙首演。开篇保留了原作的精华，更突出了巾帼英雄的凌云气概。《新木兰辞》由徐丽仙谱曲，包括过门、伴奏均予精心设计。曲调婉转抒情，节奏层次分明。演唱感情充沛，咬字、运腔都很讲究。是年徐丽仙在上海市曲艺会演上演唱，引起强烈反响，《文汇报》发表专评，称《新木兰辞》为评弹"珍品"。《新木兰辞》为"丽调"代表作。

△ 钱雁秋根据饮食业著名劳动模范桑钟培先进事迹，创作并首演短篇苏州弹词《曙光与五味斋》。翌年该节目由钱雁秋、饶一尘赴京参加全国曲艺会演。曲本收入1960年上海文艺出版社出版的《上海十年文学选集·曲艺选》。

△ 苏州弹词演员蔡筱舫联络了胡天如、唐尧伯、金剑安等14名评弹演员，在嘉兴市组建了南湖评弹团，从而使嘉兴有了一支专业的评弹队伍。他演出的《倭袍》《四香缘》《七美缘》等传统长篇书目在杭嘉湖较有影响，他还编演过新书目《白毛女》《水上警艇》等。经他培养的苏州弹词新人有孙籁萍、潘漱虹、金漱芳、朱良欣、钱玉龙等。

△ 上海的苏州评话和苏州弹词专业书场玉茗楼迁至天潼路791号原河北大戏院，"文革"期间停业，1983年重新开业。因上座率高、听众热情、场方服务周到而吸引了江浙沪众多苏州评话、苏州弹词演员来此。听众多为离退休干部、教师及职工。

△ 上海评弹界"整风"后，部分青年演员组建了"解放评弹队"，评弹队为专业演出团体。隶属上海评弹改进协会。队长为刘绍祺，副队长为龚丽声。成员

有杨俊祺、庄凤珠、庄凤鸣、孙钰亭、吕丽萍、施燕飞、沈东山等。演出书目有苏州评话长篇《水浒》和苏州弹词《借红灯》《宝莲灯》《描金凤》《三笑》等。成立不久，解放评弹队就以小分队形式下农村边演出、边劳动达数月之久。1960年以该队为主体组成上海杨浦区星火评弹团。

△ 在上海市文化局领导下，上海市评弹改进协会会员参加了"整风"，接着组建了红旗评弹队和解放评弹队，及另外几个实验演出队。除在书场演出外，队员还定期送书下乡下厂。1960年，演出队改建成长征、先锋、星火、凌霄、江南5个评弹团，评弹团分别隶属黄浦、静安、杨浦、徐汇、闸北5个区的文化主管部门领导，协会曾多次组织评弹会演，在会演中产生了如短篇苏州评话《社会主义第一列飞快车》《长空怒鹰》，苏州弹词《曙光与五味斋》《姐妹俩》，分回《天波府比武》《母女会》《孔明问病》，开篇《新木兰辞》等优秀节目。1962年后上海市评弹改进协会并入新建的上海市曲艺工作者协会。

△ 郑振铎（1898—1958）在率中国文化代表团出国访问途中因飞机失事而遇难。他毕生从事文学史研究、文学创作、文学翻译和考古工作，他的《插图本中国文学史》对唐五代变文、宋元鼓子词、诸宫调、话本等我国古代曲艺的形成和发展做了较全面的论述。《中国俗文学史》还进一步对明代以来的宝卷、弹词、鼓词、子弟书等进行探讨，奠定了我国曲艺史研究的基础。

△ 作家出版社出版了曲艺史专著《说书史话》，陈汝衡著。这是作者在1939年所著《说书小史》（中华书局出版）基础上写成的。全书七章，除第一章《绪论》和第七章《说书展望》外，其余五章分别叙述唐、北宋、南宋、元、明、清各个历史时期说书艺术的源流沿革、形式特点和说书演员的成就。其第六章《清代说书》，着重论述评话、评书、弹词、南词（四明南词）、弦词（扬州弹词）和鼓词等。对评话，主要汇集扬州评话的史料，基本上未触及苏州评话。对弹词，则以汇集苏州弹词资料为主，除对马如飞作专传外，还收集有王周士、陈遇乾、毛菖佩、俞秀山、陆瑞廷、赵湘洲、王石泉、张步瀛等清中叶至民国初的弹词名家及苏州评弹演员行会组织光裕社的资料，收罗较为完备。另有"女弹词"一节，收集部分自清乾隆年间到民国初的弹词女演员的资料，介绍了当时女演员从书场演唱向"书寓"（一种妓院）演唱的演变过程。

△ 浙江嘉兴的公益、珊凤、大华、南园和景春五家书场合并后联台经营，在创办于20世纪30年代的公益书场的位置开办嘉兴书场。1966年停业，1973年复

业后时停时演，1977年起逐步恢复正常演出。20世纪80年代初翻建，设394席。1984年由徐祖福任经理，以演出评弹为主，兼有放映录像、摄影服务和游艺活动等。1987年翻造门厅楼，使书场设备和演员生活条件有较大改善。该书场经常组织听众对演出提出评议的活动，以提高演员书艺。

△ 弹词演员陈雪舫加入无锡市先锋评弹组任组长，1962年加入无锡市曲艺团任副团长。其说表铿锵有力，行书爽快利落；响弹响唱，擅唱"马调"，数十叠句一气呵成，朗朗动听。脚色表演借鉴京剧，具有"麒派"风格。

△ 苏州石路地区佑圣观弄的皇宫书场，经公私合营后改名为和平书场。20世纪50年代后各地评弹团主要演员也都相继在此演出长篇、中篇书目和专场等。该场原为中式平屋，呈长方形，柱子较多，设木制书台、长排靠背椅，后改为扶手靠背椅，可容400余名听众。

△ 刘韵若加入上海市红旗评弹队，次年入上海市人民评弹团。刘韵若先后与蒋月泉、张鉴庭、杨振雄等同台演出，得前辈帮助，艺术水平有所提高。其先后参加演出的中篇评弹有《水乡春意浓》《晴雯》《红梅赞》《李双双》《春梦》《假婿乘龙》等。其说表富有感情，曾塑造多种艺术形象；嗓音清脆，擅唱"俞调""祁调"。

△ 弹词演员郁小庭开始从事评弹创作，改编创作的作品有《西园记》《球拍扬威》《谁是最美的人》《多多》等中篇，《九龙口》《洗冤录》等长篇，还创作一批短篇、开篇。其中开篇《小小雨花石》、中篇《谁是最美的人》《多多》、长篇《九龙口》等较有影响。1960年，郁小庭调入江苏省曲艺团任艺委会主任。

1959年
（己亥）

1月7日，苏州市人民评弹三团（专业演出团体）成立，为集体所有制性质。团长为尤惠秋。翌年因部分主要演员调南京组建江苏省曲艺团而解散。

1月27日，湖州市举办首届曲艺会演，有54名演员参加并演出了苏州评话、苏州弹词、湖州琴书、湖州评话、湖州三跳等16个书（曲）目。

春节，唐耿良、左弦、苏似荫、江文兰集体创作的中篇评弹《冲山之围》，在上海大华书场首演，演员有蒋月泉、张鉴庭、唐耿良、朱雪琴、张鉴国、郭彬

卿、苏似荫、江文兰。该书目共分四回。该书文学本刊载于1960年上海文艺出版社出版的《评弹丛刊》第三集。

春节，上海市人民评弹团的中篇评弹《老地保》在静园书场首演，演员有刘天韵、严雪亭、周云瑞、陈希安、王柏荫。

2月5日，苏州市曲艺联合会成立。主任委员为潘伯英，副主任委员为张韵萍，秘书长为王雪帆。会员有374人。该会的任务是：团结全市曲艺工作者，加强政治学习，提高社会主义觉悟，贯彻中国共产党的文艺方针，为工农兵服务。该会设艺术组、资料室，从事组织创作新书目，记录整理传统书目，收集评弹史料，组织会书及各种学术活动。前后记录的长篇书词有一百多部，约七千万字。编辑出版了两本《苏州评弹选》，陆续发表了一批研究文章。

2月19日，浙江省文化局、浙江省文联联合发出《为举办全省音乐、舞蹈、曲艺、木偶、皮影会演的联合通知》。

2月，浙江曲艺队成立。成员有来自上海的苏州评话演员汪雄飞、苏州弹词演员王柏荫、高美玲、邢瑞庭、邢雯芝、曹梅君、葛佩芳、徐天翔、方梅君等人。

1959年1月，左起：王柏荫、严雪亭、陈希安演出中篇评弹《老地保》

王柏荫（左）与高美玲（右）演出《白蛇传·说亲》

2月，夏史整理选辑的《弹词开篇集》由上海文化出版社出版。

3月8日，陈灵犀、蒋月泉等集体整理，陈灵犀执笔的中篇评弹《厅堂夺子》，由上海市人民评弹团首演，演员有蒋月泉、朱雪琴、杨振言、苏似荫、江文兰、王柏荫、徐雪花等。该书目分为《逼子》《夺子》《训子》三回。这是当时上海市人民评弹团的重点整旧书目，根据长篇《玉蜻蜓》中"谈家常""打三不孝"等片段整理改编。整理本在原有基础上，对主题和人物性格做了调整和深化，对说表和弹唱也进行了加工和丰富，充分发挥评弹艺术的功能。《训子》一回，徐上珍"打三不孝"的一段唱篇，蒋月泉在"陈调"基础上有所出新，唱得声情并茂，感人至深。曲本在1962年上海文艺出版社出版的《评弹丛刊》第四集刊载。

3月28日，《文汇报》发表侯宝林撰写的《十年来曲艺的变化多大啊》；同日，《新文化报》发表王亚平撰写的《曲艺创作的新发展》。

3月，上海市人民评弹团集体创作，刘天韵、周云瑞、严雪亭执笔完成的中

篇评弹《雪里红梅》，在上海西藏书场首演。演员有刘天韵、严雪亭、徐丽仙、王柏荫、薛惠君等。作品根据苏州弹词演员徐丽仙胞姐徐新妹的事迹为基础编写。编写前刘天韵、严雪亭、周云瑞等曾去苏州近郊西津桥农村、乡采访，收集资料。该书目分为三回。

4月3日，浙江嘉兴县评弹队成立。成员有苏州评话演员胡天如、唐尧伯，苏州弹词演员蔡筱舫、金剑安、李蝉仙、沈惠人、徐雪飞、徐雷梅、徐雪怀、闵伟君、杨佩君、吴玉荪、潘祥麟、华雪芳等14人。

4月20日，刊登优秀戏曲、曲艺作品的《江苏戏曲》（月刊）创刊。

4月29日，浙江省音乐、舞蹈、曲艺、木偶戏会演在杭州开幕，为期7天。曲艺界苏州弹词、苏州评话、杭州滩簧、武林调、杭州评话、杭州评词、四明南词、绍兴莲花落、绍兴词调、温州鼓词、温州莲花、金华道情等曲种的20多个曲目参演。

4月，家住嘉兴市的苏州评弹老演员蔡筱舫，趁赴苏州学习之机，与胡天如、唐尧伯等14位评弹演员商议，到嘉兴组建嘉兴县评弹队。嘉兴县评弹队后经嘉兴县委宣传部批准，任命胡天如为队长，蔡筱舫为副队长。嘉兴县评弹队为专业苏州评弹演出团体，为集体所有制。队部设在中基路杨家弄217号。

4月，苏州市戏曲学校评弹班招生开学。蒋月泉、江文兰、杨德麟等前去任教。

4月，江苏戏曲学院评弹班成立，设址南京市申家巷46号。江苏戏曲学院评弹班曾先后开设苏州评弹、扬州评弹专业，是年9月，苏州评弹专业27名新生入学。班主任为王新立，教师有景文梅、钟笑依、王畹香、王兰香等8人。12月，有11名女生调到江苏省歌舞团工作。

5月1日，上海市人民评弹团集体创作，周云瑞、杨振言执笔的中篇评弹《江南春潮》，在上海西藏书场首演，演员有蒋月泉、张鸿声、周云瑞、杨振言、陈希安、姚声江等。是年6月，《江南春湖》参加上海市曲艺会演。该书目共分四回，曲本刊载于1960年上海文艺出版社出版的《评弹丛刊》第三集。

5月3日，周恩来总理召集部分文艺界人士，在中南海紫光阁举行座谈，发表了题为《关于文化艺术工作两条腿走路的问题》的讲话。

6月1日，上海雅庐书场迁至顺昌路315号同乐剧场原址。新场每日开演日中夜3场，卖座常年兴旺。1966年，雅庐书场改名红旗书场，不久停业；1978年复

左起：蒋月泉、陈希安、杨振言演出中篇评弹《江南春潮》

业后，为上海唯一长期坚持日夜演出苏州评话、苏州弹词的书场。20世纪80年代的听众，多为离退休干部及职工。顺昌路新址场子约200平方米，设长排软垫翻椅425座，书台73平方米，备有空调，为上海主要书场之一。

6月19日，上海市文化局和中国戏剧家协会上海分会联合举办的上海曲艺会演开幕。参加会演的有苏州评话、苏州弹词、独脚戏、沪书、扬州评话等曲种的48个节目，组成11个晚会。演出地点在静园书场，共演7天。在曲艺会演中，苏州弹词演员徐丽仙谱唱的开篇《新木兰辞》首演，受到听众热烈欢迎。

6月，北京出版社出版北京市文学艺术工作者联合会撰写的《怎样写曲艺》一书。

下半年，浙江省曲艺队全体演员到舟山海岛、镇海农村、宁波工厂深入生活，先后创作了短篇苏州弹词《英雄父子》，苏州评话《壮志雄心》《闯海》等新曲目。

7月11日—12日，上海市人民评弹团在上海文化广场举行两场"开篇、选曲、分回大会串"演出，节目有蒋月泉的苏州弹词开篇《莺莺操琴》《战长沙》，徐丽仙的苏州弹词开篇《新木兰辞》《黛玉葬花》，周云瑞的苏州弹词选曲《私吊》《情探》，杨振雄、杨振言、朱慧珍的苏州弹词选曲《絮阁争宠》，张鉴庭、张鉴国的苏州弹词开篇《懒惰胚拾鸡蛋》，严雪亭、朱雪琴的苏州弹词《杨乃武》选回，张鸿声、姚声江的苏州评话选回《八虎闯幽州》，薛筱卿的苏州弹词选回《见姑娘》等。这是苏州评话、苏州弹词首次在万人剧场演出。

7月28日，由苏州专署文化局和苏州市文化局主办的评弹大会串在苏州举行。

7月，《曲艺》杂志发表冯不异撰写的《说"开脸"儿》；8月，《曲艺》杂志发表辛冶撰写的《谈"二班的秘密"》；同月，《曲艺》杂志再发表陈逢撰写的《评"老将军让车"》。

8月，苏州市戏曲学校评弹班秋季班招生开学。

9月7日起，上海评弹改进协会组织"红旗""解放""长征""先锋""星

周云瑞（左）在上海文化广场演唱《秋思》，伴奏苏似荫（中）、张鉴国（右）

重建常熟县人民评弹团成员合影

火"5个团队的全体演员和未参加团队的民间演员代表共80余人，以夏令营形式在上海七一公社进行为期20多天的学习和劳动。

9月15日，苏州地区评弹团成立。由原江苏常熟评弹团演员魏含英、侯莉君、唐骏麒、谢毓菁、薛小飞、邵小华等十余人组建，依当时行政区划名称，称为苏州专区评弹团。魏含英任团长。翌年并入苏州市人民评弹一团。演出过长篇书目《珍珠塔》《落金扇》《三笑》《张文祥刺马》《双金锭》《大红袍》等。

9月18日，《人民日报》发表陶钝撰写的《提高曲艺艺术，为社会主义建设服务》；同月，《人民日报》还发表了陶钝撰写的《工人中的曲艺种子》；9月期间，陶钝还在《曲艺》杂志发表《曲艺工作在总路线光耀下前进——在中国曲艺工作代表大会上的报告》；9月27日，《文汇报》发表陶钝撰写的《曲艺的今昔》；10月，《萌芽》发表陶钝撰写的《文学写作知识讲话：曲艺创作谈（上）》；11月，《萌芽》发表陶钝撰写的《文学写作知识讲话：曲艺创作谈（下）》。

9月，常熟县人民评弹团大部分演员调到苏州专区，建立苏州专区评弹团，徐琴芳、侯莉君又调往江苏省曲艺团。常熟团仅留薛惠萍、高莉蓉、钟月樵、蔡

蕙华、顾竹君、周勤华、蒋君豪、张雪萍四档演员，薛惠萍任团长，钟月樵、蒋君豪任副团长。为了增强实力，把红星队的张雪麟、严小屏、周剑霖、袁锦雯、李一帆、祝一芳三档调入，不久又吸收平雄飞、徐翰舫入团。同时，县评弹协会艺人全部并入红星队，张钟山任队长。

9月，江苏戏曲学院苏州评弹专业招收27名新生入学。

9月，中共中央副主席、国务院副总理陈云在上海接见上海市人民评弹团团长吴宗锡，了解上海苏州评话、苏州弹词的书目、演员等情况，并在仙乐书场欣赏苏州评话、苏州弹词演出。

9月，经南京市文化局批准，招收第一批属全民所有制的曲艺学员7人，由南京市曲艺团培训，学制三年。

9月，中国曲艺工作者协会组织一批作者、演员采访了全国工业、交通运输、基础建设的先进集体和先进生产者，创作、演出了一批歌颂英雄模范的新曲目。

10月，江苏省文化局发出《关于动员本省专业艺术表演团体（包括曲艺演员）上山下乡下厂演出的通知》，要求"向群众演出，向群众宣传，歌颂总路线、歌颂大跃进、歌颂人民公社，鼓舞劳动人民的革命干劲，为在今年内提前完成第二个五年计划的主要指标而努力"。

10月，《曲艺》月刊编辑部编辑出版《建国十年文学创作选·曲艺》。书中收选54篇优秀曲艺作品。

11月25日—27日，中共中央副主席、国务院副总理陈云在杭州调查评弹工作情况，多次会见浙江和上海的文化部门、评弹团的负责人及评弹演员，和他们进行座谈。并就评弹的新书与老书、长篇与中短篇、专业队伍与业余队伍、苏州话与非苏州话、组织领导与管理工作等方面，发表了意见。评弹演出的书目中一类书、二类书、三类书的提法即为当时所创。

11月底，浙江曲艺队为在杭州召开的中共中央工作会议演出苏州弹词开篇和新编短篇曲目。

11月，《曲艺》杂志发表曲兵撰写的《继承传统，革新曲艺表演艺术》；同月12日，《文汇报》发表健劳撰写的《富有战斗性的群众曲艺》。

12月1日，上海市文化局与中国戏剧家协会上海分会联合主办上海市1959年话剧、戏曲、杂技、评弹青年演员汇报演出，演出持续三周。

12月2日，浙江省文化局举办苏州评弹专场演出，节目有王柏荫、高美玲演

评弹作家、演员饶一尘

出的3个苏州弹词开篇和长篇传统书目《玉蜻蜓》选回《庵堂认母》。

12月，饶一尘加入上海市人民评弹团，担任编剧兼演员，以编剧为主。20世纪80年代，他曾与赵开生拼档说唱《珍珠塔》，又与郑樱拼档说唱《陈圆圆》。曾参与创作、改编中篇评弹《人强马壮》《假婿乘龙》《女排英豪》《踏雪无痕》，短篇弹词《礼拜天》，开篇《饮马乌江河》《爆竹》《王熙凤》及书戏《洋场奇谭》等。

是年，浙江曲艺队汪雄飞、邢瑞庭、邢雯芝、王柏荫、高美玲、曹梅君、葛佩芳、徐天翔、方梅君先后向陈云汇报演出传统苏州评话《三国》，苏州弹词《白蛇传》《玉蜻蜓》《贩马记》《秦香莲》《描金凤》的选回和新编的短篇苏州弹词《错进错出》等。陈云还多次与演员座谈，鼓励演员编演新书。

△ 徐州市文化处组织力量挖掘整理传统书目《说岳》《孟丽君》等200多部300多万字。

△ 弹词演员李仲康加入苏州人民评弹二团，积极说新创新，先后编演过新书《丰收之后》《姜喜喜》《老木匠》《王十朋》等。自编自演的开篇《不怕难》在电台播放后，曾产生一定的影响。1962年至1964年，他用两年半时间记录整理了全部《杨乃武》，并无偿献给苏州市曲艺联合会资料室。其书艺传子李子红及徒

张如秋、余韵霖、金丽生等。

△ 刘天韵、平襟亚改编的中篇评弹《王魁负桂英》，由上海市人民评弹团刘天韵、徐丽仙、王柏荫、严雪亭、周云瑞、张维桢等首演。分《海誓》《义责》《阳告》《情探》四回。《义责》一回，是评弹改编者新添的内容。它塑造了一位大义凛然、爱憎分明的老家人的形象，从而反衬出王魁的负心和卑劣。1958年，刘天韵与蒋月泉合作演唱，参加第一届全国曲艺会演，获得好评。1959年，京剧艺术家周信芳据以改编为京剧《义责王魁》。徐丽仙谱唱的《阳告》《情探》，根据抒发人物感情的需要，对弹词唱腔做了许多革新、创造，《阳告》《情探》成为"丽调"的代表作。由周云瑞、朱介生谱曲的《离魂》，在"离魂调"基础上有所创新，有人称之为"新离魂调"，《离魂》为周云瑞、徐丽仙等的代表作。《义责》的曲本刊于1962年上海文艺出版社出版的《评弹丛刊》第八集。第四回《情探》曾由刘天韵、徐丽仙、周云瑞合作，灌过唱片。

△ 邢瑞庭与邢雯芝一起加入浙江曲艺队（今浙江曲艺团）。20世纪60年代初，他们又增补传统书目《杨乃武与小白菜》，编演现代题材长篇《三个母亲》。20世纪80年代，刑瑞庭初在苏州评弹学校任教。书艺素以唱功出色著称，模仿力强，演唱各种流派唱腔均见功力。擅唱"集锦开篇"，即以各派各调的典型唱句集于一曲，或根据唱段内容，选用不同流派唱腔唱出，受到欢迎。刑瑞庭曾将其经常播唱的部分开篇新作，如杜剑青据张恨水小说《落霞孤鹜》改编的同名连续开篇，汪伯英、姜映青等所撰作品，汇编成《书迷集》《知音集》出版。

△ 陈灵犀创作的苏州弹词开篇《击鼓战金山》，由朱雪琴、郭彬卿首演。叙述宋时金兵侵占中原，宋将韩世忠与夫人梁红玉在金山率军御敌。红玉披挂登上战舰，催动战鼓，激励三军，直扑金兵，使金兵弃甲奔逃，败走黄天荡。开篇用对唱形式演出。后来朱雪琴与余红仙、薛惠君拼档演唱过，较有影响。

△ 饶一尘、石文磊根据许多同名单弦改编的短篇苏州弹词《礼拜天》，由二位作者亲自首演，演出本刊载于上海文艺出版社1962年出版的《评弹丛刊》第六集。

△ 王柏荫调入浙江曲艺队（今浙江曲艺团），长期与高美玲拼档。20世纪60年代前期，在演唱现代题材长篇《李双双》时，王柏荫对书目做了许多加工、丰富；并以单档形式自编自演现代题材长篇《箭杆河边》。

△ 蒋月泉、唐耿良、姚荫梅、苏似荫、江文兰等根据加拿大作家阿兰·戈登

邢瑞庭编《书迷集》

同名长篇小说改编的中篇评弹《白求恩大夫》,由上海市人民评弹团在上海西藏书场首演。演员有蒋月泉、杨振雄、杨振言、唐耿良、苏似荫、江文兰等。该书目分为《结合》《药》《摩天岭》《赠刀》四回。书中对起白求恩脚色有尝试性的创新。

△ 弹词演员张振华加入上海市人民评弹团。他曾与庄凤珠拼档,除演出《神弹子》(《大红袍》的一部分)外,还从长篇评话《金枪传》中撷取素材,编演了长篇弹词《杨八姐》。他曾先后参加中篇《神弹子》《大生堂》《芦苇青青》《丹心谱》《女排英豪》和书戏《洋场奇谭》等的演出。嗓音响亮,中气充沛。书艺以说表见长,并擅起各种类型的脚色。说法具"小书大说"风格,以"火功"见胜。所演《抛头自首》《长江得子》《怒碰粮船》《打弹子》等分回,均有较大影响。后任上海评弹团团长。

△ 严经坤、孙谋创作短篇苏州弹词《投递员的荣誉》,该作品由作者亲自双档首演。编演者是邮电局职工。《投递员的荣誉》为上海群众业余评弹优秀节目之一,曾在全国职工曲艺观摩演出会上获创作一等奖。上海市人民评弹团亦曾作为公演节目,由王柏荫等演出。

△ 浙江曲艺团于杭州成立,为专业曲艺演出团体,为全民所有制。原名浙江

曲艺队，以演出苏州评弹为主。基本成员大多来自上海市评弹改进协会和上海市人民评弹团，有苏州评话演员汪雄飞，苏州弹词演员邢瑞庭、王柏荫、徐天翔、曹梅君、葛佩芳、高美玲、邢雯芝、方梅君等。常演书目有长篇苏州评话《三国》，苏州弹词《白蛇传》《玉蜻蜓》《三笑》《贩马记》《描金凤》《秦香莲》等，新编演的长篇苏州弹词《李双双》《血碑记》及新编演的长篇苏州评话《林海雪原》等。

△ 弹词演员钟笑侬受聘于江苏戏曲学校并执教。蒋月泉师从张云亭学《玉蜻蜓》之前，曾拜其为师，学唱《珍珠塔》。

△ 弹词演员王畹香应江苏省戏曲学校之聘，在该校任教，后入江苏省曲艺团任教，1966年退休。早年他曾吸收京剧唱腔特点，形成具有特色的书调，并与蒋宾初合作灌制唱片《三笑·梅亭相会》等。艺传女杨醉蚨、杨醉仙，子小香，徒周小春、林文韵等。

△ 弹词演员秦纪文加入上海长征评弹团，曾与其长女秦香莲拼档。书艺说法平稳，说表细腻，善放噱，唱腔圆熟，自成一家。《再生缘》在数十年演出过程中，经不断加工和再创作，在情节铺排、人物塑造、组织关子等方面，均颇具特色。其演出本于1981年由中国曲艺出版社出版；部分选回，如《洞房刺奸》《母女相会》曾刊载于1962年《评弹丛刊》第四集。

△ 嘉兴市评弹队成立于浙江嘉兴，成员由苏州市评弹改进协会的14位演员组成。1960年10月，嘉兴市评弹队改名为南湖评弹团，共34人。主要演员有胡天如、唐尧伯、袁逸良、马小君等。常演书目有长篇《彭公案》《三侠五义》《岳传》《敌后武工队》。1970年解散，1978年重建，改名为嘉兴评弹团。

△ 曹啸君与杨乃珍拼档演出长篇《秦香莲》。曹啸君20余岁始改业弹词，师从曹啸英习《玉蜻蜓》《白蛇传》。艺成放单档，旋与侄女曹织云拼档演出。后又拜朱琴香为师学唱《描金凤》《双金锭》。20世纪50年代初加入苏州市新评弹实验工作团，后转入苏州市人民评弹团。1960年调江苏省曲艺团任副团长。曾参与改编长篇书目《秦香莲》《梅花梦》等。说表老练自如，唱腔自成一格，刻画人物形象生动，在艺术上颇有影响。

△ 赵慧兰考入苏州市戏曲学校评弹班，后入苏州人民评弹团，从王月香学说《梁祝》。1960年登台献艺。20世纪70年代末开始与魏少英长期拼档演唱《闹严府》。1984年参加江苏省评弹团赴香港演出，获得好评。其说表清晰有条理，嗓

音清脆悦耳，善于抓住人物性格、感情来表演脚色。擅唱"王月香调"。

△ 上海文艺出版社编辑出版《评弹丛刊》第一集，至1962年共出八集。收苏州评话、弹词传统书目、二类书及现代题材作品60个。各篇均附有"前言"，介绍作品的编创、整理过程及艺术特点等。丛刊较系统地选收了中华人民共和国成立后至20世纪60年代初苏州评话和弹词的创作、改编、整理的优秀作品，反映了这一时期评弹艺术的发展情况。

△ 苏州市戏曲研究室创建。该研究室与苏州市曲艺联合会资料组合作，致力于搜集研究包括评弹在内的戏曲曲艺资料，记录了大量老演员的演出脚本和从艺经历、艺术经验，陆续校订、整理、编印了《戏曲研究资料丛书》20种61册，600余万字，其中较具代表性的如《苏州弹词曲调汇编》（1963年5月）和《评弹创新研究》（1963年6月）两本与评弹有关的书籍，是中华人民共和国成立后面世的首批以组织机构名义发行的评弹资料集。1964年7月，苏州市曲艺联合会又刊印了《徐云志谈艺录》一套三本丛书，包括《徐调的创造和发展》《学艺和演出经历》《评弹表演艺术谈》，由王卓人整理，系统地总结了"徐调"创始人徐云志的习艺经历和表演经验。此举成为后来评弹文献整理的范式。

1960年
（庚子）

1月8日，上海市人民评弹团的中篇评弹《老地保》选回《茶访》（周云瑞、张振华演出）和中篇评弹《冲山之围》选段（朱雪琴、陈希安演出）赴京参加由文化部和中国曲艺工作者协会联合举办的曲艺优秀节目汇报演出。

1月8日—16日，文化部、中国曲艺工作者协会在北京联合举办曲艺优秀节目汇报演出。北京、上海、河北、吉林、山东、河南、湖北、四川的代表队和中央广播说唱团、中国人民解放军代表队70多个节目参加了演出。

1月上旬，陈云在杭州接见施振眉，谈评弹书目的整理。

1月14日，陈云在南京和江苏省文化局、江苏省曲艺团谈扬州弹词的改革。

1月20日，陈云和朱介生、徐丽仙、张维桢等谈话，了解《双珠凤》的整理情况。同日写了《对整理传统评弹书目的意见》。

1月24日，苏州市文化局和苏州市文联举办徐云志六十诞辰暨舞台生活

四十五周年庆祝大会,并在苏州书场组织"徐调"专场演出。

1月,《人民音乐》发表冯光泗撰写的《曲艺艺术在前进》;同月17日,《光明日报》发表张鲁撰写的《曲艺优秀节目汇报演出观后》。

1月,上海市人民评弹团为庆祝上海解放十周年,由蒋月泉、周云瑞、杨振言根据同名电影改编的中篇评弹《战上海》首演。共分三回,均为苏州弹词,演员有蒋月泉、周云瑞、陈希安、张鉴庭、张鉴国、杨振言等。

春节,上海人民评弹团在上海文化广场演出了两个早场。这是一台全新的节目,参加演出的除了专业演员外,还有业余演员和爱好评弹的学生,演出时还在乐池中增加了一个乐队。用气势磅礴的大乐队来伴奏为一大创新,受到了新老听众欢迎。两场听众一共达到11483人次。

2月2日上午及3日下午,陈云在苏州市苏州饭店接见江苏省文化局副局长郑山尊,中共苏州市委宣传部部长凡一,苏州市文化局副局长周良,苏州人民评弹团团长曹汉昌、指导员颜仁翰等,座谈苏州评弹。陈云做重要讲话。

2月2日,江苏省第二届群众业余文艺汇报观摩演出大会在南京举行。全省各地60名工农业余文艺活动积极分子演出了12场138个节目,其中有苏州评弹大合唱《歌唱八中全会》,南京白局《赵小妹》,工鼓锣《闹深翻》等节目。

2月2日上午和3日下午,陈云在苏州召集座谈会,参加者有凡一、郑山尊、曹汉昌、周良、颜仁翰等,陈云讲话的内容主要为新书目的创作和传统书目的整理。凡一当时为苏州市委宣传部部长。郑山尊当时为江苏省文化局副局长。曹汉昌当时为苏州人民评弹团团长,后任苏州评弹学校校长。周良当时为苏州市文化局副局长,后任苏州市文化局局长、苏州市文联主席、江苏省曲艺家协会主席。

2月21日,由原上海市评弹实验第九组和第四组部分成员组成长征评弹团。长征评弹团为专业演出团体,隶属黄浦区文化局,属自负盈亏的集体所有制。团长为顾又良、顾昆山。演员有李伯康、秦纪文、凌文君、王再香、余红仙、赵开生、石文磊、周剑萍、吴静芝、顾宏伯、王月仙、陆耀良、蒋云仙、沈笑梅、王兆熊、程鸿奎、钱雁秋、张文倩等。后余红仙等4名青年演员加入上海市人民评弹团。主要演出书目有:长篇苏州评话《三国》《包公》《乾隆下江南》《济公》,长篇苏州弹词《孟丽君》《双金锭》《杨乃武》《金陵杀马》《十美图》《顾鼎臣》《啼笑因缘》《落金扇》《大红袍》《西厢记》《三笑》等,中篇评弹有《青春之歌》

《大闹辕门》《红梅阁》《红色熔炉》《无影灯下的战斗》等数十个。该团擅长编演具有喜剧色彩的中篇评弹。

2月，镇江市曲艺团（专业演出团体）在镇江市曲艺联谊会的基础上成立。徐彬、赵慈风先后任团长，扬州评话演员王筱堂任副团长。镇江市曲艺团有扬州评话、苏州弹词、苏州评话、上海滑稽、相声、单弦、京韵大鼓、梅花大鼓、快板书等9个曲种，共40人（含学员）。

2月，杭州市文化局为培养戏曲、曲艺和杂技的青年人才，专门成立了杭州市艺术学校，1962年至1966年该校共举办6期曲艺培训班。其中第5期专门设立了曲艺表演培训班，招收具有中学学历的曲艺爱好者10名，聘请本地及外来教师授课和讲学。这些学员毕业后，均于1965年进入杭州曲艺团说唱队，成为说唱骨干。

2月，陈云和上海市人民评弹团团长吴宗锡同志谈话，就苏州评话、苏州弹词的说表与弹唱，对开篇、一类书、二类书、三类书等各类书目的要求，传统书目的整理及学员培训、演员进修和建立研究机构等问题发表了意见。

2月至4月，陈云分别在杭州、苏州，多次与江浙沪文化部门负责人及评弹演员座谈，就评弹说表与弹唱的关系、整理传统书、培养青年演员、建设研究机构等问题发表了意见。

2月，《曲艺》杂志发表陶钝撰写的《曲艺艺术的新面貌》。

3月1日，陈云在杭州和薛筱卿谈话，了解《双珠凤》和《珍珠塔》的有关情况。

3月20日，陈云在杭州和杨斌奎、杨振雄、杨振言、沈伟辰、孙淑英等座谈《描金凤》的整理问题。杨斌奎等均为上海人民评弹团演员，他们在杭州演出了17天。

3月20日，《河南日报》发表张北方撰写的《表演唱的新发展》。

3月20日，陈云与上海市人民评弹团的演员杨斌奎、杨振雄、杨振言、沈伟辰、孙淑英等在杭州座谈苏州弹词书目《描金凤》《西厢记》的整理问题。

3月，江苏省曲艺研究会成立，在苏州召开第一次代表大会。第一届理事会选举王少堂为会长，徐云志、张青萍、杨正吾为副会长，金毅为秘书长，张韵萍为副秘书长。会址设于南京香铺营江苏省曲艺团内，首批会员23人。江苏省曲艺研究会成立后，配合文化行政部门，组织和参与江苏省评话观摩演出、全国曲

新曲（书）目会演和曲艺"说新创新"座谈会、弹词曲调演唱会等。1966年"文化大革命"开始后，研究会停止活动，不久解散。

4月3日，扬州评话演员王少堂在江苏省文学艺术工作者第三次代表大会上当选为常务委员会委员，王万青、孙佳讯、倪省三、张青萍、潘伯英当选为委员。会议期间，江苏省曲艺研究会成立，王少堂当选为会长，徐云志、张青萍、杨正吾为副会长。

4月，《民间文学》发表陶钝、杨亮才撰写的《保卫群众创作》。

4月，上海市人民评弹团团长吴宗锡、苏州人民评弹团副团长颜仁翰收到陈云的信件，信中附寄了中国历史研究所关于明代从苏州到朱仙镇、开封有无水路通行的考证材料，并转给杨斌奎、朱介生、薛筱卿各一份。

4月，江苏戏曲学院评弹班再招生30名，编为评弹乙班（1959年入学的为甲班）。5月底，乙班学生分配至江苏省昆剧团转学昆剧，7月甲班学生转至江苏省曲艺团随团学习。

5月7日，上海南汇县曲艺团成立，为专业演出团体。前身先后为松江专区农民书改进协会南汇分会（1951—1953）、南汇县农民书改进协会（1953—1954）、民间演员联合会（1954—1957）、曲艺演员联合会（1957—1960）。1960年随行政区划变化组团，并改为此名。团长兼指导员为周炳楚，副团长为胡善言、闵志标，成员134名。上海南汇县曲艺团有钹子书、太保书、苏州评话、苏州弹词、小热昏、宣卷、胡琴书（唱苏滩）等曲种。共分4个组，评弹组有10多人，组长为毛剑虹。

5月10日，江苏省曲艺团（专业演出团体）成立于南京，与江苏省歌舞团、江苏省话剧团同属江苏省歌舞话剧院。1962年江苏省歌舞话剧院撤销，江苏省曲艺团直属江苏省文化局领导，是当时江苏全省唯一的国营曲艺演出团体。建团时全团有演职员20余人，其中苏州评弹演员12人，扬州评弹演员6人，其他曲种演员4人。主要演员有苏州评话演员金声伯，苏州弹词演员曹啸君、侯莉君、汪梅韵、尤惠秋、徐琴芳、高雪芳、杨乃珍等。创作人员有郁小庭、张棣华等。江苏省曲艺团在发展过程中通过江苏省戏曲学校评弹班和苏州评弹学校输送，以及本团自己培养等各种途径，培养了徐祖林、徐宾、孙世鉴、张文婵、马逢伯、顾群、李来淼、董梅、唐文莉、黄霞芬、汪正华等一批中青年演员，全团演职员最多时有50余人。江苏省曲艺团上演的评弹书目，有苏州弹词《金钗记》《双珠凤》

《三笑》，以及中华人民共和国成立后新编的历史故事书目《秦香莲》《梅花梦》《王十朋》等。此外，还上演了新编创书目长篇苏州弹词《洗冤录》《江姐》，中篇苏州弹词《球拍扬威》《谁是最美的人》《多多》，短篇苏州弹词《故事会》《探情记》《春到银杏山》；短篇苏州评话《顶天立地》《夜奔伏虎涧》《高大娘放哨》及弹词开篇《小小雨花石》等。

5月15日，文化部、中华全国总工会主办的全国职工文艺会演在北京举行。有50余个曲种的107个曲艺节目参加了演出。

5月20日，曲艺界杨乃珍、侯莉君、潘伯英、秦德林当选为江苏省教育和文化、卫生、体育等方面社会主义建设先进工作者。

5月27日，《人民日报》发表陶钝撰写的《曲艺成了工人的文艺武器》；同日，《工人日报》发表张克夫、沈彭年撰写的《欢呼职工曲艺活动的大跃进》。

5月30日，陈云在杭州和浙江省曲艺工作者协会负责人施振眉及浙江省曲艺队部分演员座谈，发表了《把长篇新书提高到传统书的艺术水平》的重要谈话。

5月，江苏省曲艺团成立，团址设于江苏南京香铺营。有苏州评弹、扬州评弹、徐州琴书、淮阴工鼓锣、相声等曲种。

5月，上海长征评弹团青年演员根据杨沫同名长篇小说和电影改编的中篇评弹《青春之歌》（上集），在大华书场首演。

5月，江苏戏曲学院以江苏省歌舞话剧院教学训练部名义，参加高等艺术院校联合招生，录取新生中有扬州评弹专业8名、苏州评弹专业22名。学生全部到江苏省曲艺团随团学习。

5月，红星评弹队撤销，大部分艺人并入常熟县人民评弹团。1961年，吴鉴清、王小香、惠雪芬、邹芝苹、饶宜尘、唐小云、夏萍等调至浙江省德清县评弹队。

5月，太仓县评弹团（专业演出团体）成立，由太仓曲艺联合会发展而成，为集体所有制性质。团址在太仓新民街18号。团长为徐骥，全团38人。

6月1日，江苏省曲艺界先进工作者代表潘伯英、倪省三、秦德林，上海市人民评弹团演员刘天韵等出席在北京举行的全国文教群英会。

6月，《文艺报》发表陶钝撰写的《职工文艺会演提出的曲艺问题》。

6月，浙江省曲艺队再次赴舟山燕窝岛、长涂岛等海岛渔村，深入生活，编演了《燕窝飞出金凤凰》《幸福井》《东海女英雄》等苏州弹词短篇新曲目。

6月，中共中央在上海召开工作会议，会议期间，锦江饭店北8楼开设可容纳30位观众的临时书场，由上海市人民评弹团演出苏州弹词开篇及选回等。周恩来、陈云、薄一波、张闻天、姚依林、廖鲁言、赵尔陆、吕正操等欣赏了演出。

7月15日，曲艺界施振眉、李伟清、应毅等10多人参加为期10天在宁波市召开的浙江省第二次文艺创作会议。

7月23日至8月13日，中华全国文学艺术界第三次代表大会在北京召开。中宣部部长陆定一代表中共中央向大会致祝词。代表们与文代会代表一起受到毛泽东、刘少奇等党和国家领导人的亲切接见。

7月30日、31日，上海人民评弹团为庆祝八一建军节，组织了一台以毛主席诗词谱曲为主的"开篇集锦、中篇分回大会串"。两场听众多达11448人次。应听众要求，8月14日加演一场。

7月，《曲艺》杂志发表陶钝撰写的《论曲艺的百花齐放，推陈出新——在中国曲艺工作者协会扩大理事会上的报告》。

1960年7月31日，上海市评弹青年演员夏季培训班合影

8月1日，江苏省曲艺界代表王少堂、王鹰、徐云志、侯莉君出席中国文学艺术界联合会第三次代表大会。大会期间，中国曲艺工作者协会召开第一届第二次理事（扩大）会，选举新的领导机构，扬州评话演员王少堂继续当选为副主席。

8月30日，宜兴县评弹团（专业演出团体）成立。孙启彭任团长，沈如舫任副团长。主要演员有王文稼、戴一英、陈平宇、秦锦雯、华国荫、强玉华、毛学庭、裘凤天、黄春峰等。全团演员16人，演出书目有《团圆之后》《香茗奇案》《神弹子》《林子文》《霍元甲》《林则徐》《三国》《英烈》等。

8月，昆山县评弹团（专业演出团体）成立，为集体所有制性质。团长为杨振麟。全团演员22人。有苏州弹词、苏州评话两个曲种。团址在昆山县玉山镇西街52号。

8月，《曲艺》杂志发表赵树理撰写的《曲艺沿着工农兵方向继续前进——在中国曲艺工作者协会扩大理事会上的开幕词》；同月，该刊发表编辑部撰写的《更高地举起毛泽东思想的旗帜实现曲艺工作的更大跃进》。

9月，《曲艺》杂志发表李元庆撰写的《革新曲艺音乐，更好地反映新时代》和吴宗锡撰写的《大跃进以来上海曲艺的继承创造和革新》。

10月1日，嘉兴县评弹队更名为嘉兴南湖评弹团。"文革"期间停业，1973年重建，附属于嘉兴县毛泽东思想宣传队，有演员7名、学员13名。1978年恢复南湖评弹团名称。

10月14日，江苏省文化局颁布《江苏省文化局为加强对戏曲团体和曲艺演员流动演出管理的通知》。

10月25日，无锡市曲艺团（专业演出团体）成立，由无锡市先锋、红旗两个评弹组，苏州市曙光评弹组，无锡县评弹组和无锡评曲小组合并组建，为集体所有制性质。团长为熊云峰，副团长为陈雪舫、朱一鸣，全团54人。有苏州评话、苏州弹词、无锡评曲3个曲种。同时，无锡市曲艺演员联谊会的评弹、评曲演员参加曲艺团，曲艺演员联谊会活动自行结束。

10月，浙江嘉兴县评弹队改称南湖评弹团，胡天如任团长，蔡筱舫任副团长。

12月24日，陈云在北京约见中国曲艺工作者协会负责人，就如何改变新书目艺术水平低的状况发表了意见。

是年前后，苏州市文化主管部门组建整理小组，对苏州弹词《珍珠塔》进行

加工整理。对《珍珠塔》扬州弹词、道情、说因果、唱春等曾移植，锡剧、扬剧、淮剧等曾改编上演。此书刻本甚多。

是年起，杭州曲艺团编制扩大，李估为团长，王萍为副团长。曲艺团下设3个演出队：评弹队，队长为董学田；上海说唱队，队长为杨志印；绍兴滩簧队，队长为王琪成。拥有3个演出场所：鼓楼曲艺场、庆春曲艺场、杭州书场。此时杭州曲艺团人员发展至200余人。"文化大革命"期间该团被撤销。

是年，《曲艺选》（上海十年文学选集1949—1959）由上海文艺出版社出版。选收上海作者创作、改编的苏州评话、苏州弹词、独脚戏、沪书、相声、扬州评话等作品32篇。

△ 由9个评弹实验小组成员改组成5个上海区级评弹团：黄浦区长征评弹团、静安区先锋评弹团、徐汇区凌霄评弹团、杨浦区星火评弹团、闸北区江南评弹团。第五组改建成为常熟评弹团。

△ 位于南京市中山北路的和平书场划归南京市文化局领导。书场以上演苏州评弹为主，间或有其他曲种演出，每日开演两场。每逢夏季，将书场移至和平电影院门厅右侧空地，改成露天书场。来此书场演出的苏州评弹演员有徐云志、周玉泉、曹啸君、杨乃珍、俞筱云、俞筱霞、钱雁秋、杜剑华、赵稼秋、邢瑞廷等。1966年5月，和平书场停业。

△ 吴苑书场经苏州市饮食服务公司翻造，再次成为专业书场。1966年"文化大革命"开始后停业。

△ 潘伯英被评为先进工作者，出席了苏州市、江苏省和全国文教工作群英会。潘伯英虽说评话，却喜为说唱弹词的同道写开篇。他为陈瑞麟写的反映当时社会新闻的连续开篇《枪毙阎瑞生》，共有十几篇，上下篇之间，也安排"关子"，以吸引听众，陈在台上唱后，很受听众欢迎。潘伯英艺术上求创新。曾在几次年终的会书中，先后与曹汉昌、张鸿声、顾宏伯等人拼双档演出评话《天霸拜山》，结果成了会书最后的"送客"书目。

△ 上海江南评弹团成立，为专业演出团体，隶属闸北区文化主管部门。成员由上海市评弹改进协会部分会员组成，成员有朱瘦竹、王抱良、张鉴邦、周天涯、张国栋、叶浩然、沈丽斌、周逸民、何锡祺、谢鸿天、周啸亮、陆君祥等。演出书目有长篇苏州评话《列国》《乾隆下江南》《水浒》《隋唐》《刺马》《薛刚》《拿高登》，以及苏州弹词《沉香扇》，中篇评弹《雷锋》等。"文化大革命"中，

除老弱病残者外，全团成员下放至"五七"干校。1972年解散，1980年重新建团，原江南团成员极少，成员大多来自上海各团及外省市评弹组织，改名为新艺评弹团。

△ 陈灵犀创作苏州弹词开篇《60年代第一春》。内容反映1960年初春上海各工厂开展工业技术革新的生动情景，唱词中吸收了当时群众创作的新民歌中的词句。徐丽仙谱唱，节奏明快，歌唱性强，夹有快板式干念，首次在演唱弹词开篇时加上竹板伴奏，并由伴唱呼应，为徐丽仙在用"丽调"演唱开篇时，加强歌唱性的开始。《60年代第一春》是徐丽仙代表性开篇之一。

△ 上海市人民评弹团编演中篇评弹《大生堂》，杨仁麟口述，陈灵犀、蒋月泉整理。叙述许仙被王永昌留店重用，白素贞与小青随后到苏州，王永昌恐许仙因此分心，影响店务，便挑拨许、白夫妻关系，让许留宿店内。素贞识透永昌用意，出资由许仙自开药铺。王施尽计谋从中阻挠，但经许仙筹划，终使新店开张。该书目分为《留许》《托媒》《辞伙》三回。是年由上海市人民评弹团在西藏书场首演，演员有蒋月泉、杨仁麟、苏似荫、江文兰、张如君、刘韵若等。《白蛇传》中《公堂》《端阳》《断桥》等回目曾刊于《评弹丛刊》第一集，《投书》《计阻》等回目的曲本曾刊于《评弹丛刊》第五集。

△ 华士亭根据陆柱国长篇小说《踏平东海万顷浪》改编成长篇弹词《战火中的青春》，后又改编成中篇弹词《战地之花》。华士亭先后与石文磊、石琦珍拼档演出。长篇演出本由程里整理，1965年由上海文化出版社《说新书》第一辑刊载。江浙沪有多档演员演唱过这部书目。1963年华士亭与马中婴合作改编，作品分《进英雄排》《磨房被围》《高山露真情》三回，由严雪亭、周云瑞、陈希安、余红仙、赵开生、石文磊等演员演出。

△ 上海凌霄评弹团成立，为专业演出团体，隶属徐汇区文化主管部门。成员由上海市评弹改进协会会员组成。成员有刘绍祺、杨缙祺、王振飞、汪诚康、林娟芳、袁显良、李春安、张伯安、周荣耀、陆俊卿、吉维善、马如祥、李文娟、施琴韵等20多人。演出书目有长篇苏州评话《三国》《十二金钱镖》《隋唐》《红岩》等，苏州弹词《玉连环》《合珠记》《双珠球》《杜十娘》等，中篇评弹《海瑞上疏》《龙虎记》《乱点鸳鸯》。"文化大革命"中全团成员下放至"五七"干校。于1972年解散。

△ 女演员石文磊加入上海市人民评弹团，先后参加长、中、短篇《啼笑因

缘》《真情假意》《一往情深》《春草闯堂》《夺印》《红梅赞》《礼拜天》《错进错出》等的演出。她口齿清楚，说表流畅，弹唱动听，运腔自如。擅说现代题材书目，成功塑造《青春之歌》中林道静、《战地之花》中高山等形象。编唱的开篇《毛泽东思想放光芒》，为其代表作。曾参与为毛泽东诗词谱曲工作，所唱《蝶恋花·答李淑一》《七律·长征》《七律·到韶山》及诗词谱曲《金缕曲·周总理逝世一周年赋》等，影响较大。

△ 上海星火评弹团成立，为专业演出团体，隶属杨浦区文化主管部门。成员由原解放评弹队成员和上海市评弹改进协会部分会员组成，成员有龚丽声、孙钰亭、沈东山、周孝秋、张剑琳、周振玉、苏毓荫、庄凤鸣、庄凤珠、严祥伯、潘闻荫、祁莲芳、赵佩珠、子江、詹一萍、陈鹤声等30多人。演出书目有长篇苏州评话《水浒》《白水滩》《51号兵站》《铁道游击队》，苏州弹词《梅花梦》《三笑》《玉蜻蜓》《绣香囊》《闹严府》《玉堂春》等。该团曾编演过大量现代题材的中篇评弹和专场，如《三代人》《郭连长》《青春的赞歌》《蔗国海啸》等。"文化大革命"期间全团成员下放至"五七"干校。1972年解散。1979年以原星火团部分成员为基础，吸收几名上海和外地演员重新建团，改名为东方评弹团。

△ 苏州弹词演员杨仁麟参加上海市人民评弹团。杨仁麟对其父加工编写的后段《白蛇传》做进一步丰富，从"许仙到镇江"起到"白娘娘出塔"止始终引人入胜，杨在听众中有"蛇王"之誉。其说表勾勒干净，口齿清晰，语言生动，生活气息浓厚，很受听众欢迎。又曾向老演员张福田学习书艺。在其擅说的《双珠球》中，有不少借鉴京剧表演艺术的手面动作。嗓音清脆悦耳，继承了杨筱亭所唱的"小阳调"，并有所创造与发展。《白蛇传》中的《上金山》《断桥》《合钵》《哭塔》等选曲都为其代表作。在演唱"陈（遇乾）调"时也加入小嗓唱法，取得了与众不同的艺术效果。1961年后，杨因中风病瘫而辍演。

△ 浙江湖州专业评弹演出场所东方书场与东苑、西园联合成立了湖州书场总店，经理为陈有兴，服务员由3人增至7人。当年东方等3家书场共演出1881场。是年后，湖州书场总店迁至府庙内原春光电影院，座位增至500余席。1966年停业，职工并入剧场。书场改为嘉兴地区京剧团排演厅，后又移作他用。守仁路原址由吴兴县曲艺工作者协会开设湖州曲艺书场。

△ 上海先锋评弹团成立，为专业演出团体，隶属静安区文化主管部门。成员由上海市评弹改进协会会员组成，成员有王小燕、张鹤龄、殷小玉、马襄时、陈

卫伯、朱幼祥、陈晋伯、张纯英、马伯琴、石一凤、周燕雯、程美珍、醉迎仙、严小君、华伯明、俞雪萍、潘慧寅、沈守梅、唐逢春、汪佳雨等20余人。演出书目有长篇苏州评话《五虎平西》《宏碧缘》，长篇苏州弹词《林子文》《合同记》《文武香球》《玉蜻蜓》《双金锭》《倭袍》《双珠凤》等，中篇评弹《东风扫残云》《佘太君审子》《好儿女志在四方》等。"文化大革命"期间，全团下放至"五七"干校，1972年解散。

△ 女演员朱雪玲加入上海市长征评弹团，和卞迎芳长期合作，除演唱传统书目外，还自编自演现代题材长篇《青春之歌》和《李双双》。其说表老练清脱，手面、眼风能和语言密切配合，具有沈俭安之风范。嗓音微沙，但韵味醇厚。唱腔以稳健飘逸的"沈调"为基础，依据自己的嗓音特点加以变化，唱到高腔，借鉴"琴调"中的甩腔旋律，舒展奔放；唱到下呼收尾处，有时却化用了评剧中的"敲腔"技巧，顿挫显著，形成稳中见活、轻松洒脱的特点。所演《珍珠塔》的《见姑娘》《内堂报喜》《哭诉》《打三不孝》等，均有影响。

△ 上海市人民评弹团学馆在《解放日报》刊登招收学员启示，全市中小学生1000多人报名，经初试、复试，录取学员28人，由著名苏州弹词演员朱介生、周云瑞、杨斌奎、薛筱卿、杨仁麟、杨德麟等担任业务教师，吴剑秋为带队教师。杨泳麟、李光达、严永来任文化教师，侯霭莉为声乐教师。学馆教学课程分为文化课和专业课两类。文化课设高中语文、政治、音乐。专业课设弹、唱、生旦、韵白、脚色等课程。经两年的基础教育、篇段排练，学员逐步走向舞台。如沈世华、江肇焜、秦锦蓉等长期从事演出，周介安、王正浩、周荣耀等后改业从事与评弹有关的组织管理工作。

△ 张鉴国改任上手，与吴静芝拼档演出《顾鼎臣》及现代题材长篇《古城风云》。其琵琶弹奏功力较深，在听众中有"琶王"之称。在与张鉴庭长期拼档中，配合默契，伴奏衬托紧凑、熨帖。所创"张调"琵琶伴奏，对"张调"的形成与发展有一定作用。亦擅伴奏"蒋调"，有独到之处。张鉴国曾在苏州评弹学校及上海评弹团学馆任教，并在上海人民广播电台等处教授琵琶弹奏。

△ 女演员侯莉君调至江苏省曲艺团，为曲艺团主要演员。初为徐琴芳下手，后又与钟月樵拼档演出。20世纪70年代后期至80年代曾与青年演员拼档演出长篇《周美人上堂楼》。在与钟月樵拼档期间，因钟擅"蒋调"，为使男女同调，侯的唱腔亦在"蒋调"基础上，上下回旋，因而唱腔得以发展。后又吸收"俞调"

及京剧旦角唱腔,并据自己的嗓音条件创造了"侯调"。其特点为节奏舒缓、拖腔起伏婉转,很适合表现女性哀怨、凄苦、悲痛、愁思等感情。代表作有《莺莺拜月》《英台哭灵》等开篇。传人有女侯小莉、徒唐文莉等。

△ 无锡市曲艺团成立,分评弹和曲艺两队。1971年解散,评弹队附属于沪剧团。1978年重建曲艺团,有评弹和滑稽戏两队。评弹队主要演员先后有陈雪舫、尤惠秋、朱雪吟、吴迪君、朱一鸣、赵丽芳等。演出书目有长篇《王十朋》《智斩安德海》《金陵杀马》《杨乃武与小白菜》《双珠球》《上海三大亨》等;中篇和专场有《强项令》《当家人》《锡北武工队》,"毛主席诗词演唱会";开篇有《二泉映月》《十五的月亮》等。

△ 弹词女演员王小燕加入上海先锋评弹团任副团长。王小燕嗓音清脆,响弹响唱,尤擅一气呵成之"马调";说表以口齿清晰、富有气势见长。编有中篇《第二次握手》《东风卷扫云》,以及反映上海市民生活的系列短篇《姐妹俩》《父女俩》《风波》等。其退休后任上海评弹联谊会副会长,是该会的创始人之一。

△ 龚华声拜周玉泉为师,弹唱《玉蜻蜓》《梅花梦》等书目。翌年弹唱潘伯英所编《孟丽君》,并自此随潘学习创作。此后曾编历史题材长篇《武则天》、现代长篇《三个侍卫官》、中篇《七品书王》(与他人合作)等。1985年后任苏州市评弹团团长。其擅长说表,尤以快节奏"一口干"见长,颇具特色。

△ 上海文艺出版社出版《曲艺选》。该书是为庆祝中华人民共和国成立十周年而编的《上海十年文学选集》之一,选收1949年至1959年间上海作者创作、改编、整理的曲艺作品32篇,包括弹词开篇《抗美援朝保家邦》《新木兰辞》等6首;苏州弹词《王孝和》(中篇),《一定要把淮河修好》《海上英雄》《冲山之围》《江南春潮》《革命的一家》《血溅山神庙》(以上中篇选回),《投递员的荣誉》《刘胡兰就义》《曙光与五味斋》(以上短篇),《庵堂认母》《花厅评理》《玄都求雨》《老地保》《义责》(以上长篇选回)等15篇;苏州评话《王崇伦》《黄继光》《社会主义第一列飞快车》《长空怒鹰》(以上短篇),《天波府比武》(长篇选回)等5篇。另收有扬州评话、相声、独脚戏、铍子书等作品6篇,书前有巴金的《总序》。该书选收的作品,基本上反映了20世纪50年代上海专业和业余曲艺作者的编创、整理成果。

△ 弹词演员范林元出生。其为上海人,1974年进入上海市人民评弹团学馆,1977年毕业。师从孙珏亭习《三笑》,长期与冯小英拼档。曾参加《夺印》《人强

马壮》《渔家春》《一往情深》等中篇评弹演出。嗓音高亢嘹亮，唱"徐调"得其神韵，亦能唱"小阳调"。

△ 苏州弹词演员杨星槎（1885—1960）去世。杨星槎的琵琶弹奏别具一格，不留指甲，用"肉音"弹奏，以柔和的音色陪衬缠绵的运腔，使弹唱相得益彰、委婉动听。他曾任光裕社理事，为创立裕才小学筹募基金。1951年参加为抗美援朝捐献飞机大炮的义演，这是他最后一次演出。有子杨德麟继承父业。《珍珠塔》一书由媳朱雪玲传承。杨氏兄弟有20世纪20年代录制的《珍珠塔·婆媳相会》唱片4张传世。

1961年
（辛丑）

1月10日，中国曲艺工作者协会在北京召开培养第二代曲艺演员座谈会。

1月22日，上海交响乐团、上海合唱团联合举行音乐会，将用苏州弹词曲调谱写的毛泽东诗词《蝶恋花·答李淑一》搬上了交响合唱的舞台，由余红仙独唱，上海合唱团200人的合唱队伴唱，上海交响乐团伴奏，司徒汉指挥。

2月6日，苏州市戏曲界于乐乡饭店举行苏州弹词演员周玉泉六十五岁寿辰暨书坛生涯四十周年纪念会。会后在新艺剧场举行了祝寿纪念演出。

2月23日下午，陈云在北京与中央人民广播电台文艺部和广播说唱团谈论对西河大鼓和单弦艺术的看法。

2月，《上海戏剧》发表左弦撰写的《弹词曲调的发展》，3月5日《解放日报》发表程芷撰写的《上海评弹曲调的流派》，3月26日《光明日报》发表蒋星煜撰写的《明清小说戏曲中的王翠翘故事》，同月《文艺报》发表袁水拍撰写的《评弹这朵花》，同月《曲艺》杂志发表王支子撰写的《评弹初听——日记片断》。

2月，上海市人民评弹团用苏州弹词曲调谱唱的毛泽东诗词《蝶恋花·答李淑一》（赵开生谱曲），在中国音乐家协会及全国歌曲刊物编辑部举办的全国业余歌曲创作比赛中获一等奖。

2月，上海市人民评弹团在上海音乐厅举行首次"评弹流派演唱会"。苏州弹词中几个流派唱腔的创始人蒋月泉、张鉴庭、杨振雄、徐丽仙、朱雪琴、严雪亭及杨振言、周云瑞、张鉴国等参加演出。

余红仙排演《蝶恋花·答李淑一》

3月1日,《解放日报》刊登弹词开篇《蝶恋花·答李淑一》曲谱。同年《歌曲》第一期对其转载。

4月6日,上海音乐家协会在上海音乐学院举办苏州弹词音乐讲座,由苏州弹词演员周云瑞主讲,听讲者有教授、作曲家、演奏家和学生等。

4月7日,上海市人民评弹团赴北京,开始为期一个月的巡回演出。在京期间,除在剧场公演外,上海市人民评弹团还在人民大会堂举行专场演出,陈云、乌兰夫、陆定一、周扬、梅兰芳、齐燕铭、徐平羽、陶钝等欣赏了演出。陈云在家里接见上海市人民评弹团团长吴宗锡时,提出"要研究评弹历史"的建议。中

国文联、中国曲艺工作者协会、中国音乐家协会、中国戏剧家协会先后举行座谈会，分别就苏州评话和苏州弹词的文学、表演、音乐等方面进行研讨。

4月8日，《文汇报》发表傅惜华撰写的《曲海知新》，12日《人民日报》发表韵真撰写的《什么是评弹》，同日《人民日报》发表何慢撰写的《评弹流派浅探》，同日《文汇报》发表刘天韵撰写的《评弹的喜剧语言》，18日《北京日报》发表盛家带撰写的《评弹散记》。

4月23日，《大公报》发表程芷撰写的《江南一枝春——评弹的特点和它的发展》。

4月26日，《人民日报》发表左弦撰写的《从评弹〈闹柬〉说起》一文。同日《中国青年报》发表陶钝撰写的《和青年谈曲艺》。

4月27日，江苏省第一次苏州评弹流派观摩演出大会在南京举行。30名弹词演员演出16部书目的32个选回，有魏含英的《珍珠塔·托三桩》，俞筱云、俞筱霞的《白蛇传·盗仙草》，徐碧英、王月香的《英台哭灵》，刘雪华、刘丽华的《王宝钏》，庞学卿、李娟珍的《雷雨》等。

4月28日，上海人民评弹团在人民大会堂演出。同日，陈云写信给周良、颜仁翰，商量录音的安排。在信中，陈云要求注意演员不经常说的书，录音是否有困难，是否影响演员的营业、声誉，不要勉强。一些内容不好的书，演员自己都已经不说了，不要让他公开演出，对演员的影响不好。

4月29日，《北京日报》发表阿蒙撰写的《爱国弹词史话》，同日《人民日报》发表裴原撰写的《喜听南调北唱》，30日《大公报》发表王素稔撰写的《繁花似锦的南北曲艺》。

4月，上海人民评弹团赴北京演出，南北曲艺演员再次进行艺术交流。中国文联及中国曲协、中国剧协、中国音协联合举行了座谈会。参加座谈会的领导人和首都文艺界人士有陈云、乌兰夫、陆定一、周扬、梅兰芳、夏衍、阳翰笙、袁水拍、华君武、马彦祥、于是之、阿英、王朝闻、吕骥、陶钝、叶圣陶、田汉等人。

5月1日，吴江县评弹团（专业演出团体）成立，属集体所有制性质。戚加萍、李天峰任副团长，全团11人，团址在吴江县松陵镇。曲种有苏州评话和苏州弹词。主要演员先后有戚加萍、李天峰、张如庭、李荫、钟玉玲等。常演传统书目主要是评话《三国》，弹词《十美图》《描金凤》《双珠凤》《三笑》《四香缘》

《林子文》(《顾鼎臣》)等；新编历史题材或历史故事书目有评话《年羹尧》，弹词《十八金罗汉》《吕四娘》等。演出地区为苏州、上海、杭州、嘉兴、湖州地区。每年除一两次集中学习外，演员常年分散在外演出。

5月11日，《新华日报·新华副刊》以整版刊登第一次评弹流派观摩演出大会的评论文章。

5月14日《河北日报》发表刘书方撰写的《评弹的说噱弹唱》。

5月31日，中国共产党江苏省委宣传部副部长陶白以笔名"石陶"在《新华日报》发表长篇文章《在苏州弹词会书中所想到的几个问题》，从"特色""流派""书路""希望"几方面对第一次苏州评弹流派观摩演出做了论述。

5月，《曲艺》杂志发表老舍撰写的《好友春风携手来》，左弦撰写的《试谈评弹的说表》，叶圣陶撰写的《听评弹小记》。

5月，德清县评弹团成立，为专业苏州评弹演出团体，属集体所有制。初称德清县评弹队。队长为刘信芳，演员有11人。1963年定名为德清县评弹团，演员增加至20人，归属德清县曲艺工作者协会，由德清县文教局领导。

5月，上海市人民评弹团参加第二届"上海之春"音乐会，由徐丽仙、朱雪琴、孙淑英等演唱毛主席诗词《长沙》、苏州弹词开篇《宇宙行》《我见到了毛主席》等。

5月，《戏剧报》发表秦纪文撰写的《改编"孟丽君"弹词的一些回忆》。

6月2日，《光明日报》发表石陶撰写的《关于弹词的书路问题》。

6月3日，《文汇报》发表草桥撰写的《听书随笔》。

6月4日，《解放日报》发表秦纪文撰写的《我怎样说〈再生缘〉的》，同日《光明日报》发表吴小如撰写的《读曲琐记二则》。

6月6日，《人民日报》发表素临撰写的《曲艺园地百花开》。

6月7日，《文汇报》发表唐真撰写的《谈戏曲唱词——夜读随笔》。

6月，上海市人民评弹团学馆开办，招收学员20余名，学制三年。

6月，由中国戏剧家协会上海分会、中国音乐家协会上海分会、中国美术家协会上海分会、上海市群众艺术馆、上海市工人文化宫、上海市青年宫、上海警备区政治部宣传部共同收集整理的《上海群众业余创作戏剧曲艺选》印行，共刊载21件作品，其中有短篇苏州弹词《鲁绍兴》等。

7月5日，苏州市曲艺联合会和江苏省曲艺团在苏州举行弹词曲调弹唱会。除

组织两场演出外，还就弹词音乐中的一些问题举行了专题座谈会。

7月6日，《文汇报》发表左弦撰写的《从评弹发展看曲艺交流》，8日该报发表赵景深撰写的《谈〈西游记〉评话残文》，22日发表周贻白撰写的《〈曲海知新〉读后记》。

7月11日，《新华日报》发表马加鞭撰写的《也谈评弹》。

7月16日，《解放日报》发表秦纪文撰写的《闲话"噱头"》。

7月18日，陈云在苏州和王人三、凡一、潘伯英、朱霞飞、邱肖鹏、周良等座谈。谈了《珍珠塔》的整理和二类书的总结等问题。在这次谈话中，陈云倡议苏州和上海合作培养评弹学员。王人三当时为中共苏州市委书记。潘伯英为评话演员、评弹作家，当时任苏州市文联副主席。朱霞飞为苏州市评弹二团团长。邱肖鹏为评弹作家，曾任苏州市评弹团副团长、苏州市文联副主席、江苏省曲艺家协会副主席。

7月23日，《人民日报》发表谷苇撰写的《三十年来说一书——说评弹演员秦纪文》。

7月25日，《天津日报》发表解玲撰写的《引人入胜的说唱艺术》。

7月27日，《解放日报》发表程芷撰写的《评弹的"说表"》。

7月31日，上海市人民评弹团为帮助本市苏州评话、苏州弹词界青年演员提高政治、艺术水平，举办夏季培训班。主讲老师有苏州弹词演员蒋月泉、刘天韵、徐丽仙和昆曲前辈徐凌云等。培训班结业时，在上海文化广场举行演出。

7月，《红旗》杂志发表王朝闻撰写的《听书漫笔》，同月《曲艺》杂志发表高元钧等撰写的《曲艺在部队遍地开花》。

7月底，苏州评弹学校在苏州市筹建。这是我国有史以来第一所曲艺艺术中等专业学校。

8月3日，《解放日报》发表程芷撰写的《评弹的"弹""唱"》，5日该报又发表谷苇撰写的《谈"沪书"》，27日再发表小音撰写的《流行市郊的"连发书"》。

8月10日，为期14天的浙江文艺工作会议在杭州召开。全省各专区和市（县）宣传部部长、文化（教）局局长、文化馆馆长及剧团和曲艺团体负责人、演员共600余人参加会议。会议贯彻了全国文艺工作座谈会精神和中共中央批转的文化部党组、中国文联党组《关于当前文化工作的若干规定》(《文艺十条》)，制定了《剧团十条》《曲艺六条》。

8月12日,《北京日报》发表陶钝撰写的《写在天津曲艺公演之前》,13日《新民晚报》发表阿铁撰写的《"沪书""铍子书""农民书"》,30日《浙江日报》发表李伟清撰写的《评话表演艺术的"笑"》。

8月15日,中国曲艺工作者协会在北京召开曲艺工作座谈会。在京的中央、地方及部队、产业系统曲艺团队派代表出席会议,就如何繁荣曲艺创作、批判地继承曲艺遗产、加强曲艺理论研究、培养曲艺接班人等问题展开讨论。

9月4日,中国作家协会上海分会与上海市人民评弹团在作协大厅举行座谈会,讨论传统艺术手法。苏似荫、江文兰演出苏州弹词《玉蜻蜓》选回《沈方哭更》,蒋月泉做分析介绍。作家谭正璧、严独鹤、郭绍虞、赵景深、茹志鹃及徐昌霖等先后发言。

9月19日,《光明日报》发表范烟桥撰写的《盲女弹词琐谈》,同月《曲艺》杂志发表曾右石撰写的《独出心裁与丰富多彩》。

9月19日,文化部发出《关于加强戏曲、曲艺传统剧目的挖掘工作的通知》。通知肯定了中华人民共和国成立以来挖掘整理传统戏曲、曲艺的成绩,强调指出,"挖掘传统剧目、曲目工作是一项长期的、复杂的工作,各地文化部门必须加强领导、组织力量,有计划地进行",并要求采取各种记录方法,努力"抢救遗产"。

9月,中国人民解放军南京军区政治部前线歌舞团曲艺队(专业演出团体)成立,隶属于南京军区政治部。曲艺队成立后,整理和演出过传统曲目苏州弹词《唐伯虎点秋香》《秦香莲》等。前线歌舞团曲艺队的演员,多次参加全国和全军的演出活动,并着重为华东五省一市所属部队及当地党政机关和人民群众演出。

秋,镇江市曲艺团(专业演出团体)精简机构,北方曲艺演员因不适应在镇江演出而离团,其他曲种的部分演员转业,剩20余人。

10月3日,苏州市百花评弹团(专业演出团体)成立,由卫星评弹队改名而成。团长为赵月菁。有苏州评话与苏州弹词两个曲种。主要演员有赵月菁、罗慧丽、张君谋、马燕芳、陈瑞安、盛玉影、王吟秋、夏如美、朱汉文、赵玉昆等,全团50余人。常演的传统书目有《十五贯》《落金扇》《倭袍传》《文武香球》《大红袍》《三国》《东汉》《玉蜻蜓》《十美图》《林子文》《杨乃武》等,新编历史题材或历史故事书目有《秦香莲》《孔雀胆》《王十朋》《卖油郎》《武松》等,改编创作的现代题材书目有《红岩》《苦菜花》《红色的种子》《烈火金刚》《杜鹃山》

《一千零一夜》等。

10月23日,《光明日报》发表程弘撰写的《从文学名上看弹词这朵花》,26日《北京日报》发表陶钝撰写的《曲艺曲剧双花并茂》。

11月12日,《南方日报》发表易剑泉撰写的《曲艺戏曲的魅力》,22日《文汇报》发表唐真撰写的《戏曲中的潜台词》,同月《上海戏剧》发表郁章撰写的《关于〈珍珠塔〉的整理问题》。

11月,无锡市政府拨款14万元翻建无锡吟春书社,翌年6月落成,易名为吟春书场。主建筑1080平方米,有820个座位。"文化大革命"期间改为国营电影院,更名为春雷电影院。1978年6月恢复"吟春"原名。1982年改建为立体电影院,书、影兼营,座位缩减为668个,并装有空调设备。1985年有职工38人。其为无锡有名的"百年书场"。

11月,中央人民广播电台文艺部成立曲艺组,加强了曲艺的编播工作。

11月,上海市人民评弹团与苏州市文化局和江苏省曲艺团在苏州联合创办苏州评弹学校,这是我国第一所曲艺艺术中等专业学校。

12月3日,《光明日报》发表谭正璧撰写的《我也来谈文学遗产研究与说唱文学》,28日《文汇报》发表夏承焘、怀霜撰写的《盛唐时代民间流行的曲子词》,同月《上海戏剧》发表周云瑞撰写的《评弹唱腔流派初探》。

12月7日,江苏省文化局发出《关于举行1961年评话观摩演出的通知》。是月16日,江苏省评话观摩演出开幕,参加演出的演员包括苏州评话、扬州评话、南京评书中各种流派和艺术上有一技之长并为群众所公认的专业演员(包括青年演员),有苏州评话演员18人,扬州评话演员13人,南京评书演员1人,共计32人。

12月20日,江苏省评话观摩演出大会在南京举行。有苏州评话、扬州评话、南京评话演员参加,演出了《水浒》《三国》《岳传》《东汉》《西游记》《清风闸》等选回,并对评话表演艺术进行了座谈探讨。

12月23日,中国曲艺工作者协会在北京举行敬师会,向应邀到会的20余位老曲艺演员表示慰问,感谢他们为发展曲艺事业,尤其是在挖掘传统、培养新人方面所做出的贡献。

12月,上海市人民评弹团演员杨振雄、杨振言、唐耿良、徐丽仙、朱雪琴、郭彬卿等去湖南、广西、广东巡回演出。演出节目有长篇苏州评话分回《战

樊城》,长篇苏州弹词分回《回柬》《妆台报喜》,中篇评弹《罗汉钱》《青春之歌》,苏州弹词开篇《新木兰辞》等。在广州演出时,叶剑英元帅观看演出并接见演员。

是年,苏州市人民评弹三团(专业演出团体)重建,团长为俞蔚虹、副团长为袁省达。先后在团的主要演员有李仲康、周玉泉、徐云志、王月香、徐碧英、

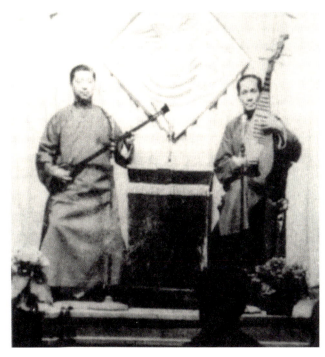

杨振雄(左)、吴君玉(右)演出照

蒋小飞、邵小华、薛君亚、王鹰、陈毓麟、林慧娟、余瑞君等。常演的传统书目有《珍珠塔》《包公》《啼笑因缘》《描金凤》《文武香球》《玉蜻蜓》《三笑》《白蛇传》《岳传》《杨乃武》等,新编历史题材或历史故事书目有《王十朋》《梅花梦》《秦香莲》《梁祝》《孟丽君》《何文秀》《贩马记》《武松》等,改编创作的现代题材书目有《苦菜花》《红色的种子》《追踪》《太湖斗虎记》等。

△ 启东县评弹团(专业演出团体)全团演职员有51人。评弹团十分重视对青年演员的培养,分别于1959年、1961年、1979年招生并培养出王洪涤、周振宇、汪静芳、黄锦美等近30名演员,较好地解决了后继无人的问题。该团坚持面向农村,为工农兵服务的宗旨,常年在启东、海门、崇明、南通、大丰、射阳的农村、渔场、矿区、工厂、军营演出。

△ 上海市人民评弹团赵开生、石文磊改编演出《青春之歌》,长篇弹词约十五回。该书既注意发挥弹词特有的说表艺术手段,又吸收电影中的表现手法,对原作有所丰富。是年5月,他们随团赴京演出了《除夕》《书店》等回目,很受欢迎,还访问原作者杨沫向其征求意见。

△ 夏史整理出苏州弹词开篇《秋思》,由周云瑞以"祁调"谱唱。周在谱唱

时，结合内容，发挥了"祁调"的特色，并对"祁调"做了创造性的发展，更好地表现了人物与意境。后人称周所谱唱腔及其过门为"新祁调"，并将其运用于其他开篇、选曲的演唱。

△ 苏州弹词演员钱雁秋加入上海长征评弹团，与杜剑华拼档，编演了长篇苏州弹词《红岩》及中、短篇数十个。其中中篇苏州弹词《无影灯下的战斗》，短篇苏州弹词《曙光》与《五味斋》等均获好评。"文化大革命"期间他一度转业，1979年入上海新长征评弹团任编剧。

△ 评话演员吴子安以中国乒乓球运动员勇夺世界冠军为题材，编说评话《威震海外》，颇受欢迎。其长期演出的书目为评话《隋唐》，其造诣较深，对书目有所丰富与发展。对书中的秦琼、程咬金、李元霸等人物，刻画生动；说表官正严谨，抑扬有致，讲究章法；嗓音洪亮，脚色鲜明；手面动作，功底颇深，又得昆曲名票徐凌云辅导，边式利落。

△ 徐文萍以一曲"祁调"《霍定金私吊》获听众赞扬。后拜祁莲芳为师，专攻"祁调"。1963年因病离开书坛后，潜心研究"祁调"唱腔，先后谱唱了经过改革的"祁调"开篇《宫怨》《晴雯补裘》，以及《莺莺操琴》《剑阁闻铃》《请宴》《宝玉夜探》和选曲《三笑·戏祝》等。

△ 陆雁华随蒋月泉习《玉蜻蜓》，并任下手演出。1963年，陆雁华与陈希安合作说唱新长篇《年青一代》。其曾参加《芦苇青青》《人强马壮》《神弹子》等中篇评弹演出，说表清晰老练，表演恰当，书路较广。其嗓音宽厚，擅唱"蒋调""丽调"。1973年及1987年曾在上海评弹团学馆等从事艺术教育工作。

△ 潘瑛考入苏州评弹学校，毕业后加入常州市评弹团，后长期与无锡市评弹团孙武书拼档演出长篇《四香缘》《双玉麒麟》等。其曾在常州举办过"潘瑛评弹专场演出"，得到同行和听众的好评。说表口齿清楚，语音刚劲有力；起脚色表演恰当，起泼辣旦更具特色。弹唱有一定功底，能唱多种流派唱腔。

△ 江肇焜入上海市人民评弹团学馆，师从刘天韵习《三笑》，1966年毕业。1978年单档演出《描金凤》《双按院》《飞刀华》。翌年师从姚荫梅习《啼笑因缘》，先后与王燕、沈玲莉及周映红、杨霞拼档演出。江肇焜曾参加《芦苇青青》《如此亲家》《战上海》《春梦》《李双双》《三约牡丹亭》等中篇评弹演出。说表风趣，脚色生动，善用方言，擅唱"姚调"。

△ 苏州市设立曲艺联合会艺术组与资料室。1978年改组成立苏州市评弹研

究室。主要从事记录整理老演员艺术经验,搜集、编印评弹理论研究资料和评弹史料,记录整理传统书目等方面工作。1986年该室并入苏州市戏曲艺术研究所。

△ 评话演员王再亮(1893—1961)去世。其又名秉贤,江苏常州人。1904年,王再亮师从钟士亮学长篇《岳传》,15岁起登台演出,后辗转江浙码头,崭露头角。民国初进入上海,成为较有影响的评话演员之一。尤擅《岳母刺字》《误闯粉宫楼》等回目。说书以平说为主,然也有以脚色现身者,其中尤以表演牛皋戆大脚色为佳,故有"活牛皋"之称。手面颇得"钟家一条枪"真传,播枪、开打均有特色。1949年后,王再亮曾为整理《岳传》提供材料,并做示范演出。书艺传胞弟王水泉、堂弟王遂亮及徒钱鹤亮、吴玉峰、张云峰、邹剑蜂等。

1962年
(壬寅)

1月,南京市戏剧曲艺工作者协会成立,马子馨任主席,竺水招、商芳臣、苗胜春、金梨为副主席,日常工作委托南京市文化局艺术科主持。协会成立后,先后组织南京市曲艺团青年演员参加了南京市文化局举办的市属剧团青年演员观摩演出大会,配合市总工会、市文化局联合举办职工曲艺观摩演出等。

1月26日《解放日报》发表徐昌霖撰写的《离别和相逢的艺术》。

1月,夏史(吴宗锡)编选的《弹词开篇集》由上海文艺出版社出版。

1月,《曲艺》杂志发表该刊评论员撰写的《努力提高曲艺艺术质量》。

春,苏州市曲艺联合会换届,选举潘伯英为主任委员,曹汉昌、魏含英、夏玉才为副主任委员,杨作铭任秘书长,王雪帆任副秘书长。1966年"文化大革命"开始后苏州市曲艺联合

夏史(吴宗锡)编选《弹词开篇集》(上海文艺出版社)

会停止活动，1982年成立苏州市曲艺工作者协会，曲联工作被其取代。

2月20日，《人民日报》发表秦纪文撰写的《评弹的说和唱》。

3月19日，浙江海盐县评弹队成立，这是为海盐县文教局于当年组织会书，并邀请上海、苏州等地部分苏州评弹演员落户海盐，又吸收6名演员而设立的专业苏州评弹演出团体，属集体所有制，共有演员11人，除2名苏州评话演员外，其余都为苏州弹词演员。

3月25日，《浙江日报》发表苏牛撰写的《有声有色神态逼真——听江苏省曲艺团金声伯的评话》。

4月2日，浙江省文化局下发《进一步加强对曲艺队伍的管理的几点意见》，要求各地参照执行。

4月4日，浙江省文化局、浙江省商业厅联合发出《关于加强对曲艺演出场所的领导和管理的联合通知》。

4月25日，《人民日报》发表盛家带撰写的《评弹散记》。

4月，中共文化部党组、中国文联党组联合下发《文艺八条》。

4月，上海市评弹工作者协会、苏北评鼓书协会、沪书协会合并，成立上海市曲艺工作者协会，召开第一届全体会员大会。选举出主席刘天韵，副主席石耀良、吴宗锡、严雪亭、唐耿良、蒋月泉。秘书长由吴宗锡兼任，副秘书长为李庆福，常务理事有17人，理事有39人。"文化大革命"期间上海市曲艺工作者协会停止活动。

4月，由姚荫梅改编的中篇评弹《双按院》由上海市人民评弹团首演。演员有张振华、张如君、刘韵若、马小虹、赵开生、胡国梁。

5月3日，《文汇报》发表左弦撰写的《简单并不单调——关于弹词单档》。

5月4日，《上海戏剧》发表刘天韵撰写的《我怎样整理和演出〈玄都求雨〉》。

5月5日，上海市曲艺工作者协会成立，中国曲艺工作者协会副主席陶钝出席成立大会并讲话。中共上海市委宣传部副部长陈其五、上海市文化局局长孟波到会致辞。吴宗锡做筹备工作报告。刘天韵当选为主席，石耀亮、吴宗锡、严雪亭、唐耿良、蒋月泉为副主席，吴宗锡兼任秘书长。

5月10日《光明日报》发表范烟桥撰写的《"三笑"弹词的由来》。

5月17日，苏州市文联副主席潘伯英，在《新华日报》发表《从评弹的一个

新形式诞生谈起》一文，阐述中篇评弹的作用。

5月24日《文汇报》发表何慢撰写的《近年来评弹艺术形式的发展》。

5月，陈云和吴宗锡、陈灵犀、何占春等谈话，商讨对《玉蜻蜓》的认识。谈话的主要内容已经发表，谈话中还讲到长、中篇的关系：据传统长篇的部分内容改编的中篇，书情不能和长篇差别太大，不能完全割裂，可以不同，但不可有大矛盾。

5月《曲艺》杂志发表潘伯英、周良撰写的《苏州评弹口诀》。

5月，上海市人民评弹团赴北京、天津、济南、郑州、汉口、南京等地巡回演出。"文革"开始后停演，1972年解散。1979年，在该团原有演员基础上成立了新长征评弹团。

5月，上海长征评弹团全团赴北京、天津、济南、郑州、汉口、南京等地巡回演出，受到欢迎。在北京劳动人民文化宫，中央领导及文艺界的不少同志欣赏演出后，对演员的精湛技艺和该评弹团的经济体制给予赞扬。

5月，陈云在上海与吴宗锡、陈灵犀、何占春等谈话，商讨苏州弹词书目《玉蜻蜓》的相关问题。

5月，上海长征评弹团赴北京演出，演员有李伯康、秦纪文等。周恩来总理欣赏了演出，周扬等领导专门欣赏了沈笑梅的《济公传》《乾隆下江南》等书目。

6月3日，《新华日报》发表张永熙撰写的《"三分祥"与"画龙点睛"》，6日《羊城晚报》发表一乐撰写的《谈曲艺和戏曲的关系》。

7月6日，上海市人民评弹团赴香港演出，团长为陈虞荪，副团长为吴宗锡。演员有刘天韵、蒋月泉、严雪亭、杨振言、杨振雄、唐耿良、朱慧珍、徐丽仙、朱雪琴、沈笑梅、孙淑英、刘韵若、薛惠君、程丽秋等。书目有传统长篇苏州弹词《西厢》《三笑》《描金凤》《玉蜻蜓》选回和苏州弹词开篇《新木兰辞》《宫怨》《思凡》等。共演出20场，观众18000余人次。这是中华人民共和国成立后上海市人民评弹团的首次赴港演出，阵容强大，节目丰富。

7月23日，浙江舟山曲艺队成立，王文彪、黄次生为正、副队长。

8月下旬，浙江省文化局在宁波市红宝书场举办浙江省弹词会书。杭州滩簧、绍兴平湖调、四明南词、台州词调及浙江省曲艺队的苏州弹词演员参加会书，并就浙江省弹词类曲种的艺术革新等问题进行探讨。

8月，位于南通市文化馆内的百花书场由南通市文化科正式批准注册登记，

左起：刘天韵、朱雪琴、薛惠君、严雪亭演出照

刘天韵（左）、刘韵若（右）演出长篇弹词《三笑》

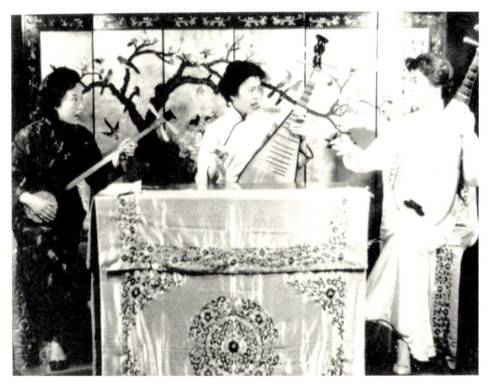

左起：徐丽仙、程丽秋、孙淑英演出《三约牡丹亭》

列入编制。百花书场就古庙的特色，做了较大的装修，四周里外墙壁粉刷一新，安装了壁灯。百花书场邀请上海市人民评弹团、常州市评弹团和浙江、苏州、无锡、江阴、常熟等地评弹团的演员演出苏州评弹，又邀请镇江市曲艺团、扬州市曲艺团演出扬州评话。"文化大革命"开始后百花书场停业。

8月，《曲艺》杂志发表陶钝撰写的《接受教训来者可追》，10月该杂志又发表陈继国撰写的《曲词创新刍议——兼与马增芬同志商榷》和梅耶撰写的《坚持说好书，为社会主义服务》及周良撰写的《谈苏州评弹的"赋赞"》。

8月，湖州市评弹团成立，为专业苏州评弹演出团体，属全民所有制。后该团并入吴兴县曲艺团，"文化大革命"期间被撤销。

9月1日，《辽宁日报》发表彭本乐撰写的《评弹——江南"曲艺之花"》，6日《光明日报》发表程弘撰写的《话说评话》。

10月28日，上海市文化局、上海市总工会、上海市曲艺工作者协会、中国戏剧家协会上海分会联合举办上海工人曲艺创作节目汇报演出，演出了苏州评话、

苏州弹词、相声、说唱、双簧、小演唱等8个节目。

10月，中国曲艺工作者协会副主席陶钝到扬州了解扬州曲艺情况，听了黄少章演出的《八窍珠》，并建议记录、整理。

10月，扬州评话研究小组选编的《扬州评话选》由上海文艺出版社出版。

12月3日，浙江省文化局下达《关于加强对曲艺演出场所的领导和管理的补充通知》，就书场的编制、财务、票价、分账等问题，提出具体意见，要求各地参照执行。

12月4日，中国曲艺工作者协会为纪念清代伟大文学家曹雪芹逝世二百周年，在北京举办"《红楼梦》曲艺专场"演出。周恩来观看演出并发表意见。

12月，湖州市评弹团并入吴兴县曲艺工作者协会，1963年改名为吴兴县曲艺团评弹队。有王文稼、严燕君等演员8人，学员3人。"文革"后改称为吴兴县评弹改革小组、湖州评弹团。主要演员有王文稼、严燕君、陈平字、秦锦雯、许伯乐等。常演书目有长篇《白罗山》《打銮驾》《玉夔龙》《描金凤》《乾隆出京》《女状元》《绿牡丹》《陈英士传奇》等。

是年，苏州市戏曲学校评弹专业扩展建成专门培养评弹艺术人才的专门学校，定名为苏州评弹学校，地点在天宫坊。苏州评弹学校隶属江苏省文化厅，主要任务是为江苏、浙江、上海两省一市地区的各市、县评弹团队输送演员。学校设评话、弹词两个专业，招收高中或初中学生，学制三年，后因主要招收初中毕业生，并强调注重提高学生的整体素质，改为四年学制，为中等专业艺术学校。在江苏省曲艺团学习的江苏戏曲学院苏州评弹专业的部分学生，调至新建的苏州评弹学校学习，也成为评弹学校首批学生的一部分。是年9月，江苏戏曲学院缩编，改建为江苏戏曲学校，从此该校再无曲艺专业。

△ 苏州评弹学校由钱璎、周良、吴宗锡、李庆福、钟兆锦、潘建新、夏玉才等组成校务领导小组。师资由江苏省曲艺团、上海市人民评弹团、苏州市人民评弹团提供。一批著名的苏州评弹演员如蒋月泉、严雪亭、周云瑞、杨振雄、张鉴庭、唐耿良、吴子安、张鸿声、吴君玉、金声伯、顾宏伯、曹汉昌、杨振新、徐云志、周玉泉等都曾在该校任教。

△ 上海市人民评弹团严雪亭等19位苏州评弹名家赴定海演出，并与舟山的翁州走书演员进行艺术交流。

△ 周希明从父周伯庵学《玉蜻蜓》《文武香球》，1966年加入常州市评弹团。

后自编自演长篇《血衫记》《三更天》，短篇《金凤展翅》。其演出书目还有《文武香球》《玉连环》《紫玉箫》《血衫记》等。周希明说表口齿清晰，语汇丰富，演出讲究精、气、神，注重起脚色。善放噱，有幽默风趣特色。

△ 位于浙江海宁市硖石镇的高乐书场和民乐书场合并成硖石书场。后在西山建设路兴建书场楼，面积2200平方米，设翻板座位679席。迁至赵家漾后改名为硖石书场东苑分部，设硬座350席。

△ 江苏省曲艺团苏州弹词演员杨乃珍演唱苏州弹词开篇《苏州好风光》，唱词从上海传来，有所删改。以"上有天堂，下有苏杭"为引子，以十二月花名叙苏州的秀丽景色和民俗风情，共二十二句。

△ 苏州市人民评弹二团的朱霞飞创作的短篇弹词《一张订婚照》，在上海文艺出版社《评弹丛刊》上发表。

△ 朱庆涛入上海市人民评弹团学馆，1966年毕业。师从张鸿声习《英烈传》。说表清晰，脚色生动，并曾尝试用普通话说讲评话。一度在学校试说"课本评话"，即以评话形式说讲语文课本中所载文章的故事内容，受到学生欢迎。其具有创作能力，1980年后，创作短篇评话《中国女排采访记》等，深入上海各中小学校演出。另作有评话《武林赤子》等，还曾写作并出版通俗小说《神州摔跤王》及其他小说、论文多篇。

△ 南京市新街口闹市区的百花书场由南京市影

《评弹丛刊》第八集（上海文艺出版社）

剧公司经营。书场坐东朝西，砖混结构，书台30平方米，座位排列呈扇形，能容纳500位听众，是苏州评弹在南京的主要演出场所。开业后，江浙沪两省一市的苏州评弹名家徐云志、周玉泉、金声伯、曹啸君、杨乃珍、侯莉君、杨振雄、吴君玉、余红仙、王柏荫等先后来此演出。

△ 苏州评话演员、评弹作家潘伯英加入中国共产党，1964年被推选为政协苏州市委常委，同时任政协江苏省委员会委员，1956年被选为苏州市文学艺术工作者联合会副主席。

△ 张雪麟、张钟山、许素珍、张慧麟等艺人相继退出常熟县人民评弹团，张雪麟先加入金山县曲艺团，后加入德清县评弹团，张钟山、许素珍、张慧麟等加入虞山评弹队。

△ 女演员严燕君加入湖州市评弹团。严燕君与其夫王文稼拼档说唱长篇《包公打銮驾》《白罗山》等，自编或参与编写的现代题材书目有《51号兵站》《新房》《黄泉碧落》等。其嗓音甜润，说表清晰，擅唱"祁调"，并有所发展，使唱腔于委婉中见激越，亦擅"俞调"。

△ 位于杭州市上城区建国中路的教堂改建成书场，属杭州市曲协管理。该书场可容纳500余人，座位均为新购置的藤椅，每日有上午、下午、晚上三场，演出杭州评话、苏州评弹。"文化大革命"期间停业。

△ 上海长征评弹团从黄浦区戏曲学校评弹班中招入徐淑娟、张渭霖、朱维德、周亚君等8名青年演员。"文化大革命"期间全团成员下放至"五七"干校，1972年解散。1977年，由原长征评弹团部分演员组建黄浦区文艺宣传队，编演了中篇评弹《古城春晓》《枫叶红了的时候》《为了明天》《红娘子》等。

△ 弹词演员王文稼参与创建湖州市评弹团，并与严燕君拼为夫妻档。所说唱的《白罗山》《包公打銮驾》等长篇，均经其加工丰富；此外还说唱《四进士》《李师师》等长篇。其编演的现代题材书目有长篇《51号兵站》，短篇《热心人》《新房》等。20世纪80年代初，还曾参与编演《黄泉碧落》《冤家夫妻》《美女蛇》等现代题材中篇。《白罗山》《热心人》曾发表于《浙江曲艺丛刊》。其嗓音清脆，说法稳健，长于阴噱，三弦颇有功力，表演富有分寸感。有徒孙武书、陆建华、徐文炜、陈文栋等。王文稼曾任湖州评弹团团长、浙江省曲艺家协会副秘书长。

△ 周映红入杭州市曲艺团学弹词，后加入嘉兴南湖评弹团。1989年调浙江

曲艺团。曾拜朱雪琴为师，即专唱"琴调"。与吴国强拼档，编演长篇《岳阳传奇》《张桂英挂帅》《贞观天子》等。擅长弹唱，嗓音明亮，力度较强。"琴调"得朱雪琴真传，以奔放昂扬见胜。所演唱开篇《文姬归汉》，短篇《开店》等均有创新。曾为毛泽东《水调歌头·重上井冈山》设计音乐并任领唱，获得好评。

△ 弹词演员袁小良出生，为江苏苏州人。父袁逸良、母马小君均为评弹演员。童年即常聆听父母演唱，十五六岁已能弹唱弹词。1979年为苏州市评弹团学员，一年后登台演出，说唱《樊梨花》《麒麟豹》等书目；曾拜龚华声为师，与王瑾拼档演出《孟丽君》。

△ 上海文艺出版社在1958年出版的《弹词开篇集》基础上，补充修订本（四辑）出版。第一辑选收1958年至1961年创作的现代题材开篇14首，内容歌颂毛泽东、毛泽东思想、延安作风和英雄人物及反映社会主义建设成就；第二辑收选中篇评弹《一定要把淮河修好》《刘胡兰》《海上英雄》《冲山之围》《小二黑结婚》《罗汉钱》等的唱段20支；第三辑选收传统开篇和新编古代题材开篇75首，包括《刀会》《宫怨》《杜十娘》《秋思》《新木兰辞》《懒惰胚拾鸡蛋》《颠倒古人》等；第四辑选收传统和新编中、长篇古代题材弹词《三笑》《双珠凤》《玉蜻蜓》《珍珠塔》《王魁负桂英》《林冲》《杜十娘》《秦香莲》《梁山伯与祝英台》等的唱段28段。书后附录弹词曲谱（简谱），有"俞调""蒋朱调""夏调""蒋调""丽调""祁调"等。

△ 邱肖鹏创作的短篇弹词《一顿饭》改名为《记得那一年》，由江苏人民出版社出版单行本。该文学脚本创作于1960年，翌年由王月香、王鹰首演。苏州人民评弹团曾将其作为下乡、下厂演出节目。

1963年
（癸卯）

春节，为纪念曹雪芹逝世二百周年，夏史、陈灵犀据《红楼梦》部分章节改编的中篇评弹《晴雯》，由上海市人民评弹团在上海大华书场首演，演员有杨振雄、余红仙、吴静芝、张如君、江文兰、刘韵若、苏似荫等。

1月初，国务院总理周恩来在杭州观看浙江曲艺队的苏州弹词演出，同演员们一起唱《蝶恋花·答李淑一》。演出结束后，周总理建议把电影《李双双》改

编为苏州弹词长篇书目。

2月,由华士亭、马中婴根据电影文学剧本《战火中的青春》改编的中篇评弹《战地之花》首演于上海西藏书场。

3月19日上午,陈云和周玉泉、薛君亚、颜仁翰谈《文武香球》和《玉蜻蜓》。陈云在谈话中认为《文武香球》书情很好,关子紧凑、轻松、风趣。讲到《玉蜻蜓》时,他认为《厅堂夺子》把金张氏处理得过凶了一点,锡剧又说得好了一点,都不能服人。又讲,说"蜻蜓尾巴白蛇头"是有道理的,《玉蜻蜓》后面有团圆气氛,所以受人欢迎,应该把它保留下来。

3月19日—26日,中国曲艺工作者协会在北京召开中、长篇新书创作座谈会,邀请北京、上海、河北、吉林、四川等省、市的部分曲艺团的演员、负责人,就如何繁荣中、长篇新书的创作,满足广大观众的需要展开了讨论。

3月,浙江省文化局召开戏曲、曲艺的剧、曲目创作研究会,省、地剧作者和曲艺作者共30人参加,持续3个月。曲艺界的施振眉、胡天如、应毅、吴锦明在此期间创作、改编了长篇苏州弹词《李双双》、长篇苏州评话《敌后武工队》、宁波评话《甬城风雷》、中篇温州鼓词《海英》等新曲本。

4月22日,浙江省文化局发布《请即执行停演"鬼戏"的指示的通知》。

4月,浙江海宁县评弹团成立,为专业苏州评弹演出团体,属集体所有制。有演员17人,其中苏州弹词四档,苏州评话三档,负责人为马仲林。

4月,《曲艺》杂志发表王林奇撰写的《对曲艺短段改编的一点看法》。

4月,陈灵犀、马中婴、饶一尘据沈西蒙、漠雁、吕兴臣话剧《霓虹灯下的哨兵》改编的中篇评弹《南京路上》,由上海市人民评弹团首演,演员有蒋月泉、刘天韵、陈希安、石文磊等。蒋月泉唱的《陈喜读信》唱段成为保留节目。

7月,上海青浦县曲艺队成立,为专业演出团体,是在其前身青浦县沪书小组的基础上,吸收个别苏州评话演员组建而成的,后又招收学员,演唱苏州弹词。负责人为蔡汉君,上海青浦县曲艺队演唱书目有苏州评话《西汉》《宏碧缘》《封神榜》《金台传》,沪书《岳传》《英烈传》《万花楼》。1972年2月解散。

9月3日,江苏省曲艺团苏州弹词演员杨乃珍随中华人民共和国文化部组织的中国艺术家代表团出访日本,演唱《新木兰辞》及《蝶恋花·答李淑一》。

9月,杨乃珍随中华人民共和国文化部组织的中国艺术团赴日本、中国香港地区,演唱苏州弹词开篇《苏州好风光》博得国外友人和港澳同胞的赞赏。1982

年由杨乃珍演唱，郁小庭、徐祖林、汤敏等伴奏的《苏州好风光》，在上海唱片厂制成盒式磁带发行。

10月20日，苏州专区在昆山县举行的为期10天的评弹现代题材书目会演开幕。参加会演的有苏州专区各县的5个评弹团和1个评弹队共180余名演员，演出创作或改编的30个现代书目。

10月，苏州市人民评弹团赴天津、北京、郑州、武汉、洛阳等地演出。在北京演出期间，看过演出的国家领导人及文艺界人士有周恩来、郭沫若、邓颖超、张际春、周扬、夏衍、叶圣陶、叶籁士、陶钝、华君武、吴作人、孙慎等人。周恩来总理看了三次，并讲了话。文艺界举行了多次座谈会。江苏省曲艺团苏州弹词演员侯莉君、汪梅韵、高雪芳等随团参加。

10月，浙江长兴县曲艺队成立，共有演员12名。翌年上半年发展到27名。除本县演员外，还有江苏、上海等地演员加入。除演出本地曲种外，还有苏州评弹。后因群众反映演出中有庸俗和不健康的内容，1964年7月，浙江长兴县曲艺队进行整顿，将其中12名演员辞退。余下演员分两班轮流在县内下乡巡演，并被要求全年四分之三以上时间演出新编书目。至1964年年底，外地演员被转回原籍，本地演员被发放临时演唱证，只被允许在本县演出，同时长兴县曲艺队被宣布撤销。

11月，无锡市评弹团朱一鸣据同名京剧及《后汉书·董宣传》等历史资料改编成中篇苏州弹词《强项令》，当月由朱一鸣、李雪华、沈志吟、徐素琴、郁鸣秋、吴畹兰、唐小君、方明珠在上海西藏书场首演，场场爆满，连演一月；1984年，《强项令》在无锡、上海、杭州等地巡回演出，听众也很踊跃。无锡、上海的广播电台同年均录音播放。

11月，江苏省曲艺团苏州弹词演员杨乃珍随中华人民共和国文化部组织的中国艺术家代表团在中国香港地区进行演出。

12月，浙江吴兴县文教局报请吴兴县政府批准成立吴兴县曲艺团，吴兴县曲艺团由原吴兴县曲艺工作者协会中的一队、二队和评弹队合并而成，全团共60余人。为专业曲艺演出团体，属集体所有制。团长为周玉林、副团长为许云天，团务委员为董剑卿、方文君、王文稼等。除整理演出苏州评话《抗金兵》《万花楼》等传统书目，该团还演出了新编苏州评话书目《杨立贝》《野火春风斗古城》和新编苏州弹词书目《黑龙坝》《热心人》等。"文化大革命"开始后停止演出，

1969年撤销建制。

是年，苏州城外石路共和里的龙园书场停业。该书场开办于20世纪30年代末，业主是张坤元（外号胡大海）。张原在石路闹市区开设啸云天书场，该书场抗日战争初期毁于日机炸弹，后张坤元搭草棚为书场，两三年后将其迁至共和里弄内，改名为龙园。龙园书场为石路地区的主要书场，许多名家、响档曾先后在此场献艺。听众多为店员、船民及近郊农民等。曾与"椿沁园""大观园""四海楼"联合，演员在四家书场环演。书场为中式平屋，较狭长，书台朝西，设有状元台、靠背椅，可容180多人。

△ 苏州市人民评弹团青年演员去南昌等地演出，并上井冈山。

△ 常熟县评弹团薛惠萍、江苏省曲艺团侯莉君根据小说《红岩》和歌剧《江姐》改编成中篇苏州弹词《江姐》。由薛惠萍、高莉蓉首演，后江苏省曲艺团徐琴芳、侯莉君亦演出此书目。书十二回，约20万字。

△ 苏州市人民评弹团邱肖鹏、郁小庭据滑稽戏《满意不满意》改编成中

常熟县评弹工作组（后改为常熟县评弹团）赴南京演出合影

篇苏州弹词《老杨与小杨》，同年7月由江苏省曲艺团、苏州市评弹团谢毓菁、谢汉庭、汪梅韵、侯莉君、高雪芳、王月香、王鹰、薛君亚、丁雪君等联合首演。

△ 苏州市人民评弹团邱肖鹏据报告文学《雷锋的故事》编写成苏州弹词开篇《我的名字叫解放军》。由王月香、王鹰等演唱。此开篇篇幅较长，词格活泼多变，被认为是现代题材开篇中具代表性的作品之一，1983年被收入江苏人民出版社出版的《弹词开篇选》。

△ 朱寅全在常熟农村体验生活后创作了中篇苏州弹词《梅塘姑娘》，由常熟县评弹团薛惠萍、钟月樵、蒋君豪、顾竹君、蔡蕙华、周勤华、张雪萍等首演。此书情节生动，生活气息浓郁。演员也深入生活，熟悉农村，演出时对书中人物表演逼真，配合默契，达到很好的演出效果。是年年底，应中国曲艺研究会邀请，《梅塘姑娘》赴京演出。1965年曲本由江苏人民出版社出版。

△ 苏州市人民评弹团罗介仁、邱肖鹏从锡剧本《红色的种子》中截取一段，重新编写成短篇苏州弹词《假夫妻》，由薛小飞、邵小华、林慧娟于苏州首演。1964年曲本收入江苏人民出版社出版的《苏州评弹选》第二集。苏州市戏曲博物馆资料室藏有手抄本。

△ 苏州市人民评弹三团抽调部分演员参加由苏州市文化局组织的苏州人民评弹团赴北京巡回汇报演出。邱肖鹏创作的弹词《记得那一年》《车厢一角》《假夫妻》等先后在《曲艺》等杂志上发表。

△ 郁小亭根据江苏省歌舞团同名独幕话剧改编成短篇弹词《八个鸡蛋一斤》，后由汪梅韵、侯丽君、高雪芳首演。

△ 吴县评弹团（专业演出团体）成立，团长为强新中，全团有16人，属集体所有制性质。该团有苏州弹词、苏州评话两个曲种，团址在苏州市人民南路73号。主要演员有陈丽鸣、张自正、何学秋、肖玉玲、徐慧珠、陈继龙等。常演的传统书目有《玉蜻蜓》《白蛇传》《双珠凤》《双金锭》《杨乃武》《十美图》《林子文》《三笑》《玉连环》《落金扇》《绿牡丹》《麒麟豹》等。新编历史题材或历史故事书目有《白罗山》《三盗鱼肠剑》《天魔女》《宫廷怨》《卖油郎》《二美图》《江南八侠》《小红袍》《武则天》《清宫奇案》《太湖传奇》《奇缘剑》等。

△ 淮阴市曲艺工作者协会成立，为淮阴市文学艺术界联合会团体会员，负责人为张韵萍。曲协成立后，经常组织会员参加曲艺创作、演出活动。是年3月，

吴县评弹团赴京演出节目单

为时7天的淮阴市职工群众业余文艺会演，800余人参加的81个节目中有58个是曲艺节目，"文化大革命"开始后，曲协活动中断。

△ 施振眉根据李准同名电影文学剧本改编成长篇苏州弹词《李双双》。此书目根据周恩来总理1963年初在杭州接见浙江曲艺团部分演员时提出的建议改编而成。1963年起，由曹梅君、王柏荫、高美玲等演出，该作品在演出中不断被加工修改。1965年上海文化出版社出版的《说新书》丛刊第二辑刊载曲本。1977年，浙江曲艺团根据原长篇改为中篇演出，由曹梅君、葛佩芳、王柏荫、高美玲、孙纪庭、骆德林、朱良欣、周剑英等合演于杭州大华书场，并在全省各地巡回演出。

△ 华士亭编写苏州弹词开篇《南京路上好八连》，朱雪琴以"琴调"谱唱。内容歌颂驻守上海南京路的上海警备部队八连战士，保持艰苦朴素的优良传统，抵制资产阶级思想的侵袭，坚定尽责，保卫社会秩序。《南京路上好八连》为"琴调"代表作之一。

△ 浙江台州黄岩城关孔庙后的明伦堂被改建成黄岩书场。该书场1966年停业，1979年7月重新开设，场址移至黄岩老剧院，设座位400席。演出活动频繁，

1979年至1982年先后接待了上海、杭州、宁波等地25个曲艺团体，60多位演员先后前来演出。苏州评弹名演员如张如君、刘韵若、张振华、庄凤珠等来此演出过。1983年因拆迁书场演出终止。

△ 邱肖鹏作短篇弹词《车厢一角》，龚克敏、王映玉首演。文学脚本收入1964年江苏人民出版社出版的《苏州评弹选》第二集。

△ 评弹理论家、作家吴宗锡当选为上海市曲艺工作者协会副主席、中国曲艺家协会上海分会（上海曲艺家协会）主席。

△ 弹词演员孙武书入无锡市评弹团，1980年前后与常州市评弹团潘瑛拼档演出长篇《四进士》《四香缘》《双玉麒麟》等。其说表稳健工整，口齿清晰，书路清楚。其擅唱"严调"，并按自身条件加以变化，使之委婉动听。唱"蒋调"等流派唱腔亦颇见功夫，起脚色以飘逸潇洒见长。

是年后，刘天韵因病辍演，在家授徒并记录整理《三笑》脚本。刘参加演出的中篇有《一定要把淮河修好》《海上英雄》《猎虎记》《刘胡兰》《后方的前线》《雪里红梅》《老地保》《三约牡丹亭》《点秋香》《王佐断臂》《白虎岭》《林冲》等。编演的短篇有《孟广泰老头》《错进错出》《营业时间》《学旺似旺》等，演出的选回有《玄都求雨》《义责王魁》《面试文章》《姜拜》《小厨房》等。

1964年
（甲辰）

1月15日，中国曲艺工作者协会举行茶话会，特邀赴京演出的江苏省常熟县人民评弹团介绍近年来上山下乡为农民演出的经验体会。

年初，评弹专场《三千勇士战烈火》在上海公演。内容根据3000多市民勇敢抢救上海光华印绸厂火灾的真实故事编写，由中国曲协上海分会组织上海人民、长征、先锋、星火、凌霄、江南等6个评弹团的演员联合演出，形式有短篇、小组唱、开词、开篇、大合唱等。这是评弹专场主题演出形式的创始。

2月5日，《人民日报》发表题为《积极地发展社会主义的新曲艺》的社论。

2月，中国文联、中国曲艺工作者协会联合召开曲艺座谈会，强调曲艺节目要创新、编新、说新、唱新。

春，日本曲艺名家冈本文弥等人由中国曲艺工作者协会秘书长张克夫陪同来

杭，浙江省曲艺工作者协会施振眉及浙江曲艺队弹词演员徐天翔、高美玲、曹梅君等和他们进行座谈，交流并演出了苏州弹词和日本说唱。

春，苏州人民评弹团演员刘小琴赴越南参加慰问抗美援越战士的演出。

3月，《四川文学》发表碎石撰写的《喜读社会主义的新曲艺》，4月《文艺报》发表史川仁撰写的《严肃的内容与轻佻的逗笑》。

4月6日至5月10日，中国人民解放军第三届全军文艺会演在北京举行。20个部队曲艺团队携74个曲艺节目参加了演出。刘少奇、周恩来、李先念等党和国家领导人观看了会演曲艺节目，并与演员合影留念。

4月30日，浙江省文化局发布《关于改进曲艺工作的几点意见（修正草案）》。

4月30日，浙江省文化局发出《关于举办评弹现代书目会演的通知》。主要内容为："一、参加会演的书目，以反映建国十四年来的社会主义革命和社会主义建设内容为主，反映革命斗争历史的现代书也可参加。二、参加会演的书目，都应该是自己创作或改编的（根据小说、电影、戏曲剧本）。关于移植的曲艺作品，如个别质量较高，经我局审查也可参加。三、参加会演的书目形式，以中篇为主，优秀的短篇和长篇折子书也可。原则上要求每个评弹团、队参加一个中篇，二至三个短篇或长篇的优秀片段，二至四个开篇。个别评弹团、队如现代中篇书目较多，要求增加一个中篇的，须经审查同意。"

5月，一尘、夏史根据李准电影文学剧本、话剧剧本《龙马精神》改编成中篇评弹《人强马壮》。上海市人民评弹团在上海静园书场首演，演员有蒋月泉、苏似荫、江文兰、杨德麟、陈红霞、徐雪花等。分为《买马》《养马》《失马》《得马》四回。

5月，南京军区前线歌舞团曲艺队参加全军第三届文艺会演。苏州弹词开篇《夸班长》《迎新曲》获优秀创作奖和优秀表演奖，并与全军其他获奖曲目组合，于6月4日在北京中南海紫光阁礼堂向党和国家领导人做汇报演出。演出后，党和国家领导人与演员们合影留念。

6月1日，浙江舟山地区举办曲艺现代书目交流演唱会，共演出了创作、改编、移植的新书目13个。

6月，中国曲艺工作者协会副秘书长罗扬在浙江省曲艺工作者协会负责人施振眉陪同下到杭州、湖州、嘉兴、平湖、温州、乐清等地调查了解浙江曲艺工作情况。同月，由苏州市曲艺工作者联合会编，江苏人民出版社出版的《苏州弹

词开篇创作选》(第一集)公开发行。收入现代题材开篇《毛主席的好战士》《向雷锋同志学习》等作品。

夏,全省苏州评弹现代书会书暨评弹工作会议在杭州举行。参加会书的有浙江省曲艺队及杭州、嘉兴、湖州、嘉善、海宁、海盐、德清、桐乡等地9个评弹团、队的108位演员。演出了苏州弹词《李双双》《热心人》《白雪丹心》及苏州评话《林海雪原》《路标》等新书目。

8月,唐耿良、左弦、苏似荫、江文兰集体创作的中篇评弹《芦苇青青》,于上海仙乐书场演出,演员有张鉴庭、张鉴国、朱雪琴、郭彬

苏州市曲艺工作者联合会编《苏州弹词开篇创作选》（第一集）（江苏人民出版社）

卿、张维桢、苏似荫、江文兰等。《芦苇青青》前身是中篇评弹《冲山之围》,该稿情节比较枝蔓,且游击队的活动始终为逃避日军追捕,比较被动。是年重新修改加工,陈灵犀参加了修改工作,改稿更名为《芦苇青青》。《芦苇青青》情节集中,惊险曲折,一是增加了游击队反击的内容,二是突出了钟老太的形象。唱词与唱腔设计也好。由张鉴庭演唱的唱段《望芦苇》《骂敌》等感情充沛,曲调动人,苍劲有力,扣人心弦。《望芦苇》中有一段二重唱,用拟人化手法抒发了深厚的革命感情,从内容到形式都别开生面。

10月12日,上海市人民评弹团一行32人由吴宗锡率领参加市委社会主义教育运动宣传工作队,到奉贤县塘外公社参加农村"四清"运动。

10月,以小生第四郎为团长,冈本文弥为副团长的日本艺能家代表团一行6人,由中国曲艺工作者协会秘书长张克夫等陪同到南京及苏州访问,参观了苏州

评弹学校,并与部分评弹老演员及青年演员同台交流演出。

10月,无锡市曲艺团调入原江苏省曲艺团演员尤惠秋和朱雪吟夫妇。全团除演出《杨乃武》《王宝钏》《王十朋》《林冲》等传统书目外,还组织了"学雷锋""学王杰""学习焦裕禄"等专场演出,并编演了《青春之歌》《洪湖赤卫队》《琼花》《野火春风斗古城》《珊瑚姑娘》等现代题材书目。1965年以用苏州弹词曲调谱唱的《毛泽东诗词》参加江苏省评弹现代题材书目会演开幕式,博得好评。后至常州、苏州、上海等地巡回演出,中共上海市委还特邀演唱组在文艺会堂为上海文艺界举行招待演出,演出得到上海文艺界的赞赏。

10月,南京市总工会所属的南京市工人白局实验曲剧团划归南京市文化局领导,改名为南京市白局曲艺团。

10月,上海市文化局、上海市税务局联合发布《关于演出革命现代戏节目免征文化娱乐税的办法》。

11月12日,以小生第四郎团长、冈本文弥副团长为首的日本艺能家代表团访问上海市人民评弹团,并做艺术交流,徐丽仙、余红仙、杨振雄、朱雪琴演唱

"尤调"创始人尤惠秋(左)和夫人朱雪吟(右)

新创作的苏州弹词开篇,外宾也做了表演。参加交流的还有上海市曲协主席刘天韵、副主席唐耿良、作家陈灵犀等。当晚,外宾在仙乐书场观摩苏州评话、苏州弹词演出,节目有赵开生、石文磊的长篇苏州弹词《青春之歌》选回,杨振雄、杨振言的短篇苏州弹词《新安江上的英雄》,唐耿良的苏州评话选回《真假胡彪》等。

11月16日,为期26天的浙江省戏曲现代剧、曲艺现代书观摩演出大会在杭州开幕。《浙江日报》发表了题为《高举毛泽东思想红旗,促进戏曲、曲艺工作者革命化》的社论。参加会演的11个曲艺团、队演出了8个曲种的18个新书目。

12月,陈灵犀根据同名歌剧并参考罗广斌、杨益言长篇小说《红岩》改编的中篇评弹《红梅赞》,由上海市人民评弹团在上海西藏书场首演,演员有张鉴庭、张鉴国、朱雪琴、刘韵若、赵开生、石文磊等。该书目分为《上山》《受旗》《蛇噬》《笔伐》四回。

年底,浙江曲艺队改编、演出了苏州弹词《杨立贝》《三个母亲》《军队的女儿》《箭杆河边》等长篇书目。剧作家顾锡东为省曲艺队编写了苏州弹词《姑娘上学》《紧握手中枪》等六七个新曲本。

是年,谢毓菁、张君谋等据罗广斌、杨益言同名小说改编的长篇苏州弹词《红岩》,由谢毓菁、徐琴韵、张君谋、马燕芳等首演。《红岩》每一段书均以一个人物为中心,形成一段书的书胆与书路。并运用弹词传统艺术手法,安排关子,以人物为中心展开书情。还创造了小说中没有的"三试华子良""抢打叛徒"等情节,为苏州弹词新编长篇书目中有较大影响者。

△ 南京化学总公司职工曲艺团成立,曲种有苏州评弹等。曲艺团活动坚持业余化,定期活动,不取报酬。创作曲目除在南京市各大厂区演出外,还随南化公司文艺宣传队赴北京、上海、河南、山西、安徽等地演出。

△ 常熟县评弹团朱寅全创作的短篇弹词《探女》、中篇评弹《梅塘姑娘》在《曲艺》杂志上发表。同年,《探女》《梅塘姑娘》由江苏人民出版社出版单行本。

△ 苏州市人民评弹二团朱霞飞、夏玉才作短篇弹词《路遇》,由王吟秋、厉美华首演。《曲艺》杂志同年第五期发表文学脚本。

△ 上海苏州评话、苏州弹词界集体创作苏州评弹专场演出曲目《三千勇士战烈火》,该曲目在上海静园书场首演。1964年上海光华印绸厂发生火灾,3000多

市民自觉投入灭火战斗。作品据灭火战斗中的真人真事编写，由6个节目组成。在一台节目中，贯串一个事件，采用多种表演形式，反映一个主题，这样既有全书内容的完整性，又有每个节目的独立性，定名为"评弹专场"，此为第一个专场作品。

△ 袁逸良、马小君根据《人民日报》上刊发的一则通讯《虽死犹生》改编成中篇苏州弹词《白雪丹心》。《白雪丹心》由嘉兴南湖评弹团金剑安、李婵仙、方珍珠、朱良欣、闵伟君、沈慧人、袁逸良、孙漱萍、马小君等人合演并参加了浙江省曲艺现代书观摩演出大会。

△ 董剑卿、王文稼、严燕君创作短篇苏州弹词曲本《热心人》。故事情节根据吴兴县南浔镇大陆旅馆某主任的先进事迹编成。该曲目于1964年由吴兴县曲艺团王文稼、严燕君排演后参加了当年11月在杭州举行的浙江省戏曲现代剧暨曲艺现代书观摩演出大会，浙江人民广播电台录音播放。

△ 蒋月泉、苏似荫、江文兰、余红仙根据同名扬剧改编成苏州弹词《夺印》。《夺印》先由蒋月泉、苏似荫、江文兰、余红仙等以中篇评弹形式演出。改编及排演过程中，创作者和演员曾去上海松江泗泾农村体验生活。翌年蒋月泉、余红仙双档，苏似荫、江文兰双档又以长篇形式演出，共16回。选曲《夜访》由蒋月泉、余红仙对唱，曾为其保留节目。

△ 劳为民创作苏州弹词开篇《年轻妈妈的烦恼》（初名《小妈妈自叹》）。通过一个年轻的"小妈妈"的遭遇，使人认识计划生育的必要性。由徐丽仙谱唱。结合内容，以催眠曲起调，唱调叙事性较强，晓畅诙谐，《年轻妈妈的烦恼》是"丽调"代表作之一。

△ 德清县评弹团演员参加农村社会主义教育运动，演出苏州弹词《杨立贝》《雷锋的故事》等新节目，受到好评。1969年该团被撤销，演员转行。1979年重新恢复建制。吴鉴青任队长，演员有张雪麟、严小屏等10余人。其中张雪麟、严小屏屡次参加浙江省各种会演，多次获奖，他们编演的长篇弹词《董小宛》久演不衰。1985年因演出市场萎缩，该团逐步停止活动。

△ 文子创作苏州弹词开篇《全靠党的好领导》。徐丽仙在周云瑞的协助下谱唱，将当时在农村劳动的亲身感受融入曲调，作品节奏明快，感情昂扬，歌唱性较强，加上竹板伴奏。每段末句"全靠党的好领导"，采用叠句和唱，气氛热烈，有较强的鼓舞力。《全靠党的好领导》是徐丽仙的代表作之一。

△ 上海市人民评弹团马中婴、赵开生整理的中篇评弹《青春之歌》在沪演出，回目为《过年》《问路》《初征》《决裂》。演员有赵开生、石文磊等，1978年复演。

△ 上海长征评弹团的苏州弹词演员苏毓荫与庄凤鸣整理并演出长篇苏州弹词《黄慧如与陆根荣》。该书以民国十六年（1927）上海社会实事为题材。民国十七年（1928）十二月就有以此题材编写的时事京剧《黄慧如与陆根荣》在上海舞台上演，接着苏州弹词和独脚戏也有演出，但长期息响书坛。

△ 位于浙江天台县城关劳动路中段的姜氏祠堂改建成天台县曲艺场。曲艺场有570余座位，曾先后邀请宁波、杭州等地曲艺演员前来演出，上海市人民评弹团亦曾到此演出。

△ 浙江德清县新市镇创办了"星期文艺"活动，每星期日上午8时至10时，在西安书场组织专业和业余苏州评弹演员进行演出，共举办了60余期，业余演员俞海门、周云邦、杨小雄、李有才等均为该活动成员，演出节目有《蝶恋花·答李淑一》《为女民兵题照》《林冲夜奔》等。专业演员有苏州评弹著名演员蒋月泉、金声伯等。每次活动由文化站发入场券，700余人的书场座无虚席，最热闹时旁边还站上好几百人，全场超过千人。

△ 弹词演员严雪亭等改编同名话剧《龙江颂》为长篇弹词并演出。其演出一贯以单档为主，说表凝练简洁，条理分明，描景状物，历历如绘，脚色擅以音色音调区分人物，颇有独创。如《杨乃武》中各级官吏，区别鲜明，无一雷同。唱腔以旋律朴质、口齿清楚、叙事明白为特点，适合单档演唱，自成流派，世称"严调"。代表作有《孔方兄》《祝枝山说大话》《一粒米》等，其中《一粒米》更显出"严调"特长，影响极广。严雪亭曾任上海评弹改进协会主任委员、上海市曲艺工作者协会第一届副主席。

△ 杨震新参加编演新书《杜鹃山》，在情节结构、关子设置等方面有所创造，同时在苏州评弹学校任教。其嗓音软糯，说表快而不乱，感情充沛，富感染力。擅扇子功，以折扇模拟刀枪武器，动作优美，并能与书情结合。又善放噱，以"小卖"见长。说书别具风格，特色鲜明。

△ 弹词女演员沈伟英加入常熟县评弹团。沈伟英曾师从朱介生习弹唱技艺。说唱书目有长篇《柳金蝉》《白罗山》《沉音扇》等。说表清楚，台风端庄，嗓音清脆，擅唱"蒋调""俞调"，唱声兼能唱情。

△ 董梅考入苏州评弹学校，后入江苏省曲艺团，从师杨乃珍学《秦香莲》《白蛇传》《三笑》等。其说表嗓音清脆，口齿清晰，台风娴雅，擅唱"俞调"。

△ 上海文化出版社出版《弹词新开篇》，由上海人民电台戏曲组选编，至1965年共出三辑，所选开篇多为当时电台经常播放的，由江浙沪等地专业和业余评弹作者编写的现代题材作品。第一辑共33首。其中有《毛泽东思想放光芒》《见到了毛主席》《雷锋——我们的好榜样》《南京路上好八连》，以及根据长篇小说《红岩》编写的《惊睹》《江姐上山》等。第二辑共26首。其中有《人民江山万年红》《神枪姑娘》《彩凤双飞》等，附诗词谱唱《蝶恋花·答李淑一》《卜算子·咏梅》《社员都是向阳花》等。第三辑共33首。有《姐妹行》《红灯笼》《红纸伞》《江湖河海只等闲》《雨夜泅渡》，附诗词谱唱《七律·送瘟神二首》《七绝·为女民兵题照》《三字经·送瘟神》《全靠党的好领导》曲谱。

△ 苏州弹词演员沈俭安（1900—1964）去世。他和薛筱卿长期合作，对《珍珠塔》的内容做了改进，增加了大量富有情趣的情节和语言，使该书更受听众欢迎，故沈薛档有"塔王"之称。他们还演过《太真传》《花木兰》等长篇。20世纪40年代初，他和薛筱卿拆档后，先后与徒吕逸安、李念安、陈希安等拼档，20世纪50年代末息影书坛。传人有陈希安、汤乃安等。与薛筱卿合作灌制的唱片有《珍珠塔》中的《方卿见姑娘》《打三不孝》《老夫妻相争》《方太太寻子》《婆媳相会》《二次见姑娘》及《啼笑因缘》中的《寻凤》《旧地寻盟》《绝交裂券》等约30张。

1965年
（乙巳）

1月10日，《新民晚报》载文称，"现代题材评弹吸引了大批新听众，上海市人民评弹团编演的中篇评弹《芦苇青青》连演五个月，打破了该团上座率的纪录"。

1月，上海文化出版社编辑出版《说新书》，至1966年共出3辑，后停刊；1979年由上海文艺出版社复刊，至1981年，编辑出版新编的1—3集。该刊以刊登曲艺作品为主，其中多为中长篇苏州弹词作品，并刊有部分短篇评话及弹词。前三辑所载长篇弹词有《战火中的青春》（华士亭改编、程里整理）、《李双双》（施振眉改编），中篇弹词《水乡春意浓》（集体创作）等；后三集所载中篇弹词

有《谁是最美的人》(郁小庭、张棣华)、《普通党员》(龚华声、邱肖鹏、周锦标)、《李双双》上下集(张如君、刘韵若改编)、《白衣血冤》(邱肖鹏等)、《春梦》(程志达执笔),短篇评话《飞夺泸定桥》(张国良、张树良)、《铁人的故事》(唐耿良)、《刀劈马排长》(潘伯英改编)及多篇短篇弹词;此外,还增设有关评弹的评论、创作体会、谈艺录等栏目。

5月,苏州弹词演员徐丽仙、朱雪琴、陈希安、杨振雄、余红仙等在第六届"上海之春"音乐会上,演唱了用苏州弹词曲调谱成的毛泽东诗词《娄山关·忆秦娥》《十六字令三首》《卜算子·咏梅》和苏州弹词开篇《全靠党的好领导》等。

6月,陈灵犀、严雪亭、唐耿良据延安鲁迅艺术文学院集体创作,贺敬之、丁毅执笔的同名歌剧改编的中篇评弹《白毛女》再度演出,演员为张鉴庭、张鉴国、张维桢、朱雪琴、郭彬卿、徐雪月、姚荫梅、江文兰、苏似荫,此书目故事情节集中、紧凑,矛盾冲突尖锐激烈。在唱的运用和安排上也有创造,如第二回

张鉴庭(左)、张维桢(右)演出照

《死里逃生》运用了对唱、接唱等形式，加强了整回书的气氛。在喜儿逃走，黄世仁追捕一段，用唱穿引，使之衔接紧凑，结构浑成。演员的说表、演唱都很成功。张鉴庭在杨白劳喝盐卤时有一唱段，吸收绍剧高腔旋律，"罢、罢、罢"三字高亢激越，唱出了杨白劳的强烈愤恨，震撼人心，以后此腔成为"张调"的常用腔。《追打黄世仁》一节，姚荫梅的穆仁智，苏似荫的黄世仁，江文兰的喜儿，各展其长，珠联璧合，剧场效果强烈，《死里逃生》一回的曲本于1962年上海文艺出版社《评弹丛刊》第六集刊载。

8月，苏州弹词演员刘天韵（1907—1965）在上海逝世。沪上苏州评话、苏州弹词界在万国殡仪馆举行追悼会，苏州评话、苏州弹词界人士及听众数百人参加，正在上海演出的天津市曲艺团全体成员也参加了追悼仪式。

8月，上海市人民评弹团演员朱雪琴、徐丽仙、刘韵若等在上海文化俱乐部演唱《社员都是向阳花》《请到我们山区来》等现代题材的苏州弹词开篇，刘少奇观看演出并和他们谈话，予以鼓励。

9月26日，苏州市各评弹团学习内蒙古"乌兰牧骑"演出队，组织86名演员组成12个小分队，分赴沙洲、吴县、无锡县农村为农民演出。

11月，沙洲县评弹团（专业演出团体）成立，团长为刘家昌。演员来自苏州市人民评弹一团、二团及百花、火箭评弹团，苏州市支援创作人员1人，全团19人。团址在沙洲县杨舍镇。有苏州评话、苏州弹词两个曲种。主要演员有张国良、张少伯、王肖泉、陆剑青、王楚人、周佩华、李子红、张树良、刘佩扬等。常演的传统书目有《三国》《隋唐》《神州会》《三笑》《双金锭》《白蛇传》《杨乃武》《绿牡丹》等，新编历史题材或历史故事书目有《四进士》《白罗山》《贩马记》《白水滩》《龙凤怨》《甘凤池招亲》《琴瑟图》《玉鲤记》《康熙皇帝》《打銮驾》《沉香扇》《龙凤杯》等，现代题材书目有《红色娘子军》《苦菜花》《林海雪原》《江南红》等。

11月，浙江曲艺队并入浙江民间歌舞团。"文化大革命"期间一度停演。1971年后恢复演出，并先后吸收朱良欣、周剑英、孙纪庭、骆德林、周映红、王荫春、钱玉龙、史蔷红、吴国强等中青年演员入队，编演了《海屏》《战斗的堡垒》《情深如海》等书目，谱唱了开篇《一粒米》和《三月江南好风光》。1977年根据江浙沪评弹工作座谈会精神，将曲艺队发展成曲艺团。

12月15日—26日，江苏省苏州评弹现代书目观摩演出会在南京举行。江苏

1965年江苏省评弹革命现代书会演苏州专区代表队合影

省曲艺团和苏州、南通、镇江三专区及苏州市、无锡市、常州市的7个代表队参加，参加会演的代表有217人。演出会共进行了13场观摩演出（包括老演员演出1场），公演12场，向驻宁部队汇报演出1场。在演出的77个书目中，有毛泽东诗词35首，开篇19个，短篇19个，中篇4个。在新创作和改编的36个书目中，反映社会主义革命和社会主义建设的有29个，反映援越抗美的有5个，反映革命历史题材的有2个，其中较为优秀的书目有28个，受到观摩代表的好评。

12月27日，江苏省文化局发布第一批向全省推广的苏州评弹书目，一、毛主席诗词谱曲：《娄山关》（省曲艺团）、《长沙》（省曲艺团）、《重阳》（省曲艺团）、《答友人》（省曲艺团）、《黄鹤楼》（省曲艺团）、《到韶山》（常州市）、《人民解放军占领南京》（苏州市）、《会昌》（无锡市）、《六盘山》（无锡市）、《昆仑》（无锡市）。二、中篇：《绿水湾》（苏州专区）、《球拍扬威》（省曲艺团）、《方向盘》（常州市）。三、短篇：《小闹钟与气象台》（苏州专区）、《春鹰》（苏州专区）、《夜走向阳村》（苏州市）、《路遇》（苏州市）、《红色饲养员》（苏州市）、《真假胡彪》（苏州市）、《一把垃圾棉》（南通专区）、《大年夜》（省曲艺团）、《打虎》（省

曲艺团)、《故事会》(省曲艺团)、《一只表》(常州市)。四、开篇:《我的名字叫解放军》(苏州市)、《万里长江横渡》(苏州市)、《商业服务队》(苏州专区)、《纸老虎现形记》(省曲艺团)。五、其他:中篇《抢潮记》(镇江市)和七个短篇,加以修改后,都可以演出。15个开篇基本上都可以演出。

12月,浙江舟山曲艺队作者协会举办为期10天有78人参加的学新书交流演出大会,会后停演所有传统书目。

冬,苏州市火箭评弹团(专业演出团体)精简队伍,30余人转业至工厂,剩余人员并入人民评弹二团。撤销火箭评弹团建制。

冬,苏州市百花评弹团(专业演出团体)精简队伍,有30余人转业至工厂,余下部分演员并入人民评弹二团、三团,部分演员调至沙洲县评弹团。随即撤销百花评弹团建制。

是年,苏州评弹学校从建校至当年,共招收四届103名学生。其中毕业84人。

△ 常熟县评弹团朱寅全创作短篇弹词《小闹钟与气象台》,由钟月樵、蔡慧华首演,该作品参加江苏省评弹会演,并于同年在《新华日报》上发表。

△ 江阴县评弹团朱惠林、卢绮红演出的《春鹰展翅》,参加苏州地区现代书目会演,获创作奖和演出奖。翌年通过修改,演出由原来的90分钟浓缩成45分钟,代表苏州地区参加江苏省评弹书目会演。此书目还在苏州市南林饭店参加对越南民主共和国胡志明主席的招待演出。

△ 苏州市人民评弹二团一部分演员支援沙洲县建团。同年冬又有10多名演员转业至工厂。同时,百花、火箭评弹团撤销建制,剩余演员20人并入该团。

△ 镇江市曲艺团创作的中篇评弹《抢潮记》,参加江苏省评弹创作书目会演,受到广泛赞誉,大会为之召开了《抢潮记》座谈会。

△ 宜兴张渚下浮桥的岳阳茶社改建平房4间,约100平方米,有客座157个。负责人为孙瑞华。除本县评弹演员外,来岳阳楼茶社演出的团体有上海市人民评弹团、上海东方评弹团、上海新艺评弹团、苏州市人民评弹团、嘉兴市评弹团、常州市评弹团、常熟县评弹团、太仓县评弹团等。

△ 江苏省文联组成《江苏文艺》编辑委员会(会址在南京高云岭56号),编辑《江苏文艺》月刊。该刊由江苏人民出版社出版,32开本,4月试刊,刊有故事《好师傅》《买牛记》及说唱《耕读小学就是好》等。6月正式创刊,《创刊号》上刊有唱词《心连心》、弹词开篇《陈永康来到我们庄》等曲艺作品6篇。

△ 由陈灵犀、一尘根据单弦唱词改写,严雪亭演唱的苏州弹词开篇《一粒米》,其唱词刊载于上海文化出版社出版的《弹词新开篇》第三集。开篇用算账的方法,以全国人民每天每人节约一粒米,可以办多少事情,说明勤俭节约、艰苦奋斗的重要意义。这是一支白话开篇,语言通俗而口语化。严雪亭用"严调"演唱,如谈家常,质朴流畅,生动诙谐,因此流传很广,深受好评。

△ 位于绍兴市光明路5号原火神庙旧址的绍兴书场翻建后,更名为五星书场,为绍兴首家专业书场,演出绍兴莲花落、绍兴平湖调等。从1980年起,始有苏州评弹演出,至20世纪80年代初,以演苏州评弹为主。

△ 浙江桐乡县曲艺队成立,有苏州评弹演员10人。1966年"文化大革命"开始后停演,至1970年5月,苏州评弹演员大多转业改行。1979年10月,在曲艺队基础上成立桐乡县评弹团,负责人为朱国仁、吴帼英,演员有14人。20世纪80年代中期停止活动。

△ 弹词女演员侯小莉毕业于苏州评弹学校,加入苏州市人民评弹团。后拜蒋云仙为师学《啼笑因缘》,并与魏含玉拼档演出。侯小莉还说唱过《二度梅》《九龙口》《洞庭缘》等长篇,天生佳嗓,说表清晰,台风端庄,擅唱"侯调""俞调""蒋调"。"侯调"尤为出色,能根据自身嗓音条件而有所发展。

△ 弹词女演员谢乐天(1906—1965)去世。其为江苏吴县人,幼从父谢筱泉

谢乐天(右)与徒弟谢小天(左)

学《玉蜻蜓》。艺成后与师兄谢鸿天拼档任下手,后与徒谢小天拼档翻上手。20世纪40年代谢小天出嫁后,谢乐天改与徒谢凤天拼档,书艺颇有口碑,时与范雪君、陈亚仙齐名。其说表老练扎实,条理清楚,脚色分明,唱腔流畅。徒除谢凤天外,尚有陈小天、冷小天等。

△ 龚华声作短篇弹词《在招待所里》,龚华声、潘莉韵首演。同年江苏人民出版社出版发行单行本。

△ 短篇弹词《夜走向阳村》由朱霞飞、汤乃安完成脚本创作,林慧娟、王小蝶首演。该书目根据《苏州工农报》沈锡兴同名小说改编,歌颂了20世纪60年代初下乡医疗队救死扶伤的精神。

△ 邱肖鹏作短篇弹词《王铁人》,陈毓麟、丁雪君、钱正祥首演。后发表于1973年江苏人民出版社出版的《小戏、曲艺选》。

△ 苏州弹词演员刘天韵(1907—1965)去世。其说表感染力极强,融说演于一体,在说表中注入真挚的主观情愫,形成了独特的变表叙语调为人物口吻的说表方法,再辅以生动典型的表情动作,准确地表现了人物内心活动,完美地体现了苏州弹词艺术规律,堪称一绝。对《三笑》一书,他钻研极深,博采广征,兼得王(少泉)谢(品泉)二派之长。1949年后更致力于书目的创新整旧。参与创作、改编、整理的书目有《一定要把淮河修好》《雪里红梅》《老地保》《义责王魁》《孟广泰老头》《错进错出》《营业时间》《学旺似旺》等10余部。所唱《林冲踏雪》选曲,嗓音浑厚、气魄雄伟,成为"陈调"代表作之一。刘天韵曾任上海市文联第二届副主席、上海市曲艺工作者协会第一届主席。

弹词演员刘天韵(1907—1965),说唱弹词《三笑》《落金扇》等

表演中的刘天韵组图

1966年
（丙午）

1月12日，江苏省文化局发布《关于举行江苏省苏州评弹观摩演出会的情况报告》，定于是年12月15日至27日，在南京举行江苏省苏州评弹观摩演出会。

1月，《曲艺》杂志发表古吉华撰写的《说革命评书，鼓革命干劲》。

4月，无锡县评弹队吴君言与常熟评弹团高莉蓉在苏州招待越南民主共和国主席胡志明的晚会上，演唱对白开篇《钢铁战士麦贤得》。演出结束后，受到胡志明主席接见，并合影留念。

4月，中共浙江省委组成文艺创作领导小组，调集部分人员集中开展创作。曲艺界的施振眉、童淑昭应邀参加创作并编辑《浙江曲艺新作》选集，后"文化大革命"开始，此项工作终止。

4月，由江苏省曲艺团郁小庭、石林创作的中篇苏州弹词《球拍扬威》在上海公演，由郁树春、杨乃珍、黄慧娟、徐宾、薛幼飞、袁寅琴首演。上海人民广播电台现场录音后多次播放。该中篇根据中国乒乓健儿在第二十八届世界乒乓球锦标赛上获取5项世界冠军的事迹创作。

4月，以冈本文弥为团长的日本民族艺能家代表团访问上海。中国曲艺工作者协会张克夫、沈彭年等陪同，上海陈虞荪、吴宗锡等人负责接待，该团访问了上海市人民评弹团并做交流演出。上海方面参加交流活动的有苏州弹词演员周云瑞、赵开生、石文磊、孙淑英、沈伟辰和二胡演奏员闵惠芬等。

5月16日，中共中央发出《五一六通知》，号召在全国开展"文化大革命"。

5月，叶剑英在上海听了两场由蒋月泉等演出的苏州弹词节目，并接见吴宗锡，询问了有关用苏州弹词曲调谱唱诗词及苏州弹词开篇写作等问题。

6月，全国文化系统开展"文化大革命"。自此时起，中国曲艺工作者协会瘫痪，《曲艺》杂志停刊，苏州评弹学校停办，全国曲艺事业陷于停滞状态。

6月，全省大部分曲艺团和曲艺工作者协会因"文化大革命"开始中断一切演出活动。

6月，中共上海市委宣传部派出工作组进驻上海市人民评弹团。

7月，上海市人民评弹团团长吴宗锡停止担任团长职务。

9月，上海市人民评弹团集体创作的反映石油工人扑火救灾英雄事迹的《32111》评弹专场在静园书场首演。

9月，南京市曲艺团改名为南京市战斗文工团，南京市白局曲艺团改名为南京市地方曲艺团。

10月，上海市人民评弹团集体创作的歌颂解放军战士的《刘英俊》评弹专场公演。

10月，位于浙江平湖城关镇阴阳弄（现建国北路）的快乐园书场改名为红旗书场，1969年7月并入平湖县文化馆剧场。

是年，"文化大革命"开始后，苏州评弹的艺术发展受到影响：苏州评弹学校停办，部分学生下放至南通农场，部分学生转业改行。常州市评弹团（专业演出团体）解体，人员下放工厂、农村或并入常州市文工团。昆山县评弹团（专业演出团体）解散，人员有的转业，有的附属于昆山县锡剧团。丹阳县曲艺团（专业演出团体）解散。江阴县评弹团（专业演出团体）部分演员转业。海门县评弹团（专业演出团体）被撤销建制，人员下放农村落户。苏州市人民评弹二团（专业演出团体）停止活动。苏州市人民评弹三团（专业演出团体）被撤销建制。太仓县评弹团（专业演出团体）被撤销建制，并入太仓县沪剧团。无锡市曲艺团（专业演出团体）大部分演员下放农村劳动或转业，1970年2月被撤销。沙洲县评弹团停止演出活动，1968年解散。

上半年，评弹作家潘伯英和与他人合作编写的评弹新书目有短篇《大渡河》《小二黑结婚》《阿Q正传》《刀劈马排长》，中篇《刘莲英》《刘巧团圆》《罗汉钱》《谢瑶环》《郑成功》《小刀会》，长篇《秦香莲》《四进士》《王十朋》《梁祝》《梅花梦》《江南红》等33部（篇）。此外，他还帮助曹汉昌整理《岳传》，帮曹啸君整理《白蛇传》。

△ 上海市人民评弹团根据同名川剧集体改编，姚荫梅执笔完成的中篇评弹《急浪丹心》，在大华书场首演，演员有张鉴庭、吴子安、陈希安、马小虹、姚荫梅等。该书目分为《抢雨》《领航》《归家》三回。

△ 上海日日得意楼书场停业。该书场地处金陵中路、永年路口，创建于1949年以前。原是茶楼，1958年改为书场，主管人为吴金福。这一地区又称八仙桥，是市内人口最为密集的地区之一。书场客源丰富，经常开演早中夜三场，设靠背椅，其余为方凳，共300多座。因地处市中心，交通方便，自改为书场后，

原在元声里的"大茶会"(评弹界著名演员聚会地)和在如意楼书场的"小茶会"(为一般演员聚会处)开始合并,在此场形成统一的茶会。演员们一边饮茶一边切磋技艺、交流信息或接洽业务。此为上海苏州评话和苏州弹词演出场所。

△ 评话演员周玉峰调入常州市评弹团,后任该团副团长。20世纪80年代初起,演出长篇《兰陵白侠》《寒山剑女》《包公》等。其说表口齿清晰,条理清楚,善放噱,常使书情激烈与轻松交替。起脚色能抓住人物性格特征。曾编创长篇《金蛇郎君》《夜江南》《兰陵白侠》,短篇《电闪雷鸣》《龙亭会》等。20世纪80年代末,他编演的《话说常州》在电台播出后受到听众好评。

△ 常熟城内寺前街的书场改名为春来书场。该场创建于清光绪二十九年(1903),为清末以来名家、响档到常熟献艺的重点书场。20世纪50年代起,上海、苏州等地评弹团主要演员经常到该场演出长篇和中短篇书目。前期听众,白天以商绅等"长衫帮"为主,晚上则为一般居民;20世纪50年代后,听众则主要是工人、退休职工和近郊农民。书场原为中式平屋,呈长方形,正中靠墙设书台,其对面为状元台,设长凳座位(后改为长排靠背椅),可容纳300余人。

△ 评话演员蒋少琴(1897—1966)去世。其为浙江崇德(今桐乡)人。初

20世纪60年代徐云志(左)、周玉泉(右)合作演出

拜沈秀甫为师，习《金枪传》《绿牡丹》。后因沈未出道不能收徒，又拜潘幼涛为师。1930年在光裕社出道。其艺以说演节奏快、劲道足、通俗易懂而见长，尤其《绿牡丹》一书说来颇有特色。其为20世纪40年代"浙江老虎"之一。

1967年
（丁未）

10月中旬，上海市人民评弹团全体人员去太仓洪泾、沙北大队参加劳动，为期两个月。

是年，在嘉定县城东公社发现明代宣姓墓葬一座，出土文物中有一批明成化年间北京永顺堂刊印的说唱词话，计13种。

△"文革"期间，上海市工人评弹团停止活动，至1980年复团。魏汉梁、姚斌尚、徐长源、沈瑞康、王云祥先后任团长，严经坤任名誉团长。该团举办过5期培训班，共有学员180人次。编演有短篇苏州弹词《假遗嘱》《新风尚》等十多个，开篇数十首。

△施雅君与毛学庭等拼档演出，后加入东方评弹团，拜祁莲芳为师，先后与陆俊卿、马襄时、程振秋等合作，演唱长篇《林子文》《落金扇》《秦香莲》等。又与程振秋共同编演了《青楼凤》《假婿乘龙》《珍珠衫》等长篇。其台风端庄，说表清晰老练。擅起悲旦脚色，无论唱白皆情动于衷、哀中有怨。嗓音宽厚，中气充沛。始唱"王月香调"，后据书情及自身特点加以变化发展，渐具特色。其唱腔富有激情和气势，能把脚色的情绪表达尽致，大段唱腔更有很强的艺术感染力，所唱《梁祝·英台哭灵》《秦香莲·铡美》《黛玉葬花》《宝玉夜探》等唱段和开篇有一定影响。

△上海静园书场改名为红艺书场，一度停演，20世纪70年代复业后用回原名。场子呈圆形，约1000平方米，四周皆窗，书台朝南，设弹簧靠椅，边座为沙发，共866座。另有2000平方米花园一座，盛夏移至此演出。

1968年
（戊申）

10月，南京市文联解散，戏剧曲艺工作者协会停止活动。协会至1980年11月南京市第四届文代会时恢复建制，修改并通过了新的章程，推选王彻为主席，陈晨曦、杜秀彬、胡亚东、魏洪涛为副主席。协会恢复后，除在1983年5月和江苏省曲艺家协会在南京市工人文化宫举办由南京军区前线歌舞团曲艺队、江苏省曲艺团、南京市歌舞团曲艺队、南京市工人曲艺队等单位参加的"金陵曲会"外，还成立曲艺学会等学术组织，帮助曲艺演出团体进行改革体制的试验，主办群众业余曲艺活动，吸收了一批业余群众文艺骨干入会。

11月2日，苏州评话演员、评弹作家潘伯英病逝，终年65岁。潘伯英是常熟虞山镇人，原名根生，出身于制作乐器的小手工业家庭。17岁从上海润余社评话名家朱少卿习《张汶祥刺马》《大红袍》二书。因家境困难，负担不起学艺费用，他跟师不到10个月即离师自行演出。一开始只能在上海周围县里的乡镇小茶馆里演出，经过努力书艺逐渐提高，演出扩大到杭州、嘉兴、湖州一带城镇。经友人介绍，潘伯英拜光裕社老演员王石军为师，取得光裕社成员资格，踏进苏州的书场大门，逐渐成为苏州评话的响档。其书艺传徒唐骏麒等人，他还培养了一批评弹作者。

是年，吴县评弹团（专业演出团体）被撤销建制。

△ 宜兴县评弹团并入宜兴县工农兵文工团，除唱一些开篇外，主要为戏剧演出"跑龙套"。1970年秋，工农兵文工团被撤销，演员大部分回原籍，少数就地安排转业。

△ 评话演员、评弹作家潘伯英（1903—1968）去世。他为人耿直，正义感强，热心评弹事业。所编作品注意推陈出新，善用听众喜闻乐见的艺术手段，在推进书目创作与评弹艺术革新方面做出了积极贡献。他还培养了一批评弹作者和能够自编自演的演员。潘伯英曾任苏州市新评弹实验工作团团长、苏州市曲艺联合会主任、苏州市文联副主席。

△ 弹词女演员顾竹君（1922—1968）去世。其为江苏苏州人，1939年从兄顾韵笙习《落金扇》，后即与兄拼档演出。1958年与兄拆档，加入常熟市评弹团。

在与其兄合作时，在听众中曾有一定影响。

△ 评话演员平雄飞（1912—1968）去世。其原名文魁，江苏无锡人。自幼爱好评弹，因常听"蹩壁书"而熟知《封神榜》等书目内容和表演。抗日战争时期登台演出《封神榜》和《金台传》，后拜光裕社莫天鸿为师。1949年又自编长篇《霍元甲》《闹江州》并进行演出。1959年加入常熟市评弹团，1964年离团回无锡家乡。其说表口齿清楚，书路明畅，以"静功"取胜。熟悉武术、拳法，手面、八技均佳。擅起脚色，不爆不温，恰到好处，有"活姜子牙""活石猴"之称。有徒平瑞飞、俞仲飞等人。

△ 弹词演员郭彬卿（1920—1968）去世。其本名娄小牛，江苏吴县人。曾从茅雨庵学琵琶，又从丁韵泉学弹词《三笑》。又拜薛筱卿为师学《珍珠塔》。曾与周云瑞拼档演出，并共同发展"沈薛调"段"陈调"伴奏过门，以弹唱为听众称道。郭彬卿所唱"薛调"清脆爽利，咬字清晰。其琵琶铿锵遒劲，婉转流丽，点子清，力度足，音色亮，旋律美，极富功力。且又吸收民乐技法，为弹词琵琶增加了和弦、长轮及绞弦等多种手法，对"沈薛调"枝声复调伴奏音乐有所发展。其与朱雪琴共创"琴调"弹唱，风格独特。

弹词演员郭彬卿（1920—1968），说唱弹词《珍珠塔》《梁祝》

1969年
（己酉）

4月上旬，杭州曲艺团被撤销，曲艺工作者转业到工厂劳动。

5月，苏州市撤销苏州市评弹一团、评弹二团和评弹三团。

7月6日，南京市战斗文工团与方言剧团、木偶剧团合并，成立南京市文工队。南京市地方曲艺团撤销，人员并入南京市话剧团。

下半年，浙江吴兴、长兴、德清、安吉等县的评弹团、曲艺团（队）和市、县曲艺协会先后被撤销，演职员转业改行到工厂、农村、商店工作。

12月，常熟县人民评弹团大部分艺人下放农村或转业到工厂，评弹团仅剩下蒋君豪、李一帆、徐品莲、高莉蓉四人。20世纪70年代中后期，艺人陆续归队。

12月，浙江海宁县评弹团被撤销。四年后又重建，有苏州弹词五档，苏州评话一档。演出书目多为历史题材，也有新创作的书目。1984年9月，该团演员在浙江省评弹会书中，演出新编短篇苏州弹词《二上新城》，获创作三等奖、优秀演员奖和演员奖。演出的其他主要书目有苏州评话《血滴子》、苏州弹词《宋孝宗皇帝》《四香缘》《金玉堂》等。

年底，镇江市曲艺团（专业演出团体）建制被撤销，人员多数下放农村，少数转业改行，另在镇江市文工团中成立曲艺队。

是年，吴江县评弹团（专业演出团体）被撤销建制，并入吴江县锡剧团。

△ 评话演员陆耀良在"文革"期间转业，至1979年重返书坛，入上海新长征评弹团，任艺术委员会副主任。其擅说表，说法轻松幽默，用语雅而不俗。又以节奏快，口齿清，顺势贯气为特点，被称为"小走马"。起脚色求神似不求形似，以语气、眼神和表情的配合来表现脚色的身份和性格，并吸收京剧马连良飘洒俊逸的动作身段，形成洒脱舒展的表演风格。陆耀良勤阅读，将史志、通鉴和民间传说中的知识融入书中，使何派《三国》细腻风趣的特色得以继承发扬。又将传统书中的表现手法运用于新编长篇《将相和》及《林海雪原》，广受好评。

△ 弹词女演员盛小云出生。其为江苏苏州人，出身弹词演员家庭。原名陈卫红，正式从艺后随母姓。11岁起，课余从父陈瑞安、母盛玉影学艺。1983年考入苏州评弹学校。1986年毕业后，加入苏州市评弹团，为演员，与父合作演唱《落

金扇》,并曾先后拜邢晏芝、蒋云仙为师学艺。由于刻苦努力,艺技进步较快。曾单档演唱《情探》选回,受到好评。

△ 余红仙、赵开生、石文磊等8名青年演员加入上海市人民评弹团,该团于1962年又自黄浦区戏曲学校评弹班吸收了徐淑娟、张渭霖、朱维德、周亚君等8名青年演员。演出书目有长篇《三国》《包公》《孟丽君》《双金锭》《杨乃武与小白菜》《金陵杀马》《十美图》《顾鼎臣》《啼笑因缘》《乾隆下江南》《济公》《落金扇》《大红袍》《西厢记》《三笑》,中篇《青春之歌》《大闹辕门》《红梅阁》《红色熔炉》《无影灯下的战斗》等。

△ 先锋评弹团成立于上海,为上海市静安区区属剧团之一。成员由原上海市评弹改进协会会员组成。成员有王小燕、张鹤龄、陈晋伯、陈卫伯、朱幼祥、唐逢春、汪佳雨、醉迎仙、潘慧寅、华伯明、沈守梅、石一凤等20余人。演出书目有长篇《五虎平西》《林子文》《合同记》《文武香球》《玉蜻蜓》《宏碧缘》《双珠凤》《白鹤图》,中篇《东风扫残云》《佘太君审子》《好儿女志在四方》等。1972年解散。

△ 苏州弹词演员朱耀祥(1894—1969)去世。朱耀祥的评弹表演擅起脚色,无论是传统书目还是现代题材书目,从达官显贵到三教九流,各类人物都能起得形神兼备。嗓音高亮,唱腔虽出自老书调,但在节奏和起伏上均有较大变化。运腔多用上旋音,起伏显著,伴奏轻松明快,形成了高昂流畅、顿挫分明的特有风格,被称为"朱调"(也称"祥调")。他还擅唱移植自京剧的对白开篇,如《萧何月下追韩信》和《霸王别姬》等。唱时,掺有京剧的念白、动作乃至某些唱腔,20世纪30年代曾风行沪上。所演书目除《描金凤》《大红袍》《啼笑因缘》外,仅在20世纪30年代就还有《续啼笑因缘》《四香缘》《玉堂春》《双珠凤》《华丽缘》《满江红》《双金锭》

弹词演员朱耀祥(1894—1969),说唱弹词《描金凤》《啼笑因缘》

《西太后》《安邦定国志》等，之后还编演过《香罗带》《搜书院》《林冲》等，他演过的长篇之多，在评弹界实属少有。他曾与赵稼秋合作灌制唱片《啼笑因缘》中的《别凤》《家树回杭州》。传人有子少祥、幼祥、小祥，学生徐似祥、程美珍、陈平宇、秦锦雯等。

△ 苏州弹词女演员程丽秋（1940—1969）去世。其为江苏常熟人，16岁入上海市人民评弹团学馆，师从徐丽仙。17岁与刘天韵拼档，在上海人民广播电台播唱长篇《三笑》数月，广受好评。后离团与其兄程振秋拼档，演出于江浙沪。1960年加入上海长征评弹团，与周剑萍合作，演出《十美图》《顾鼎臣》《苦菜花》等长篇，并在《孟丽君》《青春之歌》等中篇评弹中担任主要角色。其说表清晰，擅唱"丽调"，唱腔婉转甜糯，具乃师神韵，琵琶弹奏熟练圆润，为其同辈中之佼佼者。

△ 评话演员范玉山（1898—1969）去世。其为江苏靖江人，早年在上海新舞台任拉幕工，熟悉京剧和昆剧。20岁时拜王嘉梅为师，学唱弹词《倭袍》。1920年起自编长篇评话《济公》。其情节与结构均和别家不同，多从京剧连台本戏中化出，又将戏曲动作引入书中。说到济公上法坛时，左腿搁于半桌，瓜皮帽推置前额，一手执扇，身体前倾，嘴脸歪斜活像戏曲和泥塑中的济公造型。表演济公跛足行走时，双脚原地站定，唯屈膝作颠簸状，融不同的节奏可分出荡行、慢行、快行、急行之变化。同时，嘴里念念有词，又连连发出木鱼叩击声、生动逼真，故有"活济公"之称。所放噱头，以针砭时弊为多，词语辛辣，入木三分，常使听者畅怀大笑。擅方言，苏北话、山东话、北京话尤佳。演出书目还有长篇《乾隆下江南》《血滴子》《金陵杀马》《福尔摩斯》等。20世纪30年代前后曾红极一时。

弹词演员朱慧珍（1921—1969），说唱开篇《宫怨》《思凡》

△ 弹词女演员朱慧珍（1921—

1969）去世。她与蒋月泉的拼档合作是20世纪50年代著名双档之一。所演出经整理的选回《玉蜻蜓·庵堂认母》，人物刻画深刻生动而有新意，说表唱腔亦有所发展创新。1958年参加文化部举办的第一届全国曲艺会演，并至华东、中南各省巡回演出。其间还参加演出中篇《罗汉钱》《刘胡兰》《麒麟带》《渔家春》《白虎岭》《三约牡丹亭》，短篇《党员登记表》，选回《寿堂唱曲》等。其书艺以台风端重，说表稳健，脚色工正为特点。弹唱功底深厚，"俞调"得朱介生传授，行腔圆润宽舒，韵味纯正，被目为正宗。代表作有开篇《宫怨》《思凡》及选曲《玉蜻蜓》《白蛇传》等。其唱功亦受蒋月泉熏陶，字正腔圆，细腻工稳，具有女声演唱"蒋调"的特殊风格。《一定要把淮河修好·新年锣鼓响连天》《刘胡兰就义·圆睁双目望青天》等选曲均为其脍炙人口力作。

上海市人民评弹团张如君（持三弦者）、杨振言（持琵琶者）在火车上宣传演出

1970年
（庚戌）

2月，无锡市曲艺团被撤销。

3月，海盐评弹队解散。1978年8月恢复，改称为海盐评弹团，并由县政府拨款增添设备，至1985年年底共有演员8人。每年有3个月时间坚持在县内各乡镇演出。常演书目有新编书目《焦裕禄》《雷锋》《红灯记》《阿庆嫂到上海》及传统书目《英烈》《白水滩》《打严嵩》《左维明巧断无头案》等。

3月，南湖评弹团被撤销，34名演员中除少数调入"毛泽东思想文艺宣传队"外，其余均被退职，或改行，或下放农村。

8月，上海市人民评弹团组成10多人的演出组，集体创作了中篇评弹《血防线上》，到上海各郊县进行宣传演出，共演17天41场。

10月1日，江苏省曲艺团赴无锡、苏州巡回演出。是为"文化大革命"开始后该团首次演出。

10月，上海市人民评弹团创作的中篇评弹《血防线上》，在上海西藏书场首演。该书目分为《意见分歧》《思想交锋》《心红似火》《共同对敌》四回。作品产生于"文化大革命"期间，演出不按评弹规律，唱腔一味走高，并用大乐队伴奏。在江南水乡共演过数百场，影响较大。脚本经数度修改，收入1975年上海文艺出版社出版的《评弹选集》。

是年，扬州市曲艺团部分演员并入扬州市文工团曲艺队，其余人员转业。

△"文革"期间薛小飞一度转业。1978年返苏州市评弹团。历年来其说唱过长篇《梁祝》《何文秀》《九八案件》等。说表清晰，口齿爽利，唱腔在"魏调"基础上有所发展，具有节奏明快、行腔流畅、数十句唱词叠句能委婉相连一气呵成等特点，自成风格。人称"薛小飞调"。代表性节目有开篇《我的名字叫解放军》及《珍珠塔》选段《哭诉》《打三不孝》等。

△ 苏州弹词演员李仲康（1907—1970）去世。李仲康于1959年加入苏州市人民评弹二团，1963年调苏州市人民评弹三团。说表语音铿锵，精气神俱足。唱腔节奏明快，起伏自如，与其子拼档后，由于在琵琶伴奏时能用多种技巧衬托，使唱腔更具特色，人称"李仲康调"。传人有子李子红，徒张如秋、余韵霖、金

丽生等。

△ 评话演员王抱良（1903—1970）去世。其为江苏常熟人，师从朱春帆习《万年青》（即《乾隆下江南》）。因册头短，请评弹作家朱兰庵加工，顿异旧作，其中"方世玉打擂台"一段尤为精彩。20世纪30年代进入上海后一度走红，后得目疾，失明后改说《三国》。1961年加入上海江南评弹团。说表多噱，书路熟极而流，起各路脚色声容俱佳，描摹武打场面，蹿跳跌扑动作和语言紧密配合，引人入胜，故有"短打书佳材"之誉。

△ 苏州弹词演员周云瑞（1921—1970）去世。他是1951年首批加入上海市人民评弹工作团的演员，曾参加治淮并赴朝鲜前线为志愿军做慰问演出。参与苏州弹词脚本的创作改编和演出，演唱长篇苏州弹词《荆钗记》和参加整理中篇评弹《老地保》《方卿见姑娘》等，并参加现代书目《一定要把淮河修好》《海上英雄》《张金发》《雪里红梅》《江南春潮》的创作。其表演台风端正，说表亲切而清脱，语言简洁文雅，对书情和人物性格理解深刻，表演生动逼真。其弹唱尤佳，且善谱曲，对苏州弹词音乐贡献卓著。他继承和发展了"沈（俭安）调"，在演唱长篇《珍珠塔》大量唱段中逐渐形成了具有独特风格的唱调。他突破传统"俞调"缠绵哀怨的

弹词演员李仲康（1907—1970），"李仲康调"创始人

弹词演员周云瑞（1921—1970），说唱弹词《珍珠塔》

一面而注入了高亢激越的因素，发展了"俞调"唱腔。对"祁调"唱腔既充分发扬其特色又在唱法和间奏等方面做了新的创造，使一度沉寂的"祁调"重又风靡书坛。他还从传统"离魂调"发展出"新离魂调"。在《刘胡兰就义》一书中创造了庄重的伴唱。并与徐丽仙共同尝试曲调创新，在中篇评弹《丰收之后》中首先采用了男女声重唱。周云瑞在民乐演奏方面颇有素养，曾拜民族音乐家卫仲乐学习琵琶，并能操古琴、箫、胡琴、笛、扬琴等多种乐器。

评话演员沈笑梅（1905—1970），说评话《济公》

△ 评话演员沈笑梅（1905—1970）去世。其为浙江杭州人（一说江苏扬州人）。年轻时与其妻在扬州及杭州街头卖唱。其依据扬州评话《济公传》的故事大纲，融入大量流传于杭州地区有关济癫僧的传说，自编自演《济公》，后拜光裕社虞文伯为师。其书富有生活气息及地方色彩，尤其对扬州和杭州的风土人情的描绘更为真切；对各种小人物心态的刻画亦惟妙惟肖；其表演不温不火，冷面滑稽。他所演的《济公·割瘤移瘤》《大闹秦相府》《乾隆下江南·大闹扬州府》等选回较有影响。

△ 评话演员高翔飞（1914—1970）去世。高翔飞又名荣生，学名延煊，江苏无锡人。早年师从鲍南屏学长篇弹词《双珠凤》，后因嗓音原因，改拜陆凤石为师学长篇评话《水浒》，并说《乾隆下江南》《霍元甲》等。1958年加入常州市评弹团。曾广泛交结社会下层人物，熟悉旧时社会下层生活和各类人物的面貌、心态、语言、习俗，故所说之书富有生活气息，并对师承之书目在情节、语言等方面有所丰富、发展，尤在展现旧时江南风情、世态上别具风味。说表流畅利落，以侃侃而谈取胜。擅放"小卖"，诙谐风趣。其"一口干"快口，字字清楚，故其有"小快口"之称。艺传学生张克勤。

1971年
（辛亥）

年初，徐州市文化局将徐州市曲艺团并入徐州市文工团。

春，浙江省文化局施振眉率浙江曲艺队徐天翔、蒋希均、高美玲、葛佩芳、陆梅华5人在桐庐县南堡大队体验生活3个月，根据上海市人民评弹团著名艺人严雪亭同名演唱本改编创作了短篇苏州弹词《飞雪迎春》。

4月，无锡市沪剧团评弹队成立，隶属于无锡市沪剧团，属集体所有制，由原无锡市曲艺团安排到市锡剧团、剧场的部分演员组建。队长为朱一鸣，副队长为陈哗、赵丽芳。全队有朱一鸣、尤惠秋、平汉良、赵丽芳、傅月香、朱雪吟、刘雪华、邹丽英、强凡君、沈源等11人。该队曾对演出形式及伴奏等做了改革尝试。创作的中篇评弹《血防线上》，3小时左右的时间演完一个完整的故事。乐器方面除了原有的三弦、琵琶外，还增加了笛子、二胡、大提琴、大三弦、扬琴伴奏。尾声《送瘟神》的合唱由大乐队伴奏，并增加沪剧团演员参加合唱，配合幻灯、天幕。之后，又创作排演了《夺印》《柜台一兵》《快马加鞭》《西沙战歌》《磐石湾》《园丁之歌》《金绣娘》《打虎上山》《打狼记》等现代题材中短篇书目和新编历史题材书目《甲午风云·大闹庆功宴》等。

8月，浙江省文化局举办浙江省评弹学习班，抽调下放在农村的嘉兴、桐乡等评弹团中、青年演员朱良欣、周剑英等5人充实浙江曲艺队。

8月，上海市人民评弹团在风雷剧场（原仙乐书场）演出"农业学大寨"的评弹专场，节目有苏州弹词《快马加鞭》、苏州评话《坝上风云》等。

9月1日，浙江曲艺队在江山县勤俭大队深入生活，创作了短篇苏州弹词《源泉》和苏州弹词新开篇《红柳》。

10月，浙江曲艺队在杭州大华书场演出《飞雪迎春》《源泉》等苏州弹词新书目。蒋希均、施振眉执笔的短篇苏州弹词《飞雪迎春》，由高美玲、徐天翔、蒋希均、陆梅华等首演于杭州大华书场。该书曲本据1970年浙江省桐庐县南堡大队遭受特大洪水灾害后，抗灾自救、重建家园的事迹创作而成。

12月，上海市原区属的评弹团，区属大公、大众、海燕滑稽剧团及沪书队等均被撤销，相关人员转业。

是年，苏州市评弹团（专业演出团体）成立，由前身为曹汉昌任团长的苏州人民评弹团改建，夏玉才、张瑞昌为负责人。有苏州评话、苏州弹词两个曲种。该团除整理、加工了一批有影响的传统书目外，还改编、创作了一批历史题材和现代题材的新书目，如《白衣血冤》《普通党员》《老子、折子、孝子》《遗产风波》等中篇及《九龙口》《三个侍卫官》《芙蓉锦鸡图》《明珠案》《飞龙仇》《秦宫月》《鹦鹉缘》《清代三侠》《武则天》等长篇书目。

△ 弹词女演员周剑英调入浙江曲艺团，1983年又投蒋月泉门下深造。长期与其夫朱良欣拼档。曾先后说唱《珍珠塔》《梅花梦》《红岩》《慈禧秘史》《清官喋血》（即《西太后》上下集）等多部长篇，后两部较有影响。又曾参加《李双双》《新琵琶行》等10余部中篇和短篇《海屏》《将错就错》等的演出，技艺较全面，在各种不同类型题材的书目中起各种不同类型的脚色，均有一定深度。周剑英为中国曲艺家协会第三届理事，浙江省曲艺家协会副主席。

△ 弹词演员朱良欣调入浙江曲艺团，1983年又投蒋月泉门下深造。长期与其妻周剑英拼档，曾先后说唱《七美缘》《梅花梦》《夺印》《慈禧秘史》《清官喋血》（即《西太后》上下集）等多部长篇书目，后两部较有影响。又曾参加《李

弹词演员朱良欣（左）、周剑英（右）演出照

双双》《新琵琶行》等10余部中篇和《将错就错》等短篇的演出,以及演唱开篇《一粒米》,均见功力。书艺以唱见长,真嗓洪亮而柔细,音色丰富,音域宽广;假嗓清丽圆润,真假声转换自然。擅唱"蒋调""张调""杨调"等。

△ 弹词演员吴小石(1892—1971)去世。其字瑞和,又名崇礼,江苏苏州人。善隶书,具名吴范,笔名"平江石田生"。吴小石是弹词演员吴小松的孪生兄弟。5岁时即与孪生兄吴小松上台表演,在其父吴西庚开书前对唱简短开篇,传为佳话。后与小松以家传《白蛇传》《描金凤》《玉蜻蜓》等书献艺苏州、上海一带,两人音容酷似,表演风格相近。

1972年
(壬子)

4月,嘉兴县重建评弹队。正式编制7人,另有学员13人。

5月,江苏省评弹会演在无锡举行。

12月,上海市文化系统群众文艺组编辑的《上海革命曲艺选》由上海文艺出版社出版发行。

是年,剧作家沈祖安调入浙江曲艺队,专职进行曲艺创作,和蒋希均、施振眉3人组成评弹创作组。

△ 吴江县评弹团(专业演出团体)恢复建制,至1985年年底,有两档弹词,一档评话。

△ 沙洲县评弹团(专业演出团体)恢复建制,张国良任团长。1978年张国良创作演出的短篇评话《飞夺泸定桥》参加江苏省文化局举办的评弹创作节目会演,获创作、演出奖。1985年徐文炜编写的长篇弹词《琴瑟图》获江苏省文化厅、中国曲协江苏分会颁发的创作奖,沙洲县评弹团演出地区为江浙沪吴语地区,偶尔也组织小分队进行巡回演出。至1985年年底,有六档弹词演员。

△ 弹词演员杨斌奎(1897—1972)去世。其为江苏苏州人,10岁起从赵筱卿学《描金凤》《玉夔龙》。出道后,先与赵筱卿拼档,充下手;又与陈鸿奎短期拼档,后一度放单档。40岁后进入上海。曾在犹太富商哈同私邸"爱俪园"做长堂会10余年。由于唱堂会需要,并得府邸中文人协助,编说弹词《东周列国志》

弹词演员杨斌奎（1897—1972），说唱弹词《描金凤》

及《太真传》（后发展为《长生殿》）。之后，先后与长子振雄、次子振言拼档。演出书目除《大红袍》《描金凤》外，还有《华丽缘》等。1950年参加书戏《小二黑结婚》《三雄惩美记》的演出。1951年编说长篇弹词《渔家乐》。1954年参加上海市人民评弹工作团，整理过中篇评弹《神弹子》和长篇分回《怒碰粮船》《抛头自首》等，并曾说长篇《四进士》。民国三十六年（1947）起任上海评弹协会理事长。20世纪50年代初任上海市评弹改进协会会长。后又任中国曲艺家协会上海分会理事。

1973年
（癸丑）

3月，浙江吴兴县成立评弹改革小组。

4月，《湖北文艺》发表黄陂县文艺宣传队撰写的《学习革命样板戏，搞好曲艺创作》。

秋，由蒋希均改词、谱曲，朱良欣、周剑英领唱的苏州弹词开篇组唱《一粒米》，以浙江歌舞团的名义参加当年举行的广州秋季外贸商品交易会演出。

12月16日，《河南日报》发表春岩撰写的《充分发挥曲艺的战斗作用》。

12月23日，《天津日报》发表田文平撰写的《充分发挥革命曲艺的战斗作用》。

12月28日，《北京日报》同期发表两篇曲艺文论：成志伟撰写的《曲艺舞台盛开军民友谊花》和闻哨撰写的《发展曲艺，占领阵地》。

是年，吴县评弹团（专业演出团体）恢复建制。1982年之后从苏州评弹学校

和社会上吸收一批青年演员，至1985年年底共有八档弹词，三档评话。

△ 浙江曲艺队蒋希均根据上海市人民评弹团著名演员严雪亭同名演唱本改编苏州弹词开篇《一粒米》。内容通过计算全国人民每人每天节约一粒米的数量和价值，说明勤俭节约的重要性。该曲目改原作一人独唱形式为男女声领唱加伴唱。由蒋希均、朱良欣重新设计唱腔，运用领、伴等手段演出。唱词通俗、风趣，唱腔流畅、优美，形式生动、活泼，演出整齐、热烈，在1973年秋季广交会和1975年全国部分省、自治区、直辖市文艺调演中，受到欢迎和好评。曲本收入1979年上海文艺出版社出版的《弹词开篇集》。

△ 上海市文物保管委员会根据1967年在嘉定出土的明成化年间说唱词话刊本13种及南戏《白兔记》一种，影印出版《明成化刊本说唱词话丛刊》。

△ 评话演员钟子亮（1897—1973）去世。其为江苏苏州人，钟士亮之子。自幼从父学《岳传》，继承其父衣钵而有所发展。1912年在光裕社出道。说书正派，表演运枪，手面动作形象逼真，使其父享名的"钟家一条枪"表演更臻完善。所起各路脚色大方且造型美观。其岳飞、牛皋、赵必方、周通等脚色，均具特色。晚年任教于苏州评弹学校，将钟家播枪艺术无保留地传授给该校学生。

评话演员钟子亮（1897—1973），说评话《岳传》

1974年
（甲寅）

1月8日，《人民日报》同期发表两篇曲艺文论：洪雁撰写的《说英雄，唱先进，曲花开朵朵红》和小丘撰写的《努力发展革命曲艺》。

1月29日，《辽宁日报》同期发表小丘撰写的两篇曲艺文论：《努力发展革命

曲艺》和《发挥革命曲艺的战斗作用》。

1月，上海市人民评弹团创作的以"农业学大寨"为背景的中篇评弹《春满水乡》赴宝山县长兴岛公演。

12月5日，《长沙日报》发表周作夫撰写的《努力发展无产阶级的革命曲艺——喜看省厂矿、农村群众文艺调演中的曲文节目》。

12月17日《湖南日报》发表闵敏撰写的《喜看工农兵新曲艺（群众文艺调演节目）》。

是年后，张维桢因病辍演。1984年春抱病参加上海评弹团为庆祝《陈云同志关于评弹的通信和谈话》一书出版的电视广播演出。

△ 朱伟芳、胡梦创作并演出短篇苏州弹词《浪遏飞舟》。

△ 弹词演员严雪亭任教于上海市人民评弹团学馆。其自说《杨乃武与小白菜》后，搜集史料，研究清代官场礼仪、民间习俗，使演出情节更为细腻生动，

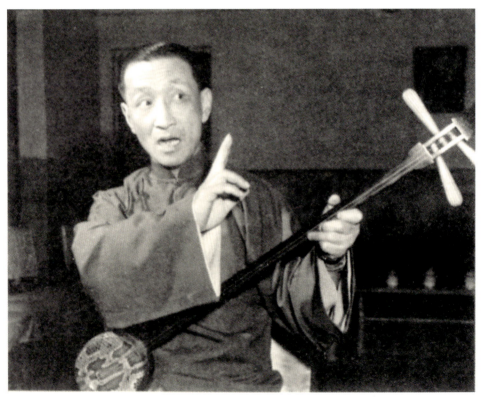

弹词演员严雪亭

矛盾更为激烈,悬念增强,并吸收通俗话剧表演方法,运用各地方言,对书中人物绘声绘形,加强了感染力。20世纪50年代开始,严雪亭结合演出,不断整理加工,精益求精。并整理出《三堂会审》《公堂翻案》《杨淑英告状》《激怒醇亲王》《密室相会》等选回。此外参加演出的中篇有《罗汉钱》《蝴蝶梦》《老地保》《渔家春》《三约牡丹亭》《雪里红梅》《点秋香》《芦苇青青》《战地之花》《急浪丹心》及《三笑》选回《姜拜》《面试文章》等。

是年,弹词演员周玉泉(1897—1974)去世。周玉泉曾当选苏州市人大代表、市政协委员。周玉泉在说、噱、弹、唱、演诸方面都有很高的造诣。他说表细腻传神,长于刻画人物心理,绘声绘色。口齿清楚,语言洗练,冷隽诙谐,妙语如珠,有"阴间秀才"的外号。唱腔上,他继承师传,又兼收并蓄,博采众长,大胆革新,创造了轻弹慢唱的"周调"。"周调"全用真嗓,音域宽广,旋律丰富,深厚质朴,遒劲豁达,自成一格。他在面风(表情)、眼神、起脚色、动作的运用上,也都有独到之处。行家们誉周玉泉的艺术风格为"静功"(又称"阴功")。特点是清丽、浑厚、含蓄,轻描淡写几笔,便意境深远,耐人寻味。他的"静",是静中有动,柔中寓刚,是艺术上炉火纯青的表现。

弹词演员周玉泉(1897—1974),说唱弹词《玉蜻蜓》《文武香球》

△ 作家、报刊编辑,苏州评话、苏州弹词作家和评论家姚苏凤(1905—1974)去世。姚苏凤是上海《新民晚报》记者、副刊编辑,在副刊上辟有《书场中来》专栏,每周一篇,除介绍书坛新人外,也评述整旧书目的优劣得失。其文内涵丰富,文字精练,颇有影响。又组稿刊登大量苏州评话、苏州弹词的知识性文章,以推广苏州评话、苏州弹词艺术。20世纪50年代初,曾为苏州评话、苏州弹词演员朱雪琴、郭彬卿编写长篇苏州弹词《琵琶记》,其中《卖发》《操琴》《哭坟》等选曲为"琴调"代表作。

弹词演员凌文君（1915—1974），说唱弹词《双金锭》《金陵杀马》

△ 苏州弹词演员凌文君（1915—1974）去世。他在表演《金陵杀马》中，继承并发展了润余社前辈苏州评话演员朱少卿表演清代官员的一整套程式动作，如整帽、整辫、整袖、挂花翎、耍花翎、打干，以及吸水烟、奏乐器、摆弄打簧表等，成为其表演的一大特色。所演长篇苏州弹词还有《蝴蝶杯》《平原枪声》《九件衣》等。传人有学生余瑞君、张如君、吴迪君，女儿文燕，儿子子君等。

1975年
（乙卯）

1月，中国人民解放军南京军区政治部宣传部编辑的《南京部队曲艺作品选》由人民文学出版社出版。

春节，上海市人民评弹团移植样板戏的中篇评弹《杜鹃山》在上海静园书场首演。

2月2日，《河南日报》发表王习顺等撰写的《曲艺要努力移植好革命样板戏》。

3月《黑龙江演唱》发表哈尔滨师范学院中文系编写组撰写的《谈谈几种革命曲艺的创作》。

5月，文化部在北京举办全国部分省、自治区、直辖市文艺调演。5月1日，江苏省曲艺团、苏州市评弹团部分演员组成江苏省代表队，由钟兆锦带队赴京。5月5日，上海组成曲艺演出队赴京，参演节目有上海市人民评弹团的对唱开篇《常青指路》、开篇《全靠党的好领导》等；浙江曲艺队的演出曲目为弹词开篇《三月江南好风光》《一粒米》等曲目。

5月，由无锡县文教局创办的无锡县业余艺校评弹班附设于梅村中学，由财政局拨款，独立核算，有学员20余人。学员经过三年时间培养与训练，多数成材，被录用于无锡市、县评弹团和乡镇文化站，充实了演出队伍。

7月，杭州市文化局组织曲艺工作者在杭州东风剧院举行包括苏州弹词开篇、独脚戏、上海说唱、小热昏等形式在内的曲艺专场演出，共演出15场。

8月5日《人民日报》发表文雁平撰写的《让曲艺更好地塑造工农兵英雄形象》。

9月，《上海革命曲艺选》第二辑由上海文艺出版社出版发行。

10月，浙江曲艺队的苏州弹词开篇《三月江南好风光》和《一粒米》两个节目被选调赴北京为首都国庆游园会做文艺献演。

11月，常州市戏剧学校评弹班开班，招收学员四名（一男三女），学制三年。专业教师为徐剑虹、李娟珍。评弹班曾于1977年被评为先进集体，出席常州市文化系统先进集体与先进个人代表会议。四名评弹学员先后毕业被分配到常州市评弹团工作。后评弹班停办。

年底，原上海人民艺术剧院滑稽剧团的部分演员和一些业余演员姚慕双、周柏春、童双春、黄永生、吴双艺、周嘉陵、郭海彬等暂时附属于上海市人民评弹团，为组建曲艺队做准备。

△ 上海人民出版社出版《评弹创作选》。上海市人民评弹团编。全书分开篇、短篇和中篇三类，共收作品十余篇。除开篇《全靠党的好领导》《一粒米》，短篇评弹《铁马飞奔》等外，短篇弹词《快马加鞭》《一把手术刀》，中篇《血防线上》等都为"文化大革命"期间所创作和改编。其主要唱段和开篇均附曲谱。

1976年
（丙辰）

1月，武进县评弹团（专业演出团体）成立，是集体所有制。初名武进县评弹队，1978年1月改为此名。负责人先后有冯伯明、张晓曙。先后进团的演员有王仲君等十余人。主要演出书目有《杨乃武与小白菜》《唐伯虎智圆梅花梦》《武大郎做亲》《秦香莲》《51号兵站》等。1978年4月，短篇弹词《银花赞》（王绿萍、马中原创作，王仲君、王绿萍演唱）参加江苏省文化局在苏州举办的苏州评

弹创作节目会演，获演出奖。

3月10日，浙江嘉兴地区曲艺调演在湖州举行，230多名专业和业余的曲艺界代表参加，演出了苏州评话、苏州弹词、湖州琴书、湖州三跳、平湖钹子书等曲种的新编书（曲）目42个。

3月，《湖北文艺》发表陈振堂等撰写的《革命样板戏促进了曲艺革命》，同月《武汉文艺》发表王自力等撰写的《曲艺要为巩固无产阶级专政擂鼓吹号》。

4月，《人民戏剧》发表该刊评论员撰写的《发挥曲艺轻骑兵的战斗作用》。

4月，中共宜兴县委批准恢复宜兴县评弹团建制，派蒋尧民为团负责人。调回评弹演员华国荫、强玉华、华梦、沈如冰、毛学庭、施雅君、刘安平等人；翌年下半年起，又调进快板书、相声、上海说唱演员多人，至此宜兴县评弹团成为多曲种演出团体。该团新创作的短篇弹词《中流砥柱》（华国荫作）、中篇弹词《响山红》（蒋尧民作）于1978年4月参加在苏州举行的江苏省评弹会演，获创作奖和演出奖。先后培养了杨琼、丁建伟、顾国良、张玉娟、王琴等评弹新秀。

6月10日，浙江曲艺代表队赴京参加全国曲艺调演，节目有苏州弹词小组唱《念奴娇·鸟儿问答》《水调歌头·重上井冈山》《乘风破浪》、短篇苏州弹词《女队长》、绍兴莲花落《常青指路》、杭州评话《爆炸军火》、宁波走书《百丈岩》、温州鼓词《家住安源》等。

6月10日，上海代表队赴京参加全国曲艺调演。上海市人民评弹团参演节目有《金钟长鸣》《针锋相对》《剥画皮》《刀劈胡汉三》等。调演于7月31日结束。

6月12日，江苏省曲艺团及扬州、常熟、太仓等地曲艺演出团体组成江苏省曲艺演出队，由程茹辛带队进京参加全国曲艺调演。

6月，前线歌舞团曲艺队的苏州弹词开篇《右倾翻案不得人心》、上海说唱《一张票根》等节目参加在北京举行的全国曲艺调演。1979年3月，曲艺队奉命赴云南省河口前线，向对越自卫还击作战部队进行了为期40天的慰问演出。曲艺队有8名演员深入最前线演出。

7月，文化部在北京举行全国部分省、市曲艺调演。

10月24日，参加北京曲艺调演归来的浙江省曲艺代表队，在杭州新中国剧院举办两场演出。

10月，《新教育》发表广东师院中文系函授辅导组撰写的《曲艺的特点和写作》。

11月4日,《解放日报》发表上海市人民评弹团撰写的《用曲艺武器向"四人帮"猛烈开火》。

11月至12月,相声《帽子工厂》《白骨精现形记》《舞台风雷》等一批揭露"四人帮"丑行的优秀曲艺节目上演,在全国产生广泛影响。

12月16日,曲艺作家沈祖安、马来法分别开始在杭州西湖区梅家坞大队和楼外楼菜馆深入生活,之后沈祖安创作了短篇苏州弹词《春到梅家坞》。

12月,无锡县业余艺校组织评弹联唱《蝶恋花·答李淑一》《拔秧草》赴苏州地区会演并获奖。苏州地区还组织各县评弹团来无锡县业余艺校参观。1978年10月,艺校因县财政困难而被撤销。

是年,原苏州人民评弹团转业、下放的演员相继归队,进入市评弹团,仍由曹汉昌任团长,魏含英为副团长。此后历任团长、副团长的有费瑾初、颜仁翰、俞蔚虹、邱肖鹏、杨作铭、毕康年、朱玉英、朱寅全、龚华声、周明华、尤志敏等。该团多次参加省级以上的会演调演。获奖励的有短篇《请你吃糖》《婚姻大事》《深夜送瓜》《风雨夜》《遗产风波》,中篇《白衣血冤》《普通党员》,长篇《九龙口》《三个侍卫官》《芙蓉锦鸡图》等。获奖作者有邱肖鹏、朱寅全、周锦标、杨作铭、徐檬丹、龚华声、潘祖强等。获奖演员有刘宗英、蔡惠华、陆月娥、魏含玉、侯小莉、赵慧兰、余瑞君、夏汝美、言慧珠、金月庵、吕晓露、杨玉麟、钱正祥、史雪华、邵小华、王鹰、陈剑青、王月香、龚华声、潘莉韵、薛君亚、王小蝶、毕康年、潘祖强、蔡小娟等。

是年,朱寅全调入苏州地区文化局,开始专业从事评弹创作。先后创作了《请你吃糖》《琴州霹雳》《七品书王》《芙蓉公主》等中长篇弹词,发表了大量的弹词开篇。其中《请你吃糖》曾获南方片曲艺调演一等奖。

是年后,杨振雄参加演出中篇《冤案》《丹心谱》等。其说表典雅练达,激情充溢。脚色得俞振飞、徐凌云传授,融昆曲表演程式于弹词中,生动细腻。脚色如张生、莺莺、唐明皇、李太白、陆文龙、武松等,潇洒拔俗,淋漓尽致;其他如西门庆、武大郎、法聪、高力士等也颇具特色。表演注重手面、身段,扇子功亦有造诣。演出现代书目,从说表到脚色都有所突破,刻画老年知识分子、铁路工人及白求恩形象有独到之处。其早年弹唱以"俞调"为主,功底深厚。

1977年
（丁巳）

1月1日，用苏州弹词曲调谱唱的毛泽东诗词《蝶恋花·答李淑一》恢复演出，石文磊赴北京参加首都军民迎新年庆胜利文艺演唱会，演唱了此曲。

1月，施振眉和浙江曲艺队演员一起把长篇苏州弹词《李双双》改编成中篇，在杭州大华书场公演，连续半个月场场爆满。

2月17日，浙江吴兴县在原评弹改革小组的基础上，组建吴兴县评弹队。

3月，《江苏文艺》发表平言撰写的《评弹要像评弹》，同期《安徽文艺》发表朱司庄撰写的《"四人帮"迫害和摧残曲艺》。

5月16日，陈云在杭州接见苏州市评弹团毕康年、邵小华等，了解苏州市评弹团的人员、书目、演出、经济等状况。在这次讲话中，陈云曾说："我是评弹学校的名誉校长，当时是我建议办的。"在谈话中陈云还逐一了解他能记得名字的演员，如徐云志、周玉泉、魏含英、谢汉庭、薛君亚、庞学庭、王月香、薛小飞、林慧娟、张君谋、陈瑞麟等的情况。他很关心团体的经济收支状况，去了解文化局的领导人员的现状。

6月2日，陈云和浙江省文化局史行、施振眉及部分演员座谈，就苏州评弹如何发展提出7条意见。

6月7日，陈云在杭州吴山书场观摩无锡市评弹团的演出，晚上又欣赏了浙江省曲艺队汪雄飞、蒋希均的苏州评话《林海雪原·打虎进山》《风雨列车》，并与汪雄飞、施振用、蒋希均交谈。明确指出《打虎进山》《真假胡彪》可以公演，改编的苏州评话《林海雪原》应该恢复演出。

6月13日，陈云找浙江省文化局施振眉谈话，事前他写了《对当前评弹工作的意见》，建议在杭州召开苏州评弹座谈会。15日，陈云的提议征得了中央文化部同意，在杭州召开苏州评弹座谈会。参加人员有王正春（文化部）、吴宗锡（上海）、周良、尤惠秋（江苏）、张育品、施振眉（浙江）等人。陈云到会并讲话。19日，为起草《评弹座谈会纪要》，陈云召集吴宗锡、周良、施振眉谈话，就支持新书、研究评弹理论、记录传统书目等问题谈了他的意见。

7月9日《湖北日报》发表夏雨田撰写的《扼杀革命曲艺的绞索》。

8月18日至9月14日，中国人民解放军第四届全军文艺会演在北京举行，一批新创作的曲艺节目参加了演出。

8月，《文艺轻骑》发表连成章撰写的《谈谈评书、评话的形式特点》，同期《黑龙江演唱》发表绥化地区文化局理论组撰写的《深入揭批"四人帮"，大力发展曲艺创作》。

9月，江苏省曲艺团郁小庭将薛惠萍、侯莉君改编的中篇苏州弹词《江姐》本子压缩成上、中、下三集。每集三回，共九个回目，由江苏省曲艺团侯莉君、杨乃珍、董梅、张文婵、徐祖林等公演。

10月，上海市人民评弹团创作的中篇评弹《骄杨颂》首演，演员有陆雁华、孙钰亭、庄凤珠、沈世华、余红仙、华士亭。

10月，浙江曲艺队赴上海、苏州公演中篇苏州弹词《李双双》，深受听众欢迎。

11月，江阴县业余艺校评弹班开班，附设于江阴县教师进修学校。生源从城区各中学高一学生中挑选，年龄在16岁左右。共挑选了6男5女共11名学生进班学习，学制两年。翌年下半年进江阴县评弹团分档随师学书，同时也实习演出短篇及开篇。1979年夏特聘退休老演员王萍秋、王文华传授《珍珠塔》选段，全本《何文秀》《刁毛唐》等传统书目。1980年，8名评弹学生以大集体职工身份被正式分配到江阴县评弹团工作。江阴县业余艺校评弹班遂告结束。

12月26日，在北京人民大会堂举行的由文化部组织的纪念毛泽东诞辰八十四周年专场文艺演出中，江苏省曲艺团苏州弹词演员杨乃珍演唱了苏州弹词开篇《山山水水寄深情》。

12月，魏真柏入浙江曲艺团，从评话名家汪雄飞习《林海雪原》，1980年拜吴君玉为师，学《水浒》。1982年自编自演了长篇评话《红花喋血》。其说书台风稳重，精神充沛，善于表演，动作性强。所演《水浒》选回《李逵迎娘》和《翠屏山》，获得好评。魏真柏任浙江曲艺团团长。

是年，无锡县评弹团许建荫据姚雪垠长篇小说《李自成》部分章节改编成中篇苏州评弹书目《闯王平叛》，由王玉良、吴君言、王秀华、冯雪麟、周罗方首演。1978年4月，王玉良、吴君言、王秀华、冯雪麟、周罗方以此书目参加江苏省苏州评弹创作节目会演，获创作奖、演出奖和演员奖。

△ 武进县文化馆陆涛声及郁小庭、张棣华编创的短篇苏州弹词《春到银杏山》，由江苏省曲艺团侯莉君、徐宾、黄霞芬首演。作品后来被收入1981年四川

人民出版社出版的《全国优秀短篇曲艺获奖作品集》。1978年4月，侯莉君、徐宾、黄霞芬以此书目参加江苏省文化局在苏州举办的江苏省评弹创作节目会演，获演出奖。1980年，该书目获中央人民广播电台举办的全国优秀短篇曲艺创作二等奖。

△ 常州市评弹团（专业演出团体）恢复原建制，原有人员陆续归队。该团重视书目建设，不断进行传统书目的整理和新编书目的创作，逐步形成自编自演的特点，先后编演的长篇新书目有《杜鹃山》《红色的种子》《芦荡火种》《野火春风斗古城》《血衫记》《兰陵白侠》《十三妹》《金印缘》等，中短篇书目有《方向盘》《一千零一夜》《友谊之花》《红楼夜审》《三看御妹》《三请樊梨花》《金凤展翅》《电闪雷鸣》《龙城明珠》等，开篇有《王杰颂》《清茶献给周总理》《我在秋白故居前》等。

△ 陈云提出在适当的时候恢复评弹学校。后经过三年筹备评弹学校正式复校。

△ 无锡市沪剧团评弹队赴常州、沙洲、盛泽和浙江平湖、宁波、嘉兴、杭州等地巡回演出。当年6月，在杭州演出的尤惠秋、朱雪吟、赵丽芳受到中央领导陈云的接见。

△ 上海市人民评弹团重排并复演中篇评弹《夺印》，演员有朱雪琴、杨振言、石文磊、刘韵若、张鉴国、江文兰、薛惠君、胡国梁等。

△ 陈灵犀根据同名歌剧并参考罗广斌、杨益言长篇小说《红岩》改编的中篇评弹《红梅赞》，由上海市人民评弹团复演，作品被改为《上华莹》《受红旗》《劫军车》三回（上集），演员有朱雪琴、张鉴国、余红仙、赵开生、刘韵若、吴静芝、王正浩等。

△ 位于浙江平湖城关镇阴阳弄（现建国北路）的红旗书场更名为平湖书场，对外开展业务。1978年，书场翻建演员宿舍，1984年与县文化馆分开，同年7月起兼营录像放映，苏州评弹专演日场。

△ 徐丽仙因患癌症辍演，治病期间仍以极大毅力继续谱唱新作，灌录唱片。1981年前后曾多次抱病登台演唱。徐丽仙参加过《罗汉钱》《刘胡兰》《猎虎记》《王佐断臂》《杨八姐游春》《王魁负桂英》等多部中篇的演出，其所谱唱篇，不少成了长期演唱的保留节目。此外徐丽仙还演出过短篇《错进错出》选回《抱头庄》《小二黑结婚》等。

△ 美国学者白素贞（Susan Blader）以论文《〈三侠五义〉及其与〈龙图公

案〉唱本之关系》获宾夕法尼亚大学博士学位。此后的1981和1983年,作为美国全国科学院美中学术交流委员会的交换学者,白素贞两度来北京大学,继续以《三侠五义》为线索进行学术研究,撰写了题为《三试颜仁敏——从石玉昆到金声伯》的英文学术论文。

△ 根据评弹工作座谈会精神,浙江曲艺队发展成曲艺团。1982年后,自苏州评弹学校毕业的梁工、骆文莲、魏真伯、陈影秋、沈文军等入团。先后编演了中篇《新琵琶行》《蔡锷与小凤仙》《深深的爱》,长篇《西太后》《清宫喋血》《邵阳血案》等。其中《新琵琶行》曾参加文化部举办的中华人民共和国成立三十周年献礼演出。1985年该团又增加了相声和绍兴莲花落等曲种。

△ 上海长征评弹团部分演员在上海组建黄浦区文艺宣传队,编演了中篇评弹《古城春晓》《枫叶红了的时候》《为了明天》《红娘子》等。

△ 文学家、作家阿英(1900—1977)去世。他一生重视俗文学及曲艺资料的搜集、整理和研究工作。在弹词方面曾著有《弹词小说评考》《女弹词小史》等。有关小说、弹词的著述,在《小说闲谈》《小说二谈》《小说三谈》《小说四谈》等著作中出版。编著的《晚清文学丛钞》《鸦片战争文学集》等著作中,都有曲艺作品及资料。

△ 弹词演员赵稼秋(1898—1977)去世。其为江苏苏州人,青年时从朱耀庭学弹词《双珠凤》。出道后,先后与师弟杨稼馨及朱介生等拼档在上海等地演出《双珠凤》。婚后一度从商,终因热爱评弹艺术,再度登台,与朱耀祥拼档弹唱《大红袍》《四香缘》等。20世纪30年代初,他请朱兰庵、陆澹庵将张恨水小说《啼笑因缘》改编为弹词,并在演唱中革新表演,吸收文明戏及民间小曲等,增加方言及噱头,使听众耳目一新,声名大振,成为

弹词演员赵稼秋(1898—1977),曾演出《安邦定国志》等10余部长篇

20世纪30年代一大响档。除书场演出外，作品还经常在电台播唱。20世纪40年代曾说过新编长篇弹词《玉堂春》《秋海棠》《孟丽君》等，并曾多次参加书戏演出。

1978年
（戊午）

1月10日，肖华光写信给周良，说陈云看了《江苏文艺》1977年第10期发表的周良文章《评弹要像评弹》后认为写得好。这篇文章很短，同题的长文后发表在1979年上海文艺出版社出版的《说新书》丛刊第一集上。

1月，《哈尔滨文艺》发表金钟等撰写的《曲艺创作知识简介》，《辽宁群众文艺》发表官钦科撰写的《放手创作，迎接曲艺的更大繁荣》。

2月，《文艺轻骑》发表彭本乐撰写的《谈谈弹词开篇的人物描写问题》，《天津演唱》发表晓雪撰写的《上口、传神、能动——戏曲"说白"学习札记》。

2月，无锡市沪剧团评弹队从苏州招收了男、女共7名学员，原曲艺团其余下放人员也先后归队参加演出，重建无锡市曲艺团。

3月27日，由上海市文化局主办的1978年青年演员汇报演出在上海举行。评弹界的青年演员黄嘉明、沈世华、倪迎春、秦建国、朱庆涛、王惠凤等参演并获奖。

3月，中共上海市委宣传部指定吴宗锡、任嘉禾、唐耿良为召集人（由吴宗锡负责），筹办上海曲协的恢复工作。

4月1日，江苏省苏州评弹创作节目观摩演出大会在苏州开幕。参加演出的有江苏省曲艺团、苏州市评弹团、无锡市评弹团、常州市评弹团及苏州地区、镇江地区所属各县的评弹团，共演出19场56个节目，其中有13个节目获奖，77名演员和创作人员受到表彰和奖励。

4月，无锡县评弹团许继荫创作的中篇弹词《闯王平叛》，参加江苏省文化局在苏州举办的苏州评弹创作节目会演获演出奖。

4月，《天津演唱》发表耿瑛撰写的《谈唱词的儿化韵》和高光地撰写的《简要 易懂 适用——曲艺常识学习漫笔》。

5月，《曲艺》杂志发表杨金亭撰写的《曲情与曲理》。

黄异庵（左）、刘美仙（右）参加1978年4月苏州评弹创作节目观摩演出大会

6月18日，《解放日报》发表谭朔撰写的《评弹的说、噱、弹、唱》，《黑龙江演唱》发表李存让撰写的《曲艺创作的基本特点》。

6月，苏州弹词演员徐丽仙去北京治病，陈云前往文化部招待所探望，谈到建议恢复上演传统书目的问题。

下半年，叶剑英在上海接见了苏州弹词演员徐丽仙，并聆听徐丽仙演唱由她本人谱曲的叶帅诗作《八十抒怀》。

7月22日，浙江安吉县评弹团成立，为专业苏州评弹演出团体，属集体所有制。初隶属于安吉县越剧团，人员仅4人。1983年演员扩大到9人，同年11月独立建制，团长为王志强。

7月26日，《文汇报》发表罗叔铭撰写的《几种评弹艺术形式简介》，同月《辽宁群众文艺》发表赵傅撰写的《曲艺漫谈：评书》，《黑龙江演唱》发表赵祖铸撰写的《砸烂枷锁，繁荣曲艺》。

夏，浙江省曲艺队全体苏州评弹演员在莫干山创作、排演了中篇苏州弹词《新琵琶行》。

8月3日—5日，经文化部和上海市文化局商定，江浙沪代表吴宗锡、施振

眉、周良在上海举行碰头会,交流评弹工作情况。

8月28日,浙江丽水地区举办曲艺会演。

8月,浙江嘉兴南湖评弹团恢复建制。

8月,上海黄浦区文艺宣传队根据李英儒长篇小说《野火春风斗古城》,组织集体改编,蒋云仙、周剑萍、朱维德执笔的中篇评弹《古城春晓》,由黄浦区文艺宣传队(后为新长征评弹团)在上海西藏书场首演,演员有蒋云仙、周剑萍、张文倩、徐淑娟、朱维德、周亚君等。书目分为《医病探关》《申义释关》《刺敌护关》《策反夺关》四回。

10月25日,江苏省革命委员会文化局在扬州隆重举行悼念王少堂仪式,为其恢复名誉。陈云及文化部、中国文学艺术工作者联合会、中国曲艺家协会筹备组发了唁电并送了花圈,侯宝林等代表中国曲协筹备组到扬州吊唁。

10月,苏州市文化馆业余评弹队建立,分创作、演出、培训三个组。负责人先为何云龙,后为李幽兰。演出组男8人、女5人。创作组有退休老工人、机关干部、工厂职工等8人。培训组由李幽兰、程健负责辅导,并邀请市评弹团和评弹学校的教师轮流任教。业余评弹队创作演出的中篇《马路春秋》《古城枪声》《太湖孤旅》等节目均在群众文艺会演中获奖,并于1984年在中南海怀仁堂向中央首长汇报演出。苏州市文化馆业余评弹队曾举办评弹基础知识培训班,为苏州评弹学校输送了9名学员,另有两人进入市评弹团转为专业演员。评弹队还创作中、短篇和弹词开篇,作品被电台录音播放,并被编印成册。评弹队还经常与外地业余评弹队合作演出,举办评弹艺术讲座和乘凉晚会。

10月,饶一尘据苏叔阳同名话剧改编的中篇评弹《丹心谱》,由上海市人民评弹团首演,演员有张振华、赵开生、华士亭、杨振雄、石文磊、余红仙等。该书目分为《封门》《逐婿》《识奸》《献忠》四回。

10月,余红仙在上海市政府礼堂演出《蝶恋花·答李淑一》,邓颖超、陈国栋、胡立教等领导同志欣赏演出,并接见了余红仙。

11月,评弹艺术座谈会在江苏吴江同里镇举行,江苏省文化厅委托苏州市文化局筹备并主持召开。座谈会邀请江浙沪的一批老演员和部分评弹团的演员代表共50多人参加。这是中华人民共和国成立后评弹界少有的一次艺术精英聚会,老演员们心情激奋。会议要求总结评弹艺术经验,团结起来,恢复发展评弹艺术。会议的一项重要收获,是许多老演员在会上总结倾吐了几十年来的艺术经验,他

们毫无保留地将这些艺术经验贡献给集体,要求传承给下一代演员。经过整理这批材料被逐步发表。

12月,《四川文艺》发表习曲撰写的《要重视曲艺这朵花》。

12月,浙江嘉善县评弹团恢复建制,仍为集体所有制性质,并吸收外地演员加强演出阵容,有苏州弹词五档,苏州评话演员4人。20世纪80年代中期听众锐减,演员相继转业,评弹团名存实亡。

弹词演员余红仙

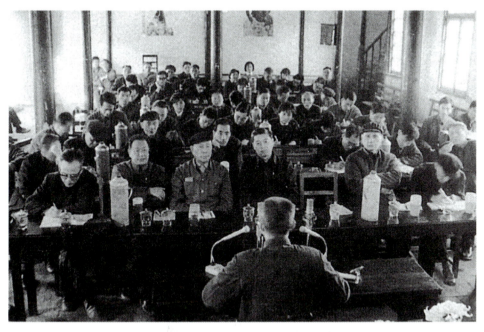

评弹艺术座谈会会场

冬，浙江曲艺队的中篇苏州弹词《新琵琶行》和改编的中篇苏州弹词《秦香莲》赴上海、江苏等地演出。

是年，张君谋、强逸麟根据长篇苏州弹词《红岩》改成中篇上、下两集。上集为《地下烈火》，写《挺进报》事件；下集为《三试华子良》。由张君谋、赵善彬、徐雪玉、王映玉等首演。

△ 郁小庭、张棣华创作的中篇苏州弹词《谁是最美的人》，由江苏省曲艺团沈军、唐文莉、徐云仙、汪梅韵、张文婵、汤敏、杨乃珍、徐祖林、董梅首演。此书目曾在南京、苏州、常州及浙江杭州做近百场演出。1978年4月参加江苏省文化局于苏州举办的全省苏州评弹创作节目会演，获创作、演出双奖。中央人民广播电台和福建前线广播电台播放了录音剪辑。1979年，该作品发表于上海文艺出版社《说新书》丛刊第一集。同年，收入江苏人民出版社出版的苏州评弹创作选《谁是最美的人》。

△ 江阴县评弹团据1949年4月中国人民解放军渡江战役中，江阴要塞国民党守军起义史实集体创作，吴其梦执笔写成中篇苏州评弹《要塞迅雷》。李惠良、司马倩、俞倩、杨麟秋、卢绮、陈景声首演。书目以"沈薛调"为基调演唱，声情并茂。1977年4月，该作品在苏州参加江苏省评弹现代书目会演，获创作奖和演出奖。

△ 常熟县评弹团蒋君豪等8人演出的中篇评弹《琴川霹雳》，参加江苏省文化局举办的创作曲目会演，并获演出奖。

△ 常州市评弹团参加江苏省苏州评弹创作会演，周玉峰演出的《电闪雷鸣》和邢晏芝、倪淑英、汤小君演出的《清茶献给周总理》获演出奖、创作奖，沈韵秋、汤小君等8人演出的《龙城明珠》和周希明、潘瑛演出的《金凤展翅》获演出奖。《泥腿子也能逛天堂》获全国曲艺优秀节目会演（南方片）创作二等奖、演出一等奖。在书目建设的同时，注意培养新人，先后涌现出邢晏春、邢晏芝、周玉峰、周希明、潘瑛、徐剑虹、倪淑英、汤小君等一批优秀的中青年演员。

△ 太仓县评弹团（专业演出团体）恢复建制，全团有24人。该团先后有主要演员蒋石屏、胡鹿鸣、肖玉玲、秦肖荪、曹织云、张碧华、沈蕙荪、沈友梅、蔡雪鸣、沈守安等。常演的传统书目有《杨乃武》《三国》《啼笑因缘》《秋海棠》《落金扇》《玉蜻蜓》《青蛇传》《绿牡丹》《乾隆下江南》《文武香球》等，新编历史题材或历史故事书目有《梅花梦》《双杯传》《纣王与妲己》《柳金婵》《蛟龙

传》《蝴蝶杯》《五虎缘》《唐知县》等,现代题材书目有《红色的种子》《芦荡火种》《金沙江畔》《王孝和》等。1978年参加江苏省文化局在苏州举办的评弹创作节目会演,该团曹织云等6人演唱的中篇弹词《风满石榴庄》获演出奖。

△ 昆山县评弹团(专业演出团体)恢复建制,原转业人员大部分归队。主要演员有杨振麟、曹振祥、张文荫、马世安、刘宗英、蔡小娟、翟素珍等。常演的传统书目有《三国》《包公》《林子文》《闹严府》《珍珠塔》《孟丽君》等,新编历史题材或历史故事书目有《武松》《法门寺》《白罗山》《蝴蝶杯》《拜月记》《玉堂春》《莫奈何》《青蛇传》《五命奇案》《秋霜剑》《斩白妃》《二侠剑》等,现代题材书目有《野火春风斗古城》《苦菜花》《永不消逝的电波》《夺印》《红岩》等。1978年4月,该团参加江苏省文化局在苏州举办的评弹创作节目会演,钱益信、张鹰以短篇弹词《西宿河畔》获演出奖。

△ 彭本乐根据上海市公交系统先进集体19路电车服务组的事迹,创作短篇苏州弹词《末班车上》,由上海市人民评弹团江肇焜、周树新、张振华、马小虹在上海首演。该书目喜剧效果强烈,是"文化大革命"后上海地区第一个上电视的苏州弹词节目。之后,曲本发表于1979年上海文艺出版社出版的《说新书》丛刊第一集。该作品获1980年上海市创作演出奖。

△ 苏州弹词演员徐云志(1901—1978)去世。其代表作苏州弹词开篇《狸猫换太子》风靡上海,当时大街小巷到处传唱"一步一思想一沉吟"的唱句。"徐调"节奏从容舒展、慢声长韵、高低分明、软糯而又明亮,人称"糯米腔"。他用的三弦中有一根钢丝音质特别亮堂,与其嗓音相得益彰,他擅唱长篇《三笑》中的"杭州书",尤擅表演祝枝山脚色。以前此脚色以"眯瞪眼"为特征,他改为"斗鸡眼",使表演更为夸张。20世纪50年代初,徐云志入苏州评弹实验工作团。其传人中不乏杰出人才,除大弟子严雪亭外,还有邢瑞庭、祝逸亭、华士亭、华

弹词演员徐云志(1901—1978),"徐调"创始人

佩亭等。1949年后还演出过长篇苏州弹词《合同记》《宝莲灯》《贩马记》《碧玉簪》《借红灯》等，灌有唱片《三笑·兄妹相会》《潇湘夜雨》《莺莺拜月》《贩马记·监会》《狸猫换太子》《宝玉夜探》等。徐云志蜚声书坛60余年，为评弹事业培养了一批新人，如严雪亭、邢瑞亭、王鹰等均成名家。去世前病重期间，他还先后谱唱了《悼念周总理》《怀念毛主席》等开篇。1977年徐云志患中风，翌年去世，陈云、叶剑英都送了花圈。

△ 苏州市石路地区佑圣观弄内创建的皇宫书场由苏州市评弹团接收，在保持原貌的基础上加以装饰，增添音响设备，座椅换成有扶手的靠背椅，后又改为折叠椅。由于场内两侧柱子较多，影响视线，中间场顶部凸起，音响效果也不理想，因而在20世纪80年代中期书场再行翻建重造，成为平顶结构，改建后的书场是视野开阔、装饰华丽、设备新颖的较高档的多功能书场。书台为小舞台形式，场内改用可移动座位，纵横排列50张小长方桌子，桌子四周放6张靠背软垫椅，可容300余听众。

△ 苏州弹词演员李伯康（1903—1978）去世。李伯康的说表稳健又顿挫有致，所起各类脚色皆神形兼备，尤擅起杨乃武脚色。他的唱腔以"马调"为基础，然起伏变化比"马调"更为丰富，被一度称为"李伯康调"。他长期加工《杨乃武与小白菜》"密室相会"一段，终使之成为颇有影响的关子书。他早年还灌制有唱片《杨乃武与小白菜·初审》等。徒弟有徐淑娟、周亚君等。

△ 吴迪君创作并与郑樱搭档演唱长篇苏州弹词《智斩安德海》，后又与赵丽芳合作演出。

△ 用苏州弹词曲调谱曲的毛泽东诗词《蝶恋花·答李淑一》，被摄入新闻纪录片《春天》。

△ 浙江桐乡县濮院镇庙桥街的濮院书场恢复演出，改由濮院镇文化站管理，并更名为梅泾书场。1979年12月，书场与濮院人民剧院合并为书剧场，归属镇工办管辖，对外仍称濮院书场。该场长期以演出苏州评弹为主，20世纪80年代中期开始兼营录像放映。

△ 曲艺理论家陈汝衡计划将说书史按断代分集写成专著，但仅完成《宋代说书史》。其他著述还有《说书演员柳敬亭》《弹词溯源和它的艺术形式》《杨家将——从民间说唱到戏曲演出》等，另有弹词开篇《庆祝上海解放一周年》《石达开》等多篇。有关曲艺著述，被编为《陈汝衡曲艺文选》，1985年由中国曲艺

出版社出版。

△ 一度停业的上海雅庐书场复业,为长期坚持日夜演出评弹的一家书场。柳林路旧址原是车库,场子约90平方米,设长凳和方凳150至209座。改建后场子约200平方米,设长排软垫翻椅425座,书台近80平方米,可演戏曲,有空调设备。

△ 苏州和平书场由苏州市评弹团接收经营,1985年翻造重建。自翻建后,场内已无柱子,平顶结构,另有一层楼为演员宿舍。座位改用可移动的小长桌,四周放6只靠背椅,成纵横格局排列,可容300余名听众。许多评弹名家、响档曾先后在此献艺。

△ 弹词女演员邢晏芝继续与兄邢晏春拼档说唱评弹。其说表清晰,嗓音清亮甜脆,擅唱"俞调"。又在"俞调"基础上融入"祁调"。1979年又拜"祁调"创始人祁莲芳为师,唱腔更有新的发展,人称"祁夹俞"或"祁俞调"。又以评弹唱法试唱民歌;并做"南曲北移"尝试,即用普通话说唱评弹,进行艺术探索。多次赴中国香港地区及海外演出。1986年至苏州评弹学校任教,1991年任苏州评弹学校副校长。

是年后,余红仙与杨振言拼档合说《描金凤》,均任下手。后翻上手,与沈世华弹唱《双珠凤》。历年来还曾参加中篇评弹《人强马壮》《战地之花》《红梅赞》《夺印》《晴雯》《点秋香》《三盗芭蕉扇》的演出。天赋佳嗓,长于弹唱。音色明亮,高低裕如,擅唱多种弹词流派唱腔。20世纪50年代末,弹唱为毛泽东诗词谱曲的《蝶恋花·答李淑一》,声情并茂,感染力强;后《蝶恋花·答李淑一》又经大型交响乐队及合唱队伴奏,并灌成唱片。此后在数届"上海之春"音乐会上,徐红仙又相继演唱用弹词曲调所谱毛泽东诗词《咏梅》《十六字令三首》等,均获好评。任中国曲艺家协会第二届理事。

1979年
(己未)

1月5日,参加全国第四次文代大会的江浙沪评弹界代表集合,发起筹建苏州评弹研究会。筹备工作小组由吴宗锡、施振眉、周良组成,周良为召集人。

1月,徐州市文化局招收学员40人,成立曲艺班,培养曲艺新人。

1月,《曲艺》杂志复刊。发表有陶钝撰写的《拨乱反正,繁荣曲艺》。

1月《戏剧艺术论丛》发表尔泗撰写的《明代成化刊本〈说唱词话〉之发现》。

1月，浙江曲艺队编演的中篇苏州弹词《新琵琶行》赴京参加文化部举办的庆祝中华人民共和国成立三十周年献礼演出。

2月14日，《重庆日报》发表熊炬等撰写的《浅谈曲艺唱词的押韵》，同月《钟山》杂志发表张棣华撰写的《曲艺对文学的影响及其应有的地位》，《雨花》杂志发表张棣华撰写的《发展苏州评弹艺术的流派特色》。

3月，扬州郊区西湖乡胡场一号大木椁墓中出土两件西汉宣帝时的说唱造型木俑。

3月，上海长征评弹团改名为新长征评弹团，原团成员除退休外大多归队，又吸收了潘莉韵、潘闻荫、庄凤鸣等入团。新编长篇苏州弹词有《皇亲国戚》《粉妆楼》等，中篇评弹有《神圣的使命》《闹严府》《父母心》，短篇苏州弹词有《将心比心》等。

3月，《群众文化》发表钟声撰写的《曲艺表演的特点》，《黑龙江艺术》发表王贵撰写的《创新与真实》，《上海文学》发表左弦撰写的《尊重人民的喜闻乐见》，《曲艺》杂志发表辛冶撰写的《要重视和加强曲艺工作》。

3月，南京军区前线歌舞团部分曲艺演员参加中央慰问团，赴云南省向河口前线对越自卫反击战部队进行慰问演出。

3月，《说演弹唱》发表金钟鸣撰写的《认真学习周总理讲话，繁荣群众文艺创作》，吴矣撰写的《发展大好形势，繁荣曲艺创作》，姜衍忠撰写的《自觉地从框子里跳出来》。

3月，《黑龙江艺术》发表路歌撰写的《繁荣曲艺创作为新长征大唱赞歌》，《天津演唱》发表郭荣起撰写的《"绕口令"的整理和演出》，《天津日报》发表杨金亭撰写的《发扬流派，继承传统（曲艺杂谈二则）》，《群众文艺》发表黄金福撰写的《曲艺浅谈》。

3月，中央广播说唱团、北京市曲艺团、中国铁路文工团说唱团等，随中央慰问团赴广西、云南，慰问参加中越自卫反击战的中国人民解放军指战员。

4月，《曲艺》杂志发表岑眉君撰写的《解放思想，发扬艺术民主，促进曲艺更好地为四化服务——记中国曲协与本刊编辑部召开的曲艺界学习周总理讲话座谈会》。

4月，《说演弹唱》发表郭凡撰写的《东风一笑春蕾绽——喜读〈说演弹

唱〉》,《东海》发表戴不凡撰写的《观〈新琵琶行〉漫书》,《黑龙江艺术》发表李存让撰写的《谈曲艺作品的借鉴与创见》,《天津演唱》发表倪钟之撰写的《评书概述》。

4月,上海文艺出版社编辑出版《弹词开篇集》。该书主要分两部分,第一部分是为我国党和国家领导人的诗词谱曲,有为毛主席诗词谱曲,收《蝶恋花·答李淑一》《卜算子·咏梅》《念奴娇·鸟儿问答》《为女民兵题照》等七首;为周恩来诗谱曲,收《大江歌罢掉头东》一首;为朱德诗谱曲,收《喜读主席词二首》;为董必武诗谱曲,收《广州起义三十周年纪念》一首;为叶剑英诗谱曲,收《八十书怀》一首;为陈毅诗词谱曲,收《赣南游击词》《梅岭三章》等两首。第二部分为弹词开篇作品,收《毛泽东思想放光芒》《掌灯人》《人民怎不笑开颜》《南泥湾》《全靠党的好领导》《雷锋——我们的好榜样》等76首,内容分别歌颂我国党和国家领导人,欢呼粉碎"四人帮",怀念革命斗争和社会主义建设中的英雄人物。部分诗词谱曲和开篇附有曲谱。

4月,原常熟县评弹团的张慧麟、冯月珍、俞则人、薛西亚、周蝶影、袁锦雯、金小娟、毛佩华等建立常熟县评弹二队,张慧麟任队长。1983年常熟撤县建市,常熟县评弹团和评弹二队合并,改称常熟市评弹团,蒋君豪任团长,张慧麟任副团长。

5月17日,浙江嘉兴地区举办第一届"南湖之春"音乐会。内容包括吴兴、德清代表队演出的苏州弹词、湖州琴书节目。

5月21日,江浙沪两省一市苏州评弹艺术研究团体苏州评弹研究会在苏州成立。办公地点设于苏州市人民路148号。研究会接受中国曲艺家协会领导,加强与评弹工作者的联系,通过会书、年会、专题讨论等方式,总结交流经验,推动新书目创作和传统书目革新。搜集、整理评弹资料,开展理论研究,编辑出版刊物。江浙沪的评弹艺术团体及教育研究机构均为该会团体会员,共计有36个。研究会每一至两年召开一次会员代表大会,代表大会选出理事会,理事会委托选出的干事会为日常工作机构。第一次代表大会选举蒋月泉为会长,吴宗锡、严雪亭、汪雄飞、钟月樵、曹汉昌、曹啸君为副会长。周良、施振眉为正副干事长。第二次代表大会后理事会改为团体制,上海评弹团、苏州市评弹团、浙江省曲艺团等为团体理事。

5月24日—30日,中国曲艺工作者协会常务理事会扩大会议在北京举行。会

议决定，被"四人帮"解散十多年的中国曲艺工作者协会正式恢复活动，解放思想，繁荣创作，为实现社会主义现代化做出贡献。中国文联、文化部负责人阳翰笙、林默涵、周巍峙等到会并讲话。

5月，对周良写的一篇文章，题为"学习陈云教诲，努力创作新评弹书目"，陈云改"教诲"为"意见"，文内讲到陈云的"指示"，也改为"意见"。这篇文章经审阅后印发给江苏省曲协代表大会的代表，后发表在《江苏戏曲》1980年第6期上。

5月，张青萍、张棣华、王丽堂去北京出席中国曲艺工作者协会常务理事扩大会议。

5月，《曲艺》杂志发表王决撰写的《抢救评书》，《辽宁群众文艺》发表路地撰写的《曲艺创作之我见》。

5月，无锡市评弹团（专业演出团体）成立，由重建的无锡市曲艺团改制而成。王浩任团长，朱一鸣任副团长。主要成员有尤惠秋、朱雪吟、朱一鸣、赵丽芳。中青年演员有孙武书、张兆君、华雪娟、朱雅芳、华雪莉和苏州评弹学校毕业的朱玉莲、龚伟霞、徐桂芳等。建团后创作演出了中篇弹词《电厂风云》、短篇《一张门票》《感激在心里》《完璧归赵》等新书目。

5月29日，由上海市文化局、中国曲艺工作者协会上海分会、上海艺术研究所等单位联合主办的曲艺汇报演出在沪举行，为期一个月。展示了9台20个曲种的57个节目，参加汇报演出的有上海评弹团、上海曲艺剧团、上海广播乐团曲艺队、新长征评弹团等单位。

6月，浙江舟山地区定海县给包括苏州评弹演员在内的47名民间曲艺演员颁发演出证。

7月14日，《文汇报》发表李茂新等撰写的《"寓教于乐"才能为人民喜闻乐见——本市一九七九年曲艺汇报演出述评》。

7月，《曲艺》杂志发表一系列曲艺研究文论：阳翰笙撰写的《发挥文艺"轻骑队"的作用，为四个现代化服务——在中国曲协常务理事扩大会议上的讲话》，周巍峙撰写的《进一步加强曲艺工作》，林默涵撰写的《充分发挥曲艺的战斗作用》，吕骥撰写的《两个建议》。

8月，中国曲艺工作者协会在哈尔滨举行曲艺创作座谈会。来自北京、天津、黑龙江、吉林、辽宁、河北、河南、山东等地的曲艺作家、演员、编辑30余人出

席了会议。

8月，镇江市曲艺团（专业演出团体）恢复，王筱堂任团长，调回部分人员，有演员12人。后因老演员陆续退休，人员不足，从1981年起，先后吸收特约演员，至1985年有正式演员4人，特约演员3人。常演书目有苏州评弹《双珠凤》《玉蜻蜓》《金陵杀马》《杨乃武与小白菜》《何文秀》等。创作、改编演出的现代题材书目有《红岩》《羊城暗哨》《51号兵站》《江上明灯》《抢潮记》《出山》《京江怒涛》等。

8月，《曲艺》杂志发表左弦撰写的《评弹艺术的综合性》和邱肖鹏撰写的《分析矛盾，分析人物——在长篇评弹创作上向传统学习的体会》，《民间文学》发表杨子华撰写的《谈〈红楼梦〉运用谚语刻画人物的艺术成就》。

8月，上海评弹团据莆仙戏《春草闯堂》集体改编的中篇评弹《假婿乘龙》，在西藏书场首演，演员有张如君、赵开生、刘韵若、石文磊、杨德麟、孙钰亭、沈伟辰、孙淑英、庄凤珠等。该书目分为《闯堂》《登门》《进京》《认婿》四回。

9月20日，以吴宗锡为团长的上海评弹团一行15人赴中国香港地区演出，至10月上旬在利舞台等处共公演11场，听众达万余人次之多。演出的书目有中篇评弹《晴雯》《假婿乘龙》及长篇苏州弹词《珍珠塔》《玉蜻蜓》《描金凤》的选回，中篇评弹《李双双》《人强马壮》的选回等，演员有杨振雄、杨振言、唐耿良、苏似荫、张振华、陈希安、余红仙、张如君、刘韵若、薛惠君、庄凤珠、秦建国、倪迎春。评弹团还参加了中国香港地区各界人民庆祝中华人民共和国成立三十周年活动，会上演唱了弹词开篇《蝶恋花·答李淑一》和《周总理欢度泼水节》等。

9月，《曲艺》杂志发表邱肖鹏撰写的《组织情节和组织"关子"——在长篇评弹创作上向传统学习的体会》。

9月，上海文艺出版社在上海召开新故事座谈会，上海、辽宁、河北、浙江、江苏、陕西、四川、山东8个省市的故事工作者出席会议，会上认真总结了20年来新故事创作、表演的经验教训，确立了"在民间故事基础上吸收评书等姊妹艺术的营养来发展新故事"的指导思想。

10月30日，中华全国文学艺术工作者第四次代表大会在北京举行，邓小平代表中共中央、国务院致祝词。吴宗锡、蒋月泉、曹汉昌、王丽堂被选为第四届文联委员。

10月，张如君、刘韵若据李准同名电影文学剧本改编的中篇评弹《李双双》，由上海评弹团首演，演员有张如君、刘韵若、沈伟辰、孙淑英、陈希安、王燕等。该书目分为上、下两集。上集分为《田头补苗》《夫妻上任》《约法三章》《婚姻风波》四回，下集分为《小别重逢》《队委会上》《夜半留凤》《双喜临门》四回。1979—1980年上海文艺出版社《说新书》丛刊1—2集刊载。张如君、刘韵若也曾将其充实、丰富，作为长篇演出。

10月，《曲艺》杂志发表该刊记者撰写的《继续解放思想，广开文路，繁荣曲艺创作——记中国曲协在哈尔滨召开的曲艺创作座谈会》

10月，苏州地区文化局从常熟、太仓、昆山、江阴、无锡县等地评弹团中抽调部分中青年演员蔡惠华、卢绮红、潘祖强、陆月娥、王小洁、刘宗英、司马伟等，再次组建苏州地区评弹团。1983年，苏州专区与苏州市合并后，该团改名为苏州市评弹三团。

10月，文化部在北京举行庆祝中华人民共和国成立三十周年献礼演出。浙江省曲艺队、沈阳市曲艺团、天津市曲艺团、北京市曲艺曲剧团参加演出。

10月，东吴评弹团（专业演出团体）成立，属集体所有制性质，团址在苏州市珍珠弄5号。首任团长为周志安。全团有20余人，团员大部分是1965年转业至工厂重返评弹界的演员。主要演员有周志安、赵月菁、王如荪等。常演传统书目有《双珠球》《秋海棠》《三笑》《文武香球》《描金凤》《三国》《济公》《征东》《三请樊梨花》，新编历史题材书目有《三捉严嵩》《鹦鹉缘》《秦香莲》等。1984年改编的中篇评弹《菜场风波》曾获得苏州市文化局奖励。东吴评弹团演出地区主要在江浙沪一带。团员每年除夏、冬两次集中学习外，常年分散在外演出。

11月2日，江苏省人民政府批准重建苏州评弹学校，学校定为中专性质。

11月4日—10日，中国曲艺工作者第二次代表大会在北京召开。会议通过了将中国曲艺工作者协会改名为中国曲艺家协会的决议；修改、通过了协会章程；选举理事107名，常务理事27名。陶钝当选为主席，韩起祥、高元钧、骆玉笙、侯宝林、罗扬、吴宗锡、蒋月泉、李德才当选为副主席。王丽堂、周良、邱肖鹏、陈增智、徐林达、曹汉昌、施振眉、汪雄飞当选为中国曲艺家协会理事会理事。参加会议的还有苏州曲艺界的张青萍、张棣华、侯丽君，上海曲艺界的唐耿良、余红仙、袁一灵、施春年，浙江曲艺界的李伟清等。

11月，《说演弹唱》发表邵波撰写的《浅谈曲艺作品的故事性》，《曲艺》杂

志发表栾桂娟撰写的《听〈剑阁闻铃〉偶记》。

是年，中篇苏州弹词《新琵琶行》的曲本先后被《西湖》《群众演唱》《中篇弹词选》等转载，浙江人民出版社还出版单行本；同时，中央人民广播电台将其改编为广播剧播出；中国唱片公司把其中的第二回《琵琶恨》灌制成两张唱片发行。

△上海南风评弹团成立，为专业演出团体，为自负盈亏的集体所有制团体。原名为南市评书队和南文评弹团。初由在南市区文化局登记的个体演员及退休评弹演员组成。主要成员有杨乐郎、凌家伟、何芸芳、翁雄伯、俞均秋、薛柏如、俞显良、顾洁、徐少华、戴玲玲等。演出书目有长篇苏州评话《列国》《五虎平西》《封神榜》，长篇苏州弹词《啼笑因缘》《文武香球》等。

△江苏省曲艺团郁小庭、张棣华创作中篇苏州弹词《多多》。1980年，袁寅琴、王跃伟、侯莉君、孙世鉴、唐文莉、徐宾、黄霞芬首演。1985年7月，作品获江苏省文化厅、中国曲艺家协会江苏分会颁发的中篇创作奖。1981年，作品被收入中国曲艺出版社出版的《中篇弹词选》。

△苏州市评弹团邱肖鹏、徐檬丹、周锦标（以上执笔）、汤乃安、杨作铭集体创作中篇苏州弹词《老子、折子、孝子》，由景文梅、庞学庭、丁雪君、薛君亚、潘莉韵首演。《老子、折子、孝子》为讽刺喜剧，从情节结构到语言安排，都充满笑料，演出时把老画家的善良敦厚，大儿子的贪婪无能，大媳妇的愚蠢奸诈，二女儿的卑鄙虚伪，三儿子的粗俗无赖，刻画得淋漓尽致。创作演出的一年中，共演出98场，听众达5万人次。后苏州、上海、杭州的滑稽剧团曾改编演出。1981年12月，作品被收入中国曲艺出版社出版的《中篇弹词选》。

△无锡市评弹团吴迪君据清代史料改编成长篇苏州弹词《智斩安德海》，并和赵丽芳首演。全书共33回。上海电视台及上海、苏州、江苏、浙江的电台都曾录像、录音播放。

△苏州市工人文化宫业余文工团评弹队建立，为苏州市总工会领导下的职工业余文艺队伍。黄东井为负责人，有成员30余人。评弹队成立后，经常开展创作、辅导、演出活动，参加全国和江苏省职工业余文艺调演。徐幽静、王建华弹唱的弹词开篇《苏州好风光》，于1979年赴京参加全国总工会组织的全国职工文艺调演，获演出奖；程建创作的短篇弹词《苏绣情》获优秀创作奖，并进中南海做汇报演出。苏州市工人文化宫业余文工团评弹队除经常在苏州职工中活动外，

还先后赴无锡工人文化宫进行交流，与兄弟业余评弹团体共同组织演出活动。

△ 无锡县评弹团由王树德任团长，吴君言任副团长，演员28人。主要演员有吴君言、周罗方、王玉良、黄小洁、吴敬希等。演出的传统书目有《林子文》《描金凤》《双珠凤》《珍珠塔》《杨乃武》《包公》，现实题材书目有《红岩》《江南红》《四下江南》《秋海棠》《林海雪原》《野火春风斗古城》，自编创作中短篇书目有《白丹山》《镇海寺》《打金枝》《薛樊缘》《情深似海》《闯王平叛》《夺印》《约会》等。

△ 苏州地区评弹团（专业演出团体）重建。朱玉英任团长，朱寅全任副团长。成立时有14人，属集体所有制性质。团址在苏州观前影剧院二楼。先后有主要演员魏含英、徐琴芳、侯莉君、谢毓菁、唐骏麒、薛小飞、邵小华、钱飞祥、李燕燕、刘宗英、蔡蕙华、潘祖强、陆月娥、卢绮红等。演出的传统书目有《珍珠塔》《落金扇》《双金锭》《刺马》《啼笑因缘》等，新编历史题材或历史故事书目有《梁祝》《拜月记》《法门寺》《书剑恩仇》《古都奇案》《真假太子》《龙凤箭》《三戏龙潭》等。

△ 江阴文化书场由江阴县文化馆创建，位于江阴人民路胜利路口，是砖木结构，大屋顶平房，上面装饰板平顶，下面水泥地，面积约250平方米。定额座位260个，另可加座60个，初用长木条靠背凳，后改用铁架翻板凳。该书场专演苏州评弹，因地处城中闹市，营业情况较好，日夜开书两场，江浙沪许多著名评弹演员曾在此演出过。

△ 湖州市评弹团陈平宇、秦锦霞充实内容加以改编并演出长篇苏州弹词《双龙岭》，全篇共十八回（每回两小时），系《玉夔龙》之后段。《玉夔龙》通常只演出《神弹子》和《大红袍》两段书。

△ 上海新艺评弹团成立，为专业演出团体。由原江南评弹团和原星火评弹团部分成员组建。后又从上海评弹团、常熟评弹团及业余评弹爱好者中吸收演出人员，共20余人。成员有秦文莲、王文耀、瞿剑英、王美萍、沈东山、陈再文、陈锦宇、秦锦蓉、毛剑虹、张雪萍等。常演书目有长篇苏州弹词《杨乃武》《孟丽君》《双珠凤》《双金锭》《珍珠塔》《闹严府》《玉蜻蜓》等，苏州评话《水浒》《七侠五义》等。

△ 陈平宇、秦锦雯根据《红娘子》故事改编而成长篇苏州弹词《风尘女侠》，共15回（每回2小时）。作为"文化大革命"后出现的历史题材新书目，该书目

在上海、江阴等地书场演出后反响强烈，上座率较高。

△ 由王文稼、严燕君将张少华所藏之手抄曲本《包公斩白妃》(又名《白罗山》)，原50余回改编成13回苏州弹词，并公演，每回2小时。此书目在江浙沪相关书场演出后，反响很大，长演不衰，并被无锡人民广播电台、上海电视台等录音、录像播放。其中选回《夫妻相会》等，还参加过苏州评弹的会书演出。

△ 上海罗店工人俱乐部书场重新开业。该书场是苏州评话和苏州弹词的主要演出场所，地处嘉定县罗店镇，在20世纪40年代之前，这里就是茶楼书场。罗店是本市郊区有名的富庶地区，素来有"金罗店、银南翔"之称。在20世纪40年代，镇上共有两家书场，每天各开日夜两场，听众稳定在三四百客。听书是镇上的传统娱乐，有深厚的群众基础。场子100多平方米，共设160座，直到20世纪80年代中期，每天开演日夜两场，听客众多，且欣赏水平很高。该书场是"文化大革命"以后，上海郊区开张较早又长期坚持苏州评话和苏州弹词演出的重要书场之一。

△ 上海新长征评弹团编演中篇评弹《闹严府》，周剑萍整理，演员有周剑萍、顾宏伯、徐淑娟、庄凤鸣、张渭霖、周亚君等。《闹严府》分为《书房盘夫》《厅堂索夫》《堂楼会夫》《设计救夫》四回。

△ 上海东方评弹团成立，为专业演出团体。以原星火评弹团成员为主体，又吸收了原先锋评弹团部分演员，以及几名业余评弹爱好者组成，共20多人。主要成员有顾问祁莲芳、黄静芬，编导(兼团长)李晓星，演员周孝秋、刘敏、施雅君、程振秋(特约)、王溪良、沈守梅、程美珍、陈鹤声、龚丽声、杨薇敏等。常演书目有苏州评话《隋唐》《英烈》《水浒》，苏州弹词《十美图》《筱丹桂之死》等。中篇评弹有《包公休妻》等6部，短篇苏州评话有《周总理在公共汽车上》等16个曲目。其中现代题材长篇苏州弹词《筱丹桂之死》演满1350场，受到听众好评，获全国曲艺会演二等奖和江浙沪现代长篇会演创作一等奖，并被改编成电视连续剧《红伶泪》。中篇评弹《包公休妻》获1989年上海文化艺术节优秀成果奖。

△ 上海地处闵行公园内的茶室被辟为红园书场。上午设茶座，下午和晚上演出苏州评话和苏州弹词，由闵行园林管理所经营。此地是新兴工业区，听众大多是工人，以及厂区周围的农民，还有附近镇上的居民。场子约300平方米，呈扁担状(狭长形)，设藤椅316座。红园书场是该地的主要书场，也是当地老年人的

重要娱乐场所。

△ 弹词作品选集《谁是最美的人》由江苏人民出版社出版，收弹词创作开篇、短篇、中篇作品10多篇。

△ 北京举办第四次全国文学艺术工作者代表大会，参加会议的评弹界代表联名发起，经中国曲艺家协会同意，拟组织苏州评弹艺术的研究团体苏州评弹研究会。

△ 彭本乐著的《弹词开篇创作浅谈》由上海文艺出版社出版。全书分为开篇的类型、主题和结构、唱词要求、描写人物的开篇、作品评注等五部分，系统介绍弹词开篇的创作原理和方法。该书是作者长期从事开篇创作的经验总结。

彭本乐著《弹词开篇创作浅谈》（上海文艺出版社）

△ 评话演员祝逸伯在"文革"中一度转业，后重返书坛，入上海新长征评弹团。其书路清晰，擅长大段表白，如叙述"狸猫换太子"始末一段，长达两小时，引人入胜。中气充沛，一声马嘶尤为精神，更可按马匹的种类和情绪分出四种嘶声。所起仁宗帝、包公、狄青、李太后等脚色，均个性鲜明。还演过长篇评话《太平天国》《铁道游击队》。所整理的《包公》选回《天波府比武》，曾收入1962年《评弹丛刊》第七集。

△ 张文倩在"文革"中转业，后重返书坛，入上海新长征评弹团，先后与王月仙、唐小玲、林娴等拼档，演出《三笑》及其自编的《粉妆楼》。能唱各种流派唱腔，嗓音高亮圆润，更擅"徐调"。擅起各种脚色，尤其祝枝山脚色，无论音容神韵，均与其师酷似。

△ 弹词女演员刘敏进上海东方评弹团，与周孝秋合作弹唱长篇《孟丽君》《龙凤斗》《玉堂春》《白农女侠》等书目。1985年，她以越剧演员筱丹桂的遭遇为素材，与周孝秋合作编创了长篇弹词《筱丹桂之死》，并与周孝秋拼档演出，

较有影响。其说唱老练,表演生动,能唱多种流派唱腔,并借鉴吸收滑稽戏的表演方法,通俗诙谐,别具一功。《筱丹桂之死》于1988年由上海文艺出版社出版。

△ 上海市人民评弹团更名为上海评弹团,该团曾创作、改编了大量现代题材书目,有中篇《一定要把淮河修好》《海上英雄》《王孝和》《芦苇青青》《江南春潮》《真情假意》,短篇《刘胡兰就义》《威震海外》,长篇《青春之歌》《林海雪原》《红色的种子》等。古代题材书目有中篇《林冲》《白虎岭》《王佐断臂》《晴雯》,长篇《秦香莲》《王魁负桂英》《双按院》《荆钗记》等。在对传统长篇书目进行推陈出新、去芜存菁的整理之外,加工整理成中篇的有《老地保》《神弹子》《三约牡丹亭》《厅堂夺子》,选回有《玄都求雨》《庵堂认母》《花厅评理》《絮阁争宠》《怒碰粮船》《抛头自首》《闹柬》《回柬》《面试文章》《智释马山》等,各类书目共300余部。所演书目、开篇等,其中不少成为评弹长演不衰的保留节目,在广大听众中产生了较大的影响。

△ 上海文艺出版社出版连波编著的弹词音乐论集《弹词音乐初探》。全书分"概述""三大腔系的衍变及流派唱腔的发展""腔句的结构""节拍与节奏""转调手法""唱腔旋法""唱法润腔""伴奏的特点""复调手法""唱段选编"等十章。从音乐理论上对苏州弹词音乐做探索和介绍。其"唱段选编"部分,限于20世纪60—70年代谱唱的新作,其中包括部分谱唱诗词。

△ 上海文艺出版社出版《徐丽仙唱腔选》。该书汇集苏州弹词流派"丽调"创始人徐丽仙从1953年至1978年的创腔选段27篇,按创腔时间顺序排列。其中有"丽调"创腔诞生之作《罗汉钱》选曲,以及其他现代题材如《党员登记表》《丰收之后》选曲和《推广普通话》《六十年代第一春》《社员都是向阳花》《小妈妈的烦恼》等新开篇;古代题材开篇有《新木兰辞》《红叶题诗》等,选曲有《情探》《阳告》等;还有谱唱毛泽东诗词的《水调歌头·游泳》《贺新郎》,叶剑英诗作《重游延安》,以及新开篇《怀念敬爱的周总理》等。题材多样,音乐形象丰富多彩,体现了"丽调"刻意、求新、委婉多姿的艺术特色。书中并附有《丽调简析》(连波)等文。

是年起,朱恶紫为吴县评弹团、苏州地区评弹团潘祖祥、陆月娥充实唱词。同时写过中短篇《今不换》《两份档案》及改编的《赠马记》长篇。为苏州人民广播电台整理重写了一组历史人物开篇。

1980年
（庚申）

2月2日，上海市部分苏州评话、苏州弹词演员赴苏州参加江浙沪两省一市评弹会书。上海演出的曲目有杨振雄、杨振言的苏州弹词《西厢·佳期》，张鉴庭、张鉴国的苏州弹词《顾鼎臣·踏勘》，唐耿良的苏州评话《三国》选回，吴君玉的苏州评话《水浒》选回，张鸿声的苏州评话《英烈》选回，朱雪琴的苏州弹词《珍珠塔》选回。

2月6日，苏州评弹研究会第二次筹备会议在苏州举行。就评弹艺术的推陈出新、中青年演员的学艺与提高等方面举行了专题座谈会。

2月13日—18日，法国巴黎第三大学中文系主任、教授、汉学家于如柏，受法国科学中心亚非拉口头文学研究所委托来南京访问，搜集扬州评话资料，为在巴黎举办"扬州评话讲座"做准备。在宁六天时间内，观摩了扬州评话演员康重

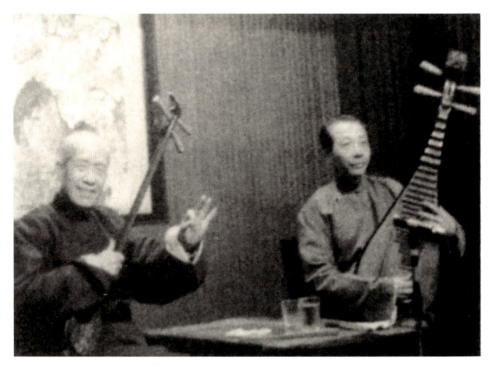

张鉴庭（左）、张鉴国（右）参加1980年苏州会书

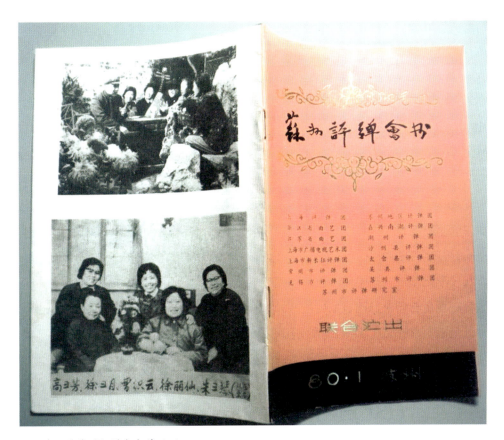

1980年1月苏州评弹会书节目册

华、王丽堂的演出,并举行座谈。

2月,上海市文化局主办的周报《舞台与观众》创刊。该报设有《曲艺园地》专版。

3月20日,连云港市文化局下发《关于戏曲、曲艺演员管理意见》。

3月17日,经国家出版事业管理局批准,中国曲艺出版社成立。

3月20日,文化部、中国曲艺家协会联合各省、自治区、直辖市文化局及曲协分会发出《关于收集整理曲艺遗产及曲艺史料、资料的通知》。

4月8日,文化部在北京举行庆祝中华人民共和国成立三十周年献礼演出发奖大会,15个曲艺节目获创作奖,4个曲艺团体的3台节目获演出奖。

4月18日,江苏省文学艺术工作者第四次代表大会闭幕。曲艺界尤惠秋、王丽堂、王筱堂、邢晏芝、杨乃珍、周良、金声伯、曹啸君、魏含英当选为第四届委员会委员。

4月19日，在南京召开的江苏省曲艺工作者第二次代表大会上，成立了中国曲艺家协会江苏分会，其前身为1960年3月成立的江苏省曲艺研究会。中国曲艺家协会江苏分会为江苏省文学艺术界联合会团体会员，会址设在南京市建邺路174号江苏省文联内。周良任主席，曹啸君、魏含英、王筱堂、杨乃珍为副主席，张棣华为秘书长。有会员300余人。

4月22日，江苏省文化局颁发《关于评弹学校招生的批复》，全文为"苏州市文化局：1980年4月10日关于评弹学校招生的报告收悉。意见如下：一、评弹学校属中专性质，学制：评话为两年，弹词为三年，第一期招收60名。二、招生对象主要是初中毕业生，高中毕业生在本人自愿，又符合招收条件者也可招收。根据教育部、文化部关于全国艺术院校1980年招生工作的通知精神，不得招收中学在校学生。三、招生时间，为照顾艺术院校的特点，招生工作可于四五月份开始，在七月初结束。四、招生地区，根据苏州评弹的特点，主要在苏州市和苏州地区范围内招收。江苏省文化局（印）1980年4月22日。"

4月29日至5月15日，文化部、中华全国总工会在北京联合举办部分省、自治区、直辖市职工业余曲艺调演。18个地区的近400名业余曲艺演员，携带50个曲种的67个节目参加了演出。

4月，苏州评弹学校正式复校，迁址苏州市葑门外黄天荡。陈云为名誉校长，题写了校名；曹汉昌任校长。专业教师有景文梅、陈瑞麟、王鹰、丁雪君、王月香、朱丽安等。上海、浙江、南京、常州、无锡、苏州的评弹团体，也先后派了名家和优秀演员到校任教，有上海的朱介生、蒋月泉、顾宏伯、张鸿声、姚荫梅、唐耿良、张鉴国、张鉴庭、杨振言、吴君玉、杨德麟、朱雪琴、石文磊、陆雁华、薛惠君、苏似荫、江文兰、朱雪玲，浙江的邢瑞庭、邢雯芝、徐天翔，南京的金声伯，无锡的尤惠秋、朱雪吟，常州的邢晏春、邢晏芝，苏州的谢汉庭、强逸麟、庞学庭、魏含玉、侯小莉等。

5月，杭州大学教授胡士莹所著《话本小说概论》，由中华书局出版。

5月，上海评弹团姚荫梅在杭州演出其改编的长篇苏州弹词《双按院》中《智释马山》选回。

6月，叶剑英、陈丕显和中共浙江省委书记铁瑛在杭州吴山书场观看浙江曲艺团朱良欣、周剑英演唱的弹词开篇。

6月23日，香港苏州评话、苏州弹词票房"雅风集"一行15人抵达上海，与

上海评弹团在上海音乐厅举行两场会书，节目有章英明与张鉴国合作的苏州弹词选回《花厅评理》等。

6月26日，在浙江省第二次文学艺术工作者代表大会召开期间，同时召开了浙江省曲艺工作者第二次代表大会。出席会议的代表有45人，施振眉当选为中国曲艺家协会浙江分会主席，汪雄飞、李伟清、阮世池、胡天如为副主席。大会还通过了给各地（市）文化主管部门的《关于加强曲艺工作领导的建议书》及《致全省曲艺工作者的倡议书》。至1985年全省已发展曲艺会员130余人。中国曲艺家协会浙江分会第二次代表大会的代表演出了中篇苏州弹词《新琵琶行》。

7月19日，上海曲艺家协会举行第二届会员大会，选出主席吴宗锡，副主席蒋月泉、周柏春、唐耿良、袁一灵、施春年；秘书长唐耿良（兼），副秘书长周丰年；常务理事21人，理事53人，更名为中国曲艺家协会上海分会，大会通过了《中国曲艺家协会上海分会章程》。

7月19日，上海市群众艺术馆在黄浦区文化馆举办曲艺创作讲习班。学员有各区、县、局文化馆站负责曲艺的干部、作者、演员共87名，连旁听者计133人。由中国曲艺家协会上海分会主席吴宗锡主持开学典礼，何占春、缪依杭、杨华生、张成濂、黄永生等分别讲授上海说唱、独脚戏等的创作基础知识。

7月24日—31日，苏州评弹研究会在浙江莫干山举行第一次年会。有31个评弹团体的代表及浙江省曲协负责人共60余人（包括陶钝、蒋月泉、张鉴庭、杨振雄、顾宏伯、蒋云仙、吴宗锡、周良、施振眉等）参加会议。重点探讨苏州评弹如何"推陈出新"和适应时代及其当前面临的实际问题。

苏州评话和苏州弹词作家、小说家、出版家平襟亚（1894—1980）去世。他编著的苏州弹词新书《三上轿》描写农民与恶霸地主的尖锐斗争，刻画了一位贞烈女性的反抗性格。他还编写长篇苏州弹词《借红灯》《陈圆圆》《杜十娘》《王魁负桂英》等，经刘天韵、徐丽仙、周云瑞、陈希安、苏似荫、江文兰等著名苏州弹词演员演出，很有影响。他还写有多首苏州弹词开篇，曾任中国曲艺家协会上海分会理事、上海文史馆馆员。

8月14日，应香港联艺娱乐公司邀请，临时组建的江苏评弹团由团长金毅，副团长周良、杨乃珍、曹啸君率领赴中国香港地区公演。演员有曹啸君、金声伯、尤惠秋、朱雪吟、杨乃珍、邢晏春、邢晏芝、龚华声、蔡小娟、董梅、徐祖林、魏含玉、侯小莉。演出书目有《珍珠塔》《玉蜻蜓》《白蛇传》《三笑》《落金

扇》《杨乃武》《华丽缘》《啼笑因缘》《七侠五义》《包公》等15部传统书目的选回48折和部分选曲。

8月24日，鞍山市曲艺团评书演员刘兰芳来江苏交流技艺。中国曲艺家协会江苏分会组织在宁曲艺工作者观摩了她的演出，并与之座谈。

8月，谭正璧撰曲艺论著《明成化刊本说唱词述考》完稿，初载《文献》总第五、六辑，后收于由谭正璧、谭寻编辑的《评弹通考》卷五《弹词下》（中国曲艺出版社版）中，篇目易名为《明成化刊本说唱词话十三种》。作者对1973年上海博物馆影印的《明成化说唱词话丛刊》做了总评，谓此书"是一部国内任何书上从来未见著录，而又数百年来在民间久已失传的孤本，也是一部'现存我国诗赞系说唱文学的最早刻本'"。同时他对"说唱词话"的由来做全面考证，并认为"词话"这一名词可与弹词、鼓词、小说通用。谭将《明成化说唱词话丛刊》所辑成化本说唱词话列为十三种，其中第一册《花关索故事》四种并列一种介绍，总题《花关索传》；第四册《包待制出身传》三种分开列目叙述，其余九册所载九种则按原题说明。该书对每一种说唱词话均有版本、本事考证，并兼及论述作品的影响。

9月，中国曲艺家协会江苏分会创办不定期内刊《江苏曲艺通讯》，介绍情况，交流经验。

10月29日，中国曲艺家协会上海分会举行评弹艺术家张鉴庭艺术流派探讨座谈会。

10月29日至12月24日，文化部艺术一局、中国曲协创作委员会在北京联合举办两期"曲艺新作讨论会"。20个省、自治区、直辖市的59名曲艺作者，携近80篇新作品参加了会议。

11月7日，丹阳县曲艺团（专业演出团体）重建，由县文化馆代管，负责人为风雷。1982年3月，经县政府批准，将丹阳县曲艺团定为大集体性质，马洪清为团长。同时将团内民间演员划出，另建丹阳县民间演员演出队。留有苏州弹词两档、苏州评话三档共9人：汤言伯、庞志蒙、顾佳音、吴玉荪、苏志君、江月珍、江筱珍、珠兰、冯逸仙。曾邀请江苏省曲艺团苏州评弹演员侯莉君、马逢伯来团指导。曲艺团先后改编、整理、演出的书目有《审头刺汤》《救驾武状元》《顺天除亲王》《欧阳春出世》等，创作的现代书目有《特别党员》等。

11月，中国曲协江苏分会推举苏州弹词作家邱肖鹏、郁小庭，扬州市文化局

创作员夏耘分别携新书中篇苏州弹词《多多》、长篇扬州评话《挺进苏北》选回《陈毅拜客》进京，参加中国曲艺家协会和国家文化部艺术局举办的全国曲艺新作讨论会。

12月15日，《曲艺》编辑部、中央人民广播电台文艺部共同举办的全国优秀短篇曲艺作品评奖活动揭晓，共评出优秀作品一等奖8篇、二等奖25篇、三等奖25篇。

12月15日，浙江湖州市运输装卸公司俱乐部书场（简称"装卸书场"）正式开业，坐落于湖州衣裳街6号，经营苏州评弹演出业务。开业演出由杭州曲艺团吴迪君、郑樱与无锡市评弹团赵丽芳联合演出苏州弹词《落金扇》及《智斩安德海》。此后一直经营苏州评弹，间或穿插录像、小戏、魔术等演出。开业初营业鼎盛，每天日夜上座在1400人次，上海的苏州弹词演员余红仙、沈世华、张如君、刘韵若和苏州评话演员吴君玉等名家均来此演出过。

是年，苏州评弹研究会正式宣告成立，并在苏州举行第一次会员代表大会，江浙沪的评弹团体和艺术研究、教育机构为其团体会员。其任务是遵循为人民服务，为社会主义服务的方针，推动会员积极投入社会主义精神文明建设，推动评弹艺术的发展和提高。成立以来，通过年会、会书、专题讨论会、编印书刊和研究资料等多种方式，总结交流艺术经验，推动艺术理论研究工作并促进了评弹界的团结。

△ 香港艺声唱片公司制作发行了侯小莉演唱的录音磁带苏州弹词开篇《莺莺拜月》。此书取材于《西厢记》，内容为崔莺莺月下焚香，寄托对张生的思念之情，共31句。文中连用双声叠字叙事、写景、抒情。江苏省曲艺团演员、"侯调"创始人侯莉君运用自己的流派唱腔为这首开篇进行了音乐设计，采用真假嗓结合唱法，行腔舒展。《莺莺拜月》是"侯调"的代表作。侯莉君传人有侯小莉。

△ 上海青浦县城厢镇的县政府大礼堂被改为文化书场，隶属县文化馆。负责人为吴伴良。文化书场经常开演日夜两场，是上海市郊主要书场之一，场子约200平方米，设长排靠椅470座。该书场对70岁以上的听众实行优惠，是当地年长者的主要娱乐场所。1985年，因原场地修建宾馆，书场迁入文化馆内。

△ 江苏省曲艺团的曹啸君和杨乃珍拼档演唱的《金钗记》片段《恩结父子》和《巧接金宝》赴中国香港地区演出时，深得好评，并由香港艺声唱片公司制成盒式磁带发行。长篇苏州弹词传统书目《金钗记》是弹词《玉蜻蜓》中的一

部分。

△ 苏州弹词开篇《清茶献给周总理》由中国唱片社出版唱片。此书由常州市评弹团周希明作，邢晏芝、倪淑英、汤小君演唱。1978年，该作品曾参加江苏评弹创作节目会演，获创作奖和演出奖。

△ 苏州弹词演员薛筱卿（1901—1980）去世。薛筱卿与沈俭安合作的沈薛档对《珍珠塔》唱本有所丰富和发展。原唱本中有过多的封建伦理说教，他们增添了大量富有情趣的情节和语言。又因他们配合默契，表演风格清新活泼，节奏快捷，故沈薛档有"塔王"之称。他们还演过《太真传》《花木兰》等长篇。沈薛合作灌制的唱片有《珍珠塔》中的《哭诉陈翠娥》《唱道情》《方卿写家信》《初到襄阳》《托三桩》等20余张，《啼笑因缘》中的《家树别凤》《寻凤》《旧地寻盟》等4张，薛单独灌制的有《柳梦梅拾画》《紫鹃夜叹》等。

△ 是年至1982年，江苏省曲艺团除长期深入江苏大江南北广大城乡为群众演出外，还走出江苏参加过多次重要的艺术交流及演出活动。苏州评弹演员金声伯、杨乃珍、曹啸君、徐祖林、董梅等先后两次赴中国香港地区参加当地艺术节的演出活动等。

△ 长篇苏州弹词《王华买父》由安吉县评弹团许月忠、冯月萍根据章回小说《回龙传》编演。

△ 湖州市评弹团陈平宇、秦锦雯编演长篇苏州弹词《血腥九龙冠》。该书取材于京剧《龙凤阁》，以明朝嘉靖、隆庆至万历年间的保皇与篡位矛盾为主线，共15回（每回约演出2小时）。

△ 上海石门二路314弄107号的文化站礼堂被改成武定书场，这里人口密集，附近又无其他书场，故业务持续兴旺，为当地离退休老人的重要娱乐场所，也是市中心少数几家书场之一，对弘扬苏州评话、苏州弹词艺术有重要作用。曾举办过全市业余评弹会演。场子占地200多平方米，设靠背椅200多座。书台约10平方米，后台设化妆室和演员宿舍。

△ 上海市工人评弹团在"文革"中停止活动后复团。魏汉梁、姚斌尚、徐长源、沈瑞康、王云祥先后任团长，严经坤任名誉团长。举办过五期培训班，共有学员180人次。编演有短篇《假遗嘱》《新风尚》等10多个，开篇数十首。

△ 苏州评弹研究会第一次年会在莫干山召开。参加这次年会的有各地评弹团体的骨干和不少老演员，会议回顾总结了杭州会议后三年来评弹工作的成绩和出

现的问题，着重讨论了评弹的前途问题："评弹面对危机，是否会消亡？"这个问题在苏州评弹研究会的多次大型年会上经常被人提到。粉碎"四人帮"以后，评弹艺术在恢复阶段有过几年繁盛，这是在上一个繁盛阶段的余晖中以老演员为骨干演出传统书目的兴旺阶段。进入20世纪80年代以后，评弹遭遇困难，听的人减少，尤其是夜场听众少，书场减少。评弹脱离群众，脱离时代。有人埋怨听众，有人认为要从评弹自身找原因。当时，存在一股历史虚无主义的思想，认为传统艺术要消亡，是历史必然。尽管有少数青壮年演员，业务好，收入多，抱乐观态度，但很多人担心忧虑。评弹的前途如何，为大家所关心。评弹要被重视，评弹艺人立足自身努力，这是多数人的积极态度。

是年后，杨振言与余红仙拼档演唱《描金凤》，对书目有所整理提高。杨振言说表老练清脱，脚色生动遒劲。弹唱"蒋调"，嗓音高亢，韵味醇厚，并带有个人风格，故有人称其为"言调"，开篇《莺莺操琴》《无穷花》《厅堂夺子》等为其代表作。其具有编写能力，曾参与《神弹子》《怒碰粮船》《抛头自首》等的整理及中篇《江南春潮》《冤案》等的编写工作。

1981年
（辛酉）

1月1日，江阴华士镇华西书场开业，属集体所有制。书场面积为240平方米，水泥砖木结构，大型吊灯与彩色壁灯相辉映，有92个沙发座位，每座均配有贴塑茶几及热水瓶。开始时，每逢节日聘请曲艺演员演出。后改为不定期演出，演出不售门票，演员食宿等费用全由书场承担。另付演员演出费，一场（即一天）按30元、40元、50元三个档次支付。华西村村民凭领取的"书茶优惠票"入场听书取茶。江浙沪著名苏州评弹演员金声伯、张振华、余红仙、赵开生、王鹰、薛小飞等曾先后来此演出。

1月17日—24日，评弹迎春会书在苏州举行。50多个演员演出十六场。浙江曲艺团孙纪庭、周映红，演出了新编中篇苏州弹词《蔡锷与小凤仙》选回《凤楼定计》。

1月22日，苏州评弹研究会干事会在苏州举行。

1月23日，无锡市戏剧曲艺工作者协会成立，为无锡市文学艺术界联合会团

体会员。有会员175人，其中曲艺会员15人。翌年无锡县、江阴县、宜兴县归无锡市管辖，协会会员也随之发展，1985年，曲艺会员发展至35人。第一届协会理事长为谢枫，副理事长为马尔康、尤惠秋、梅兰珍（女）、吴惜年。

2月14日至3月6日，文化部艺术一局与中国曲协创作委员会在北京举办第三期曲艺新作讨论会。九省、区和中国人民解放军、中央部委曲艺团队的50余名曲艺作者，携73篇新作品参加了会议。

3月29日，中国曲艺家协会上海分会、上海评弹团在上海市工人文化宫举办苏州弹词演员徐丽仙艺术流派演唱会。徐丽仙抱病登台演唱了自己的新作。苏州弹词演员江文兰、余红仙、石文磊、陆雁华、沈世华、陆蓓蓓、王惠凤、沈玲莉、倪迎春演唱了徐丽仙谱曲的保留节目《饮马乌江河》《新木兰辞》《小妈妈的烦恼》《望金门》《黛玉葬花》《黛玉焚稿》《阳告》《情探》及新谱曲的苏州弹词开篇《青年朋友休烦恼》。

3月，海门县评弹团（专业演出团体）复建，至1985年共有演员8名，多为青年演员，演员经常演出于南通地区及上海、常州、常熟等地。

4月5日，陈云在上海接见吴宗锡时提出"振兴评弹"的"出人、出书、走正路"的方针，指出："对你们来说，出人、出书、走正路，保存和发展评弹艺术，这是第一位的，钱的问题是第二位的。"同时还说道，"编新书要靠有演出经验的演员"，"不要让青年就评弹，要让评弹就青年"，"要保持主力，保存书艺，提高书艺。"

4月10日，上海市文化局、上海市公安局、上海市供销合作社联合发布《关于各县茶楼书场演出活动采取有领导、有计划、按比例自行结合的通知》。

4月，浙江南湖评弹团更名为嘉兴市评弹团。该团成立后，培养了一批新演员，如周映红、庞志英、蒋小曼、钱玉龙、史蔷红等。20世纪60年代初，该团在浙江省第一届评弹会书中，参演的中篇苏州弹词《白雪丹心》，新编历史中篇苏州弹词《李秀成》，苏州评话《白大娘舍子救小李》《舌战栾平》均获创作、演出奖。在1984年浙江省评弹会书，该团的中篇苏州弹词《雷雨》、苏州评话《醉打蒋门神》获二等奖，演员均获优秀表演奖。1983年10月，嘉兴撤地建市，该团成为市属单位。

4月底，陈云在杭州参加庆祝五一联欢会，听评弹专场演出。蒋云仙参加演出了《啼笑因缘·秀姑定计》。

5月1日，由江苏省总工会、江苏省文学艺术工作者联合会、中国曲艺家协会江苏分会联合举办的"金陵曲荟"在南京举行。南京部队前线歌舞团曲艺队、江苏省曲艺团、南京市歌舞团曲艺队、南京市工人业余艺术团曲艺队参加演出。共演出七场，包括相声、快板书、苏州评弹、徐州琴书、南京评话、南京白话等27个节目。

5月12日，陈云在杭州云栖舒篁阁和评弹界座谈。参加的人有浙江的史行、施振眉、马来法、蒋希均、周映红、李仲才和上海的吴宗锡、唐耿良、苏似荫、赵开生、张振华、江文兰、张如君、刘韵若、庄凤珠、饶一尘、孙钰亭等。

5月，嘉定县文化局、嘉定县公安局、嘉定县供销合作社联合发出《关于制定"嘉定县茶楼书场管理规则"的通知》。

5月，全国性曲艺理论研究丛刊《曲艺艺术论丛》创刊。该丛刊由中国曲协研究部编辑，中国曲艺出版社出版。

5月，上海评弹团编剧徐檬丹创作中篇评弹《真情假意》(初名《新婚前夕》)，由上海评弹团在常州市的常州书场首演，共三回。演员有华士亭、石文磊、秦建国、周介安、俞雪萍、沈世华等。后该作品经修改被改名为《真情假意》，在上海大华书场演出。《曲艺》杂志1982年第二期发表，该书目曾先后被改编为广播剧、电视剧、话剧、歌剧等。

6月1日，浙江曲艺团和嘉兴、湖州、海宁、海盐、嘉善等评弹团代表参加了在江苏吴江县举行的苏州评弹研究会1981年年会，施振眉在会上通报了当年春季陈云在杭州多次接见部分评弹工作者的情况，并传达了陈云对当前评弹工作的一些意见。

6月2日—8日，苏州评弹研究会第二次年会在吴县洞庭东山举行。会期七天，传达、学习了陈云对评弹工作的重要意见，围绕"出人、出书，走正路，保存评弹艺术"的问题进行了深入的讨论。出席会议的有江浙沪30多个评弹团体的代表。会议期间，江苏省文化局、中国曲艺家协会江苏分会召开了书目工作座谈会，以摸清全省书目"家底"，制订搜集、整理规划，交流工作经验，促进新书目创作。各地区、市负责曲目工作的人员出席了会议。

6月26日—28日，文化部、中国人民解放军总政治部文化部、中国曲艺家协会在北京联合举办庆祝中国共产党建党六十周年演唱会。中国广播说唱团、北京市曲艺团、中国人民解放军北京军区战友文工团等8个艺术团体，演出了中华人

民共和国建立以来创作的优秀曲艺节目。

6月27日,中国曲艺家协会在北京召开庆祝中国共产党建党六十周年座谈会。

6月28日,上海人民广播电台、中国曲艺家协会上海分会为庆祝中国共产党成立六十周年,假座五星剧场联合举办"颂歌声声献给党"曲艺演唱会。节目有李云珍、汤慧英、王蕙文等的苏州弹词开篇《声声颂歌献给党》,徐淑娟的苏州弹词开篇《翠竹林中》等。

6月,常州市评弹团沈韵秋根据同名越剧《金印缘》改编成长篇苏州弹词书目,沈韵秋、倪淑英首演。全书从《巡按出京》开书,至《金印完婚》结束,共十六回。此书目演出后,曾在常州、无锡等地电台录音播放。

6月,无锡市戏剧曲艺工作者协会在无锡市人民大会堂举办评弹名家徐丽仙,著名戏曲演员戚雅仙(越剧)、杨飞飞(沪剧)、梅兰珍(锡剧)四姐妹戏曲、曲艺联谊演唱会。徐丽仙在身患重病的情况下,演出了经她重新谱曲的弹词开篇《二泉映月》。

6月,吴宗锡率上海评弹团一行13人赴中国香港地区演出,主要演员有蒋月泉、张鉴庭、张鉴国、陈希安、江文兰等。

1981年上海评弹团赴港演出,正、副团长及演员合影(前排左起:江文兰、刘韵若、吴宗锡、蒋月泉;后排左起:赵开生、张如君、庄凤珠、陈希安)

7月，清江市（淮阴）召开第二次文学艺术工作者代表大会，会上成立第二届曲艺工作者协会，张韵萍任主席，华禹谟、陈海泉任副主席。淮阴地、市合并后，于1984年5月召开的淮阴市第一届曲艺工作者代表会上，讨论通过了淮阴市曲艺工作者协会章程，产生了理事会，选举张韵萍任主席，华禹谟、刘连勋、马金侠任副主席。

7月，浙江省艺术研究所和中国曲艺家协会浙江分会从杭州、湖州、德清等评弹团中抽调了张雪麟、严小屏、王文稼、严燕君、吴迪君、郑樱、陈平宇、秦锦雯等演员和作者蒋希均，在莫干山举办了苏州评弹新书目创作会议。会议历时20多天，编写了反映现实生活的中篇苏州弹词《黄泉碧落》《冤家夫妻》《美女蛇》等。与会人员随即进行排练，后组成浙江省评弹实验演出队演出。

7月17日，上海曲艺剧团学馆开学。从2000多名报考者中录取学员15名。

7月，程志达、陆原、晓柳创作，程志达执笔的中篇评弹《春梦》，由上海评弹团陈希安、石文磊、孙淑英、沈伟辰、庄凤珠、张如君等首演于上海大华书场。全书分《自愿出租》《弄假成真》《人财两空》三回，喜剧色彩浓郁。作品中还吸收了不少上海青年中的流行语言。曲本于是年九月号、十月号《曲艺》杂志发表，并载于1981年《新说书》丛刊第三集和1984年中国曲艺出版社出版的《中篇苏州弹词选》。

8月1日，中国人民解放军全军业余文艺调演在北京举行，20个曲艺节目参加了演出。

8月18日—25日，在上海举办江浙沪两省一市青年评弹演员会书。80多名演员参加，演出十六场。

8月22日，青浦县文化教育局、青浦县公安局、青浦县供销社联合发出《关于加强对评弹、曲艺演员演出管理的通知》。

8月，左弦（吴宗锡）著《评弹艺术浅谈》由中国曲艺出版社出版。本书对评弹的艺术特点和形式做了概括的介绍和阐述。

8月，前线歌舞团曲艺队参加国家文化部在天津举办的全国曲艺优秀节目（北方片）调演，喻雪芳、王伊冰演唱的苏州弹词《泪花曲》获表演二等奖；1982年3月，参加国家文化部在苏州举办的全国曲艺优秀节目（南方片）调演，徐林达、顾之芬演唱的《鸭蛋曲》获创作、演出一等奖。

9月18日，由苏州评弹研究会、中国曲艺家协会上海分会联合举办的江浙沪

两省一市青年评弹会书在上海市西藏书场举行。中国曲艺家协会副主席、上海分会主席吴宗锡主持开幕式，中共上海市委宣传部副部长陈其五、上海市文化局局长李太成、江苏省文化局顾问郑山尊等到场祝贺。会书为期8天，共演出18台，有长篇苏州评话、苏州弹词选回，中篇评弹选回，短篇苏州评话、苏州弹词和弹词开篇共55个节目。

9月，扬州评话研究小组编辑的《扬州说书选》（传统作品），由北京中国曲艺出版社出版。

9月，《中国戏曲曲艺词典》由上海辞书出版社出版。该书由上海艺术研究所、中国戏剧家协会上海分会编。为中华人民共和国成立后第一部关于戏曲、曲艺的专科词典，全书95万字，初版55000册。计收5636个条目，其中曲艺条目1200余条，有曲艺名词术语、曲种、作家、理论家、演员、团体及作品、论著、刊物等门类。所选词目以常见名词术语为主，古今兼蓄，各地并收。重要人物、道具及乐器配有插图。词典内容翔实，资料殷丰。本书不仅收有曲艺界历史上的著名人物，并且还注意辑录若干做出贡献的曲艺界在世人。出版后数次重印，并发行至香港及东南亚地区。

9月，浙江省评弹实验演出队先后在菱湖、善琏、梅堰、德清、湖州、杭州等地的书场、工厂、农村、学校演出了20余场。并在巡回演出过程中编演了《咸亨酒店》《桃井案》两个苏州弹词中篇书目。

9月，苏州评弹研究会与浙江曲艺家协会联合举办苏州评弹现代书目创作座谈会。

10月12日，南汇县文化局、南汇县供销合作社联合发出《关于加强茶楼书场领导管理工作的通知》。

10月19日，吴宗锡、唐耿良、施春年、彭本乐、周良、王筱堂、张棣华、杨乃珍、邱肖鹏、邢晏春、邢晏芝、韦人、夏耘、李真、汪复昌、郭向安、费力参加中国曲艺家协会在扬州市举办的为期16天的全国中长篇书座谈会。

10月19日至11月5日，中国曲艺家协会在扬州召开中长篇书座谈会。全国各地近百名在中长篇书创作、改编、整理工作中卓有成就的作者、演员出席了会议。与会者向曲艺界发出倡议，呼吁要努力把中、长篇书搞上去，迅速改变曲艺书坛的面貌。

10月21日，由扬州市文联、文化局倡议的第一届"广陵书荟"在扬州市举

行。来自江苏省曲艺团、镇江市曲艺团、扬州市曲艺团、高邮县曲艺组的19位老、中、青演员演出了九场34个节目。

10月28日,陈云致函吴宗锡,说看了青年会书的简报很高兴,同日写信给何占春要求选送青年会书的演出录音。信中还说简报中提出的四点不足之处,他也很同意。简报在讲到通过会书可以看到青年演员在艺术上的弱点和不足之处是:1.普遍地说表不如弹唱,说表训练非常重要。2.对普遍存在的按脚色选流派唱腔的做法,老演员表示不利于唱腔的创造发展。3.重演轻说。4.少数演员语言不纯,台风不正,乱放噱头。

10月,苏州评弹研究会在苏州评弹学校举办第一次中青年弹词演员讲习班。江浙沪12个评弹团的24名中青年演员参加。

10月,江苏曲艺家协会协助中国曲艺家协会在扬州市召开全国曲艺中长篇书座谈会。在这次座谈会影响下,江苏曲艺创作有了新的发展,先后出现了一批有影响的中长篇书目。如中篇苏州弹词《白衣血冤》《普通党员》《遗产风波》《老子、孝子、折子》,长篇苏州弹词《九龙口》,长篇扬州评话《广陵禁烟记》等。有关县市文化部门对传统书目的继续挖掘、整理工作,先后列入计划的有苏州评弹《岳飞》《白蛇传》《珍珠塔》《玉蜻蜓》《张汶祥刺马》,这些书目均先后由上海、江苏人民出版社出版。

11月初,浙江省评弹实验演出队赴嘉善、嘉兴、上海、松江、无锡、苏州、常熟、桐庐等地巡回演出了51场。《解放日报》《新民晚报》《无锡日报》《苏州日报》等刊文赞扬,其中《黄泉碧落》等书目在上海和无锡的广播电台被反复播放。

11月28日,香港"雅韵集"评弹票友协会一行12人与江苏省部分苏州评弹演员,在苏州开明剧场联合演出评弹折子书。

12月18日,上海市文化局发布《关于各县茶楼书场演出活动的管理工作的通知》。

12月,苏州评弹研究会编辑的《中篇弹词选》由中国曲艺出版社出版。

是年起,江苏曲艺家协会多次接待了研究江苏曲艺的学者和团体。有香港"雅韵集"评弹票友协会,日本"中国曲艺鉴赏团"及法国、美国、加拿大的研究江苏曲艺的学者和专家,这些学者和团体促成了苏州评弹演员出国访问演出,扩大了江苏曲艺在海外的影响。

是年，谭正璧、谭寻编撰的苏州弹词论著《弹词叙录》由上海古籍出版社出版。作者《例言》云："就明清以来所有弹词作品作一结集，以供中国文学史及中国民间文艺研究者参考之用。旨在保存资料，故不问精粗巨细，兼容并蓄。"明清两代苏州弹词作品总目有四百余种，经作者多方搜集，得其中二百种汇编成册。目录按笔画排列，体例参照《曲海总目提要》《中国小说提要》诸书，以叙录苏州弹词作品内容为主，兼及作者、版本、成书年代和本事考源，对同一题材其他文艺作品，以及鼓词、宝卷、木鱼歌、潮州歌等说唱艺术也有比较说明。本书编撰过程中，曾得赵景深、胡士莹、施蛰存等著名学者的帮助。

△ 戈似君、朱良欣、周剑英、蒋希均根据《慈禧前传》《清史通俗演义》及其他史料编写成长篇苏州弹词《西太后》曲本。由朱良欣、周剑英演唱。内容自清咸丰二年（1852）兰儿（叶赫那拉氏）应选入宫始，至1861年咸丰病逝，叶赫那拉氏策动辛酉政变止。述叶赫那拉氏邀宠惑主，培植亲信除异己，谋夺大权的故事。

△ 湖州市评弹团陈平宇、秦锦雯根据元末明初大富商沈万三的传奇故事，编演长篇苏州弹词《沈万三》。共18回（每回约演出2小时）。

△ 中国曲艺出版社出版《评弹艺术浅谈》。左弦著。全书分12节，分别就苏州评弹的形式、开篇、说表、赋赞和唱篇、手面、口技、穿插和噱头、弹唱、书品、书场，以及艺术成分的综合性和时间艺术、空间艺术上的灵活性、局限性，进行较全面的介绍，并就其艺术特点做分析、评论，探讨其规律和对发展方向提出看法。另有附录《永远缅怀周总理对评弹事业的关怀》和《"野火烧不尽，春风吹又生"——评弹的新生》两文，前文表达了作者对周恩来长期关怀评弹艺术发展的怀念；后文通过对评弹艺术特点的分析，批判了江青反革命集团对评弹事业的破坏。

△ 浙江省评弹实验演出队根据顾锡东的越剧本《复婚记》集体改编，蒋希均、张雪麟、陈平宇、张少华执笔写成中篇苏州弹词《冤家夫妻》。浙江省评弹演出队（郑樱、王文稼、吴迪君、严燕君、陈平宇等）联合演出。其中《冤家夫妻·砸锅》由张雪麟、郑樱演出，参加了1982年在苏州举行的全国曲艺优秀节目（南方片）观摩演出大会，并获得创作、音乐、表演一等奖。

△ 夏史、陈灵犀据《红楼梦》部分章节改编的中篇评弹《晴雯》文学本，编入中国曲艺出版社的《中篇弹词选》。该书目分为《撕扇》《补裘》《搜院》《夜

探》四回。这是我国古典名著《红楼梦》首次改编成中篇评弹。

△ 薛汕根据秦纪文演出本整理的弹词演出本《再生缘》由中国曲艺出版社出版，全书40回，82万字。

△ 彭本乐根据上海南京东路春秋服装商店全国劳动模范叶淼淼等人先进事迹创作短篇苏州弹词《将心比心》，由新长征评弹团首演。作品情节生动，幽默风趣。潘莉韵、蒋云仙、张剑琳、周亚君、张渭霖等先后演出。潘莉韵所演小王一角，表情丰富、唱做俱佳。曲本发表于1981年《曲艺》第十二期，1982年获全国曲艺优秀节目会演创作一等奖和表演一等奖。

△ 台湾高山族女演员潘莉韵转入上海新长征评弹团，与周剑萍、张剑琳合演《十美图》《顾鼎臣》等。潘莉韵书路宽，演唱不同书性的长、中、短篇均能胜任，说表弹唱和起脚色都以活泛见长。所唱"侯调"与其师形神皆似，开篇《台湾同胞的心声》《莺莺操琴》等有一定影响。

△ 中国曲艺出版社出版《中篇评弹选》。苏州评弹研究会编选。共收《新琵琶行》（唐小凡、蒋希均、施振眉作）、《老子，折子，孝子》（邱肖鹏、徐檬丹、周锦标作）、《多多》（郁小庭、张棣华作）、《晴雯》（夏史、陈灵犀改编）等中篇评弹4部。前三部为反映近现代生活的创作，《晴雯》则是根据小说《红楼梦》改编，周良作序。

△ 四川人民出版社出版《全国优秀短篇曲艺获奖作品集》。这是在《曲艺》杂志编辑部与中央人民广播电台文艺部共同举办的全国优秀短篇曲艺作品评奖基础上编选而成。作品集选收各曲种的获奖短篇作品58篇，其中包括获二等奖的苏州评话《在公共汽车上》（龚丽声作）、苏州弹词《春到银杏山》（陆声涛、郁小庭、张棣华作）。

△ 上海文艺出版社出版《三顾茅庐》。这是由张国良根据其演出本整理的评话脚本。述刘备投奔刘表后，奉命镇守江夏，用徐庶计败曹兵。曹操欲夺徐庶，徐向刘备荐诸葛亮。三顾茅庐，诸葛亮出山。全书12回，17万字。同期出版了张国良《三国》中的一段《长坂坡》，述刘备兵败，退兵当阳道，张飞镇守长坂桥，赵子龙救阿斗，关云长独挡汉津口等。全书15回，18万字。

评话演员张国良

1982年
（壬戌）

1月28日—2月9日，全国少年儿童文化艺术委员会在北京举办少年儿童曲艺训练班，聘请了一些著名曲艺演员任教。

1月起，无锡市戏剧曲艺工作者协会主办上海、苏州、无锡、常州等市评弹名家和中青年演员书会，至1985年1月共举行四次。

2月10日，江苏省文化局发出《关于组织江苏省曲艺代表队参加全国曲艺优秀节目观摩演出（南方片）的通知》，谓："全国曲艺优秀节目观摩演出（南方片）将于三月中旬在苏州举行。江苏省参加这次观摩演出的节目已由中央文化部审定。有关苏州评弹的代表队节目和人次为，苏州市：苏州弹词《遗产风波》选回，邱肖鹏、魏含玉、赵慧兰、侯小莉。苏州地区：苏州弹词《请你吃糖》，朱寅全等演员三名。无锡市：弹词开篇《二泉映月》，赵丽芳、伴奏二名、作者一名。常州市：苏州弹词《杨乃武》选回"廊会进室"、弹词开篇《泥腿子也能逛

天堂》，邢晏芝、邢晏春……"

2月，江阴县华西大队农民书场在春节期间正式开业。

3月14日，中国曲艺家协会上海分会举办上海文艺界"全民文明礼貌月"联合演出。包括上海评弹团在内的本市24个文艺团体参加。

3月15日—27日，文化部主办的全国曲艺优秀节目（南方片）观摩演出在苏州举行。江苏省曲艺团及南京军区前线歌舞团曲艺队和苏州、无锡、常州、扬州、徐州、南京等城市的15个曲艺代表队的400多名演员，携12台47个曲种的77个节目参加了演出。演出的苏州评弹、扬州评话、徐州琴书、相声等13个节目，分别获得创作或演出一、二等奖。上海代表队的中篇评弹《真情假意》、短篇苏州弹词《将心比心》、独脚戏《选择》、苏州弹词开篇《望金门》获创作一等奖、演出一等奖。徐丽仙荣获唯一的荣誉奖。杨振雄、杨振言、姚慕双、周柏春、袁一灵等参加了"老曲艺家专场"示范演出。浙江曲艺代表队的中篇苏州弹词《冤家夫妻·砸锅》《桃井案·判斩留人》获表演一等奖、创作二等奖，苏州评话《李逵迎娘》和独脚戏《自有毛病自晓得》获创作、表演二等奖。同时文化部、中国曲艺家协会共同举办了曲艺艺术革新座谈会。

3月18日，陈云在苏州接见上海市曲协吴宗锡、苏州市文化局局长周良，商讨编《陈云文稿》（评弹部分）及《评弹艺术》的问题。陈云称赞中篇评弹《真情假意》，谈到青年演员的培养问题，并对编辑出版《评弹艺术》表示支持，题写了书名。

3月24日，陈云在苏州南园饭店接见评弹学校师生代表，听了学生和老师的演出，以及曹汉昌的工作汇报。他鼓励学生树立事业心，让评弹艺术代代相传，并与师生合影。参加接见的有曹汉昌、尤惠秋、朱雪吟、庞学庭、谢汉庭、王月香、王鹰、丁雪君，还有周良、夏玉才和学生代表。

3月29日，陈云在杭州和中国曲艺家协会浙江分会主席施振眉谈话，称赞上海评弹团编演的中篇苏州弹词《真情假意》。同时指出青年演员的说表功夫不够，要加强基本功训练。

3月29日，浙江省1980年文学艺术获奖作品授奖大会在杭州举行。中篇苏州弹词《新琵琶行》获文学艺术作品荣誉奖。

3月，陈灵犀著《弦边双楫》由上海文艺出版社出版。蒋月泉为该书作序。全书分"弦外音"与"余音录"两部分，故书名称"双楫"。"弦外音"为评弹艺

术论,又分"开场白""求艺问道""漫谈开篇""弹词格律""书艺探索""试谈几部传统书目"六节。"开场白"为苏州评话和苏州弹词起源阐述,并介绍了清代说书名家柳敬亭及马如飞的生平和说书艺术;"求艺问道""试谈几部传统书目"系作者为蒋月泉、朱慧珍、徐丽仙、张鉴庭等苏州评话和苏州弹词演员所作的艺术记录及整理、改编《三笑》《珍珠塔》《玉蜻蜓》等传统书目的体会;"漫谈开篇""弹词格律""书艺探索"则是对苏州弹词开篇创作及书目理论的探索。"弦外音"总结了作者对书艺的探索和从事苏州评话和苏州弹词创作的艺术道路。"余音录"从中选录作者创作的开篇44首,唱词42段。蒋月泉在序中评述陈氏作品艺术风格时说"描写细致,书路纯正"。

3月,徐檬丹创作的中篇评弹《真情假意》参加在苏州举行的全国曲艺优秀节目(南方片)观摩演出大会,荣获创作一等奖、演出一等奖。陈云曾多次聆听此书目的录音,1986年6月11日,他写信给邓力群,信中说"上海评弹团徐檬丹同志写的《真情假意》,是评弹中的一个好的中篇,是适合青年、提高青年的作品,有切合现实的时代气息,对广大青年有教育意义。可否考虑在此基础上改编为话剧?改编时本意不变,但艺术处理应该适应各种剧种的特点"。后来《真情假意》被改编为同名话剧、广播剧《真与假》,歌剧《芳草心》等。文学本载于1982年2月号《曲艺》杂志及1984年中国曲艺出版社出版的《中篇苏州弹词选》。

3月,苏州弹词开篇《二泉映月》参加文化部于苏州举办的全国曲艺优秀节目(南方片)观摩会演,获创作二等奖、演出一等奖。此作品由无锡市方拂、吴女作词,无锡市评弹团赵丽芳谱曲演唱。内容取无锡惠山"天下第二泉"名胜,通过月亮的阴晴圆缺,诉说人间悲欢离合之情。全曲44句,该开篇以"丽调"为基础,采用瞎子阿炳(华彦钧)的《二泉映月》乐曲为主旋律,并以二胡伴奏、古筝烘托。同年9月,中国唱片社上海分社将其灌制成唱片发行。

3月,苏州地区评弹团朱寅全创作,刘宗英、蔡蕙华、陆月娥演唱的短篇弹词《请你吃糖》,参加文化部在苏州举办的全国优秀曲艺节目(南方片)观摩会演,获创作一等奖、演出一等奖。翌年,苏州市实行市管县新体制后,苏州地区评弹团并入苏州市评弹团。

3月,江苏省曲艺团郁小庭作词谱曲的苏州弹词开篇《小小雨花石》由杨乃珍首唱,郁小庭、徐祖林、汤敏伴奏。唱词以第一人称手法,通过赞美雨花石的纯净、美丽、坚贞,表达主人公为振兴中华,甘当铺路石的高尚情操。全篇36

句,此开篇以"俞调"为基础,吸收了苏剧和歌曲的音乐因素,在唱腔和过门上都做了丰富和发展。是年,杨乃珍参加文化部在苏州举行的全国曲艺优秀节目(南方片)观摩会演,获作词、编曲、演唱一等奖。大会评论组认为,词曲"犹如苏州园林一样精致优美"。会演期间,中央人民广播电台和中央电视台分别做了录音和录像。同年,上海唱片厂将其灌制成唱片发行。

4月1日至5月15日,中国人民解放军总政治部文化部在江苏无锡举办全军曲艺创作学习班。各军、各兵种、各大军区曲艺创作人员50余人参加。

4月29日,陈云在杭州云栖舒篁阁和评弹界人士座谈。参加的人员有江苏的周良,浙江的孙家贤、施振眉、蒋希均、马来法、朱良欣、周剑英、胡仲华,上海的吴宗锡、张鉴庭、张鉴国、杨振雄、朱雪琴、余红仙、吴君玉、张效声、华士亭、赵开生、王传积等。陈云就苏州评弹走正路、出好书、青年演员要加强基本功训练等问题提出了意见。

4月,苏州市评弹研究室编《评弹演员谈艺录》由江苏人民出版社出版。全书12万字,分"说表艺术谈""弹唱艺术谈""表演艺术谈""整旧与创新""学艺录"等5部分,收入徐云志的《漫话说表》、周玉泉的《说表三谈》、曹汉昌的《书路与书理》、龚华声的《盆景书的落回》、张鸿声的《怎样放噱头》、张鉴庭的《从人物出发设计唱腔》、蒋月泉的《唱腔与唱法》、顾宏伯的《如何起脚色》、张国良的《谈谈手面的一些技巧》、邱肖鹏的《新长篇创作中的几个问题》、姚荫梅的《我是怎样编书的》、蒋云仙的《单档如何表演多角》、金声伯的《我是怎样学艺的》等33篇文章,分别介绍了这些评弹艺术家的学艺体会、书坛生涯及艺术经验。

4月,左弦著《评弹散论》由上海文艺出版社出版。内收作者关于评弹的理论文章38篇。内容编排分艺

左弦(吴宗锡)著《评弹散论》(上海文艺出版社)

探索、美学思想研究、流派唱腔论析及对著名苏州评话、苏州弹词演员的评论介绍，最后以《听书偶拾》作为本书的结尾。作者不仅对传统苏州评话、苏州弹词的说、噱、弹、唱艺术手段结合演员表演及书目做了阐述，而且对苏州评话、苏州弹词艺术的美学特点——理、细、趣、奇、味做了系统的论述。对苏州评话、苏州弹词艺术的其他各项美学功能也有精到的论述。

5月1日，吴宗锡、周良、施振眉等江浙沪三地苏州评弹工作负责人在杭州受到陈云的接见。

6月11日，陈云给邓力群信函，提及对中篇弹词《真情假意》的评价。

6月13日，《中国农民报》发表《他们活跃在水乡》，介绍无锡县评弹团重视培养学员，常年在农村演出的事迹。

6月27日至7月2日，中国曲艺家协会第二届理事会第二次会议在北京举行。会议向曲艺界发出号召，要坚持走正路，为建设社会主义精神文明多做贡献。会议通过了设立中国曲协书记处及赞同中国文联第四届全委会第二次会议通过的《文艺工作者公约》的决议。

7月6日，中国曲艺家协会浙江分会在温州召开苏州评弹、杭州评话等曲种的中长篇书（曲）目创作座谈会，专业和业余曲艺作者20人参加。

7月13日，陈云应邓力群要求，同意发表若干则关于评弹的言论摘录。

7月，扬州评话研究组编的《扬州评话选》第二集，由上海文艺出版社出版。

8月，苏州市曲艺工作者协会成立，选举邱肖鹏为理事长，夏玉才、费瑾初、赵月菁为副理事长。

8月，扬州评话演员惠兆龙以扬州评话节目《陈毅拜客》，参加中华人民共和国文化部组织的全国曲艺会演部分优秀节目赴西北、西南地区巡回演出团演出。

8月，江苏启东瀛东书厅原地重新翻建。翻建后的书厅装有吸音天花板和6只吊扇，设有220个沙发翻板椅。场内通风透光，幽雅舒适。舞台长3.3米，宽3米，面积10平方米，且配有灯光音响。舞台两侧为演员宿舍和休息室。舞台上方有当时的中曲艺家协会主席陶钝的题匾"瀛东书厅"。该厅除启东县评弹团在此演出外，先后有苏州市，常熟市，海门县，上海东方、新艺、南汇、金山和浙江海盐、海宁等评弹演出团体的魏含玉、侯小莉、吕也康、徐雪玉、董鉴清、李天峰、许亦文、王效伯等50多位演员来此演出。

9月6日，中国曲艺家协会上海分会、中国音乐家协会上海分会、苏州评弹研

究会在上海举行弹词音乐座谈会。贺绿汀、丁善德、吴宗锡、谌亚选、连波、姜守良、朱介生等20余人出席并发言。此次弹词音乐座谈会是年代较早、规格较高、成果显著的一次盛会，发言材料集中发表于《评弹艺术》第二期。其中既有著名音乐理论家的呼吁和研究成果，如贺绿汀的《应该重视弹词音乐》、丁善德的《很有意义的工作》、连波的《弹词流派唱腔》、谌亚选的《评弹音乐流派与其交流互动——声腔体系的分析》等，又有演员的谱唱经验总结，如朱介生的《俞调漫谈》、徐丽仙的《谱唱〈情探〉的几点体会》等。除此之外，《评弹艺术》还发表过张鉴庭的《谈谈唱腔的发展》、徐云志的《徐调唱腔的运用》、邢晏芝的《谈流派的学习与创造》、张鉴国的《谈谈琵琶的伴奏》、吴明的《对弹词音乐的几点认识》等文章。其中既有如徐云志、张鉴庭、朱介生、徐丽仙等名家的创腔或演唱经验总结，字里行间积淀了艺术家们毕生的阅历思索和细腻的艺术感悟；又有音乐学者，如连波、贺绿汀、丁善德、谌亚选从学理层面进行的探究，使读者能从专业的理论角度深刻体会弹词音乐的魅力。

9月10日—10月10日，中国曲艺家协会委托《曲艺》编辑部在北京举办曲艺创作学习班。12个省、市及部队曲艺工作者18人出席。

9月16日，由杭州市文化局、杭州市文联、杭州市曲艺工作者协会联合举办的杭州、苏州、扬州"三州"评话交流演出，在杭州大华书场举行。浙江的苏州评话演员汪雄飞、金少伯和杭州评话演员李伟清、陈俊芳、王超堂参加演出。

9月21日—27日，苏州评弹研究会与浙江省曲协在杭州举办评弹现代书目创作座谈会，来自江浙沪的27人参加会议。邱肖鹏、徐檬丹在会上介绍了创作弹词《九龙口》和中篇弹词《真情假意》的体会。

9月21日，中国曲艺家协会浙江分会主办的苏州评弹现代书创作座谈会在杭州召开。江浙沪苏州评弹界22个单位的29名代表出席会议，交流了编演苏州评弹现代书的经验。

9月，徐檬丹1981年创作的中篇评弹《一往情深》，由上海评弹团石文磊、秦建国、黄嘉明、顾建华、王惠凤、王松艳在上海大华书场首演。该中篇分为《世俗偏见》《釜底抽薪》《关键时刻》三回。1984年10月，《一往情深》参加北京庆祝中华人民共和国成立三十五周年演出。曲本载于1984年1月号、2月号、3月号《曲艺》杂志及1984年中国曲艺出版社出版的《中篇苏州弹词选》。

秋，87岁的老演员唐逢春向苏州市评弹研究室捐赠清同治、光绪年间苏州

弹词名家马如飞的手迹，这是马如飞有关评弹杂录的手稿。该手稿为唐逢春的老师、马如飞外孙王绥卿所传，经技术鉴定，被确认是马如飞的手迹。为旧式账簿，27厘米宽、13.5厘米长，共14张（28页）。扉页题名为《梦史》。内容较杂，除《梦史》外，还有《庄子休妻》长篇唱词、各种弹词开篇、唱词名目汇录、说书处世经验谈、光裕社史料、说书札记、曲牌名称及昆曲折子戏名目汇录等。该手稿是研究马如飞生平及评弹历史的珍贵资料，现藏于苏州市戏曲博物馆。

10月4日，上海市文化局颁发《上海市个体评弹、沪书演员演唱管理办法》。

10月5日，浙江曲艺团朱良欣、周剑英，嘉兴市评弹团庞志英、蒋小曼，湖州市评弹团王文稼、严燕君等人在苏州参加了为期25天的江浙沪苏州评弹演员青年讲习班。

10月26日，苏州评弹研究会在苏州举办为期5天的苏州评弹传统书目说法革新座谈会。30多名评弹工作者和演员参加，并举行了两场交流演出。

10月30日至11月30日，苏州评弹学校受中国曲协江苏分会、苏州评弹研究会委托，在校内举办二省一市中青年评弹演员讲习班，特聘一些著名评弹演员执教，江浙沪的24人参加学习。

10月31日—11月26日，苏州评弹研究会在苏州评弹学校举办第一期中青年弹词演员讲习班。十二个评弹团的24位演员参加进修。讲课的老师有蒋月泉、张鉴庭、张鉴国、姚荫梅、唐耿良、曹汉昌、周良、石文磊、陆雁华等。

10月，苏州戏曲团赴意大利演出，苏州评弹演员王鹰、顾之芬、金丽生、王晓岚随团演出曲艺节目。

11月11日，上海评弹团一行21人赴北京、天津演出，共16场。倪志福、邓力群、陈丕显、薄一波、荣毅仁、周巍峙等领导同志在京欣赏了演出，陈云在京接见赴京全体同志并与同志们合影。赴京演员有朱雪琴、杨振雄、杨振言、陈希安、吴君玉、张如君、张振华、余红仙、刘韵若及青年演员等。在京期间，他们与北方曲艺演员同台演出了苏州弹词南调北唱节目。中国曲协、中央电视台等单位举行了座谈会。

11月12日，中国曲艺家协会向各地分会下发《关于加强农村曲艺工作的通知》。

11月21日，陈云在北京接见上海评弹团冯忠文、沈世华、张振华、吴君玉、朱雪琴、史丽萍、王惠凤、徐伟康、王传积、杨振雄、庄凤珠、秦建国、黄嘉

明、黄缅、孙庆、陈希安等人，并和大家合影。

11月21日—27日，第二届"广陵书荟"在镇江举行。江苏省、扬州市、镇江市、高邮县曲艺团，盐城地区黄海曲艺团及镇江市、清江市业余曲艺队88名演员，演出扬州评话、扬州弹词、扬州清曲等12场44个节目。上海戏剧学校教授陈汝衡在会演期间做了题为《扬州曲艺谈往和它的前途》的报告。

11月，上海人民广播电台何占春收到陈云信件，信中谈到曲艺的研究工作，陈云说，曲艺应该研究，如何在这一方面组织力量，陆续写出有分量的文章，是曲协需要努力的事情。

11月，上海评弹团赴北京演出。北方曲艺演员同台演出了评弹南曲北唱节目。中国曲艺家协会、中央电视台、中央人民广播电台、北京市曲艺杂技家协会为此联合召开座谈会。

11月，无锡市评弹团郁鸣秋、吴畹兰据传奇《八义记》及同名京剧、秦腔演出本改编并演出长篇苏州弹词《赵氏孤儿》。1985年，作品获江苏省文化厅、中国曲艺家协会江苏分会颁发的长篇创作奖。

12月，苏州评弹研究会编辑的不定期评弹艺术史论刊物《评弹艺术》创刊，是理论研究及资料汇编辑刊。32开本，每集15万字，由中国曲艺出版社出版。第一集"编后记"述，"苏州评弹已有几百年的历史了，但研究评弹理论，总结艺术经验，评论书目，介绍演员，提供评弹史料的专门书刊很少"。提出共同目标，"应该是促进评弹艺术的繁荣，努力实现'出人、出书、走正路'的目标"。第一集发表的文章主要有：陆文夫、石林、奚五昌、汪景寿、华君武、陆虞林、陶钝的言论，王朝闻的《台下寻书》、徐云志的《〈三笑〉的整理和加工》、路工的《〈白蛇传〉的演变、发展》、潘伯英的《程鸿飞和他的野岳传》等。同时，还影印了陈云《目前关于噱头、轻松节目、传统书目的处理的意见》和郭绍虞《为评弹艺术题词》。

12月，中国人民解放军南京军区前线歌舞团曲艺队参加慰问南海西沙群岛部队演出，被南京军区记集体三等功。

12月，中国曲艺出版社出版赵景深著《曲艺丛谈》。该书是作者自20世纪80年代初以来从事曲艺研究的论文结集。涉及明成化刊本说唱词话、弹词、大鼓、评话、子弟书、快书、四川竹琴、滩簧、俗曲等的研究，一部分则是为一些曲艺专著撰写的序言。对说唱词话，作者纠正了他在1937年编的《弹词选》中弹词和

鼓词"直接受诸宫调的影响"的说法，而认为词话"是鼓词、弹词的祖先"。弹词部分，收录《〈弹词选〉导言》《弹词考证》《关于〈再生缘〉的续作者》《谈〈苏州评弹旧闻钞〉》《从贵州弹词说起》《抗战与弹词》6篇；另《略谈〈白雪遗音〉》，也涉及"南词"（弹词开篇、弹词脚本）的论述。《抗战与弹词》一文作于1938年，时上海已沦为"孤岛"，作者认为，弹词虽因其唱调"带有缠绵宛转的特色"，且"规范极为严密"，往往不宜反映抗战题材，但在开篇方面应有所作为，盼望"不顾一切困难地尝试"，以实现大量写作。书前有关德栋作序。

是年初，朱寅全开始创作《琴州三姐妹》，用一年不到的时间完成32万字的文学脚本。

是年，中国曲艺家协会浙江分会主席施振眉写的《细雨·微风·春暖——记陈云同志1982年在杭州与评弹工作者的几次谈话》一文在《曲艺》杂志第八期刊出。当年《新华文摘》第十期做了转载。

△ 苏州市评弹团邱肖鹏、汤乃安、杨作铭参考昆剧《雷州盗》将其改编成长篇苏州弹词《明珠案》。苏州市评弹团张君谋、徐雪玉等首演。

△ 常州市评弹团周希明据传奇《公孙汗衫记》将其改编成长篇苏州弹词《血衫记》，周希明、汤小君首演。共14回，可说唱14场。

△ 苏州市评弹团周锦标编写成长篇苏州弹词《秦宫月》。苏州市评弹团金丽生和上海市新长征评弹团徐淑娟拼档始演。全书共14回，由三个部分组成。《秦宫月》基本忠于史实，以吕不韦贯穿全书，引入了嬴政、嫪毐、赵高等几个历史上的真实人物。在塑造人物的手法上，克服了一些书目中人物非好即坏、非美即恶的简单化倾向，如对秦王嬴政，既描绘了他凶狠乃至残暴的一面，也道出了他有人情味的一面。演出后深受听众欢迎，1985年作品获江苏省文化厅、中国曲艺家协会江苏分会颁发的创作奖。

△ 苏州市评弹团龚华声根据作家陈登科《破壁记》第三章《老干部回忆》编创长篇苏州弹词《三个侍卫官》。龚华声、蔡小娟首演。此书目后于1985年7月获江苏省文化厅、中国曲艺家协会江苏分会颁发的改编创作奖，江浙沪评弹工作领导小组颁发的现代书目创演二等奖。

△ 邱肖鹏、周锦标、杨作铭根据苏州青年女工杜芸芸，把继承的10万元人民币遗产献给国家的事迹，创作了中篇苏州弹词《遗产风波》。苏州市评弹团魏含玉、侯小莉、魏少英、赵慧兰首演。此书行文多用生活语言和人们熟悉的方言

俚语，很受听众欢迎。1981年魏含玉、侯小莉、魏少英、赵慧兰参加文化部在苏州举办的全国曲艺优秀节目（南方片）观摩会演，获创作二等奖、演出一等奖。1982年第一期《曲艺》杂志全文发表曲本。

△ 启东县评弹团为了扩大启海评弹影响，投资18000元建造了一个主要供本团演出的专业书厅瀛东书厅。该团先后创作演出了《杨思兰学文化》《三战狼窝湾》《王杰好教员》《一把垃圾棉》等曲（书）目。

△ 顾绍康作词的苏州弹词开篇《望金门》，由徐丽仙谱曲首演。《望金门》原为新诗，弹词谱曲作为开篇演唱。内容抒发中国大陆地区人民对金门及中国台湾地区同胞的思念之情，表达海峡两岸同胞实现祖国统一大业的强烈愿望。以徐丽仙的"丽调"谱写，曲调深沉委婉，富于抒情气息。伴奏乐器中运用了电吉他，增添了音乐效果，并有一种凝重感。1982年，该作品参加全国曲艺优秀节目（南方片）观摩演出，由上海评弹团青年演员王惠凤演唱，获得创作一等奖、演出一等奖。

是年后，浙江省曲艺团招聘了苏州评弹学校毕业的梁工、骆文莲、魏真柏、陈影秋、沈文军等人入团，先后编演了中篇苏州弹词《新琵琶行》《蔡锷与小凤仙》《深深的爱》，长篇苏州弹词《西太后》《清宫喋血》《邵阳血案》等。其中《新琵琶行》曾参加文化部举办的国庆三十周年献礼演出。

1983年
（癸亥）

1月2日，上海人民广播电台新辟栏目《星期戏曲（包括曲艺）广播会》开播。

1月6日，浙江省文化厅和杭州、嘉兴、湖州等市（地）文化主管部门及部分书场评弹团的代表参加了在苏州举行的江浙沪文化厅（局）评弹演出管理工作座谈会。

1月8日—19日，苏州评弹研究会在苏州评弹学校举办第二期中青年（评话）演员讲习班。10多位演员参加，讲课老师有顾宏伯、唐耿良、曹汉昌、吴君玉、周良等人。

1月16日—21日，为期6天的由江浙沪联合召开的评弹演出管理工作座谈会在苏州举行。来自二省一市的文化主管部门、书场、评弹团的代表40余人参加了会议。会后发出纪要。

1月23日—24日，苏州评弹研究会第二次代表会议在苏州举行。

1月25日，1983年江浙沪苏州评话会书在苏州举行。

1月25日—30日，评弹研究会在苏州举办两省一市迎春评话会书。

1月31日，中国曲艺家协会浙江分会和浙江曲艺团为汪雄飞、徐天翔、邢瑞庭、曹梅君、葛佩芳等5位老演员在杭州新艺书场举办告别书坛仪式，浙江省文化局为他们颁发了纪念奖状。

2月3日，浙江曲艺团苏州弹词演员朱良欣、周剑英在杭州拜上海的苏州弹词演员蒋月泉为师。

2月18日，上海市文化局，上海市第二商业局，上海市供销合作社联合颁发《关于评弹演出管理工作的几点补充规定》，同时还发出《关于成立上海市茶楼书场联合管理小组的通知》。

2月，浙江省文化局给市（区）县文化局（科）转发了《上海、浙江、江苏两省一市第二次评弹演出管理工作座谈会纪要》。

3月10日—18日，中国曲艺家协会在河南郑州召开农村曲艺座谈会。为广大农民创作、演出新书和好书的先进集体代表、先进个人及各地方分会负责人近百人参加了会议。座谈会向全国曲艺界发出倡议书，号召大家面向农村，积极为广大农民服务。

3月，徐州地、市合并，成立曲艺杂技联合会。

4月1日至5月20日，《解放军文艺》社在山东青岛举办曲艺创作学习班。

5月，《中国少年报》、中央电视台在北京联合举办少年儿童曲艺专场演出。

5月，上海评弹团演员秦建国、顾建华、王惠凤等在杭州演出中篇评弹《真情假意》。陈云观看了演出，并和吴宗锡进行谈话，谈到了青年演员的培养及评弹团管理体制改革等问题。

5月，中国曲艺家协会浙江分会和浙江省艺术研究所派曲艺作家蒋希均去苏州，协助整理张国良的长篇苏州评话曲本《三国》。

6月12日，上海市沪书说唱会在南汇百乐书场举行。此次说唱会由中国文联副主席、中国曲协主席陶钝提议，中国曲协上海分会、中国民研会上海分会、上海市群众艺术馆联合主办。市、县9个曲艺团参加演出。

6月24日，中国曲艺家协会主席团会议在北京举行。会议决定由罗扬担任书记处常务书记，沈彭年、许光远、鲁平、戴宏森任书记，协助主席团处理协会日

常工作。

夏，浙江湖州市同乐曲艺团在湖州近郊织里镇成立，为半职业曲艺演出团体，属集体所有制。人员有20余人，以本地演员为主并吸收上海、江苏等地演员参加。演出于湖州市区和江浙沪农村书场。演出曲种有湖州琴书、苏州评话、苏州弹词等。所演曲目中有苏州评话《三国》《包公》《武松》《封神榜》等，苏州弹词《双珠凤》《孟丽君》等。1985年前该团由织里区文化站管理，1985年后划归郊区文教局管辖，并被批准为独立核算的民间职业艺术表演团体。

8月19日，浙江湖州市文化局在湖州举行苏州评弹现代书目会演，演出了短篇苏州弹词《新房》《还金亭》，短篇苏州评话《郭将军》《智取三里亭》和苏州弹词新开篇《小偷遇恩人》《海的启迪》等书目。王文稼、严燕君编演的《新房》获创作和演出一等奖。

8月27日，江苏省文化厅组织传达陈云关于当前苏州评弹工作的意见，陈云认为"切实纠正书目和表演不健康的问题，单靠文化部门抓是不够的，必须由江浙沪的省委和市委出面来抓才行"。

8月，《中国大百科全书·戏曲曲艺卷》由中国大百科全书出版社出版。

9月16日，浙江省文化厅召开苏州评弹座谈会，各地、市30余人参加。会上制定了改进苏州评弹工作的6条措施，整理出《浙江省评弹座谈会纪要》下发。

9月20日—27日，以日本著名"新内"演唱家冈本文弥为团长的中国评弹鉴赏访问团一行14人参观访问我国。其间参观了苏州评弹学校，观看了由上海评弹团、浙江评弹团和苏州评弹学校的演员、师生演唱的评弹各流派唱腔开篇，及评话《三国》等片段，并进行了多次座谈。87岁高龄的冈本文弥为中国评弹界的同行们演唱了"新内"节目。这是冈本文弥继1964年和1966年之后的第三次访华。

9月，苏州评弹研究会编《评弹艺术》第二集由中国曲艺出版社出版。为弹词音乐专辑，有贺绿汀的《应该重视弹词音乐》、丁善德的《很有意义的工作》、连波的《弹词流派唱腔》及关于"俞调""侯调""蒋调"唱腔的研究等。此外，《笔谈》栏目发表了顾锡东、刘厚生、俞振飞、金毅、秦瘦鸥、吴永刚、谢添、秋实短文，朱寅全介绍评弹老演员钟月樵的《心血浇灌曲苑花》、薛汕《〈再生缘〉整理散记》，并有罗叔铭的《闲话书场》等。

10月28日，中国曲艺家协会浙江分会在杭州召开学习《陈云同志关于评弹工作的重要意见》座谈会，曲艺演员、作者、理论工作者30余人参加。

11月5日,中共浙江省委宣传部转发《陈云同志关于评弹工作的重要意见》。

11月16日,中国曲艺家协会在北京召开在京理事扩大会议,就如何抵制和清除曲艺界精神污染问题进行了讨论。

11月16日—27日,苏州评弹研究会在常熟举办第三期中青年演员讲习班,17个评弹团的53名演员参加进修。讲课老师有蒋月泉、唐耿良、姚荫梅、张鸿声、曹汉昌、吴君玉、张鉴庭、张鉴国、苏似荫、钟月樵、侯莉君、薛惠君、江文兰、周良等。

11月28日,陈云写信给吴宗锡。同日又致函何占春,称赞《西厢》说得好。

11月,徐州市文化局举办琴书交流演出会,所属六县和市区7个代表队近50名演员(包括业余演员)参加,共有曲(书)目26个。大会邀请琴书演员崔金兰、崔金霞做了示范表演。

12月24日,中共中央宣传部向各省、自治区、直辖市党委宣传部,中国人民解放军总政治部文化部,中央宣传文教系统各单位党委、党组,下发《关于文艺界学习〈陈云同志关于评弹的谈话和通信〉的通知》。

12月30日,中国文联向各省、市、自治区文联下发《关于学习和宣传〈陈云同志关于评弹的谈话和通信〉一书的通知》。

12月31日,上海市文化局、中国曲艺家协会上海分会在市文联大厅召开有上海市文艺界著名人士和苏州评话、苏州弹词作者和演员参加的庆祝《陈云同志关于评弹的谈话和通信》出版座谈会。吴宗锡介绍了参加该书编辑工作的体会,蒋月泉、张鉴庭、姚荫梅、杨振雄、朱雪琴、张鸿声、朱介生等发了言。

12月,文化部艺术局与中国曲协创作委员会在北京联合举办为期一个月的中长篇曲艺创作学习班。

年底,无锡市戏剧曲艺工作者协会组织无锡市评弹团与当时在无锡演出的上海市长征评弹团、太仓评弹团的演员学习《陈云同志关于评弹的谈话和通信》,并做艺术交流座谈。

是年,苏州弹词曲本《西厢记》由上海文艺出版社出版。杨振雄根据其演出本整理,费一苇协助。该书1962年完成初稿,1980年修订完稿。全书共分十八回,以说唱本体例编排、保留苏州方言。杨振雄作序、左弦写跋,评论其是"句句言情,篇篇见意"。

△ 苏州弹词开篇《寇宫人》收于江苏人民出版社出版的《弹词开篇选》。题

材来源于《狸猫换太子》故事。《寇宫人》着重写人物的内心矛盾与思想感情的冲突，唱词颇有文采。演唱者多用抒情性强的"徐调"弹唱，《寇宫人》为"徐调"的代表唱段。中国唱片公司曾将其灌制成唱片发行。

△ 浙江曲艺团进行体制改革试点，组建了实行承包经营责任制的演出队。

△《上海戏剧》第四期发表《招收自费学员、培养书坛新人》专题文章，赞扬无锡县评弹团的建团措施。

△ 江苏人民出版社出版的《弹词开篇选》收有开篇《刀会》。清代嘉庆以后，演员据华广生《白雪遗音·单刀赴会》编演，始演者不详。叙《三国演义》中"关羽单刀赴会"故事，全篇30句。《刀会》侧重于场景与人物感情的描写，唱词富有文采。演员常用"周调"或"蒋调"弹唱，《刀会》为"周调""蒋调"的代表作。

△ 周良编著的《苏州评弹旧闻钞》由江苏人民出版社出版。该书是评弹史料集，25万字。史料从宋元始，大体按年代先后排列，至中华人民共和国成立为止。分序言、正编、附编、后记、索引五部分。编著者在后记中说："本书主要辑录苏州评弹史料，说话、诸宫调、崖词、陶真、词话、盲词、南词等作为渊源，附录于后。变文、俗讲、小说，因专著较多，没有辑入。"全书从537部（篇）古籍和近现代有关史料中撷取资料546条，涉及曲目（书目）41部，曲艺人物229人次，评弹团体8个，书场72所。书前有清代说书名家马如飞的画像和《申江胜景图》中的插图"女书场"。为了便于检索，书后列有编年和分类索引。赵景深、周邨和路工分别作了序。

△ 江苏曲艺家协会张棣华编辑的江苏曲艺曲种介绍专集《江苏曲种》在内部出版，由韦人、邓贞兰、孙惕等20人撰稿，约10万字。江苏省文化局剧目工作室将其作为"江苏戏曲"丛书第二辑编印。收苏州弹词、苏州评话、苏州文书、扬州评话、扬州弹词、扬州清曲、无锡评曲、徐州琴书、徐州评词、徐州大鼓、渔鼓、渔鼓坠子、南京评话、白局、淮海锣鼓等15个曲种。一般分源流沿革、艺术特色、书目曲目、流派唱腔等方面记述，并附谱例，淮海锣鼓还附"锣鼓经"。

△ 苏州弹词开篇《颠倒古人》收入江苏人民出版社出版的《弹词开篇选》。此书源于清华广生编的《白雪遗音·南词》中的《颠倒语》，共十八句。叙述人们熟知的张飞、玉堂春、唐伯虎、白娘娘、李太白、唐明皇等古人，和与他们性格完全相反的行为。如"曾记得张飞跳粉墙""景阳冈打虎唐明皇"等，用荒诞

来达到逗人发笑的艺术效果。此开篇最后点出了这种目的："无非赢得大家笑一场，一笑能使身健康。"弹词演员大都用叙事强的曲调或（自由调）弹唱。

△ 张志良（执笔）、陈平宇、王文稼创作中篇苏州弹词《陈英士传奇》。曲本共三回：第一回《遇变》，第二回《遇艳》，第三回《遇险》。主人公陈英士是辛亥革命烈士，湖州人。他叱咤风云的革命斗争生涯极富传奇色彩，《行刺遇奇》是截取他初到上海的生活片断敷演而成。该书目1983年6月由湖州市评弹团演员排练后，参加在嘉兴举行的浙江省第二届曲艺会演，获得创作二等奖和表演形式探索奖等多项奖励。

△ 苏州实行市管县新体制，东吴评弹团改名为苏州市评弹二团。1984年年底并入苏州市评弹团。

△ 苏州弹词演员严雪亭（1913—1983）去世。他曾编说新长篇《白毛女》《九纹龙史进》《四进士》《情探》等。1952年及1956年两度参加上海市人民评弹工作团，曾先后参加《罗汉钱》《老地保》《三约牡丹亭》等中篇评弹及《三堂会审》《密室相会》《面试文章》等选回的演出，均获听众赞誉。所唱开篇《一粒米》、选曲《孔方兄》更是脍炙人口。1956年严雪亭曾被评为上海市文艺界先进

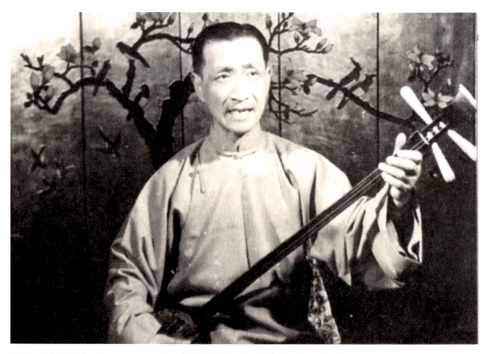

弹词演员严雪亭（1913—1983），说唱评弹《罗汉钱》《一粒米》等

工作者。曾当选上海市评弹改进协会主任委员、中国曲艺家协会上海分会第一届副主席和苏州评弹研究会第一届副会长。

△ 评弹作家陈灵犀（1902—1983）去世。其一生创作的评弹作品题材广泛，风格多样。整理传统书目更见功力，不少篇章因符合评弹艺术规律又富有文学性，遂成弹词名家保留节目，并获文艺界及听众广为赞赏。所写唱词感情饱满，通俗而雅驯，顺口又动听。如《林冲踏雪》《庵堂认母》《厅堂夺子》《芦苇青青·望芦苇》等数十阕选曲均为久唱不衰、百听不厌之作。

△ 弹词演员杨仁麟（1906—1983）去世。其天赋嗓音清脆响亮，对杨筱亭创始的"小阳调"，在继承的同时做了较大发展并融入京剧"程派"唱腔，使韵味更足。又以大小嗓转化唱法演唱"陈（遇乾）调"，取得与众不同的艺术效果。代表性唱段有《白蛇传》的《上金山》《断桥》《合钵》《哭塔》等。有徒徐绿霞、陈毓麟等。

△ 上海文艺出版社出版评话脚本《三气周瑜》，这是张国良根据其演出本整理的，为传统长篇《三国》中的一段，故事述孙、刘之间的矛盾，攻占南阳，索讨荆州，刘备招亲，孔明屡挫周瑜计谋，周瑜气死。全书13回，21万字。

△ 在中共中央书记处研究室和中央文献研究室指导下，评弹文献性论著《陈云同志关于评弹的谈话和通信》由中国曲艺出版社出版。陈云利用公余和休养时间，听了大量评弹书目，广泛接触评弹演员、创作人员及领导干部，做了广泛深入的调查研究，发表了许多具有指导意义的意见，并提出了"评弹应该像评弹，评弹艺术的特点不能丢掉"，"评弹没有了噱头会是很大的寂寞"，"对老书有七分好，才鼓掌，对新书，有三分好，就要鼓掌"，以及"出人、出书、走正路，保存和发展评弹艺术"等著名论点。此书选辑了陈云在1959年到1983年间有关评弹的部分文稿、谈话和通信，共四十篇。书前有陈云文稿手迹和聆听评弹及接见干部、演员时的照片。

1984年
（甲子）

1月10日，中国曲艺家协会在北京举行在京理事扩大会议。中国文联主席周扬到会讲话。会议号召曲艺界认真学习《陈云同志关于评弹的谈话和通信》，努

力开创曲艺工作新局面。

1月10日，中共浙江省委宣传部转发中宣部《关于文艺界学习〈陈云同志关于评弹的谈话和通信〉的通知》，要求全省各地组织文艺工作者认真学习。

1月11日，上海市文化局在青浦城厢镇召开上海评弹工作会议，市、区、县各专业评弹团体的负责人、编剧、演员，书场负责人，个体曲艺演员500余人参加了会议，主要学习讨论《陈云同志关于评弹的谈话和通信》，重点研究如何贯彻"出人、出书、走正路"的指示。丁锡满、李太成、吴宗锡等出席并讲话。会议通过了《评弹演员公约》《书场公约》，并发表了《全市评弹工作者贯彻'出人、出书、走正路'的倡议书》。

1月16日，上海部分苏州评话、苏州弹词演员赴苏州参加江浙沪评弹创作书目会演，此次会演为期8天，江浙沪50多名评弹演员演出了7台20多个节目。

1月23日，浙江省文化厅、浙江省文学艺术界联合会、中国曲艺家协会浙江分会在杭州联合召开浙江省评弹界学习《陈云同志关于评弹的谈话和通信》座谈会。浙江曲艺团和杭州、嘉兴、湖州、德清、嘉善、海宁、海盐、安吉、桐乡等10个评弹、曲艺团的领导、演员、部分书场负责人和有关文化艺术部门的干部和研究人员，以及部分已退休的著名老演员等60余人参加。中国曲艺家协会副主席、中国曲艺家协会上海分会主席吴宗锡到会做辅导报告，会间，与会代表还制定了旨在端正行业作风的《评弹演员公约（草案）》。即日起中国曲艺家协会浙江分会还在杭州新艺书场主办四场"迎春书会"。

1月24日，中国曲艺家协会江苏分会在南京座谈学习《陈云同志关于评弹的谈话和通信》一书的心得体会。

1月，春节期间长篇苏州弹词《九龙口》在苏州开始演出。

2月2日，陈云邀请部分曲艺界著名人士到中南海住所欢度春节。《曲艺》四月号发表了此次陈云谈话要点。

2月8日，中国艺术研究院曲艺研究所建立，所长为沈彭年。

2月17日，苏州评弹研究会在苏州召开理事扩大会议。

2月，李真著长篇扬州评话《广陵禁烟记》由中国曲艺出版社出版。

2月，上海评弹团、上海电视台在上海市政协举行春节评弹演出，上海评弹团老、中、青演员参加，节目共3个多小时。演出直播并录像。

3月5日，上海市文化局颁发《关于印发〈上海市评弹演出管理条例（试行）〉

的通知》。

3月6日,苏州弹词演员徐丽仙(1928—1984)因患舌底癌医治无效病逝,终年56岁。徐于20世纪50年代初,形成风格鲜明的流派唱腔"丽调"。初以柔和委婉,清丽深沉为特点。之后结合谱唱各种历史、现代题材的唱词,对唱腔、曲调做了很大的革新和发展。增加了明朗刚健及流利欢快的一面。徐丽仙对弹词音乐的发展,以及弹词女声唱腔与演唱方法的革新,都有卓著的贡献。

3月8日至10日,苏州评弹研究会和苏州市广播事业局发起,在苏州召开为期3天的广播书场工作座谈会。会议邀请了江苏、浙江、上海、苏州、无锡、常州等电台的代表参加,交流开办"广播书场"经验。

3月8日,长篇扬州评话《挺进苏北》由陈醇播讲,在中央人民广播电台开始连播。

3月11日,陈云在北京听取朱穆之汇报北方曲艺学校的筹建情况。在讲到创作时,朱穆之说,现代题材的作品,创作跟不上群众需要。陈云说,创作新作品,一次不成功不要紧,"失败乃成功之母",世界上没有常胜将军,只有既打过胜仗,也打过败仗,并且善于总结经验的人,才是最会打仗的人。

3月16日,中国曲艺家协会上海分会、上海评弹团为悼念徐丽仙在上海音乐

徐丽仙(左一)在弹唱示范

学院举行纪念会,曲艺界、音乐界著名人士百余人出席,吴宗锡介绍徐丽仙生平,丁善德讲话,会上回顾了她为苏州弹词艺术奋斗的一生,并播放了她的演出录像。

3月25日,新华社播发浙江曲艺团等艺术表演团体关于"试行经营承包责任制情况"的消息。

3月31日,中国曲艺家协会上海分会召开苏州评话座谈会。提出苏州弹词有流派,苏州评话也有流派,抢救工作刻不容缓。

3月,浙江吴兴县评弹队改称为湖州市评弹团,王文稼任团长。

3月,位于无锡县洛社镇的新艺书场开业,为集体性质,创办负责人为夏光宝,经营人为周仲伦。书场为古典园林建筑,砖木结构,长24米,宽10米,有150个座位,音响、灯光齐全。先后有上海市新长征评弹团蒋云仙、江苏省曲艺团金声伯等来场演出。

3月,在原吴兴县曲艺团基础上正式成立湖州市评弹团,团址在湖州市眠佛寺街地心弄2号。1985年3月,由王文稼、张卫、秦锦雯组成团委会,任命王文稼为团长,张卫为副团长。有苏州弹词演员王文稼、严燕君、陈平宇、秦锦雯、戴一英、张佩芳、许百乐、陆艺红、张少华、丰蔷华等5档10人,以及苏州评话演员董剑卿和学员共14人。该团先后上演的曲目有传统题材的长篇弹词《秦香莲》《白罗山》《打銮驾》《玉蜻龙》《描金凤》《血腥九龙冠》《四进士》《乾隆出京》《女状元》《朝阳宫血案》《杨乃武》《碧玉龙》等,新编演的长篇弹词《51号兵站》《无名牌手表》《红色娘子军》等;还有传统长篇评话《绿牡丹》《乾隆下江南》等。

4月1日,陈云在杭州和上海的吴宗锡谈话,再次强调评弹要加强管理,建议江浙沪成立两省一市评弹工作领导小组。

4月2日,上海评弹团青年队在杭州西子宾馆演出中篇评弹《一往情深》,陈云欣赏并与演员交谈,在和吴宗锡的谈话中,提出:江浙沪要组织有精力、文化水平高的人在老演员帮助下,在两三年内创作一两部新长篇。

4月4日,陈云致函何占春,将徐文萍唱的《秋思》和《私吊》的录音带送给上海人民广播电台。

4月15日—21日,中国曲艺家协会在河北石家庄召开第二届第三次理事扩大会。120余人出席会议,学习了中共十二届二中全会文件及陈云关于曲艺工作的

指示，就如何开创曲艺工作新局面进行了研究。

4月24日，苏州弹词演员、"张调"创始人张鉴庭（1909—1984）患肺癌手术后并发心肌梗死症，病逝于上海，终年75岁。张鉴庭的代表作有《林冲·误责贞娘》《秦香莲·寿堂唱曲》《十美图·曾荣诉真情》《芦苇青青·斥敌》《红色的种子·留凤》等。其说表顿挫显著，高低强弱分明，以有劲、传神、入情见长。擅起脚色，结合内心体验，以形体动作生动地刻画人物，给人以强烈的视觉感染力，并以眼神、表情和语气来刻画人物的性格和感情。他所塑造的形象如《林冲》中的张勇，《海上英雄》中的林老三，《罗汉钱》中的张木匠，《秦香莲》中的王延龄、包公、陈平，《十美图》中的严嵩、赵文华、汤勤，《顾鼎臣》中的绍兴师爷等，均有影响。晚年从事传艺及记录艺术经验工作。曾发表《谈谈唱腔的发展》《评弹的拼档》《说表中的劲神情》等文章。灌制的唱片有《秦香莲》中的《迷功名》《拦轿鸣冤》《寿堂唱曲》，《林冲》的《误责贞娘》，《十美图》中的《曾荣诉真情》，《冲山之围》中的《冒死救亲人》《斥敌》，《芦苇青青》中的《望芦苇》，《顾鼎臣》中的《花厅评理》等。曾任中国曲艺家协会上海分会第一届常务理事。传人有周剑萍、陈剑青等。

4月，浙江湖州业余评弹联谊会成立。

4月，中国新故事学会在河北石家庄召开成立会。

4月，张国良的苏州评话《三国》演出本《千里走单骑》由上海文艺出版社出版。

4月，周良、张棣华、夏耘赴河北省石家庄市出席中国曲艺家协会第二届理事会扩大会议及工作会议。

5月1日，陈云和浙江省江华、王芳、薛驹、李丰平等领导观摩了德清评弹团张雪麟、严小屏编演的长篇苏州弹词选回《董小宛·参相》等书目。

5月初，陈云在杭州听施振眉汇报评弹工作。施转达了海盐县委、县政府拟建张元济图书馆（张是商务印书馆创始人，海盐人）诚请陈云题馆名的请求。

5月15日，中国曲艺家协会上海分会与上海评弹团举办张鸿声艺术生活六十周年纪念活动，分别在西藏书场、玉茗楼书场举行两场演出，由张鸿声及其弟子张效声、朱庆涛、周强分别演出长篇苏州评话《英烈》分回《巧取维扬》《打淮安》《胡大海劫粮》《水擒白起元》和《铁道游击队》《林海雪原》的分回等。

评话演员张鸿声

5月18日，苏州评话演员汪雄飞《三国》演出专场在绍兴书场举行，为期10天。演出被录像作为资料保存。

5月28日—31日，文化部、中国音乐家协会、中国曲艺家协会在湖北武汉联合召开《中国曲艺音乐集成》第一次编辑工作会议。15个省、自治区、直辖市的代表到会。

5月，《曲艺》五月号发表党和国家领导人王震2月18日写给评书演员袁阔成的一封信。王震信中对袁阔成在电台播讲的评书《三国演义》给以赞扬。

5月，无锡市评弹团组成巡回演出小分队，赴江浙沪部分市、县巡回演出，演出书目有新编中篇弹词《强项令》、现代题材短篇弹词《高山下的花环》、中篇弹词《悲欢离合》和《此路不通》等。上海曲协、杭州曲协特为小分队的演出举行座谈，上海电视台、无锡电视台做了录像。

6月7日—9日，中央文化部为组建两省一市评弹工作领导小组在北京召开会议，参加会议的有朱穆之、周巍峙、俞林（文化部）、荣天屿（中宣部）、罗扬（中国曲协）、吴宗锡、李云翔（上海）、张辉、周良（江苏）、施振眉（浙江）。

6月8日，上海《舞台与观众》评价无锡市评弹团的中篇弹词《悲欢离合》时称："表演朴实无华，唱功各见所长，较为成功地创造了角色，给观众留下了美好的印象。"

6月10日，宁波市曲艺工作者第二次代表大会召开，苏州弹词演员陈莲卿当选为主席，朱桂英、李蔚波、张亚琴当选为副主席。

6月，浙江湖州市曲艺工作者协会成立，主席为王文稼，理事为张雪麟、陈平宇、许月忠等4人。1985年4月，为支持修复湖州道场山万寿禅寺，该会组织本省和江苏知名苏州评弹演员进行义演。1985年11月，该会配合上海新艺评弹团下厂、下校演出宣传法制的苏州评弹专场，并召开座谈会广泛听取意见，还积极组织当地的专业曲艺团体参加省曲艺会演。

7月1日，嘉兴市曲艺工作者协会第一次会员代表大会在嘉兴召开，苏州评话演员胡天如当选为嘉兴市曲艺工作者协会主席。

7月10日至8月5日，中国曲艺家协会在北京举办曲艺新作讨论会。来自13个省、市的曲艺作者26人携47篇作品参加。

7月27日，中国曲艺家协会、上海市文化局、苏州评弹研究会、中国曲艺家协会上海分会为庆祝苏州弹词演员蒋月泉书坛生活五十周年在上海联合举办活动。罗扬、丁锡满、李太成、吴强、吴宗锡、周良等出席开幕式并发言。蒋月泉及其弟子在上海大华书场演出4场，书目有长篇苏州弹词《玉蜻蜓》和《白蛇传》的选回及苏州弹词开篇《战长沙》《莺莺操琴》等。同时，在市文联大厅召开大型座谈会，文艺界，苏州评话、苏州弹词界及各地代表研讨了蒋月泉五十年来的艺术成就。

7月，苏州评弹研究会编《评弹艺术》第三集由中国曲艺出版社出版。分《笔谈》《演员谈艺》《评弹史料》《评弹名人录》《评弹掌故》五个专栏。《笔谈》中发表了吴强、海笑、陈汝衡等8篇短文，《演员谈艺》有盖叫天、徐凌云、王传淞的《从戏曲说到评弹》、卫明的《周信芳同志与评弹》，评弹演员谈艺的有吴君玉、姚荫梅、黄异庵、张鉴庭、张鸿声、徐丽仙等，《评弹史料》有汤乃安的《关于二类书》，赵景深、路工，周郧、张棣华、范伯群、周良等对《栗山诗存》《至元新刊全相三分事略》《花关索传》《三国演义》《秋海棠》《珍珠塔》的研究，《评弹名人录》由汤乃安、倪萍倩介绍了夏荷生，《评弹掌故》由艺堂介绍乡镇上的会书。这集首篇，发表了1961年9月5日陈云同上海市人民评弹团和上海人

民广播电台戏曲组的部分讲话,题为《衡量一个节目的好坏,要看对人民是否有利》。

夏,陈平宇、张志良创作中篇苏州弹词《爆炸之谜》。该书由浙江湖州市评弹团与德清县评弹团部分演员联合排练,并以湖州市代表队的名义参加1984年9月在杭州举行的浙江省评弹会书,获作品二等奖。演出中因首次运用电子琴伴奏而引起同行瞩目。

8月2日,浙江省文化厅、中国曲艺家协会浙江分会和苏州评弹研究会,在莫干山联合召开苏州评弹创新座谈会,江浙沪及南京军区前线歌舞团的部分苏州评弹工作者、演员近40人参加。

8月6日,浙江省文化厅和中国曲艺家协会浙江分会,在莫干山举行了为期25天的苏州评弹作品加工会,浙江曲艺团及杭州市、嘉兴市、湖州市、德清县、嘉善县评弹团的部分作者和演员60余人参加。加工了现代中篇苏州弹词《深深的爱》《出头椽子》《爆炸之谜》等书(曲)目。

8月22日至9月5日,中国曲艺家协会在北京举行曲艺评论工作座谈会。来自北京、天津、上海、河北、河南、辽宁、吉林、湖北、湖南、四川、山东、江苏及解放军的曲艺评论工作者27人出席了会议。

8月26日,上海《舞台与观众》报、《青年报》、红星书场联合举办青春书会,江浙沪青年演员参加,苏州弹词老演员朱介生、苏似荫亲往指导。文化部党组成员仲秋元观看了演出。

8月,评弹理论家、作家吴宗锡当选为上海市文学艺术界联合会副主席。吴宗锡积极推动评弹的创新、整旧及艺术形式的改革,探讨和总结评弹艺术规律。著有《怎样欣赏评弹》(1957年)、《评弹艺术浅谈》(1981年)、《评弹散论》(1981年)等专著,另有一批理论文章散见于各报刊。评弹作品有短篇《党员登记表》,中篇《白虎岭》《人强马壮》《王孝和》《芦苇青青》《晴雯》(均与他人合作)等,此外还改编了开篇《新木兰辞》,编写开篇《红纸伞》等。为《中国曲艺志》及《中国曲艺音乐集成·上海卷》主编。

8月,浙江安吉县评弹团改组,团长为许月忠,副团长为戴朝良,演出的长篇书目有《白蛇传》《智取江防图》《粉妆楼》等24部,其中《王华买父》《川东女侠》等新编的长篇书目有6部。后因人员退休等原因,该团停止演出活动。

8月,浙江嘉兴市文化局举办全市第一届苏州评弹会书。嘉兴、平湖、海宁、

海盐、嘉善、桐乡6个评弹、曲艺团参加。

9月13日，浙江省文化厅、中国音乐家协会浙江分会和中国曲艺家协会浙江分会联合下发了《关于〈中国曲艺音乐集成·浙江卷〉暨各市（地）分卷编辑工作方案的通知》。

9月16日，浙江省文化厅在杭州举办了1984年评弹会书暨评弹工作会议。浙江曲艺团、杭州曲艺团和嘉兴、嘉善、海宁、桐乡、海盐、湖州、德清等10个评弹团的140名苏州评弹演员，杭州、嘉兴、湖州三市暨部分市、县文化局的负责人，杭州、嘉兴、湖州、宁波、绍兴5个市所属主要书场负责人，以及温州鼓词、宁波走书、绍兴莲花落等曲种的著名演员，共210人参加会书。由41名老、中、青苏州评弹演员演出了11台共15个书（曲）目。其中新编中篇苏州弹词《出头椽子》、新编苏州短篇弹词《刘二嫂发财》和新编长篇苏州评话选回《董小宛·金殿告状》获作品一等奖，胡天如、张雪麟、严燕君、周剑英、魏真柏、郑樱等15名演员获优秀表演奖。

9月18日，文化部发出《关于成立上海、江苏、浙江评弹工作领导小组的通知》。

9月，刘敏、周孝秋创作的长篇苏州弹词《筱丹桂之死》，由周孝秋、刘敏首演于浙江平湖红旗书场。1982年编写时为15回本，后边演边改，遂发展至28回。这部长篇取材于20世纪40年代越剧名伶筱丹桂被迫害致死的实事。作者在创作中曾走访了许多当事人，搜集了大量素材。编写并不囿于真人真事，在设置、情节铺排等方面均做了艺术虚构，比较鲜明地塑造了筱丹桂、张春帆、金宝宝、方雪娟等的人物形象，其中金宝宝这一形象尤见特色，为人所称道。该书编写中吸收了戏曲、滑稽戏的某些手法，采取悲剧喜说的格局，具有很好的书场效果。此书目在江浙沪城镇书场、茶馆演唱，达数百场，很受欢迎。

10月9日，上海评弹团演员携中篇评弹《一往情深》到中南海演出，受到邓颖超、彭冲等领导同志的接见。

10月9日，中华人民共和国文化部发出通知，成立江浙沪评弹工作领导小组，设办公室于苏州市文联。浙江省文化厅厅长孙家贤、中国曲艺家协会浙江分会主席施振眉为领导小组成员。

10月18日，江浙沪评弹工作领导小组办公室在苏州召开调查汇报会。

10月25日，陈云致函吴宗锡。同日写信给周良、邱肖鹏，称赞《九龙口》是

成功的作品。长篇苏州弹词《九龙口》由苏州市评弹团邱肖鹏、傅菊容和江苏省曲艺团郁小庭创作，1984年年初魏含玉、侯小莉首演。此书目1985年获江浙沪评弹新长篇创作奖，江苏省文化厅、中国曲艺家协会江苏分会颁发的长篇优秀创作奖。同年，演出本由中国曲艺出版社出版，并获江浙沪评弹工作领导小组颁发的现代书目二等奖。

10月，南京市歌舞团管理改革，曲艺队实行自负盈亏分红制。

10月，为庆祝中华人民共和国成立三十五周年，上海电视台举办"南北曲艺大会串"。由侯宝林率领的北京曲艺队与上海市包括评弹演员在内的曲艺界名家同台演出。

11月14日，为抢救苏州评话、苏州弹词艺术遗产，上海市文化局演出处、上海文化录音录像中心、《文汇报》《解放日报》共同举办江浙沪两省一市著名评弹老演员会书。

11月21日，江苏省故事创作研究会在常熟召开成立大会。

12月4日，《中国曲艺音乐集成·浙江卷》第一次编辑会议在杭州召开。全省9个市（地）分卷的主要负责人，和省卷编委16人出席。会议就开展对浙江曲艺的普查、收集资料工作，以及编辑《中国曲艺音乐集成·浙江卷》做了具体的研究和部署。

12月15日，由上海市文化局和上海电视台联合举办的上海市青年演员会演（戏剧、曲艺）在沪举行，参演的有9个剧（曲）种的9台节目，评弹演员秦建国获红花奖，王惠凤、范林元、黄嘉明获新苗奖。

12月24日，浙江省文化厅孙家贤、中国曲艺家协会浙江分会主席施振眉等人参加在苏州举行的江浙沪评弹工作领导小组第一次会议。

12月，应美国中美影视文化公司邀请，苏州弹词演员邢晏芝、邢晏春随中国说唱艺术团赴美国纽约、华盛顿、旧金山、洛杉矶访问演出。

是年，中国曲艺出版社编辑出版《中国曲艺论集》第一集。选辑自1977年以后，特别是自中国共产党十一届三中全会至1982年全国报刊上发表的曲艺研究和评论文章。其中涉及苏州评话、弹词的有：1.陈云关于评弹的谈话和通信；2.罗扬、左弦、白凤鸣、沈彭年、施振眉等学习陈云关于评弹工作的意见的体会；3.关于评弹的现实主义、浪漫主义风格，及弹词流派、弹词艺术的出新和争取新听众等问题的探讨文章；4.关于创作长篇弹词向传统学习（邱肖鹏）和中篇评弹

《真情假意》(徐檬丹)、《春梦》(程志达)等的创作体会,以及对中篇评弹《新琵琶行》的评论(戴不凡);5.张鸿声、刘天韵、顾宏伯、杨振雄等评弹演员的艺术经验谈。此外,在赵景深、陈汝衡关于研究曲艺的经验介绍中,也涉及评话、弹词的某些历史资料问题。

△ 无锡市评弹团张兆君根据当地实事创作中篇苏州弹词《悲欢离合》。汤秋华、华雪娟、徐桂芳、周燕、龚伟霞、朱玉莲等始演。此书按人物思想感情的发展,设计了大段唱词,演唱者情真意切,增强了艺术感染力。在无锡、上海、杭州等地巡回演出,均受听众赞赏。作品于1985年获江苏省文化厅、中国曲艺家协会江苏分会颁发的创作奖。

△ 苏州弹词作品选集《真情假意》由中国曲艺出版社出版。该书选编四部中篇弹词新作:《真情假意》(徐檬丹),《一往情深》(徐檬丹)、《遗产风波》(邱肖鹏、周锦标、杨作铭)、《春梦》(程志达执笔,陆原、晓柳)。

△ 据清嘉庆九年(1804)华广生《白雪遗音》卷一、卷二中同名唱词编唱的苏州弹词开篇《拷红》,收入江苏人民出版社出版的《弹词开篇选》。苏州弹词名家曾用"俞调""祁调""徐调"等分别唱过此开篇。

△ 适合用"俞调"弹唱的苏州弹词开篇《思凡》,收入江苏人民出版社出版的《弹词开篇选》。此开篇的思想感情以哀怨为主,此开篇长期以来一直为"俞调"代表作。

△ 江阴县评弹团恢复上演传统书目,并定向招收学员,送苏州评弹学校培训。1985年全团有演员22人。

△ 中国曲艺家协会江苏分会征集收藏到王少泉弹词抄本《梅花梦》,文宣纸32开本对折线装,每页14行,每行34字,残本共62页,所抄内容从唐伯虎到江西宁王处任幕僚始,至张灵、崔素琼团圆止,约三万字,每页对折处上端,骑缝盖"王少泉书"红印。

△《江苏文史资料选辑》第十四辑由江苏人民出版社出版。江苏省政协文史资料研究委员会编,15万字。这辑以一半的篇幅,刊载了有关江苏曲艺史料的文章。有郁小庭、张棣华的《苏州弹词》、魏含英的《我是怎样学评弹的》,曾宪洛的遗作《扬州清曲》、张慧侬的《先辈张丽夫传授扬州弦词经过》、中国曲艺家协会江苏分会的《扬州评话》、王丽堂的《记祖父王少堂二三事》和蔡震中的《南京白局》等文章。

△ 浙江德清县评弹团张雪麟根据长篇同名书目改编中篇苏州弹词《杨乃武与小白菜》。该作品由湖州市评弹团及德清县评弹团部分演员联合演出,他们以湖州市代表队名义携该作品参加了1984年9月在杭州举行的浙江省评弹会书,获得好评。《杨乃武与小白菜》分上、下两集,上集有三回:第一回《设计》,第二回《陷害》,第三回《塞赃》。下集也分三回:第一回《会审》,第二回《密室》,第三回《翻案》。其中下集第三回《翻案》,后改名为《诱捕刘子和》。

△ 张雪麟、严小屏共同创作并演出长篇苏州弹词《董小宛》。全书共30回,曲本约60万字。张严二人在边创作、边演出、边修改的过程中分两个阶段完成。该曲本获浙江省文联颁发的1981—1984年浙江省曲艺作品一等奖。

△ 庞学卿、庞志英根据曹禺同名话剧执笔改编的中篇苏州弹词《雷雨》,由嘉善县和嘉兴市评弹团先后演出,并于同年参加浙江省曲艺会演。

△ 苏州弹词演员袁逸良(1923—1984)去世。袁逸良一生所演传统书目有《秦香莲》《林子文》《血臊图》等,新编书有长篇《红灯记》《芦荡火种》,中篇弹词《长江游击队》《白维鹏》《杜鹃山》等。其中《白维鹏》1964年在浙江省现代曲目观摩演出中获创作、演出奖。

△ 作家、曲艺理论家、教育家赵景深(1902—1984)去世。赵景深是复旦大学硕士、博士研究生指导老师,培养了第一代中国戏曲史专业博士生。赵景深学识渊博,于文艺创作、翻译和史论研究等方面均有很深造诣。将素被文人歧视的说唱艺术搬上大学讲台,教授学生。他于民国二十四年(1935)著有长篇论文《说大鼓》,该论文两年后被增扩为《大鼓研究》专著,由商务印书馆出版。同年又出版了《弹词选》和《弹词考证》。中华人民共和国成立后出版的曲艺论著有《怎样写通俗文艺》(1952年上海北新书局出版)、《鼓词选》(1957年上海古典文学出版社出版)、《曲艺丛谈》(1982年中国曲艺出版社出版)。主编过以研究探讨曲艺为主的《俗文学》周刊。此外,还曾编写过苏州弹词开篇。历任上海市戏曲评介人联谊会主任、中国民间文学研究会顾问兼上海分会主席、中国古代戏曲研究会会长、《戏曲论丛》主编等职。

△ 弹词演员薛惠萍(1916—1984)去世。其为江苏吴县人,20世纪30年代初师从俞筱云习《玉蜻蜓》《白蛇传》。曾与钟月樵拼档,20世纪50年代初与钟合作改编演出长篇《沉香扇》。后与高莉韵拼档。1955年加入上海市评弹实验第五组,不久转入常熟县评弹团。1956年起任常熟县评弹团副团长,1959年起任团

长。其说表得俞筱云真传，口齿清晰，善放阴噱，并以小闲话取胜。起下三路脚色生动活泼。有徒徐逸春、何异萍、陈筱芳、陆建华等。

△ 苏州市钮家巷居委会创办纱帽厅书场。纱帽厅原为清道光年间苏州文士潘世恩的宅院内一花厅，其建筑外貌似纱帽状，故称。场内砖砌书台，中设状元台、木制靠背折椅，能容百余人。上海评弹团、苏州评弹团等演员都相继在该场演出，苏州评弹学校曾将其作为学习实习书场，多次组织学生汇报演出。电视剧《江南明珠》《裤裆巷风流记》等，均曾借该场取景。

△ 上海文艺出版社出版《孔明初用兵》。这是张国良根据其演出本整理的评话脚本，为传统书目《三国》中的一段，述孔明登台拜将，初建火烧博望坡和新野等奇功。全书15回，计22万字。同期出版了张国良《三国》中的一段《千里走单骑》，述关羽在曹操处受到优厚待遇，但不为所动，投奔刘备，古城弟兄相会。全书17回，计24万字。有张国良写的前言，叙其所传张玉书的《三国》包括后传的由来和发展。

常熟县评弹团演出《沉香扇》间歇，左起：黄庆龙、薛惠萍、秦波痕

张国良整理《孔明初用兵》（上海文艺出版社）

1985年
（乙丑）

1月14日，王震接见评书《三国演义》录制小组的袁阔成等人。

1月，现代题材新长篇评奖，14部书目参加，上海、苏州、杭州3个评奖组同时听录音进行评审。1984年12月开始，1985年1月底结束。《筱丹桂之死》获优秀创作奖，《九龙口》《芙蓉锦鸡图》《邵阳血案》《三个侍卫官》《武林赤子》《神医劫难》获创作奖。

1月，苏州评弹研究会编《评弹艺术》第四集由中国曲艺出版社出版。主要发表了金声伯、吴君玉、张国良、姚荫梅、蒋云仙、陈卫伯、秦文莲、杨振言在传统书目说法革新座谈会上的发言。新增设的《评弹文摘》栏，发表了于伶、袁水拍、王鹰等人的文章，另有冒舒湮、周良的《苏州评弹杂议》和《苏州评弹的历史》两文；《评弹名人录》介绍了魏钰卿、许继祥和黄兆麟。这集的影印插页有俞平伯、黄新作、张乐平的题词和革命文物"苏州县人民抗日自卫会，中华民国三十年（1941）一月的通令"。

1月，《曲艺》编辑部庆祝中华人民共和国成立三十五周年有奖征文揭晓，评出一等奖1篇，二等奖5篇，三等奖5篇。

1月，由邱肖鹏、郁小庭、傅菊蓉创作的长篇苏州弹词《九龙口》，获《曲艺》杂志举办的中华人民共和国成立三十五周年征文比赛创作一等奖。

1月，费骏良编述，汪复昌、费力重编的长篇评话《伍子胥》由中国曲艺出版社出版。

1月，康重华口述，李真、张棣华整理的长篇扬州评话《火烧赤壁》由江苏人民出版社出版。

2月8日起，上海大华书场每逢周日上午举行评弹茶座，由专业和业余演员轮流演出。该场场子呈长方形，共455平方米。20世纪40年代设散座400席，1952年增至600席，1958年设长排翻椅812席。有冷暖气设备。地下室共243平方米，先办音乐茶座，后作书场。

2月16日，由中国曲艺家协会上海分会、上海人民广播电台、江苏人民广播电台、苏州人民广播电台等联合举办的1985年迎春曲艺交流演出在上海开幕。江

浙沪19个曲艺团体在西藏、大华、红星书场及五星剧场演出6天，3家电台同时转播演出实况。

2月16日，杭州市曲艺工作者协会在杭州召开会员代表大会，苏州评话演员李伟清当选为主席，陈俊芳、金采芳、马来法、刘济国任副主席。

2月，杭州市曲艺工作者协会下属的评话演出队并入杭州曲艺团。

4月12日，陈云致函中国曲艺家协会，祝贺第三次代表大会召开。

4月18日—24日，中国曲艺家协会第三次会员代表大会在北京召开，各地区、各民族、各方面的曲艺家300人出席了会议。陈云发来贺信。会议选举理事135名，选举骆玉笙为中国曲协主席，高元钧、罗扬、吴宗锡、蒋月泉、夏雨田、刘兰芳、姜昆为副主席，陶钝、侯宝林、韩起祥为顾问。

4月25日中国曲协主席团举行第一次会议，推举罗扬为常务副主席，委任罗扬为书记处常务书记，夏雨田、姜昆、许光远、赵亦吾为书记。

4月，由无锡市戏剧曲艺工作者协会发起，联合无锡市评弹团、中国民主同盟无锡市委、无锡市报社、无锡市电台、无锡市演出公司、无锡县长安乡（张鉴庭家乡）等单位主办"纪念评弹艺术家张鉴庭先生逝世一周年"活动。其间，举行了张派艺术座谈会，张派弟子公演了张派代表作品。上海、苏州、常州、南京等地评弹团体均派代表参加。

4月，陈增智创作的山东快书《李二宝传》由中国曲艺出版社出版。

4月，韦人、韦明铧著《扬州曲艺史话》由中国曲艺出版社出版，陈汝衡作序。

4月，王丽堂、邢晏芝、陈增智、李真、周良、邱肖鹏、张棣华、金声伯、徐林达、夏耘、曹汉昌、惠兆龙参加在北京召开的中国曲艺家协会第三次会员代表大会。王丽堂、陈增智、邱肖鹏、张棣华、周良、徐林达当选为理事。

5月14日，纪念弹词艺术家张鉴庭活动开幕式在上海市文艺会堂举行。其后，张鉴庭的诸辈学生及业余演员在大华、红星书场举行张派专场演出，并放映张鉴庭生前的演出录像。《纪念弹词艺术家张鉴庭专辑》《张鉴庭唱段精唱》磁带同时发行。

5月16日，上海静园书场再度大修后，将排座改为散座，置方桌100张，每桌4座。该书场1955年曾经大修，座位扩至982座，为上海占地面积最大、座位最多之书场。

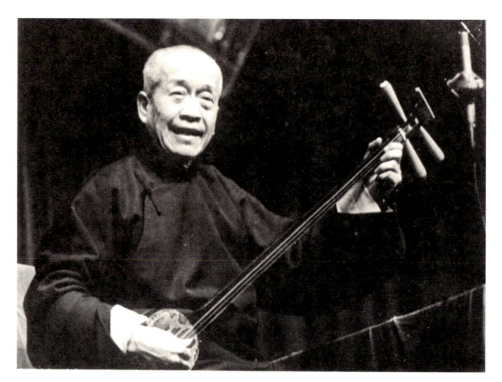
张鉴庭演出《颜大照镜》

张鉴庭（左）、张鉴国（右）演出《闹严府》选段

5月27日,扬州弹词演员李仁珍在上海文联大厅为市曲艺界人士介绍传统与新编的扬州弹词开篇《三七梨花》《歌唱古扬州》,并演唱了扬州弹词《落金扇》选段,播放了扬州清曲《黛玉悲秋》的录音。上海市的苏州弹词演员秦建国、施雅君、王惠凤演唱了苏州弹词开篇和选曲《战长沙》《英台哭灵》《情探》。

5月,张演培的通讯《百年老店岳阳楼》曾在江苏人民广播电台、《无锡日报》《宜兴报》等媒体发表,介绍宜兴张渚下浮桥的岳阳茶社。同年,该茶社被评为张渚镇商业文明单位。1984年被评为宜兴县文化局书场"先进集体"。

5月,杭州曲艺团青年演员郑樱与老师陈希安应邀参加第二届杭州艺术周,演出了苏州弹词传统书目《珍珠塔》。

6月15日,《中国曲艺音乐集成》弹词音乐编辑工作协商座谈会,在杭州紫云饭店召开。中国曲艺家协会副主席罗扬,《中国曲艺音乐集成》主编孙慎,《中国民族民间音乐集成》办公室、中国艺术研究院音乐研究所、《曲艺》编辑部的代表及江浙沪的有关专家、演员、编辑等20多人出席。

6月,上海文艺出版社出版《蒋月泉唱腔选》。杨德麟记谱。该书汇集20世纪40年代至当时广泛流传的苏州弹词唱腔流派"蒋调"创始人蒋月泉的代表性唱腔25篇。其中有传统开篇《杜十娘》《战长沙》《刀会》等5篇,中长篇弹词《林冲》《白蛇传》《玉蜻蜓》等的选曲11篇,反映现代生活的《一定要把淮河修好》《海上英雄》《王孝和》《夺印》等选曲9篇。所选作品题材、风格迥异,较系统地反映了"蒋调"随时代步伐词更腔异的发展历程。

7月,中国曲艺出版社出版《陈汝衡曲艺文选》,文选选收作者历年来出版和发表的曲艺史专著、论文、人物传记、校订文本

杨德麟记谱《蒋月泉唱腔选》(上海文艺出版社)

和作品26篇（部）。以史论为主，包括《说书史话》《宋代说书史》《弹词渊源和它的艺术形式》《试论有关狄青的小说和戏曲》等；也有兼及对当代评弹发展提出看法的文章，如《上海书场谈往和今后对评弹的展望》等。人物传记有《说书演员柳敬亭》《记弹词女作家姜映清》等。作品均为作者在中华人民共和国成立后编写的弹词开篇，共9首。另有经作者校订的木鱼书《花笺记》的全文。《说书演员柳敬亭》对明末著名说书演员的生平考证甚详。在《弹词溯源和它的艺术形式》中，作者认为"弹词远出陶真，近源词话"，而其形式可分为有唱无表无白、有唱有表无白、有唱有表有白三种，而以第一种最古老，"是弹词的原始形式"，第三种最晚近，"是最进步的形式"。

7月，无锡市评弹团新编长篇弹词《赵氏孤儿》、现代题材中篇弹词《悲欢离合》在江苏省曲艺工作会议上获创作奖。

7月，中国曲艺出版社出版谭正璧、谭寻辑评话、弹词资料汇编《评弹通考》。全书分八卷。卷一"原始"，为自民间说唱文学胚胎至评话、弹词正式形成前的材料。卷二"评话"，以评话（平话）印本的有关材料为主。卷三至卷五为"弹词"上、中、下三卷，以弹词及其前身词话等印本、钞本的有关材料为主。卷六"评论"，收录各种形式民间说唱的评论材料，除评话、弹词外，兼及对鼓词、木鱼书、道情、子弟书、连厢、莲花落等的评论。卷七"杂录"，收录评话、弹词印本、钞本以外的各种材料，包括书场的变迁、演出情况、演员待遇、行规等。卷八"外编"，收录评话、弹词以外的各种说唱印本、钞本的材料。所收材料，均见于书籍、报刊，被注明出处，可供研究者参考查阅。书首载有辑者所撰"例略"，概述各卷内容及搜辑经过。

8月1日，中国曲艺家协会上海分会利用表演团体夏季休整时间，在上海市风雷剧场楼厅举办了为期10天的中青年演员讲习班，邀请本市及江苏、浙江的专家、学者为学员讲课传艺。

8月16日，中国曲艺家协会上海分会在莫干山举办新长篇评弹加工讨论会，对《筱丹桂之死》《变色宝匣》《白牡丹》《武林赤子》等4部苏州评话、苏州弹词新长篇进行加工修改。

8月20日，上海市职工曲艺爱好者协会成立，会员有300人。

8月21日，中国曲艺家协会浙江分会、杭州市工人文化宫、杭州市曲艺工作者协会、浙江人民广播电台、《浙江工人报》《杭州日报》副刊部、杭州包装材

料厂等9家单位,在杭州联合举办杭州市首届群众曲艺大奖赛。杭州市区的余杭、萧山、桐庐、富阳等县、市的74名业余曲艺爱好者参赛,共演出了包括苏州评话和苏州弹词在内的10个曲种的58个曲目。

夏,中国旅游音像出版社集著名评弹演员邢晏芝所演唱的14首评弹与吴语歌曲,录制了独唱专集盒式磁带《姑苏新曲》,一经出版,欲购者络绎不绝。《姑苏新曲》在演员的演唱、乐队的编制、配器等方面都刻意求新。使用了民族乐器琵琶、三弦、二胡、古筝、笛子,西洋乐器小提琴、电声乐器合成器、电吉他、电贝斯、爵士鼓。配器上力求在保持民族风格的基础上,探索多种音色组合的时代气息。

9月9日,上海市文化局颁布《关于印发贯彻文化部〈关于对演出场所试行营业演出许可证的规定〉的实施细则》。

9月14日,为举办现代题材新长篇评奖,江浙沪评弹工作领导小组办公室发出通知。

9月16日,浙江省文化厅、中国曲艺家协会浙江分会、温州市文化局、温州市曲艺工作者协会,在温州联合举办了温州曲艺大会唱。温州市及所属的8个县、区,选派了50多位演员,演出了包括苏州评话和苏州弹词在内的11个曲种的41个曲目。

9月17日,无锡市戏剧曲艺工作者协会召开第二次会员大会,修改会章,改选理事,改称协会理事长为主席。选举谢枫为主席,马尔康、尤惠秋、汤旭、陈复观(江阴)、陆亚初(无锡县)、梅兰珍(女)、蒋尧民(宜兴)、钱咏梅(女)为副主席。唐荣德为秘书长。

10月15日,上海市文学艺术界联合会、上海市文化局、民盟上海市委、中国曲艺家协会上海分会和上海评弹团为苏州弹词演员刘天韵逝世二十周年举行纪念会。并在大华书场演出专场,由张如君、刘韵若、张振华、赵开生、华士亭、谢毓菁、朱雪琴、薛惠君等演出了刘天韵生前的代表作《林冲踏雪》《玄都求雨》《血溅山神庙》《三约牡丹亭》等苏州弹词书目。

10月《中国新文艺大系曲艺卷》(1976—1982)由中国文联出版公司出版。

11月,由常熟市福山华福实业公司投资兴建的乡音书苑开张,位于上海市南京西路860号,陈云亲自为乡音书苑题写了匾额。乡音书苑原址是上海评弹团底楼排练厅。首任经理是王济生。首次演出张振华、庄凤珠的苏州弹词《神弹子》、

吴君玉的苏州评话《水浒》,此后,上海评弹团编演的中篇评弹如《在东京的上海人》《伏虎记》《中奖之后》《情书风波》《踏雪无痕》等皆首演于此。日本曲艺家冈本文弥率领的访华团与上海曲艺家数度于此交流艺术。受聘演员都具较高造诣。每场演唱二回书,有时加唱开篇。每周更换节目,每期两至三个月。听众多为中老年知识分子,还有归国华侨、港澳台同胞,以及各国留学生和外宾。

12月15日,江浙沪评弹领导工作小组举办的现代长篇书目创作评奖活动揭晓,浙江曲艺团骆德林、蒋恩铮创作的《邵阳血案》,嘉兴评弹团钱玉龙、史蔷红创作的《神医劫难》获奖。

12月,无锡市戏剧曲艺工作者协会召开表彰"从艺三十年"会员大会,共表彰会员134人,其中曲艺会员14人。

12月,苏州评弹研究会在苏州召开了苏州评弹理论讨论会。研究会编辑出版《评弹艺术》(不定期理论辑刊),至1985年编印了计四集七十余万字。

年底,太仓县评弹团(专业演出团体)共有九档弹词,一档评话,演员22人。该团演出地区为江浙沪吴语地区。除在书场演出外,太仓县评弹团偶尔也组织小分队下乡下厂演出。

是年,苏州市评弹团潘祖强编写长篇苏州弹词《芙蓉锦鸡图》,并与陆月娥双档演唱。此书目是20世纪80年代中期演出时间最长,有较大影响的现代题材长篇弹词之一,1985年年底在江浙沪新长篇创作书目评比中获创作奖。是年,苏州市评弹团共拥有弹词27档、评话18档。

△ 苏州弹词演员朱介生(1903—1985)去世。他对苏州弹词事业的继承和发展有重大贡献。他将昆剧和苏滩中的曲牌,以及江南民间小调如催眠曲、朝元歌、离魂调、锁南枝等吸收进苏州弹词曲调演出中,

弹词演员朱介生(1903—1985),说唱弹词《落金扇》《三笑》

丰富了苏州弹词音乐。录制有苏州弹词唱片《落金扇》中的《庆云自叹》《主婢谈心》《卖身》，《双珠凤》中的《坟吊》，《三笑》中的《载美回苏》等。

△ 江苏曲艺家协会和江苏省文化厅联合举办评奖活动，评出9部长篇、4部中篇、4部短篇和9名演员，予以奖励和表彰。该会编印《江苏曲种》，不定期出刊《江苏曲艺通讯》。

△ 常熟市评弹团向正明改编的《娃女传》获江苏省文化厅及江苏省曲协颁发的创作奖。

△ 昆山县评弹团有五档弹词、两档评话。演出地区为江浙沪吴语地区，演员除必要的集中学习外，常年分散在外演出。

△ 中国曲协研究部编辑《曲艺艺术论丛》，该书由中国曲艺出版社出版。1985年至1988年间共编辑10集，书中有研究评弹书目、创作、音乐、历史和艺术特点的文章近20篇。如有邱肖鹏的《写作中篇弹词的一些体会》、左弦的《说理——评弹的现实主义传统》、周良的《王周士的〈书品·书忌〉》《陈云同志和评弹》、张鸿声的《谈谈"噱"》、韩世华的《苏州弹词发展史概说》、吴君玉的《关于评弹传统书艺术改革的几点体会》、徐云志的《苏州弹词徐调的创造与发展》等。

△ 朱寅全的《琴州三姐妹》参加香港书展，数千册书十分畅销，收到香港读者的好评。

△ 阿英（钱杏邨）著曲艺、小说论著《小说闲谈四种》由上海古籍出版社出版。本书为《小说闲谈》《小说二谈》《小说三谈》《小说四谈》的合订本。虽然本书题名为《小说闲谈》，但所收文章和资料并不限于小说，其中不乏曲艺之作，尤其《小说二谈》（原题《中国俗文学研究》）一书中为多。书中所辑苏州弹词文章，其中《马如飞的〈珍珠塔〉及其它》《重刊〈庚子国变弹词〉》《关于杜十娘沉箱故事》《读〈天雨花〉旧抄本二十六回本札记》《关于秋瑾的〈精卫石〉》《法国女英雄弹词》等探讨苏州弹词作品、作者及书目流变情况，《弹词小说二论》《弹词小话引》《潍亭听书记》《弹词论体》等阐述苏州弹词艺术形成及美学特点。《女弹词小史》研究女弹词，该文就女弹词的起源、书场与书寓、书目与曲调及著名女弹词家（如朱素兰、袁云仙、陈月娥等）做了较全面的叙述。书中有关曲艺的著述大多为作者在民国年间居住上海时所撰，并由上海的书局出版单行本发行。

△ 蒋恩铮、骆德林、王荫春根据小说《黄金案》改编成长篇苏州弹词《邵阳

血案》。1985年由浙江曲艺团骆德林、骆文莲、王荫春合作演出。

△ 浙江海宁硖石镇的高乐和民乐两家书场合并，迁至赵家漾，改名为硖石书场东苑分部，设硬座350席，1989年改成软座，该书场为20世纪90年代浙江唯一日夜演出评弹的书场。

△ 湖州市评弹团许百乐根据苏州市评弹团张慧声据扬剧《包公误》的编演本再次编演长篇苏州弹词《朝阳宫血案》。该书目共28回（每回一小时），由许百乐、陆艺虹拼双档演出。

△ 苏州弹词演员俞筱云（1900—1985）去世。他擅长说表，语言幽默且口俏，尤其是突发性的俏皮话，令人捧腹，回味无穷。他早年学医，有英语基础，常在台上穿插几句英语，颇受上海听众欢迎。擅起副末脚色，如《玉蜻蜓》中的胡瞎子，在人物出场时，左手托三弦往肩上一靠，右手执扇作手杖状，眼皮不停地闪烁，眼珠上翻，给人以胡瞎子活现于眼前的感觉。他于20世纪三四十年代长期在上海演出，20世纪50年代定居苏州后也曾几度到沪献艺。传人有徒薛君亚、杨乃珍。

△ 评话演员金声伯当选为中国曲艺家协会江苏分会副主席。其长篇《七侠五义》中的有关白玉堂一段，已由其子金少伯整理，用《白玉堂》书名，在1988年由北岳文艺出版社出版。传人有子少伯，徒姚震伯、赵月伯、马逢伯、朱悟伯等。

△ 江苏省曲艺团改称评弹团，保留苏州评弹、扬州评弹等曲种。苏州评弹的主要演员有曹啸君、侯莉君、汪梅韵、金声伯、杨乃珍、高雪芳、马逢伯、徐祖林、孙世鉴、张文婵、董梅、徐冰等。主要上演书目为《武松》《七侠五义》《包公》《白蛇》《落金扇》《梅花梦》《三笑》等。

△ 上海文艺出版社出版《群英会》，这是张国良根据其演出本整理的评话脚本。为传统书目《三国》中的一段，述孔明出使江东，舌战群儒，完成孙、刘联合之势。全书19回，计30万字。同期出版了张国良《三国》中的一段《草船借箭》，从蒋干盗书，曹操误杀水军都督开始，到借东风为止。全书16回，28万字。张国良《火烧赤壁》亦同时出版，故事从孔明筑坛祭风开始，到华容道曹操脱逃为止。全书17回，计29万字。

△ 弹词脚本《九龙口》由中国曲艺出版社出版。邱肖鹏、郁小庭、傅菊蓉创作。全书分16回，40万字。

1986年
（丙寅）

2月，文化部、国家民族事务委员会、中国曲艺家协会联合向各省、自治区、直辖市文化厅（局）、民委、曲协分会发出《关于编辑出版〈中国曲艺志〉的通知》。

4月13日，江浙沪评弹工作领导小组在苏州举行年会。

4月19日，陈云在杭州欣赏评弹学校师生汇报演出。演出结束后，当周良请名誉校长考绩时，陈云高兴地说，80分，80分。

4月23日—24日，中国曲协上海分会为弹词名家夏荷生逝世四十周年举行纪念会，就夏荷生的艺术成就、演唱特色、说书道德进行了总结、探讨。

5月23日，中国人民解放军总政治部在北京举行"全军优秀曲艺作品和演员

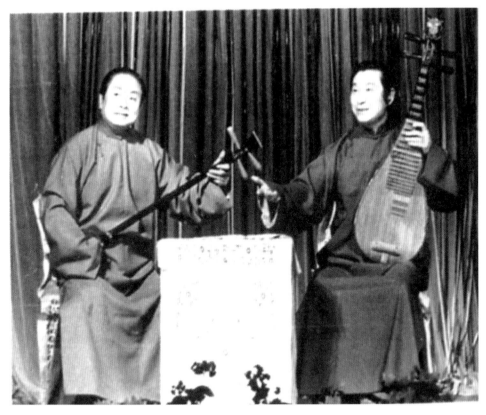

1986年4月，华士亭（左）与孙钰亭（右）在大华书场演出《三笑·姜林拜客》

评奖"发奖大会。有32篇作品、26名演员及1个乐队获奖。

5月28日，现代题材新长篇获奖书目巡回演出分别在苏州、南京、杭州、上海举行，当日在上海揭晓3个小组的评分结果，魏含玉、刘敏获优秀演出奖，朱庆涛、龚华声、周孝秋、侯小莉、骆德麟获一等奖，潘祖强、陆月娥、钱玉龙、史蔷红、王荫春、蔡小娟、骆文莲获二等奖。

6月2日—7月31日，苏州评弹研究会委托苏州评弹学校举办第四期青年演员进修班。30名演员参加学习，老师为姚荫梅、张鸿声、唐耿良、陆耀良、顾宏伯、朱雪琴、吴君玉等。

6月，《评弹艺术》第六集由中国曲艺出版社出版。

6月，中国新故事学会在上海召开首届年会。宣读了研究论文，进行了全国首次新故事评奖，命名了一批全国新故事活动先进单位，对从事新故事活动25年以上的故事工作者颁发了荣誉证书。

6月，美国达慕思大学中文系副教授白素贞率领美国学生暑期汉语短训班来华。教学活动历时十周，由汪景寿开设"中国曲艺"课，每周一次。先后邀请了梁厚民、李绪良、陈涌泉、李金斗、刘司昌、常宝华、马增蕙、白慧谦、孙伟、孙书筠、王中一、陈少武等曲艺名家前来授课。苏州评弹表演艺术家金声伯讲授苏州评话。金声伯的醒木、扇子功夫精妙绝伦、出神入化，不论醒木的巧妙敲击，还是扇子的传神动作，都给学生留下了极深刻的印象，授课时白素贞担任翻译。

7月28日—30日，苏州评弹研究会与苏州曲协召开弹词《珍珠塔》座谈会。

7月至8月，文化部、中国曲艺家协会联合主办的1986年全国曲艺新曲（书）目比赛在北京举行。上千名演员80多个曲种的198个节目参加了比赛。陈云为比赛题"出人、出书、走正路"条幅。此次比赛共评出220个奖项。

9月10日，中国北方曲艺学校首届开学典礼在天津市校园内举行，校长为王济。陈云为学校题写了校名。天津市市长李瑞环、文化部常务副部长高占祥、全国艺术科学规划领导小组组长周巍峙等出席了开学典礼。

10月4日—7日，江南滑稽邀请会演在上海举行。来自上海、无锡、杭州、苏州、常州的45位演员演出了23档节目。

10月6日—12日，中国曲艺家协会、中国音乐家协会、四川省文化厅、中国曲协四川分会在成都共同主办了全国曲艺音乐学术讨论会，100多位曲艺工作者、

音乐工作者参加了会议。

10月16日—18日，苏州评弹研究会与上海市曲协在上海召开评话《水浒》整理座谈会。

10月24日，许永跃向吴宗锡电话传达陈云对评弹体制的一些看法。

10月，苏州评弹演员魏含玉、金丽生参加1986年法国巴黎秋季艺术节演出。

11月17日—19日，苏州评弹研究会与上海市曲协在昆山召开姚荫梅艺术研讨会。

12月6日—13日，苏州弹词演员蒋云仙参加了在香港举行的国际第七届布莱希特学术讨论会。

12月12日，江浙沪评弹工作领导小组办公室在苏州召开第二次联络员会议。

12月27日，党和国家领导人王震、薄一波、宋任穷、胡乔木、邓力群等会见了评书演员袁阔成及评书《三国演义》有关编辑人员，强调指出，要发扬我国优秀的文化传统，提高民族自尊心。

是年，中国曲艺出版社出版《王朝闻曲艺文选》。全书收王朝闻20世纪60年代后所著曲艺论文15篇，是一部关于曲艺艺术美学论述的汇编。其中《听书漫笔》《台下寻书》等篇，直接论及苏州评弹。内容提到评弹说唱的美学特点，并论及刘天韵、苏似荫《求雨》，杨振雄、杨振言《西厢记》《描金凤》，朱雪琴、郭彬卿《珍珠塔·见姑娘》，徐丽仙《新木兰辞》，张效声《真假胡彪》，曹汉昌《挑滑车》等，从美学角度评述分析，有不少精辟见解。

△ 苏州弹词演员黄兆熊（1900？—1986）去世。他是苏州评话家黄永年子、黄兆麟弟。拜金桂庭为师，习《双金锭》《落金扇》。曾与谢少泉、王子和拼档，故亦能演《三笑》《王蜻蜓》。爱昆剧，擅"俞调"，将昆剧中生旦的唱腔和唱法，融入"俞调"之中。吐字讲究"头腹尾"，字字清晰；运腔则板眼妥帖，一丝不苟。虽无长腔花调，然字正腔圆，堪称正宗。工书画，腹笥丰盈，台风儒雅，说唱皆俱书卷气。20世纪30年代末一度经商，兼任银钱业联艺会弹词顾问，常在电台播唱，后复出说书。1977年起被聘为上海长征评弹团艺术顾问。早年灌有唱片《晴雯》、《落金扇》中的《做媒》《访孙》。

△ 评话脚本《岳传》由江苏文艺出版社出版。蒋开华、汤乃安、浦伯良根据曹汉昌演出本整理。故事从岳飞辕门投书，枪挑梁王、十败余化龙开始，到屈死风波亭结束。未包括后传，全书100回，100多万字，上下两册。有周良序。

△ 上海文艺出版社出版姚荫梅编著的弹词脚本《双按院》。该书系根据闽剧《炼印》改编，初稿成于1952年，边演边改，曾一度达24回，出版时压缩成15回，按说唱本形式编排。

△ 弹词演员俞筱霞（1902—1986）去世。俞原名吴杏生，江苏苏州人。16岁时与义兄俞筱云同拜王子和为师，学《玉蜻蜓》《白蛇传》，艺成后两人拼档长达几十年。筱霞的好弹唱和筱云的好说表相映成趣，珠联璧合，声誉较著。擅唱"老俞调"，真假嗓俱佳，吐字清晰，运腔工整委婉，讲究四声。唱"俞调"用喉中部、后部发音，有时还用脑后音，既亮且厚，自成一格。除《玉蜻蜓》《白蛇传》二书外，还说过《王十朋》《刘胡兰》《南海长城》等新书。传人有女周燕雯，徒赵善彬、杨乃珍、何乃芳等。

△ 蒋云仙赴香港参加第七届布莱希特戏剧研究会，说唱《逛天桥》《二母夺子》等书目，获得好评。其说表灵活、老练，擅用普通话和各地方言起脚色，并运用各种流派唱腔于演出中，以唱什锦开篇擅场，为上海曲艺家协会第三届副主席。

△ 弹词女演员石文磊在上海城隍庙湖心亭为英国伊丽莎白女王弹唱开篇《湖心亭阵阵飘香》，受到好评。1960年曾出席第三届全国文代会。

△ 弹词演员陈瑞麟（1905—1986）去世。陈瑞麟自20世纪60年代起受聘于苏州评弹学校任专业课教师，并任该校教务委员会副主任。其《倭袍》唱段《王文别刘》《玉兰领王文》《徐氏劝夫》《桂童探监》曾于1932年被灌制唱片。传人有女美云、丽云，徒王学麟、吴丽敏等。

△ 评话脚本《太明英烈传》由湖北群益堂出版。该脚本由姜兴文根据张鸿声演出录音整理，分上下两册。全书分为《反武场》《取金陵》《牛塘角》《战太平》《打江西》《灭江西》等6章，每章又分10至20余节。情节和说白与脚本基本一致，

弹词演员陈瑞麟（1905—1986），说唱弹词《徐氏劝夫》《桂童探监》

采用小说体例。

△ 弹词演员祁莲芳（1908—1986）去世。其为江苏苏州人，父祁名扬及外祖父陈子祥均为弹词演员。12岁随陈学艺，15岁起即与舅父陈莲卿长期拼档。早期常说长篇《双珠凤》《小金钱》《绣香囊》，后又弹唱《文武香球》《华丽缘》《一捧雪》等。始在江浙城乡演出，20世纪30年代初在上海走红。在"老俞调"的基础上，祁莲芳吸收京剧"程（砚秋）派"唱腔的唱法，融合变化，创造在演唱旋律和伴奏过门上自成一家的弹词流派唱腔"祁调"，并有"慢祁调"与"快祁调"之分。前者哀怨低沉，代表作有《双珠凤·霍定金私吊》《宫怨》等；后者婉转明快，代表作有《绣香囊·夫妻相会》等。"祁调"在20世纪30年代一度风行上海，被称为"催眠调"。祁莲芳曾任上海市文联委员。传人有邢晏芝、徐文萍、严燕君、徐淑娟、施雅君等。

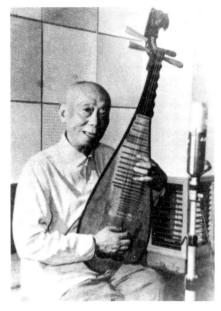

弹词演员祁莲芳（1908—1986），"祁调"创始人

△ 中国曲艺出版社出版的《评弹艺术》发表署名成濂的文章《苏州弹词考源》，文章从历史学、文献学等角度，对"弹词"称谓的由来、历史流传情况和艺术表现形式、苏州弹词的可考年代等均做出了十分详细的考证。对于一些学者提出的"弹词的前身是陶真"提出了质疑和解析。潘讯的文章《弹词〈杨乃武和小白菜〉的戏剧性——以〈密室相会〉为例》，对经典选回的文学和戏剧性详细分析；申浩的《从苏州到上海：评弹与近世江南社会变迁》则对近世评弹艺术从苏州文化辐射圈过渡到上海文化辐射圈的嬗变，做了传播学角度的研究。这些具有深度的学术研究成果，为推动构建评弹学起到了十分重要的铺垫作用。

1987年
（丁卯）

1月，《评弹艺术》第七集由中国曲艺出版社出版。

1月，《曲艺》杂志1987年一月号刊登谢晋的文章《曲艺值得学习》，该文是谢晋在上海曲协分会举办的一次会议上讲话的第四部分，作者提出自己对评弹艺术最欣赏的地方包括七点：1.一人多角；2.进戏快；3.最为动情；4.表现手段自由；5.评弹悲喜交集，悲剧与噱头弄在一起；6.眼神功夫和道具的应用；7.分析人物心理比别的剧种更细致。

2月16日，江浙沪评弹工作领导小组年会在苏州举行。

2月下旬，由中国曲协上海分会、上海电视台、上海针织九厂联合主办的江浙沪中青年演员"三铨杯"评弹会书在上海大华书场举行。从预选开始，15个评弹团的97位演员共63档节目参加角逐，有21档节目的35位演员登台亮相。经评委会认真评议，上海评弹团徐惠新、倪迎春获最佳演员奖，沈渔、范林元、孙庆等12档节目的演员获优秀演员奖，杨聪、郭玉麟、盛小云、韦梦等获演员奖。

"三铨杯"评弹会书授奖仪式结束后合影

4月上旬，无锡市文化局、《新民晚报》社、上海市黄浦区文化局联合主办无锡艺术周，弹词演员赵丽芳参加两场演出。一场为什锦开篇专场，赵丽芳演唱了"丽调"名篇《情探》《黛玉焚稿》《二泉映月》等；另一场与吴迪君合作，演出了新编历史书目选回《胭脂河》《智斩安德海》等。著名滑稽戏演员周柏春、著名沪剧演员赵春芳、杨飞飞应邀助演。

4月16日—22日，中国曲协研究部与河南省曲艺学研究会共同主办的全国曲艺理论座谈会在洛阳举行。来自北京、天津、上海、黑龙江、吉林、辽宁、河北、河南、陕西、甘肃、山西、江苏、新疆、湖北、湖南、福建等地的30多名曲艺理论工作者，围绕"曲艺的基本特征和当代曲艺的发展趋势"宣读了论文，展开了讨论。

4月23日，以骆玉笙、罗扬为正、副团长的中国曲艺家访日代表团，应日本中国曲艺之友会、日中文化交流协会的邀请赴日本做为期一周的友好访问，这是中国曲艺家协会成立以来第一次正式派团出访。访问团考察了日本曲艺，并向日本朋友介绍中国曲艺。25日，中日曲艺家在三越剧场联合演出；27日，代表团在

中国曲艺家访日代表团的演出在日本受到热烈欢迎

代表团会见日本著名表演艺术家中村歌右卫门

代表团在早稻田大学与观众见面

代表团参观NHK电视台后合影

早稻田大学"中国曲艺鉴赏会"单独演出。苏州弹词节目有开篇《中日友谊花常开》《姑苏好风光》《新木兰辞》《战长沙》和长篇《白蛇传》《玉蜻蜓》《啼笑因缘》选段。秦建国、沈世华、王勤演唱的评弹节目受到热烈欢迎。

4月27日,曲协上海分会、上海人民广播电台为袁阔成参加上海电台《三国演义》开播式召开了座谈会。袁阔成在会上向大家介绍了《三国演义》播出后受广大听众热烈欢迎的情景及王震、薄一波、宋任穷、胡乔木、邓力群等领导同志会见他时的情景。吴宗锡、李庆福、唐耿良、顾伦等出席了会议。

4月30日,陈云在杭州听评弹学校汇报演出。陈云给学生的演出打了85分。

4月,《曲艺》杂志四月号封面人物是青年弹词演员程桂兰。该期刊登《苏州评弹在巴黎》(魏含玉)、《英国女王听我唱评弹》(石文磊)、《中国的曲艺和日本的曲艺》([日]岩崎治美)、《助阵》(周良)等文章。在郭鸿玉的《刻意求新——曲艺音乐改革浅谈》一文中,他以邢晏芝1985年出版的独唱专集盒式磁带《姑苏新曲》为例,阐述曲艺的唱腔音乐和伴奏形式应当遵循曲艺的自身规律进行改编尝试,以满足当代观众审美情趣的需要。

1987年四月号《曲艺》杂志封面人物程桂兰

5月2日—6月28日，苏州评弹学校举办创作进修班，12人参加学习，讲课的有陆文夫、范伯群、唐耿良、邱肖鹏、周良等人。

5月21日下午，中国曲协在北京市政协礼堂召开重新学习毛泽东同志《在延安文艺座谈会上的讲话》座谈会。中国曲协副主席高元钧、罗扬、刘兰芳、姜昆，书记处书记许光远、赵亦吾，首都曲艺界人士和部队曲艺工作者及《曲艺》杂志编辑部、中国曲艺出版社等有关部门共70多人出席了会议。会议由罗扬同志主持。部队曲艺作者陈亦兵，结合弹词开篇《血桃花》的创作，谈了学习《讲话》中"生活是创作源泉"的体会。

5月，《曲艺》杂志五月号刊登唐耿良文章《企业管理与〈三国〉》。

6月23日—24日，在陈云主持召开的杭州评弹座谈会十周年之际，中国曲艺家协会浙江分会和苏州评弹研究会在杭州召开座谈会，重新学习陈云关于评弹的重要论述。江浙沪评弹界人士周良、施振眉、唐耿良、徐檬丹、邱肖鹏、尤惠秋、沈祖安等20余人参加了会议。座谈会由施振眉主持。浙江省委有关负责同志罗东和、顾锡东、陆再炎、沈晖等出席座谈会并讲话。中国曲艺家协会副主席罗扬、吴宗锡因故未能到会，写来书面发言和建议，并对座谈会的顺利召开表示祝贺。

6月，《曲艺》六月号刊登陈嘉栋文章《江南第一书码头——无锡》。

7月20日—8月8日，上海人民广播电台文艺部、《新民晚报》文艺部、曲协上海分会、上海市教育局政教处、上海星光无线电厂联合举办"海星杯"暑期评话欣赏作文赛。著名评话演员唐耿良、吴子安、吴君玉、张效声、朱庆涛、张小

1987年6月，苏州评弹研究会和中国曲艺家协会浙江分会在杭州举行座谈会，纪念陈云同志提议召开的评弹座谈会十周年

平分别播讲了评话传统书目与现代书目。参加作文赛的对象是上海市区及郊区的在校中学生（初中、高中、中专、技校）。有168所中学的400位中学生写作文参赛。

7月，黄埭文化中心为朱恶紫先生出了专辑《我与评弹结缘的六十年》。该辑共收集、整理朱恶紫先生创作、改写的作品134篇。

8月，《评弹艺术》第八集由中国曲艺出版社出版。

9月2日，中国曲协河北分会、河南分会、山东分会、山西分会联合创办的首届"山河杯"曲艺评奖在石家庄揭晓。24篇作品获奖。

9月5日—25日，第一届中国艺术节在北京举行。有相声、评书、京韵大鼓、梅花大鼓、单弦、四川清音、苏州弹词、福建南曲、广东粤曲等多种形式的两台曲艺节目参加了演出。

9月9日—17日，中国曲艺家协会在北京召开评书评话座谈会。来自全国各地的评书评话表演艺术家、作家、理论工作者40余人参加了会议。

9月10日，陈云再次为评弹学校题写校名。

中国曲协举行联欢会，欢迎参加中国艺术节的曲艺演员和全国评书评话座谈会代表。图为邢晏芝（左）和周庆扬演唱黄梅戏

1987年9月，邢晏芝（中）在中国曲协举行的联欢会上，与杨子春（左）、徐双飞（右）表演《沙家浜》选段

9月下旬，在苏州市委宣传部、文化局有关领导的主持下，盛小云拜邢晏芝为师，在苏州戏曲博物馆举行了拜师仪式。苏州市评弹团及评弹界著名人士曹汉昌、金声伯、张少伯、谢汉庭等出席了拜师仪式。苏州市评弹团青年演员盛小云在评弹学校学习时，曾得到邢晏芝的重点培养，毕业后曾随江苏省评弹团赴中国香港地区演出，颇受好评。盛小云为了更好地钻研邢晏芝的演唱艺术，提出拜邢晏芝为师。

9月，《曲艺》杂志九月号封面人物为评弹演员周剑英。该期转载了张祖健发表于《上海艺术家》的文章《试论评弹艺术的繁荣观》，文章论述了4个方面的内容：健全三个功能层次，强化评弹的宏观教化作用，改善评弹的微观、中观功能，功能层次的互补建设。

10月14日—15日，江浙沪评弹工作领导小组办公室召开联络员会议。

10月15日—20日，苏州市举办首届评弹艺术节。陈云为艺术节题词。艺术节上演出了中篇弹词新作《人命关天》《翁同龢》，以及已故评弹作家潘伯英作品

1987年九月号《曲艺》杂志封面人物周剑英

专场和弹词名家魏钰卿、周玉泉、徐云志,评话名家杨莲青四个流派艺术专场。来自江浙沪两省一市的著名评弹艺术家共120多人参加了演出,年龄最长的演员为评话名家陈晋伯(81岁),最幼者是位9岁的小学生。在评弹艺术节期间,还就评弹艺术的改革创新等问题召开了座谈会。中国曲协主席骆玉笙应邀参加了开幕式的演出。香港评弹票友组织"雅韵集"会长张宗儒先生专程赶来苏州观摩并参加了闭幕式的演出。中国文联副主席陶钝、中国曲协书记处常务书记罗扬等同志为首届艺术节题了词。

10月26日,杭州评话研究会成立。

11月5日—10日,《中国曲艺志》编辑委员会及其总编辑在湖南省长沙市召开第一次全国编辑工作会议。全国艺术科学规划领导小组组长周巍峙同志到会讲话。中共湖南省委副书记刘正同志和有关部门领导同志应邀出席会议。

11月,《曲艺》杂志十一月号刊登陈嘉栋文章《"书码头"的新主人——记无锡市"景韵集"评弹票房》。

12月12日,江浙沪评弹工作领导小组办公室召开联络员会议。

是年,蒋月泉因体弱影响嗓音,极少演出。此后,他致力于教育工作,并在苏州评弹学校为青年演员进行辅导和授课。其说表飘逸清脱,含蓄幽默,描绘细致,章法严密,发挥充分,表达力强。所创"蒋调",于1949年后,结合不同题材、内容,更不断有所创新、发展,对评弹唱腔艺术的发展贡献尤大。所演现代题材书目,在运用评弹艺术手法表现人物及生活方面,均有成功的尝试和创造。《蒋月泉唱腔选》由上海评弹团编,杨德麟记谱,于1986年由上海文艺出版社出版。1989年,蒋月泉获第一届中国金唱片奖。蒋月泉曾任中国文学艺术界联合会第四届委员,中国曲艺家协会第二、三届副主席,中国曲艺家协会上海分会第一、二届副主席。

△ 上海文艺出版社出版评话脚本《义释严颜》。该脚本为传统长篇书目《三国》中的一段,由张国良根据其演出本整理,述张飞率军由水路入川的故事。全书14回,24万字。

△ 岳麓书社据清光绪四年(1878)重刊本排印,校以他本,竺少华校点本《三笑》出版,全书48回,为清吴信天著,是弹词传统书目,《三笑》现能上溯到的最早演出者亦为吴信天(毓昌)。

△ 弹词女演员沈世华随中国曲艺家代表团出访日本。沈世华是上海人,1946

出生。1960年入上海市人民评弹团学馆，1966年毕业。师从蒋月泉、朱慧珍习《玉蜻蜓》。曾与周介安拼档演出《玉蜻蜓》及新长篇《夺印》，后与余红仙拼档演唱《双珠凤》。曾参加过《如此亲家》《人强马壮》《杨开慧》《三斩杨虎》《闹严府》《真情假意》等中篇演出。台风端庄，嗓音甜润，擅唱"蒋调""丽调""俞调"。

△ 上海文艺出版社出版陈灵犀编著的弹词脚本《秦香莲》。全书共分10回，即《进功名》《招驸马》《千里寻夫》《旅店惊梦》《闯宫痛责》《拦舆求相》《寿堂唱曲》《杀妻灭子》《扑水告状》《公堂铡美》。脚本按唱本形式编排，保留苏州方言。

△ 弹词文学本《珍珠塔》以周殊士增补本为底本，由中州古籍出版社重新排印出版，黄强点校。全书24回。

△ 常熟梅李乡的龙园书场停业。该书场开办于20世纪20年代，由瞿老四创办。该书场原为茅草屋顶的茶馆书场，早上卖茶，下午、晚上演唱评弹，20世纪50年代，翻建为瓦房，仍由瞿负责。由于瞿待人热情厚道，注意经营同演员的关系，故许多名家、响档皆乐于到该场演出。听众以农民为主，龙园书场是常熟东乡颇有名望的书场。书场为中式平屋，场子呈长方形，设木制书台，长凳座位，可容400多人。

吴君玉改编、徐檬丹整理评话脚本《闹江州》（上海文艺出版社）

△ 评话脚本《闹江州》由上海文艺出版社出版。《闹江州》由吴君玉根据评话演出本《水浒》改编，由徐檬丹整理。故事由原著《宋十回》发展而来，全书共分16回。

1988年
（戊辰）

1月，《曲艺》杂志一月号刊登周良文章《责任·信心·革新》。当月封底人物为金声伯。

2月27日，上海市文联、中国曲协上海分会、上海评弹团、上海人民广播电台等单位的领导和著名评弹艺术家杨振雄、杨聪父子在上海大学文学院参加中文系1985级"艺术评论"课考评活动。杨振雄、杨聪父子曾为文学院中文系师生表演过根据王实甫的《西厢记》改编的弹词《西厢》中的片段《惊艳》。考评课上，许多学生从不同角度，不同侧面谈了自己对《西厢记》的感受和看法。

2月，《曲艺》杂志二月号刊登《评弹走出低谷之路》（吴宗锡）、《改革经营，改进服务，改善管理——记浙江省嘉兴书场》（尹民）、弹词开篇《白发吟》（陈亦兵），当月封底人物为弹词艺术家杨振言。

3月2日，江浙沪评弹工作领导小组年会在苏州举行。

3月—6月，金声伯、金少伯父子应美国达慕思大学亚洲系副主任白素贞和狄吉基金会邀请，赴美国访问。抵美之后，狄吉基金会举行了欢迎酒会，基金会董事长李瑟教授致欢迎词，参加酒会的有30多位学者、教授。自3月14日起，金氏父子由白素

1988年2月《曲艺》杂志封底刊登的杨振言像

贞教授陪同，先后对科奈尔、韦斯林、哈佛、斯丹福、达慕思等21所大学进行访问和讲学，讲课23次，内容包括介绍苏州评话历史、艺术特色（以《包公》《白玉堂》两部书中折子为例），如何欣赏评话艺术，口头创作和书面创作的方法等。听者有中美教授，学生，华侨，港、澳、台同胞和记者等。

4月12日，"西岗杯"《曲艺》创刊三十周年征文大赛颁奖典礼在大连市隆重召开。13日上午，召开了作品研讨会。征文大赛得到了广大曲艺作者和曲艺爱好者的支持，先后收到应征稿件250余篇，杂志社择优发表了39篇。在此基础上，又经过认真地评议，评定了包括陈亦兵的弹词开篇《小女兵》在内的12篇获奖作品。

4月26日—29日，中国曲艺家协会第三届第二次理事会会议在烟台举行。会议根据党的十三大精神，联系曲艺界的实际，分析研究了当前曲艺工作的形势和任务。

5月10日，金声伯、金少伯父子应邀参加狄吉基金会庆祝活动，联合国秘书长及100多位教授参加。会上由联合国秘书长、基金会董事长李瑟、金声伯三人先后发言。金氏父子在访问期间还接受了六次记者采访。

"西岗杯"《曲艺》创刊三十周年征文大赛颁奖典礼

"西岗杯"颁奖典礼上,获奖选手向观众致意

5月27日,浙江省第二届曲艺会演在嘉兴市拉开帷幕,分温州、绍兴、嘉兴三个片举行,历时半年有余。12月13日在杭州举行授奖大会和部分获奖节目汇报演出。53位专业和业余曲艺演员演出了9台37个曲(书)目。绍兴莲花落、温州鼓词、温州莲花、杭州小锣书、杭州评话、宁波走书、蛟川走书、苏州评弹、金华道情、义乌道情、义乌花鼓、相声、滑稽独脚戏、故事等流行于浙江广大城乡深为群众欢迎的14个曲种参加了会演。这届会演是浙江曲艺史上规模最大、历时最长的一次曲艺盛会。

6月5日—13日,上海曲艺艺术节举行。来自全国各地的180余名专业、业余曲艺演员,展示了10台61个节目。其中大部分是新创作的作品。

6月23日—26日,由江苏省文化厅和中国曲协江苏分会联合举办的江苏省中青年评弹会书比赛在无锡进行。全省经选拔有48位演员演出了37档书目。经评委打分评出:获中年优秀演出奖者有黄霞芬、赵丽芳、潘祖强、唐文莉等18人;获青年演出一等奖者有盛小云、陆建华等4人;还评出中年演出奖8人及二等奖、

上海曲艺艺术节举行，许多新作脱颖而出

三等奖共16人。此次涌现的"新响档"到南京、上海等地巡回演出，受到欢迎。

6月24日—7月3日，应中国曲艺家协会邀请，以日本新内曲艺家冈本文弥为团长的"中国曲艺鉴赏团"一行七人，访问了我国北京、鞍山、大连等城市。这是自1983年以来，日本"中国曲艺鉴赏团"第六次访华。

7月，《曲艺》杂志刊登中篇弹词脚本《水野耕男寻根梦》（杨作铭、曹凤渔、傅菊蓉）和弹词开篇曲谱《送你这串茉莉》（沈石词、李幽兰曲）。

8月，《评弹艺术》第九集由中国曲艺出版社出版。

9月，金少伯就访美见闻致信《曲艺》杂志副主编赵亦吾，信件刊登于《曲艺》杂志九月号，题名《"他们被评话艺术所吸引"——一封来自美国的信》。

10月20日—23日，由中国曲协、中国音协、曲协天津分会、天津市文化局联合主办的中国鼓曲艺术展览演出在天津举行。来自北京、天津、山东、山西、河南、河北、湖北等地和解放军的著名鼓曲艺术家联袂演出了5台19个曲种的34个曲目。在鼓曲艺术展览演出和鼓曲艺术研讨期间，成立了中国曲艺音乐学会。选举通过了骆玉笙、罗扬、孙慎为名誉会长，冯光钰为会长，王济、连波、那炳晨、贾钟秀、张鸿懿为副会长。同时还选出44名理事。

10月，《曲艺》杂志十月号封底刊登弹词联唱《金陵十二钗》剧照（祖忠人

1988年10月，鼓曲音乐研讨会暨首届中国曲艺音乐学会会员代表大会召开

摄），并刊登董尧坤文章《一支建设精神文明的小分队——记苏州市群艺馆业余评弹演出队》。文章记载1978年苏州市群众艺术馆业余评弹演出队建立。该队自1981年起，开办培训班，招收学员200余人，曾向专业团体输送了12名演员。1984年以后经常与上海、无锡、常州等地区业余评弹组织展开会书活动。1980年4月和1984年4月，该队两次到北京演出，并致力于创作编印新开篇作品，代表作有《沧浪亭》《灵岩》《狮林漫游》《家庭新风》等。

11月8日—12日，中国文学艺术界联合会第五次代表大会在北京举行。党和国家领导人赵紫阳、邓小平、杨尚昆、李先念等接见了与会全体代表。胡启立代表中共中央致祝辞。

11月11日，中国说唱文艺学会在北京成立。该学会以发扬我国说唱文艺的优良传统，促进说唱文艺的改革创新，建设有中国特色的社会主义文艺为宗旨。罗扬担任会长，吕骥、陶钝等担任顾问。

11月12日，中国曲协假座北京国谊宾馆邀请五次文代会曲艺界代表举行座谈会。来自全国各地的曲艺界代表40多人出席了会议。

11月14日—15日，以"增进友谊，交流技艺，振兴评弹"为宗旨，江苏省无锡市举行了第三届沪、苏、锡、常业余评弹大会串。参加会串的业余演员有60多人，年龄最大的73岁，年龄最小的是苏州群艺馆的王佩瑜，时年十岁。会串演出受到了无锡市评弹听众的热烈欢迎，场场客满。

11月，《曲艺》杂志发表张祖健评论文章《一部需要圆形评判的弹词新书——由〈筱丹桂之死〉引起的思索（上）》，至12月连载2期。作者认为，对于曲艺，时代的要求是多方面的，主要是要求它努力去表现新时代的新人物、新的思想感情、新的审美趣味，同时引导人们认识与超越旧思想、旧事物。但是，曲艺也应当注重对史诗美的追求。

11月，苏州评弹研究会编、周良主编的《评弹知识手册》由上海文艺出版社出版。

12月，《曲艺》杂志刊登文章《曲艺的群众性和时代性》（左弦）、《忆潘老（潘伯英）》（许寅）、《一部需要圆形评判的弹词新书——由〈筱丹桂之死〉引起的思索（下）》（张祖健）、弹词开篇《江南雪》（姚丽芳词，李幽兰曲）的简谱。封底人物为苏州评话艺术家张效声。

是年，周良著《苏州评弹艺术初探》由中国曲艺出版社出版。全书分五章，在论述历史部分，作者认为苏州评弹来源于民间故事和民间歌谣，至迟形成于明末清初，兴盛于清嘉庆、道光年间，近代在上海更趋繁荣，并出现"对落后的思想和低下的艺术趣味的追随"这一不良倾向，至中华人民共和国成立后，在内容和形式上得到飞跃发展。"艺论"部分，就评弹的艺术特点、文学性和表现手段等做分析介绍。"理论"部分着重介绍和分析王周士的《书品·书忌》，陆瑞廷的说书"五诀"，《南词必览》的评弹艺论，以及评弹的艺诀。其余两章分述书目及演出形式、演出场所、听众与演员的关系等。在"书目"一章中，收有《评弹传统长篇书目表》《部分弹词传统书目故事梗概》《二类书目表》《现代题材新长篇部分书目》四个附录，开列传统评话书目50部、传统弹词书目65部，二类书评话书目18部、弹词94部，现代题材长篇评话书目14部、弹词书目42部。

△ 吴迪君所作《智斩安德海》由上海文艺出版社出版。吴迪君说表刚劲，语音清楚，节奏快，条理分明。唱腔以"书调"为基础，揉进京剧麒派唱腔，自成一格。弹奏基本功扎实，曾为适应男女嗓同一副乐器而改革三弦。表演动作"大开门"，塑造人物形象鲜明。

△ 上海文艺出版社出版评弹工具书《评弹知识手册》，苏州评弹研究会编，周良主编。全书分为：1.评弹历史，介绍评弹的缘起、形成和发展概况，展望今后的走向；2.评弹艺术的特点，概述其文学形式和表演形式；3.弹词音乐，概述弹词音乐的起源和发展，介绍了10余种主要流派唱腔和10余种曲牌及伴奏音乐；4.书目，以条目形式，介绍了评弹的主要传统长篇书目30多部和新编长篇书目30多部的故事梗概，以及开篇20多首；5.弹词音韵知识（附音韵表）；6.常用名词和术语介绍；7.以问答形式阐述"拟弹词""四大名家""关子毒如砒""杭州会议"等有关评弹问题；8.历代著名评弹艺术家小传和演员介绍120篇；9.主要传统书目的历代传承表；10.评弹演出团体和组织简介；11.获奖节目和作者及演员一览；12.江浙沪两省一市主要书场一览；13.评弹书刊及演出本等出版物和作者简介。

△ 弹词演员金月庵（1925—1988）去世。其为江苏吴江人，1944年师从谢乐天学《玉蜻蜓》《白蛇传》。翌年拜张云亭为师继续学此二书，后长期与妹金凤娟拼档演唱。1953年加入苏州市新评弹实验工作团。1959年加入苏州市人民评弹团，1978年起为苏州市评弹团主要演员。说表条理清楚、细腻生动，善唱"小阳调"，其"海底翻"唱腔颇有韵味。

△ 中国艺术研究院曲艺研究所编写的《说唱艺术简史》由文化艺术出版社出版。该书扼要叙述我国说唱艺术发展历史，如说唱艺术探源，唐、两宋、金元、明、清及五四前后的说唱艺术，革命年代及中华人民共和国成立后的说唱艺术。介绍了平话、弹词和苏州评弹。全书9章，16万字。

△ 黑龙江人民出版社根据道光壬午（1822）废闲主人弹词文学本《麒麟豹》将其重排并出版。《麒麟豹》为传统书目弹词《珍珠塔》后传，述方卿家后人的故事，全书60回。

△ 上海文艺出版社出版弹词脚本《杨乃武与小白菜》。邢晏春、邢晏芝按其唱本，并参照李文彬、严雪亭传本整理。俞振飞题字，扉页由苗子龙题签，附照片五帧：李文彬、严雪亭照各一帧，邢晏春、邢晏芝演出照一帧，杨乃武一案清代公文影印件两份；另有人物绣像画两幅，插图两幅。故事从葛文卿状告杨乃武起，到全案结束止，共34回，分上下两册，上册16回，下册18回。按小说体例编排，保留唱词、韵白和赋赞等韵文。

△ 弹词脚本《珍珠塔》由上海文艺出版社出版，根据魏含英唱本，由蒋开

邢晏春、邢晏芝演出本《杨乃武与小白菜》
（上海文艺出版社）

华、倪萍倩、薛小飞整理，周良评注。该书是以魏含英20世纪50年代脚本为基础，整理时对枝蔓和穿插做了节略。全书从方卿初次到襄阳起，至奉旨完婚止，共80回。全书90万字，有评弹理论家周良的评点和序跋，周良文分析了此书的思想意义和艺术特点，介绍了中华人民共和国成立以来对本书在认识上的分歧和讨论的进展情况。

△ 上海文艺出版社出版弹词脚本《筱丹桂之死》。刘敏（执笔）、周孝秋著。附作者演出照和生活照若干帧，全书共28回，按唱本形式编排。

△ 吴迪君著的弹词脚本《智斩安德海》由上海文艺出版社出版，全书33回，31万字。

△ 中国曲艺出版社出版评话脚本《三国群英会》。唐耿良、辜彬彬根据唐耿良演出本整理。故事从诸葛亮到东吴实现孙刘联合抗曹起，到曹操兵败华容道止，共16回，情节和说白与原脚本基本相同，仅做删减。编排采用小说体例。

△ 上海文艺出版社出版弹词脚本《啼笑因缘》。脚本分上下两册，由姚荫梅根据张恨水同名长篇小说改编。扉页有作者近影（81岁时）和演出、写作及生活照各一帧。故事从樊家树游天桥起，到沈凤喜病逝止，共分70回。上册38回，下册32回。按说唱本体例编排。

1989年
（己巳）

2月22日—24日，中国曲艺家协会在北京召开协会工作会议。会议的主题是，贯彻落实党中央关于文艺工作的指示精神和第五次文代会精神，交流协会工作情况和经验，协调中国曲艺家协会和各地分会的工作，用新的成绩迎接中华人

民共和国成立四十周年。中国曲协主席骆玉笙，副主席高元钧、罗扬、刘兰芳，书记处书记许光远、赵亦吾和各省、自治区、直辖市曲协分会负责人及有关方面负责人出席了会议。

2月下旬，中国曲协上海分会召开第三次会员代表大会。会议选出理事37名，选举吴宗锡为主席，周柏春、唐耿良、李庆福、蒋云仙、徐维新为副主席；建立了艺术委员会、海内外曲艺知音联络委员会、曲艺理论组和评论组。会议还决定将中国曲协上海分会更名为上海曲艺家协会。

2月，《曲艺》杂志刊登惠兆龙文章《评弹不能丢掉书场阵地》。

3月10日，江浙沪评弹工作领导小组年会在苏州举行。

3月，《曲艺》杂志三月号刊登辜彬彬、周震华的文章《试论蒋（月泉）调的艺术特色》，朱寅全的弹词开篇《西施遗迹》文学脚本。

4月16日—19日，为促进评书评话艺术的改革、创新和发展，扩大评书评话的影响，重庆《经贸世界》杂志社和中国曲协艺委会于4月16日至19日在重庆联合举办"评书评话名家邀请赛"。北方评书演员刘兰芳、田连元，苏州评话演员唐耿良、金声伯、朱庆涛，扬州评话演员王丽堂、杨明坤，湖北评书演员何祚欢，四川评书演员徐勍表演了各自的拿手书目，受到山城观众的热烈欢迎。重庆市委副书记陈宽金、副市长肖祖修、中国曲协常务副主席罗扬、《经贸世界》杂志社总编陈栋等，向参加邀请赛的各位名家颁发了证书和奖杯。

4月，《曲艺》杂志四月号刊登陈文彩的《练塘小镇有新苗》、陈月英的《姚荫梅与弹词本〈啼笑因缘〉》、马来法的《枝叶茂盛花艳香浓——浙江省第二届曲艺汇演散记》等文章。

5月，《评弹艺术》第十集由中国曲艺出版社出版。

5月，《曲艺》杂志五月号刊登顾锡东文章《新追求离不开老传统》。文中提出"编唱评弹新书三昧"：评弹既要有新追求，又要保持优良传统，即主题的道德化、语言的趣味性和动情的感染力等。同期还刊登了朱寅全的弹词开篇《石湖胜景》。

6月，中央文化部主持召开的江浙沪两省一市评弹工作会议上，江浙沪评弹工作领导小组正式成立。该领导小组的任务是交流两省一市评弹工作情况，研究共同性的问题和对策，并协同举办若干活动。如曾举办创作、整理传统、体制改革、书场工作等专题座谈会，协议制定管理工作的若干规定等。参加领导小组的

成员均为江苏省、浙江省、上海市及苏州市文化厅（局）和曲艺家协会的领导人员。设办公室于苏州，处理日常行政工作。

6月，《曲艺》杂志刊登沈祖安的文章《还把痴情付砚田》，该文系评话《五关斩六将》的序言。

7月28日，中国曲艺家协会在北京召开主席团会议，学习贯彻中共十三届四中全会精神。会议决定任命许邦为中国曲协书记处书记。

7月，《曲艺》杂志刊登洪欣的《发生在改革年代的家庭喜剧——评中篇弹词〈情书风波〉》、于学洪的《鼓曲音乐改革刍议》和于林青的《曲艺音乐改革要靠实践》等文章。

8月7日，中国曲艺家协会浙江分会和浙江文艺出版社在杭州举行了著名苏州评话艺术家汪雄飞从艺五十五周年座谈会暨《三国》评话丛书发行仪式，由中国曲协浙江分会主席施振眉主持，副主席马来法致贺词。中共浙江省委常委、宣传部部长罗东，浙江省政协主席商景才，浙江省文艺界知名人士梁平波、钱法成、史竹、顾锡东、沈祖安、李伟清、周剑英、蒋希钧等到会祝贺。中国曲艺家协会发来了贺信，陶钝、罗扬同志题写了贺词。

8月27日—29日，江浙沪评弹工作领导小组办公室在苏州召开评弹创作座谈会，18人参加。

8月31日—9月1日，办公室在苏州召开书场工作座谈会，12家书场参加会议。

8月，《曲艺》杂志刊登《曲艺的娱乐性和教育性》（左弦）、《不断探索，为评弹争取更多听众——谈程志达的评弹创作》（洪欣）等文章。

9月上旬，江浙沪评弹工作领导小组在苏州召开评弹创作和评弹书场工作座谈会，就繁荣评弹书目创作和发挥书场阵地的作用进行讨论研究。

9月25日—29日，中国曲艺家协会、文化部少数民族文化司、国家民族事务委员会文化宣传司，以及内蒙古自治区文化厅、民族事务委员会、文联、曲协在呼和浩特市联合举办全国部分省、自治区少数民族曲艺座谈会，12个省、自治区的10余个民族的50余名曲艺演员、研究者携28篇论文出席会议，就如何发展少数民族曲艺展开了讨论。

9月，《曲艺》杂志刊登李庆福文章《探索新课题，总结新经验——介绍上海曲艺演出团体的一些情况》和朱寅全弹词开篇《雕楼撷秀》。

9月，上海音乐出版社出版发行由东方音乐学会编辑的《中国民族音乐大系

曲艺音乐卷》。该书对中国曲艺音乐历史沿革、曲种分类、艺术特点等方面进行了研究。全书23万字，附有12个曲种的57篇唱段谱例，由上海音乐学院副教授连波执笔。

10月12日，广播电影电视部、中国唱片总公司在北京举行首届"金唱片奖"颁奖大会。蒋月泉的弹词开篇《庵堂认母》、骆玉笙的京韵大鼓《剑阁闻铃》、侯宝林的相声《关公战秦琼》、高元钧的山东快书《武松打虎》、马季的相声《打电话》、吉林省民间艺术团的二人转《猪八戒拱地》等榜上有名。

10月底，上海市曲艺家协会、上海人民广播电台、上海评弹团等单位在上海和苏州联合举办杨振雄书坛生涯六十年演出活动。

10月底，苏州、无锡、常州、上海四市举行了为期两天的业余评弹会演。参加演出的50多名演员，代表四个城市近400名业余评弹演员，演出了优秀传统书目和部分自编的现代题材书目。参加演出的演员年纪最小的只有9岁，最长者72岁。

10月，《曲艺》杂志社庆祝中华人民共和国成立四十周年优秀曲艺作品评奖，评出一等奖1个，二等奖3个，三等奖8个。该刊十月号刊登汤雄文章《勤奋笔耕矢志不渝——访苏州评弹作家朱寅全》。

11月4日，江浙沪评弹工作领导小组办公室召开联络员会议。

11月12日—14日，中国曲艺家协会、江苏省文化厅、扬州市政府、中国曲协江苏分会在南京、扬州举办扬州评话艺术大师王少堂诞辰一百周年纪念活动。

11月，《评弹艺术》第十一集由中国曲艺出版社出版。

11—12月，《曲艺》杂志十一、十二月号连载刊登杨山林创作的中篇弹词《在控告信的背后》文学脚本。为庆祝中华人民共和国成立四十周年，《曲艺》杂志编辑部策划组织了"优秀曲艺作品评奖"活动，参赛作品从《曲艺》杂志1988年第一期至1989年第十期上发表的作品和来稿中选出，获奖作品名单公布于十二月号上，其中，评弹类作品获奖的有：二等奖中篇弹词《情书风波》（徐檬丹），三等奖弹词开篇《白发吟》（陈亦兵）等。

是年，苏州评弹学校搬迁新校址，设于苏州市新区的校舍占地面积近14亩，建筑面积4500余平方米。设有装备现代音响和全套录像设施的电化教室，藏书比较丰富的报刊图书资料室和供学生实习演出用的实验书场等。在评弹艺术的教学方面，积累了相当成熟的经验。

△ 王柏荫参加排演《孽海姊妹花》。其说表清脱、蕴藉；脚色注重神似，具

有"阴功"特色,继承周(玉泉)派风格。弹唱宗"蒋调",又含"周调"韵致。有徒苏似荫(君怡)、张君谋、蒋君豪等。

△ 上海评弹联谊会成立于上海。由评弹界退休演员、票友及长期从事评弹工作的干部组成。会长先后为顾宏伯、朱雪琴;副会长为王小燕、陆耀良、王中元,会员有100余人,主要有陆耀良、侯莉君、朱雪琴、蔡桂林、朱仲庆、王中元、张瑞雯等。每逢周日上午在玉茗楼书场开演早场,演出中篇、短篇、选回及开篇、选曲。又不定期在大都会、雅庐等书场及文化馆、工人俱乐部演出,还曾送节目至闵行、青浦等地。演出以专业演员和业余演员拼档为特色。如朱雪琴与朱仲庆,侯莉君与张瑞雯,顾宏伯与王中元等的拼档。所编演的中篇《包公·五老审庞妃》《珠珠塔·打三不孝》等,广受欢迎。

△ 中华书局出版《话本小说概论》(上下册),胡士莹著。内容全面探讨话本小说的发展历史及其社会意义。该书认为话本小说是古代说话艺术的文学底本,而说话源于远古时代口头相传的说故事活动,形成于唐代。其话本、词文、变文等,构成了唐代话本小说的主体。作者又以大量篇幅论述宋代的说话及其话本、演员、社团和对后世话本小说的影响,对元明清三代的说书艺术也有详细的介绍和评论。此书虽从话本小说的角度阐述历代说书艺术的发展演变过程,但实际上也是一部较完整的说书史专著。其第十一章"明代的说书和话本",有专节评述明末清初说书家柳敬亭;第十五章"清代的说书和拟话本",有专节评述苏州弹词演员王周士的弹词理论(《书品》《书忌》)、马如飞与《珍珠塔》的艺术成就,对苏州评弹史的研究有一定的参考价值。

△ 弹词演员张雪麟(1927—1989)去世。其原名为在斌,江苏昆山人。少时参加昆山评弹票房,后师从郭嘉霖习《杨乃武与小白菜》。满师后初与刘宗英合作,后与严小屏拼档。曾加入常熟县评弹团、金山县曲艺团。1962年后加入浙江德清县评弹团。20世纪50年代以来先后改编演出长篇《李师师》《团圆之后》《蝴蝶杯》《小城春秋》《董小宛》《刺杀孙传芳》《玄武门之变》等,并与人合编中篇《冤家夫妻》《黄泉碧落》《美女蛇》《孽海姊妹花》等。其善于说表,语言丰富、生动;噱头雅而不俗,塑造人物形神逼真。

△ 上海文艺出版社出版评话脚本《张松献图》。《张松献图》为传统长篇《三国》中的一段,张国良根据其演出本整理。述庞统、刘备进兵西川故事。全书19回,计34万字。同期出版了张国良《三国》中的一段《孔明进川》。述庞统战死,

孔明奉召入川，分兵两路，自己率兵由陆路而进诸事。全书16回，计80万字。

△ 根据苏州评弹团中篇弹词《七品书王》改编的六集电视连续剧《书王与乾隆》在苏州拍摄完毕。《书王与乾隆》描写的是清代说书名艺人王周士，在建立说书艺人第一个行会——光裕公所前后，与微服私访下江南的乾隆皇帝间的一段传奇交往。由朱寅全、龚华声、叶清汇编剧，苏州电视台、苏州评弹团、上海写作中心联合摄制。扮演书王的是上海电影制片厂著名青年电影演员郭凯敏，饰演乾隆的是原电影演员、时任江苏省文化厅副厅长的张辉，一批著名电影演员陈述、顾也鲁、吴竞和苏州市评弹界演员金丽生、周明华、王勤、徐峰、蔡小娟参加拍摄，此剧由上海一级老导演徐昌霖任总导演，一级摄影师彭恩礼摄影。

△ 黑龙江人民出版社重排出版弹词脚本《文武香球》。全书72回。

△ 浙江文艺出版社出版评话脚本《五关斩六将》，该脚本由施振眉根据汪雄飞演出本整理，为传统书目《三国》中的一段。述刘备、关羽、张飞在徐州兵败后，弟兄失散。曹操留住关羽，但难夺关羽之志，当关得知刘备消息后，便封金挂印，斩将夺关而去。全书18回，27万字，有沈祖安序。

△ 刘操南根据汪雄飞演出本整理的评话脚本《诸葛亮出山》，由浙江文艺出版社出版，为传统书目《三国》中的一段。从徐庶走马荐诸葛起，至刘备三顾茅庐，孔明登台拜将，火烧博望、新野止。全书22回，24万字。

△ 弹词演员骆德林

汪雄飞演出本《五关斩六将》（浙江文艺出版社）

（1939—1989）去世。其为浙江绍兴人。1954年初中毕业后自学弹词，1956年师从周剑萍习《顾鼎臣》《十美图》。1969年参加合肥市曲艺团，与妻王荫春拼档说唱《顾鼎臣》《玉堂春》及现代题材长篇《51号兵站》。1971年加入浙江省曲艺团并曾参加中篇《新琵琶行》的演出。1985年编演现代题材长篇《邵阳血案》，有一定影响。1988年曾组织浙江说唱艺术团，试图借鉴相声、独脚戏的艺术手段，以丰富评弹表演；为扩大评弹听众面，还在安徽城乡及浙江大专院校试用普通话说书。其书艺承袭张鉴庭风格，咬字有力，说唱刚劲，注重脚色，擅用方言。

△ 毛节成根据汪雄飞演出本整理的评话脚本《血战长坂坡》，由浙江文艺出版社出版。《血战长坂坡》为传统书目《三国》中的一段，上接火烧新野，下联赤壁之战。全书10回，12万字。

△ 评话脚本《关羽走麦城》由浙江文艺出版社出版。脚本由毛节成根据汪雄飞演出本整理，为传统书目《三国》中的一段。述关羽大意失荆州，败走麦城，父子遇难。全书11回，15万字。

弹词演员张维桢（1933—1989），说唱《闹严府》《白蛇传》

△ 评话脚本《刘备雪弟恨》由浙江文艺出版社出版。脚本由毛节成根据汪雄飞演出本整理，为传统书目《三国》中的一段。述刘备替义弟关羽报仇，伐东吴。孙权用陆逊计，火烧汉营，刘备托孤孔明。全书12回，12万字。

△ 弹词传统书目的早期唱本《描金凤》出版，由中州古籍出版社据1908年上海书局石印本为底本重排，彭飞校点。全书46回。

△ 苏州市评弹研究室编的《弹词开篇选》由江苏人民出版社出版。该书编集开篇和书目选曲100多篇。为袖珍本。

△ 弹词女演员张维桢（1933—1989）去世。本名袁戬，上海人。曾

就读于商业学校,并从李秋君学国画。1951年从黄兆熊学弹词。后从张鉴庭学《闹严府》。与周剑萍、何学秋拼三个档说唱《闹严府》。又与杨仁麟拼档演唱长篇《白蛇传》。

1990年
(庚午)

1月11日,江浙沪评弹工作领导小组年会在苏州举行。

1月,《曲艺》杂志刊登陆文夫文章《搞艺术的人,要有点"憨"——评弹艺术漫话》,该文原载《评弹艺术》第九集。该期封面人物为青年评弹演员秦建国。

2月25日,由中国曲艺家协会、长治市人民政府和中央电视台文艺部联合举办的"长治杯"全国曲艺(鼓曲唱曲)大赛在山西长治市开幕,全国大部分省、自治区、直辖市和计划单列市的27个代表队200多位代表参加,参赛节目共120个。罗扬任评委会主任,刘兰芳、周良任副主任。经过4天紧张的比赛和评选,共评出创作、表演、音乐设计和伴奏一等奖20个,二等奖38个,三等奖69个,表演奉献奖8个。其中,评弹类节目有《唐伯虎看金山农民画》(范林元)获表演一等奖,《十五的月亮》(徐祖林、唐文莉)、《林黛玉》(邢晏芝)获表演二等奖,《台湾同胞的心声》(潘莉韵)获表演三等奖,《王熙凤》(薛惠君等)获伴奏二等奖,《唐伯虎看金山农民画》、《十五的月亮》(朱昌耀等)获伴奏三等奖,余红仙获表演奉献奖。

3月20日,江浙沪评弹工作领导小组办公室召开联络员会议。

3月,《曲艺》杂志三月号刊登沈祖安文章《真情·深情·痴情——悼念弹词艺术家张雪麟》,封底载幼儿表演评弹的照片。

4月10日,上海曲艺家协会、上海评弹团、《上海艺术家》杂志社、上海人民广播电台联合召开徐檬丹作品讨论会。吴宗锡、李庆福、陈希安、周震华、邱肖鹏、杨作铭、何占春、边善基、缪依杭、张诚谦、顾伦、蓝凡、严明邦等30余人出席了会议。在讨论中,大家一致赞扬徐檬丹的作品具有浓厚的现代气息,认为她的作品反映了新的时代、新的思想,热情歌颂了社会主义新生活、新任务,塑造了"四有"新人的形象。

4月28日—30日,江浙沪评弹工作领导小组在嘉兴召开两省一市书场管理工

作研讨会。

4月，中央电视台主办的"五洲杯"全国青年歌手电视大奖赛中，江苏省曲艺团评弹演员黄霞芬获业余组民族唱法一等奖，苏州市评弹团青年演员蔡红虹获业余组通俗唱法一等奖。

4月，《曲艺》杂志刊登周良文章《曲艺的娱乐性》和徐檬丹文章《我写〈情书风波〉》。

6月底，首届中国曲艺节组织委员会召开第一次筹备工作会议，7月中旬又召开第二次会议，就首届中国曲艺节的重要事宜进行了研究和部署。会议决定在南京举行的首届中国曲艺节上将组织演出8台节目。其中包括江苏省（含南京军区）的节目两台，中央直属机关系统、部分省市自治区和解放军的节目四台，特邀著名曲艺家的节目两台。

8月27日—29日，江浙沪评弹工作领导小组在苏州举行长篇书目改编创作座谈会。

8—9月，浙江省文化厅、中国曲艺家协会浙江分会、浙江省群众艺术馆联合举办浙江省第三届曲艺会演，在宁波、温州、萧山分三个片举行。参加本届曲艺会演的节目都是在各市、地举行曲艺会演和选拔演出的基础上选拔出来的，共演出了11台54个新创作的曲（书）目。曲种有苏州评弹、温州鼓词、宁波走书、绍兴莲花落、金华道情、相声、独脚戏、平湖钹子书和故事等。有85位中青年曲艺演员参加了本届会演。短篇苏州弹词《西瓜摊前》获创作一等奖。

9月16日，全国人大常委会委员长万里在北京颐和园恢复建成的苏州街评弹书场，欣赏了专程来北京演出的苏州市评弹团的评弹节目。在此之前，中宣部副部长徐惟诚、北京市委副书记王光、北京市副市长吴仪、国家旅游局局长刘毅等也观看了这台节目。

9月23日，胡乔木同志题写"苏州评弹　中国一绝"，赠苏州市评弹团。

9月，《曲艺》杂志九月号刊登《杨振雄的流派艺术与从艺精神——贺杨振雄先生书坛生涯六十年》（沈鸿鑫）、《农家子弟的评弹新秀》（李庆福）。

10月19日、21日，新任苏州评弹学校副校长的评弹演员邢晏芝分别在苏州、上海举行个人独唱会，受到广大评弹听众和文艺工作者的热情欢迎。邢晏芝独唱会共两场演出，每场10多个节目，场场爆满，座无虚席。陈云和彭冲、费孝通等同志为独唱会题词祝贺。这次独唱会由苏州市文化局、中国曲协艺术委员会、中

国音协艺术指导委员会及北京、上海、苏州、常州等地的报社、电台、电视台等25个单位联合主办。独唱会后，上海市曲协、苏州市曲协、苏州市文化局等单位还联合举办了两次邢晏芝艺术研讨会。

10月23日—28日，首届中国曲艺节在南京举行。邓小平、陈云、薄一波等同志题词，中共中央政治局常委李瑞环同志发来贺信。开幕式上，中国曲艺家协会常务副主席罗扬致开幕词，江苏省文化厅厅长王鸿，中共中央顾问委员会委员荣高棠，中共江苏省委副书记、省长陈焕友等在开幕式上发表讲话。曲艺节期间，共演出了京韵大鼓、评书评话、相声、苏州评弹、四川清音、山东快书、二人转、谐剧、独脚戏等24个曲种，200多位著名艺术家参加演出24场。除剧场演出外，还深入工厂、农村、部队和学校进行义务演出14场。曲艺节期间，还召开了理论研讨会和艺术经验交流会。

10月30日—11月3日，中国曲协江苏分会、苏州评弹研究会、连云港戏曲协会及工人文化宫联合举办了曲艺理论讨论会。参加会议的有江苏、浙江、上海的学者、专家、理论工作者20余人。中国曲协常务副主席罗扬、曲协江苏分会主席周良出席了会议。会上围绕曲艺的特征、当代听众的审美心理、曲艺如何与时代同步等问题进行了研讨。与会同志认为曲艺必须跟上时代，曲艺理论要回答实践中提出的问题，如曲艺的生产与消费、曲艺的艺术价值与市场价值、曲艺与当代群众、曲艺的经济效益与社会效益等都需要做出理论上的回答，以促进曲艺事业的健康发展。曲艺的基础理论研究也应该联系实际，以期逐步建立符合中国国情的马克思主义的曲艺理论。

10月，《曲艺》刊登《关心青年评弹演员的成长》（周良）和《读〈评弹艺术〉有感》（吴文科）等文章。

10月，江浙沪评弹工作领导小组办公室召开联络员会议。

11月，苏州评弹研究会根据当时实际情况，由江苏曲协代表周良，浙江曲协代表施振眉，上海曲协代表吴宗锡签署协议，决定研究会暂停活动。

12月25日—28日，为深入贯彻党中央关于文艺工作的指示精神，促进社会主义曲艺的繁荣，中国曲艺家协会在北京召开工作会议。来自全国各省、自治区、直辖市的曲协和有关方面的负责人参加了会议。

是年，周良著《论苏州评弹书目》由中国曲艺出版社出版。该书收论文、序言20多篇。其中《评弹的传统书目》一文，论述苏州评话、弹词传统书目的题

材类型及一般特点,并对书目所反映的忠奸矛盾、平反冤狱、爱情故事及大团圆结局等带有普遍性的问题做了探讨。其他各文论及评话书目有《济公传》《岳传》《白玉堂》《一支梅》等,弹词书目有《珍珠塔》《玉蜻蜓》《白蛇传》《双珠凤》《倭袍》《双宝锭》《描金凤》《大红袍》《三笑》等,并就新书目中篇弹词《白衣血冤》引起的论争,发表了个人的观点。书目评述的视角侧重于作品的思想意义,并联系它们所产生的时代、演员的再创造和听众的欣赏趣味等指出其成就和不足。

△ 浙江宁波的红宝业余评弹联谊会成立,有评弹研究及书目创作等活动。活动场所在红宝书场,该场原设长排靠椅20张,共500座。书台约20平方米。1987年翻修后,设300座,每4座配小型茶几1张,布置幽雅,有空调设备。书台约30平方米,可作戏台。

△ 经张如君记录整理的《描金凤》演出本由江西人民出版社出版。张如君与刘韵若合作改编的《李双双》,由《说新书》丛刊1—2集发表。张如君与人合作编创的有中篇《水乡春意浓》《春梦》《假婿乘龙》《暖锅为媒》,短篇《种子迷》《黄昏恋》等。张如君对传统书目亦能出新,如为《双金锭》末尾增补10回,使该书目内容大为丰富。张如君所编书目,具衬托周密,结构巧妙,语言生动等特色。

△ 中国曲艺出版社编辑出版《中国曲艺论集》第二集。选辑自1983年至1985年全国报刊上发表的有关曲艺研究和评论的文章。其中涉及苏州评话、弹词的有:1.《陈云同志春节会见曲艺界人士时的谈话要点》(1984年2月2日),这篇重要谈话中对他在1982年提出的"出人、出书、走正路"做了具体论述;2.陶钝、陈涌、吴宗锡、施振眉、张祖健等学习陈云关于对评弹工作的意见的体会;3.姚荫梅、秦纪文、杨振雄、徐丽仙、金声伯、吴君玉、邢晏芝、魏含玉的评弹艺术经验谈;4.路工、左弦、周良等研究弹词《三笑》《西厢记》《珍珠塔》的论文,缪依杭对中篇评弹《一往情深》的评论;此外,沈祖安的《江南园林与苏州评弹》,将江南园林与苏州评弹这两门艺术的相近与相通之处做了比较研究。

△ 江西人民出版社出版弹词脚本《描金凤》。脚本由彭飞根据张如君、刘韵若演出本整理。该书对原演出本做了增删。如删去了马景荣、马春荣和番将铁里环、哈之福等人物,以及《俊巧调戏》中某些段落;又对《暖锅为媒》《赠凤》《求雨》《换监》等段子有所丰富。全书共分40回。按小说体例编排,保留唱词、赋赞和韵白等韵文形式。

△ 评话演员张鸿声(1908—1990)去世。他功底扎实、技艺全面,能根据不

同场子采取不同说法,注意所谓"书性、地性、时性",善于综合运用说表、八技、起脚色、手面等表现手段,绘声绘形,故能得到听众普遍欢迎。擅放噱头,"肉里噱"以幽默自然见长;"外插花"常嘲讽时弊,风趣而富有回味。能起各路脚色,如胡大海、常遇春、蒋忠、王玉等,皆神形俱佳。尤其胡大海一脚,既吸收其师演该脚的粗犷,又借鉴吴均安起《隋唐》中程咬金一脚所用的"胖喉咙",塑造了粗而不野、憨中有智的艺术形象,故他有"活胡大海"之誉。在中篇评弹中也创造了众多人物形象,如《海上英雄》中的苗科长,《王孝和》中的大炮、《白虎岭》中的猪八戒、《江南春潮》中的轮机长等。说唱其他选回《蒋忠扳倒北梁楼》《花荣别妻》等,他擅于渲染氛围,表演感染力强。他所编演的长篇有《铁道游击队》等。传人有侄张效声、徒朱庆涛等。

△ 评话演员顾宏伯(1911—1990)去世。其说表飘逸洒脱,节奏感强,手面动作常同说表密切配合,使说、演和谐统一。在演出实践中,不断丰富《包公》书情,增加了"捉拿郭槐"和"鞭打郭槐"等情节,并对刘太后和李太后等做了细腻刻画,具有"大书小说"的风格。1950年当选为上海评弹改进协会副主任。率先组建评弹实验小组,任第一组组长,编演了《白毛女》《劫军火》《接政委》

评话演员顾宏伯(1911—1990),擅演长篇评话《包公》

等中、短篇书目,以及《将相和》《武松》《鸳鸯剑》《水浒外传》等长篇评话。1959年加入长征评弹团,又编演了现代题材长篇《红日》。1960年苏州评弹学校成立后,曾数度任教。有徒吴君玉等。

1991年
(辛未)

1月,《曲艺》发表邱肖鹏文章《辛勤耕耘,不断前进——听邢晏芝独唱会有感》。

2月,《评弹艺术》第十二集由新华出版社出版。

3月7日,由中国文联主持召开的全国青年业余文艺创作者会议在北京举行。来自30个省、自治区、直辖市和各产业系统、部队系统的,艺术门类包括文学、戏剧、电影、电视、音乐、美术、舞蹈、曲艺、书法、摄影、杂技、民间文艺的486位卓有成就的青年业余文艺创作者参加会议。

3月15日,中国曲协邀请曲艺界在京部分知名人士与参加全国青年业余文艺创作者会议的40多位曲艺方面的代表,在北京老舍茶馆举行座谈会。

3月19日,陈云为《评弹艺术家评传录》题写书名。该书由上海曲艺家协会编,上海文艺出版社出版。

3月23日,江浙沪评弹工作领导小组年会在苏州召开。

3月24日,江浙沪评弹工作领导小组全体成员赴无锡考察书场管理工作。

上海曲艺家协会编《评弹艺术家评传录》(上海文艺出版社)

3月，倪钟之著《中国曲艺史》由春风文艺出版社出版。本书比较系统地叙述了说唱艺术的形成和发展。在现代曲艺部分，详细介绍了苏州评弹。全书7章，计40万字。分成引言、先秦时期、秦汉魏晋南北朝时期、隋唐时期、两宋时期、金元明时期、清代、民国时期等章节。有关德栋和王济序。

4月5日，上海青浦县练塘镇举行陈云"出人、出书、走正路"发表十周年纪念活动。纪念活动中，练塘镇镇政府邀请江浙沪20多位评弹界著名演员与该镇业余评弹有关人员进行了座谈。与会者畅谈了陈云对评弹艺术所给予的关心和支持，回顾了十年来评弹界取得的成就，展望了评弹艺术的前景。纪念活动期间，江浙沪的著名评弹演员为练塘镇群众举行了慰问演出。练塘镇苗苗评弹团的小演员也做了精彩的表演。

4月19日，江浙沪评弹工作领导小组办公室召开联络员会议。

4月，《曲艺》杂志刊登左弦（吴宗锡）文章《出人出书走正路才能发展评弹艺术》。

5月19日—26日，继1990年10月首届中国曲艺节（南京）举办之后，首届中国曲艺节又移师天津进行第二阶段的活动。来自全国各省、自治区、直辖市和中央直属机关、解放军等单位的29个代表队400多名优秀演员云集天津，带来40多个曲种的106个节目。19日晚在天津市滨湖剧场举行开幕式。5月20日起在天津市的十几个剧场轮流上演8台曲艺专场。

5月23日—29日，应中国曲艺家协会邀请，由日中文化交流协会、日本中国曲艺之友会组派的日本"中国曲艺鉴赏"访华团一行35人，访问了北京、天津、苏州、上海等地。访华团团长冈本文弥先生此次是第11次来华访问，为表达他对中国曲艺的深厚感情，他在访问中多次用苏州评弹曲调即席弹唱了自己创作的一首《中国曲艺赞歌》。访华团在京期间，正值首届中国曲艺节在天津举行，全团专程前往观摩了曲艺节的演出，随后去苏州访问了评弹学校，并观看了学生的演出；在上海与曲艺界举行了座谈和交流演出。

5月28日—29日，首届中国曲艺节在天津胜利闭幕后，中国曲艺家协会邀请部分省、市和中央直属机关、解放军代表队组成两台节目，为首都文艺界和教育界演出。著名曲艺表演艺术家骆玉笙、刘兰芳、关学曾、马增慧、田连元、程永玲、高英培、张志宽、董梅等演出了京韵大鼓、单弦、相声、评书、快板书、苏州弹词、四川清音等17个节目。林默涵、李彦、周巍峙、吕骥、李准、罗扬、孙

慎等同志和文艺界、教育界2000多人观看了演出。

5月,《曲艺》五月号刊登周良文章《经过实践检验的真理》,以及根据朱寅全同名小说改编的中篇苏州弹词《帝王与书王》(龚华声、朱寅全)文学脚本。该期封面人物为著名评弹演员董梅,封底是邢晏芝演唱会剧照。

6月10日—12日,江浙沪评弹工作领导小组在常州召开评弹团体制改革研讨会。吴宗锡、周良、施振眉出席了会议。除总结前阶段改革工作外,研讨会还着重就如何继续深入搞好评弹团的体制改革,进一步提高管理工作水平问题展开了广泛讨论。

9月17日—19日,由金华市委宣传部、浙江省曲协、金华市文化局等单位联合举办的金华市第二届曲艺会演,在浙江古城武义县举行。来自武义、兰溪、金华、婺城、东阳、义乌、浦江、永康、磐安等县、市、区9个代表队的131位曲艺工作者,演出了两台30个节目。省曲协主席施振眉、副主席兼秘书长马来法和金华市的宣传、文化部门的领导观看了会演。

9月17日,著名评弹演员魏含英(1911—1991)逝世。魏含英是弹词名家,

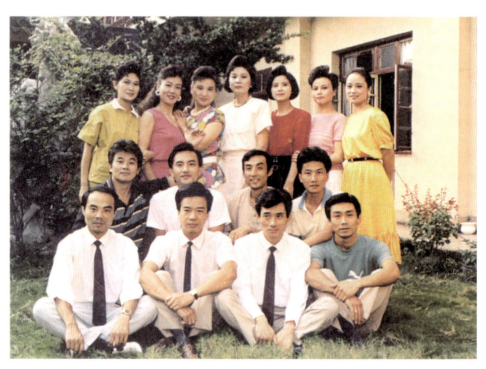

1991年9月,上海评弹团1974届学员在无锡老年书场演出时合影

一级演员，江苏苏州人，魏钰卿养子。9岁从父学艺，13岁与父拼档说唱《珍珠塔》，后又兼说唱其父编演的弹词《二度梅》。曾任江苏省第四届政协委员、江苏省曲协副主席、苏州市第五届政协委员、常熟市评弹团团长、苏州专区评弹团团长和苏州市评弹团副团长等。

9月25日—26日，为推动中国曲艺史的研究工作，中国曲艺家协会研究部、春风文艺出版社和中国北方曲艺学校在天津联合召开中国曲艺史理论研讨会。与会者对倪钟之著的《中国曲艺史》进行了热烈讨论，认为这部曲艺史是中国曲艺史研究的新成果。在高度评价该书的同时，还就该书的不足和曲艺史的研究工作，提出了许多宝贵意见。研讨会由中国曲协研究部主任戴宏森、春风文艺出版社副社长于耀光、中国北方曲艺学校副校长韩培英主持，关德栋、薛宝琨、王济、张锡厚、张成濂、任光伟、刘梓钰等专家、学者和相关人员30多人参加。

9月，《曲艺》杂志刊登陈亦兵撰写的弹词开篇《南湖船》文学脚本，封底照片为董梅、唐文莉、黄霞芬等表演苏州评弹小组唱。

9月，应墨尔本市国际艺术节邀请，以天津曲艺团为主的中国曲艺代表团赴澳大利亚进行文化交流活动。每天日夜两场，参演节目包括京韵大鼓、西河大鼓、快板书、苏州评弹等。艺术节期间，旅澳华侨还组织了座谈会。

10月，《曲艺》刊登弹词开篇文学脚本《芦荡情思》（朱寅全）和《姑苏阳春雨》（陈祖宁）。

11月，《曲艺》刊登左弦文章《说唱文艺怎样就青年》。

12月27日，江浙沪评弹工作领导小组办公室召开联络员会议。

12月28日—30日，为纪念陈云"出人、出书、走正路"指示发表十周年，由上海曲艺家协会主办的江浙沪评弹艺术理论研讨会在上海举行。中共上海市委宣传部、市文联党组、市文化局和江浙沪曲协有关方面负责人徐俊西、陈清泉、秦德超、吴宗锡、施振眉、李庆福，江浙沪的评弹专家、理论工作者、演员杨作铭、鲍世远、沈祖安、彭本乐、胡国梁、傅骏、何占春、边善基等50余人出席了会议并发言。美国、日本等外国学者也参加了研讨会。研讨会围绕建设有中国特色的社会主义文化及如何使评弹发挥作用这个中心，就评弹艺术本体的革新及其外部环境的改善、书目建设、人才培养等艺术理论问题进行了探讨，并宣读了10余篇论文。

是年，上海曲艺家协会为一批从事曲艺艺术50年的老艺术家颁发荣誉证书。

获得荣誉证书的有杨振雄、杨振言、蒋月泉、陈希安、张鉴国、张樵侬、姚慕双、周柏春、杨华生、袁一灵、笑嘻嘻等。

△ 由徐州、扬州和苏州三市文化局联合主办，常熟市文化局承办的第二届"三州书荟"，在常熟市春来书场举行。这是继1986年首届"三州书荟"之后，三市曲艺界同仁进行交流演出的又一次盛会。书荟主要上演江苏颇有代表性的三大曲种——徐州琴书、扬州评话和苏州评弹。除各市代表队的专场演出外，"三州书荟"上著名演员刘立武，刘蔚兰、李信堂、张君谋、金丽生、蔡惠华等还分别用山东快书、扬州评话和苏州评弹联合演出了《武松》专场。

△ 苏州评弹研究会编《评弹艺术》出版第十三集，由江苏省曲艺家协会继续编辑。第一集至第十一集由中国曲艺出版社出版，第十二、十三集由新华出版社出版。丛刊以发表有关评弹艺术的理论文章为主，兼及发表评弹史料和评弹界现状及活动报道等。各集常设栏目有：《演员谈艺》《艺术纵横谈》《书目评介》《评弹史料》《评弹文存》《老听客笔谈》《评弹文摘》《评弹名人录》《评弹轶闻》《评弹创作谈》《资料》等，另曾先后开辟《弹词音乐专辑》《学习〈陈云同志关于评弹的谈话和通信〉》《纪念弹词艺术家刘天韵》《著名弹词艺术家蒋月泉艺术生活五十周年纪念》《〈珍珠塔〉整旧座谈与笔谈》《徐云志流派艺术谈》《〈苏州评弹艺术初探〉讨论》等专栏。十三集共收文章近500篇。丛刊文字长短备载，例证丰富，具有理论联系实际、史料翔实、可读性强等特点。

△ 弹词演员魏含英（1911—1991）去世。其为江苏苏州人，魏钰卿养子。9岁从父学艺，13岁与父拼档说唱《珍珠塔》，后又兼说唱其父编演的弹词《二度梅》。1936年在光裕社出道。与父拆档后长期单档演出，为20世纪30—50年代《珍珠塔》响档。1956年，组建常熟县评弹团任团长。1959年调苏州人民评弹团（今苏州市评弹团）任副团长。曾改编《母亲》《棠棣之花》《赵五娘》《孟姜女》等长篇书目。说书台风飘逸、洒脱，唱腔在其父"正宗马派魏调"基础上有所创新发展。其《珍珠塔》演出本经整理改为80回，由周良评注，1988年由上海文艺出版社出版。有徒饶一尘、李一帆、戴一英、薛小飞等。

△ 弹词演员庞学庭（1918—1991）去世。其为江苏吴江人，16岁师从蒋如庭、朱介生学《落金扇》。20世纪30年代末40年代初与同门师弟谢汉庭拼双档演出，颇受欢迎，有"小蒋朱"之称。20世纪50年代初加入苏州市人民评弹团，曾与高雪芳等拼档演出《王十朋》《四进士》等书目。1981年后一度任苏州评弹学

弹词演员魏含英（1911—1991），说唱《二度梅》《珍珠塔》

校弹唱教师，后返苏州市评弹团。1980年苏州评弹学校重建，又受邀至该校任弹唱教师。其说书口齿清脱，朗朗动听；擅起脚色，如孙赞卿、陆福等脚色均有特色；唱腔继承乃师，尤擅"陈调"，代表作有《乩穷》等。

1992年
（壬申）

2月13日—15日，中国曲艺家协会在京召开工作会议，学习贯彻了党中央关于文艺工作的指示精神。会议由中国文联党组成员，中国曲协分党组书记、常务副主席罗扬同志主持，来自各省、自治区、直辖市曲协的负责人和解放军、武警部队的有关负责同志及中国曲协各部门的负责人参加了会议。

2月19日—20日，江浙沪评弹工作领导小组在常熟举行两省一市广播、电视书场研讨会。

2月，《曲艺》刊登弹词开篇文学脚本《苏州也是一条船》（谭亚新）、《太湖雨丝》（沈石）、《沉疴三十载矢志谱开篇——记弹词演员许文萍》（程芷）等文章。

3月21日—22日，江浙沪评弹工作领导小组年会在杭州举行。

4月25日—5月2日，应中国曲艺家协会邀请，由日中文化交流协会和日本中国曲艺之友会组派的日本"中国曲艺鉴赏"访华团一行28人，访问了上海、昆明等地。团长98岁的"新内"表演艺术家冈本文弥先生是第12次来我国访问。

5月3日—4日，江浙沪评弹工作领导小组在无锡召开江浙沪优秀书场表彰会，表彰21家优秀书场。

5月11—14日，为纪念毛泽东同志《在延安文艺座谈会上的讲话》发表五十周年，文化部艺术局和江浙沪评弹工作领导小组在苏州联合召开了评弹新书目创作座谈会。文化部艺术局副局长姚欣、曲艺杂技处处长俞松林，江浙沪评弹工作领导小组负责人吴宗锡、周良、许洪祥、施振眉，评弹艺术家、作家金声伯、杨振言、邱肖鹏、徐檬丹，以及江浙沪各评弹团的创作员、理论研究工作者等40余人出席了会议并发言。会议期间，文化部艺术委员会主任周巍峙专程来苏州看望了全体会议代表并讲话。代表们还参观了苏州评弹学校，观看了该校88级学生的汇报演出和苏州市评弹团青年新秀的专场演出。

5月，《曲艺》杂志刊登邱肖鹏的文章《编写评弹长篇的三点体会》。

5月29日，为纪念毛泽东同志《在延安文艺座谈会上的讲话》发表五十周年，中国曲协在京举办大型曲艺演唱会。

6月1日，文化部艺术局转发评弹新书目座谈会纪要。

8月15日，无锡市曲艺家协会成立。在素有"江南第一书码头"之称的无锡城乡，专业和业余的曲艺家有百余人成为市曲协的首批会员。经选举，郝孚通当选为曲协主席，赵丽芳、钱吟梅、吴迪君、高仲兴当选为副主席，赵丽芳兼任秘书长。

8月，江浙沪评弹工作领导小组建立评弹基金。

8月，《曲艺》杂志刊登《书目建设影响着评弹存亡绝续的命运》（左弦）、《八十年代苏州评弹书目工作的回顾》（周良）等文章。

9月，《曲艺》杂志刊登朱寅全文章《"蔚荫园"的哀思——怀念弹词名家魏含英》。

10月—12月，江浙沪评弹工作领导小组举办青年演员说新书比赛。

10月30日，第二届金唱片奖颁奖大会在北京举行。在国际上，金唱片奖是唱片出版界一个高规格的奖项。我国根据艺术成就高、社会影响大、唱片和音带发行也达到一定数量这一标准，由音乐、戏曲、曲艺界专家组成的评委会对曲艺

表演艺术家进行评选。著名曲艺表演艺术家杨振雄、马三立、姜昆荣获第二届金唱片奖。获得第一届金唱片奖的著名曲艺表演艺术家有：蒋月泉、骆玉笙、侯宝林、高元钧、马季。

12月22日，江浙沪评弹工作领导小组召开联络员会议。

12月27日—28日，江浙沪评弹工作领导小组在苏州举行金声伯评话艺术研讨会。

12月，《苏州弹词大观》由学林出版社出版。

12月，《曲艺》杂志刊登唐耿良的文章《海外说〈三国〉》。

是年，弹词演员杨振雄获中国第二届金唱片奖。杨振雄演唱《西厢记》时，结合人物性格、感情，对"俞调"有所发展，唱来委婉动情，具有个人风格。人称"杨派俞调"。在单档演唱《长生殿》时，杨振雄在"夏调"基础上，发展形

由中国唱片上海公司出版的弹词《西厢记》唱片

成流派唱腔"杨调"(亦以杨小名阿龙而称"龙调"),以激越深沉为特色。代表作有《剑阁闻铃》《昭君出塞》等。其有一定的写作能力,1961年与费一苇合作将弹词《西厢记》演出本整理成文字本,文字本于1983年由上海文艺出版社出版。

△ 弹词演员张自正转入上海东方评弹团。他曾投师黄异庵,后与陈丽鸣拼档弹唱长篇弹词《杨乃武与小白菜》,说表官正,以唱"严调"见长。

△ 江苏文艺出版社出版弹词脚本《三笑》。邢晏春根据徐云志、王鹰弹词演出本整理。从唐伯虎游山遇秋香,追舟开始,到载美回苏,华太师到苏州认亲为止。共53回,计50多万字。周良为其作序。

△ 弹词演员王燕语(1902—1992)去世。其原名王石香,江苏苏州人。15岁从父王少泉习艺,19岁师从魏钰卿学《珍珠塔》。1930年因与妻王莺声拼档,触犯光裕社社规而被迫退社。1934年与钱锦章、朱云天等创立普余社,次年至上海,与徐雪行、徐雪月、醉霓裳、醉疑仙、沈丽斌、沈玉英等在南京、中南、大中华等饭店附设书场演出。1938年与其妻及兄王畹香同赴中国香港地区公演,为首批赴港演出的评弹演员。1960年加入上海凌霄评弹团。其表演以口齿清晰,说表细腻见长。曾与其女王小燕合作,编演长篇《龙女牧羊》《情探》《合同记》,以及中篇多部。退休后潜心研究并记录全部《珍珠塔》脚本,计200余万字。

△ 评话演员陈晋伯(1913—1992)去世。其为江苏苏州人,幼年从杨莲青学艺,为杨之开门弟子。其说表之语气和声音酷肖乃师。能说全部《包公》,但经常演出的为《落帽风》及《五虎平西》两段。其中《狄青大破二郎关》一段最具号召力。1941年进上海颇受欢迎。1960年加入先锋评弹团。演出的新书有长篇《铁道游击队》。

△ 弹词演员徐天翔(1921—1992)去世。其原名韵笙,上海人。1936年师从夏荷生习《描金凤》。曾与杨德麟拼档。1956年至1957年在上海人民广播电台说唱团工作,1959年加入浙江曲艺队(今浙江曲艺团),其为该团创建人之一。徐天翔说唱书目,除《描金凤》外,20世纪50年代以后还有长篇《白毛女》《宝莲灯》《血碑记》,中篇《东海女英雄》等。唱腔在"夏调"基础上,吸收"蒋调""薛调"及京剧的某些腔调,形成较为昂扬、明朗,较具时代气息的唱腔,人称"翔调"。擅唱"九转三环调",并将它融会于"翔调"的某些唱段之中。代表作有《东海女英雄·乘风破浪》《血碑记·夜奔》和《描金凤·董赛金策马下山坳》(三环调)等。

徐天翔（1921—1992），"翔调"创始人

1993年
（癸酉）

1月3日晚，上海人民广播电台文艺台与苏州人民广播电台联合直播庆贺"星期书会"五百期演唱晚会。其中，播放了一档被称为《南曲北移》的创新弹词书目，书中的说、表采用普通话，而唱腔（唱词）仍用苏州话。

1月，《曲艺》杂志一月号刊登徐檬丹、周亚军的中篇弹词文学脚本《婚变》。

2月20日—22日，江浙沪评弹工作领导小组年会在苏州举行。吴宗锡主持会议，周良就过去一年评弹工作情况做了通报。会上，大家分析了评弹工作的现状、评弹团的体制改革、加强青年演员的培养和书目建设工作等问题。

2月，《曲艺》杂志二月号刊登沈祖安的文章《王柏荫弹词说表艺术浅说》。

3月，江浙沪评弹工作领导小组举办评弹理论有奖征文评奖，9人获奖。

3月，江浙沪评弹工作领导小组举办的青年说新书比赛结束，盛小云、沈文

军、薛丽兰、陆加乐、方磊、黄岚、陈希伯、季建新、姜永春、钱国华、陈薇华获奖。

3月,《曲艺》杂志三月号刊登长篇苏州弹词《剪刀滩》选回和《新仇旧恨》文学脚本(邱肖鹏、郁小庭)。

4月28日—29日,江苏省曲艺家协会、苏州市曲艺家协会、苏州戏曲艺术研究所主办的邱肖鹏评弹作品研讨会,在苏州戏曲博物馆举行。参加研讨会的有苏、沪两地有关领导和评弹作家、演员、理论工作者近20人,大家对邱肖鹏作品的特色、创作方法进行了探讨,并对邱肖鹏的人品和敬业精神给予了充分肯定。

4月,《曲艺》杂志刊登周继康的评论文章《内容与形式应该和谐统一——关于苏州弹词〈南曲北移〉之我见》,对1月3日上海人民广播电台播放的《南曲北移》节目进行了评价分析。作者认为,此种尝试虽然创新探索精神值得提倡,但从演唱效果来看,并不十分理想。评弹艺术的创新应当着力在内容和形式的和谐统一上,多创作品位高、力度深、有新意、受欢迎的节目。

5月24日—30日,由冈本文弥率领的"中国曲艺鉴赏团"第13次访华,访问

评弹作家邱肖鹏

了北京、南京、苏州、上海等地。25日,中日曲艺界30余人在北京兆龙饭店,庆贺冈本文弥百寿(99周岁)。28日,访华团到达苏州,访问了苏州评弹学校,受到了全体师生的热烈欢迎,并观看了评弹演出。在上海,上海文联副主席杜宣、市曲协常务副主席李庆福等到宾馆看望了冈本文弥先生一行,并向冈本文弥先生赠送了纪念品。市曲协副主席、著名评弹表演艺术家蒋云仙特意为冈本文弥先生寿辰献上一曲自编弹词开篇《祝寿》,曾经访问过日本的上海评弹团演员秦建国、沈世华也表演了精彩节目。

5月,《评弹艺术》第十四集由江苏文艺出版社出版。

6月7日—14日,江浙沪评弹工作领导小组办公室组织评弹调查活动。

6月,江浙沪评弹工作领导小组举办第二次评弹理论征文。

6月,《曲艺》杂志刊登朱寅全的弹词开篇《寿生祝寿》文学脚本。

4月—7月,吴宗锡应美国加利福尼亚州大学伯克利分校和俄亥俄州立大学东亚语言系等单位的邀请,作为访问学者赴美做有关评弹艺术的讲座。

8月16日—28日,由江浙沪评弹工作领导小组和苏州市文化局联合主办的江浙沪青年评弹演员培训班在苏州评弹学校举行。培训班旨在加强人才培养,增强青年演员的事业心,提高其表演艺术水平,以适应文化市场竞争的需要,使评弹艺术继续沿着"出人、出书、走正路"的道路健康发展。参加培训的学员,都是来自两省一市13个评弹团的青年演员。由著名评弹表演艺术家金声伯、吴君玉、黄异庵、蒋云仙、邢晏芝、邢晏春等担任辅导老师。培训班还请评弹理论家周良、夏玉才,评弹作家邱肖鹏分别从评弹历史、艺术审美、新书创作等方面做了专题报告。

8月,《曲艺》杂志刊登俞旭的弹词开篇文学脚本《枉凝眉》。

9月14日,王朝闻写信给周良,阐述对于"插讲"的看法,表示"插讲"对于曲艺表演有锦上添花的作用,但并不赞成某些哗众取宠、急功近利、低级趣味的人身攻击式的"插讲"。该信后发表于1994年《曲艺》杂志七月号。

9月27日—28日,无锡市文联主办著名评弹演员吴迪君、赵丽芳从艺四十年评弹演唱会和艺术研讨会。

9月,《曲艺》杂志刊登顾锡东在评弹新书目创作座谈会上的发言《编书技巧六题》。作者从"博同情""浓趣味""求复杂""找细节""务时髦""卖关子"等角度谈编戏、编书的创作技巧。同期还有周良的文章《徐云志和他的〈三笑〉》,

该文回顾了徐云志编演《三笑》的过程。

10月20日—22日，由中国曲艺家协会、江苏省文联、江苏电视台、江苏省江宁县人民政府联合主办，江苏省曲艺家协会具体承办的"1993年南京中国曲艺荟萃"活动在南京举行。为期三天的活动由中国曲艺发展研讨会和名家名作荟萃演出两项内容构成。骆玉笙、马季、刘兰芳、王丽堂、郭全宝、张永熙、马增慧、赵世忠、崔金兰、笑嘻嘻、吴双艺、董梅、黄宏、张野、孙淑敏、梁尚义等演出了京韵大鼓、相声、单弦、评书、扬州评话、徐州琴书、独脚戏、小品、苏州弹词、双簧、数来宝等曲种的优秀节目。

10月，《曲艺》杂志刊登林汉的文章《如何保存和发展评弹艺术——评弹调查随记》和陶谋炯的《从〈庵堂认母〉谈评弹艺术美的创造》等文章。

11月下旬，中国曲艺家协会工作会议在大连市举行。中国曲艺家协会和各省、自治区、直辖市曲艺家协会负责人40多位同志出席会议，会议由骆玉笙、罗扬、吴宗锡主持。

11月，《曲艺》杂志刊登吴宗锡的文章《在美国讲评弹艺术》，文章回顾了他在美国讲学的经过和所见所感。

12月7日—8日，江浙沪评弹工作领导小组年会在青浦举行。

12月8日，江浙沪评弹工作领导小组办公室发出继承优秀书目奖励办法及青年演员演出奖励办法。次日，又向各评弹团发出深入中小学演出，对中小学生进行爱国主义教育的建议。

12月24日，为纪念毛泽东同志一百周年诞辰，文化部、广播电影电视部、解放军总政治部、北京市人民政府、中国文联在人民大会堂联合举办大型文艺晚会"山高水长"。参加这次大型文艺演出的曲艺节目有根据毛主席诗词谱曲的弹词《蝶恋花·答李淑一》和陕北说书《毛主席听韩起祥说书》等。同月，上海市曲协在中国大戏院举行了毛主席诗词演唱会，演出了评弹《蝶恋花·答李淑一》等。

12月，《曲艺》杂志刊登虞襄的评论文章《振兴评弹要坚持毛泽东文艺思想》和朱寅全的弹词开篇文学脚本《跨进雄伟的纪念堂》。

是年，中华曲艺学会在北京成立。

△ 弹词女演员王再香（1923—1993）去世。其为江苏苏州人，10岁随父王如泉学艺，翌年即与父拼档弹唱《双珠凤》。16岁后一度改放单档，又先后与姐兰香、妹月香拼档。1948年前后到上海，后曾与赵兰芳、王筱泉等拼档。演唱的

长篇书目还有《龙女牧羊》《贩马记》等。20世纪50年代初,其与余红仙拼档。1959年加入上海长征评弹团。其间又分别与王月仙、秦香莲等拼档。其说表老练,口齿清晰,唱腔以悲见长,如《双珠凤》中《私吊》等唱段,亲切自然,说唱浑然一体,颇有特色。

△ 周玉峰作评话脚本《龙城山海经》由北方文艺出版社出版。该书除收长篇评话选回和短篇评话外,还有微型评话数篇和介绍常州进行乡土教育的《话说常州》18篇。有夏芦庆、周良序。

1994年
(甲戌)

1月,《评弹艺术》第十五集由江苏文艺出版社出版。

1月,浙江省文化厅、浙江省曲艺家协会编辑的《浙江曲艺理论选集》,由浙江文艺出版社出版。该书收曲艺研究文章20多篇,半数为有关评弹的文章,如施振眉、蒋希均的《适应青年,提高青年——略谈〈真情假意〉人物的塑造》,顾锡东的《新追求离不开老传统》《漫谈"关子"艺术》,沈祖安的《顾曲四题》《从江南园林说到苏州评弹》等。

周玉峰在常州市二中表演《话说常州》

2月15日，中国说唱文艺学会在北京召开在京理事会议。会议以全国宣传思想工作会议精神为指导，回顾了近几年来说唱文艺发展情况和学会工作，研究说唱文艺的新情况和新问题，商定了之后的工作计划。

2月，《曲艺》杂志刊登周继康的评论文章《应多编演一些少儿题材评话》。作者认为当今的苏州评弹缺少评弹听众的接班人，应当从娃娃抓起，先培养评话听众，再培养弹词听众。这样由粗到细，由简到繁，循序渐进，逐步培养听众基础。创作适合青少年听众年龄、欣赏口味和接受能力的新书目十分关键。

3月26日，著名苏州评话表演艺术家汪雄飞（1921—1994）逝世。汪雄飞是浙江曲艺团退休演员，曾任中国曲艺家协会第二届理事会理事，浙江省第三届、第四届政协委员，浙江省曲艺家协会第二届理事会副主席，浙江省曲艺家协会顾问，江浙评弹研究会副会长等职。13岁随养父学书并登台演出。1958年参加上海评弹协会所属的实验演出队，并于同年参加浙江曲艺团。1964年开始整理和演说传统书目《三国》。他说的《三国》自成一派，人称"汪三国"。

4月7日—13日，应日中文化交流协会、日本中国曲艺之友会邀请，以骆玉笙为名誉团长，罗扬为团长，吴宗锡、周良等为团员的中国曲艺家访日代表团一行七人访问日本。

4月，《曲艺》杂志刊登李庆福、魏杰评论文章《融传统美与时代美于一体——评中篇弹词〈婚变〉》、周继康的《有感于苏州弹词的"一曲百唱"》，以及邱肖鹏、郁小庭的苏州弹词文学脚本《中秋之夜》。

5月9日—12日，第二届"千山书荟"暨全国评书评话邀请赛在辽宁省鞍山市举行。来自全国各地和解放军、武警部队的15名中青年演员参加比赛，展示了较高的艺术水平。苏州评话演员王池良等获得表演一等奖，著名评话演员周玉峰获荣誉奖。书荟期间，还召开了评书评话艺术研讨会。

5月10日—6月14日，由江浙沪评弹工作领导小组、江浙沪文化（局）、苏州市文化局联合主办的1994年江浙沪评弹演员培训班在苏州、上海两地举行。两省一市6个评弹团体的11名评弹新秀在著名弹词艺术家赵开生、江文兰、邢晏春、郑樱等老师精心辅导下，通过排练、演出，增进了感情，提升了业务水平。培训期间，学员们在上海的中国大戏院演出中篇《暖锅为媒》等专场。

5月26日—29日，评弹艺术深化改革研讨会在苏州市举行，江浙沪两省一市评弹界有关人士60多人参加了会议。与会者结合评弹艺术的现状，从文化市场、

书目建设、语言使用、唱腔改革、噱头趣味、脚色塑造等许多方面进行了讨论。吴君玉、金声伯、赵开生、吴迪君、余红仙、徐檬丹、朱寅全等在会上发了言。江浙沪评弹工作领导小组吴宗锡、周良、施振眉和江苏省文化厅、苏州市文化局、文联等有关部门的负责同志也出席会议，并发表了意见。会议期间，举行了两场评弹展演。吴君玉、侯莉君、张剑平、赵开生、龚华声、吴迪君、赵丽芬、沈世华、周希明、郑樱、王池良、袁小良、王瑾等老中青三代同台演出，受到热烈欢迎。

5月31日—6月1日，江浙沪评弹工作领导小组在苏州市召开两省一市评弹团团长会议，参会者包括江浙沪地区的14个评弹团的团长。会上，代表们交流了评弹团的体制改革，队伍建设，书目创作以及坚持常年演出、为听众服务等方面的经验。周良在会上通报了评弹基金会建立的有关情况。

5月底，著名评弹演员余红仙在上海举办两场书坛生涯四十年演唱会。评弹名家金声伯、陈希安、沈世华、赵开生等参加了祝贺演出。

5月，江浙沪评弹工作领导小组办公室编的《陈云同志和评弹艺术》由江苏文艺出版社出版。全书19万字，内容包括陈云的文稿，部分文艺工作者的学习体会文章，以及一部分评弹演员的回忆录等。

6月，《曲艺》杂志刊登《重温〈陈云同志关于评弹的谈话和通信〉》（周良）、《评弹中的"蒙太奇"》（沈鸿鑫）等文章，以及弹词开篇《望湖楼听雨》文学脚本（沈祖安）等。

10月6日，为庆祝中华人民共和国成立四十五周年，上海评弹团应邀进京在中南海演出，党和国家领导人观看了演出，并与演员们合影留念。此次进京，上海评弹团还分别在海淀剧场和北京音乐厅演出四台节目：两台中篇弹词、一台评弹折子专场和一台评弹艺术流派演唱会。演员包括评弹老艺术家陈希安、吴君玉、江文兰、薛惠君、余红仙、张振华、赵开生、庄凤珠、沈世华、秦建国、黄嘉明、范林元、郭玉麟、蒋文、王惠凤、史丽萍、冯小瑛、赵小敏等。

10月9日晚，首届江苏省曲艺节在徐州市胜利闭幕。徐州市委、市政府有关部门负责人王稳卿、刘瑞田、徐毅英、丁养华、张本树、刘俊鸿和江苏省曲协主席周良等出席了闭幕式。这届曲艺节共演出五台38个节目，曲种包括苏州评弹、扬州评话、徐州琴书、扬州弹词、相声、快书、数来宝等。参演的近80名演员，包括从60多岁的老曲艺艺术家到11岁的小学员，四世同堂，景象喜人。经过认

真评选,评出优秀创作奖7个、创作奖9个、优秀节目奖10个。

10月16日—11月15日,江浙沪评弹工作领导小组组织演出小组在苏州、上海两地送书到学校演出,参加的演员有袁小良、王瑾、王池良、王建忠(江苏)、陆加乐、方磊(浙江)、张蝶飞(上海)。

10月31日—11月2日,中国曲协、中国说唱文艺学会、江苏省文联、江苏省曲协在南京召开纪念《陈云同志关于评弹的谈话和通信》出版十周年座谈会。座谈会部分发言刊登于《曲艺》杂志十二月号。11月1日晚,南北曲坛名家和新秀在南京人民大会堂同台献艺。座谈会期间还举办"中国曲艺荟萃·1994年新人雅集",曲艺界人士还参观了给予活动大力支持的南京太平商场,并与该商场职工联欢。11月2日,颁奖晚会在南京人民大会堂举行。由青年评弹演员表演了他们的代表性节目。

10月,朱寅全著《评弹逸趣》由古吴轩出版社出版。

10月,《曲艺》杂志刊登余红仙的《不尽的情思》和周继康的《当今评弹演员也应多出几个"王"》等文章。

11月28日—30日,浙江省曲艺家协会第四次会员代表大会在杭州召开。大会通过了上届工作报告和修改后的协会章程。选举产生了由31人组成的第四届理事会和17人组成的常务理事会。马来法当选为浙江省曲艺家协会主席,魏真柏、胡兆海、郑樱、翁仁康、叶海琴、石锦元当选为副主席,蒋希均为秘书长。原三届主席施振眉被推举为名誉主席,沈祖安为首席顾问,老曲艺家阮世池、李伟清、周剑英、王柏荫、朱桂英为顾问。

11月,《曲艺》杂志刊登《名人谈评弹》,收录贺绿汀、吴宗锡、刘厚生、周信芳、俞振飞、盖叫天、丁善德、应野平等人有关评弹的言论,另有王传淞的《听评弹的好处》等文章。

12月21日—22日,江苏省曲艺家协会第四次会员代表大会在南京召开。来自全省11个市和省属单位及驻江苏部队的代表、特邀代表共70余人出席了这次盛会。为期两天的会议听取和讨论了第三届理事会会务工作报告,修改了章程(草案),推选产生了第四届理事会。在接着举行的四届一次理事会上,许洪祥当选为江苏省曲艺家协会主席,王丽堂、刘蔚兰、杨乃珍、陈亦兵、吴星飞、金声伯当选为江苏省曲艺家协会副主席。

△ 弹词演员徐绿霞(1917—1994)去世。其为江苏苏州人,师从沈丽斌习

《双珠凤》，又拜俞筱云为师习《玉蜻蜓》，再从杨仁麟习《白蛇传》。20世纪30年代在上海东方书场为夏荷生代书，说《盗仙草》一回，得李伯康赏识，被收为弟子，被授予《杨乃武与小白菜》，此后该书与《白蛇传》为其常演书目。20世纪40年代初，他在上海仙乐舞宫首次开演评弹，与夏荷生、张鸿声、汪云峰拼档，声誉鹊起，此后不时在沪演出。1958年后一度辍演，1989年复出。1981年被聘为上海评弹团特约演员，又任上海文史馆馆员。其表演兼收李、杨、夏之特长，擅起脚色，边说边做，动作清脱。说表灵活，常以"肉里噱"与"小卖"的紧密结合引发笑料，以轻松有趣见长。曾为电视连续剧《杨乃武与小白菜》的改编提供脚本及资料。

△ 评话演员汪雄飞（1922—1994）去世。其长期致力于评话创新，20世纪50年代初，得潘伯英等帮助，编演长篇评话《太平天国》。1959年参加浙江省曲艺队（今浙江曲艺团）。20世纪60年代前期，他常深入农村、海岛，编演不少反映现实生活的短篇评话。曾参与改编长篇评话《林海雪原》，为加工、说好此书，曾于1978年赴牡丹江，深入林海，收集素材，体验生活。1983年退休后，他记录所说演的《三国》（200多万字），文稿由施振眉、刘操南、毛节威整理。1989年浙江文艺出版社出版了"评话《三国》"丛书，包括《五关斩六将》《诸葛亮出山》《血战长坂坡》《关羽走麦城》《刘备雪弟恨》五集，共百余万字。其书艺精湛，嗓音洪亮，精、气、神充沛。擅起脚色，手面吸收京剧身段，所起关羽、张飞最为传神；故有"活关公""活张飞"美誉。曾任中国曲协浙江分会副主席、顾问。

△ 弹词女演员朱雪琴（1923—1994）去世。她1956年加入上海市人民评弹工作团，与郭彬卿拼档演出《珍珠塔》等长篇。1961至1962年间曾赴京津、两广及香港等地演出。后与薛惠君拼档。20世纪80年代后逐渐息演。曾参加演出的中篇有《白毛女》《见姑娘》《唐知县审诰命》《冲山之围》《三约牡丹亭》《厅堂夺子》《芦苇青青》《红梅赞》《急浪丹心》等。1963年曾演唱新编长篇《会计姑娘》。演出的选回有《楼台会妆台报喜》《方卿见姑娘》《下扶梯》等。朱雪琴擅弹唱，在"沈调"基础上发展个人风格，复得郭彬卿琵琶伴奏，形成流派唱腔"琴调"。"琴调"以气势磅礴、酣畅淋漓，明快刚健，声情并茂为特色。朱雪琴说唱时，气魄豪迈，控纵自如，塑造了不同类型不同性格的人物。"琴调"代表作有选曲《英台哭灵》《伯嗒哭坟》《游水出冲山》及开篇《思想上插上大红旗》

朱雪琴创作时留影

《南泥湾》《好八连》《红纸伞》《岳母刺字》《潇湘夜雨》等不下10余支。授徒朱雪玲、朱雪吟、朱雪霞等。

△ 弹词女演员黄静芬（1924—1994）去世。其为浙江平湖人，初中毕业后自学弹词。1944年初拜朱咏春为师习《倭袍》，不久即放单档弹唱于杭州、嘉兴、湖州一带。1945年在上海、苏州等地演出，声誉日隆。20世纪50年代初，曾与蒋月泉、刘天韵、张鉴国等参加书戏《三雄惩美记》的演出。1960年加入上海长征评弹团，1979年加入上海东方评弹团。还先后说唱过长篇《四进士》《梁祝》《孟丽君》《青蛇》《石达开》《赤叶河》《上海的早晨》《芦荡火种》等。其嗓音圆润，唱腔柔美。善器乐，能弹奏大套琵琶，其三弦弹奏亦具水平，脚色表演多借鉴京剧程式。

△ 评话演员胡天如（1926—1994）去世。其为江苏苏州人，早年曾习画，后改业评话。先师从朱耀良习《彭公案》《三侠五义》，后从陆凤石学《水浒》。1959年在浙江嘉兴创建南湖评弹团，为该团首任团长。注意从前辈名家的演出和昆曲、京剧中吸取养料，并曾向武术名家习刀棍拳术。其说表流畅，语言幽默，脚色、手面、身段颇多创造。曾编创和整理加工了不少评弹作品，如中短篇《四

川白毛女》《智取炮楼》《阳澄天兵》，长篇《敌后武工队》《平原枪声》《况钟巧断连环案》，另整理旧书《七侠五义·花神庙》《豹子头林冲》《青面兽杨志》等。部分已出版或发表。曾任浙江省曲艺家协会副主席、顾问。

1995年
（乙亥）

1月12日，江浙沪评弹工作领导小组年会在南京举行，同时举行领导小组成立十周年纪念活动。

1月17日，浙沪评弹工作领导小组从评弹基金中拨出专款，奖励1994年度传承优秀评弹书目的师生，对传授书目的老师蒋云仙、赵开生、龚华声、蔡小娟、潘祖强、陆月娥，继承书目的学生盛小云、殷麒麟、周红、王惠凤、袁小良、王瑾、陈松青、徐小凤等15位同志予以奖励，并发给奖金。

1月，《曲艺》杂志一月号封面人物为弹词演员杨乃珍。

2月10日，江浙沪评弹工作领导小组发放青年演员演出奖励金，20人得奖。

2月，《曲艺》杂志二月号刊登邱肖鹏创作的对唱开篇《喜相逢》文学脚本。

3月18日，评弹作家朱恶紫（1911—1995）先生病故于黄埭。其一生共收集、整理、创作、改写有100多篇评弹作品。

3月，《评弹艺术》第十六集由江苏文艺出版社出版。

4月10日，陈云（1905—1995）同志逝世。

4月18日，苏州市曲艺家协会在苏州举行"继承陈云同志遗愿搞好评弹工作"座谈会，深切缅怀陈云。周良、金声伯、邱肖鹏、朱寅全、曹汉昌、王鹰等30多人出席。

4月19日，上海市曲艺家协会在上海举行了缅怀陈云追思会，李庆福、杨振言、徐檬丹、何占春、秦建国、范林元等30多人出席。

5月16日，中国曲艺家协会在北京举行缅怀陈云座谈会。70多名曲艺工作者聚集在一起，重温陈云的教诲，表达对陈云崇敬、爱戴、感激、思念之情和前进的决心。从江浙沪专程赶来的、曾亲聆陈云教诲的周良、王鹰、邱肖鹏、李庆福、何占春、蒋希均等，在发言中讲述了几十年来陈云对弹艺术的亲切关怀和指导。

5月28日—29日，江浙沪评弹工作领导小组举办的江浙沪业余评弹大赛在苏州举行。

5月，《曲艺》杂志刊登戴宏森文章《电视评书的发展与展望》。

6月，《曲艺》杂志出版"深切缅怀陈云同志"专刊，发表了骆玉笙、罗扬、刘兰芳、周良、曹汉昌、邱肖鹏、王鹰、赵开生、王柏荫等人缅怀陈云的文章。

7月，《评弹艺术》第十七集由江苏文艺出版社出版。

7月，《潘伯英评弹作品选》由江苏文艺出版社出版。潘伯英（1903—1968）早年为评弹演员，中华人民共和国成立后

《潘伯英评弹作品选》（江苏文艺出版社）

致力于评弹书目的创作和整理工作。

8月9日—10日，江浙沪评弹工作领导小组在上海举行两省一市演出管理工作会议。

是年，弹词女演员范雪君（1925—1995）去世。其为江苏苏州人。生父王少峰业弹词，擅《三笑》，书艺颇佳。范螟蛉于弹词演员张少泉习《杨乃武与小白菜》，再过继于评话演员范玉山。曾就读于上海民立女中。15岁单档演出长篇《杨乃武与小白菜》，不久即先后说唱由陆澹庵改编的《啼笑因缘》和《秋海棠》。20世纪40年代中期至苏州，演出于吴苑和隆畅等书场，均受赞扬。曾从琵琶名家夏宝声习琵琶，正书演出前常奏琵琶一曲。能唱京剧和大鼓，并将其融于书目中。如《秋海棠》中穿插京剧《罗成叫关》唱段，《啼笑因缘》中穿插大鼓《黛玉悲秋》等。所演长篇还有《董小宛》《雷雨》《赛金花》等。20世纪50年代初脱离书坛；1957年复出，在电台播唱《秋海棠》，后移居海外。灌有唱片《秋海

棠》选曲《自古红颜多薄命》《恨不相逢未嫁时》。

9月12日，中国曲艺家协会和河南省平顶山市人民政府在北京新闻大厦联合召开了第二届中国曲艺节新闻宣传座谈会。首都新闻界、文化界人士百余人出席了会议。

10月11日，18个县（市）区的民间曲艺团和民间艺人在平顶山市中心举行"民间曲艺节目展演一条街"活动。

10月12日—17日，由中国曲艺家协会和河南省平顶山市人民政府联合举办的第二届中国曲艺节在河南平顶山市举行。来自全国22个省、自治区、直辖市和中央直属机关、人民解放军的近700名曲艺演员、艺术家，300多名民间艺人，轮流在8个剧场亮相，还分别到工厂、农村演出，演出了包括单弦、相声、评书、山东快书、河南坠子、苏州弹词、广西文场、四川清音、绍兴莲花落、蒙古族好来宝、彝族阿细说唱、白族大本曲等曲种在内的128个节目。

10月15日—16日，全国曲艺研讨会在河南平顶山宾馆召开。各省、自治区、直辖市曲协负责人和曲艺作家、艺术家、评论家百余人参加了研讨会。

10月20日，上海评弹国际票房在上海北京西路市政协的文化俱乐部正式成立。票房决定以文字、录像等形式抢救著名老艺术家的绝艺，利用丽都花园的场地设施，有组织地举行老演员和海内外同仁的交流演出，活跃评弹市场，票房还定期出版会刊，让同仁们及时了解国内的评弹信息。

1996年
（丙子）

1月26日，为庆祝中国曲艺家协会副主席、著名弹词艺术家蒋月泉舞台生涯六十周年，上海市曲艺家协会和上海评弹团联合举办系列活动。26日举办蒋月泉的弟子们演出的《玉蜻蜓》选曲专场。

1月，苏州市文化局举办苏州市评弹新书目会演暨江浙沪创作书目交流演出活动，有11个评弹团近40名著名演员和新秀参加。在5台会演书目和2台交流演出书目中，共推出新创作和加工的17部长篇的选回、一部中篇和两个短篇。经评选，新编长篇书目《双牡丹》《芒砀山》获得创作奖，青年自编折子和短篇《映雪外传》《一串河豚籽》获优秀创作奖；盛小云、袁小良等6名青年新秀获青年组

优秀表演奖；潘祖强等4名演员获中年组优秀表演奖。会演期间召开了座谈会，江浙沪著名评弹演员介绍了经验。

1月，《评弹艺术》第十八集由江苏文艺出版社出版。

1月，《曲艺》杂志发表短篇苏州弹词《介绍》文学脚本（邱肖鹏、周明华）、《余红仙和她的学生》（沈鸿鑫）等文章。封二刊登王伊冰、程桂兰演唱苏州弹词《江南炊事兵》剧照。

2月27日—28日，江浙沪评弹工作领导小组年会在苏州举行。

2月28日晚，上海文艺界人士参加了市政协为蒋月泉举办的祝寿联欢会。祝贺活动期间，召开了"蒋派"艺术专题研讨会。与会者认为，蒋月泉在艺术上有精湛的造诣，集说噱弹唱演于一身，创造和形成了自己独特的艺术风格和艺术流派，在评弹艺术中独树一帜。研究蒋月泉的艺术道路和艺术经验，对于评弹艺术继承、创新和发展，有着重要的意义。

2月，第一部系统、全面诠释评弹艺术的辞书《评弹文化词典》，由汉语大词典出版社出版。主编为吴宗锡，副主编为周良、李卓敏，该书特聘江浙沪20余位评弹专家、学者精心编写。全书80余万字，内容丰富、资料翔实，共收苏州评弹及其相关文化词目3200余条。按内容分十大门类编排，包括总类、名词·术语、评弹书目、评弹音乐·流派曲调、人物、社团、书场、著述·书刊、民俗、方言·俗语等，汇集了100余幅珍贵史料和名家的照片。

3月8日，江浙沪评弹工作领导小组发放1995年度青年演员演出奖励，30人得奖。

3月13日，由上海市曲艺家协会、上海人民广播电台文艺台、上海大学文学院主办的"笑与生活"研讨会在上海大学召开。吴君玉、秦建国、范林元、徐维新、何占春、张祖健等出席了研讨会。

3月，《曲艺》杂志三月号登载《苏州有家"评弹书店"》的文章，介绍苏州市公园路上的百花书局。该书局被称为"评弹书店"，由苏州市曲艺家协会主办，专售评弹等曲艺书籍和音带，还向全国开办邮购业务。

4月15日—18日，为纪念陈云关于"出人、出书、走正路"的谈话发表十五周年，上海市曲艺家协会等团体举办系列纪念活动，为十年来坚持自编自演的东方评弹团演员程振秋、施雅君和新艺评弹团演员王文耀举办表彰性的专场演出；上海评弹团推出了反映上海三年大变样的评弹专场《不夜城》，由12位40岁左右

的男女中青年演员演出。新长征评弹团的三代演员同台演出了传统书目的精彩片段。

4月18日，上海市文联、市曲协联合召开"评弹要繁荣、出人又出书"理论研讨会。纪念活动期间，还召开跨世纪中青年评弹演员座谈会，组织演员与姚连生中学部分师生对"评弹如何就青年"进行座谈；此外，为加强指导长篇评弹创作，还筹备建立了有评弹演员、评弹作家、出版社编审、小说作家、教师等20余人参加的长篇评弹创作委员会。

4月，为纪念陈云逝世一周年，《曲艺》杂志四月号刊登《陈云同志关于评弹新长篇的三封信》和周良撰写的《亲切的教诲，巨大的鼓舞——陈云同志关心评弹新长篇》等文章。

4月，《弹词经眼录》（周良著）、《尤调艺术论》（本书编委会编）由江苏文艺出版社出版。

5月29日，上海市曲艺家协会组织一支慰问徐虎的演出队，深入徐虎的基层所在地进行慰问演出。演员有秦建国、蒋文、黄嘉明、赵小敏、范林元、冯小英、沈仁华、丁皆平等，演出节目包括上海评弹团的小组唱《英雄赞》和开篇《徐虎精神永颂扬》，陈卫伯创作演出的评话《邻里之情》，以及著名滑稽演员周柏春、杨华生、王汝刚、李九松、方艳华、郭明敏、毛猛达、张定国、杨一笑、龚成龙等演出的六档独脚戏。

5月，《评弹艺术》第十九集由江苏文艺出版社出版。

5月，周良著《再论苏州评弹艺术》由江苏文艺出版社出版。

6月6日—7日，中国曲艺家协会主席团扩大会议在北京召开。时任中国曲协副主席的吴宗锡、蒋月泉参加了会议。

7月21日，蒋月泉访问苏州梅竹书苑，与在那里演出的"蒋调"传承人秦建国、蒋文，一同表演了纯正的"蒋调"。

8月，江浙沪评弹工作领导小组在苏州召开联络员工作会议商讨举办青年会书方案，讨论评比优秀书场意见，呈报评弹演员名册汇集情况。

8月，《曲艺》杂志发表左弦（吴宗锡）的文章《重要的是理解》，该文从陈云的谈话"要让评弹就青年"说开去，认为评弹节目应当符合青年的思想要求，要争取青年听众对评弹的理解，提高他们的艺术感受力和鉴赏力。

9月18日—21日，由中国曲协和江苏省文联主办的"1996年中国曲艺荟

蒋月泉与青年演员在一起。左起：蒋文、秦建国、蒋月泉、沈世华

萃·新曲目展演系列活动"在南京举行。来自全国部分省市11个代表队的曲艺表演艺术家、曲艺新秀会聚在一起，20日上午召开了中国曲艺艺术发展与改革研讨会；20日、21日晚，在南京人民大会堂表演了相声、评书、京韵大鼓、琴书、评弹等10个曲种的优秀说唱节目。

10月27日—31日，江浙沪评弹工作领导小组在上海举办青年演员会书，38名演员参加演出，获优秀演出奖5人、演出奖14人。

10月，《评弹艺术》第二十集由江苏文艺出版社出版。

11月5日—7日，中国曲艺家协会第四次全国代表大会在北京举行。来自全国各地的200多名代表参会。大会审议通过了上届理事会的工作报告，讨论和通过了修改后的曲艺家协会章程，选举产生了新一届理事会和主席团，罗扬当选为主席，刘兰芳当选为常务副主席，朱光斗、余红仙、姜昆、夏雨田、程永玲、薛宝琨等当选为副主席，杨乃珍、周良为理事会理事，吴宗锡、蒋月泉为顾问。

12月16日—20日，中国文学艺术界联合会第六次全国代表大会和中国作家协会第五次全国代表大会在北京人民大会堂隆重召开。党和国家领导人江泽民、李鹏、乔石、李瑞环、朱镕基、刘华清、胡锦涛等出席开幕式。吴宗锡、金声伯

等评弹界人士参加了会议。

12月19日,江浙沪评弹工作领导小组在苏州召开联络员工作会议。

12月,江浙沪评弹工作领导小组和江浙沪文化厅(局)在上海联合举办评弹青年演员会书。参加会书的条件是:演员年龄在30岁以下,连续三年每年演满150场以上。38名参赛者由各地推荐,约占符合年龄条件的青年演员半数以上。参加会书的书目有优秀传统书目的选回和20世纪80年代以来改编演出的书目选回。经评议,袁小良、陆嘉乐、方晏磊、汪正华、王建中等5位青年演员获优秀演出奖,14位青年演员获演出奖。演出期间,还开办了辅导课。

12月,《中国曲艺志·江苏卷》出版发行。志书收录了反映江苏曲艺发展的历史和现状的综述、明代以来曲艺活动的大事,记录了江苏省57个曲种、1400部曲(书)目、213个曲艺机构、450个演出场所、220名曲艺人物及文物古迹、报刊专著、艺事活动等。

常熟市评弹团建团四十周年庆祝活动

1997年
（丁丑）

1月，《曲艺》杂志刊登蒋希均的苏州弹词开篇《血染的金钥匙》和《西湖四季歌》文学脚本。其中《血染的金钥匙》根据全国五一劳动奖章获得者、浙江省劳动模范、农村金融卫士刘玲英事迹编写。

1月，由苏州市文联艺术指导委员会、苏州市曲艺家协会、苏州市评弹团、梅竹评弹促进会联合举办的纪念周玉泉一百周年诞辰专场演出暨座谈会在苏州举行。

2月14日，江浙沪评弹工作领导小组年会在杭州举行。

2月，《曲艺》杂志刊登徐檬丹文章《"适应青年、提高青年"之我见》。作者从题材脚本、演员表演等角度谈评弹艺术如何适应青年。

上海新艺评弹团刘国华（左）、华雪莉（右）在杭州大华书场弹唱《乞丐女王》

3月10日，江浙沪评弹工作领导小组发放1996年度青年演员演出奖励，34人得奖。

3月12日，江浙沪评弹工作领导小组发放1996年度继承书目奖，获奖的有学生：刘国华、卜燕君、包弘，老师：余瑞君、张振华、王鹰。

3月30日，优秀书场表彰会议在苏州举行，表彰书场20家。江苏有中山公园书场、长春园书场、老龄委书场、妙桥商业茶室书场、苏州书场、宫苑书场、周庄书场、新艺书场（洛社）、梅竹书场、横林工人俱乐部书场，浙江有大华书场，上海有玉茗楼书场、青浦文化书场、大场新光书场（宝山）、亭林工人俱乐部书场（金山）、浦东新区文化馆书场、康乐书场（崇明）、彭浦老年乐园书场、辽源文化站书场（杨浦）、雅庐书场。

3月30日—31日，苏州举办江浙沪业余评弹展演。

3月，《曲艺》杂志刊登左弦（吴宗锡）的文章《关于评弹的艺术特征》。

4月，《曲艺》杂志刊登梁爽的评论文章《听江浙沪评弹青年演员会书》。

5月，《曲艺》杂志刊登傅菊蓉撰苏州弹词《木香巷里》文学脚本。

6月1日—15日，江浙沪评弹工作领导小组和苏州市文化局联合举办江浙沪青年评弹演员进修班，首期在苏州开班。参加学习的有来自两省一市8个评弹团的13位青年演员。此期进修班在总结以往办班经验基础上做了新的尝试，采用长篇演出和交流演出相结合的方式，让广大听众参与鉴定，每天下午在市区四家书场各有两档青年演出长篇书目，进修班及时听取听众意见；同时，进修班聘请老艺术家担任专职老师到场听书，并让艺术家做具体指导，然后组织四个夜场集中交流演出，半月中连演60场共120小时，听众近7000人次。进修班还开展了各类艺术研讨活动9次。学员们认真听取评弹理论家和著名演员的艺术讲座、书目评析，对评弹的现状和发展进行了研讨。

6月，《陈云同志关于评弹的谈话和通信》增补本，由中央文献出版社出版。

6月，《曲艺》杂志出版欢庆香港回归祖国曲艺作品专辑，发表苏州弹词对唱开篇《庆回归》（邱肖鹏）、苏州弹词开篇《梦圆中英街》（徐文初）、弹词开篇《人民祖国拥抱你》（朱寅全）等作品。

7月11日，上海市曲艺家协会召开了由曲艺团体负责人和曲艺编导等人员参加的曲艺理论工作座谈会。与会者就近年来上海曲艺创作与理论研究等问题进行了热烈讨论。会议由曲协理论组组长何占春主持，评弹演员饶一尘、上海评弹团

编剧程志达等发言。

7月,《苏州评弹书目选》第一集、《评弹艺术》第二十一集,由江苏文艺出版社出版。

7月,江浙沪举办评弹演职人员知识竞赛,125人参加,除40岁以下青年组,74人分别给予一等、二等、三等奖个人奖项外,对应试人数占团体总人数比例较高、成绩较好的苏州市评弹团、上海东方团、上海新艺团、常熟团、张家港团给予组织奖,并发奖状。

7月,《曲艺》杂志刊登陈云文稿四篇:《评弹工作者也要学哲学》《文艺界要提倡批评和自我批评》《关于〈九龙口〉》《关于〈筱丹桂之死〉》。此外还有《永记教诲,振兴评弹——写在〈陈云同志关于评弹的谈话和通信(增订本)〉出版之际》(吴宗锡)和《深入学习努力实践》(周良)等文章。

8月2日,江浙沪评弹工作领导小组在苏州召开青年演员思想工作座谈会,苏州、常熟、吴县、江阴评弹团参加。

10月3日—6日,中国曲艺家协会四届主席团三次会议在南京召开。中国曲协主席罗扬,常务副主席刘兰芳,副主席朱光斗、姜昆、夏雨田、薛宝琨等出席。主席团会议听取并审议了刘兰芳所作的《中国曲艺家协会第四次全国代表大会闭幕以来的工作情况和1998年工作初步设想》的报告;审议通过了《关于中国曲艺家协会会员交纳会费的实施方案》和新发展的中国曲艺家协会会员名单,审议了《关于评选省、自治区、直辖市优秀曲艺家协会的实施方案》《关于评选中国曲艺家协会优秀会员的实施方案》。

10月4日,为庆祝十五大、中华人民共和国成立四十八周年,"1997中国曲艺荟萃·新曲目雅集"晚会在南京人民大会堂召开,百余名曲艺界代表和近千名南京各界人士参加。晚会以评弹交响《红船颂》开场,江苏省歌舞剧院、南京军区前线歌舞团青年曲艺演员黄霞芬、杨鲁平、王怡冰、蔡晓华、陈峰宁等200人演出了评弹与舞蹈、音舞说唱、锣鼓说唱等形式的新节目。

10月5日—6日,江浙沪评弹工作领导小组办公室召开"回顾建国以来评弹工作座谈会"。

10月上旬,中国曲艺家协在南京召开全国曲艺创作座谈会。中国文联副主席、中国曲协主席罗扬,中国曲协常务副主席刘兰芳,副主席夏雨田、朱光斗、姜昆、薛宝琨和来自北京、天津、河北、辽宁、黑龙江、江苏等省市的曲艺作

家、艺术家、评论家30多人出席会议并发言。大家就加强曲艺创作的研究和评论，加强曲艺创作的领导，以及提高曲艺作家的社会地位和保护曲艺作家的著作权益等问题展开研讨。

10月21日—23日，由中国曲艺家协会、中国说唱文艺学会、河南省曲艺家协会和中共南阳市委、市政府联合召开的全国农村曲艺展演研讨会在河南南阳市召开。王池良在会上做《评弹在农村大有可为》的发言，发言摘要刊登在《曲艺》杂志十二月号上。

10月，《曲艺》杂志刊登沈鸿鑫的弹词开篇《江南行》文学脚本。

11月5日，第七届"文华奖"颁奖仪式举行，共评出大奖5个，新剧目奖34个，新节目奖23个，单项奖98个，组织奖7个。"文华奖"是文化部设立的专业艺术最高奖，此次评奖首次列入了小节目的评比。获得文化新节目奖的评弹节目有江苏省歌舞剧院评弹团的开篇《巧手吟》、江苏省歌舞剧院评弹团的开篇《秦淮月》，获得文华表演奖的有黄霞芬（《巧手吟》演唱）、杨乃珍（《秦淮月》演唱）。

12月27日，美国《侨报》刊演员杨振言所述《华埠举办评弹欣赏聚餐会，旅美名家呈献各派琵琶艺》，文中忆及："20世纪50年代，巅峰时期上海每天有3万多人现场听评弹，最多时有8000人排队等待买票。"

12月，周良主编的《苏州评弹文选》（第1—4册）、《评弹艺术》第二十二集，由江苏文艺出版社出版。

是年，由江浙沪评弹工作领导小组、苏州市文化局主办，苏州市群众艺术馆承办的1997年江浙沪业余评弹展演，在苏州戏曲博物馆茶园书场举行。上海江南评弹之友社、上海工人文化宫茉莉花评弹团、无锡市业余评弹社、宁波江北区文化馆评弹队和苏州市群众艺术馆评弹队的业余评弹爱好者50余人参加展演。

是年，由上海新闻、文艺、广播电视界联合参与的振兴评弹艺术计划"新民评弹发展基金"建立，此项基金共投入300万元人民币，用以保存珍贵的评弹艺术财富，推动评弹事业进一步振兴与发展。由上海市文化局等机构联合推出为期3年的"振兴评弹艺术计划"及一系列活动，以电视录像的方式复排优秀中篇评弹《王佐断臂》《大生堂》等5部作品，抢录100回优秀传统书目，组织召开评弹艺术发展理论研讨会等。

1998年
（戊寅）

1月16日—17日,"中国评书评话名家展演"系列活动在北京举行。活动由中国文联主办,中国曲艺家协会、中央电视台文艺部、中央人民广播电台文艺部承办,黑龙江省文联等单位协办。刘兰芳、唐耿良、袁阔、徐勍、连丽如、刘延广、何祚欢等老艺术家,和青年评书艺术家王池良、叶景林、刘朝、张洁兰、赵维莉等参加祝贺演出,上演苏州评话、扬州评话、北方评书、四川评书、湖北评书等的优秀传统书目和新编精彩书目。展演期间还举行题为"走向新世纪的评书评话艺术"的研讨会。

2月7日—13日,应中国曲艺家协会邀请,日中文化交流协会组派以日本大学教授永井启夫先生为顾问、日本艺能协会会员中岛典夫先生为团长的日本"中国曲艺鉴赏访华团"一行六人,来我国北京、宝丰、开封、郑州、苏州、上海等地进行友好访问。在苏州,访华团参观了苏州评弹学校的教学,观看了三年级学生的汇报演出。

2月8日,江浙沪评弹工作领导小组年会在苏州举行。年会决定授予孙惕、周

日本"中国曲艺鉴赏访华团"访问苏州评弹学校

荣耀、曹凤渔、彭本乐、傅菊蓉、蒋希均等同志苏州评弹优秀研究工作者称号。

3月9日，江浙沪评弹工作领导小组发传承书目奖，获奖的有老师：钱培斐、吴国强、周映红、张国良，演员：王池良、陆人民。

3月19日，江浙沪评弹工作领导小组给38位青年演员发演出奖励金。

3月19日—24日，《中国曲艺志·上海卷》初审会在上海举行。《中国曲艺志》主编罗扬，副主编王波云、周良，总编辑部的相关人员，《中国曲艺志·上海卷》主编吴宗锡，以及上海市文化局副局长蔡正鹤参会。会议邀请江苏、浙江、天津、上海等地的专家担任审稿员，对《中国曲艺志·上海卷》的初稿进行了认真的审读和研究。

3月25日—27日，1998年评弹艺术发展研讨会在上海举行。活动由上海市文化局主办，上海电视台、《新民晚报》社、上海人民广播电台、上海曲艺家协会协办，上海评弹团、上海艺术研究所承办。研讨会有80余人参加，收到论文28篇。会议期间还在上海逸夫大舞台举行了三场评弹专场演出，老、中、青、少四代演员同台献艺。

3月，上海举行评弹艺术发展研讨会。

4月9日，著名京韵大鼓表演艺术家、中国曲艺家协会名誉主席骆玉笙，应上海东方电视台之邀在上海逸夫大舞台举行《白发红心映曲坛》专场演出。评弹名家余红仙、蒋云仙、吴君玉、赵丽芳和滑稽演员王汝刚、上海说唱演员黄永生等参加助兴演出。

4月21日—23日，浙江省曲艺家协会在嘉兴市文华国宾馆召开1998年曲艺作品讨论会。施振眉、沈祖安、马来法、蒋希均等20多位同志参加。

4月，《曲艺》杂志发表崔成泉文章《简陋小楼唱新篇——上海雅庐书场开拓评弹演出市场》。

5月5日，由刘兰芳、曹汉昌分别领衔的"评书评话《岳传》南北交流演出"在苏州梅竹书苑举行。演出历时三个多月小时，节目包括《辕门投书》《锤震金弹子》《岳飞拜师》《十败余化龙》《小校场比武》《打虎进城》等选回和片段。曹汉昌、刘兰芳、李宏声、陈景声、周明华、王池良，老中青三代、南北两方的"说岳"评书评话演员参加了演出。

5月6日，苏州市评弹团青年演员王池良，拜北方评书名家刘兰芳为师，在苏州市光裕书场内举行拜师仪式。

评话演员曹汉昌

5月5日—7日,周扬、刘兰芳、吴文科等同志,应江苏省曲艺家协会、苏州市文化局和苏州市文联的邀请,参观访问苏州,考察观摩苏州评弹艺术。7日上午在光裕书场观看了苏州市评弹团组织的内部观摩演出;7日下午参观苏州评弹学校,并观看学生汇报演出。

5月,《曲艺》杂志发表朱寅全的短篇弹词《灯火阑珊》和张雪南、吴桂潮的文章《嘉兴书场越办越红火》。

7月5日,江浙沪第三届业余评弹展演在苏州举行。

7月10日—16日,"第三届中国曲艺节·内蒙古之夏"在内蒙古呼和浩特市和包头市举行。来自全国29个省、自治区、直辖市和中直及部队文艺团体的260多名演员、曲艺家,在两地3个剧场轮番展演了80多个节目。相声、评书、苏州评弹、京韵大鼓、河南坠子、二人转、宁夏坐唱、佤族木鼓说唱、布朗族弹唱、藏族龙头琴弹唱等50多个曲种参加会演。

7月12日,中国曲艺家协会在内蒙古呼和浩特市召开四届主席团第四次会议。会议以党的十五大精神为指导,审议了刘兰芳所作的《中国曲协四届主席团第三次会议以来工作情况的报告》,并就协会今后工作进行了研究;讨论并通过了《中国曲艺牡丹奖章程》;审议并通过了中国曲艺家协会表彰一批1997年优秀会员的决定,其中,苏州弹词演员黄霞芬被评为优秀会员;批准了新发展的55名新会员;任命王丹蕾、常祥霖为中国曲艺家协会副秘书长;决定任命刘兰芳为中国曲艺基金管委会负责人等相关事宜。

7月14日,中国曲协邀请参加第三届中国曲艺节的曲艺家和有关人士近百人举行曲艺研讨会。与会者以"出人才、出精品,迎接新世纪"为题,展开了热烈

研讨。

7月,《评弹艺术》第二十三集由江苏文艺出版社出版。

8月中旬,江浙沪评弹工作领导小组办公室邀请部分评弹团座谈书目工作。

8月,著名弹词表演艺术家、"杨调"艺术创始人杨振雄(1920—1998)先生因病在上海逝世。

10月,《曲艺》十月号发表朱寅全评弹《送行曲》文学脚本。

11月19日—22日,为了纪念党的十一届三中全会召开二十周年,中国曲艺家协会、江苏省文联、南京有线电视台在南京联合举办了1998年中国曲艺荟萃活动。19日晚在南京钟山宾馆举行了开幕式。20日晚,演出活动在南京人民大会堂举行。整场演出共有12个曲种13个节目,其中评弹类的节目有黄霞芬演唱的《我的大江南》,盛小云演唱的《倾怀·石城春望》等。系列活动期间还举办了获奖节目雅集"粤曲·评弹欣赏晚会",盛小云等演唱弹词开篇《姑苏水巷》,金丽生演唱弹词开篇《林冲踏雪》,袁小良、王瑾演唱苏州弹词《约会》等。粤曲节目中有叶幼琪的《香港明日胜仙境》、何丰仪的《荔枝颂》等。

11月20日,中国曲艺家协会、江苏省文联在南京联合举行纪念党的十一届三中全会召开二十周年座谈会。北京、天津、江苏、河南、广东、内蒙古等地的曲艺界人士出席了会议。吴宗锡在会上以"评弹的新发展"为题发言,发言稿登载在《曲艺》杂志1999年一月号上。

11月28日,为期10天的首届曲艺专题图书展销在灯市口中国书店开幕。展销的图书有关于相声、评书、琴书、俗曲、评弹等多种曲艺形式的70余种,品种齐全。

12月,《当代中国曲艺》由当代中国出版社出版。《当代中国曲艺》是"当代中国"系列丛书之一。罗扬任主编,周良、郗潭封、戴宏森任副主编;由曲艺理论家罗扬、戴宏森、薛宝琨、章辉、刘洪滨、王济等撰稿。该书按照丛书的编写方针,从新曲艺的发展历程、评书评话类曲艺、鼓曲唱曲类曲艺、快书快板类曲艺、相声滑稽类曲艺、发展中的少数民族说唱艺术、曲艺队伍的建设、当代中国曲艺大事记等方面,以翔实丰富的材料,论述了中华人民共和国成立后中国曲艺的发展面貌、改革创新经验和艺术特色。全书40余万字,图文并茂,具有专业实用性和收藏价值。

12月,《苏州评弹书目选》第二集由江苏文艺出版社出版。

是年，蒋云仙及其学生王瑾合作演出的一百回评弹电视艺术片《啼笑因缘》由江西电视台、中国电视艺术家协会、中华戏曲电视编导协会和江西新雅图影视传播有限公司联合摄制完成。该书每回20分钟，每回内容有情节，以南北咸宜的普通话道白，以雅韵悠扬的苏州话演唱，赢得专家好评，专家认为这是一项富有开拓、探索意义的工程。

1999年
（己卯）

1月，《苏州弹词大观》（修订本）由学林出版社出版，黄异庵担任该书编写顾问，编委有李庆福、周荣耀、张伯安、陈月英、王连源、周良正、周清霖，执行编委有周清霖、周良正、周荣耀。《苏州弹词大观》分设4个部分：近现代题材开篇、古代题材开篇、近现代题材选曲、古代题材选曲。王朝闻、秦绿枝、李庆福分别为该书作序。

1月，《曲艺》杂志刊登董尧坤、李幽兰撰短篇苏州弹词《嫁妆趣谈》文学脚本。

2月，《曲艺》杂志刊登傅菊蓉撰短篇苏州弹词《离婚》。

2月25日—27日，江浙沪评弹工作领导小组年会在嘉兴举行。

2月25日—3月4日，应中国曲艺家协会邀请，日中文化交流协会派出以日本德岛文理大学教授吉川周平为团长的日本"中国曲艺鉴赏"访华团一行7人，对我国北京、上海、郑州、洛阳、平顶山及宝丰等地进行曲艺文化交流访问。

3月1日，江浙沪评弹工作领导小组给30位青年演员发演出奖励金。

3月2日，日本"中国曲艺鉴赏"访华团在上海乡音书苑鉴赏评弹。当晚正值中国传统的元宵佳节，中国曲协顾问、上海市文联副主席、上海市曲协主席吴宗锡，中国曲协副主席余红仙等宴请日本客人。访华团即将离沪时，恰遇曾访问过日本的上海评弹团著名演员秦建国，并与其共进午餐。应客人之邀，秦建国在席间即兴唱了评弹选段。

3月，《评弹艺术》第二十四集由江苏文艺出版社出版。

3月，《曲艺》杂志3—5月号连载3回中篇苏州弹词《金钱与爱情》（邱肖鹏、傅菊蓉、杨作铭），另有朱寅全的苏州弹词开篇《姑苏水巷》。

4月1日—4日,中国曲艺家协会在江苏无锡召开四届理事会二次会议暨1999年协会工作会议,来自全国各地的理事和曲协负责同志近百人参加。中国曲协名誉主席骆玉笙,中国文联副主席、中国曲协主席罗扬,中宣部文艺局副局长刘玉山,中国曲协分党组书记、常务副主席刘兰芳,江苏省委宣传部副部长、江苏省曲协主席许洪祥,中国曲协副主席余红仙等参加2日上午的开幕式。会议期间,还组织与会的部分曲艺家和青年演员到江南大学礼堂进行慰问答谢演出,受到当地群众和大学师生的热烈欢迎。

5月31日,在徐丽仙故乡苏州枫桥何山花园半山坡上举行弹词艺术家徐丽仙半身雕像揭幕仪式。上海、苏州、杭州评弹界的著名人士参加,徐丽仙生前的好姊妹、沪剧著名演员杨飞飞,越剧著名演员戚雅仙也应邀出席。远在国外的徐丽仙子女亦前来参加雕像揭幕,并在王汝刚的陪同下来到华东医院探望贺绿汀院长,当面表示谢意。徐丽仙去世后,上海音乐学院院长贺绿汀先生提议为其塑像,并表示费用由他个人支付,以缅怀这位弹词表演艺术家。

6月12日—9月25日,江浙沪评弹工作领导小组办公室、苏州市曲艺家协会、苏州市戏曲艺术研究所、苏州市评弹收藏鉴赏学会联合举办苏州评弹理论业

音乐理论家、音乐教育家贺绿汀(左)与徐丽仙(右)

余讲习班。讲习班共有46名学员参加,其中30岁以下的有22人,约占总人数的48%,学员有大学生、工程师、老师、医生、专业演员、退休艺人、老评弹工作者、老书迷,还有来自常熟、昆山等地的同志。讲习班利用双休日的周六下午讲课,共举办了14次专题讲座。评弹理论专家吴宗锡、周良分别主讲了《评弹表演艺术谈》《评弹称谓概述》《苏州评弹的艺术特征》《苏州评话书目》,夏玉才、杨德麟、孙惕、傅菊蓉、曹凤渔、彭本乐等,也从不同角度对苏州评弹的历史、艺术特征、表演特色、弹词音乐和流派唱腔流变过程、长篇书目及书场发展、听众审美变化,做了专题讲座。同时,特邀苏州大学朱栋霖、范伯群、孙景尧教授分别主讲《评弹和文学》《评弹和俗文学》《中美"说书"及其理论的比较探讨》。

6月,《曲艺》杂志刊登朱寅全弹词开篇《游子几时回故乡》文学脚本。

7月20日—21日,浙江省曲艺家协会第五次会员代表大会在杭州隆重举行。全省85位曲艺家代表相聚一堂,大会通过民主选举产生了浙江省曲艺家协会第五届理事会。马来法当选为主席,魏真柏、胡兆海、翁仁康、叶海琴、蒋希均当选为副主席。主席团委员有周志华、冯丽英、沈维春、倪齐全、周鸣岐。大会推举施眉为名誉主席,聘请沈祖安、王柏荫、李伟清、周剑英等为顾问。

7月20日晚,1999年浙江省曲艺新作展演在杭州东坡大剧院举行。这是一次浙江省规模较大的曲艺新作展演活动。苏州弹词对白开篇《特种收藏品》等获奖作品在展演活动中亮相。

7月,《曲艺》杂志发表李庆福的文章《贺绿汀关心徐丽仙二三事》。作者回忆了时任上海音乐学院院长的贺绿汀对"丽调"创始人徐丽仙从生活到艺术上的关怀往事。述贺老惜才爱才,促成1984年在上海音乐学院礼堂举行的徐丽仙"丽调"音乐欣赏研究会,在徐丽仙逝世后又提议自费为其制作雕像,并安放在上海音乐学院内等事迹。同期的封面人物为袁小良。

8月31日,由曲艺杂志社、浙江省曲艺家协会、浙江省群众艺术馆联合举办的1999年浙江省曲艺作品征文评奖在杭州揭晓。自1999年2月起至6月底止,共收到应征作品106件。经有关部门专家组成的评奖委员会认真评选,有22篇曲艺作品获奖。评奖结果是:苏州弹词对白开篇《特种收藏品》(蒋希均)、小品《上岗》、双档杭州小锣书《婚礼变奏曲》等5部作品获一等奖,绍兴莲花落《救爹》、故事《石头村的绑架案》等7部作品获二等奖,温州鼓词《人间自有真情在》等10部作品获三等奖。苏州弹词开篇《特种收藏品》文学脚本刊登于《曲艺》杂志

1999年9月号上。

8月,《曲艺》杂志刊登缪智、顾聆森的文章《苏州评弹实现"按劳分配"》,该期封面人物为王池良。

9月4日、5日,上海市曲艺家协会和解放日报实业公司主办的"走过半个世纪——曲艺庆贺演出",在中国大戏院演出两场评弹专场,9月11日、12日在逸夫舞台演出两场滑稽专场。参加演出的有年逾古稀的老艺术家姚慕双、周柏春、杨华生、王柏荫、陈希安、华士亭等,有著名演员吴君玉、赵开生、江文兰、程美珍、胡国梁、江肇焜、徐淑娟、周苏生、秦建国、范林元、王惠凤、吴双艺、童双春、王双庆、王汝刚、李九松、黄永生、筱声咪、钱程、郭明敏、方艳华、周立波、胡晴云等,还有正在上海市戏曲学校学习的评弹班小演员们。参演的曲目有经过精心加工的传统曲目,有新编历史题材和现代题材的优秀曲目。

9月25日,历时3个月的苏州评弹业余讲习班结业,46人参加学习。

11月7日—8日,中国说唱文艺学会、江苏省中外社会文化交流协会、徐州教育学院联合在徐州召开"面向二十一世纪的中国说唱文艺"研讨会,就之后说唱文艺的发展等问题进行了讨论。

12月,《评弹艺术》第二十五集出版。

12月,《曲艺》杂志刊登《曲艺面向新世纪之我见》(吴宗锡)和《曲艺要密切联系群众》(周良)等文章。

是年,周良著《弹词》由春风文艺出版社出版。周良的另一本著作《苏州评弹》由苏州大学出版社出版。

2000年
(庚辰)

1月5日,中国曲协第四届主席团第六次会议在山东威海举行。中国曲协主席罗扬,常务副主席刘兰芳,副主席朱光斗、姜昆、程永玲出席会议。会议由罗扬主持。会议审议通过了《中国曲协1999年工作情况和2000年计划安排》工作报告,并就关于表彰从艺五十周年曲艺家、关于评选优秀协会、关于命名"荣誉会员"等提案的实施进行了讨论。

1月15日,由上海市委宣传部副部长尹继佐、上海评弹国际票房会长蒋澄澜

发起举办的"2000年评弹界新春大联欢暨新人新书展演"在上海锦江小礼堂举行。这次活动经20位评委评出优胜奖六档：①袁小良、王瑾，②盛小云，③高博文、周红，④施斌、吴静，⑤徐惠新、沈玲莉，⑥王池良。演出奖七档：①陆嘉乐、方晏兰，②周强、张小平，③范林元、冯小英，④汪正华，⑤李奕昂、曹莉茵，⑥秦建国、毛新琳、濮建东，⑦郭玉麟、史丽萍。

1月，《苏州评弹书目选》第三集，由江苏文艺出版社出版。

1月，江浙沪评弹工作领导小组办公室召开当代书目座谈会。

2月21日—23日，江浙沪评弹工作领导小组年会在上海举行。此前，领导小组设组长（吴宗锡）、副组长（周良），当年开始不设组长，由江浙沪厅局负责人轮流担任召集人，推举吴宗锡同志为小组顾问。

2月23日，江浙沪评弹工作领导小组就之后工作向文化部提出报告，之后工作的重点为交流情况，研究问题，推动艺术建设和理论研究。

3月9日，江浙沪评弹工作领导小组对51人发放青年演员演出奖励。

4月29日，上海评弹国际票房在政协文化俱乐部召开了"纪念薛筱卿诞辰一百周年"座谈会。应邀参会的除会员外，还有上海市委宣传部副部长尹继佐、上海评弹团领导和团内同好，以及各界人士和评论家等80余人。

5月10日、12日，由中国曲艺家协会、辽宁省曲艺家协会、中共大连市委宣传部和大连市文联联合主办的21世纪中国曲艺坛暨精品展演活动在大连举行。

5月，《评弹艺术》第二十六集出版。

5月，《曲艺》杂志发表署名公企、明华的文章《弦索情深——记苏州弹词演员赵慧兰》。文中赞扬赵慧兰是一位"三多"的弹词演员：演唱的场次多，演唱的长篇书目多，培养的评弹新人多。

8月13日至16日，"苏州评弹艺术公演"在温哥华受到热烈欢迎。参加演出的6位演员有文化部"文华奖"获得者邢晏春、邢晏芝兄妹，来自多伦多的评弹艺术名家庞志雄、黄佩珍夫妇，以及定居温哥华的评弹艺术家吴迪君、赵丽芳夫妇。13日和14日演出了长篇弹词精品选回《杨乃武与小白菜》《三笑·唐伯虎点秋香》等。15日由6位艺术家同台演出"评弹曲调流派演唱会"，演唱"俞调""祁调""丽调""琴调""张调""薛调""姚调""蒋调""雄调"等。16日大家同台演出中篇评弹《三笑·三约牡丹亭》。

8月，《苏州评弹书目选》第四集由江苏文艺出版社出版。

8月,《曲艺》杂志刊登唐耿良的文章《蒋调艺术形成和发展的故事》(八、九月号连载),和孙常遇的短篇苏州弹词《花落花又开》文学脚本。

8月,周良编《陈云和苏州评弹界交往实录》由中央文献出版社出版。该书详细记述了陈云从20世纪50年代后期到90年代的几十年间与苏州评弹界的交往。

10月18日,北京国际曲艺节组委会邀请中央电视台、人民日报、光明日报、中央人民广播电台、北京人民广播电台等新闻单位的记者在人民大会堂召开新闻发布会。

11月10日—14日,由中国文联和中国曲艺家协会联合主办,中央电视台海外中心和沈阳蓝翎经贸有限公司协办的北京国际曲艺节顺利举办。曲艺节期间还举行了2000年中国曲艺牡丹奖颁奖仪式,部分获奖节目参加演出。当年在全国报送的131个表演奖参评节目和118个文学奖参评作品中,评出2000年中国曲艺牡丹奖表演奖30个、文学奖30个。其中评弹类获奖作品和人物有,表演奖:苏州弹词《四郎尽忠》(金丽生、赵慧兰),苏州弹词开篇《倾怀·石城春望》(盛小云),文学奖:中篇评书《孙庞斗智》(徐檬丹、吴君玉)、苏州弹词开篇《倾怀·石城春望》(顾浩)、苏州弹词《特别收藏品》(蒋希均)等。

11月11日,"新世纪中国曲艺与国际交流"理论研讨会在长安大戏院贵宾室举行。40余位国内外曲艺专家、学者和曲艺工作者出席。

11月,《曲艺》杂志刊登周良文章《回顾往事感触良深——反复学习陈云同志对评弹工作意见的体会》。

12月,《评弹艺术》第二十七集出版。

是年,吴宗锡著《听书论艺集》由大众文艺出版社出版。

△周良编著《陈云和苏州评弹界交往实录》由中央文献出版社出版。

△方草编著《弦边春秋》由百家出版社出版。

2001年
(辛巳)

1月12、13日,苏州市文化局、文联联合举办纪念徐云志百岁诞辰系列活动。分别在苏州、上海两地举行纪念演出。徐派传人华士亭、徐雪玉、王鹰、邢晏春、张云倩、范林元、王建中等参加。

1月7日，上海台"三枪星期书会"播出900期，重播第1期和第300期的录音片段。1月18日，举行"三枪星期书会"改版暨迎春联谊会。

1月21日，评弹交响音乐会《金陵十二钗》夜场演于上海大剧院，演员有余红仙、邢晏芝、沈世华、庄凤珠、范林元等17人。

2月4日，浙江省文化厅研究评弹的专家沈祖安、施振眉在杭州主持迎春欢聚会，出席的有厅、局领导，省团团长，书场负责人和书迷代表。

3月7日，苏州、常熟、吴县、张家港、江阴、太仓、吴江等江苏各评弹团团长例会在常熟举行，讨论了专业团体改革、评弹市场、书目创新等问题。

3月，第二届上海市"德艺双馨文艺家"评选揭晓，10位文艺家当选，余红仙榜上有名。

3月10、11日，上海评弹团应邀在北京中山公园音乐厅举行两场联欢演出，演员有杨振言、吴君玉、余红仙、庄凤珠、沈世华、高博文、周红等。

3月15日，苏州评弹团应邀组成苏州评弹艺术团赴中国澳门地区参加澳门特区第十二届艺术节，袁小良、王瑾、查兰兰、许芸芸及江苏省团蒋春蕾、王庆妍参加2场流派唱腔专场及1场折子演出。

5月19日，"三枪杯"评弹现代书目精品展演在沪举行，蒋云仙、潘闻荫、张碧华、沈迎春、秦建国、盛小云、王瑾、黄嘉明、徐惠新、毛新琳、周强、张小平等参加演出。

5月20日，弹词演员王如荪（1926—2001）去世。其为江苏苏州人，18岁随兄王宏荪学《玉蜻蜓》《啼笑因缘》。1945年与兄合作将秦瘦鸥小说《秋海棠》改编为弹词，边改边演，《秋海棠》遂成为其主要演出书目。1947年，他又向兄补学长篇《天字第一号》。1951年加入苏州市新评弹实验团，后入苏州市评弹二团任团长。擅长说表，语言生动风趣，注重噱头。所起脚色，以毁容后的秋海棠及马弁季兆雄为佳。曾编创长篇《借红灯》《乌龙潭》《鹦鹉缘》《洞庭缘》《雌雄剑》等，另与人合作创作短篇《一张订婚照》《五亩地》，脚本均已出版。有徒郁鸣秋。

6月，赵开生、邢晏芝应美国华人协会邀请，赴洛杉矶举行评弹艺术讲演活动，并为当地慈善机构义演。

6月，苏州大学朱焱炜以《论拟弹词》作为硕士毕业论文，答辩通过获硕士学位。

7月8日,"东方妙韵——评弹流派演唱会"在沪演出,陈希安、沈世华、秦建国、庄凤珠、范林元、徐志新、周红等参加。

8月12日,中国评弹节获奖演员、书目会演于当晚在沪举行。

9月28日,苏州电视台举办祝贺中国评弹网建网一周年活动,江浙沪20多位评弹演员参加祝贺演出。

10月14日,为祝贺《老听客》出版500期,上海举行评弹琵琶盛会,王正浩、李庆福、周荣耀等及200多位听众到会祝贺,气氛热烈。

12月12、13日,江苏省曲艺家协会第五次会员代表大会在南京举行,杨乃珍当选为第五届理事会主席。

12月28日,苏州光裕书厅举行苏州光裕社成立庆贺会书,演出人员有袁小良、王瑾、沈伟辰、孙淑英、张如君、刘韵若、赵开生、盛小云等。

2002年
(壬午)

2月7日,上海市政协评弹团国际票房和联城网络联合主办的迎春敬老评弹专场在沪举行,金声伯、杨振言、张振华、余红仙、邢晏春、邢晏芝、潘闻荫等参加。

3月8日—15日,上海市曲协组队赴中国香港地区演出,演员有秦建国、庞婷婷、徐惠新、沈伦俐、范林元、冯小英、周红等。

3月16日,上海评弹团秦建国、沈世华应邀到洛杉矶演出《玉蜻蜓》,至4月7日,每逢双休日演出,共8场。

4月15日起,苏州电视书苑播出新录制的22回《杨乃武》,胡国梁与16位女下手、1位男下手分别演出,颇得观众好评。

6月24日,为配合国际禁毒日宣传,上海东方电视台《电视书苑》播出特别节目:短片弹词《车手》和《较量》,中长篇弹词《代价》,徐惠新、沈伦俐、高博文、周红、张小平等参加。

6月25日—30日,苏州评弹团在苏州举行庆贺建团五十周年庆专场演出。

6月,有两篇博士论文:《清代女作家弹词研究》(鲍震培,南开大学)、《苏州弹词〈西厢记〉文学探源》(王仙瀛,苏州大学)从文本或性别的视角切入,

对弹词的文学性构成进行总结。

7月7日，上海戏剧学院戏曲舞蹈分院评弹专业毕业生共13人举行《评弹新生代流派、折子展演》。

10月，苏州大学王仙瀛提交博士论文《苏州弹词〈西厢记〉文学探源》。

11月10日，"红楼十二婢女"江浙沪评弹小百花流派演唱会在上海举行，此为第四届中国上海国际艺术节祝贺节目之一。

11月10日，评弹小报《老听客》喜迎创刊十周年，贺电、贺词及祝贺书画纷至沓来。上海青年会每星期日上午举行系列庆祝演出活动，苏州评弹学校及各评弹团等纷纷参加，此活动持续到翌年1月。

12月13、14日，苏州评弹收藏鉴赏学会2002年年会在苏州举行。学会顾问周良、杨振言、金声伯到会讲话，苏州市文联、曲协领导张澄国、刘家昌、金丽生等到会祝贺。

12月21日，《四大美人》评弹专场在上海大剧院演出，由庞婷婷、庄凤珠、沈世华、邢晏芝等演貂蝉篇、西施篇、昭君篇、杨妃篇主角，黄嘉明、范林元、胡国梁、徐惠新、秦建国、张振华、金声伯等助演。

12月，苏州市文联编《苏州评弹史稿》由古吴轩出版社出版。

苏州市文联编、周良主笔《苏州评弹史稿》（古吴轩出版社）

2003年
（癸未）

1月11日，上海举行"东方戏剧之星"高博文评弹专场，余红仙、饶一尘到场祝贺、点评。

2月1日，由谢小惠主办的又一份评弹小刊《梁溪雅韵》在无锡问世，每月出版2期。

2月5日，中国评弹网在苏州评弹网举行聚会，来自江苏、浙江、上海、合肥、深圳等地的网友30余人参加。

3月1日，在上海淮海社区活动中心的支持下，《老听客》俱乐部主办的首家评弹视听活动室开始活动，每周一次。

4月下半月，为防止"非典"疫情传播，上海、苏州、无锡各地书场均陆续停业。上海《电视书苑》、苏州《电视书场》均播出演员赶排的抗"非典"节目。

6月27、29日，龚华声从艺五十周年作品专场分别于苏州、上海演出。

7月1日，评弹演员惠中秋开书后，为住宿问题与上海鲁艺书苑发生纠纷，第2期剪书。8月1日《上海老年报》以整版篇幅，加以揭露批评。

8月20、21日，上海继静苑、共舞台、永泰等书场停业后，又传来市中心美琪书场即将停业的消息，上海《新民晚报》发表《书场纷纷"退堂"，听客难寻"方向"》《救救书场》文章。

9月13日，陈卫伯从艺五十周年综艺演唱会在沪举行，杨华生、

上海举行"东方戏剧之星"高博文评弹专场

陈卫伯从艺五十周年综艺演唱会在沪举行

李炳淑到会祝贺演出,金声伯、邢晏春、邢晏芝、盛小云、王跃伟、黄嘉明、高博文等助演。

9月,袁小良出任瑞典沃尔沃名车形象代言人。沃尔沃营销方将支持苏州一年内的大型评弹活动。

10月12日,苏州评弹鉴赏学会2003年年会在常熟举行。

10月12日,为庆祝常熟撤县建市二十周年,"'波司登杯'咏常熟——中国评弹名家演唱会"在常熟举行,有15位国家一级演员,7位国家二级演员参加。

11月2日、9日,为庆祝《老听客》出刊600期,部分上海及苏州票友、演员在上海青年会举行祝贺演出。

11月15日,第二届中国评弹艺术节在昆山举行开幕式,16日至21日在苏州演出11台节目,14个评弹团(校)80余人参演,11月22日在苏州举行闭幕式。

12月2日—15日,苏州电视书场连续播出该台10年录制节目中精选出来的60首开篇、选曲,评选"十佳中青年评弹演员"(限50周岁以下),涉及江浙沪中青年演员72位,评选结果将在第二年春节期间颁奖晚会上公布。

是年,《齐鲁学刊》第5期发表盛志梅撰写的论文《清代书场弹词之基本特征及其衰落原因》。

2004年
(甲申)

1月13日,苏州电视台举办的"十佳中青年评弹演员评选"活动揭晓并颁奖。盛小云、袁小良、秦建国、高博文、黄嘉明、王瑾、范林元、徐惠新、周红、施

斌等当选。

1月31日，江浙沪60余名评弹演员"闹元宵"大会演于上海美琪大戏院举行，演出时间长达6小时，早场连日场。这是当时评弹演出参加演员最多，演出时间最长的活动。

3月21日，由上海城市管理学院举办的"评弹艺术研讨会暨吴迪君、赵丽芳书坛生涯五十周年展演"在该院举行。

5月20日，"乡愁、乡思、乡情评弹专场"在上海美琪大戏院演出。主要节目是吕咏鸣为中国台湾地区著名诗人余光中《乡愁》谱曲的评弹小组唱，由徐惠新领唱。

5月，无锡电视书场继浙江卫视电视书场3月5日起停播后，也于5月3日起停播，至此仅有沪、苏两家电视书场在坚持播出。

5月，中央民族大学的池水涌提交博士毕业论文《中国苏州弹词与朝鲜盘索里比较研究》。将中朝两国具有代表性的曲艺品种在封建时代的创演活动，作为比较研究的主要内容，可以说是一项开创性的研究工作。

5月，苏州评弹团演出的中篇《大脚皇后》，荣获第11届文华新剧目奖、文华剧作奖、文华集体演出奖。

6月26日，中国苏州评弹博物馆在苏州举行开馆仪式。

6月，湘潭大学李秋菊以《弹词〈再生缘〉结局新析》作为硕士毕业论文，答辩通过

苏州吴苑深处书场水牌

获硕士学位。台湾玄奘人文社会学院陈文瑛完成《苏州弹词研究》硕士论文。

7月7日,评话艺人扬子江状告苏州评弹团《康熙皇帝》著作侵权一案,苏州市中级人民法院第一次庭审。此案经法院调解,9月14日双方达成协议,扬子江获补偿费2万元,并确定之后如有演员演出此版本,须交5%版权费。

9月5日,第3届中国曲艺牡丹奖颁奖晚会在淄博举行。常熟评弹团金曾豪、陆建华创作、演出的短篇《千里寻宝》,吴新伯创作的短篇《夜走狼山》,获创作奖;吕咏鸣谱曲的《乡愁》、蒋希均谱曲的《望海潮》,获音乐奖;吴静获个人表演奖。

10月5日,"东方戏剧之星——盛小云评弹艺术风采展演"在上海逸夫舞台举行,10月16日又在苏州开明大戏院举办。

11月20日,由上海评弹团等主办的"40年代老开篇演唱会"演于上海美琪大戏院。

12月31日,由苏州市曲协评弹之友分会主办的"江浙沪评弹名票流派演唱会"在苏州梅竹书苑举行。

是年,《求是学刊》第1期发表盛志梅撰写的论文《弹词渊源流变考述》。

"东方戏剧之星——盛小云评弹艺术风采展演"在上海逸夫舞台举行

2005年
（乙酉）

1月6日，上海电台《市民与社会》栏目举办了1小时的"如何振兴书场文化"讨论。上海市文化局演出处王正浩、上海市书场管理组柳振中、评弹演员高博文等3位嘉宾，各抒己见。

2月13日，苏州评弹团在团部召开网友新春团拜茶话会。中国评弹网当年起已由苏州市曲协和苏州评弹团主办，苏州评弹收藏鉴赏学会协办。

3月1日，深受听众欢迎的评弹小报《老听客》，出刊第664期后停刊。

3月2日，由苏州大学文学院、苏州市文联、苏州市曲协联合举办的第3期"苏州评弹鉴赏课"开课，每周一次，共有14讲。

4月13日，上海《新民晚报》刊登《莫让江南雅韵成绝响——本市评弹创作队伍严重青黄不接》一文，引起听众共鸣。

4月，上海师范大学的夏洁提交硕士毕业论文《苏州评弹"表"的本质与分类——从鲍曼口语表演理论出发》。

5月28、29日，上海评弹团举办两场陈云诞辰一百周年纪念演出，还与上海东方戏剧频道录制了一台评弹电视晚会。

6月2日，陈云生前收藏的大量评弹音像资料，已被复制成562张光盘，由中央档案馆赠送给上海陈云纪念馆，纪念馆又将其复制转赠给上海评弹团一套，并在上海评弹团举行赠送仪式。

6月，浙江省文联编《出人出书走正路》由浙江人民出版社出版。

8月，上海东方电视台戏剧频道《经典时空》栏目与上海评弹团合作录制了《评弹经典——弦索慰忠魂》4集，该作品汇集了上海评弹团历年来创演的反映抗战题材的《芦苇青青》《党员登记表》《白求恩大夫》《铁道游击队》《青春之歌》等精彩片段，演员化装成剧中人，编剧加以巧妙组合。

9月8日，苏州《消费者周刊》以整版篇幅，刊载陈鹤鑫《是谁将"叮咚弦索"传遍全球？——写在中国评弹网开通五周年之际》一文，报道了在10位评弹爱好者的努力下，中评网点击率高达200万人次的动人事迹。

10月30日，为纪念无锡新闻台《广播书场》开播五十五周年，即将赴中国台

湾地区演出的苏州评弹艺术团在无锡举行祝贺演出。

10月，在常熟市委市政府的高度重视下，总投资600万元，建筑面积近2000平方米，地处古城区黄金地段的常熟评弹艺术馆建成开放。艺术馆融合江南古典园林建筑风格，集演出、展览等功能于一体，底楼附设的虞山书场每天上演长篇评弹，可容纳200多位听众，二楼设有全方位展示常熟评弹艺术历史渊源和发展历程的展示区，对公众免费开放。常熟市评弹团和常熟评弹艺术馆联合办公，地址为常熟市方塔商园二区8号楼。

11月18日—20日，由金丽生、盛小云、施文斌、吴静、郁瑾、秦建国、黄嘉明、高博文等组成的苏州评弹艺术团，在台北举行主题为"江南水调，梦里琵琶"的评弹专场。

12月31日，"天蟾月书会系列之15——辞旧迎新评弹流派演唱会"演出于上海逸夫舞台，王玉立、史丽萍、冯小英、华琦、庞婷婷、范林元、周红、郑樱、施雅君、徐惠新、高博文、黄嘉明、程艳秋等参加。

是年，上海电台每次1小时的广播书场，被广告时间挤占近10分钟，因重播早年录制每小时1回的长篇评弹如唐耿良的《三国》、曹汝昌的《岳传》时，节目均被掐头去尾，听众"直跳"，徒唤奈何！

2006年
（丙戌）

1月22日，苏州市文联、曲协、苏州评弹团等联合主办的迎春"新评话"会书，在光裕书厅举行。李刚、王池良、张兆君、周玉峰、姜永春等分别演出了一批反映"文革"及反腐倡廉题材的长篇评话新书目。

2月10日晚，江苏省政协昆评室举办苏州评弹专场演出，江苏省委副书记张连珍、省政协副主席李仁、陆军等省领导和数百名观众一起观赏。

3月1日—10日，苏州电视书场特邀周希明、季静娟录制长篇弹词《法华庵》，《法华庵》共30回，这是周希明继《苏州第一家》《三更天》《血衫记》后，在苏州电视书场录制的第4部长篇。

4月15日，由上海评弹团主办的"评弹精品回顾"专场，于上海逸夫舞台演出。由于节目是精心挑选的，且演员阵容强大、搭档新鲜，出现了多年来已难得

一见的排队等退票现象。

5月10日，由评弹爱好者杨德高自费编印的评弹小报《海上评弹》，在沪创刊。该报内容丰富，图文并茂。

5月20日，苏州评弹经国务院批准被列入第一批国家级非物质文化遗产名录。

5月23日，美国上海联谊会等江浙沪侨团，在纽约宴请在洛杉矶访问后抵达纽约的苏州评弹访美文化交流艺术团。美国上海联谊会为金丽生颁赠"美国金白玉兰终身成就奖"，为盛小云、施斌颁赠"美国金白玉兰杰出成就奖"。

5月25日，苏州电视书场开播3000期，特地组织了《江浙沪业余评弹名票演唱电视展演》，邀请50多位票友参加，录像分10次播出。

5月，南京艺术学院2006届研究生陈洁的硕士论文《苏州评弹艺术生存状态初探》综合了民族音乐学、音乐社会学等学科的理论方法，对苏州弹词的艺术本体及传承兴衰做了综合性的考察。同年，山东大学赵海霞以《弹词小说论》作为硕士毕业论文，答辩通过获硕士学位。

金丽生（左）、盛小云（右）演出弹词选回《武松·出差》

6月21日，由上海市曲协组团的赴加拿大评弹访问团徐惠新、周红一行4人抵达加拿大。

6月26日，苏州市召开苏州市非物质文化遗产保护暨评弹工作会议，会上出台了《关于苏州评弹艺术传承、发展工程的实施意见》等4个文件（征求意见稿）。苏州市委领导表示："在2年内，苏州60个乡镇，每个乡镇都要有1家书场。"

6月，苏州弹词与苏州评话，以"苏州评弹"的名义入选中国第一批国家级非物质文化遗产名录，并且被列于"曲艺类"项目之首。

7月14日—16日，"保护和传承昆曲与评弹艺术"座谈会在苏州举行，邢晏春、邢晏芝、金丽生、袁小良、余红仙、徐惠新、周剑英等参加。

8月17日，上海评弹团举行刘天韵、姚荫梅、杨仁麟艺术研讨会，纪念这3位评弹艺术家一百周年诞辰。

9月23日，第4届中国曲艺"牡丹奖"颁奖晚会在南京举行，周良荣获终身成就奖，《大脚皇后》获节目奖，邢晏芝获表演奖，施斌获新人奖。

11月1日，《江苏省非物质文化遗产保护条例》正式施行，与此同时，江苏省第一批非物质文化遗产11个推荐项目和第一批非物质文化遗产15名代表性传承人名单（其中有邢晏春、邢晏芝、金丽生），正式对外公示。

11月24日，为纪念评弹名家魏含英九十五周年诞辰，苏州电视台录制"无限思念弹词名家魏含英"大型访谈演唱专场。

12月10日，苏州评弹团在第3届中国评弹艺术节上荣获节目奖金奖的中篇《风雨黄昏》，于当日下午在上海长宁文化艺术中心演出一场。

12月31日，中国评弹网从2000年9月开网以来，至2006年点击率累计达3600159人次。2006年为1221644人次，创历史新高。中国评弹网向海内外宣传评弹，影响也越来越大。

是年，《民族艺术研究》第2期发表秦燕春撰写的《"十里洋场"的"民间娱乐"——近世上海的评弹演出及其后续发展》。《电声技术》第3期发表莫方朔、盛胜我、顾春撰写的《评弹演出听闻环境的调查与分析》一文。

苏州电视台纪念魏含英九十五周年诞辰,图为魏含英之女魏含玉(左)、侯小莉(右)演出照

常熟市评弹团建团五十周年祝贺演出

2007年
（丁亥）

1月1日，上海雅韵集评弹沙龙200期庆典演唱会在乡音书苑举行，邀请江浙沪著名评弹票友演唱，赵开生、秦建国、毛新琳、蒋文等助兴演出。

1月14日，应江苏省政协昆评室邀请，苏州评弹团中篇弹词《风雨黄昏》剧组在南京演出。

1月25日，上海复旦大学评弹团举办苏、沪票友迎春演唱会，邀请苏、沪10个业余评弹团队参加。

2月11日，著名作家金庸和苏州市荣誉市民、香港慈善家周文轩达成协议，

秦建国（左）、蒋文（右）表演《白蛇·吃馄饨》

将《雪山飞狐》和《天龙八部》两部小说的版权授予苏州，由周文轩捐资，邢晏春、邢晏芝改编演出。先改编《雪山飞狐》共30回弹词。

2月，周良著《苏州评弹艺术论》由古吴轩出版社出版。

3月2日，苏州市文联召开表彰大会，中国评弹网被评为"2006年度苏州市文联系统先进集体"。同日，上海市《劳动报》载文《传统评话后继乏人》，文章对当下苏州评话的衰落、演员后继乏人的情况表示担忧。

3月13日，日本大阪市立大学文学研究科的岩本真理助教授到苏州评弹学校参观考察，并访问常务副校长邢晏芝。岩本教授把评弹学校的评弹艺术教育和研究，作为她的课题研究重要内容，并将其纳入文学研究项目。

4月1日，《苏州日报》报道《关于建立苏州评弹艺术传承人实施制度的实施意见》已由苏州市文广局和财政局联合发文。之后，每年将在苏州市文艺奖励基金中安排30万元扶持开展评弹艺术传承活动。同时，这两个单位还联合出台了《关于扶持农村、社区书场开展评弹长篇书目公益演出的奖励办法》。

5月4日，中国评弹网在苏州双塔公园举行庆祝400万人次点击网友联谊会，各地网友近70人参加，联谊会由周明华主持。

5月14日，《中国文化报》、文化传播网同时刊登题为"艺术教育评估：江苏的模式与经验"的长篇报道，报道中提道："苏州评弹学校坚持特色办学，得到了业内专家的高度认同，成为全国艺术教育界的亮点。"

6月2日，应中央音乐学院之邀，江苏评弹团赴京参加2007年北京现代音乐节的演出，王培君、蒋春雷、黄庆妍、王建中、浦建娟、张敏、黄娟等参加。

6月27日—28日，"中国曲艺之乡"考察组到常熟市考评，听取汇报，考察了常熟评弹艺术馆、沙家浜评弹馆等书场，并了解评弹票友的活动情况。

6月，以苏州评弹为题的研究生论文《论苏州弹词的伴奏乐器——琵琶》（徐婷婷，上海音乐学院）、《评弹在苏州传承的考察与研究》（吴彬，南京航空航天大学），通过答辩，作者获得硕士学位。

7月18日，为庆祝苏州电视书场开播十三周年举办"荧屏书场十三春"大型评弹晚会，主持人、编导粉墨登场，名家新秀同台演出，精彩纷呈。

9月3日、4日，苏州市曲协在昆山千灯举办评弹创作研讨会，评弹作家和有关团体负责人20余人参加。江苏省曲协副主席、苏州市曲协主席金丽生主持会议，江苏省曲协主席杨乃珍、副主席黄霞芬亦参会。

周明华演出评话《岳传》

9月22日，著名作家金庸在苏州评弹学校实验剧场观赏评弹演出，并为评弹学校题词"评弹摇篮"。

10月22日，经江苏省教育厅专家视导组认真评估，苏州评弹学校的评弹表演专业被正式认定为首批"江苏省重点示范专业"。

11月13日，上海《文汇报》刊载该报记者张裕的报道《苏州评弹面临尴尬境地》，文章指出他从最近召开的上海书场工作者协会会议上获悉，据不完全统计，

江浙沪在20世纪80年代初有书场553家，当下仅剩172家。书场萎缩严重，评弹演员不肯进书场，经典书目失传，评弹的发展正面临尴尬境地。

12月，由上海市工人文化宫文化艺术中心主办、茉莉花评弹团协办的江浙沪三地150多位评弹爱好者参加的"和谐杯"大赛举行。比赛举行初赛、复赛和决赛，在苏州设分赛场，每场比赛将邀请7至9名评委参与评比，当场打分。评委由资深票友及专业演员组成。

12月15日，苏州评弹收藏鉴赏学会苏州组年会在竹辉社区文化活动中心举行。会长任康龄做工作报告，秘书长殷德泉做总结，会上讨论了2008年学会成立十五周年庆的相关事宜。

12月31日，苏州光裕书厅、梅竹书苑、评博书场举行三场业余大会演，上百位评弹业余爱好者走上书坛放声弹唱喜迎新春。

2008年
（戊子）

1月5日，上海电台星期戏曲广播会"雅韵盛典——2008新年评弹演唱会"在外交部新闻发布厅举行。徐惠新、倪迎春、袁小良、周红、秦建国、江肇焜、张丽华、赵开生、郑樱等参加。

1月至翌年5月，邢晏芝、金丽生、王月香、邢晏春、张国良、金声伯、杨乃珍、陈希安、余红仙等著名评弹演员，分别入选第二、三批国家级非物质文化遗产项目代表性传承人名单。苏州弹词的艺术水准和文化价值再一次得到了民众、政府和学者的肯定，引起了社会更进一步的关注。

2月15日，是日出版的《评弹之友》复刊第63期报道：第2批国家级非物质文化遗产项目代表性传承人名单中，苏州有7人入选，包括苏州评弹传承人邢晏芝、金丽生。

2月28日，文化部召开国家级非物质文化遗产项目代表性传承人座谈会，来自全国各地的88位传承人欢聚一堂，文化部副部长周和平参加会议，评弹传承人邢晏芝，京剧传承人李世济、孙毓敏在会上发言。

3月26日—28日，江浙沪评弹工作领导小组2008年例会在杭州召开。文化部艺术司戏剧曲艺处副处长吕育忠及江苏省文化厅、浙江省文化厅、上海市文广

局、苏州市文广局的领导和两省一市评弹工作领导小组成员吴宗锡、周良、施振眉等参加会议。

4月7日，由文化部艺术司、上海市文广局和江苏省、浙江省文化厅及上海文广新闻传媒集团共同主办的"评弹金榜——江浙沪优秀青年演员电视大赛"在苏州、杭州、上海同时拉开帷幕，大赛以35岁以下的评弹演员及评弹学校师生为对象，有80余人报名参赛，初赛由各地文化主管部门组织，从中决出32名选手，6月在上海进行复赛、半决赛、决赛。

4月11日，第2届江苏曲艺"芦花奖"颁奖晚会在苏州举行。节目奖共5个，其中有苏州评弹团的中篇弹词《风雨黄昏》和苏州市相城区文联、苏州评弹学校的中篇弹词《天下第一砖》；理论奖2名，其中有周玉峰；文学奖共9个。

5月，5·12四川汶川大地震发生以来，各地评弹团、评弹演员、退休评弹演员、评弹票友纷纷慷慨解囊，抗震救灾，并自发组织赈灾义演，创作以抗震救灾为主题的短篇及开篇，众志成城，爱心一片。

6月8日，历时1个多月，经过4场复赛、3场半决赛后，产生12强进入决赛的"评弹金榜——江浙沪优秀青年演员电视大赛"当晚在上海逸夫舞台举行。黄海华、张建珍、陈侃、张毅谋、陆锦花、周慧、沈彬、颜丽花、朱琳、张明荣膺"评弹金榜大奖"。

6月29日，《苏州大讲坛》2008年第10期《文化遗产保护系列讲座》当日下午在苏州图书馆举行。国家一级演员、苏州市曲协副主席袁小良做了题为"中国最美的声音——苏州评弹艺术赏析"的专题演讲。

6月，全国出现多篇研究生毕业论文：《江南女性弹词小说创作研究》（雷霞，湘潭大学）、《苏州弹词〈杨乃武与小白菜〉研究》（潘讯，苏州大学）、《再论苏州评弹的"表"》（李竟，上海师范大学）、《评弹与近世苏州社会生活》（周学文，苏州大学）、《苏州弹词马调流派系统唱腔研究》（徐丹，上海音乐学院）、《传统苏州弹词伴奏艺术研究》（陈彤辉，南京师范大学），通过答辩，作者获得硕士学位。同期，上海师范大学吴琛瑜提交的博士论文《晚清以来苏州评弹与苏州社会：以书场为中心的研究》通过答辩，作者获得博士学位。

10月5日，当日出版的《评弹之友》头条报道：第5届中国曲艺"牡丹奖"颁奖晚会于9月中旬在南京举行。本届"牡丹奖"共评出6项43个大奖，其中苏州评弹团的中篇弹词《风雨黄昏》获节目奖，窦福龙创作的苏州弹词《四大美

人·昭君篇》获文学奖,陆建华、周红获表演奖,周玉峰获理论奖,杨乃珍获终身成就奖。

10月15日,原国务委员唐家璇到常熟视察,充分肯定了常熟在加强革命传统教育和评弹的保护、传承与发展等方面所做的工作。

11月15日,浙江曲艺杂技总团曲艺团在杭州举行传承评弹优秀节目仪式,传授者为王柏荫、余红仙、赵开生三位老艺术家,继承者为黄海华

2009年11月,张凌平在杭州大华书场演出海报

(正华)、吴静慧(晴岗)、颜丽花、张凌平(文言)、唐蔚羽(雨燕)。浙江省文化厅副厅长赵和平,艺术处处长尤炳秋,老领导孙家贤、施振眉、马来法、沈祖安等参加了此次活动。

12月10日,《新民晚报》刊载上海市重大文艺创作领导小组全体会议审议通过的入选"2008—2009年度上海市重大创作项目"38个,其中有上海评弹团申报的评弹系列《和平战士》。

2009年
（己丑）

1月2日，"海上戏曲花似锦——上海六大戏曲院团迎新展演"中的评弹专场当日下午在逸夫舞台举行，上海评弹团中、青年演员近20人参加演出。

2月28日，"2009评弹之春"系列活动之一的"评弹讲座"于当日下午举行，张振华、王柏荫分别演讲。至此，系列活动成功落下帷幕。

3月14日，由苏州市文化广电新闻出版局、苏州市文联、苏州市评弹团、苏州市曲联等联合举办的"《薛小飞弹词流派唱腔专辑》首发式"在苏州图书馆隆重举行，薛小飞热情为来宾签赠，袁小良、潘益麟、沈彬在会上演唱"小飞调"，苏州评弹学校特聘薛小飞为名誉教授。

4月10日，唐耿良《别梦依稀——我的评弹生涯》著作研讨会在沪举行，由上海文广演艺中心、上海市曲协、上海评弹团、上海国际评弹票房、上海师大中国近代社会研究中心等5个单位联合主办。

4月，南京艺术学院博士研究生陈洁的评弹艺术研究项目《苏州评弹理论研究的回顾与反思》，入选江苏省普通高校研究生科研创新计划。

5月5日，《评弹之友》复刊第94期报道：文化部公布的第三批国家非物质文化遗产项目代表性传承人的名单中，苏州评弹又有金声伯、杨乃珍、王月香、邢晏春、张国良5人上榜。

5月18日，江苏省曲艺家协会第6次代表大会在南京举行，盛小云当选新一届的江苏省曲协主席，8位当选的副主席中有孙惕、黄霞芬。

6月，黑龙江大学的张雪以《探寻她世界——清代女性弹词小说女性与家庭关系研究》、华东师范大学的杨敏以《三大弹词小说的女性观研究》、南京艺术学院的赵颖胤以《苏州评弹的兴衰分析》的研究生毕业论文，获得硕士学位。

7月18日，被中宣部和文化部列为庆祝中华人民共和国成立六十周年献礼节目的"评弹金榜江浙沪获奖青年演员全国巡演"率先在上海逸夫舞台演出，然后将到宁波、杭州、常熟、苏州、无锡、北京、香港等地演出。本次演出汇集了金榜大赛20强中的18位演员，节目有开篇选曲流派演唱会、长篇选回专场及中篇弹词《沈方哭更》。

7月27日、28日,"江浙沪评弹金榜青年演员专场演出"在北京民族文化宫大剧院举行。演出单位包括上海评弹团、苏州评弹团、江苏省评弹团、浙江曲艺杂技总团、江阴评弹团等。演员有黄海华、张建珍、陈侃、张毅谋、陆锦花、周慧、沈彬等。曲目包括开篇《莺莺拜月》《珍珠塔·抢功劳》《杜十娘》《秦香莲·怒斥陈世美》《芦苇青青·望芦苇》《红娘问病》《秋思》,折子《杜十娘·沉箱》《杨八姐盗刀·比武》《玉蜻蜓·厅堂夺子》《珍珠塔·方卿见姑娘》等。

8月7日,"花开十五满庭芳——庆贺苏州电视书场开播十五周年4000期"评弹晚会在苏州电视书场节目中播出。

9月8日,为庆祝中华人民共和国成立六十周年,由江苏省文联主办、江苏省曲协承办的"江苏评弹艺术团进京展演"首场演出在北京民族文化宫举行,司马伟、季静娟、吴伟东、陈琰、姜永春、汪正华、王池良、黄霞芬、陆建华、张丽华、盛小云、吴静、王瑾等参加。

10月3日,苏州评弹团新版中篇弹词《风雨黄昏》赴宁参加"百花争艳——庆祝新中国成立六十周年江苏省优秀剧(节)目展演",陆建华(特邀)、吴静、张丽华、吴伟东、盛小云等参加。

11月24日,第3届江苏曲艺"芦花奖"在扬州揭晓。王瑾、王池良、陆人民、陈琰、张建珍、季静娟、华一芳获表演奖,陈锦燕、杨柳、陆锦花获新人奖,司马伟获文学奖;中篇弹词《淳安知县》《吴宫遗恨》《大汉吕后》获节目奖;陈勇作曲的开篇《我们想对小平说》、潘益麟作曲的《茉莉情》获音乐奖;王月香、薛小飞、王鹰获终身成就奖。

11月,南京艺术学院2008级博士研究生陈洁的博士论文《论苏州弹词的原样保护与能动传承》开题获得通过。该选题将苏州弹词置入非物质文化遗产研究与保护的视野下,以该遗产富有代表性的弹词流派为切入点,观察分析这些流派如何实现原样保护和能动传承的相关具体做法;并首次将听客和学者层面与"非遗"保护的互动,纳入曲艺传承体系之中考察;从音乐学、历史学、社会学等多学科角度,剖析苏州弹词在传统艺术式微的今天依然相对繁荣的原因。

12月18日,"名家名段2009江浙沪评弹艺术专场"在上海兰心大戏院举行,高博文、陆建华、张丽华、周强、张小平、周剑英、朱良欣、王惠凤、江肇焜、徐惠新、盛小云等参加。

是年,本年度有关苏州评弹的硕士学位论文除上文所述,还有《上海市闵行

区书场文化研究》(韩瑞,华东师范大学)、《清代吴语弹词用韵研究》(林吟,福建师范大学)等。

2010年
(庚寅)

1月11日,苏州教育界十大年度(2009年度)人物评选揭晓,举行颁奖典礼,苏州评弹学校常务副校长邢晏芝榜上有名。

1月16日,由《东方今报》、河南人民广播电台戏曲广播主办,河南省中原国际文化传播有限公司、郑州中远演艺娱乐有限公司承办的"人生如戏 盛世中原——国粹戏曲精品名家名段新年演唱会"在河南郑东新区国际会展中心轩辕堂内上演,金丽生、盛小云二人演出《西厢记·莺莺操琴》和《红楼梦·宝玉夜探》等选段。

1月23日,中国评弹网在苏州召开2009年年会,总结2009年工作,讨论今后工作。

2月1日至3日,江苏省文联第8次代表大会在南京举行,参加大会的评弹工作者有袁小良、吴静、盛小云、杨乃珍、黄霞芬、姜永春、金丽生、孙惕、周沛然、邢晏芝、陆建华、王池良、周玉峰等人。会议选举产生新一届省文联领导班子,王湛当选新一届省文联主席,盛小云等当选新一届省文联副主席。

3月7日,为纪念弹词名家徐丽仙逝世二十八周年,上海市工人文化宫茉莉花评弹团等联合主办专场演唱会,邀请各路名票友演唱以"丽调"为主的经典选段和开篇,徐丽仙的女儿徐红也应邀参加。

3月21日,第三届上海"评弹之春"系列活动正式启动。首场演出在天蟾逸夫舞台公演"京音吴唱",由苏州资深编剧朱毓禹改编自京剧传统经典剧目的评弹新作品,受到人们关注。

4月11日,2010"评弹之春"系列活动之一的"艺术讲堂"专题讲座在沪举行,讲座邀请邢晏芝、赵开生分别讲述评弹"旧曲新唱""老书新说"创作过程。

4月18日,在上海兰心大戏院举行纪念陈云《谈话与通讯》出版二十五周年演出。

4月23日,连波编著的《邢晏芝唱腔集》由上海音乐学院出版社出版。《邢晏

芝唱腔集》在苏州书城举行首发式，邢晏芝为读者签名售书。

4月23日，作为第6届中国曲艺"牡丹奖"的造势活动，一场名为"中曲牡丹夜——中国曲艺名家江南行专场演出"在苏州工业园区科文中心大剧院献演，曲艺名家刘兰芳、姜昆、黄宏、巩汉林、戴志成、王汝刚、金珠、大兵等参加，盛小云演唱了《茉莉情》。

4月，评弹欣赏工具书《听书备览》由古吴轩出版社出版，周良主编。该书内容包括：1.苏州评弹常识，2.苏州评弹演出书目，3.长期从事苏州评弹的演出、编创、研究和管理工作并有所贡献的人物，4.现有的书场、广播和电视书场，5.现有的评弹组织，6.弹词音韵，7.中华人民共和国成立后出版的评弹研究书刊，8.陈云和苏州评弹。

5月12至14日，中篇弹词《雷雨》12日到曹禺母校天津南开大学、13日到北京大学、14日到北京长安大戏院各演一场。

5月15日，"苏州评弹《雷雨》研讨会"在中国艺术研究院举行。研讨会由中国艺术研究院曲艺研究所、中国说唱文艺学会和苏州评弹团联合举办。与会专家、学者盛赞：评弹《雷雨》成功探索传统曲艺的创新，对曹禺的名作进行了改编与演绎，既有对原著精神的深刻开掘与阐发，也有苏州评弹艺术家的特殊理解与创新。

5月21日，应威尼斯市政府和威尼斯大学孔子学院的邀请，郁群参加由威尼斯市政府举办的文化交流活动，首场演出当天在威尼斯举行。

6月23日，苏州市非物质文化遗产保护工作会议在苏州市图书馆举行。会上公布了第二批苏州市非物质文化遗产代表性传承人，其中有张碧华、谢毓菁、龚华声、蔡蕙华、王小蝶、庄振华、陈剑青、陈毓麟、李荫等9名老演员。苏州评弹学校《邢晏芝唱腔集》《雪山飞狐》（评弹版）分别获得文化遗产抢救整理研究优秀成果一等奖、二等奖。

9月1日，苏州评弹学校新校落成暨2010年秋季开学典礼举行。原国务委员、评弹学校顾问唐家璇，江苏省宣传部部长杨新力，苏州市委书记蒋宏坤等参加庆典。

9月28日，苏州评弹团应邀参加由文化部、中国文联、北京市政府主办的"纪念曹禺诞辰一百周年经典剧目展演"，当晚在北京梅兰芳大剧院演出中篇弹词《雷雨》。

10月8日,中国文联主席孙家正、副主席胡振明一行,在苏州市领导王金华、徐国强、马明龙等陪同下,视察苏州评弹学校新址。

10月17日,苏州评弹团在上海逸夫舞台演出中篇弹词《雷雨》。

10月20日,常熟《评弹票友》报道了《苏州评弹书目库》第4辑出版的信息。至此,《苏州评弹书目库》已连续出版4辑,收书目17种。

10月22日,"苏州评弹名家名段流派南京演唱会"在江苏省政协礼堂举行。江苏省政协主席张连珍,副主席张九汉、包国新,老同志陈焕友、储江、戴顺智、林玉英、陆军,江苏省政协秘书长刘立仁等与数百名观众一起观看了表演,曲目有苏州弹词开篇《珍珠塔·痛责》《诉恩人》《梁祝·送兄》等。

11月9日,由浙江大学人文学院和浙江大学美学与批评理论研究所主办的苏州评弹清赏会,在浙江大学西溪校区图书馆楼咖啡厅举行,苏州市评弹团上演改编的弹词版《雷雨》,受到大学生的热烈欢迎。

12月24日,苏州评弹学校教务处公布新的课程设置,共分四个部分:一、

中篇弹词《雷雨》演出成员,左起:陈琰、徐惠新、盛小云、施斌、吴静

公共基础理论课程，包括德育（210学时）、语文（300学时）、英语（300学时）、历史（150学时）、综合理科（30学时）、计算机基础（60学时）、中国曲艺史（60学时）、艺术概论（90学时）、写作（60学时）。二、专业核心课程，包括苏州话正音（120学时）、说表（180学时）、弹奏（300学时）、演唱（240学时）、弹唱（300学时）、综合排练（360学时）。三、专业基础、辅助课程，包括声乐（120学时）、乐理（60学时）、视唱练耳（120学时）、作曲编曲（30学时）、形体舞蹈（240学时）、戏曲（120学时）。四、选修课程，包括声乐（135学时）、钢琴（135学时）、古筝（135学时）、琵琶（135学时）、二胡（135学时）、表演（135学时）、苏州民俗文化（90学时）、导游（90学时）。

2011年
（辛卯）

1月30日至2月5日，首届"相约维也纳——奥地利中国艺术节"在奥地利首都维也纳举办，黄海华、吴静慧于2月3日应邀参加"金色大厅庆典之夜"演出，弹唱开篇《赏中秋》。

2月28日，苏州评弹团主办的双月专场系列之五"沈彬、郁群传承汇报专场"在光裕书厅举行。

3月21日，上海市文联、曲协联合召开"评弹艺术的传承发展理论建设研讨会"，50余位专家学者参与讨论。

4月19日，2011年苏州评弹团中篇弹词《雷雨》进校园巡演活动，在苏州工艺美术学院拉开序幕。此后，剧组赴常熟、无锡、镇江、上海等地部分高校进行巡回演出。

4月26日，苏州市曲协第七次会员代表大会在苏州召开，会议选举产生第七届理事会理事38名。七届一次理事会选举袁小良为苏州曲协主席，选举周明华、陆建华、施斌、陈勇、王池良、吴静、陆人民、项正伯等为副主席，聘任项正伯为秘书长（兼），聘任殷德泉、林建方、李建国、张玉红为副秘书长。金丽生、邢晏芝被聘为名誉主席，朱寅全、王鹰、李幽兰被聘为顾问。

4月29日，以"传承创新，继往开来"为主题的上海评弹团建团六十周年系列活动启动仪式暨新闻通气会在上海团举行。活动有"沪上评弹江南行""海上

风韵港台行""六十周年庆典"等板块。

5月19日，中央政治局委员、国务委员刘延东在江苏省委书记罗志军、省长李学勇、苏州市委书记蒋宏坤、市长阎立等陪同下，到苏州评弹学校调研。

5月，华东师范大学的谈冠华以毕业论文《文艺改造的体制化进程：以上海评弹为中心的考察》获硕士学位。

6月20日，盛小云获评"第三届全国中青年德艺双馨文艺工作者"并参加在京召开的表彰大会。

7月14日，上海文化发展基金公布2011年年底第一期资助项目名单，上海评弹团获3个资助项目。中篇《谁是陈其美》为上海市重大文艺创作资助项目，评弹系列剧本《上海神探（二）》为上海文化艺术资助项目，"评弹名家丛书"出版为上海文艺人才基金资助项目。

7月18日—7月24日，上海评弹团团庆六十周年"海上风韵"在中国台湾、香港地区举办，这是继上海评弹团的"江南行""北京行"活动后的又一次盛大活动。此次演出无论是演员阵容的强大程度，还是演出剧目的丰富程度，都创下了历史之最。此次赴台是参加台北海派文化艺术节·上海戏曲季的演出，共精选了两场演出，一场是当红名家的评弹经典会书，另一场是年轻新秀的评弹金榜专场；而赴香港则是参加香港中国戏曲节的演出。在香港演出的中篇《大生堂》已经有近15年没有上演，除了秦建国、蒋文、高博文等上海演员，还特邀了陆建华等名家共同复排。

8月15日，第2届全国电视春节文艺晚会评选活动揭晓，苏州电视书场举办的"金玉满堂——2011兔年春节评弹大联欢"获综合一等奖，盛小云凭晚会中的出色演唱获最佳演唱奖。

9月11日—13日，江苏评弹艺术团中秋期间应邀赴中国澳门地区参加"月满照濠江"文艺演出活动。评弹团共参加5场演出。11日评弹团为"迎月"活动分别进行了两场演出，12日晚评弹团又进行了"赏月"专场演出。12日江苏省评弹团团长姜永春等演员还走进澳门电视台早新闻的直播间，介绍评弹艺术。

9月11日，适逢中秋佳节，由苏州沧浪区委宣传部主办的"古韵今风·胥门含德中秋酒会"在苏州古运河畔的含德精舍艺术品私藏会馆举行，百余名社会各界人士齐聚听音品茗。节目有苏州艺校的新民乐组合《沧海一笑》《梦里水乡》，昆曲《牡丹亭·游园》、苏州评话《浅说中秋》、古琴演奏《渔舟唱晚》等。评弹

名家盛小云、金丽生演唱弹词开篇《赏中秋》，将现场气氛推向了高潮。同期进行的名家油画展、民间艺术精品展、名家笔会、名酒品评等活动也吸引了现场来宾的驻足欣赏。

9月20日，由苏州市委宣传部、市文明办组织，胡磊蕾、吴静、王池良等创作表演的"评弹版"道德模范故事巡演，在苏州评弹学校拉开序幕。

9月22日，当日为我国第九个公民道德宣传日，也是《公民道德建设实施纲要》颁布十周年纪念日。下午，由市委宣传部、市文明办组织的"评弹版"道德模范故事表演拉开了主题学习宣传活动的序幕。市领导徐国强、朱玉文、王鸿声、府采芹出席"道德'评谈'"——苏州市道德模范故事汇巡演启动仪式，并观看了首场演出。这次道德模范故事汇巡演把苏州评弹这一地方优秀传统文化资源与道德模范先进事迹相结合，并将其转化为生动有效的教育资源，同时也体现出苏州特色。启动仪式后，创作演出团队在各市、区基层进行巡演30多场。

9月28日，"弦谈众和——吴宗锡《走进评弹》研讨会"在上海图书馆会议室召开。主题是通过研讨最新出版的吴宗锡《走进评弹》一书，探索吴宗锡"评弹观"，从而进一步加强评弹的基础理论建设。

9月30日，由苏州市曲艺家协会、中国苏州评弹博物馆主办的"中国苏州评弹博物馆月末评弹精品会书"在苏州市评弹博物馆举办，当晚上演的是中篇评弹《上海光复记》，演员有徐惠新、周红、郭玉麟、史丽萍、吴新伯、周强、陆嘉伟、朱琳等。票价亲民，分别是15、20、30元。

10月3日，上海逸夫舞台上演"庭月生辉"评弹专场，秦建国、毛新琳作为"蒋调"和"张调"的领军人物，演绎了新编历史题材作品《草船借箭》和《鸿门宴》，此外还有"蒋调"经典折子《师生相会》和"张调"经典折子《花厅评理》。

10月23日—26日，金丽生、盛小云赴中国澳门地区参加第三届海峡两岸暨港澳地区艺术论坛曲艺专场。

11月13日、14日、20日，上海评弹团建团六十周年庆典系列之"海上吴音六十春""三国风云""红楼青衣"等专场分别在逸夫舞台、上海大剧院中剧场演出。

12月1日，由上海市文学艺术界联合会、中共青浦区委宣传部、上海演艺工作者联合会主办的中篇评弹《陈云的故事——凌云出岫》在陈云的家乡上海青浦首演。该作品分为《风雨子夜》《特殊任务》《银元之战》《江西日子》四回，入

选当年上海市重大文艺创作项目，获得上海文化发展基金会重点资助。演员包括黄嘉明、高博文、陆雁华、吴新伯、范林元、程艳秋、郭玉麟、沈玲莉等，还特邀了谭义存、胡国梁倾情加盟。

12月10日—14日，苏州市评弹团建团六十周年系列活动在苏州举行。该活动共推出"光前裕后——苏州市评弹团建团60周年庆贺演出""昌盛万里　含英咀华——纪念曹汉昌、魏含英诞辰100周年专场""吴韵静思——吴静评弹作品专场"、（青春版）中篇弹词《雷雨》、（青春版）中篇弹词《老子、折子、孝子》、《苏州评弹优秀经典折子青年专场》等六个专场演出；其间，还举办了"苏州市评弹团建团60周年大型座谈会"，编发了《苏州市评弹团建团60周年纪念特刊》；来自北京和江浙沪的各级领导和各界嘉宾500余人及广大观众参加了活动。

12月17日，上海天蟾逸夫舞台上演中篇评弹《陈云的故事——凌云出岫》，该作品后在苏州等长三角地区巡演。

12月30日，上海戏剧曲艺中心成立揭牌，下辖京、昆、越、沪、淮及评弹六大艺术机构，享受市财政全额拨款。上海评弹团更名为上海评弹艺术传习所。

12月30日，上海文化发展基金会公布2011年第二期资助项目名单。上海评弹团的原创"三国风云""红楼青衣"大型评弹流派演绎专场、建团六十周年演出和研讨系列活动获评上海文化艺术资助项目。

参考文献

[1] 周良. 苏州评弹艺术初探[M]. 北京：中国曲艺出版社, 1988.
[2] 上海曲艺家协会. 评弹艺术家评传录[M]. 上海：上海文艺出版社, 1991.
[3] 周良. 苏州评弹[M]. 苏州：苏州大学出版社, 2000.
[4] 吴宗锡. 听书论艺集[M]. 北京：大众文艺出版社, 2000.
[5] 苏州市文联. 苏州评弹史稿[M]. 苏州：古吴轩出版社, 2002.
[6] 周良. 苏州评弹旧闻钞[M]. 增补本. 苏州：古吴轩出版社, 2006.
[7] 吴宗锡. 走进评弹[M]. 上海：上海文艺出版社, 2011.
[8] 谭正璧, 谭寻. 评弹艺人录[M]. 上海：上海古籍出版社, 2012.
[9] 申浩. 雅韵留痕：评弹与都市[M]. 北京：商务印书馆, 2014.
[10] 吴琛瑜. 书台上下：晚清以来评弹书场与苏州社会[M]. 北京：商务印书馆, 2015.
[11] 张盛满. 评弹1949：大变局下的上海说书艺人研究[M]. 北京：商务印书馆, 2015.

索 引

一、本书涉及的人物索引

A

阿蒙（484）
阿铁（487）
安忠文（439）

B

白素贞（546，547，620，635）
包澄洁（124）
包弘（116，681）
包丽芳（406）
包天笑（154，155）
包醒独（261，271）
抱琴生（313）
鲍世远（657）
鲍筱斋（285）
鲍瀛洲（447）
鲍震培（695）
贝晋眉（274）
毕康年（543，544）
边善基（649，657）
卜耕（453）
薄一波（475，588，621，627，651）
卜万苍（288）
卜燕君（116，681）

C

蔡翠屏（447）
蔡桂林（646）
蔡汉君（500）
蔡红虹（650）
蔡惠华（419，430，437，543，560，658）
蔡菊生（336）
蔡士英（196）
蔡叔明（267）
蔡小娟（116，409，543，553，569，590，620，647，673）
蔡筱舫（243，456，461，476）
蔡雪鸣（552）
蔡元培（243，265）
蔡源莉（124）
藏延诗（372）
曹安山（225，229，445）
曹宝禄（377）
曹本冶（11，13）
曹凤渔（638，685，690）
曹汉昌（167，275，282，302，311，313，368，380，390，398，471，477，491，496，521，534，543，557，559，560，568，583，585，588，591，594，611，621，631，673，

674,685,720）

曹莉茵（313,692）

曹梅君（405,414,425,434,441,459,466,469,504,506,592）

曹仁安（225,319,322,345,348）

曹筱英（240,311）

曹啸君（121,138,150,279,291,313,318,356,363,364,370,394,399,409,416,434,469,473,477,498,521,557,567,568,569,571,572,618）

曹一萍（365）

曹禺（121,409,608,715）

曹云（366）

曹振祥（553）

曹政荣（384）

曹织云（313,409,420,425,469,552,553）

曹醉仙（316）

常春恒（282）

常任侠（414）

常祥霖（686）

陈宝铭（206）

陈碧仙（204,209）

陈晨曦（524）

陈达哉（324）

陈德泉（384）

陈蝶仙（241）

陈蝶衣（156,380,390）

陈定一（陈雪舫）（236,242,268,458,476,481）

陈独秀（265）

陈端生（196,197,203,253,299,301,335）

陈范吾（243,324,325,342,370）

陈峰宁（682）

陈逢（463）

陈甫生（437）

陈果夫（303,361）

陈浩然（251,261,299,303,315）

陈鹤三（315）

陈鹤声（407,479,563）

陈红霞（266,339,388,392,399,414,417,422,434,506）

陈哗（533）

陈焕友（651,716）

陈继国（495）

陈继龙（503）

陈剑青（368,450,543,601,715）

陈洁（序1—序4,序7,序9,序11—序15,703,712,713）

陈金蕻（448）

陈锦燕（713）

陈锦宇（562）

陈晋伯（273,293,407,480,527,633,662）

陈景声（552,685）

陈俊芳（430,587,611）

陈侃（710,713）

陈丽鸣（330,503,662）

陈莲芳（223,243）

陈莲卿（204,263,317,320,328,335,345,348,447,603,623）

陈廉（243）

陈灵犀（121,243,248,325,379,383,386—388,390—392,397,398,400,405,406,409,417,419,420,430,432,434,440,446,447,455,460,467,478,493,499,500,507,509,513,517,546,580,581,583,597,634）

陈盘荣（309）

陈平宇（445,476,528,562,572,577,

580，596，600，603，604）
陈清泉（657）
陈汝衡（10，240，323，455，457，554，589，603，607，611）
陈瑞安（487，526）
陈瑞麟（200，238，245，281，284，310，320，321，332，333，343，431，477，544，568，622）
陈士林（245，284，310，321）
陈士奇（37，199，201，202）
陈世昶（196）
陈述（398，647）
陈思（195）
陈松青（116，673）
陈彤辉（710）
陈维崧（196）
陈卫伯（273，368，448，456，527，610，677，697）
陈文栋（498）
陈文瑛（700）
陈希安（5，60，156，339，349，360，369，380，383，389，391，392，396，398，399，403，404，406，407，409，414，416，419，421，429—431，459，461，470，471，478，490，500，512，513，521，559，560，569，576，577，588，589，613，649，658，669，691，695，709）
陈希伯（352，664）
陈小天（518）
陈亚仙（钱玲仙，陈凌仙）（47，285，292，310，316，319，518）
陈琰（713）
陈一萍（286）
陈亦兵（629，635，636，645，657，670）

陈毅（557）
陈颖川（324）
陈影秋（547，591）
陈勇（713，717）
陈涌泉（620）
陈有兴（479）
陈虞荪（493，520）
陈玉书（375）
陈遇乾（24，37，42，198，199，201，202，205，457）
陈毓麟（302，489，518，597，715）
陈月英（643，688）
陈云（114，119，162—168，465，466，470—476，482—484，486，493，500，538，544，546，548—550，554，558，568，574，575，579，583—586，588—590，592—594，597—601，603，605，606，611，615，617，619—621，627，629—631，650—652，654，655，657，669，673，674，676，677，681，682，693，701，714，715，719，720）
陈云麟（321，332）
陈允豪（390）
陈再文（562）
陈增智（560，611）
陈振堂（542）
陈中凡（274）
陈子祥（207，234，265，623）
陈子云（440）
陈子桢（312，319，348）
陈佐彤（223）
谌亚选（122，123，587）
成志伟（536）
程弘（488，495）
程红叶（266，392，406）

程鸿飞（121，122，161，206，215，219，240，253，265，295，342，589）

程鸿奎（235，288，326，336，471）

程蕙芳（335）

程健（550）

程里（478，512）

程丽秋（335，493，528）

程美珍（406，413，480，528，563，691）

程茹辛（542）

程沙雁（337，346）

程上之（450）

程少雁（348）

程素英（观蠡）（265）

程梧荪（419）

程小青（339）

程筱舫（317）

程艳秋（702，720）

程永玲（655，678，691）

程振秋（523，528，563，676）

程志达（329，513，577，607，644，682）

池水涌（699）

慈禧太后（252）

崔金兰（398，406，594，666）

崔若君（390）

D

戴不凡（557，607）

戴宏森（592，657，674，687）

戴戟（320）

戴玲玲（561）

戴一英（476，600，658）

邓广铭（414）

邓力群（584，586，588，621，627）

邓颖超（501，550，605）

丁蕙芳（450）

丁建伟（542）

丁皆平（677）

丁日昌（210）

丁善德（122，123，587，593，600，670）

丁是娥（360）

丁锡满（598，603）

丁雪君（332，339，437，450，454，503，518，561，568，583）

丁养华（669）

丁毅（447，513）

丁韵泉（525）

董必武（449，557）

董剑卿（372，501，510，600）

董康（266，285）

董梅（409，473，512，545，552，569，572，618，655，656，657，666）

董世耀（278）

董武昌（211，218，241，318）

董学田（477）

窦福龙（710）

杜宝林（252）

杜宏域（195）

杜剑华（280，477，490）

杜剑青（326，467）

杜秀彬（524）

端木蕻良（414）

F

凡一（471，486）

范伯群（603，629，690）

范国禄（196）

范莉萍（454）

范林元（26，481，606，624，649，669，

673，676，677，691—696，698，702，720）
范少山（256）
范筱英（398）
范雪君（152，226，316，354，364，366—368，372，374，381，386，518，674）
范烟桥（149，154—156，294，487，492）
范玉山（319，354，364，528，674）
范祖述（288）
方白（440）
方炳章（286）
方草（693）
方梅君（459，466，469）
方朔（307，704）
方晏兰（692）
方晏磊（679）
方艳华（677，691）
费瑾初（543，586）
费孝通（9，189，650）
费一苇（370，443，594，662）
冯伯明（541）
冯不异（441，463）
冯光泗（471）
冯光钰（11，638）
冯丽英（690）
冯梦龙（149）
冯文英（冯翼飞）（236，295）
冯小庆（131，362，364，389）
冯小英（481，677，692，695，702）
冯筱庆（249，269，362，379，385）
冯雪麟（545）
冯一飞（244）
冯逸仙（570）
冯沅君（378）
冯月萍（572）

冯月珍（557）
冯招弟（439）
冯忠文（588）
冯子和（277）
冯子美（231）
傅菊蓉（125，610，618，638，681，685，688，690）
傅骏（657）
傅全香（328，387）
富贵花（380）
富少舫（365，367）

G

冈本文弥（505，507，508，520，593，616，638，655，660，664，665）
高博文（692，694，695，697，698，701，702，713，718，720）
高德禄（367）
高光地（548）
高莉蓉（464，502，520，526）
高美玲（369，396，406，409，414，434，447，459，460，465—467，469，504，506，533）
高希德（448）
高翔飞（454，532）
高晓山（320）
高雪芳（138，279，291，412，473，501，503，618，658）
高英培（655）
高元钧（365，367，372，380，381，450，453，486，560，611，629，643，645，661）
高仲兴（660）
葛锦华（308）
葛佩芳（414，425，441，459，466，469，504，533，592）

葛文倩（409，414，430，447）

葛元煦（20，138）

耿瑛（441，548）

宫钦科（548）

龚成龙（677）

龚华声（116，302，339，409，481，499，513，518，543，569，585，590，620，647，656，669，673，697，715）

龚克敏（505）

龚伟霞（558，607）

龚怡卿（219）

龚云甫（42）

辜彬彬（642，643）

古吉华（520）

谷苇（486）

顾传澜（300）

顾春（704）

顾道明（264）

顾国良（542）

顾浩（693）

顾宏伯（144，254，273，303，318，340，345，348，358，359，363，364，381，405，418，471，477，496，563，568，569，585，591，607，620，646，653）

顾佳音（570）

顾洁（561）

顾景云（403）

顾军（15）

顾开雍（195）

顾昆山（471）

顾伦（627，649）

顾群（473）

顾荣庭（255）

顾锡东（11，283，431，509，580，593，629，643，644，665，667）

顾雅庭（210，217，228）

顾也鲁（647）

顾又良（257，356，368，386，410，413，471）

顾玉笙（364，367）

顾元章（448）

顾韵笙（245，347，362，450，524）

顾之芬（577，588）

顾竹君（245，344，347，359，425，465，503，524）

关德栋（590，655，657）

关疴尘（296）

关世杰（449）

关学曾（655）

管华山（441，447—449）

桂丙全（431）

郭彬卿（101，276，306，400，405，419，430，440，447，467，488，507，513，525，539，621，671）

郭秉文（274）

郭凡（556）

郭方清（354）

郭海彬（541）

郭焕文（413）

郭凯敏（647）

郭茂倩（59）

郭明敏（677，691）

郭沫若（83，454，501）

郭启儒（377，426）

郭全宝（666）

郭荣起（556）

郭少梅（215，253，272，295，300，319，342）

郭绍虞（487，589）

郭铁松（439）

郭玉麟（624，669，692，719，720）
郭源新（235）
郭正兴（171）
过昭容（275）

H

韩德昌（272）
韩德胜（272）
韩德友（272）
韩凤祥（234，254）
韩圭湖（195）
韩兰根（301）
韩培英（657）
韩起祥（408，450，560，611，666）
韩士良（254，264，301，317，321，322，328，369，376，378，382，390，392，418）
韩世昌（265）
韩世麟（131，361）
韩文忠（375）
韩小毛（333）
杭品春（347）
郝孚通（660）
郝鹏芳（451）
何丰仪（687）
何国安（315，368）
何家仁（363，369）
何可人（230，281，301，342）
何莲洲（215）
何慢（374，391，484，493）
何绥良（282）
何锡祺（477）
何学秋（286，411，503，649）
何云龙（550）
何芸芳（561）

何占春（167，493，569，579，589，594，600，649，657，673，676，681）
何祚欢（643，684）
贺次君（361）
贺敬之（447，513）
贺绿汀（46，60，122，123，587，593，670，689，690）
贺美珍（431，439）
洪如嵩（288）
洪深（151，366）
洪式良（429）
洪笑鸣（283）
洪雁（537）
侯宝林（426，460，550，560，606，611，645，661）
侯九霞（130，314，323，338）
侯莉君（268，284，285，316，339，363，394，399，411，416，425，428，429，464，473，474，476，480，498，501—503，545，546，561，562，570，571，594，618，646，669）
侯文寿（319）
侯香叶（335）
侯小莉（138，481，517，543，568，569，571，582，586，590，591，606，620）
胡关祥（384）
胡国梁（492，546，657，691，695，696）
胡茧翁（325）
胡菊生（300）
胡磊蕾（719）
胡鹿鸣（410，552）
胡梦（538）
胡乔木（621，627，650）
胡晴云（691）
胡士莹（445，568，580，646）

胡悌维（379）

胡天如（304，456，461，469，476，500，569，603，605，672）

胡锡麟（413）

胡亚东（524）

胡兆海（670，690）

胡仲华（585）

花月英（296）

华伯明（131，362，364，480，527）

华广生（203，595，607）

华国荫（476，542）

华君武（121，484，501，589）

华梦（542）

华佩亭（301，406，414，425，429）

华琦（702）

华士亭（301，399，414，425，429，446，455，478，500，504，512，545，550，553，575，585，615，691，693）

华秀元（198）

华雪芳（461）

华雪娟（558，607）

华雪莉（558）

华一芳（713）

华子影（450）

黄楚九（258，261，264，265，302，308）

黄春峰（476）

黄次生（493）

黄东井（561）

黄海华（710，711，713，717）

黄宏（666，715）

黄佳（454）

黄嘉明（548，587，606，669，677，694，696，698，702，720）

黄金福（556）

黄金荣（296，302）

黄锦美（489）

黄静芬（138，316，330，354，382，386，389，406，563，672）

黄娟（707）

黄缅（589）

黄铭才（320）

黄佩珍（692）

黄巧琳（363）

黄庆妍（707）

黄霞芬（473，545，546，561，637，650，657，682，683，686，687，707，712—714）

黄小洁（562）

黄异庵（230，258，275，280，301，333，342，363，370，379，380，383，386，397，399，411，416，549，603，662，665，688）

黄永年（227，254，290，359，621）

黄永生（541，569，685，691）

黄月亭（240）

黄兆麟（254，267，268，302，304，317，321，322，328，337，357，359，610，621）

黄兆熊（224，234，263，301，322，376，621，649）

黄振声（240）

黄芝岗（414）

黄周星（292）

霍明亮（42）

J

吉卿甫（222，258）

吉维善（478）

纪振伦（194）

季建斌（171）

季静娟（702，713）

季顺清（171）

贾彩云（268，315，398，423）

贾啸峰（261，268，315，342）

翦伯赞（414）

江淑华（447）

江汀山（210）

江文兰（298，405，414，415，417，420，441，447，458—461，467，468，478，487，499，506，507，510，513，514，546，568，569，574—576，594，668，669，691）

江筱珍（570）

江月珍（570）

江肇焜（480，490，553，691，709，713）

姜椿芳（373）

姜公尚（384）

姜昆（611，629，661，678，682，691，715）

姜守良（587）

姜衍忠（556）

姜映清（108，157，223，289，299，320，324，614）

姜永春（664，702，713，714，718）

蒋宾初（57，129，217，234，237，266，284，293，301，310，315，320，321，326，337，343，469）

蒋勃公（323）

蒋春雷（707）

蒋宏坤（715，718）

蒋介石（303，369）

蒋靖喆（332）

蒋君豪（396，430，447，465，503，526，552，557，646）

蒋聊庵（325，346，390）

蒋荣鑫（417）

蒋如庭（42，57，133，144，224，243，272，275，284，302，303，317，321，322，325，328，332，333，339，342，343，359，658）

蒋瑞藻（197）

蒋珊（309）

蒋少琴（552）

蒋声翔（227）

蒋石屏（552）

蒋文（429，669，677，706，718）

蒋希均（359，533，535—537，544，575，577，580，581，585，592，667，670，673，680，685，690，693，700）

蒋锡麟（174）

蒋小飞（489）

蒋小曼（574，588）

蒋星煜（482）

蒋尧民（542，615）

蒋一飞（236，246，250，257，271，295，321，322，345，348，371）

蒋玉英（293）

蒋月泉（38，39，47，51，54，81，84，86—89，91，102，124，130，131，144，151，249，266，281，297，318，321—323，326，333，339，345，348，349，354，358，362—364，369，374，376，380，383，386—389，391，398，399，406，407，409，412，414，420—422，424，429，430，438，440，441，443，446，448，449，451，453，455，456，458，460，461，463，467—469，471，478，482，486，487，490，492，493，496，500，506，510，511，520，529，534，557，559，560，568，569，576，583—585，588，592，594，603，611，613，633，634，645，658，661，672，675—678）

蒋云仙（101，116，309，384，406，420，

456，471，517，527，550，569，574，581，585，600，610，621，622，643，665，673，685，688，694）

焦祖培（315）

解玲（486）

金采芳（451，611）

金翠玉（300）

金大祥（214）

金凤娟（138，370，641）

金贵生（272）

金桂庭（209，211，214，224，239，247，258，280，621）

金幻民（381）

金剑安（456，461，510）

金梨（491）

金丽生（5，138，354，387，467，588，590，621，647，658，687，693，696，702，703，704，707，709，714，717，719）

金龙宝（384）

金秋泉（214）

金纫秋（263）

金荣水（282）

金少伯（587，618，635，636，638）

金声伯（5，101，118，121，138，139，273，298，304，318，352，363，444，473，492，496，498，511，547，567—569，572，573，585，600，610，611，618，620，631，635，636，643，652，660，661，665，669，670，673，678，695，696，698，709，712）

金漱芳（451，456）

金筱棣（214，353）

金筱舫（263）

金耀苏（343）

金耀祥（214，280，353）

金义仁（204）

金钰珍（263）

金月庵（138，205，370，543，641）

金曾豪（700）

金志山（448）

金钟（548）

金钟鸣（556）

经长峰（384）

经润三（261）

景文梅（406，461，561，568）

瞿剑英（413，562）

瞿老四（303，634）

瞿乐天（347）

瞿咏春（441）

K

柯蓝（406，407）

孔云霄（195）

L

蓝凡（649）

老舍（184，431，439，447，449—451，485，654）

乐秀良（369）

雷霞（710）

冷小天（518）

黎子云（308）

李阿毛（131，361，364）

李百泉（321，322）

李碧岩（167）

李伯康（244，248，249，300，317，318，335，339，342，345，363，367，376，386，387，406，413，471，493，554，671）

李伯泉（234，253，301，348）
李伯钊（380）
李婵仙（510）
李春安（478）
李存让（549，557）
李黛玉（223）
李斗（197）
李福田（256）
李刚（702）
李估为（477）
李光（431）
李光达（480）
李桂春（282）
李桂芳（296）
李汉臣（244，254）
李宏声（302，685）
李焕若（315）
李惠良（454，552）
李惠敏（413）
李建国（717）
李金斗（620）
李竟（710）
李九松（677，691）
李娟珍（264，409，454，484，541）
李君祥（413）
李来淼（473）
李茂新（558）
李梦幻（367）
李闵彬（213）
李念安（512）
李清雁（346）
李庆福（167，492，496，627，643，644，649，650，657，665，668，673，688，690，695）
李秋菊（699）

李日华（301）
李瑞来（360）
李森（196）
李释（289）
李太成（167，578，598，603）
李太峰（381）
李太炎（329）
李亭梅（342）
李庭秀（264，275）
李伟清（431，439，447，451，475，487，560，569，587，611，644，670，690）
李渭滨（256）
李文彬（213，214，236，240，244，248，249，253，296，308，342，641）
李文娟（478）
李晓星（563）
李信堂（658）
李雪华（394，501）
李彦（655）
李燕燕（562）
李一帆（430，465，526，658）
李一珍（350）
李奕昂（692）
李荫（414，484，715）
李英儒（550）
李幽兰（550，638，640，688，717）
李渔（53，285）
李玉兰（385）
李元庆（476）
李月萍（407）
李仲才（575）
李仲康（248，249，342，354，450，466，489，530）
李竹庵（361）

李准（429，455，504，506，560，655）

李卓敏（676）

李子红（248，406，450，466，514，530）

厉美华（509）

连波（10，11，122，123，565，587，593，638，645，714）

连成章（545）

连阔如（374，377，408，429，439）

连丽如（684）

梁德绳（196，197，203，253，299，301，335）

梁宏贵（350）

梁平波（644）

梁尚义（666）

廖鲁言（475）

林步青（265）

林汉扬（204，205）

林慧娟（302，350，489，503，518，544）

林娟芳（347，478）

林默涵（558，655）

林鹏程（360）

林娴（564）

林筱舫（266，302，316）

林云涛（243）

凌家伟（561）

凌景埏（445）

凌文君（261，320，327，363，368，369，379，396，419，434，471，540）

凌幼祥（215，253，300，350）

凌云祥（215，253，281，300，315，342，350）

刘安平（542）

刘宝全（42）

刘宝瑞（367，380）

刘沧遗（265）

刘朝（684）

刘春山（298，300，342）

刘国华（116，681）

刘洪滨（450，687）

刘鸿秀（323）

刘厚生（373，593，670）

刘豁公（280）

刘家昌（514，696）

刘锦章（205）

刘锦璋（384）

刘俊鸿（669）

刘兰芳（570，611，629，643，649，655，666，674，678，682，684—686，689，691，715）

刘立武（658）

刘丽华（484）

刘丽美（315，368）

刘莲池（398）

刘美仙（411）

刘敏（563，564，605，620，642）

刘慕耘（300，329）

刘佩扬（514）

刘鹏（329）

刘其敏（315，368）

刘瑞田（669）

刘山农（264）

刘绍祺（396，456，478）

刘世珩（266）

刘书方（485）

刘天韵（42，51，52，84，124，150，156，230，248，253，283，285，293，301，317，318，320，331，334，349，363，374，376，380，381，383，388—391，394—398，406，407，409，414，415，417，418，420，424，426，429，431，432，434，442，443，446，448，449，455，459—461，467，474，484，

486，490，492，493，500，505，509，514，
518，528，569，607，615，621，658，672，
704）

刘蔚兰（658，670）

刘小琴（268，422，506）

刘勰（32）

刘信芳（485）

刘雪华（484，533）

刘延广（684）

刘毅（650）

刘聿功（322）

刘钰亭（315，368）

刘韵若（164，359，368，396，413，456，
458，478，492，493，499，505，509，513，
514，546，559，560，571，575，588，615，
652，695）

刘振鸿（447）

刘芝明（446，450）

刘梓钰（657）

刘宗英（543，553，560，562，584，646）

柳敬亭（193—196，201，290，320，321，
323，429，554，584，646）

卢金声（329）

卢绮（552）

卢绮红（454，516，560，562）

卢永祥（268）

卢志福（302，329）

鲁迅（283，363）

鲁仲达（281）

陆百湖（176）

陆澹庵（151—154，156，231，235，280，288，
301，313，314，325，339，379，547，674）

陆定一（286，449，475，483，484）

陆凤翔（234，338，342）

陆广微（20）

陆继辂（198）

陆嘉乐（679，692）

陆建华（498，609，637，700，711，713，
714，717，718）

陆剑青（514）

陆锦花（710，713）

陆锦铭（239，251，264）

陆锦元（449）

陆军（702，716）

陆君祥（477）

陆俊卿（478，523）

陆老二（330）

陆梅华（533）

陆奇奇（130，323）

陆人民（685，713，717）

陆瑞廷（100，202，209，457，640）

陆声涛（581）

陆士珍（200）

陆涛声（545）

陆文夫（121，159，589，629，649）

陆文奎（42）

陆希希（130，323）

陆筱翔（234，338，342）

陆筱韵（234，338，413，420）

陆雁华（280，343，419，456，490，545，
568，574，588，720）

陆耀良（257，343，354，363，406，456，
471，526，620，646）

陆原（577，607）

陆月娥（116，313，425，543，560，562，
565，584，616，620，673）

陆再炎（629）

陆柱国（478）

吕骥（450，484，558，639，655）

吕品莲（296）

吕君樵（360）

吕丽萍（457）

吕晓露（543）

吕兴臣（500）

吕也康（586）

吕逸安（131，276，343，362，364，385，512）

吕咏鸣（699，700）

吕正操（475）

栾桂娟（561）

罗慧丽（487）

罗叔铭（549，593）

罗扬（432，506，560，592，602，603，606，611，613，625，629，633，638，639，643，644，649，651，655，659，666，668，674，678，682，685，687，689，691）

罗禹卿（278）

骆德林（437，504，514，616，617，618，647）

骆文莲（547，591，618，620）

骆玉笙（42，560，611，625，633，638，643，645，655，661，666，668，674，685，689）

M

马伯琴（480）

马财鑫（413）

马春帆（24，197，202，258，290）

马逢伯（473，570，618）

马季（645，661，666）

马加鞭（486）

马君武（243）

马可（87，88）

马来法（543，575，585，611，643，644，656，670，685，690，711）

马立元（367）

马如飞（24，99，113，138，197，200—202，204，206—209，211，215，216，222，234，236，242，250，257，258，281，290，296，310，313，320，321，328，332，335，337，457，584，588，595，617，646）

马如祥（478）

马三立（661）

马石铭（373）

马士英（195）

马世安（553）

马襄时（479，523）

马小虹（326，456，492，521，553）

马小君（281，469，499，510）

马彦祥（328，484）

马燕芳（487，509）

马允玉（448）

马增慧（655，666）

马中婴（266，405，418，478，500，511）

马中原（541）

马子馨（491）

毛菖佩（200，290，457）

毛凤和（258）

毛剑虹（473，562）

毛节成（648）

毛乐惠（213）

毛猛达（677）

毛新琳（692，694，706，719）

毛学庭（476，523，542）

毛子俊（213）

茅盾（450）

梅宝山（213）

梅寄鹤（160）

梅兰芳（253，265，301，329，335，336，

483，484，715）

梅耶（495）

孟波（492）

孟超（414）

苗胜春（491）

闵敏（538）

闵伟君（461，510）

缪依杭（569，649，652）

莫天鸿（237，345，348，525）

漠雁（500）

穆藕初（274）

N

倪传钺（300）

倪高风（157，312，313，339）

倪萍倩（262，267，302，399，431，437，603，642）

倪齐全（690）

倪秋羽（447）

倪省三（448，473，474）

倪淑英（426，552，572，576）

倪迎春（548，559，574，624，709）

倪钟之（557，655，657）

O

欧阳春生（210）

欧阳予倩（269）

P

潘伯英（244，276，299，302，303，318，333，341—343，369，373，374，376，383，384，389，391，394，399，403，409，418，451，459，473，474，477，481，486，491—493，498，513，521，524，589，631，640，671，674）

潘博闻（325）

潘得祥（447）

潘慧寅（480，527）

潘建新（496）

潘金声（339）

潘莉韵（339，403，409，518，543，556，561，581，649）

潘莲艇（248，264）

潘漱虹（456）

潘闻荫（284，358，359，387，479，556，694，695）

潘祥麟（461）

潘讯（122，623，710）

潘益麟（712，713）

潘瑛（426，490，505，552）

潘月樵（256）

潘祖强（116，313，420，543，560，562，616，620，637，673，676）

庞光吾（260）

庞婷婷（695，696，702）

庞学卿（262，267，384，409，454，484，608）

庞学庭（291，332，360，544，561，568，583，658）

庞志蒙（570）

庞志雄（692）

庞志英（574，588，608）

裴原（484）

彭本乐（495，548，553，564，578，581，657，685，690）

彭冲（605，650）

彭似舫（413）

彭玉麟（434）

平汉良（533）

平襟亚（52，53，153，155，156，231，243，248，349，379，388，390，397，417，419，424，467，569）

平雄飞（232，465，525）

濮建东（692）

濮良汉（288）

浦建娟（707）

浦剑峰（407）

浦君麟（426）

浦曼莉（407）

浦振方（413，418）

Q

戚加萍（484）

戚子卿（211，224，339，434）

祁莲芳（57，130，204，207，263，301，313，317，320，321，323，328，335，343，345，348，418，479，490，523，555，563，623）

齐燕铭（483）

麒麟童（177，360）

钱抱一（325）

钱程（691）

钱德富（241）

钱德赋（241）

钱二（194）

钱法成（644）

钱飞祥（562）

钱国华（664）

钱鹤亮（491）

钱建美（447）

钱锦章（250，292，313，319，662）

钱妙花（328）

钱培斐（685）

钱谦益（195）

钱文（157，158）

钱无量（320）

钱雪鸿（418）

钱雁秋（280，301，343，362，379，380，406，448，456，471，477，490）

钱耀山（202，212）

钱益信（553）

钱吟梅（660）

钱璎（496）

钱泳（274）

钱幼卿（211，215，218，226，228，234，235，237，248，351）

钱玉龙（456，514，574，616，620）

钱玉卿（208，211，212，215，217，229，280）

钱玉荪（288）

钱云仙（309）

钱正祥（397，518，543）

钱志节（418，434）

强凡君（533）

强逸麟（552，568）

强玉华（476，542）

乔石（678）

秦邦宪（286）

秦德超（657）

秦纪文（97，253，301，363，406，469，471，485，486，492，493，581，652）

秦纪武（430，447）

秦建国（429，548，559，575，587，588，592，606，613，627，649，665，669，673，676，677，688，691，692，694—696，698，702，706，709，718，719）

秦锦蓉（480，562）

秦锦雯（445，476，496，528，562，572，577，580，600）

秦锦霞（562）

秦礼祥（372）

秦绿枝（688）

秦瘦鸥（152，325，593，694）

秦文莲（138，562，610）

秦禧祥（326）

秦肖荪（552）

秦雪雯（394）

秦燕春（704）

邱伯华（388）

邱人憨（329）

邱肖鹏（158，288，403，437，454，486，499，502，503，505，513，518，543，559—561，570，578，581，582，585—587，590，605—607，610，611，617，618，629，649，654，660，664，665，668，673，674，676，681，688）

邱心如（205，299，335）

秋瑾（247）

裘逢春（281）

裘凤天（476）

R

饶一尘（330，370，385，404，448，456，466，467，500，550，575，658，681，697）

任光伟（657）

荣高棠（651）

茹志鹃（487）

阮大铖（195）

阮世池（441，447，569，670）

阮咸（33）

S

单耀祥（227）

商芳臣（491）

商景才（644）

邵波（560）

邵文滨（296，308）

邵小华（387，396，464，489，503，543，544，562）

申贵生（272）

申浩（122，623）

申振纲（272）

沈陛云（333）

沈碧英（296）

沈彬（710，712，713，717）

沈宠绥（278）

沈东山（413，457，479，562）

沈衡逸（350）

沈鸿鑫（650，669，676，683）

沈晖（629）

沈惠人（461）

沈蕙荪（552）

沈家珍（234）

沈俭安（43，51，145，150，152，197，239，242，252，262，267，276，284，301，302，304，305，317，318，320，324，333，340，342，348，349，360，380，388，404，417，419，480，512，572）

沈军（552）

沈丽斌（204，296，316，319，327，477，662，670）

沈丽华（413）

沈莲舫（253，264，342）

沈玲莉（490，574，692，720）

沈龙翔（193）

沈伦俐（695）

沈彭年（474，520，592，598，606）

沈谦洁（242）

沈勤安（239，253）

沈仁华（677）

沈如冰（542）

沈如舫（476）

沈如庭（290）

沈瑞康（523，572）

沈世华（138，480，545，548，555，571，574，575，588，627，633，665，669，694—696）

沈守安（552）

沈守梅（480，527，563）

沈似尔（431）

沈婉芳（437）

沈维春（690）

沈伟辰（167，432，436，472，520，559，560，577，695）

沈伟英（511）

沈文军（547，591）

沈西蒙（500）

沈笑梅（303，352，358，381，386，406，471，493，532）

沈雁冰（398）

沈迎春（694）

沈友梅（552）

沈友庭（220，239，253，364）

沈渔（624）

沈玉英（319，327，662）

沈源（533）

沈韵秋（406，454，552，576）

沈芝生（157，219，343，347）

沈子祥（335）

沈祖安（297，535，543，629，644，647，649，652，657，663，667，669，670，685，690，694，711）

盛家带（484，492）

盛小云（116，526，624，631，637，663，673，675，687，692—695，698，700，702，703，712—715，718，719）

盛玉影（487，526）

盛志梅（698，700）

盛质文（380）

施斌（692，703，704，717）

施朝亮（448）

施春年（560，569，578）

施琴韵（478）

施雅君（523，542，563，613，623，676，702）

施燕飞（457）

施友红（447）

施友仁（448）

施振眉（111，114，165，167，304，431，441，449，470，474，475，500，504，506，512，520，533，535，544，555，557，560，569，575，581，583，585，586，590，601，602，605，606，629，644，647，651，652，656，657，660，667，669—671，685，694，710，711）

石锦元（670）

石林（121，520，589）

石陶（485）

石文磊（139，330，359，385，420，456，467，471，478，489，500，509，511，520，527，544，546，550，559，568，574，575，577，587，588，622，627）

石秀峰（232，268，289，302）

石耀亮（492）

石一凤（480，527）

史伯英（318）

史川仁（506）
史从民（378）
史丽萍（588，669，692，702，719）
史蔷红（514，574，616，620）
史行（544，575）
史雪华（409，543）
史竹（644）
司马倩（552）
司马伟（560，713）
司徒汉（482）
宋春扬（321）
宋曼君（399）
宋任穷（621，627）
宋五（42）
宋珍芳（449）
苏君怡（284）
苏刃（412，440）
苏少卿（280）
苏叔阳（550）
苏似萌（284，298，299，359，396，405，420，421，426，430，441，447，458—460，467，468，478，487，499，506，507，510，513，514，559，568，569，575，594，604，621，646）
苏童（158）
苏戌娟（431）
苏毓萌（359）
苏志君（570）
孙大翔（378）
孙德先（316，317）
孙德英（245）
孙福田（207）
孙纪庭（504，514，573）
孙家贤（585，605，606，711）

孙菊仙（42）
孙珏亭（389，481）
孙籁萍（456）
孙谋（427，437，468）
孙启彭（476）
孙庆（589，624）
孙慎（501，613，638）
孙世鉴（473，561，618）
孙淑敏（666）
孙淑英（167，432，436，472，485，493，520，559，560，577，695）
孙漱萍（510）
孙惕（595，684，690，712，714）
孙武书（490，498，505，558）
孙玉翠（268）
孙玉卿（42）
孙玉声（海上漱石生）（264，370）
孙钰亭（457，479，545，559，575）
孙中山（256）

T

谭建荣（171）
谭金秋（406）
谭朔（549）
谭鑫培（42）
谭寻（9，295，570，580，614）
谭寻襄（295）
谭义存（720）
汤敏（501，552，584）
汤乃安（394，450，512，518，561，590，603，621）
汤勤（286，601）
汤斯质（196）
汤小君（414，552，572，590）

汤言伯（570）

唐秉熙（350）

唐逢春（231，321，322，376，480，527，587，588）

唐高瑞（336）

唐耿良（97，100—102，155，356，363，369，373，375，376，380，383，388—391，398，409，410，412，416，421，425，430，443，447，448，450，458，467，468，488，492，493，496，507，509，513，548，559，560，566，568，569，575，578，588，591，594，620，627，629，642，643，661，684，693，702，712）

唐季庆（373）

唐骏麒（276，411，425，429，464，524，562）

唐力行（13）

唐蔚羽（711）

唐文莉（473，481，552，561，637，649，657）

唐小凡（581）

唐尧伯（456，461，469）

唐再良（257，267，301，354，410）

唐真（458，488）

唐芝云（247，413）

唐竹坪（224，248）

陶白（485）

陶春敏（175）

陶钝（121，423，439，450，451，464，472—475，483，484，487，488，492，495，496，501，555，560，569，586，589，592，611，633，639，644，652）

陶帼英（268）

陶谋炯（666）

陶小毛（278）

陶荫轩（258）

陶贞怀（195，299，335）

陶正元（448—449）

田发根（298）

田汉（51，328，360，366，389，447，484）

田连元（643，655）

田汝成（18）

田文平（536）

童斐（288）

童双春（541，691）

童爱楼（265）

屠规祥（385）

W

万承纪（198）

万里（650）

万仰祖（363）

汪伯琴（278）

汪伯英（370，467）

汪诚康（388，413，478）

汪佳雨（279，281，318，347，480，527）

汪景寿（121，589，620）

汪静芳（489）

汪菊韵（384，409，450）

汪梅韵（279，291，309，318，344，346，347，399，409，473，501，503，552，618）

汪仁霖（450）

汪如峰（388，413）

汪如云（278，282，298，356）

汪雄飞（164，278，304，318，359，407，459，466，469，544，545，557，560，569，587，592，602，644，647，648，668，671）

汪逸韵（409，450）

汪云峰（232，268，301，317，322，323，352，388，429，671）

汪正华（473，679，692，713）
汪子泉（450）
王柏荫（131，281，284，306，343，362，369，374，380，383，389，391，396，398，413，414，421，434，439，459—461，465—469，498，504，645，663，670，674，690，691，711，712）
王宝庆（269，320，370）
王宝善（451）
王抱良（477，531）
王斌泉（204，238，244，298，310，371，404）
王伯泉（217）
王彩云（301）
王朝闻（121，484，486，589，621，665，688）
王彻（524）
王池良（668—670，683—685，691，692，702，713，714，717，719）
王楚卿（407，454）
王楚人（171，514）
王传积（585，588）
王丹蕾（686）
王德铭（400）
王德胜（212）
王蝶君（349）
王凤珠（454）
王耕香（228，258，312，320，327）
王公企（175，176）
王关宏（225）
王关爵（225）
王光（650）
王桂凤（431，439，441）
王国维（289）
王海岸（232，353）
王汉芳（447）

王翰廷（225）
王浩（558）
王浩良（302）
王宏荪（694）
王洪涤（489）
王鸿（651）
王鸿声（719）
王惠凤（116，548，574，587，588，591，592，606，669，673，691，713）
王济（620，638，657，687）
王建荪（150，330）
王建中（679，693，707）
王金水（282）
王瑾（116，499，669，670，673，687，688，692，694，695，698，713）
王靓（447）
王决（558）
王君甫（196）
王兰香（310，461）
王乐（195）
王丽堂（558，559，560，567，607，611，643，666，670）
王林奇（500）
王绿萍（541）
王美萍（562）
王培德（207，283）
王培君（707）
王琪成（477）
王琴（542）
王勤（627，647）
王秋泉（37，204，212，217，226，233，247，249，253，267，290）
王人三（486）
王如泉（310，666）

王如荪（301，450，560，694）
王汝刚（677，685，689，691，715）
王瑞卿（290）
王少泉（210，217，234，237，264，293，314，315，607，662）
王石泉（202，206，211，213，221，230，235，250，257，281，457）
王士庠（232，251，321，329）
王世贞（193）
王绶卿（197，206，213，218，227，231，234，246，247，257，261，276，351，431，588）
王绶章（250）
王树德（562）
王树田（372，380）
王双庆（691）
王似泉（248，276，311，317，331，336）
王松声（428）
王搜（197）
王素稔（484）
王韬（223）
王畹香（235，236，293，315，336，337，461，469，662）
王万青（308，378，447，473）
王玮（354）
王文彪（493）
王文华（407，545）
王文稼（385，420，476，496，498，501，510，563，577，580，588，593，596，600，603）
王文耀（562，676）
王稳卿（669）
王无能（298，307）
王溪良（563）
王习顺（540）
王仙瀛（695，696）

王小蝶（303，349，518，543，715）
王小洁（560）
王小燕（291，479，481，527，646，662）
王筱春（310）
王筱堂（472，559，567，568，578）
王肖泉（514）
王效松（208，220，247，251，257，350）
王效荪（336，381）
王新立（461）
王秀华（545）
王雪帆（459，491）
王亚平（377，408，438，451，460）
王燕（490，560）
王燕语（291，316，319，327，662）
王一麟（321）
王一民（315）
王怡冰（682）
王亦泉（230，234，311，328，343）
王荫春（514，617，618，620，648）
王音仁（283）
王吟秋（487，509）
王莺声（291，319，327，662）
王鹰（98，116，427，428，454，476，489，499，503，543，554，568，573，583，588，610，662，673，674，681，693，713，717）
王映玉（505，552）
王永春（296）
王永甲（324）
王猷定（195）
王友泉（150，330）
王玉波（247，434）
王玉立（702）
王玉良（545，562）
王月春（253）

王月仙（310，335，434，441，471，564，667）
王月香（5，29，164，204，296，302，310，394，454，469，484，489，499，503，543，544，568，583，709，712，713）
王跃伟（561，698）
王云春（310）
王云祥（523，572）
王再亮（232，491）
王再香（310，338，413，456，471，666）
王兆熊（471）
王振飞（413，478）
王震（602，610，621，627）
王正浩（480，546，695，701）
王支子（482）
王芷章（312）
王中元（646）
王仲君（541）
王周士（20，23，99，197，198，201，209，290，457，617，640，646，647）
王卓人（109，470）
王子和（37，228，235，239，240，249，305，621，622）
王紫稼（196）
王自力（542）
王尊三（374，408）
韦梦（624）
卫梅朵（282）
魏风（398）
魏含英（97，164，197，236，317，318，322，340，363，370，387，397，399，411，416，425，429，464，484，491，543，544，562，567，568，607，641，642，656，658，704，720）
魏含玉（138，517，543，568，569，582，586，590，591，606，620，621，627，652，705）
魏汉梁（523）
魏洪涛（524）
魏如晦（241）
魏少英（469，590，591）
魏文伯（396）
魏钰卿（42，197，204，217，227，239，242，248，250，272，300，317，320，321，351，610，633，657，658，662）
魏真伯（547）
文微夫（380，416）
文雁平（541）
翁仁康（670，690）
翁雄伯（561）
乌兰夫（483，484）
吴白匋（439）
吴彬（707）
吴秉彝（320）
吴琛瑜（710）
吴大毛（451）
吴迪君（404，410，419，481，540，554，561，571，577，580，625，640，642，660，665，669，692，699）
吴国强（499，514，685）
吴帼英（517）
吴简卿（314，343，370）
吴剑秋（297，363，365，380，391，392，418，380）
吴剑伟（431，439，440，441，447—449，451）
吴介人（427）
吴竞（647）
吴敬希（562）
吴静（286，413，471，480，499，546，692，700，702，711，713，714，716，717，719，720）

吴静慧（711，717）

吴静芝（286，413，471，480，499，546）

吴君梅（271）

吴君然（411）

吴君言（420，520，545，562）

吴君玉（275，381，405，410，425，441，496，498，545，566，568，571，585，588，591，594，603，610，616，617，620，629，634，652，654，665，669，676，685，691，693，694）

吴均安（229，268，295，321，351，653）

吴疴尘（310）

吴克明（327）

吴梅（265，266，274）

吴明（123，587）

吴其梦（552）

吴升泉（37，212，213，232，234，237，246，248，249，264，294，338，351，420）

吴漱予（331）

吴双艺（541，666，691）

吴伟东（713）

吴文科（124，651，686）

吴我尊（269）

吴西庚（37，211，212，217，226，228，233，237，239，248，290，351，420，535）

吴小舫（233，294）

吴小如（485）

吴小石（228，278，281，300，301，339，350，535）

吴小松（228，278，281，289，300，321，350，535）

吴新伯（700，719，720）

吴信天（199，633）

吴兴叟（346）

吴星飞（670）

吴耀庭（250）

吴一笑（264）

吴仪（650）

吴逸（195）

吴寅秋（343）

吴玉峰（491）

吴玉荪（226，265，461，570）

吴毓昌（199）

吴元康（326）

吴载扬（363，396）

吴再汉（256）

吴子安（101，229，268，358，398，405—407，409，410，425，430，490，496，521，629）

吴宗锡（左弦，夏史，程芷，虞襄）（10，11，59，72，111，114，117，118，121，122，163，167，285，373—375，398，409，415，417，421，440，444，446，450，456，458，460，465，472，473，476，482—486，489，491—493，496，499，505—507，520，544，548，549，555—557，559，560，569，574—581，583，585—587，592，594，598，600，602—606，611，617，621，627，629，635，640，643，644，649，651，652，655—657，659，660，663，665，666，668—670，676—678，681，682，685，687，688，690—692，693，710，719，）

吴作人（501）

伍厂庵（325，346）

X

郗潭封（423，687）

奚绿莘（325）

奚五昌（589）

奚燕子（370）
夏宝声（674）
夏承焘（488）
夏冠如（246，353）
夏荷生（217，235，237，238，260，267，283，284，288，295，302，308，311，313，317，320—324，335，336，340，342，343，345，348，351，352，354，360，367，404，603，619，662，671）
夏洁（701）
夏金台（378）
夏莲君（278）
夏莲生（234，241，248，253，264）
夏汝美（543）
夏秀英（298，302）
夏秀贞（298，302）
夏衍（373，484，501）
夏吟涛（237）
夏雨田（544，611，678，682）
夏玉才（11，491，496，509，534，583，586，665，690）
夏月润（282）
夏月珊（256）
夏正旌（340）
向正明（430，617）
萧泊凤（315，325，346）
萧欣桥（445）
萧亦五（367，412）
晓柳（577，607）
筱声咪（691）
肖华光（548）
肖祥华（451）
肖玉玲（503，552）
笑嘻嘻（362，427，658，666）

谢凤天（518）
谢汉庭（240，332，360，438，454，503，544，568，583，631，658）
谢鸿飞（234，258，301，338）
谢鸿天（320，477，518）
谢乐天（296，316，517，518，641）
谢品泉（207，210，215，228，234，240，261，289）
谢少泉（210，228，230，234，253，261，264，311，621）
谢啼江（353）
谢筱泉（240，517）
谢毓菁（150，248，283，293，334，380，383，389，392，394，397，464，503，509，562，615，715）
辛冶（451，463，556）
邢长发（264）
邢瑞庭（174，264，314，318，321，322，326，334，354，363，419，430，459，466，467，469，553，568，592）
邢雯芝（264，419，459，466，467，469，568）
邢晏春（5，97，354，414，552，555，568，569，578，583，606，641，642，662，665，668，692，693，695，698，704，707，709，712）
邢晏芝（5，97，123，354，414，527，552，555，567—569，572，578，583，587，606，611，615，623，627，631，641，649，650—652，654—665，692，694—696，698，704，707，709，714，715，717）
熊炬（556）
熊友兰（431）
熊云峰（476）
徐阿培（441）

徐半梅（269）

徐碧波（339）

徐碧英（296，302，311，394，454，484，489）

徐宾（356，473，520，545，546，561）

徐冰（618）

徐伯菁（370）

徐昌霖（487，491，647）

徐长源（523，572）

徐勑（684）

徐楚强（384）

徐大椿（266）

徐丹（710）

徐冬根（356）

徐峰（647）

徐公达（379）

徐桂芳（558，607）

徐翰舫（384，411，420，425，465）

徐红（555，714）

徐虹丹（406）

徐惠新（624，692，694—696，698，699，702，704，709，713，719）

徐慧珠（503）

徐继武（223）

徐剑衡（261，298）

徐剑虹（541，552）

徐镜清（274）

徐君安（326）

徐俊西（657）

徐珂（212）

徐雷梅（461）

徐丽仙（39，47—55，57—60，65—68，70—72，74，76，79—95，123，156，292，309，316，318，334，339，363，385，396，405，406，409，410，413，414，417，424，430，432，434，436，438—440，443，451，455，456，461，462，463，467，470，478，482，485，486，488，493，508，510，513，514，528，532，546，549，565，569，574，576，583，584，587，591，599，600，603，621，652，689，690，714）

徐林达（560，577，611）

徐绿霞（314，330，335，406，413，597，670）

徐檬丹（158，325，332，418，454，543，561，575，581，584，587，607，629，634，645，649，650，660，663，669，673，680，693）

徐平羽（483）

徐琴芳（268，285，399，411，428，464，473，480，502，562）

徐琴韵（283，302，509）

徐勐（643）

徐少华（561）

徐淑娟（138，335，354，387，498，527，550，554，563，576，590，623，691）

徐似祥（406，528）

徐天翔（131，281，336，339，362，364，459，466，469，506，533，568，592，662）

徐婷婷（707）

徐惟诚（650）

徐维新（643，676）

徐伟康（588）

徐文萍（164，313，385，404，406，420，490，600，623）

徐文炜（498，535）

徐小凤（116，673）

徐行素（264）

徐雪芳（319）

徐雪飞（461）

徐雪花（319，405，414，415，434，455，

460，506）

徐雪怀（461）

徐雪兰（291）

徐雪楼（319，347）

徐雪梅（319，407）

徐雪人（266，318，327）

徐雪行（265，319，327，347，662）

徐雪玉（306，552，586，590，693）

徐雪月（84，250，262，265，316，318，319，327，344，347，372，386，392，395，406，414，447，513，662）

徐雅仙（223）

徐叶飞（271）

徐毅英（669）

徐幽宁（413）

徐玉泉（268，316）

徐玉庠（276，289，313）

徐钰庭（450）

徐云仙（552）

徐云珍（437）

徐云志（25，97，101，109，121，123，124，144，156，164，221，235，241，253，258，264，266，285，290，301，303，311—313，318，320，321，333，340，341，348，351，363，368，373，376，386，397，406，420，427，428，454，470，472，473，476，477，489，496，498，544，553，554，585，587，589，617，633，658，662，665，666，693）

徐志新（695）

徐祖福（458）

徐祖林（364，409，473，501，545，552，569，572，584，618，649）

许伯乐（496）

许春祥（205，228，236，352）

许殿华（209）

许飞玉（387）

许光远（592，611，629，643）

许洪祥（660，670，689）

许继祥（246，251，272，284，302，313，316，317，320，321，328，329，342，352，610）

许继荫（548）

许坚守（384）

许建荫（545）

许金福（278）

许莲舫（131，361，364）

许天马（264）

许文安（267，282，290，321，359，410）

许月旦（157，343，346）

许月忠（572，603，604）

许云天（372，431，441，447，501）

许芸芸（694）

许宗彦（196，197，203）

薛柏如（561）

薛宝琨（657，678，682，687）

薛惠君（343，388，403，405，414，419，461，467，493，546，559，568，594，615，649，669，671）

薛惠萍（411，425，429，464，465，502，503，545，608）

薛君亚（305，339，417，489，500，503，543，544，561，618）

薛汕（581，593）

薛小飞（164，197，387，394，396，425，437，464，503，530，544，562，573，642，658，712，713）

薛筱卿（43，145，150，152，197，236，239，242，252，267，284，301—303，311，317，320—322，324，333，339，340，345，

348，363，376，388，389，397，405，406，
414，417，419，422，430，436，441，463，
472，473，480，512，525，572，692）

荀慧生（44，301）

Y

严从舜（315，368）

严大君（368，403）

严蝶芳（450）

严独鹤（151，152，154，339，487）

严焕祥（253，300，342）

严寄萍（315）

严谨（233）

严经坤（417，427，437，468，523，572）

严明邦（649）

严祥伯（373，381，405，479）

严小君（480）

严小屏（138，304，430，465，510，577，
601，608，646）

严雪亭（51，103，133，150，165，227，
236，243，258，272，299，303，318，321，
322，330，333，341—343，354，363，364，
367—369，373—375，378，380，382，383，
386，390，394，397，398，405，418，431，
434，440，447，459—461，463，467，478，
482，492，493，496，511，513，517，533，
537—539，553，554，557，596，641）

严燕君（496，498，510，563，577，580，
588，593，600，605，623）

严永来（480）

严中治（213）

严祖莱（271）

言慧珠（430，447，543）

阎尔梅（196）

阎立（718）

阎新元（340）

颜春泉（204，212，217）

颜丽花（710，711）

颜仁翰（164，167，471，473，484，500，543）

阳翰笙（484，558）

杨斌奎（167，218，235，272，273，276，
321，322，325，326，343，348，363，368，
370，373，376，378，380，383，386，389，
397，405，414，418，426，438，439，472，
473，480，535）

杨聪（624，635）

杨德高（176，703）

杨德麟（60，84，124，339，362，418，425，
438，439，461，480，482，506，559，568，
613，633，662，690）

杨飞飞（576，625，689）

杨佛华（326）

杨根娣（304）

杨鹤鸣（232，289）

杨鹤亭（206，216，290）

杨华生（366，427，447，569，658，677，
691，697）

杨金亭（438，548，556）

杨金祥（384）

杨缙祺（478）

杨俊祺（457）

杨乐郎（561）

杨莲青（214，244，251，254，268，272，
295，298，317，328，329，337，351，354，
368，633，662）

杨亮才（473）

杨麟秋（454，552）

杨柳（713）

杨柳青（448）
杨鲁平（682）
杨敏（712）
杨明坤（643）
杨乃珍（5，97，305，416，434，469，473，474，477，497，498，500，501，512，520，545，552，567—569，571，572，578，584，585，618，622，670，673，678，683，695，707，709，711，712，714）
杨佩君（461）
杨启华（247）
杨琼（542）
杨仁麟（101，221，246，301，304，317，321，405，418，420，478，479，480，597，649，671，704）
杨天笑（322）
杨薇敏（563）
杨维桢（18）
杨文奎（247）
杨霞（490）
杨筱楼（431）
杨筱亭（25，209，220，221，240，246，253，309，364，479，597）
杨笑峰（362）
杨星伯（272）
杨星槎（197，206，220，237，240，248，265，275，278，303，304，317，339，351，482）
杨学泉（247）
杨一笑（677）
杨荫深（288）
杨泳麟（480）
杨玉峰（205，236）
杨玉麟（385，543）
杨月槎（197，206，216，220，237，240，242，248，265，275，278，298，303，317，320，343，351，420）
杨振麟（476，553）
杨振雄（42，97，121，167，235，272，276，277，301，321，340，363，364，368，370，373，379，380，382，399，405，411，414，424—426，432，436，439，440，443，458，463，468，472，482，488，493，496，498，499，508，509，513，543，550，559，566，569，583，585，588，594，607，621，635，645，650，652，658，661，687）
杨振言（121，131，167，235，276，362—364，368，370，380，386—388，390，405，414，418，424，425，430，432，434，436，439，440，443，460，461，463，468，471，472，482，488，493，509，546，555，559，566，568，573，583，588，610，621，635，658，660，673，683，694—696）
杨震新（275，379，380，381，383，385，389，390，511）
杨志印（477）
杨子华（559）
杨子江（138）
杨作铭（491，543，561，590，607，638，649，657，688）
姚斌尚（523，572）
姚华（297）
姚寄梅（247，353）
姚江（352）
姚慕双（361，362，366，447，541，583，658，691）
姚萧（225，230）
姚声江（313，389，391，421，422，440，446，461，463）

姚士章（208，209，220，221，257，290）

姚苏凤（245，379，400，419，539）

姚婉卿（223）

姚文卿（206，217）

姚欣（660）

姚雪垠（545）

姚依林（475）

姚荫梅（51，84，101，121，144，154，165，247，278，303，310，313，314，319，322，352，357，358，364，382，386，388，391，394，399，406，407，409，414，418，421，425，429，441，467，490，492，513，514，521，568，585，588，594，603，610，620—622，642，643，652，704）

姚豫章（202）

姚震伯（352，454，618）

也是娥（王小虹）（232，247，319，353）

叶楚伧（311）

叶德均（410）

叶恭绰（272）

叶海琴（670，690）

叶浩然（477）

叶嘉乐（342）

叶剑英（489，520，549，554，557，565，568）

叶景林（684）

叶籁士（501）

叶声翔（258，296）

叶声扬（228，239，240，247，251，258，265，329，352）

叶圣陶（424，484，485，501）

叶雅郑（348）

叶英（197）

叶英美（440，441，449）

叶涌泉（228）

叶幼琪（687）

伊龄阿（197）

易剑泉（488）

殷德泉（709，717）

殷麒麟（116，673）

殷小虹（138，305，431）

尹继佐（691，692）

应毅（475，500）

尤半狂（280）

尤光照（325，345）

尤惠秋（94，139，167，197，297，394，404，409，458，473，481，508，533，544，546，558，567—569，574，583，615，629）

尤少台（223）

于斗斗（131，361）

于继祥（271）

于兰孙（353）

于冷华（308）

于是之（484）

于耀光（657）

于右任（312）

余国顺（338）

余红仙（5，116，124，138，338，407，413，420，451，455—467，471，478，482，498，499，508，510，513，527，545，546，550，555，559，560，571，573，574，585，588，634，649，667，669，670，676，678，685，688，689，694，695，697，704，709，711）

余瑞君（116，379，489，540，543，681）

余信芳（259）

余韵霖（309，330，406，426，454，467，530）

俞均秋（561）

俞倩（552）

俞松林（660）

俞蔚虹（489，543）

俞显良（561）

俞筱霞（239，240，264，305，317，366，418，434，477，484，622）

俞筱云（239，240，264，304，317，366，376，418，434，477，484，608，609，618，622，671）

俞笑飞（439，441，447—449，451）

俞秀山（24，37，199，201，202，205，320，457）

俞雪萍（413，480，575）

俞韵庵（413）

俞正峰（199）

俞执中（348）

俞中权（158）

虞文伯（254，345，348，532）

虞襄（285，666）

郁莲卿（248）

郁鸣秋（301，501，589，694）

郁群（715，717）

郁树春（454，520）

郁小庭（458，473，501，502，513，520，545，552，561，570，581，584，606，607，610，618，664，668）

郁章（488）

袁伯康（384）

袁大贵（350）

袁凤举（130，313，323）

袁宏道（194）

袁阔（684）

袁阔成（453，602，610，621，627）

袁仁仪（264，275）

袁省达（489）

袁水拍（482，484，610）

袁显良（478）

袁小良（116，499，669，670，673，675，679，687，690，692，694，695，698，704，709，710，712，714，717）

袁雪芬（328，360，362）

袁一灵（362，560，569，583，658）

袁逸良（281，469，499，510，608）

袁寅琴（520，561）

袁幼梅（234，338）

恽铁樵（258）

Z

臧雪梅（278）

翟素珍（553）

查兰兰（694）

詹一萍（479）

张北方（472）

张本树（669）

张碧华（552，694，715）

张伯安（293，406，413，478，688）

张博泉（417，427）

张步蟾（204，212，217，320）

张步云（211）

张成濂（569，657）

张诚谦（649）

张处德（332）

张纯英（480）

张岱（193，195）

张丹斧（280）

张德年（398）

张棣华（473，513，545，552，556，558，560，561，568，578，581，595，601，603，607，610，611）

张颠（259）

张定国（677）

张东轩（365）

张福田（234，235，240，248，301，302，312—314，479）

张负苍（440）

张富忱（381）

张庚（125）

张古愚（300）

张国栋（477）

张国良（5，97，138，294，334，513，514，535，581，582，585，592，597，601，609，610，618，633，646，685，709，712）

张国璋（384）

张汉文（376，413，418）

张浩良（426）

张鹤龄（413，479，527）

张恨水（152，301，325，467，547，642）

张宏（195）

张洪涛（203）

张鸿声（101，144，250，257，272，303，318，321—323，325，329，333，336，342，352，356，358，363，364，366，369，371，374，376，380，382，388，389，391，398，407，409，412，418，421，430，432，439，440，446，461，463，477，496，497，566，568，585，594，601，603，607，617，620，622，652，671）

张鸿涛（207，234）

张幻影（264）

张辉（602，647）

张慧芳（413）

张慧麟（430，498，557）

张际春（501）

张继承（325）

张继良（223）

张建珍（710，713）

张剑琳（479，581）

张剑平（669）

张健帆（横云阁主）（横云）（10，157，249，250，325，336，346，366，367，379，397，419）

张健飞（333）

张鉴邦（252，300，416，477）

张鉴国（60，123，131，138，156，280，317，318，336，354，362—364，369，380，383，389，391，399，409，414，416，417，421，426，427，430，431，437，440，443，447，451，458，463，471，480，482，507，509，513，546，566，568，569，576，585，587，588，594，658，672）

张鉴庭（101，123，131，138，144，156，252，280，286，293，295，300，317，318，336，342，348，354，358，362—364，368，369，374，380，383，386，388，389，391，406，407，409，413，414，416，417，421，426，427，429—431，437，440，458，463，471，480，482，496，507，509，513，514，521，566，568—570，576，584，585，587，588，594，601，603，611，648，649）

张洁兰（684）

张金毛（221）

张君谋（124，306，487，509，544，552，590，646，658）

张克夫（474，505，507，520）

张丽华（709，713）

张丽君（372，456）

张丽萍（456）

张聊公（292）

张凌平（711）
张鲁（471）
张梦飞（310，341）
张敏（707）
张明（710）
张鹏飞（130，323）
张品泉（207）
张樵（195，201，）
张樵侬（366，427，447，658）
张青萍（472，473，558，560）
张青子（335）
张如君（164，261，363，368，369，396，413，456，478，492，499，505，513，540，559，560，571，575，577，588，615，652，695）
张如秋（467，530）
张如庭（414，484）
张瑞卿（250）
张瑞雯（646）
张若英（241）
张少伯（271，450，514，631）
张少蟾（235，243，244，260，310，313，314，320，336，371）
张少华（563，580，600）
张叔良（283）
张树良（513，514）
张泰来（345）
张维桢（57，286，396，406，409，413，414，417，429，432，434，467，470，507，513，538，648）
张渭（339）
张渭霖（498，527，563，581）
张文兰（5）
张文婵（414，473，545，552，618）
张文俊（361）

张文倩（313，385，404，406，420，471，550，564）
张文然（414）
张文宜（414）
张文荫（436，553）
张闻天（475）
张锡厚（657）
张小平（692，694，695，713）
张晓曙（541）
张肖伧（259，280）
张效声（356，441，585，601，621，629，640，653）
张啸虎（412）
张雪麟（138，430，465，498，510，577，580，601，603，605，608，646，649）
张雪萍（430，465，503，562）
张冶儿（301）
张野（666）
张毅谋（710，713）
张翼良（334，430）
张鹰（553）
张永熙（493，666）
张友涛（384）
张玉（414）
张玉娟（542）
张玉书（278，294，298，334，359，609）
张郁（428）
张裕（708）
张元贤（332）
张月泉（285，407，420）
张云标（282）
张云峰（491）
张云亭（37，209，234，239，249，266，269，281，302，305，338，469，641）

张韵（326）

张韵萍（459，472，503，577）

张占初（449）

张兆君（558，607，702）

张贞娘（365）

张振华（116，326，359，418，456，468，470，492，505，550，553，559，573，575，588，615，669，681，695，696，712）

张震伯（218，244，261，271，445）

张志宽（655）

张紫东（274）

张自正（330，503，662）

张祖健（631，640，652，676）

章恒（441）

章辉（687）

章良璧（290）

赵阿龙（375）

赵宝山（322）

赵春芳（625）

赵尔陆（475）

赵甫庸（315）

赵傅（549）

赵海霞（703）

赵鹤卿（208，210，212，218）

赵鹤荪（218，295，310，314，325）

赵慧兰（296，303，311，469，543，582，590，591，692，693）

赵吉甫（309）

赵稼秋（150，152，153，231，235，236，243，244，260，301，309，312，314，317，324，326，339，341，345，348，354，371，373，379，385，425，477，528，547）

赵景深（10，242，309，332，333，346，350，377，486，487，580，589，595，603，607，608）

赵开生（5，116，124，164，330，359，360，370，385，451，452，466，471，478，482，489，492，509，511，520，527，546，550，559，573，575，576，585，615，668，669，673，674，691，694，695，706，709，711，714）

赵兰芳（264，666，）

赵丽芳（410，419，481，533，546，554，558，561，571，582，584，625，637，660，665，685，692，699）

赵林森（327，344）

赵佩珠（479）

赵善彬（350，413，414，552，622）

赵世忠（666）

赵树理（374，377，380，394，406，408，439，447，449，451，476）

赵素兰（300）

赵维莉（684）

赵文华（286，601）

赵熙（52）

赵湘泉（278，368）

赵小敏（669，677）

赵筱卿（218，231，234，235，241，248，260，273，295，296，351，535）

赵亦吾（611，629，638，643）

赵颖胤（712）

赵玉昆（487）

赵月菁（487，560，586）

赵祖铸（549）

郑传鉴（300）

郑澹若（199，299，335）

郑尔鉴（454）

郑山尊（167，471，578）

郑天仙（338）

郑心史（157，343）

郑逸梅（280，310，313，339）

郑樱（403，404，466，554，571，577，580，605，613，668—670，702，709）

郑贞华（199，206，233）

郑振铎（10，235，309，334，445，457）

钟伯泉（204，206，250）

钟伯亭（227，250，445）

钟敬文（414）

钟声（556）

钟士亮（232，234，281，319，491，537）

钟万红（403）

钟湘云（300）

钟笑侬（204，227，239，262，266，322，333，337，431，469）

钟兴（257）

钟玉玲（484）

钟月樵（249，362，369，411，419，425，429，437，464，465，480，503，516，557，593，594，608）

钟兆锦（496，540）

钟子亮（232，242，537）

周柏春（361，362，366，447，541，569，583，625，643，658，677，691）

周宾贤（237，264，295，321）

周斌之（278）

周炳庚（363）

周伯庵（496）

周涤钦（337）

周蝶影（557）

周恩来（27，363，374，390，408，424，426，449，454，461，475，493，496，499，501，504，506，557，580）

周凤文（276）

周甫艺（268，275）

周国瑞（276）

周红（80，116，673，692，694，695，698，702，704，709，711，719）

周慧（710，713）

周继康（664，668，670）

周嘉陵（541）

周剑虹（418）

周剑萍（286，387，413，419，471，528，550，563，581，601，648，649）

周剑英（504，514，533，534，536，568，580，585，588，592，605，631，644，670，690，704，713）

周介安（480，575，634）

周锦标（513，543，561，581，590，607）

周静啸（170，340）

周立波（691）

周良（11，111，114，117，118，125，139，167，288，471，484，486，493，495，496，544，548，550，555，557，558，560，567—569，578，581，583，585，586，588，591，594，595，601—603，605，610，611，617，619，621，627，629，635，640，641，642，649—652，656，658，660，662，663，665，667—669，673，674，676，677，678，682，683，685，687，690—693，696，704，707，710，715）

周良正（688）

周龙公（325，349）

周罗方（545，562）

周懋国（170，340）

周明华（543，647，676，685，707，708，717）

周鸣岐（690）

周佩华（514）

周平（225，688）

周强（601，692，694，713，719）

周青（234，338）

周清霖（688）

周荣耀（478，480，688，695）

周润泉（234）

周瘦鹃（151，339）

周瘦庐（280）

周树新（553）

周苏生（691）

周泰伯（276）

周天涯（477）

周巍峙（449，558，588，602，620，633，655，660）

周希明（496，497，552，572，590，669，702）

周享华（350）

周孝秋（479，563，564，605，620，642）

周啸亮（282，477）

周信芳（239，391，467，670）

周行（243，248，379，383，385—388，390，397，419）

周学文（710）

周雪艳（327）

周亚君（335，387，498，527，550，554，564，581）

周燕雯（411，480，622）

周扬（377，398，449，451，483，484，493，501，597，686）

周贻白（414，486）

周亦亮（232，244，281，302）

周逸民（477）

周颖芳（233，302，335）

周颖若（299）

周映红（490，498，514，573—575，685）

周玉采（343）

周玉峰（522，552，667，668，702，710，711，714）

周玉泉（35，37—39，113，144，164，205，221，234，235，240，266，281，284，303，311—314，317，318，320，333，334，340，360，363，367，417，418，424，477，481，482，489，496，498，500，539，544，585，633，680）

周云瑞（51，60，84，133，275，276，297，349，360，362，369，373，380，383，385，388—391，396，398，406，407，409，414，416，421，429，430，432，438，440，446，451，459—461，463，467，470，471，478，480，482，483，488，489，496，510，520，525，531，532，569）

周振亚（359）

周振宇（489）

周振玉（407，479）

周震华（643，649）

周志安（450，454，560）

周志华（406，690）

周作夫（538）

朱伯雄（299，300，342）

朱昌耀（649）

朱传鸣（330）

朱栋霖（13，690）

朱恶紫（149—151，156，294，330，394，565，630，673）

朱椴眉（326）

朱光斗（678，682，691）

朱桂英（603，670）

朱国梁（316）

朱国仁（517）

朱汉文（487）

朱惠林（454，516）

朱慧珍（133，275，365，380，386，391，398，399，406，409，414，416，417，420，427，440，441，446，449，451，463，493，528，584，634）

朱寄庵（161，225，230，300，301）

朱兼庄（236，239，268）

朱介人（343）

朱介生（42，51，57，84，123，133，204，225，235，243，263，275，284，301—303，317，321，325，328，332，333，339，342，343，360，416，430，467，470，473，480，511，529，547，568，587，594，604，616，658）

朱晋卿（231）

朱静轩（207，236）

朱菊庵（149，294，300，301，317，342）

朱俊生（315）

朱兰庵（姚民哀）（149，153，225，231，235，253，269，280，294，300—302，317，337，342，531，547）

朱丽安（430，447，568）

朱良欣（456，504，510，514，533，534，536，537，568，580，585，588，592，713）

朱琳（710，719）

朱麟瑞（315）

朱柳生（293）

朱美玲（361）

朱敏斋（204）

朱琴香（261，278，419，469）

朱庆涛（497，548，601，620，629，643，653）

朱秋帆（239，268）

朱少卿（215，219，240，244，253，254，278，299，309，342，524，540）

朱少祥（406，413）

朱瘦竹（413，477）

朱司庄（544）

朱颂颐（10，241，325）

朱叟（194）

朱素臣（431）

朱素仙（199，203，299，335）

朱维德（498，527，550）

朱伟芳（538）

朱霞飞（朱寰）（268，370，387，394，422，437，450，486，497，509，518）

朱行云（320）

朱雪飞（394）

朱雪玲（304，480，482，568，672）

朱雪琴（43，197，304，305，386，390，400，405，419，430，434，440，447，455，458，460，463，467，470，482，485，488，493，499，504，507—509，513，514，525，539，546，566，568，585，588，594，615，620，621，646，671）

朱雪霞（304，306，672）

朱雪吟（304，306，394，404，409，412，481，508，533，546，558，568，569，583，672）

朱雅芳（558）

朱延龄（327）

朱焱炜（694）

朱耀寰（232）

朱耀奎（231）

朱耀良（223，236，312，342，406，672）

朱耀笙（57，204，220，237，240，243，246，248，278，284，317，321，351，388，420）

朱耀庭（57，108，204，209，235，237，

240，243，248，254，272，278，284，317，320，321，351，371，404，420，547）

朱耀祥（128，144，150，152—154，218，231，235，253，260，273，309，314，324，333，341，348，354，363，369，374，385，406，425，445，527，547）

朱一鸣（299，476，481，501，533，558）

朱寅全（334，503，509，516，543，562，582，584，590，593，617，643—645，647，656，657，660，665，666，669，670，673，681，686—688，690，717）

朱咏春（236，252，672）

朱幼祥（413，480，527）

朱玉莲（299，558，607）

朱玉英（543，562）

朱元才（398）

朱云天（305，313，662）

朱韫泉（237，404）

朱振扬（236，295，352，371）

朱仲庆（646）

竺水招（491）

祝一芳（430，465）

祝逸伯（293，564）

祝逸亭（285，301，310，313，330，363，380，383，384，390，406，420，553）

祝枝山（207，217，228，230，234，241，253，264，266，291，315，344，409，553，564）

庄蝶庵（337，346）

庄凤鸣（457，479，511，556，563）

庄凤珠（359，457，468，479，505，545，559，575，577，588，615，669，694—696）

庄一拂（350）

庄振华（267，715）

卓性如（428）

紫晨（451）

紫金香（296）

宗白华（59）

邹建华（365）

邹剑蜂（491）

邹丽英（533）

邹雅明（368，370）

醉霓裳（263，319，338，662）

醉疑仙（263，316，319，327，344，662）

醉迎仙（302，480，527）

左良玉（195）

二、本书涉及的机构和团体索引

爱国女学（243）

爱国学社（243）

安吉县评弹团（549，572，604）

鞍山市曲艺团（570）

百花评弹团（306，487，516）

百花书场（南通）（441，493，495）

百花书场（南京）（497）

北京大众游艺社（377）

北京富晋书社（291）

北京鼓曲长春会（106）

北京鼓曲长春职业公会（106）

北京劳动人民文化宫（493）

北京老舍茶馆（654）

北京评弹之友联谊会（172，176）

北京人民广播电台（693）

北京市大众文艺创作研究会（377，380）

北京市教育局第二人民教育馆（377）
北京市曲艺曲剧团（560）
北京市文学艺术工作者联合会（462）
北京双肇楼图书部（312）
北京戏曲职业学院（165）
北京音乐厅（669）
北平曲艺公会（106）
北平市文艺工作委员会旧剧科（375）
斌庆社（165）
沧洲书场（108，336，348，352，357，358，398，407）
长安大戏院（693，715）
长城电影院（363）
长春园书场（342，681）
长乐旅馆书场（272）
长兴县曲艺队（501）
长征评弹团（新长征评弹团）（257，280，286，293，310，313，330，335，339，358，359，370，385，387，404，406，411，434，456，469，471，474，477，480，490，493，498，511，526，528，547，550，556，558，563，564，581，590，594，600，621，654，667，672，677）
常春评弹队（171）
常熟评弹团（常熟市评弹团，常熟县评弹团）（268，276，283，285，334，379，396，419，425，429，430，437，447，464，477，502，503，509，511，516，520，524，525，552，557，562，608，617，646，657，658，700，702）
常熟石梅天香阁（262）
常熟虞山书场（702）
常州市评弹团（267，309，409，410，454，490，495，496，505，516，521，522，532，541，546，548，552，572，576，590）
常州市戏剧学校评弹班（541）
常州市雅韵集评弹之友社（171）
畅和书场（242）
崇福书场（308）
崇明县评弹团（380）
崇明县曲艺演员联合会（380）
春航义务学校（277）
春和楼书场（293）
春华书场（434）
春来书场（243，244，522，658）
春仙茶园（264）
椿沁园书场（255）
大场新光书场（437，681）
大东书场（363）
大观园书场（318，339，432）
大沪电台（387）
大华书场（无锡）（390，431）
大华书场（上海）（261，308，349，363，425，430，432，434，458，474，499，521，575，577，587，603，610，615，624）
大华书场（杭州）（400，439，443，504，533，544，587，681）
大世界游乐场（251，258，264，265，275，291）
大中南书场（327）
丹阳县曲艺团（424，521，570）
得意楼（230，283，330）
德清县评弹团（485，498，510，604，608，646）
德清县曲艺工作者协会（431，485）
德清县文教局（485）
中国人民赴朝慰问团（281，356，369，374，390，394，396，398，403，409）
定海县戏曲工作者协会（399）
东方评弹团（116，479，516，523，563，

564，662，672，676）
东方书场（上海）（145，253，272，298，300—302，315，348，390，671）
东方书场（浙江）（293，436，479）
东方音乐学会（644）
东吴评弹团（560，596）
东园书场（318）
俄亥俄州立大学东亚语言系（665）
凤鸣广告社（130，313，323）
凤苑书场（273）
夫子庙市隐园（258）
福安戏院（361，428）
复旦大学（242，377，608，706）
富春楼书场（266）
富连成社（165）
高乐书场（497）
更俗剧场（269）
赓春曲社（282）
谷声广告社（319）
鼓楼曲艺场（477）
光福安山初级小学（266）
光复会（225）
光裕公所（光裕社）（15，20，23，37，99，100，105—108，111，113，144，156，186，196—198，206—212，214，215，218—222，226—237，239，240，242，244，246，247，249，250，253，257—260，262，264，267，272，276，280—284，286，288—291，293，295，300—302，304，307，312，313，315—317，324，331，336，338，342，350，351，357，358，367，371，378，404，410，420，445，457，482，523—525，532，537，588，647，658，662，695）
国华电台（133，312，340，348）

海淀剧场（669）
海门县评弹改进协会（447）
海门县评弹团（447，521，574）
海宁县评弹团（305，500，526）
海盐县评弹队（492）
杭州东坡大剧院（690）
杭州金荣堂（430）
杭州曲艺团（439，451，472，477，526，571，605，611，613）
杭州市民众娱乐审查委员会（361）
杭州市曲艺工作者协会（439，587，611，614）
杭州市曲艺团（404，419，498）
杭州市艺术学校（472）
杭州市影片戏剧审查委员（292）
杭州西湖大世界（278）
杭州新中国剧院（542）
合肥市曲艺团（648）
和平书场（431，458，477，555）
河北省曲艺学校（165）
河南省曲艺家协会（683）
横林工人俱乐部书场（681）
横云书场（428）
红宝书场（385，493，652）
红宝业余评弹联谊会（652）
红楼书场（415，416，443）
红旗评弹队（293，356，368，413，451，456—458）
红旗书场（平湖书场）（432，461，521，546，605）
红星曲艺队（242）
红星书场（358，387，604，611）
红园书场（563）
虹口区评弹爱好者协会（358，387）
壶中天书场（294）

湖北群益堂（622）
湖园书场（161，240，261，262，317，341）
湖州评弹联谊会（381）
湖州市评弹团（445，495，496，498，562，572，580，588，596，600，604，608，618）
湖州市曲艺工作者协会（431，603）
湖州市戏曲改进协会（407）
湖州市新评弹工作队（湖州市新评弹工作团）（372，407）
湖州书场总店（319，333，479）
湖州戏剧联谊会（381，383）
湖州业余评弹联谊研究社（381，383）
华北文化工作委员会旧剧处（375）
华昌游乐场（293）
滑稽戏剧研究会（361）
淮阴市曲艺工作者协会（503，577）
淮阴市文学艺术界联合会（503）
皇宫书场（458，554）
黄陂县文艺宣传队（536）
黄浦礼堂（354）
黄浦区东方老年活动中心评弹队（173）
黄浦区文艺宣传队（498，547，550）
黄浦之友社（173）
黄岩书场（504）
汇泉楼（222，225，250，257，299，319，354，364，375）
火箭评弹团（263，305，450，514，516）
吉林省民间艺术团（645）
暨南大学（240）
嘉善县评弹团（551，604）
嘉善县曲艺协会（431）
嘉兴南湖评弹团（281，476，498，510，550）
嘉兴市评弹队（嘉兴县评弹队）（461，469，476）

嘉兴书场（457，635）
嘉兴县曲艺协会（431）
江南评弹团（477，531，562）
江南文化事业委员会（351）
江南之声（136）
江宁路静园书场（60）
江苏评弹团（364，569，707）
江苏曲艺家协会（110，288，579，595，617）
江苏省歌舞剧院评弹团（683）
江苏省话剧团（473）
江苏省昆剧团（473）
江苏省曲艺家协会（江苏省曲协）（14，471，486，524，558，617，657，658，664，666，669，670，686，689，695，707，712，713）
江苏省曲艺团（268，279，291，313，356，364，399，404，434，444，458，464，469，470，472—474，480，485，488，492，496，497，500—503，508，512，520，524，530，540，542，545，548，552，561，570—572，575，579，583，584，600，606，618，650）
江苏省曲艺研究会（472，473，568）
江苏省群众艺术馆（442）
江苏省文化局（406，412，424，428，432，439，441，443，447—449，451，465，470，471，473，476，488，515，520，535，541，546，548，552，553，568，575，578，582，595）
江苏省文化厅（496，535，550，561，589，590，593，606，607，617，637，645，647，651，669，709）
江苏省戏剧学校（165）
江阴市评弹团（江阴县评弹团）（352，454，516，521，545，552，607）
江阴文化书场（562）

江阴县业余艺校评弹班（545）
江浙沪评弹工作领导小组（7，110，113—119，125，139，167，186，288，304，590，605，606，615，619，621，624，631，633，635，643—645，649—651，654—656，657，659—661，663，665，666，668—670，673，674，676—685，687—689，692，709）
解放评弹队（413，456，457，479）
金陵曲会（524）
近水楼（302，329）
静安教工之家评弹沙龙（173）
静园书场（60，308，414，421，426，459，462，506，509，521，523，540，611）
觉民舞台（258）
钧天乐社（320）
开洛电台（235）
康乐路评弹沙龙（173）
康乐书场（681）
抗敌演剧八队（266）
抗敌演剧六队（266）
快乐园书场（295，521）
宽余社（278，322）
昆山县评弹团（476，521，553，617）
辣斐大戏院（363）
兰心大戏院（713，714）
老龄委书场（681）
老迎兴书场（330）
老裕社（323）
乐意楼（274）
乐园书场（295，302，308，521，681）
连云港戏曲协会（651）
练塘镇苗苗评弹团（655）
辽源文化站书场（681）
临韵评弹艺术沙龙（173）

伶界商团（282）
伶界养老院（274）
伶界子弟小学（274）
灵山会（241，250，324，349）
凌霄评弹团（477，478，662）
龙园书场（303，502，634）
楼天红（282）
楼外楼（250，258，543）
鲁迅书苑评弹沙龙（173）
罗店工人俱乐部书场（563）
萝春阁书场（153，231，235，300，308）
毛泽东思想文艺宣传队（530）
茂园书场（260）
梅泾书场（554）
梅苑书场（347）
梅竹评弹促进会（680）
梅竹书场（681）
美琪大戏院（699，700）
米高美书场（390，391，411）
妙桥商业茶室书场（681）
民间艺术改进会（367）
民乐书场（497）
明裕社（298）
明园书场（375）
明远电台（326，340）
南风评弹团（561）
南湖评弹团（281，456，469，476，498，510，530，550，574，672）
南汇县农民书改进协会（473）
南汇县曲艺团（473）
南京大戏院（322，374）
南京夫子庙江南剧场（406）
南京航空航天大学（707）
南京化学总公司职工曲艺团（509）

索　引　763

南京军区政治部前线歌舞团曲艺组（423）
南京军区政治部前线歌舞团曲艺队（487）
南京梅花山庄社区评弹沙龙（172）
南京人民大会堂（670，678，682，687）
南京师范大学（13，710）
南京市白局曲艺团（508，521）
南京市地方曲艺团（521，526）
南京市歌舞团曲艺队（524，575）
南京市工人曲艺队（524）
南京市工人业余说唱队（398）
南京市话剧团（526）
南京市曲艺改进会（380，381）
南京市曲艺工作团（383，391）
南京市人民政府文化事业管理处（412）
南京市文工队（526）
南京市文化局艺术科（491）
南京市戏剧曲艺工作者协会（491）
南京市戏剧人员协会（365）
南京市戏剧审查委员会（307，317，322，328）
南京市戏剧协会（369）
南京市战斗文工团（521，526）
南京书场（291，327，344）
南京艺术学院（序2，序3，序13，13，703，712，713）
南京有线电视台（687）
南开大学（695，715）
南市评书队（南文评弹团，上海南风评弹团）（561）
南通专区曲艺联谊会（442）
南园书场（325）
南珍桥书场（412）
宁波江北区文化馆评弹队（683）
纽约国际评弹票房（173）
女子的笃戏科班（296）

沛县盲人曲艺救国宣传队（336）
彭浦老年乐园书场（681）
蓬莱书场（309，349）
平湖铍子书（542，650）
平湖县文化馆剧场（521）
评话弹词改进协会（384）
评话弹词研究会（107，108，264，278，281，321，328，361，363，367，378，384，389）
濮院书场（247，554）
浦东陆家嘴梅园评弹队（173，176）
浦东新区文化馆书场（681）
普余社（105，106，219，291，298，302，313，316—319，327，331，343，344，346，347，367，662）
启东县评弹团（449，489，586，591）
启东县评弹协会（444，448）
千山书荟（668）
前线歌舞团曲艺队（487，506，524，542，575，577，583，589）
侨之缘评弹票房（173）
青浦文化书场（681）
青浦县曲艺队（500）
青云楼（423）
庆春曲艺场（477）
曲艺联合会艺术组（490）
曲艺学会（524，666）
全国曲艺巡回演出团（451）
群贤居书场（230，328）
群益社（165）
日本中国曲艺之友会（625，655，660，668）
日日得意楼书场（521）
日中文化交流协会（625，655，660，668，684，688）
荣春社（165）

荣庆社（265）

如意楼（274，522）

润余社（105，106，113，215，219，234，244，253，258，264，281，295，300，304，308，313，315，317，322，331，338，342，350，367，524，540）

三元书场（308，373）

沙洲县评弹团（271，514，516，521，535）

纱帽厅书场（609）

上海复旦大学评弹团（706）

上海大观园书馆（223）

上海大剧院中剧场（719）

上海大世界游艺场（253，278，302）

上海大夏大学（288）

上海大学（上海大学文学院）（635，676）

上海大中华唱片厂（308，372）

上海丹桂第一台（291）

上海得意楼书场（230）

上海电视台（561，563，598，602，606，624，685）

上海电影制片厂宣传科（266）

上海东方电视台戏剧频道（701）

上海东方电台（311）

上海东方饭店（298，386）

上海东方评弹团（116，516，563，564，662，672）

上海凤鸣广告社（130，323）

上海工人文化宫茉莉花评弹团（683）

上海古典文学出版社（429，445，608）

上海广播电视艺术团（368）

上海国华电台（312）

上海海宁路天保里民兴戏院（271）

上海好友广播电台（340）

上海合唱团（482）

上海合友社（319）

上海黄金大戏院（296）

上海黄浦剧场（451）

上海黄浦区戏曲学校评弹班（387）

上海汇泉楼（354，364）

上海江南评弹之友社（683）

上海交响乐团（482）

上海敬业中学（247）

上海静园书场（421，506，509，523，540，611）

上海救济东北难民游艺大会（304）

上海救济难民儿童教养院（340）

上海剧艺界拒绝艺员登记委员会（360）

上海剧艺社（266）

上海开明唱片公司（300）

上海科学院文学研究所（377）

上海昆曲研习社（377）

上海兰心大戏院（713，714）

上海利利广播无线电台（313）

上海联志社（334）

上海伶界联合会（256，257，274，276，282，292，303）

上海美琪大戏院（699，700）

上海明远广播电台（314）

上海南市文庙（321）

上海评弹改进协会（236，374，398，418，456，463，511，653）

上海评弹联谊会（481，646）

上海评弹团（上海市人民评弹团，上海市人民评弹工作团，上海评弹艺术传习所）（27，50，51，80，81，84，87，102，114，156，163，167，174，176，231，243，266，276，280，284，285，298，299，309，313，325，326，329，334，336，339，343，349，352，356，359，363，368—370，374，385，388，391，

索　引　▶　765

392、394—396、398—400、405—419、421—426、429、430、432、434、436—441、443、446、447、449、455、456、458—461、463、465—475、478—483、485—490、492、493、495—497、499、500、506—509、511、512、514、516、520、521、523、527、528、530、531、533、536—538、540—543、545、546、550、553、557—560、562、565、568、569、574—577、583、584、587—589、591—593、596、598—601、603、605、609、615、616、624、633—635、645、649、665、669、671、675—677、681、685、688、692、694、695、700—702、704、711—713、717—720）

上海评弹团学馆（480、490）

上海评弹艺术传习所（720）

上海评话弹词研究会（281、367）

上海青浦县练塘镇（655）

上海劝业场（265）

上海人民广播电台（248、257、480、520、528、576、589、591、600、610、627、629、635、645、649、662—664、676、685）

上海三一公司（154、318）

上海商学院（151）

上海申曲歌剧研究会（312）

上海神州国光社（292）

上海胜利无线电公司（340）

上海圣湖正音学会（285）

上海圣约翰大学（285）

上海师范大学（13、701、710）

上海市播音同业公会（328）

上海市第一届曲艺会演工作委员会（448）

上海市工人评弹团（427、437、523、572）

上海市工人文化宫茉莉花评弹团（714）

上海市红旗评弹队（368、458）

上海市黄浦区文化局（625）

上海市教育局督学（245）

上海市教育局政教处（629）

上海市军管会文艺处（285、374）

上海市军事管制委员会文化教育管理委员会（373）

上海市评弹改进协会（313、322、349、378、382、388、389、391、404、418、447、456、457、469、477—479、527、536、597）

上海市评弹工作者协会（492）

上海市评弹旅行宣传队（389）

上海市评弹演出第一组（405）

上海市评弹演出第二组（406）

上海市评弹演出第三组（406）

上海市评话弹词研究会（107、264、278、321、328、361、363、378、389）

上海市青年宫（485）

上海市曲艺工作者协会（418、457、492、495、505、511、518）

上海市曲艺家协会（645、673、675—677、681、691）

上海市群众艺术馆（453、485、569、592）

上海市人民评弹团学馆（388、418、429、438、480、481、485、490、497、528、538、634）

上海市人民政府文化局（391）

上海市申曲歌剧公会（296）

上海市书场工作者协会（178）

上海市文化局（115、243、383、391、415、428、446、448、457、462、465、492、495、508、548、549、558、567、574、578、579、588、592、594、598、603、606、615、683、685、701）

上海市文化系统群众文艺组（535）

上海市文联（518、623、635、677、688、717）

上海市文物保管委员会（537）
上海市戏曲学校评弹班（441，446）
上海市新评弹作者联谊会（379，397）
上海市业余评弹票房联谊会（378，418）
上海市游艺协会（322，361）
上海市中西社（378）
上海市总工会（495）
上海书局（228—230，234，281，648）
上海说唱队（477）
上海文化俱乐部（514）
上海文史馆（569，671）
上海文艺界治淮工作队（334）
上海无线电广告社（319）
上海戏剧曲艺中心（720）
上海戏剧学院（120，240，329，696）
上海戏曲评介人联谊会（285）
上海仙乐书场（382，429—431，439，446，507）
上海先锋评弹团（231，368，479，481）
上海先施公司游乐场（268，275）
上海乡音书苑（688）
上海新评弹作者联谊会（156，231，390）
上海新世界（317，322，353）
上海新世界游乐场（262，282）
上海雅韵集评弹沙龙（174，706）
上海杨浦区星火评弹团（457）
上海艺术剧团（266）
上海艺术研究所（558，578，685，）
上海邑社业余评弹会（384）
上海逸夫舞台（700，702，710，712，716，719）
上海音乐家协会（483）
上海音乐学院（13，60，360，483，645，689，690，707，710，714）
上海银联社（315，368）

上海游艺界救亡协会（304）
上海闸北升平歌舞台（282）
上海张园（243）
上海中西电台（362）
绍班戏园（274）
绍兴布业会馆（258）
绍兴旧剧改良委员会（332）
绍兴书场（379，517，602）
绍兴滩簧队（477）
神仙世界（250）
沈阳蓝翎经贸有限公司（693）
沈阳市曲艺团（560）
胜利唱片公司（275）
首届中国曲艺节组织委员会（650）
双吉书场（292）
四川省文化厅（620）
四美轩书场（242，252，284，295，299）
松江专区农民书改进协会南汇分会（473）
苏北评鼓书协会（492）
苏北文联戏曲改进协会（381）
苏滩歌剧研究会（316，317）
苏皖边区戏剧协会（348）
苏州百灵无线电台（320）
苏州大学（13，690，691，694—696，701，710）
苏州地区师范学校评弹班（420，425）
苏州电视书场（698，702，703，707，713，718）
苏州公学（254）
苏州光裕书厅（光裕书场）（685，686，695，709）
苏州火箭评弹团（263）
苏州街评弹书场（650）
苏州金阊业余评弹队（413）
苏州金谷书场（281）
苏州昆剧传习所（165，274，282）

苏州梅竹书苑（677，685，700）

苏州评弹博物馆（699，719）

苏州评弹收藏鉴赏学会（172，174，696，701，709）

苏州评弹学校（7，39，40，116，151，165，175，186，302，332，354，356，417—419，427，438，467，471，473，480，486，488，490，496，511，512，516，517，520，521，526，536，537，547，550，555，558，560，568，579，588，591，593，607，609，620，622，629，633，645，650，654，659，660，665，684，686，696，707，708，710，712，714—716，718，719）

苏州评弹研究会（109，111，113，115，118，122，125，555，557，564，566，569，571—573，575，577—579，581，587—589，591—594，597—599，603，604，610，616，620，621，629，640，641，651，658）

苏州人民广播电台（565，610，663）

苏州市百花评弹团（487，516）

苏州市工人文化宫业余文工团评弹队（561）

苏州市评弹改进协会（469）

苏州市评弹团（苏州市评弹实验工作团，苏州人民评弹团）（14，164，174，176，306，334，368，370，379，396，398，403，404，409，417，419，420，424，425，434，437，438，469，471，473，481，486，499，503，506，526，530，534，540，543，544，548，554，555，557，561，584，590，596，606，616，618，631，641，650，657—660，680，682，685，686，712，716，720）

苏州市评弹研究室（96，100，109，110—112，205，437，585，587，648）

苏州市评话弹词工作者协会（108）

苏州市曲协（651，700，701，707，710，717）

苏州市曲艺工作者联合会（108—110，506）

苏州市曲艺工作者联合会艺术组资料室（109，110）

苏州市曲艺工作者协会（492，586）

苏州市曲艺家协会（172，175，664，673，676，680，689，719）

苏州市曲艺联合会（299，451，459，466，470，485，491，524）

苏州市群众艺术馆（639，683）

苏州市人民评弹二团（271，379，437，450，497，509，516，521，530）

苏州市人民评弹三团（306，368，379，396，458，489，503，521，530）

苏州市人民评弹一团（396，427，464，514）

苏州市实验评弹团（267）

苏州市曙光评弹组（476）

苏州市委宣传部（471，631，719）

苏州市文化馆业余评弹队（550）

苏州市文化局（288，334，437，439，463，470，471，488，503，550，560，568，583，650，651，665，668，669，675，681，683，686，693）

苏州市文化局艺术科（334）

苏州市文联（288，302，334，373，470，471，486，492，524，605，680，686，696，701，702，707，712）

苏州市文联艺术指导委员会（680）

苏州市戏曲博物馆（409，503，588）

苏州市戏曲研究室（108，109，470）

苏州市新评弹实验工作团（391，469，524，641）

苏州吴苑书场（281）

苏州戏曲博物馆（217，229，240，281，287，

367，631，664，683）

苏州戏曲艺术研究所（664）

苏州玄妙观（210）

苏州振市新剧社（264）

苏州专区评弹团（464，657）

苏州专署文化局（463）

塔厅书场（279）

台湾玄奘人文社会学院（700）

太仓曲艺联合会（474）

太仓师范学校（334）

太仓县评弹团（313，474，516，521，552，616）

塘沽中学礼堂（354）

天宝剧团（322）

天蟾舞台（377，380）

天津棉业专门学校（242）

天津南开大学（715）

天津南开中学（242）

天津社会教育办事处（262）

天津市滨湖剧场（655）

天津市曲艺团（448，514，560）

天然戏演习所（262）

天台县曲艺场（511）

天外天（214，236，250，264）

亭林工人俱乐部书场（681）

通俗教育研究会（261，262）

同福园书场（247）

同乐书场（213，247）

同义社（231，239，264，295，322，329）

桐乡县曲艺队（517）

万柳红鹃馆（258）

威尼斯大学孔子学院（715）

卫星评弹队（487）

温州剧院（260）

温州实验书词场（428）

温州市民间曲艺协会（428）

文化部戏改局（389）

文化书场（562，571，681）

文化站礼堂（572）

文学研究会（242，377，608）

乌镇书场（436）

无锡国学专修学校（149）

无锡评曲小组（476）

无锡市沪剧团评弹队（533，546，548）

无锡市评弹实验工作团（398）

无锡市评弹团（无锡县评弹团，无锡县评弹队，无锡县评弹组）（167，299，301，404，431，476，490，501，505，520，544，545，548，558，561，562，571，584，586，589，594，595，602，603，607，611，614）

无锡市曲艺家协会（660）

无锡市曲艺团（410，419，458，476，481，508，521，530，533，548，558）

无锡市曙光评弹组（301）

无锡市文化局（625）

无锡市戏曲改进协会曲艺分会（390）

无锡市先锋评弹组（458）

无锡市业余评弹社（383，391，683）

无锡文戏技艺研究会（361）

无锡县业余艺校（541，543）

无锡县业余艺校评弹班（541）

无锡县娱乐事业审查委员会（316）

无锡中国大戏院（388）

吴江县评弹团（484，526，535）

吴山书场（544，568）

吴县光裕评话弹词研究会（107）

吴县光裕说书研究社（300，312）

吴县黄埭镇文化站（150）

吴县评弹团（503，524，536，565）

吴县乡村师范学校（266）

吴县娱乐公会（303）

吴兴县评弹队（544，600）

吴兴县评弹改革小组（496）

吴兴县曲艺工作者协会（479，496，501）

吴兴县曲艺团（495，496，501，510，600）

吴兴县曲艺团评弹队（496）

吴兴县戏剧评弹联谊会（383）

吴苑书场（281，351，477）

梧桐书场（434）

五星书场（379，517）

武定书场（572）

武进县评弹队（武进县评弹团）（541）

武进县曲艺联合会（424，438）

务本女塾（243）

西藏书场（308，363，411，451，461，468，478，500，501，509，530，550，559，578，601）

西塘乐庐书场（336，354，369，）

西园书场（333，354，432）

硖石书场（497，618）

下关大世界（293）

仙乐书场（308，382，408，421，429—431，439，441，446，448，465，507，509，533）

仙乐斯舞宫（308，323，352，408）

先锋评弹团（231，368，477，479，481，527，563，662）

先施公司游乐场（268，275）

先施乐园（268，404）

乡音书苑（615，688，706）

香港艺声唱片公司（409，571）

香铺营文艺会堂（412）

湘潭大学（699，710）

新光书场（437，681）

新海连市曲艺组（429）

新沪礼堂（354）

新华书店华东总分店（385）

新乐书场（396）

新民评弹发展基金（683）

新评弹作者联谊会（156，231，243，248，379，388，390，397）

新世界（250，261，262，272，282，317，322，353）

新市业余评弹组（436）

新舞台（256，258，271，328，528）

新仙林书场（364）

新新玻璃电台（340）

新新游艺场（294）

新艺评弹团（478，516，562，603，676）

新艺书场（373，592，598，600，681）

星火评弹队（星火评弹团）（313，359，404，457，477，479，562，563）

徐州市曲艺队（徐州市曲艺团）（406，533）

徐州市实验曲艺队（398）

雅庐书场（257，271，315，322，461，555，681，685）

雅韵集（171，173，174，579，633，706）

扬州市曲艺团（495，530，579）

扬州市文工团（530）

扬州市戏曲工作者协会（378）

耀华书场（251）

宜兴县工农兵文工团（524）

宜兴县评弹团（242，445，476，524，542）

怡园书场（210）

艺乐书场（436）

邑社业余评弹会（384，388）

逸夫舞台（80，691，700，702，710，712，714，716，719，720）

吟春书场（213，448）

银联社（170，171，241，315，368，378）
迎兴书场（330）
瀛东书厅（444，586，591）
玉兰书苑（173）
裕才初等学校（裕才学校）（247，267，286，289，357，445）
豫园（193，196，260，324，330）
元昌广告公司（332）
岳阳楼茶社（207，283，516）
云墩票房（170，340，349）
张家港评弹团（171）
张家港市雅韵评弹票社（171）
浙江嘉兴县评弹队（461，476）
浙江民间歌舞团（514）
浙江曲艺队（浙江曲艺团）（304，359，369，419，444，459，465—468，499，504，506，509，514，533—535，537，540，541，544，545，547，552，556，568，573，575，588，592，595，598，600，604，605，616，618，662，668，671）
浙江曲艺杂技总团（711，713）
浙江省海宁县评弹团（305）
浙江省曲艺工作者协会（447，449，453，479，506）
浙江省曲艺家协会（浙江省曲协）（297，304，359，498，534，569，587，656，667，668，670，673，685，690）
浙江省群众艺术馆（650，690）
浙江省文化局（167，399，426，429，431，432，439，442，447，453，459，465，492，493，496，500，506，533，544，592）
浙江省文化厅（304，591，593，598，604—606，615，650，667，694，709，710，711）
浙江省文联（283，459，608，701）

浙江省艺术研究所（359，577，592）
浙江嵊县小歌班（271）
浙江余姚评弹团（271）
榛苓小学（276）
镇江大戏院（317）
镇江市曲艺联谊会（472）
镇江市曲艺团（404，419，472，487，495，516，526，559，579）
镇江市戏曲评弹协会（383）
震旦大学林业系（359）
政协评弹国际票房（173）
知音集弹词研究社（326）
中共大连市委宣传部（692）
中共上海市委宣传部（492，520，548，578，657）
中共浙江省委常委（644）
中国北方曲艺学校（165，620，657）
中国唱片公司（561，595）
中国大戏院（388，666，668，691）
中国国民革命军新编第四军第四师曲艺组（350）
中国教育会（243）
中国美术家协会上海分会（485）
中国民间文学研究会（377，608）
中国评弹网（135，176，695，697，701，704，707，714）
中国曲协江苏分会（535，570，588，637，645，651）
中国曲协上海分会（上海曲艺家协会）（404，410，426，505，569，592，619，622，624，635，643，649，654，657，685）
中国曲协四川分会（620）
中国曲协研究部（575，617，625，657）
中国曲协艺术委员会（650）
中国曲艺代表团（657）

中国曲艺工作者协会（438，441，449，450，465，470，475，476，482，484，487，488，492，496，500，505—507，520，557，558，560）

中国曲艺家访日代表团（625，668）

中国曲艺家协会（50，120，122，302，304，426，434，534，536，550，555，557，560，561，564，567—571，574—579，583，586—590，592—594，597—607，610，611，613—615，618—620，625，629，630，633，636，638，642，644，645，649—651，655，657，659，660，666，668，673，675，677，678，682—689，692，693）

中国曲艺鉴赏访华团（684）

中国曲艺研究会（408，414，426，439，446—448，503）

中国人民赴朝慰问团（281，356，369，374，390，394，396，398，403，409）

中国说唱文艺学会（297，639，668，670，683，691，715）

中国苏州评弹博物馆（699，719）

中国文学艺术界联合会（中国文联）（326，377，449，476，484，486，492，505，558，586，592，594，597，615，633，639，654，659，666，678，682，684，689，693，715，716）

中国戏剧家协会（283，448，462，465，484，485，495，578）

中国戏剧家协会上海分会（448，462，465，485，495，578）

中国戏曲学院（165）

中国艺术剧社（266）

中国艺术研究院戏曲研究所（125）

中国音乐家协会（中国音协）（50，52，60，122，438，482，484，485，586，602，605，620，484，638）

中和楼书场（293）

中华电影公司（151）

中华电影学校（151）

中华国货维持会（256）

中华国剧学校（165）

中华全国曲艺改进协会筹备委员会（374，376，377，381）

中华全国戏剧界抗敌协会（331）

中华书场（333，432）

中华戏茶社（365）

中华戏曲专科学校（165）

中南海怀仁堂（550）

中南书场（319，327，349）

中山公园书场（681）

中西电台（340，362）

中心书场（242）

中央大学（240）

中央电视台（585，588，589，592，649，650，684，693）

中央广播说唱团（406，470，556）

中央楼茶馆书场（331）

中央民族大学（699）

中央人民广播电台（406，426，454，482，488，546，552，561，571，581，585，589，599，684，693）

中央书场（299）

中央艺术代表团（434）

中央音乐学院（序14，707）

舟山曲艺队（493，516）

周庄书场（681）

三、本书涉及的作品索引

《51号兵站》(454,479,498,541,559,600,648)
《76号魔窟》(413)
《阿Q正传》(521)
《阿庆嫂到上海》(530)
《阿要难为情》(347)
《哀鹈记》(264)
《爱国》(314)
《安邦定国志》(236,333,528)
《安邦志》(18,335)
《庵堂风波》(421)
《庵堂认母》(86,424,466,481,565,597,645,666)
《八大锤》(443)
《八个鸡蛋一斤》(279,503)
《八虎闯幽州》(440,463)
《八角鼓》(203)
《八窍珠》(353,496)
《八窍珠六义图》(261)
《八十书怀》(436,557)
《八仙下凡》(312)
《八仙献寿》(369)
《拔稗草》(543)
《坝上风云》(533)
《霸王别姬》(319,339,527)
《白丹山》(562)
《白发吟》(635,645)
《白骨精现形记》(543)
《白鹤图》(527)
《白虎岭》(27,118,313,393,400,408,420,446,505,529,565,604,653)
《白居易》(310)
《白罗衫》454
《白毛女》(374,378,379,383,385,387,390,397,400,406,418,447,450,456,513,596,653,662,671)
《白毛女开篇全集》(387)
《白毛女全集》(386)
《白毛仙姑》(387)
《白泥小粉闹纠纷》(449)
《白农女侠》(564)
《白求恩大夫》(277,299,370,426,468,701)
《白蛇》(424,618)
《白蛇传·游湖》(54)
《白蛇传》(5,23,24,37,101,110,138,197,199,202,204,210,212,220,226—228,231,233,234,239,240,246,249,253,264,281,294,296,297,304,305,309,312,313,316,330,333—335,338,362,364—367,369,370,392,396,400,406,411,413,418—420,425,426,429,434,450,454,466,469,478,479,489,503,512,514,521,529,535,569,579,597,603,604,608,613,622,627,641,649,652,671)
《白水滩》(479,514,530)
《白头翁招女婿》(312)
《白兔记》(310,537)
《白相玄妙观》(327)
《白雪丹心》(507,510,574)
《白雪遗音》(203,590,595,607)

《白衣血冤》（311，325，437，513，534，543，579，652）
《白玉堂》（618，636，652）
《百合花》（341）
《百头开篇》（133）
《百丈岩》（542）
《败子回头》（157，289）
《拜月记》（419，553，562）
《绑匪临终自叹》（312）
《绑票》（312）
《包待制出身传》（570）
《包公》（5，138，244，254，272，273，293，298，303，352，368，381，406，407，444，454，471，489，522，527，553，564，570，593，618，636，653，662）
《包公打銮驾》（498）
《包公休妻》（563）
《包公斩白妃》（《白罗山》）（407，413，496，498，503，511，514，553，563，600）
《宝钗扑蝶》（370）
《宝蟾送酒》（320）
《宝莲灯》（262，302，406，427，450，457，554，662）
《宝玉出家》（320）
《宝玉祭晴雯》（310）
《宝玉夜探》（47，94，266，368，436，490，523，554）
《保卫家乡》（367）
《抱头庄》（546）
《豹子头林冲》（673）
《暴落难》（385）
《爆炸军火》（542）
《爆炸之谜》（445，604）

《爆竹》（466）
《悲怨》（320）
《北汉春秋》（410，419）
《背解红罗》（445）
《逼供》（387）
《逼婚》（387）
《逼嫁》（320）
《逼煞胡大海》（356）
《逼写卖女契》（387）
《比剑联姻》（444）
《笔生花》（205，299，335）
《碧玉簪》（427，554）
《鞭打沈凤喜》（320）
《辨字开篇》（442）
《别凤》（387，528）
《蹩脚先生》（332）
《瘪三少爷》）（314）
《瘪三夜叹》（334，371）
《冰化雪消》（394，415，429）
《病相思》（324）
《剥画皮》（542）
《伯嗜哭坟》（671）
《补恨天》（130，340）
《不怕难》（466）
《不知足》（314）
《财》（332）
《财神献宝》（307）
《彩凤双飞》（512）
《彩楼记》（157）
《菜场风波》（560）
《蔡锷与小凤仙》（547，573，591）
《蔡金莲告状》（447）
《蔡文姬》（310）
《蔡文姬胡笳十八拍》（157，250）

《参军》（387）

《参相》（343）

《蚕花姑娘》（283）

《蚕娘叹》（370）

《蚕娘怨》（320）

《沧浪亭》（639）

《操琴》（539）

《草船借箭》（295，618，719）

《草岗收将》（304）

《草桥惊梦》（370）

《厕所风波》（410）

《策反》（54，443）

《茶访》（470）

《茶花女救国》（307）

《钗头凤》（5，264，268，296，404，451）

《长坂坡》（430，581）

《长江得子》（468）

《长江第一桥》（446）

《长江夺斗》（295）

《长空怒鹰》（368，410，457，481）

《长沙》（485，515）

《长生殿》（235，272，276，310，313，343，362，364，367，370，382，399，423，424，536，661）

《长夏苦热》（324）

《常青指路》（540，542）

《常熟乡名》（321）

《常言俗语》（320）

《朝鲜女英雄》（397）

《车手》（695）

《车厢一角》（97，424，503，505）

《扯支票》（320）

《沉香救母》（307）

《沉香扇》（454，477，514，608）

《陈琳与寇珠》（236）

《陈英士传奇》（445，496，596）

《陈永康来到我们庄》（516）

《陈圆圆》（5，156，301，360，370，379，380，383，385，397，403，406，466，569）

《闯海》（304，462）

《闯王平叛》（545，548，562）

《乘风破浪》（359，542）

《吃花酒》（312，370）

《痴世界》（194）

《叱咤风云》（297，304）

《赤叶河》（672）

《冲山之围》（281，299，349，363，426，458，470，481，499，507，601，671）

《丑娘娘》（314）

《出海急诊》（380）

《出山》（559）

《出头椽子》（604，605）

《初到襄阳》（388，572）

《初进书房》（337）

《锤震金弹子》（685）

《春》（334）

《春草闯堂》（359，386，419，432，436，479，559）

《春到梅家坞》（297，543）

《春到银杏山》（474，545，582）

《春风吹到诺敏河》（373，403）

《春闺梦》（371）

《春恨》（371）

《春满水乡》（538）

《春梦》（329，419，432，458，490，513，577，607，652）

《春末即事》（223）

《春天》（554）

《春香传》（296）

《春鹰》（515）

《春鹰展翅》（516）

《淳安知县》（713）

《词中美人》（326）

《慈母怨》（324）

《慈禧秘史》（534）

《辞别》（320）

《雌雄剑》（313，694）

《刺虎》（335）

《刺马》（219，240，303，333，376，477，562）

《刺杀孙传芳》（646）

《催眠曲》（363）

《催租》（387）

《翠屏山》（312，545）

《搓麻将》（320）

《错进错出》（369，396，415，420，455，456，466，479，505，518，546）

《答友人》（515）

《打弹子》（468）

《打电话》（645）

《打狗劝夫》（262）

《打棍出箱》（370）

《打虎》（515）

《打虎进城》（685）

《打虎进山》（356，544）

《打虎上山》（533）

《打金枝》（420，562）

《打狼记》（533）

《打銮驾》（252，496，514，600）

《打扑克》（313）

《打乾隆》（426）

《打三不孝》（250，480，512，530）

《打铜锣》（298）

《打严嵩》（411，530）

《打樱桃》（312）

《打渔杀家》（5，403）

《大搬场》（446）

《大补缸》（304）

《大渡河》（521）

《大汉吕后》（713）

《大红袍》（219，231，235，272，276，288，326，333，343，407，413，438，464，468，471，487，524，527，536，547，562，652）

《大家来说普通话》（49，83，87）

《大脚皇后》（30，699，704）

《大名府》（218）

《大闹明伦堂》（322）

《大闹秦相府》（532）

《大闹乡公所》（454）

《大闹辕门》（472，527）

《大年夜》（515）

《大劈棺》（304）

《大破连环阵》（297）

《大生堂》（5，403，418，429，432，436，468，478，683，718）

《大世界》（130，323）

《大水开篇》（347）

《大堂铡美》（422）

《大禹治水记》（160）

《呆人有呆福》（320）

《代价》（695）

《黛玉悲秋》（613，674）

《黛玉焚稿》（48，65，83，574，625）

《黛玉归天》（441）

《黛玉还魂》（310）

《黛玉思亲》（130，340）

《黛玉葬花》（48，83，94，320，436，463，

523，574）

《丹桂歌闻》（269）

《丹心谱》（468，543，550）

《单刀赴会》（449）

《弹唱聊斋》（348）

《弹词聊斋》（346）

《当家人》（481）

《当垆绝》（330）

《当阳道》（333）

《党的女儿》（339，403）

《党员登记表》（83，119，417，454，529，565，604，701）

《荡湖船》（312，319）

《刀会》（54，362，367，386，388，446，499，595，613）

《刀劈胡汉三》（542）

《刀劈马排长》（444，513，521）

《倒乱二十四史开篇》（312）

《到韶山》（515）

《悼念周总理》（554）

《盗丹》（322）

《盗仙草》（426，671）

《道情》（363）

《道训》（99，100，206）

《灯下功夫》（371，387）

《登记》（406）

《等着我归来》（380，386，388，397）

《低头老虎》（340）

《狄青大破二郎关》（662）

《狄青平西》（354）

《敌后武工队》（469，500，673）

《地下烈火》（552）

《第二次握手》（481）

《颠倒古人》（48，313，499，595）

《颠倒主仆》（329）

《点秋香》（290，414，419，505，539，555）

《电波偶谈》（313）

《电厂风云》（558）

《电闪雷鸣》（522，546，552）

《刁吃图》（367）

《刁家书》（281）

《刁毛唐》（281，545）

《貂蝉》（310，419）

《吊打》（320）

《调情》（387）

《蝶恋花·答李淑一》（386，434，451，479，482，483，499，500，511，512，543，544，550，554，555，557，559，666）

《顶天立地》（5，444，474）

《定国志》（335）

《东风扫残云》（480，527）

《东海女英雄》（304，474，662）

《东汉》（214，275，385，487，488）

《东坎传》（260）

《东周列国志》（235，535）

《冬》（334）

《董小宛》（138，510，608，646，674）

《董卓》（310）

《洞房刺奸》（469）

《洞庭缘》（138，517，694）

《兜风》（314）

《兜风城隍庙》（311）

《窦娥冤》（296，437）

《丑穷》（367，659）

《杜鹃山》（487，511，540，546，608）

《杜丽娘寻梦》（157，289，323，386）

《杜十娘》（39，51，82，83，88，94，149，151，156，266，294，310，313，319，334，

362，379，380，385—387，404，406，413，417，420，442，478，499，569，613，713）

《杜十娘怒沉百宝箱》（417）

《端阳》（312，313，478）

《段景柱盗马》（218）

《断桥》（220，365，478，479，597）

《断太后》（252）

《对泣》（320）

《多多》（458，474，561，571，581）

《多情妹送多情郎》（371）

《夺印》（5，27，150，299，339，420，479，481，510，533，534，546，553，555，562，613，634）

《鄂州血》（《武昌起义》）（244）

《恩结父子》（571）

《恩怨记》（5，403）

《儿女英雄传》（358）

《二次见姑娘》（512）

《二度梅》（411，517，657，658）

《二进花园》（217，250）

《二美图》（503）

《二母夺子》（622）

《二泉映月》（48，436，481，576，582，584，625）

《二十四节气》（334）

《二十四孝》（130，311，340）

《二松堂》（333）

《二侠剑》（553）

《法华庵》（274，702）

《法门寺》（280，339，343，553，562）

《翻门槛》（322）

《翻身乐》（380）

《樊家树哭凤》（371）

《樊梨花》（499）

《反霸除奸》（360）

《反省鉴》（332）

《反倭袍》（343）

《反武场》（205，622）

《范蠡与西施》（253）

《贩马记》（5，264，315，339，354，419，427，466，469，489，514，554，667）

《梵王宫》（312）

《方卿初次见姑娘》（242）

《方卿见姑娘》（408，430，512，531，671）

《方卿写家信》（388，572）

《方太太寻子》（512）

《方向盘》（426，515，546）

《方珍珠》（51，288，310，358，385，394，406，413）

《访庵》（203）

《飞报》（325，349）

《飞钵》（97）

《飞刀华》（325，490）

《飞夺泸定桥》（295，356，513，535）

《飞龙仇》（534）

《飞龙传》（215，281，350）

《飞雪迎春》（304，359，369，444，533）

《飞油壶》（426）

《废品的报复》（417，434）

《汾河湾》（50）

《汾水长流》（451）

《焚稿》（379）

《焚闺》（246，413）

《焚香记》（52，424）

《粉妆楼》（281，556，564，604）

《丰收之后》（396，406，466，532，565）

《风波》（481）

《风波亭》（281，311）

《风尘女侠》（445，562）
《风儿呀》（308）
《风流解》（313）
《风流罪人》（157，223）
《风满石榴庄》（553）
《风雨黄昏》（30，704，706，710，713）
《风雨列车》（359，544）
《风雨桃花洲》（325）
《风雨夜》（543）
《枫叶红了的时候》（498，547）
《封神榜》（223，254，264，319，380，500，525，561，593）
《凤凰山》（335）
《凤求凰》（177）
《凤双飞》（299，335）
《凤阳花鼓》（289）
《夫妻淘气》（313）
《夫妻相会》（563）
《夫妻相争》（320）
《伏后骂曹》（370）
《伏虎记》（616）
《芙蓉城》（332）
《芙蓉公主》（334，419，543）
《芙蓉锦鸡图》（420，425，534，543，610，616）
《芙蓉泪》（261）
《福尔摩斯》（528）
《福尔摩斯探案》（244）
《福星》（314）
《父母心》（556）
《父女俩》（481）
《负心郎》（326，371）
《富贵不断头》（130，323）
《改良大鼓》（372）

《甘凤池招亲》（514）
《甘露寺》（236，320）
《感激在心里》（558）
《赣南游击词》（557）
《钢铁战士麦贤得》（520）
《高大娘放哨》（474）
《告女同胞》（314）
《歌场闻见录》（269）
《歌唱八中全会》（471）
《歌唱解放区》（360）
《歌唱孙才尧》（440）
《歌坛剩语》（269）
《革命的一家》（481）
《根深叶茂》（418）
《耕读小学就是好》（516）
《公堂翻案》（539）
《宫廷怨》（503）
《宫怨》（203，363，366，367，388，441，446，490，493，499，528，529，623）
《姑娘的婚事》（449）
《姑娘上学》（509）
《姑苏水巷》（687，688）
《姑苏新曲》（615，627）
《孤儿》（445）
《孤儿记》（319）
《孤女泪》（130，320，323）
《古城春晓》（310，412，498，547，550）
《古城风云》（449，480）
《古城会》（164，278，304）
《古城枪声》（550）
《古都奇案》（562）
《谷莺集》（319）
《顾鼎臣》（252，280，281，286，293，295，342，368，387，413，418，419，437，450，

471，480，485，527，528，581，601，648）

《关帝》（335）

《关公战秦琼》（645）

《关胜刀劈栾廷玉》（218）

《关羽走麦城》（648，671）

《光荣人家》（248，388，397）

《光裕社员开篇》（366）

《逛天桥》（622）

《闺忆》（311）

《闺怨》（311）

《柜台一兵》（533）

《贵妃醉酒》（319）

《桂童探监》（622）

《郭连长》（479）

《国耻纪念》（312）

《果报录》（236，281，312，333，335，362，367，376，382）

《过年》（369，511）

《过五关斩六将》（164）

《孩儿歌》（243，370）

《海潮珠》（312）

《海军之歌》（407）

《海屏》（359，514，534）

《海瑞认女》（416）

《海瑞上疏》（478）

《海上英雄》（280，374，395，396，407，410，423，429，481，499，505，531，565，601，613，653）

《海英》（500）

《海鹰》（368）

《海浴》（311）

《寒山剑女》（522）

《韩采苹》（222）

《韩琪杀庙》（422）

《韩玉红》（419）

《汉宫怨》（283）

《汉津口》（278）

《旱天雷》（385，420）

《好八连》（672）

《好对象》（325）

《好儿女志在四方》（480，527）

《好师傅》（516）

《好友春风携手来》（485）

《合钵》（97，220，365，426，479，597）

《合同记》（291，427，480，527，554，662）

《合珠记》（478）

《何必西厢》（328）

《何日君再来》（368，371）

《何文秀》（150，264，419，454，489，530，545，559）

《河上春》（297）

《荷花大少爷》（320）

《贺后骂殿》（339）

《贺新郎》（565）

《黑白传》（194）

《黑风帕》（306）

《黑龙坝》（501）

《恨不相逢未嫁时》（675）

《恨绵绵》（130，323）

《蘅芜叹》（320）

《哄姑》（320）

《红船颂》（682）

《红灯记》（395，530，608）

《红灯笼》（512）

《红伶泪》（563）

《红柳》（304，533）

《红楼梦》（39，130，161，184，222，235，320，321，324，330，331，333，334，343，

362，367，368，496，499，580，581）
《红楼梦滩簧》（199）
《红楼夜审》（546）
《红梅阁》（546）
《红梅赞》（281，359，393，458，479，509，546，555，671）
《红明星》（333）
《红娘子》（248，280，383，387，397，412，413，498，547，562）
《红旗》（486）
《红旗歌》（397）
《红色的种子》（97，296，311，413，449，454，487，489，503，546，553，565）
《红色娘子军》（445，514，600）
《红色熔炉》（472，527）
《红色饲养员》（515）
《红岩》（280，283，306，369，380，431，444，454，478，487，490，502，509，512，534，546，552，553，559，562）
《红叶题诗》（48，83，388，400，565）
《红纸伞》（118，512，604，672）
《红鬃烈马》（449）
《宏碧缘》（254，411，480，500，527）
《洪湖赤卫队》（508）
《后方的前线》（505）
《后秦香莲》（450）
《后水浒》（160，271）
《后岳传》（281，302）
《呼家将》（477）
《胡迪骂阎》（306）
《湖心亭阵阵飘香》（622）
《湖荫曲初集》（285）
《蝴蝶杯》（368，411，450，540，553，646）
《蝴蝶梦》（312，333，334，370，539）

《虎丘十八景》（130，320，340）
《沪上词场竹枝词》（223）
《花关索传》（570，603）
《花好月圆》（154）
《花笺记》（446，614）
《花魁女》（149，294）
《花魁与卖油郎》（150）
《花名》（321）
《花木兰》（78，83，222，239，310，319，343，406，419，512，572）
《花荣别妻》（653）
《花三六》（320）
《花神庙》（304）
《花厅评理》（424，426，481，565，569，601，719）
《花月联珠》（370）
《华尔洋枪队》（248）
《华丽缘》（236，527，536，570，623）
《华子良》（444）
《滑稽叫化告地状》（327）
《滑稽说书先生大打仗》（312）
《滑稽王无能》（368）
《滑天下之大稽》（366）
《滑油山》（306）
《画》（312）
《画皮》（454）
《话说常州》（522，667）
《怀念敬爱的周总理》（49，565）
《怀念毛主席》（554）
《怀疑错了》（422）
《淮海报》（353）
《欢喜因缘》（310）
《还我河山》（329）
《换监救兄》（277，370，418，424）

《换空箱》（205，230，386）

《荒乎其唐》（350）

《皇帝与妓女》（332）

《皇亲国戚》（286，556）

《黄河清》（417）

《黄鹤楼》（515）

《黄慧如和陆根荣》（454）

《黄昏恋》（652）

《黄继光》（424，448，481）

《黄金印》（209，220）

《黄金与美人》（368）

《黄静芬舌妙粲莲花》（354）

《黄泉碧落》（445，498，577，579，646）

《黄世仁过年》（387）

《回柬》（277，489，565）

《回龙传》（572）

《会昌》（515）

《会计姑娘》（393，400，671）

《会秋》（333）

《婚变》（325，329，663）

《婚后》（387）

《婚礼变奏曲》（690）

《婚姻大事》（325，543）

《活电话簿》（437）

《活观音》（424）

《活捉东洋人》（368）

《活捉张三郎》（133，315）

《火烧赤壁》（257，610，618）

《火烧豆腐店》（252，350）

《霍元甲》（454，476，525，532）

《击鼓抗金兵》（332）

《击鼓战金山》（370，400，467）

《激浪丹心》（394）

《激怒醇亲王》（539）

《急浪丹心》（281，349，363，521，539，671）

《记得那一年》（499，503）

《妓女叹苦经》（368）

《妓怨》（314）

《济公》（251，303，354，378，398，418，471，527，528，532，560）

《济公传》（223，254，261，268，299，315，352，398，423，449，493，532，652）

《加官》（369）

《佳期》（296）

《家》（266，418，420）

《家室飘摇记》（154，155）

《家树别凤》（388，572）

《家树回杭州》（528）

《家庭新风》（639）

《家住安源》（542）

《贾宝玉》（222，419）

《贾宝玉初见林黛玉》（330）

《贾宝玉梦醒》（321）

《假道学先生》（330）

《假夫妻》（454，503）

《假冒方卿》（320）

《假婿乘龙》（438，458，466，523，559，652）

《假遗嘱》（523，572）

《嫁尼姑》（314）

《减租减息》（360）

《剪靛花》（203）

《简神童》（334，368）

《见到了毛主席》（83，512）

《见到祖国的亲人》（409）

《见姑娘》（393，403，436，463，480，671）

《见礼》（426）

《见娘》（403，442）

《见人动》（363）

《剑阁闻铃》（39，359，378，386，418，490，645，662）
《荐诸葛》（333）
《鉴湖女侠》（297）
《箭杆河边》（467，509）
《江北夫妻相骂》（133）
《江海学报》（369）
《江湖河海只等闲》（512）
《江姐》（268，279，285，474，502，545）
《江姐上山》（512）
《江南八侠》（503）
《江南春潮》（27，277，313，396，414，420，461，481，531，565，573，653）
《江南红》（276，373，385，444，454，514，521，562）
《江南明珠》（329，609）
《江上春》（334）
《江上明灯》（559）
《江阴十八天》（453）
《江浙战祸》（289）
《姜拜》（505，539）
《姜喜喜》（466）
《将错就错》（534，535）
《将相和》（39，257，356，406，526，654）
《将心比心》（556，581，583）
《蒋月泉吃星高照》（343）
《绛珠叹》（48）
《骄杨颂》（545）
《焦大扬奸》（320）
《叫化做亲》（327）
《较量》（695）
《接政委》（653）
《劫军火》（653）
《诘真》（203）

《结婚》（387）
《结义》（333）
《她比我更快》（449）
《姐妹花》（312）
《姐妹俩》（457，481）
《姐妹行》（512）
《解放舟山》（387）
《戒淫》（312，370）
《戒淫开篇》（331）
《借红灯》（156，379，387，396，397，406，457，554，569，694）
《借厢》（277）
《巾帼英雄》（324）
《今不换》（565）
《金钗记》（97，306，473，571）
《金钗家庭怨》（304）
《金殿比武》（410）
《金凤展翅》（497，546，552）
《金莲戏叔》（319）
《金陵杀马》（261，369，404，410，419，425，434，471，481，527，528，540，559，）
《金陵十二钗》（638，694）
《金钱豹》（306）
《金枪》（413）
《金枪传》（204，232，289，313，352，468，523）
《金沙江畔》（553）
《金蛇郎君》（522）
《金素娟》（394）
《金台传》（214，215，224，226，232，247，258，280，281，315，342，350，353，450，500，525）
《金绣娘》（533）
《金印缘》（546，576）

《金鱼名》(332)
《金鱼缘》(245)
《金玉奴》(149,294)
《金玉堂》(526)
《金针记》(268)
《金钟长鸣》(542)
《紧急电话》(447)
《紧握手中枪》(509)
《禁烟曲》(131,362,364)
《京江怒涛》(559)
《荆钗记》(253,396,403,413,531,565)
《惊变》(296)
《惊睹》(512)
《精卫石》(247)
《精忠传》(161,233,299,302,335)
《井儿记》(365,380)
《景阳冈武松打虎》(195)
《警世通言》(199,417)
《竞赛》(417,427)
《九八案件》(530)
《九顿饭》(360)
《九件表》(387)
《九件衣》(386,540)
《九江府》(397)
《九连环》(320)
《九龙口》(110,138,437,458,517,534,543,579,587,598,605,606,610,618)
《九腔十八调》(308)
《九擒文天祥》(282)
《九丝绦》(343)
《九松亭》(197)
《九纹龙史进》(596)
《九一八》(313,314)
《九猪念狲》(363)

《酒》(332)
《旧地寻盟》(388,512,572)
《救爹》(690)
《救驾武状元》(570)
《救苦丸开篇》(130,340)
《菊》(332)
《菊部轶闻》(269)
《拒奸》(387)
《聚宝盆》(411)
《决心》(385)
《绝交裂券》(512)
《军队的女儿》(509)
《钧天乐》(320)
《开店》(426,499)
《开会》(387)
《看榜》(333)
《看灯》(320,387)
《看影戏》(314)
《康熙皇帝》(138,514,700)
《抗金兵》(501)
《抗捐抗粮》(454)
《抗美援朝保家邦》(380,388,397,481)
《抗日救国》(306)
《抗战八年》(362,364)
《拷打》(387)
《拷红》(154,455,607)
《可怜的孤孀》(371)
《可怜秋香》(317)
《克宝桥》(316,317)
《空城计》(339)
《空谷兰》(253)
《空军英雄张积慧》(409)
《孔方兄》(133,511,596)
《孔明初用兵》(609)

《孔明进川》（646）

《孔明问病》（457）

《孔雀胆》（487）

《孔雀东南飞》（59，262，320）

《哭沉香》（266，319，334，368）

《哭坟》（539）

《哭父》（273，387）

《哭灵》（394）

《哭妙根笃爷》（327）

《哭七七》（371）

《哭诉》（480，530）

《哭诉陈翠娥》（388，572）

《哭塔》（320，365，479，597）

《哭夏荷生》（367）

《苦菜花》（167，313，325，332，339，380，438，444，447，449，450，451，454，487，489，514，528，553）

《苦热新闻篇》（130，323）

《裤裆巷风流记》（609）

《夸班长》（506）

《快活林》（152，318）

《快马加鞭》（418，533，541）

《况钟巧断连环案》（673）

《昆仑》（515）

《拉郎配》（296）

《腊梅花开》（413）

《来富唱山歌》（246）

《赖婚》（312）

《兰》（332）

《兰陵白侠》（522，546）

《兰贞盘夫》（416）

《狼牙山五壮士》（418）

《浪遏飞舟》（538）

《浪漫误》（343，347）

《浪漫误了女儿身》（371）

《老地保》（396，403，414，459，470，481，505，518，531，539，565，596）

《老队长迎亲》（395）

《老夫妻相争》（512）

《老六板》（320）

《老木匠》（466）

《老杨与小杨》（503）

《雷锋》（477，530）

《雷雨》（30，267，409，454，484，574，608，674，715—717，720）

《狸猫换太子》（272，285，334，354，363，367，378，413，418，442，553，554，595）

《离恨天》（266，334）

《离婚》（312，688）

《黎明前的河边》（403）

《礼拜六》（223）

《礼拜天》（466，467，479）

《李白》（313）

《李闯王》（245，258，275，379，380，383，389，390，398，406）

《李逵迎娘》（545，583）

《李师师》（310，419，498，646）

《李双双》（97，304，368，369，396，432，436，438，444，458，467，469，480，490，499，500，504，507，512，513，534，544，545，559，560，652）

《李娃传》（299，415）

《李香香》（387，397）

《李自成》（545）

《立志参军》（389）

《荔枝颂》（687）

《炼印》（399，411，441，622）

《梁夫人桴鼓助战》（370）

索　引　▶　785

《梁红玉》（39，424）

《梁山伯与祝英台》（306，499）

《梁武帝》（291）

《梁祝》（264，268，280，285，296，301，304，311，339，373，394，396，404，408，411，414，415，428，469，489，521，530，562，672）

《梁祝哀史》（387）

《两地秋思》（359）

《两份档案》（565）

《两公差》（441）

《两家母女》（325）

《两兄弟》（418）

《两重缘》（199）

《聊斋》（149，258，319，330）

《聊斋志异》（253）

《列国》（413，477，561）

《列国志》（225）

《烈火金刚》（487）

《猎虎记》（50，52，277，370，394—396，410，415，425，505，546）

《邻里之情》（677）

《林冲》（39，236，330，352，365，374，380，383，390，393，395，396，400，403，410，420，442，499，505，508，528，565，601，613）

《林冲起解》（387）

《林冲踏雪》（518，597，615，687）

《林冲夜奔》（380，387，419，442，511）

《林黛玉》（222，296，320，363，649）

《林海雪原》（167，294，356，380，447，449，451，469，507，514，526，544，545，562，565，601，671）

《林婉娘》（261）

《林则徐》（476）

《林子文》（447，476，480，485，487，503，523，527，553，562，608）

《临江驿》（451）

《灵岩》（639）

《灵岩山纪胜》（320）

《岭头调》（203）

《刘备》（335）

《刘备雪弟恨》（648，671）

《刘德树戏关》（320）

《刘夫人》（309）

《刘胡兰》（52，279，305，352，369，393，398，400，409，413，414，420，455，499，505，529，546，622）

《刘胡兰就义》（97，396，398，400，447，455，481，532，565）

《刘胡兰小传》（398，409）

《刘莲英》（373，521）

《刘巧团圆》（310，330，332，373，380，383，384，390，391，406，420，521）

《刘阮入天台》（320）

《刘英俊》（521）

《刘知远诸宫调》（332）

《柳金婵》（552）

《柳敬亭》（320）

《柳敬亭传》（193，321）

《柳梦梅拾画》（289，323，378，388，418，572）

《柳生歌》（195）

《六对半变一条心》（449）

《六国封相》（369）

《六盘山》（515）

《六十年代第一春》（49，83，93，393，434，565）

《六月雪》（297，368）

《龙城明珠》（546，552）

《龙城山海经》（667）

《龙凤杯》（356，514）

《龙凤箭》（562）

《龙凤怨》（514）

《龙虎斗》（306）

《龙虎记》（478）

《龙江颂》（511）

《龙马精神》（506）

《龙女牧羊》（291，380，388，397，419，662，667）

《龙亭会》（522）

《娄山关》（513，515）

《楼台会》（385）

《楼台会妆台报喜》（671）

《露情》（420）

《露像》（203）

《芦荡火种》（546，553，608，672）

《芦林》（313，319）

《芦苇青青》（27，118，281，299，313，413，468，490，507，512，539，565，601，604，671，701）

《鲁达除霸》（372）

《鲁绍兴》（485）

《鲁迅颂》（132，387）

《陆游与唐琬》（283）

《路遇》（509，515）

《潞安州》（332）

《吕布与貂蝉》（236）

《吕洞宾》（313）

《吕四娘》（485）

《旅馆中两出双服毒》（330）

《绿牡丹》（204，227，232，276，289，359，373，454，496，503，517，523，552，600）

《绿水湾》（334，419，515）

《绿饮楼集》（199）

《乱点鸳鸯》（478）

《伦变》（341）

《罗成叫关》（674）

《罗汉钱》（27，51，83，86，94，283，284，369，373，385，393，395，400，406，408，414，415，421，432，436，489，499，521，529，539，565，596，601）

《罗通扫北》（229）

《落后分子打虎跳》（439）

《落花流水》（151，152）

《落花梦》（241）

《落金扇》（207，209，220，224，227，228，234，236，243，245，248，249，263，268，283，285，303，316，325，332—334，339，343，360，362，368，376，398，411，419，425，438，442，450，454，464，471，487，503，523，524，527，552，562，571，613，617，618，621，658）

《落井》（320）

《落帽风》（662）

《落霞孤鹜》（326，339，467）

《落绣鞋》（307）

《马路春秋》（550）

《马如飞轶事》（113，313，337）

《马氏开篇》（320）

《马思远》（312）

《马头调》（203）

《埋玉》（387）

《买猴儿》（426）

《买牛记》（516）

《卖饽饽》（312）

《卖柴笆》（410）

《卖发》（539）

《卖橄榄》（319）

《卖绒花》（312）

《卖身》（333，360，617）

《卖油郎》（39，424，487，503）

《卖油郎独占花魁女》（281，417）

《满江红》（203，236，325，527）

《满意不满意》（503）

《满洲开篇》（362，388）

《漫谈滑稽》（131，361）

《漫谈空中书场》（366）

《猫困鼠穴》（304）

《毛家书》（281）

《毛泽东诗词》（508）

《毛泽东思想放光芒》（479，512，557）

《帽子工厂》（543）

《梅》（332）

《梅花》（320）

《梅花梦》（217，291，313，328，339，356，373，409，420，425，469，474，479，481，489，521，534，552，607，618）

《梅岭三章》（557）

《梅龙镇》（370）

《梅塘姑娘》（334，437，503，509）

《梅亭相会》（293，337，367）

《梅竹》（320，334，363）

《美女蛇》（498，577，646）

《闷葫芦》（332）

《猛门二房东》（371）

《孟广泰老头》（455，505，518）

《孟姜女》（411，425，658）

《孟老头》（395，455）

《孟丽君》（138，296，302，311，339，343，373，413，432，436，466，471，481，489，499，527，528，548，553，562，564，593，672）

《梦断潇湘》（《黛玉之死》）（379）

《梦影缘》（199，299，335）

《咪咪集》（332）

《迷功名》（601）

《密室相会》（539，596）

《面试文章》（395，505，539，565，596）

《描金凤》（97，167，208，210—212，215，217，218，226，228，229，231，235，237，238，243，247，254，261，265，267，272，274，276，279—281，291，298，302，305，316，318，325—327，336，339，343，349，350，362，368，376，378，397，399，406，407，413，418，419，424，434，445，450，451，457，466，469，472，484，489，490，493，496，527，535，536，555，559，560，562，573，600，621，648，652，662）

《妙玉》（321）

《妙玉修行》（289）

《民主青年进行曲》（378，380，418）

《民族弹词》（337）

《民族遗恨》（332）

《名人与妙计》（445）

《明末遗恨》（319，404）

《明珠案》（306，534，590）

《模范李裕银》（439）

《摩登老太太》（312）

《摩登女子叹》（324）

《摩登少爷》（314）

《摩登太太》（332）

《摩登消夏》（312）

《末班车上》（553）

《茉莉情》（713，715）

《莫奈何》（553）

《谋夫》（320）

《母女会》（457）

《母女相会》（469）

《母亲》（658）

《母亲的天职》（324）

《牡丹亭》（150，330）

《木兰辞》（456）

《目连救母》（306）

《拿高登》（271，477）

《内堂报喜》（480）

《男哭沉香》（368）

《男堂差》（312）

《南海长城》（305，437，451，662）

《南京路上》（27，54，420，500）

《南京路上好八连》（504，512）

《南楼传》（314）

《南泥湾》（395，557，672）

《南西厢》（301）

《难民真正苦》（331）

《闹柬》（424，565）

《闹江州》（525，634）

《闹严府》（138，310，359，412，413，416，418，450，469，479，553，556，562，563，634，649）

《闹院》（320）

《泥腿子也能逛天堂》（552）

《霓虹灯下的哨兵》（500）

《年羹尧》（485）

《年青一代》（326，403，490）

《廿四节气》（313）

《嫋嫋集》（313）

《宁王聘唐》（337）

《牛塘角》（205，622）

《农家乐》（397）

《怒碰粮船》（418，426，468，536，565，573）

《女弹词》（283）

《女队长》（329，542）

《女哭沉香》（368）

《女排英豪》（359，466，468）

《女堂倌》（312，370）

《女状元》（496，600）

《女子卅六行》（131，362）

《暖锅为媒》（652，668）

《欧阳春出世》（570）

《怕老婆》（314，367）

《拍案惊奇》（149）

《潘汉年与上海滩》（138）

《潘金莲》（312，349）

《磐石湾》（533）

《盼夫》（387）

《抛头自首》（418，468，536，565，573）

《跑狗场》（320）

《跑马比双枪》（295）

《彭公》（276）

《彭公案》（223，244，343，376，398，469，672）

《蓬莱烈妇》（243）

《琵琶记》（150，262，306，310，319，330，343，347，362，399，400，539）

《琵琶街杂记》（297）

《琵琶蛇传奇》（297）

《票友号》（323）

《嫖客自悔》（312）

《贫富交响曲》（331）

《平湖秋月》（297）

《平西夏》（446）

《平型关》（309）

索 引 ▶ 789

《平妖传》(215, 308, 342, 350)
《平原枪声》(450, 540, 673)
《婆媳相会》(217, 243, 262, 512)
《鄱阳湖》(205)
《破邪详辩》(445)
《浦江红侠传》(286, 412)
《浦南行云》(208)
《普通党员》(513, 534, 543, 579)
《七颠八倒游上海》(334)
《七美缘》(456, 534)
《七品书王》(334, 481, 543, 647)
《七十二个他》(403)
《七十二家房客》(448)
《七侠五义》(138, 143, 234, 254, 261, 264, 298, 315, 349, 373, 413, 444, 562, 570, 618)
《七星灯》(306)
《七义图》(209)
《齐天大圣》(446)
《奇袭奶头山》(271)
《奇冤录》(249, 308)
《奇缘剑》(503)
《棋》(312)
《麒麟豹》(280, 499, 503, 641)
《麒麟带》(277, 349, 363, 396, 529)
《麒麟童》(177)
《乞丐歌》(312, 334, 370)
《乞丐梦》(326)
《岂有此理》(130, 323)
《起字呀呀哟》(203)
《气》(332)
《弃妇怨》(330)
《弃新野》(333)
《千里寻宝》(700)

《千里走单骑》(601, 609)
《千秋万代永颂扬》(418)
《千万不要忘记》(263)
《千字诗》(321)
《前见姑》(242)
《钱秀才》(156, 281, 309, 330, 379, 454)
《乾隆出京》(496, 600)
《乾隆下江南》(358, 398, 471, 477, 493, 527, 528, 531, 532, 552, 600)
《乾泰祥绸缎局》(320)
《枪毙阎瑞生》(244, 413, 426, 477)
《强抢》(387)
《强项令》(481, 501, 602)
《抢潮记》(516, 559)
《巧接金宝》(571)
《巧姐》(321)
《巧手吟》(683)
《巧姻缘》(253)
《亲与仇》(380)
《秦川三姊妹》(334)
《秦宫月》(138, 354, 387, 534, 590)
《秦淮画舫录》(199)
《秦淮月》(683)
《秦琼卖马》(446)
《秦香莲》(121, 138, 275, 279, 281, 304, 313, 330, 343, 356, 359, 364, 370, 373, 385, 392, 399, 400, 408, 413, 417, 418, 422, 423, 425, 438, 466, 469, 474, 487, 489, 499, 512, 521, 523, 541, 552, 560, 565, 600, 601, 608, 634)
《琴》(312)
《琴川霹雳》(552)
《琴瑟图》(514, 535)
《琴挑》(313)

《擒孟获》(295)

《擒张任》(295)

《青春的赞歌》(479)

《青春之歌》(330,359,385,386,418,429,451,471,474,479,480,489,508,509,511,527,528,565,701)

《青凤》(454)

《青楼怨》(371)

《青面兽杨志》(673)

《青年朋友休烦恼》(83,93,436,574)

《青蛇》(672)

《青蛇传》(249,552,553)

《清茶献给周总理》(546,552,572)

《清代三侠》(385,534)

《清宫喋血》(359,547,591)

《清明》(313)

《清算黄世仁》(387)

《清闲福》(130,323)

《情变》(335)

《情深如海》(359,514)

《情书风波》(325,616,645)

《情探》(51,52,57,79,82,86,87,90,92,93,156,253,285,291,310,313,375,379,385,404,406,407,434,450,451,463,467,527,565,574,596,613,625,662)

《情探李花落》(406)

《晴雯》(118,349,370,393,400,458,499,555,559,565,580,581,604,621)

《晴雯补裘》(320,396,490)

《晴雯撕扇》(321)

《晴雯逐出怡红院》(330)

《请到我们山区来》(514)

《请宴》(490)

《庆云自叹》(315,360,371,442,617)

《穷雕刻师》(245)

《琼花》(508)

《秋》(334)

《秋感》(326)

《秋海棠》(149,152,301,325,339,354,366,404,418,450,548,552,560,562,603,674,694)

《秋江》(451)

《秋江送别》(289,323)

《秋霜剑》(419,553)

《秋思》(329,463,489,499,600,713)

《秋夜即事》(223)

《秋夜箫声》(371)

《秋怨》(321)

《秋斋笔谈》(156,231,349)

《求婚》(312)

《求妻趣剧》(312)

《求雨》(621,652)

《球拍扬威》(458,474,515,520)

《屈原》(258)

《全靠党的好领导》(48,49,83,434,510—513,540,541,557)

《拳打镇关西》(380)

《劝黛玉》(326)

《劝戒赌》(289,320,324)

《劝戒鸦片》(324)

《劝青年莫上跳舞场》(312)

《劝人为善》(370)

《劝息内战》(314)

《劝用国货》(314)

《裙带遗风》(325)

《群魔乱舞》(396)

《群英会》(618)

《群众演唱》(561)

《热昏颠倒》(370,371)

《热天的黄包车夫》(320)

《热天的上海》(314)

《热心人》(498,501,507,510)

《人海潮》(155,231)

《人间地狱》(370)

《人间自有真情在》(690)

《人力车夫开篇》(319)

《人民江山万年红》(512)

《人民解放军占领南京》(515)

《人民英雄郭忠田》(155)

《人民怎不笑开颜》(557)

《人命关天》(631)

《人强马壮》(27,118,420,438,466,490,506,555,559,604,634)

《认母》(203)

《日光节约运动》(130,134)

《日月图》(304,312)

《如此亲家》(329,426,490,634)

《阮玲玉自杀》(330)

《赛金花》(130,323,333,674)

《赛金花开篇》(346,348)

《三本铁公鸡》(299)

《三朝媳妇》(385)

《三闯辕门》(278)

《三打祝家庄》(388)

《三代人》(479)

《三盗芭蕉扇》(555)

《三盗鱼肠剑》(503)

《三凤争龙》(419,467,509)

《三个母亲》(419,467,509)

《三个侍卫官》(481,534,543,590,610)

《三更天》(497,702)

《三顾茅庐》(333,581)

《三国》(101,138,164,195,227,234,236,254,257,267,278,282,294,295,298,304,318,321,325,333,334,340,342,356,359,368,378,406,407,410,413,418,424,430,454,466,469,471,476,478,484,487,488,514,526,531,552,553,560,566,581,592,593,597,601,602,609,618,633,644,646—648,668,671,702)

《三国孔明》(370)

《三国群英会》(642)

《三国志》(320,342,376)

《三教团圆》(426)

《三看御妹》(546)

《三里湾》(395,418)

《三民主义》(322)

《三娘教子》(343,367)

《三七七》(343)

《三七七开篇》(347)

《三气周瑜》(597)

《三千勇士战烈火》(414,505)

《三请樊梨花》(546,560)

《三上轿》(156,379—381,397,569)

《三试华子良》(552)

《三试颜仁敏》(444)

《三堂会审》(539,596)

《三戏龙潭》(368,562)

《三侠五义》(469,547,672)

《三香花烛》(368)

《三笑》(52,97,110,129,149,150,199,202,207,210,215,217,224,228,230,234—237,241,248,253,258,262,264—266,276,283—285,291,293,294,299,

301—303，312—314，316，318，327，330，333，334，337，339，341，342，344，356，359，362，364，367，368，370，373，376，386，387，395，398，406，413，415，419，420，425，427，428，457，464，469，471，474，479，481，484，489，490，493，494，499，503，505，512，514，518，525，527，528，539，553，560，564，569，584，616—618，621，633，652，662，666，674）

《三笑姻缘》（332，333，335）

《三雄惩美记》（248，276，334，536，672）

《三玄索款》（320）

《三言》（149）

《三言两拍资料》（295）

《三一国耻纪念》（313）

《三勇惩美记》（390）

《三约牡丹亭》（310，395，414，490，495，505，529，539，565，596，615，617）

《三月江南好风光》（359，514，540，531）

《三斩扬虎》（386）

《三捉严嵩》（560）

《扫秦》（313）

《扫社》（332）

《扫松下书》（343）

《色》（332）

《杀子报》（312，413）

《山村新事》（297）

《山东大侠》（334）

《山东快书》（372）

《山歌》（387）

《山河破碎》（329）

《山山水水寄深情》（545）

《珊瑚姑娘》（508）

《善孝新开篇》（289）

《商业服务队》（516）

《赏中秋》（717，719）

《上岗》（690）

《上海播音台》（314）

《上海的黑幕》（330）

《上海的早晨》（672）

《上海光复记》（719）

《上海景致》（368）

《上海三大亨》（410，419，481）

《上海生活》（241，325，334，338，349）

《上海小姐》（311）

《上金山》（479，597）

《上路》（320）

《上寿》（386）

《上堂楼》（293，337）

《烧博望》（333）

《邵阳血案》（547，591，610，616，648）

《绍兴小姐》（366）

《舌战小炉匠》（368）

《佘太君审子》（480，527）

《社会怪现象》（131，362）

《社会主义第一列飞快车》（368，449，457，481）

《社员都是向阳花》（48，49，65，83，434，512，514，565）

《深闺泪》（243，370）

《深深的爱》（547，591，604）

《深夜送瓜》（543）

《神弹子》（277，359，370，397，408，418，438，439，468，476，490，536，562，565，573，615）

《神枪姑娘》（512）

《神圣的使命》（556）

《神州会》（514）

《神州摔跤王》（497）

《沈方哭更》（487，712）
《沈菊芳》（313）
《沈万山》（445）
《审头刺汤》（570）
《升官图》（266）
《生命似火》（329）
《声声怨》（326）
《盛世元音》（340）
《失空斩》（295）
《失恋泪》（371）
《失业的痛苦》（330）
《失足恨》（269）
《狮林漫游》（639）
《十八扯》（312）
《十八金罗汉》（485）
《十八相送》（394）
《十八因何》（403）
《十败余化龙》（685）
《十二金钱》（332）
《十二金钱镖》（478）
《十六字令三首》（513，555）
《十忙忙》（314）
《十美图》（25，28，29，34，36，38，41，43，45，47，48，50，52，56，58，60，64）
《十面埋伏》（320）
《十女夸夫》（391，406）
《十三妹》（264，546）
《十送郎》（320）
《十叹空》（269）
《十五的月亮》（381，649）
《十五贯》（156，227，425，426，431，437，438，487）
《石达开》（554，672）
《石头村的绑架案》（690）

《石秀跳楼》（387）
《时势造英雄》（332）
《识字教育》（323）
《识字教育新开篇》（319）
《拾画》（362，386）
《拾玉镯》（312，322）
《食》（343）
《寿堂唱曲》（422，529，601，634）
《受吐》（313）
《书房》（333）
《书国春秋》（348）
《书记的草帽》（334）
《书忌》（198，209，290，646）
《书剑恩仇》（562）
《书王与乾隆》（647）
《暑热之贫富》（130，323）
《曙光》（490）
《曙光与五味斋》（280，449，456，457，481）
《耍孩儿》（202）
《双按院》（394，395，399，414，441，490，492，565，568，622）
《双包案》（306）
《双宝锭》（652）
《双杯传》（552）
《双鞭呼延庆》（397）
《双钉记》（312）
《双断桥》（306）
《双剪发》（210）
《双脚跳》（372）
《双杰传》（343）
《双金锭》（24，199，202，211，212，217，224，230，243，244，261，279，283，293，305，306，332，336，339，368，373，411，413，419，434，450，451，464，469，471，

480，503，514，527，562，621，652）

《双铃姻缘》（420，425）

《双龙岭》（562）

《双牡丹》（675）

《双沙河》（306）

《双喜临门》（421，560）

《双熊案》（426）

《双熊梦》（431）

《双玉麒麟》（490，505）

《双鸳鸯》（416）

《双珠凤》（47，57，81，138，204，209，213，220，235，237，240，243，244，246，260，263，296，310，311，316，322，333，336，338，339，343，362，370，373，385，404，406，413，419，450，454，470，472，473，480，484，499，503，527，532，547，555，559，562，593，617，623，634，652，666，667，671）

《双珠球》（204，212，220，239，246，249，253，304，309，365，450，478，479，481，560）

《双珠球传》（204）

《谁是陈其美》（718）

《谁是最美的人》（458，474，513，552，564）

《水果开篇集》（319）

《水浒》（143，195，202，208，214，218，220，227，244，250，262，272，275，286，333，342，358，370，373，380—382，413，424，425，446，457，477，479，488，532，545，562，563，566，616，621，634，672）

《水浒传》（194，376）

《水浒后传》（194）

《水浒外传》（654）

《水漫金山》（426）

《水上交通站》（356，447）

《水上警艇》（456）

《水乡春意浓》（329，458，513，652）

《水灾歌剧》（301）

《顺天除亲王》（570）

《说岳全传》（443）

《丝弦小曲》（196）

《私吊》（440，463，600，667）

《思凡》（313，368，441，446，493，529，607）

《思情劝妻》（313）

《死羊湾》（387）

《四大美人》（362，696）

《四季飘香》（245，450）

《四进士》（138，236，291，313，330，384，404，406，408，414，418，420，438，498，505，514，521，536，596，600，658，672）

《四林山》（410）

《四下江南》（562）

《四香缘》（235，260，456，484，490，505，526，527，547）

《松堂相会》（337）

《淞滨琐话》（223）

《宋江》（193，310）

《宋孝宗皇帝》（526）

《宋玉悲秋》（323）

《送报员鲁绍兴》（437）

《送夫从军》（310）

《送灰面》（312）

《送郎参军》（360）

《送郎出征》（336）

《送瘟神》（533）

《送瘟神三字经》（396）

《送兄》（394）

《送灶》（332）

《搜楼》(320)
《搜书院》(528)
《苏堤春晓》(297)
《苏三起解》(50)
《苏州好风光》(497,500,501,561)
《苏州少奶奶》(327)
《俗语歌》(243,370)
《虽死犹生》(510)
《隋唐》(195,225,229,244,268,271,315,373,406,418,424,446,451,477,478,490,514,563,653)
《孙殿英穷途卖马》(320)
《孙芳芝》(403)
《孙悟空三打白骨精》(283)
《踏平东海万顷浪》(415,478)
《踏青》(130,323)
《踏雪无痕》(359,466,616)
《台湾同胞的心声》(581,649)
《台湾一定要解放》(451)
《太湖传奇》(503)
《太湖斗虎记》(489)
《太湖孤旅》(550)
《太明英烈传》(622)
《太平天国》(155,356,383,391,564,671)
《太真传》(235,239,512,536,572)
《探女》(334,437,509)
《探情记》(474)
《探阴山》(306)
《唐伯虎点秋香》(487)
《唐伯虎看金山农民画》(649)
《唐伯虎智圆梅花梦》(541)
《唐官之夜》(370)
《唐家书》(281)
《唐解元一笑姻缘》(199)

《唐明皇游地府》(306)
《唐明皇游月宫》(320)
《唐僧取经》(328)
《唐寅》(310)
《唐寅备弄自叹》(337)
《唐知县》(553)
《唐知县审诰命》(52,349,363,393,400,419,434,671)
《棠棣之花》(658)
《螳螂做亲》(367)
《桃花江上》(371)
《桃花扇》(330)
《陶庵梦忆》(193)
《桃花源记》(370)
《陶渊明》(222)
《讨救》(387)
《讨汪逆》(336)
《特别党员》(570)
《特级英雄黄继光》(409)
《特殊任务》(719)
《特种收藏品》(690)
《啼笑因缘》(47,96,144,149,152—154,165,226,231,235,253,288,301,309,310,312,316,318,319,333,339,343,349,352,357,358,362,369,370,382,387,388,395,398,413,425,450,454,471,489,490,512,517,527,528,547,552,561,562,570,572,627,642,674,688,694)
《啼笑因缘续集》(325)
《天霸拜山》(477)
《天宝图》(214)
《天波府比武》(457,481,564)
《天地开篇》(347)

《天龙八部》(707)

《天魔女》(503)

《天声集》(150, 327, 330)

《天雨花》(18, 195, 299, 332, 333, 335)

《天韵》(277)

《天字第一号》(413, 694)

《挑滑车》(621)

《跳舞场》(314)

《铁道游击队》(276, 370, 424, 444, 454, 479, 564, 601, 653, 662, 701)

《铁弓缘》(450)

《铁马飞奔》(541)

《铁人的故事》(513)

《厅堂夺子》(277, 393, 414, 420, 429, 460, 500, 565, 573, 597, 671)

《同光遗恨》(410, 419)

《同仁和》(320)

《痛责》(403, 442)

《偷桃》(322)

《投递员的荣誉》(417, 422, 427, 468, 481)

《投机》(314)

《投军别窑》(339)

《突变》(387)

《土山降曹》(278)

《团结友爱》(409)

《团圆》(387, 406)

《团圆之后》(476, 646)

《推广普通话》(565)

《托三桩》(388, 572)

《拖头庄》(413)

《完璧归赵》(558)

《万花楼》(447, 500, 501)

《万里长江横渡》(516)

《万年桥》(320)

《万年青》(378, 418, 531)

《万象》(156, 231, 349)

《汪氏》(309)

《汪氏开篇》(347)

《汪宣扮死》(394)

《汪宣断案》(394)

《王宝钏》(368, 484, 508)

《王崇伦》(412, 425, 449, 481)

《王大春探庄》(387)

《王大奎拾鸡蛋》(393)

《王贵与李香香》(248, 374, 378, 380, 383, 385—387, 418, 419)

《王华买父》(572, 604)

《王教头私走延安府》(218)

《王杰颂》(546)

《王金龙与祝英台》(448)

《王魁负桂英》(39, 51, 83, 334, 380, 395, 406, 414, 420, 424, 467, 499, 546, 565, 569)

《王十朋》(268, 305, 356, 373, 396, 404, 409, 418, 438, 451, 466, 474, 481, 487, 489, 508, 521, 622, 658)

《王十朋参相》(368)

《王文别刘》(622)

《王无能游地府》(312)

《王熙凤》(466, 649)

《王熙凤毒设相思局》(330)

《王熙凤泼醋》(320)

《王羲之》(313)

《王先生游上海》(319)

《王孝和》(97, 118, 284, 313, 396, 403, 414, 420, 421, 423, 426, 481, 553, 565, 604, 613, 653)

《王昭君》(310, 385, 420)

《王佐断臂》(27, 52, 83, 277, 370, 395,

420，443，505，546，565，683）

《望海潮》（700）

《望江亭》（413）

《望金门》（83，436，574，583，591）

《威震海外》（490，565）

《为金钱》（326）

《为了明天》（286，310，498，547）

《为女民兵题照》（511，557）

《位子》（445）

《文姬归汉》（339，499）

《文平章游地府》（371）

《文天祥》（248，425）

《文武香球》（167，203，207，210，234，235，253，266，274，378，417，418，424，480，487，489，496，497，500，527，552，560，561，623，647）

《文徵明》（379）

《闻铃》（368）

《蚊窥浴》（314）

《问卜》（203）

《问娃》（372）

《翁同龢》（631）

《倭袍》（24，47，81，99，138，202，206，211，213，231，234，237，245，250，252，281，292，293，310，456，480，528，622，652，672）

《倭袍传》（333，487）

《我爱你》（371）

《我的大江南》（687）

《我的帝王生涯》（158）

《我的名字叫解放军》（503，516，530）

《我的一家》（150）

《我见到了毛主席》（49，485）

《我们的生活》（366）

《我们想对小平说》（713）

《我如何投入播音圈》（366）

《我在秋白故居前》（546）

《乌金记》（268）

《乌龙潭》（694）

《乌盆记》（306）

《无脚飞将军》（386）

《无穷花》（573）

《无畏勇士李朝兴》（397）

《无形战线》（445）

《无影灯下的战斗》（280，472，490，527）

《吴宫遗恨》（713）

《吴越春秋》（225）

《五更里十送郎》（308）

《五更思亲曲》（366）

《五姑娘》（283）

《五关斩六将》（304，644，647，671）

《五虎平西》（214，272，342，447，480，527，561，662）

《五虎缘》（553）

《五命奇案》（553）

《五亩地》（694）

《五女拜寿》（283）

《五味斋》（490）

《五义图》（211，227，244，254，358，359）

《伍子胥》（310，610）

《武大郎做亲》（541）

《武家坡》（347）

《武进报》（259）

《武老二》（372）

《武林赤子》（497，610，614）

《武松》（276，302，313，326，343，370，381，449，454，487，489，553，593，618，654，658）

《武松传》（367）

《武松打虎》（42，380，645）

《武松赶会》（372）

《武则天》（481，503，534）

《舞女叹终身》（331）

《舞女怨》（330）

《舞台风雷》（543）

《误闯粉宫楼》（491）

《西安事变》（445）

《西北风》（131，362，364）

《西宫夜静》（203）

《西瓜摊前》（445，650）

《西汉》（342，500）

《西湖》（561）

《西湖景》（307）

《西湖十景》（363，367）

《西沙战歌》（533）

《西施》（310，343，406）

《西宿河畔》（553）

《西太后》（236，359，528，534，547，580，591）

《西厢》（149，230，294，335，379，406，413，424，493，594，635）

《西厢记》（39，97，130，161，225，230，253，258，276，280，281，300，301，314，320，331，333，339，342，343，347，362，367，370，388，399，406，408，411，417，424，432，436，450，455，471，472，527，571，594，621，635，652，661，662）

《西洋景》（366）

《西游记》（278，446，488）

《锡北武工队》（481）

《洗心革面做新人》（385）

《洗冤录》（458，474）

《喜儿入樊笼》（387）

《喜儿自叹》（387）

《喜临门》（385）

《喜雪歌》（130，340）

《戏鸾》（320）

《戏名》（321）

《戏渔姑》（313，314）

《瞎亲家》（312，370）

《瞎子借雨伞》（350）

《瞎子算命》（322，326）

《霞人集》（150，330）

《下扶梯》（671）

《下江南》（354，454）

《夏》（334）

《闲书》（335）

《咸阳献饭》（370）

《显魂》（203）

《县衙风波》（394）

《献剑》（333）

《献金新开篇》（337）

《乡愁》（699，700）

《乡下姑娘游玄妙观》（312）

《乡下人白相大世界》（320）

《乡下人白相上海滩》（333，370）

《乡下人开篇》（319）

《乡下少奶奶开篇》（362，364）

《相思梦》（326）

《相思曲》（324）

《相思树》（379）

《香港明日胜仙境》（687）

《香菱解裙》（320）

《香罗带》（236，528）

《香茗奇案》（476）

《香山匠人》（177）

《香扇坠》（157，250）

《湘江浪》（320）

《祥林嫂》（397，400）

《响山红》（542）

《向秀丽》（393，400，455）

《消夏词》（347）

《萧何月下追韩信》（332，343，327）

《潇湘问病》（130，340）

《潇湘夜雨》（387，554，672）

《小阿媛痛责瘟生》（363）

《小白》（310）

《小白菜》（387）

《小搬场》（334）

《小菜场》（320）

《小城春秋》（369，646）

《小厨房》（395，505）

《小刀会》（373，521）

《小二黑结婚》（97，248，283，334，373，374，380，383，386，390，394—396，419，499，521，536，546）

《小放牛》（276）

《小红袍》（503）

《小金钱》（263，447，623）

《小阑干》（223）

《小妈妈的烦恼》（《年轻妈妈的烦恼》《小妈妈自叹》）（48，49，83，91，434，436，510，565，574）

《小闹钟与气象台》（334，419，515，516）

《小乔哭夫》（367）

《小乔下嫁》（157，289，367）

《小芹抗婚》（394）

《小生意》（385）

《小小雨花石》（458，474，584）

《小校场比武》（685）

《小宴》（333）

《晓坟》（370）

《筱丹桂之死》（116，563—565，605，610，614，642）

《孝子列传》（445）

《鞋筥》（321）

《写家信》（367，388，572）

《谢瑶环》（138，373，521）

《心连心》（516）

《新安江上的英雄》（370，509）

《新宝玉夜探》（388，419）

《新杜十娘》（419）

《新儿女英雄传》（288，379）

《新房》（498，593）

《新风尚》（523，572）

《新宫怨》（388，419）

《新观察》（450）

《新观前街》（320）

《新婚歌》（371）

《新嫁娘》（324）

《新教育》（542）

《新戒赌》（314）

《新来的女队长》（359）

《新老大》（356）

《新离恨天》（388）

《新落金扇》（274）

《新木兰辞》（39，48，51，57—62，64，65，67，69，72，76，77，79，80，83，88—93，118，414，434，440，456，457，462，463，481，489，493，499，500，565，574，604，621，627）

《新年》（320）

《新琵琶行》（304，359，444，534，535，547，549，552，556，561，569，581，583，

591，607，648）

《新劝嫖》（314）

《新三国志》（131，362，364）

《新三笑开篇》（346，348）

《新世界》（262）

《新中国打虎英雄》（388）

《信陵君》（424）

《行》（343）

《邢瑞庭得子》（334）

《邢瑞庭结婚》（326）

《醒世八曲》（370）

《杏花村》（248）

《幸福》（396，418）

《幸福井》（304，474）

《兄妹除奸记》（248）

《绣香囊》（200，207，234，265，335，450，479，623）

《绣像落金扇》（240）

《徐氏劝夫》（367，622）

《徐松宝》（411）

《勖同胞》（314）

《续啼笑因缘》（527）

《絮阁争宠》（370，463，565）

《轩亭碧血》（297）

《玄都求雨》（394，396，424，426，481，505，565，615）

《玄武门之变》（646）

《薛丁山征西》（229）

《薛樊缘》（562）

《薛刚》（477）

《薛刚闹花灯》（229）

《薛蟠遭打》（320）

《薛仁贵征东》（229，271）

《薛氏开篇》（370）

《学旺似旺》（329，395，415，505，518）

《雪里红梅》（395，396，461，505，518，531，539）

《雪山飞狐》（707，715）

《血碑记》（469，662）

《血滴子》（110，138，305，413，450，516，518）

《血防线上》（530，533，541）

《血海深仇卢家湾》（385）

《血溅山神庙》（481，615）

《血泪潮》（286）

《血染的金钥匙》（680）

《血衫记》（497，546，590，702）

《血桃花》（629）

《血腥九龙冠》（445，572，600）

《血债》（385）

《血战长坂坡》（304，648，671）

《寻凤》（387，388，512，572）

《殉节》（320）

《鸦凤缘》（261，271）

《亚森罗平探案》（244）

《胭脂河》（625）

《严夫人救曾荣》（430）

《严兰贞大闹袍纱厅》（430）

《严雯君浮雕》（353）

《严雪亭迷难》（343）

《颜大照镜》（387，612）

《燕燕莺莺声切切》（354）

《羊城暗哨》（454，559）

《阳澄天兵》（673）

《阳告》（85，467，565，574）

《杨八姐》（468）

《杨八姐游春》（52，349，363，400，432，546）

《杨白劳自杀》（387）

《杨宝麟》(334)
《杨妃怨》(320)
《杨怀远》(313)
《杨家将》(414,454)
《杨开慧》(297,634)
《杨立贝》(501,509,510)
《杨乃武》(165,303,316,333,362,364,367,370,373,376,382,406,413,419,440,450,463,466,471,487,489,503,508,511,514,552,562,570,582,600,695)
《杨乃武与小白菜》(97,131,133,138,147,149,240,244,248,249,299,309,319,330,339,341—343,354,369,387,410,414,467,481,527,538,541,554,559,608,641,642,646,662,671,674,692)
《杨三姐告状》(322)
《杨淑英告状》(539)
《杨太真传》(157,289)
《杨太真定情》(323)
《洋场才子》(312,370)
《洋场奇谭》(410,466,468)
《养媳妇的痛苦》(330)
《摇钱树》(307)
《药名》(321)
《要塞迅雷》(552)
《野火》(285)
《野火春风斗古城》(167,310,447,451,501,508,546,550,553,562)
《野叟曝言》(264)
《野猪林》(276,334,380)
《夜奔伏虎涧》(474)
《夜江南》(522)
《夜上海》(154)

《夜深沉》(385,420)
《夜深沉开篇》(337)
《夜声集》(150,330)
《夜行记》(426)
《夜走狼山》(700)
《夜走向阳村》(303,515,518)
《一把垃圾棉》(515,591)
《一把手术刀》(541)
《一餐饭》(252,293)
《一串河豚籽》(675)
《一定要把淮河修好》(27,280,283,352,356,374,394—396,398,399,403,423,438,481,499,505,518,531,565,613)
《一锭三纤摇纬车》(439)
《一锅稀饭》(426)
《一剪梅》(223)
《一粒米》(359,393,511,514,517,535—537,540,541,596)
《一捧雪》(623)
《一千零一夜》(488,546)
《一日一档》(379)
《一碗饭》(322)
《一往情深》(325,479,482,587,600,605,607,652)
《一张订婚照》(437,497,694)
《一张门票》(558)
《一张票根》(542)
《一支梅》(652)
《一只表》(516)
《衣》(343)
《衣冠禽兽》(330)
《遗产风波》(437,534,543,579,582,590,607)
《遗翠花》(312)

《义胜春秋》(394)

《义释严颜》(633)

《义妖传》(18,24,97,198,199,201,202,332)

《义责》(424,467,481)

《义责王魁》(467,505,518)

《忆玉人》(326)

《异国恋情》(359)

《阴阳河》(306)

《银花赞》(541)

《饮马乌江河》(49,83,90,466,574)

《隐藏不了》(403,427)

《印度甘地》(313)

《英烈》(204,228,229,232,236,240,246,251,265,295,303,325,333,352,356,366,371,376,378,382,407,413,418,424,476,530,563,566,601)

《英烈传》(316,389,442,497,500)

《英台哭灵》(311,394,481,484,613,671)

《英雄父子》(304,462)

《英雄赞》(677)

《莺莺拜月》(334,481,554,571,713)

《莺莺操琴》(85,266,378,418,440,441,446,463,490,573,581,603)

《婴宛小志》(283)

《鹦鹉缘》(350,534,560,694)

《迎春花》(395)

《迎国庆》(385)

《迎新曲》(506)

《营业时间》(359,505,518)

《映雪外传》(675)

《拥军优属》(360)

《永不消逝的电波》(450,454,553)

《永乐观灯》(322)

《甬城风雷》(500)

《咏梅》(555)

《游庵》(203)

《游龟山》(236)

《游湖》(426)

《游津开篇》(320)

《游龙传》(197)

《游水出冲山》(440,671)

《游西湖》(304)

《游侠外传》(151)

《友谊之花》(426,546)

《右倾翻案不得人心》(542)

《诱仆》(320)

《俞伯牙》(310)

《渔光曲开篇》(319)

《渔家春》(482,529,539)

《渔家乐》(157,312,314,326,343,347,380,536)

《渔家乐·藏舟》(310)

《渔家傲·相刺》(310)

《渔家乐·鱼钱、纳姻、藏舟、刺梁》(347)

《虞山脚下》(453,456)

《与居辅臣说事》(196)

《宇宙行》(485)

《雨花》(556)

《雨夜客轮》(325)

《雨夜泗渡》(512)

《玉钏缘》(299,335)

《玉镜台》(157,223,299)

《玉蜻蛉》(208,210,212,218,228,229,235,274,445,496,535,562,600)

《玉蜻蛉·调戏》(211)

《玉蜻蛉全传》(229)

《玉兰领王文》(367,622)

索 引 ▶ 803

《玉梨魂》（343）

《玉鲤记》（514）

《玉连环》（199，203，234，274，299，335，478，497，503）

《玉蜻蜓》（《芙蓉洞》）（18，24，37，38，54，97，138，167，199—205，212，226，228，233—235，239，240，249，264—266，271，272，279，281，284，294，297—299，301，303，305，306，313，316，333—335，338，339，342，346，348—350，359，362，365，369，370，376，378，386，387，392，396，398，400，417—421，424，425，429，434，442，460，466，469，479—481，487，489，490，493，496，499，500，503，518，527，529，535，539，552，559，562，569，571，579，584，603，608，613，618，621，622，627，634，641，652，671，675，694，695）

《玉堂春》（236，322，339，406，479，527，548，553，564，648）

《玉堂春自叹》（326）

《御碑亭》（310）

《遇美》（333）

《鬻画》（320）

《冤案》（277，543，573）

《冤家夫妻》（359，445，498，577，580，646）

《鸳鸯》（30）

《鸳鸯剑》（654）

《鸳鸯女》（397，419）

《元春归省》（320）

《园丁之歌》（533）

《园会》（320）

《源泉》（533）

《辕门投书》（685）

《约会》（562，687）

《月华缘》（289）

《岳传》（104，110，195，206，229，232，234，240，244，265，275，281，282，302，313，315，333，342，376，380，424，442，469，488，489，491，500，521，537，621，652，685，702，708）

《岳飞拜师》（685）

《岳雷挂帅》（281）

《岳母刺字》（491，672）

《岳武穆》（222）

《岳阳传奇》（499）

《岳云》（400）

《跃马》（333）

《灾民的苦况》（157，289）

《再生花》（388，397）

《再生缘》（18，97，196，197，203，253，299，301，335，469，581）

《再诱》（387）

《在东京的上海人》（616）

《在公共汽车上》（581）

《赠马》（304，430）

《赠马记》（565）

《赠塔》（320，367）

《翟万里》（389，390）

《斩白妃》（553）

《斩包公》（450）

《斩经堂》（339）

《战长沙》（39，295，359，362，386，463，603，613，627）

《战地莺花录》（234，338）

《战地之花》（97，386，415，478，479，500，539，555）

《战斗的堡垒》（297，304，514）

《战斗在敌人心脏里》（451，454）

《战国策》(225)
《战火中的青春》(478,500,512)
《战上海》(471,490)
《战宛城》(312)
《张大娘领到选民证》(419)
《张飞》(39)
《张桂英挂帅》(499)
《张桓侯》(335)
《张金发》(396,531)
《张生寄柬》(324)
《张松献图》(646)
《张文祥刺马》(244,276,299,309,343,411,413,464)
《张协状元戏文》(332)
《掌灯人》(557)
《掌故》(348)
《招待如亲人》(396)
《昭君出塞》(388,662)
《昭君传》(160,296,335)
《昭君和番》(131,339,362,364)
《昭君篇》(711)
《赵盖山报名》(446)
《赵稼秋与上海少奶奶》(326)
《赵氏孤儿》(301,589,614)
《赵五娘》(301,658)
《赵云》(39)
《赵子龙》(222)
《蔗国海啸》(479)
《贞观天子》(499)
《针锋相对》(542)
《珍珠衫》(150,312,523)
《珍珠塔》(18,24,36,97,99,100,110,124,130,167,197,199,200—202,204,206,207,211,213,215—218,220,227,231,236,239,240,242,243,250,252,258,262,265—268,274—276,278,279,288,291,293,296,304—306,315,320,330—335,339,343,349,362,367,368,370,376,378,385—389,396,398,403,404,406,407,411,418,419,425,436,437,442,446,447,449,451,454,464,466,469,472,476,477,480,482,486,489,499,512,525,530,531,534,545,553,559,562,566,569,572,579,584,603,613,620,634,641,646,652,657—659,662,671)
《真本玉堂春全传》(328)
《真假胡彪》(166,295,356,509,515,544,621)
《真假太子》(420,425,562)
《真空城》(420)
《真情假意》(97,158,166,325,326,429,479,565,575,583,584,586,587,592,607,634)
《镇海寺》(562)
《镇塔》(97)
《镇压反革命》(388)
《争取张寡妇》(454)
《征东》(295,560)
《征西》(447)
《郑成功》(521)
《芝麻官》(445)
《纸老虎现形记》(516)
《掷戟》(333)
《智取炮楼》(356,673)
《智取生辰纲》(221)
《智取威虎山》(271,334)
《智释马山》(565,568)

《智斩安德海》（404，410，419，481，554，561，571，625，640，642）
《智贞探儿》（299，421）
《中国进步曲》（366）
《中国女排采访记》（497）
《中奖之后》（616）
《中流砥柱》（542）
《中秋》（313，333）
《中秋之夜》（97，403，668）
《中日友谊花常开》（627）
《忠岳传》（332）
《种秧军》（367）
《种子迷》（652）
《众星拱月》（47，248，385，390）
《重逢》（334）
《重九登高篇》（130，340）
《重阳》（515）
《重游延安》（436，565）
《周文宾戏祝》（371）
《周瑜归天》（396）
《周总理在公共汽车上》（563）
《纣王与妲己》（552）
《朱润余》（425）
《珠塔缘》（197）
《珠珠塔·打三不孝》（646）
《诸葛亮》（222）
《诸葛亮出山》（304，647，671）
《猪八戒拱地》（406，645）
《竹》（332）
《逐媳》（320）

《住》（343）
《祝家庄》（387）
《祝寿》（320，665）
《祝枝山报死信》（371）
《祝枝山看灯》（446）
《祝枝山说大话》（387，511）
《转变》（385）
《妆台报喜》（489）
《庄子休》（222，320）
《壮志雄心》（304，462）
《追韩信》（332，339，343，527）
《追诉》（203）
《追休》（319）
《追鱼》（150）
《追舟》（333）
《追踪》（325，489）
《准备铁拳打敌人》（385）
《捉假方卿》（262）
《捉鹦哥》（268，410）
《紫鹃试宝玉》（326）
《紫鹃夜叹》（368，388，572）
《紫玉箫》（497）
《自古红颜多薄命》（675）
《自罗山》（359）
《自新立功》（248）
《自由农场A字消毒牛奶》（320）
《总理蒙难》（322）
《走马换将》（356）
《左维明巧断无头案》（530）
《坐享其成》（449）

四、本书涉及的部分文献索引

《〈弹词选〉导言》(590)
《"沪书""铍子书""农民书"》(487)
《"蒋调"并非"马调"旁支》(438)
《〈明报〉〈大光明报〉三四十年代评弹史料摘编》(112)
《〈曲海知新〉读后记》(486)
《"绕口令"的整理和演出》(556)
《"三分祥"与"画龙点睛"》(493)
《"三笑"弹词的由来》(492)
《〈申报·说书小评〉辑录》(112)
《"十里洋场"的"民间娱乐"——近世上海的评弹演出及其后续发展》(704)
《"书场西施"——谢小天》(337)
《"四人帮"迫害和摧残曲艺》(544)
《"薛调""琴调"琵琶伴奏的体会》(101)
《"寓教于乐"才能为人民喜闻乐见——本市一九七九年曲艺汇报演出述评》(558)
《〈珍珠塔〉整旧座谈与笔谈》(658)
《〈三笑〉的整理和加工》(121,122,589)
《〈珍珠塔〉的矛盾及矛盾现象》(122)
《爱国弹词史话》(484)
《安邦定国志》(236,333,528,547)
《安邦志》(18,335)
《把长篇新书提高到传统书的艺术水平》(474)
《把红旗播到评书界》(449)
《把红旗插上世界最高峰》(368)
《白发红心映曲坛》(685)
《白色恐怖笼罩下筱快乐事件纪实》(336)
《百灵开篇集》(303,320)
《办理本市民间职业曲艺艺人及魔术、木偶等团体(档)登记通告》(428)

《保护非物质文化遗产公约》(104,109,168,181)
《保护好苏州评弹》(124)
《保卫群众创作》(473)
《编了〈满江红〉弹词以后》(313)
《编书技巧六题》(283,665)
《表演唱的新发展》(472)
《表演艺术谈》(112,585)
《〈别梦依稀〉研讨会》(124)
《别梦依稀——我的评弹生涯》(101,712)
《播音潮》(150,243,319,330)
《播音集锦》(150,330)
《播音园地》(150,330)
《部分弹词传统书目故事梗概》(640)
《蔡文姬胡笳十八拍》(250)
《插图本中国文学史》(235,457)
《长篇弹词〈九龙口〉资料汇编》(113)
《长篇弹词精品选回》(692)
《长三角地区演出市场一体化战略合作协议》(119)
《陈汝衡曲艺文选》(554,613)
《陈云的故事——凌云出岫》(719,720)
《陈云关于评弹的谈话和通信》(616)
《陈云和苏州评弹界交往实录》(693)
《陈云同志关于评弹的谈话和通信》(594,597,598,658,669,670,681,682)
《陈云同志关于评弹新长篇的三封信》(677)
《陈云同志和评弹》(617)
《陈云同志和评弹艺术》(119,669)
《程鸿飞和他的〈野岳传〉》(121,122,589)
《充分发挥革命曲艺的战斗作用》(536)

《充分发挥曲艺的文艺尖兵作用》(451)
《充分发挥曲艺的战斗作用》(440,536,558)
《出道录》(100,209,367)
《出人出书走正路》(701)
《传统评话后继乏人》(707)
《传统苏州弹词伴奏艺术研究》(710)
《创新与真实》(556)
《创新与整旧》(112)
《春风吹到诺敏河》(373,403)
《春染相思病——周柏春》(366)
《词中美人》(326)
《从弹词说到和平社》(366)
《从贵州弹词说起》(596)
《从江南园林说到苏州评弹》(667)
《从历史看曲艺》(378)
《从评弹〈闹柬〉说起》(484)
《从评弹发展看曲艺交流》(486)
《从曲艺中吸取养料》(453)
《从曲艺作品看现实主义与革命浪漫主义相结合》(450)
《从全国曲艺会演看曲艺创作》(453)
《从全国职工业余曲艺会演感到的问题》(428)
《从苏州到上海：评弹与近世江南社会变迁》(122,623)
《从文学名上看弹词这朵花》(488)
《从音乐结构谈起——苏州弹词音乐结构小议》(124)
《大百万金开篇集》(362)
《大鼓研究》(309,608)
《大家都来评论曲艺创作》(453)
《大家来写曲艺作品》(447)
《大江歌罢掉头东》(557)
《大声无线电》(131,365,366)
《大世界俱乐部一览表》(264)

《大说书家柳敬亭》(323)
《大跃进以来上海曲艺的继承创造和革新》(476)
《大跃进中的新文体——说说唱唱》(450)
《弹唱艺术谈》(112,585)
《弹词〈再生缘〉结局新析》(669)
《弹词〈三笑〉中的狂者形象》(122)
《弹词〈杨乃武和小白菜〉的戏剧性——以〈密室相会〉为例》(122,623)
《弹词宝卷书目》(445)
《弹词唱调及其他》(345,348)
《弹词大会串》(364)
《弹词画报》(241,250,319,325,345,347—349)
《弹词经眼录》(617,677)
《弹词开篇》(312,346)
《弹词开篇创作浅谈》(564)
《弹词开篇集》(11,297,446,460,491,499,537,557)
《弹词开篇选》(503,594,595,607,648)
《弹词考证》(10,242,309,333,590,608)
《弹词类考》(297)
《弹词流派唱腔》(123,587,593)
《弹词目录》(445)
《弹词曲调》(438)
《弹词曲调的发展》(482)
《弹词曲谱序》(348)
《弹词溯源》(346,348)
《弹词溯源和它的艺术形式》(554,614)
《弹词随笔》(131,361,364)
《弹词小说论》(328,703)
《弹词小说评考》(10,328,547)
《弹词新开篇》(368,512,517)
《弹词叙录》(9,295,580)
《弹词选》(10,242,309,332,587,608)

《弹词音乐初探》(10,565)
《弹词渊源和它的艺术形式》(614)
《弹词渊源流变考述》(700)
《弹词韵》(152,325)
《弹词杂论》(322)
《弹词杂谈》(283)
《弹词之今昔》(345,348)
《弹词最新开篇》(387)
《当代中国曲艺》(687)
《电台播音弹词新开篇》(370)
《东方艺术剧场中场说书开幕》(346)
《东风一笑春蕾绽——喜读〈说演弹唱〉》(556)
《东京梦华录》(160)
《读〈方卿羞姑〉》(441)
《读曲随笔》(377)
《读曲琐记二则》(482)
《读曲小记》(377)
《独出心裁与丰富多彩》(487)
《度曲须知》(278)
《对弹词音乐的几点认识》(123,587)
《对当前评弹工作的几点意见》(167)
《对当前评弹工作的意见》(544)
《对曲艺短段改编的一点看法》(500)
《对曲艺工作的几点意见和希望》(441)
《扼杀革命曲艺的绞索》(544)
《二类书目表》(640)
《二十一史弹词》(332)
《发挥革命曲艺的战斗作用》(538)
《发挥曲艺轻骑兵的战斗作用》(542)
《发挥文艺"轻骑队"的作用为四个现代化服务——在中国曲协常务理事扩大会议上的讲话》(558)
《发扬流派,继承传统(曲艺杂谈二则)》(556)
《发扬人民的艺术天才——论全国职工业余曲艺观摩演出会》(428)
《发展苏州评弹艺术的流派特色》(556)
《发展新曲艺,为社会主义服务》(451)
《繁花似锦的南北曲艺》(484)
《繁华的回忆》(311)
《反说书名家》(334)
《防止非法表演艺术团体及个人盲目流动演出》(443)
《飞入寻常百姓家——谈〈描金凤〉》(122)
《非物质文化遗产保护与田野工作方法》(15)
《非物质文化遗产概论》(15)
《非物质文化遗产学》(15)
《风尘三侠弹词》(370)
《凤鸣集》(313)
《傅全香·吞雪、跳楼》(387)
《富有战斗性的群众曲艺》(465)
《佛说贞烈贤孝孟姜女长城宝卷》(196)
《改编"孟丽君"弹词的一些回忆》(485)
《高举毛泽东思想红旗,促进戏曲、曲艺工作者革命化》(509)
《高乐新开篇》(370)
《告女同胞》(314)
《歌场闻见录》(269)
《歌坛剩语》(269)
《革命样板戏促进了曲艺革命》(542)
《根深叶茂》(418)
《更高地举起毛泽东思想的旗帜实现曲艺工作的更大跃进》(476)
《庚子国变弹词》(318,332)
《工人中的曲艺种子》(464)
《古本稀见小说汇考》(295)
《谷莺集》(319)
《故事新编》(156,231,349)
《顾曲丛谈》(297)

《顾曲记畅——略谈曲艺的艺术魅力》（297）
《顾曲四题》（667）
《关公千里走单骑》（164）
《关心青年评弹演员的成长》（651）
《关于〈再生缘〉的续作者》（590）
《关于〈珍珠塔〉的整理》（488）
《关于颁发浙江省曲艺、杂艺、傀儡戏等艺人登记管理办法的联合通知》（429）
《关于大力开展戏剧、说唱艺人中间的扫盲工作的指示》（428）
《关于弹词的书路问题》（485）
《关于当前文化工作的若干规定》（486）
《关于动员本省专业艺术表演团体（包括曲艺艺人）上山下乡下厂演出的通知》（465）
《关于二类书》（112，603）
《关于扶持农村社区书场开展评弹长篇书目公益演出的奖励办法》（707）
《关于改进曲艺工作的几点意见（修正草案）》（506）
《关于光裕社外说书人不准于茶室内搭台说书布告》（260）
《关于加强对曲艺演出场所的领导管理的补充通知》（492）
《关于加强对曲艺演出场所的领导和管理的联合通知》（496）
《关于加强曲艺工作领导的建议书》（569）
《关于加强我国非物质文化遗产保护工作的意见》（186）
《关于加强戏曲、曲艺传统剧目的挖掘工作的通知》（487）
《关于建立苏州评弹艺术传承人实施制度的实施意见》（707）
《关于今后曲艺工作的指示》（443）
《关于举办评弹现代书目会演的通知》（506）
《关于举行1961年评话观摩演出的通知》（488）
《关于举行江苏省苏州评弹观摩演出会的情况报告》（520）
《关于举行全省首届曲艺会演的通知》（447）
《关于开放各地茶、饭、旅馆专营或兼营的书场和各内河轮船上曲艺艺人随船演唱的问题》（441）
《关于评弹传统书艺术改革的几点体会》（617）
《关于评弹学校招生的批复》（568）
《关于评话〈隋唐〉》（101）
《关于评选中国曲艺家协会优秀会员的实施方案》（682）
《关于曲艺的特点和规律问题》（438）
《关于曲艺作品的故事性问题》（412）
《关于收集整理曲艺遗产及曲艺史料、资料的通知》（567）
《关于说书艺术》（354）
《关于私营职业剧团、曲艺艺人演唱单位流动演出手续的规定》（408）
《关于文化艺术工作两条腿走路的问题》（461）
《关于戏曲改革工作的指示》（27，390）
《关于新段子的创作》（440）
《关于演出革命现代戏节目免征文化娱乐税的办法》（508）
《关于中国曲艺家协会会员交纳会费的实施方案》（682）
《关于中篇评弹》（112）
《关羽走麦城》（648，671）
《观〈新琵琶行〉漫书》（557）
《管理私营戏曲职业社团临时登记办法（草案）》（391）
《光裕公所颠末》（197）
《光裕公所改良章程》（246）
《光裕社评弹艺人出道录》（112）

《光裕社同人建立纪念幢序》（290）

《光裕社之人才》（283）

《广播爱好者》（429）

《广州起义三十周年纪念》（557）

《闺媛丛谈》（197）

《国学概论新编》（295）

《果报录》（236，281，312，333，335，362，367，376，382）

《海上弹词名家》（324）

《海上评弹》（13，176，703）

《海上戏曲花似锦——上海六大戏曲院团迎新展演（评弹专场）》（712）

《杭俗遗风·声色类》（288）

《杭州市公共娱乐场所取缔规则》（361）

《好友春风携手来》（485）

《好友无线电》（130，340）

《和青年谈曲艺》（484）

《贺绿汀关心徐丽仙二三事》（690）

《很有意义的工作》（123，587，593）

《蘅华馆日记》（250）

《红楼梦序史太君》（321）

《沪上评弹江南行》（717）

《话本小说概论》（568，646）

《话本与古剧》（295）

《话说评弹》（11，617）

《话说评话》（495）

《欢呼职工曲艺活动的大跃进》（474）

《绘图换空箱后笑中缘才子奇书》（205）

《绘图孝义真迹珠塔缘》（258）

《火炬通俗文学》（322）

《积极地发展社会主义的新曲艺》（505）

《几种评弹艺术形式简介》（549）

《记弹词女作家姜映清》（614）

《记王三姑——评弹史札记之一》（121）

《继承传统，革新曲艺表演艺术》（465）

《继续解放思想广开文路繁荣曲艺创作——记中国曲协在哈尔滨召开的曲艺创作座谈会》（560）

《坚决为搞好新评弹而斗争》（391）

《简要·易懂·适用——曲艺常识学习漫笔》（548）

《建国十年文学创作选·曲艺》（465）

《建国以来曲艺创作一瞥》（440）

《剑阁闻铃》（39，359，378，386，418，490，645，662）

《江南女性弹词小说创作研究》（710）

《江南一枝春——评弹的特点和它的发展》（484）

《江南园林与苏州评弹》（652）

《江苏省文化局为加强对戏曲团体和曲艺艺人流动演出管理的通知》（476）

《江浙沪业余评弹名票演唱电视展演》（703）

《江浙战事告终归而赋之》（223）

《蒋月泉唱腔选》（438，613，633）

《蒋月泉吃星高照》（343）

《介绍〈说唱西游记〉》（423）

《近年来评弹艺术形式的发展》（493）

《进一步加强对曲艺队伍的管理的几点意见》（492）

《进一步加强曲艺工作》（558）

《禁唱弹词〈玉蜻蜓〉布告》（199）

《精忠传弹词》（332）

《驹光留影录》（154，155）

《菊部轶闻》（269）

《剧场应须改良之要点》（280）

《剧团十条》（486）

《开篇大王》（157，333）

《康熙皇帝》（138，514，700）

《抗战八年》（362，364）
《抗战大鼓词》（309）
《抗战与弹词》（590）
《空中书场开篇集》（386）
《苦热新闻篇》（130，323）
《快活林》（152，318）
《窥词管见》（53）
《老听客》（174，175，695—698，701）
《老演员朱鉴明谈"评话"》（440）
《乐府诗集》（59）
《雷电华丛书》（150，330）
《雷锋——我们的好榜样》（512，557）
《梨园和说书的祖师》（337）
《离别和相逢的艺术》（491）
《李笠翁曲话》（285）
《李太炎开篇集》（329）
《丽调简析》（565）
《联合弹词开篇集》（367）
《联珠集》（334）
《两个建议》（558）
《林冲弹词》（397）
《伶联会小史》（303）
《伶联会之经济状况》（303）
《伶联会之演剧筹款》（303）
《流行市郊的"连发书"》（486）
《柳敬亭传》（193，321）
《柳敬亭评传》（429）
《柳敬亭说书》（195）
《柳麻子小说行》（196）
《柳梦梅拾画》（289，323，378，388，418，572）
《六十年代第一春》（49，83，93，393，434，565）
《旅馆中两出双服毒》（330）

《略谈〈白雪遗音〉》（590）
《〈珍珠塔〉的矛盾及矛盾现象》（122）
《论拟弹词》（694）
《论曲艺的百花齐放，推陈出新——在中国曲艺工作者协会扩大理事会上的报告》（475）
《论苏州弹词的伴奏乐器——琵琶》（707）
《论苏州弹词的原样保护与能动传承》（713）
《论苏州评弹书目》（117，288，651）
《马如飞开篇》（222，328）
《马如飞南词小引》（296）
《马如飞手迹》（201）
《马如飞先生南词小引初集》（222）
《马如飞轶事》（113，313，337）
《马如飞真本开篇》（310）
《马氏开篇》（320）
《满江红·和郭沫若同志》（83）
《漫谈"评弹"的形式》（375）
《漫谈关子艺术》（283）
《漫谈滑稽》（131，361）
《盲女弹词琐谈》（487）
《毛主席听韩起祥说书》（666）
《咪咪集》（332）
《民间文学概论》（377）
《民主青年进行曲》（378，380，418）
《民族艺术研究》（704）
《名人与妙计》（445）
《明成化刊本说唱词话丛刊》（537）
《明成化刊本说唱词话十三种》（570）
《明成化刊本说唱词述考》（570）
《明代成化刊本〈说唱词话〉之发现》（556）
《明清小说戏曲中的王翠翘故事》（482）
《明史弹词》（332）
《莫让江南雅韵成绝响——本市评弹创作队伍严重青黄不接》（701）

《目前关于噱头、轻松节目、传统书回处理的意见》(589)
《南北书坛》(372,379)
《南部枝言》(269)
《南词》(203)
《南词必览》(《出道录》《稗官必读》)(99,100,203,209,367,640)
《南词小引初集》(206)
《南京部队曲艺作品选》(540)
《南京市电影戏剧审查委员会组织暂行规划》(296)
《南京市社会局清唱歌女一览表》(293)
《嫩叶商量细细开——记青年演员倪迎春》(121)
《倪高风对唱开篇集》(339)
《倪高风开篇集》(157,312)
《农业纲要四十条》(424)
《努力发展革命曲艺》(537)
《努力发展无产阶级的革命曲艺——喜看省厂矿、农村群众文艺调演中的曲文节目》(538)
《女弹词家剪影》(337)
《女弹词小史》(10,547,617)
《暖红室汇刻传奇》(266)
《潘伯英评弹作品选》(674)
《琵琶街杂记》(297)
《平沙落雁龛杂掇》(337)
《评"老将军让车"》(463)
《评弹表演艺术谈》(109,470,690)
《评弹唱腔不属于"板腔体"》(124)
《评弹唱腔流派初探》(488)
《评弹称谓概述》(690)
《评弹初听——日记片断》(482)
《评弹传统长篇书目表》(640)
《评弹创新研究》(109,470)
《评弹创作选》(541)

《评弹丛刊》(96,394,399,407,417,421,425,439,446,455,459—461,467,469,470,478,497,514,564)
《评弹大事记续编》(112)
《评弹的"弹""唱"》(486)
《评弹的"说表"》(486)
《评弹的传统书目》(651)
《评弹的拼档》(601)
《评弹的说和唱》(492)
《评弹的说噱弹唱》(485)
《评弹的喜剧语言》(484)
《评弹工作存在什么问题？评弹艺人大胆揭露热烈争鸣》(439)
《评弹和俗文学》(690)
《评弹和文学》(690)
《评弹——江南"曲艺之花"》(495)
《评弹经典——弦索慰忠魂》(701)
《评弹开篇一百首》(112)
《评弹流派发展史》(360)
《评弹流派浅探》(484)
《评弹名人录》(113,603,610,658)
《评弹票友》(13,175,176)
《评弹散记》(484,492)
《评弹散论》(118,585,604)
《评弹史话》(288)
《评弹书简》(117)
《评弹书目的推陈出新》(112)
《评弹谈综》(118)
《评弹通考》(9,295,570,614)
《评弹文化词典》(676)
《评弹小辞典》(10)
《评弹演出听闻环境的调查与分析》(704)
《评弹演员的语言艺术》(431)
《评弹演员公约》(598)

《评弹演员谈艺录》(585)
《评弹艺人琐闻》(112)
《评弹艺人谈艺录》(112)
《评弹艺术》(7,14,94,100,101,111,120,122—126,288,399,583,587,589,593,603,610,616,620,623,624,630,638,643,645,649,654,658,665,667,673,674,676—678,682,683,687,688,691—693)
《评弹艺术的综合性》(559)
《评弹艺术家评传录》(654)
《评弹艺术浅谈》(118,577,580,604)
《评弹逸趣》(670)
《评弹音乐创作》(360)
《评弹音乐流派与其交流互动——声腔体系的分析》(587)
《评弹与近世苏州社会生活》(710)
《评弹在农村大有可为》(683)
《评弹在苏州传承的考察与研究》(707)
《评弹这朵花》(482)
《评弹之窗》(358)
《评弹之友》(13,175,176,709,710,712)
《评弹知识手册》(640,641)
《评弹知音话评弹——记曹禺与杨振雄杨振言的一次促膝长谈》(121)
《评话表演艺术的"笑"》(487)
《评话演员谈评话》(113)
《评剧号》(323)
《评书〈杨家将〉的整理—记〈杨家将〉座谈会并介绍整理工作计划》(423)
《评书创作的新收获——评〈小技术员战服神仙手〉》(453)
《评书概述》(557)
《谱唱〈情探〉的几点体会》(82,123,587)

《七品书王》(334,481,543,647)
《浅谈单档表演艺术》(101)
《浅谈曲艺唱词的押韵》(556)
《浅谈曲艺作品的故事性》(560)
《抢救评书》(558)
《亲切的教诲,巨大的鼓舞——陈云同志关心评弹新长篇》(677)
《清代女作家弹词研究》(695)
《清代书场弹词之基本特征及其衰落原因》(698)
《清寒说书人的呼吁》(366)
《请即执行停演"鬼戏"的指示的通知》(500)
《请节俭救济难民》(331)
《庆祝第四届戏剧节观摩演出花絮录》(131,361)
《庆祝上海解放一周年》(385,554)
《秋叶随笔》(416)
《秋斋笔谈》(156,231,349)
《曲词创新刍议——兼与马增芬同志商榷》(495)
《曲海蠡测》(295)
《曲海知新》(484)
《曲论初探》(377)
《曲目表》(274)
《曲品》(266)
《曲情与曲理》(548)
《曲艺表演的特点》(556)
《曲艺成了工人的文艺武器》(474)
《曲艺创作的基本特点》(549)
《曲艺创作的新发展》(460)
《曲艺创作之我见》(558)
《曲艺创作知识简介》(548)
《曲艺丛谈》(377,589,608)
《曲艺的创作和表演》(431)
《曲艺的今昔》(464)
《曲艺的特点和写作》(542)
《曲艺的新生命——简评几段新曲艺》(449)

《曲艺对文学的影响及其应有的地位》（556）

《曲艺工作在总路线光耀下前进——在中国曲艺工作代表大会上的报告》（464）

《曲艺会演给我的启示》（451）

《曲艺会演片段》（450）

《曲艺会演头三天》（450）

《曲艺界拿出干劲来》（447）

《曲艺六条》（486）

《曲艺漫谈：评书》（549）

《曲艺浅谈》（556）

《曲艺曲剧双花并茂》（488）

《曲艺舞台盛开军民友谊花》（536）

《曲艺戏曲的魅力》（488）

《曲艺选》（上海十年文学选集1949—1959）（477）

《曲艺选》（477，481）

《曲艺沿着工农兵方向继续前进——在中国曲艺工作者协会扩大理事会上的开幕词》（476）

《曲艺研究》（440—441）

《曲艺要努力移植好革命样板戏》（540）

《曲艺要为巩固无产阶级专政擂鼓吹号》（542）

《曲艺艺术的新面貌》（472）

《曲艺艺术在前进》（471）

《曲艺音乐集成·上海卷》（118，604）

《曲艺优秀节目汇报演出观后》（471）

《曲艺园地百花开》（485）

《曲艺在部队遍地开花》（486）

《曲艺在繁荣发展——全国曲艺会演印象之一》（450）

《曲院夏雨》（597）

《全国优秀短篇曲艺获奖作品集》（546，581）

《全沪弹词名票联合会串什写》（364）

《劝青年莫上跳舞场》（312）

《让"曲艺"这朵花开得更灿烂些》（431）

《让曲艺发挥更大的宣传教育作用》（449）

《让曲艺更好地塑造工农兵英雄形象》（541）

《人类口头和非物质遗产》（15）

《认真学习周总理讲话，繁荣群众文艺创作》（556）

《弱小的强者——听〈抛头自首〉》（121，122）

《三大弹词小说的女性观研究》（712）

《三十年来说一书——说评弹艺人秦纪文》（486）

《三试颜仁敏——从石玉昆到金声伯》（547）

《三玄索款》（320）

《三言两拍资料》（295）

《三一国耻纪念》（313）

《上海〈戏报〉1946—1948年评弹史料专辑》（112）

《上海播音台》（314）

《上海菜市路一家四命自杀大惨剧》（330）

《上海弹词大观》（343）

《上海革命曲艺选》（535，541）

《上海评弹曲调的流派》（482）

《上海群众业余创作戏剧曲艺选》（485）

《上海生活》（241，325，334，338，349）

《上海十年文学选集》（481）

《上海十年文学选集·曲艺选》（456）

《上海市俱乐部及票房登记规则》（362）

《上海市民间职业曲艺、杂艺团体（档）管理暂行办法》（415）

《上海市评话弹词研究会和滑稽戏剧研究会抗议上海市警察局限令全市游艺从业人员登记致上海市社会局备文》（361）

《上海市评话弹词研究会会章》（363）

《上海市银钱业联谊会弹词组播音记》（346）

《上海书场谈往和今后对评弹的展望》（614）

《上口、传神、能动——戏曲"说白"学习札记》（548）

《绍兴高调》（133）

《社会主义第一列飞快车》（368，449，457，481）
《深入揭批"四人帮"大力发展曲艺创作》（545）
《深巷里的琵琶声》（159）
《盛唐时代民间流行的曲子词》（488）
《十年来曲艺的变化多大啊》（460）
《十年前之我》（324）
《什么是评弹》（484）
《试论弹词〈珍珠塔〉》（122）
《试论评弹的灵活性和局限性》（440）
《试论有关狄青的小说和戏曲》（614）
《试谈评弹的说表》（485）
《试谈说唱艺术》（440）
《适应青年提高青年——略谈〈真情假意〉人物的塑造》（667）
《书场公约》（598）
《书忌》（198，209，290，646）
《书迷集》（467）
《书品》（198，209，290，646）
《书品·书忌》（99，640）
《书坛缤纷录》（379）
《书坛春秋》（176）
《书坛旧忆》（337）
《书坛零讯》（283）
《书坛漫话》（283，362）
《书坛漫录》（337）
《书坛趣事》（337）
《书坛群英会》（346，348）
《书坛人物志》（346，348）
《书坛拾零》（283）
《书坛琐语》（341）
《书坛小品》（348）
《书坛杂忆》（112）
《书坛周讯》（369）

《书与戏》（337）
《书苑采访录》（379）
《书中乐》（314）
《暑热之贫富》（130，323）
《双簧中的评剧》（372）
《水浒研究》（151）
《说"开脸"儿》（463）
《说表艺术谈》（112）
《说表中的劲神情》（601）
《说唱艺术简史》（641）
《说会书的起源》（345，348）
《说理——评弹的现实主义传统》（617）
《说书》（443）
《说书场里的听客》（316）
《说书的将来》（372）
《说书诨名》（427）
《说书界上之脚本问题》（296）
《说书界上之团体组织》（296）
《说书名家弹词开篇选粹》（311）
《说书明星》（367）
《说书趣话》（283）
《说书少奶奶》（363）
《说书史话》（240，455，457，614）
《说书五诀》（100，209）
《说书小史》（10，240，323，455，457）
《说书演员柳敬亭》（554，614）
《说书艺术》（345，348）
《说书源流考》（296）
《说书在重庆》（346，348）
《说新书》（396，478，504，512，548，552，553，560，652）
《说英雄，唱先进，曲花开朵朵红》（537）
《思想上插上大红旗》（671）
《四游记弹词》（18）

《松陵书讯》（347）
《宋代说书史》（554，614）
《宋元明讲唱文学》（410）
《苏州常言俗语》（112）
《苏州弹词〈西厢记〉文学探源》（695，696）
《苏州弹词〈杨乃武与小白菜〉研究》（710）
《苏州弹词唱腔音乐的体裁形态》（124）
《苏州弹词大观》（661，688）
《苏州弹词发展史概说》（617）
《苏州弹词考源》（122，623）
《苏州弹词马调流派系统唱腔研究》（710）
《苏州弹词曲调发展浅析》（438）
《苏州弹词曲调汇编》（109，470）
《苏州弹词徐调的创造与发展》（617）
《苏州弹词研究》（700）
《苏州评弹"表"的本质与分类——从鲍曼口语表演理论出发》（701）
《苏州评弹》（691）
《苏州评弹长篇书目》（112）
《苏州评弹传统书目流派概要及历代传人系脉》（112）
《苏州评弹的兴衰分析》（712）
《苏州评弹的艺术特征》（690）
《苏州评弹旧闻钞》（112，117，288，595）
《苏州评弹旧闻钞补编》（113）
《苏州评弹口诀》（493）
《苏州评弹理论研究的回顾与反思》（712）
《苏州评弹面临尴尬境地》（708）
《苏州评弹史稿》（11，117，696）
《苏州评弹史实编年》（113）
《苏州评弹书目库》（97，716）
《苏州评弹书目选》（97，682，687，692）
《苏州评弹文学论》（11）
《苏州评弹选》（96，454，459，503）

《苏州评弹研究会年会资料汇编》（110）
《苏州评弹艺术初探》（117，288，640）
《苏州评弹艺术论》（11，117，707）
《苏州评弹艺术生存状态初探》（703）
《苏州评弹音韵》（110）
《苏州评弹知识手册》（117，288）
《苏州评话弹词史》（11，117）
《苏州评话书目》（690）
《苏州市评弹卅年大事记》（113）
《苏州县人民抗日自卫会通令》（337，344）
《苏州有家"评弹书店"》（676）
《台下寻书》（589，621）
《太古传宗琵琶调西厢记曲谱》（196）
《泰伯教化图》（276）
《谈"二班的秘密"》（463）
《谈〈红楼梦〉运用谚语刻划人物的艺术成就》（559）
《谈"沪书"》（486）
《谈〈苏州评弹旧闻钞〉》（590）
《谈〈偷石榴〉》（412）
《谈〈西游记〉评话残文》（486）
《谈〈描金凤〉中几个人物性格》（101）
《谈唱词的儿化韵》（548）
《谈开篇的平仄声》（131，361，364）
《谈流派的学习与创造》（123，587）
《谈曲艺与戏曲的关系》（493）
《谈曲艺作品的借鉴与创见》（557）
《谈苏滩》（337）
《谈苏州评弹的"赋赞"》（495）
《谈谈"嚎"》（617）
《谈谈唱腔的发展》（101，123，587，601）
《谈谈弹词开篇的人物描写问题》（548）
《谈谈几种革命曲艺的创作》（540）
《谈谈琵琶的伴奏》（123，587）

索　引　▶　817

《谈谈评书、评话的形式特点》（545）
《谈谈说唱经验》（101）
《谈戏曲唱词——夜读随笔》（485）
《谈戏曲语言问题》（378）
《探寻她世界——清代女性弹词小说女性与家庭关系研究》（712）
《桃花影弹词》（241）
《陶真选粹乐府红册》（194）
《啼笑因缘弹词》（154）
《啼笑因缘弹词续集》（154）
《提高曲艺创作的语言艺术》（438）
《提高曲艺艺术，为社会主义建设服务》（464）
《听〈剑阁闻铃〉偶记》（561）
《听居生平话》（196）
《听柳敬亭说史》（195）
《听评弹小记》（485）
《听曲感言》（450）
《听书备览》（715）
《听书感时》（372）
《听书记想——关于评弹艺术的联想作用》（297）
《听书论艺集》（118，693）
《听书漫笔》（486，621）
《听书散记》（337）
《听书随笔》（336，485）
《听书闲话》（337）
《通俗教育研究会第一次报告书》（262）
《晚清文学丛钞》（547）
《晚清以来苏州评弹与苏州社会：以书场为中心的研究》（710）
《王朝闻曲艺文选》（621）
《王周士的〈书品·书忌〉》（617）
《为弹词界进一言》（345）
《为禁演评弹老书问题，希检查处理》（424）
《为举办全省音乐、舞蹈、曲艺、木偶、皮影会演的联合通知》（459）
《为了明天》（286，310，498，547）
《为纳戏曲于教育正规，请制定辅导办法，以利推行案》（367）
《为女民兵题照》（511，557）
《为总路线而奋斗的文艺工作者的任务》（408）
《娓娓集》（312）
《文概》（291）
《文心雕龙》（32）
《文学大纲》（235）
《文学概论讲话》（295）
《文学写作知识讲话：曲艺创作谈（上）》（464）
《文学写作知识讲话：曲艺创作谈（下）》（464）
《文学源流》（295）
《文艺十条》（486）
《我说〈啼笑因缘〉》（101）
《我说〈英烈〉》（101）
《我写新评弹》（249）
《我也来谈文学遗产研究与说唱文学》（488）
《我与评弹结缘的六十年》（630）
《我怎样说〈再生缘〉的》（485）
《我怎样整理和演出〈玄都求雨〉》（492）
《乌龙院弹词》（370）
《无线电里听周调》（334）
《无线电中之游艺》（308）
《吴县知事为光裕社维持公所慈善暨学校经费及整顿营业旧规示谕》（307）
《吴县志》（247）
《吴越春秋》（225）
《五一六通知》（520）
《舞台与观众》（567，603，604）
《西谛所藏弹词目录》（445）
《西湖游览志馀》（18）
《希调整曲艺演员与书场关于减免娱乐税款分

配比例的公函》（439）

《锡报》（219，250，316）

《锡社开篇选集》（391）

《席间听居辅臣演说秦叔宝故事》（196）

《喜读社会主义的新曲艺》（506）

《喜读主席词二首》（557）

《喜看工农兵新曲艺（群众文艺调演节目）》（538）

《喜听南调北唱》（484）

《戏曲笔谈》（377）

《戏曲词语汇释》（151，325）

《戏曲研究资料丛书》（109，470）

《戏曲中的潜台词》（488）

《霞人集》（150，330）

《夏氏开篇》（320）

《闲话"噱头"》（486）

《闲情偶寄》（285）

《闲书》（335）

《弦边春秋》（693）

《弦边丛话》（337）

《弦边绮语》（346，348）

《弦边随笔》（131，361，364）

《弦边小语》（337）

《弦边新讯》（367）

《弦索辨讹》（278）

《弦索调时剧新谱》（196）

《现代题材新长篇部分书目》（640）

《现代文学》（242）

《献金新开篇》（337）

《乡下少奶奶开篇》（362，364）

《香雪留痕集》（309，346）

《小说词语汇释》（151，325）

《小说二谈》（547，617）

《小说家言》（245）

《小说考证续编》（197）

《小说三谈》（547，617）

《小说四谈》（547，617）

《小说闲谈》（547，617）

《写在天津曲艺公演之前》（487）

《写作中篇弹词的一些体会》（617）

《新版葛洛夫音乐和音乐家辞典》（51）

《新编东调大双蝴蝶》（197）

《新编五代史平话》（15）

《新风尚》（523，572）

《新开篇》（112）

《新开篇选集》（388）

《新刻真本唱口双珠球全传》（217）

《新苗集——业余评弹理论讲习班结业文章汇编》（112）

《新曲艺在群众中生了根》（450）

《新追求离不开老传统》（283，643，667）

《新说书》（577）

《邢晏芝唱腔集》（714，715）

《徐调唱腔的运用》（101，123，587）

《徐调的创造和发展》（109，470）

《徐虎精神永颂扬》（677）

《徐丽仙唱腔选》（438，565）

《徐丽仙遗文》（94）

《徐云志谈艺录》（109，470）

《序〈啼笑因缘弹词〉》（154）

《勖同胞》（314）

《续刻笑中缘图说》（205）

《续廿一史弹词》（194）

《宣布人类口头和非物质遗产代表作条例》（181）

《薛小飞弹词流派唱腔专辑》（712）

《学习〈陈云同志关于评弹的谈话和通信〉》（658）

《学艺和演出经历》（109，470）

《鸦片战争文学集》（547）

《雅韵随笔》（176）
《严肃的内容与轻佻的逗笑》（506）
《严雪亭迷难》（343）
《演〈刀劈马排长有感〉》（101）
《燕子笺弹词》（328）
《扬州画舫录》（197）
《扬州评话选》（496，586）
《扬州清曲选》（441）
《杨家将——从民间说唱到戏曲演出》（554）
《姚荫梅与弹词本〈啼笑因缘〉》（643）
《要重视和加强曲艺工作》（556）
《要重视曲艺这朵花》（551）
《也谈评弹》（486）
《叶叟谈艺》（369）
《夜深沉开篇》（337）
《夜声集》（150，330）
《一九四四年文艺创作奖金条例》（353）
《义释严颜》（633）
《忆玉人》（326）
《艺概》（291）
《艺海》（337，361）
《艺海聚珍》（110）
《艺术教育评估：江苏的模式与经验》（707）
《意外缘短篇弹词》（310）
《淫荡落子极应取缔之我见》（292）
《银联集》（368）
《银联开篇集》（241）
《引人入胜的说唱艺术》（486）
《应该重视弹词音乐》（123，587，593）
《永嘉县境内杂艺的凋查》（286）
《永嘉小书摊上民众读物之审查》（286）
《永乐大典》（272）
《永乐大典戏文三种》（272）
《永远缅怀周总理对评弹事业的关怀》（580）

《用曲艺武器向"四人帮"猛烈开火》（543）
《尤调艺术论》（177）
《由小巷深处走出来》（176）
《由赠开篇说到女弹词的书艺》（337）
《游春遇美——嵌女弹词芳名》（347）
《游津开篇》（320）
《游艺审查细则》（294）
《游园记趣——从苏州园林谈到评弹艺术》（297）
《有声有色神态逼真——听江苏省曲艺团金声伯的评话》（492）
《俞调漫谈》（587）
《娱乐圈》（361）
《元人杂剧钩沉》（377）
《元人杂剧辑逸》（377）
《跃进中的曲艺艺术》（450）
《杂记七传》（195）
《杂剧三题》（328）
《再论苏州评弹的"表"》（710）
《再论苏州评弹艺术》（677）
《在苏州弹词会书中所想到的几个问题》（485）
《在延安文艺座谈会上的讲话》（629，660）
《怎样说评书》（429）
《怎样写曲艺》（462）
《怎样欣赏评弹》（118，444，445，604）
《增补绣像玉夔龙》（229）
《增订曲苑》（285）
《浙江曲艺理论选集》（667）
《浙江曲艺新作》（520）
《浙江省审查民众娱乐暂行规程》（300）
《知音集》（112，113，326，467）
《职工文艺会演提出的曲艺问题》（474）
《制曲枝语》（292）
《致全省曲艺工作者的倡议书》（569）
《中国非物质文化遗产保护法律机制研究》（15）

《中国民族音乐大系曲艺音乐卷》（644）
《中国女性的文学生活》（295，299）
《中国女性文学史》（299）
《中国青年报》（484）
《中国曲协1999年工作情况和2000年计划安排》（691）
《中国曲协四届主席团第三次会议以来工作情况的报告》（686）
《中国曲艺家协会第四次全国代表大会闭幕以来的工作情况和1998年工作初步设想》（682）
《中国曲艺家协会上海分会章程》（569）
《中国曲艺论集》（606，652）
《中国曲艺牡丹奖章程》（686）
《中国曲艺史》（655，657）
《中国曲艺音乐集成·江苏卷》（42，117，288，679）
《中国曲艺音乐集成·上海卷》（118，438，604）
《中国曲艺音乐集成·浙江卷》（359，605，606）
《中国曲艺赞歌》（655）
《中国曲艺志》（118，604，619，633，685）
《中国曲艺志·江苏卷》（117，288，679）
《中国曲艺志·上海卷》（685）
《中国曲艺志·浙江卷》（359）
《中国曲艺志·江苏卷·苏州分卷》（117，288）
《中国苏州弹词与朝鲜盘索里比较研究》（699）
《中国俗文学概论》（288）
《中国俗文学史》（10，235，334，457）
《中国文学家大辞典》（295）
《中国文学进化史》（295）

《中国小说丛考》（377）
《中国最美的声音——苏州评弹艺术赏析》（710）
《中华人民共和国文化部复苏州弹词演员贾彩云的信》（423）
《中乐寻源》（288）
《中美"说书"及其理论的比较探讨》（690）
《中篇弹词选》（561，579，580）
《重订曲苑》（274，285）
《重要的是理解》（677）
《周文宾戏祝》（371）
《周玉泉先生谈艺录》（113）
《朱元戏文本事》（377）
《祝贺张君谋、赵开生书台生涯六十周年、余红仙书台生涯五十五周年》（124）
《祝曲艺推陈出新，繁荣昌盛》（446）
《字声与唱腔》（112）
《字字得来非容易——金声伯的学艺生活》（121）
《自觉地从框子里跳出来》（556）
《自述》（324）
《纵横谈艺录》（297）
《走进评弹》（11，719）
《走上书台》（121）
《组织情节和组织"关子"——在长篇评弹创作上向传统学习的体会》（559）
《最新弹词开篇集》（397）
《尊重人民的喜闻乐见》（556）
《做好曲艺艺人登记工作，为发展曲艺事业创造条件》（429）

五、本书编载的图片索引

苏州光裕书场书台,位于观前街第一天门(6)

国家级非物质文化遗产项目代表性传承人邢晏芝女士为本书题词(7)

谭正璧、谭寻编著《弹词叙录》(9)

谭正璧、谭寻搜辑《评弹通考》(9)

中国音乐家协会南京分会筹委会、余晋卿等记谱《弹词曲调介绍》(10)

连波编著《弹词音乐初探》(10)

吴宗锡主编《评弹小辞典》(10)

阿英著《弹词小说评考》(11)

赵景深选注《弹词选》(11)

赵景深著《弹词考证》(11)

吴宗锡著《走进评弹》(12)

上海文艺出版社编《弹词开篇集》(12)

周良、吴宗锡主编苏州评弹文选(4册)(12)

周良著《苏州评弹旧闻钞(增补本)》(13)

《琴川风月》,摘自《点石斋画报》(16)

苏州北寺塔和江南水乡小景(19)

木渎附近的石桥(19)

苏州城墙及繁华街景(21)

现当代画家丰子恺绘《姑苏虎丘览胜》(22)

旧时茶馆书场情形(23)

苏州桃花坞年画《白蛇传》(24)

"徐调"创始人徐云志(25)

"徐(云志)调"传人(26)

中篇弹词《一定要把淮河修好》演出照(28)

《苏州明报》有关女说书的报道(28)

1935年吴县县政府禁止男女档说书致光裕社公函(29)

上海评弹团原创中篇评弹《林徽因》在南京艺术学院演出时的海报(31)

刘天韵擅长起脚色,其人物刻画生动形象,神形兼备(34)

"周调"创始人周云瑞与"薛调"创始人薛筱卿排练《珍珠塔·姑媳相会》(35)

"琴调"创始人朱雪琴与薛惠君弹唱《珍珠塔》(36)

秘本《玉蜻蜓》(38)

"周调"创始人周玉泉（38）

"蒋调"创始人蒋月泉与江文兰演出《玉蜻蜓·看龙船》（39）

苏州评弹学校的弹唱课（40）

艺术家合影：连波、吴宗锡、徐丽仙、贺绿汀（46）

贺绿汀为徐丽仙题字（46）

"丽调"创始人徐丽仙（49）

"蒋调"创始人蒋月泉和"丽调"创始人徐丽仙合作排练（52）

徐丽仙是谱唱开篇的开拓者（58）

徐丽仙唱腔艺术研究工作室编《徐丽仙经典唱腔选（珍藏版）》（79）

1978年徐丽仙为青年演员辅导弹唱（80）

1959年，徐丽仙、苏似荫、周云瑞、张鉴国表演《黛玉焚稿》（84）

"丽调"创始人徐丽仙在谱曲（94）

王少泉手抄本《笑中缘》（96）

杨振雄改编《西厢记（杨振雄演出本）》（98）

魏含英演出本《珍珠塔·唱道情》（98）

徐云志、王鹰演出本《三笑》（98）

唐耿良著、唐力行整理《别梦依稀——我的评弹生涯》（102）

1939年评弹演员周亦亮演出登记执照（104）

益裕社账目收支簿（105）

普余社在苏州成立时的合影（106）

光裕社内保存的石碑，记载着评弹发展概况及光裕社沿革历史（107）

光裕社足球队队员合影（108）

苏州市戏曲研究室编印《苏州弹词曲调汇编》（109）

苏州市评弹研究室编印《评弹名人录》（3辑）（110）

苏州市评弹研究室编印《苏州评弹音韵》（111）

苏州（市）评弹研究室编《评弹艺人谈艺录》（111）

上海七宝老街上的七宝书场水牌（115）

周良著《论苏州评弹书目》（117）

周良主编《中国苏州评弹》（117）

吴宗锡著《听书论艺集》（118）

《评弹艺术》（第五集、第三十四集、第四十集）（123）

评弹演员在亚美电台播唱（128）

《胜利无线电月刊》1938年8月第6期（130）

《胜利无线电》1946年6月创刊号（131）

《大声无线电》1947年7月创刊号（132）

陈子祯主编《弹词开篇》（第二集）（132）

1950年1月，由蒋月泉、杨振言主编的《空中书场开篇集》发行（132）

20世纪40年代韩士良、杨振雄在电台播音（133）

张鉴庭、张鉴国在电台播音（134）

1950年左右，周云瑞和陈希安在电台播音（134）

20世纪40年代空中书场演出弹词名家合影（135）

杭州大华书场书台（142）

弹词演员姚荫梅（145）

姚荫梅改编长篇弹词《啼笑因缘》（146）

严雪亭《杨乃武与小白菜》脚本（147）

朱恶紫著弹词开篇集《古银杏》（150）

陆澹庵手迹（151）

陆澹庵等改编《啼笑因缘弹词》（152）

民国时期著名弹词双档演员朱耀祥和赵稼秋（153）

小说家、出版家平襟亚（155）

1934年，平襟亚登报声明（156）

姜映清古装像（158）

第24届沪苏锡常宁五市评弹名票名段荟书节目单（169）

第24届沪苏锡常宁五市评弹名票名段荟书（170）

上海银联社弹词票房向票友赠送的自办刊物《银联集》（171）

沪、苏、锡、常、宁苏州评弹票友新年联欢会（172）

常熟市评弹团主办的《评弹票友》（175）

北京评弹之友联谊会创办的《评弹之友》（176）

致远著《雅韵随笔（传承篇）》（177）

本书作者（左三）与评弹名票合影（178）

万历年间（约1587）说书艺人柳敬亭出生，后被供奉为说书鼻祖（194）

清乾隆年间弹词刻本《双玉镯》（198）

清光绪年间刻本《绣像义妖传》（《白蛇传》）（200）

弹词演员马如飞（201）

弹词演员杨鹤亭（207）

弹词演员张鸿涛（207）

评话演员姚士章（208）

弹词演员赵湘洲（208）

弹词演员谢少泉（210）

弹词演员赵鹤卿（211）

弹词演员王石泉（211）

弹词演员王秋泉（212）

弹词演员吴升泉（213）

弹词演员王绶卿（213）

徐品南著弹词刻本《绣像百鸟图全传》（214）

弹词刻本《绣像鸾凤双箫》（215）

弹词演员杨月槎（216）

杨月槎、杨星槎收藏的苏州弹词《珍珠塔》老脚本抄本（216）

弹词演员张步蟾（217）

弹词演员魏钰卿（218）

评话演员何云飞（218）

弹词演员赵筱卿（219）

评话演员朱少卿（219）

弹词演员杨星槎（220）

评话演员王效松（221）

上海玉茗楼书场（221）

《马如飞先生南词小引初集》（222）

《雷峰宝卷》清光绪丁亥年（1887）杭州景文斋刻本（224）

评弹演员蒋如庭（224）

弹词演员吴玉荪（226）

弹词演员吴西庚（226）

弹词演员钟笑侬（227）

评话演员黄永年（227）

弹词演员吴小松（228）

评话演员叶声扬（228）

评话演员吴均安（229）

弹词演员王亦泉（230）

弹词演员朱耀祥（231）

评话演员汪云峰（232）

评话演员钟士亮（232）

何元俊绘1895年前后的上海四马路品玉楼书场（233）

弹词演员赵稼秋（236）

弹词演员王畹香（236）

弹词演员朱耀庭（237）

弹词演员朱耀笙（237）

朱介生、朱耀庭、朱耀笙（238）

弹词演员夏荷生（238）

弹词演员沈俭安（239）

弹词演员俞筱云（240）

弹词演员薛筱卿（242）

评话演员潘伯英（244）

弹词演员陈瑞麟（245）

弹词演员陈士林（245）

弹词演员杨仁麟（246）

弹词演员姚荫梅（247）

评话女演员也是娥（247）

弹词演员张云亭（249）

弹词演员李文彬（249）

弹词演员王绶章（250）

评话演员张鸿声（251）

弹词演员张鉴庭（252）

《妇女听书之自由》（255）

弹词演员严雪亭（259）

新中国成立初期"醉家班"演出照（263）

1916年的上海福州路，酒楼、茶馆、戏馆、书场林立（263）

1917年上海大世界游乐场外景（265）

评话演员许文安（267）

评话演员吴子安（269）

苏州文书创始人王宝庆夫妇（270）

王宝庆及夫人冯爱珍（270）

评话演员张震伯（271）

评话演员杨莲青（273）

1920年光裕社旅沪社员合影（273）

弹词演员朱慧珍（275）

弹词演员周云瑞（276）

杨振雄、杨振言演出弹词《武松》（277）

汪梅韵初次莅申小像（279）

汪梅韵小像及许月旦题词（279）

评话演员周亦亮（282）

"侯调"创始人侯莉君（286）

1926年评弹社团光裕社成立一百五十周年合影（287）

光裕社成立一百五十周年纪念幢（287）

《光裕社一百五十周年纪念册》（290）

"丽调"创始人徐丽仙（292）

评话演员张玉书（294）

吴君玉与金声伯评话双档（298）

评话演员朱伯雄（300）

《百灵唱片集》（303）

评弹、戏曲作家施振眉（304）

朱雪琴和郭彬卿在上海仙乐书场演出《珍珠塔》选段（305）

张君谋、徐雪玉演出《明珠案》（306）

1933年光裕社大厅内景（307）

弹词演员蒋云仙（309）

"王月香调"创始人王月香（310）

《说书名家弹词开篇选粹》（311）

王少泉手抄本长篇弹词《三笑》（314）

评话演员黄兆麟（321）

严独鹤为《映清女士弹词开篇》题字（324）

陈姜映清著《映清女士弹词开篇》（324）

张振华与马小虹演出长篇弹词《神算子》（326）

吴克明主编《天声集》（第一集）（327）

弹词演员陈云麟（332）

弹词演员李伯康（335）

朱恶紫撰文《哭朱兰庵》（338）

苏州弹词演员严雪亭著、著名插图画家江栋良配图的《杨乃武与小白菜》（341）

1941年，顾竹君在年末书戏《三笑》中饰演周文宾（344）

1941年1月18日《弹词画报》上刊载对普余社年终书戏的评论文章（345）

《香雪留痕集》中刊登的汪梅韵像1（346）

《香雪留痕集》中刊登的汪梅韵像2（346）

《香雪留痕集》（347）

索 引 ▶ 827

评话演员许继祥（352）

评话演员金筱棣（353）

弹词演员金丽生（355）

评话演员唐耿良（356）

评话演员张效声演出照（357）

上海中西电台1946年出版的《大百万金开篇集》（362）

弹词演员范雪君（364）

1947年第八期的《大声无线电》（半月刊）登载《光裕社员开篇》（366）

弹词演员朱耀庭（371）

著名评弹演员谢毓菁与刘天韵合影（375）

评话演员吴君玉（381）

评话演员顾宏伯（381）

表演中的评话演员吴君玉组图（382）

1950年，苏州评话弹词改进协会主要成员在上海合影（384）

蒋月泉、杨振言下乡为农民演出（386）

苏申评弹改进协会统一组织执行委员会宣誓就职典礼合影（389）

苏州市评弹团首任团长潘伯英（392）

上海市人民评弹工作团成立时十八艺人合影（392）

十八艺人在上海市人民评弹工作团成立大会上的签名（393）

1951年，刘天韵、张鉴国在治淮工地上为工人们演唱弹词（393）

评弹作家陈灵犀（394）

姚荫梅在乡间书场演出（395）

张如君与刘韵若演出长篇弹词《描金凤》（397）

杭州青年路大华书场内景1（400）

杭州青年路大华书场内景2（401）

杭州青年路大华书场匾额（401）

杭州青年路大华书场外景（402）

陈希安与薛惠君在上海乡音书苑演出长篇弹词《珍珠塔》（403）

弹词演员王斌泉（404）

朱雪琴、郭彬卿演出照（405）

中篇评弹《罗汉钱》节目单（407）

上海市评弹实验第四组在上海红星书场演出节目单（408）

上海市评弹实验第五组成员合影（411）

徐琴芳、汪梅韵、高雪芳、朱雪吟、侯莉君合影（412）

张鉴庭、张鉴国演出《闹严府》选段（416）

苏似荫、江文兰演出长篇弹词《玉蜻蜓》选回（421）

蒋月泉、唐耿良、周云瑞1959年排演《王孝和》（422）

杨振雄、杨振言演出《西厢记》选回（425）

南北曲艺交流演出后合影（427）

20世纪80年代的苏州书场（433）

弹词演员杨乃珍（435）

沈伟辰、孙淑英演出长篇弹词《西厢记》选回（436）

1957年8月，上海市戏曲学校评弹班拜师典礼合影（442）

左弦（吴宗锡）著《怎样欣赏评弹》（444）

赵开生谱曲的弹词开篇《蝶恋花·答李淑一》手稿（452）

弹词演员余红仙（453）

弹词开篇《向秀丽》（455）

1959年1月，王柏荫、严雪亭、陈希安演出中篇评弹《老地保》（459）

王柏荫与高美玲演出《白蛇传·说亲》（460）

蒋月泉、陈希安、杨振言演出中篇评弹《江南春潮》（462）

周云瑞在上海文化广场演唱《秋思》，伴奏苏似荫、张鉴国（463）

重建常熟县人民评弹团成员合影（464）

评弹作家、演员饶一尘（466）

邢瑞庭编《书迷集》（468）

1960年7月31日，上海市评弹青年演员夏季培训班合影（475）

余红仙排演《蝶恋花·答李淑一》（483）

杨振雄、吴君玉演出照（489）

夏史（吴宗锡）编选《弹词开篇集》（491）

刘天韵、朱雪琴、薛惠君、严雪亭演出照（494）

刘天韵、刘韵若演出长篇弹词《三笑》（494）

徐丽仙、程丽秋、孙淑英演出《三约牡丹亭》（495）

《评弹丛刊》第八集（497）

常熟县评弹工作组赴南京演出合影（502）

吴县评弹团赴京演出节目单（504）

苏州市曲艺工作者联合会编《苏州弹词开篇创作选》（第一集）（507）

"尤调"创始人尤惠秋和夫人朱雪吟（508）

张鉴庭、张维桢演出照（513）

1965年江苏省评弹革命现代书会演苏州专区代表队合影（515）

谢乐天与徒弟谢小天（517）

弹词演员刘天韵（518）

表演中的刘天韵组图（519）

20世纪60年代徐云志、周玉泉合作演出（522）

弹词演员郭彬卿（525）

弹词演员朱耀祥（527）

弹词演员朱慧珍（528）

上海市人民评弹团张如君、杨振言在火车上宣传演出（529）

弹词演员李仲康（531）

弹词演员周云瑞（531）

评话演员沈笑梅（532）

弹词演员朱良欣、周剑英演出照（534）

弹词演员杨斌奎（536）

评话演员钟子亮（537）

弹词演员严雪亭（538）

弹词演员周玉泉（539）

弹词演员凌文君（540）

弹词演员赵稼秋（547）

黄异庵、刘美仙参加1978年4月苏州评弹创作节目观摩演出大会（549）

弹词演员余红仙（551）

评弹艺术座谈会会场（551）

弹词演员徐云志（553）

彭本乐著《弹词开篇创作浅谈》（564）

张鉴庭、张鉴国参加1980年苏州会书（566）

1980年1月苏州评弹会书节目册（567）

1981年上海评弹团赴港演出，正、副团长及演员合影（576）

评话演员张国良（582）

左弦（吴宗锡）著《评弹散论》（585）

弹词演员严雪亭（596）

徐丽仙在弹唱示范（599）

评话演员张鸿声（602）

常熟县评弹团演出《沉香扇》间歇（609）

张国良整理《孔明初用兵》（609）

张鉴庭演出《颜大照镜》（612）

张鉴庭、张鉴国演出《闹严府》选段（612）

杨德麟记谱《蒋月泉唱腔选》（613）

弹词演员朱介生（616）

1986年4月，华士亭与孙钰亭在大华书场演出《三笑·姜林拜客》（619）

弹词演员陈瑞麟（622）

弹词演员祁莲芳（623）

"三铨杯"评弹会书授奖仪式结束后合影（624）

中国曲艺家访日代表团的演出在日本受到热烈欢迎（625）

代表团会见日本著名表演艺术家中村歌右卫门（626）

代表团在早稻田大学与观众见面（626）

代表团参观NHK电视台后合影（627）

1987年四月号《曲艺》杂志封面人物程桂兰（628）

1987年6月，苏州评弹研究会和中国曲艺家协会浙江分会在杭州举行座谈会（629）

中国曲协举行联欢会，欢迎参加中国艺术节的曲艺演员和全国评书评话座谈会代表（630）

1987年9月，邢晏芝在中国曲协举行的联欢会上，与杨子春、徐双飞表演《沙家浜》选段（631）

1987年九月号《曲艺》杂志封面人物周剑英（632）

吴君玉改编、徐檬丹整理评话脚本《闹江州》（634）

1988年2月《曲艺》杂志封底刊登的杨振言像（635）

"西岗杯"《曲艺》创刊三十周年征文大赛颁奖典礼（636）

"西岗杯"颁奖典礼上，获奖选手向观众致意（637）

上海曲艺艺术节举行，许多新作脱颖而出（638）

1988年10月，鼓曲音乐研讨会暨首届中国曲艺音乐学会会员代表大会召开（639）

邢晏春、邢晏芝演出本《杨乃武与小白菜》（642）

汪雄飞演出本《五关斩六将》（647）

弹词演员张维桢（648）

评话演员顾宏伯（653）

上海曲艺家协会编《评弹艺术家评传录》（654）

1991年9月，上海评弹团1974届学员在无锡老年书场演出时合影（656）

弹词演员魏含英（659）

由中国唱片上海公司出版的弹词《西厢记》唱片（661）

徐天翔，"翔调"创始人（663）

评弹作家邱肖鹏（664）

周玉峰在常州市二中表演《话说常州》（667）

朱雪琴创作时留影（672）

《潘伯英评弹作品选》（674）

蒋月泉与青年演员在一起（678）

常熟市评弹团建团四十周年庆祝活动（679）

上海新艺评弹团刘国华、华雪莉在杭州大华书场弹唱《乞丐女王》（680）

日本"中国曲艺鉴赏访华团"访问苏州评弹学校（684）

评话演员曹汉昌（686）

音乐理论家、音乐教育家贺绿汀与徐丽仙（689）

苏州市文联编、周良主笔《苏州评弹史稿》（696）

上海举行"东方戏剧之星"高博文评弹专场（697）

陈卫伯从艺五十周年综艺演唱会在沪举行（698）

苏州吴苑深处书场水牌（699）

"东方戏剧之星——盛小云评弹艺术风采展演"在上海逸夫舞台举行（700）

金丽生、盛小云演出弹词选回《武松·出差》（703）

苏州电视台纪念魏含英九十五周年诞辰，魏含玉、侯小莉演出照（705）

常熟市评弹团建团五十周年祝贺演出（705）

秦建国、蒋文表演《白蛇·吃馄饨》（706）

周明华演出评话《岳传》（708）

2009年11月，张凌平在杭州大华书场演出海报（711）

中篇弹词《雷雨》演出成员（716）

后　　记

记忆中的童年，有三载春秋是在上海曹家渡的外婆家度过的。逼仄的弄堂、拥挤的石库门、静静流淌的苏州河，都在我幼小的脑海中镌刻下永久的记忆。清晨起来此起彼落的刷马桶声、隔壁人家教育孩子的训斥声、清脆的叫卖声，尤其是随着香味一块飘进来的"爆——炒米花"声，至今仍在耳边回荡。各种各样的感觉交织着，构成了我对上海的独特回忆。

每到寒暑假，教书归来的父亲总会牵着我的手，穿过弄堂，慢慢踱向隔着一条街的万航渡路，那里有沪西电影院，还有一家不太大的书场。书场里咿咿呀呀的弹唱吸引着我，尤其是各式各样的点心小吃更是诱惑。于是，书场在我的印象中就是青团、冷麻团、粢毛团、双酿团等各种的团子，松糕、绿豆糕、马蹄糕、薄荷糕、藕丝糕等各样的糕点，和豆腐花、萝卜饼、凤尾烧卖、南翔馒头、葱油花卷、桂花甜酒酿，以及一大堆叫不上名字的美食代名词。

二十余年后的某一天，当我手捧香茗，慵懒地半躺在书房的沙发上，CD机里播放着朱慧珍的"俞调"《长生殿·絮阁争宠》时，恍然间有了一种穿越的感觉，仿佛回到了那个装修不豪华、座椅不舒适的小书场，既虚幻，又真实。

硕士毕业后，我留在母校从事传统音乐课程的教学。工作的原因使我一直关注着包括苏州评弹在内的中国民间表演艺术的生存状态和理论前沿。我意识到自己对于评弹那份执着的喜爱始终未曾消减，因此在博士求学阶段，决定在硕士论文的基础上，继续以它为选题进行深化研究。

起先，我也与许多关心苏州评弹的爱好者一样，对这一优秀的非物质文化遗产在全球经济一体化的格局中遭遇到的冲击表示担忧，也曾因书场关闭、艺人锐减、观众老龄化等现状而颇感灰心。但近几年来，社会各界对非物质文化遗产的保护意识越来越高，尤其是当我看到苏州评弹以极其顽强的生命力存活于普通百姓的生活中时，我的担心似乎变得多余。

不可否认，苏州评弹与其他许多文化遗产一样，20世纪中叶流派辈出的辉煌与巅峰的景象已难再现。但若要因此就说苏州评弹面临着衰落甚至濒危的话，尚待商榷。当我采访书台演出一线的表演艺人时，目睹了他们为评弹事业的繁荣而做出的辛勤努力；当我研读文人学者或正式、或内部刊印的各种书籍、文论时，深刻体味到了他们对文学脚本和学理研究倾注的理论关怀；当我受邀参加票友自发组织的各种活动时，强烈感觉到了评弹爱好者们自觉地进行文化遗产原样传承的热情。从文化自危，到文化自觉，再到文化自信，是苏州评弹自20世纪80年代以来经历的三个阶段，也正是我在写作本文时心情变更的写照。

回想一路走来，我从小时候懵懵懂懂地被苏州评弹吸引，到后来为探求真理，选择它作为学业、事业的起步点，这期间的思想变化既有徘徊不前，又有坚定不移。写作中间，我不断地调整思路，在发现了新的价值点之后，一路穷追不舍，有时甚至钻进了牛角尖而不能自拔。每当写作思路停滞时，我的导师秦序教授的思辨性谈话让我又重新回归既定的行进方向。因此，本文得以完成，首先应当感谢授业恩师秦序教授的悉心指导。秦老师乐观幽默、学问精博，他触类旁通的思维角度和深入浅出的授课方式令人难忘。在和秦老师交流、探讨的过程中，我的理论视野得到拓展，思维能力得到提高。

南京艺术学院音乐学院的领导及诸位老师给我们营造了浓郁的学术研究氛围，为我们的学术积淀与成长奠定了良好的基础。感谢我攻读硕士时的导师伍国栋教授，正是他引领着我走上民族音乐学的研究轨道，并支持我在硕士阶段选择苏州评弹作为考察对象。毕业后，吾师仍主动关心我的学业、工作和生活情况，他慈父般的关怀让我倍感温暖。

博士生导师居其宏教授、邹建平教授、刘承华教授、管建华教授、王建元教授、陈建华教授、范晓峰教授等，对我在论文写作期间的开题报告、中期检查、预答辩和正式答辩的全过程中，给予莫大的帮助和提携，在此向他们表示衷心的谢意！

博士论文完稿后，得到答辩委员会诸教授的一致认可，他们鼓励我继续努力，力求在史学方面深入挖掘整理，谨此一言，又是六年的劳作，从而催生出本书。这期间，我对苏州评弹的关注热度不减。我在供职的学院必修课"曲艺""中国传统音乐研究"，以及为留学生开设的"Chinese Traditional Music"等课程教学中增加评弹艺术专题，分享自己的研究成果和考察思路供学生们探讨分

析。"90后",甚至"00后"的新生代对包括苏州评弹在内的传统艺术的观察角度与理解维度为我提供了不少新鲜思路。此外,我还积极组织传统音乐课堂"走出去"与"请进来",邀请秦建国先生领衔的上海评弹团携中篇弹词《林徽因》到南艺演出。2017年4月,我组织音乐学院学生赴姑苏,对苏州市评弹团、苏州评弹学校、苏州评弹博物馆、吴苑深处书场等地进行游学考察,其间得到了苏州评弹团团长、苏州评弹学校校长孙惕先生,苏州评弹博物馆资料部主任孙伊婷女士等专家的鼎力支持,在此对他们表示诚挚的谢意。

2014年11月,应中央音乐学院和云峰、周青青教授的邀请,我在该院组织策划的"首届中国民族民间音乐周"上做了关于苏州评弹的专题讲座,苏州评弹团的两位优秀演员助演,为讲座增色良多。音乐周系列展演中,苏州评弹团团长、苏州评弹学校校长孙惕先生,国家级非物质文化遗产传承人金丽生先生,中国曲艺家协会副主席、江苏省曲艺家协会主席、一级演员盛小云女士携苏州评弹团优秀中青年演员在中央音乐学院、北京师范大学、国家大剧院等地倾情上演苏州评弹精粹,反响热烈。

本书后期的写作得到了评弹界各方人士的诸多帮助。特别鸣谢孙惕先生对我的鼓励和襄助,他仔细阅读了60万字的书稿,写了一封长信给我,提供了相当有分量的意见,一一指出大事记中的某些不当之处。他的博学、细致,一如他的彬彬儒雅一样,给我留下了深刻的印象。国家级非物质文化遗产传承人邢晏芝女士在得知我的书稿即将出版时,提笔泼墨为拙著题词。常熟评弹团原团长陆建华先生在我甄别一些史实时给予极大的帮助,不厌其烦地解答我的各种问题。著名评弹票友陈承红先生邀请我参加票友雅集活动,他们对苏州评弹的专注与热爱深深地感染了我。这些平凡的爱好者们正做着不平凡的事——践行着普通民众对非物质文化遗产原样保护和活态传承的事业。

囿于篇幅限制不能一一致谢。但此处还要特别感谢上海的章绍曾先生,这位热衷于评弹艺术的耄耋老人不仅是一个爱好听书的铁杆书迷,还是一个执着的评弹史料收藏家。他既保存有大众化的评弹音像制品,又收藏着半个多世纪以来评弹演出节目单、报纸杂志、书场预告等文字资料,数量品类堪称空前。从20世纪90年代开始,章老先生每年自发撰写评弹大事记,做着外人看来并不起眼,但对于学术界的研究来说十分有价值的工作。1996年至2011年评弹大事记,就是在章老先生无偿提供的材料基础上完成的。苏州评弹的群众基础深厚,就在于有这群

可爱又可敬的评弹迷们。

《苏州评弹艺术史研究》从2010年暑期开始正式撰写，并历经数次修改，前后历时十年。书中的材料是笔者进行了系统的文献检索、大量的田野考察和直面采访搜集整理的第一手资料，如今即将画上完结的符号。重新阅读书稿后，怀着忐忑的心情呈现读者，恭请方家不吝赐教。

<div style="text-align:right">

陈　洁

2020年5月28日

</div>